8° G 7168 (6)

Paris
1860-68

Fétis, François-Joseph

Biographie universelle des musiciens et bibliographie générale de la musique

Tome 6

BIOGRAPHIE

UNIVERSELLE

DES MUSICIENS

TOME SIXIÈME

TYPOGRAPHIE DE H. FIRMIN DIDOT. — MESNIL (EURE).

BIOGRAPHIE
UNIVERSELLE
DES MUSICIENS
ET
BIBLIOGRAPHIE GÉNÉRALE DE LA MUSIQUE

DEUXIÈME ÉDITION
ENTIÈREMENT REFONDUE ET AUGMENTÉE DE PLUS DE MOITIÉ

PAR F. J. FÉTIS
MAÎTRE DE CHAPELLE DU ROI DES BELGES
DIRECTEUR DU CONSERVATOIRE ROYAL DE MUSIQUE DE BRUXELLES, ETC.

TOME SIXIÈME

PARIS
LIBRAIRIE DE FIRMIN DIDOT FRÈRES, FILS ET Cⁱᵉ
IMPRIMEURS DE L'INSTITUT, RUE JACOB, 56
1867

Tous droits réservés.

BIOGRAPHIE
UNIVERSELLE
DES MUSICIENS

M

MARTINI (le P. Jean-Baptiste), religieux cordelier, a été le musicien le plus érudit du dix-huitième siècle, en Italie. Il naquit à Bologne, le 25 avril 1706. Son père, Antoine-Marie Martini, violoniste qui faisait partie d'une troupe de musiciens appelés *I Fratelli*, lui enseigna les éléments de la musique, et lui mit en main l'archet, lorsqu'il était encore dans sa première enfance. Ses progrès furent si rapides, que son maître n'eut bientôt plus rien à lui apprendre, et qu'on fut obligé de lui en chercher un plus savant et plus habile. Confié d'abord aux soins du P. Predieri (*voyez* ce nom), pour le chant et le clavecin, il prit ensuite des leçons de contrepoint chez Antoine Riccieri, sopraniste, né à Vicence, et savant compositeur. Martini fit ses études morales et religieuses sous la direction des Pères de l'oratoire de Saint-Philippe de Néri. Fort jeune encore, il prit la résolution d'entrer dans un cloître, et ce fut l'ordre des grands cordeliers qu'il choisit. Il prit l'habit de cet ordre dans le couvent de Bologne, en 1721, fut envoyé à Lago pour y faire son noviciat, et fit sa profession le 11 septembre de l'année 1722. De retour dans sa ville natale, il s'y livra avec ardeur à l'étude de la philosophie, et acquit des connaissances si étendues dans la musique théorique et pratique, que la place de maître de chapelle de l'église Saint-François lui fut confiée en 1725, quoiqu'il ne fût âgé que de dix-neuf ans. Ses liaisons d'amitié avec Jacques Perti, maître de chapelle de Saint-Pétrone, n'eurent pas une médiocre influence sur ses travaux; les conseils de ce maître lui furent particulièrement utiles pour ses compositions religieuses. Dans le même temps, il étudiait aussi les mathématiques sous la direction de Zanotti, médecin et géomètre d'un grand mérite, et la lecture des traités anciens et modernes sur la musique remplissait une grande partie du temps qu'il n'employait pas à composer. Sa collection de livres, de manuscrits précieux et de musique de tout genre, composait la bibliothèque la plus nombreuse qu'un musicien eût jamais rassemblée : plus de cinquante années de recherches et de dépenses considérables avaient été nécessaires pour parvenir à ce résultat. Beaucoup de personnes de distinction, qui avaient été ses élèves, avaient pris plaisir à enrichir sa collection de tout ce qu'elles avaient trouvé de rare et de curieux ; et plusieurs princes étrangers avaient contribué par leurs dons à augmenter toutes ces richesses. On assure même que le célèbre Farinelli lui fournit les moyens de faire d'importantes acquisitions qui n'étaient point à la portée de ses ressources personnelles. On lit dans le *Lexique des musiciens* de Gerber que Bottrigari, ami du P. Martini, lui avait légué sa riche bibliothèque de musique ; Choron et Fayolle, la *Biographie universelle* et le *Dictionnaire historique des musiciens*, publié à Londres, en 1824, n'ont pas manqué de répéter ce fait, dont la fausseté est pourtant évidente ; car le maître de chapelle de Saint-François était né en 1706, et Bottrigari était mort en 1612. Au surplus, il paraît certain que, par des circonstances inconnues, les livres et les manuscrits de ce dernier devinrent plus tard la propriété de Martini.

Ce maître avait ouvert à Bologne une école de composition, où se formèrent plusieurs musicien, devenus célèbres. Parmi ses meilleurs élèves, on remarque le P. Paolucci, maître de chapelle à Venise, et auteur du livre intitulé : *Arte pratica di contrappunto*; le P. Sabbatini, de Padoue, qui, plus tard, étudia la doctrine de Valotti ; Ruttini, de Florence ; Zanotti, fils du médecin et maître de chapelle de Saint-Pétrone ; Sarti ; l'abbé Ottani, qui mourut maître de chapelle à Turin, et l'abbé Stanislas Mattei qui ne quitta jamais son maître, et qui lui succéda dans la direction de son école. Partisan déclaré des traditions de l'ancienne école romaine, admirateur sincère des grands musiciens qu'elle a produits, Martini s'attacha particulièrement à propager les doctrines qui avaient formé de si habiles maîtres, et à donner à ses élèves la pureté du style et une manière élégante de faire chanter les parties. L'excellence de sa méthode pratique, et le mérite de ses élèves donnèrent à son école une renommée européenne. Les plus célèbres musiciens se faisaient honneur de recevoir des conseils du franciscain de Bologne, et presque toujours il dissipa leurs doutes sur les questions qu'ils lui soumettaient.

La renommée dont il jouissait le fit souvent prendre pour arbitre dans des discussions élevées sur différents points de l'art et de la science, et pour juge dans des concours. C'est ainsi qu'il fut prié de prononcer un jugement entre le P. Fritelli, maître de chapelle de l'église cathédrale de Sienne, qui enseignait le solfège d'après la méthode moderne, rejetant les muances, et le P. Provedi, autre savant musicien, qui attaquait cette innovation, admise alors en France, en Espagne et dans les Pays-Bas. C'est ainsi également que Flavio Chigi, de Sienne, l'invita, en 1745, à donner son avis sur le nouveau système de solmisation qu'il voulait mettre en usage. Appelé à juger le concours ouvert pour la place de maître de chapelle à Sainte-Marie *della Scala*, à Milan, il se prononça en faveur de Fioroni, et ramena à son avis les autres juges qui, déjà, avaient fait choix de Palladino. Après la mort de Fioroni, ce fut encore le P. Martini qu'on chargea de désigner son successeur. Grégoire Ballabene, après avoir écrit sa fameuse messe à quarante-huit voix réelles, la soumit à l'approbation de ce maître, qui a écrit sur ce sujet une dissertation spéciale.

Le P. Martini fut quelquefois engagé dans des discussions de doctrine ou d'application pratique de ses principes : il y porta toujours autant de politesse que de savoir. Il n'était âgé que de vingt-six ans lorsque la première polémique de cette espèce fut soulevée, à l'occasion d'un canon énigmatique à trois parties, de Jean Animuccia, qui se trouvait à la maîtrise de la cathédrale de Lorette. Les deux premières parties de ce canon sont régulières, mais la troisième, où le maître n'avait point mis de clef, a une étendue de deux octaves, et ne pouvait être résolue qu'au moyen des deux clefs d'*ut* (troisième ligne) et de *fa* (quatrième ligne). Le P. Martini envoya sa résolution au vieux Redi, maître de chapelle de l'église cathédrale de Lorette, qui, n'ayant jamais vu de partie vocale écrite avec deux clefs, déclara la résolution mauvaise, et en fit une autre, qui était fausse. Martini envoya les deux résolutions du problème à Pitoni, maître de Saint-Pierre du Vatican, et à Pacchioni, de Modène, et ces savants musiciens approuvèrent le travail de Martini et rejetèrent celui de Redi. Le vieux maître, qui ne voulait pas être vaincu par un jeune homme, fit une amère critique de la décision des juges ; mais le P. Martini termina la discussion par une savante dissertation, datée du 24 octobre 1735, où il prouvait, par des exemples pris dans les œuvres de Soriano, de Festa, de J.-M. Nanini, et d'autres maîtres du seizième siècle, qu'on a quelquefois écrit des parties vocales sur deux clefs différentes. On trouve une relation de cette discussion dans un manuscrit de la bibliothèque de la maison Corsini, à Rome, intitulé : *Controversia fra il P. M. F. Gio. Battista Martini, ed il Sig. D. Tommaso Redi, da Siena, maestro di capp. di Loreto.*

Eximeno avait attaqué la science des combinaisons harmoniques et du contrepoint dans son livre *Dell' origine della musica*; Martini défendit la science qu'il enseignait dans son *Essai fondamental pratique de contrepoint fugué*, et cette réponse provoqua une réplique du jésuite espagnol (*voyez* Eximeno). Saverio Mattei, Manfredini (*voyez ces noms*), et quelques autres attaquèrent aussi le savant professeur de Bologne, considérant sa science comme surannée, et ses compositions comme dépourvues de génie : mais il ne leur répondit pas, et son prudent silence fit tomber les hostilités dans l'oubli.

La simplicité, la douceur et la modestie composaient le caractère du P. Martini. Son obligeance et son empressement à satisfaire à toutes les questions qui lui étaient adressées

concernant la théorie ou l'histoire de l'art; le soin qu'il mettait à éviter ce qui pouvait blesser l'amour-propre des autres musiciens, et le bienveillant accueil qu'il faisait à ceux qui le visitaient, l'avaient rendu l'objet de la vénération et de l'estime universelle. Il entretenait une correspondance avec beaucoup de savants, de princes et de personnages de distinction qui lui témoignaient de l'attachement et de la déférence. Le roi de Prusse, Frédéric II, à qui il avait envoyé son *Histoire de la musique*, lui écrivit une lettre de remercîments, et lui fit présent d'une tabatière ornée de son portrait et enrichie de brillants. L'électeur palatin, la princesse de Saxe Marie-Antoinette, Frédéric-Guillaume, prince héréditaire de Prusse, et le pape Clément XIV, lui écrivaient aussi et lui faisaient de riches présents. Peu d'étrangers visitaient Bologne sans l'aller voir, et sans admirer son profond savoir et les richesses scientifiques qu'il avait rassemblées autour de lui. Un grand désordre régnait dans sa cellule, et dans les chambres qu'il avait remplies de musique et de livres. On trouvait ces objets empilés sur son clavecin, sur sa table, les chaises et le parquet, et ce n'était pas sans peine qu'il parvenait à offrir un siége à ceux qui allaient le voir. Cette immense collection d'objets d'art et de science inspirait à tous les étrangers autant d'étonnement que d'intérêt. « Dans mes voyages, dit « Burney (*The present state of Music in « France and Italy*, p. 203), j'avais souvent « étonné des libraires du continent avec la « liste de mes livres sur la musique ; mais à « mon tour j'éprouvai la plus grande surprise « en voyant la collection du P. Martini. Il a « une chambre pleine de traités manuscrits ; « deux autres sont remplies de livres imprimés, et une quatrième est encombrée de « musique pratique, tant imprimée que manuscrite. Le nombre de ses livres s'élève à « dix-sept mille volumes (1), et il en reçoit « encore de toutes les parties du monde. »

Dans les dernières années de sa vie, le P. Martini fut tourmenté par un asthme, par une maladie de la vessie, et par une plaie douloureuse à la jambe. Sa sérénité n'en fut jamais altérée, ses travaux ne se ralentirent point, et jusqu'au dernier moment il s'occupa de recherches pour la publication du quatrième volume de son *Histoire de la musique*. Son élève, le P. Stanislas Mattei, lui donna des soins jusqu'à ses derniers moments, et reçut son dernier soupir le 3 octobre 1784 (1). Martini était parvenu à l'âge soixante-dix-huit ans. De magnifiques funérailles lui furent faites, et l'on y exécuta une messe de Requiem composée par Zanotti. Le 2 décembre suivant, les membres de l'Académie philharmonique, réunis aux élèves de l'illustre maître, firent faire un service funèbre dans l'église des chanoines de Lateran de Saint-Jean *in monte*, où l'on y chanta une messe composée par treize maîtres de chapelle, membres de l'académie. Après la messe, Léonard Volpi, académicien philharmonique, prononça l'éloge de Martini en langue latine ; on distribua ensuite aux assistants plusieurs compositions poétiques dont le célèbre historien de la musique était l'objet, et deux épitaphes en style lapidaire par le P. Louis Tomini, moine franciscain. Le 14 décembre de la même année, l'ouverture des écoles publiques des PP. Barnabites de Sainte-Lucie fut faite par le P. Pedrazzini, professeur d'humanités, avec un discours dont l'éloge du P. Martini était le sujet, et le 1er janvier 1785, un autre éloge de ce maître fut prononcé dans une séance des académiciens *Fervidi*. Le P. Pacciaudi avait fait insérer dans le n° XX de son *Antologia*, publié à Rome, en 1784, une longue épitaphe du même, et le P. Guillaume Della Valle avait récité, le 24 novembre de la même année, une élégante oraison funèbre dans le service solennel qui avait été fait à l'église des SS. Apôtres, à Rome : ce morceau fut inséré dans le *Giornale de' Letterati di Pisa* (ann. 1785, t. 57, p. 270 et suiv.). Le même P. Della Valle publia aussi dans l'*Antologia* (Rome, 1784 et 1785) une analyse de l'*Histoire de la musique* du P. Martini. Enfin il fit paraître dans l'année suivante des *Mémoires historiques* de Martini, où il réunit son analyse de l'*Histoire de la musique*, et beaucoup de lettres de ce savant musicien ou relatives à lui. Son portrait fut gravé plusieurs fois, et Tadolini frappa une

(1) Il faut entendre ici par les paroles de Burney non-seulement les traités de musique manuscrits et imprimés, mais toute la musique pratique; car il n'existe pas même aujourd'hui un nombre assez considérable de traités de musique pour en former une collection de dix-sept mille volumes. La collection de musique ancienne du P. Martini était immense.

(1) M. Fétis remarque, dans la notice sur le P. Martini, qu'il a placée dans le troisième volume de son *Trésor des pianistes*, que cette date est donnée par Moreschi (*Orazione in lode del Padre maestro Martini*; Bologne, 1786), Gaetano Gandini (*Elogio di Gio. Battista Martini*; Bologne, 1813), et par della Valle (*Memorie storiche del P. M. Giambattista Martini*; Naples, 1785); Fantuzzi seul fixe la date de la mort de ce grand musicien au 4 août.

médaille qui offre d'un côté son effigie, et de l'autre des instruments de musique, avec ces mots pour exergue : *Fama super æthera notus MDCCLXXXIIII*. C'est par ces honneurs multipliés que l'Italie témoigna ses regrets de la perte d'un si célèbre musicien. Martini avait été agrégé à l'Académie de l'Institut de Bologne et à celle des Philharmoniques en 1758. En 1776, il fut élu membre des Arcades de Rome, sous le nom académique d'*Aristosseno Anfioneo*.

Le P. Martini a composé, pour l'église, des messes et des motets, non dans l'ancien style *osservato* de l'école romaine, comme je l'ai dit dans la première édition de ce dictionnaire, mais dans le style concerté, en usage à l'époque où il vécut. Ce renseignement résulte d'une lettre écrite par M. Gaspari (*voyez* ce nom) de Bologne à M. Farrenc. La plupart de ces ouvrages sont restés en manuscrit, et se trouvent en grande partie au lycée musical de Bologne. M. Gaspari croit que les messes du maître existent au couvent des Mineurs conventuels de cette ville. On a imprimé les compositions suivantes : 1° *Litaniæ atque antiphonæ finales B. Virginis Mariæ* 4 vocibus cum organo et instrum. ad libitum. Bononiæ apud Lelium a Volpe, 1734, in-4°, op. 1. 2° *Sonate* (12) *d'intavolatura per l'organo e cembalo*, opera 2ª, chez Le Cène, à Amsterdam, 1742, in-folio. 3° *Sonate* (6) *per l'organo ed il cembalo di F. Gio. Battista Martini, minor conventuale* ; Bologna, per Lelio della Volpe, 1747, op. 3ª. J'ai dit, dans la première édition de la *Biographie universelle des musiciens*, que les sonates de Martini sont d'un style original, qu'elles offrent de grandes difficultés, et qu'elles sont estimées comme des productions d'un ordre fort distingué. Ceci n'est applicable qu'à l'œuvre de douze sonates publiées à Amsterdam ; quant aux six sonates imprimées à Bologne, M. Farrenc les considère comme peu dignes d'un si grand maître. 4° *Duetti da Camera a diversi voci* ; Bologna, per Lelio della Volpe, 1763, op. 4ª. La bibliothèque du lycée communal de Bologne possède en manuscrit les compositions suivantes du P. Martini : 1° *San Pietro*, oratorio. 2° Le même avec une autre musique. 3° *L'Assunzione di Salomone al trono d'Israello*, oratorio. 4° *La Dirindina*, farsetta. 5° *L'Impresario delle Canarie*, intermezzo. 6° *Il Don Chisciotto*, intermezzo. 7° *Il Maestro di musica*, intermezzo.

Quoique les compositions de Martini soient dignes d'un maître de si grand mérite, c'est surtout comme musicien érudit et comme écrivain sur la musique qu'il s'est fait la réputation européenne qui est encore attachée à son nom. Son ouvrage le plus considérable a pour titre : 17° *Storia della musica. Tomo I°* ; Bologna, 1757, per Lelio della Volpe. *Tom. II* ; ibid., 1770. *Tom. III* ; 1781, in-4°. Il a été tiré quelques exemplaires de cet ouvrage en format in-folio, encadré de vignettes en bois ; ces exemplaires sont très-rares. Une vaste érudition, une lecture immense, se font remarquer dans ce livre, fruit du travail le plus laborieux ; mais on ne peut nier que l'esprit de critique et la philosophie de la science y manquent absolument, et que le plan est défectueux. Quoique Martini avoue dans sa préface (p. 3) que l'on manque de monuments et de descriptions suffisantes pour la musique des premiers âges du monde, il ne s'attache pas moins à traiter, en dix chapitres du premier volume de son Histoire : 1° De la musique depuis la création d'Adam jusqu'au déluge ; 2° Depuis le déluge jusqu'à Moïse ; 3° Depuis la naissance de ce législateur des Hébreux jusqu'à sa mort ; 4° Depuis la mort de Moïse jusqu'au règne de David ; 5° Depuis ce règne jusqu'à celui de Salomon ; 6° Depuis la fondation du temple jusqu'à sa destruction ; 7° De la musique des Hébreux dans les repas, les funérailles et les vendanges ; 8° De la musique des Chaldéens et des autres peuples orientaux ; 9° De la musique des Égyptiens. Trois dissertations viennent ensuite remplir le reste du volume, et n'occupent pas moins de trois cent soixante pages, où Martini examine quel est le chant naturel aux hommes, de quel chant les anciens firent usage, et quels furent le chant et les instruments dont les Hébreux se servaient dans le temple. Une multitude de choses curieuses, de citations pleines d'intérêt et de rapprochements utiles sont confondus, dans ces bizarres recherches, au milieu de divagations interminables qui rendent la lecture du livre de Martini fatigante, ou plutôt impossible ; car je ne crois pas qu'il y ait de courage humain capable d'affronter la lecture d'un tel ouvrage ; mais le musicien studieux le consultera toujours avec fruit. Les deuxième et troisième volumes, traités de la même manière, sont entièrement remplis par des recherches sur la musique des Grecs, ou par des objets qui s'y rapportent d'une manière plus ou moins indirecte. Au commencement et à la fin des chapitres de tout l'ouvrage, le P. Martini a fait graver des canons énigmatiques, parmi lesquels on en trouve de fort difficiles.

Cherubini les a tous résolus, et on a formé un recueil fort curieux. Le quatrième volume devait renfermer des recherches sur la musique du moyen âge jusqu'au onzième siècle. On voit dans un fragment d'une lettre qu'il écrivait au P. Sabbatini, le 12 mars 1783 (*Memor. stor. del. S. G. B. Martini*, p. 129) qu'il se proposait d'y examiner surtout le mérite des travaux de Guido d'Arezzo. Il y parle de la nécessité de rechercher toutes les copies qu'il pourra se procurer des ouvrages de ce moine célèbre, quoique, suivant le témoignage de Burney (*The present state of music in France and Italy*, p. 202), il eût déjà, en 1771, dix copies du *Micrologue* dans sa bibliothèque.

Suivant une tradition répandue à Bologne, le manuscrit de ce quatrième volume existerait chez les Mineurs conventuels de cette ville. Désireux que j'étais de l'examiner pendant le séjour que je fis dans cette ville, en 1841, je priai Rossini de m'en fournir l'occasion; il eut l'obligeance de me présenter au bibliothécaire du couvent de Saint-François, et j'obtins l'autorisation de voir le manuscrit et de le parcourir; j'acquis bientôt la conviction qu'il ne contient pas une rédaction définitive du quatrième volume de l'*Histoire de la musique* de Martini, et qu'il ne peut être considéré que comme un recueil de matériaux dans lequel le R. P. franciscain, fidèle à ses habitudes, fait de longues excursions dans des questions qui ne se rattachent au sujet que d'une manière indirecte. L'époque de Charlemagne y est traitée d'une manière très-prolixe, mais sans ordre et avec des lacunes sur des choses importantes, telles que la notation et les premiers essais de l'harmonie, bien que l'auteur y touche au onzième siècle et y commence l'examen de la doctrine de Guido d'Arezzo. Avec beaucoup de patience, on pourrait tirer quelques bonnes choses de ce manuscrit; mais tel qu'il est, on ne peut songer à le publier, ni même à le mettre en ordre et le compléter. Ce n'est qu'un monument curieux du désordre des idées de Martini, et de sa méthode laborieuse de travail.

Après l'*Histoire de la musique*, l'ouvrage le plus considérable du P. Martini est celui qui a pour titre : *Esemplare o sia saggio fondamentale pratico di contrappunto*; in Bologna, 1774-1775, per Lelio della Volpe, deux volumes in-4°. Le premier volume est relatif au contrepoint sur le plain-chant; le second, au contrepoint fugué. De courts éléments de contrepoint précèdent dans la première partie les exemples tirés des œuvres des maîtres célèbres de l'ancienne école, tels que Palestrina, C. Porta, Morales, J. Animuccia et autres qui, suivant le titre (*Esemplare*), remplissent cet ouvrage. Après avoir expliqué la nature et la constitution de chacun des tons du plain-chant, le P. Martini montre par des morceaux extraits des œuvres de ces maîtres la manière dont ils doivent être traités dans le contrepoint; et il accompagne ces exemples de notes non-seulement remarquables par l'érudition, mais où brille le mérite d'une parfaite connaissance pratique de l'art d'écrire. Ce mérite ne me semble pas avoir été apprécié à sa juste valeur par quelques critiques français. Ces critiques ont fait preuve de beaucoup de légèreté lorsqu'ils ont reproché à Martini d'avoir basé son ouvrage sur une tonalité qui n'est plus en usage : il suffisait, pour mettre le savant maître à l'abri de ce reproche, de lire le titre du premier volume de son livre; ce titre dit clairement l'objet que l'auteur s'est proposé : *Essai fondamental pratique de contrepoint sur le plain-chant*. Le but qu'il s'est proposé est d'autant mieux atteint, que les exemples choisis par Martini sont tous excellents, et qu'il ne pouvait offrir aux jeunes musiciens de meilleurs modèles pour le style dont il s'agit. On a dit aussi que les pièces fuguées du second volume sont plutôt des *ricercari* que de véritables fugues, et que la plupart de ces pièces, étant écrites également dans la tonalité du plain-chant, sont aussi peu utiles que celles du premier volume. Ces reproches ne me semblent pas mieux fondés que les autres; car Martini n'annonce point dans le titre de cette partie de son ouvrage qu'il se propose de faire un traité de la fugue suivant les formes modernes, mais une analyse scientifique d'un certain nombre de pièces en contrepoint fugué de l'ancien style. L'erreur fondamentale des critiques consiste à avoir voulu transformer le livre du P. Martini en un traité de composition auquel il n'avait point pensé.

Il est certain aussi que ceux qui nient l'utilité de l'étude de l'ancien contrepoint de l'école italienne, objet du livre du P. Martini, n'ont aucune connaissance de cette partie de l'art, et sont incapables d'en apprécier le mérite. On ne voit pas trop, dans les monstruosités harmoniques des compositeurs de notre époque, ce qu'on a gagné à l'abandon de cette étude.

Les autres productions imprimées de ce savant maître sont : 1° *Ragioni di F. G. D. Martini sopra lo risoluzione del canone di*

Giovanni Animuccia contro le opposizioni fattegli dal signor D. Tommaso Redi, etc., in-4°, daté du 24 octobre 1733, mais sans nom de lieu. 2° *Attestati in difesa del sig. D. Jacopo Antonio Arrighi, maestro di capella della cattedrale di Cremona;* in Bologna, per Lelio della Volpe, 1746, in-4° de six feuillets. 3° *Giudizio di un nuovo sistema di solfeggio dal signor Flavio Chigi Sanese*, 1746, in-4°, sans nom de lieu. 4° *Giudizio di Apollo contro D. Andrea Menini da Udine, ch' ebbe l' ardire di manomettere il famoso Adoramus te del celebre Giacomo Perti*; Naples, Cessari, 1761, in-4°. 5° *Lettera del padre maestro Gio. Battista Martini all' abate Gio. Battista Passeri da Pesaro*, etc., imprimée dans le deuxième volume des œuvres de J.-B. Doni. 6° *Onomasticum seu synopsis musicarum græcarum atque obscuriorum vocum, cum earum interpretatione ex operibus Joan. Baptistæ Doni.* Dans le même volume, p. 268-276. 7° *Dissertatio de usu progressionis geometricæ in musica*, auctore Joanne Baptista Martini ordinis minorum conventualium, in-fol. de vingt-cinq pages, sans date, nom de lieu et d'imprimeur, mais publié à Bologne par Lelio della Volpe, en 1766. Cette dissertation, d'après les renseignements fournis à M. Farrenc par M. Gaspari, fut écrite en italien par Martini, en 1764, avec l'aide de son ami le docteur Balbi qui, vraisemblablement, la traduisit en langue latine pour la faire insérer dans les *Mémoires de l'Institut des sciences de Bologne*, t. V, deuxième partie, p. 572-594, édition de Bologne, par Lelio della Volpe, 1767, in-4°. Des exemplaires ont été tirés séparément, et on trouve à la suite l'ouvrage suivant : 8° *Compendio della Teoria de' numeri per uso del musico da Gio. Battista Martini min. convent.*, 1769, sans nom de lieu ni d'imprimeur, mais imprimé par Lelio della Volpe. In-4° de quinze pages. 9° *Regole per gli organisti per accompagnare il canto fermo*; Bologna, per Lelio della Volpe, sans date, une feuille, in-fol., gravée. Par une lettre qui se trouve au Lycée musical de Bologne parmi la correspondance de Martini, et qui est datée de Venise, le 15 janvier 1757, le P. Paolucci demandait à son maître deux exemplaires de ces *Regole*, dont la publication a conséquemment précédé cette date. 10° *Descrizione, e approvazione dei Chirie e Gloria in excelsis del Signor Gregorio Ballabene, composti a 48 voci in dodici cori.* Cette description et approbation se trouve dans une *Lettera di Giuseppe Heiberger romano academico filarmonico* che serve di preludio alla *Descrizione ed approvazione fattasi dall' Academia de' Filarmonici di Bologna ad una composizione musicale a 48 voci, del Signor Gregorio Ballabene, maestro di cappella romano, in Roma, 1774, nella stamperia del Casaletti a S. Eustachio*, in-8° de quinze pages. 11° *Cinquanta due canoni a due, tri e quattro voci;* Venise, sans date, format in-8°. M. Gaspari pense que ces canons ont été publiés peu de temps avant ou après la mort de Martini. Martini est aussi l'auteur anonyme du catalogue des membres de l'Académie des Philharmoniques de Bologne, intitulé : *Serie cronologica de' Principi dell' Academia de Filarmonici di Bologna, e degli Uomini in essa fioriti per nobiltà, dignità, e per le opere date alle stampe;* in-24, sans date et sans nom de lieu (Bologne, 1777). Le père Martini a laissé en manuscrit, outre les matériaux pour la continuation de son *Histoire de la musique :* 11° (bis) *Giudizio ragionato sopra il concorso di vari maestri alla cappella imperiale de S. Maria della Scala in Milano.* 12° *Giudizio nel concorso della cappella del Duomo di Milano.* 13° *Sentimento sopra una Salve Regina del sig. G.-Andrea Fioroni.* 14° *Ragioni esposte in confirmazione degli attestati prodotti all' academia Filarmonica di Bologna in difesa del sig. D.-Jacopo Arrighi, maestro di cappella di Cremona.* 15° Correspondance littéraire avec plusieurs savants, concernant diverses questions relatives à la musique. On conserve aussi dans la bibliothèque du Lycée musical de Bologne les opuscules inédits de Martini dont voici les titres : 16° *Ragioni di F. Gio.-Batta Martini sopra la risoluzione del Canone di Giovanni Animuccia esistente nella canturia di S. Casa in Loreto, in difesa delle opposizioni fatte del sig. D. Tomaso Redi, maestro di cappella de detto santuario*, manuscrit in-4°, de l'année 1733. 17° *Controversia fra il padre G.-B Martini ed il sig Gio.-Antonio Ricceri, per un soggetto di fuga da questo al padre suddetto, con varie opposizioni fatte dallo stesso Ricceri e risposte dal P. Martini*, manuscrit in-8°, de l'année 1740. 18° *Delle proporzioni o ragioni*, manuscrit in-fol. 19° *Regole per accompagnare sul cembalo ed organo*, manuscrit autographe. 20° *Duetti buff per camera col basso continuo*, manuscrit in-fol. obl.

On peut consulter, sur la personne du P. Martini et sur ses travaux : 1° *Notizie degli*

Scrittori Bolognesi, par Fantuzzi, t. V, pp. 342-353. 2° *Elogio del Padre Giambattista Martini, minore conventuale*, par le P. Della Valle; Bologne, 1784, in-8°; on trouve aussi cet éloge dans l'*Antologia Romana*, tom. XI; dans le *Giornale de' Letterati di Pisa*, 1785, tom. LVII, pages 270-305, et il y en a une traduction allemande insérée dans la *Correspondance musicale de Spire*, 1791, pag. 217 et suiv. 3° *Memorie storiche del P. M. Giov. Battista Martini*, etc., par le même; Naples, 1785, Simoni, in-8°. 4° *Orazione in lode del P. M. Giambattista Martini, recitata nella solenne academia de' Fervidi l'ultimo giorno dell' anno 1784*, par Moreschi; Bologne, 1780, in-8°. 5° *Elogio di Gio. Battista Martini letto nella grande aula del Liceo armonico, nella solenne distribuzione de' premi musicali l'anno 1800*, par Gandolfo, docteur en médecine; Bologne, chez les frères Masi, 1813, in-8° de vingt-trois pages. 6° *Elogio del R. P. Giamb. Martini*, par le P. Pacciaudi, dans le journal littéraire du P. Contini. 7° Voir aussi les *Memorie per le belle arti*, où l'abbé Gherardo de Rossi a fait insérer une notice sur ce savant musicien.

MARTINI (JEAN-PAUL-ÉGIDE), dont le nom véritable était *Schwartzendorf*, naquit le 1er septembre 1741, à Freistadt, dans le Haut-Palatinat. Il apprit de bonne heure le latin et la musique; ses progrès dans cet art furent assez rapides pour qu'il fût employé comme organiste, à l'âge de dix ans, au séminaire des Jésuites de Neubourg sur le Danube, où il était allé faire ses études. En 1758, il se rendit à l'université de Fribourg en Brisgaw, pour y faire un cours de philosophie. Pendant son séjour en cette ville, il remplit les fonctions d'organiste au couvent des Franciscains. Ses études terminées, il retourna à Freistadt; mais des désagréments qu'il éprouva dans la maison de son père, nouvellement remarié, le firent retourner à Fribourg, décidé à voyager et à chercher des ressources dans ses connaissances en musique. Incertain de la route qu'il devait suivre, il monta sur un clocher et jeta dans l'air une plume dont il examina la direction ; le vent l'ayant poussée vers la porte de France, ce fut par là qu'il sortit, et, sans argent, il s'achemina vers Nancy, s'arrêtant le soir dans des couvents où son costume d'étudiant lui faisait trouver un gîte convenable. Arrivé dans la capitale de la Lorraine, en 1760, sans savoir un mot de français, et dénué de toute ressource, il éprouva d'abord d'assez grands embarras; mais quelques connaissances élémentaires qu'il possédait sur la facture des orgues le firent accueillir chez le facteur Dupont, qui le logea et lui procura les moyens de se faire connaître. Son premier soin fut de se livrer à l'étude de la langue française, et par le conseil de son protecteur, il changea son nom de famille, dont la prononciation paraissait difficile en France, contre celui de *Martini*. Longtemps il ne fut connu des musiciens que sous le nom de *Martini il Tedesco* (Martini l'Allemand), et ses premières compositions furent gravées sous ce nom. Son instruction dans l'harmonie et le contrepoint avait été négligée; il profita du loisir dont il jouissait dans le commencement de son séjour à Nancy pour se livrer à la lecture de quelques traités de ces sciences et de plusieurs partitions de grands maîtres, où il puisa tout son savoir. Quelques compositions légères le firent connaître à la cour de Stanislas et le mirent en crédit. Ce prince, qui goûtait sa musique, lui donna un emploi dans sa maison. Martini profita de sa nouvelle position pour se marier; mais, en 1764, le prince mourut, et le jeune musicien s'éloigna de Nancy pour aller se fixer à Paris. Il arriva dans cette ville au moment où un concours venait d'être ouvert pour la composition d'une marche à l'usage du régiment des gardes suisses. Aussitôt il se mit à l'ouvrage; sa marche fut exécutée à la parade dans la cour du château de Versailles, et le prix lui fut adjugé par le duc de Choiseul, qui le prit sous sa protection. Un des premiers effets de la faveur de ce ministre fut de faire nommer Martini officier à la suite du régiment des hussards de Chamboran, ce qui lui assurait les honneurs et les avantages du service militaire, sans l'obliger à aucune fonction, et lui laissait la liberté de se livrer à ses travaux de compositeur. Il en profita pour écrire une très-grande quantité de morceaux de musique militaire, où il introduisit le goût allemand, jusqu'alors inconnu en France. Il publia aussi, à cette époque, des symphonies, des quatuors de violon et de piano, des trios, et d'autres morceaux de musique instrumentale. En 1771, son premier opéra, intitulé : *l'Amoureux de quinze ans*, fut représenté au théâtre Italien, et y obtint un succès d'enthousiasme. Martini se retira alors du service militaire, et entra chez le prince de Condé, en qualité de directeur de sa musique. Quelques années après, il eut le même titre chez le comte d'Artois, et peu de temps avant la révolution, il acheta la survi-

vance de la charge de surintendant de la musique du roi, pour le prix de seize mille francs. A l'époque où le théâtre Feydeau fut ouvert sous le nom de *Théâtre de Monsieur*, pour la réunion de l'opéra bouffe italien et de l'opéra-comique français, Martini fut chargé de la direction de la musique ; mais après les événements du 10 août 1792, il perdit cet emploi avec ses autres charges et les pensions qu'il tenait de la cour. Persuadé que son attachement à la famille royale l'exposerait à des persécutions, il sortit secrètement de Paris et se rendit à Lyon, où il publia dans la même année sa *Mélopée*, dont il avait emprunté la plus grande partie au *Traité du chant* de Hiller. Cependant, convaincu bientôt qu'on ne songeait point à l'inquiéter, il revint à Paris, écrivit la musique de quelques chants patriotiques, et acheva son opéra de *Sapho*, qui fut représenté en 1794. Quatre ans après, il reçut sa nomination de membre du comité d'instruction du Conservatoire de musique et d'inspecteur de cette école. Compris ensuite dans la réforme de l'an X, il conserva pendant le reste de sa vie un sentiment de haine et de colère contre ceux qu'il considérait comme auteurs de sa disgrâce, particulièrement contre Méhul et Catel.

Après la restauration, Martini fit valoir les droits que lui donnait à la place de surintendant de la musique du roi l'acquisition qu'il avait faite, avant la révolution, de la survivance de cette place, et elle lui fut accordée le 10 mai 1814. Le 21 janvier 1816, il fit exécuter à Saint-Denis une messe de *Requiem* qu'il avait composée pour l'anniversaire de la mort de Louis XVI ; quelques jours après, le roi lui accorda, en récompense de cet ouvrage, le grand cordon de l'ordre de Saint-Michel ; mais il ne profita pas longtemps de cet honneur, car il mourut le 10 février suivant, à l'âge de soixante-quinze ans et quelques mois.

Martini était né avec du talent : l'*Amoureux de quinze ans*, le *Droit du Seigneur*, et la *Bataille d'Ivry*, renferment des morceaux d'une naïveté charmante. Ses mélodies étaient expressives et dramatiques ; ses romances, qui ont précédé celles de Garat et de Boieldieu, peuvent être considérées comme des modèles en leur genre, et l'on citera toujours celle qu'il a écrite sur les paroles : *Plaisir d'amour ne dure qu'un moment*, comme un chef-d'œuvre de grâce et de douce mélancolie. La musique d'église de Martini a eu beaucoup de renommée ; mais elle a été trop vantée : son caractère est plus brillant que religieux ; d'ailleurs, elle manque de simplicité et de netteté dans l'harmonie. Martini avait lu beaucoup de traités de composition publiés en Allemagne ; mais sa première éducation musicale avait été négligée, et les anciens maîtres italiens, modèles admirables pour la pureté de style, lui étaient à peu près inconnus. Je me souviens que lorsque j'étudiais l'harmonie au Conservatoire de Paris, sous la direction de Rey, Martini vint inspecter la classe de notre maître, et qu'il corrigea une leçon que je lui présentai. Je lui fis remarquer que dans un endroit sa correction n'était pas bonne, parce qu'elle donnait lieu à une succession de quintes directes entre l'alto et le second violon. « Dans le cas dont il s'agit, « on peut faire des quintes consécutives, me dit- « il. — Pourquoi sont-elles permises ? — Je « vous dis que dans ce cas on peut les faire.— « Je vous crois, monsieur ; mais je désire sa- « voir le motif de cette exception.—Vous êtes « bien curieux ! » A ce mot, dont le ridicule n'a pas besoin d'être commenté, tous les élèves partirent d'un éclat de rire, et la grave figure de notre professeur même se dérida. Depuis ce temps, chaque fois que je rencontrais Martini, il me lançait des regards pleins de courroux. Au surplus, il aurait été difficile de deviner, à la brusquerie, à la dureté de ses manières et au despotisme qu'il affectait avec ses subordonnés, l'auteur d'une multitude de mélodies empreintes de la plus douce sensibilité.

Parmi les premières productions de cet artiste, devenues fort rares aujourd'hui, on remarque : 1° Six quatuors pour flûte, violon, alto et basse, op. 1; Paris, Heina, 1765. 2° Six trios pour deux violons et violoncelle, op. 2; *ibid.* 3° Quatre divertissements pour clavecin, deux violons et basse, op. 3; *ibid.* 4° Six nocturnes pour les mêmes instruments, op. 4; *ibid.* 5° Six quatuors pour deux violons, alto et basse, op. 5; *ibid.* 6° Six trios pour deux violons et basse, op. 6; *ibid.* 1769. Mengal a arrangé en harmonie pour neuf instruments à vent un choix des anciennes pièces composées par Martini pour l'usage des régiments français ; ces pièces ont été publiées à Paris, chez Naderman. Les œuvres de musique d'église que Martini a publiés, ou qui ont paru après sa mort, sont : 1° Messe solennelle à quatre voix et orchestre ; Paris, Le Duc. 2° Deuxième messe solennelle à quatre voix et orchestre ; Paris, chez l'auteur. 3° Six psaumes à deux voix et orgue ; Paris, Le Duc. 4° Messe de *Requiem* à quatre voix et orchestre ; *ibid.* 5° Deuxième messe de *Requiem*,

exécutée à Saint-Denis, le 21 janvier 1810; Paris, Porro. 6° *Te Deum* à quatre voix et orchestre; Paris, Le Duc. 7° *Domine salvum fac regem*, à quatre voix et orgue; Paris, Érard. 8° *O salutaris hostia*, à cinq voix et orgue; *ibid.* Martini a donné au théâtre: 1° L'*Amoureux de quinze ans*, en trois actes, à la comédie italienne, 1771. 2° *Le Fermier cru sourd*, en trois actes, 1772 (joué sans succès). 3° *Le Rendez-vous nocturne*, en un acte, écrit pour Versailles, en 1773, puis représenté au théâtre lyrique et comique. 4° *Henri IV, ou la Bataille d'Ivry*, en trois actes, à la comédie italienne, en 1774. L'ouverture de cet opéra a eu longtemps de la célébrité. 5° *Le Droit du Seigneur*, à la comédie italienne, en 1783. Cet opéra, considéré à juste titre comme une des meilleures productions de Martini, a eu un succès de vogue, qui s'est soutenu pendant plusieurs années. 6° L'*Amant sylphe*, en trois actes, représenté à Versailles, en 1785. 7° *Sapho*, drame lyrique en deux actes, représenté au théâtre Louvois, en 1794. 8° *Annette et Lubin*, en un acte, à la comédie italienne, en 1800. Quoique Martini eût mis beaucoup de grâce et de naïveté dans cette nouvelle musique d'un ancien opéra, son ouvrage obtint peu de succès. 9° *Ziméo*, grand opéra en trois actes, réduit en opéra dialogué et représenté au théâtre Feydeau, en 1800. OPÉRAS NON REPRÉSENTÉS: 10° *Sophie, ou le Tremblement de terre de Messine*, en trois actes. 11° *Le Poëte supposé*, en trois actes. Cet ouvrage avait été écrit en 1782; mais le même sujet ayant été traité par Laujon et Champein, et leur pièce ayant été représentée le 23 avril de la même année, Martini fut obligé de garder la sienne dans son portefeuille. 12° *La Partie de campagne*, en trois actes. Les partitions de l'*Amoureux de quinze ans*, de *la Bataille d'Ivry*, du *Droit du Seigneur*, de *Sapho* et de *Ziméo*, ont été gravées à Paris, et *le Droit du Seigneur*, traduit en allemand, a été publié à Leipsick, en partition pour le piano. On connait aussi, sous le nom de Martini, une cantate intitulée: *Arcabonne*, avec accompagnement d'orchestre ou de piano; Paris, Érard; et six recueils d'airs, romances, chansons, avec accompagnement de piano; Paris, Naderman. Enfin, il a écrit, en 1810, une grande cantate à quatre voix et orchestre pour le mariage de Napoléon et de Marie-Louise. Cet artiste est le premier qui a publié, en France, des romances et des airs détachés avec un accompagnement de piano; avant lui, tous les morceaux de ce genre étaient gravés avec une basse simple ou chiffrée.

Comme écrivain didactique, Martini a publié: 1° *Mélopée moderne, ou l'Art du chant réduit en principes*; Lyon, 1792, in-4°, et Paris, Naderman. Les principaux matériaux de cet ouvrage ont été puisés dans le *Traité du chant* de Hiller. 2° *Partition pour accorder le piano et l'orgue*; Paris, 1794. 3° *École d'orgue, divisée en trois parties; résumée d'après les ouvrages des plus célèbres organistes de l'Allemagne*; Paris, Imbault, in-fol. Ce titre n'est point exact, car on ne trouve dans l'ouvrage de Martini qu'une traduction de l'*Orgelschule* de Knecht (*voyez* ce nom), où le livre allemand est bouleversé sans que le traducteur y ait mis plus d'ordre. Martini a aussi coopéré à la rédaction des solféges du Conservatoire de Paris. Il a laissé en manuscrit un *Traité élémentaire d'harmonie et de composition*, ainsi qu'une volumineuse collection d'extraits et de traductions d'ouvrages allemands sur les mêmes sujets.

MARTINI (ANDRÉ), célèbre sopraniste, surnommé IL SENESINO, naquit à Sienne, le 30 novembre 1761. Élève de Paul Salulini pour le chant, il débuta avec succès au théâtre de Lucques, en 1782. Un extérieur agréable, une voix pure et métallique, une excellente méthode de chant et beaucoup d'expression le firent rechercher par les entrepreneurs des principaux théâtres de l'Italie. Après avoir brillé à Rome, Parme, Venise et Milan, il chanta à Londres, à Madrid et à Lisbonne, et partout le public l'accueillit avec beaucoup de faveur. De retour en Italie, il chanta à Milan pendant le carnaval des années 1793 et 1795, puis à Gênes, Turin, Venise et Naples. En 1799, il se retira à Florence où le grand-duc de Toscane l'attacha à sa chapelle. Il y vivait encore en 1812. Ami de Canova et du célèbre graveur Morghen, il partageait ses loisirs entre une bibliothèque choisie, une précieuse collection d'estampes, et sa belle villa de Scandicci.

MARTINI (JOSEPH et JEAN-BAPTISTE SAN). *Voyez* SAMMARTINI, ou SAN MARTINI.

MARTINIUS (MATHIAS), né à Freyenhagen, en 1572, fut d'abord professeur au collége de Herborn, puis pasteur à Embden, et enfin professeur de théologie et recteur au Gymnase de Brême, où il mourut en 1630, dans sa cinquante-huitième année. Il est auteur d'un *Lexicon philologicum, in quo latinæ et a latinis auctoribus usurpatæ tum*

puræ tum barbaræ voces ex originibus declarantur, etc.; Brême, 1623, in-fol. Il y a une édition plus estimée de cet ouvrage; Amsterdam, 1701, deux volumes in-fol., et une autre d'Utrecht, 1697, deux volumes in-fol. Martinius y explique les termes de musique employés par les écrivains grecs.

MARTINN (Jacques-Joseph-Balthasar), dont le nom véritable était MARTIN, était fils d'un musicien de la Bohême, maître de musique du régiment du prince de Ligne. Il naquit à Anvers, le 1er mai 1775, et apprit la musique, comme enfant de chœur, à l'église collégiale de Saint-Jacques, en cette ville. A l'âge de dix ans, il commençait déjà à écrire pour l'église : il fit entendre, en 1793, une messe solennelle de sa composition. Peu de temps après, il se rendit à Paris, où il entra à l'orchestre du théâtre du Vaudeville, puis à celui de l'Opéra italien. Après l'organisation des lycées impériaux, il fut choisi comme professeur de violon pour celui de Charlemagne, à Paris. Cet artiste estimable est mort dans la même ville, le 10 octobre 1830. Il s'est fait connaître comme compositeur de musique instrumentale par les ouvrages suivants : 1° Première symphonie concertante pour deux flûtes et basson; Paris, Frey. 2° Deuxième symphonie concertante pour flûte, hautbois, cor et basson; Paris, chez l'auteur. 3° Trois quatuors pour deux violons, alto et basse, op. 1; Paris, Pleyel. 4° Trois idem, op. 5; Bonn, Simrock. 5° Un idem; Paris, Janet. 6° Duos pour deux violons, op. 2, 6, 7, 8, 13, 14, 15, 16, 17, 18, 19, 21, 22, 23, 24, 29, 30, 31, 47, 48; Paris, chez tous les éditeurs de musique. 7° Sonates faciles pour violon, op. 20; Paris, Frey. 8° Trios pour flûte, violon et violoncelle, op. 25; Paris, Le Duc. 9° Duos pour flûte et violon, op. 35; Paris, Dufaut et Dubois. 10° Méthode élémentaire de violon; Paris, Frey. 11° Grande méthode de violon; Paris, Hentz-Jouve. 12° Méthode élémentaire pour alto; Paris, Frey.

MARTINS (François), maître de chapelle à Elvas, en Portugal, naquit à Evora, au commencement du dix-septième siècle, et entra au séminaire de musique de cette ville, en 1629. Ses études terminées, il fit un voyage en Espagne, puis il obtint la place de maître de chapelle de l'église cathédrale d'Elvas. Il a laissé en manuscrit des messes, psaumes, hymnes et motets qui étaient estimés de son temps.

MARTINS (Jean). Voyez **MARTINEZ**.

MARTIUS (Chrétien-Ernest), cantor à Weyda, dans le duché de Saxe-Weimar, vers le milieu du dix-huitième siècle, est auteur d'un livre qui a pour titre : Beweis, dass eine wohleingerichtete Kirchenmusik Gott wohlgefällig, angenehm und nützlich sei (Démonstration qu'une musique d'église bien faite est agréable à Dieu, etc.); Plauen, 1792, in-8°.

MARTIUS ou **MARZIUS** (Jacques-Frédéric), cantor à Erlangen, naquit dans cette ville en 1700. Destiné à l'état ecclésiastique, il suivit d'abord les cours du Gymnase, puis étudia la théologie à l'université. Dès son enfance, il avait appris le chant et le clavecin. Son goût le portait vers la musique; mais ne voulant pas contrarier le vœu de ses parents, il acheva ses études académiques, et ce ne fut qu'après avoir pris ses degrés à l'université qu'il se livra en liberté à la culture de l'art, objet de sa prédilection. En 1782, il se fit connaître comme compositeur, par une collection de pièces de piano. Son habileté sur cet instrument et sur l'orgue lui fit obtenir la place d'organiste de l'église principale d'Erlangen; mais il la quitta, en 1812, pour l'emploi plus lucratif de cantor et de maître d'école de la ville. On lui doit un almanach musical intitulé : Taschenbuch für Freunde und Freundinnen der Musik (Almanach pour les amateurs de musique); Nuremberg, 1780, in-8°. Ce petit ouvrage, qui fut continué pendant quatre ans, contenait de petites pièces pour le piano, des dissertations sur la musique, et des notices sur quelques artistes. On y trouve les biographies de Hændel et de Graun. On a aussi de ce musicien : 1° Recueil de chants religieux, chœurs et duos, avec un texte pour l'usage de l'église; Erlangen, 1792, in-8°. 2° Mélodies à l'usage des enfants; ibid., 1806. 3° Liederbuch für Schulen (Livre de chant pour les écoles); Nuremberg, deux petits volumes in-8°. 4° Mélodies pour des chansons de fêtes, à l'usage des écoles et des églises; Nuremberg, 1824, in-8°. Martius a été un des collaborateurs de la petite méthode de chant par chiffres, à l'usage des écoles, publiée par Stephani, à Erlangen, en 1815, grand in-8°. On lui doit aussi un article inséré dans la Gazette musicale de Leipsick, en 1815, où il soutient que l'air anglais God save the king, n'est pas ancien, mais qu'il a été composé par l'abbé Vogler, erreur aujourd'hui démontrée (voyez Bull, John), et un autre qui a paru dans l'écrit périodique intitulé Cæcilia (année 1820), où il prétend que la jolie chanson allemande Vergiss mein nicht (ne m'oubliez

pas), attribuée à Mozart, est dû maître de chapelle Frédéric Schneider, qui l'a écrite en 1792.

MARTORELLI (Jules-César), marchand de musique à Rome, a publié, en 1809, le commencement d'un journal relatif à la musique dramatique de l'Italie, qui n'a pas été continué. Ce journal a pour titre : *Foglio periodico, e ragguaglio de' spettacoli musicali*; Rome, in-12. On a aussi, du même, un almanach de spectacles intitulé : *Indice, ossia catalogo de' teatrali spettacoli italiani di tutta l'Europa incominciando dalla quaresima 1819 a tutto il carnevale 1820*; Rome, 1820. Cet almanach a été continué jusqu'en 1823. On y trouve le catalogue de tous les chanteurs, compositeurs, poëtes, etc., avec les titres des pièces représentées sur les divers théâtres d'opéra italien.

MARTORETTA (Gian-Domenico), compositeur italien, vécut vers le milieu du seizième siècle. Il a publié plusieurs livres de madrigaux, dont je ne connais que celui-ci : *Libro terzo di Madrigali a quattro voci, con cinque Madrigali del primo libro da lui novamente corretti e dati in luce, co'l titolo di coloro pecui li ha composti; Venezia, appresso d'Antonio Gardane* (sans date), in-4° oblong.

MARX (Joseph-Mattern), pianiste et violoncelliste, naquit à Würzbourg, en 1792, et y fit ses études musicales. Il commença sa carrière d'artiste dans l'orchestre du théâtre de Francfort; mais il y resta peu de temps, ayant pris la résolution de voyager pour se faire connaître comme virtuose sur le violoncelle. Vienne fut la première grande ville qu'il visita : il s'y fit entendre avec succès dans les concerts, après avoir reçu des leçons de Merk. Plus tard, il fut attaché à la chapelle de Stuttgard; puis, la place de premier violoncelle de la cour de Carlsruhe lui ayant été offerte, il l'accepta. En dernier lieu, il y était directeur de musique lorsqu'il mourut, le 11 novembre 1836. On a publié de cet artiste : *Adagio* et polonaise pour violoncelle et orchestre, et des chants pour quatre voix d'hommes.

La fille de Marx, Pauline, a brillé comme cantatrice dramatique à Dresde, à Berlin et à Darmstadt. Les rôles où elle se faisait applaudir étaient ceux de Valentine, dans *les Huguenots*; de Fidès, dans *le Prophète*; de Catherine, dans *l'Étoile du Nord*; de Norma; de Donna Anna, dans *Don Juan*; de Fidelio, et de Léonore, dans *la Favorite*.

MARX (Adolphe-Bernard), docteur et professeur de musique, est né à Halle, le 27 novembre 1799. Après avoir appris les éléments de la musique et du piano, il reçut des leçons de Türk pour la basse continue; mais dans les premiers temps, il ne cultiva l'art que d'une manière incomplète, parce qu'il était obligé de se livrer à l'étude de la jurisprudence. Après que ses cours universitaires furent terminés, il obtint un emploi au tribunal de Halle, mais il le quitta bientôt pour un plus important au collège de Naumbourg. Cependant le désir de se livrer d'une manière plus absolue à la culture de la musique, pour laquelle il se sentait un goût passionné, le décida à se rendre à Berlin, où il espérait de réaliser dans cet art le but de sa vie. Il ne fallait pas moins que la ferme volonté qui le poussait dans cette carrière pour vaincre les obstacles qui l'environnaient de toutes parts. D'abord, il lui fallut chercher des moyens d'existence dans des leçons particulières, et pendant ce temps, la lecture des œuvres des grands maîtres, particulièrement de Jean-Sébastien Bach, et l'étude des meilleurs traités de théorie et d'histoire de la musique, complétèrent son instruction dans l'art et dans la science. Toutefois, si j'en crois des renseignements qui me sont parvenus de Berlin, la véritable connaissance pratique de l'art n'est point devenue familière à M. Marx. En 1823, la rédaction de la *Gazette musicale de Berlin* lui fut confiée par l'éditeur Schlesinger; la manière honorable dont il remplit cette tâche pendant sept ans, c'est-à-dire pendant toute la durée de cette entreprise, le fit connaître avantageusement, et lui procura, en 1830, la place de directeur de musique à l'université de Berlin, qu'il a occupée depuis lors. Postérieurement, l'université de Marbourg lui a délivré le diplôme de docteur en musique. Il a déployé une grande activité dans ses travaux pendant plus de trente ans, et a acquis de l'autorité parmi les artistes de l'Allemagne par ses ouvrages; mais sa doctrine n'a point obtenu de succès à l'étranger.

Parmi les productions de M. Marx, on remarque celles dont les titres suivent : 1° *Die Kunst des Gesanges, theoretisch-praktisch* (l'Art du chant théorique et pratique); Berlin, Schlesinger, 1826, in-4° de trois cent cinquante-sept pages. Cet ouvrage est divisé en trois parties : la première contient les principes de la musique; la seconde traite de la théorie de la voix et de sa formation; de la troisième renferme des observations très-détaillées sur

l'application de l'art du chant dans les divers styles de musique. 2° *Ueber Malerei in der Tonkunst. Ein Maigruss an die Kunstphilosophen* (Sur la peinture dans la musique : Salut de mai à la philosophie de l'art); Berlin, G. Fink, mai 1828, in-8° de soixante-sept pages. 3° *Die Lehre von der musikalischen Komposition, praktisch-theoretisch, zum Selbstunterricht* (la Science de la composition musicale, théorique et pratique, pour s'instruire soi-même), premier volume, de quatre cent quarante-cinq pages ; Leipsick, 1837, Breitkopf et Hærtel; deuxième volume, de cinq cent quatre-vingt-trois pages, *ibid.*, 1838, in-8°; troisième volume, de cinq cent quatre-vingt-quatorze pages, *ibid.*, 1845; quatrième et dernier volume, de cinq cent quatre-vingt-quinze pages, avec trente pages de musique pour exemples de dispositions de la partition. Dans son introduction, M. Marx expose l'objet général de l'ouvrage. Le premier livre renferme les éléments harmoniques de la composition, considérés dans la formation de l'échelle des sons et dans la constitution des accords. A l'égard de l'harmonie, il l'examine d'abord dans la réunion de deux voix, non pas seulement en ce qui concerne la nature et la classification des intervalles, mais dans leurs mouvements, et dans la signification formale que leurs successions peuvent avoir. Il semblerait, d'après cela, que l'auteur s'est proposé de commencer l'étude de la composition par le contrepoint simple à deux voix, dont l'objet répond à ce point de vue de la science; mais il n'en est point ainsi: ce que M. Marx établit dans cette division de son ouvrage n'est autre chose que la composition libre en accords de deux sons et en consonnances. Il y fait entrer des conditions de rhythme, parce qu'il n'a pas fait de la rhythmique l'objet d'une division particulière du livre.

Après l'harmonie de deux sons, M. Marx aborde les accords de trois et de quatre sons dans le mode majeur, mais en restreignant ses considérations aux accords naturels, c'est-à-dire aux accords parfait et de septième, ainsi qu'à leurs dérivés. Il y a excès de développements dans cette section de son livre. Quant aux autres combinaisons harmoniques, l'ordre manque absolument dans leur génération et dans leur classification. La méthode de l'auteur est tout empirique dans cette partie importante de l'art.

Le second livre, qui complète le premier volume de la *Science de la composition*, concerne l'harmonie comme accompagnement de la mélodie. M. Marx y traite avec beaucoup d'étendue de l'accompagnement du chant choral, et des rapports de la tonalité de ce chant avec les modes de la musique antique. La troisième division de ce livre est consacrée à l'accompagnement de la mélodie dans la tonalité moderne.

Dans le troisième livre, M. Marx traite des formes mélodiques et harmoniques de la période musicale. Dans les développements de ce sujet important, il suit des tendances plus instrumentales que vocales. Le quatrième livre est entièrement consacré aux imitations libres et aux divers genres de fugues. Cette partie de l'art est traitée dans la *Science de la composition* suivant les principes de Marpurg et dans le style instrumental. Sous le titre de *Formes d'inversion ou de renversement (Umkehrungsformen)*, il traite, dans le cinquième livre, des contrepoints doubles (qui auraient dû précéder ce qui concerne les fugues, dont ils sont le principe fondamental), et des canons, qui n'y ont qu'un rapport indirect, et sont une des formes du contrepoint simple. Il est vrai que M. Marx ne parle pas de celui-ci, et qu'il n'a point vu qu'en ce genre de contrepoint repose tout l'art d'écrire en musique.

Les sixième et septième livres, contenus dans le troisième volume, traitent des formes des pièces instrumentales et vocales, et le quatrième volume, qui renferme les livres huitième, neuvième et dixième, a pour objet la connaissance des instruments et de l'instrumentation dans tous les genres de compositions. L'ouvrage de M. Marx est parvenu jusqu'à ce jour à sa cinquième édition. 4° *Allgemeine Musiklehre. Ein Hülfsbuch für Lehrer und Lernende in jedem zweige musikalischer Unterweisung* (Science générale de la musique, etc.); Leipsick, 1839, Breitkopf et Hærtel, in-8° de trois cent cinquante-huit pages. Ce manuel ou *Aide-mémoire* est un résumé de toute la science de la musique. 5° *Berliner allgemeine musikalische Zeitung* (Gazette musicale de Berlin), 1823-1828, sept volumes in-4°; Berlin, Schlesinger. 6° *Ueber die Geltung Hændelscher Sologesænge für unsere Zeit. Ein Nachtrag zur Kunst des Gesanges* (Sur la valeur des solos de chant des œuvres de Hændel à notre époque. Supplément à l'*Art du chant*); Berlin, 1829, Schlesinger, in-4°. 7° *Die alte Musiklehre im Streit mit unserer Zeit* (l'Ancienne doctrine de la musique en opposition à notre

temps); Leipsick, Breitkopf et Hærtel, 1841, in-8°. Ce titre dit clairement quel est l'objet du livre; on ne trouve dans cet ouvrage qu'erreurs et pétitions de principe. M. Marx y attaque sans ménagement la théorie de la génération des accords exposée par Dehn dans son *Traité de l'harmonie*, bien qu'elle soit infiniment préférable à la sienne. Gottfried-Guillaume Fink a fait une juste et sévère réfutation de ce livre dans son écrit intitulé : *Der neumusicalische Lehrjammer, oder Beleuchtung der Schrift : Die alte Musiklehre im Streit mit unserer Zeit* (la Nouvelle méthode déplorable de musique, ou examen de l'écrit de Marx, etc.); Leipsick, G. Wigand, 1842, in-8°. 8° *Die Musik des 19ten Jahrhunderts und ihre Pflege* (la Musique du dix-neuvième siècle et sa direction); Leipsick, 1855, in-8°. 9° *Ludwig von Beethoven. Leben und Schaffen* (Louis Van Beethoven. Vie et travaux); *ibid.*, 1858, deux volumes in-8°. 10° *Betrachtung über den heutigen Zustand der deutschen Oper*, etc. (Considérations sur l'état actuel de l'opéra allemand), dans l'écrit périodique intitulé *Cæcilia* (1828), t. VII, p. 155-182. 11° Plusieurs articles biographiques et autres dans le *Lexique universel de musique*, publié par Schilling, entre autres, Bach, Beethoven, Gluck, Fasch, Grétry, J. Haydn, Hændel, sur la musique grecque, les tons du plain-chant, le contrepoint, la fugue, etc.

M. Marx est éditeur de la grande Passion de J.-S. Bach, de la Messe en *si* mineur, et de six grands morceaux d'église du même compositeur, publiés à Berlin, chez Schlesinger. Comme compositeur, il s'est fait connaître par les ouvrages suivants : 1° *Jery et Bately*, drame musical, représenté au théâtre royal de Berlin, en 1825. 2° La musique du mélodrame: *la Vengeance attend*, joué au théâtre de Kœnigstadt, en 1827. 3° *Le Salut d'Ondine*, avec une symphonie de fête, exécuté au théâtre de Kœnigstadt, pour le mariage du prince Guillaume, en 1829. 4° Symphonie imitative sur la chute de Varsovie (en manuscrit). 5° Livre de chant choral et d'orgue; Berlin, Reimer. On y trouve environ deux cents préludes depuis les formes les plus simples jusqu'aux plus compliquées du contrepoint, du canon et de la fugue. 6° *Nahid*, couronne de chants composés sur les poésies de H. Stieglitz (en manuscrit). 7° *Saint Jean-Baptiste*, oratorio, exécuté deux fois, en 1833, dans l'église de la Trinité, par le chœur académique, avec accompagnement d'orgue et de trombones. 7° (*bis*) *Mose*, oratorio. 8° Quelques cahiers de chansons à voix seule et de chants religieux et profanes en chœur.

MARXSEN (ÉDOUARD), né le 23 juillet 1806, à Niendstædten, près d'Altona, où son père était organiste. Celui-ci lui enseigna la musique dans son enfance ; cependant le jeune Marxsen était destiné à l'état ecclésiastique ; mais lorsqu'il entendit à Hambourg, à l'âge de dix-huit ans, un opéra pour la première fois, le plaisir qu'il éprouva décida de sa vocation de musicien. Dès ce moment il s'appliqua à l'étude du piano, sous la direction de Clasing, et apprit de ce maître les principes de l'harmonie. Quoiqu'il eût à parcourir un espace de deux milles d'Allemagne pour aller prendre ses leçons, il ne mit pas moins de persévérance à suivre ses études. Obligé de remplacer son père dans ses fonctions pendant trois ans, il ne pouvait cependant donner à ses travaux artistiques qu'un temps fort limité. En 1830, son père mourut, et devenu libre, Marxsen partit pour Vienne où il étudia le contrepoint chez le maître de chapelle Seyfried, et le piano avec M. Bocklet. Après un séjour de seize mois à Vienne, il retourna à Hambourg, où il donna avec succès un concert le 15 novembre 1834, et y fit entendre un choix de dix-huit œuvres qu'il avait écrits dans la capitale de l'Autriche. Depuis ce temps il s'est fixé à Hambourg, où il donne des leçons de piano et de composition. On a publié de cet artiste : 1° Des marches pour piano à quatre mains, op. 1 et 2; Hambourg, Bœhme et Christiani. 2° Variations brillantes *idem*, op. 3, Offenbach, André. 3° Divertissement *idem*, op. 4; Hambourg, Cranz. 4° Variations pour piano seul, op. 5 et 6; Hambourg, Bœhme. 5° Sonates *idem*, op. 7 et 8 ; Hambourg, Meider. 6° Rondo brillant *idem*, op. 9; *ibid.* 7° Plusieurs autres rondeaux, variations et recueils de pièces pour piano à deux ou à quatre mains, gravés à Vienne, Dresde et Brunswick. Le nombre des œuvres publiés jusqu'à ce jour par M. Marxsen s'élève à peu près à soixante et dix. Il a écrit aussi des symphonies et des ouvertures pour l'orchestre, parmi lesquelles on remarque : Ouverture de *Phèdre*, exécutée à Hambourg, en 1845; *l'Ombre de Beethoven*, tableau musical et caractéristique pour orchestre avec quatre violoncelles obligés, op. 60, arrangé pour piano à quatre mains, Hambourg, Schuberth ; Symphonie à grand orchestre, exécutée dans les concerts de cette ville, en 1844 et 1845. On a aussi des chants pour des chœurs d'hommes,

œuvres 53 et 58; Altona, Weibe, et Hambourg, Bœhme.

MARZOLA (PIERRE), compositeur de l'école romaine, était maître de chapelle à Viterbe, en 1700. Il a beaucoup écrit pour l'église, mais toute sa musique est restée en manuscrit. L'abbé Santini, de Rome, possède de cet artiste : 1° Deux *Kyrie* et *Gloria* à quatre voix avec des instruments à cordes et orgue. 2° *Vexilla regis*, idem. 3° *Veni Sancte Spiritus*, idem. 4° *Nisi Dominus* à six voix, avec quatre voix de *ripieno*. 5° Les Psaumes *Laudate Dominum* et *Beati omnes*, à quatre voix avec instruments. 6° Quatuors fugués pour deux violons, alto et basse. 7° Des sonates de clavecin.

MASACONI (PIERRE), musicien florentin qui vécut dans la première moitié du seizième siècle, n'est connu que par le madrigal à cinq voix *Ecco Signor Volterra*, imprimé dans le rarissime recueil qui a pour titre : *Musiche fatte nelle Nozze dello illustrissimo Duca di Firenze, il Signor Cosimo de Medici et della illustrissima consorte sua Mad. Leonora da Tolleto. In Venetia nella stampa d'Antonio Gardane nell anno* (sic) *dell Signore* 1539, petit in-4°.

MASANELLI (PAUL), organiste de la cour du duc de Mantoue, vécut dans la seconde moitié du seizième siècle. Le premier livre de ses madrigaux à cinq voix fut publié à Venise, en 1586. On trouve aussi quelques madrigaux de cet artiste dans le recueil intitulé : *De' floridi Virtuosi d'Italia il terzo libro de' madrigali a cinque voci nuovamente composti et dati in luce*; Venise, J. Vincenzi et Richard Amadino, 1586, in-4°.

MASCARA (FLORENT), né à Crémone, dans la première moitié du seizième siècle, fut organiste à Brescia, et se distingua aussi par son talent sur la viole. Suivant Arisi (*Cremona litterata*), il fut un des premiers artistes qui firent entendre sur l'orgue des *Canzoni alla francese*. Ce biographe cite de Mascara : *Canzoni a quattro, libro primo*; Venise, Gardane; mais il n'en indique pas la date.

MASCARDIO (GUILLAUME). Je suis obligé de placer ici ce nom, afin de dissiper une erreur reproduite dans divers traités d'histoire, de bibliographie et de biographie musicale, depuis environ soixante ans. Arteaga, habitué à défigurer les noms, dans son livre sur les révolutions de l'opéra italien, cite le Commentaire de Prosdocimo de Bendemaldo (pour Prosdocimo de Beldomandis) concernant les livres de Jean de Muris, où il est parlé, dit-il, de *Guillaume Mascardio*, chanteur célèbre du temps du commentateur, *dont les œuvres et les opinions ont été avec tant d'autres soustraites à la connaissance humaine, etc.* (*Le Rivoluzioni del teatro mus. ital.*, t. I, p. 110). Forkel a copié exactement Arteaga dans la traduction allemande de son livre, et Gerber a tiré de cette traduction l'article *Mascardio* (*Wilhelm*) de son premier Dictionnaire des musiciens. Choron et Fayolle ont copié cet article dans leur Dictionnaire, et l'abbé Bertini a copié Choron et Fayolle. L'auteur de l'article *Mascardio*, du Lexique universel de musique publié par M. le docteur Schilling, a bâti un petit roman sur ce personnage supposé. *Son véritable nom*, dit-il, *est Guillaume de Mascaredio; il fut un des ancêtres des célèbres imprimeurs Mascardi, de Rome*. Puis il cite l'autorité de *Belmandis* (Beldomandis) concernant le mérite de ce Mascaredio. Or, il n'y a pas le moindre fondement dans tout ce qu'on a dit sur ce musicien depuis Arteaga. L'artiste dont il s'agit n'a pas vécu dans le quinzième siècle, mais dans le quatorzième; il ne s'appelait pas *Guillaume Mascardio*, mais *Guillaume de Machau* (voyez ce nom), en latin *Guillermus* ou *Guilhelmus de Mascandio*; c'est ainsi qu'il est nommé dans un traité de musique manuscrit, daté du 12 janvier 1375, que je possède, dans la copie de Prosdocimo de Beldomandis qu'on m'a envoyée de Bologne, d'après le manuscrit de l'Institut de cette ville, et par Gafori. Enfin les ouvrages de Guillaume de Machau ne sont point perdus, car il s'en trouve plusieurs copies dans la seule bibliothèque impériale de Paris, et dans divers recueils.

MASCHEK (VINCENT), virtuose sur le piano et l'harmonica, compositeur et maître de chapelle à l'église Saint-Nicolas de Prague, naquit le 5 avril 1755, à Zwikowitz, en Bohême. Dussek lui donna des leçons de piano, et il apprit à Prague l'harmonie et le contre-point, sous la direction du célèbre organiste Segert. Lorsque son éducation musicale fut terminée, il visita les principales villes de l'Allemagne, et se fit entendre avec succès à Berlin, Dresde, Halle, Leipsick, Hambourg, et plus tard à Copenhague. Le 21 mars 1791, il donna un grand concert au théâtre national de Prague, et s'y fit applaudir autant par le mérite de ses compositions que par son talent sur le piano et sur l'harmonica. En 1794, il obtint la place de maître de chapelle de l'église Saint-Nicolas. Deux ans après, il fut chargé, par la députation des États de Bohême,

de composer une cantate qui fut exécutée au théâtre national, en l'honneur du prince Charles, généralissime des armées autrichiennes. Vers 1802, cet artiste estimable se fit éditeur de musique. Il est mort à Prague, le 15 novembre 1831. On connaît de sa composition : 1° *Le Navigateur aux Indes orientales*, opéra en langue bohême, représenté à Prague au théâtre national. 2° *Der Spiegelritter* (le Chevalier du Miroir), opéra représenté au même théâtre, le 7 mars 1794. 3° Sentiment de reconnaissance de la Bohême pour son libérateur, l'archiduc Charles, exécuté au théâtre national de Prague, par cent musiciens, le 18 novembre 1796. Publié à Prague par souscription, en 1797. 4° Poèmes de Sophie Albrecht, mis en musique avec accompagnement de piano; Prague, 1791. 5° Huit messes solennelles et trente-quatre motets, à quatre voix et orchestre (en manuscrit). 6° Chant du matin pour toutes les religions raisonnables; Prague, 1790. 7° Cantate exécutée le 10 février 1808, à l'occasion du mariage de l'empereur François I^{er} avec Marie Béatrix (en manuscrit). 8° *Plainte et consolation sur la tombe d'un ami*, cantate à voix seule, avec accompagnement de piano; Prague, 1803. 9° Chansons à voix seule, avec accompagnement de piano; *ibid*. 10° Symphonies à grand orchestre (en manuscrit). 11° Concertino à quatre mains pour le piano, avec deux flûtes, deux clarinettes, deux cors et deux bassons; Leipsick, Breitkopf et Hærtel. 12° Grand concerto pour le piano, avec orchestre complet, quatre cors, trompettes et timbales (en manuscrit). 13° Quatuor concertant pour piano, flûte, violon et violoncelle; Prague, Berra. 14° Sonate pour piano, à quatre mains; Leipsick, Breitkopf et Hærtel. 15° Grande sonate pour piano et violon; *ibid*., 1807. 16° Beaucoup de sonates pour piano seul (en manuscrit). 17° Douze variations pour piano sur un air allemand; Leipsick, Breitkopf et Hærtel. 18° Dix variations sur un air de danse d'*Alceste*; Prague, Haas, 1803. 19° Six petits rondeaux faciles pour le piano, Bonn, Simrock. 20° Plusieurs cahiers de danses pour le piano; Leipsick, Breitkopf et Hærtel. 21° Sonate pour l'harmonica, avec un *écho* pour des instruments à vent (en manuscrit). 22° Variations pour harmonica et piano (*idem*). 23° Fantaisie pour harmonica et orchestre (*idem*). 24° Duo pour deux harmonicas (*idem*). 25° Plusieurs recueils de chansons avec accompagnement de piano; Prague et Leipsick.

MASCHEK (Paul), frère du précédent, naquit en 1761 à Zwikowitz, en Bohême. Son père, qui était instituteur, lui enseigna les éléments de la musique. Il était encore dans sa première jeunesse lorsqu'il commença à écrire quelques petites compositions. Appelé, dans sa quinzième année, à Kreziecz, en qualité d'instituteur adjoint, il y trouva les moyens de continuer ses études musicales : plus tard il étendit ses connaissances à Zlonitz et à Jarmeritz, en Moravie, où il remplit pendant quelque temps les fonctions de sous-chantre. Vers cette époque de sa vie, il écrivit des messes, des litanies et plusieurs autres morceaux de musique d'église qui le firent connaître avantageusement. Son talent sur l'orgue et le clavecin le faisait rechercher par beaucoup d'amateurs; mais il trouva un protecteur zélé dans le comte de Nadasdi, qui le prit dans sa maison pour donner des leçons à ses filles. Pendant cinq ans, il fut attaché à cette famille et fit avec elle des voyages à Stuhlweissenbourg, en Hongrie, puis à Vienne. Attaché ensuite au comte Georges de Nicsky, il le suivit en Croatie. En 1792, il retourna à Vienne et s'y fixa. Cette époque de sa vie fut la plus brillante et la plus active. Il se fit entendre plusieurs fois avec succès à la cour impériale et dans des concerts publics. L'époque de sa mort n'est pas exactement connue; mais on croit qu'il avait cessé de vivre avant 1815. On connaît en manuscrit, sous le nom de cet artiste, des messes, des motets et d'autres morceaux de musique d'église, les opéras *der Riesenkampf* (le Combat), et *Waldraf der Wanderer* (Waldraf le voyageur); une cantate pour la société des musiciens; six symphonies à grand orchestre pour le théâtre national; six pièces à huit parties pour des instruments à vent; des quatuors, quintettes et sextuors pour violons, violes et violoncelles. Parmi les morceaux de sa composition qui ont été publiés, on remarque particulièrement : 1° *Wiener Aufgebot* (Appel aux armes), grande sonate de piano dédiée au prince Ferdinand de Wurtemberg, sous les ordres de qui Maschek avait servi en qualité de premier lieutenant; Vienne, 1799. 2° Trois sonates pour piano, flûte ou violon et violoncelle; Vienne, Artaria. 3° Trois trios *idem*; *ibid*. 4° Sonate facile pour piano, flûte ou violon, Brunswick, Spehr. 5° Trois duos pour piano et violon; Vienne, Artaria. 6° Marche de la bataille de Leipsick, pour piano; Vienne, Haslinger.

MASCHEK (A.), fils de Vincent, est né à

Prague, vers 1802, et a fait ses études musicales sous la direction de son père. En 1834, il était directeur du chœur de l'église Saint-Nicolas de cette ville. Il y fit exécuter dans la même année un *Requiem*, à quatre voix, qui a été publié à Prague, chez Berra. Quelques années après, il s'établit à Bâle en qualité de directeur d'une société chorale. Il y était encore en 1841 et dirigea, dans la même année, la fête musicale de Lucerne. De là, il se rendit à Lausanne, où sa femme était engagée comme cantatrice, et, en 1843, il alla se fixer à Fribourg, où il fut chargé de la direction du chœur de l'église des Jésuites.

MASCITI (MICHEL), violoniste napolitain, né dans les dernières années du dix-septième siècle, se fixa à Paris, après avoir voyagé en Italie, en Allemagne et en Hollande, et fut attaché au service du duc d'Orléans, régent du royaume. On a gravé de sa composition, à Amsterdam : 1° Six sonates de violon avec basse continue pour le clavecin. 2° Quinze sonates *idem*, op. 2. 3° Douze sonates *idem*, op. 3. 4° Douze sonates à violon seul, op. 4. 5° Douze sonates pour violon et violoncelle, op. 5. 6° Douze *idem*, op. 6. 7° Concertos pour violon principal, deux violons de ripieno et basse continue, op. 7. Masciti est mort à Paris vers 1750. On a aussi de ce musicien des trios pour deux violes et basse, avec basse continue pour l'orgue.

MASECOVIUS (CHRÉTIEN), docteur et professeur de théologie, conseiller du Consistoire royal, et pasteur de l'église de Kneiphof, à Kœnigsberg, au commencement du dix-huitième siècle, a fait imprimer un sermon d'inauguration pour le nouvel orgue de son église, sous ce titre : *Die Kneiphœffische laute Orgelstimme welche in diesem 1721 Jahre, am XIV Sonntage nach Trinitatis*, etc.; Kœnigsberg, 1721, in-4° de quatre feuilles.

MASI (le P. FÉLIX), né à Pise, dans la première moitié du dix-huitième siècle, entra jeune dans l'ordre des cordeliers appelés *Mineurs conventuels*, fut agrégé au collège des chapelains chantres de la chapelle pontificale, en 1755, et obtint à Rome la place de maître de chapelle de l'église des Douze-Apôtres. Il mourut le 5 avril 1772, d'un coup d'apoplexie foudroyante, après avoir dit sa messe. Masi a laissé en manuscrit beaucoup de compositions religieuses, qui se trouvent dans les archives de l'église des Douze-Apôtres. En 1770, il fit chanter dans cette église, en présence du pape, un *Te Deum* à deux chœurs, de sa composition. Burney, qui entendit ce morceau, donne des éloges aux solos, mais dit que les chœurs étaient au-dessous du médiocre. Gerber, qui attribue au P. Masi un opéra bouffe, représenté en 1708 au théâtre Tordinone, l'a confondu avec le compositeur suivant.

MASI (JEAN), maître de chapelle de l'église Saint-Jacques des Espagnols, à Rome, dans la seconde moitié du dix-huitième siècle, se fit d'abord connaître comme compositeur dramatique. On a sous son nom : *Lo Sposalizio per puntiglio*, opéra bouffe représenté à Rome, en 1708. 2° *Il Governo dell' isola Paxsa*. L'abbé Santini, à Rome, possède de ce maître : 1° Une messe à quatre voix avec orchestre. 2° Trois motets *idem*. 3° Litanies courtes à huit voix. 4° *In virtute tua*, à quatre voix. 5° Des études de solfége sur la gamme, et une messe de *Requiem* à cinq, avec orchestre.

MASINI (ANTOINE), compositeur de l'école romaine, né en 1639, fut d'abord attaché à la musique particulière de la reine Christine de Suède, et obtint, le 1er mai 1674, la place de maître de chapelle de la basilique du Vatican. Il mourut à Rome le 20 septembre 1678, et fut inhumé dans l'église Sainte-Marie in Posterula. L'abbé Santini possède de ce musicien : 1° Deux motets à quatre, en fugues. 2° Six motets à huit. 3° Le psaume *Voce mea*, à quatre. 4° *Dixit* à quatre, avec orchestre.

MASINI (LOUIS), docteur en philosophie, membre et secrétaire de l'académie des Philharmoniques de Bologne, naquit en cette ville et y vivait au commencement de ce siècle. Le 22 août 1812, il prononça un éloge du compositeur bolonais Jacques-Antoine Perti (*voyez* ce nom), à l'occasion de la distribution des prix du Lycée musical de Bologne. Ce discours a été imprimé sous ce titre : *Elogio di Giacomo Antonio Perti Bolognese, professore di contrappunto, recitato nella gran' sala del Liceo filarmonico; il giorno 22 Agosto 1812. Bologna, tipografia Masi ec. 1815*, in-8° de trente-neuf pages.

MASINI (FRANÇOIS), né à Florence dans les premières années de ce siècle, s'y livra, dans sa jeunesse, à la culture de la musique et du chant. Fixé à Paris depuis 1830, il s'y est fait connaître par la composition de jolies romances françaises, où l'on trouve quelque chose du goût des mélodies italiennes. L'harmonie dont elles sont accompagnées est suffisamment correcte. Cependant les légères productions de cet artiste n'ont pas obtenu chez les amateurs le succès de vogue qu'ont eu des choses du même genre qui ne les valent pas. Parmi ses meilleurs morceaux, on remarque :

La Sœur des anges; Il Lamento; Dieu m'a conduit vers vous; Où va mon âme?; Chanson bretonne; Ton image, etc. Les paroles de la plupart des romances de Masini sont d'Émile Barateau, qui s'est distingué par la grâce et l'élégance de sa poésie.

MASLON (WENCESLAS), vicaire et directeur du chœur de l'église de Pelplin (Prusse occidentale), est né en 1805, dans la Silésie. Il a publié un livre qui a pour titre : *Lehrbuch des gregorianischen Kirchengesanges* (Doctrine du chant ecclésiastique grégorien); Breslau, Georges-Philippe Aderholz, 1839, gr. in-4°, contenant quatre feuilles de titre, dédicace, préface, index, et deux cent vingt-sept pages de texte. Cet ouvrage n'est qu'un extrait non déguisé de l'*Histoire générale de la musique* de Forkel, et du livre d'Antony (voyez ce nom) qui porte le même titre.

MASLOWSKI (....), horloger à Posen, inventa vers 1800 un instrument à clavier auquel il donna le nom de *Clavecin harmonique* (*Harmonischen Clavier*). Il le fit connaître à Berlin en 1805. La *Gazette générale de musique de Leipsick* a rendu compte du système de cet instrument dans son septième volume (pages 110, 227, 490, 520 et 594). Comme la plupart des instruments de fantaisie qui ont fixé l'attention publique à leur apparition, celui-là est ensuite tombé dans l'oubli.

MASON (WILLIAM), poëte et philologue anglais, naquit à Saint-Trinity-Hall, dans le duché d'York, en 1725. Doué des plus heureuses dispositions, il fit de brillantes études au collége de Saint-Jean, à Cambridge, prit ses degrés de bachelier en 1745, et ceux de maître ès lettres en 1749. Il fut ensuite chanoine d'York, puis de Driffield, et enfin chapelain du roi d'Angleterre. Il mourut à Aston, le 4 avril 1797. Poëte distingué, Mason possédait aussi des connaissances assez étendues en musique; il a composé un *Te Deum*, plusieurs hymnes et d'autres pièces pour le chœur d'York. Dans le supplément de l'Encyclopédie britannique, par le docteur Gleich, on lui attribue des perfectionnements faits au piano, à l'article sur cet instrument. Il a publié : *A copious Collection of those portions of the psalms of David, Bible and liturgy, which have been set in Music, and sung as Anthems in the cathedral and collegiate churches of England. To which is prefixed a critical and historical Essay on cathedral Music* (Collection nombreuse de parties des psaumes de David, de la Bible et de la liturgie qui ont été mises en musique, et chantées comme antiennes dans les églises cathédrales et collégiales de l'Angleterre; précédée d'un Essai historique et critique sur la musique d'église), York, 1782, in-4°. L'introduction historique de cet ouvrage a été réimprimée et publiée sous ce titre : *Essay historical and critical on English Church-music*, Londres, 1795, in-8°.

MASON (JOHN), littérateur et amateur de musique anglais, vécut à Londres vers le milieu du dix-huitième siècle. Auteur de divers ouvrages concernant le rhythme et la prosodie, il y traite par occasion du rhythme musical. Ces ouvrages ont pour titres : 1° *Essay on the Power of Numbers and the Principles of Harmony in poetical compositions*; Londres, 1749, in 8°. 2° *Essay on the Power and Harmony of prosaic Numbers*; Londres, 1749, in-8°.

MASOTTI (JULES), compositeur de madrigaux, naquit à Castro-Caro, dans les États romains, vers le milieu du seizième siècle. Il a publié trois livres de madrigaux à cinq voix de sa composition, le premier, à Venise, chez Ange Gardane, en 1585, le deuxième, en 1586, et le dernier, en 1588, chez le même éditeur.

MASSAINI (TIBURCE), moine augustin, né à Crémone, dans la première partie du seizième siècle, fit ses vœux à Plaisance, où il demeura pendant plusieurs années, puis il obtint la place de maître de chapelle de l'église Sainte-Marie *del popolo*, à Rome. En 1580, il fut appelé à Prague comme musicien de l'empereur Rodolphe II; mais il retourna ensuite à Rome, où il vivait encore en 1605, car il dédia des motets à quatre chœurs au pape Paul V, qui ne fut élu que le 16 mai de cette année. On connaît de la composition de ce maître : 1° *Sacri modulorum concentus qui 6-10 et 12 vocibus in duos tresve choros coalescentes concini possunt*; Venetiis, 1507, in-4°. 2° *Madrigali a quattro voci, lib. 1*; Venezia, app. Antonio Gardane, 1569, in-4°. 3° *Madrigali a 5 voci, lib. 1*; ibid., 1571. 4° *Madrigali a 4 voci, lib. 2*; ibid., 1573. 5° *Concentus quinque vocum in universos psalmos in Vesperis omnium festorum per totum annum frequentatos, cum tribus Magnificat quorum ultimum 9 vocum modulatione copulatur*; Venetiis, 1576, in-4°. 6° *Motectorum cum quinque et sex vocibus liber primus*; Venetiis, apud Josephum Guillielmum, 1576, in-4°. 7° *Missæ quinque et sex vocum*; ibid., 1578, in-4°. 8° *Salmi a 6 voci, lib. 1*; ibid., 1578. 9° *Motetti a 5 voci,*

lib. III; ibid., 1580, in-4°. 9° (*bis*) *Liber primus cantionum ecclesiasticorum ut vulgo Motecta vocant quatuor vocum; Pragæ, typis Georgi Negrini*, 1580, in-4° obl. Une autre édition du même ouvrage a paru chez le même éditeur, en 1592. Ces motets sont dédiés à Philippe de Mons, chanoine et trésorier de la cathédrale de Cambrai, maître de chapelle de l'empereur. L'épître dédicatoire est datée de Prague, aux calendes de juin 1580 : Massaini y donne à Philippe la qualification de *Senex venerandus* ; ce qui fait voir que l'âge de ce maître célèbre était dès lors fort avancé. 10° *Il quarto libro di Madrigali a 5 voci*; ibid., 1594, in-4°. 11° *Musica super Threnos Jeremiæ prophetæ 5 vocibus conc.*; ibid., 1599, in-4°. 12° *Misse a otto voci*; ibid., 1600. 13° Motets à quatre chœurs, dédiés au pape Paul V (j'ignore le lieu et la date de l'impression de cet ouvrage). 14° *Sacrarum cantionum 7 vocibus lib. 1*; Venetiis, 1607, in-4°. Cet ouvrage est indiqué comme l'œuvre 33e de l'auteur. Il est vraisemblable que les titres cités en latin par Draudius ont été traduits par lui de l'italien, suivant sa méthode habituelle. On trouve des madrigaux de Massaini dans la collection intitulée : *Melodia Olimpica di diversi eccellentissimi musici*; Anvers, 1594, in-4° obl., et dans le *Paradiso musicale di Madrigali et canzoni a cinque voci*; ibid., 1596, in-4° oblong; mais Diabacz et Gerber ont été induits en erreur par Walther lorsqu'ils ont dit qu'il se trouve aussi des morceaux de la composition de ce maître dans la collection publiée par Hubert Waelrant sous le titre de : *Symphonia Angelica*; car ce recueil n'en contient pas un seul. D'ailleurs, la date de 1583, citée par Walther, est fausse; la *Symphonia Angelica* n'a été imprimée qu'en 1594. L'abbé Santini, de Rome, a de Massaini en partition manuscrite : 1° Les Lamentations à cinq voix. 2° Des psaumes et *Magnificat* à huit voix, publiés à Venise, en 1576. 3° Vingt-deux motets à huit voix. 4° Vingt et un motets à cinq voix. 5° Des messes à quatre et cinq voix.

MASSART (LAMBERT-JOSEPH), professeur de violon au Conservatoire de Paris, est né à Liége, le 19 juillet 1811. Dans son enfance, il fut amené à Paris et confié aux soins de Rodolphe Kreutzer, dont les leçons développèrent ses remarquables dispositions. Il n'avait pas atteint sa dix-huitième année lorsqu'il se fit entendre dans un concert à l'Opéra, en 1829, et y produisit une vive impression par le charme de son jeu, la justesse de son intonation et la variété de son archet. Dans la même année, il fut admis comme élève de composition au Conservatoire; il suivit le cours de contrepoint et de fugue de l'auteur de cette notice jusqu'au mois de juin 1832. Le talent de Massart s'était perfectionné par la persévérance de ses études; malheureusement, il se faisait rarement entendre en public et vivait retiré dans la famille de Kreutzer, où il avait trouvé une affection dévouée. Il en résulta que sa timidité naturelle, loin de diminuer avec le temps, ne fit que s'accroître; car pour l'artiste exécutant, l'exhibition fréquente de son talent devant le public est de nécessité absolue, s'il ne veut perdre la confiance en lui-même. Si j'ai bonne mémoire, un concert de la société du Conservatoire, donné le 23 mai 1841, fut la dernière occasion où Massart donna des preuves de son talent, dans la sonate de Beethoven pour piano et violon, œuvre 47, qu'il exécuta avec Liszt. Il reçut sa nomination de professeur de violon au Conservatoire, le 24 janvier 1843. Au nombre des bons élèves de cet artiste, on distingue en première ligne Henri Wieniawski. M. Massart a publié quelques compositions pour le violon, parmi lesquelles on remarque une fantaisie avec orchestre sur la romance de madame Malibran, *le Réveil du beau jour*; Paris, Brandus, et les transcriptions des *Soirées musicales*, de Rossini, pour violon et piano; *ibid.*

MASSÉ (FÉLIX-MARIE-VICTOR), compositeur dramatique, né à Lorient (Morbihan), le 7 mars 1822, fut admis comme élève au Conservatoire de Paris, le 15 octobre 1834. Il y obtint l'accessit du solfége au concours de 1836, et le second prix lui fut décerné dans l'année suivante. Élève de Zimmerman pour le piano, il eut le deuxième prix de cet instrument, en 1838, et le premier prix en 1839. Le premier prix d'harmonie et d'accompagnement lui fut décerné en 1840. Comme élève d'Halévy, il se présenta au concours de composition de l'Institut de France, en 1842, et y obtint le premier second prix, et dans l'année suivante, il eut, au Conservatoire, le premier prix de contrepoint et de fugue; enfin, ses brillantes études furent terminées en 1844, par l'obtention du premier grand prix de composition à l'Institut. Devenu pensionnaire du gouvernement français, à ce titre, il se rendit à l'Académie de France, à Rome, et y passa deux années; puis il voyagea en Italie et en Allemagne. De retour à Paris, il s'y fit connaître par des romances et par des mélodies

dont la distinction fut remarquée, particulièrement sur les *Orientales* de Victor Hugo. Son début à la scène se fit en 1852, au théâtre de l'Opéra-Comique, par *la Chanteuse voilée*, joli ouvrage en un acte qui donna aux connaisseurs une opinion favorable de l'avenir du compositeur. Il fut suivi des *Noces de Jeannette* (1853), dont la musique élégante et facile obtint aussi du succès; puis vinrent *Galathée*, en deux actes (1854), l'une des meilleures partitions de l'artiste; *la Fiancée du diable*, en trois actes, et *Miss Fauvette*, en un acte (1855); *les Saisons*, en trois actes (1856); tous ces ouvrages furent joués au théâtre de l'Opéra-Comique. *La Reine Topaze*, en trois actes (1856), et *la Fée Carabosse*, en trois actes (1859), ont été représentés au Théâtre-Lyrique. M. Massé a écrit aussi à Venise, *la Favorita e la Schiava* (1855), et *le Cousin Marivaux*, en deux actes (1857), pour le théâtre de Bade. Tout n'a pas été progrès du talent du compositeur dans cette série de compositions dramatiques, parce qu'il y a eu trop de hâte dans ses travaux. M. Massé ne s'est pas pénétré d'une vérité incontestable, à savoir que l'expérience de la scène et le métier ne tiennent lieu de l'imagination qu'aux dépens de la renommée d'un artiste. Quelques hommes privilégiés par la nature ont pu écrire avec rapidité un grand nombre d'opéras dans l'espace de quelques années et y jeter d'heureuses inspirations; mais ces organisations d'élite sont des exceptions. M. Massé a succédé à M. Dietsch, en 1860, dans la place de chef du chant à l'Opéra.

MASSENZIO (Dominique), compositeur du dix-septième siècle, naquit à Ronciglione, dans les États romains. Il fut d'abord chanoine de l'église collégiale de cette ville, puis doyen des bénéficiés de l'église de Sainte-Marie *in Via Lata*, à Rome, et enfin maître de chapelle de la congrégation des nobles, dans la maison professe des jésuites. Ses compositions connues sont : 1° Six livres de motets à une, deux, trois, quatre, cinq et six voix; Rome, Zanetti, depuis 1612 jusqu'en 1624. Massenzio est un des premiers auteurs de motets à voix seule ou à deux voix avec accompagnement de basse continue pour l'orgue, ainsi que le prouve le recueil qu'il a publié sous ce titre : *Sacrarum modulationum singulis, duabus, tribus, quatuor, quinque vocibus in variis SS. solemnitatibus cum basso ad organum concinendarum auctore Dominico Massentio Roncilionens. Illustriss. Sodalium B. V. Assumptæ in ædibus professorum Soc. Jes. Romæ musicæ præfecto ;* Romæ , 1618. 2° Trois livres de psaumes à quatre et cinq voix; Rome, Zanetti, 1618 à 1623. 3° *Completorium integrum cum Ave Regina et Motecti duo octonis vocibus, opus 8*; Rome, Masotti, 1630. 4° Quatre livres de psaumes à huit voix; Rome, Masotti, 1630 à 1634. 5° *Psalmodia Vespertina tam de Dominicis quam de apostolis cum Regina Cœli, Salve Regina et duplici Magnificat, octonis vocibus cum basso ad organum concinenda; Romæ, apud Paulum Masottum*, 1631, in-4°. 6° *Motetti, e Litanie a più voci, libri due*; ibid., 1631. 7° Sept livres de psaumes à quatre voix; Rome, Grignani, 1632 à 1643.

MASSET (Nicolas-Jean-Jacques), violoniste et chanteur, né à Liège, le 27 janvier 1811, fut admis comme élève au Conservatoire de Paris, le 31 janvier 1828, y reçut des leçons d'Habeneck pour le violon, et fit, sous la direction de Seuriot et des Jelensperger, des études de composition qu'il termina avec Dourlen et Benoist. Après avoir été, pendant deux ans, premier violon au théâtre des Variétés, il entra à l'orchestre du Théâtre-Italien, puis à celui de l'Opéra ; enfin, il retourna aux Variétés, pour y prendre la position de chef d'orchestre. Ce fut à cette époque qu'il publia divers ouvrages pour le violon, parmi lesquels on remarque des fantaisies dédiées à Habeneck, à S. M. Léopold I^{er}, roi des Belges ; trois fantaisies faciles avec accompagnement de piano, op. 3 ; Paris, Brandus ; six caprices, op. 5 ; un concerto pour violon et orchestre, exécuté aux concerts du Conservatoire par M. Dancla ; quelques morceaux pour la flûte, joués par M. Dorus, et un grand nombre de romances, dont quelques-unes ont obtenu du succès. Possédant une belle voix de ténor, il suivit le conseil de ses amis, qui le pressaient d'embrasser la carrière de chanteur dramatique, et débuta au théâtre de l'Opéra-Comique, le 10 septembre 1839, par le rôle de Marcel, dans *la Reine d'un jour*, qu'Adolphe Adam avait écrit pour lui. *La Dame Blanche, Zampa, le Chaperon rouge, Gulistan, le Concert à la cour, Adolphe et Clara*, enfin, *Richard Cœur-de-Lion*, furent pour lui autant d'occasions de succès et prouvèrent la flexibilité de son talent. En 1845, il quitta l'Opéra Comique pour se rendre en Italie, où il fit de nouvelles études de chant. Il débuta au théâtre de *la Scala* de Milan, au carnaval de 1845-1846, par le rôle du *Bravo*, de Mercadante, et brilla dans cet ouvrage ainsi que dans *Ricciardo e Zo-*

raïde, de Rossini; puis il chanta au théâtre ducal de Parme et au théâtre communal de Crémone. La révolution de 1848 le ramena à Paris, où l'administration de l'Opéra lui offrit un engagement avantageux pour les rôles de premier ténor de *Jérusalem*, *la Favorite*, *Don Sébastien*, *Lucie de Lammermoor* et *Freyschütz*. En 1850, un bel engagement fut offert à Masset pour le théâtre royal de Madrid; il y joua avec succès les rôles d'*Otello*, d'*Ernani* et d'autres ouvrages du répertoire italien. Toutefois, il n'avait jamais pu vaincre le dégoût que lui inspirait le théâtre; en 1852, il prit la résolution de se retirer de la scène, et de se livrer à l'enseignement. De retour à Paris, il réalisa ce dessein et donna des leçons de chant; dans l'année suivante, il reçut sa nomination de directeur de musique de la maison impériale de Saint-Denis. Depuis lors, il a publié un recueil de vocalises de soprano ou de ténor pour ses élèves, quelques airs détachés et un recueil de mélodies.

MASSIMINO (Frédéric), professeur de chant à Paris, est né à Turin, en 1775, et a appris la musique et le chant sous la direction de l'abbé Ottani (*voyez* ce nom). Arrivé à Paris vers 1814, il y établit, deux ans après, un cours d'enseignement collectif de la musique d'après un système dont il était l'inventeur, et dont on peut voir l'analyse dans le premier volume de la *Revue musicale* (ann. 1827). Il a écrit pour ce cours un ouvrage qui a pour titre : *Nouvelle méthode pour l'enseignement de la musique*. *Première partie, contenant l'exposition des principes, le mode d'organisation d'un cours d'après la nouvelle méthode; l'indication des moyens d'enseignement mutuel, et une première suite de solféges avec accompagnement de piano*; Paris, chez l'auteur, 1819, in-folio. *Deuxième partie, contenant une série de solféges à deux voix principales et une basse, avec accompagnement de piano*; ibid., 1820, in-fol. On a aussi de cet artiste : *Chœurs français à deux voix avec accompagnement de deux pianos à quatre mains, à l'usage des pensionnats et des écoles d'enseignement mutuel*, liv. I et II; Paris, Pacini. Massimino fut attaché à l'institution royale de Saint-Denis, en qualité de professeur de chant et de solfége. Il est mort à Paris, en 1858.

MASSON (Charles), fut maître de musique de la cathédrale de Châlons-sur-Marne, vers 1680, et se rendit ensuite à Paris, où il remplit les mêmes fonctions dans la maison professe des Jésuites de la rue Saint-Louis. Il est auteur d'un *Nouveau traité des règles pour la composition de la musique, par lequel on apprend facilement à faire un chant sur des paroles, à composer à deux, trois et quatre parties, et à chiffrer la basse continue*; Paris, 1694, in-8°. Dans cette première édition, presque tous les exemples sont manuscrits, et quelques-uns gravés. La deuxième édition est de 1699, in-8°; la troisième de 1705, et la quatrième, aussi in-8°, a été publiée en 1738, chez Roger, à Amsterdam. Dans la *Théorie des beaux-arts*, de Sulzer, on trouve l'indication d'une autre édition datée de Hambourg, 1737, in-4°. L'ouvrage de Masson ne manque pas de méthode, et les exemples en sont assez bien écrits. Il paraît que ce musicien avait cessé de vivre en 1705, car l'épître dédicatoire de la troisième édition est signée par l'imprimeur Ballard.

MASSON (l'abbé), vicaire de l'église d'Argentan (Orne), s'est fait connaître par une *Nouvelle méthode pour apprendre le plain-chant*; Paris, imprimerie de Duverger; Argentan, Surène, 1830, in-12 de quarante-huit pages.

MASSONEAU (Louis), violoniste distingué, né à Cassel, dans la seconde moitié du dix-huitième siècle, a reçu des leçons de violon de Heuzé, maître de concert du landgrave de Hesse, et apprit la composition sous la direction de Rodewald. Massoneau avait été admis depuis peu de temps dans la musique du prince, quand celui-ci mourut; le licenciement de la chapelle et de l'Opéra l'obligea alors à chercher ailleurs une position. Pendant quelque temps il vécut à Gœttingue, où il remplissait les fonctions de directeur du Concert académique. En 1792, il obtint un emploi à la petite cour de Detmold; mais avant qu'il s'y rendît le prince mourut, et Massoneau fut obligé de reprendre sa position à l'université de Gœttingue. En 1795, il fut appelé à Francfort-sur-le-Mein en qualité de premier violon du théâtre; deux ans après, il alla à Altona remplir la même place qu'il quitta en 1798, pour entrer dans la chapelle du duc de Dessau. Enfin, en 1802, il entra au service du duc de Mecklembourg-Schwerin et n'en sortit plus. Cet artiste conserva longtemps les qualités de son talent, car on voit dans la *Gazette générale de musique de Leipsick* (20e année, col. 715), qu'il étonna les artistes dans une fête musicale donnée à Hambourg en 1818, par la puissance de son exécution. Au mois d'octobre 1819, il était encore à Ludwigslust et

s'y faisait admirer (*ibid*; 21e ann. col. 777). Cette mention est la dernière qu'on trouve de cet artiste; après cette époque, les journaux de musique se taisent sur lui, et ce qu'on trouve chez les biographes allemands ne va pas au delà de 1802. Parmi les compositions de Massoneau, on remarque : 1° Symphonies à grand orchestre, op. 5, n^{os} 1 et 2; Offenbach, André. 2° *La Tempête et le Calme*, symphonie imitative, op. 5; *ibid.* 3° Concerto pour violon, op. 6; *ibid.* 4° Trois quatuors pour deux violons, alto et basse, op. 4; *ibid.* 5° Duos pour deux violons, op. 1; Brunswick, Spehr. 6° Trois duos pour violon et violoncelle, op. 9; Hambourg, Bœhme. 7° Airs variés pour violon et alto, op. 10; Brunswick, Spehr. 8° *Idem* pour violon et violoncelle, op. 11; *ibid.* 9° Symphonie concertante pour deux flûtes et orchestre; *ibid.* 10° Chansons allemandes avec accompagnement de piano, op. 7; Offenbach, André.

MASTIAUX (GASPARD-ANTOINE DE), fils aîné d'un conseiller de l'archevêque de Cologne, grand amateur de musique, naquit à Bonn, en 1706. Après avoir achevé ses études de théologie, il obtint du pape Pie VI un canonicat à Augsbourg, en 1789, et fut prédicateur de la cathédrale. En 1803, il fut fait conseiller de l'électeur, et l'année suivante, directeur général des affaires provinciales à Munich. Après l'organisation du royaume de Bavière, en 1806, il conserva le titre de conseiller privé du roi. Amateur distingué, il cultiva la musique avec passion, et ne négligea rien pour en rendre l'usage populaire en Bavière. Indépendamment de ses messes et de ses motets, qui sont considérés comme de bonnes compositions, il publia à Augsbourg, en 1800, un livre de chants à l'usage des églises catholiques, pour toutes les fêtes de l'année, en trois volumes; puis il rassembla les meilleures mélodies anciennes et modernes, pour le même usage, et les fit paraître à Leipsick en six cahiers, depuis 1812 jusqu'en 1817. On voit dans le *Lexique universel de musique*, publié par le docteur Schilling que M. de Mastiaux a donné à Munich, en 1813, un livre sur le chant choral et sur le plain-chant; mais on n'y trouve pas le titre de cet ouvrage. On a aussi, du même auteur, un livre de chant pour les écoles élémentaires de Munich (Landshut, 1817). Depuis 1818 jusqu'en 1825, il a continué la publication de la *Gazette littéraire*, à l'usage des prêtres catholiques qui s'occupent d'instruction religieuse. On y trouve de bons articles sur la musique.

MATAUSCHEK (A.), ecclésiastique, né en Bohême vers 1770, vécut à Vienne depuis le commencement du dix-neuvième siècle jusque vers 1810. Il s'est fait connaître par beaucoup de compositions pour le piano, dans la manière de son compatriote Gelinek. Ses principaux ouvrages sont : 1° Sonates pour piano seul, op. 14, 57, 57; Vienne, Haslinger. 2° Sonates pour piano et flûte, op. 55, *ibid.* 3° Rondeaux pour piano seul, n^{os} 1 et 2; Mayence, Schott. 4° Airs variés pour piano, op. 17, 29, 38; Vienne, Artaria et Haslinger. 5° Plusieurs recueils de polonaises, *ibid.* L'abbé Matauschek a aussi beaucoup écrit pour la flûte.

MATELART (JEAN), compositeur belge, vécut à Rome, vers la fin du seizième siècle, et y fut maître de chapelle de l'église collégiale de Saint-Laurent *in Damaso*. Il était Flamand, suivant le titre du seul ouvrage de sa composition connu aujourd'hui; mais on n'a de renseignements ni sur le lieu de sa naissance ni sur le commencement de sa carrière. On connaît de lui une collection de répons, d'hymnes et d'antiennes intitulée : *Responsoria, Antiphonæ et Hymni in processionibus per annum quaternis et quinis vocibus concinendo, auctore Joanne Matelarto Flandren. Collegiatæ ecclesiæ S. Laurentii in Damaso de urbe capellæ magistro. Romæ, ex typogr. Nicolai Mutii*, 1596. Matelart a ajouté à ses propres compositions dans ce recueil six motets de Palestrina.

MATELLI (....), compositeur italien, était maître de chapelle à Munster en 1784. Il s'est fait connaître par beaucoup de compositions instrumentales et par les opéras dont les titres suivent : 1° *Die Reisenden nach Holland* (les Voyageurs en Hollande). 2° *Der Brauttag* (le Jour des noces). 3° *Der Tempel der Dankbarkeit*) le Temple de la Reconnaissance). 4° *Der Kœnig Rabe* (le Roi corbeau). Ces ouvrages sont restés en manuscrit. On ignore l'époque de la mort de cet artiste.

MATERN ou MATTERN (A.-W.-F.), violoncelliste distingué, fut attaché au service du duc de Brunswick, dans la seconde moitié du dix-huitième siècle. On dit qu'il n'eut jamais d'autre guide que lui-même pour ses études. On a de cet artiste des symphonies, des concertos et des solos de violoncelle, en manuscrit. Le douzième supplément du catalogue thématique de Breitkopf indique un concerto de Matern pour violoncelle, deux violons, alto et basse. Un fils de ce virtuose,

directeur de musique à Liegnitz, en Silésie, et professeur de composition à l'académie de cette ville, a publié à Breslau des pièces pour le piano. Il est mort à Liegnitz le 5 décembre 1820.

MATHALIN ou **MATHELIN** (GAILLARD). *Voyez* **TAILLASSON**.

MATHER (SAMUEL), fils d'un organiste de Sheffield, en Angleterre, naquit dans cette ville en 1771. Élève de son père, Samuel Mather fut nommé organiste de l'église Saint-Jacques en 1799. En 1808, il succéda à son père dans la place d'organiste de Saint-Paul. En 1822, on lui a confié l'orgue de la loge provinciale des Francs-Maçons. Ce musicien a publié de sa composition un livre de psaumes et d'hymnes, ainsi qu'un *Te Deum* et des chansons avec accompagnement de piano.

MATHIAS (MAÎTRE). *Voyez* **MATTHIAS**.

MATHIAS (HERMANN), surnommé **VERRECORENSIS**, d'un nom latin de lieu inconnu, à moins qu'il n'indique *Verrès*, bourg de la Sardaigne; mais il est plus vraisemblable qu'*Hermann Mathias* était un musicien allemand du seizième siècle. Quoiqu'il en soit, on trouve des chansons latines à quatre et cinq voix de sa composition dans le recueil intitulé : *Selectissimæ nec non familiarissimæ cantiones ultra centum vario idiomate vocum, tam multiplicium quam etiam paucarum. Fugæ quoque ut vocantur, à sex usque ad duas voces*, etc. Augustæ Vindelicorum, Melchior Kriesstein *excudebat*, 1540, petit in-8° obl.

MATHIAS (GEORGES-AMÉDÉE SAINT-CLAIR), compositeur et professeur de piano, né à Paris, le 14 octobre 1826, montra dès son enfance une heureuse organisation pour la musique. Admis au Conservatoire, le 4 avril 1837, il n'y resta qu'une année et se retira, le 18 avril 1838, pour se livrer à l'étude du piano sous la direction de Kalkbrenner, dont il reçut les leçons pendant plusieurs années. Rentré au Conservatoire, le 18 novembre 1842, il y devint élève d'Halévy pour le contrepoint et de Berton, pour la composition. En 1848, le second grand prix lui fut décerné au concours de l'Institut. Il reçut aussi des conseils de Chopin pour le style du piano. Doué de distinction dans les idées, M. Mathias débuta par des succès dans ses compositions pour l'orchestre. Ses principaux ouvrages en ce genre sont : 1° *Symphonie*, exécutée deux fois par l'orchestre de la société de Sainte-Cécile et vivement applaudie par l'auditoire. 2° *Ouverture d'Hamlet*, exécutée aux concerts de la même société. 3° *Camp de Bohémiens*, fantaisie dramatique *idem*. Il y a lieu de s'étonner que, après de si beaux commencements, cet artiste se soit, depuis plusieurs années, condamné au silence, ou du moins se soit borné à la production d'œuvres de musique de chambre. Parmi les vingt-cinq ou trente ouvrages qu'il a publiés, on remarque : 1er Trio pour piano, violon et violoncelle, op. 1; Paris, Brandus; 2° *Idem*, op. 15; Paris, Richault; *Allegro appassionato*, op. 5; *Feuilles de printemps*, pièces pour piano seul, op. 8 et 17; dix études dédiées à Halévy, op. 10; Paris, Brandus; Romances sans paroles, op. 18; Paris, Lemoine; Sonate, op. 20; Paris, Meissonnier. M. Mathias a en manuscrit des quintettes pour instruments à cordes et une messe solennelle. Il a été nommé professeur de piano au Conservatoire de Paris, en 1862.

MATHIEU (MICHEL), né à Paris, le 28 octobre 1689, entra dans la musique du roi en 1728, et obtint sa vétérance en 1761. Il mourut le 9 avril 1768, à l'âge de soixante-dix-neuf ans. Mathieu a laissé en manuscrit deux motets, des morceaux de musique instrumentale, quatre cantatilles, deux divertissements, et le ballet de *la Paix* exécutés au concert de la reine, en 1737. La femme de ce musicien, Jacqueline-Françoise Barbier, née le 20 mai 1708, chanta longtemps les solos de premier dessus aux concerts de la reine. Elle mourut le 17 avril 1773.

MATHIEU (JULIEN-AMABLE), fils aîné des précédents, né à Versailles le 1er février 1734, fut premier violon de la chapelle du roi depuis 1761 jusqu'en 1770, puis succéda à l'abbé Blanchard, dans la place de maître de musique de la même chapelle. Il a publié de sa composition, à Paris, deux livres de sonates de violon, deux livres de trios pour deux violons et basse, un œuvre de quatuors, et a laissé en manuscrit des symphonies, des concertos de violon, quarante-cinq motets à grand chœur et une messe avec orchestre.

MATHIEU (MICHEL-JULIEN), connu sous le nom de **LÉPIDOR**, était frère du précédent et naquit à Fontainebleau, le 8 octobre 1740. Il composa quelques opéras qui sont restés en manuscrit, ainsi que des motets, neuf sonates à violon seul, trois quatuors, six trios, et six pièces de clavecin. On a publié de sa composition plusieurs recueils d'airs et de chansons, gravés à Paris, en 1765 et 1766. Mathieu écrivit aussi la musique de plusieurs scènes et d'actes, pour d'anciens opéras qui

n'ont pas été joués avec ces changements, ou qui n'ont pas eu de succès. Parmi ces ouvrages, La Borde cite *l'École des filles, Marthésie,* ancienne tragédie lyrique, *les Amours de Protée,* ancien opéra-ballet, qui fut essayé au théâtre du Magasin de l'Opéra, en 1778; *le Départ des matelots,* intermède joué une seule fois au théâtre italien (novembre 1778), etc.

MATHIEU (LÉONARD), professeur de musique et de piano, né en 1752, mourut à Angoulême au mois d'août 1801. Il a publié plusieurs romances avec accompagnement de piano, entre autres celle qui commence par ces mots : *J'entends sonner le trépas.* Cet artiste avait annoncé un nouveau système de langue musicale, dont il était inventeur, et qui devait paraître sous ce titre : *Nouvelle méthode télégraphique musicale, ou langage exprimé par les sons sans articulation :* mais cet ouvrage n'a point paru (*voyez* SUDRE).

MATHIEU (JEAN-BAPTISTE), né le 2 janvier 1762, à Billone, en Auvergne, a eu pour premier maître de musique Cardot, maître de chapelle de cette ville. En 1779, il entra dans la musique du régiment des gardes françaises, en qualité d'élève: il y jouait du serpent. Pendant une longue maladie qui le retint près de six mois à l'hôpital militaire, il apprit seul à jouer de la guitare, et devint assez habile sur cet instrument pour pouvoir en donner des leçons et assurer ainsi son existence. Bientôt après, il sortit des gardes françaises pour entrer à l'église Saint-Eustache, de Paris, comme serpentiste. Lorsque le Conservatoire de musique fut institué, Mathieu y fut appelé pour enseigner le solfége. Dans le même temps, il avait aussi été chargé de l'enseignemens de la musique à l'Institut des aveugles : il écrivit pour ses élèves un opéra intitulé: *la Ruse d'Aveugles,* qui fut représenté rue Saint-Victor, le 2 nivôse an V. Appelé à Versailles, en 1800, comme maître de chapelle de l'église cathédrale, il en a rempli les fonctions avec zèle pendant trente ans, et a écrit beaucoup de motets et cinq messes solennelles. Quelques-unes de ces compositions ont été exécutées avec succès dans diverses églises de Paris. Mathieu a composé aussi près de dix mille leçons de solfége pour ses élèves de la maîtrise. On lui doit un des meilleurs et des plus instructifs traités de plain-chant qui existent; cet ouvrage a pour titre : *Nouvelle méthode de plain-chant à l'usage de toutes les eglises de France, traitant de tout ce qui a rapport à l'office divin, à l'organiste, aux chantres, aux enfants de chœur ; contenant un abrégé du plain-chant ancien ; précédée d'une notice historique, etc.;* Paris, Augé, 1838, un volume in-12. Mathieu a traduit en français le *Dodecachordon* de Giaréan, et a mis en partition toutes les pièces de musique que renferme cet ouvrage. Un pareil travail n'a pu être fait que par un musicien très-instruit. Cet artiste est mort à Versailles, en 1847.

MATHIEU (ADOLPHE-CHARLES-GHISLAIN), conservateur des manuscrits de la Bibliothèque royale à Bruxelles, est né à Mons (Belgique), le 22 juin 1804. D'abord membre de la société des arts, sciences et belles-lettres du Hainaut, il en a été nommé ensuite secrétaire. Auteur de plusieurs poëmes, M. Mathieu en a publié un, intitulé : *Roland de Lattre* (Orlando di Lasso); Mons, 1838, in-18 de soixante-seize pages. Une préface historique, extraite de la notice de Delmotte (*voyez* ce nom), sur ce célèbre musicien, précède le poëme, qui est suivi de notes. Une deuxième édition de cet ouvrage a été publiée à Mons, chez Piérart, en 1840, gr. in-8° de soixante et quatorze pages.

MATHO (JEAN-BAPTISTE), né dans un village de la Bretagne, en 1660, entra dans la chapelle du roi de France, en 1684, pour y chanter la partie de ténor, puis fut nommé maître de musique des enfants de France. Il était âgé de cinquante-quatre ans lorsqu'il fit représenter, en 1714, à l'Académie royale de musique, *Arion,* tragédie lyrique en cinq actes, de sa composition. Il mourut à Versailles, en 1746, à l'âge de quatre-vingt-six ans.

MATHON DE LA COUR (JACQUES), membre de l'Académie des lettres et des sciences de Lyon, naquit dans cette ville, en 1712, et y mourut en 1770. Cet académicien s'occupait spécialement de la théorie de l'harmonie, que les écrits de Rameau avaient mise en vogue. Il reprochait cependant à ce grand musicien d'avoir manqué de méthode, de clarté et de précision dans l'exposé de sa doctrine. Dans un premier mémoire qu'il lut à l'Académie, il s'est proposé de faire connaître les vrais principes de la composition, c'est-à-dire, de la formation et de l'emploi des accords. Un second mémoire de Mathon de la Cour a pour objet de faire voir que les accords et les beautés de l'harmonie sont le produit de la nature, et que c'est par le calcul qu'on en a fait la découverte : vieilles erreurs que ne peut admettre une saine philosophie, et dont j'ai démontré la fausseté en beaucoup d'endroits.

Mathon de la Cour cherche, à la fin de son second mémoire, la solution d'un problème qu'il énonce en ces termes : *Trouver un son qui fasse accord avec tous les tons d'une modulation donnée*. Il ne s'est pas aperçu que c'est l'inverse de cette donnée qui est le problème véritable, à savoir : *Trouver des formules harmoniques par lesquelles un son donné puisse se résoudre dans les deux modes de tous les tons*. Les Mémoires de Mathon de la Cour sont en manuscrit à la Bibliothèque de Lyon, dans un recueil d'autres mémoires sur la musique, n° 905, in-fol.

MATHON DE LA COUR (Charles-Joseph), fils du précédent et littérateur, naquit à Lyon, en 1758, et périt sur l'échafaud, au mois d'octobre 1793, après la prise de cette ville par l'armée révolutionnaire. Auteur de plusieurs écrits médiocres, il a été aussi rédacteur de l'*Almanach musical* pour les années 1775, 1776, 1777 et 1778. Interrompu pendant plusieurs années, cet almanach fut ensuite rédigé par Luneau de Boisgermain (*voyez* ce nom). Mathon de la Cour a travaillé au *Journal de musique* publié à Paris, depuis le mois de juillet 1764 jusqu'au mois d'août 1768. Ce recueil fut ensuite continué par Framicourt, puis par Framery.

MATIELLI (Jean-Antoine), claveciniste et compositeur, élève de Wagensell, vivait à Vienne dans la seconde moitié du dix-huitième siècle, et y avait de la réputation pour sa méthode d'enseignement. En 1785, il a publié dans cette ville six sonates pour le clavecin. On connaît aussi, en manuscrit, sous son nom, plusieurs concertos pour cet instrument.

MATTEI (Saverio), avocat et littérateur distingué, né dans la Calabre, en 1742, habita longtemps à Padoue, et mourut à Naples, en 1802. Des idées originales et un style élégant se font remarquer dans le livre qu'il a publié sous ce titre : *Dissertazioni preliminari alla traduzione de' Salmi*; Padoue, 1780, huit volumes in-8°. Cet ouvrage est divisé en un certain nombre de dissertations sur des sujets relatifs aux psaumes. La neuvième du premier volume a pour titre : *Della Musica antica, e della necessità delle notizie alla musica appartenente, per ben intendere e tradurre i Salmi*. La douzième du second volume traite de la psalmodie des Hébreux. La dix-huitième du cinquième volume est intitulée : *La Filosofia della musica, o sia la musica de' Salmi*. Le huitième volume de cet intéressant ouvrage renferme une correspondance de Mattei avec quelques-uns de ses amis, et surtout avec Métastase, concernant la musique ancienne, qu'il considère comme supérieure à la moderne. En 1784, Mattei fit paraître à Naples une dissertation in-4°, intitulée : *Se i maestri di cappella sono compresi fra gli artigiani* (Si les maîtres de chapelle sont compris parmi les artisans). Enfin, on a du même écrivain des Mémoires pour servir à la vie de Métastase, où l'on trouve l'éloge de Jomelli. Cet ouvrage, qui n'a pas de nom d'auteur au frontispice, a pour titre : *Aneddoti secreti della vita dell' ab. Pietro Metastasio, colla storia del progresso della poesia e musica teatrale, memoria storico-satirico curiosa*; Colle-Ameno, sans date (1785), in-8°. A la page 39 commence *l'Elogio di Jomelli, o sia il progresso della poesia e musica teatrale*. C'est en tête de cet éloge que Mattei a placé son nom. Il a publié aussi une dissertation intitulée : *Memoria per la biblioteca musica fondata nel Conservatorio della Pietà*; in-8°, sans nom de lieu et sans date (Naples, 1785).

MATTEI (l'abbé Stanislas), compositeur de musique d'église, et professeur de contrepoint au *Lycée communal de musique*, à Bologne, naquit dans cette ville, le 10 février 1750. Son père, simple serrurier, l'envoya aux écoles de charité pour y apprendre les éléments du calcul et de la langue latine. Le hasard l'ayant conduit à l'église des cordeliers, appelés *Mineurs conventuels*, où l'on exécutait chaque jour l'office en musique, son penchant pour l'art se développa rapidement et le ramena si souvent dans cette église, que le P. Martini le remarqua, prit de l'intérêt à lui, et le fit entrer dans son couvent comme novice. Dès ce moment, le jeune Mattei reçut son instruction musicale de l'illustre maître de chapelle du couvent de Saint-François, pendant qu'il se livrait à l'étude de la philosophie et de la théologie. A seize ans, il prononça ses vœux, et lorsqu'il eut atteint sa vingt et unième année, il fut ordonné prêtre. Une tendre affection l'attachait à son maître, dont il était devenu le confesseur; il ne le laissa presque jamais seul dans ses dernières années, l'aida dans ses recherches d'érudition, devenues pénibles à cause de ses infirmités, et lui prodigua les soins d'un fils dans sa dernière maladie. *Je sais*, disait le P. Martini en mourant, *en quelles mains je laisse mes livres et mes papiers*. Je ne sais pourtant si l'abbé Mattei justifia la confiance de son maître, dans le sens qu'il y attachait; car un tel legs ne pouvait être fait que dans le but de la continua-

tion de ses travaux, et surtout du quatrième volume de l'*Histoire de la musique*, dont le P. Martini (*voyez* ce nom) s'occupa jusqu'à ses derniers moments ; or, son élève, qui peut-être comprenait son insuffisance pour un semblable travail, n'en a pas publié une ligne, quoiqu'il ait survécu trente-neuf ans à son maître.

Le P. Mattei succéda au P. Martini dans les fonctions de maître de chapelle de Saint-François : déjà, depuis 1770, il en avait pris possession. Vers 1776, il commença à faire entendre ses propres compositions pour l'église, et depuis lors il écrivit un grand nombre de messes, de motets, d'hymnes, de psaumes et de graduels, dont on trouve quelques copies à Rome, mais dont la plupart se conservent en manuscrit dans la Bibliothèque de Saint-Georges, à Bologne. Lorsque les couvents furent supprimés, en 1798, époque où l'Italie était envahie par les armées françaises, Mattei se retira dans un modeste logement avec sa vieille mère, et trouva des ressources pour son existence dans l'enseignement de la composition. C'est depuis cette époque qu'il a été connu sous le nom de *l'abbé Mattei*. De nombreux élèves fréquentèrent son école, et bientôt il acquit de la célébrité comme professeur. Son attachement pour la ville où il avait vu le jour lui avait fait refuser plusieurs places de maître de chapelle qui lui avaient été offertes ; mais il accepta avec plaisir celle de Saint-Pétrone, à Bologne, et en remplit les fonctions jusqu'à la fin de sa vie. Le Lycée communal de musique ayant été organisé en 1804, il y fut appelé pour enseigner le contrepoint, et forma un grand nombre d'élèves, dont les principaux sont Rossini, Morlacchi, Donizetti, J.-A. Perotti, Robuschi, L. Palmerini, Bertolotti, G. Corticelli, Nancini, Tadolini, Tesei et Pilotti. Ce dernier lui a succédé dans ses fonctions de maître de chapelle à Saint-Pétrone. Retiré, après la mort de sa mère, chez son ami D. Batistini, curé de Sainte-Catherine, il passa ses dernières années dans le calme d'une vie uniquement remplie par des travaux de cabinet et par les soins qu'il donnait à ses élèves. Le 17 mai 1825, il termina son honorable carrière, dans la soixante-seizième année de son âge. La société des Philharmoniques et le conseil communal de Bologne lui firent de magnifiques obsèques, et lui élevèrent un tombeau, où l'on a placé son buste. L'abbé Mattei était membre de la société Philharmonique de Bologne ; il en fut le président en 1791 et 1794. A l'époque de la formation de l'Institut des sciences, lettres et arts du royaume d'Italie (1808), il fut choisi comme un des huit membres de la section de musique, et l'Académie des beaux-arts de l'Institut royal de France le nomma l'un de ses membres associés, le 24 janvier 1824. Les compositions de Mattei, qui toutes sont restées en manuscrit, se trouvent aujourd'hui dans la Bibliothèque Saint-Georges, des Mineurs conventuels ; elles consistent en un grand nombre de messes, psaumes, introïts, graduels, hymnes, motets et symphonies pour offertoires.

Comme la plupart des maîtres italiens des meilleures écoles, Mattei possédait une bonne tradition pratique de l'art d'écrire ; c'est par là qu'il s'est distingué comme professeur et qu'il a formé de bons élèves : mais il n'y avait eu lui ni doctrine, ni critique, ainsi que le prouve son ouvrage intitulé : *Pratica d'accompagnamento sopra bassi numerati, e contrappunti a più voci sulla scala ascendente e discendente, maggiore e minore, con diverse fughe a quattro e otto* (Pratique d'accompagnement sur des basses chiffrées, et contrepoints à plusieurs voix sur la gamme ascendante et descendante majeure et mineure, suivis de fugues à quatre et à huit parties) ; Bologne, Cipriani, 1825-1830, trois parties in-fol. Toute la théorie de Mattei sur l'harmonie est renfermée en six pages dans cet ouvrage : elle se borne à l'exposé de la forme de l'accord parfait, de celui de la septième dominante et de leurs dérivés, avec quelques notions des prolongations. Du reste, les faits particuliers n'y sont rattachés par aucune considération générale ; nulle philosophie ne se fait apercevoir dans l'ensemble de ces faits. Quelques règles de contrepoint, avec les exemples qui y sont relatifs, composent toute la théorie de cette partie de l'art dans le livre de Mattei. Ces règles, contenues dans huit pages, sont présentées d'une manière empirique et sans aucune discussion de principes ; mais elles sont suivies de bons exercices en contrepoint simple, depuis deux jusqu'à huit parties réelles sur la gamme diatonique montante et descendante, dans les modes majeur et mineur. Ces exercices, quoique bien écrits, ont le défaut de n'être pas bien gradués, car, dès les premiers pas, on y voit dans les contrepoints simples à trois et à quatre, des imitations et des canons, bien qu'aucune notion de ces formes ne soit donnée dans l'ouvrage. Il paraît que l'enseignement oral de Mattei était tout aussi dépourvu de raisonnement et de critique que ce

qu'on a publié de lui sur l'harmonie et le contrepoint, car Rossini me disait à Bologne, en 1841 : « J'aurais eu du penchant à cultiver les formes de la musique sévère, si j'avais eu dans mon maître de contrepoint un homme qui m'eût expliqué la raison des règles; mais lorsque je demandais à Mattei des explications, il me répondait toujours : *C'est l'usage d'écrire ainsi.* Il m'a dégoûté d'une science qui n'avait pas de meilleures raisons à me donner des choses qu'elle enseignait. »

Je ne connais des compositions de Mattei qu'une messe à quatre voix sans instruments; une messe solennelle avec orchestre, et une messe à huit voix avec orgue. On cite de sa composition un intermède, intitulé : *il Librajo*, composé pour le séminaire de Bologne, et un oratorio de la Passion, qui fut exécuté dans l'hiver de 1792. Les partitions de ces ouvrages paraissent être perdues. La collection musicale de l'abbé Santini, de Rome, renferme une messe pour deux ténors et basse, avec orgue et deux cors obligés; deux messes à quatre voix, avec orchestre; un *Tantum ergo* pour deux voix de soprano et basse; *Kyrie*, *Gloria* et *Credo* concertés à huit voix. Le portrait de ce professeur a été gravé (in-folio) par Capuri, et publié à Bologne. On a sur lui une biographie intitulée: *Vita di Stanislao Mattei, scritta da Filippo Canuti, avvocato, all' Academia Filarmonica di Bologna dedicata;* Bologna, 1829, in-8°, avec un portrait gravé par Romagnoli. Adrien De La Fage a publié une notice de Mattei dans le sixième volume de la *Revue et gazette musicale de Paris* (année 1839). Il en existe un tiré-à-part, et elle a été reproduite dans les Miscellanées du même auteur.

MATTEI (GIOVANNI), chapelain de l'église de S. Costantino, et professeur de chant à Parme, né vers la fin du dix-huitième siècle, à Castelnuovo-di-Garfagnana, dans le duché de Modène, est auteur d'un livre intitulé : *Elementi di canto fermo o sia gregoriano;* Parme, de l'imprimerie de Bodoni, 1834, gr. in-8°.

MATTEUCCI (MATTEO), célèbre chanteur sopraniste, naquit à Naples en 1649. Son nom véritable serait ignoré si un passage d'un livre fort obscur ne nous l'avait révélé; ce livre a pour titre : *Memorie dell' abate D. Bonifacio Pecorone della città di Saponara, musico della real cappella di Napoli;* Naples, 1729, in-4°. On y lit ce passage (p. 77) : *Oltre finalmente i forti impulsi del sig. Marchese Matteo Sassani, volgarmente Matteucci, famosissimo cantor di voce soprano, mi esortarono di ricorrerne a dirittura al sig. Vicerè,* etc. Ce passage nous apprend à la fois que *Sassani* était le nom du chanteur, et son prénom *Matteo;* de plus, qu'il avait le titre de marquis, quoiqu'il soit appelé *chevalier* par tous les biographes. La circonstance dont il s'agit dans ce passage se rapporte à l'année 1708. Après avoir été longtemps au service de la cour de Madrid et y avoir acquis des richesses considérables, il était retourné à Naples, où il vivait encore en 1730. Mancini nous apprend (*Rifl. pratiche sopra il canto figur.*, p. 18) que, par dévotion, il avait l'habitude de chanter alors dans les églises tous les samedis, et que sa voix avait conservé tant de fraîcheur, quoiqu'il fût âgé de plus de quatre-vingts ans, que ceux qui l'entendaient sans le voir se persuadaient qu'il devait être dans la fleur de l'âge. On ignore l'époque de la mort de cet artiste extraordinaire.

MATTHÆI (CONRAD), avocat à Brunswick, y naquit dans la première moitié du dix-septième siècle, et fit ses études à Kœnigsberg, où il fut reçu docteur en droit. Il a fait imprimer un livre intitulé : *Kurtzer doch ausführlicher Bericht von den Modis musicis, welchen aus den besten, ältesten, berühmtesten und bewæhrtesten autoribus der Musik zusammen getragen, auf den unbeweglichen Grund der Messkunst gesetzt und mit Beliebung der læblichen philosophischen Facultæt Churf. Br. Pr. universität zu Kœnigsberg, herausgegeben, etc.* (Avis court mais suffisamment détaillé sur les modes musicaux, etc.); Kœnigsberg, 1652, in-4°. Bien que cet ouvrage porte le nom de Matthæi au frontispice, cependant il avoue, dans la seconde préface, qu'il n'en est que le rédacteur, et qu'il en doit le fond à un nommé *Grymmius* ou *Grimmius*, dont il ne fait connaître ni la patrie ni la profession; mais il le cite (p. 15) comme auteur d'un traité allemand sur le monocorde. Il est vraisemblable que l'auteur dont il s'agit est Henri Grimm (*voyez* ce nom), *cantor* à Magdebourg au commencement du dix-septième siècle. L'ouvrage de Matthæi a pour objet de comparer les modes de l'ancienne musique grecque, suivant la doctrine de Ptolémée, avec les tons du plain-chant. On y trouve (p. 65) d'anciens vers techniques latins qui indiquent d'une manière beaucoup plus claire que la plupart des traités du chant ecclésiastique les répercussions des notes principales des tons de ce chant suivant le système des muances.

MATTHÆI (Henri-Auguste), violoniste et compositeur, naquit à Dresde le 30 octobre 1781, et se livra dès son enfance à l'étude de la musique. Quoiqu'il fût parvenu à jouer avec habileté de plusieurs instruments, le violon était celui qu'il préférait et sur lequel il fit les progrès les plus rapides. Dans un voyage qu'il fit à Leipsick en 1805, il obtint un si brillant succès au concert hebdomadaire, qu'il fut immédiatement engagé comme violon solo à l'orchestre du théâtre et du concert. L'intérêt que sa personne et son talent inspiraient décida quelques amateurs à lui fournir les moyens de se rendre à Paris pour y perfectionner son jeu d'après les conseils d'un grand maître. Rodolphe Kreutzer fut celui qu'il choisit, et cet artiste célèbre lui prodigua ses soins. De retour à Leipsick, au mois de janvier 1806, Matthæi étonna ses protecteurs par le brillant de son exécution, et justifia leurs bienfaits par les succès qu'il obtint dans les concerts. Dans l'automne de 1809, il se réunit à ses collègues Campagnoli, Voigt et Dotzauer pour former une société de quatuors. Les séances où ces artistes faisaient entendre les productions de Haydn, de Mozart et de Beethoven excitèrent l'admiration de tout ce qu'il y avait d'amateurs à Leipsick, et réunirent un auditoire nombreux. Le 21 juin 1810, Matthæi exécuta à la grande fête musicale de la Thuringe une symphonie concertante pour deux violons avec Spohr, et se montra digne de se mesurer avec un tel athlète. Le 16 décembre de l'année suivante, il donna un concert à Berlin et y justifia la réputation qui l'avait précédé dans cette ville. Après avoir fait un brillant voyage dans le nord de l'Allemagne, il retourna à Leipsick où il succéda à Campagnoli comme maître de concert en 1817. Depuis cette époque jusqu'à sa mort, arrivée le 4 novembre 1835, il a rempli cette place avec distinction, et a montré beaucoup de talent dans la direction de l'orchestre. M. Ferdinand David lui a succédé dans cette position. On a gravé de la composition de cet artiste : 1° Quatre concertos pour le violon, op. 2, 9, 15 et 20 ; Leipsick, Peters et Hofmeister. 2° Fantaisie pour violon et orchestre, op. 8 ; Leipsick, Peters. 3° Rondo idem, op. 18 ; Vienne, Haslinger. 4° Quatuors brillants, op. 6 et 12 ; Leipsick et Hambourg. 5° Variations pour violon et quatuor, op. 7, 10, 21 ; Leipsick, Breitkopf et Hærtel, Hofmeister. 6° Duos pour deux violons, op. 5 ; Leipsick, Peters. 7° Chants joyeux pour deux sopranos, ténor et basse, op. 19 ; ibid. 8° Airs et chants allemands à voix seule et accompagnement de piano, op. 1, 4, 5, 11, 15, 17 ; ibid.

MATTHEIS (Nicolas), violoniste italien, se fixa à Londres vers la fin du règne de Charles II. Sa pauvreté était extrême lorsqu'il arriva en Angleterre, mais sa fierté égalait sa misère. Il parvint à se faire entendre à la cour, mais il n'y plut pas, parce qu'il se plaignait avec hauteur du bruit que faisaient les conversations pendant qu'il jouait. Quelques personnes qui estimaient son talent parvinrent à lui faire comprendre qu'il ne réussirait pas de cette manière à se faire des amis : il écouta leurs conseils, et bientôt il eut beaucoup d'élèves dans les familles nobles. Il composait pour eux des leçons qui eurent beaucoup de succès et dont on recherchait les copies, ce qui le décida à les faire graver sur cuivre. Il en présentait des exemplaires reliés aux personnes riches qui les lui payaient cinq ou six guinées. Ce fut le commencement de la musique gravée en Angleterre. Mattheis publia quatre recueils de ces leçons, sous ce titre : *Ayres for the violin to wit : preludes, fugues, allemandes, sarabands, courants, gigues, fancies, and likewise other passages, introductions for single and double stops*, etc. Mattheis fit aussi graver des leçons pour la guitare, dont il jouait fort bien, et un traité de composition et de basse continue dont les exemplaires sont devenus d'une rareté excessive. Il avait composé plusieurs concertos et des solos qui n'ont pas été publiés. Les leçons qu'il donnait et la vente de ses ouvrages lui avaient procuré des richesses considérables : elles lui firent contracter des habitudes d'intempérance qui le conduisirent en peu de temps au tombeau.

MATTHEIS (Nicolas), fils du précédent, né à Londres, fut aussi violoniste et compositeur de mérite. A peine au sortir du berceau, il reçut de son père des leçons de violon : ses progrès furent rapides. Vers 1717, il se rendit à Vienne, où il occupa pendant quelque temps la place de premier violon dans la chapelle impériale. Plus tard, il vécut en Bohême, et l'on a la preuve qu'il était encore à Prague en 1727, par les airs de danse qu'il écrivit pour l'opéra intitulé : *Costanza e Fortezza*, que le maître de chapelle Fux avait composé pour le couronnement de Charles VI ; car on lit au titre de cet ouvrage : *Con le arie per i balli dal sign. Nicola Mattheis, direttore della musica instrumentale di S. M. Ces. e Catt.* Peu de temps après, il retourna en Angleterre. Le docteur Burney fit sa connaissance à

Shrewsbury, en 1737, et reçut de lui des leçons de musique et de langue française. Mattheis resta dans cette ville jusqu'à la fin de ses jours et mourut en 1740. Burney assure que Mattheis exécutait les sonates de Corelli avec une grâce remarquable et une admirable simplicité. On a gravé de sa composition, à Amsterdam, cinq livres de solos pour le violon, sous ce titre : *Arie cantabili a violino solo e violoncello o basso continuo*.

MATTHESON (JEAN), compositeur et surtout écrivain sur la musique, naquit à Hambourg, le 28 septembre 1681. Son père, ayant remarqué ses heureuses dispositions pour la musique, lui donna les meilleurs maîtres pour les développer. Tour à tour, il reçut des leçons de Hanff, de Woldag, de Brunmüller, de Prætorius et de Kœrner. Dès l'âge de neuf ans, il jouait déjà de l'orgue dans plusieurs églises, et chantait dans les concerts des morceaux de sa composition en s'accompagnant de la harpe. Il apprit aussi à jouer de la basse de viole, du violon, de la flûte et du hautbois. En 1690, on lui fit commencer ses études littéraires. Après avoir terminé ses humanités, il fit un cours de jurisprudence et apprit aussi les langues anglaise, italienne et française. Pendant ce temps, Brunmüller, Prætorius et Kœrner lui enseignaient la basse continue, le contrepoint et la fugue, et le maître de chapelle Conradi lui donnait des leçons de chant. Pendant les années 1696 et 1697, il chanta les parties de soprano à l'Opéra de Kiel; puis il retourna à Hambourg, où il donna, en 1699, à l'âge de dix-huit ans, son premier opéra intitulé : *les Pléiades*. Vers le même temps, il entra au théâtre de cette ville, en qualité de ténor, et, pendant plusieurs années, il y joua les premiers rôles. On ignore s'il eut quelque talent dramatique. En 1703, il se lia d'amitié avec Hændel qui venait d'arriver à Hambourg. Ils firent ensemble le voyage de Lubeck, dans le but de concourir pour le remplacement du célèbre organiste Buxtehude; mais celui-ci ne consentait à se retirer qu'à la condition que son successeur épouserait sa fille ; obligation qui ne plut ni à Hændel ni à Mattheson, et qui les fit renoncer à un emploi qu'ils avaient mérité par leur talent. On peut voir, à l'article de Hændel, les circonstances d'une brouillerie et d'un duel entre ces deux artistes. Ils redevinrent pourtant amis, et pendant leur longue carrière ils conservèrent des relations bienveillantes, ce qu'il faut, sans doute, attribuer à la différence de la direction qu'ils prirent dans leurs travaux. Mattheson ne pouvait lutter avec Hændel dans la composition. Celui-ci lui était aussi supérieur comme organiste, mais Mattheson avait plus de grâce et d'élégance sur le clavecin.

En 1705, il quitta la scène et alla à Brunswick, où il écrivit un opéra français intitulé : *le Retour de l'Âge d'or*. Déjà il ressentait les premières atteintes d'une surdité qui s'accrut progressivement, et qui finit par devenir complète. De retour à Hambourg, il y fut nommé gouverneur du fils de l'ambassadeur d'Angleterre, avec qui il fit plusieurs voyages à Leipsick, à Dresde et en Hollande. A Harlem, on lui offrit la place d'organiste avec quinze cents florins d'appointement; mais il la refusa. A son retour à Hambourg, le père de son pupille lui fit obtenir l'emploi de secrétaire de la légation anglaise. En 1709, il épousa la fille d'un ecclésiastique anglais. Les négociations où il fut employé ayant fait reconnaître en lui autant d'habileté que de prudence, il obtint, en 1712, la place de résident par *intérim*, après la mort de M. Wirth, qui en avait rempli précédemment les fonctions. Depuis plusieurs années, il occupait la place de maître de chapelle de l'église de Saint-Michel à Hambourg; mais sa surdité l'obligea à demander sa retraite en 1728; elle lui fut accordée avec une pension dont il eut la jouissance jusqu'à sa mort, c'est-à-dire pendant trente-six ans. Il cessa de vivre le 17 avril 1764 à l'âge de quatre-vingt-trois ans. Par son testament, il avait légué à l'église Saint-Michel une somme de quarante-quatre mille marcs, pour la construction d'un orgue qui fut exécuté par Hildebrand, d'après le plan de Mattheson.

Peu d'hommes ont déployé dans leurs travaux autant d'activité que ce savant musicien. Nonobstant, ses occupations multipliées, ses places d'organiste et de maître de chapelle, ses fonctions de secrétaire de légation et de résident, enfin, les leçons qu'il donnait à un grand nombre d'élèves, il a composé beaucoup d'opéras, d'oratorios, de cantates, de pièces instrumentales et vocales, a écrit une quantité prodigieuse de livres et de pamphlets relatifs à la musique, et a été éditeur ou traducteur de beaucoup d'autres ouvrages. Sa correspondance était d'ailleurs si étendue, que le nombre de personnes dont il recevait des lettres et à qui il écrivait, s'élevait à plus de deux cents. Ses compositions ont de l'analogie avec le style de Keiser, en ce qui concerne l'harmonie et la modulation; mais on n'y trouve pas, à beaucoup près, autant d'ima-

gination. C'est surtout comme auteur didactique et comme musicien érudit que Mattheson est maintenant connu, quoique ses ouvrages n'aient plus aujourd'hui qu'une valeur historique pour la littérature musicale. Sa lecture était immense; son savoir, étendu dans la théorie et dans la pratique; mais son esprit manquait de portée, et sa manière d'exposer ses idées était absolument dépourvue de méthode. Dans la polémique, il ne gardait point de mesure contre ses adversaires, et dans son style grossier, les épithètes blessantes et les injures étaient prodiguées à ceux qui ne partageaient pas ses opinions.

Les ouvrages de Mattheson sont devenus rares, et peu de bibliothèques en possèdent la collection complète. Parmi ses compositions on cite les suivantes : 1° *Les Pléiades*, opéra (allemand) en trois actes; Hambourg, 1699. 2° *Porsenna*, idem; *ibid.*, 1702. 3° *La Mort de Pan*, idem; *ibid.*, 1702. 4° *Cléopâtre*, idem; *ibid.*, 1704. 5° *Le Retour de l'Age d'or*; Brunswick, 1705. 6° *Boris*; Hambourg, 1710. 7° *Henri IV, roi de Castille*; ibid., 1711. On a publié les airs choisis de cet opéra; Hambourg, 1711. 8° *Prologo per il re Lodovico XV*; 1715. 9° Vingt-quatre oratorios composés et exécutés à l'église Sainte-Catherine de Hambourg, antérieurement à 1728. 10° Pièces de musique d'église pour le jubilé de 1717, en commémoration de la réforme luthérienne. 11° Messe à quatre voix et orchestre, exécutée à ses funérailles en 1764. 12° Différentes pièces de musique funèbre, ou de noces, ou pour d'autres occasions, au nombre d'environ quinze morceaux. 13° *Epicedium*, musique funèbre pour la mort du roi de Suède, Charles XII, achevé le 26 février 1719. 14° Douze sonates pour deux et trois flûtes; Amsterdam, 1708, trois parties in-fol. 15° Sonates pour le clavecin; Hambourg, 1713. 16° *Monument harmonique*, consistant en douze suites pour le clavecin; Londres, 1714. Ce recueil, gravé sur cuivre, porte sur un certain nombre d'exemplaires cet autre titre : *Pièces de clavecin en deux volumes, contenant des ouvertures, préludes, fugues, allemandes, courentes* (sic), *Sarabandes, Gigues et Aires* (sic); Londres, J.-D. Fletcher, 1714, in-fol. 17° *Le Langage des doigts*, recueil de fugues pour le clavecin, première partie; Hambourg, 1735; id., deuxième partie; *ibid.*, 1737. 18° *Odeon morale, jucundum et vitale* (Recueil de pièces de chant), paroles et musique de Mattheson; Hambourg, 1751. 19° Sérénade pour le couronnement du roi d'Angleterre Georges I^{er}, publiée à Londres, en 1714.

Les écrits de Mattheson sur la musique se divisent en théoriques, didactiques, historiques et polémiques. Dans la première classe on trouve les suivants : 1° *Aristoxeni Junior. Phthongologia systematica. Versuch einer systematischen Klang-Lehre wider die irrigen Begriffe von diesem geistigen Wesen, von dessen Geschlechten, Tonarten, Dreyklangen, und auch vom mathematischen Musikanten, nebst einer Vor-Erinnerung wegen die der behaupteten himmlischen Musik* (Phthongologie systématique d'Aristoxène le jeune, ou essai d'une théorie systématique du son opposée aux idées erronées sur cet objet, ses espèces, etc.; avec une préface relative à la prétendue musique céleste (harmonie des sphères); Hambourg, 1748, in-8° de cent soixante-sept pages. Forkel dit (*Allgem. Litter. der Musik*, p. 230) que cet ouvrage renferme des observations acoustiques beaucoup plus ingénieuses que ce qu'on trouve chez les autres auteurs. Il me semble que ce jugement manque de solidité. La théorie de Mattheson n'est que le développement de cette proposition de Bacon de Verulam : *Aer nullum procreat sonum* (*Novum Organ. scient.*, lib. II); base de la théorie reproduite depuis lors par quelques philosophes, notamment par Azaïs, qui a voulu substituer au principe de la résonnance de l'air, dans la production du son, sa doctrine de l'expansion des corps dans un fluide sonore (voyez la *Revue musicale*, ann. 1832). 2° *Réflexions sur l'éclaircissement d'un problème de musique pratique*; Hambourg, 1720, in-4° de trente-trois pages. Ce petit ouvrage a pour objet la constitution de la gamme dans les modes majeur et mineur. L'éclaircissement du problème est d'un auteur anonyme; les réflexions seules sont de Mattheson qui les a écrites en français, parce que l'éclaircissement est dans cette langue. Mattheson a aussi traité assez longuement des proportions musicales dans sa Grande École de la basse continue, surtout dans la deuxième édition. Dans la classe des livres didactiques de cet écrivain, on remarque : 3° *Exemplarische Organisten-Probe im Artikel vom General-Bass; welche mittelst 24 leichter und eben so viel etwas schwerer Exempel, aus allen Tœnen, etc.; nebst einer theoretischen Vorbereitung über verschiedene musikalische Merkwürdigkeiten* (Science pratique de la basse continue ou explication de la basse continue mêlée de vingt-quatre exercices, etc.; précédée d'une intro-

duction théorique concernant différentes parties importantes de la musique); Hambourg, 1719, in-4°. L'introduction théorique de cet ouvrage, en cent vingt-huit pages, contient des principes d'harmonie, mêlés de calculs sur les proportions numériques des intervalles, et sans indication de la génération des accords qui ne se trouve dans aucun traité de basse continue publié antérieurement à 1722, où parut le livre de Rameau sur ce sujet. Le reste du livre est composé de vingt-quatre exercices de basse chiffrée où l'on ne remarque aucun ordre progressif; chaque exercice est suivi d'une explication plus ou moins étendue sur les diverses circonstances harmoniques qui s'y rencontrent. Cette partie de l'ouvrage est composée de deux cent soixante-quatorze pages. La seconde édition du livre de Mattheson a pour titre : *Grosse General-Bass-Schule, oder exemplarischen Organisten-Probe* (Grande École de la basse continue, ou la science pratique de l'organiste); Hambourg (sans date), in-4° de quatre cent soixante pages. Il y a un second tirage de la même édition qui porte la date de 1731, avec un supplément qui élève le nombre des pages à quatre cent quatre-vingt-quatre. Cette édition est très-différente de la première; elle contient des additions considérables, particulièrement dans l'introduction théorique. Cependant, il est très-remarquable que Mattheson n'y fait aucune mention du *Traité de l'harmonie* de Rameau, ni de l'importante théorie qui y est exposée. Au surplus, il est évident par l'analyse qu'il a donnée du *Traité de l'harmonie*, dans sa *Critica musica* (t. II, p. 7-11), qu'il n'avait compris ni cet ouvrage, ni la théorie du renversement des accords qui immortalise le nom de Rameau. Il existe une traduction anglaise de ce grand traité d'harmonie et d'accompagnement, intitulée : *Complete Treatise of Thorough-Bass, containing the true Rules, with a Table of all the figure and their proper accompanyments*, etc.; Londres (sans date), in-fol. 4° *Kleine General-Bass-Schule, worin nicht nur Lernende, sondern vornemlich Lehrende, etc.* (Petite École de la basse continue, etc.); Hambourg, 1735, de deux cent cinquante-trois pages; avec cette épigraphe : *Utilia, non subtilia*. Ce livre n'est pas, comme on pourrait le croire, un abrégé du précédent, mais un ouvrage absolument différent. Celui-ci est un véritable traité d'harmonie, précédé des éléments de la musique et de la connaissance du clavier. Mattheson y explique la forme et l'emploi des accords; puis, il les applique dans des exemples. Il ne parle pas de la génération de ces accords, et garde un profond silence sur la théorie de cette génération publiée par Rameau; mais son ouvrage n'est pas moins le plus méthodique de ceux qui avaient été publiés en Allemagne jusqu'à cette époque, quoique la deuxième édition du livre de Heinichen (voyez ce nom), soit plus riche de faits harmoniques. 5° *Kern melodisches Wissenschaft, bestehend in der auserlesensten Haupt-und Grund-Lehren der musikalischen Setz-kunst oder Composition, als ein Vorlœuffer der Vollkommenen Kapellmeisters*, etc. (Base d'une science mélodique, consistant dans les principes naturels et fondamentaux de la composition ; introduction au Parfait Maître de chapelle, etc.); Hambourg, 1737, in-4° de cent quatre-vingt-deux pages. Après une explication des intervalles et de leurs proportions, Mattheson traite dans cet ouvrage des divers styles de musique d'église, de madrigaux, de théâtre et de chambre, puis des successions d'intervalles favorables ou défavorables aux voix, de la forme des phrases et de la ponctuation musicale, des pièces de musique vocale ou instrumentale en usage de son temps; enfin, du style fugué et canonique. En 1738, il fit imprimer à Hambourg des lettres remplies d'éloges sur cet ouvrage qu'il avait reçues de quelques musiciens, entre autres de Kunzen et de Scheibe. Ces lettres, qui forment quinze pages in-4°, ont pour titre : *Gültige Zeugnisse über die jüngste Matthesonisch-musicalische Kern-Schrift, als ein Füglicher Anhang derselben* (Témoignages authentiques en faveur du dernier écrit musical de Mattheson, etc.). 6° *Der Vollkommene Kapellmeister, das ist grundliche Anzeige aller derjenigen Sachen, die einer wissen, kennen, und vollkommen inne haben muss, die einer Kapelle mit Ehren und Nutzen vorstehen will*, etc. (le Parfait Maître de chapelle, etc.); Hambourg, 1739, in-fol. de quatre cent quatre-vingt-quatre pages. Une bonne préface sert d'introduction à cet ouvrage qui renferme un bon traité de l'art d'écrire et de toutes les connaissances nécessaires à un compositeur et à un maître de chapelle. *Le Parfait Maître de chapelle* est incontestablement le meilleur livre sorti des mains de Mattheson. Dans la classe de ses écrits historiques se rangent : 7° *De Eruditione musica, schediasma epistolicum. Accedunt Literæ ad V. C. Christophorum Fridericum Leisnerum de eodem*

argumento scriptæ; Hamburgi, 1732, seize pages in-4°. Forkel ainsi que Lichtenthal et M. Becker ont rangé cet écrit dans une section de l'*Esthétique musicale*; mais la lecture de ce même opuscule fait voir qu'il est purement historique. Une deuxième édition de la dissertation de Mattheson a été publiée à Hambourg, en 1752, deux feuilles in-8°. 8° *Etwas neues unter der Sonnen! oder das untererdische Klippen-Concert in Norwegen, aus glaubwürdigen Urkunden auf Begehren angezeigt* (Quelque chose de nouveau sous le soleil; ou détails sur les concerts souterrains de la Norwége, d'après des documents authentiques); Hambourg, 1740, huit pages in-4°. Ce morceau a été publié aussi dans la *Bibliothèque musicale* de Mizler (t. II, part. III, p. 151). Mattheson n'est auteur que de quelques notes dans ce morceau qui contient des lettres écrites de Christiania sur de prétendus concerts souterrains qu'on aurait entendus dans les montagnes de la Norwége, le jour de Noël. Un voyageur français, qui avait envoyé ces lettres à Mattheson, s'exprimait ainsi dans la sienne : « Voici, mon maître, deux récits « avérés de la musique souterraine en Nor-« wége, que je vous envoie ci-inclus. Tout « cela est très-véritable. Vous autres, philoso-« phes, examinez ce prodige; faites-le impri-« mer; dites-en votre sentiment publique-« ment. Pourquoi ce concert se fait-il presque « toujours à Noël? Ces musiciens des monta-« gnes, pourquoi ne font-ils de mal à per-« sonne, quand on les laisse en repos? Pour-« quoi se taisent-ils et s'évanouissent lorsqu'ils « sont observés et questionnés? Y a-t-il de « la musique dans l'enfer? Je crois qu'il n'y « a là que des hurlements et des grincements « de dents.» 9° *Grundlage einer Ehrenpforte woran der tüchtigsten Capellmeister, Componisten, Musikgelehrten, Tonkünstler, etc., Leben, Werke, Verdienste, etc., erschienen sollen* (Base d'un arc de triomphe où se trouvent la vie, les œuvres et le mérite des plus habiles maîtres de chapelle, compositeurs, savants, musiciens, etc.); Hambourg, 1740, un volume in-4° de quatre cent vingt-huit pages. Ce volume contient des notices sur un certain nombre de musiciens plus ou moins célèbres, d'après des renseignements autographes fournis à Mattheson, ou d'après des extraits de ses lectures. 10° *Die neueste Untersuchung der Singspiele, nebst beygefügter musikalischen Gesmacksprobe* (Nouvelles recherches sur le drame en musique, suivies d'un examen du goût musical, etc.); Hambourg, 1744, in-8° de cent soixante-huit pages. Quelques bonnes choses mêlées à beaucoup d'inutilités et de divagations se trouvent dans cet ouvrage, comme dans la plupart des écrits de Mattheson. 11° *Das erlaüterte Selah; nebst einigen andern nützlichen Anmerkungen, underbaulichen Gedanken über Lob und Liebe, als einer Fortsetzung seiner vermischten Werke*, etc. (Le Selah éclairci, suivi de quelques autres observations utiles, etc.); Hambourg, 1745, in-8° de cent soixante-quatre pages. Après avoir examiné les opinions des divers auteurs qui ont écrit sur l'expression hébraïque *Selah* qui se trouve dans l'inscription placée en tête de quelques psaumes, et qui a donné la torture aux érudits, Mattheson établit que ce mot devait indiquer la ritournelle du chant de ces psaumes. 12° *Behauptung der himmlischen Musik aus den Gründen der Vernunft, Kirchen-Lehre und heiligen Schrift* (Preuve de la musique céleste tirée de la raison naturelle, de la théologie et de l'Écriture sainte); Hambourg, 1747, in-8° de cent quarante-quatre pages. Ce n'est pas sans étonnement qu'on voit un musicien instruit tel que Mattheson, s'occuper de recherches sérieuses sur la nature de la musique que font les anges dans le ciel. Il est encore revenu sur ce sujet dans un autre de ses écrits dont il sera parlé plus loin. 13° *Philologisches Tresespiel, als ein kleiner Beytrag zur kritischen Geschichte der duitschen Sprache, vornehmlich aber mittelst geschenter Anwendung, in der Tonwissenschaft nützlich zu gebrauchen* (le Jeu philologique des *Treize*, pour servir à l'histoire critique de la langue allemande, et principalement de son usage dans la science de la musique); Hambourg, 1752, in-8° de cent quarante-deux pages. Cet écrit est composé de treize dissertations, dont quelques-unes seulement sont relatives à des objets de l'histoire de la musique. Mattheson y a réuni des anecdotes et des épigrammes contre les musiciens français de son temps, particulièrement contre Rameau (p. 95). Il explique dans un passage de son livre, entrepris pour la défense d'un autre ouvrage qu'il avait publié longtemps auparavant, le titre bizarre qu'il a donné à celui-ci, et pour lequel il a forgé le mot *Tresespiel*, qui n'est pas allemand, par analogie avec un jeu de cartes appelé *les treize*, parce qu'il devait donner la solution de treize difficultés. Tout cela est fort ridicule. C'est à la suite de ce petit ouvrage que se trouve la deuxième édition de la dissertation *De Eruditione musica*. 14° *Georg. Fric-*

derich Hændels Leben Beschreibung, nebst einem Verzeichnisse seiner Ausübungswerke und derer Beurtheilung übersetze, etc. (Histoire de la vie de Georges-Frédéric Hændel, suivie d'un catalogue de ses ouvrages, etc.); Hambourg, 1761, in-8° de dix feuilles. Mattheson avait donné précédemment une notice sur Hændel dans sa *Base d'un arc de triomphe*: il y a quelques contradictions entre ces deux morceaux.

Il y a un livre de Mattheson qui n'appartient proprement à aucune des classes précédentes, ni à celle de la critique, quoiqu'il participe de tous; car c'est à la fois un livre didactique, historique, philosophique et critique. Il est composé de trois volumes qui ont paru dans l'espace de huit années, à des distances égales, et qui portent chacun un titre différent. Le premier est intitulé : 15° *Das Neu-Eræffnete Orchestre , oder universelle und gründliche Anleitung, wie ein Galant homme einen vollkommenen Begriff von der Hoheit und Würde der edlen Music erlangen, seinen Gout darnach formiren, die Terminos technicos verstehen und geschicklich von dieser vortrefflichen Wissenschafft raisonniren mœge* (l'Orchestre nouvellement ouvert, son instruction universelle et fondamentale dans laquelle un galant homme pourra acquérir une idée complète de la grandeur et de l'importance de la noble musique, entendre les termes techniques, et raisonner de cette science excellente avec habileté); Hambourg, 1713, in-8° de trois cent trente-huit pages. Le volume est terminé par des remarques de l'illustre compositeur Keiser, qui commencent à la page 330. C'est dans un but semblable à celui de Mattheson, que cent dix-sept ans après lui j'ai écrit *la Musique mise à la portée de tout le monde*. Le deuxième volume a pour titre : *Das Beschützte Orchestre, oder desselben sweyte Eræffnung, worinn nicht nur einem wüscklichen Galant homme, derselben kein Professions-Verwandter, sondern auch manchem Musico selbst die alleruufrichtigste und deutlichste Vorstellung musikalischer Wissenschafften wie sich dieselbe vom Schulstaub tüchtig gesæubert, eigentlich und wahrhafftig verhalten ertheilet, etc.* (l'Orchestre protégé, ou deuxième ouverture de cet orchestre, dans lequel on donne, non-seulement à un galant homme étranger à la profession, mais aussi à plus d'un musicien, la connaissance la plus exacte et la plus claire des sciences musicales, et où l'on explique dans quel rapport elles sont l'une à l'égard de l'autre, après qu'on en a séparé la poussière de l'école, etc.); Hambourg, 1717, in-8° de cinq cent soixante et une pages. La plus grande partie de ce volume est employée à la réfutation du livre de Buttstedt (*voyez* ce nom), intitulé : *Ut, ré, mi, fa, sol, la, tota musica et harmonica æterna*. Il y a dans cette réfutation de la solidité mêlée à beaucoup de pédantisme et de divagation. On reconnaît la tournure d'esprit de Mattheson dans la partie du titre de son livre où il dit : *Ut, ré, mi, fa, sol, la, todte (nicht tota) Musica* (Non *toute* la musique, mais la musique *morte* dans ut, ré, mi, fa, sol, la) (1). Le troisième volume de cet ouvrage est intitulé : 17° *Das Forschende Orchestre, oder desselben dritte Eræffnung darinn Sensus vindiciæ et Quartæ blanditiæ, das ist der beschirmte Sinnen-rang und der Schmeichelnde Quarten-klang, etc.* (l'Orchestre scrutateur, ou sa troisième ouverture, dans laquelle on trouve les droits des sens et les flatteries de la quarte, etc.); Hambourg, 1721, in-8° de sept cent quatre-vingt-neuf pages, non compris les tables. La première partie de ce volume, divisée en quatre chapitres, est un traité de la philosophie de la musique considérée dans l'action des sens relativement à la perception, au jugement artistique, et dans la construction rationnelle de la science. Mattheson, suivant sa méthode, y conclut plus souvent par autorité que par raisonnement. La seconde partie est curieuse : elle contient de savantes recherches sur la quarte et sur les opinions de quelques savants, notamment de Calvisius, de Werckmeister et de Baryphonus (*voyez* ces noms), à l'égard de cet intervalle. 17° (*bis*) *Der Reformirende Johannes, am andern Lutherischen Jubelfeste, dem* 1717, *musikalisch aufgeführet*; Hambourg, 1717, in-4°. Ce petit écrit a été publié par Mattheson à l'occasion de la fête séculaire de la réformation.

Dans la classe des écrits polémiques et critiques de Mattheson, on trouve : 18° *Critica Musica, dass ist : Grundrichtige Untersuch- und Beurtheilung vieler, theils vorgefassten, theils einfæltigen Meinungen, Argumenten und Eintwürffe, so in alten und neuen, gedruckten und ungedruckten musicalischen Schrifften zu finden* (Musique critique, c'est-à-dire, examen et jugement rationnel de beaucoup d'opinions, d'arguments et d'objections solides ou futiles, qu'on trouve

(1) Il y a un jeu de mots dans l'adjectif *todte* substitué à *tota*.

dans les livres sur la musique anciens et modernes, imprimés et manuscrits); Hambourg, 1722-1725, deux volumes in-4°, divisés en huit parties de trois numéros chacun. Ce journal, le premier qui ait été publié spécialement sur la musique, contient quelques bonnes critiques, et même des théories complètes de certains objets de l'art; par exemple, la quatrième partie est entièrement consacrée aux canons, et ce sujet y est traité en plus de cent vingt pages; mais il y a peu de sens et de goût dans le choix de plusieurs objets de la critique. Mattheson y donne d'ailleurs tout au long des écrits relatifs à la musique, au lieu de les analyser; c'est ainsi qu'il a réimprimé dans le premier volume tout le Parallèle de la musique italienne et de la musique française, de l'abbé Raguenet, et jusqu'à l'approbation du censeur. 19° *Der musikalische Patriot, welcher seine gründliche Betrachtungen, über Geist-und Weltl.-Harmonien, etc.* (le Patriote musicien et ses principales méditations sur l'harmonie spirituelle et mondains, etc.); Hambourg, 1728, in-4° de trois cent soixante-seize pages. J'ignore ce qui a pu engager Forkel, copié par Lichtenthal et M. Becker, à placer ce livre parmi les écrits relatifs à l'histoire de la musique des Hébreux, parce qu'il s'y trouve plusieurs morceaux sur ce sujet; car le volume n'est formé que de la réunion des numéros d'un journal de musique où il est traité de différents sujets, et où l'on trouve entre autres l'*Histoire de l'Opéra de Hambourg*. Les bonnes choses qui se trouvent dans cet écrit périodique sont malheureusement gâtées par le ton de critique acerbe et même brutale qui se rencontre dans la plupart des ouvrages de Mattheson. Elles lui attirèrent cette fois une rude attaque dans un pamphlet anonyme intitulé : *Ein paar derbe musicalisch-patriotische Ohrfeigen dem nichts weniger als musicalischen Patrioten und nichts weniger als patriotischen Musico, salv. venia Hn. Mattheson, welcher zum neuen Jahre eine neue Probe seiner gewohnten Calumnianten-Streiche unverschæmterweise an der Tag geleget hat, zu Wiederherstellung seines verlohrnen gehæres und verstandes und zu Bezeugung schuldiger Dankbarkeit auff beyde Backen in einem zufælligen Discours wohlmeynend ertheilet von zween Brauchbahren Virtuosen, Musandern und Harmonio* (Une Paire de vigoureux soufflets musicaux et patriotiques administrés, avec sa permission, sur les deux joues de M. Mattheson, qui n'est rien moins que pa-

triote musicien, et rien moins que musicien patriote, et qui a mis au jour, au commencement de l'année, un nouvel exemple de ses traits calomnieux, suivant son habitude; servant à rétablir son ouïe et son esprit perdus, et comme une marque de la gratitude qui lui est due); une feuille in-4°, 1728 (sans nom de lieu). 20° *Der neue Gœttingische aber viel schlechter, als die alten Lacedæmonischen, urtheilende Ephorus, wegen der Kirchen-Music eines andern belehret* (Le nouvel Éphore de Gœttingue, juge beaucoup plus mauvais que l'ancien de Lacédémone, à propos de la musique d'église, etc.); Hambourg, 1727, in-4° de cent vingt-quatre pages. Cet écrit est une critique fort dure de l'ouvrage de Joachim Meyer, concernant la musique des peuples de l'antiquité et de l'église. On peut voir, à l'article de celui-ci, des détails sur la polémique que fit naître la critique de Mattheson. 21° *Mithridat wider den Gift einer welschen Satyre, genannt : La Musica* (Mithridate contre le poison d'une satire italienne, intitulée : *La Musica*); Hambourg, 1749, in-8° de trois cent quarante pages. Cette satire, réimprimée par Mattheson, avec une traduction allemande au commencement du volume, est composée d'environ sept cents vers. Elle avait été publiée avec d'autres morceaux de poésie à Amsterdam, en 1710. Mattheson a montré peu de sens en faisant un long commentaire sur ce morceau de poésie cynique, où la musique est appelée : *Arte sol da putana e da bardasse :* une telle production ne méritait que le mépris. 22° *Bewæhrte Panacea, als eine zugabe zu das musicalischen Mithridat, überaus wider die leidige Kachexie irriger Lehrer, schwermüthige Veræchter und gottloser Schænder der Tonkunst, Erster Dosis* (Panacée certaine, comme un supplément au *Mithridate musical*, très-salutaire contre la fâcheuse cachexie d'un faux savant, d'un détracteur atrabilaire et d'un impie profanateur de la divine musique. Première dose); Hambourg, 1750, quatre-vingt-quatre pages in-8°. Cet écrit est une critique amère du pamphlet de Biedermann intitulé : *Programma de vita musica*, où se trouvent rassemblés quelques passages des anciens contre la musique et les musiciens. 23° *Wahrer Begriff des harmonischen Lebens. Der Panacea zwote Dosis. Mit beygefügter Beantwortung dreyer Einwürffe wider die Behauptung der himmlischen Musik* (Idée véritable de la vie harmonique; avec une réponse péremptoire à trois objections contre

l'assertion de la musique céleste. Deuxième dose de la Panacée); Hambourg, 1750, in-8° de cent dix-neuf pages. 24° *Sieben Gespræche der Weisheit und Musik samt zwo Beylagen; als die dritte Dosis der Panacea* (Sept dialogues de la sagesse et de la musique, etc.; comme troisième dose de la Panacée); Hambourg, 1751, in-8° de deux cent sept pages. 25° *Die neu angelegte Freuden Academie, zum lehrreichen Vorschmack unbeschreiblicher Herrlichkeit in der Feste gœttlicher Macht* (la Nouvelle et intéressante Académie joyeuse, pour donner dans les fêtes religieuses un instructif avant-goût d'une inexprimable grandeur); Hambourg, 1751, in-8° de trois cent deux pages. Deuxième volume du même ouvrage, *ibid.*, 1753, in-8° de trois cent vingt-deux pages. 26° *Plus-Ultra, ein Stuckwerck von neuer und mancherley Art* (Plus-Ultra, ouvrage composé de morceaux de différentes espèces); Hambourg, 1754, in-8° de six cent six pages, divisé en trois parties, appelées provisions (*Vorræthe*). Mattheson traite dans cet ouvrage de la musique dans le culte, de la mélodie et de l'harmonie, de l'effet de la musique sur les animaux, etc. Un des meilleurs morceaux est une analyse du *Tentamen novæ theoriæ musicæ* d'Euler. On trouve à la fin du deuxième volume de la *Critica musica* de Mattheson une liste de dix ouvrages concernant la littérature, l'histoire et les sciences qu'il a publiés, et dont la plupart sont traduits de l'anglais, de l'italien ou du français. On dit qu'il a écrit aussi un livre concernant les longitudes en mer. Enfin, il a donné de nouvelles éditions du Traité de Niedt, sur la basse continue et le contrepoint, et de celui de Raupach (*voyez* ces noms) sur la musique d'église, avec des préfaces et des notes.

Bode assure, dans le troisième volume de la traduction allemande des voyages musicaux de Burney (p. 178), que Mattheson a laissé en manuscrit soixante et douze ouvrages prêts à être imprimés : il y a peut-être de l'exagération dans ce nombre ; mais il est certain que ce laborieux écrivain n'a pas fait imprimer tout ce qu'a produit sa féconde plume. Forkel et Gerber citent de lui les ouvrages suivants qui, selon eux, existent dans la Bibliothèque de Hambourg et dans d'autres lieux : 1° *Der Bescheidene musikalische Dictator, mit einen Intermezzo für den sogenannten Menschen* (le Dictateur musical modeste, etc.). 2° *Eloquentia verticordia sonora.* 3° *Die Thorheit den Augenorgel, welche sich anjetzt von neuem regel* (la Folie de l'orgue oculaire (du P. Castel), etc.). 4° *Rechte mathematische Form der Tonkunst, mit den wohlbestellten Paukenspiel* (Véritable forme mathématique de la musique, etc.). 5° *Nothwendige Verbesserung der Sprache und Reime in den gewöhnlichen Kirchenliedern* (Amélioration nécessaire du langage et de la rime dans les cantiques de l'église).

On a gravé deux beaux portraits de Mattheson : le premier (in-4°) se trouve à la tête des deux éditions de la Grande École de la basse continue ; l'autre (in-fol.) est placé au commencement du *Parfait Maître de chapelle.*

MATTHIAS (MAÎTRE ou MESTRE), ou **MATHIAS**, musicien belge du seizième siècle, a été placé par Walther et par Gerber, dans leurs dictionnaires, sous le nom de *De Maistre :* je crois qu'ils ont pris pour le nom de cet artiste la qualification de *maître* qui se donnait autrefois aux ecclésiastiques qui cultivaient la musique, et que le nom véritable de celui dont il s'agit était réellement **MATTHIAS**. Je suis conduit à cette conjecture par un de ses ouvrages où il est appelé *M. Matthias, Fiamengo*, et où l'on voit qu'en 1551 il était maître de chapelle de l'église cathédrale de Milan. Après la mort de Hans Walther, il fut appelé pour le remplacer à la cour de Dresde par l'électeur Maurice de Saxe ; mais il n'arriva dans cette ville qu'après la mort de ce prince ; Auguste, successeur de celui-ci, le garda à son service, en qualité de maître de chapelle. Il retourna vraisemblablement en Italie après avoir publié à Dresde, en 1577, ses chansons allemandes et latines à trois voix, car on voit dans le *Catalogus script. Florent.*, qu'il était organiste à Florence, en 1589. On connaît sous son nom : 1° *La Battaglia Tagliana composta da M. Matthias, Fiamengo, maestro di cappella del duomo di Milano, con alcune villotte piacevoli, nuovamente con ogni diligenza stampata e corretta, a quattro voci*; in Venezia, G. Scotto, 1551, in-4° obl. La bataille contenue dans ce recueil est une imitation de celle de Marignan, par Clément Jannequin. Il y a une autre édition de cet ouvrage, publiée un an après celle de Scotto ; elle a pour titre: *Bataglia Taliana aggionteri anchora una Villotta a la Padovana con quattro voci; in Venezia*, app. d'*Antonio Gardano*, 1552, in-4° obl. J'ai vu un exemplaire de cette édition dans la Bibliothèque royale de Munich. 2° *Magnificat octo tonorum;* Dresde, 1557, in-fol. 3° *Cate-*

chesis tribus vocibus composita; Nuremberg, 1565, in-4°. *Geistliche und weltliche Gesänge mit 4 und 5 Stimmen* (Chants religieux et profanes, à quatre et cinq voix); Wittenberg, 1566, in-4°. 4° *Motteti a 5 voci,* lib. I ; Dresde, 1570. 5° *Officia de Nativitate et Ascensione Christi 5 vocum;* ibid., 1574. 6° *Teutsche und Latinische Lieder von 3 Stimmen* (Chansons allemandes et latines à trois voix); Dresde, 1577. On trouve, dans la Bibliothèque royale de Munich, des offices de Matthias en manuscrit, sous les n°s 28, 42 et 43. Dans le recueil intitulé : *Motetti del fiore,* dont il y a des éditions de Venise, de Lyon et d'Anvers, on trouve un motet de Matthias.

MATTIOLI (le P. André), cordelier, né à Faenza, vers 1617, fut d'abord attaché à la cathédrale d'Imola, en qualité de mansionaire et de directeur du chœur, puis il devint chanoine et maître de chapelle du duc de Mantoue. Il occupait encore cette dernière position en 1671. De ses compositions pour l'église, je ne connais que les ouvrages dont voici les titres : 1° *Inni sacri concertati a 1, 2, 3, 4, 5 e 6 voci, con stromenti e senza,* op. 2 ; Venise, Alex. Vincenti, 1648; c'est une réimpression. 2° *Salmi a otto voci pieni e brevi alla moderna,* op. 4; Venise, François Magni, 1641. C'est au titre de cet œuvre qu'on voit que Mattioli occupait alors la place de directeur du chœur d'Imola. Une deuxième édition de cet ouvrage, dédiée à Cosme III de Médicis, grand-duc de Toscane, a été publiée sous ce titre : *Al serenissimo Cosimo Terzo gran duca di Toscana, etc. Salmi a otto pieni e brevi alla moderna del canonico Andrea Mattioli, maestro di cappella del serenissimo duca di Mantova, opera quarta; in Venetia,* 1671, *appresso Francesco Magni detto Gardano,* in-4°. Suivant l'usage de l'époque où il vécut, sa profession de prêtre régulier n'empêcha pas le P. Mattioli d'écrire pour le théâtre. En 1650, il donna, à celui de Ferrare, *l'Esilio d'amore;* dans l'année suivante, *Il Ratto di Cefalo,* au même théâtre; en 1656, *Didone,* à Bologne ; en 1665, *Perseo,* à Venise; en 1666, *la Palma d'amore,* cantate, à Ferrare, et, dans la même année, *Gli Sforzi del desiderio,* au même théâtre.

MATTUCCI (Pierre), sopraniste, né dans un village des Abruzzes, en 1768, fit ses études musicales au Conservatoire de la Pietà, sous la direction de Sala. Dans sa jeunesse, il chanta pendant plusieurs années à Rome, sur le théâtre *Argentina,* les rôles de prima donna. Plus tard, il parcourut l'Italie, chanta partout avec succès, visita Londres, l'Espagne, la Russie, et rev'nt en Italie vers 1806. Deux ans après, il se fit entendre à Milan, pendant la saison du carnaval. Vers 1811, il se retira à Naples. Depuis cette époque, on n'a plus eu de renseignements sur sa personne. Gervasoni dit qu'il possédait une voix fort étendue et fort égale.

MAUCLERC (Pierre), duc de Bretagne, était fils de Robert II, comte de Dreux. Il mourut en 1250. Comme tous les princes de sa maison, il cultivait la poésie et la musique. Les manuscrits de la Bibliothèque de Paris nous ont conservé une chanson notée de sa composition.

MAUCOURT (Louis-Charles), fils d'un musicien français, naquit à Paris, vers 1760, et y fit ses études musicales sous la direction de son père. Plus tard, il reçut des leçons de violon de Harrano, qui le fit débuter au Concert spirituel, en 1778, dans un concerto de Somis. D'après les conseils de son maître, Maucourt voyagea; il visita d'abord la cour de Manheim; puis, il fut attaché à la chapelle du duc de Brunswick, vers 1784. Il publia alors un œuvre de trios pour deux violons et basse, op. 1, chez André, à Offenbach. A cet ouvrage succédèrent ceux-ci : Concerto pour le violon, avec accompagnement d'orchestre, op. 2; Darmstadt, Bossler, 1795; Deuxième concerto pour le violon, *idem.,* op. 3; Brunswick, 1796; Sonates pour violon seul et basse, op. 4; *ibid.,* 1797. A l'époque de la formation du royaume de Westphalie, Maucourt fut admis dans la chapelle de Jérôme Napoléon. Une attaque de paralysie dont son bras gauche fut frappé en 1813, l'obligea de prendre sa retraite et lui fit obtenir une pension de ce prince. On n'a pas de renseignement sur les dernières années de Maucourt. On connaît de cet artiste, outre les ouvrages cités précédemment, un quatuor brillant pour deux violons, alto et basse, dédié à l'empereur de Russie, Alexandre I^{er}; Offenbach, André, et deux solos de violon avec basse, op. 6; Brunswick, Mayer.

Le père de Maucourt, claveciniste à Paris, y a publié, en 1758, des *Pièces pour le clavecin, avec accompagnement d'un violon.*

MAUDUIT (Jacques), musicien français, issu de noble famille, suivant le P. Mersenne *(Harmon. universelle,* liv. VII, p. 63), naquit à Paris, le 16 septembre 1557. Après avoir fait ses études dans un collège de cette ville, il voyagea dans plusieurs contrées de l'Europe,

notamment en Italie, puis revint à Paris, où il succéda à son père dans la charge de garde du dépôt des requêtes du palais. Il était fort instruit dans les langues anciennes, savait l'italien, l'espagnol, l'allemand, et possédait des connaissances étendues dans la musique. Il mourut à l'âge de soixante et dix ans, le 21 août 1627. Ami de Ronsard, il fit exécuter, au service funèbre de ce poète, une messe de *Requiem* à cinq voix, de sa composition, qui fut chantée ensuite à l'anniversaire de la mort de Henri IV, puis à celui de Mauduit lui-même, dans l'église des Minimes de la place Royale. Mersenne a publié le dernier *Requiem* de cette messe dans son *Harmonie universelle* (liv. 7e, p. 66 et suivantes), et M. Ch.-Ferd. Becker l'a donné en partition dans la quarante-quatrième année de la *Gazette générale de musique de Leipsick*. On trouve deux autres morceaux de cet artiste dans les *Questions sur la Genèse* du même auteur. Dans sa jeunesse, Mauduit avait obtenu, en 1581, le prix de *l'orgue d'argent*, au concours appelé *Puy de musique*, d'Évreux, pour le motet *Afferte Domino*, de sa composition. Son talent sur le luth était considéré comme extraordinaire. Il a laissé en manuscrit un grand nombre de messes, vêpres, hymnes, motets, fantaisies et chansons. Le portrait de Mauduit a été inséré par Mersenne dans son *Traité de l'harmonie universelle* (liv. 7e, p. 63). On peut voir dans la notice de *Lejeune* (*Claude*), une anecdote qui fait honneur au caractère de Mauduit.

MAUGARS (Audé), prieur de Saint-Pierre d'Esnac, vivait à Paris, dans la première moitié du dix-septième siècle. Les *Historiettes* de Tallemant des Réaux, publiées par M. de Monmerqué, fournissent sur ce musicien des renseignements curieux mêlés d'anecdotes assez fades (t. III, p. 108-114). « Maugars, dit-il, était un joueur de viole le « plus excellent, mais le plus fou qui ait « jamais été. Il était au cardinal de Riche-« lieu. Bois-Robert, pour divertir l'éminentis-« sime, lui faisait toujours quelque malice. » Après une longue et sotte histoire sur une mystification faite à l'abbé Maugars, Tallemant rapporte cette anecdote : « Un jour, M. le « cardinal lui ayant ordonné de jouer avec « les voix en un lieu où était le Roi (Louis XIII), « le Roi envoya dire que la viole emportait les « voix (c'est-à-dire, qu'elle jouait trop fort). « — Maugré bien de l'ignorant! dit Maugars, « Je ne jouerai jamais devant lui. — De Niert, « qui le sut, en fit bien rire le Roi. » Cette aventure fit sortir Maugars de chez le cardinal de Richelieu. Plus tard, il alla à Rome, à la suite d'un grand seigneur. « Je l'ai vu à Rome « (dit Tallemant). A la naissance de M. le « Dauphin (Louis XIV, en 1638), il joua de-« vant le pape Urbain VIII, et disait que Sa « Sainteté s'étonnait qu'un homme comme lui « pût être mal avec quelqu'un Maugars « revint en France et mourut quelques années « après. »

Il était allé en Angleterre vers 1623, et en avait rapporté le Traité de Bacon *De Augmentis scientiarum* qu'il traduisit en français sous ce titre : *le Progrès et avancement aux sciences divines et humaines*; Paris, 1624. Plus tard, il donna aussi la traduction du petit traité anglais du même auteur : *Considérations politiques pour entreprendre la guerre d'Espagne*; Paris, Cramoisy, 1634, in-4°. Cette traduction, dédiée au cardinal de Richelieu, lui valut le titre de conseiller secrétaire interprète du roi en langue anglaise. C'est cette même traduction que Buchon a insérée dans la collection des œuvres de Bacon (*Panthéon littéraire*). Parmi ses écrits, on remarque celui qui a pour titre : *Response faite à un curieux sur le sentiment de la musique d'Italie*, écrite à Rome, le 1er octobre 1639 ; Paris (sans nom d'imprimeur), 1639, in-8°. Dans cet opuscule, l'abbé Maugars parle avec admiration du talent de Frescobaldi, qu'il avait entendu à Rome. On en a réimprimé ce morceau, sous ce titre : *Discours sur la musique d'Italie et des opéras*, dans le *Recueil de divers traités d'histoire, de morale et d'éloquence*; Paris, 1672, petit in-12.

MAULGRED (Piat), maître du chant à l'église collégiale de Saint-Pierre, à Lille, au commencement du dix-septième siècle, a composé un recueil de motets publié sous le titre de *Cantiones sacræ 4, 5, 6 e 8 vocum*; Anvers, 1603, in-4°. On a aussi de sa composition : *Chansons honnestes, à 4 et 5 parties*; Anvers, 1600, in-4°.

MAUPIN (Mlle), née vers 1673, était fille d'un secrétaire du comte d'Armagnac, nommé *d'Aubigny*. Mariée fort jeune, elle obtint, pour son époux un emploi dans les aides, en province. Pendant son absence, ayant fait connaissance d'un prévôt de salle, nommé *Séranne*, elle s'enfuit avec lui à Marseille, où elle apprit à faire des armes. Bientôt après, pressés par le besoin, les deux amants s'engagèrent comme chanteurs au théâtre de cette ville ; mais une aventure scandaleuse obligea mademoiselle

Maupin de quitter le théâtre et de s'éloigner de Marseille. Les parents d'une jeune personne, s'étant aperçus de la passion que cette actrice avait conçue pour elle, se hâtèrent de l'envoyer dans un couvent à Avignon. Mademoiselle Maupin alla s'y présenter comme novice. Peu de jours après, une religieuse mourut; l'actrice porta le cadavre dans le lit de son amie, mit le feu à la chambre, et dans le tumulte causé par l'incendie, enleva l'objet de ses affections. Après quelques aventures en province, elle vint à Paris et débuta à l'Opéra par le rôle de *Pallas* dans *Cadmus*, en 1695. Elle y fut fort applaudie; pour remercier le public, elle se leva dans la machine, et salua en ôtant son casque. Après la retraite de mademoiselle Rochois, en 1698, elle partagea les premiers rôles avec mesdemoiselles Desmatins et Moreau.

Née avec des inclinations masculines, elle s'habillait souvent en homme, pour se divertir ou se venger. Duménil, acteur de l'Opéra, l'ayant insultée, elle l'attendit un soir à la place des Victoires, habillée en cavalier, et lui demanda raison l'épée à la main; sur son refus de se battre, Maupin lui donna des coups de canne, et lui prit sa montre et sa tabatière. Le lendemain, Duménil raconta à ses camarades qu'il avait été attaqué par trois voleurs, qu'il leur avait tenu tête, mais qu'il n'avait pu empêcher qu'ils ne lui prissent sa montre et sa tabatière. — « Tu mens! » s'écrie Maupin, « tu n'es qu'un lâche; c'est moi « seule qui t'ai donné des coups de bâton, et « pour preuve de ce que je dis, voici ta montre « et la tabatière que je te rends. » Dans un bal donné au Palais-Royal, par Monsieur, elle osa faire à une jeune dame des agaceries indécentes. Trois amis de cette dame lui en demandèrent raison : elle sortit sans hésiter, mit l'épée à la main, et les tua tous trois. Rentrée dans la salle du bal, elle se fit connaître au prince, qui lui obtint sa grâce.

Peu de temps après, elle partit pour Bruxelles, où elle devint la maîtresse de l'électeur de Bavière. Ce prince l'ayant quittée pour une comtesse, lui envoya quarante mille francs avec ordre de sortir de Bruxelles. Ce fut le mari de la dame lui-même qui fut chargé de porter l'ordre et le présent. Maupin lui jeta l'argent à la tête en lui disant que c'était une récompense *digne d'un m... tel que lui*. De retour à Paris, elle rentra à l'Opéra, qu'elle quitta tout à fait en 1705. Quelques années auparavant, elle avait eu la fantaisie de se raccommoder avec son mari, qu'elle fit venir de la province; on dit qu'elle vécut avec lui dans une parfaite union jusqu'à la mort de ce dernier, arrivée en 1701. Elle-même mourut vers la fin de 1707, âgée de trente-trois ans. On trouve dans les *Anecdotes dramatiques*, t. III, p. 532, une lettre que lui adressa le comte Albert sur le projet qu'elle avait conçu de se retirer du monde. Elle avait peu de talent dans l'art du chant, mais sa voix était fort belle.

MAURER (Joseph-Bernard), né à Cologne, en 1744, s'est distingué dans la musique par des connaissances théoriques et didactiques très-solides. Il jouait bien de plusieurs instruments, particulièrement du piano et du violoncelle. Bon professeur, il a compté parmi ses meilleurs élèves Bernard Klein et son frère Joseph, Bernard Breuer et Zucalmaglio (*voyez* ces noms). Maurer dirigea plusieurs sociétés musicales de sa ville natale et fut longtemps un des plus fermes soutiens des progrès du goût de la musique dans le cercle où il vivait. Il a écrit des cantates religieuses, des messes et d'autres œuvres pour l'église, ainsi que des compositions instrumentales. Cet artiste estimable, est mort, à l'âge de quatre-vingt-dix-sept ans, à la fin d'avril 1841.

MAURER (François-Antoine), chanteur allemand, naquit à Pœlten, près de Vienne, en 1777. Ayant été admis fort jeune au séminaire de cette ville, il y fut remarqué par le baron Van Swieten, qui lui fit donner une éducation musicale, et lui fit apprendre les langues italienne et française. La composition et le chant devinrent ensuite les objets particuliers de ses études. A peine âgé de quinze ans, il se faisait remarquer par de légères compositions. En 1796, il débuta au théâtre de Schikaneder par le rôle de *Sarastro*, dans *la Flûte enchantée*, où il obtint un brillant succès. L'étendue de sa voix dans le grave était extraordinaire : on assure même qu'il descendait jusqu'au *contre-la*, ce qui était presque sans exemple, sauf en Russie où se trouvent des voix de basse-contre qui descendent jusqu'au *contre-fa*. Ses discussions avec son protecteur, qui voulait qu'il ne cultivât que son talent de compositeur, se terminèrent par des scènes désagréables qui l'obligèrent à s'éloigner de Vienne. Il se rendit d'abord à Francfort-sur-le-Mein, où il avait un engagement pour le Théâtre-National. Il y joua avec succès jusqu'à la fin de l'année 1800; puis il fut appelé à Munich, dont les habitants ne l'accueillirent pas moins bien; mais il ne jouit

pas longtemps des avantages de sa nouvelle position, car une fièvre ardente le conduisit au tombeau, le 19 avril 1803. Comme compositeur, il s'est fait connaître par la musique d'une traduction allemande de l'opéra comique intitulé : *Maison à vendre*, et par un autre petit opéra dont *David Teniers* était le sujet. On connaît aussi de lui de petites pièces pour le piano; Vienne, Weigl; des airs détachés et des scènes avec accompagnement de piano; Offenbach, André.

MAURER (Louis-Guillaume), violoniste et compositeur, né à Potsdam, le 8 février 1789, est élève de Haak, maître de concert de Frédéric II, et violoniste distingué. A l'âge de treize ans, il se fit entendre pour la première fois à Berlin, dans un concert : de vifs applaudissements accueillirent son talent précoce, et cet heureux début décida de sa carrière d'artiste. Attaché d'abord à la musique de la chambre du roi de Prusse, il y puisa, dans la fréquentation de musiciens de mérite, des conseils et des modèles qui hâtèrent ses progrès. En 1806, la chapelle du roi ayant été dissoute après la bataille de Jéna, Maurer dut chercher des ressources en voyageant. D'abord, il se rendit à Kœnigsberg, où il fut bien accueilli, puis à Riga, où il connut Rode et Baillot, qui lui donnèrent des conseils, et enfin à Mittau, d'où il se rendit à Pétersbourg. Les concerts qu'il y donna améliorèrent sa position, et le firent connaître avantageusement. De là, il se rendit à Moscou, où il retrouva Baillot, qui lui fit obtenir la place de directeur de musique chez le chambellan Wsowologsky, riche amateur de musique qui avait formé un orchestre attaché à sa maison. Maurer resta chez ce seigneur jusqu'en 1817, et le suivit dans ses terres, aux frontières de la Sibérie, à l'époque de l'invasion de l'armée française. De retour à Berlin, en 1818, il y resta peu de temps, et fit un voyage à Paris, où il eut des succès comme violoniste. L'année suivante, il accepta la place de maître de concerts à Hanovre, et il resta dans cette ville jusqu'en 1832, époque où il reçut de M. de Wsowologsky l'invitation de se rendre à Pétersbourg, en qualité de directeur de sa musique. Il y jouissait de beaucoup d'estime comme virtuose et comme compositeur. En 1845, il a entrepris un nouveau voyage dans lequel il a visité Stockholm, Copenhague, Hambourg, Leipsick et Vienne; puis, il s'est fixé à Dresde, où il vivait encore en 1850. Parmi ses ouvrages, ceux qui ont eu le plus de succès sont sa symphonie concertante pour quatre violons, qu'il a exécutée pour la première fois avec Spohr, Müller et Wich, et qui a été entendue à Paris, en 1838, dans un concert donné par Herz et Lafont, et son œuvre 14e, qui consiste en trois airs russes variés pour violon, avec orchestre. Il a écrit aussi quelques opéras et ballets, entre autres *Alonzo*, *la Fourberie découverte* et *le Nouveau Pâris*, dont on a publié les ouvertures à grand orchestre; mais il n'a point réussi dans ces compositions. Ses ouvrages publiés sont : 1° Les ouvertures citées ci-dessus. 2° Symphonie concertante pour quatre violons, op. 55; Leipsick, Peters. 3° Symphonie concertante pour deux violons, op. 56; Leipsick, Hofmeister. 4° Romance de *Joseph* variée pour deux violons et violoncelle principaux, avec orchestre, op. 25; Leipsick, Peters. 5° Variations pour deux violons principaux et orchestre, op. 30 ; Leipsick, Breitkopf et Hertel. 6° *Idem*, op. 47; Leipsick, Hofmeister. 7° Concertos pour violon principal et orchestre, nos 1, 2, 3, 4, 5, 6, 7, 8; Leipsick, Peters. 8° Concertinos *idem*, nos 1 et 2; Brunswick, Meyer. 9° Fantaisies pour violon principal et orchestre, op. 60 et 62; Leipsick, Hofmeister. 10° Airs variés *idem*, op. 2, 14, 16, 23, 35, 37, 51, 53, 50, 70; Leipsick, Hanovre et Brunswick. 11° *Idem*, avec accompagnement de quatuor. 12° Quatuors pour deux violons, alto et violoncelle, op. 17, 28; Bonn, Simrock; Hanovre, Bachmann. 13° Duos concertants pour deux violons, op. 61; Leipsick, Peters. 14° Chansons allemandes, avec accompagnement de piano.

Maurer a eu deux fils, *Wsevolod* et *Alexis*, nés tous deux à Pétersbourg; le premier, élève de son père pour le violon ; l'autre, violoncelliste. Ils ont voyagé ensemble, pour donner des concerts, à Kœnigsberg, Leipsick et Berlin, en 1832 et 1833 : puis ils sont retournés en Russie, où ils se trouvaient encore en 1848.

MAURER (J.-M.) fut chef d'orchestre du théâtre de Strasbourg, depuis 1820 jusqu'en 1830. Il a écrit la musique pour la tragédie de *Bélisaire*, qui fut représentée dans cette ville en 1830. Dans la même année, il y fit exécuter son oratorio de *la Jeunesse de David*. Ces renseignements sont les seuls que j'ai pu me procurer sur cet artiste. Peut-être est-ce le même Maurer qui était chef d'orchestre à Bamberg, et qui y fit représenter, en 1837, un mélodrame intitulé: *Mazeppa*, et qu'on retrouve, en 1842, à Langenschwalbach, dirigeant une société de chant.

MAURICE-AUGUSTE, landgrave de Hesse-Cassel, né le 25 mai 1572, fut un des princes les plus instruits de son temps, et joignit à ses connaissances littéraires du talent pour la musique. Il composa des mélodies pour quelques psaumes de Lobwasser, et des motets à plusieurs voix dont quelques-uns ont été insérés dans les *Florilegium Portense* de Bodenschatz. D'autres compositions à plusieurs voix de ce prince ont été insérées dans le *Novum et insigne Opus, continens textus metricos sacros* de Valentin Geuck (*voyez* ce nom); Cassel, 1604. Fatigué du monde, il abdiqua, passa les dernières années de sa vie dans la retraite, et mourut le 15 mars 1632.

MAURO (le père), religieux de l'ordre des Servites, né à Florence en 1493, mourut le 27 septembre 1556, à l'âge de soixante-trois ans, et fut inhumé dans l'église de l'*Annunziata* de sa ville natale, couvent où il avait passé la plus grande partie de sa vie et dans lequel il termina sa carrière. Ce moine était versé dans les lettres, la philosophie et les sciences: telle était l'étendue de ses connaissances, que, suivant Negri (1), il était appelé *Bibliothèque scientifique* (l'Archivio delle scienze). En 1532, il fut admis au nombre des théologiens de l'université. On le désignait quelquefois par le nom académique de *Philopanareto*; mais l'Académie à laquelle il appartint sous ce nom n'est pas indiquée. Negri a écrit une notice sur ce moine (2), sous le nom de *Mauro di Fiorenza*, et donne la liste de ses ouvrages, parmi lesquels il s'en trouve un indiqué de cette manière : *Compendio dell' una e dell' altra Musica*. Ce livre existe en manuscrit dans la Bibliothèque du couvent de l'*Annunziata* jusqu'au commencement du dix-neuvième siècle; mais, après la suppression des monastères, qui fut la conséquence de la domination française en Italie, l'ouvrage disparut. On ignorait ce qu'il était devenu, lorsque M. *Casamorata*, avocat et amateur distingué de musique à Florence, l'a retrouvé dans la Bibliothèque *Mediceo-Laurenziana* de cette ville, parmi les livres des couvents supprimés (armoire B, n° 149); il en a donné une analyse dans le tome 7ᵉ de la *Gazzetta musicale di Milano* (1848, p. 5). Le titre latin de l'ouvrage de Mauro est celui-ci : *Utriusque Musices epitome, M. Mauro Phonasco ac Philopanareto autore*; il est suivi du titre italien : *Dell' una a dell' altra

(1) *Istoria de Fiorentini Scrittori*, pag. 409.
(2) Loc. cit.

musica, piana e misurata, prattica e speculativa, brevis epitome, etc.* En traitant des intervalles et de leur nature, Mauro fait cette remarque (pp. 37-38), bien digne d'attention et qui renferme une grande vérité, méconnue par tous les théoriciens, jusqu'au moment où j'en ai donné la démonstration tonale, à savoir que le *demi-ton majeur* ne l'est que de nom, mais non en fait, car « l'oreille le juge *mineur*. » Cette observation de Mauro s'applique aux demi-tons constitutifs de toute gamme de modes majeurs ou mineurs, parce que, contrairement à la théorie vulgaire des géomètres, ils sont dans la proportion $\frac{256}{243}$. Le vrai demi-ton majeur $\frac{16}{15}$ n'existe qu'entre deux sons qui n'appartiennent pas à la même gamme, comme *ut-ut dièse, fa-fa dièse*, etc. Dans le *demi-ton mineur*, les sons ont entre eux de l'attraction, comme *mi-fa, si-ut*, etc.; dans le *demi-ton majeur*, les sons se repoussent réciproquement. Sur cette simple base repose toute la théorie de la tonalité.

MAVIUS (CHARLES), professeur de musique à Leicester, né à Bedford en 1800, est fils d'un musicien allemand qui résidait à Kettering en 1824. Élève de son père, il fit de si rapides progrès dans la musique, qu'à l'âge de quatorze ans il obtint la place d'organiste à Kettering. Plus tard, il est devenu élève de Griffin pour le piano, et de King pour l'harmonie et le chant. En 1820, il est fixé à Leicester. On a gravé de sa composition quelques morceaux de piano qui ont paru à Londres depuis 1817.

MAX (MAXIMILIEN), violoniste habile, né à Winterberg, en Bohême, le 27 décembre 1769, fit ses études musicales comme enfant de chœur à l'église cathédrale de Passau, où il fit aussi ses humanités et son cours de philosophie. Plus tard, il alla étudier la théologie à Prague. En 1792, il entra dans l'ordre des Prémontrés à Tepel. Après la suppression de son couvent, il alla à Neumark. En 1815, il remplissait les mêmes fonctions à Czihana. Non-seulement il a été un des meilleurs violonistes de la Bohême, mais il jouait aussi fort bien du piano et de la viole d'amour. On a gravé de sa composition, à Prague, six trios pour deux violons et violoncelle.

MAXANT (JEAN-NÉPOMUCÈNE-ADALBERT), organiste distingué et compositeur, naquit vers 1750, dans la seigneurie de Rossenberg, à Diwicz, en Bohême. D'abord élève d'un très-bon organiste, nommé *Rokos*, il reçut ensuite des leçons de Koprziwa, un des meilleurs élèves du célèbre organiste Segert. Après

avoir étudié pendant plusieurs années sous la direction de ce maître, il voyagea dans la haute et basse Autriche, fut attaché successivement comme musicien au service de plusieurs couvents, et enfin fut nommé, en 1776, recteur du collège et directeur du chœur à Friedberg, où il vivait encore en 1817. Cet artiste a formé un nombre considérable d'excellents élèves, dont la plupart ont été ou sont organistes en Bohême. Il a publié, à Linz, une messe à quatre voix et orchestre composée pour les académiciens de cette ville. Il avait en manuscrit : 1° Dix-huit messes solennelles. 2° Six motets. 3° Six messes de *Requiem*. 4° Beaucoup de chants détachés. 5° Des préludes et pièces d'orgue. 6° Des sonates et variations pour le piano.

MAXIMILIEN-JOSEPH III, électeur de Bavière, naquit à Munich, le 28 mars 1727, et succéda à son père Charles-Albert, en 1745. Une instruction solide dans les sciences et dans les arts, un esprit droit et le désir sincère de rendre ses sujets heureux, en firent un des princes les plus accomplis du dix-huitième siècle. On le surnomma *le Bien-Aimé*, dénomination mieux méritée par lui que par son contemporain Louis XV, roi de France. Il mourut à Munich, le 30 décembre 1777. Ce prince jouait bien du violon, du violoncelle, et surtout de la basse de viole. Bernasconi avait été son maître de composition. Lorsque l'historien de la musique Burney visita la Bavière, le duc lui fit présent d'un *Stabat mater* de sa composition, que le célèbre chanteur Guadagni considérait comme un fort bon ouvrage. Précédemment, une copie de ce *Stabat* avait été portée à Venise à l'insu du prince, et le morceau avait été gravé sur des planches de cuivre ; informé de cet événement, Maximilien fit acheter toute l'édition et la supprima. On cite aussi de sa composition des litanies et une messe qui fut exécutée par les musiciens de sa chapelle.

MAXWELL (François Kelly), docteur en théologie et chapelain de l'hôpital d'Édimbourg appelé *Asylum*, naquit en Écosse, vers 1730, et mourut à Édimbourg, en 1782. Il a fait imprimer un livre qui a pour titre : *An Essay upon tune; being an attempt to free the scale of music, and the tune of instruments, from imperfections* (Essai sur la tonalité, ou tentative pour affranchir de leurs imperfections l'échelle musicale et la construction tonale des instruments) ; Édimbourg, 1781, in-8°, de deux cent quatre-vingt-dix pages, avec dix-neuf planches. Le frontispice de cet ouvrage a été renouvelé, avec l'indication de Londres et la date de 1794. Le livre est divisé en deux parties, dont chacune est subdivisée en sept chapitres : la première est relative à la construction rationnelle des intervalles ; la seconde, à la construction des gammes majeure et mineure de tous les tons. L'objet du livre de Maxwell est un des plus importants de la philosophie de la musique ; il contient de curieuses recherches sur ce sujet, dont les difficultés sont considérables : malheureusement, l'auteur part d'une donnée fausse, en considérant le système égal comme le dernier terme de la perfection dans la construction des gammes, et comme le seul moyen de rendre régulière la conformation de celles-ci. Quoi qu'il en soit de l'erreur de Maxwell à cet égard, on ne peut nier qu'il ne fasse preuve de beaucoup de savoir, et d'un esprit élevé. Son livre, traité sous la forme la plus sévère, n'a point eu de succès en Angleterre ; l'édition a été anéantie, et les exemplaires en sont devenus d'une rareté excessive ; ce n'est pas sans peine que j'ai pu m'en procurer un à Londres même.

MAXYLLEWICZ (Vincent), compositeur polonais, né en 1685, était depuis six ans maître de chapelle de la cathédrale de Cracovie, lorsqu'il mourut subitement, à l'âge de soixante ans, le 24 janvier 1745. Ces renseignements sont fournis par une notice contemporaine, écrite en latin, laquelle a été publiée par M. Sowinski, dans son livre intitulé : *les Musiciens polonais* (1), p. 396. Quelques compositions de Maxyllewicz sont conservées dans la Bibliothèque de la cathédrale de Cracovie.

MAYER (Jean-Frédéric), savant théologien, né à Leipsick, le 6 décembre 1650, enseigna la théologie à Wittenberg, à Hambourg, à Greifswald et à Kiel. Nommé, en 1701, surintendant général des églises de la Poméranie, il occupa ce poste jusqu'à sa mort, arrivée à Stettin, le 30 mars 1712. Parmi ses nombreuses dissertations, on en trouve une : *De hymno : Erhalt uns Herr bey deinem Wort, etc.;* Kiel, 1707, in-4° de vingt-quatre pages. Dans son *Museum ministri ecclesiæ* (1690, in-4°), il traite, au deuxième chapitre, p. 27, *de l'origine, de l'antiquité et de la construction primitive des orgues*.

MAYER (Godefroid-David), docteur en médecine, et membre de l'Académie des scrutateurs de la nature, à Breslau, naquit dans cette ville, le 9 novembre 1659, et y mourut le 28 novembre 1719. On a de lui une disser-

tation intitulée : *Apologia pro observatione soni cujusdam in pariete dubii invisibilis automati*; Breslau, 1712, in-4°. Elle a été aussi insérée dans les *Acta eruditorum* de la même année.

MAYER (Chrétien), professeur de philosophie, naquit à Mesrzitz, en Moravie, le 20 août 1719, entra chez les Jésuites, à Mayence, le 26 septembre 1745, après avoir terminé ses études avec distinction à l'Université de Würzbourg, puis sortit de cette société, et devint professeur de philosophie à Heidelberg, où il mourut le 10 avril 1783. La plupart de ses travaux sont relatifs à l'astronomie. Ce savant a introduit dans l'harmonica des perfectionnements dont il a donné la description avec des planches dans le journal intitulé *Von und für Deutschland* (de l'Allemagne et pour elle). Ce morceau n'a paru qu'après sa mort, au mois de juillet 1784.

MAYER (Antoine), compositeur dramatique, né à Libicz, en Bohême, vers le milieu du dix-huitième siècle, vécut quelques années à Paris, puis à Londres et, enfin, à Cologne, où il fut maître de chapelle. Il vivait dans cette dernière ville en 1793. Il a fait représenter à l'Opéra de Paris : 1° *Damète et Zulmis*, en 1780. 2° *Apollon et Daphné*, en un acte, 1782. L'*Almanach théâtral de Gotha* indique de lui les opéras allemands : 3° *Das Irrlicht* (le Follet). 4° *Die Lufthagel* (l'Ouragan ; et les ballets : 5° *Marlborough*. 6° *Die Becker* (le Boulanger). On a gravé de la composition de cet artiste : Trois trios brillants pour deux violons et basse. op. 1 ; Bonn, Simrock.

MAYER (Jean-Blanard), professeur de harpe, né en Allemagne vers le milieu du dix-huitième siècle, se rendit à Paris en 1781, et y publia une méthode pour son instrument, en 1783, et quelques compositions parmi lesquelles on remarque : 1° Divertissement pour harpe et flûte; Paris, Janet. 2° Duos pour deux harpes, n°⁸ 1 et 2; Paris, Naderman. 3° Divertissement pour harpe seule; Paris, Pacini. 4° Deuxième *idem* ; Paris, Érard. 5° Sonates pour harpe seule, n°⁸ 1 et 2; Paris, Naderman. Plus tard, il s'est fixé à Londres, où il a été attaché comme harpiste à l'orchestre de l'Opéra italien. Il est mort dans cette ville en 1820. Des variations, des fantaisies et des pots-pourris pour la harpe ont été aussi publiés sous le nom de cet artiste.

MAYER ou MAYR (Jean-Simon), compositeur, est né le 14 juin 1763 à Mendorf, petit village de la haute Bavière. Son père, organiste de l'endroit, lui enseigna les éléments de la musique, pour laquelle il montrait d'heureuses dispositions. Enfant de chœur à l'âge de huit ans, il fut bientôt en état de chanter à vue toute espèce de musique, et à dix ans il exécutait sur le clavecin les sonates les plus difficiles de Schobert et de Bach. Vers cette époque, il entra au séminaire d'Ingolstadt pour y faire ses études, et, pendant tout le temps qu'il fréquenta cette école, il négligea l'étude de la musique et du piano; mais à sa sortie de l'université, il se livra de nouveau à la culture de cet art et apprit à jouer de plusieurs instruments. Conduit, en 1780, par différentes circonstances dans le pays des Grisons, il y demeura deux ans, se livrant à l'enseignement de la musique, après quoi il se rendit à Bergame pour y étudier l'harmonie et l'accompagnement sous la direction du maître de chapelle Carlo Lenzi. Déjà, sans autre guide que son instinct, il avait composé quelques morceaux, entre autres des chansons allemandes qui avaient été publiées à Ratisbonne. Lenzi, maître médiocre, ne pouvait conduire fort loin son élève dans l'art d'écrire, et les ressources de Mayer ne lui permettaient pas d'aller chercher ailleurs les conseils d'un harmoniste plus habile. La difficulté de pourvoir à son existence l'avait même décidé à retourner dans son pays; mais les secours généreux du comte Pesenti, chanoine de Bergame, vinrent le tirer d'embarras, et lui fournirent les moyens d'aller continuer ses études à Venise auprès de Ferdinand Bertoni, maître de chapelle de Saint-Marc. Mayer ne trouva pas dans ce maître les ressources qu'il avait espérées pour son instruction. Soit que Bertoni le crût plus avancé qu'il n'était réellement, soit qu'il n'eût point l'habitude de l'enseignement et qu'il n'en connût pas la marche progressive, au lieu d'exercer son élève sur les diverses espèces de contrepoints, de canons et de fugues, il se contenta de le guider de ses conseils dans la facture des morceaux de musique, et de corriger partiellement les fautes qu'il remarquait dans ses ouvrages. Cette éducation pratique fut la seule que reçut Mayer dans l'art d'écrire ; il y joignit de lui-même la lecture de quelques bons livres didactiques et des partitions de plusieurs grands maîtres.

Après avoir écrit quelques messes et des vêpres, il composa, en 1791, l'oratorio *Jacob a Labano fugiens*, pour le Conservatoire des Mendicanti, à Venise; cet ouvrage fut exécuté en présence du roi de Naples, du grand-duc de Toscane, et de l'archiduc, vice-roi de Milan. Trois autres oratorios (*David*, *Tobix*

matrimonium, et *Sisara*) furent ensuite demandés à Mayer pour Venise, et il écrivit pour Forli *la Passion* et *Jephté*. Le brillant succès de toutes ces productions avait justifié la protection accordée au compositeur par le chanoine Pesenti : ce noble ami des arts rappela près de lui son protégé, dans le dessein de passer avec lui ses dernières années; mais à peine quelques dispositions avaient-elles été prises pour la réalisation de ce projet, que le comte mourut, et que Mayer resta livré à ses seules ressources. Cet événement le jeta dans la carrière de la composition dramatique, où il ne fût peut-être jamais entré si son protecteur eût vécu. Il fut déterminé à écrire pour le théâtre par les conseils de Piccinni, qui se trouvait alors à Venise. Son premier opéra fut *Saffo, o sia I riti d'Apollo Leucadio*; on le représenta au théâtre de La Fenice, à Venise, en 1794. Depuis cette époque jusqu'en 1814, c'est-à-dire pendant l'espace de vingt années, le nombre des opéras et des cantates théâtrales composées par Mayer s'est élevé à soixante-dix-sept. La plupart ont été favorablement accueillis par les amateurs des villes principales de l'Italie, et pendant cette période, le nom de ce compositeur a joui d'une célébrité supérieure à celle des meilleurs artistes italiens. Quoiqu'il ne fût pas précisément doué de facultés créatrices, il y avait assez de mérite dans ses ouvrages pour qu'on les considérât comme le type du style dramatique de son temps. L'aurore de la carrière de Rossini marqua la fin de celle de Mayer. Celui-ci n'avait été qu'un homme de transition; son jeune rival était destiné à faire une transformation de l'art. L'activité productrice de Mayer avait été prodigieuse dans les premières années; plus tard, elle se ralentit. En 1801, on lui donna le titre de membre honoraire du Collège philharmonique de Venise; dans l'année suivante, la place de maître de chapelle de la basilique de Sainte-Marie-Majeure à Bergame lui fut confiée, et depuis lors il n'a cessé d'en remplir les fonctions. Diverses autres positions lui ont été offertes postérieurement à Londres, à Lisbonne et à Dresde; mais son attachement à la ville de Bergame et son goût pour l'existence paisible qu'il y trouvait lui firent refuser les avantages qu'on lui offrait ailleurs. C'est par les mêmes motifs qu'il n'accepta pas la place de censeur du Conservatoire royal de Milan, à laquelle il avait été appelé par un décret du vice-roi d'Italie, daté du 29 avril 1807. Lorsqu'il eut cessé d'écrire pour le théâtre, il ne s'éloigna plus de Bergame et ne composa plus que pour l'église. Partageant son temps entre ses élèves et la littérature de la musique, il s'est en quelque sorte isolé pendant vingt-cinq ans du mouvement musical qui l'environnait, et n'a cherché de délassement à ses travaux que dans le plaisir de former et d'augmenter chaque jour une collection de partitions de grands maîtres et de livres relatifs à la théorie et à l'histoire de la musique qu'il a rassemblée pendant près de quarante ans. La direction de l'Institut musical de Bergame, fondé par un décret du 18 mars 1805, et réorganisé par celui du 6 juillet 1811, lui a été confiée depuis son origine. Il y enseignait la composition, et y a formé quelques bons élèves, parmi lesquels on compte Donizetti. En 1841, j'ai visité à Bergame cet homme respectable, aussi intéressant par sa simplicité, par sa bonté parfaite, que distingué par son talent. Il avait alors perdu la vue depuis plusieurs années; mais sa cécité n'avait point altéré sa douce gaieté naturelle. Nous causâmes près de deux heures, et je lui trouvai beaucoup d'instruction dans la littérature et l'histoire de la musique, particulièrement en ce qui concerne l'Italie. L'*Union philharmonique* de Bergame venait de faire frapper en son honneur une médaille qu'il m'offrit avec autant de plaisir que j'en eus à l'accepter. Elle représente d'un côté son effigie, et porte de l'autre cette inscription :

AL SUO ISTITUTORE
L'UNIONE FILARMONICA
DI BERGAMO
MDCCCXLI
XIV. GIUGNO

Mayer a cessé de vivre le 2 décembre 1845, à l'âge de quatre-vingt-deux ans. Des obsèques magnifiques lui ont été faites par la ville de Bergame.

La liste des ouvrages de cet artiste se divise de la manière suivante : I. Musique d'église : 1° Dix-sept messes solennelles avec orchestre. 2° Quatre messes de *Requiem*, idem. 3° Vingt-cinq psaumes. 4° *Jacob a Labano fugiens*, oratorio; Venise, 1791. 5° *Sisara*, idem; ibid., 1793. 6° *Tobiæ matrimonium*, idem; ibid., 1794. 7° *La Passione*, à Forli, 1794. 8° *Davide*, idem, à Venise, 1795. 9° *Il Sacrifizio di Jefte*, idem, à Forli, 1795. 10° Tous les psaumes à quatre et cinq voix et orgue. 11° Vêpres complètes avec orchestre. 12° Six *Miserere*. 13° Trois *Benedictus*. 14° Un *Stabat*. II. Musique théâtrale : 15° *Ferrio, ossia la musica custode della fede maritale*,

cantate à trois voix, à Venise, en 1701. 16° *Ero*, cantate à voix seule, pour la cantatrice Bianca Sachetti, en 1794. 17° *Saffo, ossia I riti d'Apollo Leucadio*, opéra seria, à Venise, 1794. 18° *Temira ed Aristo*, cantate pour le théâtre de La Fenice, à Venise, 1795. 19° *Lodoïska*, opéra seria, *ibid.*, 1796. 20° *Un Pazzo ne fà cento*, opéra bouffe, au théâtre Saint-Samuel, à Venise, 1797. 21° *Telemacco*, opéra seria, à La Fenice, 1797. 22° *Il Segreto*, farce, au théâtre de San-Mosè, à Venise, 1797. 23° *L'Intrigo delle Lettere*, ibid., 1797. 24° *Le Sventure di Leandro*, cantate en deux parties pour le comte Carcano, de Vienne. 25° *Avviso ai maritati*, opéra bouffe, au théâtre Saint-Samuel, à Venise, 1798. 26° *Lauso e Lidia*, opéra seria, pour le théâtre de La Fenice, 1798. 27° *Adriano in Siria*, idem, pour le théâtre San-Benedetto. 28° *Che originali!* farce, pour le même théâtre, 1798. 29° *L'Amor ingegnoso*, à Venise, 1799. 30° *L'Ubbidienza per astuzia*, farce, pour le théâtre San-Benedetto, *ibid.*, 1799. 31° *Adelaide di Guesclino*, opéra seria, pour le théâtre de La Fenice, *ibid.*, 1799. 32° *L'Avaro*, farce, au théâtre San-Benedetto, 1799. 33° *Sabino e Carlotta*, ibid. 34° *L'Academia di musica*, idem, ibid., 1799. 35° *Lodoïska*, avec une musique nouvelle, pour le théâtre de la Scala, à Milan, 1800. 36° *Gli Soliti*, opéra seria, pour le théâtre de La Fenice, à Venise, 1800. 37° *La Locandiera*, opéra bouffe, pour l'ouverture du théâtre Berico, à Vicence, 1800. 38° *Il Carretto del venditor d'aceto*, farce, pour le théâtre Saint-Ange, à Venise, 1800. 39° *L'Equivoco*, opéra bouffe, pour le théâtre della Scala, à Milan, 1800. 40° *L'Imbroglione ed il Castigamatti*, farce, pour le théâtre San-Mosè, à Venise, 1800. 41° *Ginevra di Scozia*, opéra seria, pour l'ouverture du théâtre de Trieste, 1801. 42° *Le Due Giornate*, opéra semi-seria, pour le théâtre de la Scala, à Milan, 1801. 43° *I Virtuosi*, farce, pour le théâtre Saint-Luc, à Venise, 1801. 44° *Argene*, opéra seria, pour le théâtre de La Fenice, à Venise, 1801. 45° *I Misteri Eleusini*, opéra seria, au théâtre de la Scala, à Milan, 1802. 46° *Ercole in Lidia*, opéra seria, à Vienne, 1803. 47° *Le Finti rivali*, opéra bouffe, au théâtre de la Scala, à Milan, 1803. 48° *Alfonso e Cora*, ibid., 1803. 49° *Amor non ha ritegno*, opéra bouffe, *ibid.*, 1804. 50° *Elisa*, opéra semi-seria, au théâtre San-Benedetto, à Venise. 51° *L'Eroe delle Indie*, pour l'ouverture du théâtre de Plaisance, 1804. 52° *Eraldo ed Emma*, opéra séria, à la Scala, à Milan, 1805. 53° *Di locanda in locanda*, farce, pour le théâtre de San-Mosè, à Venise, 1805. 54° *L'Amor conjugale*, opéra semi-seria, à Padoue, 1805. 55° *La Roccia di Fahenstein*, opéra semi-seria, au théâtre de La Fenice, à Venise, 1805. 56° *Gli Americani*, opéra seria, *ibid.*, 1806. 57° *Ifigenia in Aulide*, opéra seria, à Parme, 1806. 58° *Il picciol Compositore di musica*, farce, au théâtre de San-Mosè, de Venise, 1806. 59° *Adelasia ed Aleramo*, opéra seria, pour le théâtre de la Scala, à Milan, 1807. 60° *Le Due Giornate*, avec une nouvelle musique, pour le théâtre de La Fenice, à Venise, 1807. 61° *Ne l'un ne l'altro*, opéra bouffe, pour le théâtre de la Scala, à Milan, 1807, et dans la même ville une cantate pour la paix de Tilsit. 62° *Belle ciarle e tristi fatti*, opéra bouffe, pour le théâtre de La Fenice, à Venise, 1807. 63° *I Cherusci*, opéra seria, pour le théâtre Argentina, à Rome, 1808. 64° *Il Vero originale*, opéra bouffe, au théâtre Valle, 1808. 65° *Il Ritorno d'Ulisse*, opéra seria, pour le théâtre de La Fenice, à Venise, 1809. 66° *Il Raoul di Crequi*, opéra seria, au théâtre de la Scala, à Milan, 1810. 67° *Amore non soffre opposizione*, opéra bouffe, au théâtre de San-Mosè, à Venise, 1810. 68° Cantate en deux parties, pour le mariage de l'empereur Napoléon, exécutée à l'Institut musical de Bergame. 69° *Ifigenia in Aulide*, opéra seria, avec une nouvelle musique, pour l'ouverture du théâtre de Brescia, 1811. 70° *Il Disertore ossia Amore filiale*, opéra semi-seria, au théâtre de San-Mosè, à Venise, 1811. 71° *Medea*, opéra seria, au théâtre de La Fenice, à Venise, 1812. 72° *Tamerlano*, idem, au théâtre de la Scala, à Milan, 1813. 73° *Le Due Duchesse*, opéra bouffe, *ibid.*, 1814. 74° *Rosa bianca e Rosa rossa*, opéra seria, à Rome, 1814. 75° *Atar*, opéra seria, au théâtre de la Scala, à Milan, 1815. 76° *Elena e Costantino*, opéra seria, *ibid.*, 1816. 77° *Alcide al Rivio*, cantate, à Bergame. 78° Environ dix cantates à plusieurs voix, sans orchestre, pour l'usage de l'Institut musical de cette ville. Les ouvertures à grand orchestre d'*Adelasia*, de l'*Equivoco* et de *Médée*, ont été gravées à Offenbach et à Paris. Mayer a composé aussi plusieurs morceaux de musique instrumentale pour l'école de musique qu'il dirigeait.

Comme directeur de l'Institut musical de Bergame, il est auteur de plusieurs ouvrages relatifs à l'enseignement, entre autres de ceux-ci : *la Dottrina degli elementi musicali*,

en manuscrit ; *Breve metodo d'accompagnamento*, idem. On cite aussi de lui un almanach musical, et une notice sur J. Haydn intitulée : *Brevi notizie istoriche della vita e delle opere di Giuseppe Haydn*; Bergame, 1809, in-8° de quatorze pages. Enfin, il a écrit une notice intitulée : *Cenni biografici di Antonio Capuzzi, primo violonista della chiesa di S.-Maria Maggiore di Bergamo*. Ce morceau se trouve dans le recueil intitulé : *Poesie in morte di Ant. Capuzzi*; Bergame, 1818, in-8°.

MAYER (Charles), pianiste et compositeur, est né en 1792, à Clausthal, dans le Harz, suivant l'*Universal Lexikon der Tonkunst*, de Schilling, lequel ajoute que son premier maître de musique fut l'organiste Rohrmann, que son père le destinait à l'étude du droit, qu'il ne le laissa se livrer à la musique qu'aux heures de récréation, de manière à ne point interrompre ses travaux, et que, parvenu à l'âge de la conscription, Mayer fut enrôlé dans un régiment et ne fit point d'autre service militaire que celui de secrétaire de son colonel ; enfin, que, conduit en Russie dans l'expédition française de 1812, il y fut accueilli dans la maison d'un grand seigneur, où il resta pendant la retraite. D'autre part, M. Bernsdorf dit, dans son *Universal Lexikon der Tonkunst*, que Charles Mayer est né à Kœnigsberg, en 1802 ; ce qui le rajeunirait de dix ans. Je pense que ces deux notices sont également erronées, et j'ai pour garant de mon opinion une lettre écrite de Francfort à la *Gazette générale de musique de Leipsick* (1816, p. 8), dans laquelle il est rendu compte d'un concert donné, au mois d'octobre 1815, dans cette ville, et où le jeune Charles Mayer, *âgé de seize ans*, avait exécuté, d'une manière remarquable, un concerto de Dussek et un grand rondo de Field, son maître. Charles Mayer est donc né en 1799.

On voit, dans le même compte rendu, que son père, né à Francfort, avait été virtuose clarinettiste dans sa jeunesse ; qu'il fut attaché pendant neuf ans, en cette qualité, à l'orchestre du théâtre de sa ville natale ; qu'il fut ensuite engagé dans la musique d'un régiment français avec lequel il fut en Russie dans la campagne de 1812 ; que sa femme et son fils l'y accompagnèrent ; que madame Mayer, née *Lévêque*, était une cantatrice de quelque talent, et qu'elle s'établit à Pétersbourg, comme professeur de musique élémentaire et de chant. C'est alors que son fils commença des études sérieuses de piano. Ensuite, il s'établit à Moscou et y devint élève de Field. Par les leçons de ce professeur et par un travail assidu il est devenu lui-même un pianiste très-distingué. Je l'ai connu à Paris, en 1818, et lui ai trouvé un talent remarquable. S'étant rendu en Belgique pour y donner des concerts, en 1819, il résida à Bruxelles pendant près d'une année. Après avoir voyagé en Allemagne, il est retourné à Moscou, où il jouissait de beaucoup de considération comme professeur, et d'une position fort heureuse. Plus tard, il s'est établi à Pétersbourg, où il se livrait avec succès à l'enseignement, sans négliger ses propres études, particulièrement dans la composition. Quelques-unes de ses œuvres les plus importantes se font remarquer par le mérite de la facture et par une instrumentation pleine d'effet. En 1845, Charles Mayer fit un grand voyage dans lequel il visita la Suède, le Danemark, Hambourg, Leipsick, la Belgique, l'Allemagne rhénane, Vienne, la Hongrie, Dresde, où il était en 1846, et qu'il revit dans l'année suivante, après avoir passé six mois à Pétersbourg. Depuis longtemps il éprouvait du dégoût pour l'habitation en Russie ; il m'en parlait souvent et avait même désiré obtenir une place de professeur au Conservatoire de Bruxelles. Vers 1850, il s'est fixé à Dresde, où il est mort, le 2 juillet 1862.

Le nombre des œuvres publiées de Charles Mayer s'élève à plus de deux cents. Les plus importantes sont : 1° Grand concerto (en *ré*) avec orchestre, op. 70 ; Berlin, Paez. 2° Concerto symphonique (en *ré*), op. 89 ; Hambourg, Schuberth. 3° Grand rondo brillant avec orchestre, op. 28 ; Leipsick, Peters. 4° Premier, deuxième et troisième *allegro* de concert avec orchestre ; Leipsick, Hofmeister. 5° Grandes variations (sur un thème de *Cenerentola*) avec orchestre ; Leipsick, Kistner. 6° Grandes études mélodiques et de concert, en plusieurs recueils ou détachées. 7° Des toccates. 8° Des caprices. 9° Des nocturnes. 10° Des romances sans paroles. 11° Des fantaisies sur des thèmes d'opéras. 12° De grandes valses. 13° Des variations. 14° Des morceaux de fantaisie. 15° Des rondeaux pour piano seul, n°s 1, 2, 3, 4. 16° Des exercices.

MAYER (Édouard DE), amateur distingué de musique, né à Rotterdam, dans les dernières années du dix-huitième siècle, était, vers 1825, l'âme de l'activité musicale dans cette ville. Il vécut quelque temps à Vienne, et y publia un grand concerto pour le piano, avec orchestre, op. 6 (en *mi* mineur), chez

Witzendorf. Ses autres compositions ont été publiées en Hollande.

Un autre artiste, nommé *Édouard Mayer*, était, en 1848, directeur de musique à Neu-Strelitz, où il publia : 1° Cinq chants pour soprano, contralto, ténor et basse, op. 5, chez Barnewitz. 2° Cinq chants pour quatre voix d'hommes, op. 6, *ibid*. 3° Trois *Lieder* pour soprano et ténor, avec accompagnement de piano, op. 7, *ibid.*

On ne trouve rien sur ces artistes chez les biographes allemands, ni sur *Auguste Mayer*, de Cassel, chanteur qui remplit les rôles de basse à l'Opéra allemand de Dresde, depuis 1819 jusqu'en 1820 ; qui y fit représenter, en 1823, le drame musical en deux actes de sa composition : *die Burgschaft* (la Caution), d'après la ballade de Schiller, et qui publia à Leipsick, chez Hofmeister, en 1820, six *Lieder* pour voix de basse avec accompagnement de piano; ni sur un autre *Auguste Mayer*, de Hanovre, qui perfectionna l'*Æolodicon* de Ickler, et qui le jouait à Brême, en 1827; ni sur *Louis Mayer*, violoniste, qui publiait à Leipsick, chez Hofmeister, en 1841, *douze compositions brillantes pour le violon*, avec accompagnement de piano, œuvres 80 et 81 ; ni, enfin, sur *Émile Mayer*, qui faisait jouer à Linz, en 1848, l'opéra de sa composition *Don Rodrigue, ou le Cid*. Le biographe Ernest-Louis Gerber n'était pas un aigle ; mais il était plus soigneux de son travail que ses successeurs d'outre-Rhin.

MAYNARD (JEAN), musicien anglais et luthiste habile, vivait à Londres au commencement du dix-septième siècle. On a de lui un recueil intitulé : *The twelve Wonders of the World, set and composed for the violl da gamba, the lute and the voyce, to sing the verse, all three jointly and none several*, etc. (les douze Merveilles du monde, composées pour la basse de viole, le luth et la voix, etc.); Londres, 1611, in-fol.

MAYR (JEAN), musicien bavarois qui vivait vers la fin du seizième siècle, naquit à Frisinge, et fut curé à Jahrz, près de Munich. On connaît de sa composition : *Cantiones sacræ trium vocum elaboratæ*; Munich, 1596, in-4°.

MAYR (RUPERT-IGNACE), en dernier lieu maître de chapelle de l'évêque de Frisinge, naquit, vers le milieu du dix-septième siècle, à Schardingen, en Bavière. Après avoir été successivement musicien de cour à Aichstædt, à Ratisbonne, et violoniste de la chapelle électorale de Munich, il entra, en 1700, au service de l'évêque de Frisinge, et mourut, en 1710, dans cette position. Il a fait imprimer de sa composition : 1° *Palestra musica*, consistant en treize sonates à deux, trois et quatre parties, et un *Lamento* à cinq parties; Augsbourg, 1674, in-folio. 2° Vingt-cinq *Offertoria dominicalia*, ou motets à quatre et cinq voix concertantes, deux violons, trois trombones ou violes et basse continue. 3° *Sacri concentus psalmorum, antiphonarum, piarum cantionum, ex sola voce et diversis instrumentis compositi*; Ratisbonne, 1681, in-4°. 4° *Psalmodia brevis ad vesperas totius anni*, à quatre voix, deux violons, trois violes ou trombones et basse continue; Augsbourg, 1700, in-4°.

MAYR (TOBIE-GABRIEL), né en Souabe, était étudiant de l'université d'Altdorff, lorsqu'il soutint, pour obtenir le doctorat en philosophie, une thèse qu'il a fait imprimer sous ce titre : *Disputatio musica de divisione monocordi et deducendis inde sonorum concinnorum speciebus*; Altdorff, 1662, in-4°.

MAYSEDER (JOSEPH), violoniste distingué et compositeur élégant, est né à Vienne, le 26 octobre 1789. Les éléments de la musique et du violon lui furent enseignés par un maître obscur; mais plus tard il devint élève de Schuppanzigh qui le choisissait toujours pour jouer la partie de second violon dans ses matinées ou soirées de quatuors. Un son pur, une exécution brillante dans les traits, enfin, une certaine élégance de style, forment le caractère de son talent d'exécution, qui laisse seulement désirer un peu plus de variété d'archet et plus d'énergie. Ses compositions, particulièrement ses rondeaux brillants, ses airs variés pour violon, et ses trios pour piano, violon et violoncelle, ont obtenu des succès européens. Ces ouvrages se font moins remarquer par le mérite de la facture que par un heureux instinct de mélodie, et beaucoup de goût dans les détails. Mayseder a toujours vécu à Vienne et n'a fait aucun voyage pour se faire entendre en Allemagne ou à l'étranger. Successivement nommé virtuose de la chambre impériale, premier violon solo de l'église de Saint-Étienne et du théâtre de la cour, il a été chargé en dernier lieu de la direction de l'orchestre de la chapelle impériale, où il a montré du talent. Cet artiste a publié environ soixante œuvres de musique instrumentale, parmi lesquelles on remarque : 1° Concertos pour violon, n° 1 (œuvre 22), 2 (œuvre 26), 3 (œuvre 28); Vienne, Berlin et Paris. 2° Concerto varié

idem, op. 43; Vienne, Diabelli. 3° Grand morceau de concert, op. 47 ; *ibid.* 4° Polonaises pour violon principal, avec accompagnement d'orchestre ou de quatuor, n°⁸ 1 à 6; Vienne, Artaria, Diabelli et Haslinger. 5° Rondeaux brillants pour violon principal et orchestre ou quatuor, op. 21, 27, 29 et 30; *ibid.* 6° Airs et thèmes originaux variés pour violon principal avec orchestre ou quatuor, op. 18, 25, 33, 40 et 43; *ibid.* 7° Thèmes variés, avec accompagnement de second violon, alto et violoncelle, op. 1, 4, 15; *ibid.* 8° Quintettes pour deux violons, deux altos, violoncelle et contrebasse *ad libitum*, n°⁸ 1 et 2, op. 50 et 51; *ibid.* 9° Quatuors pour deux violons, alto et basse, op. 5, 6, 7, 8, 9, 23; *ibid.* 10° Trios pour piano, violon et violoncelle, op. 34 et 41; *ibid.* 11° Sonates pour piano et violon, op. 16 et 42; *ibid.* Beaucoup de morceaux de moindre importance. Cette musique est en général agréable, mais elle n'indique pas une forte conception dans le développement des idées.

MAZAS (Jacques-Féréol), né à Beziers, le 23 septembre 1782, fut admis, le 16 floréal an X (1802), au Conservatoire de musique de Paris, où il devint élève de Baillot pour le violon. Le premier prix lui fut décerné, en 1805, au concours public, et bientôt il se fit remarquer par la manière large et suave en même temps dont il exécuta, aux concerts de l'Odéon, quelques concertos de Viotti, et par son jeu élégant et gracieux dans le concerto (en *ré*) que M. Auber avait écrit pour lui, et qu'il joua dans les concerts du Conservatoire, en 1808. D'abord attaché à l'orchestre de l'Opéra italien, il quitta cette position, en 1811, pour voyager en Espagne. De retour à Paris, vers la fin de 1813, il visita l'Angleterre, l'année suivante, revint à Paris par la Hollande et la Belgique, et partout se fit entendre avec succès. En 1822, il s'éloigna de nouveau pour voyager en Italie, puis en Allemagne et, enfin, en Russie. Il ne paraît pas que cette longue excursion ait été avantageuse à sa fortune, car plusieurs années après on le retrouve en Pologne dans une situation fâcheuse. Des liaisons intimes avec une femme peu digne d'un artiste si distingué vinrent encore aggraver sa position. Vers la fin de 1826, il était à Lemberg, sur les frontières de la Pologne, malade et presque dénué de ressources. Des jours plus heureux vinrent enfin pour lui. En 1827, il reparut en Allemagne et obtint de brillants succès dans les concerts qu'il donna à Berlin et dans quelques autres grandes villes. De retour à Paris en 1829, il se fit entendre dans les concerts du Conservatoire; mais il n'y retrouva plus les vifs applaudissements qui l'accueillaient autrefois. Ses meilleurs amis ne purent se dissimuler que son talent avait perdu quelque chose des qualités qui en faisaient autrefois le charme. En 1831, l'administration du théâtre du Palais-Royal l'engagea comme premier violon; mais il ne garda pas longtemps cette position, à laquelle il préféra celle de professeur et directeur des concerts à Orléans. Après plusieurs années de séjour en cette ville, il accepta la place de directeur de l'école communale de musique à Cambrai, en 1837, qu'il a aussi abandonnée en 1841. Depuis cette époque, je n'ai plus trouvé de renseignements sur cet artiste, si ce n'est qu'il fit jouer au théâtre de l'Opéra-Comique, au mois de novembre 1842, un ouvrage en un acte, intitulé: *le Kiosque*, dont le livret était de Scribe et Paul Duport. Il y avait peu d'intérêt dans le sujet de cette pièce qui n'obtint qu'un médiocre succès. La *Revue et Gazette musicale de Paris* a annoncé la mort de Mazas en 1849, mais sans indiquer le lieu ni la date du décès.

Mazas a beaucoup écrit pour le violon et pour l'alto : ses compositions ont été bien accueillies par le public. Ses principaux ouvrages sont : 1° Premier concerto pour violon et orchestre; Paris, Naderman. 2° Premier air varié pour violon et quatuor, op. 2; Paris, Frey. 3° Première fantaisie pour violon et orchestre, op. 5; *ibid.* 4° Barcarolle française, *idem*, op. 6; Paris, Pacini. 5° Fantaisie espagnole, *idem*, op. 19; *ibid.* 6° Fantaisie sur la quatrième corde, op. 20; *ibid.* 7° *Le Retour du printemps*, idem, op. 27; Paris, Pleyel. 8° *La Babillarde*, scène-caprice, avec quatuor, op. 37; Mayence, Schott. 9° Trois quatuors pour deux violons, alto et basse, op. 7; Paris, Pacini. 10° Trois trios pour deux violons et alto, op. 4; Paris, Frey. 11° Duos pour piano et violon, sous le titre de *Récréations*, op. 8, 9, 10, 52; Paris, Pacini; Leipsick, Peters. 12° Trois duos concertants pour deux violons, op. 34; Bonn, Simrock. 13° Collection de duos faciles pour deux violons, op. 38; Mayence, Schott. 14° *Idem*, op. 39; *ibid.* 15° *La Consolation*, élégie pour l'alto, avec accompagnement d'orchestre, op. 29; Paris, Pleyel. 16° *Méthode de violon, suivie d'un traité des sons harmoniques en simple et double corde;* Paris, Frey; Bonn, Simrock. 17° Méthode pour l'alto; *ibid.* Ces ouvrages ont été traduits en allemand. 18° Romance s

avec accompagnement de piano; *ibid*. Mazas a composé quelques pièces charmantes en ce genre. Il a écrit la musique d'un grand opéra, intitulé : *Corinne au Capitole*, dont la musique fut reçue avec applaudissement après l'audition qui en fut faite à la scène, au mois d'octobre 1820, mais qui n'a jamais été représenté. L'ouverture de cet ouvrage fut exécutée au concert de la Société philharmonique de Londres, en 1822, et à Berlin, dans l'année suivante. Dans un concert qu'il donna à Vienne, en 1826, Mazas fit jouer l'ouverture de *Mustapha*, opéra comique de sa composition, et y exécuta un *concerto héroïque* pour le violon, qui obtint un brillant succès.

MAZINGUE (Jean-Baptiste), né à Saméon, canton d'Orchies (Nord), le 30 septembre 1809, y apprit les éléments du plain-chant et de la musique. Admis ensuite comme élève au Conservatoire de Lille (1823), il y reçut des leçons d'harmonie d'un professeur de quelque mérite, nommé Baumann; mais plus occupé de plain-chant que de musique, et en quelque sorte étranger à la tonalité de la musique moderne, il fit peu de progrès dans cette science, quoique son instinct fût remarquable. On peut dire que pour lui il n'y eut jamais de mode majeur ou mineur ; il ne connaissait que les huit tons du plain-chant; il ne comprit jamais autre chose et ne fut sensible qu'à cette tonalité. Sorti du Conservatoire, il fut d'abord simple chantre de paroisse ; plus tard, il fut nommé maître de chapelle de l'église Saint-Étienne, à Lille, et conserva cette position jusqu'à sa mort, arrivée le 26 juin 1860, à l'âge de près de cinquante et un ans. Sous sa direction, le plain-chant harmonisé fut exécuté dans le chœur de Saint-Étienne avec une perfection qu'on chercherait vainement dans les autres églises de France. Lui-même composa une grande quantité de messes et de psaumes en plain-chant, dans lesquels on remarque un sentiment religieux comparable au caractère des plus belles pièces de l'Antiphonaire. Il publia ses productions en ce genre sous ce titre : *Recueil de plain-chant et de musique religieuse;* Paris, 1845, deux volumes in-4°. La *Revue de la musique religieuse* de M. Danjou (troisième année, 1847, p. 73-77), contient une analyse de cet ouvrage. On a aussi de Mazingue : *les Psaumes en faux-bourdon;* Lille, 1855, un volume grand in-8°. Cet ouvrage n'est qu'une nouvelle édition améliorée et presque entièrement refondue du précédent.

MAZOUYER (Nicolas), maître des enfants de chœur de la cathédrale d'Autun, en Bourgogne, né vers le milieu du seizième siècle, obtint au concours du Puy de musique d'Évreux, en 1582, le prix de la lyre d'argent, pour la composition de la chanson française à plusieurs voix, commençant par ces mots : *Mon Dieu, mon Dieu que j'aime*.

MAZZA (Ange), abbé, professeur de grec, né à Parme, le 21 novembre 1741, est mort dans cette ville, le 11 mai 1817. Il est auteur de trois odes qu'il a publiées sous ce titre : *Gli effetti della musica ; solennizandosi il giorno di Santa Cecilia da' signori Filarmonici ;* Parme, 1770, in-8°. Ces petits poëmes relatifs à la musique ont été réimprimés avec le titre suivant: *Sonnetti sull' armonia;* Parme, 1801, in-4°. On a aussi de l'abbé Mazza des vers remplis d'enthousiasme, qu'il improvisa en quelque sorte à l'occasion de la représentation de l'*Agnese* de Paer (*voyez* ce nom), à Parme, et qui ont été publiés sous ce titre : *All' aura armonica, versi estemporanei rappresentandosi nel teatro del Sig. Fabio Scotti l'Agnese di Ferdinando Paer ; Parma, nella stamperia imper.*, 1809, petit in-4°. Ces vers ont été réimprimés dans le tome III des œuvres de l'auteur (Parme, 1819, cinq volumes in-8°).

MAZZA (Joseph), de la même famille, né à Parme, dans les premières années du dix-neuvième siècle, s'est fait connaître, comme compositeur dramatique, par les opéras dont voici les titres : 1° *La Vigilanza delusa*, à Turin, en 1827. 2° *L'Albergo incantato*, opéra bouffe, à Florence, en 1828 ; le même ouvrage a été joué à Naples, avec succès, en 1835. 3° *Elena e Malvino*, à Rome, 1833. 4° *La Dama irlandese*, à Naples, en 1836. 5° *Catterina di Guisa*, à Trévise, en 1838. 6° *L'Orfanella di Lancia*, à Milan, dans la même année. 7° *Leocadia*, à Zara, en 1844.

La femme de cet artiste, Adelina Mazza, était cantatrice dramatique et chanta, depuis 1835 jusqu'en 1846, à Naples, à Rome, à Trieste et à Ferrare, mais surtout dans les villes de second et de troisième ordre.

MAZZAFERRATA (Jean-Baptiste), compositeur, né à Como (suivant les *Notizie de' contrappuntisti* d'Ottavio Pitoni), et maître de chapelle de l'*Académie de la Mort*, à Ferrare, s'est fait connaître, dans la seconde moitié du dix-septième siècle, par plusieurs compositions vocales et instrumentales, dont les plus connues sont : 1° *Il primo libro de' Madrigali a due e tre voci, amorosi e morali, opera seconda;* Bologne, Jacques Monti, 1668. Il en a été fait une seconde édition qui a

été imprimée dans la même ville, en 1683, chez le même éditeur. Le second livre parut en 1675: il en fut fait une autre édition, en 1683, à Bologne, chez Monti. 2° *Canzonette a due voci*, op. 4; *ibid*. 3° *Canzonette e cantate a due voci*, op. 3. On a fait de cet ouvrage une première édition en 1668; deux autres éditions ont été publiées en 1677 et 1683. 4° *Cantate da camera a voce sola*; Bologne, 1677, in-4°. La deuxième édition est datée de Bologne, 1683, in-4°. 5° *Sonate a due violini, con un bassetto di viola se piace*, opera quinta; Utrecht, 1682, in-fol. 6° *Salmi concertati a 3 e 4 voci, con violini*, op. 6; Venise, 1684, in-4°. 7° *Cantate morali e spirituali a due e tre voci*, op. 7; Bologne, 1690, in-4°.

MAZZANTI (Ferdinand), compositeur, violoniste et chanteur distingué, né à Rome, vivait dans cette ville, en 1770, lorsque Burney la visita. Il possédait une bibliothèque considérable de livres imprimés et de manuscrits où se trouvaient la plupart des compositions de Palestrina. Il montra à Burney un traité de musique qui était à peu près achevé. Parmi ses compositions, on remarquait des opéras, motets, quintettes, quatuors et trios pour le violon. L'abbé Santini, de Rome, possède sous son nom des canzonettes avec accompagnement de piano.

MAZZINGHI (Joseph), pianiste et compositeur, naquit à Londres, de parents italiens, en 1765. Son père, organiste de la chapelle portugaise, lui enseigna les éléments de la musique et du piano : le jeune Mazzinghi reçut ensuite des leçons de composition de Jean-Chrétien Bach, puis de Bortolini, de Sacchini et d'Anfossi. A dix ans, il était déjà assez avancé pour remplacer son père comme organiste à la chapelle portugaise; à dix-neuf ans, il était accompagnateur et directeur de musique à l'Opéra italien. On rapporte que lorsque le théâtre du Roi fut brûlé, en 1789, on venait de jouer l'opéra de Paisiello *la Locanda*, qui avait obtenu un succès d'enthousiasme, et tous les amateurs regrettaient qu'on ne pût plus représenter cet ouvrage avant d'avoir fait venir de Naples une autre partition; mais Mazzinghi, sans autre secours que sa mémoire et les rôles des acteurs, écrivit toute l'instrumentation en quelques jours. C'est vers le même temps qu'il composa lui-même l'opéra italien *Il Tesoro*, qui fut bien accueilli du public. En 1791, il commença à écrire, pour le théâtre anglais, des opéras, ballets et mélodrames. Le nombre de ses ouvrages en ce genre est considérable: on a retenu particulièrement les titres de ceux-ci : 1° *A Day in Turkey* (une Journée en Turquie), opéra comique, au théâtre de Covent-Garden. 2° *The Magician* (le Magicien), idem. 3° *Le Siége de Bangalore*, mélodrame, idem. 4° *Paul et Virginie*, ballet, au théâtre de Hay-Market. 5° *Les Trois Sultanes*, idem., *ibid.*, au même théâtre. 6° *Sapho*, idem, *ibid.* 7° *La Belle Arsène*, opéra comique. 8° *Le Bouquet*, divertissement, *idem*. 9° *Elisa*, ballet pastoral. 10° *Ramah-Drooy*, grand opéra, en société avec Reeve, au théâtre de Covent-Garden. 11° *The Turnpikegate* (la Barrière), opéra comique, avec Reeve, au même théâtre. 12° *Blind Girl* (la Fille aveugle), *idem*. 13° *Wife of two Husbands* (la Femme à deux maris), mélodrame. 14° *L'Exilé*, opéra comique. 15° *Free Knights* (les Chevaliers errants). On a gravé en partition pour le piano : *Paul et Virginie, les Trois Sultanes, la Belle Arsène et Sapho*. Mazzinghi a été longtemps professeur de piano à Londres, et a acquis des richesses assez considérables dans l'exercice de cette profession. Ayant été élevé au rang de comte, par le roi Georges IV, il se retira à Bath, où il fit un noble usage de sa fortune. Il y est mort à l'âge de quatre-vingt-neuf ans, le 15 janvier 1844. On a imprimé de sa composition *soixante-sept sonates* de piano, divisées en vingt-deux œuvres, publiés chez Clementi, Dalmaine, Broderip, etc.; trois quatuors pour piano, flûte, violon et alto, op. 3, *ibid.*; une méthode de piano pour les commençants, intitulée: *Tyro-Musicus, being a complete introduction to the pianoforte*; Londres, Clementi; une symphonie concertante pour deux violons, flûte, alto et basse, op. 41; des pièces d'harmonie pour quatre clarinettes, deux petites flûtes, deux bassons, deux cors, trompette, serpent et trombone, op. 35; et beaucoup de petites pièces pour différents instruments.

MAZZOCCHI (Dominique), compositeur de l'école romaine et docteur en droit civil et canon, naquit à Civita-Castellana, vers la fin du seizième siècle, et passa la plus grande partie de sa vie à Rome, où il se lia d'amitié avec Jean-Baptiste Doni, qui lui a dédié son livre intitulé : *Annotazioni sopra il compendio de' generi e de' modi della musica*. Pitoni, dans ses notices manuscrites sur les compositeurs, attribue à Mazzocchi la musique d'un drame, intitulé : *le Catene d'Adone*. Il a écrit aussi les oratorios : *Il Martirio de' SS. Abbundio ed Abbundanzio*; Rome, 1631, et *Maziano e Giovanni*; ibid. Parmi ses com-

positions imprimées, on connaît : 1° *Musiche morali a 1, 2, 3 voci*; Rome, Zanetti, 1625. 2° *Motetti a 2, 3, 4, 5, 8, 9 voci*; ibid., 1628. 3° *Madrigali a 4 e 5 voci concertati con instrumenti*; ibid., 1640. 4° *Madrigali a 5 voci in partitura*; ibid., 1638. C'est dans la préface de cet ouvrage qu'on trouve l'explication des signes d'augmentation et de diminution de l'intensité des sons < > > < qui, depuis lors, sont restés en usage, et que Mazzocchi employa le premier. 5° *Tutti li versi latini del Som. Pont. Urbano VIII, posti in musica a 2, 3, 4, 8 voci*; Rome, Zanetti, 1638.

MAZZOCCHI (VIRGILE), frère puîné du précédent, naquit à Civita-Castellana, vers la fin du seizième siècle. Après avoir été maître de chapelle de Saint-Jean-de-Latran, depuis le mois de juin 1628 jusqu'à la fin de septembre 1629, il passa à Saint-Pierre du Vatican, en la même qualité. Il mourut au mois d'octobre 1646, dans un voyage qu'il fit à Civita-Castellana. Pitoni dit, dans ses notices manuscrites sur les compositeurs, que Virgile Mazzocchi introduisit dans la musique d'église un style plus agréable et plus brillant que celui de ses devanciers. Il établit aussi à Rome une école de chant et de composition où se formèrent d'excellents artistes. Enfin, c'est à Mazzocchi qu'on attribue les premières améliorations considérables qui furent introduites dans le rhythme régulier de la musique. On n'a imprimé qu'un petit nombre de ses ouvrages : les plus connus sont deux livres de motets à quatre et à huit voix, publiés à Rome, chez Grignani, 1640. Après sa mort, un de ses élèves publia un de ses derniers ouvrages sous ce titre : *Virgilii Mazzocchi in Vat. basil. musicæ præfecti psalmi vespertini binis choris concinendi*; Rome, Grignani, 1648. Mazzocchi a laissé aussi en manuscrit, dans les archives de la chapelle du Vatican, des messes, psaumes, offertoires et antiennes, mais en petit nombre.

MAZZOLINI (JACQUES), compositeur de l'école romaine, vivait à Rome vers la fin du dix-septième siècle, et y a fait représenter avec succès, en 1694, l'opéra intitulé : *la Costanza in amor vince l'inganno*.

MAZZONI (JACQUES), professeur de philosophie à l'Université de Pise, naquit à Césène en 1548, et mourut dans la même ville, le 10 avril 1598. On a de lui un traité philosophique intitulé : *De Triplici hominis vita : activa, contemplativa ac religiosa*; Césène, 1576, in-4°. Il y a plusieurs autres éditions de ce livre, où Mazzoni traite de la musique depuis la question 2084 jusqu'à la 2777ᵉ.

MAZZONI (ANTOINE), compositeur de musique dramatique et religieuse, naquit à Bologne en 1718. Élève de Prediri, il étudia sous ce maître le contrepoint et le style dramatique. Très-jeune encore, il remplit les fonctions de maître de chapelle de plusieurs églises à *Fano*, particulièrement de celle des Oratoriens ou PP. Filippini, et dans d'autres villes de la Marche d'Ancône. De retour à Bologne, il fut agrégé à l'Académie des philharmoniques, en 1743 ; dans l'année suivante, il partit pour l'Espagne et composa plusieurs opéras pour les théâtres de Madrid et de Lisbonne. On le retrouve en Italie, en 1752, où il écrivait à Parme et à Naples. Dans les années suivantes, on joua aussi plusieurs de ses ouvrages à Venise, à Bologne et dans d'autres villes. L'Académie des philharmoniques de Bologne le désigna comme *prince*, c'est-à-dire, président, en 1757. Appelé à Pétersbourg, dans l'année suivante, Mazzoni composa, pour le Théâtre-Impérial, des cantates et des opéras dont les titres ne sont pas connus ; puis il visita la Suède et le Danemark. Après son retour à Bologne, en 1761, il fut choisi comme maître de chapelle de Saint-Jean *in Monte*, église des chanoines de Latran ; puis, en 1767, il fut désigné comme substitut de *Caroli*, pour la place de maître de chapelle de la cathédrale de Saint-Pierre. En 1773, il fut prince de l'Académie des philharmoniques pour la quatrième fois. Il avait écrit en 1750, pour le théâtre de Parme, l'opéra bouffe intitulé : *I Viaggiatori ridicoli*. A Naples, il donna *Achille in Sciro*. En 1754, il écrivit, à Modène, le *Astuzie amorose*, opéra bouffe, et, en 1756, *Ifigenia in Tauride*, à Trévise. En 1770, il se trouvait à Bologne, où il fit entendre un *Magnificat* à huit voix réelles. Dans la Bibliothèque royale de Copenhague, on trouve une messe à huit voix réelles de la composition de Mazzoni, et un *Laudate pueri* à voix seule avec orchestre. Le catalogue de la Bibliothèque du Lycée communal de musique de Bologne indique, sous le nom de Mazzoni : *Musica sacra manoscritta*, mais sans aucune désignation des œuvres qui y sont contenues.

MAZZUCATO (ALBERT), compositeur dramatique, professeur de chant au Conservatoire de Milan, et littérateur musicien, est né à Udine (Frioul), le 20 juillet 1813. Dès son enfance, il fit à la fois des études littéraires et musicales ; sa mère lui donna les premières leçons de solfége et de chant ; puis il suivit les

cours de l'Université de Padoue et y acheva ses études de mathématiques en 1831. Ce fut alors qu'abandonnant la carrière des sciences, il résolut de suivre son penchant pour la culture de l'art vers lequel il se sentait un penchant irrésistible. Bresciani, élève de Calegari (*voyez* ce nom), lui donna quelques leçons de composition; cependant son instruction musicale était peu avancée lorsqu'il écrivit la musique du drame : *la Fidanzata di Lammermoor*, qui fut représenté avec succès, d'abord à Padoue, puis à Milan. La bonne opinion que cet essai avait donnée de l'avenir du jeune compositeur, lui procura bientôt l'accès du théâtre de la *Canobbiana*, dans cette dernière ville, où il fit représenter son opéra bouffe : *il Don Chisciotto*. Cette fois Mazzucato fut moins heureux, bien qu'on eût distingué dans son ouvrage deux airs, deux duos et plusieurs chœurs où se faisait remarquer le sentiment dramatique. Peu de temps après, il fit un voyage à Paris, où ses idées se modifièrent à l'audition des symphonies de Beethoven, exécutées par l'orchestre de la Société des concerts, et par l'impression que firent sur lui les opéras de Meyerbeer et *la Juive*, d'Halévy. Grâce à sa rare intelligence, la lecture des partitions de ces ouvrages lui tint lieu d'études plus régulières, et lui fit faire de rapides progrès dans l'art d'écrire. De retour en Italie, il y donna, dans son *Esmeralda*, la preuve de ses progrès : cet opéra réussit également à Mantoue, à Udine et à Milan. *I Corsari*, opéra composé dans le style déclamé du précédent, eut une chute éclatante au théâtre de *la Scala*, de Milan, dans l'année 1839, et le compositeur, découragé, garda le silence pendant près de deux années. Au carnaval de 1841, il donna, au théâtre *Re*, le drame lyrique *i Due Sergenti*, ouvrage dans lequel il avait modifié de nouveau sa manière, et dont quelques morceaux furent chaleureusement applaudis à Milan et à Gênes. *Luigi V, re di Francia*, que Mazzucato fit représenter le 25 février 1843, fut aussi bien accueilli; mais déjà Verdi avait fixé l'attention du public milanais; dès ce moment, il n'y eut plus de vogue que pour lui, et les autres compositeurs ne marchèrent qu'à sa suite. *Ernani*, dont Mazzucato osa refaire la musique pour le théâtre de Gênes, tomba tout à plat en 1844.

Dès 1830, cet artiste distingué avait succédé à Mauri dans le position de professeur de chant des jeunes filles, au Conservatoire de Milan. Il a été, depuis l'origine de la *Gazetta musicale di Milano*, un de ses meilleurs rédacteurs, et l'un des plus actifs. On a de lui une traduction italienne de la *Méthode de chant* de Garcia, ainsi qu'une version, dans la même langue, du traité d'harmonie de l'auteur de cette biographie, laquelle a été publiée sous ce titre : *Trattato completo della Teoria e della pratica dell'Armonia*; Milano, Ricordi, un volume grand in-8°, sans date (1845). Plusieurs autres écrits et traductions d'ouvrages relatifs à la musique sont dus à M. Mazzucato; mais je n'en ai pas les titres exacts.

MAZZUCHELLI (JEAN-MARIE, comte DE), né à Brescia, le 28 octobre 1707, mort le 19 novembre 1765 des plus savants écrivains de son temps, en Italie. Après avoir fait ses études à Bologne, il se livra à d'immenses recherches sur la biographie des savants et des littérateurs italiens. Ses *Scrittori d'Italia, cioè notizie storiche e critiche intorno alle vite ed agli scritti dei Letterati italiani* (Brescia, 1753-1763, six volumes in-fol.) sont l'ouvrage le plus complet et le plus savant de tous ceux du même genre. Il n'est point achevé; il était même impossible qu'il le fût par un seul homme, les forces humaines étant insuffisantes pour un travail conçu sur un plan si vaste. On y trouve d'excellentes notices sur quelques écrivains qui ont traité de la musique, particulièrement sur Guido, au mot *Aretino*.

MEAD (RICHARD), médecin célèbre, né le 2 août 1673, à Stepney, près de Londres, fit ses études à Utrecht, où son père s'était retiré pour de causes politiques, et obtint le titre de docteur à l'Université de Padoue. Il mourut à Londres, le 24 février 1754. Au nombre de ses écrits, on trouve une dissertation intitulée : *De Tarentulis deque opposita iis Musica*; Londini, 1702, in-8°.

MECHELIN (J.-H.), né en Finlande, dans la première moitié du dix-huitième siècle, était étudiant à l'Université d'Abo, lorsqu'il a fait imprimer une thèse : *De Usu musices morali*; Abo, 1763, in-4°.

MECHI (JEAN-BAPTISTE), organiste à l'église Saint-Pétrone, de Bologne, au commencement du dix-huitième siècle, a publié de sa composition : *Motetti a 5, 6, 7 e 8 voci*; Venise, 1611, in-4°.

MECK (JOSEPH), violoniste de la chapelle de l'archevêque de Mayence, vers 1730, a fait imprimer : *XIII Concerti per il violino a 5 e 6 stromenti*; Amsterdam, Roger. Il a laissé aussi en manuscrit quelques concertos et des sonates de violon.

MECKENHEUSER (JACQUES-GEORGES),

organiste de la cour et de l'église de Saint-Wipert, à Quedlinbourg, né à Goslar, vers 1660, était, en 1688, organiste au couvent de Hammersleben, où il s'appliqua à l'étude des mathématiques, particulièrement au calcul des proportions des intervalles et du tempérament. Longtemps après, il a publié sur cet objet un livre intitulé : *Die Sogenannte allerneueste musikalische Temperatur, oder die von den Herrn Kapellmeistern Bümlern und Mattheson communicirte 12 rational gleiche Toni minores oder semitonia* (le Tempérament musical le plus nouveau, etc.), (sans nom de lieu), 1727, in-4° de huit feuilles. Cet écrit renferme une critique sévère des principes de Mattheson concernant les proportions des douze demi-tons de l'échelle chromatique.

MEDA (BLANCHE), religieuse du couvent de *San-Martino del Leano*, à Parme, vers la fin du dix-septième siècle, s'est fait connaître par la composition d'un œuvre de motets, intitulé : *Motetti a una, due, tre e quattro voci, con violini e senza*; Bologna, J. Monti, 1691, in-4°.

MÉDARD (NICOLAS), luthier lorrain, vécut à Nancy dans les dernières années du dix-septième siècle. Contemporain des Amati fils, il prit leurs instruments pour modèles. Ses violons, comme ceux des Amati, sont d'un petit patron, et n'ont qu'un son peu intense; mais ils sont moelleux et argentins. On les a souvent confondus avec ceux des Amati. Médard se fixa à Paris, en 1701. J'ai vu à Londres un violon fait par lui, et qui portait la date : *Parisiis*, 1700.

MEDECK (Madame), née dans la Lithianie, en 1791, fut conduite fort jeune à Paris, où elle fit ses études musicales au Conservatoire. Élève de Louis Adam, elle acquit par ses leçons un talent distingué pour le piano, et commença à se faire connaître vers 1814. Deux ans après, elle épousa Medeck, violoncelliste allemand, et voyagea avec son mari dans le midi de la France et en Espagne. Après avoir vécu quelque temps à Valence, elle s'est fixée à Madrid, où son mari était engagé pour la chapelle du roi. A la suite des événements de 1823, la chapelle ayant été supprimée, Medeck et sa femme ont continué de résider dans la capitale de l'Espagne où le talent de celle-ci, et son mérite comme professeur, l'ont mise en vogue. Sa maison est le rendez-vous de tous les amateurs de cette ville, et l'on y entend chaque semaine de bonne musique. Madame Medeck a écrit quelques morceaux pour le piano, qui sont restés en manuscrit.

MEDEIRA (ÉDOUARD), savant Portugais, a fait imprimer un recueil de dissertations sous le titre : *Novæ philosophiæ et medecinæ*; Lisbonne, 1650, in-8°. On y trouve deux morceaux dont l'un a pour titre : *Inaudita philosophia de Viribus musicæ*, et l'autre : *De Tarentula*.

MEDER (JEAN-VALENTIN), maître de chapelle à Dantzick, naquit dans la Franconie, en 1650. Jusqu'à l'âge de quarante ans, il fut attaché au service de plusieurs princes d'Allemagne, en qualité de musicien. En 1788, il se rendit à Dantzick, et y fut employé comme maître de chapelle; douze ans après, il se rendit à Riga, où il paraît avoir terminé ses jours. Quoiqu'il eût beaucoup écrit, on n'a publié de sa composition qu'un recueil de pièces instrumentales, intitulé : *Capricci a due violini col basso per l'organo*; Dantzick, 1698, in-fol.

MEDER (JEAN-GABRIEL), fils d'un instituteur du duché de Gotha, vécut dans la seconde moitié du dix-huitième siècle, et paraît avoir voyagé en Hollande. Il a publié : 1° Six symphonies à huit parties, op. 1. 2° Deux *idem*, ibid. 3° Trois symphonies à douze parties, op 3; Berlin, 1782. 4° Symphonie à grand orchestre, op. 4; Berlin, Hummel. 5° Six marches pour deux clarinettes, deux cors et deux bassons; *ibid*. 6° *L'Illusion du printemps*, sonate pour clavecin avec violon et violoncelle, op 6; *ibid*. 1707. 7° *Principes de musique pour le chant avec douze solféges et basse continue*; ibid., 1800. On connaît sous le même nom un *Alessandro nell' Indie*, opéra sérieux.

MEDERITSCH ou **MEDRITSCH** (JEAN), surnommé **GALLUS**, mais dont le véritable nom bohémien est **MEGDRZICKY**, qui signifie *Coq*, était fils d'un bon organiste, et naquit à Nimbourg, sur l'Elbe, vers 1705. Après avoir commencé ses études musicales à Prague, il alla les terminer à Vienne. Pianiste habile et compositeur élégant, il eut des succès vers la fin du dix-huitième siècle et dans les premières années du siècle suivant. En 1704, il fut appelé à Ofen, en Hongrie, pour y remplir les fonctions de directeur de musique; mais il ne garda pas longtemps cet emploi. De retour à Vienne, en 1700, il s'y établit, et composa pour l'église et pour le théâtre. On connaît de lui les petits ouvrages suivants, qui ont été représentés à Vienne avec succès : 1° *Le Marin*. 2° *Les Recrues*, en 1704. 3° *La*

4.

Dernière Débauche de l'ivrogne. 4° *Les Ruines de Babylone.* Mederitsch a composé seulement le premier acte de cet ouvrage ; le second a été écrit par Winter. La partition, réduite pour le piano, a été gravée à Vienne, à Offenbach, à Leipsick et à Brunswick. Cette pièce a été représentée pour la première fois, au théâtre de Schikaneder, le 23 octobre 1797. 5° Musique pour la tragédie de *Macbeth.* 6° Des ouvertures et des chœurs pour quelques drames. On a publié de la composition de cet artiste : 1° Deux sonates pour le piano, n°s 1 et 2; Vienne, 1791. 2° Deux quatuors pour piano, violon, alto et basse; *ibid.*, et Offenbach, André. 3° Vingt-quatre variations pour piano; Vienne, 1792. 4° Trois sonates pour piano et violon; Vienne, Artaria, 1797. 5° Six variations pour piano ; *ibid.* 6° *Six idem* sur un thème des *Ruines de Babylone*, ibid. 7° Neuf variations sur un autre thème du même opéra, *ibid.* 8° Trois sonates dialoguées pour piano et violon; *ibid.* On trouve aussi en manuscrit dans le catalogue de Traeg (Vienne, 1799) : 9° Six concertos pour le piano avec orchestre. 10° Six sonates faciles pour clavecin. 11° Trois trios pour deux violons et violoncelle, op. 12. 12° Trois caprices faciles pour le piano. 13° *Stabat Mater* à quatre voix et orchestre. 14° Messe solennelle (en *ré*) à quatre voix et orchestre. 15° Autre *idem* (en *ut*). 16° *Chœur de Bandits*, à quatre voix 17° *Chœur de Chevaliers du Temple*, à quatre voix, deux flûtes, deux clarinettes, deux bassons, deux trombones et orgue. L'époque de la mort de Mederitsch n'est pas connue ; il vivait à Lemberg, en 1830, et était âgé de soixante-six ans.

MEDICIS (Laurent), prêtre et noble de Crémone, vécut dans la première partie du dix-septième siècle. Il a écrit plusieurs œuvres de musique d'église. Arisi (*Cremona litterata*, t. III, *Appendix*) ne cite que celui qui a pour titre : *Missarum octo vocibus liber primus, op. IV. Nuper editum cum parte organi. Sub signo Gardani, Venetiæ*, 1619. Gerber a confondu ce prêtre avec *Laurent de Médicis*, dit *le Magnifique*, qui naquit le 1er janvier 1448, et qui succéda, en 1469, à son père Pierre, dans le gouvernement de la république de Florence. La méprise est un peu forte.

MEERTS (Lambert-Joseph), professeur de violon au Conservatoire royal de musique de Bruxelles, est né dans cette ville en 1802. Destiné au commerce, il n'étudia d'abord la musique que comme art d'agrément ; mais plus tard, des revers de fortune obligèrent ses parents à lui faire chercher des ressources dans son talent précoce. A l'âge de quatorze ans, il était répétiteur des rôles et premier violon au théâtre d'Anvers. Vers cette époque, il devint élève de Fridzeri, qui lui fit faire des progrès par l'étude des sonates et des concertos des anciens maîtres italiens. Plus tard, M. Meerts fit à diverses reprises des séjours plus ou moins prolongés à Paris et y reçut des leçons de Lafont, d'Habeneck et des conseils de Baillot. De retour à Bruxelles, il s'y est livré à l'enseignement. Entré à l'orchestre de cette ville, en 1828, il y a été nommé premier violon solo en 1832, et s'est fait entendre avec succès pendant quatre ans dans cette position. La composition occupait ses loisirs, et sans autre guide que son instinct, aidé seulement de quelques notions élémentaires d'harmonie, il écrivait des concertos, des fantaisies et des airs variés qui obtenaient du succès dans les concerts de cette époque.

Au mois d'avril 1833, je vins prendre la direction du Conservatoire de Bruxelles; l'un de mes premiers soins fut d'y créer un enseignement fondamental et rationnel de l'harmonie et du contrepoint, seules bases de l'art d'écrire en musique, par lequel se sont formés les plus illustres compositeurs. Rien de semblable n'était connu en Belgique avant que j'y revinsse. M. Meerts, ayant entendu parler par mes élèves des progrès que leur faisait faire cet enseignement, si nouveau pour eux, vint me voir et me prier de lui donner des leçons de composition par ma méthode, ce que je lui accordai sans peine. Il fit avec moi un cours complet de la science ; mais il tira de mes leçons un fruit auquel je n'avais pas songé. En me voyant commencer son instruction par les simples relations de deux voix qui chantent à notes égales de simples consonnances, lui expliquant la raison de chaque règle, et le conduisant ainsi pas à pas du connu à l'inconnu, et de conséquence en conséquence, jusqu'aux combinaisons les plus ardues d'un grand nombre de parties, il s'était dit que tout art, exigeant chez celui qui le cultive un mécanisme complet d'exécution et de rendu de la pensée, ce mécanisme, quel qu'il fût, ne pouvait être bien enseigné qu'en le décomposant jusqu'à ses éléments les plus simples, et allant, comme dans le contrepoint, jusqu'à la réunion d'un tout complet et parfait. Donc, se disait-il, il doit en être ainsi de l'art de jouer du violon, et les véritables bases de l'enseignement de cet art sont encore à poser. Dès ce moment,

il s'opéra dans M. Meerts une complète transformation d'idées et de vues.

Je lui avais fait remarquer qu'il y a dans la composition deux choses également nécessaires pour la production de beaux ouvrages, à savoir, la faculté de création qui réside dans l'organisation de l'artiste à des degrés divers, et l'acquit dans l'art de réaliser la pensée par le mécanisme de ce même art. J'enseigne, lui dis-je, les éléments de l'art d'écrire; quant à la production des idées, quant à l'originalité de formes sous lesquelles elles se manifestent, c'est à la nature qu'il appartient de faire son œuvre. M. Meerts avait parfaitement saisi cette distinction et en avait conclu qu'il y a quelque chose de vicieux dans l'enseignement des instruments, particulièrement du violon, lorsqu'il se fait par la transmission pure et simple de l'exemple, en supposant même que cette transmission soit faite par les plus grands artistes; car ce que le maître veut faire passer alors dans le jeu de son élève, c'est sa propre nature : au lieu d'un talent original, il ne peut faire qu'un copiste. Ce qui fait le grand artiste ne se peut enseigner; mais celui que la nature a doté des facultés les plus heureuses n'en tirera pas tous les avantages dont elles sont susceptibles, si l'étude régulière et persévérante de toutes les difficultés de mécanisme ne lui a fourni le moyen de rendre toujours avec perfection ce que lui dictent ses inspirations. Mais quels sont les éléments du mécanisme du violon? Comment peut-on les classer d'une manière méthodique, ainsi qu'on l'a fait pour ceux du contrepoint? Enfin, comment peut-on formuler un système d'étude régulière de ces éléments? Tels furent, depuis 1835, les sujets des méditations de M. Meerts et des ouvrages remarquables qu'il a publiés depuis lors.

Divisant d'abord l'art de jouer du violon en ses deux parties principales qui sont : 1° la main de l'archet; 2° la main du manche de l'instrument, c'est-à-dire la main gauche, il s'occupa en premier lieu de l'archet, principe du son, de l'accent, de la nuance et du rhythme, laissant à traiter séparément de la main gauche, de laquelle dépendent la justesse des intonations, la division des positions, le doigté, la sûreté dans l'exécution des traits et les combinaisons de double corde.

L'archet, comme producteur du son, est indépendant des doigts; le premier élément de l'art de jouer du violon consiste donc à faire mouvoir l'archet sur les cordes à vide. N'ayant pas à s'occuper de justesse d'intonations, et n'ayant pas à faire fonctionner les doigts de la main gauche, l'élève porte toute son attention sur la tenue de l'instrument ainsi que sur la direction de son bras droit, en tirant et poussant l'archet. L'action de tirer et de pousser l'archet sur les cordes, dans la musique, répond à l'un de ces deux sentiments, *le vif* ou *le lent*. Décomposant tous les traits qui peuvent correspondre à l'un ou à l'autre de ces deux sentiments, M. Meerts trouva que tous ont pour principes *six coups d'archet fondamentaux* qui constituent tout l'art de l'archet, et son premier ouvrage, intitulé : *Études pour violon avec accompagnement d'un second violon*, divisées en deux suites (Mayence et Bruxelles, Schott), eut pour objet de montrer l'application de ces six coups d'archet dans tous les genres de difficultés, en mettant sous les yeux, par un dessin figuré de l'archet, le point d'attaque dans chacun des six coups fondamentaux. Pour se livrer au grand travail d'analyse exposé dans cet ouvrage, M. Meerts, ayant été nommé professeur au Conservatoire de Bruxelles, en 1835, donna sa démission de la place de violon solo du théâtre. Il fallut quelque temps pour que la valeur considérable du nouveau système d'enseignement qu'il venait de produire fût comprise et appréciée à sa juste valeur; mais les résultats évidents que le maître obtint dans son cours au Conservatoire, et l'opinion de quelques artistes étrangers ayant fait connaître l'excellence de cette méthode, plusieurs éditions de l'ouvrage de M. Meerts furent épuisées en quelques années. Sous le titre de *Mécanisme du violon*, ce maître donna, en deux suites d'études, les développements transcendants de sa méthode analytique et progressive.

Après avoir épuisé les applications des six coups d'archet fondamentaux, M. Meerts porta son attention sur le mécanisme de la main gauche et publia sur ce sujet important deux ouvrages remplis de vues neuves concernant les difficultés des changements de position, particulièrement en descendant, et sur la double corde; ces ouvrages ont pour titres : 1° *Douze études considérées comme introduction à la seconde partie du mécanisme du violon en ce qui regarde la double corde*. 2° *Trois livraisons sur l'étude de la deuxième, de la quatrième et de la sixième position*. Les avantages du mécanisme des six coups d'archet fondamentaux ont ensuite été mis en évidence par M. Meerts dans ses suites d'études sur les difficultés des divers genres de rhythmes, particulièrement dans ses *Douze*

livraisons d'études de rhythmes sur des motifs de *Beethoven*; car à chaque rhythme correspond une articulation particulière de l'archet qui lui donne son caractère spécial. Il vient de compléter cette partie de son œuvre par des études de rhythme sur les motifs de Mendelssohn.

Enfin, un des objets les plus importants de la musique moderne, l'art de rendre toutes les nuances de *piano*, de *forte*, de *crescendo*, de *diminuendo*, sans faire intervenir l'action du bras sur l'archet, cet art si riche d'accentuation est devenu facile par une découverte de M. Meerts, qui complète tout ce qui concerne le mécanisme du violon. Les violonistes savent que rien n'est plus difficile que de soutenir un son *fortissimo*, soit en tirant, soit en poussant l'archet, parce que l'éloignement plus ou moins grand où se trouve le poignet de la corde qui résonne diminue progressivement la puissance sonore, laquelle devient presque nulle près de la pointe de l'archet, tandis qu'elle est très-intense près du talon. M. Meerts a démontré que l'équilibre de la force ne peut s'établir sur tous les points de la longueur de l'archet qu'en augmentant progressivement la pression des doigts sur la baguette de l'archet en raison de la diminution de la force musculaire au fur et à mesure que le poignet s'éloigne de la corde; en sorte que cette pression, presque nulle près du talon de l'archet, est considérable vers la pointe. Cette loi de la pression balancée fournit les moyens d'exécution des nuances les plus délicates et les plus accentuées. M. Meerts, après avoir expliqué les règles de l'art de nuancer par ce procédé, a publié trois études spéciales sur cet objet.

C'est ainsi qu'a été accomplie la mission que s'est donnée dans son enseignement ce professeur digne de la plus haute estime. Ne voulant rien laisser dans le doute pour les applications de son système de mécanisme de l'instrument, à quelque point de vue que ce soit, il a fait lui-même ces applications dans quelques ouvrages supplémentaires, parmi lesquels on remarque: *Trois études pour le style fugué et le staccato; le Mécanisme de l'archet en douze études pour violon seul; le Travail journalier des jeunes solistes; Six fugues à deux parties pour violon seul; Trois études brillantes*, etc. Tous ces ouvrages ont été publiés par les maisons Schott, de Mayence et de Bruxelles.

L'enseignement de M. Meerts au Conservatoire de Bruxelles a porté ses fruits en donnant aux jeunes violonistes de cette école une sûreté de mécanisme qui s'applique à tous les effets de l'instrument, et l'unité d'archet qu'on admire dans l'orchestre de ses concerts. Ce sont ces mêmes qualités des instruments à cordes, qui, réunies à l'excellence des instruments à vent, ont placé cet orchestre au rang des deux ou trois plus célèbres de l'Europe. C'est là surtout que se fait sentir le mérite de l'enseignement analytique créé par le digne professeur. Les solistes, dominés par leurs facultés personnelles, ne se soumettent pas aux conditions d'un mécanisme raisonné; ils s'attachent aux choses dans lesquelles ils réussissent, en font le caractère individuel de leur talent, et s'abstiennent de celles où ils sentent qu'ils seraient faibles. Ce sont des artistes d'exception, à moins qu'ils ne soient complets, ce qui est une exception beaucoup plus rare.

Parmi les virtuoses violonistes qui ont pour les travaux de M. Meerts la plus haute estime, on peut citer les noms de Vieuxtemps, Joachim, Léonard, Sivori, Laub et beaucoup d'autres. Le violoncelliste Bockmühl, de Francfort, a fait une application de ses principes dans ses *Études pour le développement du mécanisme du violoncelle* (Offenbach, André); Servais a transcrit pour le même instrument huit de ses études de rhythme, et MM. Warot, professeur de violoncelle du Conservatoire de Bruxelles, et Bernier, professeur de contre-basse à la même institution, ont appliqué d'une manière très-heureuse les mêmes principes dans leurs méthodes de violoncelle et de contrebasse. M. **Meerts** est chevalier de l'Ordre royal de Léopold.

MEES (Henri), né à Bruxelles, en 1757, fut attaché au théâtre de cette ville, en qualité de première basse-taille. Un extérieur agréable, une belle voix, la connaissance de la musique et de l'art du chant, lui firent obtenir de brillants succès à la scène. En 1796, il établit un opéra français à Hambourg; mais son entreprise ne réussit pas, et il fut obligé de s'éloigner de cette ville pour se rendre à Pétersbourg, où il fut employé au théâtre de la cour. En 1810, il se retira à Varsovie, avec une pension de l'empereur de Russie. Il est mort dans cette ville, le 31 janvier 1820. L'estime dont il jouissait fit assister à ses obsèques tout ce qu'il y avait de plus distingué parmi les habitants de Varsovie.

MEES (Joseph-Henri), fils du précédent et petit-fils de Witzthumb (*voyez* ce nom), est né à Bruxelles, en 1779. Ses études musicales furent dirigées par son aïeul. En 1796, il sui-

vit son père à Hambourg ; quoiqu'il ne fût âgé que de dix-sept ans, il dirigeait déjà l'orchestre avec la partition. Deux ans après, il fut engagé au service du duc de Brunswick pour remplir les mêmes fonctions. Depuis lors, il a visité l'Allemagne, la Suède, la France et l'Angleterre. De retour à Bruxelles, en 1816, il y a établi une école de musique d'après la méthode du Méloplaste, sous le titre d'*Académie*, et l'a dirigée conjointement avec Snel (voyez ce nom) jusqu'en 1830 ; mais les événements de la révolution ayant porté alors atteinte à l'existence de cet établissement, Mees s'est mis de nouveau à voyager, a visité Paris, l'Italie, l'Angleterre et en dernier lieu la Russie. Il avait établi d'abord une école de musique à Varsovie; mais la guerre et les événements de 1831 l'obligèrent à s'éloigner précipitamment de cette ville et à se réfugier à Kiew. Il y ouvrit une école, dans laquelle il enseignait la musique par la méthode du *Méloplaste*. Après avoir passé plusieurs années dans cette situation peu satisfaisante, il se rendit à Pétersbourg, où il remplissait encore les fonctions de chef d'orchestre de l'Opéra, en 1838 (voyez la *Gazette générale de musique de Leipzick*, 40ᵐᵉ année, p. 483). Il est mort dans cette ville, peu de temps après cette époque. Comme compositeur, Mees a donné au théâtre du Parc, à Bruxelles, le *Fermier belge*, opéra-comique en un acte, paroles de Lesbroussart, en 1816, et a fait exécuter à Aix-la-Chapelle une grande cantate pendant le congrès de 1818. On connaît aussi de lui l'Oratorio *Esther*, dont des fragments ont été exécutés à Bruxelles en 1823, un trio comique intitulé *Les Mirlitons*, qui fut chanté en Italie par madame Malibran, le ténor Masi et Lablache. Enfin, il a écrit plusieurs compositions pour alto principal. On a de cet artiste : 1° *Méthode raisonnée pour exercer la voix et la préparer aux plus grandes difficultés*; Bruxelles, 1838, in-4° de quarante et une pages. 2° *Tableaux synoptiques du Méloplaste*; ibid., 1827, in-4°. 3° *Explication de la basse chiffrée*; ibid., 1827, in-4°. 4° *Théorie de la musique mise en canons, à l'usage des écoles de musique, et disposée pour les classes*; ibid., 1828, quatre parties in-4°. Mees a publié une nouvelle édition du *Dictionnaire de musique moderne*, par Castil-Blaze (Bruxelles, 1828, un volume in-8°), et y a ajouté une préface, un abrégé historique de la musique moderne, et une *Biographie des théoriciens, compositeurs, chanteurs et musiciens célèbres qui ont illustré l'école flamande, et qui sont nés dans les Pays-Bas*. Ces additions sont de peu de valeur. Enfin, on doit à Mees une nouvelle édition des *Mémoires ou Essais sur la musique*, par Grétry, avec des notes ; Bruxelles, 1829, trois volumes in-18.

MEGELIN (Henri), violoncelliste à la chapelle de l'électeur de Saxe, vivait à Dresde postérieurement à 1774. Il était alors considéré en Allemagne comme un des artistes les plus habiles sur son instrument. Il a laissé en manuscrit plusieurs concertos et d'autres morceaux pour le violoncelle.

MEGERLE (Abraham), chanoine de Saint-Marc *ad nives* et maître de chapelle de l'église cathédrale de Salzbourg, vivait dans cette ville vers le milieu du dix-huitième siècle. Il a publié de sa composition un recueil d'offertoires, sous ce titre : *Ara musica, seu offertoria 1-10 voc., tom. I, II, III, cum instrumentis*; Salzbourg, 1746.

MEGUIN (A.-B.), régleur de papier et typographe à Paris, est auteur d'un livre qui a pour titre : *l'Art de la réglure des registres et des papiers de musique; méthode simple et facile pour apprendre à régler, contenant la fabrication et le montage des outils fixes et mobiles, la préparation des encres, et différents modèles de réglure;* Paris, Audot, 1828, un volume in-18, avec une planche et des modèles.

MEHRSCHEIDT (...); on a sous ce nom, qui est probablement celui d'un musicien allemand, un ouvrage intitulé : *Table raisonnée des principes de musique et d'harmonie, contenant ce qui est le plus essentiel à observer dans la musique pour ceux qui veulent travailler à la composition, arrangée d'une manière aisée pour que chaque musicien puisse voir d'un seul coup d'œil tout ce qu'il peut et doit faire concernant l'harmonie;* Paris, 1780.

MÉHUL (Étienne-Henri), l'un des plus grands musiciens qu'ait produits la France, naquit à Givet, petite ville du département des Ardennes, le 24 juin 1763. Jamais circonstances ne parurent moins propres à développer un talent naturel que celles qui accompagnèrent la naissance et les premières années de la vie de cet artiste célèbre. Fils d'un cuisinier (1) qui ne put fournir qu'avec peine à

(1) M. Quatremère de Quincy, dans une *Notice historique sur la vie et les ouvrages de Méhul*, a écrit que le père de ce grand musicien avait servi dans le génie et avait été inspecteur des fortifications de Charlemont. Le fait est inexact. Le père de Méhul n'avait aucune instruction : il ne dut la place subalterne dont il s'agit qu'à l'influence de son fils.

son entretien et aux frais de son éducation ; n'ayant pour s'instruire dans la musique d'autre ressource que les leçons d'un organiste pauvre et aveugle ; habitant un pays où l'on n'entendait jamais d'autres sons que ceux du plain-chant de l'église ou du violon des ménétriers ; tout semblait se réunir pour étouffer dès sa naissance le germe d'un grand talent, et pour faire un marmiton de celui que la nature destinait à devenir le chef de l'école française. Mais quels obstacles peuvent arrêter l'homme supérieur dans sa carrière ? A défaut de maîtres, Méhul avait son instinct, qui le guidait à son insu. Sans être un artiste fort habile, l'organiste de Givet eut du moins le talent de deviner le génie de son élève, de lui faire pressentir sa destinée, et de le préparer à de meilleures leçons que celles qu'il pouvait lui donner.

Méhul avait à peine atteint sa dixième année quand on lui confia l'orgue de l'église des Récollets à Givet. Bientôt le talent du petit organiste fut assez remarquable pour attirer la foule au couvent de ces pauvres moines, et faire déserter l'église principale. Cependant, il était difficile de prévoir comment il s'élèverait au-dessus du point où il était arrivé, lorsqu'une de ces circonstances qui ne manquent guère à ceux que la nature a marqués du sceau d'une vocation particulière, se présenta, et vint fournir au jeune musicien l'occasion d'acquérir une éducation musicale plus profitable que celle qu'il avait reçue jusqu'alors. Le fait mérite d'être rapporté avec quelque détail.

Non loin de Givet, dans les montagnes des Ardennes, se trouvait, avant la révolution de 1789, une communauté des Prémontrés qu'on appelait l'abbaye de *Lavaldieu*. En 1774, l'abbé de ce monastère, M. Lissoir (qui fut depuis lors aumônier des Invalides et qui mourut en 1808), reçut du *général des Prémontrés* la commission de visiter plusieurs maisons de cet ordre. Arrivé au couvent de Schussenried, en Souabe, il y trouva Guillaume Hanser (*voyez* ce nom), inspecteur du chœur de cette abbaye et musicien distingué, surtout pour le style de la musique sacrée et celui de l'orgue. Charmé de ses talents, M. Lissoir l'invita à se rendre à Lavaldieu, pour y passer plusieurs années, ce qui fut accepté. Hanser y arriva en 1775. A peine se fut-il fait entendre sur l'orgue de l'abbaye, que sa réputation s'étendit dans tout le pays. Méhul, alors âgé de douze ans, pressentit toute l'importance du séjour de Hanser à Lavaldieu pour ses études ; il n'eut point de repos qu'il ne lui eût été présenté, et que le bon Allemand ne l'eût adopté comme son élève.

La musique est un art difficile, singulier, unique en ce qu'il est à la fois un art et une science. Comme art, la musique est plus que la peinture dans le domaine de l'imagination ; sa fantaisie est moins limitée, son allure est plus libre, et les émotions qu'elle éveille sont d'autant plus vives, que ses accents sont plus vagues et rappellent moins de formes conventionnelles. Comme science, elle est aussi d'une nature particulière. Plus morale, plus métaphysique que mathématique, elle appelle à son secours le raisonnement plutôt que le calcul, et repose bien plus sur des inductions que sur des formules rigoureuses. De là, la ténuité des liens qui, dans cette science, rattachent les faits entre eux ; de là, les imperfections de sa théorie, l'obscurité de son langage et la lenteur de ses progrès ; de là, enfin, la difficulté qu'on éprouve à l'enseigner et à l'apprendre. Outre le talent naturel qui, pour la pratique des arts, est une condition indispensable, il faut, pour apprendre la musique, un professeur habile, de la patience et de longues études. Il ne suffisait donc pas que Méhul eût trouvé un guide, il fallait qu'il pût profiter à chaque instant de ses conseils, et qu'il passât sa jeunesse sous ses yeux. Mais l'éloignement où l'abbaye de Lavaldieu était de Givet ne permettait point à l'élève de faire tous les jours un double voyage de plusieurs lieues pour recevoir les leçons du maître. D'un autre côté, les ressources bornées du père de Méhul s'opposaient à ce qu'il payât une pension pour son fils. Le digne abbé dont il a été parlé leva toutes ces difficultés, en admettant le jeune artiste au nombre des commençaux de la maison. Plus tard, Méhul, devenu habile, s'acquitta envers l'abbaye, en remplissant pendant deux ans les fonctions d'organiste adjoint.

Rien ne pouvait être plus favorable aux études du jeune musicien que la solitude où il vivait. Placée entre de hautes montagnes, de l'aspect le plus pittoresque, éloignée des grandes routes et privée de communications avec le monde, l'abbaye de Lavaldieu offrait à ses habitants l'asile le plus sûr contre d'importunes distractions. Un site délicieux, sur lequel la vue se reposait, y élevait l'âme et la disposait au recueillement. Méhul, qui conserva toujours un goût passionné pour la culture des fleurs, y trouvait un délassement de ses travaux dans la possession d'un petit jardin qu'on avait abandonné à ses soins. D'ail-

leurs, il n'y éprouvait pas la privation de toute société convenable à son âge. Hanser, qui aimait à parler de l'art qu'il cultivait et enseignait avec succès, avait rassemblé près de lui plusieurs enfants auxquels il donnait des leçons d'orgue et de composition (1), circonstance qui accélérait les progrès du jeune Méhul par l'émulation, et qui lui procurait un délassement utile. Il a souvent avoué que les années passées dans ce paisible séjour furent les plus heureuses de sa vie.

Tout semblait devoir l'y fixer : l'amitié des religieux, l'attachement qu'il conserva toujours pour son maître, la reconnaissance, une perspective assurée dans la place d'organiste de la maison, et, de plus, le désir de ses parents, qui bornaient leur ambition à faire de lui un moine de l'abbaye la plus célèbre du pays, telles étaient les circonstances qui se réunissaient pour renfermer dans un cloître l'exercice de ses talents. Il n'en fut heureusement pas ainsi. Le colonel d'un régiment, qui était en garnison à Charlemont, homme de goût et bon musicien, ayant eu occasion d'entendre Méhul, pressentit ce qu'il devait être un jour, et se chargea de le conduire à Paris, séjour nécessaire à qui veut parcourir en France une brillante carrière. Ce fut en 1778 que Méhul quitta sa paisible retraite pour entrer dans l'existence agitée de l'artiste qui sent le besoin de produire et d'acquérir de la réputation. Il était alors dans sa seizième année. Un an après il assistait à la première représentation de l'*Iphigénie en Tauride* de Gluck, et s'enivrait du plaisir d'entendre ce chef-d'œuvre ainsi que de l'éclat du succès.

A peine arrivé dans cette grande ville, il s'occupa du choix d'un maître qui pût perfectionner à la fois son talent sur le piano et ses connaissances dans l'art d'écrire la musique. Edelmann, claveciniste habile et compositeur instruit, fut celui qu'il choisit. Les leçons qu'il donnait lui-même fournissaient à son entretien et lui procuraient les moyens de se produire dans le monde. Il avait de l'esprit, n'était pas étranger à la littérature, et savait mettre à profit ses relations avec les hommes distingués qu'on appelait alors les *philosophes*.

Ses premiers essais, qui avaient eu pour objet la musique instrumentale, donnèrent naissance à des sonates de piano, dont il publia deux œuvres chez La Chevardière, en 1781. Ces productions étaient faibles et n'indiquaient pas que le *génie* de leur auteur fût dans la route qu'il devait parcourir avec gloire. Méhul paraît l'avoir senti, car il renonça bientôt à ce genre de composition. La musique vocale, et surtout le style dramatique lui convenaient mieux; aussi s'en occupa-t-il avec ardeur. Le bonheur qu'il eut d'être présenté à Gluck et de recevoir ses conseils fut, sans doute, l'événement qui influa le plus sur la direction qu'il donna dès lors à son talent. La régénération, encore récente, de l'opéra français par Gluck; les vives discussions qui agitaient toute la nation à ce sujet, et qui la partageaient en deux partis ennemis (les piccinnistes et les gluckistes); l'importance que chacun attachait au triomphe de ses opinions; les épigrammes, les bonnes ou mauvaises plaisanteries (2), tout prouvait que la véritable route de la renommée était le théâtre. La conviction de cette vérité fortifia Méhul dans ses résolutions. Il préluda à ses succès par une ode sacrée de J.-B. Rousseau qu'il mit en musique, et qu'il fit exécuter au Concert spirituel, en 1782. L'entreprise était périlleuse; car s'il est utile à la musique que la poésie soit rythmée, il est désavantageux qu'elle soit trop harmonieuse et trop chargée d'images. En pareil cas, le musicien, pour avoir trop à faire, reste presque toujours au-dessous de son sujet. Loin de tirer du secours des paroles, il est obligé de lutter avec elles. Il paraît cependant que Méhul fut plus heureux ou mieux inspiré que tous ceux qui, depuis, ont essayé leurs forces sur les odes de Rousseau; car les journaux de ce temps donnèrent des éloges à son ouvrage.

Sous la direction du grand artiste qui l'avait accueilli avec bienveillance, il écrivit trois opéras, sans autre but que d'acquérir une expérience que le musicien ne peut attendre que de ses observations sur ses propres fautes. Ces ouvrages étaient la *Psyché*, de Voisenon; l'*Anacréon*, de Gentil-Bernard, et *Lausus et Lydie*, de Valladier. Lorsque Méhul se crut en état de se hasarder sur la scène, il composa *Alonzo et Cora*, et le fit recevoir à l'Opéra. Il était alors dans sa vingtième année. Bien que son ouvrage eût été favorablement accueilli par l'administration de l'Académie royale de musique, six ans se passèrent inutilement dans l'attente de la représentation. Irrité de ce qu'il considérait comme une

(1) Après Méhul, ceux qui se sont distingués sont Frérard, de Bouillon, qui, plus tard, fut organiste à Calais, et Georges Scheyermann, de Montherme, habile claveciniste, qui est mort à Nantes, au mois de juin 1827.

(2) On sait que les détracteurs de Gluck indiquaient son adresse *rue du Grand-Hurleur*, et que ceux de Piccinni le logeaient dans la *rue des Petits Chants*.

InJustice, mais non découragé, Méhul songea à se frayer une route sur un autre théâtre. L'Opéra-Comique lui offrait l'espoir d'une mise en scène plus prompte ; cette considération le décida, et le drame d'*Euphrosine et Corradin* vit le jour. C'était en 1790 : ainsi, telles sont les conditions désavantageuses de la carrière du musicien en France, qu'un homme né pour opérer une révolution dans la musique dramatique, ne put se produire en public qu'à l'âge de vingt-sept ans, et après neuf ans d'efforts pour arriver à la scène. S'il fût né en Italie, vingt théâtres lui eussent ouvert leurs portes, et vingt ouvrages auraient signalé son génie avant qu'il eût atteint l'âge où il put débuter dans sa patrie.

Quoi qu'il en soit, on peut affirmer que la mission de Méhul se trouva accomplie tout d'un coup par sa partition d'*Euphrosine*. C'était le produit de longues études et de méditations profondes ; aussi, y trouve-t-on toute la maturité du talent. Les qualités de son génie et quelques-uns de ses défauts se montrent dans cet ouvrage, tels qu'il les a produits depuis lors dans beaucoup d'autres. Un chant noble, mais où l'on désire quelquefois un peu plus d'élégance ; une instrumentation beaucoup plus brillante et plus fortement conçue que tout ce qu'on avait entendu en France jusque-là, mais trop d'attachement à de certaines formes d'accompagnement qui se reproduisent sans cesse ; un sentiment juste des convenances dramatiques ; mais surtout une grande énergie dans la peinture des situations fortes : voilà ce que Méhul fit voir dans son premier opéra. Tout le monde connaît le beau duo : *Gardez-vous de la jalousie* ; il n'y avait pas de modèle pour un semblable morceau : c'était une création ; et quoiqu'on pût désirer d'y trouver plus de mélodie, les connaisseurs avouèrent que jamais la vigueur d'expression n'avait été poussée si loin.

On se doute bien que le succès ayant couronné le début de Méhul, la représentation de *Cora* ne se fit pas attendre ; car s'il est des dégoûts pour l'artiste inconnu, tout sourit à celui dont les premiers pas ont été heureux. Néanmoins, cet opéra réussit peu et ne prit point place au répertoire de l'Académie royale de musique. A *Cora* succéda (en 1792) *Stratonice*, l'une des productions de Méhul qui ont le plus contribué à sa brillante réputation. Un air admirable (*Versez tous vos chagrins*), et un quatuor, ont surtout rendu célèbre cet opéra. Ce quatuor, objet de l'admiration de beaucoup d'artistes et d'amateurs, est, en effet, remarquable par sa physionomie originale ; c'est une empreinte du talent de son auteur avec tous les développements qu'elle comporte. On y trouve une manière large, une noblesse, une entente des effets d'harmonie, dignes des plus grands éloges. En revanche, les défauts de Méhul s'y font aussi remarquer. Rien de plus lourd, de plus monotone que cette gamme de basse accompagnée d'une espèce de contre-point fleuri qui se reproduit sans cesse ; rien de plus scolastique que ces accompagnements d'un seul motif (*d'un sol passo*) qui poursuivent l'auditeur avec obstination. L'ensemble du morceau offre le résultat d'un travail fort beau, fort estimable sous plusieurs rapports, mais ce travail se fait trop remarquer et nuit à l'inspiration spontanée. Toutefois, le quatuor de *Stratonice* aura longtemps encore le mérite de signaler Méhul comme l'un des plus grands musiciens français, parce que les qualités sont assez grandes pour faire pardonner les imperfections.

Horatius Coclès, le *Jeune Sage* et le *Vieux Fou*, *Doria*, sujets peu favorables à la musique, ou mal disposés, n'inspirèrent point heureusement l'auteur d'*Euphrosine*; non-seulement, ces pièces ne réussirent pas, mais de toute la musique qu'on y trouvait, rien n'a survécu, si ce n'est l'ouverture d'*Horatius*, morceau du plus beau caractère, qui depuis lors a servi pour *Adrien*, autre opéra du même auteur, écrit et reçu avant les autres, mais joué seulement en 1799, par des causes politiques. *Phrosine et Mélidor* aurait dû trouver grâce devant le public par le charme de la musique, où règne un beau sentiment, plus d'abandon et d'élégance que Méhul n'en avait mis jusqu'alors dans ses ouvrages ; mais un drame froid et triste entraîna dans sa chute l'œuvre du musicien. Toutefois, la partition a été publiée, et les musiciens y peuvent trouver un sujet d'étude rempli d'intérêt.

La rivalité qui existait alors entre l'ancien Opéra-Comique et le théâtre de la rue Feydeau, rivalité qui fut si favorable à la musique française, donna naissance, en 1795, à *la Caverne*, opéra de Méhul qu'on voulait opposer à l'ouvrage du même nom que Lesueur avait fait représenter au théâtre Feydeau deux ans auparavant. Ce dernier seul est resté : on ne connaît rien aujourd'hui de l'autre partition. *Adrien*, autre composition du même temps, était digne en tous points du génie de Méhul. On y trouvait une multitude d'effets nouveaux, des chœurs admirables et un récitatif qui n'était point inférieur à celui

de Gluck ; mais par une sorte de fatalité, les divers gouvernements qui se succédèrent proscrivirent l'ouvrage à chaque reprise qu'on en fit. En 1797, un événement unique dans les annales du théâtre illustra la carrière du grand artiste. Il s'agit du *Jeune Henri*, opéra comique dont l'ouverture excita de tels transports d'enthousiasme, qu'on fut obligé de l'exécuter deux fois de suite. Le sujet de l'ouvrage était un épisode de la jeunesse de Henri IV, roi de France. Ce fut une affaire de partis : les royalistes espéraient un succès, mais les républicains, indignés qu'on osât mettre en scène un prince, un *tyran*, et de plus un *tyran* qui avait fait le bonheur de la France, sifflèrent la pièce dès la première scène, et firent baisser le rideau avant qu'elle fût finie; cependant, voulant donner au compositeur un témoignage de son admiration, le public demanda que l'ouverture fût jouée une troisième fois. L'usage de faire entendre ce beau morceau entre deux pièces s'est conservé longtemps au théâtre de l'Opéra-Comique.

La tragédie de *Timoléon*, par Chénier, fournit à Méhul, vers le même temps, l'occasion d'écrire une autre ouverture et des chœurs du plus grand effet. Depuis *Esther* et *Athalie*, on n'avait point essayé de joindre les accents de la tragédie à ceux de la musique; le style sévère et grave du grand artiste était plus convenable pour cette alliance que celui d'aucun autre. Malgré le peu de succès de la pièce de Chénier, l'ouverture et les chœurs ont laissé des traces dans la mémoire des connaisseurs.

Un silence de près de deux ans suivit ces travaux. Les soins qu'entraînait l'organisation du Conservatoire en occupèrent tous les moments. Méhul avait été nommé un des quatre inspecteurs de cette école ; les devoirs de sa place l'obligeaient à surveiller l'admission des élèves, à concourir à la formation des ouvrages élémentaires destinés à l'enseignement; enfin, à prendre une part active à tout ce qui concernait l'administration d'un grand établissement naissant. Il est vraisemblable que ce fut alors que Méhul commença à s'apercevoir de l'insuffisance de ses premières études. Le compositeur dramatique a plus besoin d'inspirations que de science ; mais celle-ci est indispensable au professeur. S'il ne la possède pas, il éprouve à chaque instant les embarras d'une position fausse. Les discussions des comités, les instructions qu'il faut être toujours prêt à donner, les exemples qu'il faut écrire à l'appui du précepte, obligent celui qui est revêtu de ce titre à ne pas craindre l'examen de sa capacité; or, Méhul eut plus d'une fois occasion de remarquer l'avantage qu'avaient sur lui, dans le Conservatoire, des hommes qui étaient loin de le valoir comme compositeurs. Les leçons qu'il a écrites pour le solfège du Conservatoire sont même plus faibles que celles de ses collègues Gossec et Martini, bien que le génie de ceux-ci fût inférieur au sien.

Ce fut par *Ariodant* que Méhul reparut sur la scène, en 1799. Cet ouvrage contient des beautés dramatiques ; on y trouve un duo et plusieurs autres morceaux qui sont devenus classiques, et qu'on a chantés longtemps dans les concerts. Toutefois, la similitude du sujet avec celui de *Montano et Stéphanie*, opéra célèbre de Berton, nuisit au succès de la nouvelle production de Méhul. Sans parler de la disposition du poëme, qui n'est point heureuse, *Ariodant*, il faut le dire, ne se fait point remarquer par la fraîcheur d'idées, la grâce du chant, ni la variété de couleurs qui brillent dans *Montano*, bien que la partition de Méhul fût mieux écrite et plus riche d'instrumentation que l'autre. Cette production était une de celles pour lesquelles Méhul montrait le plus de prédilection. A la même époque où *Ariodant* fut joué à l'Opéra-Comique, l'administration du Grand-Opéra obtint du directoire l'autorisation de faire enfin représenter *Adrien*, belle composition d'un style sévère qui obtint un succès d'estime, mais qui, dépourvu de spectacle et de danse, ne put se soutenir à la scène. *Bion*, opéra comique qui suivit *Ariodant*, était faible et ne réussit pas parce que la pièce d'Hofman était froide et monotone. *Épicure* trompa l'attente des artistes et du public, qui espéraient un chef-d'œuvre de l'association de deux maîtres tels que Méhul et Cherubini. Un duo délicieux (*Ah! mon ami, de notre asile*, etc.) fit, du moins, reconnaître l'auteur de *Médée* et de *Lodoïska*; mais la muse du chantre d'*Euphrosine* et d'*Adrien* le laissa sans inspiration.

Nous arrivons à une des époques les plus remarquables de la carrière de Méhul. Des critiques lui avaient souvent reproché de manquer de grâce et de légèreté dans ses chants. L'arrivée des nouveaux bouffes, qui s'établirent au théâtre de la rue Chantereine, en 1801, avait réveillé, parmi quelques amateurs, le goût de cette musique italienne si élégante, si suave, qu'on devait aux inspirations de Pai-

siello, de Cimarosa et de Guglielmi. On faisait entre elle et les productions de l'école française des comparaisons qui n'étaient point à l'avantage de celle-ci. L'amour-propre de Méhul s'en alarma; mais une erreur singulière lui fit concevoir la pensée de détruire ce qu'il considérait comme une injuste prévention, et de lutter avec les maîtres que nous venons de nommer.

Méhul, persuadé qu'on peut faire à volonté de bonne musique italienne, française ou allemande, ne douta pas qu'il ne pût écrire un opéra bouffe, où l'on trouverait toute la légèreté, tout le charme de la *Molinara* et du *Matrimonio segreto*; et sa conviction était si bien établie à cet égard, qu'il entreprit l'*Irato* pour démontrer qu'il ne se trompait pas, et qu'il fit afficher la première représentation de cette pièce sous le nom d'un compositeur italien. Il faut l'avouer, la plupart de ceux qui fréquentaient alors les spectacles, étaient si peu avancés dans la connaissance des styles, qu'ils furent pris au piége, et qu'ils crurent avoir entendu, dans l'*Irato*, des mélodies enfantées sur les bords du Tibre ou dans le voisinage du Vésuve. Certes, rien ne ressemble moins aux formes italiennes que celles qui avaient été adoptées par le compositeur français. Méhul a eu beau faire, il n'y a rien dans son ouvrage qui ressemble à la verve bouffe des véritables productions scéniques de l'Italie. Eh! comment aurait-il pu en être autrement? Il méprisait ce qu'il voulait imiter; il ne se proposait que de faire une satire. N'oublions pas toutefois que le quatuor de l'*Irato* est une des meilleures productions de l'école française, et que ce morceau vaut seul un opéra. Le succès que cet ouvrage avait obtenu dans la nouveauté détermina son auteur à traiter des sujets moins sérieux que ceux de ses premières productions. *Une Folie* et le *Trésor supposé* succédèrent à l'*Irato* en 1802 et 1803. Plusieurs morceaux d'une facture élégante et facile, qu'on trouve dans le premier de ces ouvrages, le firent réussir; le deuxième est très-faible : on peut même dire qu'il n'est pas digne du talent et de la réputation de Méhul. *Joanna*, l'*Heureux malgré lui*, *Héléna* et *Gabrielle d'Estrées* n'ont laissé que de faibles traces de leur passage sur la scène; il n'en fut pas de même d'*Uthal*. Ce sujet ossianique, rempli de situations fortes, ramenait Méhul dans son domaine. Il y retrouva son talent énergique : il est vrai qu'on y désirerait plus de mélodie, et que la couleur en est un peu trop uniforme (1); mais malgré ses défauts, cet ouvrage n'a pu être conçu que par un homme supérieur. Un joli duo est à peu près tout ce qu'il y a de remarquable dans *les Aveugles de Tolède*; toutefois cette bouffonnerie spirituelle, jouée en 1806, eut un certain succès, auquel ne fut pas étranger le caractère original de quelques mélodies espagnoles, introduites par Méhul dans sa partition.

C'est vers le temps où ce dernier opéra fut composé, que Chérubini se rendit à Vienne pour y écrire son opéra de *Faniska*. Les journaux allemands exprimèrent alors une admiration profonde pour l'auteur de cette composition, et le proclamèrent le plus savant et le premier des compositeurs dramatiques de son temps. Méhul, qui jusqu'alors avait été considéré comme son émule et son rival, souscrivit à ces éloges; mais quiconque l'a connu sait combien lui coûta un pareil aveu : il ne le fit que par ostentation de générosité et pour cacher son désespoir. Dès ce moment, il prit la résolution de ne rien négliger pour acquérir cette science des formes scolastiques qui lui manquait, et dont le nom l'importunait. Il ne voyait pas que la véritable science en musique consiste bien moins dans des connaissances théoriques dont on charge sa mémoire, que dans une longue habitude de se jouer de ses difficultés, habitude qu'il faut contracter dès l'enfance, afin d'être savant sans y penser et sans gêner les inspirations du génie. Quoi qu'il en soit, Méhul se mit à lire des traités de fugue et de contrepoint, et à écrire des formules harmoniques, comme aurait pu le faire un jeune élève. Il en résulta qu'il perdit la liberté de sa manière, et que ses compositions s'alourdirent. Ses accompagnements, surchargés d'imitations basées sur la gamme, prirent une teinte de monotonie qui se répandit sur ses ouvrages.

Joseph, qui n'obtint d'abord qu'un succès d'estime à Paris (le 17 février 1807), réussit beaucoup mieux dans les départements et en Allemagne. C'est que, malgré le défaut qui vient d'être signalé, il y a dans cet ouvrage d'admirables mélodies, un grand sentiment dramatique, enfin, une couleur locale excellente. Après *Joseph*, Méhul garda le silence pendant cinq ans, peut-être à cause des succès

(1) Ce fut à l'occasion de cet ouvrage, où les violons sont remplacés par des altos, que Grétry dit un mot assez plaisant: Méhul lui ayant demandé ce qu'il en pensait, à la fin de la répétition générale, *Je pense*, répondit le malin vieillard, *que je donnerais volontiers six francs pour entendre une chanterelle*.

jusqu'alors sans exemples de *la Vestale* et du *Fernand Cortez*, de Spontini : dans cet intervalle. De 1807 à 1812, Méhul n'écrivit que la musique des ballets *le Retour d'Ulysse*, et *Persée et Andromède*. Dans *les Amazones*, qu'on joua à l'Opéra, en 1812, et dans *Valentine de Milan*, qui ne vit le jour que plusieurs années après la mort de Méhul, le défaut de lourdeur est plus saillant que dans ses ouvrages précédents, et les qualités sont affaiblies : ces opéras n'ont pu se soutenir au théâtre. Les symphonies de ce maître furent exécutées dans les concerts du Conservatoire qu'on appelait modestement *des exercices*. Elles étaient le résultat de cette idée dominante dans l'esprit de Méhul, qu'il y a des procédés pour faire toute espèce de musique. Il ne voyait dans les symphonies de Haydn qu'un motif travaillé et présenté sous toutes les formes. Il prit donc des thèmes, les travailla avec soin, et ne procura pas une émotion à son auditoire. C'était un enchaînement de formules bien arrangées, mais sans charme, sans mélodie, sans abandon. Le peu d'effet produit par ces symphonies sur les habitués des concerts du Conservatoire fut la cause d'un des plus vifs chagrins de Méhul. En 1815, il donna à l'Opéra-Comique *le Prince troubadour*, qui disparut bientôt de la scène.

Découragé par ces échecs, Méhul sentit sa santé s'altérer sensiblement. Une affection de poitrine que les secours de l'art adoucirent pendant plusieurs années, le livrant à une mélancolie habituelle, ôtait à ses travaux l'agrément qu'il y trouvait autrefois. Il travaillait encore, mais plutôt entraîné par la force de l'habitude que par une vive impulsion de son génie. Les langueurs d'une caducité précoce le forçaient à suspendre ses travaux, et lui laissaient à peine la force de cultiver des fleurs, dans le jardin d'une petite maison qu'il possédait près de Paris. Situation déplorable! s'écrie l'académicien qui fut chargé de prononcer son éloge, dont l'effet le plus fâcheux est que l'affaiblissement des facultés morales n'accompagne pas toujours celui des facultés physiques, et que l'âme, encore debout dans la chute de ses organes, semble présider à leur destruction.

La Journée aux Aventures, dernier ouvrage de sa main débile, brillait encore de quelques éclairs de son beau talent : cet opéra eut un grand succès. Le public semblait pressentir qu'il recevait les adieux de celui qui avait consacré sa vie à ses plaisirs, et vouloir lui montrer sa reconnaissance.

Cependant la maladie empirait : Méhul prit enfin la résolution de quitter Paris, pour aller en Provence respirer un air plus favorable à sa guérison. Mais, comme il arrive toujours, cette résolution était prise trop tard. Sorti de Paris le 18 janvier 1817, il n'éprouva dans le voyage que les incommodités du déplacement, dit M. Quatremère de Quincy, et dans son séjour en Provence, que le déplaisir de n'être plus avec ses élèves et au milieu de ses amis. *L'air qui me convient encore le mieux*, écrivait-il à ses collègues de l'Institut, *est celui que je respire au milieu de vous*. Le 20 février de la même année, il écrivait aussi à son intime ami, et l'un de ses biographes : *Pour un peu de soleil, j'ai rompu toutes mes habitudes, je me suis privé de tous mes amis et me trouve seul, au bout du monde, dans une auberge, entouré de gens dont je puis à peine entendre le langage.* On le revit à une séance de l'Académie des beaux-arts, mais ce fut pour la dernière fois. Il mourut le 18 octobre 1817, à l'âge de cinquante-quatre ans. Dans l'espace de quatre ans, la France avait perdu quatre compositeurs qui avaient illustré la scène lyrique, savoir : Grétry, Martini, Monsigny et Méhul.

Les regrets qui accompagnèrent la perte du dernier de ces artistes célèbres prouvèrent que sa personne était autant estimée que son talent était admiré. Il méritait cette estime par sa probité sévère, son désintéressement et son penchant à la bienveillance. Enthousiaste de la gloire, jaloux de sa réputation, mais étranger à l'intrigue, il ne chercha jamais à obtenir par la faveur les avantages attachés à la renommée. Sa délicatesse à cet égard était poussée à l'excès ; en voici un exemple : Napoléon avait songé à le faire son maître de chapelle, en remplacement de Paisiello qui retournait en Italie ; il lui en parla, et Méhul, par une générosité fort rare, proposa de partager la place entre lui et Chérubini ; l'empereur lui répondit : *Ne me parlez pas de cet homme-là* (1) ; et la place fut donnée à Lesueur, sans partage. Lors de l'institution de la Légion d'honneur, Méhul en avait reçu la décoration ; il ne cessa de solliciter pour qu'elle fût accordée aussi à son illustre rival ; mais ce fut toujours en vain.

Méhul avait beaucoup d'esprit et d'instruction ; sa conversation était intéressante. Son caractère, mélange heureux de finesse et de

(1) On sait quelles étaient les préventions de Napoléon contre Chérubini.

bonhomie, de grâce et de simplicité, de sérieux et d'enjouement, le rendait agréable dans le monde. Néanmoins, il n'était pas heureux : toujours inquiet sur sa renommée, sur ses succès, sur le sort de ses ouvrages dans la postérité, il se croyait environné d'ennemis conjurés contre son repos, et maudissait le jour où il était entré dans la carrière dramatique. Dans ses moments de chagrin, il se plaisait à dire avec amertume qu'après tant de travaux, il ne tenait du gouvernement qu'une place de quatre mille francs. Il savait cependant que la moindre sollicitation de sa part lui aurait procuré des pensions et des emplois lucratifs; mais il ne demanda jamais rien : il voulait qu'on lui offrît.

Son opéra de *Valentine de Milan* ne fut représenté qu'en 1822, cinq ans après sa mort. Il avait été terminé par son neveu M. Daussoigne, aujourd'hui directeur honoraire du Conservatoire de Liége, qui avait été aussi son élève. Tous les littérateurs et les musiciens qui avaient travaillé pour l'Opéra-Comique assistèrent à la première représentation de cette pièce, pour rendre hommage à la mémoire du chef de l'école française. Ils étaient au balcon et se levèrent tous lorsque le buste de Méhul fut apporté sur la scène et couronné par les acteurs. Ce ne fut pas seulement en France qu'on rendit des honneurs à ce grand musicien; l'Académie royale de Munich avait déjà fait exécuter un chant funèbre en son honneur dans une de ses séances, et les journaux de l'Allemagne s'étaient empressés de donner à son talent les éloges qu'il méritait à tant de titres.

Outre les opéras cités précédemment, Méhul avait composé : *Hypsipile*, reçu à l'Opéra, en 1787; *Arminius*, idem, en 1794; *Scipion*, idem, en 1795; *Tancrède et Clorinde*, idem, en 1796; *Sésostris*; *Agar dans le désert*. Aucun de ces ouvrages n'a été représenté. Il en fut de même de la tragédie d'*Œdipe roi*, pour laquelle il avait écrit une ouverture, des entr'actes et des chœurs. On lui doit aussi la musique de quatre grands ballets, *le Jugement de Pâris* (1795); *la Dansomanie* (1800); *le Retour d'Ulysse* (1809); *Persée et Andromède* (1811); un opéra de circonstance, intitulé : *le Pont de Lodi* (1797) : le petit opéra comique de : *la Toupie et le Papillon*, joué au théâtre Montansier, dans la même année, et *les Hussites*, mélodrame, représenté au théâtre de la Porte-Saint-Martin, en 1804. Il a aussi travaillé au *Baiser et la Quittance*, opéra comique, en collaboration avec Berton, Kreutzer et Nicolo Isouard, ainsi qu'à *l'Oriflamme*, grand opéra de circonstance, avec Berton, Paer et Kreutzer. Enfin, Méhul a écrit une multitude d'hymnes, de cantates et de chansons patriotiques pour les fêtes républicaines, entre autres : *le Chant du départ, le Chant de victoire, le Chant du retour* et la *Chanson de Roland* pour la pièce de circonstance, intitulée : *Guillaume le Conquérant*; de plus, une grande cantate avec orchestre, pour l'inauguration de la statue de Napoléon dans la salle des séances publiques de l'Institut. Ce dernier ouvrage a été gravé en grande partition. Les opéras écrits par Méhul sont au nombre de quarante-deux.

Cet artiste célèbre a lu, dans des séances publiques de l'Institut, deux rapports dont il était auteur; le premier *Sur l'état futur de la musique en France*; l'autre, *Sur les travaux des élèves du Conservatoire à Rome*. Ces deux morceaux ont été imprimés dans le cinquième volume du *Magasin encyclopédique* (Paris, 1808). M. Vieillard, ami intime de Méhul, a écrit une notice biographique remplie d'intérêt sur ce grand artiste : elle a été imprimée à Paris, en 1859, in-12 de 56 pages; Quatremère de Quincy en a lu une autre dans la séance publique de l'Académie royale des beaux-arts de l'Institut (octobre 1818), à Paris, imprimerie de Firmin Didot, 1818, in-4°.

MEHWALD (Frédéric), et non **MEYWALD**, comme il est écrit dans le *Lexique universel de musique* publié par le docteur Schilling, est né en Silésie, vers 1802. Il a fait ses études au Gymnase catholique de Breslau, et dans le même temps a été employé comme premier dessus au chœur de l'église cathédrale de cette ville, où il apprit la musique, le chant et la composition sous la direction de Schnabel. Vers 1825, il a été appelé à Inner, en Silésie, pour y remplir les fonctions de chantre de l'église paroissiale catholique et d'organiste; mais il a quitté cet emploi pour retourner à Breslau, où il se livre à l'enseignement. Il a publié quelques cahiers de chants à voix seule et à plusieurs voix, à Breslau, chez Leukart, et on lui doit une bonne biographie de son maître Schnabel, publiée sous ce titre : *Biographie Herrn Joseph-Ignatz Schnabel's, Weilund kœnigl. Universitæts-Musikdirectors, Domkapellmeisters, Lehrers an katolischen Seminario*, etc.; Breslau, 1831, deux feuilles in-8° avec le portrait de Schnabel. M. Mehwald a été rédacteur de la *Gazette musicale de Silésie*, qui

a été publiée dans les années 1833 et 1834, à Breslau, chez Crantz.

MEI (Jérôme), noble florentin, savant dans les langues grecque et latine, dans la philosophie, les mathématiques et la musique, naquit vers le milieu du seizième siècle, et fit ses études sous la direction de Pierre Vettori, à qui il a dédié son traité de *Modis musicis*. Il fut membre de l'Académie *del Piano*, sous le nom de *Decimo Corinello da Peretola*. Aussi bizarre qu'érudit, il se montra toujours peu sociable (*voyez* Negri, *Istoria de' Florentini scrittori*, p. 303). Une lettre inédite du P. Mersenne, datée du jour de la Purification de l'année 1635, et que j'ai extraite de la collection de Peiresc (Bibliothèque impériale de Paris) pour la publier dans la *Revue musicale* (ann. 1832, p. 249 et suiv.), contient un passage où il est dit que Mei était mort depuis peu; Mersenne tenait ce renseignement de J.-B. Doni. Il y a à ce sujet une difficulté assez grande; car Possevin, qui écrivait sa Bibliothèque choisie vers 1593, parle de Jérôme Mei comme d'un homme qu'il connaissait bien, et dit qu'il avait alors environ soixante-dix ans (*In argumento lib. XV Bibliothecæ selectæ*, p. 213, t. II). En supposant que par les mots *mort depuis peu* Mersenne entende depuis dix ans, Mei aurait cessé de vivre à l'âge de près de cent ans : ce qui, au surplus, n'est pas impossible. Il est bon de remarquer que l'assertion de Possevin s'accorde avec le temps où Mei a pu étudier sous la direction de Vettori. M. Caffi (*voyez* ce nom) semble attribuer à Mei (dans son *Histoire de la musique de la chapelle de Saint-Marc de Venise*, t. I, p. 216) les lettres publiées sous le pseudonyme de *Braccino da Todi*, contre les inventions musicales de Monteverde (*voyez* ce nom) : s'il en était en effet l'auteur, il serait mort postérieurement à 1608, car la deuxième de ces lettres fut imprimée à Venise dans cette même année (*voyez* Braccino). Au reste, je ne connais aucun témoignage contemporain qui confirme cette conjecture. Mei est connu des philologues par ses travaux sur la Poétique et sur le traité de la République d'Aristote, et par des corrections faites à l'*Agamemnon* d'Eschyle. Il a écrit un traité intitulé : *Consonantiarum genera*, qui se trouve en manuscrit à la Bibliothèque du Vatican. Il y traite des espèces et des genres de consonnances suivant les doctrines des anciens et des modernes. Pierre Del Nero a traduit en italien et abrégé ce même ouvrage qu'il a publié sous ce titre : *Discorso sopra la musica antica e moderna*, Venetia, 1602, in-4°. Draudius en cite une édition antérieure publiée à Venise, en 1600, *appresso Giotti*, in-4° (*Bibliot. exotica*); mais il faut se tenir en garde contre les fautes de ce bibliothécaire. Negri (*loc. cit.*) et d'après lui plusieurs bibliographes ont cité aussi un autre livre dont il est auteur, et qui a pour titre : *Tractatus de Modis musicis, ad Petrum Victorii præceptorem*; mais aucun d'eux n'indique où se trouve cet ouvrage. Je puis fournir à cet égard un renseignement plus positif, car ce traité est en manuscrit à la Bibliothèque impériale de Paris (n° 7209, in-fol.), sous le titre de *Tractatus de Musica*. Il contient cent quatre-vingt-quinze pages, est divisé en quatre livres, et commence par ces mots : *Quod tibi perjucundum futurum putavi, eo libentius totam hanc, Victori, de Modis musicis, quæstionem explicandam suscepi*, etc. Ce traité est relié avec un autre en langue italienne, intitulé : *Trattato di musica fatto dal signor Hieronymo Mei gentiluomo fiorentino*, et qui commence ainsi : *Come potesse tanto la musica appresso gli antichi*. Ce n'est pas la traduction de Pierre Del Nero qui a été imprimée à Venise. Enfin, dans le même volume, on trouve un autre traité de Mei *Del verso toscano*, en cent cinquante et une pages in-folio. Ce dernier ouvrage est étranger à la musique. Tout ce qui concerne Mei et ses ouvrages a été à peu près inconnu des bibliographes.

MEI (Horace), né à Pise, en 1719, eut pour maître de composition le célèbre Jean-Marie Clari, et devint excellent organiste et bon compositeur. Ses études terminées, il obtint la place d'organiste à l'église cathédrale de Pise et la conserva jusqu'en 1763. A cette époque, il fut appelé à Livourne pour y remplir les fonctions de maître de chapelle de la cathédrale. Il est mort en cette ville, au mois d'octobre 1787, à l'âge de soixante-huit ans. Le caractère sérieux, mélancolique et timide de cet artiste ne lui permit pas de se faire connaître de ses contemporains comme il aurait dû l'être; mais depuis sa mort, les copies qui se sont répandues de ses ouvrages l'ont signalé comme un homme de rare talent. Ses fugues pour l'orgue et le clavecin méritaient d'être publiées comme des modèles pour les jeunes organistes. On connaît de lui : 1° *La Circoncision*, oratorio à quatre voix et instruments. 2° Douze messes concertées à quatre et cinq voix, avec instruments. 3° Deux messes solennelles à quatre voix, orgue et orchestre.

4° Douze messes brèves à quatre voix, deux violons, viole et orgue. 5° Huit messes à cinq, six et huit voix, *a Cappella*, avec orgue. 6° Deux messes de *Requiem* avec toutes les prières des morts, à quatre voix et orchestre. 7° *Stabat mater* à quatre voix concertantes et instruments. Krause, qui entendit ce morceau à Livourne, le considérait comme un chef-d'œuvre et en fit faire une copie. 8° *Te Deum* à deux chœurs et orchestre. 9° Des hymnes, introïts et graduels. 10° Des vêpres à quatre, cinq et huit voix concertées avec orchestre. 11° Deux suites de litanies à quatre voix avec orchestre. 12° Des motets à quatre voix avec accompagnement obligé. 13° Deux *idem* à voix seule et orgue. 14° Lamentations de *Jérémie* pour la semaine sainte. 15° Cantate pour voix de soprano et orchestre, intitulée : *La Musica*. 16° Trois concertos pour le clavecin. 17° Six sonates pour clavecin et violon. 18° Suites de fugues pour l'orgue et le clavecin. Tous ces ouvrages sont restés en manuscrit.

MEI (Raimond), né à Pavie, en 1743, a été longtemps maître de chapelle dans cette ville, et y a écrit beaucoup de messes et de motets. En 1776, il s'est établi à Marseille où il se trouvait encore en 1812.

MEIBOM ou MEYBAUM, en latin **MEIBOMIUS** (Marc), savant philologue, naquit en 1626, à Toenningen, dans le duché de Sleswig. Moller, qui lui a consacré un long article dans sa *Cimbria Litterata*, n'indique pas où il a fait ses études. Après les avoir terminées, il voyagea et habita quelque temps en Hollande où il publia, en 1652, le texte grec de sept anciens traités sur la musique avec une version latine et des notes. Il offrit la dédicace de cette collection à la reine de Suède, Christine, qui l'engagea à se rendre à sa cour et lui assigna une pension. Bourdelot, médecin de cette princesse, lui suggéra la pensée de faire chanter par Meibom un des airs de l'ancienne musique grecque en présence de ses courtisans; ce savant, dont la voix était aussi fausse que l'oreille, ne se tira pas trop bien de cette épreuve. Furieux du ridicule qu'il s'y était donné, il se vengea par de mauvais traitements contre Bourdelot, puis il s'éloigna de Stockholm et se rendit en Danemark, où le roi Frédéric III l'accueillit avec bienveillance. La protection de ce prince lui fit obtenir une chaire à l'université d'Upsal, et le roi le nomma son bibliothécaire. Cette position semblait devoir fixer le sort de Meibom; mais par des motifs inconnus, il l'abandonna quelques années après, et retourna en Hollande, où il s'occupa de la découverte qu'il croyait avoir faite de la forme des vaisseaux à trois rangs de rames des anciens, se persuadant qu'il en pourrait faire adopter l'usage, et qu'il en retirerait de grands avantages pour sa fortune; mais il ne trouva, ni en Hollande ni en France, quelqu'un qui voulût lui acheter son secret. En 1674, il fit un voyage en Angleterre pour s'y livrer à des recherches philologiques, et dans l'espoir qu'il y pourrait publier une édition de l'Ancien Testament, dont il avait corrigé le texte hébreu; mais il échoua encore dans cette entreprise, et revint un troisième fois en Hollande plus pauvre qu'il n'en était parti. Il y passa le reste de ses jours dans une situation peu fortunée, ne vivant que des secours qu'il recevait des libraires : Vers la fin de sa vie, il fut même obligé de vendre une partie de ses livres pour subsister. Il mourut à Utrecht, en 1711, dans un âge avancé.

Ce savant n'est ici placé que pour ses travaux relatifs à la musique. Parmi ceux-ci, on remarque : 1° Des notes dans la belle édition de Vitruve publiée par J. de Laet; Amsterdam, 1649, in-fol. On y trouve de bonne choses concernant la musique des anciens; particulièrement sur l'obscure description de l'orgue hydraulique donnée par l'auteur latin. 2° *Antiquæ musicæ auctores septem, græce et latine, Marcus Meibomius restituit ac notis explicavit;* Amstelodami, Ludov. Elzevirium, 1652, deux volumes in-4°. Les auteurs dont les traités de musique se trouvent dans cette collection sont : Aristoxène, Euclide (*Introduction harmonique*), Nicomaque, Alypius, Gaudence le philosophe, Bacchius l'ancien et Aristide Quintillien (*voyez* ces noms). Meibom y a joint le neuvième livre du *Satyricon* de Martianus Capella (*voyez* Capella), qui traite de la musique d'après Aristide. Cette collection, dont l'utilité ne peut être contestée, est un service important rendu à la littérature musicale par Meibom. Toutefois son travail a été trop vanté par des critiques qui n'ont considéré que le mérite littéraire de l'œuvre. La manie de ce savant était de voir des altérations dans les manuscrits, et d'y faire des corrections qui n'étaient souvent que des conjectures hasardées. C'est ainsi que, d'après ses vues particulières sur le mètre hébraïque, il fit des changements considérables dans le texte original de quelques psaumes et d'autres parties de la Bible; entreprise qui lui attira de rudes

attaques de quelques savants allemands, anglais et hollandais. Les mêmes idées l'ont conduit à mettre du désordre dans quelques parties des traités de la musique grecque qu'il a publiés. On peut voir, aux articles d'Aristoxène, d'Aristide Quintilien et de Bacchius, des éclaircissements sur quelques-unes de ses principales erreurs à ce sujet; on consultera aussi avec fruit les savantes remarques contenues dans un article de Perne sur la musique grecque, inséré dans le troisième volume de la *Revue musicale* (pp. 481-491). Pour ne citer qu'un fait qui pourra donner une idée de la légèreté portée par Meibom dans certaines parties de son travail, il suffit de dire qu'ayant trouvé, dans le premier livre du traité d'Aristide, une série de caractères de musique antérieure à la notation attribuée à Pythagore, dont on trouve l'exposé dans le livre d'Alypius, et n'ayant pu en trouver l'explication, il s'est, suivant son habitude, élevé contre les fautes des copistes, et a substitué à cette antique notation celle d'Alypius. C'est à Perne qu'on doit cette observation. 3° *De Proportionibus dialogus*; Copenhague, 1655, in-fol. Dans ce dialogue sur les proportions, les interlocuteurs sont Euclide, Archimède, Apollonius, Pappus, Eutocius, Théon (d'Alexandrie) et Hermotime. Meibom y traite, entre autres choses, des proportions musicales, d'après la doctrine des anciens, dont il rapporte en plusieurs endroits les textes avec une version latine. Mais il n'a pas toujours saisi le sens de cette doctrine : ainsi, il s'égare complètement (p. 77) dans l'analyse de la valeur réelle du comma $\frac{81}{80}$, et suivant son habitude il propose, en plusieurs endroits de son livre, des corrections inadmissibles dans certains passages dont il avait mal saisi le sens. Il avait attaqué dans cet ouvrage la latinité d'un livre de Guillaume Lange, professeur de mathématiques à Copenhague : celui-ci répondit par une critique solide des erreurs de Meibomius, dans son Traité intitulé : *De veritatibus Geometricis Libri II, quorum prior contra Scepticos et Sextum Empiricum, posterior autem contra M. Meibomii disputat.*; Copenhague, 1656, in-4°. Ce livre est suivi d'une lettre à Meibom que celui-ci fit réimprimer avec une réponse remplie de grossièretés, où il dit en plusieurs endroits que son adversaire l'a calomnié impudemment. La lettre de Lange avec la réponse de Meibom a été publiée sous ce titre : *Wilhelmi Langii epistola. Accessit Marci Meibomii responsio*; Copenhague (sans date), in-fol. de quarante-huit pages en quatre-vingt-seize colonnes. Ce morceau est ordinairement ajouté aux exemplaires du Traité des proportions. Le P. Fr.-Xav. Aynscom, jésuite d'Anvers, fit aussi paraître, dans le même temps, une réfutation de ce livre : elle avait pour titre : *Libellum de natura rationum, contra M. Meibomium*; Anvers, 1655, in-4°. Meibom ne traite pas mieux cet adversaire que Lange dans sa réponse à celui-ci, car il en parle en ces termes (col. 9) : *Tuæ et Jesuitæ stupidissimi impudentiæ atque ignorantiæ dicato, toti literato orbi ante oculos ponam.* Mais il trouva dans Wallis un adversaire plus redoutable qui, examinant ses erreurs en mathématicien de premier ordre et en helléniste consommé, le pressa de raisonnements et de citations sans réplique dans un écrit intitulé : *Tractatu elenchtico adversus Marci Meibomii Dialogum de proportionibus*; Oxford, 1657, in-4°. Cet écrit a été réimprimé dans le premier volume des œuvres mathématiques de Wallis (Oxford, 1695, quatre volumes in-fol.). Jamais l'illustre savant ne s'écarte des règles de la plus stricte politesse dans sa critique : la seule expression un peu vive qu'on y remarque, après avoir rapporté les opinions erronées de Meibom concernant l'intervalle minime de musique appelé *Limma*, est que ce sont absolument des rêveries : *Omnino somniasse videtur* (Wallis, Opera, t. I, p. 265). Il termine aussi par cette proposition accablante : *Falsa denique sunt ea omnia quæ, in suo de Proportionibus Dialogo, nove protulit Meibomius* (p. 288). Meibom comprit qu'il ne pouvait lutter contre un pareil athlète : il garda prudemment le silence.

Moller place parmi les écrits inédits de Meibom (*Cimbria Literata*, t. III, fol. 451) : 1° Le Traité des harmoniques de Ptolémée, en grec, avec une version latine et des notes. 2° Les éléments harmoniques de Manuel Bryenne, texte grec, version latine et annotations. 3° Le dialogue de Plutarque sur la musique, *idem*; mais il n'avait d'autre autorité pour l'existence de ses écrits que ce que Meibom en dit lui-même dans la préface de son recueil des sept auteurs grecs, cité précédemment, et dans sa lettre à Gudius sur les écrivains de musique. Il y a lieu de croire que ces ouvrages, ainsi que le travail sur la seconde partie de Bacchius (*voyez* ce nom) et le traité grec anonyme sur le rhythme, qu'il avait également promis, n'étaient qu'en projet, car parmi les manuscrits qu'on a retrouvés dans

ses papiers, il ne s'en est rien rencontré. Postérieurement, Wallis a publié de bonnes éditions des *Harmoniques* de Ptolémée, du commentaire de Porphyre sur ces harmoniques, du Traité de Manuel Bryenne (*voyez* WALLIS), et Burette (*voyez* ce nom) a publié le texte du dialogue de Plutarque avec une traduction française et beaucoup de notes excellentes.

On a de Meibom un petit écrit intitulé : *Epistola de Scriptoribus variis musicis, ad Marquardum Gudium.* Cette lettre, datée du 14 avril 1607, a été insérée dans le recueil des Épîtres de Gudius publié à Utrecht, en 1607 (p. 56).

MEIER (Frédéric-Sébastien), né le 5 avril 1773, à Benedict-Bayern, était fils d'un jardinier. Destiné par ses parents à l'état monastique, il alla faire ses humanités à Munich, et y apprit la musique comme enfant de chœur; puis il fut envoyé à Salzbourg pour y suivre un cours de philosophie. Mais le goût de la vie d'artiste s'était emparé de lui et lui faisait négliger ses études scientifiques. Il jouait de plusieurs instruments et y trouvait des ressources, en faisant sa partie dans les orchestres de danse. A l'âge de dix-huit ans, il débuta au théâtre de Munich; parcourut ensuite une partie de l'Allemagne avec une troupe de comédiens ambulants, et enfin entra au théâtre de Schikaneder, à Vienne, vers la fin de 1795. Longtemps il y brilla dans les rôles de première basse. Plus tard, il réunit à cet emploi celui de régisseur en chef du théâtre, et profita de l'influence que lui donnait cette place pour opérer un changement dans le goût du public, en faisant représenter les plus beaux opéras de Chérubini, de Méhul, de Berton et d'autres célèbres compositeurs français : ce fut lui aussi qui, dans ses concerts, fit entendre à Vienne pour la première fois quelques-uns des oratorios de Hændel. A l'époque de la réunion des trois théâtres principaux de la capitale de l'Autriche, Meier entra au théâtre de la cour; mais lorsque M. de Metternich y appela l'opéra italien, le chanteur allemand comprit qu'il ne pouvait lutter avec son ancien répertoire contre la vogue des opéras de Rossini, ni contre des chanteurs tels que Lablache; il demanda sa retraite et obtint la pension qu'il avait méritée par de longs services. Déjà il sentait les premiers symptômes d'une ossification du larynx, qui fit de rapides progrès et le mit au tombeau, le 9 mai 1835.

MEIFRED (Joseph-Émile), né le 23 octobre 1793, apprit dans sa jeunesse la musique et le cor, et fut d'abord élève de l'école des arts et métiers de Châlons. Il était déjà âgé de vingt et un ans lorsqu'il se rendit à Paris et entra au Conservatoire, où il fut admis comme élève, le 20 juin 1815. Il y reçut des leçons de Dauprat. Peu de temps après, il entra à l'orchestre du Théâtre-Italien comme second cor; mais, en 1822, il abandonna cette place pour entrer à l'orchestre de l'Opéra. Il était aussi cor basse à la chapelle du roi lorsqu'elle fut supprimée après la révolution de 1830. Lorsque le cor à pistons fut introduit en France, M. Meifred perfectionna cet instrument en ajoutant de petites pompes particulières aux tubes qui baissent l'instrument dans le jeu des pistons, et en appliquant ces pistons aux branches de l'instrument au lieu de les placer sur la pompe, afin de donner à celle-ci plus de liberté, et de conserver les tons de rechange. Il fit exécuter ces perfectionnements en 1827, par Labbaye, facteur d'instruments de cuivre à Paris. L'étude spéciale que M. Meifred avait faite des ressources du cor à pistons, lui fit obtenir, en 1833, sa nomination de professeur de cet instrument au Conservatoire pour la formation de cors-basses nécessaires aux orchestres. Il occupe encore (1861) cet emploi, ainsi que celui de chef de musique de la troisième légion de la garde nationale de Paris. Cet artiste a publié : 1° Douze duos faciles pour deux cors, op. 1; Paris, Zetter. 2° *De l'étendue, de l'emploi et des ressources du cor en général, et de ses corps de rechange en particulier, avec quelques considérations sur le cor à pistons;* Paris, Launer, 1829, in-4°. 3° Mélodies en duos faciles et progressifs pour deux cors; Paris, Brandus. 4° *Méthode pour le cor à deux pistons, à l'usage du Conservatoire de Paris;* Paris, Richault. 5° *Méthode de cor chromatique à trois pistons; ibid.;* 6° *Notice sur la fabrication des instruments de cuivre en général, et sur celle du cor chromatique en particulier;* Paris, de Soye et C°, 1851, in-8° de 16 pages avec 2 planches. 7° *Quelques mots sur les changements proposés pour la composition des musiques d'infanterie.* Paris, 1852, in-16 de 14 pages (Extrait du journal *la France musicale*). M. Meifred a pris part à la rédaction de la critique musicale dans plusieurs journaux. On a publié de lui trois opuscules en vers sous les titres suivants : 1° *Commentaire du chantre Jérôme sur la première représentation des* Huguenots, *opéra* (Paris), 1836, in-8°. 2° *Voyage et retour, silhouette en vers, à l'occasion du*

banquet donné à *Habeneck aîné, par les artistes de l'orchestre de l'Opéra, le 20 juillet 1841*. Paris; 1841, in-8°. 5° *Le Café de l'Opéra. Poëme didactique* (en vers libres), dédié aux amateurs du jeu de dominos; Paris, 1832, in-8° de trente-deux pages. Ces trois écrits sont attribués à M. Meifred par Quérard (*France littéraire*, t. VI, p. 19), et par les auteurs de la *Littérature française contemporaine* (t. V., p. 555).

MEILAND (JACQUES), et non MEYLAND, comme l'écrit Samuel Grosser, dans ses *Curiosités de la Lusace* (1), ni MAILAND ou MAYLAND, variantes données par les Lexiques de Schilling, de Gassner et de Bernsdorf, fut un compositeur allemand de mérite. Il naquit en 1542, à Senftenberg, dans la Haute-Lusace, et non dans la Misnie, comme le prétend Nicodème Frischlin (2). Il fit ses études musicales, comme enfant de chœur, dans la chapelle électorale de Dresde. Ayant été nommé maître de chapelle de la petite cour d'Anspach, il obtint de son maître la permission de faire un voyage en Italie, visita Rome et Venise, et y étudia le contrepoint sous la direction des meilleurs maîtres. De retour à Anspach, en 1563, il publia dans l'année suivante son premier ouvrage, composé de motets, sous ce titre: *Cantiones sacræ quinque et sex vocum, harmonicis numeris in gratiam musicorum compositæ et jam primum in lucem editæ; Noribergæ, excudebat Ulricus Neuberus et hæredes Joan. Montani*, 1564, in-4° obl. Ce recueil, qui renferme douze motets à cinq voix, et cinq à six voix, a été inconnu à tous les biographes et bibliographes : il s'en trouve un exemplaire dans la Bibliothèque de Leipsick. On a cru qu'il entra au service du landgrave de Hesse, lorsqu'il eut obtenu son congé du landgrave d'Anspach, en 1575, et qu'il mourut à Cassel, en 1607. Je me suis conformé à ces renseignements dans la première édition de cette *Biographie des musiciens*; mais ils sont inexacts. L'erreur provient de ce qu'il a dédié un de ses ouvrages, en 1575, à Guillaume, landgrave de Hesse, parce que ce prince posséda en commun le duché de Brunswick avec Guillaume, fils d'Ernest, duc de Zell et de Lunebourg, au service de qui Meiland était entré, après avoir quitté la cour d'Anspach. Il semble que Meiland n'alla pas directement d'Anspach à Zell, et qu'il vécut quelque temps à Francfort où il

(1) *Lausitzischen Merkwürdigkeiten*, part IV, p. 170.
(2) *Orationes insigniores aliquot*. Strasbourg, 1605, in-8°.

a publié plusieurs ouvrages. M. de Winterfeld croit que, dans ses dernières années, il ne fut que simple *cantor* (voyez *Des Evang. Kirchengesang*, t. I, p. 339-340). Ce ne fut donc pas à Cassel, mais à Zell, ou Celle (aujourd'hui dans le royaume de Hanovre), que Meiland mourut, non en 1607, comme le dit Samuel Grosser, ni en 1592 ou 1593, suivant les Lexiques de Schilling et de Gassner, mais en 1577, à l'âge de trente-cinq ans. Ces renseignements positifs sont fournis par la préface d'Eberhard Schell, de Dannenberg (Hanovre), éditeur de l'œuvre posthume de Meiland intitulé : *Cygneæ Cantiones latinæ et germanicæ*.

Après l'œuvre de motets publié à Nuremberg, en 1564, on ne trouve plus de compositions de Meiland publiées avant 1572; il est vraisemblable cependant qu'il n'est pas resté huit années sans publier quelque ouvrage dont l'existence a été ignorée jusqu'à ce jour. Quoi qu'il en soit, j'ai trouvé à la Bibliothèque royale de Berlin (fonds de Pœlchau) un recueil de motets de cet artiste, intitulé : *Selectæ cantiones quinque et sex vocum; Noribergæ*, 1572, cinq volumes petit in-4°. Aucun biographe ou bibliographe n'a connu cet ouvrage, après lequel viennent ceux-ci : 3° *Cantiones sacræ quinque et sex vocum*; Nuremberg, 1575, cité par Walther. On y trouve dix-huit motets. 4° *XXXIII Motetten mit deutschen auch lateinischen Text*; Francfort, chez Sigmund Feyerabend, 1575, in-4° obl. C'est cet ouvrage qui est dédié à Guillaume, margrave de Hesse. On y trouve dix-neuf motets latins et quatorze motets allemands. M. de Winterfeld en a extrait un morceau à cinq parties sur une mélodie populaire du quinzième siècle, et l'a publié en partition parmi les exemples de musique de son important ouvrage sur le chant évangélique (t. I, n° 43). 5° *XVIII weltliche teutsche Gesænge von 4 und 5 Stimmen* (Dix-huit chansons allemandes et mondaines à quatre et cinq voix); Francfort, de l'imprimerie de Rab et chez Feyerabend, 1575, in-4° obl. On trouve à la Bibliothèque royale de Munich un exemplaire du même ouvrage avec cet autre titre : *Neue auserlesene teutsche Gesäng, mit vier und fünf Stimmen zu singen, und auf allerley Instrumenten zu gebrauchen* (Chants allemands nouvellement publiés, pour chanter à quatre et cinq voix, et pour l'usage de toutes sortes d'instruments); Francfort, Graben et Sigmund Feyerabend, 1575, in-4° obl. Ce recueil offre un intérêt rhythmique qu'on ne

trouve pas chez les compositeurs allemands de cette époque (à l'exception du chant choral), en ce que toutes les parties sont astreintes à un rhythme identique, dont on voit d'intéressants exemples dans les villanelles de Donati et dans les œuvres de Croce et de Gastoldi. M. de Winterfeld en a extrait un chant à quatre voix qu'il a publié en partition dans les exemples de musique (n° 44) de l'ouvrage cité ci-dessus. 6° *Sacræ aliquot cantiones latinæ et germanicæ quinque et quatuor vocum; Francofurti per Georgium Corvinum et Sigismundum Feyerabend*, 1575, in-4° obl. Ce recueil, qui contient vingt-deux motets, est à la Bibliothèque royale de Munich. 7° *Cantiones aliquot novæ, quas vulgo motetas vocant quinque vocibus compositæ; quibus adjuncta sunt officia duo de S. Joanne Evangelista et Innocentibus; Francofurti per Georgium Corvinum et Sigismundum Feyerabend*, 1576, in-4° obl., à la Bibliothèque royale de Munich. C'est le même ouvrage qui a été reproduit à Erfurt, en 1588, sous le titre de *Harmoniæ sacræ quinque vocum*. Cette édition se trouve aussi à la Bibliothèque royale de Munich; je l'ai comparée avec l'autre et j'ai constaté l'identité de l'œuvre. 8° *Cygneæ Cantiones latinæ et germanicæ Jacobi Meilandi Germani, quinque et quatuor vocibus, in illustrissima aula Cellensi* (de Zell), *paulo ante obitum summa diligentia ab ipsomet compositæ. Nunc primum in lucem editæ opera et studio Eberhardi Schelii Dannenbergii. Cum præfatione ejusdem; Wittebergæ, excudebat Matthæus Welack*, 1590, in-4° obl. Je possède un exemplaire complet de cet ouvrage très-rare. Le portrait gravé en bois de Meiland, dans l'année de sa mort, se trouve au frontispice de chacun des cinq volumes. Ainsi qu'on le voit par le titre, les pièces qui composent ce recueil, au nombre de vingt-deux, ont été composées peu de temps avant le décès de l'auteur, c'est-à-dire dans l'année 1577. Elles consistent en neuf motets latins à cinq voix, six à quatre voix, quatre cantiques allemands à cinq voix, et trois à quatre voix. A la fin de l'ouvrage on trouve un chant latin et un allemand, tous deux à cinq voix, avec ce titre : *Typographus. Sequentes cantiones ex psalmo XIII desumptas, atque in honorem Dn. Eberhardi Schelii, per Petrum Heinsium Brandeburgensem; in Academiæ Witebergensis templo ad arcem cantorem, quinque vocibus compositas, ne pagellæ vacarent, huc adjicere libent, vale et fruere.* La préface de Schell,

qui est fort longue, est digne des commentaires de Mathanasius sur le *chef-d'œuvre d'un inconnu*; à l'exception de quelques renseignements sur Meiland, l'éditeur y parle de tout, sauf de l'ouvrage qu'il publie. Il y est question d'Aristote, de Cicéron, de Marsile Ficin, de la politique et des tyrans qui naissent pour le malheur de l'humanité. Le rédacteur du catalogue de la musique de la Bibliothèque royale de Munich y a inscrit, comme un ouvrage de Meiland, un fragment intitulé : *Teutsche Gesänge mit fünf und vier Stimmen, bei dem fürstlichen Lüneburgischen Hofflageur zu Zell* (sine loco et anno). Il n'a pas vu que ces chants ne sont que la deuxième partie des *Cygneæ cantiones* dont il vient d'être parlé.

Walther nous apprend qu'à la sollicitation de quelques-uns des amis de Meiland, il prit part à la composition du chant du psautier allemand de Luther. Gerber pense que le travail dont il s'agit consistait à mettre le chant choral à quatre parties ; mais M. de Winterfeld croit que Meiland a écrit seulement quelques mélodies chorales pour le *Gesangbuch de Wolf*, publié à Francfort, en 1569.

MEINCKE (Charles). *Voyez* ci-après **MEINEKE**.

MEINDRE (L'abbé E.), maître de chapelle de la cathédrale d'Agen, et professeur de chant ecclésiastique au petit séminaire de cette ville, est auteur d'un ouvrage intitulé : *Méthode élémentaire et complète pour l'accompagnement du plain-chant*. Dijon, 1858, in-12.

MEINEKE (Charles). Il y a beaucoup d'obscurité sur la personne de cet artiste, si toutefois il n'y en a qu'un seul. Suivant l'*Universal Lexikon der Tonkunst* de Schilling, *Charles Meineke* est un pianiste et organiste, né en Allemagne, qui, en 1836, occupait la position d'organiste à l'église Saint-Paul de Baltimore, dans les États-Unis d'Amérique. C'était alors, dit le rédacteur de l'article, un homme d'environ quarante-cinq ans. Jusqu'en 1810, il avait vécu en Allemagne, mais, en 1822, il était déjà à Baltimore, et il avait fait exécuter, en 1823, un *Te Deum* pour voix solo avec chœur et accompagnement d'orgue ; cet œuvre avait été publié à Philadelphie. Enfin, avant d'arriver en Amérique, M. Meineke avait vécu quelque temps en Angleterre. De plus, il avait publié en Allemagne des œuvres diverses pour le piano et pour l'orgue. D'autre part, on lit dans la trente-sixième année de la *Gazette générale de musique* (p. 57-58) une notice sur la situation de la

musique à Oldenbourg, datée de cette ville, le 10 décembre 1833, où l'on voit que M. Pott, maître de concert et élève de Kiesewetter et de Spohr, venait de prendre la direction de la société de chant qui, jusque-là et pendant douze ans, avait été dirigée par M. Meineke, organiste et, précédemment, musicien de chambre (*Welcher* (Singverein) *hier seit zwœlf Jahren, bis jetzt unter Leitung des Hrn. Organisten, früher Kammermusikus, Meineke besteht*). Or, le prénom de cet organiste d'Oldenbourg est aussi *Carl* (Charles) sur les morceaux de sa composition, et en particulier sur une messe à quatre voix et orgue, publiée à Leipsick. Il est évident qu'il ne peut y avoir identité entre l'organiste de Baltimore, habitant cette ville depuis 1822 jusqu'en 1830, et l'organiste d'Oldenbourg, qui y dirige une société de chant depuis 1821 jusqu'en 1833, bien que tous deux aient les mêmes noms et prénoms. Je pense que cette confusion ne provient que d'une faute d'impression au nom de *Meineke*, dans le Lexique de Schilling, et qu'il y faut lire *Meincke*; car on trouve dans la *Gazette générale de musique de Leipsick* (ann. 1823, p. 574) l'analyse d'une composition qui a pour titre : *A Te Deum, in four Vocal-Parts, with an accomp. for the Organ or Piano-forte, comp. by C. Meincke, Organist of St. Paul's church Baltimore*; Baltimore, publ. by John Cole. Bien que l'adresse de l'éditeur soit ici à Baltimore, on voit dans l'analyse que l'ouvrage a été gravé à Philadelphie. Il résulte de cet éclaircissement que tous les ouvrages publiés en Allemagne sous le nom de *Meineke* (C.) appartiennent à l'organiste d'Oldenbourg. On connaît de cet artiste : 1° Six chansons maçonniques pour voix solo avec chœur d'hommes et accompagnement de piano; Offenbach, André. 2° Messe à quatre voix et orgue, op. 25; Leipsick, Siegel. 3° Variations pour le piano, sur divers thèmes; op. 12, Leipsick, Peters; op. 13, Bonn, Simrock; op. 14, Mayence, Schott; op. 20, Leipsick, Kistner. 4° Gammes et préludes pour le piano, dans tous les tons; Offenbach, André; chants détachés à voix seule, avec piano; quelques pièces d'orgue.

MEINERS (...), fils d'un employé du gouvernement autrichien à Milan, a fait ses études musicales au Conservatoire de cette ville. Comme premier essai de son talent, il a écrit, en 1841, le second acte de l'opéra *Francesca di Rimini*. Dans l'année suivante, il donna, au théâtre de *la Scala*, à Milan, *Il Disertore Svizzero*, dans lequel le public remarqua plusieurs beaux morceaux qui le firent considérer comme un artiste d'avenir. Cependant rien n'est venu justifier depuis lors les espérances que son début avait fait naître. En 1840, M. Meiners a été nommé maître de chapelle de la cathédrale de Verceil. Il paraît n'avoir écrit, depuis lors, que de la musique d'église.

Un autre compositeur du même nom (*G. de Meiners*), amateur de chant à Dresde, s'est fait connaître par des chants pour quatre voix d'hommes, et par des *Lieder* à voix seule avec accompagnement de piano, au nombre d'environ huit recueils. Ces ouvrages ont été publiés depuis 1832 jusqu'en 1840. Depuis plus de vingt ans (1861), il n'a rien paru de M. de Meiners, ce qui peut indiquer que cet amateur est décédé.

MEINERT (Jean-Henri), facteur d'orgues à Lahn, vers le milieu du dix-huitième siècle, a construit, en 1746, celui de l'église évangélique de Freystadt, composé de cinquante-trois jeux; en 1748, celui de Hermsdorff, de vingt-six jeux; en 1753, un bon instrument de trente-six registres à Goldberg, et vers le même temps un autre à Harpesdorff, de vingt-six jeux.

MEISNER (Joseph), chanteur distingué, naquit à Salzbourg, dans la première moitié du dix-huitième siècle. Dans sa jeunesse, il visita l'Italie, y apprit l'art du chant, et brilla sur les théâtres de Pise, de Florence, de Naples et de Rome, puis retourna en Allemagne et chanta avec succès à Vienne, Munich, Würzbourg, Stuttgard, Cologne et Liége. De retour à Salzbourg, il y entra au service de l'archevêque; mais, en 1757, il fit un second voyage en Italie et chanta à Padoue et à Venise. Dans l'étendue extraordinaire de sa voix, ce chanteur réunissait les sons graves de la basse aux sons les plus élevés du ténor.

MEISSNER (Philippe), virtuose clarinettiste, naquit le 14 septembre 1748, à Burgpreppach, dans la Franconie. A l'âge de sept ans, il commença ses études au collège de Würzbourg et y montra de rares dispositions pour la musique, particulièrement pour la clarinette. Lorsqu'il eut atteint sa douzième année, son père consentit enfin à lui donner un bon instrument, et le confia aux soins de Hessler, clarinettiste de la cour. Dès ce moment, le jeune Meissner se livra avec ardeur à l'étude, et qua're ans lui suffirent pour être en état de se faire entendre devant le prince, à Würzbourg. Il reçut en récompense une somme considérable pour voyager, et se mit

en route au mois de mai 1700, se dirigeant vers Mayence, Manheim, Bruchsal et Strasbourg. Arrivé dans cette dernière ville, il y fut attaché au service du cardinal, prince de Rohan qui, bientôt après, le conduisit à Paris. La clarinette était alors peu connue en France : Meissner, quoique fort jeune, eut la gloire de faire comprendre aux musiciens français les beautés de cet instrument, et les ressources qu'on en pouvait tirer dans l'instrumentation. Plusieurs fois il se fit entendre avec succès au Concert spirituel et à celui des amateurs. Gerber dit que Meissner fut alors attaché à l'Opéra : c'est une erreur, car il n'y eut de clarinettes fixées dans l'orchestre de ce théâtre qu'en 1775, et les deux artistes qu'on engagea pour cet instrument étaient deux musiciens allemands, nommés Ernst et Scharf. Mais Meissner fut engagé par le marquis de Brancas pour la musique des gardes du corps. Séduit par les offres avantageuses du prince Potocki, il consentit à le suivre en Pologne et quitta Paris avec lui. Arrivé à Francfort, il ne put résister au désir de revoir sa famille, dont il était séparé depuis dix ans, et il se rendit à Würzbourg, où il arriva au mois de mai 1776. Ayant appris son arrivée, le prince régnant le fit venir à sa résidence de Weitshœchheim et fut si satisfait de son talent, qu'il l'engagea immédiatement à son service. Depuis cette époque, l'artiste ne s'éloigna plus de Würzbourg, si ce n'est pour un voyage qu'il fit à Munich, à Dresde et dans la Suisse. Il se livra à l'enseignement et forma un grand nombre d'élèves, parmi lesquels on remarqua quelques artistes distingués tels que Behr, de Vienne, Gœpfert, les deux frères Viersnickel et Kleinhaus. On peut donc considérer Meissner comme un des premiers fondateurs de la belle école de clarinette qui se distingua autrefois en Allemagne. C'est à cette école qu'appartiennent Beer, mort à Paris, et M. Bender, directeur de musique du régiment des *guides*, en Belgique. Meissner a composé beaucoup de concertos pour la clarinette, des quatuors, des airs variés et d'autres pièces de différent genre. Il a publié : 1° Pièces d'harmonie pour des instruments à vent, liv. I et II ; Leipsick, Breitkopf et Hærtel. 2° Quatuors pour clarinette, violon, alto et basse, n^{os} 1 et 2; Mayence, Schott. 3° Duos pour deux clarinettes, op. 3 ; *ibid*. 4° *Idem*, op. 4 ; *ibid*. Cet artiste est mort à Würzbourg, vers la fin de 1807.

MEISSNER (AUGUSTE-GOTTLIEB ou THÉOPHILE), né à Bautzen, en 1753, fut d'abord archiviste à Dresde, puis professeur à Prague. Il mourut à Fulde, en 1807. On a de lui un livre intéressant, intitulé : *Bruchstücke zur Biographie J. G. Nauman's* (Fragments pour la Biographie de J.-G. Naumann) ; Prague, 1803-1804, deux volumes in-8°.

MEISSONNIER (ANTOINE), né à Marseille, le 8 décembre 1783, était destiné au commerce par ses parents ; mais son goût pour la musique lui fit prendre la résolution de se rendre en Italie à l'âge de seize ans. Arrivé à Naples, il y reçut des leçons d'un maître nommé Interlandi, tant pour la guitare que pour la composition. Il y écrivit un opéra bouffe, intitulé : *la Donna corretta*, qui fut représenté sur un théâtre d'amateurs. Après plusieurs années de séjour à Naples, il rentra en France, et alla s'établir à Paris où il a publié une grande sonate pour la guitare, trois grands trios pour guitare, violon et alto; Paris, chez l'auteur ; des variations, divertissements et fantaisies pour le même instrument; une *Méthode simplifiée pour la lyre ou guitare* (Paris, Sieber), et un grand nombre de romances. En 1814, il a établi à Paris une maison de commerce de musique qu'il a conservée pendant plus de vingt ans.

MEISSONNIER (JOSEPH), frère du précédent, connu sous le nom de MEISSONNIER JEUNE, est né à Marseille, vers 1790. Élève de son frère pour la guitare, il a donné longtemps des leçons de cet instrument à Paris, puis y a succédé à un ancien marchand de musique nommé *Corbaux*. Depuis 1824, il a été éditeur d'un nombre considérable d'œuvres de musique de tout genre. Il a arrangé pour la guitare beaucoup d'airs d'opéras et d'autres morceaux. On a gravé de sa composition : 1° Trois duos pour guitare et violon ; Paris, Hanry. 2° Trois rondeaux *idem*, ibid. 3° Des recueils d'airs connus pour guitare seule, op. 2 et 4 ; Paris, Ph. Petit. 4° Des airs d'opéras variés ; Paris, Hanry, Ph. Petit. Dufaut et Dubois, et chez l'auteur. 5° Des recueils de contredanses ; *idem*, ibid. 6° Deux méthodes de guitare. Dans son catalogue général de la musique imprimée, Whistling a confondu les ouvrages des deux frères Meissonnier.

Joseph Meissonnier eut un fils qui lui succéda comme éditeur de musique, et qui, après avoir fait une fortune considérable dans son commerce, s'est retiré en 1855, à cause de sa mauvaise santé.

MEISTER (JEAN-FRÉDÉRIC), né à Hanovre, dans la première moitié du dix-sep-

tième siècle, fut d'abord attaché à la musique du duc de Brunswick, puis entra au service de l'évêque de Lubeck, à Eutin, et, enfin, devint organiste de l'église Sainte-Marie, à Flensbourg. Il mourut en cette ville, le 28 octobre 1697. On a publié de sa composition : 1° Une suite de morceaux de chant à l'usage des habitants du Holstein, intitulée : *Fürstliche Holstein-Gluckburgische Musikalische Gemuths-Belustigungen;* Hambourg, 1693, douze parties in-fol. 2° *Raccolta di diversi fiori musicali per l'organo ossia gravicembalo, come sonate, fugue, imitazioni, ciaccone, etc.*; Leipsick, 1695.

MEISTER (MICHEL), *cantor* à Halle (Saxe), a donné une édition améliorée du *Compendium musicæ* de Henri Faber, avec la version allemande de Melchior Vulpius, et y a ajouté une petite préface, à Leipsick, en 1624, petit in-8°.

MEISTER (ALBERT-FRÉDÉRIC-LOUIS), littérateur allemand, né en 1724, à Weichersheim, dans la principauté de Hohenlohe, fit ses études à Gœttingue et à Leipsick. Après les avoir terminées, il fut d'abord instituteur, puis professeur de philosophie à l'Université de Gœttingue. Il mourut dans cette position, le 18 décembre 1788. On trouve dans les nouveaux mémoires de la Société royale de Gœttingue (t. II, p. 150 et suiv.) un discours qu'il prononça, en 1771, concernant l'orgue hydraulique des anciens, intitulé : *De Veterum hydraulo*. Ce morceau se fait remarquer par de l'érudition et des considérations nouvelles. On a aussi de ce savant une dissertation sur l'harmonica, insérée dans *le Magasin de Hanovre* (ann. 1706, p. 50), et dans les *Notices hebdomadaires* de Hifler (ann. 1706, p. 71), sous ce titre : *Nachricht von einem neuen musikalischen Instrumente Harmonica genannt*.

MEISTER (JEAN-GEORGES), organiste de l'église de la ville, professeur au séminaire de Hildburghausen et organiste de l'église principale, né le 30 août 1795, à Gettershausen, près de Heldbourg, dans le duché de Saxe-Meiningen, est auteur d'un livre qui a pour titre : *Vollstændige Generalbass-Schule und Einleitung zur Composition. Ein Lehrbuch zum Selbstunterricht für diejenigen, welche die gesammte theoretisch Kenntniss und praktische Fertigkeit im Generalbass erlernen, regelmæssig und mit Leichtigkeit moduliren und Vorspiele und Fantasien componiren lernen wollen* (École complète de la basse continue et introduction à la composition. Méthode pour s'instruire soi-même, etc.); Ilmenau, Voigt, 1834, in-4° de quatre-vingt-dix pages. On a aussi du même artiste plusieurs cahiers de pièces d'orgue, parmi lesquels on remarque : 1° *Six pièces d'orgue à l'usage du service divin*, op. 11; Schleusingen, Glaser. 2° *Six nouvelles pièces faciles pour l'orgue*; Cobourg, Reimann. 3° *Douze pièces d'orgue d'une moyenne force, en deux suites*; *ibid.* L'œuvre quatorzième, renfermant soixante pièces d'orgue faciles pour jouer avec ou sans pédale, a été publié en 1841, à Erfurt, chez Kœrner. Cet éditeur a inséré des pièces d'orgue de Meister dans les deuxième et troisième livres de son *Postludien-Buch für Orgelspieler;* Erfurt, sans date.

MEISTER (CHARLES-SÉVERIN), de la même famille et vraisemblablement fils du précédent, fut d'abord professeur adjoint du Séminaire de Hildburghausen et organiste d'une des églises de cette ville, puis a été nommé professeur de musique au séminaire des instituteurs, à Montabaur. Il occupait déjà cette position en 1844. On a de cet artiste une petite méthode pratique d'orgue, à l'usage des commençants, sous ce titre : *Kleine practische Vorschule für angehende Orgelspieler*, op. 5; Mayence, Schott. Ses autres ouvrages les plus importants sont : *Douze préludes pour l'orgue*, op. 3; Bonn, Simrock; douze *idem*, op. 4; Neuwied, Steiner; *Singwældlein der Kleinen*, collection de chants pour les enfants, op. 2; Bonn, Simrock. L'œuvre sixième consiste en *Cent soixante cadences et petits préludes pour l'orgue, dans les tons majeurs et mineurs les plus usités*, en deux suites; Erfurt, Kœrner.

MEJO (AUGUSTE-GUILLAUME), directeur de musique à Chemnitz, est né en 1795, à Nossen, en Silésie. Il commença son éducation musicale à Oederan, et l'acheva à Leipsick, où il fut pendant sept ans attaché à l'orchestre du concert. Plus tard, il alla s'établir à Domanzl, en Silésie, en qualité de directeur de musique d'une chapelle particulière. Après y avoir demeuré pendant onze ans, il fut appelé à Chemnitz, en 1832. On dit qu'en peu d'années son activité et sa connaissance de la musique ont fait faire de rapides progrès à l'art dans cette ville, où il dirige de bons concerts. M. Mejo est également habile sur la clarinette, sur le violon et dans la composition. Il a publié : 1° *Variations à grand orchestre;* Leipsick, Breitkopf et Hærtel. 2° Plusieurs recueils de danses de différents caractères, à

grand orchestre. 3° *Des variations en harmonie*, n°° 1, 2, 3, 4; *ibid*. 4° *Rondo pour cor et orchestre*; *ibid*. En 1840, il a fait représenter à Brunswick un opéra intitulé : *Der Gang nach dem Eisenhammer* (le Mouvement du martinet), qui a obtenu du succès.

MELANI (ALEXANDRE), né à Pistoie, ou, suivant d'autres indications, à Modène, d'abord maître de chapelle à Saint-Pétrone de Bologne (en 1666), puis maître de chapelle de l'église Sainte Marie Majeure, à Rome, le 16 octobre 1667, quitta cette place, en 1672, pour entrer en la même qualité à l'église Saint-Louis des Français. Il occupait encore ce poste en 1682, car dans le *Mercure galant* du mois d'octobre de cette année (deuxième partie, p. 280), où l'on rend compte d'une messe que le duc d'Estrées fit chanter dans l'église Saint-Louis, le 25 août, à l'occasion de la naissance du duc de Bourgogne on lit : « Le sieur Melani y fit « entendre une musique excellente et des « symphonies admirables. » Ce compositeur vivait encore en 1698, comme on le voit par la dédicace de son œuvre quatrième, contenant des *Motetti a una, due, tre e cinque voci*; Rome, 1698, in-4°. Melani est connu aussi par divers opéras, dont un représenté à Florence, en 1681, et à Bologne, au théâtre Malvezzi, en 1697, sous le titre : *Il Carceriere di se medesimo*, et qui fut fort applaudi. Le second opéra de ce maître est intitulé : *Amori di Lidia e Clori*; il fut représenté au théâtre de Bologne, en 1688, et il fut joué de nouveau, en 1691, dans la *villa Bentivoglio di Foggianova nel Bolognese*. L'abbé Quadrio, qui nomme ce musicien (t. V, p. 517), dit qu'il mit aussi en musique le *Ruberto* d'Adimari. On voit aussi par les livrets de deux oratorios que Melani en avait composé la musique. Le premier a pour titre : *Giudizio di Salomone. Oratorio per musica dato in luce da Bonaventura Aleotti, min. Convent.*; Bologna, 1686, in-12. L'autre est intitulé : *Oloferne, oratorio da recitarsi nella Cappella del castello di Ferrara, la sera del Natale di N. S.*; *ibid.*, 1680, in-12. Mais c'est surtout par ses motets à trois et à quatre chœurs que ce maître s'est fait connaître. On les trouvait autrefois en manuscrit dans l'église Sainte-Marie Majeure. L'abbé Santini possède sous le nom de Melani : 1° Deux *Crucifixus* à cinq voix. 2° Le psaume *Dilexi quoniam*, à huit voix. 3° Deux *Magnificat*, deux *Benedictus*, et deux *Miserere* à huit voix. 4° Les psaumes *Dixit Dominus*, *Memento Domine* et *In Exitu Israel*, à douze voix. 5° *Credo*, et *In Veritas mea*, à huit voix. 6° Deux litanies à neuf voix. L'œuvre troisième de Melani a pour titre : *Concerti spirituali a due, tre, e cinque voci*; *Roma, Mascardi*, 1682.

Malgré les éloges qui ont été donnés à ce musicien par quelques-uns de ses contemporains, c'était un artiste médiocre, qui écrivait d'une manière incorrecte, suivant ce que j'ai vu dans quelques-uns de ses morceaux en partition, chez l'abbé Santini. Un de ses ouvrages a pour titre : *Delectus sacrarum cantionum binis, ternis, quaternis quiniseque vocibus concinendus; Romæ, typis Mascardi*, 1673, in-4°.

MELANI (ANTOINE), musicien italien au service de l'archiduc d'Autriche Ferdinand-Charles, a fait imprimer de sa composition : *Scherzi musicali ossia capricci, e balletti da suonarsi ad uno, 2 violini e viola;* Inspruck, 1659, in-4°.

MÉLANIPPÈDE, poète-musicien, né dans l'île de Mélos, l'une des Cyclades, était fils de Criton, et vivait vers la soixante-cinquième olympiade. Plutarque (*De Musica*) dit qu'on lui attribuait l'invention du mode lydien; mais d'autres ont accordé l'honneur de cette invention à un autre musicien nommé Anthippe (*voyez* ce nom).

MELCARNE (JÉROME), surnommé IL MONTESARDO, parce qu'il était né dans le bourg de ce nom (royaume de Naples, dans la terre d'Otrante) fut maître de chapelle à Lecce (Calabre), au commencement du dix-septième siècle. Il a fait imprimer de sa composition : *Il Paradiso terrestre con motetti diversi e capricciosi, a 1, 2, 3, 4 e 5 voci;* Venise, 1619, in-4°.

MELCHER (JOSEPH), directeur de l'Académie de chant, à Francfort-sur-l'Oder, pianiste et compositeur de mélodies vocales, a commencé à se faire connaître vers 1834. On a de lui des recueils de *Lieder* à voix seule, avec accompagnement de piano, op. 5 (*Lieder et romances de divers poëtes*), Eisleben, Reinhardt; op. 6 (*Lieder* et chants), Berlin, Paez; op. 7 (trois chants pour soprano ou ténor). *ibid.*; op. 9 (trois chants idem), Berlin, Ende ; op. 12 (cinq *Lieder* pour soprano), Berlin, Bote et Bocke; op.13 (chants religieux), Berlin, Challier; chants à quatre voix, à l'usage des écoles, op. 8; Berlin, Paez; six chants à quatre voix, op. 14, en deux suites; Berlin, Bote et Bocke; chant pour quatre voix d'hommes, sur un poëme de Uhland; *ibid.* Melcher a publié aussi quelques petites pièces pour piano.

MELCHERT (Jules), professeur de piano, et compositeur pour son instrument et pour le chant, fixé à Hambourg, a publié quelques petites choses pour les pianistes amateurs, tels que deux rondeaux agréables, op. 7; Hambourg, Cranz; deux morceaux de salon, op. 11; *ibid.;* valse d'*Adélaïde;* ibid.; mais c'est surtout par ses compositions pour le chant qu'il s'est fait une honorable réputation en Allemagne. On remarque parmi ses ouvrages de ce genre : 1° *Liederkranz* (collection de *Lieder*), en deux suites, pour voix seule avec piano, op. 5; Hambourg, Niemeyer. 2° Deux poëmes de *Reinick*, pour contralto et piano, op. 16; *ibid.* 3° Quatre *Lieder* pour baryton, op. 22, *ibid.* 4° Trois *Lieder* pour soprano, op. 27; *ibid.;* et une multitude de chants détachés, dont la *Nuit*, pour ténor, op. 17, *ibid.;* le *Chant du printemps*, pour soprano, op. 21, ibid; *Maria*, de Novalis, op. 26; *ibid.* Melchert a publié aussi des chants à quatre voix; *ibid.*

MELDERT (Léonard), musicien belge, né dans la province de Liége, vers 1535, a fait un voyage en Italie. Pendant son séjour à Venise, il publia le premier livre de ses madrigaux à cinq voix, chez les héritiers de Scotto, 1578, in-4°.

MELETIUS, moine grec du dixième siècle, vécut au couvent de la Trinité, à Strumizza, dans la Bulgarie (en latin *Tiberiopolis*). Dans la Bibliothèque du collége de Jésus, à Cambridge, on trouve, sous le numéro 212, un traité manuscrit, en grec, concernant la musique et le chant de l'Église grecque, sous ce titre : *Meletius monachus, de Musica et canticis ecclesiæ græcæ, cum hymnis musicis*. A la suite des règles du chant, on a placé un recueil d'hymnes et de cantiques notés, dont les auteurs sont indiqués par leurs noms. Je pense que les règles seules du chant doivent être de Meletius, car le recueil des hymnes date évidemment d'un temps postérieur à celui où vivait ce moine, comme le peuvent les noms de Jean Lampadaire, Manuel Chrysaphe, Jean Kukuselli, Georges Stauropole, etc.

MELFIO (Jean-Baptiste), compositeur né à Bisignano, en Calabre, dans la première moitié du seizième siècle, a fait imprimer : *Il primo libro de' Madrigali a quattro voci;* Venise, 1556, in-4°.

MELGAZ ou **MELGAÇO** (Diego-Dias), moine portugais, né à Cubao, le 11 avril 1638, fut nommé maître de chapelle à l'église cathédrale d'Evora, et mourut dans cette ville, le 9 mai 1700. Ses compositions, très-nombreuses, sont restées en manuscrit dans la chapelle qu'il a dirigée : on y remarque des messes, lamentations, *Miserere*, psaumes, répons, hymnes, et un recueil dédié à l'archevêque d'Evora, en 1694, ou se trouve *Messa ferial a 4 vozes, motetos de defuntos a 4, Gloria, laus et honor a 8 vozes*.

MELISSA (Matthieu), organiste de l'église de Jésuites à Goritza, dans le Frioul, vers le milieu du dix-septième siècle, a publié de sa composition un recueil de psaumes intitulé ; *Salmi concertati a 2, 3, 4 e 5 voci;* Venise, 1653, in-4°.

MELLARA (Charles), compositeur dramatique, né à Parme, en 1782, a étudié l'harmonie et le contrepoint sous la direction de Fortunati et de Ghiretti. A l'âge de vingt ans, il fit exécuter à Parme une messe solennelle qui fut considérée comme un bon ouvrage. Depuis lors, il a donné, à Vérone, *La Prova indiscretta*, opéra bouffe; à Venise, *Il Bizarro capriccio*, idem ; à Parme, *Zilia*, idem; à Brescia, *I Gauri*, opéra semi-seria; et à Ferrare, *La Nemica degli uomini*. Ce dernier ouvrage a aussi été joué à Milan, en 1814. On connaît un très-grand nombre de morceaux de musique vocale et instrumentale, sous le nom de M. Mellara.

MELLE (Renaut (sic) DE), ou **DE MELL**, en italien *Rinaldo del Mele*, musicien belge du seizième siècle, est né vraisemblablement dans le pays de Liége, où il y a encore des familles de ce nom. D'ailleurs, dans l'épître dédicatoire d'un recueil de madrigaux à six voix, datée de Liége, le 14 juillet 1587, et signée *Rinaldo del Melle*, il dit que sa famille a été attachée au service du duc Ernest de Bavière, archevêque de Cologne et évêque de Liége. Cependant, au titre de ce même ouvrage, imprimé à Anvers, en 1588, il est appelé *gentiluomo fiamengo*, ce qui semble indiquer qu'il était de la Flandre; car bien que les Italiens aient appelé en général *flamands* tous les artistes des Pays-Bas, on ne donnait ce nom, dans les ouvrages imprimés en Belgique, qu'à ceux qui étaient nés dans les deux Flandres, ou dans le duché de Brabant, et dans le marquisat d'Anvers. Quoi qu'il en soit, Renaut de Melle fut un musicien distingué du seizième siècle. Walther, dans son *Lexikon*, a placé vers 1538 l'époque où il florissait, et son erreur à cet égard a mis Burney en doute si ce n'est pas Renaut de Melle, et non Goudimel (*voyez* ce nom), appelé Gaudio Mell par les Italiens, qui a été le maître de

Pierluigi de Palestrina (*A General history of Music*, t. III, p. 180); Hawkins dit positivement, dans son *Histoire de la musique*, que ce fut, en effet, Renaut de Mell qui eut l'honneur d'instruire cet illustre musicien. Mais l'abbé Baini a fort bien prouvé dans ses Mémoires sur la vie et les ouvrages de Palestrina, d'après les notices manuscrites de Pitoni sur les compositeurs, qui se trouvent dans la Bibliothèque du Vatican, que Renaut de Melle se rendit à Rome vers 1580, environ six ans avant la mort du maître célèbre dont on voulait faire son élève, et que lui-même y continua ses études, quoiqu'il eût déjà été maître de chapelle en Portugal; qu'il y fut attaché au service du cardinal Gabriel Paleotto, et que lorsque ce cardinal fut fait évêque de Sabina, en 1591, il nomma Renaut de Melle maître de chapelle de son église, et professeur de musique du séminaire. L'abbé Baini fait remarquer enfin (t. I, p. 25) que le cinquième livre de motets de ce compositeur est dédié à ce même cardinal Paleotto, et que l'épître dédicatoire est datée de Magliano in Sabina, le 1er mars 1595. Il est nécessaire de faire observer, toutefois, que Renaut de Melle quitta l'Italie, en 1587, après avoir publié à Venise le quatrième livre de ses madrigaux à cinq voix, pour faire un voyage dans sa patrie, ainsi que le prouve l'épître dédicatoire de son livre de madrigaux à six voix publié à Anvers, en 1588.

L'abbé Baini nous apprend (*loc. cit.*) que Renaut de Melle a publié de sa composition à Venise, chez Gardane : 1° Quatre livres de madrigaux à trois voix, en 1582 et 1583. Ils ont été réimprimés en 1593, à Venise, chez le même. Une autre édition fut faite dans la même ville, en 1596. 2° Quatre livres de madrigaux à quatre et cinq voix, depuis 1584 jusqu'en 1586. 3° Cinq livres de madrigaux à cinq voix, depuis 1587 jusqu'en 1590. 4° Deux livres de madrigaux à six voix, en 1591. Le premier livre de ceux-ci est une réimpression de celui que Phalèse avait imprimé à Anvers, en 1588, sous ce titre : *Madrigali di Rinaldo del Melle, gentiluomo fiamengo, a sei voci*, in-4° obl. 5° *Litanie della B. V. a cinque voci*; Anvers, 1589, in-8°. 6° Cinq livres de motets à cinq, six, huit et douze voix; Venise, Gardane, 1592 à 1595. Le cinquième livre a pour titre : *Liber quintus motectorum Reynaldi del Mel, chori ecclesiæ cathedralis ac Seminarii Sabinensi præfecti, quæ partim senis, partimque octonis ac duodenis vocibus concinantur; Venetiis ap. Angelum Gardanum*, 1595, in-4° obl. L'épître dédicatoire, au cardinal Gabriel Paleotto, est datée de Mantoue, aux calendes de mars 1595. Ce recueil contient dix-sept motets à six voix, deux à huit voix, et un à douze voix. L'abbé Baini ajoute à ces renseignements qu'il existe beaucoup d'autres compositions manuscrites de Renaut de Melle dans les archives de quelques églises de Rome.

MELLI ou MELLI (PIERRE-PAUL), luthiste et compositeur, né à Reggio, dans la seconde moitié du seizième siècle, fut connu généralement sous le nom de MELLI REGGIANO, à cause du lieu de sa naissance. Il fut attaché au service de l'empereur Ferdinand II, qui régna depuis 1619 jusqu'en 1637. On a de lui trois recueils intitulés : *Prime musiche, cioè madrigali, arie, scherzi, etc., a più voci*; in *Venetia, Gio. Vincenti*, 1608, in-4; *seconde musiche, etc., ibid.*, 1609, in-4; *terze musiche, etc., ibid.*, 1600, in-4°. La collection des œuvres de Melli pour le luth, ou plutôt l'archiluth, a pour titre : *Intavolatura di Liuto attiorbato di Pietro Paolo Melli da Reggio lautenista e musico di camera di S. M. Cesarea, libri cinque*; in *Venezia, per Giacomo Vincenti*, 1625 et années suivantes, in-4°.

MELLINET (CAMILLE), né à Nantes, vers 1780, exerça la profession d'imprimeur, et mourut dans cette ville, au mois d'août 1843. Il était amateur de musique et jouait de plusieurs instruments. On a de lui un écrit qui a pour titre : *De la musique à Nantes*; Nantes, 1837, in-8°. Mellinet était membre de la Société académique de sa ville natale, dont les volumes de mémoires renferment plusieurs de ses écrits.

MELLINI (le P. ALESSANDRO), moine servite, né à Florence dans la seconde moitié du quinzième siècle, fut appelé à Rome par le pape Léon X, non comme maître de la chapelle pontificale, comme le disent Arch. Giani (*Annal. Servorum*, part. II, cent. 4) et Negri (*Istoria de' Fiorentini scritt.*, p. 22), car cette charge n'existait pas alors, mais comme chapelain chantre. Le P. Mellini mourut à Rome, en 1554, suivant Negri, ou deux ans plus tard suivant Giani. Ces deux auteurs et Poccianti (*Catal. Script. illustr. Fiorent.*) disent que Mellini a fait imprimer beaucoup de madrigaux à plusieurs voix, des motets, des hymnes, et des psaumes pour les vêpres, mais ils n'indiquent ni le lieu, ni les dates de l'impression de ces ouvrages, dont je n'ai pas trouvé d'exemplaires jusqu'à ce jour. Il est à

remarquer que le nom de Mellini ne figure pas dans le catalogue des chapelains chantres de la chapelle pontificale, donné par Adami de Bolsena dans ses *Osservazioni per ben regolare il coro della cappella pontificia* (Rome, 1711, in-4º).

MELONE (ANNIBAL), musicien, né à Bologne, dans la première moitié du seizième siècle, était, en 1579, doyen des musiciens de la seigneurie de cette ville. La discussion de Nicolas Vicentino et de Vincent Lusitano, concernant la connaissance des genres de la musique, et le livre que Vicentino publia ensuite sur cette matière (*voyez* VICENTINO) avaient fixé l'attention des musiciens de toute l'Italie sur la question des trois genres. Plusieurs années après que le traité de Vicentino eut paru, Melone écrivit à son ami Bottrigari (*voyez* ce nom) une lettre sur ce sujet : *Se le canzoni musicali moderne communemente dette madrigali o motetti, si possono ragionevolmente nominare di uno de' tre puri e semplici generi armonici, e quali debbono esserle veramente tali.* Cette lettre, publiée par Bottrigari, fut l'occasion de l'écrit de celui-ci, intitulé : *Il Melone, discorso armonico*, etc.

Le nom du musicien dont il s'agit et l'ouvrage de Bottrigari *Il Desiderio ovvero de' concerti di varii Stromenti musicali*, etc., ont donné lieu à une cumulation d'erreurs vraiment plaisantes. Apostolo Zeno, qui possédait une médaille de bronze frappée en l'honneur de Bottrigari, où l'on voyait divers emblèmes, crut y apercevoir la figure d'un melon, et se persuada que ce melon représentait un instrument de musique dont Bottrigari aurait été l'inventeur, et dont il aurait donné la description dans son *Melone*. Il exposa toute cette rêverie dans ses notes sur la Bibliothèque de Fontanini (t. I, p. 240); Salfi, continuateur de l'*Histoire littéraire d'Italie* de Ginguené, voulant corriger Zeno (t. X, p. 420), dit que ce melon désignait, selon toute apparence, *Annibal Melone*, son ami (de Bottrigari). *En effet* (ajoute-t-il), c'est sous son nom anagrammatique d'*Alemanno Bonelli* (Benelli) *que Bottrigari fit paraître son ouvrage, intitulé :* LE DÉSIR. Or, le melon de Zeno est un luth, et l'on ne comprend pas ce que veut dire Salfi avec sa désignation d'Annibal Melone par un melon. Mais le plus plaisant est l'ouvrage intitulé : *le Désir*, suivant celui-ci. Il est très-vrai que Bottrigari s'est caché sous le nom d'Alemanno Benelli, anagramme d'Annibal Melone; mais en intitulant son dialogue sur les concerts d'instruments de son temps *Il Desiderio*, il a voulu honorer son ami *Grazioso Desiderio*, l'un des interlocuteurs du dialogue, et non exprimer un *désir* quelconque. Le *Dictionnaire historique* publié à Paris, en vingt volumes in-8º, par Prudhomme, a renouvelé l'histoire du melon. Gerber, dans son premier Lexique des musiciens, dit que Melone s'est rendu utile à l'histoire de la musique par son ouvrage : *Desiderio di Allemano Benelli*, anagramme d'Annibal Melone. Il ajoute : « On « crut d'abord que Bottrigari en était l'auteur, « et cette opinion acquit encore plus de vrai- « semblance, parce que, loin de la contredire, « ce dernier fit publier sous son nom une se- « conde édition de l'ouvrage. » Voilà donc Bottrigari dépossédé de son livre ; mais voici bien autre chose : Haym a placé dans sa notice des livres rares, sous le nom de Benelli, le *Desiderio*, dont il donne tout le titre, en citant l'édition publiée à Venise, en 1594, par Richard Amadino. Forkel, copiant Haym, a placé (*Allgem. Litteratur der Musik*, p. 443) l'article *Benelli* après celui de Bottrigari, et a fait deux ouvrages différents du même livre portant le même titre ; enfin, dans son second Lexique, Gerber ajoute ce supplément à son article *Melone :* « Il s'appelait ordinaire- « ment Alemanno Benelli, anagramme de son « véritable nom. Il n'était pas seulement com- « positeur, comme il est dit dans l'ancien « Lexique, mais aussi théoricien, comme le « prouve l'écrit polémique suivant *dirigé « contre François Patrizio : Il Desiderio, « ovvero de' concerti*, etc. » Or, l'écrit polémique dirigé contre Patrizio, ou Patrizi, savant italien, zélé platonicien qui avait attaqué Aristoxène dans un de ses écrits, n'est point intitulé *Il Desiderio*, mais *Il Patrizio, ovvero de' tetracordi armonici di Aristosseno*, et ce n'est point Melone, mais Bottrigari (*voyez* ce nom) qui en est l'auteur. Choron et Fayolle ont copié aveuglément le premier Lexique de Gerber dans leur *Dictionnaire historique des musiciens* (Paris, 1810-1811), et le *Dictionary of musicians* (Londres, 1824) l'a abrégé en quelques lignes. Fantuzzi, dans l'article *Bottrigari* de ses notices sur les écrivains de Bologne (t. II), dit que Bottrigari avait donné son ouvrage à Melone avec la permission de le faire imprimer sous l'anagramme de son nom; mais que plus tard Melone divulgua le secret du pseudonyme et se donna pour l'auteur du livre. Offensé de ce procédé, Bottrigari publia alors une autre

édition de ce même livre sous son nom. Il est au moins singulier que Lichtenthal et M. Becker, qui ont cité ce passage de Fantuzzi, aient fait, comme Forkel, deux articles pour le même livre, et qu'ils aient répété ses erreurs sur le *Patrizio*.

Melone, qui, suivant ce qui était convenu entre Bottrigari et lui, avait fait imprimer, à Venise, *Il Desiderio*, sous l'anagramme de son nom *Alemanno Benelli*, puis avait révélé le secret de cet anagramme à quelques amis, laissant croire qu'il était le véritable auteur de l'ouvrage, Melone, dis-je, voyant que Bottrigari avait fait faire une nouvelle édition du livre à Bologne, sous son propre nom, eut un moment d'humeur qui le poussa à faire paraître ce qui restait d'exemplaires de l'édition de Venise de 1594, avec un nouveau frontispice portant ce titre : *Il Desiderio, ovvero de' concerti musicali, etc. Dialogo di Annibale Melone*; Milano, appresso gli Stampatori Arciepiscopali, 1601. Mais bientôt après, il sentit ce qu'il y avait d'indélicat dans ce procédé, et il se réconcilia avec son ami. C'est alors qu'il lui écrivit la lettre qui donna naissance à l'écrit de Bottrigari : *Il Melone, discorso armonico, etc.* (conférez cet article avec celui de BOTTRIGARI).

Melone était compositeur. On trouve quelques-uns de ses motets à quatre voix dans les *Mutetæ sacræ* publiés par Lechner, en 1583.

MELTON (GUILLAUME), chancelier du duché d'York, au commencement du seizième siècle, a laissé en manuscrit un traité *De Musica ecclesiastica*.

MELVIO (FRANÇOIS-MARIE), maître de chapelle à Castello, dans l'État de Venise, vers le milieu du dix-septième siècle, a fait imprimer, à Venise, *La Galatea*, recueil de chants à voix seule, en 1648. On a aussi de lui un recueil de motets intitulé : *Cantiones sacræ 2-5 vocibus concinendæ* ; Venise, 1650.

MELZEL (GEORGES), chanoine régulier de l'ordre des Prémontrés, à Strahow, naquit à Tein, en Bohême, en 1624. Dans sa jeunesse, il étudia la musique comme enfant de chœur, et acquit des connaissances étendues dans cet art. En 1663, on le chargea de la direction de la musique à l'église de Saint-Benoît, à Prague. En 1669, il quitta cet emploi et fut curé à Teising, ensuite à Saatz et à Muhlhausen ; puis il alla chercher du repos au couvent de Strahow, où il mourut le 31 mars 1693, à l'âge de soixante-neuf ans. Il a laissé en manuscrit des vêpres et des motets qui ont été considérés en Bohême comme des modèles en leur genre.

MENAULT (PIERRE-RICHARD), prêtre et chanoine de Châlons, naquit à Beaune, où il se trouvait, en 1676, comme maître des enfants de chœur de l'église de Sainte-Marie. Il fut ensuite maître de musique de l'église collégiale de Saint-Étienne de Dijon, où il se trouvait en 1691. On a de lui : 1° *Missa quinque vocibus ad imitationem moduli* O felix parens; Paris, Christophe Ballard, 1676, in-fol. 2° *Missa sex vocibus ad imitationem moduli* Tu es spes mea; ibid., 1686, in-fol. 3° *Missa quinque vocibus ad imitationem moduli* Ave senior Stephane; ibid., 1687, in-fol. 4° *Missa sex vocibus* Ferte rosas; ibid., 1691, in-fol. 5° *Missa sex vocibus* Date lilia; ibid., 1692, in-fol. Menault a fait aussi imprimer des vêpres qu'il a dédiées au père Lachaise, confesseur de Louis XIV. Il est mort en 1694, âgé d'environ cinquante ans.

MENDE (JEAN-GOTTLOB), facteur d'orgues, à Leipsick, né le 3 août 1787, à Siebenlehn, près de Freyberg, a construit, en 1840, l'orgue de l'église Sainte-Pauline, à Leipsick, et, en 1847, celui de l'église Neuve, dans la même ville.

MENDEL (JEAN), directeur de musique, pianiste et organiste de l'église principale, à Berne; professeur de piano et compositeur, est né à Darmstadt, et a fait ses études musicales sous la direction de Rink (*voyez* ce nom). Ayant obtenu, en 1831, la place d'organiste à Berne, il y ajouta bientôt celle de directeur de musique et devint en peu de temps l'âme de l'activité musicale de cette ville. Il y organisa des concerts et dirigea l'orchestre avec talent. En 1840, il voulut revoir le lieu de sa naissance et son vieux maître, et le 9 octobre 1840, il donna un concert d'orgue dans l'église de Darmstadt, et y fit admirer son habileté. Cet artiste a publié : 1° Vingt-quatre chants à deux voix pour les écoles de garçons et de filles, op. 5; Berne, Dalp, 1835. 2° Vingt-quatre *idem*, op. 6, ibid. 3° *Theoretische praktische Anleitung zum Schulgesange* (Introduction théorique et pratique au chant pour les écoles); ibid., 1836, in-12. 4° *Lieder* à quatre voix pour un chœur d'hommes, op. 9; ibid., 1837. 5° *Idem*, op. 10 ; ibid., 1838. 6° Douze préludes d'orgue, op. 11; ibid., 1840. 7° *Lieder* avec accompagnement de piano, op. 13; ibid., 1841. 8° *Lieder* à à voix seule avec piano, op. 14; Mayence, Schott. 9° *Idem*, op. 15; ibid. 10° Chants pour quatre voix d'hommes; Berne, Huber. Quelques œuvres pour le piano.

MENDELSSOHN (Moses ou Moïse), célèbre philosophe et littérateur israélite, naquit à Dessau, le 9 septembre 1729. Fils d'un écrivain public employé à faire des copies de la Bible pour les synagogues, il passa une partie de sa jeunesse dans une situation voisine de la misère; mais il trouva des ressources en lui-même pour son instruction, et son génie, qui se manifesta de bonne heure, l'éleva au-dessus de tous ses coreligionnaires, et le rendit un des hommes les plus remarquables de son temps. Après une vie consacrée à des travaux qui illustrèrent son nom et qui exercèrent une influence bienfaisante sur la situation des Juifs en Allemagne, il mourut à Berlin, le 4 janvier 1786. La plupart des écrits de Mendelssohn sont étrangers à l'objet de ce dictionnaire : il n'y est cité que pour ce qu'il a écrit concernant l'Esthétique de la musique dans la dissertation sur les principes fondamentaux des beaux-arts et des sciences insérée dans le deuxième volume de ses œuvres philosophiques (p. 95-152, édition de Berlin, 1761). On trouve aussi des vues élevées concernant cet art dans ses Lettres sur les sentiments (Berlin, 1755).

MENDELSSOHN-BARTHOLDY (Félix), compositeur célèbre, petit-fils du précédent et fils d'un riche banquier, naquit à Hambourg (1), le 5 février 1809. Il n'était âgé que de trois ans lorsque sa famille alla s'établir à Berlin. Dans ses premières années, Mendelssohn montra de rares dispositions pour la musique. Confié à l'enseignement de Berger, pour le piano, et de Zelter, pour l'harmonie et de contrepoint, il fit de si rapides progrès, qu'à l'âge de huit ans il était capable de lire toute espèce de musique à première vue, et d'écrire de l'harmonie correcte sur une basse donnée. Une si belle organisation promettait un grand artiste. Le travail lui était d'ailleurs si facile en toute chose, et son intelligence était si prompte, qu'à l'âge de seize ans il avait terminé d'une manière brillante toutes ses études littéraires et scientifiques du collège et de l'université. Il lisait les auteurs latins et grecs dans leurs langues; à dix-sept ans, il fit une traduction en vers allemands de l'*Andrienne* de Térence, qui fut imprimée à Berlin sous les initiales F. M. B. Enfin, les langues française, anglaise et italienne lui étaient aussi familières que celle de sa patrie. De plus, il cultiva aussi avec succès le dessin et la peinture, et s'en occupa avec plaisir jusqu'à ses derniers jours. Également bien disposé pour les exercices du corps, il maniait un cheval avec grâce, était habile dans l'escrime et passait pour excellent nageur. Obligé de satisfaire à tant d'occupations, il ne put jamais donner à l'étude du piano le temps qu'y consacrent les virtuoses de profession; mais ses mains avaient une adresse naturelle si remarquable, qu'il put briller par son habileté partout où il se fit entendre. Il n'y avait pas de musique de piano si difficile qu'il ne pût exécuter correctement, et les fugues de J.-S. Bach lui étaient si familières, qu'il les jouait toutes dans un mouvement excessivement rapide. Son exécution était expressive et pleine de nuances délicates. Dans un séjour qu'il avait fait à Paris à l'âge de seize ans, il avait reçu de madame Bigot (*voyez* ce nom) des conseils qui lui furent très-utiles pour son talent de pianiste; jusqu'à la fin de sa carrière, il conserva pour la mémoire de cette femme remarquable un sentiment de reconnaissance et d'affection.

On a vu ci-dessus que l'éducation de Mendelssohn pour la composition fut confiée à Zelter (*voyez* ce nom), qui parle de son élève avec un véritable attachement dans ses lettres à Gœthe; le jeune artiste resta longtemps dans son école; trop longtemps peut-être, car la science roide et scolastique du maître ne paraît pas avoir laissé à la jeune imagination de l'élève toute la liberté qui lui aurait été nécessaire. En 1821, Zelter fit avec Mendelssohn un voyage à Weimar et le présenta à Gœthe, qui, dit-on, s'émut en écoutant le jeune musicien-né. Déjà il jouait en maître les pièces difficiles de Bach et les grandes sonates de Beethoven. Quoiqu'il n'eût point encore atteint sa treizième année, il improvisait, sur un thème donné, de manière à faire naître l'étonnement. Avant l'âge de dix-huit ans, il avait écrit ses trois quatuors pour piano, violon, alto et basse; des sonates pour piano seul; sept pièces caractéristiques pour le même instrument; douze *Lieder* pour voix seule avec piano; douze chants *idem*, et l'opéra en deux actes, intitulé : *les Noces de Gamache*, qui fut représenté à Berlin quand l'auteur n'avait que seize ans. S'il y avait peu d'idées nouvelles dans ces premières œuvres, on y remarquait une facture élégante, du goût, et plus de sagesse dans l'ordonnance des morceaux qu'on n'eût pu l'attendre d'un artiste si jeune. Plus heureux que d'autres enfants prodiges, à cause de la posi-

(1) J'ai dit, dans la première édition de cette *Biographie des Musiciens*, que Mendelssohn était né à Berlin; le *Lexique universel de musique*, publié par Schilling, m'avait fourni ce renseignement inexact (T. IV, p. 654).

tion de fortune de ses parents, il ne voyait pas son talent exploité par la spéculation, et toute liberté lui était laissée pour le développement de ses facultés. Le succès des *Noces de Gamache* n'ayant pas répondu aux espérances des amis de Mendelssohn, il retira son ouvrage de la scène, mais la partition, réduite pour le piano, fut publiée.

En 1829, Mendelssohn partit de Berlin pour voyager en France, en Angleterre et en Italie. Je le trouvai à Londres au printemps de cette année, et j'entendis, au concert de la Société philharmonique, sa première symphonie (en *ut* mineur). Il était alors âgé de vingt ans. Son extérieur agréable, la culture de son esprit, et l'indépendance de sa position le firent accueillir avec distinction, et commencèrent ses succès, dont l'éclat s'augmenta à chaque voyage qu'il fit en Angleterre. Après la saison, il parcourut l'Écosse. Les impressions qu'il éprouva dans cette contrée pittoresque lui inspirèrent son ouverture de concert connue sous le titre de *Fingalhœhle* (la Grotte de Fingal). De retour sur le continent, il se rendit en Italie par Munich, Salzbourg, Linz et Vienne, en compagnie de Hildebrand, de Hubner et de Bendemann, peintres de l'école de Dusseldorf. Arrivé à Rome, le 2 novembre 1830, il y trouva Berlioz, avec qui il se lia d'amitié. Après cinq mois de séjour dans la ville éternelle, qui ne furent pas perdus pour ses travaux, il partit pour Naples, où il arriva le 10 avril 1831. Il y passa environ deux mois, moins occupé de la musique italienne que de la beauté du ciel et des sites qui exercèrent une heureuse influence sur son imagination; puis il revint par Rome, Florence, Gênes, Milan, parcourut la Suisse, et revit Munich au mois d'octobre de la même année. Arrivé à Paris vers le milieu de décembre, il y resta jusqu'à la fin de mars 1832. On voit dans ses lettres de voyage (1) qu'il n'était plus alors le jeune homme modeste et candide de 1829. Il se fait le centre de la localité où il se trouve et se pose en critique peu bienveillant de tout ce qui l'entoure. Parlant d'une soirée de musique de chambre donnée par Baillot, à laquelle il assista, et dans laquelle ce grand artiste avait exécuté le quatuor de Mendelssohn en *mi* majeur, il dit: *Au commencement on joua un quintette de Boccherini*, une perruque (Den Anfang machte ein Quintett von Boccherini, eine Perrücke)! Il ne comprend pas que sous cette perruque il y a plus d'idées originales et de véritable inspiration qu'il n'en a mis dans la plupart de ses ouvrages. Mécontent, sans doute, de n'avoir pas produit à Paris, par ses compositions, l'impression qu'il avait espérée, il s'écrie (2), en quittant cette ville: *Paris est le tombeau de toutes les réputations* (Paris sei das Grab aller Reputationen). Le souvenir qu'il en avait conservé fut, sans aucun doute, la cause qui lui fit prendre la résolution de ne retourner jamais dans cette grande ville, tandis qu'il fit sept longs séjours en Angleterre, pendant les quinze dernières années de sa vie, parce qu'il y était accueilli avec enthousiasme. En toute occasion, il ne parlait de la France et de ses habitants qu'avec amertume, et affectait un ton de mépris pour le goût de ceux-ci en musique.

Un des amis de Mendelssohn ayant été nommé membre du comité organisateur de la fête musicale de Dusseldorf, en 1833, le fit choisir pour la diriger, quoiqu'il n'eût pas encore de réputation comme chef d'orchestre; mais le talent dont il fit preuve en cette circonstance fut si remarquable, que la place de directeur de musique de cette ville lui fut offerte: il ne l'accepta que pour le terme de trois années, se réservant d'ailleurs le droit de l'abandonner avant la fin, si des circonstances imprévues lui faisaient désirer sa retraite. Ses fonctions consistaient à diriger la Société de chant, l'orchestre des concerts et la musique dans les églises catholiques, nonobstant son origine judaïque. C'est de cette époque que date la liaison de Mendelssohn avec le poëte Immermann, beaucoup plus âgé que lui. Des relations de ces deux hommes si distingués résulta le projet d'écrire un opéra d'après *la Tempête* de Shakespeare. Les idées poétiques ne manquaient pas dans le travail d'Immermann; mais ce littérateur n'avait aucune notion des conditions d'un livret d'opéra: son ouvrage fut entièrement manqué sous ce rapport. Mendelssohn jugea qu'il était impossible de le rendre musical, et le projet fut abandonné. Cependant le désir de donner au théâtre de Dusseldorf une meilleure organisation détermina les deux artistes à former une association par actions; les actionnaires nommèrent un comité directeur, qui donna au poëte Immermann l'intendance pour le drame, et à Mendelssohn pour l'opéra. On monta *Don Juan* de Mozart, et *les Deux Journées* de Cherubini; enfin, Immermann ar-

(1) *Reisebriefe von Felix Mendelssohn-Bartholdy, aus den Jahren 1830 bis 1832.* Leipsick, Hermann Mendelssohn, 1861, 1 vol. in-8°.

(2) Lettre du 31 mars 1832, *ibid.*, 328.

rangea pour la scène allemande un drame de Calderon, pour lequel Mendelssohn composa de la musique qui ne fut pas goûtée et qui n'a pas été connue. De mauvais choix d'acteurs et de chanteurs avaient été faits, car ces deux hommes, dont le mérite, chacun en son genre, ne pouvait être contesté, n'entendaient rien à l'art dramatique. Des critiques désagréables furent faites; Mendelssohn, dont l'amour-propre n'était pas endurant, sentit qu'il n'était pas à sa place, et donna sa démission de la place de directeur de musique, au mois de juillet 1835. Je l'avais retrouvé, en 1834, à Aix-la-Chapelle, où il s'était rendu à l'occasion des fêtes musicales de la Pentecôte. Une sorte de rivalité s'était établie entre lui et Ries, parce qu'ils devaient diriger alternativement ces fêtes des villes rhénanes. Malheureusement, il n'y avait pas dans cette rivalité les égards que se doivent des artistes distingués. Mendelssohn parlait de la direction de son émule en termes peu polis qui furent rapportés à celui-ci. Ries me parla alors des chagrins que lui causait le langage inconvenant de son jeune rival.

Mendelssohn avait écrit à Dusseldorf la plus grande partie de son *Paulus*, oratorio: il l'acheva, en 1835, à Leipsick, où il s'était retiré, après avoir abandonné sa position. Ayant été nommé directeur des concerts de la Halle-aux-Draps (*Gewandhaus*), dans la même ville, il prit possession de cet emploi le 4 octobre, et fut accueilli, à son entrée dans l'orchestre, par les acclamations de la foule qui remplissait la salle. Dès lors, la musique prit un nouvel essor à Leipsick, et l'heureuse influence de Mendelssohn s'y fit sentir non-seulement dans les concerts, mais dans les sociétés de chant et dans la musique de chambre. Lui-même se faisait souvent entendre comme virtuose sur le piano. Par reconnaissance pour la situation florissante où l'art était parvenu, grâce à ses soins dans cette ville importante de la Saxe, l'université lui conféra le grade de docteur en philosophie et beaux-arts, en 1836, et le roi de Saxe le nomma son maître de chapelle honoraire. En 1837, Mendelssohn épousa la fille d'un pasteur réformé de Francfort-sur-le-Mein, femme aimable dont la bonté, l'esprit et la grâce firent le bonheur de sa vie.

Appelé à Berlin en qualité de directeur général de la musique du roi de Prusse, il alla s'y établir et y écrivit pour le service de la cour la musique intercalée dans les tragédies antiques l'*Antigone*, l'*Œdipe roi*, ainsi que dans *Athalie*. Ce fut aussi à Berlin qu'il composa les morceaux introduits dans *le Songe d'une nuit d'été* de Shakespeare, dont il avait écrit l'ouverture environ dix ans auparavant. Cependant les honneurs et la faveur dont il jouissait près du roi ne purent le décider à se fixer dans la capitale de la Prusse, parce qu'il n'y trouvait pas la sympathie qu'avaient pour lui les habitants de Leipsick. Berlin a toujours, en effet, montré peu de goût pour la musique de Mendelssohn. Nul doute que ce fut ce motif qui le décida à retourner à Leipsick, où, à l'exception de quelques voyages à Londres ou dans les villes des provinces rhénanes, il se fixa pour le reste de ses jours. Les époques de ses séjours en Angleterre furent 1832, 1833, 1840, 1842, 1844, 1846, où il fit entendre pour la première fois son *Élie*, au festival de Birmingham, et, enfin, au mois d'avril 1847. Cette fois, il ne resta à Londres que peu de jours, car il était de retour à Leipsick à la fin du même mois. Il avait formé le projet de passer l'été à Vevay; mais au moment où il venait d'arriver à Francfort, pour y retrouver sa femme et ses enfants, il reçut la nouvelle de la mort de madame Hansel, sa sœur bien-aimée. Cette perte cruelle le frappa d'une vive douleur. Madame Mendelssohn, dans l'espoir de le distraire par les souvenirs de sa jeunesse, l'engagea à parcourir la Suisse: il s'y laissa conduire et s'arrêta d'abord à Baden, puis à Laufen, et, enfin, à Interlaken, où il resta jusqu'au commencement de septembre. Peu de jours avant son départ, il improvisa sur l'orgue d'une petite église de village, sur les bords du lac de Brienz: ce fut la dernière fois qu'il se fit entendre sur un instrument de cette espèce. Peu d'amis se trouvaient réunis dans l'église: tous furent frappés de l'élévation de ses idées, qui semblaient lui dicter un chant de mort. Il avait eu le dessein d'aller à Fribourg pour connaître l'orgue construit par Moser; mais le mauvais temps l'en empêcha. *L'hiver arrive*, dit-il à ses amis; *il est temps de retourner à nos foyers*.

Arrivé à Leipsick, il y reprit ses occupations ordinaires. Bien que l'aménité de son caractère ne se démentit pas avec sa famille et ses amis, on apercevait en lui un penchant à la mélancolie qu'on ne lui connaissait pas autrefois. Le 0 octobre, il accompagnait quelques morceaux de son *Élie* chez un ami, lorsque le sang se porta tout à coup avec violence à sa tête et lui fit perdre connaissance; on fut obligé de le transporter chez lui. Le médecin,

qu'on s'était empressé d'aller chercher, n'hésita pas à faire usage des moyens les plus énergiques dont l'heureux effet fut immédiat. Rétabli dans un état de santé satisfaisant, du moins en apparence, vers la fin du mois, Mendelssohn reprit ses promenades habituelles, soit à pied, soit à cheval; il espérait même être bientôt assez fort pour se rendre à Vienne, pour y diriger l'exécution de son dernier oratorio et il s'en réjouissait ; mais le 28 du même mois, après avoir fait une promenade avec sa femme et dîné de bon appétit, il subit une seconde attaque de son mal, et le médecin déclara qu'il était frappé d'une apoplexie nerveuse et que le danger était imminent. Les soins qui lui furent prodigués lui rendirent la connaissance. Il eut des moments de calme et dormit d'un sommeil tranquille ; mais, le 3 novembre, l'attaque d'apoplexie se renouvela, et dès ce moment il ne reconnut plus personne. Entouré de sa famille et de ses amis, il expira le lendemain, 4 novembre 1847, à 9 heures du soir, avant d'avoir accompli sa trente-neuvième année. On lui fit des obsèques somptueuses, auxquelles prit part toute la population de Leipsick, en témoignage du sentiment douloureux inspiré par la mort prématurée d'un artiste si remarquable. L'Allemagne tout entière fut émue de ce triste événement.

Si Mendelssohn ne posséda pas un de ces génies puissants, originaux, tels qu'en vit le dix-huitième siècle; s'il ne s'éleva pas à la hauteur d'un Jean-Sébastien Bach, d'un Hændel, d'un Gluck, d'un Haydn, d'un Mozart, d'un Beethoven ; enfin, si l'on ne peut le placer au rang de ces esprits créateurs, dans les diverses déterminations de l'art, il est hors de doute qu'il tient, dans l'histoire de cet art, une place considérable immédiatement après eux, et personne ne lui refusera jamais la qualification de *grand musicien*. Il a un style à lui et des formes dans lesquelles se fait reconnaître sa personnalité. Le *scherzo* élégant et coquet, à deux temps, de ses compositions instrumentales, est de son invention. Il a de la mélodie ; son harmonie est correcte et son instrumentation colore bien ses idées, sans tomber dans l'exagération des moyens. Dans ses oratorios, il a fait une heureuse alliance de la gravité des anciens maîtres avec les ressources de l'art moderne. Si son inspiration n'a pas le caractère de grandeur par lequel les géants de la pensée musicale frappent tout un auditoire, il intéresse par l'art des dispositions, par le goût et par une multitude des détails qui décèlent un sentiment fin et délicat. Malheureusement il était préoccupé d'une crainte qui doit avoir été un obstacle à la spontanéité de ses idées ; cette crainte était de tomber dans certaines formes habituelles par lesquelles les compositeurs les plus originaux laissent reposer de temps en temps l'attention : il la portait jusqu'à l'excès. Dans la plupart de ses compositions, on sent qu'elle lui fait éviter avec soin les cadences de terminaison, et faire un constant usage de l'artifice de l'*inganno*, appelé communément *cadence rompue*; aux conclusions de phrases, qui sont de nécessité absolue pour la clarté de la pensée, il substitue avec une sorte d'obstination ce même artifice, et multiplie, par une conséquence inévitable, les modulations incidentes. De là un enchevêtrement incessant de phrases accessoires et surabondantes, dont l'effet est de faire perdre la trace de la pensée première, de tomber dans le vague, et de faire naître la fatigue. Ce défaut, remarquable surtout dans les œuvres instrumentales de Mendelssohn, est un des traits caractéristiques de sa manière. Il y a de belles pages dans un grand nombre de ses compositions ; mais il est peu de celles-ci où l'intérêt ne languisse en de certaines parties, par l'absence d'un rhythme périodique bien senti.

Parmi les œuvres de musique vocale de Mendelssohn, ses oratorios *Paulus* et *Élie* ne sont pas seulement les plus importantes par leurs développements ; elles sont aussi les plus belles. Ses psaumes 42e, 95e, 98e et 114e, avec orchestre, renferment de belles choses, principalement au point de vue de la facture. Il a fait aussi des chœurs d'église avec orchestre, qui sont d'un beau caractère, ainsi que d'autres psaumes sans instruments, composés pour le *Dom-Chor* de Berlin ; enfin, on a de lui des motets pour une, deux ou quatre voix avec orgue. Sa grande cantate de *Walpurgischenacht* a de la réputation en Allemagne ; elle y a été exécutée dans plusieurs grandes fêtes musicales. Pour moi, après l'avoir entendue deux fois, j'en ai trouvé le style lourd. Mendelssohn avait écrit cet ouvrage à Rome, dans le mois de décembre 1830, à l'âge d'environ vingt-deux ans ; mais il le changea presque entièrement quatre ou cinq ans avant sa mort. C'est sous sa dernière forme qu'il est maintenant connu. A l'égard de la musique de l'*Antigone* et de l'*Œdipe à Colone*, de Sophocle, ainsi que de l'*Athalie* de Racine, écrits à la demande du roi de Prusse, Frédéric-Guillaume IV, on ne les a publiés qu'en partition pour le piano. Ces ouvrages sont peu connus ; cependant l'*Œdipe* a été essayé au théâtre de

l'Odéon, à Paris, mais sans succès. Ainsi qu'il a été dit dans cette notice, le génie de Mendelssohn n'était pas essentiellement dramatique; il avait lui-même conscience de ce qui lui manquait pour l'intérêt de la scène, car son goût ne se portait pas vers ce genre de composition. On sait que les *Noces de Gamache*, ouvrage de sa première jeunesse, n'ont pas réussi. Après cet essai, la plus grande partie de sa carrière d'artiste s'écoula sans qu'il produisit rien pour le théâtre. Il écrivit pour sa famille une sorte d'intermède, intitulé : *Die Heimkehr aus der Fremde* (le Retour de voyage à l'étranger); il ne le destinait pas à la publicité et l'avait gardé dans son portefeuille; mais ses héritiers l'ont fait graver au nombre de ses œuvres posthumes. On y trouve quatorze morceaux écrits d'un style gracieux et léger, dont une romance, *six Lieder* pour différentes voix, un duo pour soprano et contralto, deux trios, un chœur et un *finale*. Cette composition, à laquelle Mendelssohn ne paraît pas avoir attaché d'importance, est néanmoins une de ses meilleures productions, au point de vue de l'inspiration originale. Il est un autre ouvrage mélodramatique de cet artiste qui a droit aux éloges, non-seulement des connaisseurs, mais du public, et qui fut écrit dans le même temps que celui qui vient d'être mentionné : je veux parler de la musique composée pour la traduction allemande du drame si original de Shakespeare, le *Songe d'une Nuit d'été* (*Ein Summernachtstraum*). L'ouverture inspirée par ce sujet était écrite dès 1820; mais le reste de la partition ne fut composé que longtemps après, pendant le séjour de Mendelssohn à Berlin, comme directeur général de la chapelle du roi de Prusse. Tout est bien dans cet ouvrage : les pièces instrumentales des entr'actes, la partie mélodramatique des scènes, la chanson avec le chœur de femmes, la marche; tout est plein de verve, de fantaisie et d'élégance.

Mendelssohn a peu réussi dans la symphonie, une seule exceptée. La première (en *ut* mineur) n'est que le travail d'un jeune homme en qui l'on aperçoit de l'avenir. *Le Chant de louange* (Lobgesang), ou *Symphonie cantate* (op. 52), comptée par le compositeur comme sa seconde symphonie, n'est pas une heureuse conception : on y sent plus le travail que l'inspiration. Les essais qu'on en a faits à Paris et ailleurs n'ont pas été satisfaisants. La troisième symphonie (en *la* mineur) est la meilleure production de l'artiste en ce genre. Le premier morceau est d'un bon sentiment; il est écrit avec le talent connu du maître. Le *vivace*, ou *scherzo*, à deux temps, est une de ces heureuses fantaisies dans lesquelles sa personnalité se manifeste quelquefois. Dans l'*adagio*, la pensée est vague, diffuse, et l'effet en est languissant. Le mouvement final a de la verve; il est traité de main de maître; mais la malheureuse idée qu'a eue Mendelssohn de terminer cette partie de son ouvrage par un thème anglais qui ne se rattache en rien au reste de l'œuvre, lui enlève la plus grande partie de son effet. La quatrième symphonie (en *la* majeur), œuvre posthume, ne fait apercevoir dans aucun de ses morceaux le jet de l'inspiration Cette symphonie n'a eu de succès ni en Allemagne, ni à Paris, ni à Bruxelles.

Dans le concerto, sorte de symphonie avec un instrument principal, Mendelssohn a été plus heureux; son concerto de violon, particulièrement, et son premier concerto de piano (en *sol* mineur), ont obtenu partout un succès mérité et sont devenus classiques. Le second concerto de piano (en *ré* mineur), dont le caractère général n'est pas exempt de monotonie, a été beaucoup moins joué que le premier. Parmi ses œuvres les plus intéressantes de ce genre, il faut citer sa *Sérénade et Allegro giojoso* pour piano et orchestre, composition dont l'inspiration se fait remarquer par l'élégance, la délicatesse et par les détails charmants de l'instrumentation. Il ne faut pas plus chercher dans ces ouvrages que dans les autres productions de cet artiste ces puissantes conceptions, ni cette originalité de pensée qui nous frappent dans les concertos de quelques grands maîtres, de Beethoven en particulier; mais après ces beaux modèles, Mendelssohn tient une place honorable.

Les ouvertures de ce maître ont été beaucoup jouées en Allemagne et en Angleterre; mais elles ont moins réussi en France et en Belgique. Elles sont au nombre de cinq, dont les titres sont : le *Songe d'une Nuit d'été*, qui est incontestablement la meilleure; *la Grotte de Fingal* (ou *les Hébrides*), en *si* mineur, bien écrite et bien instrumentée, mais monotone et languissante; *la Mer calme et l'Heureux retour* (*Meeresstille und glückliche Fahrt*), en *ré* majeur; *la Belle Mélusine*, en *fa* majeur, et *Ruy Blas*. Il y a de l'originalité dans ces compositions, mais on sent, à l'audition comme à la lecture, qu'elle est le fruit de la recherche; la spontanéité y manque.

La musique de chambre est la partie la plus riche du domaine instrumental de Mendelssohn; la plupart de ses compositions en ce genre, soit pour les instruments à archet, soit pour le piano accompagné, ou seul, ont de l'intérêt. La distinction de son caractère s'y fait reconnaître. Il y est plus à l'aise que dans la symphonie, et, pour qui sait comprendre, il est évident qu'il y porte plus de confiance dans la suffisance de ses forces. Un *ottetto* pour quatre violons, deux altos et deux violoncelles; deux quintettes pour deux violons, deux altos et violoncelle, et sept quatuors (œuvres 12, 13, 44, 80 et 81) composent son répertoire dans cette catégorie de musique instrumentale. L'*ottetto*, qui est une des productions de sa jeunesse, était une de celles qu'il estimait le plus dans son œuvre; il s'y trouve des choses intéressantes; mais le talent s'y montre inégal. Son second quintette (en *si* bémol, œuvre posthume), et les trois quatuors de l'œuvre 44^e sont, à mon avis, les plus complets et ceux où l'inspiration se soutient sans effort. Dans la musique pour piano accompagné, on trouve d'abord trois quatuors pour cet instrument, violon, alto et violoncelle (op. 1, en *ut* mineur; op. 2, en *fa* mineur; op. 3, en *si* mineur). Si l'on songe à la grande jeunesse de l'artiste au moment où il écrivit ces ouvrages, on ne peut se soustraire à l'étonnement qu'un pareil début n'ait pas conduit à des résultats plus beaux encore que ceux où son talent était parvenu à la fin de sa carrière. De ses deux grands trios pour piano, violon et violoncelle, le premier, en *ré* mineur, op. 49, a eu peu de succès; son caractère est monotone; les mêmes phrases s'y reproduisent fréquemment sans être relevées par des traits inattendus; enfin, ce n'est qu'un ouvrage bien écrit; le second, en *ut* mineur, op. 66, est beaucoup mieux réussi; on y trouve de la verve et de l'originalité. On ne connaît de Mendelssohn qu'une sonate pour piano et violon (en *fa* mineur, op. 4); ce n'est pas un de ses meilleurs ouvrages; mais ses deux sonates pour piano et violoncelle renferment de belles choses.

Je me suis souvent demandé pourquoi, avec un talent si distingué, Mendelssohn n'a pu éviter une teinte d'uniformité dans l'effet de sa musique instrumentale; en y songeant, j'ai cru pouvoir attribuer cette impression au penchant trop persistant du compositeur pour le mode *mineur*. En effet, sa première symphonie est en *ut* mineur; la troisième, en *la* mineur; l'ouverture intitulée : *la Grotte de Fingal* est en *si* mineur; le premier morceau du concerto de violon est en *mi* mineur; le premier concerto de piano est en *sol* mineur; le second, en *ré* mineur; la sérénade pour piano et orchestre est en *si* mineur; le premier quatuor pour piano, violon, alto et violoncelle est en *ut* mineur, le second en *fa* mineur, le troisième en *si* mineur; la sonate pour piano et violon est en *fa* mineur; le premier trio pour piano, violon et violoncelle est en *ré* mineur; le second, en *ut* mineur. Son deuxième quatuor est en *la* mineur; le quatrième, en *mi* mineur, et le sixième, en *fa* mineur. Sur quatre caprices qu'il a écrits pour piano seul, trois sont en modes mineurs; sa grande étude suivie d'un *scherzo* pour le même instrument est en *fa* mineur; deux de ses fantaisies sont également en mode mineur; son premier *scherzo* est en *si* mineur; le second, en *fa* dièse mineur; enfin, de ses *Lieder* sans paroles, seize sont en mineur. Si l'on voulait faire une récapitulation semblable dans la musique de chant de Mendelssohn, on constaterait la même tendance. Je viens de parler de ses *Lieder* sans paroles; il est créateur dans ce genre de petites pièces instrumentales, dont il a publié sept recueils; celui qui porte le numéro d'œuvre 38 me paraît supérieur aux autres. J'en ai donné l'analyse dans le quatorzième volume de la *Bibliothèque classique des pianistes* (Paris, Schonenberger).

Les chants à voix seule avec piano, de Mendelssohn, et ses *Lieder* à deux, trois et quatre voix, ont de la distinction, quelquefois même de la franche originalité; cependant son imagination ne s'élève jamais dans ce genre à la hauteur de François Schubert. Comme tous les compositeurs allemands du dix-neuvième siècle, Mendelssohn a écrit un grand nombre de ces chants, soit pour les quatre genres de voix de femmes et d'hommes, soit pour quatre voix d'hommes sans accompagnement.

Le catalogue systématique des œuvres de ce compositeur est formé de la manière suivante : *A*. Musique pour orchestre : 1° Symphonie en *ut* mineur, op. 11 ; Berlin, Schlesinger. 2° Symphonie cantate (*Lobgesang*), op. 52 ; Leipsick, Breitkopf et Hærtel. 3° Troisième symphonie en *la* mineur, op. 56 ; *ibid*. 4° Quatrième symphonie en *la* majeur, op. 90 ; *ibid*. 5° Ouverture du *Songe d'une Nuit d'été* (*Summernachtstraum*), op. 21 ; *ibid*. 6° Idem de la *Grotte de Fingal* (*les Hébrides*), op. 26 ; *ibid*. 7° *La Mer calme et l'Heureux retour* (*Meeresstille und gluckliche Fahrt*), op. 27 ; *ibid*. 8° *La Belle Mélusine* (*idem*), op. 52 ; *ibid*. 9° *Idem de Ruy*

Blas, op. 95; Leipsick, Kistner. 10° Concerto pour violon et orchestre en *mi* mineur et majeur, op. 64; Leipsick, Breitkopf et Hœrtel. 11° Premier concerto pour piano et orchestre (en *sol* mineur), op. 25; *ibid.* 12° Deuxième concerto *idem* (en *ré* mineur), op. 40; *ibid.* 13° *Capriccio* brillant pour piano et orchestre (en *si* mineur), op. 22; *ibid.* 14° Rondeau brillant *idem* (en *mi* bémol), op. 29; *ibid.* 15° Sérénade et *allegro giocoso* idem (en *si* mineur et en *ré*), op. 43; Bonn, Simrock. 16° Ouverture pour des instruments à vent (en *ut*), op. 24; *ibid. B.* MUSIQUE DE CHAMBRE : *a. Pour instruments à archet :* 17° *Ottetto* pour quatre violons, deux altos et deux violoncelles, op. 20 ; Leipsick, Breitkopf et Hœrtel. 18° Premier quintette (en *la* majeur), pour deux violons, deux altos et violoncelle, op. 18; Bonn, Simrock. 19° Second quintette *idem* (en *si* bémol), op. 87; Leipsick, Breitkopf et Hœrtel. 20° Premier quatuor pour deux violons, alto et basse (en *mi* bémol), op. 12; Leipsick, Hofmeister. 21° Deuxième *idem* (en *la*), op. 13; Leipsick, Breitkopf et Hœrtel. 22° Trois quatuors *idem* (en *ré*, en *mi* mineur et en *mi* bémol), op. 44; *ibid.* 23° Sixième quatuor *idem* (en *fa* mineur), op. 80; *ibid.* 24° Septième *idem*, *Andante, Scherzo, Capriccio* et *Fugue*, op. 81 ; *ibid.* *b. Pour piano accompagné :* 25° Premier quatuor pour piano, violon, alto et violoncelle (en *ut* mineur), op. 1; Berlin, Schlesinger. 26° Deuxième *idem* (en *fa* mineur), op. 2; *ibid.* 27° Troisième *idem* (en *si* mineur), op. 3; Leipsick, Hofmeister. 28° Premier grand trio pour piano, violon et violoncelle (en *ré* mineur), op. 49; Leipsick, Breitkopf et Hœrtel. 29° Deuxième *idem* (en *ut* mineur), op. 66; *ibid.* 30° Sonate pour piano et violon (en *fa* mineur), op. 4; Leipsick, Hofmeister. 31° Première sonate pour piano et violoncelle (en *si* bémol), op. 45; Leipsick, Kistner. 32° Deuxième *idem* (en *ré* majeur), op. 58; *ibid.* 33° Variations concertantes pour piano et violoncelle (en *ré* majeur), op. 17; Vienne, Mechetti. *c. Pour piano à quatre mains :* 34° *Andante* et variations (en *si* bémol), op. 83; Leipsick, Breitkopf et Hœrtel. 35° Allegro brillant (en *la* majeur), op. 92 ; *ibid. d. Pour piano seul :* 36° *Andante cantabile et Presto agitato* (en *si* mineur); *ibid.* 37° Capriccio (en *fa* dièse mineur), op. 5 ; Berlin, Schlesinger. 38° Trois caprices, op. 16; Vienne, Mechetti. 39° Fantaisie (en *fa* dièse mineur), op. 28; Bonn, Simrock. 40° Pièces caractéristiques, op. 7; Leipsick, Hofmeister. 41° Étude et Scherzo (en *fa* mineur); Berlin, Schlesinger. 42° Fantaisie (en *mi* majeur), op. 15; Vienne, Mechetti. 43° Six morceaux d'enfants, op. 72 ; Leipsick, Breitkopf et Hœrtel. 44° Sept recueils de romances ou *Lieder* sans paroles, op. 19, 30, 38, 53, 62, 67, 85; Bonn, Simrock. 45° Six préludes et six fugues, op. 35 ; Leipsick, Breitkopf et Hœrtel. 46° *Rondo capriccio* (en *mi* majeur), op. 14; Vienne, Mechetti. 47° Sonate (en *mi* majeur), op. 6 ; Leipsick, Hofmeister. 48° Dix-sept variations sérieuses, op. 54; Vienne, Mechetti. 49° Variations sur des thèmes originaux, op. 82 et 83; Leipsick, Breitkopf et Hœrtel. *C.* MUSIQUE POUR ORGUE : 50° Trois préludes et fugues, op. 37; Leipsick, Breitkopf et Hœrtel. 51° Six sonates, op. 65 ; *ibid. D.* ORATORIOS, CANTATES, PSAUMES, etc. : 52° *Paulus*, oratorio, op. 36 ; Bonn, Simrock. 53° *Élie (Elias)*, idem, op. 70 ; *ibid.* 54° *Le Christ*, oratorio non achevé, fragments, op. 97; Leipsick, Breitkopf et Hœrtel. 55° Musique pour l'*Antigone* de Sophocle, op. 55 ; Leipsick, Kistner. 56° Musique pour l'*Athalie* de Racine, op. 74 ; Leipsick, Breitkopf et Hœrtel. 57° Musique pour l'*Œdipe à Colone* de Sophocle, op. 95; *ibid.* 58° Musique pour *le Songe d'une Nuit d'été* de Shakespeare, op. 61; *ibid.* 59° *Lauda Sion*, hymne pour chœur et orchestre, op. 73; Mayence, Schott. 60° *La première nuit de Sainte-Walpurge (Die erste Walpurgisnacht)*, ballade, op. 60 ; Leipsick, Kistner. 61° Chant de fêtes. *Aux artistes*, d'après le poëme de Schiller, pour chœur d'hommes et instruments de cuivre, op. 68 ; Bonn, Simrock. 62° Chant pour la quatrième fête séculaire de l'invention de l'imprimerie, pour chœur et orchestre ; *ibid.* 63° Hymne pour contralto, chœur et orchestre, paroles anglaises et allemandes, op. 90; Bonn, Simrock. 64° Hymne pour soprano, chœur et orgue ; Berlin, Bote et Bock. 65° Trois chœurs d'église avec solos et orgue, op. 23 ; Bonn, Simrock. 66° Trois cantiques pour contralto, chœur et orgue ; *ibid.* 67° Trois motets pour des voix de soprano et contralto et orgue, op. 39; *ibid.* 68° Trois motets en chœur avec des solos pour le *Dom-Chor* de Berlin, op. 78; Leipsick, Breitkopf et Hœrtel. 69° Psaume 115° pour chœur, solo et orchestre, op. 31 ; Bonn, Simrock. 70° Psaume 42° pour chœur et orchestre, op. 42 ; Leipsick, Breitkopf et Hœrtel. 71° Psaume 95° *idem*, op. 46 ; Leipsick, Kistner. 72° Psaume 114° pour chœur à huit voix et orchestre. op. 51 ; *ibid.* 73° Trois psaumes pour voix solos et chœur, op. 78; Leipsick, Breitkopf et Hœrtel. 74° Psaume 98°

pour un chœur à huit voix et orchestre, op. 91; Leipsick, Kistner. E. OPÉRAS : 75° *Les Noces de Gamache*, opéra comique en deux actes, op. 10; partition pour piano; Leipsick, Hofmeister. 76° *Le Retour de voyage à l'étranger (Heimkehr aus dem Fremde)*, opéra de salon en un acte, op. 89; Leipsick, Breitkopf et Hærtel. 77° *Loreley*, opéra non terminé, op. 98; *ibid.* Le finale du premier acte seul a été publié en partition pour le piano. 78° Air pour voix de soprano et orchestre, op. 94; *ibid*. F. CHANTS A PLUSIEURS VOIX : a. *Chants pour soprano, alto, ténor et basse*, op. 41, 48, 59, 88 et 100; Leipsick, Breitkopf et Hærtel. b. *Chants à quatre voix d'hommes*, op. 50, 75, 76; Leipsick, Kistner. c. *Chants à deux voix*, op. 63, 77; *ibid*. G. CHANTS A VOIX SEULE AVEC PIANO (recueils de *Lieder*), op. 8, 9, 34, 47, 57, 71, 84, 86, 99; Berlin, Schlesinger; Leipsick, Breitkopf et Hærtel. Il existe aussi un certain nombre de compositions de Mendelssohn, sans numéros d'œuvres.

MENDES (MANUEL), écrivain sur la musique et compositeur portugais, né à Evora, vers le milieu du seizième siècle, fut d'abord maître de chapelle à Portalegre, puis alla remplir les mêmes fonctions dans sa ville natale, où il mourut en 1605. Quelques bons musiciens portugais ont été instruits par lui. Il a laissé en manuscrit : 1° *Arte de canto chào* (Science du plain-chant). 2° Messes à cinq voix. 3° *Magnificat* à quatre et cinq voix. 4° Motets à plusieurs voix, et diverses autres compositions qui se trouvaient autrefois à la bibliothèque royale de Lisbonne.

MENDES (JACQUES FRANCO-). *Voyez* FRANCO-MENDES (JACQUES).

MENDES (JOSEPH FRANCO-). *Voyez* FRANCO-MENDES (JOSEPH).

MENEGHELLI (l'abbé ANTOINE), vicaire de l'église du *Saint*, à Padoue, a prononcé dans cette église, le 6 mai 1841, un éloge de Zingarelli, à l'occasion d'un service solennel célébré, le même jour, en mémoire de ce compositeur. Ce discours a été imprimé sous ce titre : *Per le solenni Esequie del Cav. Nicolo Zingarelli, celebrate nell' insigne Basilica del Santo il dì 6 Maggio del 1841. Discorso dell' Ab. Antonio Meneghelli*; Padova, coi tipi di A. Sicca, 1841, in-8° de vingt et une pages.

MENEHOU (MICHEL DE), maître des enfants de chœur de l'église Saint-Maur-des-Fossés-lez-Paris, vers le milieu du seizième siècle, est auteur d'un livre qui a pour titre : *Instruction familière en laquelle sont contenues les difficultés de la musique, avec le nombre des concordances et des accords, ensemble la manière d'en user;* Paris, Nicolas Du Chemin, 1555, in-4° oblong. La deuxième édition est intitulée : *Nouvelle instruction familière en laquelle sont contenues les difficultés de la musique, avec le nombre des concordances et accords, ensemble la manière d'en user, tant à deux, à trois, à quatre et à cinq parties;* Paris, Nicolas Du Chemin, 1558, in-4° oblong. Il y a une troisième édition du même ouvrage qui a pour titre : *Nouvelle instruction des préceptes et fondements de musique;* Paris, 1571. Ce livre est remarquable en ce qu'il est le premier publié en France où l'on trouve le mot accord employé pour indiquer l'harmonie de plusieurs sons réunis : cependant on se tromperait si, sur le titre de l'ouvrage et ceux de quelques chapitres, par exemple du dix-neuvième (*Règles générales pour les accords parfaits*), on se persuadait qu'on y trouve un véritable traité de l'harmonie qui enlèverait à Viadana et à quelques autres musiciens du commencement du dix-septième siècle, la priorité de considération des accords isolés ; car les accords dont parle Michel de Menehou ne sont que des intervalles, et ses *règles générales pour les accords parfaits* ne sont que celles qui défendent de faire des octaves et des quintes consécutives. Il est vrai que les chapitres 22° et 23° enseignent à *faire un accord à trois et à quatre parties;* mais on n'y trouve que les règles du contrepoint à trois et à quatre, connues depuis longtemps ; règles dont la plupart étaient arbitraires, et ont cessé d'être admises dans les traités modernes de l'art d'écrire. Il faut cependant remarquer que Michel de Menehou est le premier qui a parlé des cadences parfaites et imparfaites (chap. 23, 24 et 25).

MENESTRIER (CLAUDE FRANÇOIS), savant jésuite et laborieux écrivain, naquit à Lyon, le 10 mars 1631, d'une famille originaire de la Franche-Comté. Après avoir fait ses études, il professa les humanités à Chambéry, Vienne en Dauphiné et Grenoble, puis fut rappelé à Lyon pour y enseigner la rhétorique, et succéda, en 1667, au P. Labbe dans l'emploi de bibliothécaire. Il mourut à Paris, le 21 janvier 1705, à l'âge de soixante-quatorze ans. Au nombre de ses ouvrages, qui presque tous ont un intérêt historique, on remarque : 1° *Des ballets anciens et modernes, selon les règles du théâtre;* Paris, 1682, in-12.

2° *Des Représentations en musique, anciennes et modernes*; Paris, 1687, in-12. Si l'on a recueilli depuis le P. Menestrier un plus grand nombre de faits concernant les objets de ces deux livres; si l'on a mis plus de critique dans la discussion de ces faits, on ne peut nier que ce savant religieux a le mérite d'avoir ouvert la voie à ces recherches, et que ses ouvrages renferment de curieux renseignements.

MENGAL (MARTIN-JOSEPH), connu sous le nom de MENGAL AÎNÉ, directeur du Conservatoire de musique à Gand, est né en cette ville le 27 janvier 1784. Son père fut son premier maître de musique, puis il reçut des leçons de plusieurs artistes, particulièrement pour le cor, sur lequel il fit de rapides progrès. A l'âge de douze ans, il composait des morceaux pour cet instrument et d'autre musique, sans connaissances d'harmonie et sans autre guide que son instinct. En 1804, il entra comme élève au Conservatoire de Paris : il y eut pour professeur de cor Frédéric Duvernoy; Catel lui enseigna l'harmonie. En 1808, il obtint, au concours, le second prix de cette science, et le premier prix de cor lui fut décerné l'année suivante. Devenu ensuite élève de Reicha, il fit, sous sa direction, un cours complet de composition. Entré dans la musique de la garde impériale au mois de décembre 1804, il servit dans les campagnes d'Autriche en 1805 et de Prusse l'année suivante. De retour à Paris en 1807, il obtint sa retraite, reprit ses études et dans le même temps entra en qualité de premier cor, à l'orchestre de l'Odéon, d'où il passa à celui du théâtre Feydeau, en 1812. Après treize années de service à ce théâtre, il donna sa démission pour retourner à Gand comme directeur du théâtre. Cette entreprise ne fut point heureuse; Mengal l'abandonna bientôt après, pour prendre les fonctions de directeur de musique. Il remplit celles-ci jusqu'à la révolution de 1830, puis il alla prendre une position semblable au théâtre d'Anvers, et retourna à Gand en 1832. Des propositions lui furent faites alors pour aller diriger l'orchestre du théâtre de La Haye; il les accepta et occupa cette nouvelle position pendant deux ans. De retour à Gand en 1835, il y fut nommé directeur du Conservatoire de musique établi par la régence de cette ville. Mengal est mort à Gand, des suites d'une apoplexie, dans la nuit du 2 au 3 juillet 1851.

Cet artiste a écrit pour le théâtre : 1° *Une Nuit au château*, opéra-comique en un acte, joué au théâtre Feydeau avec succès, en 1818, et resté pendant plusieurs années au répertoire des théâtres lyriques. La partition a été gravée à Paris, chez Dufaut et Dubois. 2° *L'Ile de Babilary*, opéra-comique en trois actes, au même théâtre, en 1819, qui n'a point réussi. 3° *Les Infidèles*, drame en trois actes, représenté au théâtre de Gand avec un brillant succès, en 1825. 4° *Un Jour à Vaucluse*, opéra-comique en un acte, au même théâtre, en 1828. Les compositions instrumentales de Mengal sont au nombre d'environ cent œuvres; on y remarque : 5° *Harmonie militaire*, plusieurs suites; Paris, Naderman, Dufaut et Dubois. 6° Trios pour deux violons et basse, op. 1; Paris, Leduc. 7° Trois quatuors pour deux violons, alto et basse. 8° Trois quintettes pour flûte, hautbois, clarinette, cor et basson; Paris, Pleyel. 9° Trios pour flûte, violon et alto; Paris, Naderman. 10° 1er et 2e concertos pour cor et orchestre, op. 20 et 27; Paris, Dufaut et Dubois. 11° Trois quatuors pour cor, violon, alto et basse, op. 8; Paris, Naderman. 12° Duos pour cor et harpe, nos 1, 2, 3; Paris, Janet. 13° *Idem* pour cor et piano, nos 1, 2, 3, 4; *ibid.* 14° *Idem*, nos 5 et 6; Paris, Frère. 15° Fantaisies pour piano et cor, nos 1, 2, 3; Paris, Dufaut et Dubois. 16° Quatuors pour instruments à vent, plusieurs œuvres. 17° Beaucoup de romances avec accompagnement de piano, entre autres *le Chevalier errant* (Dans un vieux château de l'Andalousie) qui a obtenu un succès populaire. Mengal a laissé en manuscrit beaucoup de morceaux d'harmonie pour instruments à vent; ouverture à grand orchestre, composée à La Haye; quintettes pour cinq cors; trios pour les mêmes instruments; plusieurs morceaux de chant, entre autres un chœur à cinq voix sans accompagnement, souvent exécuté dans les concerts.

MENGAL (JEAN), frère du précédent, est né à Gand, au mois de mai 1796. Son père lui a donné les premières leçons de musique, puis il a étudié le cor sous la direction de son frère. Admis au Conservatoire en 1811, il y est devenu élève de Domnich, et quinze mois après son entrée dans cette école, il y a obtenu le premier prix de cor. Après avoir été attaché pendant plusieurs années à l'orchestre du Théâtre-Italien, il est entré, en 1820, à l'Opéra en qualité de premier cor solo. Il a été aussi, pendant plusieurs années, membre de l'orchestre de la Société des concerts. On a gravé de sa composition : 1° Fantaisies pour cor et piano, nos 1, 2, 3, 4, 5, 6; Paris, Scho-

nenberger. 2° Plusieurs solos *idem*. 3° Fantaisie brillante pour cor et orchestre, sur des motifs de Donizetti, op. 20; Paris, Richault. 4° Fantaisie pour cor à pistons, avec accompagnement de piano, sur des motifs de *Guido et Ginevra*, op. 23; Paris, Schlesinger. 5° Duos pour deux cors, etc.

MENGEL (GEORGES), né à Bamberg, au commencement du dix-septième siècle, apprit la musique dans son enfance, puis entra au service militaire, dans les troupes de l'électeur de Bavière, et parvint au grade de capitaine. En 1640, il donna sa démission et entra chez l'évêque de Bamberg, en qualité de maître de chapelle. Il a fait imprimer de sa composition des psaumes avec des motets sous ce titre : *Quinque limpidissimi Lapides Davidici, seu Psalmi* 151 *cum Motetta centuplici varietate;* Würzbourg, 1644, in-fol. On connaît aussi sous son nom : *Sacri concentus et dialogi* 1, 2, 3, 4, 5 et 6 *voc. cum motetta* 4 *voc. et 2 instrument.*, op. 4; Inspruck, 1662, in-4°.

MENGELIUS (PHILIPPE), professeur de belles-lettres et docteur en médecine à l'université d'Ingolstadt, dans le seizième siècle, fut instruit dans la musique et habile luthiste. Il se maria en 1562 et mourut à Ingolstadt, en 1594. Après sa mort, on recueillit ses poésies latines, et elles furent publiées en cette ville en 1596. Parmi les pièces de ce recueil on trouve un éloge de la musique, et deux autres morceaux, intitulés : *In Organum musicum monasterii Benedicto Burani; In effigiem Philippi de Monte musici*, etc.

MENGOLI (PIERRE), géomètre, né à Bologne en 1625, reçut des leçons de mathématiques du P. Cavalieri, considéré comme le premier inventeur du calcul infinitésimal, et s'appliqua aussi à l'étude de la jurisprudence, de la philosophie et de la théologie. Dans sa jeunesse, il enseigna publiquement, à Bologne, les doctrines de Zarlino et de Galilée, concernant la théorie mathématique de la musique. Plus tard, il embrassa l'état ecclésiastique, obtint un bénéfice et fut chargé d'enseigner les mathématiques dans le Collége des nobles. Il mourut à Bologne, le 7 juin 1686. Au nombre de ses écrits sur diverses branches des mathématiques, on remarque celui qui a pour titre : *Speculazioni di Musica;* Bologne, 1670, in-4°. En 1673, le frontispice a été changé, et le livre a reparu comme une deuxième édition. Dans la première partie de son ouvrage, Mengoli expose l'anatomie de l'oreille, et trouve dans sa conformation le principe des combinaisons de la musique et des sensations qu'elle développe. C'est cette idée fausse qui, longtemps après, est devenue la base du livre de Morel (*voyez* ce nom), intitulé : *Principe acoustique nouveau et universel de la théorie musicale*.

MENGOZZI (BERNARD), chanteur et compositeur distingué, né à Florence en 1758, fit ses premières études de musique en cette ville, puis alla étudier le chant sous la direction de Pasquale Potenza, chanteur de la chapelle de Saint-Marc, à Venise. Il brilla ensuite sur plusieurs théâtres d'Italie. En 1786, il se rendit à Londres avec sa femme, connue auparavant sous le nom d'Anne Benini. L'année suivante, il vint à Paris et se fit entendre avec succès dans les concerts donnés à la cour par la reine Marie-Antoinette. Lorsque l'excellente troupe d'opéra italien du *théâtre de Monsieur* fut organisée, il y entra et sut se faire applaudir à côté de Mandini et de Viganoni. Après les événements révolutionnaires qui dispersèrent cette réunion de chanteurs d'élite, Mengozzi resta à Paris, et y vécut en donnant des leçons de chant et écrivant de petits opéras pour les théâtres Feydeau et Montansier. A l'époque de l'organisation du Conservatoire de musique, il y fut appelé comme professeur de chant et y forma plusieurs élèves, parmi lesquels on cite Batiste, qu'on a longtemps entendu à l'Opéra-Comique, et qui, plus tard, a quitté le théâtre pour la place d'huissier de la chambre des Pairs, qu'il occupait encore en 1830. Mengozzi a surtout contribué aux progrès de l'art du chant en France par les matériaux qu'il avait préparés pour la rédaction de la méthode du Conservatoire, et qu'il n'eut pas le temps d'achever, parce qu'il mourut au mois de mars 1800, des suites d'une maladie de langueur. Ce fut Langlé qui rédigea cet ouvrage. Les opéras connus de Mengozzi sont: 1° *Gli Schiavi per amore*, opéra bouffe en deux actes, au théâtre de Monsieur, en 1790. Quelques morceaux de cet opéra ont été gravés en partition avec les parties d'orchestre. 2° *L'Isola disabitata*, au même théâtre, en 1790. 3° *Les Deux Visirs*, au théâtre Montansier. 4° *Une Faute par amour*, au théâtre Feydeau, 1793. 5° *Aujourd'hui*, opéra en trois actes, au théâtre Montansier, 1791. 6° *Isabelle de Salisbury*, en trois actes, au même théâtre, 1791, en collaboration avec Ferrari. 7° *Le Tableau parlant*, en un acte, au même théâtre, 1792. Cette pièce avait été mise en musique par Grétry, dont elle est un des meilleurs ouvrages; la nouvelle musique de Men-

gozzi n'eut point de succès. 8° *Pourceaugnac*, en trois actes, au même théâtre, 1793. 9° *L'Amant jaloux*, en trois actes, au Théâtre national, rue de Richelieu, 1793. 10° *Selico*, en trois actes, au même théâtre, 1793. 11° *La Journée de l'amour*, ballet en un acte, 1795. 12° *Brunet et Caroline*, en un acte, au théâtre Montansier, 1796. 13° *La Dame voilée*, en un acte, au théâtre Favart, 1799. 14° *Les Habitants de Vaucluse*, en deux actes, au théâtre Montansier, 1800. Mengozzi avait introduit quelques morceaux de sa composition dans les opéras italiens qu'on jouait au théâtre de Monsieur; on cite particulièrement un trio de l'*Italiana in Londra*, et le rondo *Se m'abbandoni*, qu'il chantait avec une expression touchante, et qui eut un succès de vogue.

MENON (TUTTOVALO OU TUTTUALE?), musicien français, vécut dans la première moitié du seizième siècle. Il fit, comme beaucoup d'autres artistes français et belges, un voyage en Italie et séjourna à Correggio (1). Il fut le premier maître de musique du célèbre organiste et compositeur Claude Merulo. On a de lui un ouvrage intitulé : *Madrigali d'Amore a quattro voci composti da Tuttovale Menon. Et nuovamente stampati, e con diligentia corretti. In Ferrara nella stampa di Giovanni de Bulghat et Antonio Stucher compagni del* 1558.

MENSCHING (B.-L.), étudiant en droit de l'université de Francfort-sur-l'Oder, dans les premières années du dix-huitième siècle, cultiva la musique et fut compositeur, ainsi qu'on le voit dans un volume qui a pour titre : *Secularia sacra academiæ regiæ Viadrinæ; Francofurti ad Viadrum* (s. a.), in-fol. Parmi les pièces séculaires en vers et en prose, faites à l'occasion de l'anniversaire de la fondation de l'université et de la présence, à Francfort, de Frédéric III, duc de Brandebourg et premier roi de Prusse, se trouvent vingt pages de musique en partition, dont le titre particulier est ainsi conçu : *Sérénade présentée à S. M. R.* (Sa Majesté Royale) *de Prusse par les étudiants de Francfort-sur-l'Odre* (sic), *la veille du jubilé, composée par B.-L. Mensching, étudiant en droit, le 25 d'avril 1700*. La sérénade renferme une ouverture et un air chanté alternativement avec les instruments, suivi de *Sarabande, allemande et gigue*.

(1) Voyez la notice de M. Angelo Catelani intitulée : *Memorie della vita e delle opere di Claudio Merulo* (Milano, Tito de Gio. Ricordi), p. 16, note 2.

MENSI (FRANÇOIS), ecclésiastique de la Bohême, naquit le 27 mars 1753, à Bistra, où son père, Vénitien de naissance, était gouverneur chez le comte de Hohenems. Il apprit les éléments de la musique dans ce lieu, puis à Clamecz et à Krzinecz. Ayant suivi ses parents à Prague, il y fit ses humanités chez les jésuites, et étudia la philosophie et la théologie à l'université. Ce fut aussi dans cette ville qu'il prit des leçons de violoncelle chez Joseph Reicha, et de composition chez Cajetan Vogel. Bientôt il fut considéré en Bohême comme un habile violoniste et violoncelliste, et comme un compositeur distingué. Il a écrit une très-grande quantité d'offertoires, graduels, antiennes, litanies, messes, symphonies et quatuors, dont une partie se trouvait au couvent de Strahow. Après avoir été vicaire à Smeczo pendant onze ans, il fut nommé curé à Hrobeziez, puis à Pher, où il se trouvait encore en 1808.

MENTA (FRANÇOIS) musicien qui vécut à Rome, était né à Venise, dans la première moitié du seizième siècle. Il s'est fait connaître comme compositeur par les ouvrages suivants : 1° *Madrigali a quattro voci; Roma, app. Antonio Barré*, 1560. 2° *Madrigali a cinque voci, libro primo; in Venezia, app. Ant. Gardane*, 1564, in-4° obl.

MENTE (JEAN-FRÉDÉRIC), naquit le 9 novembre 1698, à Rothenbourg, sur l'Oder. Fils de Samuel Mente, bon organiste en cette ville, il apprit de son père les éléments de la musique, puis, en 1715, il alla à Francfort-sur-l'Oder, et y continua ses études musicales chez Simon, professeur de musique de l'université. En 1718, il visita Dresde et Leipsick, puis se rendit à Glaucha, où il étudia le contrepoint sous Meischner. Après avoir été organiste dans plusieurs petites villes, il fut appelé, en 1727, à Liegnitz, en la même qualité. Il mourut vers 1760, après avoir rempli son emploi pendant trente-trois ans. Le nombre de ses compositions pour l'église et pour les instruments est considérable, mais on n'a imprimé qu'un concerto pour la basse de viole, à Leipsick, et six trios pour flûte, basse de viole et basse continue pour le clavecin. Le reste de ses ouvrages consiste en sonates et concertos pour le clavecin et pour la basse de viole.

MENTER (JOSEPH), violoncelliste distingué, est né, le 18 janvier 1808, à Teysbach, près de Landshut (Bavière). Les premières années de son enfance se passèrent dans les villes de Salzbourg, puis de Ratisbonne, et enfin d'Eichstædt, où son père,

employé de l'administration des finances, fut envoyé tour à tour. Le premier instrument qu'on lui mit dans les mains fut le violon; mais, plus tard, il devint élève de Moralt, à Munich, pour le violoncelle. En 1820, il fut admis dans la chapelle du prince de Hohenzollern-Hechingen, et, en 1833, il entra dans la chapelle royale à Munich. Cet artiste a voyagé avec succès dans l'Allemagne du Nord, en Autriche, en Hollande, en Suisse, en Belgique et en Angleterre. Il est mort jeune encore, le 18 janvier 1836. Ses œuvres pour son instrument ont été publiées après son décès, à Offenbach, chez André. Il avait publié précédemment, à Vienne, chez Haslinger, ses premiers ouvrages, parmi lesquels on remarque un thème varié pour violoncelle et piano, op. 4, et une fantaisie pour violoncelle et orchestre, op. 5.

MENZEL (IGNACE), habile facteur d'orgues à Breslau, vécut au commencement du dix-huitième siècle. Ses principaux ouvrages sont : 1° L'orgue de l'église Notre-Dame, à Breslau, en 1712, composé de trente-six jeux. 2° Celui de l'église *Corporis Christi*, dans la même ville, de vingt et un jeux. 3° Celui de Sainte-Barbe, *idem*, de vingt et un jeux. 4° Celui de l'église Saint-Pierre et Saint-Paul, à Liegnitz, de trente et un jeux, en 1722. 5° Celui de Niemtsch, en Silésie, en 1725, composé de vingt jeux. 6° Celui de Landshut, en 1729, composé de quarante-sept jeux.

MERBACH (GEORGES-FRÉDÉRIC), directeur de la justice à Altdœbern, dans la Basse-Lusace, vers la fin du dix-huitième siècle, vécut d'abord à Leipsick. On a de lui une méthode de piano pour les enfants, intitulée : *Clavierschule für Kinder*; Leipsick, 1782, in-fol. obl. de soixante et une pages. On voit par sa dédicace à Homilius et à Hiller qu'il était élève de ces deux savants musiciens. En 1783, il a paru un supplément à cet ouvrage, dont l'auteur, qui a gardé l'anonyme, était inconnu à Merbach lui-même (voyez PETSCHKE).

MERCADANTE (SAVERIO), compositeur dramatique de l'époque actuelle, n'est pas né à Naples, comme il est dit dans plusieurs recueils biographiques, mais à Altamura, dans la province de Bari, en 1797. A l'âge de douze ans, il fut envoyé à Naples et y entra au collége royal de musique de Saint-Sébastien. Ses premières études semblaient le destiner à être instrumentiste; il jouait du violon et de la flûte; beaucoup de morceaux de sa composition pour ces instruments furent publiés à Naples, et, pendant plusieurs années, il tint l'emploi de premier violon et de chef d'orchestre à ce conservatoire. Zingarelli, directeur de l'école, qui était son maître de composition, l'ayant surpris un jour occupé à mettre en partition des quatuors de Mozart, le chassa impitoyablement. Il fut alors obligé de chercher des ressources dans la composition dramatique, et il essaya ses forces dans une cantate qu'il écrivit pour le théâtre *Del Fondo*, et qui fut exécutée en 1818. L'année suivante, il composa pour le théâtre Saint-Charles l'*Apoteosi d'Ercole*, qui fut représenté avec succès, et dont on applaudit surtout un beau trio qui a été publié avec accompagnement de piano. Cet ouvrage fut suivi, dans la même année, de l'opéra bouffe *Violenza e Costanza*, représenté au théâtre *Nuovo*. Applaudi de nouveau dans cette production, Mercadante fut engagé, en 1820, pour donner à Saint-Charles *Anacreonte in Samo*, dont le succès surpassa celui de ses premiers ouvrages. Dès ce moment, son nom commença à retentir en Italie, et l'administration du théâtre *Valle*, de Rome, lui envoya un engagement. Il partit pour cette ville, et y fit représenter l'opéra bouffe *Il Geloso ravveduto*, qui fut suivi, dans la saison du carnaval, de l'opéra sérieux : *Scipione in Cartagine*, au théâtre *Argentina* de la même ville : ces deux ouvrages furent accueillis avec faveur. Au printemps de 1821, Mercadante alla à Bologne écrire *Maria Stuarda*, qui n'eut qu'un médiocre succès; mais il se releva brillamment à l'automne de la même année en donnant, à Milan, son *Elisa e Claudio*, le meilleur de ses ouvrages, et celui qui a trouvé partout le meilleur accueil. Telle fut la fortune de cette partition, que les journaux parlèrent d'un rival trouvé à Rossini : jugement téméraire comme on en porte dans le monde, où le mérite se mesure au succès.

Chargé des lauriers qu'il avait cueillis à Milan, Mercadante arriva à Venise pour y écrire l'*Andronico*, qui fut représenté, pendant le carnaval de 1822, au théâtre de *la Fenice*. Là commença pour le compositeur une suite de revers mêlés de quelques succès. A la chute d'*Andronico* succéda, à Milan, celle de l'opéra semi-seria *Adele ed Emerico*, et, dans l'automne de la même année (1822), la chute plus humiliante encore de l'*Amleto*. La réussite équivoque d'*Alfonso ed Elisa*, représenté à Mantoue au printemps de 1823, ne put indemniser Mercadante de ses revers précédents; mais l'enthousiasme que fit éclater sa *Didone* à Turin, dut ranimer son courage.

De retour à Naples après ces vicissitudes, il y écrivit, à l'automne de l'année 1823, *Gli Sciti*, opéra sérieux qui fut représenté au théâtre Saint-Charles, et qui ne réussit pas; mais il se releva à Rome, au carnaval de 1824, par *Gli Amici di Siracusa*. Tout semblait conspirer à assurer la fortune dramatique de Mercadante, car, depuis un an, Rossini avait quitté l'Italie pour s'établir à Paris, Morlacchi était à Dresde, et les autres compositeurs italiens avaient vieilli, ou n'avaient point de crédit près du public; mais il manquait à Mercadante la qualité essentielle; je veux dire l'originalité qui crée le style, qualité indispensable pour exercer à la scène une domination non contestée, et pour éviter les alternatives de succès et de chutes. Au mois de juin 1824, il arriva à Vienne et y débuta par la mise en scène de son *Elisa e Claudio*, que suivirent de près *Doralice*, en deux actes, *le Nozze di Telemacco ed Antiope*, drame lyrique, et *Il Podestà di Burgos*. Écrits avec trop de rapidité, et conséquemment avec négligence, ces ouvrages ne réussirent point à la scène et furent maltraités dans les journaux. En 1825, Mercadante donna, à Turin, la *Nitocri*, opéra sérieux qui fut applaudi; mais *Erode ossia Marianna* tomba à Gênes. L'*Ipermestra*, où il y a de belles choses, ne réussit pourtant pas au théâtre Saint-Charles de Naples, mais *la Donna Caritea*, jouée au printemps de 1826, à Venise, eut un succès d'enthousiasme.

Ce fut à cette époque que l'entrepreneur du théâtre italien de Madrid engagea Mercadante pour sept ans, aux appointements annuels de deux mille piastres, sous la condition qu'il écrirait deux opéras nouveaux pour ce théâtre. On ne connaît pas les circonstances qui empêchèrent ce contrat de recevoir son exécution; mais il est certain que Mercadante revint à Turin à la fin de la même année pour y écrire l'*Ezio*, qui n'obtint qu'un succès douteux, puis *Il Montanaro*, au printemps de 1827, pour le théâtre de *la Scala*, à Milan. De là il retourna en Espagne. Il passa à Madrid les années 1827 et 1828 et y fit jouer quelques-uns de ses anciens ouvrages. On le trouve à Cadix au printemps de 1829 : il y donna l'opéra bouffe intitulé : *La Rappresaglia*, dont le succès fut brillant, puis il fit un voyage en Italie pour y engager des chanteurs qu'il emmena à Cadix. En 1830, Mercadante retourna à Madrid, y prit la direction de la musique du théâtre italien, et y composa *la Testa di bronzo*. De là il alla à Naples, en 1831, où il fit représenter *la Zaïra*, qui reçut un bon accueil. L'année suivante, il donna à Turin *I Normanni a Parigi*, ouvrage qui réussit; puis alla à Milan écrire l'opéra romantique *Ismala ossia Morte ed Amore*, dont le succès fut contesté.

Vers ce temps, la mort de Generali avait laissé vacante la place de maître de chapelle de la cathédrale de Novare; Mercadante se présenta pour la remplir et l'obtint au commencement de l'année 1833. Depuis lors il a écrit à Milan *Il Conte d'Essex*, qui a été joué sans succès, et qui a été suivi du drame *I Briganti*, d'*Emma d'Antiochia*, de *La Gioventù di Enrico V*, de *Il Giuramento*, mélodrame et belle composition, où le malheureux Nourrit se fit applaudir à Naples, et de *Le due illustri Rivali*, à Venise, au carnaval de 1839. L'opéra *I Briganti* avait été composé pour Paris; Mercadante vint le mettre en scène lui-même, et l'ouvrage fut joué au mois de mars 1836. Mais bien que les chanteurs fussent Rubini, Tamburini, Lablache et mademoiselle Grisi, l'opéra n'eut point de succès. Dans l'opéra *Le due illustri Rivali*, Mercadante transforma son style, y mit plus de verve, plus d'élévation, et se plaça au premier rang des compositeurs de cette époque. Cet ouvrage a été composé dans des circonstances pénibles, car une affection ophthalmique aiguë menaçait le compositeur de le priver entièrement de la vue. Retiré à Novare pendant ce temps, il était obligé de dicter sa musique en l'exécutant au piano. Du malheur qu'on craignait pour Mercadante, la moitié seulement se réalisa alors : il perdit un œil. L'artiste trouva un adoucissement à ce cruel accident dans le succès éclatant de sa partition. Postérieurement il a écrit *Gabriela di Vergi, Elena di Feltre, La Vestale, Il Bravo, Il Vascello di Gama, Leonora, Gli Orazzi ed i Curiaci, Il Proscritto, Il Regente, Il Signore in viaggio, la Solitaria delle Asturie*, et quelques autres ouvrages.

Des nombreux ouvrages de Mercadante, on a gravé en partition de piano, *Elisa e Claudio, la Donna Caritea, Il Giuramento, Ismalia, I Normanni a Parigi*, des choix de morceaux de l'*Ipermestra, I Briganti, Emma d'Antiochia, La Gioventù di Enrico V, Le due illustri Rivali, Il Bravo, Elena di Feltre, Il Giuramento, La Vestale*, et *Gli Orazzi ed i Curiaci*, ainsi qu'une immense quantité d'airs et de duos détachés, à Milan, chez Ricordi, à Paris, chez Bernard Latte et ailleurs. On connaît aussi de ce compositeur :

1° Deux recueils de six ariettes italiennes; Vienne, Artaria. 2° *Virginia*, cantate; Vienne, Mechetti. 3° *Sorge in vano*, cantate; Milan, Ricordi. 4° *Soirées italiennes*, collection de huit ariettes et de quatre duos; Paris, Bernard Latte.

Considéré dans l'ensemble de sa carrière, Mercadante fait regretter qu'il ait mis trop de précipitation dans ses travaux et n'ait pas réalisé ce qu'on pouvait attendre de lui. Le don d'invention, qui fait subir à l'art des transformations, ne lui avait pas été accordé; mais il y avait en lui assez de mélodie naturelle, de sentiment de bonne harmonie, d'expérience de l'instrumentation et de connaissance des voix, assez même de sentiment dramatique, pour qu'on pût espérer de voir sortir de sa plume un plus grand nombre d'ouvrages complets, dignes de l'estime des connaisseurs. Toutefois, il est certain que cet artiste est le dernier maître italien qui conserva dans ses ouvrages les traditions de la bonne école. Ses partitions sont bien écrites, et l'on y trouve un sentiment d'art sérieux qui a disparu après lui. Malheureusement il aimait trop le bruit et les effets de rhythme. Bon harmoniste, il a donné, dans ses messes et autres ouvrages de musique d'église, les preuves d'un savoir qui l'a fait choisir, en 1840, pour la direction du Conservatoire royal de Naples, qu'il a conservée jusqu'à ce jour (1862). L'Académie des beaux-arts de l'Institut de France l'a choisi pour un de ses membres associés. En 1862, cet artiste distingué est devenu complètement aveugle.

MERCADIER (Jean-Baptiste) est communément surnommé **DE BELESTAT**, parce qu'il était né, le 18 avril 1750, dans le bourg de ce nom, au département de l'Ariége. Destiné à l'état ecclésiastique, on lui fit faire des études propres à le préparer à cet état, particulièrement celle des langues anciennes; mais au moment d'entrer au séminaire, il déclara à sa famille que son goût pour les mathématiques ne lui permettrait pas de donner à la théologie l'attention qu'elle exigeait, et qu'il ne se sentait aucune disposition pour être prêtre. De retour à Mirepoix, où demeurait son père, il s'entoura de livres d'algèbre et de géométrie, et dès lors, il ne s'occupa plus que des sciences exactes.

Après avoir rempli, depuis 1784, l'emploi d'ingénieur de la province du Languedoc, il fut nommé dix ans après ingénieur en chef du département de l'Ariége. Il est mort à Foix, le 14 janvier 1816, à l'âge de soixante-six ans.

La théorie de la musique occupa les loisirs de ce savant, et après avoir étudié les systèmes par lesquels on avait cru l'expliquer, il se persuada qu'il en avait trouvé un meilleur, et l'exposa dans un livre intitulé : *Nouveau système de musique théorique et pratique*; Paris, Valade, 1776, un volume in-8° de trois cent quatre pages et huit planches, avec un discours préliminaire de LXVI pages. La critique que fait Mercadier, dans son discours préliminaire, des systèmes de Rameau et de Tartini, qui étaient en vogue de son temps, ou du moins dont on parlait beaucoup, est en général assez juste; mais il est moins heureux lorsqu'il essaye d'établir son propre système; car, après avoir attaqué Rameau dans ses principes, il lui emprunte l'idée de la génération de la gamme par des cadences de sons fondamentaux, celle de l'identité des octaves, enfin, il fait dériver comme lui les successions mélodiques de l'harmonie. Les principes qui servent de guide à Mercadier, pour la recherche de la base de son système, sont en partie empiriques, en partie arbitraires. C'est par le témoignage de l'oreille qu'il vérifie la justesse des successions dans la multitude d'intervalles que lui donnent toutes les divisions possibles d'une corde tendue : il ne remarque pas que ce témoignage, pris comme criterium, n'a pas besoin de tout cet échafaudage; il suffit pour la construction de la gamme *à priori*, mais il ne peut conduire à une démonstration rigoureuse de la justesse des sons.

MERCADIER (P.-L.), fils du précédent, né dans le département de l'Ariége, en 1805, fut élève de l'École militaire de Saint-Cyr. Après y avoir terminé ses études, il fut nommé officier, en 1831, dans le 20ᵉ régiment de ligne, et servit jusqu'en 1838. Fixé depuis ce temps à Paris, il fut décoré de l'ordre de la Légion d'honneur pour son honorable conduite dans les rangs de la garde nationale pendant l'insurrection des journées de juin. Comme son père, il s'est occupé de la musique, mais au point de vue de la recherche d'une méthode pour son enseignement élémentaire. Le résultat de ses travaux a été publié sous ce titre : *Essai d'instruction musicale à l'aide d'un jeu d'enfant*; Paris, J. Claye, 1855, un volume in-8° de cent cinquante-sept pages, avec un tableau mécanique, et une boîte divisée par cases où sont classés des dés qui portent les noms des notes avec les divers signes qui les modifient, pour la formation des gammes dans tous les tons : c'est ce que M. Mercadier nomme *un jeu d'enfant*. Sa méthode n'est pas des-

MERCHI (...), guitariste et joueur de mandoline, naquit à Naples vers 1750 et vint à Paris, en 1753, avec son frère. Tous deux se firent entendre dans des duos de *calascione*, sorte de guitare à long manche en usage autrefois chez le peuple napolitain. Très-habile aussi sur la guitare ordinaire et sur la mandoline, Merchi fut longtemps en vogue à Paris comme maître de ces instruments. Il vivait encore et enseignait en 1789. Chaque année, il publiait un recueil d'airs avec accompagnement de guitare, de préludes et de petites pièces dont il avait paru vingt-six volumes en 1788. Le nombre de ses ouvrages pour guitare ou pour mandoline est d'environ soixante. On ne connaît plus aujourd'hui de toute cette musique, que des trios pour deux violons ou deux mandolines et violoncelle, œuvre 9 : *Le Guide des écoliers pour la guitare, ou préludes aussi agréables qu'utiles, avec des airs et des variations*, op. 7, et Menuets et allemandes *connus et variés*, op. 23. Merchi a aussi publié un *Traité des agréments de la musique exécutée sur la guitare, contenant des instructions claires et des exemples démonstratifs sur le pincer, le doigter, l'arpége, la batterie, l'accompagnement, la chute, la tirade, le martellement, le trille, la glissade et le son filé* ; Paris, 1777, in-8°.

MERCIER (ALBERT), professeur de musique à Paris, vers la fin du dix-huitième siècle, a fait imprimer un petit ouvrage intitulé : *Méthode pour apprendre à lire sur toutes les clefs* ; Paris, 1788. On a aussi gravé de sa composition, à Berlin, un air varié pour le violon.

MERCIER (JULES), violoniste et compositeur, est né à Dijon, le 23 avril 1819. Dès l'âge de quatre ans, il reçut de son père des leçons de violon qui lui furent continuées jusqu'à l'arrivée, à Dijon, d'un bon violoniste nommé Lejeune, qui devint son maître. A l'âge de dix-sept ans, Mercier se rendit à Paris et fut admis au Conservatoire comme élève de Guérin, puis désigné pour suivre le cours de Baillot ; mais il ne reçut jamais de leçons de ce grand maître, parce qu'une grave maladie lui fit suspendre ses études et l'obligea à retourner dans sa ville natale. Sa santé chancelante fut toujours un obstacle à la manifestation publique de son talent, mais n'a point empêché ce talent de se développer et d'acquérir toutes les qualités qui font l'artiste distingué, à savoir, la beauté du son, la justesse de l'intonation, le mécanisme de l'archet, et le sentiment juste de l'art. Mercier s'est fait entendre avec succès dans les villes les plus importantes de la Bourgogne, de la Franche-Comté, de l'Alsace et de la Lorraine, ainsi qu'à Carlsruhe, à Würzbourg et à Stuttgard. Arrivé à Francfort, il y fut atteint de nouveau par une longue maladie qui le fit renoncer à ses projets de voyage et le ramena à Dijon. On a publié de cet artiste : 1° *Fantaisie pour le violon sur la Favorite*; Paris, Brandus. 2° *Fantaisie sur Robert le Diable*; idem, ibid. 3° *Fantaisie dramatique sur les Huguenots*; idem, ibid. 4° *Idem sur Charles VI*; ibid. 5° *Idem* sur *Robin-des-Bois*. 6° *Idem* sur *le Pré-aux-Clercs*. 7° *Caprice sur l'Elisir d'amore*. 8° *Symphonie concertante pour deux violons sur Norma*. Cet artiste a aussi en manuscrit : 9° Concerto pour violon et orchestre. 10° Pastorale idem. 11° Trois airs variés idem. 12° Trois morceaux de salon : *Élégie, Saltarelle, Villanelle*. 13° *L'Orage*, avec orchestre. 14° Six prières pour deux violons. 15° Duos pour piano et violon. 16° Fantaisie caprice pour violon. 17° Divers morceaux pour musique militaire ; quadrilles, pas redoublés, etc. On trouve une appréciation du talent de Mercier dans les *Souvenirs de la musique*, par M. Nault (Dijon, Loireau-Feuchot, 1854, in-8°).

MERCKER (MATTHIAS), cornettiste et compositeur du comte de Schaumbourg, naquit en Hollande et florissait au commencement du dix-septième siècle. Ses compositions, qui consistent toutes en musique instrumentale, sont les suivantes : 1° *Fantasiæ seu Cantiones gallicæ 4 vocum accommodatæ cymbalis et quibuscunque aliis instrument. musical.*; Arnheim, 1604, in-4°. 2° *Concentus harmonici 2, 3, 4, 5, 6 vocum et instrumentorum variorum*; Francfort-sur-le-Mein, 1613, in-4°. 3° *Neue kunstliche mus. Fugen, Paduanen, Galliarden und Intraden, auf allerley Instrum. zu gebrauchen, mit 2, 3, 4, 5 und 6 Stimmen*; Francfort, 1614, in-4°.

MERCY (LOUIS), né en Angleterre, d'une famille française, dans les premières années du dix-huitième siècle, se distingua par son talent sur la flûte à bec, à laquelle il fit des améliorations conjointement avec le facteur d'instruments Stanesby, de Londres ; mais il ne put remettre en faveur cet instrument, que la flûte traversière avait fait abandonner. On connaît de la composition de cet artiste :

1° Six solos pour la flûte à bec; Londres, Walsh. 2° Six *idem*, op. 2; *ibid*. 3° Douze solos pour la flûte anglaise (flûte à bec en *ut*), avec une préface instructive sur la gamme; *ibid*.

MEREAUX (Jean-Nicolas LE FROID DE), compositeur, naquit à Paris, en 1745. Après avoir terminé ses études de musique sous divers maîtres français et italiens, il fut organiste de l'église Saint-Jacques-du-Haut-Pas, pour laquelle il écrivit plusieurs motets. En 1775, il fit exécuter, au Concert spirituel, l'oratorio l'*Esther*, qui fut fort applaudi. La cantate d'*Aline, reine de Golconde*, fut le premier ouvrage qu'il publia en 1767. Il fit représenter à la comédie italienne les opéras suivants : 1° *Le Retour de la tendresse*, le 1er octobre 1774. 2° *Le Duel comique*, le 16 septembre 1776. 3° *Laurette*, en 1782. Il a donné aussi à l'Opéra : 4° *Alexandre aux Indes*, (1785), dont la partition a été gravée. 5° *Œdipe et Jocaste*, en 1791. Mereaux a laissé en manuscrit : *les Thermopyles*, grand opéra, et *Scipion à Carthage*. Il est mort à Paris, en 1797.

MEREAUX (Joseph-Nicolas LE FROID DE), fils du précédent, né à Paris, en 1767, fut élève de son père. En 1789, ce fut lui qui joua de l'orgue qu'on avait élevé au Champ-de-Mars pour la fête de la Fédération du 14 juillet. Il entra ensuite comme professeur à l'école royale de chant attachée aux Menus-Plaisirs du roi. Depuis lors, il a été professeur de piano et organiste du temple protestant de l'Oratoire, quoiqu'il fût catholique. Il composa, à l'occasion du couronnement de Napoléon Ier, une cantate à grand orchestre, qui fut exécutée dans ce temple, en 1804. Parmi les compositions de Mereaux qui ont été publiées, on remarque : 1° Sonates pour piano et violon ou flûte; Paris, Pacini. 2° Nocturne pour piano et flûte, op. 35; Paris, Richault. 3° Sonate pour piano seul, op. 5; Paris, Omont. 4° Grande sonate, *idem*; Paris, Leduc. 5° Plusieurs fantaisies pour piano. Il a laissé en manuscrit une grande méthode de piano non terminée. M. de Mereaux a formé quelques élèves distingués, au nombre desquels on compte son fils et mademoiselle Auguste Compel de Saujon, amateur qui brilla par son talent d'exécution, et qui a écrit de jolies fantaisies pour le piano.

MEREAUX (Jean-Amédée LE FROID DE), fils du précédent, est né à Paris, en 1803. Élève de son père pour le piano, il fit de rapides progrès sur cet instrument, ce qui ne l'empêcha pas de faire de bonnes études au Lycée Charlemagne, et d'obtenir un premier prix au grand concours de l'université. Sa mère était fille du président Blondel, qui, jeune avocat, avait plaidé la cause de mademoiselle d'Oliva, dans la fameuse affaire du collier de la reine, puis fut secrétaire des sceaux sous Lamoignon de Malesherbes, et qui devint enfin président de la Cour d'appel de Paris. Cette dame voulait que son fils suivît la carrière du barreau ; mais l'organisation musicale du jeune Mereaux en décida autrement. A l'âge de dix ans, il fit avec Reicha un cours complet d'harmonie; il était à peine parvenu à sa quatorzième année lorsque son père fit graver, chez Richault, ses premiers essais de composition. Après avoir terminé ses études de collége, il apprit de Reicha le contrepoint et la fugue, dont il avait étudié auparavant les premiers principes avec le vieux *Porta* (voyez ce nom). Devenu artiste, Mereaux se livra à l'enseignement et publia un grand nombre de compositions pour le piano. En 1828, son ancien camarade de collége et ami, l'archéologue Charles Lenormant, lui fit avoir le titre de pianiste du duc de Bordeaux, sinécure qu'il ne garda pas longtemps, car, moins de deux ans après, la révolution de 1830 changea la dynastie régnante. Après cet événement, Mereaux parcourut la France en donnant des concerts; puis il se rendit à Londres, en 1832, et y séjourna pendant deux saisons comme virtuose, professeur et compositeur pour son instrument. Au nombre des élèves qu'il y forma à cette époque, on compte mademoiselle Clara Loveday, qui, plus tard, acquit une certaine renommée. Fixé à Rouen vers 1835, Mereaux s'y est livré à l'enseignement jusqu'à ce jour (1862), et y a formé beaucoup de bons élèves, parmi lesquels on remarque mademoiselle Charlotte de Malleville, connue plus tard sous le nom de madame Amédée Tardieu, et qui a mérité l'estime des connaisseurs par la manière dont elle interprétait les œuvres classiques. Bien qu'absent de Paris pendant une longue suite d'années, Mereaux n'y fut pas oublié, parce qu'il y fit mettre au jour plus de quatre-vingt-dix œuvres, parmi lesquels on compte cinq livres de grandes études pour le piano, qui furent publiés en 1855, et qui, après avoir reçu l'approbation de la section de musique de l'Institut de France, ont été adoptés pour l'enseignement au Conservatoire de Paris. Au nombre de ses compositions de musique vocale, on compte une messe solennelle à quatre voix, chœur et

orchestre qui a été exécutée à la cathédrale de Rouen, en 1852, des cantates pour diverses circonstances, dont une a été publiée à Paris, chez Maurice Schlesinger, et une autre, écrite pour le chanteur Baroilhet, et qui a paru chez les frères Escudier. Il a écrit des pièces chorales à huit voix en deux chœurs, pour les Orphéonistes de Paris. Reçu membre de l'Académie impériale des sciences, belles-lettres et arts de Rouen, en 1858, Mereaux a prononcé, à la séance publique de cette société, un discours sur la musique et sur son influence sur l'éducation morale des peuples. Après avoir été publié dans les mémoires de cette académie, ce morceau a été reproduit dans divers journaux. Comme littérateur musicien, cet artiste a pris part à la rédaction de plusieurs journaux, et a fait, pendant plusieurs années, la critique musicale dans le journal principal de Rouen. Plusieurs fois Mereaux s'est fait entendre à Paris comme virtuose et y a obtenu des succès. En 1844, il a donné, dans la grande salle du Conservatoire, un concert au bénéfice de l'Association des musiciens, et y a exécuté le concerto en *ré* mineur de Mozart. En 1855, il fit entendre, pour la première fois à Paris, dans un concert donné à la salle Pleyel, avec mademoiselle de Malleville, son élève, le concerto en *mi* bémol pour deux pianos du même maître, et écrivit pour cet œuvre un grand point d'orgue qui a été publié chez l'éditeur Richault.

MERELLE (....). On a, sous ce nom, une méthode de harpe, divisée en trois livres, et intitulée : *New and complete instruction for the Pedal Harp*; Londres, 1800.

MÉRIC-LALANDE (HENRIETTE). *Voyez* LALANDE (HENRIETTE-CLÉMENTINE MÉRIC-).

MERK (DANIEL), musicien bavarois, né vers le milieu du dix-septième siècle, fut instituteur, chantre et directeur de musique à Augsbourg après la mort de Georges Schmetzer. Il a publié une méthode de musique instrumentale intitulée : *Anweisung zur Instrumentalmusik*; Augsbourg, 1695. Merk est mort en 1713.

MERK (JOSEPH), violoncelliste distingué, naquit à Vienne, le 18 janvier 1795. Il était encore dans ses premières années quand on lui fit commencer l'étude du violon ; à l'âge de quinze ans, il possédait déjà un talent remarquable sur cet instrument et se faisait entendre avec succès dans les concerts ; mais un accident, qui pouvait avoir les conséquences les plus graves, l'obligea d'abandonner le violon et de prendre la violoncelle : mordu par un chien de grande taille, aux deux bras, il reçut au bras gauche des blessures si profondes, qu'il lui devint désormais impossible de le tourner pour tenir le violon dans sa position ordinaire. Merk éprouva beaucoup de chagrin de cet événement ; mais son goût passionné pour la musique lui fit prendre immédiatement la résolution de se livrer à l'étude du violoncelle. Le nom du maître qui lui donna les premières leçons de cet instrument (*Schindlœcker*) est à peine connu parmi les artistes : cependant ce dut être un homme de talent, car il fit faire à son élève de si grands progrès, que Merk put être engagé, après une année d'études, comme violoncelliste de quatuors chez un magnat de Hongrie. Il vécut deux ans chez ce seigneur ; puis il entreprit un voyage pour se faire connaître et se fit entendre dans les villes principales de la Hongrie, de la Bohême et de l'Autriche. Après cinq années de cette vie nomade, il retourna à Vienne et entra comme premier violoncelle à l'Opéra de la cour (1816). Admis à la chapelle impériale, en 1819, il vit sa réputation de virtuose violoncelliste s'étendre dans toute l'Allemagne. Lorsque le Conservatoire de Vienne fut institué (en 1823), Merk y fut appelé en qualité de professeur de son instrument. En 1834, l'empereur lui accorda, conjointement avec Mayseder, le titre de virtuose de la chambre impériale ; distinction qui ne pouvait être accordée à un artiste plus digne de l'obtenir. Dans ses voyages, il fit admirer son talent à Prague, Dresde, Leipsick, Brunswick, Hanovre et Hambourg, d'où il se rendit à Londres. De retour à Vienne, en 1839, Merk y reprit ses fonctions de professeur, dans lesquelles il s'est particulièrement distingué, ayant formé un grand nombre de bons violoncellistes répandus en Allemagne et dans les pays étrangers. Ce digne artiste est mort à Vienne, le 16 juin 1852. On a publié de sa composition : 1° Concerto pour violoncelle et orchestre, op. 5; Leipsick, Breitkopf et Hærtel. 2° Concertino *idem* (en *la*), op 17; *ibid*. 3° *Adagio* et rondo *idem* (en *ré*), op. 10; Vienne, Mechetti. 4° *Adagio* et polonaise (en *la*), op. 12; *ibid*. 5° Variations sur un thème original (en *sol*), op. 8; *ibid*. 6° Variations sur un thème tyrolien (en *sol*), op. 18; Brunswick, Meyer. 7° Divertissement sur des thèmes hongrois (en *ré* mineur), op. 19; *ibid*. 8° Introduction et variations (en *ré*), op 21; Vienne, Mechetti. 9° Vingt exercices pour le violoncelle, op. 11 ; Vienne, Haslinger. 10° Six études *idem*, op. 20; *ibid*.

MERKEL (Daniegott-Emmanuel), littérateur allemand, naquit à Schwartzenberg, au pied des montagnes du Harz, le 11 juin 1765, fit ses études à Zittau et à Leipsick, puis se fixa à Dresde, où il mourut le 4 octobre 1798, à l'âge de 33 ans. Il cultiva la musique comme amateur, et publia un recueil de pièces intitulé : *Quelques compositions pour le piano et le chant*; Dresde, Hilscher, 1791.

MERKLIN (Joseph), habile facteur d'orgues, est né, le 17 janvier 1819, à Oberhausen, dans le grand-duché de Bade. Fils de J. Merklin, facteur d'orgues à Freibourg, dans la même principauté, il fit ses premières études sous la direction de son père, puis il compléta ses connaissances par ses voyages en Suisse, en Allemagne, et travailla chez M. Walker, à Louisbourg, puis chez Korfmacher, à Linnich. Arrivé en Belgique, M. Merklin posa les premières bases de son établissement à Bruxelles, en 1843. En 1847, l'exposition nationale belge lui procura l'occasion de se faire connaître avec avantage par les bonnes qualités de l'orgue qu'il y fit entendre : une médaille de vermeil lui fut décernée en témoignage de la satisfaction du jury. Dans la même année, M. Merklin appela près de lui M. F. Schütze, son beau-frère, facteur très-habile, particulièrement pour la mise en harmonie des jeux. Ce fut peu de temps après que l'auteur de cette notice, par un rapport lu à l'Académie royale des sciences, des lettres et des beaux-arts de Belgique, appela l'attention des facteurs d'orgues belges sur la nécessité de perfectionner leurs instruments en ce qui concerne les diverses parties du mécanisme, et d'étudier les découvertes qui avaient été faites à ce sujet en Angleterre et surtout en France. De tous les facteurs d'orgues du pays, M. Merklin fut le seul qui comprit l'importance des considérations exposées dans ce rapport ; sans perdre de temps, il examina avec l'attention la plus scrupuleuse les améliorations introduites récemment dans la facture de l'orgue par les artistes étrangers, adopta celles qui lui parurent résoudre des problèmes fondamentaux de son art, et en puisa d'autres dans son propre fonds pour la production de timbres caractérisés et variés, fit disparaître de l'instrument les anciens jeux qui forment double emploi avec d'autres et compliquent la machine sans utilité pour l'effet ; enfin, il réunit dans ses orgues tous les éléments d'une perfection relative, au fur et à mesure que l'expérience l'éclairait, et parvint ainsi, par degrés, en peu d'années, à se placer au premier rang des facteurs, et à produire des orgues de toutes les dimensions, qui sont aujourd'hui considérées comme des modèles achevés, tant pour les détails de la construction mécanique que pour la richesse, l'ampleur et la variété des sonorités.

En 1853, Merklin, dans le dessein de donner plus de développement à son industrie, fonda une société par actions, sous la dénomination Merklin, Schütze et compagnie. En 1855, cette société acheta la fabrique d'orgues de Ducroquet, à Paris. Dans la même année, elle obtint des récompenses très-honorables à l'exposition universelle de cette ville. En 1858, la société fut transformée en *Société anonyme pour la fabrication des orgues, etc.; établissement Merklin-Schütze*. Cette nouvelle organisation permettait à une administration composée d'hommes honorables et expérimentés d'apporter son concours dans les travaux de l'établissement. Par la bonne gestion de cette administration ; par la réunion des deux grandes maisons de Bruxelles et de Paris ; par les travaux qui y sont exécutés ; enfin, par le talent incontestable de MM. Merklin et Schütze, cet établissement est devenu sans égal en Europe. Les orgues les plus remarquables qu'il a produites depuis 1843 sont (en Belgique) : 1° Le grand orgue de S. Barthélemi, à Liége ; 2° Celui de l'abbaye de Parc, près de Louvain ; 3° l'orgue du collége des Jésuites, à Namur ; 4° Celui de l'Institut des aveugles, faubourg de Schaerbeek, à Bruxelles ; 5° Le grand orgue de trente-deux pieds pour le Conservatoire de Bruxelles, dans la grande salle du palais des beaux-arts : instrument magnifique, à quatre claviers manuels, clavier de pédales, cinquante-quatre registres, avec tous les accessoires de pédales de combinaisons, d'accouplement et d'expression. (En Espagne) : 6° Le grand orgue de la cathédrale de Murcie. (A Paris) : 7° Le grand orgue de Saint-Eustache ; 8° celui de l'église Saint-Eugène ; 9° celui de S. Philippe du Roule. (Dans les départements de la France) : 10° Le grand orgue de la cathédrale de Rouen ; 11° celui de la cathédrale de Bourges ; 12° celui de la cathédrale de Lyon ; 13° *idem* de la cathédrale de Dijon ; 14° *idem* de la cathédrale d'Arras ; 15° l'orgue de l'église Saint-Nicolas, à Boulogne-sur-Mer ; 16° celui de l'église Saint-Sernin, à Toulouse, grand trente-deux pieds.

Par ses travaux dans la construction des *harmonium*, M. Merklin a porté cet instrument à la plus grande perfection obtenue jus-

qu'à ce jour (1863); perfection qui ne semble même pas pouvoir être dépassée, tant pour le fini et la solidité du travail, que par la beauté du son et la variété des timbres des divers registres. La société anonyme dont il dirige les ateliers a construit de grands instruments de cette espèce dont la puissance sonore frappe d'étonnement les connaisseurs : ils tiennent lieu d'orgues dans un grand nombre de petites localités, et ont sur celles-ci l'avantage d'occuper peu de place.

MERLE (JEAN-TOUSSAINT), littérateur, né à Montpellier, le 10 juin 1785, fit de bonnes études à l'école centrale du département de l'Hérault, puis se fixa à Paris, en 1803. D'abord employé au ministère de l'intérieur, il quitta cette place pour le service militaire, et ne revint à Paris que vers la fin de 1808. Tour à tour attaché à divers journaux, il le fut en dernier lieu à *la Quotidienne*, en qualité de rédacteur pour la littérature. Il a fait représenter aux théâtres du Vaudeville, des Variétés et des Boulevards beaucoup de pièces dont quelques-unes ont obtenu du succès. Depuis 1822 jusqu'en 1826, il eut la direction privilégiée du théâtre de la Porte-Saint-Martin. On a de lui deux petits écrits, dont le premier a pour titre : *Lettre à un compositeur français, sur l'état actuel de l'Opéra*; Paris, Barba, 1827, in-8° de quarante-quatre pages, et l'autre : *De l'Opéra*; Paris, Baudouin, 1827, in-8° de trente-deux pages. J'ai donné, dans la *Revue musicale* (t. Ier), des analyses de ces opuscules. Merle est mort à Paris, le 18 février 1852.

MERLIN (...), mécanicien anglais, a inventé à Londres, en 1770, une machine pour noter la musique, qu'il a envoyée au prince de Galitzin, à Pétersbourg; mais les difficultés de la traduction des signes firent renoncer à cette machine, sur laquelle on trouve une notice dans le *Correspondant musical de Spire*, année 1792, p. 598.

MERLING (JULES), professeur de musique à l'école supérieure des filles, à Magdebourg, est auteur d'un livre d'enseignement élémentaire, intitulé : *Theoretisch-praktisches Gesangs-Cursus* (Cours de chant théorique et pratique); Magdebourg, Heinrichshofen, 1855. Ce cours est divisé en quatre degrés : le premier, pour les enfants de huit à neuf ans; le second, d'enseignement moyen, pour ceux de dix à onze ans; le troisième, également d'enseignement moyen, pour l'âge de douze à treize ans, et le dernier, pour l'enseignement supérieur, de treize à quinze ans. A cet ouvrage, M. Merling en a fait succéder un autre qui a pour titre : *Der Gesang in der Schule, seine Bedeutung und Behandlung*, etc. (le Chant dans les écoles, son importance, et l'application qu'on peut en faire, etc.); Leipsick, 1856, un volume in-8°. Ce livre est l'œuvre d'un esprit distingué, dont les vues sont philosophiques. Ainsi que le dit M. Merling (p. 7), c'est le commentaire du *Cours de chant théorique et pratique*. Je n'ai pas de renseignement sur l'auteur de ces ouvrages.

MERMET (l'abbé LOUIS-FRANÇOIS-EMMANUEL), né le 25 janvier 1765, à Desertin, bourg du hameau de Rouchoux (Jura), a été d'abord professeur de belles-lettres à l'école centrale du département de l'Ain, puis au Lycée de Moulins, membre de l'Académie de Montauban, et de la Société des sciences et arts de Grenoble. Il est mort à Saint-Claude, le 27 août 1825. Ce littérateur a publié : *Lettres sur la musique moderne*; Bourg, 1797, in-8°.

MERMET (LOUIS BOLLIOUD DE). *Voyez* BOLLIOUD DE MERMET (LOUIS).

MERRICK (ARNOLD), organiste de l'église paroissiale de Cirencester, dans le comté de Glocester, occupait cette position avant 1820. Il est mort dans cette ville, en 1845. Cet artiste s'est fait connaître par la traduction anglaise des œuvres didactiques d'Albrechtsberger, dont la deuxième édition, augmentée d'une préface nouvelle, de notes et d'un volumineux index, a été donnée par M. John Bishop, de Cheltenham, sous ce titre : *Method of Harmony, figured Base and Composition, adapted for self instruction*, etc.; Londres, Rob. Cocks et Ce (sans date), deux volumes gr. in-8°.

MERSENNE (le P. MARIN). Si la persévérance et l'activité dans le travail suffisaient pour conduire un écrivain à la gloire, nul n'aurait plus de droits à la célébrité que le P. Mersenne, religieux minime de la Place-Royale de Paris, sous le règne de Louis XIII. Malheureusement ce bon moine, fort savant d'ailleurs, *n'était pas de trop bon sens*, selon l'opinion d'un critique, et l'on ne peut nier que le critique ait raison. Le P. Mersenne a laissé beaucoup d'ouvrages volumineux qui attestent son courage et sa patience : mais les choses utiles qu'on y trouve sont noyées dans une multitude d'extravagances plus étonnantes encore que l'étendue des connaissances de celui qui les a imaginées. Au reste, ses défauts tiennent un peu de son

temps, où la philosophie des sciences n'existait point encore, en dépit du génie et des efforts de Descartes. Le jugement qu'on porte aujourd'hui des ouvrages du P. Mersenne n'était pas celui de ses contemporains. Le P. Parran le considère comme un excellent théoricien de musique(1), et dit qu'il ne laisse rien à désirer sur la partie spéculative de son art. Le jésuite Kircher, qui fait son éloge en quatre mots (2), *Vir inter paucos summus*, ajoute que son ouvrage intitulé : *Harmonie universelle* est justement estimé, mais que l'auteur s'y est plus attaché à la philosophie des sons qu'à la pratique de la musique. La Mothe Le Vayer, ce sceptique si peu complimenteur, a donné aussi de grands éloges au P. Mersenne, en lui envoyant son *Discours sceptique de la musique* (3) : « Je reconnais, dit-il, que vous « avez eu des pensées si relevées sur la mu-« sique, que l'antiquité ne nous en fournit « pas de pareilles... Vos profondes réflexions « sur cette charmante partie des mathéma-« tiques ne laissent aucune espérance d'y « pouvoir rien ajouter à l'avenir, comme elles « ont surpassé de beaucoup tout ce que les « siècles passés nous avaient donné. »

La vie simple, uniforme et tranquille du P. Mersenne ne fournit guère de matériaux pour une biographie ; c'est de lui qu'on peut dire avec justesse que son histoire n'est autre que celle de ses ouvrages. Né au bourg d'Oizé, dans le Maine, le 8 septembre 1588, il fit de bonnes études au collége du Mans, et alla les achever à La Flèche. Entré dans l'ordre des Minimes, il en prit l'habit dans le couvent Notre-Dame-de-Grâce, près de Paris, le 17 juillet 1611, fit son noviciat à Meaux, revint à Paris suivre des cours de théologie et de langue hébraïque, et fut ordonné prêtre par Mgr de Gondi, en 1613. Plus tard, ses supérieurs l'envoyèrent à Nevers pour y enseigner la philosophie dans le couvent de son ordre, dont il fut nommé supérieur. De retour à Paris, il se livra à de grands travaux sur la philosophie, les mathématiques et la musique. Trois fois il visita l'Italie et y fréquenta les savants les plus distingués. On place les époques de ces voyages en 1640, 1641 et 1645. Lié d'amitié avec Descartes, Pascal le père, Roberval, Peiresc, et la plupart des savants et des hommes célèbres de son temps, il prit part aux découvertes les plus importantes qui furent faites à cette époque, et entretint une

(1) Musique théor. et prat., p. 6.
(2) Musurg. univers. præf. 2, p. 4.
(3) T. IV de ses œuvres, p. 22. Paris, 1669.

active correspondance avec Doni, Huygens et beaucoup d'autres savants hommes de l'Italie, de l'Angleterre et de la Hollande. Se livrant à des expériences multipliées sur des objets de la physique, il passait une partie de son temps dans les ateliers ou dans le cabinet des artistes, puis prenait des notes sur tout ce qu'il avait recueilli de faits et d'observations. La douceur de son caractère, sa bienveillance habituelle, disposaient tous ceux qui le connaissaient à être de ses amis et à l'aider dans ses travaux. C'est ainsi qu'il passa sa vie, et qu'il arriva au terme de sa carrière, à l'âge de soixante ans. Il mourut, le 1er septembre 1648, des suites d'une opération douloureuse.

L'un des premiers ouvrages de Mersenne relatifs à la musique est celui qui a pour titre : *La Vérité des sciences* (Paris, 1625, in-4°) ; ce livre est le moins connu de tous ceux qu'il a publiés. Il roule presque tout entier sur la certitude des principes de la musique, et tend à prouver que cet art repose sur une science réelle. C'est surtout à l'examen de l'objection suivante que le P. Mersenne se livre : « La « musique n'est rien qu'apparence, puisque « ce que je trouve agréable, un autre le trouve « détestable. L'on ne donne aucune raison « pourquoi l'octave, la quinte et la quarte « sont plutôt consonnances qu'une septième « ou une seconde. Peut-être que celles-ci sont « les vraies consonnances, et que les autres « sont les dissonances ; car si ce nombre-là « convient à l'un, celui-là plaira à l'autre. » Le P. Mersenne, pour répondre à cette objection, entre dans une longue discussion sur les nombres, les rapports des intervalles et les proportions. Du milieu d'un fatras de paroles inutiles surgit cependant une idée dont Euler et d'autres grands géomètres se sont emparés, savoir : qu'un intervalle est d'autant mieux consonnant que les rapports des sons qui le constituent sont plus simples. Le calcul des longueurs des cordes et du nombre de leurs vibrations lui sert à démontrer cette vérité dont on attribue la découverte à Pythagore, mais qui ne se trouve établie d'une manière positive, pour la première fois, que dans l'écrit de Mersenne. Ce moine est revenu sur le même objet dans la deuxième de ses *Questions harmoniques* (Paris, 1634, in-8°), p. 80 : elle est ainsi énoncée : *A savoir si la musique est une science, et si elle a des principes certains et évidents*; mais il y abandonne le calcul pour se livrer à l'exposé de quelques faits historiques où il fait preuve de plus de crédulité que de critique.

Le projet d'un grand ouvrage qui devait embrasser toutes les parties de la musique occupait le P. Mersenne. Ce livre devait avoir pour titre : *Traité de l'harmonie universelle*. En 1627, il en publia un premier essai en un volume in-8°, sous ce titre : *Traité de l'harmonie universelle, où est contenue la musique théorique et pratique des anciens et modernes, avec les causes de ses effets: enrichie de raisons prises de la philosophie et de la musique* (Paris, Guillaume Baudry). Ce volume, divisé en deux livres, renferme quatre cent quatre-vingt-sept pages, non compris les épîtres, les sommaires et les préfaces. On n'y voit pas le nom du P. Mersenne au frontispice, mais il se trouve au bas de l'épître dédicatoire du premier livre, *à monsieur du Refuge*, et de celle du second, à monsieur Coutel, conseiller en la Cour des aides. Après la première épître, on trouve une préface générale, puis le sommaire des seize livres dont l'ouvrage devait être composé. Ce sommaire est suivi de la préface du premier livre et de la table des théorèmes de ce livre, au nombre de trente. Vient ensuite le texte du premier livre, *Qui contient ce qu'enseignent Euclide, Ptolémée, Bacchius, Boèce, Guy Aretin, Faber, Glarean, Follan, Zarlin, Salinas, Galilée, L'Illuminato, Cerone, etc., et plusieurs autres choses qui n'ont point été traitées jusques à présent*. Dans ce premier livre, le P. Mersenne a donné une assez mauvaise traduction française de *l'Introduction à la musique* de Bacchius, et de la musique d'Euclide. Après l'épître du second livre, on trouve la préface et la table des théorèmes, au nombre de quinze. Le texte de ce second livre commence à la page 305.

Je possède un exemplaire de ce volume qui est terminé par l'approbation manuscrite et autographe de François de la Noue, et de F. Martin Hérissé, théologiens de l'ordre des Minimes, approbation qui se trouve imprimée dans les autres exemplaires : il y a donc lieu de croire que celui-ci est l'exemplaire de Mersenne, formé des bonnes feuilles d'épreuves.

Il y a des exemplaires de cet ouvrage qui portent, comme celui-ci, la date de 1627 et qui sont évidemment de la même édition, quoiqu'il s'y trouve des différences assez remarquables, dont voici l'indication :

1° Après ces mots du titre : *De la philosophie et des mathématiques*, on trouve ceux-ci : *par le sieur de Sermes*. C'est le nom sous lequel s'est caché plusieurs fois le P. Mersenne;

2° Au lieu de l'épître à monsieur du Refuge, on trouve une épître dédicatoire de l'éditeur G. Baudry à Pierre d'Alméras, conseiller d'État.

3° La préface générale n'y est pas, mais après l'épître à Pierre d'Alméras vient le sommaire des seize livres de la musique, la préface du premier livre, la table des théorèmes, puis, enfin, le corps de l'ouvrage.

4° Le titre du second livre porte aussi le nom du sieur de Sermes.

5° On ne trouve pas dans ces exemplaires l'épître dédicatoire à M. Coutel; mais immédiatement après le titre, vient la table des théorèmes du second livre suivie de la préface au lieu d'en être précédée. Après cette préface, vient l'extrait du privilége du roi qui n'est dans les autres exemplaires qu'à la fin de l'ouvrage. Enfin, le texte du livre suit cette pièce, et ce texte se termine, à la page 477, par ces mots : *la lumière de la gloire*. Tout ce qui suit dans les autres exemplaires manque dans ceux-ci. On n'y trouve pas non plus l'avertissement au lecteur, où le P. Mersenne se plaint des critiques qu'on a faites de son ouvrage; d'où il paraît que les exemplaires au nom de de Sermes sont les premiers qui ont été publiés et qu'on a mis des cartons aux autres.

Forkel n'a pas connu cet ouvrage du P. Mersenne; quant à Lichtenthal, il a défiguré le nom de *de Sermes* en celui de *F. de Sermisi* (*Bibl. della mus.*, t. IV, p. 220), et il n'a pas su quelle est la matière traitée dans le livre dont il s'agit.

Rien n'était plus difficile pour le P. Mersenne que de se renfermer dans le sujet qu'il voulait traiter ; son esprit ne pouvait s'accommoder de l'ordre dans les idées, et toujours il se laissait entraîner à parler de choses qui n'avaient qu'un rapport fort éloigné à l'objet du livre qu'il écrivait. C'est ainsi qu'on lui voit proposer, dans le second livre de l'ouvrage dont il vient d'être parlé, une multitude de questions oiseuses ou qui n'ont qu'un rapport éloigné avec l'objet de son ouvrage.

C'est encore cette divagation de l'esprit du P. Mersenne qui l'a conduit à écrire, comme préliminaires de son grand Traité de l'harmonie, deux petits livres, dont l'un a pour titre : *Questions harmoniques, dans lesquelles sont contenues plusieurs choses remarquables pour la physique, pour la morale et pour les autres sciences* (Paris, Jacques Villery, 1634, in-8°), et l'autre : *Les Préludes de l'harmonie universelle, ou questions curieuses, utiles*

aux prédicateurs, aux théologiens, aux astrologues, aux médecins et aux philosophes, composées par le L. P. M. M. (Paris, Henri Guenon, 1634, in-8°). Dans le premier de ces livres, le P. Mersenne examine en deux cent soixante-seize pages les questions suivantes : 1° *A savoir si la musique est agréable, si les hommes savants y doivent prendre plaisir, et quel jugement l'on doit faire de ceux qui ne s'y plaisent pas, et qui la méprisent ou qui la haïssent.* 2° *A savoir si la musique est une science, et si elle a des principes certains et évidents.* 3° *A savoir s'il appartient plutôt aux maîtres de musique et à ceux qui sont savants en cette science de juger de la bonté des airs et des concerts, qu'aux ignorants qui ne savent pas la musique.* 4° *A savoir si la pratique de la musique est préférable à la théorie, et si l'on doit faire plus d'état de celui qui ne sait que composer ou chanter que de celui qui sait les raisons de la musique.*

Le livre des *Préludes de l'harmonie* est encore plus ridicule, car on y voit le P. Mersenne traiter sérieusement des questions telles que celles-ci : 1° *Quelle doit être la constitution du ciel, ou l'horoscope d'un parfait musicien ?* 2° *Quels sont les fondements de l'astrologie judiciaire par rapport à la musique ?* 3° *A savoir si le tempérament du parfait musicien doit être sanguin, phlegmatique, bilieux ou mélancolique, pour pouvoir chanter ou composer les plus beaux airs qui soient possibles*, etc., etc. On pourrait croire que l'homme qui employait son temps à écrire sur de pareils sujets était incapable de rien faire de sérieux : on se tromperait néanmoins; le grand Traité de l'harmonie universelle de Mersenne est un vaste répertoire où l'on trouve une multitude de renseignements fort utiles, qu'on chercherait vainement ailleurs, sur des objets d'un haut intérêt, sous le rapport de l'histoire de la musique. Ces bonnes choses, à la vérité, sont mêlées à beaucoup de futilités; mais avec de la patience on parvient à écarter ce qui est sans valeur et à faire profit de ce qui concerne l'art.

On a aussi deux autres petits traités de Mersenne, où il y a quelque chose sur la musique; le premier a pour titre : *Questions théologiques, physiques, morales et mathématiques;* Paris, 1634, in-8°. L'autre : *Les mécaniques de Galilée, avec plusieurs additions, traduites de l'italien;* Paris, 1634, in-8°.

Tel que Mersenne l'avait conçu en 1627, son grand ouvrage devait être composé de seize livres, ainsi que le prouve le sommaire qui se trouve dans le volume dont j'ai donné la description. De ces seize livres, il n'en fut publié que deux, dans le format de ce volume; et, à l'exception des deux petits traités des *Questions harmoniques* et des *Préludes de l'harmonie universelle* qui parurent en 1634, Mersenne ne publia plus rien de son grand ouvrage projeté jusqu'en 1635, où il donna un livre du même genre, sous ce titre : *F. Marini Mersenni ordinis Minim. Harmonicorum libri XII. Lutetiæ Parisiorum, Petri Ballardi typographi regii characteribus harmonicis, sumptibus Guillielmi Baudry;* in fol. de cent quatre-vingt-quatre pages pour les huit premiers livres, et de cent soixante-huit pages pour les quatre suivants, sans y comprendre huit pages de préface, d'avertissement et d'errata. Il y a des exemplaires de cet ouvrage et de la même édition qui portent la date de 1636, et dans lesquelles il n'y a d'autre différence que l'addition de quatre propositions avec leurs démonstrations relatives au mouvement de la lumière, dans la préface.

Bien que cet ouvrage n'ait été publié qu'en 1635, on voit par le privilège et par l'approbation des théologiens que le manuscrit était terminé en 1629. Peut-être y a-t-il des exemplaires dont le frontispice porte cette date, mais je n'en ai jamais vu, et aucun auteur n'en a parlé. En 1648, Mersenne, après avoir refondu quelques parties de son livre, d'après son Traité français de l'harmonie universelle, en donna une édition nouvelle sous ce titre : *Harmonicorum libri XII, in quibus agitur de sonorum natura, causis et effectibus : de consonantiis, dissonantiis, rationibus, generibus, modis, cantibus, compositione, orbisque totius harmonicis instrumentis. Lutetiæ Parisiorum, Guill. Baudry,* in-fol. Il paraît que cette édition fut faite aux frais de Baudry, de Cramoisy et de Robert Ballard, et qu'ils s'en partagèrent le tirage, car on en trouve des exemplaires avec le nom de chacun de ces trois éditeurs. Dans quelques-uns, le frontispice est noir; dans d'autres, il est en caractères alternativement rouges et noirs. Forkel (*Litterat. der Musik*, p. 407) et Lichtenthal (*Dizzion. e Bibliog. della musica*, t. IV, p. 319) disent qu'on a donné, en 1652, comme une troisième édition du même livre corrigée et augmentée (*editio nova, aucta et correcta*) des exemplaires dont on n'avait changé que le frontispice; je doute de l'exis-

tence de ces exemplaires ainsi changés, car le P. Mersenne ayant cessé de vivre peu de mois après la publication de la deuxième édition, il était évident qu'il n'avait point eu le temps de la corriger pour en préparer une troisième, et personne n'aurait été assez hardi pour hasarder cette fausseté littéraire.

Je ne dois point passer sous silence une autre erreur à laquelle le *Traité des Harmoniques* de Mersenne a donné lieu. On dit, dans le deuxième volume du *Dictionnaire des musiciens*, publié à Paris, en 1810-1811, que ce traité latin est une espèce d'abrégé du grand traité français de l'*Harmonie universelle* du même auteur. Il suffit de comparer les deux ouvrages pour se convaincre que l'un n'est pas l'abrégé de l'autre; il y a dans le latin beaucoup de choses qui ne sont pas dans le français. D'ailleurs, on vient de voir que le *Traité des Harmoniques* était écrit en 1629, et la lettre de Mersenne à Peiresc, qui a été publiée dans la sixième année de la *Revue musicale*, démontre qu'en 1635 il travaillait concurremment à la rédaction et à l'impression de son grand ouvrage français et latin. Lichtenthal dit (*loco cit.*) que de son livre ce dernier contient seulement quelques livres de l'*Harmonie universelle* française; cette assertion n'est pas plus vraie que l'autre; aucun livre de l'un de ces ouvrages n'est intégralement dans l'autre. Sans doute il s'y trouve des choses communes à l'un et à l'autre, car il était impossible qu'il n'y en eût pas; mais c'est le même fonds d'idées traité de manière différente.

Le *Traité de l'Harmonie universelle*, publié en 1627, ne contient que deux des seize livres qu'il devait renfermer. Voici comme Mersenne donne le sommaire de ces livres.

« Le premier livre contient les définitions, « divisions, espèces et parties de la musique, « explique la théorie et la pratique des Grecs « et des modernes, les huit tons de l'église, « les douze modes de musique, et le genre « diatonic, chromatic et enharmonic.

« Le second compare les sons, les conson« nances, et ce qui appartient à la musique, « aux diverses espèces de vers, aux couleurs, « aux saveurs, aux figures, et à tout ce qui se « rencontre dans la nature, dans les sciences « et dans les arts libéraux, et déclare quelle « harmonie font les planètes quand on con« sidère leurs distances, leurs grandeurs ou « leurs mouvements. »

Aucune des choses du premier livre ne se trouve ni dans le traité latin des *Harmoniques*, ni dans le grand ouvrage de l'*Harmonie universelle*; en sorte qu'il est nécessaire de joindre à ces deux livres celui qui a été publié en 1627. Quant au contenu du second livre de celui-ci, on en retrouve quelque chose, mais, dans un autre ordre et expliqué d'une autre manière, dans le grand traité français, au dernier livre intitulé : *De l'utilité de l'harmonie*.

Le troisième livre de l'ouvrage dont les deux premiers ont été publiés en 1627 devait traiter de la nature et des effets de toutes sortes de sons; cette matière est celle du premier livre du traité latin des *Harmoniques*, et du grand traité de l'*Harmonie universelle* qui parut en 1636; mais, dans le premier plan de Mersenne, il devait établir la comparaison de la théorie de l'écho avec celle des rayons lumineux, et traiter de l'optique, de la catoptrique et de la dioptrique; or il n'y a pas un mot de cela dans le *Traité des Harmoniques*, et l'on ne trouve, dans le grand *Traité de l'Harmonie universelle*, que la vingt-neuvième proposition du premier livre où les rapports des rayons sonores soient établis. Quant aux sommaires des autres livres indiqués dans le *Traité de l'Harmonie universelle* publié en 1627, il n'en a été conservé que peu de chose dans les deux autres grands ouvrages, et l'on voit avec évidence, par la comparaison de ces trois traités, que les idées de Mersenne se modifiaient sans cesse sur un sujet qui l'occupa toute sa vie. Ainsi, ce qui, dans le premier plan, devait fournir la matière du treizième livre, est devenu l'objet du petit traité d'astrologie judiciaire connu sous le nom des *Préludes de l'harmonie universelle*. Il est vraisemblable que les conseils de Doni auront déterminé Mersenne à renoncer au projet des quinzième et seizième livres. Le premier devait montrer que *la philosophie morale est l'harmonie de l'esprit, dont les cordes sont haussées ou baissées par les vertus ou par les vices, et qu'on peut arriver à la perfection de la vertu par la musique*; et le dernier était destiné à expliquer l'harmonie des bienheureux et à examiner *si on se servira de la musique des voix et des instruments en Paradis quand les saincts auront repris leurs corps au jugement général*. Ce sont ces idées bizarres qui faisaient dire à Saumaise, dans sa vingt-neuvième lettre à Peiresc : « Pour le « Père Mersenne, je n'attends pas grand'chose « de lui; il est homme de grande lecture, mais « il ne me semble pas écrire avec trop de ju« gement. »

Le traité latin des *Harmoniques* est le plus satisfaisant des ouvrages de Mersenne, sous le rapport de l'ordre des idées et sous celui de la convenance des détails par rapport au sujet. Les propositions y sont énoncées avec netteté et développées avec précision. Le style en est d'ailleurs bien préférable à celui des ouvrages du même auteur écrits en français. Le premier livre traite de la nature et des propriétés du son ; le second, des causes du son et des corps qui le produisent ; le troisième, des cordes métalliques et autres ; le quatrième, des consonnances ; le cinquième, des dissonances ; le sixième, des diverses espèces de consonnances qui déterminent les modes et les genres ; le septième, des chants ou mélodies, de leur nombre, de leurs parties et de leurs espèces ; le huitième, de la composition, de l'art du chant et de la voix. La seconde partie de l'ouvrage traite des instruments, en quatre livres : le premier est relatif aux instruments à cordes ; le second, aux instruments à vent ; le troisième, à l'orgue, et le quatrième aux cloches, aux cymbales, tambours et autres instruments de percussion.

Dans ce *Traité des Harmoniques* du P. Mersenne, il se trouve plusieurs choses assez remarquables, auxquelles les écrivains sur la musique des temps postérieurs ne me semblent pas avoir fait assez d'attention. La première est une proposition du deuxième livre (prop. 8, page 12, édit. 1635), dans laquelle Mersenne dit que pour qu'une corde passe d'un son à un autre plus aigu, il faut qu'elle soit tendue par une force qui soit en raison plus que double de l'intervalle auquel on veut faire arriver le son. Par exemple, pour faire arriver une corde tendue par un poids d'une livre à l'octave du son qu'elle produit et dont l'intervalle se représente par 2, il ne faut pas seulement un poids de quatre livres, double de deux ; mais il faut y ajouter un quart de livre, c'est-à-dire un seizième en sus du poids total. Sans connaître le théorème de Mersenne, Savart est arrivé aux mêmes résultats par des expériences multipliées et délicates sur les poids tendants, sur les longueurs des cordes, sur les colonnes d'air vibrant dans des tuyaux ouverts par les deux bouts, et sur les dimensions des plaques mises en vibration par le frottement. Il en a déduit des théories nouvelles. L'abbé Roussier, qui ne paraît pas avoir lu le livre de Mersenne, avait cependant quelque notion de cela (*voyez* ROUSSIER).

C'est aussi dans le même ouvrage que Mersenne a fait remarquer (liv. IV, page 60) que Jean de Murs ou de Muris est le premier des écrivains du moyen âge sur la musique qui a soupçonné que les tierces majeures et mineures, ainsi que leurs multiples, sont des consonnances ; cette remarque est fort juste, car on sait que, par une singularité de leurs habitudes, les musiciens des onzième, douzième et treizième siècles ne considéraient comme consonnances que les quintes, les quartes et les octaves ; leur plaisir à entendre ces intervalles était si grand, qu'ils n'hésitaient pas à en faire de longues suites dans leur diaphonie.

Enfin, le *Traité des Harmoniques* de Mersenne me paraît être le plus ancien ouvrage où l'on trouve le nom de *si* pour la septième note de la gamme. Il n'ignorait pas l'existence de la *bocédisation* des Flamands dans laquelle cette note était appelée *ni*, car il en parle clairement ; mais il ajoute que Le Maire, *vir admodum eruditus*, dit-il, assurait, de son temps, avoir inventé le nom de *si* depuis trente ans (c'est-à-dire vers 1605), quoique les autres musiciens ne voulussent point en convenir. A l'égard de l'usage de nommer la septième note *si* quand elle était par bécarre, et *za* quand elle était par bémol, Mersenne dit, dans son *Harmonie universelle* (avertissement du 5e livre de la composition), qu'elle a été inventée ou mise en pratique en France par Gilles Granjan, maître écrivain de la ville de Sens, vers 1630. Il est donc évident que Jacques Bonnet se trompe lorsqu'il dit (*Hist. de la Mus.*, t. I, p. 24) que l'usage du *si* pour la septième note fut introduit en France, en 1675, par un cordelier de l'*Ave Maria*, et qu'un écrivain cité dans le *Journal de Trévoux* (sept. 1737, p. 1504) n'est pas plus fondé à attribuer l'invention du nom de cette note à Métru, organiste et maître de chant de Paris, en 1670. Tel est ce *Traité des Harmoniques* du P. Mersenne, dont beaucoup d'auteurs ont parlé sans l'avoir lu et sans l'avoir comparé aux autres ouvrages du même écrivain sur le même sujet.

Il est difficile de comprendre comment, à l'époque où Mersenne écrivait, il s'est trouvé un libraire assez hardi pour faire les dépenses énormes occasionnées par l'impression du grand ouvrage médité depuis longtemps par cet auteur, et qui parut enfin en 1636, sous ce titre : *Harmonie universelle, contenant la théorie et la pratique de la musique, où il est traité de la nature des sons, et des mouvements, des consonnances, des dissonances, des genres, des modes, de la composition, de*

la voix, des chants, et de toutes sortes d'instruments harmoniques. In-fol. (Paris, Sébastien Cramoisy). Cet énorme volume, dont la seconde partie fut publiée en 1037, contient plus de 1500 pages et renferme une immense quantité de planches gravées, d'exemples de musique et de gravures en bois dont la fabrication a dû coûter beaucoup d'argent. De nos jours, le nombre de personnes qui font de la musique une étude particulière est peut-être cent fois plus considérable qu'au temps de Mersenne ; cependant la publication d'un livre aussi volumineux que le sien serait à peu près impossible aujourd'hui ; il ne se trouverait pas un libraire assez hasardeux pour l'entreprendre.

L'*Harmonie universelle* est divisée en dix-neuf livres qui forment plusieurs traités. Le *Traité de la nature des sons et des mouvements de toutes sortes de corps* renferme trois livres : 1° De la nature et des propriétés des sons ; 2° Des mouvements de toutes sortes de corps ; 3° Du mouvement, de la tension, de la force, de la pesanteur et des autres propriétés des cordes harmoniques et des autres corps. Ces trois livres sont suivis d'un *Traité de mécanique*, qui n'est pas du P. Mersenne, mais de Roberval. L'introduction de ce traité de mécanique dans l'*Harmonie universelle* est une de ces idées bizarres qui ne se sont rencontrées que dans la tête du P. Mersenne. Le *Traité de la voix et des chants* vient ensuite ; il est composé de deux livres dont le premier traite de la voix, des parties qui servent à la former, de la définition de ses propriétés et de l'ouïe : le second livre traite des chants proprement dits. Le quatrième traité, divisé en cinq livres, a pour objet : 1° les consonnances, 2° les dissonances, 3° les genres et les modes, 4° la composition, 5° le contrepoint. Un sixième livre, relatif à l'*Art de bien chanter*, termine ce traité.

Le *Traité des instruments* est divisé en sept livres. Le premier traite du monocorde, de ses divisions, de la théorie des intervalles et des tensions des cordes. Là se trouve encore une de ces choses qui peuvent faire douter du bon sens du P. Mersenne ; c'est la onzième proposition ainsi conçue : *Déterminer le nombre des aspects dont les astres regardent la terre, et les consonnances auxquelles ils répondent.* Le second livre traite des diverses espèces de luths, de guitares et de cistres ; le troisième, de l'épinette, du clavecin et de plusieurs instruments du même genre. On y trouve cette proposition singulière : *Un homme sourd peut accorder le luth, la viole, l'épinette, et les autres instruments à chordes, et trouver tels sons qu'il voudra, s'il cognoist la longueur et grosseur des chordes.*

Le quatrième livre traite des instruments à archet tels que le violon et les diverses espèces de violes. Quelques morceaux de musique instrumentale du commencement du dix-septième siècle, à cinq et à six parties, se trouvent dans ce livre ; ce sont des monuments assez curieux de l'art. On ne sait pourquo Mersenne y a placé aussi la description des instruments de la Chine et de l'Inde dont il s'était procuré des figures.

Le cinquième livre traite de tous les instruments à vent en usage au temps où Mersenne vivait. Outre la figure de ces instruments, on y trouve une pavane à six parties pour être jouée par les grands hautbois, bassons, courtauts et cervelats (sortes de bassons et de hautbois de cette époque).

Le sixième livre est relatif à toutes les parties de l'orgue. Le septième traite des instruments de percussion. Le dernier livre de l'ouvrage est celui qui a pour titre *De l'utilité de l'harmonie*. C'est là que le P. Mersenne donne carrière à son imagination, et se livre sans réserve à toutes ses rêveries. Mille choses étrangères à la musique s'y trouvent. Par exemple, la septième proposition a pour objet d'*expliquer plusieurs paradoxes de la vitesse des mouvements en faveur des maîtres ou généraux de l'artillerie.* A la suite de ce livre, on trouve des observations physiques et mathématiques dont quelques-unes sont relatives à la musique, mais dont le plus grand nombre est étranger à cet art.

Malgré ses défauts, qui sont considérables, l'*Harmonie universelle* du P. Mersenne sera toujours considérée comme un livre de grande utilité sous le rapport de l'histoire de la musique, et particulièrement de la musique du dix-septième siècle. Sans doute, elle est bien inférieure à l'ouvrage que Cérone a publié en espagnol, à Naples, en 1613, sous le rapport de la théorie et de la pratique de l'art ; mais on y trouve une immense quantité de renseignements historiques qu'on chercherait vainement dans le livre de Cerone, soit sur les instruments, soit sur les artistes et les autres curiosités musicales du dix-septième siècle. Sans lui, on ne saurait rien de beaucoup de musiciens français de son temps dont les ouvrages se sont perdus, ou dont les talents d'exécution sont tombés dans l'oubli. Nul auteur, par exemple, n'a parlé de la méthode de chant de Des Ar-

gues, géomètre contemporain de Mersenne; Moulinié, Picot et Formé, maîtres de musique de la chapelle et de la chambre du roi, ne seraient pas connus comme des compositeurs renommés de leur temps si le P. Mersenne n'en avait parlé; sans lui, on ne saurait pas que Roquette, organiste de Notre-Dame, et Vincent, ont été d'habiles maîtres de composition; Frémaut, maître de musique de la cathédrale de Paris, Bousignac et plusieurs autres auteurs de musique d'église seraient inconnus; on ne saurait pas que dans les premières années du dix-septième siècle les plus célèbres luthistes furent Jean Vosmény et son frère, Charles et Jacques Hedington, Écossais, le Polonais et Julien Périchon, de Paris, ni qu'ils eurent pour successeurs l'Enclos, père de la belle Ninon, Mérande, les Gautier, et plusieurs autres. Ce n'est pas seulement sur les musiciens français que Mersenne nous fournit une foule de renseignements utiles; nous lui sommes aussi redevables de détails intéressants sur plusieurs artistes célèbres de l'Italie. Ainsi il est le seul auteur qui nous apprenne l'existence d'un Traité de l'art du chant, publié à Florence, en 1621, par Jules Caccini, auteur de l'*Euridice*; et, chose singulière, aucun bibliographe n'a parlé, d'après Mersenne, de ce livre qui serait aujourd'hui d'un haut intérêt et qui paraît être devenu d'une rareté excessive. Toutefois, il se peut qu'il n'ait voulu parler que de la préface placée par Caccini en tête de ses *Nuove musiche* (voyez Caccini), dans ses éditions de Florence, 1601; de Venise, 1607; de la même ville, 1615, ou peut-être encore d'une autre édition du même ouvrage publiée à Florence, en 1614, avec de grands changements, particulièrement en ce qui concerne l'art du chant, et dont on doit la connaissance à M. Gaëtan Gaspari, bibliothécaire du Lycée musical de Bologne. Dans cette hypothèse, le traité du chant de Caccini, imprimé à Venise, en 1621, serait une réimpression, en totalité ou en partie, de l'édition de Florence, 1614. C'est encore à Mersenne qu'on doit les premiers renseignements sur le livre si rare et si curieux de *La Fontegara* de Sylvestre Ganassi del Fontego, dont l'abbé Baini a donné, depuis, une notice plus étendue dans ses mémoires sur la vie et les ouvrages de Palestrina.

C'est sans doute aux qualités du livre du P. Mersenne, jointes à sa grande rareté, qu'il faut attribuer le prix élevé qu'il a conservé dans les ventes. Toutefois De Bure s'est lourdement trompé quand il a dit que ce livre est le plus rare de tous ceux qui ont paru sur la musique (*Bibliog. instruct.*); car on pourrait en citer cinquante qu'il serait plus difficile de se procurer. De Bure n'entendait rien à la littérature de la musique.

Outre les ouvrages dont j'ai parlé précédemment, on a encore du P. Mersenne un travail relatif à la musique dans son livre volumineux, intitulé : *Quæstiones celeberrimæ in Genesim* (Paris, 1623, in-folio). A l'occasion de ce passage de l'Écriture: *Et nomen fratris ejus Jubal. Ipse fuit pater canentium cithara et organo*, Mersenne traite de la musique en général, et particulièrement de celle des Hébreux. Ce travail est celui où cet auteur s'écarte le moins de son sujet. Ugolini a inséré toute cette partie de l'ouvrage du P. Mersenne dans le trente-deuxième volume de son *Trésor d'antiquités sacrées* (p. 407). Enfin, la collection de traités concernant les sciences mathématiques, qu'il a publiée quatre ans avant sa mort, renferme aussi une partie sur la musique. Cet ouvrage a pour titre : *Cogitata physico-mathematica, in quibus tam naturæ quam artis effectus admirandi, certissimis demonstrationibus explicantur*; Paris, 1644, trois volumes in-4°. Parmi les traités que renferme le premier volume (p. 261 à 370), on en trouve un sur *les harmonies*, divisé en quatre livres. Le volume a pour titre : *Hydraulica pneumatica; arsquenavigandi. Harmonia theorica, practica et mechanica phænomena*. Le premier livre est relatif aux proportions musicales des intervalles et des corps sonores; le second, à la tonalité; le troisième, à la composition; le dernier, aux instruments. C'est une espèce d'abrégé du Traité latin des Harmoniques. On peut consulter sur cet écrivain laborieux : *Vie du R. P. Mersenne, par Hilarion De Coste*; Paris, 1640, in-8°, et *Éloges historiques de Pierre Belon, du P. Marin Mersenne, de Bernard Lamy, et du P. Bouvet*; Le Mans, 1817, un volume in-8°.

MERTEL (Élie), luthiste, vécut à Strasbourg, au commencement du dix-septième siècle. Il a fait imprimer un recueil de pièces pour le luth, intitulé : *Hortus musicalis*; Strasbourg, 1615, in-fol.

MERULA (Jean-Antoine), musicien de l'école romaine, vécut dans la seconde moitié du seizième siècle et fut admis comme chapelain chantre de la chapelle pontificale, sous le pape Paul IV. Après la bulle de Sixte V pour la réorganisation de cette chapelle, Merula en fut nommé le premier maître, en 1587 (voyez

le livre d'Adami de Bolsena : *Osservaz. per ben regolare il coro della Cappella pontificia*, p. 166). Les archives de la Chapelle sixtine renferment des messes et des motets de ce maître.

MERULA (Tarquinio), chevalier de l'Éperon d'or, naquit à Bergame dans les dernières années du seizième siècle, et fut d'abord maître de chapelle de l'église cathédrale et organiste de Sainte-Agathe, à Crémone: il occupait encore cette place en 1628. Plus tard, il fut appelé dans sa ville natale pour y remplir les fonctions de maître de chapelle et d'organiste de la cathédrale. Il vivait encore en 1640, car il fit imprimer un de ses ouvrages dans cette même année. Merula était membre de la Société philharmonique de Bologne. Ce maître est un des compositeurs italiens qui ont le plus abusé des formes de mauvais goût du contrepoint conditionnel qui succéda aux belles et nobles formes de l'ancien contrepoint de l'école romaine, dans le commencement du dix-septième siècle, et dont on trouve les règles et les exemples dans les *Documenti armonici* de Berardi (*voyez* ce nom). La plupart de ses ouvrages sont remplis de morceaux établis sur un trait qui se répète sans cesse (*contrapunto d'un sol passo*), ou sur une basse contrainte (*basso ostinato*), et sur d'autres fantaisies semblables qui n'ont point de but réel dans l'art. On cite de sa composition des fugues sur les déclinaisons de *hic, hæc, hoc*, et de *quis, vel qui, nominativo, qui, quæ, quod*, qui sont des morceaux plaisants dans l'exécution. Carissimi et d'autres musiciens du même temps ont écrit aussi des compositions de ce genre. Les ouvrages connus de Merula sont les suivants : 1° *Motetti a due e tre con violette ed organo, lib.* 1 ; Venise, 1623. 2° *Concerti spirituali, lib.* 1 ; Venise, 1626, in-4°. 3° *Concerti spirituali, con alcune sonate a* 2, 3, 4 *e* 5 *voci, lib.* 2 ; ibid., 1628. 4° *Messe e salmi a* 2, 3, 4-12 *voci con istromenti, e senza se piace*; ibid., 1631, in-4°. 5° *Musiche concertate ed altri madrigali a* 5 *voci*; Venise, 1633. 6° *Lib. II delle musiche concertate con ritornelle a viol. e basso*; Venise, 1635. 7° *Canzoni ovvero sonate concertate per chiesa e camera, a* 2 *e* 3 *stromenti, lib.* 1, 2, 3 *e* 4 ; Venise, 1637. 8° *Curzio precipitato, cantata burlesca;* ibid., 1638. 9° *Missa e salmi a* 3 *e* 4 *voci, con violini e senza*; ibid. 10° *Il Pegaso musicale*, cioè *salmi, motetti, sonate, litanie della B. V. a* 2-5 *voci*, op. XI ; Venise, 1640. 11° *Arpa Davidica, salmi e messe concertate a* 3 *e* 4 *voci, op.* 16, *con alcuni canoni nel fine*; Venise, Alex. Vincenti, 1640. Il y a une autre édition de cet œuvre, imprimée à Venise, en 1652. Ce recueil contient un *Confitebor* qui a eu de la célébrité en Italie.

MERULO (Claude), organiste et compositeur du seizième siècle. Colleoni, dans ses notices sur les écrivains de Correggio (p. XLV) et Tiraboschi, dans sa *Biblioteca Modenese* (t. VI, p. 590), établissent, d'après des actes authentiques, que son nom de famille était *Merlotti*, mais que l'artiste se servait de préférence du celui de *Merulo*. Ce nom provenait de ce que les armoiries de la maison des Merlotti étaient figurées par un merle, en latin *Merula* ou *Merulus*, et dans l'ancien italien *Merulo*. Il naquit à Correggio, de Bernardino Merlotti et de sa femme Jeanne Gavi, et fut baptisé à l'église S. Quirino, le 8 avril 1533. La dextérité qu'il montra dès son enfance dans le jeu de plusieurs instruments, et ses heureuses dispositions pour la musique, furent causes qu'après qu'il eut appris les premiers éléments de la littérature, ses parents le destinèrent à la culture de l'art musical, et lui donnèrent pour premier maître un musicien français de mérite, nommé *Menon*, qui habitait alors à Correggio, suivant Ortensio Landi (*I sette libri di Catalogi a varie cose appartenenti*, p. 512). Un peu plus tard il devint élève de Girolamo Donati, maître de la collégiale de S. Quirino. Le désir de faire des progrès dans son art conduisit ensuite Merulo à Venise, où se trouvaient alors une réunion d'artistes distingués et de savants musiciens. Cependant, avant d'aller à Venise, il paraît avoir été organiste à Brescia, car Antegnati le cite parmi ses prédécesseurs, dans son *Arte organica* (feuillet 5, verso), et dit de lui *il sig. Claudio Merulo, uomo tanto famoso* (1). Ce serait donc après avoir rempli cet emploi, qu'il se serait rendu à Venise. Ce fut dans cette ville qu'il changea son nom de famille en celui de *Merulo*, et l'on voit par les registres de l'église Saint-Marc qu'il était déjà connu sous ce nom lorsqu'il succéda à Parabosco dans la place d'organiste du premier orgue de cette église, le 2 juillet 1557, à l'âge de vingt-quatre ans (2). Il y jouit bientôt de toute la faveur

(1) Costanzo Antegnati, l'*Arte organica*, Brescia, 1608.
(2) Bien que M. Catelani ne veuille pas mettre en doute l'exactitude de ce fait mentionné par Tiraboschi et par M. Caffi (*Storia della musica sacra nella già Cappella ducale di S. Marco di Venezia*, t. I, p. 149), il rapporte textuellement le contenu des registres des

publique par son talent, suivant ce que nous apprend Sansovino (1), qui était son contemporain et qui écrivait en 1571. L'estime dont jouissait Merulo était si grande, que lorsque Henri III passa à Venise, en 1574, se rendant de la Pologne en France, le doge Louis Mocenigo fit composer par Frangipani une pièce qui fut représenté devant ce prince dans la salle du grand conseil, sous le titre de *Tragedia*, bien que ce ne fût pas une tragédie, et Merulo fut chargé d'en composer la musique (2), quoiqu'il y eût alors à Venise d'autres musiciens d'un grand mérite. Cette musique, sans aucun doute, était du genre madrigalesque, le seul qui fût alors en usage dans le style mondain.

J'ai dit, dans la première édition de cette *Biographie des musiciens*, que Merulo établit à Venise, en 1566, une imprimerie de musique et qu'il publia quelques-uns de ses propres ouvrages, ainsi que ceux de plusieurs autres compositeurs, mais qu'il ne paraît pas qu'il ait continué ces publications après 1571, parce que le troisième livre de madrigaux à trois voix, de divers auteurs, qui porte cette date est le dernier qui paraît être sorti de ses presses; d'où l'on voit que le savant Antoine Schmid s'est trompé en bornant aux années 1566 à 1568 l'activité de ces mêmes presses (*Ottaviano dei Petrucci da Fossombrone*, p. 150). M. Catelani établit (*Memorie della Vita e delle opere di Claudio Merulo*, p. 22 et 23) que le célèbre organiste de Correggio s'associa pour cette entreprise avec un certain Fausto Betanio, et que le premier produit de leur imprimerie fut, selon toute apparence, le premier livre de madrigaux à cinq voix de Guillaume Textoris, lequel porte la date du 1er avril 1566. Il ajoute que le premier livre de madrigaux à quatre voix d'Aurelio Roccia de Venafro, qui fut corrigé par Merulo, a été imprimé, en 1571, par Georges Angelieri, ce qui démontre que Merulo avait cessé d'imprimer dans le cours de la même année. On voit donc que rien ne contredit ce que j'ai avancé à ce sujet.

Charmé par les talents d'organiste et de compositeur de cet artiste, le duc de Parme, Ranuccio Farnese, obtint de la République de Venise, en 1584, de l'avoir à son service, et les avantages offerts à Merulo furent si considérables, qu'il consentit à quitter sa belle position pour se rendre à la cour de Parme. Il était alors âgé de cinquante et un ans. Il n'eut pas à regretter toutefois la résolution qu'il avait prise, car il ne trouva pas moins d'honneurs et de considération à Parme qu'à Venise. Il y vécut encore vingt ans dans l'exercice de son art. Le dimanche 25 avril 1604, après avoir joué les vêpres à la *Steccata*, il se promena jusque vers le soir. Rentré chez lui, il fut saisi d'une fièvre violente qui ne le quitta plus pendant dix jours, et il mourut le mardi 4 mai, à l'âge de soixante et onze ans. Le duc de Parme lui fit faire de magnifiques obsèques dans la cathédrale; une messe à deux chœurs fut chantée, les restes de l'illustre artiste furent placés à côté du tombeau de Cyprien Rore, près de la chapelle Sainte-Agathe, et l'on mit sur sa tombe l'épitaphe suivante, rapportée par M. Catelani (p. 54) :

M.
CLAUDII. MERULI. CORRIGIEN :
ORGAN : PVLSATORIS. EXIMII.
ET. OMNIVM. ARTIS. MUSIC :
PROFESSOR : SVE. ÆTAT : FACILE.
PRINCIPIS. QUI. SERENISS : PRIMUM.
VENET : R. P. DEINDE. INCLYT : PARM :
AC. PLAC : DVCIB : OMNIB : LIBERALIB :
ARTIB : ORNAMENT : PRÆDIT :
VEL. CARISS : EXSTIT : ET. ANN :
ÆT : LXXII. CIƆ. IƆ. C. IV.
RANVTIVS. FARNES : PARM : ET. PLAC :
DVX. IV. CASTRI. V. S. R. E. VEXILLIF :
PERP : ILLIVS. VIRTVT : ADMIRATOR.
MONVM : HOC. PONI. MANDAVIT.

Une autre inscription, en langue italienne, est gravée sur une pierre scellée dans le mur, au-dessous du pupitre de l'oratoire de Saint-Claude, à Parme : elle est ainsi conçue :

QUESTA EV PARTE DE-
LLA CASA DI CLAUDIO
MERULI DA CORREGGIO
E PER ANTONIO SVO
NIPOTE DEDICATA
ALLO ORATORIO DI
SANTO CLAVDIO E
DONATA CON LVRGA-
NO DI DETTO CLAVDIO
ALLA CONPAGNIA
DELLA MORTE 1617

procuratori de cette église pour démontrer que la date de la nomination de Merulo à la place d'organiste de cette église n'y est pas mentionnée. (Voyez l'excellente notice de M. Catelani intitulée : *Memorie della vita et della opere di Claudio Merulo*, pag. 17-21.)

(1) Et la (in Venezia) honora molto Claudio Merulo musico et organista di conosciuta eccelenza, il quale habitando in Venezia e grossamente salariato dalla Republica Veneziana per lo servitio della chiesa di S. Marco, et il quale ha scritto in quella professione diverse cose elette, essendo molto bene amato e abbracciato dalla nobiltà veneziana. (*Ritratti delle Citta d'Italia*, p. 23.)

(2) *Allacci Dramaturgia*, ed. Ven. 1755, p. 777.

Cette inscription rappelle deux faits relatifs à l'existence de Claude Merulo à Parme; le premier est que cet artiste avait acquis une maison dans cette ville, laquelle était située dans un quartier connu aujourd'hui sous le nom de *Borgo della morte*, où elle portait le n° 3; l'autre fait, plus intéressant, et qui n'a été signalé que par M. Catelani dans la notice précédemment citée, est que Merulo avait construit un petit orgue, donné, treize ans après sa mort, par son neveu Antoine, à la confrérie *della morte*, et que cet instrument, composé de quatre registres, dont une flûte de huit pieds, une de quatre, une doublette et un flageolet, existe encore dans la tribune de l'oratoire de Saint-Claude (fondé par Merulo pour honorer la mémoire de son patron), et dans un parfait état de conservation. Le clavier a quatre octaves d'*ut* en *ut*. Les tuyaux sont en étain tiré et soudés avec beaucoup d'habileté; les quinze plus grands forment la façade. L'instrument est alimenté par deux soufflets. Le sommier et les soupapes sont construits avec une grande précision, et l'articulation des notes se fait avec beaucoup de promptitude. Le mérite de Merulo, comme facteur d'orgue, a été ignoré de la plupart de ses biographes.

Les fonctions de ce maître à la cour de Parme étaient celles d'organiste de la *Steccata*, église royale, et son traitement était de deux cent vingt-cinq écus d'or, de huit livres par écu. Il ne paraît pas s'être éloigné de Parme depuis son entrée au service de la cour, sauf un voyage qu'il fit à Rome pour traiter de la publication de ses *Toccate d'intavolatura d'organo*, dont le premier livre parut en 1598.

Les plus grands éloges ont accordés à Merulo pour ses talents d'organiste et de compositeur par Zarlino, dans ses *Dimostrazioni armoniche*; par Lorenzo Penna, dans ses *Primi albori musicali*; par le P. Camille Angleria, dans sa *Regola del contrappunto*; par Jean-Paul Cima, dans une lettre insérée au même ouvrage; par Bottrigari, dans son *Desiderio*; par Pietro della Valle, dans son opuscule *Della musica dell' età nostra*, inséré au deuxième volume des œuvres de J.-B. Doni; par Doni lui-même; par Jean-Marie Artusi, dans l'*Artusi ovvero delle imperfettioni della moderna musica*; par Banchieri, dans les *Conclusioni del suono dell' organo*, et surtout par Vincent Galileo, dans son *Dialogo della musica antica e moderna*. Celui-ci ne reconnaît dans toute l'Italie que quatre organistes, dignes successeurs d'Annibal de Padoue, à savoir: Claude de Correggio (Merulo), qu'il place au premier rang, Joseph Guami, Luzzasco de Luzzaschi, et un quatrième qu'il ne nomme pas, mais qui est vraisemblablement Jean Gabrieli. Ces éloges sont justifiés par ce qui nous reste des œuvres de cet artiste. Si l'on compare, en effet, les *Toccate d'intavolatura d'organo* de Merulo avec les pièces d'orgue de ses prédécesseurs venues jusqu'à nous, on voit immédiatement qu'il fut inventeur en ce genre, car il ne se borne pas, comme les organistes antérieurs, à l'arrangement de motets de divers auteurs pour l'instrument avec des broderies plus ou moins multipliées: sa forme est nouvelle; c'est celle de la pièce d'invention, perfectionnée par les Gabrieli, qui sont évidemment de son école. Merulo fut donc, à l'égard des organistes du seizième siècle, ce que Frescobaldi fut parmi ceux du dix-septième. Dans sa musique vocale, il a moins de hardiesse. Son harmonie est correcte, mais il n'invente ni dans la forme, ni dans le caractère soit des motets, soit des madrigaux.

Merulo a formé de bons élèves, qui, plus tard, prirent rang parmi les artistes de mérite. Les plus connus sont Diruta, Camille Angleria, François Stivori, Jean-Baptiste Mosto, Florent Maschera, Jean-Baptiste Conforti et Vincent Bonizzi (*voyez ces noms*).

On ne pourrait citer d'artiste dont le portrait ait exercé le pinceau d'un si grand nombre de peintres que Merulo : M. Catelani ne compte pas moins de sept de ses portraits, dont les deux plus beaux, dit-il, ont été peints par le Parmesan et par Jean de Bruges (1). Le premier existe au lycée communal de musique, à Bologne, et l'autre dans la Bibliothèque ambrosienne, à Milan. Le portrait du même maître, gravé sur bois, se trouve dans plusieurs de ses ouvrages, particulièrement dans une édition du second livre de ses madrigaux à cinq voix, publiée par Angelo Gardano, à Venise, en 1604. Il y est représenté avec la tête chauve, couronnée de lauriers; sa barbe est longue, et l'on voit sur sa poitrine la chaîne d'or que le duc de Parme lui avait donnée, en le faisant chevalier. Ce même portrait a été reproduit, également gravé sur bois, par le neveu du compositeur, Hyacinthe

(1) M. Catelani a sans doute été mal informé, car Jean Van Eyck, appelé par les étrangers *Jean de Bruges*, ne fut pas contemporain de Merulo, puisqu'il mourut en 1441. L'école des peintres de Bruges a d'ailleurs cessé d'exister dans la première partie du seizième siècle.

Merulo, qui l'a placé en tête d'un recueil de deux messes de son oncle, l'une à huit voix, l'autre à douze. Ce recueil a été publié en 1609.

Les œuvres imprimées de Merulo ont été publiées dans l'ordre suivant : 1° *Il primo libro de madrigali a cinque voci di Claudio da Correggio nuovamente posti in luce. Con privilegio*; in Venetia, appresso Claudio da Correggio et Fausto Betanio compagni, 1566. D'autres éditions de cet ouvrage ont été publiées à Venise, en 1579 et 1586. 2° *Liber primus sacrarum Cantionum quinque vocum Claudii Meruli Corrigiensis organistæ S. Marci, a Domini nostri Jesu Christi Nativitate, usque ad primo (sic) Kalendas Augusti. Cum privilegio*; Venetijs apud Angelum Gardanum, 1578, in-4° obl. Des exemplaires de cette édition se trouvent avec le titre italien *Il primo libro de' Motetti a cinque voci da Claudio Merulo di Correggio, organista di San Marco*; in Venezia, appresso Angelo Gardano, 1578. 3° *Liber secundus Cantionum quinque vocum Claudii Meruli Corrigiensis organistæ S. Marci, a primo calendas Augusti usque ad Domini nostri Jesu Christi Nativitatem. Cum privilegio*, ibid., 1578. 4° *Il primo libro de Madrigali a quattro voci di Claudio Merulo da Correggio, organista della illustrissima Signoria di Venetia in S. Marco, nuovamente composti et dati in luce*; in Venetia, appresso Angelo Gardano, 1579. 5° *Di Claudio Merulo da Correggio organista della Serenissima signoria de Venetia in S. Marco, il primo libro de Madrigali a tre voci. Novamente composti et dati in luce*; in Venetia, appresso Angelo Gardano, 1580. L'épître dédicatoire de cet œuvre à Marc-Antoine Martinengo, comte de Villachiara, est datée du 20 novembre 1580. Une autre édition de cet ouvrage, avec un titre identique, mais sans épître dédicatoire, a été publiée à Milan, chez les héritiers de Simon Tini, en 1586. 6° *Di Claudio Merulo da Correggio organista della Sereniss. Sig. di Venetia in S. Marco. Il primo libro de Mottetti a sei voci novamente composti et dati in luce*; in Venetia, appresso Angelo Gardano, 1583. Le même imprimeur a donné une autre édition de cet œuvre, avec le même titre, en 1595, mais avec le mot *ristampato* au lieu de *composti et dati in luce*. 7° *Di Claudio Merulo da Correggio organista del Sereniss. Signor Duca di Parma et Piacenza, etc. Il secondo libro de Motetti a sei voci, con giunti di molti a sette, per concerti, et per cantare. Novamente da lui dati in luce*; in Venezia, appresso Angelo Gardano, 1593. 8° *Toccate d'intavolatura d'organo di Claudio Merulo da Correggio organista del Sereniss. Signor Duca di Parma et Piacenza etc. Nuovamente da lui dati in luce, et con ogni diligenza corrette. Libro primo*; in Roma, appresso Simone Veruvio, in-fol. gravé sur cuivre. 9° *Di Claudio Merulo da Correggio, organista del Seremiss. di Parma. Il secondo libro de Madrigali a cinque voci. Dedicati a Monsignor illustrissimo di Racconigi. Novamente dall' autore dati in luce*; in Venetia, appresso Angelo Gardano, 1604. Bien que la dédicace soit datée du 30 juin de cette année, il est certain que Merulo était décédé avant ce jour; on peut donc affirmer que cette même date a été changée par l'imprimeur. 10° *Toccate d'intavolatura d'organo. Di Claudio Merulo da Correggio organista del Sereniss. Sig. Duca di Parma et Piacenza etc. Nuovamente da lui date in luce, et con ogni diligenza corrette : libro secondo*; in Roma, appresso Simone Verovio, 1604. Con licenza de' Superiori. 11° *Ricercari d'intabolatura d'organo di Claudio Merulo già organista della Serenissima Signoria di Venetia. Novamente con ogni diligenza ristampati. Libro primo*; in Venetia, appresso Angelo Gardano, 1605. Le mot *ristampati* démontre qu'il y a eu une édition antérieure; M. Catelani croit qu'elle a paru dans la même année; s'il en est ainsi, il est vraisemblable qu'elle a été faite à Rome. Quant à une troisième, qui porterait la date de 1607, il est à peu près certain que ceux qui l'ont citée ont confondu les *Ricercari da cantare* avec les *ricercari d'organo*. 12° *Di Claudio Merulo da Correggio organista del Serenissimo Signor Duca di Parma, il terzo libro de Motetti a sei voci*; in Venetia, appresso Angelo Gardano, 1606, in-4°. Un exemplaire de cet œuvre posthume existe incomplet à la Bibliothèque royale de Berlin. 13° *Ricercari da cantare a quattro voci di Claudio Meruli da Correggio organista del Serenissimo di Parma, novamente dati in luce per Giacinto Meruli Nipote dell' autore. Libro secondo*; in Venetia, appresso Angelo Gardano et Fratelli, 1607. 14° *Ricercari da cantare a quattro voci. Di Claudio Merulo da Correggio, organista del Serenissimo Signor Duca di Parma. Novamente dati in luce per Hiacinto Merulo nipote dell' autore. Libro terzo*; in Venetia, appresso Angelo

Gardano et Fratelli, 1608. 15° *Claudii Meruli Corrigiensis Misse due cum octo et duodecim vocibus concinende additeq. Litaniæ Beatæ Mariæ Virginis octo vocum. Nuperrime impressæ. Cum parte organica;* Venetiis apud Angelum Gardanum et fratres, 1609. 16° *Canzoni alla francese di Claudio Merulo.* Cet ouvrage est cité par le P. Martini, d'après un catalogue de la libraire musicale d'Alexandre Vincenti publié en 1602, mais sans autre indication. Merulo lui-même parle de cet œuvre dans une lettre imprimée au *Transilvano* de Diruta (page 4), et déclare positivement qu'il a composé ces chansons et les a imprimées. Aucun exemplaire n'en a été signalé jusqu'à ce jour (1861).

Des madrigaux de cet artiste sont répandus dans un grand nombre de recueils publiés en Italie, dans la seconde moitié du seizième siècle et au commencement du dix-septième, particulièrement dans ceux-ci : 1° madrigaux de Cyprien Rore et d'Annibal de Padoue (Venise, Gardane, 1561); 2° chansons a la napolitaine de Bonagiunta (Venise, Scotto, 1561); 3° dans les *Fiamme a 5 et 6 voci*, raccolte *di G. Bonagiunta* (Venise, Scotto, 1567); 4° dans la *Corona della morte* d'Annibal Caro (Venise, Scotto, 1568); 5° dans les *Dolci frutti* à cinq voix, libro 1° (Venise, Scotto, 1570); 6° dans la *Musica di tredici autori illustri*, à cinq voix (Venise, Gardano, 1576 et 1589); 7° dans *il Primo fiore della ghirlanda musicale*, à cinq voix (Venise, Scotto, 1578); 8° dans la *Corona di diversi*, à six voix (Venise, Scotto, 1579); 9° dans *il Trionfo di musica*, à six voix (Venise, Scotto, 1579); 10° dans les *Amorosi ardori*, à cinq voix (Venise, Gardano, 1583); 11° dans *il Gaudio di diversi*, à trois voix (Venise, Scotto, 1586); 12° dans l'*Amorosa Ero*, publiée par Marsolino (Brescia, Sabbio, 1588); 13° dans la *Spoglia amorosa*, à cinq voix (Venise, Scotto, 1590); 14° dans un autre recueil, sous le même titre (Venise, Gardano, 1592); 15° dans *il Lauro secco*, à cinq voix, lib. 1° (Venise, Gardano, 1596); 16° dans la *Vittoria amorosa*, à cinq voix (Venise, Vincenti, 1598); 17° quatre *Canzoni da sonare*, recueillie par Raverij, (Venise, Raverij, 1608); enfin, dans la *Melodia olympica di diversi eccellentissimi musici* (Anvers, P. Phalèse, in-4° obl.).

Merulo composa une partie de la musique qui fut exécutée au mariage de François de Médicis, grand-duc de Toscane, avec Bianca Cappello, en 1579. Cette musique n'a pas été publiée, mais elle est mentionnée dans le livret qui a été publié sous ce titre : *Feste nelle nozze del Serenissimo Don Francesco Medici Gran Duca di Toscana; et della Sereniss. sua consorte la Sig. Bianca Cappello. Composte da M. Raffaello Gualterotti, etc;* in Firenze, nella Stamperia de' Giunti, 1579. On y lit : « L'inventione del « conte Germanico, le stanze del chiarissimo « signor Maffio Veniezo, la musica di messer « Claudio da Correggio; e fatta da tali « maestri non poteva essere se non eccellente, « essendo essi eccellentissimi. » Les autres compositeurs de la musique étaient Alexandre Strigio et Pierre Strozzi; parmi les chanteurs se trouvait Jules Caccini (*voyez ces noms*) (1).

MERULO (HYACINTHE), neveu du précédent, et second fils de Bartholomé Merulo. M. Catelani dit (*Memorie della Vita et delle Opere di Claudio Merulo*, p. 51) qu'Hyacinthe naquit en 1598 : il y a sans doute une transposition de chiffres dans cette date, car il n'aurait été âgé que de neuf ans lorsqu'il publia le second livre des *Ricercari da cantare* de son oncle; je crois qu'il faut lire 1589, ce qui lui donnerait dix-huit ans dans l'année 1607, où parut cet ouvrage. Hyacinthe Merulo fut élève de Christophe Bora, qui succéda à Claude dans la place d'organiste du duc de Parme. M. Catelani a découvert un ouvrage intitulé : *Madrigali a 4 voci in stile moderno di Giacinto Merulo. Libro primo con una canzone a 4 sopra quella bella Amor, da sonare con gli istrumenti. Al ser. Principe Ferdinando Gonzaga Duca di Mantoua, di Monferrato, etc. Nuovamente composti et dati in luce, con Privilegio. Stampa del Gardano. In Venetia,* 1623, *Appresso Bartolomeo Magni.*

MESSAUS (GEORGE), musicien belge, vécut à Anvers au commencement du dix-septième siècle. On trouve deux motets de sa composition dans le *Pratum musicum*, collection publiée à Anvers en 1634, in-4°. Ces motets sont : 1° *Beata regina*, pour deux ténors et basse (sous le n° 16); 2° *O quam suaviter*, pour trois voix de dessus, ou trois ténors en écho (sous le n° 25).

MESSEMACKERS (HENRI), né à Venloo le 5 novembre 1778, fit voir d'heureuses dispositions pour la musique dès son enfance.

(1) Je suis redevable des principaux renseignements qui ont servi pour la rédaction de cette notice au livre de M. Caffi sur la chapelle de Saint-Marc de Venise et aux Memoires de M. Catelani sur la vie et les œuvres de Claude Merulo.

Il reçut de son père les premières leçons de musique et de piano. A l'âge de seize ans, il enseignait le piano ; deux ans après, le baron d'Hooghvorst le fit venir en Belgique pour donner des leçons à ses enfants. C'est depuis cette époque qu'il s'est livré à des études sérieuses de l'art, sans autre maître que lui-même. Lorsque Steibelt vint à Bruxelles, M. Messemackers obtint qu'il lui donnât quelques conseils. Depuis lors, jusqu'en 1848, il s'est livré sans relâche à l'enseignement. On a gravé de sa composition : 1° Trois quatuors pour deux violons, alto et basse, Paris, Carli. 2° Concerto pour piano et orchestre, Bruxelles, Messemackers. 3° Sonates pour piano et violon, nos 1 et 2, Bruxelles, Weissenbruch. 4° Trois *idem*, op. 2, Bruxelles, Messemackers. 5° Trois *idem*, intitulées *Les Souvenirs*, op. 3, *ibid.* 6° Divertissement pour piano à quatre mains, *ibid.* 7° Trois pots-pourris pour piano seul, Bruxelles, Weissenbruch. 8° Plusieurs fantaisies, airs variés, etc., pour piano, Bruxelles, chez l'auteur. 9° Deux morceaux de salon, dédiés aux jeunes princes de Ligne, ses élèves. En 1821, M. Messemackers a écrit la musique d'un opéra en trois actes, intitulé *La Toison d'or, ou Philippe de Bourgogne*, qui a été joué avec succès au Grand Théâtre de Bruxelles. Le poëme de cet ouvrage était de M. le baron de Reiffenberg. Quelque temps après, M. Messemackers a fait représenter au Théâtre royal *les Deux Pièces nouvelles*, opéra-comique en un acte. M. Messemackers est parvenu aujourd'hui (1862) à l'âge de quatre-vingt-quatre ans.

MESSEMACKERS (Louis), fils du précédent, est né à Bruxelles, le 30 août 1809. Après avoir reçu de son père des leçons de musique et de piano, et avoir joué quelquefois avec succès dans les concerts, il s'est rendu, à l'âge de dix-huit ans, à Paris, où il a reçu des leçons de Liszt pour le piano et de Reicha pour la composition. Il a publié environ soixante-dix œuvres pour le piano, consistant en fantaisies, airs variés, rondeaux, etc. Fixé depuis longtemps à Paris, cet artiste s'y livre (1862) à l'enseignement du piano.

MESSER (François), né en 1811, à Hofheim, dans le duché de Nassau, fit ses études musicales sous différents maîtres, à Mayence et à Francfort, et reçut particulièrement des leçons d'harmonie de Schelble, dans cette dernière ville. Sa première position fut celle de directeur de musique de *la Liedertafel*, et d'une société de chant de dames, à Mayence. Il dirigea ensuite les concerts de la Société *Cæcilia*, de la même ville. En 1837 et 1840, il y dirigea avec talent les grandes fêtes musicales de Guttenberg. Après la mort de Guhr, Messer fut appelé à Francfort, en 1848, pour le remplacer dans la direction des concerts du *Museum*. En 1857, il en remplissait encore les fonctions. On connaît de cet artiste estimable plusieurs recueils de *Lieder* à deux voix, avec accompagnement de piano, des quatuors de voix de diverses espèces, une sonate pour le piano (en *fa*), une grande cantate de fête, une ouverture pour orchestre, des recueils de chants pour voix d'hommes, etc.

MESTRINO (Nicolas) n'est pas né à Mestri, en 1750, dans l'État de Venise, comme le disent Choron et Fayolle dans leur *Dictionnaire historique des musiciens*, copié par les auteurs du Dictionnaire anglais publié en 1824, et même par Gervasoni (*Nuova teoria di musica*, p. 186) ; mais il a vu le jour à Milan, en 1748, ainsi que le prouve la lettre qu'il écrivit au prince Charles de Lorraine et à l'archiduchesse Marie-Christine, gouverneurs des Pays-Bas, lorsqu'il passa à Bruxelles en 1786. Voici cette lettre, que j'ai trouvée dans les archives du royaume de Belgique (*Pièces du ci-devant conseil des domaines et finances*, carton n° 1251) : « *A leurs* « *Altesses Royales* : Nicolas Mestrino, né à « Milan, âgé de trente-huit ans, expose avec « le plus profond respect qu'il a été attaché « au service du prince régnant d'Esterhazy, « comme premier violon, et ensuite à celui de « feu le comte Ladislas d'Erdœdy ; que ses « voyages en Italie, en Allemagne et dans « d'autres pays ne l'ont pas seulement perfectionné, mais ont encore établi sa réputation, tant pour la composition que pour « l'exécution. Et comme il possède aussi les « langues allemande et française, il ose croire « pouvoir remplir, à la satisfaction de Vos Altesses Royales, la place de maître de musique, vacante par le décès de N. Croes, si « elles daignent la lui accorder. C'est la « grâce, etc. Bruxelles, le 18 août 1786. » Cette pièce est authentique et nous donne toute la biographie de l'artiste jusqu'au moment où il arriva à Paris. Il n'obtint pas la place de maître de musique de la chapelle des archiducs, qu'il demandait dans sa requête ; elle fut donnée à Wilzthumb, et Mestrino se rendit à Paris. Tout l'article du *Dictionnaire historique des musiciens* est évidemment rempli de fautes grossières, car si Mestrino était né en 1750, il était âgé de plus de trente-deux ans lorsqu'il se fit entendre en 1786, à

Paris. Le fait est qu'il était né en 1748 et qu'il était parvenu à l'âge de trente-huit ans lorsqu'il exécuta, au concert spirituel, un de ses concertos, le 17 septembre 1786. On ne sait pas non plus d'où viennent ces assertions imprudentes des compilateurs du même ouvrage, que Mestrino joua longtemps dans les rues, qu'il parvint ensuite à se former, et qu'il travailla surtout en prison. Le peu de solidité des premiers renseignements fait voir le cas qu'on doit faire de ceux-ci. Des faits si graves ne devraient pas être jetés à la légère ; des calomnies semblables ont pourtant été renouvelées sur Paganini. Mestrino était grand musicien, comme le prouva sa manière de diriger l'orchestre du théâtre de *Monsieur* ; ce n'est point en jouant dans les rues qu'on acquiert des connaissances de ce genre. Le fait qui concerne la prison a sans doute son origine dans l'ignorance où l'on était des circonstances de la vie de l'artiste lorsqu'il arriva à Paris et fixa sur lui l'attention ; mais cette ignorance résulte du long séjour que Mestrino avait fait au fond de la Hongrie, d'abord chez le prince Esterhazy, ensuite chez le comte Ladislas d'Erdœdy, qui mourut au mois de février 1786, et dont la chapelle fut congédiée.

Après les succès que Mestrino obtint au concert spirituel, il s'établit à Paris, où il forma quelques bons élèves, parmi lesquels on cite mademoiselle de la Jonchère, connue plus tard sous le nom de madame Ladurner. L'Opéra italien ayant été établi à Paris en 1789, par les soins de Viotti, Mestrino fut choisi pour diriger l'orchestre excellent qu'on avait formé, et justifia la confiance qu'on avait en ses talents par la parfaite exécution de cet orchestre. Il ne jouit pas longtemps des avantages de sa position, car il mourut au mois de septembre 1790, et fut remplacé par Puppo (*voyez* ce nom). Les œuvres gravées de Mestrino sont : 1° Concertos pour violon principal et orchestre, n°⁸ 1 à 12, Paris, Sieber. Le 12° concerto (en *si* bémol) a été arrangé pour le piano par Mozin et gravé chez Naderman. 2° Duos pour deux violons, œuvres 2, 3, Paris, Sieber ; œuvre 4, Paris, Leduc ; œuvre 7, Paris, Naderman. 3° Études et caprices pour violon seul, Paris, Leduc. 4° Sonates pour violon et basse, op. 5, Paris, Sieber. Les autres ouvrages gravés sous le nom de cet artiste ne sont pas originaux.

MESUMUCCI (Lisorio), amateur de musique à Palerme, né en Sicile, a publié, à l'occasion d'un voyage de Bellini dans sa patrie, un opuscule intitulé : *Parallelo tra i maestri Rossini e Bellini* ; Palerme, 1834, in-8°. Le patriotisme de ce dilettante le porte, dans cet écrit, à placer l'auteur de *Norma* au-dessus de celui de *Guillaume Tell*, et les Siciliens accueillirent avec beaucoup de faveur cette extravagance, qui fut réfutée victorieusement par le marquis de *San-Jacinto* (*voyez* ce nom).

METALLO (Grammatio), compositeur italien, vécut vers la fin du seizième siècle et dans la première moitié du dix-septième. Parmi les ouvrages de sa composition, on connaît : 1° *Canzoni alla napoletana a 4 e 5 voci, con 2 canzoni alla francese per sonare*, libro 4° : Venise, 1594, in-4°. On voit par le frontispice de cet œuvre que Metallo fut maître de chapelle à la cathédrale de Bassano. 2° *Ricercari a canto e tenore* ; Venise, 1595, in-4°. La date de 1605, donnée par Walther, est une faute d'impression qui a trompé Gerber. Une deuxième édition de cet ouvrage a été publiée sous ce titre : *Dal Metallo Ricercari a due voci per sonare e cantare, accresciuti e corretti da Prospero Chiocchia da Poli* ; Rome, 1654, in-4°. Il y a une troisième édition du même œuvre, laquelle a pour titre : *Ricercari a due voci per sonare e cantare ; novamente ristampati, accresciuti e corretti da Franc. Giannini* ; Rome, Mascardi, 1685, in-4°. 3° *Il primo libro di Motetti a tre voci con una Messa a quattro ; in Venezia, appresso Giacomo Vincenti*, 1602, in-4°. Le catalogue de Breitkopf indique aussi en manuscrit un motet (*Sanctus Dominus*), à quatre voix, de la composition de Metallo.

METHFESSEL (Albert-Théophile), compositeur allemand, est né le 20 septembre 1786, à Stadtilm, dans la principauté de Schwarzbourg-Rudolstadt, où son père était maître d'école et *cantor* de la paroisse. Ses études commencèrent sous la direction de son père, et furent continuées au Gymnase de Rudolstadt. Ses dispositions pour la musique furent si précoces, qu'à peine arrivé à sa douzième année, il avait déjà composé plusieurs morceaux que son père fit exécuter. En 1807, il alla passer une année à Leipsick ; puis la princesse de Rudolstadt lui accorda une pension pour aller terminer ses études musicales à Dresde. Il y passa deux années, puis, en 1810, il entra comme chanteur au service de la cour de Schwarzbourg. Déjà alors, il avait publié quelques chants allemands dans lesquels il montrait un talent spécial et remarquable. Il était aussi chanteur distingué,

pianiste et guitariste. Ayant quitté son service à Rudolstadt vers 1815, il s'établit à Brunswick et s'y livra à l'enseignement jusqu'en 1824, époque où des propositions lui furent faites pour se fixer à Hambourg, en qualité de professeur de chant. Il y établit une de ces sociétés de chanteurs répandues en Allemagne sous le nom de *Liedertafel* : cette société existe encore. Rappelé à Brunswick, en 1831, pour y remplir les fonctions de maître de chapelle, Methfessel entra immédiatement en possession de cet emploi. Cet artiste s'est particulièrement distingué comme compositeur de ballades, de chansons et de romances; mais on a de lui beaucoup d'autres ouvrages, parmi lesquels on compte : 1° Grande sonate pour piano à quatre mains, op. 6 ; Leipsick, Hofmeister. 2° Sonates faciles, *idem* ; ibid. 3° Valses, *idem*, op. 8 ; *ibid*. 4° Marches *idem*, op. 70 ; Hambourg, Cranz. 5° Six sonates faciles pour piano seul, op. 15 ; Leipsick, Hofmeister. 6° Variations *idem*, op. 7 et 0 ; *ibid*. 7° Environ douze recueils de danses et de valses ; *idem*. 8° Six chorals avec des préludes et des conclusions pour l'orgue ; Rudolstadt. 9° Plusieurs cahiers de danses et de valses à grand orchestre; Dresde et Leipsick. 10° Le chant de Schiller *Es tœnen die Hœrner* pour trois voix et trois cors, op. 22 ; Leipsick, Hofmeister. 11° Collection de chants à plusieurs voix, publiée sous le nom de *Liederbuch*, dont il a été fait quatre éditions, toutes épuisées. 12° Autre collection, intitulée : *Liederkranz*, en trois cahiers, dont il a été fait deux éditions. 13° Environ vingt-cinq recueils de chants et de romances à voix seule avec accompagnement de piano; Leipsick, Hofmeister et Peters ; Bonn , Simrock ; Mayence, Schott; Hambourg, Cranz, etc. Parmi ces chants, on remarque surtout les œuvres 11, 12 et 27, *le Désir langoureux*, de Schiller, et *l'Arminio*, de Tiedge.

METHFESSEL (FRÉDÉRIC), frère aîné du précédent, licencié en théologie, naquit à Stadtilm, le 27 août 1771. Quoiqu'il fût destiné à l'état ecclésiastique, il trouva assez de temps au milieu de ses études spéciales pour faire de grands progrès dans la musique, et pour devenir habile sur le piano, la guitare, le violon et dans le chant. Ayant achevé ses études théologiques à l'université de Leipsick, en 1796, il fut obligé d'accepter une place de précepteur ; mais mécontent de son sort, il changea souvent de position et s'arrêta tour à tour à Alsbach, Rheno, Ratzebourg, dans le Mecklembourg , Probstzello , Saalfeld, Cobourg , Eisenach, et, enfin, il retourna dans le lieu de sa naissance, ne trouvant de satisfaction que dans la culture de la musique. Dans les derniers temps de sa vie, il entreprit la composition d'un opéra sur le sujet de *Faust* ; mais déjà atteint par la maladie qui le conduisit au tombeau, il ne put l'achever, et il mourut à Stadtilm, au mois de mai 1807, à l'âge de trente-six ans. On a de lui quatorze recueils de chansons à voix seule, avec accompagnement de piano, publiés à Rheno; douze chansons avec accompagnement de guitare ; Leipsick, Breitkopf et Hærtel ; des ballades *idem*, ibid. ; douze chants à trois voix, avec accompagnement de piano ; Rudolstadt, 1800, et trois chants de l'opéra de *Faust* ; ibid.

METHFESSEL (ERNEST), parent des précédents, né à Mulhausen, dans la Thuringe (les biographes allemands ignorent en quelle année il a vu le jour). Un maître obscur de cette ville lui enseigna les principes de la musique et lui apprit à jouer de plusieurs instruments. Le hautbois devint particulièrement l'objet de ses études, et il fit beaucoup de recherches pour le perfectionnement de cet instrument difficile. Après avoir occupé pendant plusieurs années une place de hautboïste dans l'orchestre de Mulhausen, il voyagea pour faire connaître son talent, parcourut la Suisse, l'Italie, visita Milan, Bergame, Naples, Francfort, Berlin, et s'y fit applaudir. Après avoir donné un concert à Winterthur (Suisse), il y fut engagé, en 1837, en qualité de directeur de musique et de chef d'orchestre. Il occupe encore cette position au moment où cette notice est écrite (1860). Les compositions de cet artiste sont les suivantes : 1° Première et deuxième fantaisie pour hautbois, deux violons, alto, violoncelle et contrebasse, op. 6 et 7 ; Leipsick, Hofmeister. 2° Concertino pour hautbois et clarinette, avec accompagnement de piano, op. 8 ; Bâle, Knop. 3° Vingt-quatre exercices pour le hautbois, op. 11 ; *ibid*. 4° Album pour le chant à voix seule avec piano, op. 9 ; Winterthur, Studer. 5° Chanson de soldats, à voix seule avec piano ; Mayence, Schott. 6° Duo à deux voix de soprano, avec piano, op. 12 ; *ibid*. 7° Six chants à voix seule avec piano, op. 10, *ibid*.

METKE (ADOLPHE-FRÉDÉRIC), né à Berlin, le 8 avril 1772, entra à l'âge de quatorze ans comme hautboïste dans le deuxième régiment d'artillerie, sous la direction de son frère, et fit de rapides progrès sur le hautbois, la flûte, le violon et le violoncelle. Dans l'été de 1789, il partit avec son régiment pour Breslau, où

il étudia la composition près du directeur de musique Fœrster. Pendant le séjour de Frédéric-Guillaume II à Breslau, Metke eut l'honneur de jouer deux fois du violoncelle devant ce prince, habile violoncelliste lui-même, et d'en être applaudi. En 1790, le duc de Brunswick-Oels le nomma directeur de la musique de son théâtre. Metke fit la connaissance de Dittersdorf, dans la résidence du prince, et continua avec lui ses études de composition. Il fit représenter peu de temps après un opéra comique intitulé : *le Diable hydraulique*, et écrivit un prologue pour la fête du prince, quatre concertos, trois sonates et quelques variations pour la violoncelle. Après la mort du prince, en 1806, la chapelle fut congédiée, et Metke retourna à Breslau, où il se livra à l'enseignement, et organisa quelques concerts. Il vivait encore dans cette ville, en 1830. On a publié de sa composition : 1° Variations pour le violoncelle sur le thème *Schœne Minka*; Breslau. 2° Symphonie concertante pour deux violoncelles; *ibid*. 3° Concerto pour violoncelle (en *sol* majeur); *ibid*.

METRAC (A.). On a sous ce nom une dissertation, intitulée : *Sur l'art musical des anciens*, dans la *Revue Encyclopédique* (1820, t. VI, p. 466-480).

METROPHANES (Christopoulo), moine grec du mont Athos, garde-sceaux de l'église patriarcale de Constantinople, né à Berœa, en 1590, mourut, en 1658, à l'âge de soixante-neuf ans. On a de lui une épître sur les termes usités dans la musique ecclésiastique grecque, que l'abbé Gerbert a insérée dans le troisième volume de ses *Scriptores ecclesiastici de musica sacra*, avec une version latine (p. 398-402). Cette épître, écrite le 14 mai 1620, avait été déjà publiée à Wittemberg.

METRU (Nicolas), organiste, maître de chant à Paris, vivait vers le milieu du dix-septième siècle. Gantez, dans sa lettre sur les maîtres de chapelle de Paris, ne dit rien de ce musicien, et Le Gallois, à qui nous devons de bons renseignements sur les artistes de la fin du règne de Louis XIII et du commencement de celui de Louis XIV, dans sa *Lettre à mademoiselle Regnault de Sollier touchant la musique*, garde le même silence à l'égard de Metru. Celui-ci a publié, à Paris, en 1603, une messe à quatre voix, *ad imitationem moduli* Brevis oratio, in-fol. Il fut un des maîtres de Lully.

METSCH (le P. Placide), moine bénédictin, né en Bavière, se distingua comme organiste. Il a fait imprimer deux recueils de pièces pour l'orgue, où l'on trouve de bonnes choses dans l'ancien style; ils ont pour titres : 1° *Litigiosa digitorum unio, id est preambula duo organica cum fugis. Part.* 1 et 2; Nuremberg, 1759, in-fol. 2° *Organœdus Ecclesiastico-Aulicus, Aulico-Ecclesiasticus, exhibens præludiis et fugis;* Nuremberg, 1764, in-fol.

METTENLEITER (Jean-Georges), chantre et organiste à la cathédrale de Ratisbonne, naquit le 6 avril 1812, à Saint-Ulrich, près d'Ulm. Après avoir fait de solides études musicales à Ulm et à Augsbourg, il se fixa à Ratisbonne, où il obtint les places de directeur du chœur et d'organiste à la cathédrale. Homme d'un rare mérite, possédant de l'instruction littéraire, une connaissance profonde du chant ecclésiastique, et bon compositeur, aussi modeste que savant, Mettenleiter consacra toute sa vie au travail, sans en retirer d'autre avantage que le plaisir qu'il y trouvait. Il est mort à Ratisbonne, le 6 octobre 1858, à l'âge de quarante-six ans. Ses ouvrages imprimés sont ceux-ci : 1° *Enchiridion Chorale, sive selectus locupletissimus cantionum liturgicarum juxta ritum S. Romanæ ecclesiæ per totius anni circulum præscriptarum. Redegit ac comitante organo edidit J. Georgius Mettenleiter. Jussu et approbatione illustr. et reverendiss. Domini Valentini episcopi Ratisbonensis;* Ratisbonæ, typis et commissione Frederici Pustet, 1853, un volume in-8° de sept cent soixante-huit et ccxv pages. 2° *Manuale breve cantionum ac precum liturgicarum juxta ritum sanctæ Romanæ Ecclesiæ. Selegit ac comitante organo edidit,* etc., ibid., 1852.— 3° *Der fünfundneunzigste Psalm für sechs Männerstimmen,* partition, in-fol., ibid., 1854. Cet artiste a laissé en manuscrit : 1° Une collection de *Lieder* allemands pour une, deux et trois voix avec accompagnement de piano. 2° Chants à quatre voix d'hommes. 3° *Lied de Saphir* pour deux chœurs d'hommes. 4° *Le Retour du chanteur,* chœur de voix d'hommes avec orchestre. 5° Environ dix chants pour un chœur d'hommes à quatre et cinq voix. 6° Variations à quatre mains, sur un air allemand, pour le piano. 7° Grande pièce de concert pour le piano, avec accompagnement d'instruments à cordes. 8° *Ave Maria* pour quatre voix d'hommes. 9° *Ave Maria* pour un et deux chœurs. 10° *Ave Maria* pour une double chœur composé chacun de soprano, contralto, ténor et basse. 11° Graduel pour la fête de Saint-Michel à quatre voix. 12° *Crux fidelis* à

huit voix. 13° *Adoramus* pour quatre voix d'hommes. 14° *Benedicite*, introït pour la fête de Saint Michel, à quatre voix d'hommes, dans le style de Palestrina. 15° *Ecce crucem Domini*, à six voix, 16° *O quam tristis*, à quatre voix. 17° *Prope est Dominus*, à huit voix. 18° *Da pacem*, à quatre voix. 19° *O sacrum convivium*, à quatre voix. 20° *Pange lingua* sur le plain-chant. 21° *De profundis* du quatrième ton. 22° *Vexilla regis* pour quatre voix d'hommes. 23° *Dominus Jesus (in Cœna Domini)*, à six voix. 24° Messe pour la fête de la Sainte-Trinité, à six voix, avec orchestre *ad libitum*. 25° *Stabat Mater* pour un double chœur avec instruments. 26° Deux *Miserere*: le premier à quatre voix; l'autre, à six voix. 27° Le psaume 67° pour un double chœur avec instruments *ad libitum*. 28° Deux *Miserere* du troisième et du quatrième tons pour un double chœur. 29° Le psaume 40°, à plusieurs voix. 30° Le psaume 50° pour un double chœur. 31° Messe pour deux chœurs de voix d'hommes. 32° Autre messe pour un chœur de voix mêlées. 33° Recueil de psaumes dans le style ancien, en contrepoint.

METZ (JULES), professeur de musique au Gymnase de Berlin, 1858, a publié plusieurs cahiers de chants pour quatre voix d'hommes, à Berlin, chez Wagenfuhr, et à Leipsick, chez Hofmeister.

METZELIUS (JÉRÔME), né à Ilmenau, dans la Thuringe, au comté de Schwarzbourg, dans la première moitié du dix-septième siècle, fut *cantor* et maître d'école à Stade. On a de lui un manuel des principes de musique en dialogues latins et allemands, intitulé : *Compendium musices tam choralis quam figuralis, certis quibusdam observationibus iisque rarioribus exornatum, in studium juventutis*, etc.; Hambourg, 1660, in-8° de cinq feuilles.

METZGER (maître AMBROISE), professeur au collège de Saint-Égide, à Nuremberg, naquit en cette ville dans la seconde partie du seizième siècle, et fut promu au grade de magister, à Altdorf, en 1603. Quatre ans après, il abandonna ce poste pour celui de professeur à Nuremberg, qu'il occupa jusqu'à sa mort, arrivée en 1632, dans un âge avancé. On connaît sous le nom de Metzger plusieurs recueils de chants intitulés : 1° *Venusblümlein*, etc. (Petites fleurs de Vénus, première partie de nouvelles et gaies chansons profanes à quatre voix); Nuremberg, 1611, in-4°. 2° *Idem*, deuxième partie, à cinq voix ; *ibid.*, 1612, in-4°. 3° Le psautier de David, restitué dans les tons les plus usités de l'église et orné de cent mélodies nouvelles ; *ibid.*, 1630, in-8°.

METZGER (JEAN-GEORGES) est appelé simplement *Georges* par Gerber, qui a ignoré, ainsi que l'auteur de l'article du *Lexique universel de musique*, publié par Schilling, les circonstances de la vie de cet artiste. Metzger naquit le 13 août 1746, à Philipsbourg, où son père était conseiller du prince évêque de Spire. La mort lui ayant enlevé son père, le 20 février 1746, avant qu'il vît le jour, sa famille tomba dans l'indigence, et la musique fut la seule chose que sa mère put d'abord lui faire apprendre. Plus tard, la recommandation de quelques amis le fit recevoir au séminaire du prince électoral, à Manheim, où il continua ses études de musique. Il montrait de rares dispositions pour la flûte ; son talent précoce sur cet instrument lui procura la protection de l'électeur palatin Charles Théodore, qui le confia aux soins du célèbre flûtiste Wendling. Les leçons de cet habile maître développèrent rapidement son talent, et bientôt Metzger fut compté au nombre des virtuoses de l'Allemagne sur la flûte. Admis en 1760 comme surnuméraire à l'orchestre de Manheim, il en fut nommé flûtiste solo cinq ans après. En 1778, il suivit la cour à Munich, où il brilla pendant quinze ans par ses compositions, la beauté du son qu'il tirait de son instrument, et le brillant de son exécution. Il mourut jeune encore, le 14 octobre 1793. Parmi ses ouvrages, on remarque : 1° Six concertos pour la flûte, n°s 1 à 6, Berlin, Hummel. 2° Six trios pour deux flûtes et basse, op. 2, *ibid*. 3° Six duos pour deux flûtes, op. 3, *ibid*. 4° Trois symphonies concertantes pour deux flûtes, op. 4, *ibid*. 5° Six quatuors pour flûte, violon, alto et basse, op. 5, *ibid*. 6° Six sonates pour flûte et basse, op. 6, *ibid*. 7° Trois concertos pour flûte, op. 7, n°s 7, 8, 9, *ibid*.

METZGER (CHARLES-THÉODORE), fils aîné du précédent, naquit à Manheim, le 1er mai 1774. Gerber, qui s'est trompé sur la lettre initiale du prénom de cet artiste, l'a indiqué par *F. Junior*, et l'auteur de l'article du *Lexique* de Schilling n'a pas hésité à en faire un *Frédéric Metzger*, qui aurait été très-habile flûtiste et qui aurait succédé à son père, en 1793, dans la chapelle de Munich. Mais je crois pouvoir assurer qu'il n'y a jamais eu de *Frédéric Metzger*, et que tout ce qu'on en a dit s'applique à celui qui est l'objet de l'article présent. Charles-Théodore, élève de son père, devint aussi un flûtiste très-distingué. Il n'était âgé que de dix ans lorsqu'il fut admis

comme surnuméraire à la chapelle de la cour, en 1784; en 1791 il fut titulaire de la place de seconde flûte, et en 1793 il succéda à son père comme flûtiste solo. Dans ses fréquents voyages, il a visité Manheim, Francfort, Prague, Leipsick, Dresde et la Suisse : partout il a recueilli des applaudissements. On a imprimé de la composition de cet artiste : 1° Six trios pour flûte, alto et violoncelle, op. 1; Manheim, Heckel. 2° Variations pour flûte avec accompagnement de piano, n°s 1 à 6; Augsbourg, Gombart. 3° Études ou caprices pour flûte seule; Vienne, Haslinger. 4° Études ou exercices *idem*; Munich, Falter, et Mayence, Schott. 5° Variations *idem* sur une chanson allemande; *ibid*.

Joseph Metzger, second fils de Jean-Georges, né à Munich, en 1789, a été élève de son frère Charles-Théodore pour la flûte, et a été considéré aussi comme un artiste distingué. Il a été admis dans la chapelle royale de Munich en 1804.

METZGER-VESPERMANN (madame CLARA), fille de Charles-Théodore, naquit à Munich, en 1800. Élève de Winter pour le chant et la composition, elle se fit entendre pour la première fois en public dans l'année 1817, et fut considérée comme une cantatrice de grande espérance. Quelque temps après elle devint la femme de l'acteur Vespermann, et visita avec lui Vienne, Dresde et Berlin où elle eut des succès. De retour à Munich, elle y obtint un engagement à vie; mais elle n'en jouit pas longtemps, car elle mourut à la fleur de l'âge, le 6 mars 1827. On a gravé de sa composition un air avec variations qu'elle avait chanté à Vienne, arrangé pour le piano, de trois manières différentes, par Diabelli, Leidesdorf et J. Schmid.

METZGER (J.-C.), pianiste et compositeur, vivait à Vienne vers 1840. Il a fait graver de sa composition : Trio pour piano, violon et violoncelle, op. 1; Vienne, Müller.

METZGER (FRANÇOIS). *Voyez* MEZGER.

MEUDE-MONPAS (le chevalier J.-J.-O. DE), mousquetaire noir, sous le règne de Louis XVI, cultiva la musique et la littérature comme amateur. Élève de La Houssaye pour le violon, et de l'abbé Giroust pour la composition, il publia, en 1786, six concertos pour cet instrument, avec accompagnement de deux violons, alto, basse, deux hautbois et deux cors. Il prétendait être élève de J.-J. Rousseau, parce qu'il avait adopté la plupart des opinions de cet homme célèbre, et qu'il affectait une profonde sensibilité. A l'aurore de la première révolution française, il s'éloigna de son pays, comme la plupart des personnes attachées à la cour, et servit quelque temps dans le corps d'émigrés commandé par le prince de Condé. Plus tard, madame de Genlis le trouva à Berlin, où il faisait imprimer de mauvais vers français (voyez *Mémoires de madame de Genlis*, t. V, p. 28). Il avait publié précédemment un *Dictionnaire de musique, dans lequel on simplifie les expressions et les définitions mathematiques et physiques qui ont rapport à cet art ; avec des remarques impartiales sur les poëtes lyriques, les versificateurs, les compositeurs, acteurs, exécutants*, etc.; Paris, Knapen, 1787, in-8° de deux cent trente-deux pages. Rien de plus mal écrit, de plus absurde et de plus entaché d'ignorance que cette rapsodie, jugée avec autant de sévérité que de justesse par Framery, dans un article du *Mercure de France* (ann. 1788, n° 26). On connaît aussi du chevalier de Meude-Monpas un écrit qui a pour titre : *De l'influence de l'amour et de la musique sur les mœurs, avec des réflexions sur l'utilité que les gouvernements peuvent tirer de ces deux importantes passions;* Berlin (sans date), in-8°.

MEURSIUS (JEAN), ou **DE MEURS**, savant philologue et antiquaire, naquit en 1579, à Loosduin, près de La Haye, en Hollande. Il fit ses études à l'université de Leyde, et ses progrès furent si rapides, qu'à l'âge de douze ans, il composait des harangues latines et faisait des vers grecs. Après qu'il eut achevé ses études, le grand pensionnaire de Hollande, Barnevelt, lui confia l'éducation de ses fils et le chargea de les accompagner dans leurs voyages. Arrivé à Orléans, Meursius s'y fit recevoir docteur en droit en 1608. De retour dans son pays, il fut nommé professeur d'histoire et de littérature grecque à l'université de Leyde. Plus tard, le roi de Danemark lui confia la place de professeur de droit public et d'histoire, à Sora, où Meursius mourut de la pierre, le 20 septembre 1639, à l'âge de soixante ans. Ce savant est le premier qui a publié le texte grec des traités sur la musique d'Aristoxène, de Nichomaque et d'Alypius, d'après un manuscrit de la bibliothèque de Leyde dont Meibom s'est servi plus tard. Le volume qui renferme ces trois traités a pour titre : *Aristoxenus, Nichomachus, Alypius, auctores musices antiquissimi, hactenus non editi. Joannes Meursius nunc primus vulgavit, et notas addidit. Lugduni Batavorum, Lud. Elzeviro*, 1616, in-4° de cent quatre-vingt-seize

pages. Gerber, induit en erreur par Walther, a cru que chacun des traités forme un volume séparé : il a été copié par Choron et Fayolle. Le manuscrit dont Meursius s'est servi pour son édition renfermait beaucoup de fautes, et le traité d'Aristoxène particulièrement y était en désordre comme dans tous les autres manuscrits ; lui-même le déclare en ces mots : *Descripsi ex codice Bibliothecæ nostræ Lugduno Batavæ illo satis certè corrupto, et mutilo etiam loco non uno*, etc.; mais il a cherché à corriger ces fautes et à expliquer les endroits obscurs dans des notes qui s'étendent depuis la page 127 jusqu'à 195. Il y propose des corrections, dont quelques-unes sont plus hasardées qu'utiles. Ce qu'il a publié d'Alypius ne peut être d'aucune utilité, car n'ayant point à sa disposition des caractères de musique grecque pour faire imprimer les signes, il les a tous supprimés, et n'en a conservé que la description. On a réimprimé le travail de Meursius avec le texte grec et la version latine de Meibom, dans les œuvres complètes du même Meursius publiées par L. Lami, Florence, 1741-1763, douze volumes in-folio. On a aussi de ce savant un traité des danses grecques et romaines intitulé : *Orchestra, sive de saltationibus veterum*; Leyde, 1618, in-4°. Ce traité a été réimprimé dans le huitième volume du *Trésor des antiquités grecques* de Gronovius (fol. 1-10).

MEURSIUS (JEAN), fils du précédent, né à Leyde en 1613, accompagna son père à Sora, et y mourut en 1653, à l'âge de quarante ans. Au nombre de ses ouvrages, on en trouve un intitulé : *Collectanea de Tibiis veterum*; Sora, 1641, in-8°. Cet opuscule ne consiste qu'en une collection incomplète de passages des auteurs grecs et latins relatifs aux flûtes des anciens. Gronovius a inséré ce morceau dans son *Thesaurus antiq. Græcarum*, t. VIII, p. 2453. On le trouve aussi dans le *Trésor des antiquités sacrées* d'Ugolini, t. XXXII, p. 845.

MEUSCHEL (JEAN), fabricant de trombones à Nuremberg, vers 1520, s'est acquis de la célébrité par la bonté de ses instruments, qu'on appelait alors *saquebutes* en France, et *busaun* (posaune) en Allemagne. Le pape Léon X l'appela à Rome, lui fit faire plusieurs trombones en argent pour des fêtes musicales, et le récompensa magnifiquement. Meuschel mourut à Nuremberg, en 1533.

MEUSEL (JEAN-GEORGES), docteur en philosophie, naquit à Eyrichshof, le 17 mars 1743, fut d'abord professeur à Erfurt, puis à Erlangen, et conseiller de cour à Quedlinbourg. Il est mort à Erlangen, le 19 septembre 1820. On trouve des renseignements sur la musique et sur les artistes dans les ouvrages suivants qu'il a publiés : 1° *Deutsches Künstler-Lexikon, oder Verzeichniss der jetztlebenden Künstler* (Dictionnaire des artistes allemands, ou catalogue de tous les artistes vivants, etc.); Lemgo, 1778-1789, deux volumes in-8°. Deuxième édition, 1808-1809, avec un troisième volume publié en 1814, servant de supplément aux deux éditions. On y trouve des notices sur quelques-uns des principaux musiciens de l'Allemagne, et sur divers objets de la musique. 2° *Miscellaneen artistischen Inhalts* (Mélanges concernant les arts); Erfurt, 1779-1787, trente cahiers formant cinq volumes in-8°. Différentes notices sur des musiciens s'y trouvent aussi. 3° *Deutsches Museum für Künstler und Kunstliebhaber* (Muséum allemand pour les artistes et les amateurs); Manheim, 1787-1792, dix-huit cahiers formant trois volumes in-8°. Suite de l'ouvrage précédent, continuée dans le *Nouveau Museum* (1793-1794), quatre cahiers en un volume in-8°; dans les *Nouveaux mélanges* (Leipsick, 1795-1803, quatorze cahiers in 8°); enfin, dans les *Archives pour les artistes et les amateurs* (Dresde, 1803-1808, huit cahiers en deux volumes in-8°).

MEUSNIER DE QUERLON (ANTOINE-GABRIEL). *Voyez* QUERLON.

MEVES (AUGUSTE), professeur de piano et compositeur, né à Londres, en 1785, est fils d'un peintre en miniature qui, par son talent distingué et son économie, acquit une fortune honorable. Encouragé par Hummel, qui l'avait entendu jouer du piano, le jeune Meves fit des progrès remarquables. Il se livra d'abord à l'enseignement, à Édimbourg ; mais après la mort de son père, il a cessé de donner des leçons. On a publié de sa composition, à Londres : 1° Sonate pour piano seul. 2° Rondo brillant idem. 3° Air allemand varié. 4° Deux duos pour piano et harpe. 5° Marche de *la Flûte enchantée*, variée. 6° Divertissement dramatique.

Un violoniste nommé MEVES (W.) était à Leipsick, vers 1840, et y a publié des variations pour deux violons avec orchestre, op. 11 ; Leipsick, Kistner.

MEYER (GRÉGOIRE), organiste à Soleure (Suisse), vers 1530, est cité par Glaréan, dans son *Dodecachordon* (p. 354), comme auteur d'un canon à la quinte inférieure. Cet auteur rapporte encore d'autres morceaux de cet organiste, p. 280, 290, 302, 304, 312, 338, 340 et 434.

MEYER ou MEIER (Jean), bon facteur d'orgues allemand, vécut dans la première moitié du dix-septième siècle. Ses principaux ouvrages sont : 1° L'orgue de l'église principale de Francfort-sur-le-Mein. 2° La réparation complète de l'orgue de l'église cathédrale d'Ulm, en 1650.

MEYER (Pierre), musicien allemand, né à Hambourg, vers 1703, suivant Moller (*Cimbria literata*, t. I, fol. 402), fut *musicien de ville* dans le lieu de sa naissance. Il paraît s'en être éloigné vers 1655, pour se fixer en Hollande. Il était à Amsterdam, en 1656. On cite de sa composition : 1° *Der Edlen Daphnis aus Cimbrien Besuhgene Florabella, oder 50 weltliche Lieder, mit neuen Melodien;* Hambourg, 1651. Il y a une seconde édition de cet ouvrage, publiée dans la même ville, en 1666, in-8°. 2° *Philippi a Zosen Dichterischen Jugend und Liebesflammen mit Melodien;* ibid., 1651. 3° *Christliche Musicalische Klag-und Trost-Sprüche von 3 und 4 Stimmen und einem B. C.* (Maximes chrétiennes et musicales de complainte et de consolation à trois ou quatre voix, avec basse continue); Hambourg, 1655, in-4°. 4° *Geistlichen Seelenlust, oder Wechselgesangen zwischen dem himmlischen Braütigen und seiner Braut;* Amstelodami, 1657, in-12. 5° Danses françaises et anglaises ou airs de ballets en duos pour viole et basse, basse de viole ou autres instruments; Amsterdam, 1660.

MEYER (Bernard), organiste et musicien de chambre à Zerbst, dans la seconde moitié du dix-septième siècle, est cité avec éloge par Printz, dans son *Histoire de la musique* (cap. 12, § 83). Gerber possédait de cet artiste, en manuscrit : 1° *Kurzer Unterricht, wie man den Generalbass traktiren soll* (Courte instruction sur la manière de traiter la basse continue). 2° Différents morceaux pour l'orgue dans un recueil manuscrit daté de 1675.

MEYER (Rupert-Ignace), né à Schwerding, en 1648, fut d'abord attaché à la musique de l'évêque de Freysing, puis entra au service du prince-évêque d'Eichstadt, d'où il passa dans la chapelle électorale, à Munich, en qualité de violoniste, et, enfin, retourna à Frising, comme maître de chapelle. Il a fait imprimer de sa composition : 1° *Palestra musicæ*, consistant en treize sonates à deux, trois et quatre parties, suivies d'une complainte à cinq voix; Augsbourg, 1674. 2° *Psalmodia brevis ad vesperas totius anni.* 3° *XXV offertoria dominicalia,* ou motets à quatre et cinq voix concertantes, deux violons et trois saquebutes ; Augsbourg, 1704. 4° Psaumes à trois, quatre, cinq et six voix; ibid., 1706.

MEYER (Joachim), né à Perleberg, dans le Brandebourg, le 10 août 1661, fit ses études musicales au collège de Brunswick, où il remplit, pendant trois ans, les fonctions de directeur du chœur, continua ensuite ses études à Marbourg, et, après un voyage qu'il fit en Allemagne et en France, comme précepteur de deux gentilshommes, obtint la place de *cantor* au Gymnase de Gœttingue, en 1689, y fut nommé professeur de musique en 1695, et, enfin, eut, en 1717, les titres de docteur en droit et de professeur d'histoire et de géographie au même gymnase. Plus tard, il se livra à la profession d'avocat; mais, en 1720, il eut une attaque de paralysie, à la suite de laquelle il languit pendant deux ans, et mourut, le 2 avril 1732. L'usage des cantates religieuses s'étant établi de son temps, il s'en déclara l'adversaire, les considérant comme peu convenables pour la majesté du culte divin, à cause de leur effet dramatique, et leur préférant l'ancienne forme des motets. Il établit à cet égard son opinion dans l'écrit intitulé : *Unvorgreifliche Gedanken über die neulich eingerissene theatralische Kirchenmusik, und von den darinnen bishero üblich gewordenen Cantaten mit Vergleichung der Musik voriger Zeiten zur Verbesserung der unsrigen vorgestellt* (Pensées non prématurées sur la musique théâtrale introduite depuis peu dans l'église et sur les cantates qui y sont devenues à la mode, avec une comparaison de la musique des temps précédents; écrites pour l'amélioration de celle de l'époque actuelle); Lemgo, 1726, soixante et dix pages in-8°. L'ouvrage est divisé en quatre chapitres. Mattheson (*voyez* ce nom) attaqua les opinions de Meyer avec sa rudesse ordinaire, dans un pamphlet intitulé : *Der neue Gœttingische, aber viel schlechter, als die alten Lacedæmonischen, urtheilende Ephorus, etc.* (le Nouvel Éphore de Gœttingue, etc.). Meyer répondit à son adversaire avec vivacité, par cet écrit, beaucoup plus étendu que le premier : *Der anmassliche Hamburgische Criticus sine Crisi, entgegengesetzt dem sogenannten Gœttingischen Ephoro Joh. Matthesons, und dessen vermeyntlicher Belehrungs-Ungrund in Vertheidigung der theatralischen Kirchenmusik gewiesen* (le Critique prétentieux de Hambourg sans au-

torité, opposé à l'*Ephore de Gœttingue*, par Jean Mattheson, etc.); Lemgo, 1726, cent quatre vingts pages in-8°. Fuhrmann prit la défense de Mattheson dans un pamphlet aussi dur que mal écrit, dont le titre fort long commence par ces mots : *Gerechte Wagschal, darin Tit. Herrn Joachim Meyers, J. C. doctoris, etc., sogenannte anmasslich Hamburgischer Criticus sine Crisi, etc.* (la Balance impartiale, dans laquelle le Critique prétentieux de Hambourg, etc., et le nouvel Éphore de Gœttingue, du maître de chapelle J. Mattheson, sont exactement pesés, etc.); Altona, 1728, in-8° de quarante-huit pages. Une réplique anonyme, attribuée à Meyer, termina la discussion; elle a pour titre : *Der abgewürdigte Wagemeister, oder der fælschlich genannten gerechten Wagschale eines verkapten, etc.* (le Commissionnaire déprécié, ou l'injustice et la tromperie reconnues de la balance faussement appelée impartiale, etc.), sans nom de lieu, 1729, in-8° de soixante et une pages. Il y a dans tout cela beaucoup plus d'injures et de divagations que de bons raisonnements. Au fond, Meyer avait raison : le style dramatique des cantates d'église était moins convenable pour le culte que les formes graves des anciens motets.

MEYER (Jean), maître de chapelle et organiste à Anspach, au commencement du dix-huitième siècle, fut élève de Bumler, puis voyagea en Italie et y étudia la composition. Il y brilla aussi comme chanteur sur plusieurs théâtres. Il a laissé en manuscrit plusieurs oratorios, concertos et symphonies.

MEYER (Sibrand) ; on a sous ce nom une dissertation intitulée : *Gedanken von den sogenannten Wunder-Horn des Grafen Otto ersten von Oldenburg* (Pensées sur le cor appelé merveilleux du comte Othon I*er* d'Oldenbourg); Brême, 1737, in-8°.

MEYER (Philippe-Jacques), professeur de harpe, naquit à Strasbourg, en 1737. Destiné à l'état ecclésiastique dans la religion protestante, il étudia la théologie dans sa jeunesse, mais les leçons de musique qu'il recevait de l'organiste avaient pour lui plus d'attrait que les cours de l'université. A vingt ans, il trouva par hasard une vieille harpe allemande sans pédale, et se livra à l'étude de cet instrument avec tant de persévérance, qu'il parvint bientôt à un degré d'habileté peu commun à cette époque. Ses succès comme virtuose le décidèrent à quitter ses études théologiques, pour ne s'occuper que de la musique. Il se rendit à Paris. On n'y connaissait point alors la harpe à pédales; les trois premières furent indiquées à un facteur par Meyer, qui s'en servit pour jouer dans les tons de *fa*, d'*ut* et de *sol*, les seuls qui fussent en usage pour la harpe. Après avoir publié sa Méthode pour cet instrument et quelques sonates, Mayer retourna à Strasbourg, où il se maria, puis revint à Paris; mais pendant son absence, de nouveaux harpistes plus habiles que lui s'étaient fixés dans cette ville; il comprit que la lutte ne lui serait pas avantageuse, et il partit pour Londres, en 1780. Les succès qu'il y obtint l'engagèrent à s'y établir avec sa famille, et il s'y fixa définitivement quatre ans après. Depuis lors, il s'est livré à l'enseignement et à la composition. Il est mort en 1819, à l'âge de quatre-vingt-deux ans, laissant deux fils harpistes et professeurs de harpe comme lui. On connaît de cet artiste : 1° *Méthode sur la vraie manière de jouer de la harpe, avec les règles pour l'accorder*; Paris, Janet et Cotelle. 2° Sonates pour la harpe, op. 1, 2, 3; Paris, Bailleux; Londres, Broderip. 3° Deux grandes sonates pour harpe et violon; *ibid.* 4° Six fugues pour harpe seule; *ibid.* 5° Six canzonettes avec accompagnement pour la petite harpe; Londres.

MEYER (P.), fils du précédent, né à Strasbourg, fut d'abord élève de son père, puis reçut des leçons de madame Krumpholz, et fut longtemps établi à Londres comme professeur. Il y est mort en 1841. Il a publié des airs variés pour la harpe; Londres, Clementi.

MEYER (Frédéric-Charles), second fils de Philippe-Jacques, fut aussi professeur de harpe à Londres. Il a publié : 1° Trois œuvres de sonates pour la harpe; Londres, Clementi. 2° Deux divertissements *idem*; *ibid.* 3° Introduction et solos *idem*; *ibid.* 4° Fantaisie *idem*; *ibid.*

MEYER (Jean-Henri-Chrétien), lieutenant au régiment hanovrien de Saxe-Gotha, né à Hanovre, le 18 mai 1741, mourut à Gœttingue, le 10 novembre 1785. Il a publié des *Lettres sur la Russie* (Gœttingue, 1779, deux volumes in-8°), où l'on trouve des renseignements sur la situation de la musique dans ce pays.

MEYER (Charles-Henri), chef du corps de musique des Montagnes, à Clausthal, est né à Nordhausen, dans la Thuringe, en 1772. Élève de Willing, célèbre tromboniste et virtuose sur divers instruments, il fit plusieurs voyages, puis fut quelque temps attaché au corps de musique de la ville de Nordhausen. En 1800, il obtint la place de chef du

corps de musique des Montagnes pour lequel il a composé beaucoup de morceaux de différents genres. Dans les dernières années de l'exercice de son emploi, il a été atteint d'une surdité complète qui l'a obligé à solliciter sa retraite; elle lui a été accordée, avec une pension, en 1830. Les principaux ouvrages de cet artiste sont : 1° *Fantaisie concertante* pour flûte, clarinette, cor, basson et orchestre, op. 20; Leipsick, Hofmeister. 2° *Journal d'harmonie*, op. 15, liv. I et II; ibid. 3° Plusieurs autres recueils d'harmonie; Leipsick, Peters. 4° Environ vingt recueils de danses pour l'orchestre. 5° Beaucoup de concertinos et morceaux détachés pour clarinette, cor ou trombone. 6° Des fantaisies et airs variés pour piano.

MEYER (Louis), violoniste et pianiste, né le 6 octobre 1816, à Gross-Schwechten, près du Stendal, dans la Vieille-Marche, n'était âgé que dix-neuf ans lorsqu'il s'établit à Magdebourg, en 1835, comme professeur de musique. Depuis lors, il ne s'est pas éloigné de cette ville. Il a publié de sa composition quelques morceaux pour le violon, et quatre trios faciles pour piano, violon et violoncelle, à l'usage des élèves. Il a en manuscrit quelques compositions pour l'orchestre, des *Lieder*, à voix seule avec piano, et des chants pour quatre voix d'hommes.

MEYER (Léopold de), virtuose pianiste, fils d'un conseiller de l'empire d'Autriche, est né à Vienne, en 1816. Il était âgé de dix-sept ans lorsqu'il perdit son père, au moment où il venait de terminer ses études de collège : il prit alors la résolution de se livrer à la culture de la musique. Son premier maître de piano fut François Schubert, qui lui donna des leçons pendant deux ans; puis il devint élève de Charles Czerny, et enfin passa pendant quelques mois sous la direction de Fischhof. La méthode classique et patiente de ces maîtres n'avait pas d'attrait pour Léopold de Meyer, dont le caractère excentrique ne se plaisait qu'aux tours de force sur le clavier. Il se décida, tout à coup, à n'avoir plus d'autre guide que son instinct, et à se faire une manière dont le but était de causer plus d'étonnement que de plaisir. A l'âge de vingt ans, il se rendit à Bucharest près de son frère aîné; mais il quitta bientôt cette ville pour aller à Jassy, où il donna deux concerts avec succès; puis il se rendit à Odessa. La protection du prince Nicolas Galitzin et de la comtesse Woronzow, femme du gouverneur général de la Petite Russie, l'arrêta dans cette ville pendant trois mois. Il y brilla dans un concert donné au bénéfice des pauvres, sous le patronage de la comtesse. A la suite de ce concert, le général en chef de la cavalerie russe, comte de Witte, lui proposa de l'accompagner à Pétersbourg, ce qui fut accepté avec empressement par l'artiste. Protégé par la noblesse de cette grande ville, il donna, au théâtre impérial, un concert dont le produit fut de 13,000 roubles. Il joua aussi plusieurs fois à la cour et reçut de beaux cadeaux de la famille impériale. Après avoir visité Moscou, il parcourut quelques provinces de la Russie, d'où il passa dans la Valachie, puis à Constantinople. Accueilli avec faveur par l'ambassadeur d'Angleterre, sir Strafford Canning, il fut logé dans son palais et y passa plusieurs mois, pendant lesquels il fut admis à jouer chez la sultane Validé, mère du Grand-Seigneur. Au commencement de 1844, Léopold de Meyer retourna à Vienne et y donna sept concerts, à la suite desquels il fut nommé membre du Conservatoire de cette ville. Au mois d'octobre de la même année, il partit pour Paris et s'arrêta quelque temps à Francfort pour y donner des concerts. Arrivé dans la capitale de la France, il y étonna par sa fougueuse exécution, mais il eut peu de succès dans l'opinion des artistes et des connaisseurs. A Londres, il réussit mieux; mais il n'y resta que deux mois, parce que la saison était avancée lorsqu'il y arriva. Dans l'automne de 1845, il s'arrêta à Bruxelles et y donna plusieurs concerts. En 1846, il visita Alger et l'Égypte. Dans l'année suivante, il était à la Nouvelle-Orléans; puis il visita la plupart des villes des États-Unis, et donna des concerts à New-York, Boston, Philadelphie, Washington et Baltimore. De retour en Europe, vers le mois de juin 1847, il se dirigea vers l'Allemagne et vécut quelque temps à Vienne. En 1856, il fit un nouveau voyage en Belgique et à Paris, mais il y fut peu remarqué. Léopold de Meyer a des doigts fort brillants, mais il tire un mauvais son de l'instrument, et l'on reproche avec justesse à son exécution de manquer de goût et de charme. Étranger à la musique classique, il ne connaît guère que ses propres œuvres, si cela peut s'appeler des *œuvres*. Dans le catalogue de ces productions, on voit une *Marche marocaine*, qui a eu beaucoup de retentissement, un *Air guerrier des Turcs*, un *Air national des Turcs*, la *Marche triomphale d'Isly*, une *Étude de bataille*, une *Fantaisie orientale sur des airs arabes*, la *Danse du Sérail*, une *Fantaisie sur des airs russes*, des *Airs*

russes variés, une *Fantaisie sur un air bohémien*, une *Grande fantaisie sur des airs américains*, des *Variations sur le Carnaval de Venise*, etc.

MEYER DE KNONOW (CHARLES-ANDRÉ), facteur d'instruments, naquit à Schnellfurthel, dans la haute Lusace, le 30 octobre 1744. En 1759, il alla à Leipsick pour y suivre les cours de l'université, et après y avoir passé trois années il revint chez son père, en 1762. Deux ans après, il s'établit à Rothenbourg, où il cultiva les sciences et la musique. En 1785, il vendit ses biens et alla se fixer à Gœrlitz, où il se livra entièrement à la facture des instruments, particulièrement des harpes éoliennes et des harmonicas. Ses recherches le conduisirent à faire, en 1794, un piano à archet dont on trouve la description dans la Feuille mensuelle de la Lusace (1795), avec une figure de l'instrument. Deux ans après, Meyer inventa un nouvel instrument du genre de l'Euphone de Chladni, auquel il donna le nom d'*Harmonikon*. Il est mort à Gœrlitz, le 14 janvier 1797.

MEYERBEER (GIACOMO), compositeur de musique dramatique et chef d'une école nouvelle, est né à Berlin, le 5 septembre 1794 (1), d'une famille riche et honorable dont plusieurs membres ont cultivé les sciences et les arts avec succès. Guillaume Beer, second frère de l'artiste qui est l'objet de cette notice, est compté parmi les bons astronomes de l'Allemagne, et s'est fait connaître au monde savant par une carte de la lune, qui a obtenu le prix d'astronomie à l'Académie des sciences de Berlin. Michel Beer, autre frère du célèbre compositeur, mort à la fleur de l'âge, était considéré comme un des jeunes poëtes allemands dont le talent donnait les plus légitimes espérances. Sa tragédie du *Paria* et son drame de *Struensée* ont eu du retentissement dans sa patrie.

Dès l'âge de quatre ans, l'intelligence musicale de Meyerbeer se manifestait déjà par des signes non équivoques : saisissant les mélodies des orgues ambulants, il les transportait sur le piano et les accompagnait harmonieusement de la main gauche. Étonné de voir de si heureuses dispositions dans un enfant de cet âge, son père résolut de ne rien négliger pour en hâter le développement. Lauska, élève de Clementi et pianiste distingué, fut le premier maître auquel il le confia. Aux principes rationnels de mécanisme, puisés dans l'école de son illustre professeur, Lauska unissait l'art de bien enseigner. Ce fut vers cette époque qu'un ami intime de la famille Beer, nommé *Meyer*, et qui avait voué à cet enfant une affection toute paternelle, lui laissa par testament une fortune considérable, sous la condition qu'au nom de *Beer* il ajouterait celui de *Meyer*, d'où est venu le nom de *Meyerbeer*. Déjà, la *Gazette générale de musique*, de Leipsick, rendant compte d'un concert donné à Berlin, le 14 octobre 1800, où le jeune artiste s'était fait entendre pour la première fois en public avec un succès extraordinaire, avant d'avoir accompli sa septième année, l'appela de ce nom. Les renseignements recueillis sur les lieux par l'auteur de cette notice prouvent que les progrès de cet enfant avaient été si rapides, qu'à l'âge de six ans il étonnait déjà les professeurs, et que dans sa neuvième année il était compté parmi les pianistes les plus habiles de Berlin. La même *Gazette musicale* dit, dans l'analyse de deux concerts donnés au théâtre de cette ville, le 17 novembre 1803 et le 2 janvier 1804, que Meyerbeer y avait fait preuve d'une habileté et d'une élégance de style remarquables. L'abbé Vogler, organiste et théoricien alors fort renommé en Allemagne, l'entendit à cette époque. Frappé de l'originalité qu'il remarquait dans les improvisations de l'enfant, il prédit qu'il serait un grand musicien. Plus tard, Clémenti visita Berlin, et l'exécution de Meyerbeer lui inspira tant d'intérêt que, malgré son aversion plus prononcée chaque jour pour l'enseignement, il lui donna des leçons pendant toute la durée de son séjour dans la capitale de la Prusse.

A peine âgé de douze ans, et quoiqu'il n'eût jamais reçu de leçons d'harmonie, Meyerbeer avait déjà, sans autre guide que son instinct, composé beaucoup de morceaux de chant et de piano. Des amis éclairés y reconnurent le germe d'un beau talent, et décidèrent ses parents à lui donner un maître de composition. Celui qu'on choisit fut Bernard-Anselme Weber, élève de Vogler et chef d'orchestre de l'Opéra de Berlin. Admirateur enthousiaste de Gluck, passionné pour la belle déclamation musicale de ce grand artiste, fort expert d'ailleurs en matière de style dramatique, Weber pouvait donner d'utiles conseils à son élève

(1) La *Gazette générale de musique de Leipsig* (38e année, page 876) et le *Dictionnaire de la Conversation*, suivis par Schilling, Gassner et d'autres, ont fixé l'année de la naissance de Meyerbeer en 1791 : cette erreur provient de ce que, dans le compte rendu d'un concert donné à Berlin, le 14 octobre 1800, où Meyerbeer avait fait admirer son habileté sur le piano, on le dit âgé de neuf ans, quoiqu'il ne fût que dans sa septième année.

sur la coupe des morceaux, sur l'instrumentation et sur les applications esthétiques de l'art d'écrire; mais faible harmoniste et manquant d'instruction dans la didactique des divers genres du contrepoint et de la fugue, il lui était impossible de le guider dans ces études difficiles. Pendant quelque temps, Meyerbeer fit, un peu à l'aventure, des efforts pour s'instruire. Un jour, il porta une fugue à son maître : émerveillé de ce morceau, Weber le proclama un chef-d'œuvre, et s'empressa de l'envoyer à l'abbé Vogler, afin de lui prouver qu'il pouvait aussi former de savants élèves. La réponse se fit longtemps attendre; enfin arriva un volumineux paquet qui fut ouvert avec empressement. O surprise douloureuse! au lieu des éloges qu'on espérait, on y trouva une sorte de traité pratique de la fugue, écrit de la main de Vogler et divisé en trois parties. Dans la première, les règles pour la formation de ce genre de morceaux de musique étaient exposées d'une manière succincte. La seconde partie, intitulée *la Fugue de l'élève*, contenait celle de Meyerbeer, analysée dans tout son développement : le résultat de l'examen prouvait qu'elle n'était pas bonne. La troisième partie, qui avait pour titre : *la Fugue du maître*, était celle que Vogler avait écrite sur le thème et les contre-sujets de Meyerbeer. Elle était aussi analysée de mesure en mesure, et le maître y rendait compte des motifs qui lui avaient fait adopter telle forme et non telle autre (1).

Weber était confondu; mais pour Meyerbeer la critique de Vogler fut un trait de lumière. Après la lecture des deux analyses comparatives, un bandeau lui tomba des yeux. Tout ce qui, dans l'enseignement de Weber, lui avait paru obscur, inintelligible, lui devint clair et presque facile. Plein d'enthousiasme, il se mit à écrire une fugue à huit parties, d'après les principes de l'abbé Vogler, et la lui envoya directement. Ce nouvel essai ne fut plus accueilli de la même manière par le maître. « Il y a pour vous un bel avenir dans « l'art, écrivait il à Meyerbeer. Venez près de « moi; rendez-vous à Darmstadt; je vous « recevrai comme un fils, et je vous ferai

(1) Ce travail a été imprimé après la mort de Vogler, sous ce titre : *System für den Fugenbau, als Einleitung zur harmonischen Gesang-Verbindungs Lehre* (Système de la construction de la fugue, comme introduction à la science du chant harmonique concerté). Offenbach, André, in-8° de 75 pages de texte avec 35 pages de musique. Malheureusement l'analyse du maître manque souvent de justesse, et sa propre fugue n'est pas des meilleures.

« puiser à la source des connaissances musi- « cales. »

Après une invitation si flatteuse et si formelle, le jeune musicien n'eut plus de repos qu'il n'eût obtenu de ses parents la permission d'en profiter; enfin, il fut au comble de ses vœux. Il avait quinze ans lorsqu'il devint élève de l'abbé Vogler. Ce maître, qui jouissait alors de la réputation du plus profond musicien de l'Allemagne, avait fondé une école de composition où s'étaient formés autrefois des artistes de mérite, parmi lesquels on remarquait Winter, Ritter, Knecht et plusieurs autres. Dans la nouvelle école établie à Darmstadt, Gansbacher, qui fut plus tard maître de chapelle de l'église Saint-Étienne, à Vienne, était le condisciple de Meyerbeer. Incessamment occupés d'études sérieuses, les élèves de Vogler avaient chez lui une existence tout artistique et scientifique. Après sa messe, le maître les réunissait et leur donnait une leçon orale de contrepoint; puis il les occupait de la composition de quelque morceau de musique d'église sur un thème donné, et terminait la journée par l'examen et l'analyse de ce que chacun d'eux avait écrit. Quelquefois Vogler allait à l'église principale, où il y avait deux orgues. Là, ils improvisaient ensemble, sur les deux instruments, chacun prenant à son tour le sujet de fugue donné, et le développant. C'est ainsi que se fit pendant deux ans l'éducation technique de l'auteur de *Robert le Diable*. Au bout de ce temps, Vogler ferma son école et se mit en route avec ses élèves pour visiter les villes principales de l'Allemagne, puisant dans ce qu'ils entendaient des sujets d'entretien et de leçons. Avant de quitter Darmstadt, Meyerbeer, alors âgé de dix-sept ans, fut nommé compositeur de la cour. Le grand-duc lui accorda cette distinction après avoir entendu un oratorio (*Dieu et la nature*) que le jeune artiste venait d'achever, et qui fut exécuté à Berlin, le 8 mai 1811, dans un concert donné par Weber, au Théâtre Royal. Les solos furent chantés par Eunike, Grell et mademoiselle Schmalz. On trouve une analyse thématique de cet ouvrage dans la *Gazette musicale* de Leipsick (13e année, p. 570), où l'on voit que déjà Meyerbeer cherchait des formes nouvelles et des effets inconnus. Cette partition n'était pas la seule qu'il eût écrite dans l'école de Vogler, car il avait composé beaucoup de musique religieuse qu'il n'a pas fait connaître jusqu'à ce jour (1802).

Le temps de la production active était arrivé

pour Meyerbeer. A dix-huit ans, il fit représenter à Munich son premier ouvrage dramatique, intitulé : *la Fille de Jephté*. Le sujet, développé en trois actes, était plutôt un oratorio qu'un opéra. Encore tout saturé des formes scolastiques, Meyerbeer avait mis peu de charme mélodique dans cette composition : elle ne réussit pas. Jusqu'alors il avait obtenu de brillants succès comme pianiste et comme improvisateur; il résolut de se rendre à Vienne, la ville des pianistes, et de s'y faire connaître comme virtuose. Le soir même de son arrivée, il eut occasion d'entendre Hummel, alors dans tout l'éclat de son talent. Ce talent n'avait ni le caractère majestueux, ni l'éclat qui se faisaient remarquer dans l'exécution de Clémenti et qui se reproduisaient avec plus de jeunesse et de feu dans le jeu de Meyerbeer; mais c'était une émanation pure, claire et d'un charme inexprimable. Le jeune artiste comprit tout d'abord l'avantage qu'avait, à cet égard, sur lui l'école viennoise, et ne voulant pas être vaincu, il prit la résolution de ne se produire en public qu'après avoir réuni aux qualités propres de son talent, celles de ses rivaux. Pour atteindre le but qu'il se proposait, il s'enferma pendant dix mois, se livrant à de continuelles études sur l'art de lier le jeu harmoniquement et faisant subir à son doigter les modifications nécessaires. Après ces efforts, dont une conscience dévouée d'artiste était seule capable, Meyerbeer débuta dans le monde élégant et fit une impression si vive, que le souvenir s'en est longtemps conservé. Moschelès, qui l'entendit, m'a dit plusieurs fois que si ce grand artiste s'était posé alors uniquement comme virtuose, peu de pianistes auraient pu lutter avec lui; mais déjà d'autres vues occupaient son esprit. C'est ici le lieu de mentionner une idée bizarre qui tourmenta sa jeune tête à cette époque (1813). Frappé du succès que l'originalité de ses compositions et la nouveauté de ses traits brillants avaient obtenues, il se persuada que les pianistes voulaient s'en emparer, et pour échapper à ce danger imaginaire, il se décida à retarder de quelques années la publication de sa musique de piano. Dans la suite, préoccupé de ses travaux pour le théâtre, il cessa de se faire entendre et même de jouer du piano, en sorte qu'il finit par oublier la plus grande partie de sa musique instrumentale, dont il n'avait rien écrit, et que cette musique fut perdue pour l'art. Cependant il a dû écrire certains ouvrages dont les journaux ont parlé avec de grands éloges,

et dont les manuscrits se retrouveront peut-être quelque jour; par exemple, des variations sur une marche originale, exécutées par l'auteur dans un concert donné à Leipsick, ainsi qu'une symphonie concertante pour piano, violon et orchestre, composée par Meyerbeer, et exécutée par lui et le violoniste Wett, à Berlin, le 4 février 1813.

Je viens de dire que Meyerbeer cessa de jouer du piano comme virtuose; mais il lui est resté de ses études sur cet instrument le talent le plus parfait d'accompagnateur que j'aie entendu. Je fus frappé de la beauté de ce talent dans les concerts de salon donnés par le roi de Prusse aux châteaux de Brühl, de Stolzenfels et à Coblence, en 1845, pour la famille royale de Belgique et pour la reine d'Angleterre. En sa qualité de premier maître de chapelle, l'auteur des *Huguenots* avait organisé ces concerts et y tenait le piano. Par les nuances fines, délicates et poétiques de sa manière d'accompagner, je compris alors la multiplicité des répétitions exigées par lui pour la mise en scène de ses opéras. Je doute qu'il soit jamais complètement satisfait des chanteurs et de l'orchestre.

L'éclat qu'avaient eu à Vienne les succès de Meyerbeer, comme pianiste et comme auteur de musique instrumentale, enfin, les beautés qu'on avait remarquées dans un monodrame avec chœurs, intitulé : *les Amours de Thecelinde*, lequel fut chanté par mademoiselle Harlas, à Vienne, en 1813, inspirèrent la pensée de lui confier la composition d'un opéra comique pour le théâtre de la cour. Il était intitulé : *Abimeleck, ou les deux Califes*. La musique italienne était seule en faveur alors près de M. de Metternich et des courtisans auxquels il donnait le ton; or, la partition d'*Abimeleck* était écrite d'un style absolument différent, et dans un système assez semblable à celui de *la Fille de Jephté*; elle fut accueillie avec beaucoup de froideur, et le résultat de la représentation dut être considéré comme une chute. Salieri, qui avait pour le jeune musicien une tendre affection, le consola de cet échec en lui donnant l'assurance que, nonobstant la coupe vicieuse de ses chants, il ne manquait pas d'heureuses dispositions pour la mélodie, mais qu'il n'avait pas assez étudié le mécanisme de la vocalisation, et qu'il écrivait mal pour les chanteurs. Il lui conseilla d'aller en Italie s'instruire dans l'art de composer pour les voix, et lui prédit des succès quand il aurait appris cet art difficile.

Jusqu'alors la musique italienne avait eu peu d'attraits pour Meyerbeer. Il faut avouer que la plupart des opéras de Nicolini, de Farinelli, de Pavesi et de quelques autres, qu'on jouait alors aux théâtres de Vienne et de Munich, étaient peu faits pour plaire à une oreille habituée à l'harmonie allemande. Le jeune artiste ne comprenait donc pas bien la portée des conseils de Salieri; cependant, plein de confiance en ses lumières, il partit pour Venise, où il arriva lorsque *Tancredi*, délicieuse production de la première manière de Rossini, jouissait du succès le plus brillant. Cette musique le transporta d'admiration, et le style italien, qui lui inspirait auparavant une invincible répugnance, devint l'objet de sa prédilection. Dès ce moment, il fit subir à sa manière une complète transformation, et, après plusieurs années d'études sur l'art de donner de l'élégance et de la facilité aux formes mélodiques, sans nuire au sentiment d'une harmonie riche et puissante, il fit représenter à Padoue, en 1818, *Romilda e Costanza*, opéra *semiseria*, écrit pour la Pisaroni. Les Padouans firent un brillant accueil à cet ouvrage, nonseulement à cause de la musique et du talent de la cantatrice, mais parce que Meyerbeer était considéré par eux comme un rejeton de leur école, en sa qualité d'élève de Vogler, qui l'avait été du P. Valotti, maître de chapelle de Saint-Antoine. *Romilda e Costanza* fut suivi, en 1819, de la *Semiramide riconosciuta*, écrite à Turin pour l'excellente actrice Caroline Bassi. En 1820, *Emma di Resburgo*, autre partition de Meyerbeer, fut jouée à Venise et y obtint un succès d'enthousiasme, peu de mois après que Rossini y eut donné *Eduardo e Cristina*. Ce fut le premier pas remarquable de Meyerbeer dans une carrière qu'il devait parcourir avec tant de gloire. Son nom retentit bientôt avec honneur dans toute l'Italie : *Emma* fut jouée sur les théâtres principaux; on traduisit cet ouvrage en allemand, sous le titre d'*Emma von Leicester*, et partout il fut considéré comme une des bonnes productions de l'école moderne.

Cependant les opinions n'étaient pas toutes favorables, en Allemagne, au changement qui s'était opéré dans la manière de Meyerbeer. Ce n'était pas sans une sorte de dépit qu'on le voyait délaisser les traditions germaniques pour celles d'une école étrangère. Cette disposition des esprits, qui se manifesta quelquefois par des paroles amères, augmenta à chaque nouveau succès de l'auteur d'*Emma*. Charles-Marie de Weber, depuis longtemps son ami, partagea ces préventions, et peut-être agirent-elles sur lui plus que sur tout autre. Il ne pouvait en être autrement, car Weber, artiste dont le talent puisait sa force principale dans une conception de l'art tout absolue, était moins disposé que qui que ce soit à l'éclectisme qui fait admettre comme également bonnes des déterminations opposées par leur objet. La hauteur de vues, qui conduit à l'éclectisme, est, d'ailleurs, une des qualités les plus rares de l'esprit humain. J'ai vu presque toujours les génies capables des plus belles inspirations se convertir en esprits étroits lorsqu'ils portaient des jugements sur les productions d'une école différente. On ne doit donc pas s'étonner de voir Weber condamner la direction nouvelle où Meyerbeer s'était engagé. Il ne comprenait pas la musique italienne : on peut même dire qu'elle lui était antipathique, comme elle l'a été à Beethoven et à Mendelssohn. C'était donc une opposition de conviction qu'il faisait à la transformation du talent de Meyerbeer, et ce fut, en quelque sorte, pour protester contre les succès obtenus par son ancien ami dans sa voie nouvelle, qu'il fit représenter à Dresde, avec beaucoup de soin, sous le titre allemand *Wirth und Gast* (Hôte et Convive), l'opéra des *Deux Califes*, si froidement accueilli par les habitants de Vienne. Au reste, son amitié pour Meyerbeer ne se démentit jamais. On le voit heureux d'une visite qu'il en reçut, dans ces passages d'une lettre qu'il écrivait à Gottfried Weber, leur ami commun : « Vendredi « dernier, j'ai eu la grande joie d'avoir Meyer« beer tout un jour chez moi : les oreilles « doivent t'avoir tinté! C'était vraiment un « jour fortuné, une réminiscence de cet ex« cellent temps de Manheim.... Nous ne nous « sommes séparés que tard dans la nuit. « Meyerbeer va à Trieste pour mettre en « scène son *Crociato*. Il reviendra, avant un « an, à Berlin, où il écrira peut-être un opéra « allemand. Dieu le veuille! J'ai fait maint « appel à sa conscience. »

Weber n'a pas assez vécu pour voir réaliser ses vœux : huit ans plus tard, il eût été complétement heureux. Quoiqu'il eût déjà écrit de belles choses, et qu'il eût goûté le charme des succès de la scène, Meyerbeer était encore, en 1824, à la recherche de son individualité; circonstance dont il y a plus d'un exemple dans l'histoire des grands artistes, particulièrement dans celle de Gluck. Comme il était arrivé à cet homme illustre, un éclair est venu, tout à coup, illuminer Meyerbeer; et,

comme Gluck, c'est à la scène française qu'il a trouvé l'aliment de son génie. Quoiqu'il désapprouvât la route que Meyerbeer avait prise, Weber connaissait bien la portée de son talent; car, lorsqu'il mourut, il exprima le désir que ce fût son ami qui terminât un opéra qu'il laissait inachevé.

Le succès d'*Emma di Resburgo* avait ouvert à Meyerbeer l'accès des scènes principales de l'Italie, parmi lesquelles le théâtre de *la Scala*, de Milan, est au premier rang. Il écrivit pour ce théâtre, en 1820, *Margherita d'Anjou*, drame semi-sérieux de Romani, qui fut représenté le 14 novembre de la même année, et dont les rôles principaux furent chantés par Tacchinardi, Levasseur et Rosa Mariani. Les préventions peu favorables qu'un artiste étranger inspire presque toujours aux Italiens cédèrent cette fois au mérite de la musique, et le succès fut complet. Une traduction française de cet opéra a été faite plusieurs années après, pour le théâtre de l'Odéon, et a été jouée sur tous les théâtres de la France et de la Belgique. A *Marguerite* succéda *l'Esule di Granata*, opéra sérieux de Romani, dont la première représentation eut lieu au même théâtre, le 12 mars 1822. Les rôles principaux furent chantés par Adélaïde Tosi, madame Pisaroni, Caroline Bassi-Manna, Lablache et le ténor Winter. Déjà le nom de Meyerbeer avait acquis assez de retentissement pour que l'envie fût éveillée : elle essaya de faire expier à l'auteur d'*Emma* et de *Margherita d'Anjou* les applaudissements obtenus par ces ouvrages. *L'Esule di Granata* fut mis en scène avec beaucoup de lenteur, et ne put être joué qu'aux derniers jours de la saison. La même influence qui avait retardé l'apparition de l'ouvrage en prépara la chute par mille ressorts cachés. Tout semblait en effet le présager. Le premier acte échoua, et le second paraissait destiné au même sort, quand un duo, chanté par Lablache et la Pisaroni, enleva tout l'auditoire. Aux représentations suivantes, le triomphe ne fut pas un moment douteux.

La saison terminée, Meyerbeer se rendit à Rome pour y écrire *Almansor*, opéra sérieux en deux actes, dont Romani avait écrit le libretto; mais pendant les répétitions, le maître fut atteint d'une maladie grave et ne put achever sa partition pour l'époque déterminée. Il ne retrouva la santé qu'en allant passer l'année 1823 à Berlin et aux eaux. Pendant ce temps de repos, il écrivit l'opéra allemand intitulé : *la Porte de Brandebourg*. Il était destiné vraisemblablement au théâtre de Kœnigstadt, où l'on jouait habituellement ces sortes d'ouvrages; mais, par des motifs inconnus, cet opéra, auquel le compositeur attachait, sans doute, peu d'importance, ne fut pas représenté. Ici finit ce qu'on pourrait appeler la seconde époque de Meyerbeer: elle avait eu pour lui d'heureux résultats; car, d'une part, elle avait marqué ses progrès dans l'art d'écrire pour les voix, et il avait acquis l'expérience des conditions de la musique dramatique ainsi que des effets de la scène, qu'on n'apprend qu'en s'y hasardant. D'autre part, la confiance dans son talent s'était accrue par le succès. Sa réputation n'était pas celle d'un maître vulgaire. *Emma di Resburgo* avait paru avec éclat et avait été reprise plusieurs fois à Venise, à Milan, à Gênes, à Florence, à Padoue; elle avait été traduite en allemand sous le titre d'*Emma von Leicester*, et jouée à Vienne, à Munich, à Dresde, à Francfort, sous ce titre, tandis qu'une autre traduction, intitulée : *Emma de Roxburg*, était chantée à Berlin et à Stuttgart. *Marguerite d'Anjou* était jouée avec un succès égal à Milan, Venise, Bologne, Turin, Florence et Trieste; en allemand, à Munich et à Dresde; en français, à Paris et sur presque tous les théâtres de France et de Belgique; à Londres, en anglais et en italien. Toutefois l'artiste n'avait pas encore découvert sa propre personnalité; il marchait dans des voies qui n'étaient pas les siennes; il était devenu plus habile, mais il n'était pas encore original; il avait du savoir et de l'expérience, mais l'audace lui manquait.

Remarquons cependant cette année 1823: elle est significative dans la vie de Meyerbeer, comme artiste. Nul doute que, méditant alors sur ce qu'il avait produit depuis son arrivée en Italie, et faisant un retour sur lui-même, il n'ait senti ce qui manque à ces ouvrages pour en compléter les qualités esthétiques; car on verra, dans la suite de cette notice, ses efforts tendre incessamment vers une manifestation de plus en plus prononcée de son individualité. C'est à la même époque qu'il fit à Weber la visite dont il est parlé dans la lettre de l'auteur du *Freyschütz*, citée précédemment, et sans doute cette journée de causerie intime de deux grands musiciens n'a pas été perdue pour l'auteur de *Robert*, des *Huguenots*, de *Struensée* et du *Prophète*.

De retour en Italie, Meyerbeer y donna son *Crociato*, non à Trieste, comme le croyait Weber et comme l'avaient annoncé plusieurs

journaux allemands, mais à Venise, où il fut représenté le 20 décembre 1824. Les rôles principaux avaient été écrits pour madame Meric-Lalande, alors dans tout l'éclat de son talent, et pour Veluti et Lablache. L'exécution fut bonne, et le succès surpassa l'attente du compositeur, qui fut appelé plusieurs fois et couronné sur la scène. Toutes les grandes villes de l'Italie accueillirent avec la même faveur le *Crociato*, et l'on ne peut douter que, si Meyerbeer eût fait succéder quelques opéras à cette partition, il ne se fût placé à la tête des musiciens qui écrivaient au delà des Alpes; mais déjà d'autres projets occupaient son esprit.

Si l'on examine avec attention la partition du *Crociato*, on y découvre des signes non équivoques de la réaction opérée dans la manière du compositeur, et de sa tentative d'une fusion de ses tendances primitives avec le style italien qui caractérise *Emma di Resburgo* et *Marguerite d'Anjou*. L'individualité du talent de Meyerbeer tendait à se prononcer, et son heureux penchant pour l'expression énergique des situations dramatiques se faisait apercevoir. Pour se développer, son talent n'avait plus qu'à se livrer à l'étude de la scène française; une circonstance favorable se présenta dans l'invitation reçue par Meyerbeer de la part de M. de la Rochefoucault, pour qu'il dirigeât à Paris la mise en scène de son *Crociato*; car ce fut à Paris même que s'acheva la transformation des idées de l'artiste.

Le *Crociato* n'eut point à Paris le succès d'enthousiasme qu'il avait obtenu à Venise, à Rome, à Milan, à Turin, dans toute l'Italie, enfin, et qu'il eut plus tard en Espagne, à Lisbonne, à Londres ainsi qu'en Allemagne. Les circonstances ne le favorisaient pas. A Paris, on ne partage pas les couronnes: elles tombent toutes sur une seule tête. En 1826, les habitués du Théâtre-Italien ne voulaient pas qu'il y eût d'autre compositeur possible que Rossini, ni d'autre musique que la sienne. Trop sérieuse pour la plupart des dilettantes, la musique du *Crociato* ne fut appréciée à sa juste valeur que par un petit nombre de connaisseurs, qui firent avec impartialité la part des beautés et celle des défauts. Personne même, il faut l'avouer, ne devina la portée du talent de l'auteur de cet ouvrage; personne n'aperçut dans le *Crociato* le génie qui devait produire les opéras dont les larges conceptions règnent sur toutes les scènes des deux mondes depuis 1831. Ceux qui estimaient cette partition, la considéraient comme le degré le plus élevé du talent de l'auteur; en quelque sorte comme son dernier mot. Le silence gardé par Meyerbeer pendant plusieurs années sembla justifier leur jugement. Son mariage et la perte douloureuse de deux enfants avaient suspendu ses travaux; il y revint, enfin, en 1828; mais lorsqu'il reprit sa plume, sa nouvelle route était tracée; mûri par plusieurs années de méditations, son génie s'était transformé, et son talent avait le caractère qui lui est propre. Tout le monde sait aujourd'hui quels ont été les résultats de modifications si radicales.

L'achèvement de *Robert le Diable*, retardé par de fréquents voyages, fut enfin complet vers la fin de juillet 1830, et cette partition, écrite pour le grand Opéra de Paris, fut déposée, par Meyerbeer, à l'administration de ce théâtre, vers la même époque. La révolution, qui venait de s'achever en trois jours à Paris, en avait fait naître une autre dans les coulisses des théâtres. A la direction royale de l'Opéra succéda bientôt une entreprise particulière qui, dans les clauses et conditions de son contrat, n'admit que comme une charge onéreuse l'obligation de faire jouer l'ouvrage de Meyerbeer. Ce ne fut qu'au mois de novembre 1831 que cet opéra fut représenté; en dépit du dénigrement dont il avait été l'objet, avec lui commença la fortune de ce qu'on appelait alors l'*Académie royale de musique*. Les dernières répétitions générales se signalèrent par des incidents fort curieux. Une multitude de ces critiques de profession, sans connaissances suffisantes de l'art, qui abondent à Paris plus qu'en aucun autre lieu, s'y trouvaient et immolaient l'œuvre du musicien le plus gaiement possible. C'était à qui dirait le mot le plus plaisant, ou ferait l'oraison funèbre la plus spirituelle et la plus grotesque de la partition. Au résumé, la pièce ne devait pas avoir dix représentations. L'entrepreneur, dont l'oreille avait été frappée de ces tristes présages, aperçut dans la salle l'auteur de cette notice, et alla lui confier ses craintes. « Soyez « sans inquiétude, lui dit celui-ci; j'ai bien « écouté, et je suis certain de ne pas me « tromper. Il y a là dedans beaucoup plus de « beautés que d'imperfections. La scène est « saisie; l'impression sera vive et profonde. « Cela ira aux nues et fera le tour du monde. »

L'événement a prouvé que ce jugement était le bon: jamais œuvre dramatique ne fut plus populaire; jamais succès ne fut plus universel. Ajoutons avec certitude qu'il n'en est pas dont l'heureuse fortune ait eu une durée

comparable; car elle s'est soutenue pendant plus de trente ans jusqu'au moment où ceci est écrit (1862), et vraisemblablement elle n'est pas près de finir. Avec *Robert le Diable* ont commencé, à l'Opéra, les recettes de *dix mille francs*, qui y étaient auparavant inconnues. Traduit en italien, en allemand, en anglais, en hollandais, en russe, en polonais, en danois, cet opéra a été joué partout et vingt fois repris dans les petites villes comme dans les grandes; partout il a excité le même enthousiasme; son succès n'a pas été limité à l'Europe seule: à la Nouvelle-Orléans, *Robert le Diable* a été joué pendant plusieurs mois sur les deux théâtres anglais et français; la Havane, Mexico, Lima, Alger, ont aussi voulu l'entendre, et l'ont salué par d'unanimes applaudissements.

Un homme nouveau s'est révélé dans cet ouvrage. Ce n'est plus le Meyerbeer de l'Allemagne, élève roide et guindé de Vogler; ce n'est plus celui de l'Italie, se jetant violemment hors de ses habitudes d'école pour apprendre, par imitation de Rossini, l'art de faire chanter les voix et de colorer les effets de l'instrumentation; ce n'est pas même la fusion des deux manières pour arriver à des effets variés; c'est une création tout entière, où il ne reste à l'artiste, de ses premières époques, que l'expérience acquise dans ses travaux. Six années de repos, ou plutôt d'études, six années de méditation, d'observation et d'analyse ont enfin coordonné en un tout complet, original et puissant, ce que la nature a mis de sentiments énergiques dans son âme, ce que l'audace donne de nouveauté aux idées, ce que la philosophie de l'art prête d'élévation au style, et ce qu'un mécanisme exercé procure de sûreté à l'artiste dans les effets qu'il veut produire.

Après l'éclatant succès de *Robert le Diable*, l'administration de l'Opéra avait compris que les productions de Meyerbeer exerceraient désormais une heureuse influence sur son entreprise; elle ne négligea rien pour le déterminer à écrire un nouvel ouvrage, et le livret des *Huguenots* lui fut confié; mais, afin d'avoir la certitude que le compositeur ne mettrait pas trop de lenteur dans son travail, un dédit de trente mille francs fut stipulé pour le cas où la partition ne serait pas livrée dans un délai déterminé. Pendant que Meyerbeer était occupé à écrire cet ouvrage, la santé de sa femme, sérieusement altérée par une affection de poitrine, l'obligea, d'après l'avis des médecins, à fixer momentanément son séjour en Italie. Dans cette situation, il demanda un délai de six mois pour la mise en répétition de son opéra; mais cette juste demande fut repoussée; alors Meyerbeer retira sa partition, paya le dédit et partit. Bientôt, cependant, l'entrepreneur comprit la nécessité de donner *les Huguenots*, pour empêcher le public de s'éloigner de son spectacle; il rendit le dédit, et le nouvel opéra de Meyerbeer fut représenté le 21 février 1836.

Les dispositions du poëme des *Huguenots* n'ont pas d'analogie avec celles de *Robert le Diable*; l'action s'y développe avec lenteur, et l'intérêt ne commence que vers le milieu du troisième acte; jusque-là, c'est de l'opéra de demi-caractère, où le musicien seul a dû soutenir l'attention dans des scènes vides d'action. Un talent supérieur pouvait seul triompher de ces difficultés. Au premier abord, ni le public, ni la plupart des critiques ne comprirent le mérite que Meyerbeer y avait déployé. Quoiqu'on avouât que le duo de Clémentine et de Marcel, au troisième acte, la scène du duel, tout le quatrième acte et une partie du cinquième, ont des beautés de premier ordre, et bien qu'on déclarât qu'on ne connaissait rien d'aussi pathétique que la dernière scène du quatrième acte, il fut convenu que la partition des *Huguenots* était inférieure à celle de *Robert le Diable*. Plus tard, les gens désintéressés ont abjuré leur erreur; pour eux, la valeur de l'ouvrage s'est accrue d'année en année, et les plus récalcitrants ont dû se rendre à l'évidence d'un succès constaté par plusieurs milliers de représentations, données pendant vingt-cinq ans dans toutes les parties du monde. Après les deux premières années de ce grand succès, un parti, qui avait des intérêts contraires, a exercé la rigueur et l'injustice de sa critique avec plus d'acharnement que dans la nouveauté de l'œuvre. Qu'en est-il résulté? La partition des *Huguenots*, avec les quelques défauts et les beautés inhérentes au talent du maître, s'est maintenue dans toute sa renommée.

Après les *Huguenots*, un intervalle de treize années s'écoula sans que Meyerbeer fit représenter aucun ouvrage nouveau sur la scène française. Ce long silence eut plusieurs causes. La première paraît avoir été dans les modifications du personnel chantant de l'Opéra, et dans son affaiblissement progressif. Une autre cause explique l'éloignement où l'illustre maître resta du théâtre de

sa gloire pendant une période si longue; elle se trouve dans l'intérêt que le roi de Prusse lui témoigna, à l'époque de son avènement au trône, et dans les fonctions actives que Meyerbeer eut à remplir près de ce prince, après sa nomination de premier maître de chapelle. La composition d'un grand nombre de psaumes et de cantates religieuses, avec ou sans accompagnement d'orchestre, de musique d'église et de mélodies de différents genres, dont il sera parlé plus loin, avait occupé une partie de ce temps. Le premier ouvrage officiel qu'il écrivit pour la cour de Berlin fut une grande cantate avec tableaux, intitulée : *la Festa nella corte di Ferrara*, pour une fête donnée par le roi, en 1843. Le 7 décembre 1844, le maître fit représenter, pour l'inauguration du nouveau théâtre royal de cette ville, un opéra allemand en trois actes, intitulé : *Ein Feldlager in Schlesien* (un Camp en Silésie). Cet ouvrage de circonstance ne produisit tout l'effet que s'en était promis Meyerbeer que lorsque la célèbre cantatrice Jenny Lind fut chargée du rôle principal. Il eut surtout un brillant succès lorsqu'elle le chanta à Vienne, sous le titre de *Wielka*, avec beaucoup de changements et d'augmentations, en 1847.

L'année 1846 fut marquée par une des plus belles productions du génie de Meyerbeer; œuvre complète dans laquelle il n'y a pas une page faible : je veux parler de la musique composée par le maître pour *Struensée*, drame posthume de Michel Beer, frère de l'illustre artiste. Cette belle conception, où l'originalité des idées du compositeur se révèle dans toute sa puissance, renferme une ouverture magnifique, du plus grand développement, quatre entr'actes où tout le drame se peint, et neuf morceaux qui s'intercalent dans le dialogue, à la manière des mélodrames. Quelques-uns des motifs de ceux-ci sont traités dans l'ouverture et développés avec cet art de progression d'effet dans lequel Meyerbeer n'a point d'égal. Les artistes, qui ne jugent pas la musique sur des impressions fugitives, comme le public, et qui sont capables d'analyser, savent, en effet, que le talent du maître prend par cette qualité son caractère le plus élevé. Le plan de cette ouverture est à lui seul un chef-d'œuvre en ce genre : tout y est disposé de main de maître et avec une connaissance profonde de l'effet que doit produire le retour des idées par la variété des formes. On dit que ce morceau capital n'a pas été compris par le public de Paris : j'ai bien

peur qu'il ne l'ait pas été non plus par l'orchestre auquel l'exécution était confiée; car, lorsque je l'ai fait jouer par l'orchestre du Conservatoire de Bruxelles, un auditoire de deux mille personnes a été jeté dans des transports d'admiration.

Il faudrait faire le résumé de tout le drame pour faire comprendre ce qu'il y a de poésie dans les entr'actes et dans les morceaux de musique dont Meyerbeer a fortifié l'ouvrage de son frère. Chaque morceau est un tableau scénique, où exprime un sentiment particulier avec une puissance, une originalité de conception, de moyens et d'accents, dont l'effet est irrésistible. Cette admirable composition a été exécutée pour la première fois à Berlin, le 19 septembre 1846.

Dans la même année, Meyerbeer écrivit, pour le mariage du roi de Bavière avec la princesse Guillelmine de Prusse, une grande pièce intitulée *Fackeltanz* (danse aux flambeaux), pour un orchestre d'instruments de cuivre. Cette danse prétendue est une marche pour un cortège d'apparat qui se fait le soir aux flambeaux, à l'occasion du mariage des princes de Prusse, et qui est traditionnel dans cette cour. Le caractère de cette composition est d'une originalité remarquable : elle est riche de rhythmes et d'effets nouveaux. Une autre pièce du même genre a été composée par le maître pour le mariage de la princesse Charlotte de Prusse et, en 1853, il en a écrit une troisième pour le mariage de la princesse Anne.

Après une longue attente, le *Prophète*, souvent annoncé sous des noms différents, fut enfin représenté, le 16 avril 1849. C'était le troisième grand ouvrage écrit par Meyerbeer pour l'Opéra de Paris : là, l'illustre compositeur se retrouvait sur le terrain qui lui est nécessaire pour la production de ses puissants effets. Ainsi qu'il était arrivé pour *Robert* et pour les *Huguenots*, il y eut d'abord de l'incertitude, non-seulement dans le public, mais aussi parmi les artistes et les critiques de profession, concernant le jugement qui devait être porté de la partition du *Prophète*; mais à chaque représentation, l'ouvrage, mieux compris, produisit de plus en plus l'effet sur lequel le compositeur avait compté. L'incertitude provenait de ce qu'on cherchait dans le troisième grand ouvrage du maître des beautés analogues à celles qui avaient fait le succès des deux premiers; mais Meyerbeer est toujours l'homme de son sujet. Dans *Robert*, il avait eu à exprimer le combat des deux prin-

cipes, bon et mauvais, qui agissent sur la nature humaine ; dans les *Huguenots*, il avait opposé les nuances délicates et passionnées de l'amour aux fureurs du fanatisme religieux. Dans le *Prophète*, c'est encore le fanatisme, mais le fanatisme populaire mis en opposition avec les ruses de la politique, et celles-ci, par un concours inouï de circonstances, arrivant par degrés à la plus haute expression de la grandeur. L'élément principal de ces trois ouvrages est la progression de l'intérêt, mais d'un intérêt de nature très-différente. Les beautés de sentiment et les beautés de conception constituent les deux grandes divisions esthétiques de la musique théâtrale ; car s'il y a un art de sentiment, il y a aussi un art de pensée. Trois facultés de l'organisation humaine, à savoir, l'imagination, la sensibilité et la raison, correspondent aux trois conditions qui, tour à tour, dominent dans les produits de l'art dramatique, c'est-à-dire, l'idéal, le passionné et le vrai relatif au sujet. L'imagination s'allie tantôt au sentiment, tantôt à la raison : dans le premier cas, elle nous émeut d'une impression vive, mais vague dans son objet et en quelque sorte indéfinissable ; dans l'autre, elle s'élève jusqu'au grandiose et nous saisit de l'idée de puissance. Or, c'est le premier de ces effets qui domine dans la scène d'amour du quatrième acte des *Huguenots*, c'est l'autre qui se produit dans la conception du *Prophète*. De ces deux formes de l'art, l'une n'a pas d'avantage sur l'autre ; leur mérite relatif consiste dans une juste application au sujet. Ému par l'exaltation de l'amour qu'il avait à exprimer, le grand musicien a trouvé, pour le sentiment dont les amants sont pénétrés, des accents de tendresse, de passion et même de volupté, dont le charme est irrésistible ; mais placé en face des caractères vigoureux du seizième siècle, ainsi que de la rudesse des mœurs de ce temps, et ayant à colorer le tableau d'une des époques les plus saisissantes, par le merveilleux accord de circonstances extraordinaires, l'artiste s'est pénétré de la nécessité de donner à son œuvre le grand caractère qui s'y développe progressivement, afin de frapper l'imagination des spectateurs et de saisir leur esprit de la vérité objective du sujet représenté. Cette œuvre est donc le fruit de l'alliance de l'imagination et de la raison, et non celle de la première de ces facultés avec la sensibilité. Rien ne peut mieux faire naître l'idée de la grandeur et de la puissance du talent que le développement du motif si simple : *Le voilà*

le roi prophète, chanté par les enfants de chœur, dans la cathédrale de Munster, au quatrième acte, et qui, transformé de diverses manières dans les scènes suivantes, finit par devenir le thème principal des formidables combinaisons du finale. Meyerbeer seul parvient à ces effets de progression foudroyante.

Après le succès du *Prophète*, Meyerbeer retourna à Berlin et y écrivit, sur une poésie du roi Louis de Bavière, une grande cantate pour quatre voix d'hommes et chœur, avec accompagnement d'instruments de cuivre, sous le titre de *Bayerischer Schützen Marsch* (Marche des archers bavarois). Cet ouvrage fut suivi d'une ode au célèbre sculpteur Rauch, à l'occasion de l'inauguration de la statue de Frédéric le Grand, composition de grande dimension avec solos de chant, chœur et orchestre, qui fut exécutée, le 4 juin 1851, à l'Académie royale des beaux-arts de Berlin. Dans la même année, l'illustre compositeur écrivit un hymne de fête à quatre voix et chœur (*a Capella*), qui fut exécutée au palais pour le vingt-cinquième anniversaire du mariage du roi de Prusse, Frédéric-Guillaume IV.

L'altération sensible de la santé de Meyerbeer, vers la fin de 1851, l'obligea à suspendre ses travaux. Au commencement de l'été de l'année suivante, il alla prendre les eaux de Spa, dont l'usage lui a toujours été favorable. Il s'y condamna à l'observation rigoureuse du régime indiqué par les médecins, faisant de longues promenades solitaires le matin et le soir, tantôt à pied, tantôt monté sur un âne. Dans les longs séjours qu'il a faits à Spa, pendant plusieurs années consécutives, le maître est resté presque continuellement isolé, n'approchant jamais des salles de réunion et de jeu, prenant du repos après ses promenades et ses repas, travaillant mentalement pendant qu'il marche, ne recevant pas de visites pour n'être pas interrompu quand il écrit, mais allant voir lui-même ses amis lorsqu'il y a de l'amélioration dans sa santé, se promenant avec eux et causant volontiers de tout autre chose que de musique. Meyerbeer est la grande figure de Spa pendant la saison des eaux, lorsqu'il s'y rend : on se le montre de loin, et l'on entend dire de toutes parts : *Avez-vous vu Meyerbeer ?* Chaque ouvrage nouveau qu'il met en scène lui rend nécessaire l'air pur des montagnes qui entourent ce séjour, ou bien les solitudes de Schwalbach, le calme de ses promenades et l'effet salutaire des eaux et du régime ; car chacun de ses succès amène

une altération sensible de sa santé. Les répétitions qu'il fait faire avec des soins inconnus aux autres compositeurs, et les morceaux nouveaux qu'il écrit avec rapidité pendant les études de l'ouvrage, lui occasionnent une grande fatigue. A voir son exquise politesse envers les artistes de la scène et de l'orchestre pendant les répétitions, on n'imaginerait pas ce qu'il y a de souffrance et d'impatience dans son âme, lorsque les fautes de l'exécution gâtent l'effet qu'il s'est proposé et qu'il veut obtenir à tout prix. Cette contrainte agit d'une manière pénible sur son organisation nerveuse. Quand la première représentation l'a affranchi de ces douloureuses étreintes, de nouveaux soins viennent le préoccuper; car alors commencent les luttes de ses convictions et de sa conscience d'artiste avec les jugements de la critique qui rarement, il faut le reconnaître, possède les connaissances nécessaires pour se placer au point de vue de sa philosophie de l'art, et qui, parfois aussi, subit les influences peu bienveillantes des coteries, dont les colères ne manquent jamais d'éclater contre l'auteur toujours heureux. Des maux aigus, ou tout au moins l'abattement des forces, succèdent à ces crises; c'est alors que Meyerbeer éprouve le besoin impérieux de se séparer du monde, de se retremper et de puiser dans le calme et dans les soins donnés à sa santé, l'énergie nécessaire pour des luttes nouvelles.

Depuis longtemps, il s'était proposé d'aborder la scène de l'Opéra Comique et d'essayer son talent dans le domaine de la comédie. A cette pensée s'était associée celle de trouver un cadre à la scène française pour y introduire une partie de la musique du *Camp de Silésie*; mais, ainsi qu'on l'a vu pour d'autres ouvrages, le sujet de l'*Étoile du Nord*, choisi dans ce but, a fini par transformer les idées du compositeur, et, de toute la partition du *Camp de Silésie*, il n'est resté que six morceaux dans la partition française.

L'*Étoile du Nord* fut représentée à Paris, le 10 février 1854. Dès le premier soir, le succès fut décidé; les morceaux principaux de la partition furent accueillis avec des transports d'enthousiasme; deux cent cinquante représentations n'en ont pas diminué l'effet. Cependant, l'entreprise avait été hasardeuse pour le maître; car ce ne fut pas sans un vif déplaisir que les compositeurs français lui virent aborder une scène qui semblait devoir lui être interdite par la nature même de son talent. Depuis longtemps, l'opéra comique est considéré avec raison comme l'expression exacte du goût français en musique. Pour y obtenir des succès, il y faut porter des qualités plus fines, plus élégantes, plus spirituelles que passionnées; qualités qui ne paraissaient pas appartenir au talent de Meyerbeer, dont l'expression dramatique est éminemment le domaine. En voyant ce talent s'engager dans une voie qui n'avait pas été la sienne jusqu'alors, il n'y eut pas seulement du mécontentement parmi les artistes: l'espoir consolant d'une chute s'empara de leur esprit. Certains journaux s'accociérent à ces sentiments; ils atténuèrent le succès autant que cela se pouvait, affectant de le considérer comme le résultat de combinaisons habiles, et prédisant, comme on l'avait fait pour les autres ouvrages du maître, la courte durée de ce même succès. Cette fois encore, les prédictions se trouvèrent démenties par le fait, de la manière la plus éclatante. En général, la critique n'a pas été favorable à Meyerbeer; pendant trente ans environ, elle s'est exercée sans ménagement sur son talent et sur ses productions; mais il est remarquable que la plupart de ses jugements ont été cassés par le public. J'entends ici par le public les habitants de tous les pays; car la légitimité des succès n'est inattaquable qu'autant que le suffrage universel la constate.

Les mêmes dispositions des artistes et de la presse, les mêmes circonstances, le même résultat, se reproduisirent lorsque Meyerbeer fit représenter à l'Opéra-Comique de Paris, le 4 avril 1859, un nouvel ouvrage intitulé : *le Pardon de Ploërmel*. A vrai dire, il n'y a pas de pièce dans cette légende bretonne mise sur la scène : tout le mérite du succès appartient au musicien. Ce succès n'a pas eu moins d'éclat que les précédents obtenus par l'illustre compositeur. Son talent n'y avait pas trouvé, comme dans les ouvrages précédents, à faire usage de ses qualités de grandeur et de force; c'est par un certain charme mélancolique, la grâce et l'élégance, qu'il y brille; mais, bien que le style soit différent, le maître s'y fait reconnaître par mille détails remplis d'intérêt dont lui seul a le secret.

Dans le conflit d'opinions diverses qui s'est produit depuis le premier grand succès de Meyerbeer, une seule chose n'a pas été contestée, à savoir, l'originalité de son talent. Ses antagonistes les plus ardents ne la lui ont pas refusée. On a dit qu'il n'a pas d'inspiration spontanée; que ses mélodies manquent de naturel et qu'il se complaît dans les bizarreries; enfin, on lui a reproché de faire apercevoir

partout dans sa musique l'esprit de combinaison et d'analyse au lieu de l'essor d'une riche imagination ; mais personne n'a pu lui refuser cette qualité précieuse d'une manière si originale qu'elle ne rappelle rien de ce qu'ont fait les autres maîtres. Tout ce qu'il a mis dans ses ouvrages lui appartient en propre; caractère, conduite des idées, coupe des scènes, rhythmes, modulations, instrumentation, tout est de Meyerbeer et de lui seul, dans *Robert le Diable*, dans *les Huguenots*, dans *le Prophète*, dans *Struensée*, dans *l'Étoile du Nord* et dans *le Pardon de Ploërmel*. Que faut-il davantage pour être compté au nombre des plus grands artistes mentionnés dans l'histoire de la musique? Qu'on ajoute à cela ses succès universels et prolongés, et qu'on juge de ce qui reste de l'opposition que ses adversaires lui font depuis si longtemps!

Un dernier ouvrage de Meyerbeer est attendu depuis longtemps ; il eut d'abord pour titre : *l'Africaine;* mais les auteurs du livret ayant refait la pièce, lui ont donné le nom de *Vasco de Gama*. L'affaiblissement progressif du personnel chantant du théâtre de l'Opéra de Paris, depuis 1845, a décidé le compositeur à retarder la représentation de son œuvre jusqu'au moment où cette notice est écrite (1862).

Membre de l'Institut de France, de l'Académie royale de Belgique, de celle des beaux-arts de Berlin, et de la plupart des académies et sociétés musicales de l'Europe, Meyerbeer est premier maître de chapelle du roi de Prusse. Il est décoré de l'ordre du Mérite de Prusse, qui n'a qu'un seul grade ; et commandeur des ordres de la Légion d'honneur, de Léopold, de Belgique, et de la Couronne de Chêne, de Hollande; chevalier de l'ordre du Soleil, de Brésil, de l'Étoile Polaire, de Suède, de l'ordre de Henri de Brunswick, et de plusieurs autres.

La liste générale des œuvres de ce maître se compose de la manière suivante : Opéras et musique dramatique : 1° *Les Amours de Theselinde* (en allemand), monodrame pour soprano, chœur et clarinette obligée, dont l'instrumentiste figurait comme personnage du drame, exécuté à Vienne, en 1813, par mademoiselle Harlass et Baermann. 2° *Abimeleck, ou les Deux Califes* (en allemand *Wirth und Gast*), opéra bouffon en deux actes, au théâtre de la cour de Vienne, en 1813. 3° *Romilda e Costanza*, opéra sérieux italien, représenté, le 19 juillet 1815, au théâtre *Nuovo* de Padoue. 4° *Semiramide riconosciuta*, opéra sérieux de Métastase, représenté au théâtre royal de Turin, pour le carnaval de 1819. 5° *Emma di Resburgo*, opéra sérieux, représenté, pendant la saison d'été, au théâtre San Benedetto de Venise, et traduit en allemand sous le titre d'*Emma di Leicester*. 6° *Margherita d'Anjou*, opéra semi-seria, de Romani, représenté au théâtre de *la Scala*, à Milan, le 14 novembre 1820, puis traduit en allemand et en français. 7° *L'Esule di Granata*, opéra sérieux de Romani, représenté au même théâtre, le 12 mars 1822. 8° *Almanzor*, opéra sérieux de Romani, écrit à Rome dans la même année, mais non terminé, à cause d'une maladie sérieuse du maître. 9° *La Porte de Brandebourg*, opéra allemand en un acte, écrit à Berlin, en 1823, mais non représenté. 10° *Il Crociato in Egitto*, opéra héroïque, de Rossi, représenté au théâtre de la Fenice, à Venise, au carnaval de 1824. 11° *Robert le Diable*, opéra fantastique en cinq actes, par Scribe et Delavigne, représenté à l'Académie royale de musique de Paris, le 21 novembre 1831. En 1830, Meyerbeer y a ajouté une scène et une prière pour le ténor Mario, dans la traduction italienne. 12° *Les Huguenots*, opéra sérieux en cinq actes, de Scribe, représenté au même théâtre, le 21 février 1836. Le rôle du page, chanté par l'Alboni, à Londres, en 1848, a été augmenté d'un rondo, par Meyerbeer. 13° *Le Camp de Silésie*, opéra allemand de Rellstab, représenté le 7 décembre 1840, pour l'ouverture du nouveau théâtre royal de Berlin. 14° *Struensée*, musique pour la tragédie de ce nom, composée d'une grande ouverture, de quatre entr'actes très-développés, dont un avec chœur, et de scènes de mélodrame, exécutée à Berlin, le 19 septembre 1846, pour l'ouverture du théâtre royal. 15° *Le Prophète*, opéra sérieux en cinq actes, représenté à l'Académie nationale de musique, le 16 avril 1849. 16° *L'Étoile du Nord*, opéra de demi-caractère, en trois actes, de Scribe, représenté au théâtre de l'Opéra-Comique de Paris, le 10 février 1854. 17° *Le Pardon de Ploërmel*, opéra comique, représenté à Paris, le 4 avril 1859. 18° *L'Africaine*, grand opéra en cinq actes, refait sur un sujet nouveau, et non encore représenté. — Oratorios : 19° *Dieu et la Nature*, oratorio allemand, exécuté à Berlin, le 8 mai 1811. 20° *Le Vœu de Jephté*, oratorio en trois actes et en action, représenté au théâtre royal de Munich, le 27 janvier 1813. — Cantates : 21° Sept cantates religieuses de Klopstock, à quatre voix sans accompagne-

ment. 22° *A Dieu*, hymne de Gubitz à quatre voix. 23° *Le Génie de la musique à la tombe de Beethoven*, solos avec chœur. 24° Cantate à quatre voix avec chœur pour l'inauguration de la statue de Guttenberg, à Mayence, exécutée, en 1838, par un chœur de douze cents voix d'hommes. 25° *La Fête à la cour de Ferrare*, grande cantate, avec des tableaux, composée pour une fête donnée par le roi de Prusse, à Berlin, en 1843. 26° *Marie et son génie*, cantate pour des voix solos et chœur, composée pour les fêtes du mariage du prince Charles de Prusse. 27° *La Fiancée conduite à sa demeure* (sérénade), chant à huit voix *a capella*, pour le mariage de la princesse Louise de Prusse avec le grand-duc de Bade. 28° *Marche des archers bavarois*, grande cantate, poésie du roi Louis de Bavière, à quatre voix et chœur d'hommes, avec accompagnement d'instruments de cuivre, exécutée à Berlin, en 1850. 29° *Ode au sculpteur Rauch*, pour voix solos, chœur et orchestre, exécuté à l'Académie des beaux-arts de Berlin, le 4 juin 1851, à l'occasion de l'inauguration de la statue de Frédéric le Grand. 30° Hymne de fête à quatre voix et chœur, chantée le 4 juin 1851, au palais royal de Berlin, pour le vingt-cinquième anniversaire du mariage du roi de Prusse. 31° *Amitié*, quatuor pour *voix d'hommes*. — MUSIQUE RELIGIEUSE : 32° Le 91e psaume à huit voix, composé pour le chœur de la cathédrale de Berlin, et publié en partition, à Paris, chez Brandus et Ce. 33° Douze psaumes à deux chœurs sans accompagnement, non publiés. 34° *Stabat Mater* (inédit). 35° *Miserere* (idem). 36° *Te Deum* (idem). 37° *Pater Noster* (a capella). — MÉLODIES (avec accompagnement de piano) : 38° *Le Moine*, pour voix de basse. 39° *La Fantaisie*. 40° *Le Chant de mai*. 41° *Le Poëte mourant*. 42° *La Chanson de Floh*. 43° *Le Cantique du Dimanche*. 44° *Ranz des Vaches d'Appenzell*, à deux voix. 45° *Le Baptême*. 46° *Le Cantique du Trappiste*, pour voix de basse. 47° *Le Pénitent*. 48° *La Prière des Enfants*, à trois voix de femmes. 49° *La Fille de l'air*. 50° *Les Souvenirs*. 51° *Suleïka*. 52° *Le Sirocco*. 53° *Le Premier Amour*. 54° *Elle et Moi*. 55° *La Sicilienne*. 56° *A une jeune Mère*. 57° *Nella*. 58° *Printemps caché*. 59° *La Barque légère*. 60° *La Mère-grand*, à deux voix. 61° *Ballade de la reine Marguerite de Valois*. 62° *Le Vœu pendant l'orage*. 63° *Les Feuilles de rose*. 64° *Le Fou de Saint-Joseph*. 65° *Rachel à Nephtali*. 66° *La Marguerite du poète*. 67° *La Sérénade*. 68° *Sur le balcon*. 69° *La Dame invisible*, à deux voix. 70° *Chanson des Moissonneurs rendeurs*. 71° *Le Délire*. 72° *Seul*. 73° *C'est elle*. 74° *Guide au bord la nacelle*. 75° *Le Jardin du cœur*. 76° *Mina*, chant des gondoliers vénitiens. Tous ces morceaux ont été réunis avec le *Génie de la musique au tombeau de Beethoven*, dans le recueil intitulé : *Quarante Mélodies à une et plusieurs voix, etc.*; Paris, Brandus, 1849, un volume gr. in-8°. 77° *Neben dir* (Près de toi), Lied pour ténor avec violoncelle obligé. 78° *Der Jäger Lied* (le Chant du chasseur), pour voix de basse, avec des cors obligés. 79° *Dichters Wahlspruch* (Devise du poète), canon à trois voix. 80° *A Venezia*, barcarolle. 81° *Des Schäfers Lied* (Chanson du berger), pour ténor avec clarinette obligée. 82° Trois chansons allemandes, *Murillo, les Lavandières, Ja und nein* (Oui et non). 83° Beaucoup de pièces vocales pour des albums, et autres choses de moindre importance. — MUSIQUE INSTRUMENTALE : 84° *Première danse aux flambeaux* pour un orchestre d'instruments de cuivre, composée pour les noces du roi de Bavière avec la princesse Guillelmine de Prusse, en 1846. 85° *Deuxième danse aux flambeaux*, pour les mêmes instruments, composée pour les noces de la princesse Charlotte de Prusse, en 1850. 86° *Troisième danse aux flambeaux*, pour les mêmes instruments, composée pour les noces de la princesse Anne de Prusse, en 1853. 87° Plusieurs morceaux de piano, composés à l'âge de dix-sept ans, pendant le premier voyage de l'auteur à Vienne.

Plusieurs biographies de Meyerbeer ont été publiées ; celles qui offrent de l'intérêt, soit par les faits, soit par le mérite du style, sont : 1° *M. Meyerbeer*, par un homme de rien (M. Louis de Loménie); Paris, 1844, in-8°. 2° *Notice biographique sur la vie et les travaux de M. Meyerbeer*; Paris, 1840, in-8°. 3° Pawlowski (W.), *Notice biographique sur G. Meyerbeer*; Paris, 1840, in-8°. (Extrait de l'*Europe théâtrale*.) 4° J.-P. Lyser, *Giacomo Meyerbeer. Sein Streben, sein Wirken und seine Gegner* (Giacomo Meyerbeer, sa force (de production), son influence et ses adversaires). Dresde, 1858, in-8° de 91 pages.

MEYNNE (GUILLAUME), compositeur et professeur de piano à Bruxelles, né à Nieuport, le 6 février 1821, reçut les premières leçons de musique d'un maître d'école de cette petite ville, puis il alla les continuer chez M. Berger, organiste à Bruges. A l'âge de treize ans, il fut admis comme élève au Con-

servatoire de Bruxelles et y reçut des leçons de piano de Michelot : l'auteur de cette notice lui enseigna le contrepoint. En 1834, il obtint le second prix de piano au concours ; deux ans après le second prix de composition lui fut décerné, et le premier lui fut donné en 1837. Peu de temps après, il se rendit à Paris, pour y perfectionner son talent de pianiste, et pendant le séjour d'une année qu'il y fit, il reçut des conseils d'Halévy. De retour à Bruxelles, il s'y livra à l'enseignement et cultiva la composition dans les moments de loisir que lui laissaient ses nombreux élèves. Doué d'une heureuse organisation musicale, que l'étude des belles œuvres classiques a perfectionnée, cet artiste distingué commença à se faire connaître par des compositions pour le chant et le piano, dont on a publié : 1° Duo pour ténor et basse; Bruxelles, Lahou. 2° Air pour basse avec accompagnement de piano; ibid. 3° Première, deuxième et troisième fantaisie pour piano; Bruxelles et Mayence, Schott frères. 4° Huit valses pour piano; ibid. 5° Le Rêve, romance; ibid. 6° Dix morceaux pour piano, sous différents titres; Bruxelles, Meynne aîné. 7° Recueil d'exercices et de gammes pour piano ; ibid. 8° Duo pour piano et violoncelle ; ibid. 9° Diverses romances avec accompagnement de piano; ibid. 10° Quinze morceaux faciles pour piano, sous le pseudonyme de Novarre. Ces légères productions ont obtenu un succès de vogue. 11° Tarentelle pour piano; Paris, Brandus. 12° Duo sur Martha, pour piano et violoncelle; ibid. Une cantate avec chœur et orchestre (Marie-Stuart), composée par M. Meynne, fut exécutée, en 1837, au concert de la distribution des prix du Conservatoire, sous la direction de l'auteur de cette notice. En 1841, M. Meynne concourut pour le grand prix de composition institué par le gouvernement belge, et obtint le second prix pour la cantate intitulée Sardanapale. La cantate intitulée Moïse, qu'il composa quelques années plus tard, fut exécutée au Temple des Augustins. En 1845, il écrivit, en collaboration de Théodore Jouret, une musique sur l'opéra comique le Médecin Turc, et l'ouvrage fut représenté avec succès sur un théâtre de société : le célèbre violoniste de Bériot dirigeait l'orchestre. M. Meynne a en manuscrit plusieurs morceaux de piano et de chant; deux trios en quatre parties pour piano, violon et violoncelle; compositions d'un ordre très-distingué; un duo pour piano et violoncelle sur les motifs de Joseph, de Méhul ; une romance sans paroles pour violoncelle et piano; mais ses ouvrages les plus importants sont : 1° Une première symphonie à grand orchestre; 2° une ouverture idem; 3° un grand morceau de concert pour flûte et orchestre. Ces trois œuvres, qui font le plus grand honneur au talent du compositeur, ont été exécutées dans les concerts du Conservatoire de Bruxelles, et y ont obtenu de véritables succès, par l'originalité des idées et par le mérite de la forme. 4° Deuxième symphonie (en mi), inédite.

MEYSENBERG (Charles), fils d'un facteur de pianos de Paris, naquit en 1785, et fut admis comme élève au Conservatoire, en 1799. Élève d'Adam pour le piano, il obtint le premier prix de cet instrument au concours de 1803; puis il étudia la composition, sous la direction de Méhul. Après s'être livré pendant plusieurs années à l'enseignement du piano, il établit une maison pour le commerce de musique; mais il mourut peu de temps après (vers 1828). On a de cet artiste : 1° Rondeau militaire pour piano et flûte; Paris, Langlois. 2° Trois sonates pour piano seul; Paris, Louis. 3° Concerto pour piano et orchestre, op. 3; ibid. 4° Grande sonate pour piano et violon ; ibid. 5° Rondeau pastoral pour piano, op. 5; Paris, Richault. 6° Douze morceaux faciles et brillants, op. 6; ibid. 7° Quadrilles et valses tirés du Solitaire; Paris, Langlois. 8° Nouvelle méthode de piano; ibid.

MEZGER (François), pianiste allemand, s'établit à Paris, vers 1785. On voit par l'épître dédicatoire de son œuvre quatrième de sonates, à la duchesse d'Aumont, qu'il était né à Pforzheim, et que la protection de cette dame le fixa en France. Il vivait encore à Paris, en 1808; mais je crois qu'il est mort peu de temps après. Les compositions de cet artiste ont eu du succès dans leur nouveauté : elles le durent principalement à leur genre facile et mélodique. Ses ouvrages les plus connus sont : 1° Sonates pour piano et violon, op. 4, 5, 6, 7, 9, 13, 17, 22, au nombre de trente; Paris, chez l'auteur; Offenbach, André. 2° La Bataille de Fleurus, idem, ibid. 3° Trio pour piano, violon et violoncelle, op. 14; ibid. 4° Sonates faciles pour piano seul, op, 18; ibid. 5° Airs variés, op. 10, 12, 16; ibid. 6° Divertissements pour piano seul n°s 1 à 6; ibid. 7° Pots-pourris, n°s 1, 2, 3; ibid. 8° Préludes dans tous les tons; ibid. 9° Le Radeau, ou l'Entrevue des empereurs Napoléon et Alexandre, pièce historique, ibid. 10° Quelques morceaux détachés.

MÉZIÈRES (Eugène-Éléonore DE BÉTHIZY, marquis DE), lieutenant général, mort, au mois de juillet 1782, à Longwy, dont il était gouverneur, se distingua par sa bravoure et ses talents militaires à la bataille de Fontenoy et dans les guerres de Hanovre. Sa bienfaisance et ses autres qualités l'avaient fait l'objet de la vénération des habitants de son gouvernement. Les arts et la littérature occupaient ses loisirs. Au nombre de ses écrits, on trouve celui qui a pour titre : *Effets de l'air sur le corps humain, considérés dans le son, ou discours sur la nature du chant;* Amsterdam et Paris, 1760, in-12 de soixante et onze pages. Faible production qui ne contient que des opinions vagues sur la théorie de la musique, ou sur les œuvres des compositeurs français du temps de l'auteur, et dans laquelle on ne trouve rien sur les effets de l'air ni sur le chant. Il ne faut pas confondre cet opuscule avec un autre qui a pour titre : *Essai des effets de l'air sur le corps humain,* traduit de l'ouvrage anglais d'Arbuthnot, par Bayer de Perrandié; Paris, Barrois, 1742, in-12.

MEZZOGORI (Jean-Nicolas), maître de chapelle à *Comachio* (Lombardie), au commencement du dix-septième siècle, a publié de sa composition : 1° *Missa, Motetti e un Miserere a quattro voci;* Venetia, Ricc. Amadino, 1614, in-4°. — 2° *La celeste sposa, Terzo libro degli concerti con motetti a 2, 3 e 4 voci;* ibid, 1616. J'ignore les dates de publication des autres livres. — 3° *Salmi festivi vespertini concertati a 4 voci;* in Venezia, app. Bart. Magni, 1623, in-4°.

MIARI (Antoine comte DE), d'une ancienne famille de Bellune, est né dans cette ville le 12 juin 1787. Son père, amateur de musique zélé, encouragea ses dispositions pour cet art, et lui donna à l'âge de dix ans le Vénitien Muschietti pour maître de piano. Il apprit seul le violon, et lorsqu'il eut atteint sa dix-septième année il obtint de son père la permission d'aller étudier à Padoue la composition près du P. Sabatini. Pendant deux ans il resta sous la direction de ce maître, puis il acheva ses études à Venise avec Ferdinand Bertoni et son élève Valesi. Peu de temps après son retour dans sa ville natale, il y écrivit *Seleno,* opéra dont il fit exécuter avec succès des morceaux à Venise. Encouragé dans ce premier essai par Mayer et Pacchierotti, il se livra depuis lors avec ardeur à la composition, et écrivit plus de cent soixante ouvrages de tout genre, parmi lesquels on remarque sept opéras intitulés : 1° *La Moglie indiana;* — 2° *Il Prigioniero;* — 3° *L'Avaro;* — 4° *Don Quichotte;* — 5° *La Prova in amore;* — 6° *La Notte perigliosa;* — 7° *Fernando e Adelaide.* Les compositions du comte de Miari pour l'église renferment six messes solennelles, deux messes *a cupella,* quatre *Requiem,* deux vêpres complètes avec orchestre, six *Miserere,* une messe à huit voix réelles, *l'Agonie du Sauveur sur la croix,* oratorio, *Fleurs de mai à la Vierge Marie,* huit répons, une litanie, trois motets, cinq Lamentations de Jérémie, le 61° psaume et dix-sept graduels. Ses autres ouvrages consistent en cinq cantates grandes et petites, des airs détachés, deux concertinos pour orchestre complet, trente symphonies, six concertos pour divers instruments, douze sonates pour le piano, des variations et fantaisies pour le même instrument, dont quelques-unes ont été publiées à Milan, chez Ricordi et ailleurs, six quatuors pour deux violons, alto et basse, six trios pour les mêmes instruments, etc. Le comte Miari est membre des sociétés philharmoniques de Bologne, Bergame, Turin, Vérone et Venise. Il réside habituellement dans cette dernière ville, où il a rempli les fonctions de député du royaume lombardo-vénitien.

MICHAEL (Roger), maître de chapelle de l'électeur de Saxe, naquit dans les Pays-Bas vers le milieu du seizième siècle. Après la mort du maître de chapelle Georges Fœrster, il fut appelé à Dresde, en 1587, pour lui succéder. Ses ouvrages imprimés sont : 1° *Introitus Dominicorum dierum ac præcipuorum festorum electoralis Saxonici ecclesiis usitatissimorum ad modum motetarum, quinque vocibus expressi,* Leipsick, 1599, in-4° — 2° *Introitus anniversarum,* 5 voc., ibid., 1604, in-4°.

MICHAEL (Tobie), fils du précédent, maître de chapelle à Sondershausen, puis *cantor* et directeur de musique à Leipsick, naquit à Dresde le 15 juin 1592. En 1601 il fut admis dans la chapelle de l'électeur de Saxe, qui le fit entrer en 1609 à l'école de Schulpforte pour le préparer aux cours de l'université. Quatre ans après, son père le retira de cette école et l'envoya à Wittenberg pour faire un cours de théologie : il s'y fit également remarquer par son aptitude aux sciences, et par ses connaissances dans la musique. De Wittenberg il alla à Jéna, où il passa quelques années. Le 18 septembre 1619 la place de maître de chapelle de l'église de la Trinité, nouvellement construite à Sondershausen, lui fut confiée; mais à peine arrivé dans cette ville, il vit réduire en cendres cette église avec l'orgue excellent qui s'y trouvait, et une partie de la ville. Ayant perdu sa place par cet événement, il ne trouva de ressources que dans un minime emploi à la

chancellerie. En 1631, on l'appela, comme maître de chapelle, à Leipsick : cette place améliora sa situation et lui fit passer le reste de ses jours à l'abri du besoin : il ne connut plus d'autre mal que la goutte, dont il souffrit beaucoup, et qui le conduisit au tombeau le 26 juin 1657, à l'âge de soixante-cinq ans. Son occupation comme compositeur consista principalement à mettre en musique les textes moraux de la Bible. On a recueilli les morceaux de ce genre qu'il a écrits, en deux volumes qui ont pour titre : *Musikalische-Seelenlust, etc.* (Joie musicale de l'âme, où se trouvent 50 morceaux allemands de concert à plusieurs voix et basse continue), 1re partie, Leipsick, 1635 ; 2e idem, ibid., 1637.

MICHAEL (SAMUEL), de la même famille que les précédents, naquit à Dresde vers la fin du seizième siècle, et fut organiste à l'église Saint-Nicolas, de Leipsick. On a publié de sa composition : 1° *Psalmodia regia, ou Maximes de vingt-cinq psaumes de David, à 2, 3, 4 et 5 parties, tant pour les voix que pour les instruments* (en allemand) ; Leipsick, 1632, in-4°. — 2° Pavanes et gaillardes pour divers instruments, 1re et 2e partie, ibid.

MICHAELIS (DANIEL), compositeur, né à Eisleben dans la deuxième moitié du dix-septième siècle, a publié un recueil intitulé : *Musicalien von schœnen wohlriechenden Blumlein, so in Lustgarten des heil. Geistes gewachsen, mit 3 Stimmen* (Musique composée de fleurs odoriférantes venues dans le parterre du Saint-Esprit, à 3 voix); Rostock, 1616, in-4°.

MICHAELIS (CHRÉTIEN-FRÉDÉRIC), fils d'un musicien de Leipsick, naquit dans cette ville en 1770. Élevé en 1793 au grade de magister, il ouvrit un cours particulier de philosophie. En 1801 il accepta une place de précepteur chez le chambellan de Rochow, à Plessow, près de Potsdam. En 1803 il alla remplir des fonctions semblables à Dresde, puis il retourna à Leipsick, où il reprit son cours de philosophie, particulièrement sur l'esthétique musicale, à laquelle il s'efforçait de donner le caractère d'une science systématique. Ses dernières années furent troublées par des souffrances aiguës qui développèrent en lui une hypocondrie habituelle. Il est mort à Leipsick le 1er août 1834, à l'âge de soixante-quatre ans. Amateur passionné de musique, il avait étudié le piano et l'harmonie sous la direction de Veidenhammer, de Bürgmüller et de Gœrneck, et Ruhr lui avait donné des leçons de violon. Quelques petites compositions pour le violon, la flûte et la guitare lui sont attribuées dans le Manuel ou Catalogue de toute la musique imprimée, de Whistling ; mais je crois que c'est par erreur, et que ces morceaux appartiennent à un autre musicien du même nom qui paraît avoir demeuré à Brunswick. C'est surtout comme écrivain sur la musique que Michaelis s'est fait connaître, par une multitude d'écrits, de traductions et d'articles de journaux. À l'époque où il fit ses études, la philosophie de Kant jouissait d'un grand crédit dans les universités d'Allemagne, malgré les adversaires redoutables qu'elle avait rencontrés dans Herder, Mendelssohn, Jacobi et autres. Michaelis, adoptant les principes de cette philosophie critique, voulut les appliquer à une esthétique spéciale de la musique. Le programme de la première partie de son livre, *Sur l'esprit de la musique*, se trouve dans ce passage de l'esthétique transcendentale qui forme une des divisions de la *Critique de la raison pure* de Kant (§ I) : « La capacité de recevoir des « représentations par la manière dont les objets « nous affectent s'appelle *sensibilité*. C'est au « moyen de la sensibilité que les objets nous sont « donnés ; elle seule nous fournit des intuitions ; « mais c'est par l'entendement qu'ils sont conçus, « et c'est de là que nous viennent les concepts. » L'objet de Michaelis était donc de découvrir le principe du concept transcendental du beau en musique, et de le séparer de l'intuition empirique des divers genres de beautés ; mais cette tâche difficile s'est trouvée au-dessus de ses forces, comme elle l'a été à l'égard de la plupart de ceux qui ont voulu aborder ce sujet. Il est juste cependant de dire qu'il aperçut une erreur de Kant qui, parlant de la musique, dit *qu'elle est un jeu régulier des affections de l'âme, et en même temps une langue de pure sensation, sans aucune idée intellectuelle* (1). Dans la première partie de son ouvrage, Michaelis fait voir que le principe du jugement esthétique de la philosophie critique est applicable à la musique comme aux autres arts, et que ce même art serait réduit en quelque sorte au néant, s'il était inabordable à l'analyse, et si l'esprit ne pouvait porter de jugement sur les sensations de l'ouïe. En un mot, il établit la nécessité d'un intellect musical, sans lequel, en effet, l'oreille ne percevrait que des séries de sons qui n'auraient aucune signification. Mais lorsqu'il faut arriver à l'explication de la nature des jugements portés par cet intellect, et surtout des jugements a priori de la beauté formale, Michaelis se trouve faible en face des difficultés signalées plus haut. Ce furent sans doute ces difficultés qui le rame-

(1) *Beobachtungen über das Gefühl des Schœnen und Erhabenen*, Riga, 1771.

nèrent, dans la seconde partie de son livre, à la considération de l'analogie de la musique avec la poésie et les arts du dessin, quoique cette analogie n'existe que dans les parties accessoires de l'art. Considérée comme art de peindre et d'exprimer certaines choses qui sont du domaine de la poésie, de la mimique et de la peinture, la musique offre bien moins de difficultés que dans sa partie purement idéale, et Michaelis s'y trouvait plus à l'aise; mais on comprend qu'en le limitant ainsi, il ne pouvait proposer d'autre règle pour juger de la beauté de ses produits, que celle de la fidélité du rendu, et c'est, en effet, à peu près à ce résultat que se borne sa théorie, où il retombe malgré lui dans la doctrine empirique, quoiqu'il fasse des efforts pour élever l'art jusqu'à l'idéalisme.

Dans la liste nombreuse des livres et articles de journaux de Michaelis sur la musique, on trouve : 1° *Ueber den Geist der Tonkunst mit Rucksicht auf Kants Kritik der æsthetischen Urtheilskraft* (Sur l'esprit de la musique, eu égard à la critique du jugement esthétique par Kant); Leipsick, 1re partie, 1795, in-8° de 134 pages; 2me partie, Leipsick, 1800, in-8° de 100 pages. Il est revenu à plusieurs reprises sur le même sujet dans les articles suivants : — 2° *Entwurf der Aesthetik, als Leitfaden bey akademische Vorlesungen* (Projet d'esthétique, pour servir de guide dans les leçons académiques), Augsbourg, 1796. — 3° Sur le sublime dans la musique (1er cah. de la *Feuille mensuelle pour les Allemands*, 1801). — 4° Quelques idées sur la nature esthétique de la musique (dans l'*Eunomia*; Berlin, mars 1801). — 5° Supplément aux idées sur la nature esthétique de la musique (ibid., avril 1801). — 6° Sur l'intéressant et le touchant dans la musique (ibid., août 1804); Pensées d'un Français (Reveroni Saint-Cyr) sur l'analogie qu'il y a entre les représentations de la vue et de l'ouïe, entre la peinture et la musique (Gazette musicale de Leipsick, ann. 1804, n° 21). — 8° Sur l'esprit de la musique (ibid., 1804, n° 50). — 9° Essai tendant à développer la nature intime de la musique (ibid., ann. 1806, n°s 43 et 44). — 10° Sur la partie idéale de la musique (ibid., 1808, n° 29). — 11° Quelques articles concernant l'Esthétique dans la Gazette musicale de Berlin publiée par Reichardt (ann. 1805, 1806); — 12° et enfin dans le livre publié par Michaelis, sous ce titre : *Mittheilungen zu Beförderung der Humanität und des guten Geschmacks* (Communications sur l'avancement de l'humanité et du bon goût; Leipsick, 1800), on trouve une section sur *la peinture musicale*. Les autres travaux de ce savant concernant la musique, lesquels ont été insérés dans les journaux, consistent en analyses de compositions ou de livres relatifs à cet art (Gazette musicale de Leipsick, 1806, n° 26; 1807, n° 26; 1808, n°s 1, 2, 3, 4, 5; 1810, n° 17), et en articles sur divers sujets historiques ou de critique pure (Gazette musicale de Leipsick, 1802, n° 13; 1804, n°s 8, 46; 1805, n°s 4, 6, 7, 15, 29, 31, 33, 34, 35, 36, 38, 43; 1806 n°s 4, 21, 24, 26, 27, 35; 1807, n°s 16, 17, 36; 1810, n° 17; 1814, n°s 31, 32; *le Libéral*, publié par Kuhn, à Berlin, 1811, 2 articles; Gazette musicale de Vienne, ann. 1818, p. 770-776, 783; 1820, p. 465-468, 478-484, 497-399; *Cæcilia*, t. 10, p. 56-64; t. 12, p. 257-262; t. 15, p. 179-183). On a aussi de ce savant : *Katechismus über J. B. Logier's System dem Musikwissenschaft und der musikalischen Composition* (Catéchisme sur le système de la science musicale et de la composition de Logier); Leipsick, 1828, in-8° de 90 pages. Michaelis a traduit en allemand différents ouvrages relatifs à la musique, entre autres : l'Histoire de la musique de Busby, qu'il a enrichie de notes et qu'il a publiée sous ce titre : *Allgemeine Geschichte der Musik*; Leipsick, 1821, 2 volumes in-8°; les Anecdotes sur la musique, de Burgh, réduites en un volume et publiées sous ce titre : *Anecdoten und Bemerkungen die Musik betreffend*; Leipsick, 1820, in-8°, et le Mémoire de Villoteau sur la musique des anciens Égyptiens, extrait de la grande *Description de l'Égypte*, et intitulé : *Abhandlung über die Musik des alten Ægyptens*; Leipsick, 1821, in-8° de 190 pages.

MICHAELIS (F. A.), professeur de violon à Breslau, vers 1830, vécut aussi quelque temps à Rostock, puis à Stettin, et enfin retourna à Breslau vers 1840. Il a écrit environ cinquante œuvres de différents genres, parmi lesquels on remarque : 1° *Praktische Violinschule* (Méthode pratique de violon); Breslau, C. Weinhald. — 2° *Der Lehrer und seine Schüler* (Le Maître et son élève, collection de morceaux faciles et progressifs pour 2 violons); ibid. — 3° Variations faciles pour violon seul avec accompagnement de piano, op. 50; ibid. — 4° *Sechs schwedische Lieder* (Six Chansons suédoises, avec accompagnement de piano, op. 25; Rostock, J. M. Leberg, 1835. — 5° *Herzog Magnus* (Le duc Magnus et la mer agitée, ballade traduite du suédois, avec accompagnement de piano), op. 30; Stettin, M. Böhme. — 6° *Sechs Seelieder* (Six Chants de mer avec acc. de piano, op. 32; ibid.

MICHAUD (ANDRÉ-RÉMI), violoniste, fut attaché à l'orchestre de l'Opéra en 1770, et y

resta jusqu'à sa mort, en 1788. Il a publié : 1° Six duos pour 2 violons, op. 1; Paris, Bailleux. — 2° Six idem, deuxième livre, Paris, La Chevardière. — 3° Quatre Recueils d'airs arrangés en solos pour le violon; Paris, Naderman.

MICHEL (GUILLAUME), maître de chant à Paris, vers le milieu du dix-septième siècle, fut attaché au service du cardinal Mazarin, suivant ce qu'il dit dans la dédicace du second livre de ses chansons à M. de Latour-Lanzon. Il a publié trois livres de *Chansons recréatives à voix seule avec la basse*; Paris, Ballard, 1641-1643, in-8° obl.

MICHEL ou MICHL (FRANÇOIS-LOUIS), fils d'un flûtiste distingué de la cour de Hesse-Cassel, naquit à Cassel le 8 janvier 1709, et fut lui-même un virtuose sur la flûte. Il succéda à son père dans la chapelle du prince en 1786. Deux ans après, il fit un voyage à Paris et à Londres, où il se fit entendre avec succès. On n'a pas de renseignements sur la suite de sa carrière. On a gravé de sa composition : 1° Trois Concertos pour flûte ; Paris, Frey ; Londres, Longman. — 2° Nouvelle Méthode de flûte; Paris, Leduc.

MICHEL (JOSEPH). *Voyez* MICHL.

MICHEL (FRANCISQUE-XAVIER), philologue, né à Lyon, le 18 février 1809, a fait ses études dans cette ville, puis s'est rendu à Paris, où il s'est livré à l'étude de la littérature du moyen âge. Dans les années 1833 et 1837, il a été chargé par les ministres de l'Instruction publique, MM. Guizot et de Salvandy, de faire des recherches de documents relatifs à l'histoire de France en Angleterre et en Écosse. En 1846 il a été nommé professeur de littérature étrangère à la faculté des lettres de Bordeaux. M. Francisque Michel est correspondant de l'Institut de France (Académie des Inscriptions), membre des Académies de Vienne, de Turin, et des Sociétés des Antiquaires de France et de Londres. Indépendamment de beaucoup de travaux étrangers à l'objet de ce dictionnaire, on lui doit une édition complète des *Chansons du châtelain de Coucy, revues sur tous les manuscrits, suivies de l'ancienne musique, mise en notation moderne, avec accompagnement de piano, par M. Perne*; Paris, de l'imprimerie de Crapelet, 1830, grand in-8°. Cette édition, imprimée avec luxe, est précieuse par ses éclaircissements sur la vie du châtelain de Coucy, par la description des manuscrits où se trouvent les chansons de ce trouvère, ainsi que par les corrections du texte de ces chansons, et surtout, pour l'histoire de la musique, par le travail de Perne sur les mélodies dans leur véritable caractère. Il est fâcheux seulement que Perne ait eu l'idée d'ajouter à ces mélodies un accompagnement de piano et des harmonies qui n'appartiennent ni à leur tonalité, ni à l'époque de ces monuments de l'art. L'édition donnée par M. Michel sera un jour fort rare, n'ayant été tirée qu'à 120 exemplaires, numérotés à la presse. Le mien porte le n° 19. On a aussi de M. Francisque Michel : *Le Pays basque; sa population, ses mœurs, sa littérature et sa musique*; Paris, Firmin Didot frères, fils, etc.; 1857, 1 vol. petit in-8°, volume qui offre de l'intérêt et qui renferme plusieurs chants basques avec les mélodies originales.

MICHEL-YOST, célèbre clarinettiste. *Voyez* YOST (MICHEL).

MICHEL (FERDINAND), professeur de musique à Rouen, naquit dans cette ville vers 1805. On connaît de lui : *Principes appliqués à la musique vocale, à l'usage des écoles primaires*; Rouen, Bonnel, 1838, in-8° de 12 pages.

MICHELI (DOMINIQUE), compositeur, né à Bologne, suivant le titre d'un de ses ouvrages, vécut dans la seconde partie du seizième siècle. On a sous ce nom : 1° *Madrigali di Domenico Micheli da Bologna, a sei voci, dati in luce da Claudio di Correggio, libro terzo*; Venise, 1567, in-4° obl. — 2° *Madrigali a cinque voci*; Venise, 1581, in-4°. On trouve aussi des madrigaux de ce musicien dans le recueil qui a pour titre : *De' floridi Virtuosi d'Italia il terzo libro de' madrigali a cinque voci*; Venise, J. Vincenti et R. Amadino, 1586, in-4°.

MICHELI (D. ROMAIS), compositeur distingué, naquit à Rome en 1575, car dans la préface d'un de ses ouvrages, imprimé à Rome, 1650, il dit qu'il était alors âgé de soixante-quinze ans. Après avoir fait ses études musicales sous la direction des célèbres maîtres Soriano et Nanini, il fut fait prêtre et obtint un bénéfice dans l'église d'Aquilée, après quoi il entreprit de longs voyages dans les principales villes d'Italie. Dans la préface de son recueil de motets intitulé *Musica vaga ed artificiosa*, il donne l'histoire de ces voyages et fournit des renseignements sur de savants musiciens qu'il a rencontrés, et dont il reconnaît avoir appris quelque chose concernant l'art et la science, notamment Jean Gabrieli et Jean Croce, à Venise, Pomponius Nenna, Jean de Marque, Rocco-Rodio et Cerreto, à Naples, Luzzasco-Luzzaschi et Fioroni à Ferrare, Fulgence Valesi à Milan, etc. Pendant un certain temps il s'arrêta à Concordia, ville du duché de Mirandole, pour y enseigner la musique ; puis il fut rappelé à Rome par le cardinal de Savoie, qui lui fit obtenir en 1625 la place de maître de chapelle de Saint-Louis-des-Français. Micheli vécut jusqu'à un âge très-avancé, car M. l'abbé Baini cite de

lui un manifeste adressé aux musiciens compositeurs d'Italie, et terminé par ces mots : *Romano Micheli prete di Roma di età d' anni 84* (Voy. *Mem. stor. crit. della vita e delle opere di Pierluigi da Palestrina*, t. II, p. 34, note 479.)

Micheli fut engagé dans des discussions relatives à son art, la première avec Paul Syfert (voyez ce nom), à l'occasion de la querelle élevée entre celui-ci et Marc Scacchi, dans laquelle Syfert avait écrit que les musiciens italiens n'étaient capables que de composer des opéras et canzonettes, et que pour l'art d'écrire, ils pourraient tous l'apprendre de lui et de Fœrster, à l'école de Dantzick. Micheli prit la défense de Scacchi, et envoya à Syfert ses propres compositions pleines de recherches et de canons, qui fermèrent la bouche à l'organiste de Dantzick. L'autre discussion eut lieu entre Micheli et ce même Scacchi dont il avait pris la défense. Micheli avait envoyé à celui-ci son œuvre intitulé : *Canoni musicali composti sopra le vocali di più parole da Romano Micheli romano, del qual modo di comporre egli è inventore*; Rome, 1645, in-fol.; ayant reçu cet ouvrage, Scacchi fit imprimer à Varsovie une brochure, datée du 16 mars 1647, dans laquelle il s'efforçait de démontrer que Micheli n'était pas, comme il le disait, l'inventeur de ce genre de canons, et que cette invention était beaucoup plus ancienne. Micheli fut très-sensible à cette impolitesse, et composa un recueil intitulé : *La potestà pontificia diretta dalla sanctissima Trinità*, composé entièrement de canons à 3, 4, 5 et 6 voix, remplis d'artifices très-ingénieux, et y ajouta à la fin une réponse péremptoire et pleine d'érudition à Scacchi. Cet ouvrage toutefois ne fut pas publié en entier, l'auteur n'en ayant fait imprimer que quelques feuilles détachées contenant les morceaux dont l'exécution était la plus facile ; mais le manuscrit original et entier a été donné par lui à la bibliothèque de Saint-Augustin, où il se trouve encore in un volume coté D. 8. 4., sous ce titre : *Canoni musicali di Romani Micheli*. On y lit au commencement : *Ex dono auctoris, qui etiam donavit huic Bibliothecæ Angelicæ ramum cum facultate accomodandi propter impressionum*.

Les autres ouvrages de Micheli qui ont été publiés sont : 1° *Musica vaga ed artificiosa, contenente motetti con oblighi, et canoni diversi, tanto per quelli che si dilettano sentire varie curiosità, quanto per quelli che vorranno professare d'intendere diversi studii della musica*; Venise, 1615, in-fol. Ce recueil contient cinquante canons remplis de recherches curieuses. — 5° *Compieta a sei voci, con tre tenori, concertata all' uso moderno, con il basso continuo per l'organo, e con un altro basso particolare per lo maestro di cappella, et per suonare sopra esso il violone accompagnato on altri stromenti*; Venise, 1616, in-4°. — 3° Beaucoup de canons en feuilles volantes, imprimés à Venise en 1618, 1619 et 1620. — 4° *Madrigali a sei voci in canoni*; Rome, Soldi, 1621. — 5° *Li Salmi a 4*; Rome, 1638. — 6° *Messe a quattro voci*; ibid., 1650. — 7° *Responsori a cinque voci*, ibid., 1658. Il y a un petit écrit de Romani, concernant l'invention des canons énigmatiques sur les syllabes détachées de phrases données, dont il était auteur ; il a pour titre : *Lettere di Romano Micheli romano alli musici della cappella di N. S. ed altri musici romani*; Venise, 1618.

MICHELI (BENEDETTO), naquit à Rome, suivant la *Dramaturgia* d'Allacci (Édit. de 1755, p. 208). Il est vraisemblable qu'il vit le jour dans les dernières années du dix-septième siècle, car j'ai vu dans la bibliothèque de l'abbé Santini, à Rome, un volume manuscrit qui portait ce titre : *Componimento cantato in Roma nel giorno del gloriosissimo Nome della S. C. C. R. Maestà della imperatrice Elisabetta Cristina*, etc; *Poesia di Tiberio Pulci, musica di Benedetto Micheli*; 1724. Ce musicien a dû produire beaucoup d'autres ouvrages, depuis cette époque jusqu'en 1746, où il fit jouer à Venise son opéra intitulé *Zenobia*.

MICHELOT (JEAN-BAPTISTE-AIMÉ), professeur de piano au Conservatoire de Bruxelles, naquit à Nancy en 1796. Après avoir appris dans son enfance les éléments de la musique, il alla terminer, dans les années 1804 et 1805, son éducation musicale à Strasbourg, où Dumonchau se trouvait alors. Pendant une longue maladie de celui-ci, Michelot fut chargé de la direction de l'orchestre des opéras allemands et français. Ce fut aussi vers la même époque qu'il écrivit pour ces théâtres la musique d'environ 50 mélodrames, et plusieurs opéras, dont un seul, intitulé : *Les deux Tantes*, a été joué avec succès. En 1817, Michelot vint s'établir à Bruxelles, et depuis ce temps il y fut considéré comme un professeur de piano de beaucoup de mérite. Attaché au Conservatoire de cette ville depuis son organisation en 1832, il a formé de jeunes artistes qui, devenus eux-mêmes de bons maîtres, ont propagé dans la Belgique une bonne école de mécanisme d'exécution, auparavant inconnue dans ce pays. Il a écrit pour le théâtre de Bruxelles *Héloïse*, monodrame, joué avec succès. Ses compositions pour le piano consistent en : *Exercices pour le doigté*; *Études pour les*

enfants, et plusieurs *chants sans paroles*, morceaux distingués où l'on remarque autant de nouveauté dans les idées que de sentiment de mélodie et d'harmonie. Tous ces ouvrages ont été publiés chez l'auteur, à Bruxelles. On connaît aussi de Michelot plusieurs jolies romances, parmi lesquelles on remarque particulièrement *Geneviève de Brabant*. En considérant le mérite réel du peu d'ouvrages que Michelot a donnés au public, je ne puis m'empêcher de regretter que l'obligation de fournir à l'existence d'une nombreuse famille n'ait pas permis à cet artiste estimable de donner un plus large développement aux heureuses facultés qu'il avait reçues de la nature. Ce professeur est mort à Bruxelles, le premier mai 1852.

MICHEROUX (N. Chevalier DE), fils d'un ministre du roi de Naples (Murat), né en France, servit dans l'armée napolitaine en qualité d'officier supérieur. Après la chute de Murat, M. de Micheroux, qui avait cultivé la musique avec amour depuis son enfance, particulièrement l'art du chant, sous la direction des meilleurs maîtres italiens, se retira à Milan, où il se livra avec succès à l'enseignement de cet art. Il y fit de bons élèves, au nombre desquels fut la célèbre cantatrice Pasta. Dans ses dernières années, il se fixa à Venise où il était recherché pour l'agrément de sa conversation et son amabilité. Une blessure grave qu'il avait reçue en 1815 lui laissait souvent éprouver de vives douleurs. Il mourut à Venise vers 1840. On a de cet intéressant artiste des mélodies d'un sentiment distingué qui ont été publiées à Milan, chez Ricordi, sous ce titre : *Ariette per canto con pianoforte, dedicate alla celebre Signora Pasta*, 1er et 2me recueils.

MICHEUX (G.), pianiste et compositeur d'œuvres légères pour son instrument, naquit en Styrie et vivait à Vienne en 1829. Il s'y trouvait encore en 1840. Depuis plusieurs années il est fixé à Paris. On connaît sous son nom environ cent œuvres d'études, fantaisies, thèmes variés, mazourkes et polkas pour le piano.

MICHL (JOSEPH-ILDEPHONSE), violoniste et compositeur, naquit à Neumarkt, dans la Bavière, en 1708. Wagenseil, maître de chapelle de la cour impériale de Vienne, lui donna des leçons de composition. Après que son éducation musicale fut terminée, Michl fut maître de chapelle chez le duc de Sulzbach, et après la mort de ce seigneur, en 1733, il fut appelé à la cour du prince de la Tour et Taxis, à Ratisbonne. Habile violoniste et compositeur de mérite, Michl a écrit pour diverses cours des opéras et des oratorios; mais dans un accès de mélancolie, il brûla toute cette musique et ne conserva que six concertos de violon qui sont en manuscrit chez le prince de la Tour et Taxis. Il mourut à Ratisbonne en 1770.

MICHL (FERDINAND), frère du précédent, naquit à Neumarkt en 1713. Après avoir appris dans ce lieu les éléments de la musique et de la langue latine, il entra au séminaire à Munich et y termina ses études, puis il obtint la place d'organiste à l'église des jésuites, dite de Saint-Michel. Son talent distingué sur l'orgue et sur le violon le mit en faveur près du duc de Bavière, qui le fit entrer dans sa chapelle et lui donna le titre de second maître de concerts. Michl mourut jeune à Munich en 1753. Il a écrit le mélodrame spirituel (*Geistliches Singspiel*) qui a été représenté chez les jésuites de Munich en 1747. On a imprimé de sa composition : *XII symphoniæ tribus concertantibus instrumentis, scilicet violino 1 et 2 ac basso continuo*, op. 1 ; Augsbourg, 1740, in-folio.

MICHL (JOSEPH), neveu des précédents, naquit en 1745, à Neumarkt, où son père était directeur du chœur. Cet artiste est désigné dans les catalogues sous le nom de *Michel*; Gerber, Choron et Fayolle et leurs copistes ont fait deux articles pour le même artiste, le premier sous le nom de *Michel*, le second sous celui de *Michl*. Admis au séminaire de Munich, il y fit ses études littéraires et musicales, et, jeune encore, il se fit remarquer par une rare habileté sur l'orgue. Ses premières compositions furent des messes, des litanies, des vêpres et des méditations pour l'église des jésuites. Déjà la plupart de ces ouvrages étaient écrits lorsque l'électeur de Bavière, Maximilien III l'envoya chez le maître de chapelle Camerloher à Freisingen, pour y faire un cours de contrepoint et de composition. Pendant son séjour à Freisingen, il composa un oratorio qui lui mérita la protection de l'évêque. De retour à Munich il y écrivit l'oratorio *Gioas re di Giuda* : cet ouvrage produisit une si vive impression sur les artistes et sur le public, que l'électeur choisit immédiatement après son exécution Michl comme compositeur de sa chambre. Son opéra intitulé *Il Trionfo di Clelia*, représenté au théâtre de la cour en 1776, justifia la confiance du prince en ses talents. Lorsque Burney visita Munich en 1772, il entendit un quintette instrumental composé par Michl, qui lui parut égal en mérite à ce qu'on connaissait de mieux en ce genre. Après la mort de l'électeur, en 1778, ce compositeur agréable reçut sa démission, et se retira au couvent de Veiern, dont un de ses parents était supérieur. Il y occupa ses loisirs à la composition de la musique d'é-

glise, qu'il dirigeait lui-même. Il y écrivit aussi un opéra de *Regulus*, qui fut représenté avec beaucoup de succès à Freisingen, en 1782. Après la suppression du couvent de Veiern, en 1803, il retourna à Neumarkt, où il mourut en 1810. Plusieurs messes, litanies, motets, oratorios, symphonies et quatuors pour divers instruments de cet artiste sont restés en manuscrit. Il a fait représenter au théâtre de Munich les opéras dont les titres suivent : 1° *Il Trionfo di Clelia*, opéra sérieux en 3 actes. — 2° *Il Barone di Torre forte*, opéra bouffe. — 3° *Elmire et Milton*, joué aussi avec succès à Mayence et à Francfort. — 4° *Fremor et Meline*, drame. — 5° *Le Roi et le Fermier*. — 6° *La Foire annuelle*, qui obtint un brillant succès à Vienne, à Dresde, à Varsovie, à Ratisbonne, à Mayence et à Francfort. — 7° *Il Re alla Caccia*, cantate dramatique. — 8° *Il Cacciatore*, idem. On a publié en Allemagne plusieurs morceaux de sa composition pour divers instruments.

MICHNA (Adam d'Oltrodowicz), excellent organiste et compositeur, naquit à Neuhaus, en Bohême, et y vécut vers le milieu du dix-septième siècle. On a imprimé de sa composition : 1° Un livre de cantiques à l'honneur de la Vierge, en langue bohème, à quatre voix, intitulé : *Laut na Maryanska*; Prague, 1657, in-4°. — 2° Cantiques pour toutes les fêtes des saints, dédié au magistrat de Prague, sous le titre : *Svato-Rocnj Musika, aneb swanternj Kancyonal*; ibid. 1661, in-8°. — 3° *Cantiones sacræ pro festis totius anni 1, 2, 3, 4, 5 et 6 vocib. cum 1, 2, 3, 4 instrumentis ad libitum*.

MICHU (Louis), acteur de l'Opéra-Comique, appelé alors *Comédie Italienne*, naquit à Reims, le 4 juin 1754 (1) et débuta sur le théâtre de Lyon, d'où il fut appelé au Théâtre Italien de Paris. Il y joua pour la première fois, le 18 janvier 1775, dans *le Magnifique*, de Grétry. D'Origny, contemporain de cet acteur, dit, dans ses *Annales du Théâtre Italien* (tome 2, page 94), que Michu réunissait les avantages de la jeunesse, de la figure, de la taille et les qualités qui font le bon comédien et le chanteur excellent. Toutefois ce dernier éloge ne paraît pas avoir été mérité : comme la plupart des anciens acteurs de la Comédie italienne de son époque, Michu était absolument ignorant en musique et dans l'art du chant ; comme eux, il chantait d'instinct et par routine. Après avoir été en possession de la faveur du public pendant vingt-cinq ans, cet acteur se retira le 27 février 1799, sans avoir obtenu la pension qu'il avait gagnée par ses longs services (1). Il prit alors la direction du théâtre de Rouen ; mais cette entreprise n'ayant pas réussi, Michu se jeta dans la Seine, et y périt en 1801.

MIEDKE (Frédéric-Georges-Léonard), un des meilleurs chanteurs dramatiques de l'Allemagne, est né à Nuremberg en 1803. Fils d'un régisseur de théâtre, il fut transporté à Stuttgard à l'âge de deux ans, et son éducation eut pour objet d'en faire un acteur. Après avoir chanté quelque temps dans les chœurs, il joua de petits rôles. En 1822 il s'éloigna de Stuttgard, et s'engagea au théâtre d'Augsbourg, d'où il alla en Suisse. Trois ans après il prit la direction du théâtre de Saint-Gall ; mais il y perdit beaucoup d'argent et fut obligé de fuir secrètement pour se soustraire à ses créanciers ; ceux-ci obtinrent contre lui un arrêt qui le condamnait à passer trois mois dans une forteresse du Wurtemberg. Remis en liberté, il alla à Würzbourg, où il a dirigé le théâtre jusqu'en 1836. Il s'est alors retiré pour ne s'occuper que de la peinture. On dit que cet acteur offrait le modèle de la perfection dans *Don Juan*, *Figaro* et *le Vampire*.

MIERSCH (Jean-Alois) (2), chanteur et compositeur de mérite, naquit le 19 juillet 1765 à S. Georgenthal, en Bohême, où son père était cantor et instituteur. Dès l'âge de sept ans il reçut les premières leçons de musique. En 1777, on l'envoya à Dresde, où il entra dans la chapelle électorale, en qualité d'enfant de chœur, et y eut pour maître de solfège Cornélius, chantre de cette chapelle. Le piano et l'orgue lui furent enseignés par Eckersberg et Binder ; Zich, musicien de la chambre, lui donna des leçons de violon, et pendant plusieurs années il fit des études de composition sous la direction du maître de chapelle Joseph Schmeter. En 1787, il succéda au chanteur de la cour *Stephan*; mais le travail qu'il fit pour changer sa voix de baryton en ténor lui occasionna une inflammation de poitrine qui faillit le priver de son organe vocal, et même de la vie. Plus tard, il devint élève de Vincent Caselli, bon chanteur de l'école bolonaise de Bernacchi, et acquit un talent distingué sous cet habile maître. En 1799, Miersch débuta

(1) Le registre C. des anciennes archives de l'Opéra-Comique m'a fourni une fausse indication pour la première édition de cette Biographie, en faisant naître Michu à Morlans, en 1752.

(1) On a dit, dans plusieurs Biographies générales, que Michu ne put obtenir d'être admis dans la réunion des deux troupes d'opéra-comique des théâtres Favart et Feydeau ; mais il n'était pas question de cette réunion quand il se retira.

(2) Cet artiste est le même qui est appelé *Miksch* dans la première édition de cette Biographie.

comme chanteur au théâtre de la cour pour l'opéra italien. En 1801, il reçut sa nomination de professeur de chant des enfants de la chapelle électorale ; et en 1820 on lui confia la direction des chœurs des opéras allemand et italien. En 1824, le roi de Saxe lui accorda sa retraite et le chargea de la garde de sa bibliothèque particulière de musique. Miekseh est mort à Dresde au commencement d'octobre 1845, à l'âge de quatre-vingts ans. Ses compositions consistent en *Lieder*, airs avec accompagnement d'orchestre, cantates, messes, *Requiem* et offertoires. Comme professeur de chant, il a formé des élèves distingués, au nombre desquels on remarque les cantatrices Funk, Hase, Schrœder-Devrient, Schebest, Beltheim, le ténor Bergmann, et les basses chantantes Zezi et Nisse.

MIEL (EDME-FRANÇOIS-ANTOINE-MARIE), fils d'un organiste, naquit à Châtillon-sur-Seine, le 6 avril 1775. Après avoir fait de bonnes études au collège de Sainte-Barbe, il voyagea, puis il entra à l'École polytechnique et y resta deux années. Miel avait atteint l'âge de vingt-cinq ans, lorsque Frochot, préfet du département de la Seine, son concitoyen et son ami, lui donna un emploi dans le service des contributions directes de la ville de Paris. En 1816, il obtint le titre de chef de division de cette partie de l'administration, et pendant vingt ans il en remplit les fonctions. Cultivant les arts, particulièrement la musique, comme délassement de ses travaux administratifs, il prit dans plusieurs journaux la position de critique et fit paraître un assez grand nombre de morceaux sur les arts du dessin et sur la musique dans le *Moniteur universel*, dans le *Journal général de France*, dans le *Constitutionnel* et dans la *Minerve*. Il fut aussi un des collaborateurs de la *Biographie universelle* des frères Michaud, et y fit insérer des notices, qui ne sont pas sans mérite, sur Viotti, Mᵐᵉ Bigot et Baillot. Elles ont été tirées à part, en brochures in-8°. Fondateur de la *Société libre des beaux-arts de Paris*, Miel fut chargé de la direction des Annales de cette société pendant les années 1830-1840, et y publia des notices sur Gluck, Garat, Adolphe Nourrit et plusieurs autres musiciens. Ces morceaux ont été imprimés séparément. On a de cet amateur une brochure intitulée : *De la symphonie et de Beethoven* ; Paris, 1829, in-8°. Dans les dernières années de sa vie, Miel s'occupa d'une Histoire de l'art français considéré dans la peinture, la sculpture, la gravure et la musique ; mais il n'eut pas le temps d'achever cet ouvrage : une maladie de poitrine le conduisit au tombeau le 28 octobre 1842. Les travaux de ce littérateur, relatifs aux arts du dessin, sont indiqués dans le supplément de la *Biographie universelle* de Michaud. La critique de Miel, en ce qui concerne la musique, est en général judicieuse ; mais elle a peu de portée dans les aperçus et manque d'originalité. Miel était chevalier de la Légion d'honneur, membre de la société des enfants d'Apollon, et de la société d'Émulation de Cambrai. M. Bittorf, membre de l'Institut de France, a prononcé aux funérailles de Miel, au nom de la société libre des arts de Paris, un éloge de celui qui en avait été le fondateur : ce discours a été publié, avec une notice biographique dans les *Annales de la société libre des beaux-arts* (Paris, 1845, in-4°). Il en a été tiré des exemplaires séparés.

MIGENT (JEAN-PIERRE), bon facteur d'orgues allemand, a construit l'orgue de l'église Saint-Pierre, à Berlin, en 1748. Cet instrument est composé de cinquante registres, trois claviers à la main et pédale.

MIGLIORUCCI (VINCENT), compositeur, né à Rome en 1788, a eu pour maître de composition Zingarelli, alors maître de chapelle de Saint-Pierre du Vatican. Cet artiste s'est fait connaître par une messe solennelle chantée à Rome, un oratorio, une cantate exécutée au théâtre *Delle Dame*, pour le couronnement de Napoléon comme roi d'Italie, une autre cantate chantée au Capitole, à l'occasion de l'installation de l'école des Beaux-Arts, l'opéra *Adriano in Siria*, représenté à Naples en 1811, et *Paolo e Virginia*, opéra semi-seria, au théâtre *Carcano*, à Milan, en 1813. On connaît aussi de Migliorucci quelques morceaux de musique instrumentale et des *Canzoni*.

MIGNAUX (JACQUES-ANTOINE DE), professeur de musique à Paris, dans la seconde moitié du dix-huitième siècle, dont le nom véritable était *Demignaux*, a publié : 1° Trois trios pour clavecin, harpe et violon ; Paris, 1774. — 2° Trois quatuors pour clavecin, harpe, violon et alto ; ibid. — 3° Sonates pour clavecin ou harpe, avec accompagnement de violon ; ibid. J'ignore si ce musicien est le même qui était contrebasse au concert spirituel et à la chapelle du roi en 1768.

MIGNON (...), musicien français qui vivait à Paris, vers le milieu du dix-septième siècle, n'est connu que par un recueil publié chez Robert Ballard en 1661, sous ce titre : *Airs à quatre parties, par M. Mignon, compositeur à Paris*, in-12 obl. Les morceaux contenus dans ce recueil sont au nombre de vingt-deux. On n'y trouve ni dédicace, ni préface.

MIGNOT. *Voy.* LA VOYE MIGNOT.

MIKULI (CHARLES), musicien distingué, né

à Czernowitz dans la Moldavie, vers 1820, a vécu quelque temps à Paris, puis s'est fixé à Lemberg, où il s'est livré à l'enseignement du piano et à la composition. Au nombre des ouvrages intéressants qu'il a publiés, soit pour le chant, soit pour le piano, on remarque une collection de quarante-huit mélodies populaires de sa patrie, en quatre suites de douze chacune; lesquelles ont pour titre: *Douze airs nationaux roumains* (*Ballades, chants des bergers, airs de danse*, etc.) *recueillis et transcrits pour le piano par Charles Mikuli*: Léopol, Kaulenbach, et Jassy, chez Bereznicki. Les arrangements de ces mélodies par M. Mikuli ne ressemblent pas à ceux par lesquels on a dénaturé le caractère des airs nationaux de toutes les nations: la tonalité bizarre des chants de la Roumanie y est conservée intacte, et l'artiste intelligent n'a pas entrepris d'harmoniser certains passages des airs appelés *Doïna* et *Hora* qui n'auraient pu être accompagnés d'accords qu'aux dépens du sentiment original qui les a inspirés.

MILAN (don Louis), gentilhomme, amateur de musique, né à Valence, en Espagne, dans les premières années du seizième siècle, est auteur d'un traité de la viole, intitulé: *El Maestro, o musica de viguela de mano*; Valence, 1534, in-fol.

MILANDRE (....), musicien attaché à la musique de la chambre de Louis XV pour la viole, a fait exécuter, au concert spirituel, en 1768, un *Confitebor* à voix seule et orgue. En 1776 il a fait graver à Paris une symphonie à sept parties. On a aussi de lui une *Méthode facile pour la viole d'amour*; Paris, 1782, in-4

MILANI (François), né à Bologne, vers les premières années du dix-septième siècle, fut maître de chapelle de l'église San-Petronio, de cette ville, et membre de l'Académie des *Filaschi*, où il était appelé *il solitario*. On a imprimé de sa composition: 1° *Vespri per tutto l'anno a quatro voci con l'organo e senza*; In Venezia, app. Vincenti, 1635. — 2° *Litanie e Motetti a 2 chori da concerto e da capella*; ibid. 1638, in-4°.

MILANO (Jacques-François), marquis de San-Giorgio, et prince d'Ardore, naquit le 4 mai 1700 à Pollstina, terre appartenant à sa famille, dans la Calabre ultérieure. Après avoir achevé ses études littéraires, il voulut développer les dispositions naturelles qu'il reconnaissait en lui pour la musique, et devint élève de Durante. Dès l'âge de vingt-trois ans, le prince d'Ardore était devenu le meilleur claveciniste de Naples. Il commença alors à composer des exercices pour le clavecin, mais bientôt il voulut s'essayer dans des productions plus importantes et mit en musique plusieurs drames de Métastase, parmi lesquels on distingue *Gioas re di Giuda, la Betulia liberata, Angelica e Medoro*, de plus, des cantates et des messes. Ces ouvrages sont conservés dans la Bibliothèque du collège royal de musique, à Naples. Arrivé à Paris en qualité d'ambassadeur de sa cour près du roi de France (Louis XV), le prince d'Ardore y fit naître l'admiration par son talent. Jean-Jacques Rousseau dit de cet amateur distingué (1): « C'est par le grand art « de préluder que brillent en France les excel- « lents organistes, tels que sont maintenant les « sieurs Calvière et Daquin, surpassés toutefois « l'un et l'autre par M. le prince d'Ardore, am- « bassadeur de Naples, lequel, pour la vivacité « de l'invention et la force de l'exécution, efface « les plus illustres artistes, et fait à Paris l'ad- « miration des connaisseurs. » Le prince d'Ardore mourut dans sa terre de San-Paolo, le 30 novembre 1780.

MILANOLLO (Domenica-Maria-Teresa), aujourd'hui M^me Parmentier, célèbre violoniste, est née le 28 août 1827 à Savigliano, près de Turin, et non à Milan comme le dit Gassner (2). Son père était un pauvre menuisier, dont la famille était composée de treize enfants. La vocation de Teresa se manifesta d'une manière assez extraordinaire. Elle n'avait que quatre ans lorsqu'on la conduisit entendre une messe en musique à l'église de Savigliano: il y avait dans cette messe un long solo de violon. En sortant de l'église, Milanollo dit à sa fille: *Eh bien! Teresa, as-tu bien prié Dieu?* — *Non, papa*, répondit-elle, *j'ai toujours écouté le violon*. Cet instrument avait agi de telle sorte sur elle, qu'elle s'en occupait sans cesse, et demandait à chaque instant qu'on lui en donnât un. Cette idée fixe de l'enfant inspira des craintes à son père: il crut devoir satisfaire au désir de sa fille, lui acheta un petit violon et lui fit apprendre les éléments de la musique. Bientôt après elle fut confiée aux soins de *Giovanni* Ferrero, assez bon violoniste établi à Savigliano. Une année d'études suffit pour lui faire faire de si grands progrès, que des amis de la famille conseillèrent à M. Milanollo de conduire cet enfant-prodige à Turin. Teresa avait moins de six ans quand sa famille quitta Savigliano. A Turin, Teresa prit des leçons de *Gebbaro*, violoniste de la chapelle du roi Charles-Albert, puis de *Mora*, artiste de la même chapelle. Après six mois d'études, et avant d'avoir atteint l'âge de sept ans, elle débuta à Turin dans quelques réunions particulières et chez des moi-

(1) *Dictionnaire de musique*, art. *Préluder*.
(2) *Universal-Lexikon der Tonkunst*, p. 118.

nes, puis elle alla se faire entendre à Savigliano et dans plusieurs autres petites villes des environs. A Mondovi, elle excita un vif intérêt, et l'on y fit son premier portrait. Ces succès ne changeaient cependant pas la position de sa famille, qui végétait dans la misère. Milanollo prit alors la résolution d'aller en France tenter la fortune. Cette expatriation fut triste, et ce fut un spectacle touchant de voir un père et une mère entreprendre ce voyage sans aucune ressource, portant leurs deux petites filles dans leurs bras, traversant à pied les Alpes et souffrant de froid et de fatigue, mais soutenus par l'espérance et pleins de confiance dans le génie d'un enfant de sept ans. La plus jeune des filles, Maria Milanollo, dont il sera parlé plus loin, n'était alors âgée que de trois ans. Dans ce long et pénible pèlerinage, la pauvre famille passa par Barcelonette, Digne, Aix, et ne s'arrêta qu'à Marseille.

Ce fut dans cette ville que Teresa se fit entendre en France pour la première fois : elle y donna trois ou quatre concerts et y produisit une vive impression. Son père y rencontra un ami de Lafont qui lui conseilla d'aller directement à Paris, et lui donna une lettre pour ce célèbre violoniste. Arrivée dans la capitale de la France en 1837, Teresa fut conduite immédiatement chez Lafont, qui, charmé de sa belle organisation, lui donna des leçons et la fit entendre cinq fois à l'Opéra-Comique ; puis il proposa à son père de l'emmener en Belgique et en Hollande, ce qui fut accepté. A Bruxelles elle joua dans un concert où se faisait entendre Servais et y inspira beaucoup d'intérêt par sa précoce habileté. Lafont présenta la jeune fille comme son élève dans les villes principales de la Hollande et la fit entendre dans des solos et dans des duos concertants avec lui. Une maladie grave, dont la durée fut de deux mois, la saisit à Amsterdam, et l'empêcha de suivre Lafont dans le reste de son voyage. Après qu'elle eut retrouvé la santé, Teresa joua à La Haye devant le prince d'Orange, qui, charmé de son talent, lui fit cadeau d'un beau diamant. Milanollo conduisit alors sa fille en Angleterre. A Londres, elle se fit entendre quatre ou cinq fois au théâtre de Covent-Garden et y joua une symphonie concertante avec le violoniste Mori, qui lui donna quelques leçons ; puis elle parcourut une partie de l'Angleterre, visita Liverpool, Plymouth, et tout le pays de Galles avec le harpiste Bochsa qui, spéculant sur le talent de cette enfant, la fit entendre dans quarante concerts en moins d'un mois et s'empara de tout le produit des recettes. Une fatigue excessive fut le seul résultat de cette tournée pour la jeune fille. La famille Milanollo revint alors en France, et dès ce moment le père de la virtuose prit la résolution de s'occuper lui-même des intérêts de sa fille.

A son retour en France, Teresa donna un concert à Boulogne : elle y fit entendre sa sœur, Maria, alors âgée de six ans, dont elle avait été le professeur, et qui ne reçut jamais d'autres leçons que les siennes. Maria était aussi douée d'une rare et belle organisation. Il n'y eut jamais dans son talent le sentiment et la délicatesse qui distinguaient le jeu de sa sœur ; mais elle eut plus de brillant et d'énergie dans les difficultés. Après ce séjour à Boulogne, la famille Milanollo se rendit à Paris, où les deux sœurs donnèrent des concerts, puis elles allèrent produire de vives émotions à Rouen, au Havre, à Caen, à Dieppe, Abbeville, Amiens, Arras, Douai, Lille et Dunkerque. A Lille, une médaille fut frappée en l'honneur des deux sœurs. Rentrée de nouveau à Paris en 1840, dans l'intention d'y perfectionner son talent par les leçons d'un bon maître, Teresa voulut que son séjour dans cette ville ne fût connu de personne. Elle se présenta donc chez Habeneck sous un nom supposé : étonné de trouver tant de talent dans un enfant, cet artiste célèbre lui demanda qui avait été son maître : elle nomma Lafont. Habeneck se souvint alors que cet artiste lui avait parlé de son élève avec enthousiasme à son retour de la Hollande, et il ne douta pas que ce ne fût le même enfant ; mais il respecta l'incognito qu'elle voulait garder. Après quelques mois d'études, Teresa s'éloigna de Paris sans s'y faire entendre, n'y voulant revenir que précédée d'une renommée justement acquise. Les deux sœurs allèrent se faire entendre à Rennes, à Nantes, puis passèrent par Rochefort et se rendirent à Bordeaux où elles donnèrent douze concerts qui eurent un grand retentissement ; puis elles revinrent à Paris, au commencement de 1841, en passant par Angoulême, Poitiers, Tours et Orléans, où elles eurent de nouveaux et brillants succès. Elles se firent entendre ensemble dans les salles Herz, Pleyel, Érard, et eurent l'honneur de jouer devant la famille royale à Neuilly. Ce fut qu'Habeneck, charmé des prodigieux progrès de son élève, résolut de la faire jouer dans un concert du Conservatoire. Il éprouva quelque résistance à son désir dans le comité de ces concerts ; mais son énergie parvint à la vaincre, et le 18 avril 1841, Teresa joua dans une de ces séances la grande polonaise de son maître : elle y eut un succès d'enthousiasme, et les plus grands artistes, au nombre desquels étaient Chérubini et Auber, lui adressèrent des félicitations. M^{lle} Milanollo a obtenu depuis lors d'éclatants triomphes ; mais aucun ne lui a fait éprouver un plaisir aussi vif que celui-ci.

En quittant Paris peu de temps après, Teresa se rendit à Boulogne, où elle fit la connaissance du célèbre violoniste de Bériot, qu'elle suivit à Bruxelles, et dont elle reçut des leçons pendant plusieurs mois. Elle donna ensuite avec sa sœur environ soixante concerts dans les différentes villes de la Belgique, à Aix-la-Chapelle, Cologne et Bonn; puis elles eurent l'honneur de jouer devant le roi de Prusse au château de Brulh. Arrivées à Francfort, elles y donnèrent douze concerts, sans épuiser la curiosité publique. A Stuttgard, à Carlsruhe, elles n'eurent pas moins de succès, et, enfin, elles arrivèrent à Vienne, où leurs concerts s'élevèrent au nombre de *vingt-cinq*, au commencement de 1843. Dans cette même année, les deux sœurs retournèrent dans leur patrie et se firent entendre à Turin, à Milan (théâtre de *la Scala*), à Vérone, Padoue et Venise. Parties de cette dernière ville, elles retournèrent en Allemagne par Trieste, où elles donnèrent un concert au mois de décembre; puis elles jouèrent à Prague, Dresde et Leipsick. Arrivées à Berlin dans l'hiver de 1844, elles y donnèrent un grand nombre de concerts et jouèrent plusieurs fois à la cour. De Berlin, la famille Milanollo se rendit à Hambourg, où les deux sœurs donnèrent onze concerts jusqu'au mois de juillet, après quoi elles allèrent prendre quelque repos en Belgique. Dans l'hiver suivant elles allèrent en Hollande où leur succès eut tant d'éclat, qu'elles donnèrent dix-huit concerts à Amsterdam. Au printemps de 1845, elles firent un voyage à Londres; mais elles n'y donnèrent qu'un seul concert, où il y eut peu d'auditeurs. Depuis cette époque jusqu'en 1847, la même activité se fit remarquer dans la carrière de ces jeunes artistes, qui visitèrent les provinces rhénanes, la Bavière, les villes principales de la Suisse et le midi de la France, recueillant partout les témoignages d'intérêt dans l'immense quantité de leurs concerts. Arrivées à Nancy au mois de juillet 1847, elles s'y arrêtèrent, et M. Milanollo acheta une belle propriété à *Malezeville*, près de cette ancienne capitale de la Lorraine. Au mois de décembre suivant, les deux sœurs furent rappelées à Lyon, où elles donnèrent encore dix concerts. Lorsque la révolution du mois de février 1848 éclata, la famille Milanollo se trouvait à Paris, où les jeunes virtuoses étaient engagées pour jouer à l'Opéra : elles prirent la résolution de se réfugier à Malezeville. Elles y goûtaient les charmes du repos depuis quelques mois lorsque Maria fut atteinte d'une maladie grave: on la conduisit à Paris pour la confier aux soins de médecins célèbres; mais leur art fut impuissant : Maria mourut le 21 octobre 1848, avant d'avoir accompli sa seizième année, et fut inhumée au cimetière du père Lachaise.

Après ce malheur, Teresa qui, depuis plusieurs années avait donné tous ses concerts avec sa sœur, passa plusieurs mois dans la retraite et ne voulut pas paraître en public. Plus tard elle ne reprit ses voyages que pendant l'hiver et passa chaque année la saison d'été à Malezeville. Dans les derniers temps de sa carrière d'artiste, l'année 1851 fut une des plus remarquables. Au mois de janvier elle donna plusieurs concerts à Strasbourg et y eut des succès d'enthousiasme. Le 1er février elle quitta cette ville pour aller à Munster, puis elle parcourut une partie de la Suisse et donna cinq concerts à Bâle. Au mois de mars elle donna des concerts à Manheim et à Heidelberg, et le mois d'avril fut employé à donner huit concerts au théâtre de Francfort. Le dernier fut pour le bénéfice des membres de l'orchestre, qui firent frapper une médaille en son honneur. Repassant à Strasbourg pour retourner à Malezeville, elle donna le 10 mai un concert au bénéfice de l'orchestre du théâtre. Ce fut dans ce voyage de 1851 que la célèbre artiste joua pour la première fois des fantaisies de sa composition, dont une sur les motifs de la *Favorite*, et l'autre sur des mélodies de *Guillaume Tell*. Elle en avait écrit l'accompagnement pour le piano : un artiste de talent (M. Liebe) en fit l'instrumentation pour l'orchestre. Depuis lors M^{lle} Milanollo a composé des ouvrages plus importants, au nombre desquels est un concerto.

Ayant épousé M. Parmentier (*voyez* ce nom), officier supérieur du génie, elle a cessé de paraître en public et ne s'est plus fait entendre que de quelques amis. Après avoir habité à Paris pendant plusieurs années, M^{me} Parmentier est établie à Toulouse depuis 1860.

MILANTA (Jean-François), musicien italien du dix-septième siècle, né à Parme, fut maître de chapelle et organiste de la cathédrale d'Asola. Il est connu par un recueil de compositions religieuses intitulé : *Missa, salmi e motetti con sinfonie a 1, 2, 3, 4, 5 e 8 voci concertati*, op. 1; Venezia, Aless. Vincenti; 1649, et par un autre ouvrage qui a pour titre : *Il secondo libro de Motetti a 2, 3, 4 e 5 voci con violini e Litanie a quattro della beata Virgine Maria, e 4 Tantum ergo*, ibid. 1651, in-4°.

MILANUZIO ou **MILANUZZI** (Charles), moine augustin de Santa Nataglia, dans l'État de Venise, fut organiste à l'église Saint-Étienne de cette ville vers 1615, et plus tard à Sainte-Euphémie de Vérone. Ses compositions le placent parmi les musiciens distingués de l'Italie

à cette époque. On connaît de lui les ouvrages suivants : 1° *Messe concertate a quattro voci*, op. 2; in Venezia, Aless. Vincenti, 1618. — 2° *Litanie della Madonna a 4 e 8 voci*, op. 5; ibid. 1620. Il y a une deuxième édition de cet ouvrage, publiée chez le même éditeur en 1642. — 3° *Armonia sacra di concerti, cioè Messe e Canzoni a cinque voci con il suo basso continuo per l'organo di Carlo Milanuzi da Santa Natoglia, maestro di capella in Santa Eufemia di Verona, opera sesta, novamente composta e data in luce*; ibid. 1622, in-4°. On voit par ce titre que le P. Milanuzio était déjà attaché à l'église Sainte-Euphémie de Vérone en 1622. L'épître dédicatoire, au P. Léonardo Zorzi, premier organiste de la même église, est datée de Venise, le 10 mars 1622. Il y a une autre édition du même ouvrage, publiée à Venise, chez le même éditeur, en 1632. — 4° *Sacra cetra, concerti con affetti ecclesiastici a 2, 3, 4 e 5 voci, con l'aggiunta di sei Motetti commodi per il basso solo, lib. 1 e 2*. op. 12 e 13; ibid., 1625. — 5° *Ariose vaghezze a voce sola, libri 1, 2, 3, 4, 5, 6, 7, 8*. ibid ; 1625. — 6° *Salmi e vesperi intieri a 2 e 3 voci con il basso per l'organo*; ibid., 1628, in-4° — 7° *Messe a tre concertate che si possono cantare a 7 e 11 voci*. op. 16; ibid, 1629, in-4°. — 8° *Compieta concertata con le antifonie e litanie, a 1, 2, 3 e 4 voci*; ibid. — 9° *Balletti, saltarelli, e correntine alla francese, lib. 1*. — 10° *Concerti sacri di salmi a 2 e 3 voci, con il basso continuo, lib. 1*. op. 14 ; ibid, 1630. C'est une réimpression. *Idem, lib. 2*. — 11° *Hortus sacer deliciarum, seu motetti, litaniæ et missa 1, 2 e 3 vocum*, lib. 3. op. 19; Venise, Vincenti, 1636. Les autres ouvrages de Milanuzio me sont inconnus.

MILCHMEYER (Philippe-Jacques), professeur de harpe et de clavecin, né à Francfort-sur-le-Mein, en 1750, était fils d'un horloger. Il fut d'abord attaché à la musique de l'électeur de Bavière, vécut à Paris depuis 1770 jusqu'en 1780, puis se fixa à Mayence en qualité de mécanicien de la cour. Il y inventa un piano mécanique, dont on trouve une description assez obscure dans le *Magasin musical* de Cramer (t. 1, pag. 10-24 et suiv.). Cet écrivain prétend que cet instrument avait trois claviers, et qu'il pouvait produire deux cent cinquante variétés de sonorités, ce qui est fort difficile à croire. On pouvait aussi diviser cet instrument en plusieurs parties, pour qu'il pût être joué par différentes personnes à la fois. Milchmeyer paraît avoir vécu quelque temps à Dresde dans les dernières années du dix-huitième siècle, car il y a publié un traité de l'art de jouer du piano, sous ce titre : *Anfangsgründe der Musik um das Pianoforte sowohl in Rücksich des Fingersatzes, als auch der Manieren, des Ausdrucks und richtigen spielen zu lernen von P. J. Milchmeyer, Hofmusikus Sr. Durchl. des Churfürsten von Baiern*; Dresde, chez l'auteur, 1797, in-fol. On trouve une analyse favorable de cet ouvrage dans la première année de la *Gazette musicale* de Leipsick (pag. 117 et 135). Vers 1803 Milchmeyer alla s'établir à Strasbourg, comme professeur de piano : il avait été frappé d'apoplexie et ne pouvait plus marcher quand il arriva dans cette ville. Il y donnait des leçons chez lui, assis dans un fauteuil à roulettes, et avait la réputation d'être bon maître, particulièrement pour la tenue de la main et le doigté. M. Parmentier (voyez ce nom), qui a fait des recherches sur cet artiste dans les registres de l'état civil, à Strasbourg, a trouvé qu'il est décédé dans cette ville le 15 mars 1813, à l'âge de soixante-trois ans. On ne connaît pas aujourd'hui de compositions de Milchmeyer.

MILDE (Th.). On a publié sous ce nom : *Ueber das Leben und die Werke der beliebtesten deutschen Dichter und Tonsetzer* (Sur la vie et les ouvrages des meilleurs poètes et musiciens allemands); Meissen, 1834, 2 parties in-8°. Il y avait un chanteur de ce nom à Weimar en 1848 ; il est peu vraisemblable que ce soit l'auteur de cet ouvrage.

MILDER-HAUPTMANN (M^{me} Pauline Anne), célèbre cantatrice allemande, fille d'un courrier de cabinet de la cour impériale de Vienne, est née en 1785 à Constantinople, où son père était en voyage. Conduite ensuite à Vienne, la mort de son père l'obligea d'entrer chez une dame de condition, comme femme de chambre. Schikaneder, directeur de spectacle à Vienne, l'ayant entendue par hasard, fut frappé de la beauté de sa voix, et l'engagea à se vouer au théâtre, offrant de faire les frais de son éducation musicale. Elle accepta ses propositions, et devint l'élève d'un maître de chant nommé Tomascelli, puis de Salieri. Il paraît toutefois qu'elle fit peu de progrès dans l'art du chant, et qu'elle dut surtout ses succès à la beauté remarquable de son organe. Cet avantage si rare lui fit obtenir presque à ses débuts un engagement au théâtre de la cour impériale. Sa réputation s'étendit bientôt dans toute l'Allemagne, et des offres lui furent faites de plusieurs villes pour l'attacher à leurs théâtres. Elle brillait surtout dans la musique tragique, particulièrement dans les opéras de Gluck. Sa haute stature et la beauté de ses traits semblaient d'ailleurs l'avoir destinée à ce genre dramatique. En 1808 elle visita quelques grandes villes. De retour à Vienne après un voyage couronné de

succès, elle eut un nouvel engagement à la cour en qualité de première cantatrice. En 1810 elle devint la femme d'un riche bijoutier nommé Hauptmann. Deux ans après elle fit un voyage à Berlin, où elle débuta dans l'*Iphigénie en Tauride*, de Gluck. Les connaisseurs ne lui trouvèrent pas un talent égal à sa réputation, mais le public, charmé par ses avantages naturels, l'applaudit avec transport. Ses succès furent semblables dans quelques autres capitales de l'Allemagne où elle se fit entendre. En 1816, elle contracta un engagement fixe avec le théâtre royal de Berlin, où elle brilla pendant douze ans dans tous les grands rôles du répertoire. Vers la fin de 1829, de vives discussions avec Spontini l'obligèrent à se retirer. Elle visita alors la Russie, la Suède et le Danemark; mais l'affaiblissement de son organe ne lui permit plus de se faire entendre que dans des concerts où elle ne chantait que des airs simples de Hændel et de Mozart. Elle n'était plus que l'ombre d'elle-même lorsqu'elle chanta à Vienne en 1836. Ce fut la dernière apparition qu'elle fit en public. Depuis lors elle vécut dans la retraite. Les rôles d'*Iphigénie*, d'*Armide*, d'*Elvire* dans *Don Juan*, de *Médée*, et de *Statira* dans *Olympie*, ont été ceux où elle a particulièrement brillé. M^{me} Milder-Hauptmann est morte à Berlin, le 29 mai 1838.

MILDNER (Maurice), né en 1812 à Turnitz, en Bohême, a reçu son éducation musicale au Conservatoire de Prague, et est devenu un des violonistes distingués de l'époque actuelle en Allemagne, sous la direction de Pixis, professeur de cette école. En 1828, ses études scolastiques étant terminées, il est entré à l'orchestre du théâtre royal de Prague, en qualité de premier violon solo. Il a composé quelques morceaux pour son instrument, mais aucun n'a été publié jusqu'à ce moment. M. Mildner a été nommé professeur du Conservatoire de Prague en 1842. Ses meilleurs élèves sont Laub et Dreyschok, frère du pianiste de ce nom.

MILET (Jacques), cordelier de la stricte observance, né à Drogheda en Irlande, vers 1590, vécut au couvent des cordeliers irlandais appelés de *Saint-Isidore*, à Naples, et y mourut en 1639. Il a écrit un traité de musique intitulé : *Dell' Arte musica ossia metodo di canto*, Naples, 1630, in 8°.

MILHÈS (Isidore), professeur de chant et compositeur, né à Toulouse vers 1800, apprit à jouer du violon à l'âge de douze ans, et commença l'étude du chant en 1821. Admis au Conservatoire de Paris comme pensionnaire, il y compléta ses études musicales. Après avoir débuté comme baryton au théâtre de Marseille, il se rendit à Milan avec une lettre de recommandation de Rossini pour le professeur de chant Banderali, avec qui Milhès travailla quelque temps. De Retour en France, il a chanté au *théâtre des Nouveautés* les traductions d'opéras italiens; puis, en 1835, il fut attaché au théâtre de Nimes, et dans l'année suivante, il donna des représentations à celui de Toulouse. Rentré à Paris vers la fin de 1836, il débuta à l'Opéra-Comique dans le rôle de *Zampa* ; mais n'y ayant pas eu d'engagement, il se rendit en Amérique. En 1840 il revint en Europe et fut engagé dans une compagnie italienne pour l'Espagne. Fixé enfin à Paris, il a quitté la scène et s'est livré à l'enseignement du chant. Comme compositeur, il a publié un grand nombre de romances, de duos pour le chant, d'airs, et d'hymnes religieuses. On a de lui une méthode de chant.

MILHEYRO (Antoine), compositeur portugais, né à Braga, était, au commencement du dix-septième siècle, maître de chapelle à la cathédrale de Coïmbre, puis fut appelé à Lisbonne, où il obtint un canonicat. On a de lui : *Rituale romanum Pauli V jussu editum, subjuncta missu pro defunctis a se musicis numeris adaptata, cantuque ad generalem regni consuetudinem redacta* ; Coïmbre, 1618, in 4°. Milheyro a laissé aussi en manuscrit un traité concernant la théorie de la musique.

MILIONI (Pierre), musicien du seizième siècle, né à Rome, a publié dans cette ville un livre de tablature de guitare sous ce titre : *Il primo, secondo e terzo libro d'intavolatura, sopra i quali ciascuno da se medesimo può imparare a suonare di chitarra spagnuola, accordare, fare il trillo, il ripieco, e anco trasmutar sonate da una lettera all' altra corrispondente.* Mersenne en cite une édition publiée à Rome, en 1624 (*Harmon. univ. Traité des instruments*, livre II, p. 96 verso). La quatrième édition de cet ouvrage est datée de Rome, 1627, in-8° oblong. E.-L. Gerber en cite une de 1638, sous le titre de *Corona del primo, secondo e terzo libro d'intavolatura*, etc. C'est probablement la cinquième.

MILIZIA (François), littérateur italien, a fourni des renseignements sur les théâtres de l'Italie dans un écrit intitulé : *Del Teatro*, Rome 1771. Il en a été publié une deuxième édition à Venise, 1773, in-4° de 100 pages.

MILLER (Le P. Jean-Pierre), recteur et sous-prieur du monastère de Murienthal, vers le milieu du dix-huitième siècle, est auteur d'une dissertation intitulée : *De falsis artis musicæ brevis ac succincta prolusio qua ad declamationes aliquot A. D. VI... Apr. benigne au-*

dæudas patronos et fautores decenter invitat etc. *Helmstadii*, *Mich. Gunther Leuckart*, 1751, in-4°, de 16 pages.

MILLER (Edmond), docteur en musique, naquit en 1731, à Doncaster, et fit ses études musicales sous la direction de Burney, auteur de l'Histoire de la musique. A l'âge de vingt-cinq ans il fut nommé organiste dans sa ville natale, et pendant cinquante ans il occupa cette place. Jusqu'à ses derniers jours, il donna aussi des leçons de piano. Il mourut à Doncaster le 12 septembre 1807, à l'âge de soixante-seize ans. On a publié de cet artiste : 1° *Six solos pour la flûte allemande*, sous ce titre : *Solos for the German flute with remarks on double tonguing* ; Londres, 1752. — 2° Six sonates pour le clavecin ; ibid., 1768. — 3° Élégies avec accompagnement de clavecin, 1773. — 4° Douze chansons anglaises ; idem, ibid. — 5° *Selection of psalms* (choix de psaumes mis en musique) ; ibid., 1774. Cette collection a été si favorablement accueillie du public, que le nombre des souscripteurs s'est élevé à cinq mille. — 6° Quelques psaumes de Watts et de Wesley à 3 voix, à l'usage des méthodistes ; Londres, 1801. — 7° *Institutes of Music for young beginners on the harpsichord* (Principes de musique pour les clavecinistes commençants) ; Londres, 1771. Cet ouvrage a obtenu un si brillant succès, qu'il en a été fait seize éditions. — 8° *Letters in behalf of professors of music residing in the country* (Lettres en faveur des musiciens de la campagne) ; Londres, 1784, in-4°. — 9° *Elements of the Thoroughbass and composition* (Éléments de la basse continue et de la composition) ; Londres, 1787, in-fol. Miller a traduit en anglais le Dictionnaire de musique de J.-J. Rousseau, mais sa traduction, dont dix-huit feuilles environ avaient été imprimées, n'a point été publiée. Il en existe trois ou quatre exemplaires formés de bonnes feuilles qui avaient été fournies à l'auteur pendant l'impression : c'est une rareté bibliographique fort recherchée en Angleterre.

MILLER (Jules), chanteur et compositeur, est né à Dresde en 1782. Dès l'âge de huit ans, ses dispositions pour la musique étaient remarquables. Il possédait aussi une voix de soprano si belle, qu'il fut emmené à Prague en 1791 pour chanter au couronnement de l'empereur. Cependant il ne recevait point de leçons de musique et ne s'instruisait dans cet art que par instinct. Vers cette époque il commença cependant l'étude du violon sous la direction d'un maître obscur : il parvint sur cet instrument à une assez rare habileté. En 1799 il entreprit un voyage et donna, comme violoniste, un concert à Halle, qui fut dirigé par Turk. De là il alla à Amsterdam, et y débuta comme ténor au théâtre allemand. Il y joua le rôle de *Tamino* dans *la Flûte enchantée*. Cet essai fut heureux. Miller chanta ensuite à Flensbourg et au théâtre de la cour, à Schleswig. Ce fut à celui-ci qu'il fit représenter en 1802 son premier opéra intitulé : *Der Freybrief* (Le Privilège), qui fut applaudi avec chaleur. L'année d'après il fut attaché au théâtre de Hambourg : c'est là que s'établit sa réputation comme chanteur dramatique, et à cette époque il fut considéré comme le meilleur ténor de l'Allemagne. A Breslau, où il alla en quittant Hambourg, il se lia avec Berner et Ch. M. Weber. L'amitié de ces deux hommes remarquables en des genres différents, exerça une heureuse influence sur la direction de Miller dans la composition, et les connaisseurs constatèrent ses progrès dans l'opéra qu'il fit représenter à Breslau sous ce titre : *Die Verwandlung* (La Métamorphose). Cet ouvrage fut joué avec succès dans plusieurs grandes villes de l'Allemagne, entre autres à Hambourg et à Berlin. Après avoir joué dans celle-ci, à Vienne, à Dessau et à Leipsick, il fut attaché à une troupe ambulante depuis l'année 1810 jusqu'en 1813 ; situation peu convenable pour un artiste si remarquable, mais que son esprit de désordre et d'indépendance lui faisait trouver agréable. C'est dans cette période qu'il fit jouer à Leipsick son *Officier cosaque*, devenu populaire en Allemagne. Il avait pris la résolution de se rendre en Russie, et déjà il était arrivé à Varsovie lorsqu'il reçut de Kotzebue une invitation pour se rendre à Kœnigsberg, où il fut engagé pour le théâtre. Il y écrivit son opéra intitulé : *Die Alpenhütte* (La Chaumière des Alpes), et *Hermann et Thusnelda* : les livrets de ces deux ouvrages avaient été composés pour lui par Kotzebue. En 1816 il se fit entendre de nouveau à Berlin, puis à Francfort-sur-le-Mein, où le public l'accompagna en triomphe jusqu'à sa demeure après une représentation de *La Clémence de Titus*, de Mozart. Le grand-duc de Hesse-Darmstadt l'engagea ensuite pour son théâtre où les conditions les plus avantageuses lui furent faites. Cependant il n'y resta que jusqu'en 1818, et de là il alla à Hanovre. En 1820 on le retrouve à Amsterdam où il passa plusieurs années, quoiqu'il fit de temps en temps des voyages en Allemagne pour y faire représenter ses ouvrages, entre autres sa *Mérope*, que Spohr considérait comme une des bonnes productions de l'époque. En 1827, Miller fit un voyage à Paris ; l'année suivante il était à Bruxelles, où il donnait des concerts avec Drouet. De là il

alla donner des représentations à Riga, Petersbourg et Moscou. De retour à Lubeck et à Hambourg en 1830, il ne s'y arrêta pas longtemps, car l'année d'après il était à Berlin, où il donnait des leçons de chant. En 1833, il prit la direction du théâtre de Dessau. Depuis ce temps le désordre de sa conduite le jeta dans une sorte d'abrutissement où il ne lui resta plus même le souvenir de sa gloire passée. Séparé de sa femme et de ses enfants qui languissaient à Dessau dans une profonde misère, il traîna de ville en ville une existence dégradée. Il est mort à Charlottenbourg, près de Berlin, le 7 avril 1851. Outre les opéras de cet homme singulier, cités plus haut, on connaît aussi de lui les petits opéras intitulés : *Julie ou le Pot de fleurs*, le *Bouquet rendu*, et *Michel et Jeannette*. Son dernier ouvrage dramatique est un opéra-comique intitulé : *Perruque et musique*, qui fut représenté à Dresde, en 1846. On a gravé de sa composition : 1° La partition de l'*Officier cosaque*, réduite pour le piano ; Dresde, Hilscher. — 2° Plusieurs recueils de chants à trois et à quatre voix, des canons, et des chansons à voix seule avec accompagnement de piano. Il avait en manuscrit des messes à grand orchestre, des motets, le *Pater noster* de Klopstock, et des ouvertures de concert. On connaît aussi de lui Six Chants à voix seule et à 4 voix avec accompagnement de piano, op. 28 ; Leipsick, Hofmeister ; Six Chants à 4 voix d'hommes ; *Demande et réponse* pour 4 ténors et 4 basses. — Une fille de Miller, cantatrice, a été attachée aux théâtres de Dusseldorf, Cassel, Berlin et Vienne, depuis 1835 jusqu'en 1846.

MILLET (JEAN), chanoine et premier chantre à la cathédrale de Besançon, naquit vers 1620, à Fondremand, bailliage de Vesoul, de parents simples cultivateurs. Après avoir été attaché comme enfant de chœur à la musique de la cathédrale de Besançon, et y avoir terminé ses études, il embrassa l'état ecclésiastique, et resta attaché à la même église. L'archevêque Antoine-Pierre de Grammont, qui protégeait Millet, le chargea de publier de nouvelles éditions des *Livres de chœur*. Il mourut vers 1682. On a de lui : *Directoire du chant grégorien* ; Lyon, 1666, in-4° de 176 pages ; bon ouvrage où il y a de curieuses observations sur les rapports des modes anciens avec les huit tons du plain-chant. On lui attribue aussi l'*Art de bien chanter en musique, ou la Belle Méthode*, qu'on dit avoir été gravé par Pierre de Loisy ; mais l'existence de ce dernier ouvrage n'est pas bien prouvée ; à moins que ce ne soit le précédent présenté sous un autre titre ; ce qui est vraisemblable, car le P. Martini cite ce dernier ouvrage dans le premier volume de son Histoire de la musique, sous la date de Lyon, 1666.

MILLEVILLE (JEAN DE), musicien français, vécut dans la première moitié du seizième siècle, et fut attaché au service de Renée de France, fille de Louis XII, qui avait épousé Hercule II d'Este, duc de Ferrare. Parmi les manuscrits de la Bibliothèque impériale de Paris, on trouve, dans un volume coté F 540 du supplément, une pièce qui a pour titre : *Rolle des gentilshommes, dames et damoiselles, et officiers de la maison de très-haute et très-puissante dame Renée de France, duchesse de Ferrare, dressé par maître Guillaume Barbel, commis de ses finances* ; on y lit à l'article de la chapelle : « Jean de Milleville, que monseigneur le « duc de Ferrare amena de France chantre en « sa chapelle, envoyé quérir par madite dame « avecque promesse de gaiges qu'il eust, et de- « puis ayant ledit sieur laissé sa chapelle, elle l'a « accepté et retenu aux mêmes gages et estats. » On trouve dans le huitième livre de motets publiés par Pierre Attaignant, sous le titre de *Liber octavus XX musicales motetos quatuor, quinque, vel sex modulos habet* (Paris, 1534, in-4° obl. gothique), un *Ecce nos reliquimus* à quatre voix, indiqué sous le nom de *Jean de Ferrare* : il y a quelque vraisemblance que cette composition est du Jean de Milleville dont il s'agit ici, car il était d'usage alors de désigner les artistes par quelque sobriquet, par le lieu de leur naissance, ou par celui de leur habitation ajouté à leur prénom. Jean de Milleville dut aller à Ferrare vers 1530, car le mariage du souverain de cette ville avec Renée de France n'eut lieu qu'à la fin de juin 1528, et l'on voit que cette princesse ne l'emmena pas avec elle, mais qu'elle l'*envoya quérir*.

MILLEVILLE (ALEXANDRE), excellent organiste, était fils du précédent. Il naquit en 1521, non à Ferrare, comme il est dit dans la première édition de la *Biographie universelle des musiciens*, mais à Paris. Il était âgé de neuf ans lorsque son père alla se fixer à la cour de Ferrare. J'étais alors dans le doute s'il était fils ou petit-fils de Jean, parce que j'avais trouvé dans un catalogue un ouvrage imprimé sous le nom de *Milleville* en 1629 ; mais on verra dans l'article suivant que cet ouvrage appartient à son fils, *François Milleville*, dont aucun biographe n'a parlé. D'autre part, on voit dans l'*Apparato degli uomini illustri di Ferrara* (p. 130), qu'il mourut à l'âge de soixante-huit ans, ainsi que l'indique son tombeau placé dans l'église de Saint-Roch à Ferrare. Enfin, un recueil de

Madrigaux d'Alexandre Milleville ayant été imprimé à Venise en 1575, je disais qu'en supposant qu'il ne fût âgé que de vingt ans lorsqu'il écrivit cet ouvrage, il serait né en 1555, et n'aurait pas eu soixante-huit ans en 1629, mais soixante et quatorze. Tous les doutes sont dissipés aujourd'hui à ce sujet, car Frizzi établit d'une manière certaine dans ses *Memorie per la Storia di Ferrara* (T. IV, p. 414) qu'Alexandre Milleville mourut le 7 septembre 1589, à l'âge de soixante-huit ans : il était donc né en 1521, et était fils de Jean. Il fut grand organiste pour son temps et compositeur de mérite. Il ne fut pas le maître de Frescobaldi, comme on l'a cru jusqu'à ce moment, car celui-ci ne naquit qu'en 1587 ou 1588, comme je l'ai démontré. Tout le reste de la biographie d'Alexandre Milleville qui se trouve dans la première édition de mon livre appartient à son fils François. On ne connaît d'Alexandre Milleville que des *Madrigali a cinque voci*, imprimés à Venise, en 1575, in-4°.

MILLEVILLE (François), fils du précédent, naquit à Ferrare, vraisemblablement vers 1565. Tout ce qu'on trouve dans les ouvrages d'Augustin Superbi et de Quadrio, concernant Alexandre Milleville, ne peut lui appartenir, parce que la date de sa mort, donnée dans l'article précédent, ne peut se concilier avec les faits rapportés par ces auteurs : il est donc évident que ces faits concernent le fils de cet artiste. Ce fut donc François Milleville qui, après avoir été au service du roi de Pologne, passa à celui de Rodolphe II, et qui revint en Italie en 1612, après la mort de ce monarque, et y retrouva son ancien élève Frescobaldi (1), avec qui il se rendit à Rome en 1614. Postérieurement à cette date, il eut la place de maître de chapelle de la cathédrale de Volterra; mais il la quitta quelques années après pour celles de maître de chapelle et d'organiste de la cathédrale de Chioggia, dans l'État vénitien, ainsi qu'on le voit par les frontispices de ses derniers ouvrages. Il y vivait encore en 1639, et était alors âgé d'environ soixante-quinze ans. On a de cet artiste : 1° *Harmonici fiori, madrigali a due, tre et quattro voci*, en six livres. Le premier a paru en 1614, à Venise, et le dernier en 1624. — 2° *Il primo libro de' Madrigali in concerto a 4, 5 e 8 voci in occasione delle nozze del Sig. Conte* Vincenzo Cantalamai, op. 3; in Venezia app. Giac. Vincenti, 1617, in-4°. — 3° *Messa in concerto, Domine, Dixit, Magnificat a otto voci, e un motetto a 9*, op. 5; ibid, 1620, in-4°. C'est une deuxième édition. — 4° *Il secondo libro delle Messe, una a 4 voci in concerto, e due a otto voci*, op. 6; ibid, 1617, in-4°. — 5° *Motetti a 2, 3, 4, 5 et 6 voci*, en sept livres ; le dernier a paru en 1620. — 6° *Letanie della B. V. con le sue antifone a 8 voci*, op. 8; in Venezia app. Aless. Vincenti, 1619. — 7° *Messe e Salmi a 3 voci*, op. 17; ibid, 1620. — 8° *Concerti spirituali a 1, 2, 3, 4 voci, lib. I*. ibid. — 9° *Gemme spirituali a 2 e 3 voci*; ibid., 1622. — 10° *Letanie della B. V. a 3 voci concert.* op. 19. et 20; ibid., 1639.

MILLICO (Joseph), compositeur et chanteur distingué, naquit en 1739 à Terlizzi, ville de la Pouille, et non à Milan, comme le prétend l'abbé Bertini. On manque de renseignements sur sa jeunesse et ses études; on sait seulement qu'il subit fort jeune la castration, et que sa voix devint un fort beau soprano. Gluck, qui l'avait entendu en Italie, le considérait comme un des plus grands chanteurs de cette époque. Lorsque Millico visita Vienne en 1772 et y fut attaché au théâtre de la cour, cet illustre compositeur le choisit pour donner des leçons de chant à sa nièce. En 1774 Millico s'éloigna de Vienne et se rendit à Londres, où il chanta pendant les années 1774 et 1775, puis il alla à Berlin. De retour en Italie vers 1780, il fut attaché à la musique du roi de Naples, et y jouit d'une faveur décidée dont il abusa quelquefois, dit-on, pour opprimer d'autres artistes qui excitaient sa jalousie. Parmi les compositions de Millico, on remarque : 1° *La Pietà d'amore*, opéra semi-séria, représenté à Naples en 1785. — 2° *La Zelinda*, opéra séria, ibid., 1787. — 3° *Nonna per fare dormire i Bambini*; Naples, 1792. — 4° Cantates avec instruments : *Il pianto d'Erminia; La morte di Clorinda; La Nutrice d'Ubaldo*. — 5° Ariettes italiennes, avec accompagnement de harpe, 1er, 2me et 3me recueils, chacun de six ariettes; Vienne, Artaria. — 6° 12 Canzonettes avec accompagnement de piano et violon; Londres, 1777. — 7° Duos nocturnes pour deux ténors, deux violons et piano, en manuscrit.

MILLIN (Aubin-Louis), connu particulièrement sous le nom de *Millin de Grandmaison*, naquit à Paris le 19 juillet 1759. Après avoir terminé ses humanités, il se livra à l'étude des sciences, de la philologie, et à des recherches littéraires. A l'époque de l'organisation des écoles centrales, il fut nommé professeur d'histoire à

(1) Dans la notice de Frescobaldi, j'ai suivi la tradition et j'ai dit qu'il fut élève d'Alexandre Milleville, mais les renseignements que vient de me fournir le livre de Frizzi, cité dans l'article précédent, m'ont éclairé. Frescobaldi, né en 1587 ou 1588, n'a pu être l'élève d'un homme mort en 1589.

celle de Paris; puis il succéda à l'abbé Barthélemy en qualité de conservateur du cabinet des antiques de la Bibliothèque nationale. Il conserva cette place jusqu'à sa mort, arrivée le 14 août 1818. Au nombre des ouvrages de ce savant infatigable on trouve un *Dictionnaire des Beaux-Arts*; Paris, 1806, 3 vol. in-8°; ouvrage recherché et devenu rare, qui n'est qu'une traduction de la *Théorie des Beaux-Arts* de Sulzer, avec l'addition d'un certain nombre d'articles concernant les antiquités, mais où Millin n'a pas fait entrer l'important supplément de Blankenburg. On y trouve de bons articles relatifs à la musique.

MILLOT (NICOLAS) était en 1575 un des maîtres de la chapelle de musique de Henri III, roi de France. Il obtint, dans cette année, le prix de la lyre d'argent au concours du *Puy de musique*, à Évreux, pour la composition de la chanson à plusieurs voix qui commençait par les mots : *Les espics sont. à Cérès*. (Voyez l'écrit intitulé *Puy de musique érigé en l'honneur de Madame sainte Cécile*, publié d'après un manuscrit du seizième siècle, par M. Bonnin et Chassant, p. 53.) On trouve dans le *Septième livre de chansons nouvellement composées en musique par bons et excellents musiciens* (Paris, Nicolas Duchemin, 1557, in-4°), trois chansons françaises à 4 voix, lesquelles sont de Millot, sous les noms de *Nicolas*, et Nicolas M. Le *dix-neuvième livre de chansons nouvellement composées à quatre et cinq parties par plusieurs auteurs*, imprimé à Paris, en 1567, par Adrien Le Roi et Robert Ballard, contient trois chansons de Millot, dont les premiers mots sont : *Ma Maîtresse ; Je l'ay si bien; Le Souvenir*. Enfin, la chanson à trois voix du même, *Je m'en allais*, se trouve dans le premier livre des chansons à 3 parties, composées par plusieurs auteurs; ibid., 1578.

MILTITZ (CHARLES-BORROMÉE DE), chambellan du roi de Saxe, conseiller intime et gouverneur du prince royal, naquit à Dresde le 9 novembre 1781. Un penchant décidé pour la poésie et plus encore pour la musique, se manifesta en lui dès son enfance. A l'âge de onze ans il s'étonnait déjà par sa manière de jouer sur le piano les morceaux difficiles de cette époque. Le plaisir qu'il eut alors à entendre la *Flûte enchantée*, de Mozart, lui inspira le vif désir de composer aussi, et sans autre guide que son instinct, il se mit à faire quelques essais. Destiné à la carrière des armes, il entra au service à l'âge de seize ans; mais la vie de garnison n'interrompit pas ses études poétiques et musicales. Plus tard il entra dans la garde royale à Dresde et y passa cinq années pendant lesquelles il perfectionna son instruction près d'un maître de composition et par sa correspondance avec Rochlitz. En 1811 il demanda sa retraite de la garde, et alla s'établir dans une maison de campagne à Scharfenberg, près de Meissen, dans l'espoir de se livrer en liberté aux arts qu'il affectionnait ; mais la guerre qui se déclara l'année suivante vint l'arracher à sa retraite, et l'obligea à reprendre du service. La paix le rendit à ses travaux en 1814 ; il profita du repos qu'elle lui laissait pour recommencer ses études de composition avec Weinlig, élève de l'abbé Mattei, et en 1820 il fit un voyage en Italie pour achever de s'instruire dans l'art. Pendant un séjour de huit mois à Naples, il écrivit un opéra bouffe pour un des théâtres de cette ville; mais cet ouvrage ne fut pas représenté. De retour à Dresde en 1823, il y fut élevé aux dignités de chambellan du roi et de gouverneur du prince royal, mais cette haute position ne l'empêcha pas de cultiver les arts comme il le faisait auparavant. Il est mort à Dresde le 18 janvier 1845. Ses principales productions sont une messe solennelle (en *sol* mineur) dont on parle avec éloge en Allemagne, une ouverture de concert inspirée par les poésies d'Ossian, et l'opéra de *Saül*, joué avec succès à Dresde en 1833, et dont la partition, arrangée pour le piano, a été publiée à Leipsick, chez Breitkopf et Haertel. Les autres opéras de M. de Miltitz sont *Alboin et Rosamunde*, composé en 1835, et *Czerni Georges*, représenté à Dresde en 1839. Parmi ses compositions religieuses, on remarque un *Stabat Mater*, exécuté à Dresde en 1831, et un *Requiem* qui fut entendu dans la même ville en 1836. Son ouverture pour le drame de Schiller, *la Fiancée de Messine*, a obtenu du succès en Allemagne. M. de Miltitz a écrit aussi beaucoup de morceaux pour le piano et des chansons allemandes dont on a publié quelques-unes à Meissen et à Leipsick. On a aussi de lui de bonnes observations sur la situation de la musique en Allemagne et en Italie, dans les *Oranienblætter* (Feuilles d'oranger), qui parurent depuis 1822 jusqu'en 1825, en trois volumes in-8°. Enfin, il a fourni quelques articles concernant la musique à l'*Abendzeitung* (Gaz. du soir) de Dresde, à la Gazette musicale de Leipsick, et au recueil intitulé *Cæcilia* (t. 16, p. 282 et suiv., et t. 17, p. 180 et suiv.).

MIMNERME, joueur de flûte et poëte élégiaque, était originaire de Colophon, de Smyrne ou d'Astypalée. Il fut contemporain de Solon, et se distingua surtout par ses élégies, dont il ne nous reste que quelques fragments conservés par

Stobée. Horace préférait Mimnerme à Callimaque, et Properce dit qu'en matière d'amour ses vers valaient beaucoup mieux que ceux d'Homère :

Plus in amore valet Mimnermi versus Homero.
(Lib. I, *Eleg.* 9, vers. 11.)

On peut consulter sur ce poète musicien : 1° Schœnemann (Philippe-Christian-Charles), *Commentatio de vita et carminibus Mimnermi;* Gottingue, 1823, in-4°. 2° Marx (Christian), *Dissertatio de Mimnermo;* Coesfeld, 1831, in-4°.

MINÉ (Jacques-Claude-Adolphe), organiste du chœur de l'église de Saint-Roch, à Paris, est né le 4 novembre 1796. Admis le 5 septembre 1811 comme élève au Conservatoire de musique, il y a étudié le violoncelle et l'harmonie. Miné était neveu de Perne, ancien inspecteur de l'École royale de chant et de déclamation. Après avoir rempli ses fonctions d'organiste et s'être livré à l'enseignement pendant plus de vingt ans, Miné a obtenu la place d'organiste de la cathédrale de Chartres. Il est mort dans cette ville en 1854. Il a publié : 1° Fantaisie pour piano et violon, op. 1; Paris, A. Meissonnier; op. 16; Paris, Simon Gaveaux. — 2° Nocturne; idem, op. 15; Paris, Hanry. — 3° Fantaisie pour piano et violoncelle, op. 25 ; Paris, A. Meissonnier. — 4° Concerto de société pour le piano ; ibid. — 5° Plusieurs trios pour piano, violon et violoncelle. — 6° Sonates faciles pour piano seul, op. 4 ; Paris, Frère. — 7° Beaucoup de morceaux de différents genres pour piano et d'autres instruments, seul ou en société avec d'autres artistes. — 8° Méthode de violoncelle; Paris, A. Meissonnier. — 9° Idem pour la contrebasse ; ibid. — 10° *Livre d'orgue contenant l'office de l'année, tout le plainchant arrangé à trois parties, et suivi de pièces d'orgue,* op. 26 ; Paris, A. Meissonnier. Cet ouvrage a pour base le plain-chant parisien, et ne peut plus être utile. Miné a été collaborateur de Fessy, dans la collection de messes, hymnes, proses, etc., arrangées pour l'orgue, et publiées sous le titre de *Guide de l'Organiste;* Paris, Troupenas, 1839, 12 livraisons in-folio. Enfin, on connaît sous son nom un journal de pièces d'orgue, dont il a paru 5 années, sous le titre de *L'Organiste français* (en collaboration avec Fessy); Paris, Richault, et des *Pièces d'orgue,* en 2 suites, op. 54; ibid. Miné a écrit aussi pour la collection des Manuels de Roret un traité de plain-chant sous ce titre : *Plain-Chant ecclésiastique romain et français;* Paris, Roret, 1837, 1 vol. in-16. C'est un livre très-défectueux et rempli d'erreurs. Enfin,

on a de cet artiste : *Cinquante Cantiques à voix seule avec accompagnement de piano ou orgue, à l'usage des confréries;* Paris, 1848, 1 vol. in-18.

MINELLI (Pierre-Marie), né à Bologne vers 1666. En 1684 il devint élève de *Jean-Baptiste Mazzaferrata,* célèbre compositeur de cette époque. Après que ses études furent terminées, il obtint la place de maître de chapelle de l'église Sainte-Lucie, dans sa ville natale. L'Académie des philharmoniques l'admit au nombre de ses membres en 1695; il en fut *prince* (président) pour la seconde fois en 1699, pour la troisième en 1704, et pour la quatrième en 1709. Il mourut en 1712. On trouve dans la bibliothèque de l'abbé Santini, à Rome, une collection de motets à voix seule avec 2 violons et basse continue pour l'orgue, de Pierre-Marie Minelli, en manuscrit.

MINELLI (Jean-Baptiste), un des plus savants chanteurs sortis de l'école de Pistocchi, naquit à Bologne en 1687, et fut soumis fort jeune à la castration. Sa voix était un contralto de la plus belle qualité. Il excellait surtout dans le chant d'expression, quoiqu'il ne manquât pas d'agilité dans les traits et qu'il eût un trille excellent. Il brillait à Rome vers 1715.

MINELLI (Le P. Angiolo-Gabriele), moine de l'ordre des Franciscains appelés *Mineurs conventuels,* vécut au couvent de Bologne vers le milieu du dix-huitième siècle. Il est connu par un petit traité de musique qui a pour titre : *Ristretto delle regole più essenziali della musica; in Bologna, nella stamperia di Lelio della Volpe,* 1732, in-4° de 32 pages. Il a été fait une deuxième édition de cet opuscule chez le même libraire, en 1748, in-4°.

MINGOTTI (Régine) (1), célèbre cantatrice du dix-huitième siècle, dont le nom de famille était *Valentini,* naquit à Naples en 1728, de parents allemands. Elle n'était âgée que de dix mois lorsque son père, officier au service de l'Autriche, reçut l'ordre de se rendre à Grætz, en Silésie, et l'emmena avec lui. Restée orpheline, elle eut pour tuteur un oncle qui la mit au couvent des ursulines à Grætz. La musique qu'on y chantait au chœur fit sur elle une impression si vive, qu'elle supplia l'abbesse de lui donner quelques leçons de chant, afin qu'elle pût faire aussi sa partie. L'abbesse fit ce qu'elle

(1) Elle est appelée *Catherine* par Gerber, Choron et Fayolle, et tous les copistes de ces auteurs; mais Mancini, contemporain de la Mingotti, lui donne son véritable prénom.

désirait et lui enseigna les éléments de la musique et du solfège; mais avant qu'elle eût atteint sa quatorzième année, son oncle mourut, sa pension cessa d'être payée au couvent, et elle retourna près de sa mère et de ses sœurs. Inhabile aux soins du ménage, elle fut en butte aux railleries de sa famille; sa voix et son goût pour le chant excitaient surtout la mauvaise humeur de ses sœurs. Pour se soustraire à des tracasseries sans cesse renaissantes, Régine épousa Mingotti, Vénitien déjà vieux qu'elle n'aimait pas, mais qui avait à ses yeux le mérite de l'arracher à de mauvais traitements. Cet homme était directeur de l'Opéra de Dresde : il comprit le parti qu'il pouvait tirer de la belle voix de sa femme, et la confia aux soins de Porpora, alors maître de chapelle de la cour, et le plus célèbre professeur de chant de cette époque. Sous la direction d'un tel maître, la jeune Mingotti fit de rapides progrès. Attachée au théâtre de l'electeur, elle n'eut d'abord que des appointements peu considérables; mais bientôt ses succès lui procurèrent des avantages plus dignes de son talent. Ses succès eurent tant d'éclat, que la célèbre cantatrice Faustine Bordoni, alors au service de la cour, ne put dissimuler sa jalousie, et qu'elle s'éloigna de Dresde pour aller en Italie. La réputation de la Mingotti se répandit bientôt jusqu'en ce pays, et des propositions lui furent faites pour le grand théâtre de Naples. Elle y parut avec éclat en 1748, dans l'*Olympiade* de Galuppi, et n'étonna pas moins les Italiens par la pureté de sa prononciation que par la beauté de sa voix et de son chant. Après un pareil triomphe, elle reçut des propositions d'engagement de toutes les grandes villes de l'Italie; mais elle les refusa parce qu'elle en avait un avec la cour de Dresde.

De retour en cette ville, elle y chanta son rôle de l'*Olimpiade* avec un succès prodigieux. Hasse et sa femme (Faustine) étaient alors revenus dans la capitale de la Saxe; ce compositeur y remplissait les fonctions de maître de chapelle. Burney, qui a connu la Mingotti à Munich, en 1772, rapporte, d'après elle, l'anecdote suivante : Dans la crainte que la jeune rivale de sa femme ne la fît oublier, Hasse écrivit pour la Mingotti, qui devait jouer un rôle dans son *Demofoonte*, un air difficile qui n'était accompagné que de quelques notes pincées par les violons, espérant que, n'étant point soutenue par l'harmonie, son intonation s'égarerait. Séduite par la beauté de cet air (*Se tutti i mali miei*), elle s'empressa de l'étudier; mais bientôt elle reconnut le piège, et mit tant de soin dans l'exécution du morceau, qu'il devint pour elle l'occasion d'un nouveau triomphe. M. Farrenc me fait remarquer qu'il a trouvé dans le *Demofoonte* de Hasse (scène 6me du 2me acte) un air de *mezzo soprano* sur les paroles *se sapessi i mali miei*, et non *se tutti i mali miei*; cet air, facile d'ailleurs, et dont l'étendue vocale n'est que d'*ut* grave à *fa* sur la cinquième ligne de la clef de sol, n'a pas d'accompagnement *pizzicato*; en sorte que l'anecdote paraît plus que douteuse. Il est possible toutefois que Hasse ait changé cet air pour faire disparaître les traces de sa ruse malveillante. Il est difficile de croire que la Mingotti inventa cette histoire vingt-quatre ans après la date de l'événement. En 1751, elle s'éloigna de Dresde pour aller à Madrid, où elle chanta avec Gizziello, sous la direction de Farinelli. Charmé par la beauté de sa voix, celui-ci mettait tant de prix à la réserver uniquement pour les spectacles et les concerts de la cour, que non-seulement il lui défendait de se faire entendre ailleurs, mais qu'il ne voulait même pas qu'elle étudiât dans une chambre ou elle pouvait être entendue dans la rue. Après deux ans de séjour en Espagne, elle se rendit à Paris, puis à Londres, à l'automne de 1754, et ses succès n'eurent pas moins d'éclat dans ces villes qu'à Madrid, à Dresde et à Naples. Plus tard elle chanta dans les villes principales de l'Italie, et partout elle causa autant d'étonnement que de plaisir. Cependant elle resta attachée à la cour de Dresde tant que le roi Auguste vécut : après sa mort, en 1763, elle s'établit à Munich, où elle jouissait de l'estime générale. Lorsque Burney visita cette ville en 1772, la Mingotti avait conservé la beauté de sa voix, et parlait de la musique avec une connaissance profonde de l'art. Sa conversation était animée; elle parlait également bien l'allemand, le français, l'italien, et pouvait suivre une conversation en anglais et en espagnol. Elle chanta devant Burney pendant plusieurs heures en s'accompagnant elle même au piano. En 1787 elle se retira à Neubourg, sur le Danube, où elle est morte en 1807, à l'âge de soixante-dix-neuf ans. Son portrait, peint au pastel par Rosalba, est dans la galerie de Dresde.

MINGUET (Paul), musicien espagnol, fut attaché à la chapelle royale de Philippe V et de Charles III. Il est auteur de deux traités de musique dont le premier a pour titre : *Reglas, y advertencias generales, que enseñan el modo de tañer todos los instrumentos majores, y mas usuales, como son la guitarra, tiple, vandola, cythara, clavicordis, organo, harpa, psalterio, bandurria, violin, flauta traversa, y la flautilla, con varios tañidos, danzas, contradanzas, y otras cosas semejan-*

les, etc.; Madrid, Joaquin Ibarra, 1752-1754. Le second ouvrage est intitulé : *Quadernillo nuevo, que en ocho Laminas finas demuestran y esplican el arte de la musica, con todos sus rudimentos para saber solfear, modular, transportar, y otras curiosidades, muy utiles*; Madrid, Manuel Martinsgrave, sans date. Forkel présume que ce livre a paru en 1774; M. Soriano-Fuertes confirme cette conjecture (*Historia de la musica española*, tome IV, p. 193).

MINOJA (AMBROISE), compositeur et professeur de chant, naquit le 21 octobre 1752 à *l'Ospitaletto*, près de Lodi. Il était âgé de quatorze ans lorsqu'il commença à cultiver la musique pour son amusement : plus tard il en fit sa profession, moins par nécessité que par goût, car il était né dans l'aisance. Après avoir fait, sous la direction de Sala, un cours de composition, il alla demeurer à Milan, où il succéda à Lampugnani dans la place d'accompagnateur de l'opéra, au théâtre de *la Scala*. En 1787, il écrivit pour ce théâtre l'opéra sérieux intitulé *Tito nelle Gallie*. L'année suivante il alla à Rome, où il composa pour le théâtre *Argentina* la *Zenobia*. De retour à Milan, il y fut nommé maître de chapelle à l'église des PP. de *la Scala*, et dès lors il n'écrivit plus que de la musique religieuse. Lorsque les Français entrèrent en Italie sous la conduite du général Bonaparte, Minoja concourut pour une marche et une symphonie funèbre en l'honneur du général Hoche, et obtint le prix, qui consistait en une médaille de la valeur de cent sequins. La société italienne des sciences, arts et belles-lettres ayant été organisée avec le royaume d'Italie, Minoja fut un des huit membres de la section de musique de cette académie, et obtint la place de censeur du Conservatoire de Milan. Il écrivit, pour le couronnement de Napoléon à Milan, un *Veni Creator* et un *Te Deum* à trois voix et orchestre, qui furent exécutés à la cathédrale, par deux cent cinquante musiciens. Il écrivit aussi une cantate pour le théâtre de *la Scala*, à l'occasion du mariage d'Eugène Beauharnais, vice-roi d'Italie. Minoja est mort à Milan le 3 août 1825. Outre les compositions précédemment citées de cet artiste, on connaît de lui des quatuors pour deux violons, alto et basse, intitulés : *I divertimenti della Campagna*; des sonates de piano, publiées à Brunswick; un *De profundis* à 3 voix et orchestre, qui se trouve dans les archives de la société des arts et des lettres de Livourne, et qui a été publié à Milan, chez Ricordi; une messe de *Requiem* conservée à Milan et chez l'abbé Santini, à Rome; un *De profundis* à 4 voix en langue italienne; des leçons de Job à 1 voix; d'autres leçons pour voix de soprano et chœur; un *Sanctus* à 3, et une messe solennelle à 4. Minoja a publié : *Lettere sopra il canto*, Milan, Mussi, 1812, in-8° de 26 pages. On a fait une traduction allemande de cet écrit; elle est intitulée : *Minoja, über den Gesang, ein Sendschreiben an B. Asioli*; Leipsick, Breitkopf et Haertel, 1815, in-8° de 23 pages.

MINORET (GUILLAUME), maître de musique de Saint-Victor, fut aussi un des quatre maîtres de chapelle de Louis XIV. Il mourut à Paris en 1717, dans un âge avancé. En 1682, il composa le *Te Deum* qui fut chanté à Saint-Victor pour la naissance du duc de Bourgogne. On connaît de lui en manuscrit plusieurs motets parmi lesquels on cite comme les meilleurs : 1° *Lauda Jerusalem Dominum* — 2° *Quemadmodum desiderat*. — 3° *Venite exultemus*. — 4° *Nisi Dominus*. On trouve en manuscrit, à la bibliothèque Impériale de Paris, une messe de Minoret sur des mélodies de Noël.

MINOZZI (MARCEL), maître de chapelle de l'église cathédrale de Carpi, dans la première moitié du dix-septième siècle, est connu par un recueil de compositions intitulé : *Salmi per vespri, Sinfonie e Litanie a 3, 4 e 5 voci, con violini*; Venise, Alex. Vincenti, 1638, in-4°.

MION (JEAN-JACQUES-HENRI), maître de musique des enfants de France, obtint sa charge en 1743. Il vivait encore en 1761; mais il ne paraît plus dans un état des officiers de la maison du roi pour l'année 1765, que j'ai consulté. En 1741 il a fait représenter à l'Opéra de Paris *Nitétis*, tragédie lyrique en cinq actes, de sa composition. Il a écrit aussi la musique de *L'Année galante*, ballet représenté à Versailles le 14 mars 1747, et, à Paris, le 11 avril suivant.

MIQUEL (J.-E.) jeune, professeur de musique à Montpellier, est auteur d'un système de notation de la musique dont il a donné l'explication dans un ouvrage intitulé : *Arithmographie musicale, méthode de musique simplifiée par l'emploi des chiffres*; Paris, 1842, in-8° de 48 pages, avec 26 pages de musique. L'*Arithmographie musicale* est une tablature numérique produite par la combinaison des chiffres avec certains signes de la notation moderne, et avec la portée réduite à une seule ligne, telle qu'on la voit dans certains manuscrits du moyen âge.

MIRABELLA (VINCENT), noble sicilien et savant antiquaire, né en 1570 à Syracuse, s'appliqua dès sa jeunesse à l'étude des mathématiques, de la géographie, de l'histoire et cultiva la musique et la poésie. Il mourut à Modica

en 1624. En 1606, il a publié à Palerme le premier livre de ses madrigaux à quatre voix. Dans un volume qu'il a fait paraître en 1603 à Salerne, sous le titre de *Infidi Lumi*, concernant les antiquités, on trouve quelques dissertations relatives à la musique.

MIRECKI (François), né à Cracovie en 1794. A l'âge de quatre ans il jouait déjà du piano. Il n'en avait que six lorsqu'on lui fit donner un concert, dans lequel il exécuta un concerto de Haydn et une sonate de Beethoven avec accompagnement de violoncelle. Après avoir fait ses études littéraires au collège, à l'école normale et à l'université de sa ville natale, il se rendit à Vienne en 1814. Des artistes célèbres, tels que Beethoven, Salieri, Hummel, Moscheles et Pixis, s'y trouvaient alors réunis, et l'on y entendait de bonne musique bien exécutée. Mirecki s'y lia avec la plupart de ces hommes d'élite et y forma son goût pour l'art sérieux. Il reçut des leçons de Hummel pour le piano et pour la composition, tandis que le professeur Preindl lui enseignait la théorie de l'harmonie. Cependant ses études furent interrompues par la proposition que lui fit le comte Ossolinski de l'accompagner dans sa terre : il y passa environ deux années, pendant lesquelles il écrivit ses premières compositions. En 1816, Mirecki se rendit à Venise : il y demeura environ une année, pendant laquelle il étudia la méthode italienne de chant et se livra à des travaux littéraires; puis il alla à Milan avec une lettre de recommandation pour l'éditeur Ricordi, qui lui fit bon accueil et publia quelques-uns de ses ouvrages. Vers la fin de 1817, le jeune artiste arriva à Paris, où son existence fut assez pénible dans les premiers temps. Cependant quelques œuvres de sonates et un bon trio pour piano, violon et violoncelle, qu'il y publia commencèrent à le faire connaître, et lui firent trouver des élèves pour le piano. L'éditeur Carli, qui, à la recommandation de Ricordi, avait fait paraître ces ouvrages, l'employa à donner des éditions des psaumes de Marcello, des duos et trios de Clari et des duos de Durante, avec accompagnement de piano. Pendant son séjour à Paris, Mirecki écrivit un opéra polonais intitulé *Cygunia* (les Bohémiens) qui fut représenté à Varsovie en 1820. En 1822 il retourna à Milan et écrivit la musique des ballets *Ottavia*, *le Château de Kenilworth*, et *I Baccanali aboliti*, qui eurent du succès. Ces ouvrages furent publiés pour le piano, chez Ricordi, ainsi que des sonates faciles pour le piano et un traité d'instrumentation en langue italienne. En 1824, Mirecki écrivit pour le théâtre de Gênes *Evandro in Pergamo*, opéra sérieux, qui ne put être représenté qu'au mois de décembre de cette année, à cause de la mort du roi de Sardaigne. Dans l'intervalle il fit un voyage dans le midi de l'Italie et visita Florence, Rome et Naples. De retour à Gênes, il y donna son opéra qui fut accueilli avec faveur et obtint vingt-six représentations consécutives. Après ce succès, il accepta la direction du théâtre de Lisbonne et s'y rendit avec une compagnie de chanteurs et de danseurs. Au mois de mars 1826 il y donna son opéra *I due Forzati*, qui fut accueilli avec froideur. Il y écrivait *Adriano in Siria* lorsque la mort du roi de Portugal, Don Juan VI, interrompit les représentations et fit cesser son entreprise. En quittant Lisbonne, il visita l'Angleterre, puis retourna à Gênes, où il s'était marié; il y vécut pendant douze ans dans la position de professeur de chant. En 1838, le sénat de la ville libre de Cracovie l'appela pour diriger dans cette ville une école de chant dramatique : il s'y rendit et depuis lors, il ne s'en est éloigné pendant quelques mois que pour aller faire représenter à Milan, en 1844, *Cornelio Bentivoglio*, opéra sérieux qui ne réussit pas. Dans l'année suivante il fit jouer à Cracovie, par les élèves de son école, un opéra polonais dont le titre était *Une nuit dans l'Apennin*. Depuis lors, Mirecki a écrit deux messes, des oratorios et une symphonie. Les principaux ouvrages de cet artiste estimable sont deux trios pour piano, violon et violoncelle, op 11 et 36; des sonates pour piano seul, op. 18, 21 et 24; sonates pour piano et violon, op 22; adagio et allegro pour piano, 2 violons, alto, violoncelle et contrebasse op. 38; des rondeaux pour piano, op. 7, 12 et 20; plusieurs suites de variations; une fantaisie avec variations, op 13 ; plusieurs recueils de polonaises et de mazourkes; des divertissements et tarentelles. Son traité d'instrumentation a pour titre : *Trattato intorno agli stromenti, ed all'istrumentazione* ; Milan, Ricordi, 1825, in-fol. Mirecki vivait encore à Cracovie en 1858.

MIRECOURT (Eugène de), pseudonyme. Voyez **JACQUOT** (Charles-Jean-Baptiste).

MIRO (...), compositeur portugais, né à Lisbonne, y fit ses études musicales sous la direction de Bontempo. Il y prit la direction du théâtre d'opéra en 1836 et y fit représenter en 1837 *Atar*, opéra sérieux. En 1840, il y a donné aussi *Virginia*.

MIROGLIO (Pierre-Jean), fils d'un violoniste italien établi à Paris comme marchand de musique, naquit dans cette ville vers 1750, et fut élève de son père pour le violon. Il a fait graver de sa composition cinq livres de sonates

pour violon et basse, et plusieurs livres de duos pour deux violons.

MIRUS (ADAM-ERDMANN), magister et recteur adjoint au gymnase de Zittau, naquit à Adorf (Saxe) le 26 novembre 1656, et mourut à Zittau le 3 juin 1727. Ce savant est auteur d'un livre rempli de détails curieux, qu'il a publié sous ce titre : *Kurze Fragen aus der Musica sacra worinnen den Liebhabern bey Lesung der biblischen Historien, etc.* (Courtes questions sur la musique sacrée, dans lesquelles on donne aux amateurs qui lisent les histoires bibliques des renseignements spéciaux, avec des tables nécessaires) ; Gœrlitz, 1707, in-12. Deuxième édition ; Dresde, 1715, in-8°. On trouve aussi des renseignements sur la musique des lévites dans le Lexique des antiquités bibliques du même auteur (Leipsick, 1714, in-8°), pages 32, 163, 240, 343, 730 et 868.

MIRY (CHARLES), professeur de composition et chef d'orchestre au Conservatoire de Gand, est né dans cette ville, le 14 avril 1823. D'abord élève de la même école, il y reçut de Mengal (voyez ce nom) des leçons d'harmonie et de contrepoint. Ses premiers essais de composition ayant excité l'intérêt de ses concitoyens, l'administration communale de Gand lui accorda pendant deux années un subside pour qu'il allât terminer son éducation musicale à Paris. De retour dans sa patrie, M. Miry a voulu témoigner sa reconnaissance aux magistrats en dédiant à la ville de Gand une symphonie qu'il venait de terminer, et qui fut exécutée avec succès. Devenu sous-chef d'orchestre du théâtre, directeur de la société des *Mélomanes* de sa ville natale, et directeur du Cercle musical, il a écrit beaucoup de musique de danse, des chœurs, des compositions pour l'orchestre, des pièces d'harmonie pour les instruments à vent, des fanfares et des romances. Son premier essai de musique dramatique fut un opéra flamand en 3 actes, intitulé *Brigitta*, qui fut représenté en 1847 au théâtre Minard, de Gand. En 1851 une médaille et une prime lui furent décernées dans un concours ouvert par la Société royale des beaux-arts de sa ville natale par la composition d'une ouverture et d'un chœur, et deux ans après, l'association dite *Nederduitsch Taelverbond*, de Gand, lui accorda une mention et une prime pour trois chœurs flamands, genre dans lequel il réussit. Ses chants pour des voix d'hommes *Vlaemsche Leeuw* (Lion flamand) et *La Belgique*, sont devenus populaires. En 1854 M. Miry a fait représenter au grand théâtre de Gand *La Lanterne magique*, opéra en 3 actes qui a été joué aussi avec succès à Bruxelles et à Louvain. Son ouvrage dramatique le plus important est son *Charles-Quint*, opéra en 5 actes joué au grand théâtre de Gand, et qui a reçu un accueil favorable dans les villes principales de la Belgique. Ce fut au succès de cet opéra que M. Miry fut redevable de sa nomination de professeur de composition au Conservatoire de la ville en 1857. Postérieurement, il a publié des collections de chants flamands pour une et plusieurs voix sur des paroles de M. Destanberg, lesquels sont destinés aux écoles primaires. Ces chants se font remarquer par le naturel des mélodies et par le caractère rhythmique.

MISCIA (ANTOINE), virtuose sur la viole, sur la guitare à sept cordes et sur *l'accordo*, grand instrument à archet monté de onze cordes. Il vivait à Naples en 1601 (voyez la *Pratica musica* de Cerreto, p. 157).

MISENUS (GEORGES-THÉODORE), cantor à Meissen, dans la seconde moitié du seizième siècle, a publié un manuel des principes de musique sous ce titre : *Quæstiones musicæ in usum scholæ Meisnensis* ; Gœrlitz, 1573, in-8°.

MISEROCCA (BASTIEN), maître de chapelle et organiste de l'église St.-Paul, à Massa, naquit à Ravenne, dans la seconde moitié du seizième siècle. Il a fait imprimer à Venise, chez Vincenti, en 1609 et 1611, plusieurs messes, vêpres et motets. On connaît aussi de lui *I pietosi affetti a una, due, tre et quattro voci con Letanie della Beata Virgine a sei voci, libri* 1, 2, 3, *in Venezia, appresso G. Vincenti*, 1611-1618, in-4°.

MISLIWECZEK (JOSEPH). Voy. MYSLIWECZEK.

MITFORD (JEAN), écrivain anglais de la seconde moitié du dix-huitième siècle, a publié un livre qui a pour titre : *Essay on the harmony of Language, etc.* (Essai sur l'harmonie du langage) ; Londres, 1774, in-8°. On y trouve des observations sur l'union de la poésie et de la musique.

MITHOBIUS (HECTOR), docteur en théologie, surintendant général du pays de Mecklenbourg, et pasteur primaire à Ratzebourg, naquit à Hanovre en 1600, et mourut en 1655. Dix ans après sa mort on a publié un ouvrage de sa composition intitulé : *Psalmodia Christiana, das ist grundliche Gewissens-Belehrung, was von der christlichen Musica sowohl vocali als instrumentali zu halten, allen allen und neuen Music-Ruden, absonderlich aber des meinung Sel. h. m. Theophili Grossgebauers in seiner aeulich edirten WæchterstimmeCap. XI, entgegen gesetzet* (Psalmodie chrétienne, ou éclaircissement fondamental, dans lequel il est traité de la musique chrétienne, tant vocale

qu'instrumentale); Jéna, 1665, in-4°. Il y a aussi des exemplaires de la même date portant l'indication de Brême et de Wittenberg. Ce livre contient trois sermons, une dédicace, une préface et un appendix où l'on trouve des choses fort curieuses pour l'histoire de la musique.

MITSCHA (Le chevalier FRANÇOIS-ADAM DE), compositeur, né le 11 janvier 1746 à Jaromeritz ou Jaromerz (Bohême) mourut à Gratz, où il était conseiller impérial, le 19 mars 1811. En 1790, il fit représenter à Vienne l'opéra intitulé *Adraste et Isidore*, qui eut quelque succès. On connaît en manuscrit de cet amateur : 1° Douze symphonies pour orchestre ; — 2° Onze nocturnes pour sept et neuf instruments ; — 3° six quatuors pour deux violons, alto et basse ; — 4° un trio pour deux violons et violoncelle, et des pièces d'harmonie pour 2 hautbois, 2 clarinettes, 2 cors et 2 bassons.

MITTAG (JEAN-GODEFROID), directeur de musique à Uelzen, naquit à Leipsick au commencement du dix-huitième siècle. A l'occasion de l'inauguration du nouvel orgue de Uelzen, construit par Jean-Georges Stein, il a publié un écrit qui a pour titre : *Historisch-Abhandlung von der Erfindung, Gebrauch, Kunst und Vollkommenheit der Orgeln, mit Anmerkungen erlaütert und bei Gelegenheit der solennen Einweihung des neuen Orgelwerks in der Marienkirche zu Uelzen herausgegeben* (Traité historique de l'invention, de l'usage, de l'art et de la perfection des orgues, éclairci par des notes, et publié à l'occasion de la dédicace solennelle de l'orgue nouvellement construit dans l'église de Sainte-Marie à Uelzen) ; Lunebourg, 1756, in-4° de 15 pages.

MITTENREYTTER (JEAN), facteur d'orgues à Leyde, a construit en 1765 l'orgue de l'église luthérienne de Delft, composé de 23 registres, 2 claviers à la main et pédale, et l'orgue de l'église catholique de Leyde.

MITTERMAYER (GEORGES), né le 3 janvier 1783 à Fürth, près de Ratisbonne, apprit la musique au couvent de Windberg, près de Straubing, et fit ses premières études littéraires à Landshut, puis entra au lycée de Munich où il reçut des leçons de chant de Winter. La beauté de sa voix de basse et sa bonne méthode le firent engager en 1805 en qualité de chanteur de la cour; l'année suivante, il débuta au théâtre royal de Munich avec succès. Il y brilla particulièrement dans les opéras de Paër et de Rossini. Retiré avec la pension, après vingt-huit ans de service, il s'est livré à l'enseignement du chant. Il est mort à Munich, le 16 janvier 1858, à l'âge de soixante-quinze ans. On a gravé de lui des variations pour le chant, sur le thème *Nel cor più non mi sento*; Munich, Falter. Les membres de la Liederkranz de Munich, ayant mis en musique quelques poésies du roi Louis de Bavière, les chantèrent en présence de ce prince le 25 mai 1829, et les publièrent sous ce titre : *Gedichte Seiner Majestæt des Kœnigs Ludwig von Bayern in Musik gesetzt und gesungen von den Mitgliedern des Liederkranzes*, etc.; Munich, Falter, et Mayence, Schott. On trouve dans ce recueil le Lied *an die Liebende* pour 4 voix d'hommes, composé par Mittermayer.

Un fils de cet artiste (ÉDOUARD), né à Munich, en 1814, a été violoniste distingué, membre de la chapelle du roi de Bavière, et professeur au Conservatoire de Munich. Il avait reçu, à Paris, des leçons de Baillot pour son instrument et se faisait remarquer par la beauté du son et la pureté du style. Il est mort à Munich le 21 mars 1857, à l'âge de quarante-trois ans.

Le second fils de Georges Mittermayer (LOUIS) bon violoniste aussi, fut d'abord attaché à la chapelle du roi de Bavière, puis est entré au service de la cour, à Carlsruhe, en qualité de premier violon.

MIZLER (ÉTIENNE-ANDRÉ), né à Greitz (Saxe), dans la seconde moitié du dix-septième siècle, a fait imprimer une thèse académique sous ce titre : *De campanis in electorali ad Albim academia XVI Calend. Novemb. A. O. R. 1695. (Magistri) Stephanus Andreas Mizler et Joannes Christophorus senffleus Greitsheimio, et Viroberga Franci publice disputabant in audit. philosoph.*; Lipsiæ, 1696, in-4° de 16 pages.

MIZLER DE KOLOF (LAURENT-CHRISTOPHE), fils du bailli de Wettelsheim, près d'Anspach, naquit en ce lieu le 25 juillet 1711. Ayant été envoyé au gymnase d'Anspach, il y apprit la musique et le chant sous la direction d'Ehrenmann; Carl fut son maître de violon, et sans autre guide que lui-même Mizler étudia la flûte. En 1735 il se rendit à l'université de Leipsick : trois ans après il y fut gradué *magister*. Entraîné vers la culture des sciences et des arts, il alla ensuite à l'université de Wittenberg pour y suivre un cours de jurisprudence, puis il retourna à Leipsick et y étudia la médecine. En 1736 il ouvrit dans cette ville des cours publics de mathématiques, de philosophie et de musique. Son goût pour cet art s'était développé par les occasions qu'il avait d'entendre souvent l'illustre J. S. Bach et les concerts de Leipsick, ainsi que par la lecture des écrits de Mattheson et d'autres théoriciens.

Préoccupé de la pensée d'élever la musique à la dignité d'une science philosophique, il publia, en 1736, une dissertation intitulée : *Quod musica scientia sit*. Deux ans après il fonda, avec le comte Lucchesini et le maître de chapelle Bumler, une société centrale de musique dont il fut nommé secrétaire, et qui avait pour objet de résoudre les problèmes et les questions qui pourraient être proposés concernant cet art-science. Pour atteindre ce but, la société devait publier, sous la direction de Mizler, une sorte de journal paraissant par cahiers à des époques indéterminées. Ce journal eut le titre de *Bibliothèque musicale*; il en fut publié trois volumes et un cahier dans l'espace de dix-huit ans. Les statuts de la société musicale fondée par Mizler se trouvent dans le deuxième cahier du troisième volume de la *Bibliothèque musicale*. La rédaction d'une grande partie de cet écrit périodique lui appartient (1). Musicien érudit, mais sans génie, il voulut cependant faire des essais de composition, dans des études d'odes pour le clavecin dont la médiocrité excita l'hilarité des artistes. Il en parut un éloge ironique dans l'*Ehrenpforte* de Mattheson; Mizler prit cet éloge au sérieux, et y fit, dans sa Bibliothèque, une réponse qui augmenta le nombre des rieurs. Appelé en 1745 à Konskie, en Pologne, pour enseigner les mathématiques aux fils du comte Malakowski, il fit, avant son départ de Leipsick, quelques dispositions pour assurer l'existence de sa société, et même il conserva la librairie qu'il y avait établie, afin de faciliter la publication de la suite de la Bibliothèque musicale; mais il ne put empêcher que cette publication ne se ralentît et que la société ne fût dissoute par le fait, quelques années après. En 1747, il fut gradué docteur en médecine à Erfurt. Plus tard il alla s'établir à Varsovie, et le roi de Pologne lui accorda des titres de noblesse. C'est depuis ce temps qu'il ajouta le titre *de Kolof* à son nom de Mizler. Vers 1754 il transporta à Varsovie sa librairie et y établit une imprimerie. Il mourut dans cette ville au mois de mars 1778, à l'âge de soixante-sept ans.

Les ouvrages publiés de Mizler sont : 1° *Dissertatio quod musica scientia sit et pars eruditionis philosophicæ*; Leipsick, 1734, in-4°;

(1) Les membres de cette société de musique étaient : 1° le comte de Lucchesini; 2° Mizler; 3° George Henri Bumler, maître de chapelle à Anspach; 4° Christophe-Théophile Schroetel, organiste à Nordhausen; 5° Henri Bockmeyer, cantor à Wolfenbuttel; 6° Klemann, maître de chapelle à Hambourg; 7° Stoelzer, maître de chapelle à Gotha; 8° G. F. Lingke; 9° Spiess, compositeur et auteur d'un traité de composition; 10° Hændel; 11° W. Weiss.

Une deuxième édition a paru en 1736, in-4° de 24 pages. — 2° *Lusus ingenii de præsenti bella augustiss. atque invictiss. imperatoris Caroli VI, cum fœderalis hostibus, ope tonorum musicorum illustrato*; Wittenberg, 1735. — 3° *Neu eroeffnete Musikalische Bibliothek oder gründliche Nachricht nebst unpartheischen Urtheil von musikalischen Schriften und Büchern* (Bibliothèque musicale nouvellement ouverte, ou notices exactes et analyses impartiales d'écrits et de livres sur la musique, etc.) premier volume, composé de 6 parties publiées séparément, depuis 1736 jusqu'en 1738, avec le titre général donné ci-dessus, à Leipsick, 1739, in-8°. Deuxième volume, en quatre parties publiées depuis 1740 jusqu'en 1743, avec le titre général; Leipsick, 1743, in 8°. Troisième volume, divisé en quatre parties formant 778 pages, non compris les tables, depuis 1746 jusqu'en 1752, avec le titre général; Leipsick, 1752, in-8°. Quatrième volume, dont la première partie seulement, renfermant 182 pages, a été publiée à Leipsick, en 1754. — 4° *Musikalischer Staarstecher, in welchem rechtschaffener Musikverständigen Fehler bescheiden angemerckt*, etc. (L'oculiste musicien qui découvre et annote modestement les fautes de musique, et persifle les folies des soi-disant compositeurs); Leipsick, 1740, in-8°. Ce journal n'a pas été continué. — 5° *Die Anfangsgründe der Generalbasses, nach mathematischer Lehrart abgehandelt*, etc. (Éléments de la basse continue, traités d'après la méthode mathématique, et expliqués au moyen d'une machine inventée à cet effet); Leipsick, 1739, in-8°. La description de cette machine se trouve dans la Bibliothèque musicale. — 6° La traduction allemande du *Gradus ad Parnassum*, ou traité de composition de Fux, sous ce titre : *Gradus ad Parnassum oder Anführung zur regelmässigen musikalischen Composition, etc.*; Leipsick, 1742, in-4°. Mizler a publié de sa composition : Odes morales choisies pour l'utilité et l'amusement des amateurs de clavecin, etc.; Leipsick, 1740-1743. Trois suites, et quatre sonates pour la flûte traversière, le hautbois ou le violon, arrangées de manière qu'on peut aussi les exécuter sur le clavecin; Leipsick, in fol.

MOCKER (....), professeur de musique et première clarinette du grand théâtre à Lyon, en 1790 et années suivantes, a publié de sa composition : 1° Duos pour deux clarinettes, op. 1; Lyon, Aruand. — 2° Nocturne pour basson et piano, op 3; ibid. — 3° Fantaisie concertante pour clarinette et piano, op. 4; ibid.

MOCKER (Ernest), fils du précédent, pianiste et compositeur, professeur à Lyon, a publié : 1° Grande sonate pour piano; Paris, Dufaut et Dubois (Schonenberg). — 2° Quatre divertissements pour piano seul, op 2; ibid. — 4° Fantaisie sur des airs de la *Dame blanche;* ibid.

MOCKERT (....), facteur d'orgues à Halberstadt, vers la fin du dix-septième siècle, naquit à Langenstein, près de cette ville. Après avoir construit plusieurs instruments renommés de son temps, il s'est retiré en 1717 au couvent de Rossleben.

MOCKERT (Christophe), fils du précédent, habile facteur d'orgues, né à Halberstadt, en 1689, s'est fait connaître avantageusement par dix-huit instruments qu'il a construits en différentes villes. Après avoir vécu trente-six ans à Rossleben, il y est mort en 1753.

MOCKERT (Jean-Christophe), fils de Christophe, né à Rossleben, s'est fait connaître aussi comme un bon facteur par les orgues qu'il a construites vers le milieu du dix-huitième siècle à Erfurt, à Rossleben, à Rehmusen sur la Saale, à Niemstadt et à Naumbourg.

MOCKWITZ (Frédéric), arrangeur de musique pour le piano, naquit en 1773, à Lauterbach, près de Stolpen (Saxe), où son père était prédicateur. Après avoir étudié le droit à Wittenberg, il s'adonna particulièrement à la culture de la musique, qu'il enseigna à Dresde pendant une longue suite d'années. Il mourut dans cette ville, au mois de décembre 1849. Il a arrangé à quatre mains pour le piano des symphonies, ouvertures et quatuors de Haydn, Mozart et Beethoven. On a de sa composition des *Lieder* avec piano et des danses allemandes.

MODELLIUS (J.-G.) était étudiant à l'université de Wittenberg lorsqu'il publia une thèse intitulée : *An campanarum sonitus* etc.; Wittenberg, 1703, in-4°.

MODERNE (Jacques), musicien français du seizième siècle, surnommé *Grand Jacques*, à cause de sa taille élevée, fut maître de chapelle de Notre-Dame du Confort, à Lyon, et établit dans la même ville une imprimerie de musique. Sur les ouvrages sortis de ses presses, il prend le nom de *Jacques Moderne de Pinguento alias Grand Jacques*. Gessner cite de sa composition (*Bibliothèque univers.*, lib. VII) les ouvrages suivants : 1° Chansons françaises à quatre parties. — 2° Motets à cinq et à six voix, lib. 3. Le plus ancien recueil de motets imprimé par Jacques Moderne porte la date de 1532; le dernier est de l'année 1556. Le premier de ces recueils a pour titre général : *Motetti del Fiore*, parce qu'on y voit au frontispice une fleur gravée sur bois. Bien que ce titre soit en italien, chaque livre en particulier en a un en latin, par exemple : *Liber primus cum quatuor vocibus*. Le premier livre, le troisième, le quatrième et le cinquième contiennent les motets à quatre voix ; le deuxième livre ne renferme que des motets à cinq. Le premier et le second livre ont paru en 1632; le troisième paraît avoir été réimprimé en 1539, et les quatrième et cinquième, en 1542. La plupart des auteurs dont les motets remplissent les cinq livres de cette collection, dont la rareté est maintenant excessive, sont français, mêlés de quelques noms belges et espagnols. Ces artistes sont : Hilaire Penet, Loiset Pieton, André de Silva, Lupus, Hesdin, Nic. Gombert, F. de Layolle, Claudin, J. Courtois, Adrien Willaert, Richafort, L'Héritier, Verdelot, Archadelt, Jaquet, A. Mornable, N. Fauchier, Benedictus, Hottinet Bara, P. Manchicourt, Huglier, Jo. de Billon, Carette, Gardane, P. de Villers, F. du Lys, C. Dalbi, Consilium, H. Fresneau, P. Colin, P. de la Fasge, Robert Naccle, Laurens Lalleman, Jan des Boys, Hugues de la Chapelle, Claudin, Jo. Preiau, Louis Narbays, Jacques Haneuze, Morel, Ernoult, Caussin, N. Benoist, Mortera, Lupi, Morales, et Pierre Moulu.

Les livres premier, troisième, quatrième et cinquième sont complets à la Bibliothèque royale de Munich ; le deuxième livre est à la Bibliothèque impériale de Vienne.

Quatre autres volumes très-rares sont sortis des presses de Jacques Moderne; le premier a pour titre : *Liber decem Missarum, à præclaris et maximi nominis musicis contextus ; nuperrime adiunctis duabus missis nunquam hactenus in lucem emissis*, etc. *Jacobus Modernus à Pinguento excudebat*; Lugduni, 1540, petit-in-fol. Ce recueil contient des messes de Moulu, de Layolle, de Richafort, de J. Mouton, de Guillaume Prévost, de Gardane, de Lupus, de Jannequin, de Jean Sarton et de Villers. Les autres volumes contiennent les messes de Pierre Colin et de Morales (*voyez* ces noms). Jacques Moderne a publié une collection en onze livres sous le titre : *Le Parangon des chansons, contenant plusieurs nouvelles et delectables chansons que oncques ne furent imprimees au singulier prouffit et délectation des musiciens; imprimé à Lyon, par Jacques Moderne dit Grand Jaques*, etc. 1538-1543, in-4° obl. Le premier livre contient 26 chansons, le second livre 31, le troisième 26, le quatrième 32, le cinquième 28, le sixième 25, le septième 27, le huitième 30, le neuvième 31, le dixième, 29, le onzième 29. Quelques-uns de ces livres ont été réimprimés, car il existe à la bibliothèque royale de Munich

un exemplaire des quatre premiers livres qui portent les dates de 1538-1539, et un autre exemplaire des dix premiers livres imprimés en 1540-1543; enfin, le premier livre de l'exemplaire du dernier catalogue de la bibliothèque Libri, dont la vente s'est faite à Londres au mois de juillet 1862, était sans date. Cet exemplaire, qui renfermait les neuf premiers livres, reliés en un volume, a été vendu *deux mille francs*. Les quatre parties de chaque chanson sont imprimées en regard et opposées les unes aux autres, en sorte que le chanteur du *superius* est en face du *tenor*, et l'*altus* en face du *bassus*. L'existence du onzième livre a été inconnue jusqu'à ce jour : un exemplaire de ce livre appartient à M. Farrenc. Enfin, M. Brunet cite, dans son *Manuel du libraire* : *Le Difficile des chansons, livre contenant des chansons nouvelles à quatre parties, en quatre livres, de la composition de plusieurs maîtres*; Lyon, Jacques Moderne, 1555-1556, petit in-4° obl.

MOEHRING (FERDINAND), pianiste et compositeur, né à Berlin, vers 1816, a fait ses études musicales à l'Académie des beaux-arts de cette ville, sous la direction de Rungenhagen. Vers la fin de 1839, il s'établit à Sarrebruck comme professeur; mais, en 1845, il fut appelé à Neuruppin, en qualité de directeur de musique. Une ouverture et une symphonie de sa composition ont été exécutées à Berlin et à Leipsick en 1837 et 1840, et l'Académie royale de chant de la première de ces villes a fait entendre, en 1840, un psaume qui obtint l'approbation des connaisseurs. Postérieurement M. Mœhring s'est particulièrement livré à la composition de *Lieder* à voix seule avec accompagnement de piano, ou pour plusieurs voix, de chants pour des voix d'hommes, et de petites pièces telles que des nocturnes pour piano.

MOELLER (J.-C.), claveciniste et compositeur allemand, vivait vers 1780. Il a fait imprimer à Francfort et à Spire des quatuors pour piano, violon, alto et basse, des préludes, des quatuors pour violon, et quelques bagatelles pour le chant.

MOELLER (JEAN-GODEFROID), professeur de piano à Leipsick, au commencement du dix-neuvième siècle, étudiait la théologie à l'université de cette ville, en 1797. Il fut élève du célèbre organiste Kittel, à Erfurt. On a gravé de sa composition : 1° Sonate pour piano à quatre mains; Leipsick, 1797. — 2° Douze variations pour piano seul; ibid. — 3° Seize variations ; idem, ibid. — 4° Fantaisie et fugue, idem; ibid. 1805. Gerber paraît incertain, dans son nouveau Lexique des musiciens, s'il n'y a pas identité entre cet artiste et le précédent, et si les initiales de prénoms de celui-ci ne sont pas une faute d'impression ; mais si la date de 1780, donnée par lui, comme étant celle où J. C. Moeller vivait à Francfort et y publiait des quatuors pour piano et pour violon, si, dis-je, cette date est exacte, ce musicien ne peut être le même que celui qui étudiait la musique et la théologie à Leipsick en 1797, et qui, sur le titre de la sonate à 4 mains publiée à Leipsick dans cette année, plaçait ces mots après son nom : *studiosus theol. et musices*.

MOERING (MICHEL), né à Hildburghausen, le 11 octobre 1677, fréquenta le collège de cette ville jusqu'en 1695, puis entra au gymnase de Cobourg, et alla achever ses études à l'université de Jena en 1698. En 1704, le duc de Hildburghausen le nomma première basse-taille de sa chapelle, puis gouverneur de ses pages. En 1712, l'emploi de *cantor* à Seidenstadt lui fut confié; mais il le quitta l'année suivante pour aller remplir les mêmes fonctions dans le lieu de sa naissance, et enfin il fut appelé à Cobourg, en 1720, comme *cantor* et magister. Il y a écrit beaucoup de morceaux de musique d'église qui ont eu de la réputation dans la première moitié du dix-huitième siècle, et qui sont restés en manuscrit.

MOERING (JEAN-PIERRE), né à Hildburghausen, en 1700, était attaché à la chapelle du prince d'Anhalt-Zerbst, en 1756, comme violoniste. Il a laissé en manuscrit plusieurs morceaux de musique instrumentale. Il est incertain si cet artiste est le même qui était directeur de musique, en 1765, à Œhringen, dans le royaume de Wurtemberg.

MOERL (GUSTAVE-PHILIPPE), né à Nuremberg, le 20 décembre 1673, y devint prédicateur à Saint-Sébald en 1724, puis fut président du Consistoire, bibliothécaire de la ville, et professeur de théologie. Il mourut le 7 mai 1750. Au nombre de ses écrits, on trouve deux sermons, le premier prononcé à l'occasion de l'installation d'un nouvel orgue, à l'église de Saint-Égide, et publié sous le titre : *Das rein gestimmte Orgelwerk unsers Herzens, oder christliche Einweihungspredigt eines neu verfertigten Orgelwerks, welches vor die allbereit 13 Jahr in Asche liegende Egidien-Kirche angeschaffet*, etc.; Nuremberg, 1709, in-4°. L'autre, à l'occasion de l'inauguration du nouvel orgue de l'église des Dominicains, intitulé: *Eingewethungs-Predigt der neuen Orgel in der Dominicaner-Kirche*; ibid., 1709, in-4°.

MOERS (MARC), organiste et facteur d'instruments à Lierre, dans la Campine (Belgique),

est mentionné dans le registre n° F 195 de la chambre des comptes, aux archives du département du Nord, à Lille, comme ayant reçu, au mois d'août 1508, trente et une livres cinq sous pour l'achat *d'ung manicor* (Manichordium) *que Monseigneur* (l'archiduc Charles, plus tard empereur Charles-Quint) *a fait acheller de lui pour son desduit el passetemps.*

MOESCHL (CHRISANTE), moine franciscain, naquit à Neubourg, dans la Bavière, près de la forêt de Bohême, en 1745. A l'âge de dix-neuf ans, il entra dans son ordre, et fut nommé organiste de son couvent. Kamerloher lui fit faire, vers cette époque, un cours de composition. Mœschl vivait encore en 1812, au couvent d'Ingolstadt. Il a laissé en manuscrit plusieurs compositions pour l'église, entre autres un oratorio. On a gravé de sa composition à Berlin, vers 1790, un recueil de pièces intitulé : *Unterhaltung beym Clavier* (Amusements pour le clavecin).

MOESER (CHARLES-FRÉDÉRIC), violoniste et chef d'orchestre du théâtre royal de Berlin, naquit dans cette ville, le 24 janvier 1774. Dès ses premières années, il montra d'heureuses dispositions pour la musique : son père, trompette-major du régiment de hussards de Ziethen, lui donna les premières leçons de violon dès qu'il eut atteint sa sixième année. Il n'était âgé que de huit ans lorsqu'il se fit entendre avec succès dans un concert public. Le roi de Prusse, Frédéric-Guillaume II, l'ayant entendu, le prit sous sa protection, et le fit entrer à l'âge de quatorze ans dans la chapelle du margrave de Schwedt. Après la mort de ce prince, Mœser retourna à Berlin et y entra bientôt après dans la chapelle du roi. Ce fut alors qu'il reçut des leçons de Hanke pour le violon, et qu'il étudia le mécanisme de cet instrument d'après une méthode régulière. Ses progrès furent rapides ; mais une intrigue amoureuse avec la comtesse de la Marck, fille naturelle du roi, le compromit, et vint arrêter le cours de ses études en le faisant exiler de Berlin. Le roi eut la bonté de lui envoyer cent ducats pour les frais de son voyage. Mœser se dirigea vers Hambourg par Brunswick, se fit entendre dans plusieurs villes, et commença sa réputation de virtuose. Les liaisons qu'il eut le bonheur de former à Hambourg avec Rode et Viotti l'initièrent aux principes d'une école de violon qui sera toujours le modèle de la pureté et de l'élégance. Les voyages qu'il fit en Danemark, en Norwége et surtout à Londres furent avantageux à sa fortune, et l'auraient été davantage si une liaison avec une cantatrice italienne ne lui eût fait oublier à Copenhague un engagement que Salomon lui avait envoyé pour ses concerts. Après la mort de Frédéric-Guillaume II, il lui fut permis de retourner à Berlin, et dès lors commença pour lui une carrière d'artiste plus sérieuse. Admis dans l'intimité du prince Louis-Ferdinand, il y connut Dussek, et reçut du beau talent de ce grand artiste une salutaire impulsion. En 1804, il alla à Vienne et reçut de Haydn et de Beethoven des éloges flatteurs sur sa manière d'exécuter leurs quatuors. La suppression de la chapelle du roi de Prusse, après les événements de la guerre de 1806, troubla l'existence de Mœser, comme celle de beaucoup d'autres artistes, et il dut alors chercher des ressources dans des voyages en Pologne et en Russie. Son séjour dans ce dernier pays se prolongea pendant plus de quatre ans. De retour à Berlin en 1811, il y donna des concerts où son talent excita les plus vifs applaudissements. La réorganisation de la chapelle royale l'attacha au service du roi en qualité de premier violon, et en 1825 il eut le titre de maître de concerts. Dix ans après il a fait un voyage à Paris avec son fils (Auguste) qui annonçait d'heureuses dispositions pour le violon. A son retour, il a visité Bruxelles et m'a remis une lettre de recommandation que Cherubini lui avait donnée. Il ne se faisait plus entendre dès lors qu'en accompagnant son fils. Il se proposait de faire avec celui-ci un nouveau voyage en Hollande et en Belgique, mais je ne l'ai plus revu. En 1841, le roi de Prusse lui a accordé le titre de maître de chapelle honoraire, en considération de ses longs services. Il est mort à Berlin, le 27 janvier 1851, à l'âge de soixante-dix-sept ans. La vie de cet artiste est, dit-on, remplie d'aventures romanesques. On connaît de Mœser une *Polonaise* qui a eu de la vogue, et quelques morceaux de salon.

MOESER (AUGUSTE), fils du précédent, né à Berlin, le 20 décembre 1825, montra dès ses premières années les plus heureuses dispositions pour le violon. Son père lui donna sa première instruction sur cet instrument. A l'âge de dix ans, il étonnait déjà les professeurs par son habileté précoce. Ce fut alors que son père me le présenta et je l'admis au Conservatoire de Bruxelles comme élève de Bériot. Ses progrès furent rapides et en peu d'années il devint un virtuose remarquable, particulièrement pour les difficultés vaincues de mécanisme. Sorti du Conservatoire à l'âge de dix-huit ans, il voyagea en Allemagne, en France, en Angleterre, et partout se fit entendre avec de brillants succès. Malheureusement, la vie de ce jeune artiste fut courte ; il mourut en 1859, dans une tournée en Amérique.

MOHAMMED BEN AHMED EL-HADDEL, Arabe d'Espagne, vécut à Grenade et mourut l'an 561 de l'hégire (1165 de l'ère

chrétienne). Il est auteur d'un traité de musique dont le manuscrit est à la bibliothèque royale de Madrid, et qui est mentionné dans la *Bibliotheca arabico-hispana* de Casiri, t. II, 73.

MOHAMMED BEN AHMED BEN HABR, écrivain arabe des Alpuxarres, dans le royaume de Grenade, vécut dans la première moitié du quatorzième siècle, et mourut l'an de l'hégire 741 (1340 de l'ère chrétienne). On a de lui un traité de musique dont le manuscrit est à la bibliothèque de l'Escurial (*voy.* Casiri, t. II, 80). Casiri a traduit le titre arabe par *De musica sacra*; mais le baron Hammer Purgstall est d'avis que l'ouvrage est plutôt un *Abrégé des principes de la musique mondaine*.

MOHAMMED BEN ISA BEN ASSAH BEN KERINSA EBN ABDALLAH HOSSAMEDDIN BEN-FETHEDDIN EL HAMBERRI (1), philosophe et jurisconsulte, né l'an 681 de l'hégire (1282 de l'ère chrétienne), vécut au Caire et y fit des cours publics de musique. Il mourut en 763 (1361). L'auteur du grand recueil biographique arabe, *Ekel Mehasin Jussuf el Faghriherdi*, qui a écrit la vie de Mohammed, dit avoir suivi ses leçons pendant l'année 745 (1344). Mohammed a laissé un traité de musique dont le titre arabe signifie : *Le but désiré dans la science des sons et des temps rhythmiques*. Il en existe un manuscrit au Muséum britannique.

MOHAMMED BEN ADOLMED-SCHID, écrivain arabe sur la musique, né à *Latakié*, dans la Syrie, est mort dans l'année de l'hégire 848 (1448 de J.-C.). Son traité, intitulé *Fethidjet*, est le plus complet et le plus renommé des livres arabes concernant la musique moderne. Il est divisé en deux parties, dont la première traite de la composition des modes, et le second, *du rhythme*. Il est dédié, suivant le baron Hammer Purgstall, au sultan *Bajasid*, ou Bajazet II : s'il en est ainsi, Mohammed ben Adolmedschid n'est pas mort en 1444, car Bajazet n'a succédé à son père Mahomet II qu'en 1481. L'ouvrage de cet écrivain se trouve parmi les manuscrits de la Bibliothèque impériale à Vienne.

MOHNIKE (THÉOPHILE-CHRÉTIEN-FRÉDÉRIC), né le 6 janvier 1781, à Grimmen, dans la Poméranie citérieure, commença ses études au gymnase de Stralsund, et les acheva aux universités de Greifswalde et de Jéna. Après avoir rem-

(1) Ce nom, suivant l'usage des Arabes, indique toute une généalogie : Il signifie : *Mohammed*, *fils d'Isa*, *fils d'Assah*, *fils de Kerinsa*, *neveu d'Abdallah Hossameddin*, *fils de Fetheddin*, etc.

pli pendant sept années les fonctions de précepteur dans une famille particulière, il obtint, en 1811, une place de professeur à l'école de Greifswalde, et fut nommé deux ans après recteur du même établissement. Devenu, en 1818, pasteur de la paroisse Saint-Jacques, de Stralsund, il résida dans cette ville jusqu'à sa mort, qui arriva le juillet 1841, à la suite d'un violent accès de goutte. Au nombre des ouvrages de ce savant, on remarque celui qui a pour titre : *Geschichte des Kirchengesanges in Neuvorpommern von der Reformation bis auf unsere Tage* (Histoire du chant de l'église dans la Nouvelle-Poméranie citérieure, depuis la réformation jusqu'à nos jours); Stralsund, 1831, 1 vol. in-8°. La première partie de ce livre renferme des renseignements pleins d'intérêt sur le sujet dont elle traite.

MOITA (JEAN-BAPTISTE), compositeur italien, né dans la seconde partie du seizième siècle, a publié : *Madrigali a sei voci*; Anvers, 1600, in-4°.

MOITESSIER (PROSPER-ANTOINE), facteur d'orgues, né à Carcassonne (dépt de l'Aude) en 1807, apprit dans sa jeunesse l'art du luthier, puis reçut en 1819 et 1820 les premières notions de la facture des orgues d'un ouvrier des Vosges nommé *Pilot*. Désirant augmenter ses connaissances dans cet art, il alla travailler dans les ateliers de Mirecourt; puis il se rendit à Paris et y entra comme ouvrier chez M. Lété (*Voyez* ce nom). Cependant la facture des orgues ne paraissant pas présenter d'avenir en France à cette époque, Moitessier retourna dans sa ville natale en 1826, et y passa plusieurs années dans une sorte d'oisiveté forcée. Fatigué de cette situation, il alla s'établir à Montpellier, vers 1830, et n'y fut pas d'abord plus heureux; mais enfin on lui proposa, en 1836, d'entreprendre la restauration de l'orgue du temple protestant, construit autrefois par le grand-père de M. Aristide Cavaillé. Son succès dans cet ouvrage lui fit confier la restauration de l'orgue de Saint-Fulcrand à Lodève (Hérault), fait par L'Épine en 1750. Vers 1837 il imagina d'appliquer à l'orgue les claviers transpositeurs semblables à ceux dont on faisait usage pour les pianos : ce qui déjà avait été fait en 1829 par Lété au petit orgue d'accompagnement de Saint-Leu. Depuis, M. Moitessier a construit ou réparé les instruments dont voici la liste : 1° Orgue de 8 pieds avec pédales à la chapelle Sainte-Marie, à Montpellier, en 1840. — 2° Grand 8 pieds à 4 claviers avec pédales de 16 pieds ouverts et bombarde pour Sainte-Madeleine, à Béziers, en 1841. — 3° Reconstruction du grand orgue de Saint-Vincent,

à Carcassonne, en 1842. — 4° Grand 8 pieds à 3 claviers et pédales, à l'église paroissiale de Saint-Remy (Bouches-du-Rhône), en 1842. — 5° Orgue de 8 pieds à trois claviers, à l'église paroissiale de Sainte-Affrique (Aveyron), en 1843. — 6° Grand huit-pieds à 3 claviers, à Cette (Hérault), en 1843. — 7° Huit-pieds pour la chapelle des Pénitents-Blancs, en 1844. — 8° Huit-pieds pour la paroisse Sainte-Anne, en 1845. — 9° Restauration de l'orgue de Notre-Dame à Montpellier. Cet orgue, construit par le célèbre D. Bédos pour l'abbaye de Sainte-Hibérie, en 1751, avait été replacé à Montpellier en 1806. Cette restauration fut faite en 1846. — 10° Grand huit-pieds à l'église Sainte-Marthe de Tarascon, en 1846. — 11° Grand huit-pieds pour l'église de Forcalquier (Basses-Alpes), en 1847. — 12° Grand seize-pieds en montre, de quarante-six jeux, à l'église de la Dalbade, à Toulouse, en 1847.

MOJON (Benoît), médecin italien, est né à Gênes en 1770, et a fait ses études à Montpellier. D'abord professeur d'anatomie et de physiologie à l'université impériale de cette ville, puis médecin en chef de l'hôpital, il se fixa à Paris vers 1814, et y exerça la médecine. Il y est mort au mois de juin 1849. Il était membre de beaucoup de sociétés de médecine et de sciences naturelles. Au nombre des écrits de ce savant, on remarque : 1° *Mémoire sur les effets de la castration dans le corps humain* ; Montpellier, 1804, in-8°. La troisième édition de cette dissertation a été publiée à Gênes, chez Gravier, 1813, in-4° de 40 pages. Il y en a une traduction italienne intitulée : *Dissertazione sulli effetti della castratura nel corpo umano* ; Milan, Pirotta, 1822, in-8° de 55 pages. — 2° *Memoria sull' utilità della musica, sì nello stato di salute, come in quello di malattia* ; Gênes, 1802, in-8°. Une traduction française de ce morceau a été faite par le professeur de médecine Mugetti, et publiée sous ce titre : *Dissertation sur l'utilité de la musique* ; Paris, Fournier, 1803, in-8°.

MOLCK (Jean-Henri-Conrad), organiste et professeur du collége de Peina, dans le Hanovre, naquit le 24 avril 1798 à Hoheneggelsen, dans la province de Hildesheim, où son père était *cantor*. Après avoir appris dans la maison paternelle les premiers principes de la musique, le jeune Molck alla continuer ses études au gymnase de Hildesheim, et y reçut quelques leçons d'harmonie d'un organiste de cette ville. En 1815, son père le fit entrer à l'école normale des instituteurs d'Alfeld ; il y fit de bonnes études de contrepoint sous la direction d'un organiste de mérite, nommé Schœppe. Après avoir passé trois années dans cette école, Molck obtint en 1818 les places d'organiste et de cantor à Peina. Plus tard, il fut chargé de la direction de l'école supérieure des filles de cette ville, et obtint la place d'organiste de l'église principale. Il dirigea la fête des professeurs de chant, à Hildesheim, en 1840 et 1841. On connaît sous son nom environ vingt-cinq œuvres de Lieder à voix seule avec piano et de chants à plusieurs voix de différents genres ou pour un chœur d'hommes. La plupart de ces ouvrages ont été gravés à Hanovre et à Brunswick. Molck a aussi publié des mélodies chorales pour le royaume de Hanovre, en 1837. Molck est le frère puîné du chanteur Molthe (voyez ce nom) de Weimar, qui a changé l'orthographe de son nom.

MOLDENIT (Joachim DE), gentilhomme danois, amateur de musique, naquit à Glückstadt dans les premières années du dix-huitième siècle. En 1733, il publia à Hambourg : *Sei Sonate a flauto traverso e basso continuo, con un discorso sopra la maniera di sonar il flauto traverso*. L'art de jouer de la flûte était si peu avancé à l'époque où parut cet ouvrage, que Moldenit blâme Quantz pour avoir introduit le coup de langue dans le jeu de cet instrument. La flûte pour laquelle il a écrit ses sonates descendait jusqu'au *la* grave : il attachait beaucoup de prix à cette invention, qui a été renouvelée de nos jours. Je possède un autre écrit de Moldenit sur le même sujet, qui prouve l'existence de deux autres discours relatifs aux six sonates de sa composition; il a pour titre : *Dritter neuester und letzter Discours über sechs Sonaten für die Querflœte und Bass* (Troisième nouveau et dernier discours sur six sonates pour la flûte traversière et basse), *da Gioacchino Moldenit, nobile danese da Glückstadt, dilettante in Hamburgo*, 2 feuilles in-4°, sans nom de lieu et sans date; mais le chronogramme formé par les noms *Gioacchino Moldenit* indique 1753. Après une introduction où l'auteur rapporte les félicitations qu'il a reçues sur l'invention de sa flûte, on trouve une épître en vers allemands au lecteur sur les sonates dont il s'agit, puis des éloges en vers du même ouvrage par diverses personnes, et enfin un chant de remerciement sur un air connu.

MOLIER, ou **MOLLIER** (Louis DE), dit **DE MOLIÈRE**, musicien français, était en 1642 gentilhomme servant ou écuyer de la comtesse de Soissons, mère du comte qui fut tué à la Marfée. Après la mort de cette princesse, Molier fut admis dans la musique de la chambre du roi. Il y fut employé particulièrement à la com-

position des airs de ballets de la cour, où il paraît avoir assez bien réussi. En 1654, il fit avec Jean-Baptiste Boesset la musique du *Ballet du Temps*. Au sujet de la réception de la reine Christine de Suède, dans le château de Chante-Merle, près d'Essone, Jean Loret, auteur d'une espèce de journal des événements de ce temps, en mauvais vers, s'exprime ainsi :

> Le lendemain à son réveil,
> Hesselin, esprit sans pareil,
> Pour mieux féliciter *sans cesse*
> La noble et glorieuse hostesse,
> Lui fit ouir de jolis vers
> Animes par de forts beaux airs
> Que *d'une façon singulière*
> Avait fait le sieur de Mollère,
> Lequel, outre le beau talent
> Qu'il a de danseur excellent,
> Met heureusement en pratique
> La poésie et la musique.

Il paraît, d'après ces vers, que Molier n'était pas seulement musicien du roi, mais un des danseurs des ballets de la cour. C'est ce qu'on voit d'ailleurs dans la pièce composée pour une de ces fêtes, sous le titre : *Les Plaisirs de l'Ile enchantée*, qui fut représentée le 7 mai 1664. Molière y jouait les rôles de Lyciscas et de Moron de la *Princesse d'Élide*, et Molier y représentait un des huit Maures qui dansent la seconde entrée du *Palais d'Alcine*, ballet. On retrouve son nom dans la plupart des divertissements de cette époque, ainsi que celui de sa fille. Il maria cette fille, en 1664, à Ytier, célèbre théorbiste de ce temps, attaché comme lui à la musique de la chambre du roi. Le 7 janvier 1672, une pièce héroïque fut jouée au théâtre du Marais avec des machines, des ballets et des airs chantés et dansés, sous le titre *Le Mariage de Bacchus et d'Ariane*. La pièce était de Visé, auteur du journal *Le Mercure galant*, et la musique avait été composée pour Molier. Ce même Visé, rendant compte de sa pièce, dans le *Mercure galant*, dit : « Les chansons en ont paru fort agréables, et les airs en sont faits par ce fameux M. « de Mollère dont le mérite est si connu, et qui a « travaillé tant d'années aux airs des ballets du « Roy. » Les mêmes auteurs avaient déjà donné sur le même théâtre le ballet héroïque *Les Amours du soleil*. On ne sait plus le titre d'un autre ouvrage dont parle M^{me} de Sévigné dans une de ses lettres. « Je vais (dit-elle) à un petit opéra « de Mollère, beau père d'Ytier, qui se chante « chez Pélissari ; c'est une musique très-parfaite ; M. le Prince, M. le Duc et M^{me} la Du-« chesse y seront (5 février 1674). » L'habitude qu'on avait de dénaturer le nom de Molier en celui de *Mollère*, a fait confondre souvent l'auteur de quelques airs de danse et de chansons avec le grand poëte ; ce qui a fait croire que l'immortel auteur du *Misanthrope* et de *Tartuffe* était musicien. Molier mourut à Paris le 18 avril 1688.

MOLINA (BARTHOLOMÉ), moine franciscain espagnol, né dans la seconde moitié du quinzième siècle, est auteur d'un traité du chant ecclésiastique intitulé : *Arte de canto llano*, Valladolid, 1509, in-folio.

MOLINARI (PIERRE), compositeur et prédicateur à Murano, île de l'État de Venise, vers le milieu du dix-septième siècle, a fait représenter à Venise, en 1660, l'opéra intitulé : *Ipsicratea*, et en 1664 *Le Barbarie del Caso*, à Murano. M. Caffi cite aussi du même *La Venere travestita*, qui aurait été jouée en 1692 ; mais Allacci n'en parle pas dans sa *Dramaturgia*.

MOLINARO (SIMON), maître de chapelle de l'église cathédrale de Gênes, dans les premières années du dix-septième siècle, fut considéré comme un des luthistes les plus remarquables de son temps. Il naquit dans cette ville, car il est appelé *Genovese* aux titres de ses ouvrages. Il dit, dans l'épître dédicatoire de son premier livre de madrigaux au prince de *Plombino*, qu'il était neveu de Jean-Baptiste Della Gostena (Voyez Gostena), qui fut comme lui serviteur de la maison du prince, et composa des madrigaux par l'ordre du père de ce seigneur (*E perche sò che quanto il sono io Servitor, altrettanto fù alla casa sua vivendo Gio. Battista della Gostena mio zio ; vi hò inserito tre madrigali da lui fatti a commando del Signor suo padre*). Burney cite de sa composition : *Concerti ecclesiastici* ; Venise, 1605, in-4°. On connaît aussi de cet artiste : 1° *Il primo libro de Madrigali a cinque voci* ; *in Milano, appresso l'herede di Simon Tini et Francesco Besozzi*, 1599, in-4°. — 2° *Motectorum quinque vocibus et Missa 10 vocibus liber primus* ; *in Venetia; app. Ricc. Amadino*, 1597. — 3° *Il terzo libro di Motetti a 5 voci* ; in Venetia, app. Raveri, 1609, in-4°. — 4° *Fatiche spirituali ossia Motetti a sei voci* ; *in Venetia*, app. Ricc. Amadino, 1610, in-4°.

MOLINE (PIERRE-LOUIS), auteur dramatique, né à Montpellier vers le milieu du dix-huitième siècle, fut d'abord avocat au parlement, et pendant la Révolution eut la charge de secrétaire-greffier de la Convention nationale. Il est mort à Paris en 1821. Auteur de beaucoup de livrets d'opéras fort médiocres, il a écrit aussi une brochure intitulée *Dialogue entre Lully, Rameau et Orphée* (Gluck), *dans les Champs Élysées*; Amsterdam (Paris), 1774, in-8°.

MOLINET, nom d'un musicien du quin-

zième siècle, dont on trouve une chanson a quatre voix dans le livre C de la collection intitulée *Harmonice Musices Odhecaton*, imprimée par Ottaviano Petrucci de Fossombrone, à Venise, 1501-1503. Ce livre C, qui est le troisième, a pour titre particulier : *Canti C. I.º Cento cinquanta*. La chanson de Molinet, sur ces paroles : *Tartara mon cor*, est le 124º morceau du recueil. Quel était ce Molinet? Était-il Français ou Belge? Cette chanson est la seule composition connue sous ce nom, auquel n'est joint aucun prénom. Peut-être ne faut-il pas chercher d'autre auteur que *Jean Molinet*, poëte et historiographe de la maison de Bourgogne, né dans un village du Boulonais, vers 1420, et qui eut un canonicat à Valenciennes. Il fut contemporain d'Okeghem et de Busnoys, leur ami, et leur adressa des vers. Il mourut à Valenciennes en 1507 dans un âge avancé. Rien ne prouve qu'il ait été musicien, mais rien ne s'oppose, dans ce qu'on connaît de lui, à croire qu'il ait cultivé la musique, bien qu'avec moins d'activité que la poésie. Il aimait cet art et en parle bien en plusieurs endroits de ses écrits. Okeghem, Busnoys, Regis, et autres musiciens belges qui vécurent de son temps sont précisément ceux dont les productions se trouvent avec la sienne dans le recueil cité ci-dessus. Au surplus, il ne s'agit que d'une simple conjecture.

MOLINEUX (James), professeur de chant à Londres, au commencement du dix-neuvième siècle, s'est fait connaître par un traité élémentaire de l'art du chant, intitulé : *Singer's Systematic Guide in the science of Music, to the formation and training of the various classes of voice; to the facture and application of the Ornaments in Singing*; Londres, sans date, 3 parties in-fol.

MOLINO (Louis), violoniste italien, élève de Pugnani, lui succéda en 1798 comme premier violon de l'Opéra de Turin. En 1809, il fit un voyage à Paris, et s'y fit entendre avec succès sur le violon et sur la harpe, dont il jouait fort bien. On a gravé de sa composition : 1º 1er concerto pour violon (en *ré*); Paris, Pleyel. — 2º Trois duos concertants pour 2 violons, op. 8, 11, 13, Paris, Cousineau. — 3º Trois idem, lettre A, Paris, Frey. — 4º Concertos pour harpe et orchestre, nºˢ 1, 2, 3, Paris, Cousineau. — 5º Grande sonate pour harpe seule, ibid. — 6º Fantaisie idem, op. 10, ibid. — 7º Ariettes italiennes, Milan, Ricordi. — 8º Six romances avec acc. de piano, Paris, Leduc. On a confondu l'artiste dont il s'agit ici avec celui qui est l'objet de l'article suivant, dans le Catalogue général de la musique imprimée, publié par Whistling.

MOLINO (François), guitariste distingué, né à Florence vers 1775, s'est fixé à Paris en 1820, après avoir longtemps voyagé en Espagne. On considère cet artiste comme un de ceux qui ont le mieux analysé le mécanisme de la guitare : la méthode qu'il a publiée pour cet instrument passe pour la plus savante et la mieux raisonnée. Ses principaux ouvrages consistent en : 1º Trios pour guitare, flûte et alto, op. 4, 19, 30; Leipsick, Breitkopf et Hærtel; Paris, chez l'auteur. — 2º Sonates pour guitare et violon, op. 2, 3, 7, 10, 22, 29; Paris et Leipsick. — 3º Nocturnes idem, op. 36, 38; ibid. — 4º Nocturne pour guitare et piano, op. 44; ibid. — 5º Sonates pour guitare seule, op. 1, 6, 15, ibid. — 6º Rondeaux idem, op. 11, 28; ibid. — 7º Thèmes variés idem, op. 5, 9, 12, 18, 21, 31, 35; ibid. — 8º Nouvelle Méthode complète de guitare, texte italien et français, 2ᵉ édition; Paris, Gambaro. Il y a une traduction allemande de cet ouvrage, Leipsick, Breitkopf et Hærtel. Molino est mort à Paris en 1847.

MOLINOS-LAFITTE (Mᵐᵉ), fille de Boursault, ancien entrepreneur des jeux de Paris, est née en cette ville vers 1798. Élève de Zimmerman pour le piano, elle a brillé comme amateur pendant plusieurs années. On a gravé de sa composition : *Variations pour le piano sur le pas de Zéphir*; Paris, Leduc. Cette dame a épousé M. Molinos, architecte à Paris.

MOLIQUE (Bernard), violoniste et compositeur pour son instrument, est né à Nuremberg le 7 octobre 1803. Son père, musicien de ville, a été son premier maître, et lui enseigna à jouer de plusieurs instruments; mais le violon était celui que préférait le jeune artiste et sur lequel ses progrès étaient rapides. A l'âge de quatorze ans il fut envoyé à Munich et placé sous la direction de Rovelli, premier violon de la chapelle royale. Deux ans après, il se rendit à Vienne, où il fut placé à l'orchestre du théâtre *An der Wien*. En 1820 il retourna à Munich et y succéda à son maître Rovelli en qualité de premier violon de la cour, quoiqu'il ne fût âgé que de dix-sept ans. Dans les deux années qui suivirent, M. Molique s'attacha à donner à son talent un caractère grandiose, énergique. En 1822, il crut être arrivé assez avant dans l'art pour entreprendre des voyages et se faire entendre dans de grandes villes. Il obtint un congé et visita Leipsick, Dresde, Berlin, Hanovre et Cassel, où il se fit entendre avec succès. En 1826 il fut engagé à la cour de Stuttgard en qualité de maître de concerts. Là il s'est fait connaître par un nouveau talent où ses qualités de grand

musicien se sont développées : je veux parler de la direction d'un orchestre, où il fait remarquer autant de précision que de goût et de sentiment des nuances. En 1836, M. Molique a fait un voyage à Paris, et a exécuté à la Société des concerts du Conservatoire un de ses concertos pour le violon. Les journaux qui ont parlé de l'effet de ce morceau, ont rendu justice à la beauté de la composition ; mais suivant leur rapport, l'exécution n'a pas paru produire sur l'auditoire l'impression qui semblait devoir résulter du talent de l'artiste. Au surplus, il est bon de remarquer que pareille chose a eu lieu pour la plupart des violonistes de l'école allemande qui se sont fait entendre à Paris, et que Spohr et Lipinski, dont la réputation est grande ailleurs, n'y ont pas produit d'effet. En 1849, M. Molique a donné sa démission de la place de maître de concerts à Stuttgard et s'est fixé à Londres, où il s'est fait une honorable réputation et une bonne position comme professeur et comme exécutant. Il a été nommé professeur de composition à l'Académie royale de musique en 1861. Les ouvrages publiés par M. Molique ont étendu sa renommée d'une manière brillante depuis plusieurs années ; on y remarque : 1° Concertos pour le violon : 1er, op. 2, Leipsick, Peters ; 2e (en *la*), op. 9, Leipsick, Breitkopf et Hærtel ; 3e (en *ré* mineur), op. 10, ibid. — 2° Variations et rondo sur un thème original, op. 11, ibid. — 3° Trois duos concertants pour 2 violons ; Mayence, Schott. — 4° Duo concertant pour flûte et violon, ibid ; — 5° Concertino pour violon et orchestre, op. 1, ibid. — 6° Quatrième et cinquième concertos pour violon et orchestre ; Leipsick, Hofmeister. — 7° Duos concertants pour piano et violon, nos 1, 2, 3 ; Hambourg, Schuberth et Cie. — 8° Quatuors pour 2 violons, alto et violoncelle, nos 1, 2, 3, 4, 5, 6 ; Leipsick, Kistner. — 9° Trios pour piano, violon et violoncelle, op. 27 ; Vienne, Haslinger. — 10° Messe en *si* mineur pour 4 voix et orchestre, op. 32 ; ibid. — 11° Des fantaisies pour violon et orchestre ; Hambourg, Schuberth. — 12° Des morceaux de salon pour violon et piano. 13° Des *Lieder* à voix seule, avec accompagnement de piano. Une symphonie pour l'orchestre de M. Molique a été exécutée aux concerts de Leipsick, en 1837.

MOLITOR (INGÉNU), moine franciscain, organiste du couvent de Botzen, dans le Tyrol, naquit à Habach ; il vivait vers le milieu du dix-septième siècle. Il a publié : 1° Six canzonettes pour 2 violons, viole, basse de viole et basse continue. — 2° XIX motets pour deux voix de soprano, 2 violons et basse ; Augsbourg, 1668, in-4°. — 3° *Fasciculus musicalis* ou Collection de motets ; Inspruck, 1668, in-4°.

MOLITOR (FIDELL.), prêtre de l'ordre de Cîteaux, dans un monastère près de Baden, fut directeur de musique en Suisse, vers le milieu du dix-septième siècle. Il a fait imprimer de sa composition : 1° *Pragustus musicæ*, seu motetæ ; Inspruck, in-fol. — 2° *Cantiones sacræ a voce sola una cum 2 instrumentis* ; Inspruck, 1664, in-folio.

MOLITOR (VALENTIN), moine de Saint-Gall, dans la seconde moitié du dix-septième siècle, a publié : 1° *Oda Genethliaca ad Christi cunas a 1, 2, 3, 5 voc. cum 2 violinis* ; Kempten, 1668 ; in-folio ; 2me édition, Ulm, 1670, in-fol. — 2° *Missa cum tribus motetis in solemni translatione SS. MM. Sergii, Bacchi, Hyacinthi et Erasmi, ab octo vocibus et 7 instrumentis* ; Saint-Gall, 1681, in-4°. — 3° *Directorium seu cantus et responsoria in processionibus*, in 8°.

MOLITOR (JEAN-GEORGES), musicien allemand du dix-huitième siècle, naquit à Donaueschingen, et fut attaché à une des églises d'Augsbourg en qualité de directeur de musique. On a publié dans cette ville, en 1736, six trios pour deux violons et basse de cet artiste. On connaît aussi de sa composition : *Sacra Harmonia*, consistant en huit motets pour offertoires à voix seule, 2 violons et orgue ; Augsbourg, 1750.

MOLITOR (B.), autre musicien, vraisemblablement de la même famille, a fait imprimer à Augsbourg, vers 1800, des chants à trois voix sans accompagnement, puis il s'est fixé à Vienne, où il a publié des danses pour 2 violons et basse, d'autres pour le piano, et des pièces pour la guitare.

MOLITOR (SÉBASTIEN), guitariste fixé à Vienne depuis 1800 jusqu'en 1820 environ, était né à Liège, suivant le Lexique universel de musique de Schilling (tome IV, p. 730). Il a publié de sa composition : 1° Deux grandes Sonates concertantes pour guitare et violon ; Vienne, Mechetti. — 2° Deux Trios concertants pour guitare, violon ou flûte et alto ; ibid. — 3° Deux Sonates pour guitare seule ; ibid. — 4° Une suite de Variations pour le même instrument ; ibid. — 5° Un Rondeau idem ; ibid. — 6° Des *Lieder* à 3 voix.

MOLITOR (SIMON), nom sous lequel on trouve, dans la quarantième année de la Gazette musicale de Leipsick, une dissertation critique sur l'anecdote concernant Francesco Conti, rapportée par Mattheson, dans son *Parfait*

Maître de chapelle, et que j'ai discutée dans la nouvelle édition de cette *Biographie universelle des Musiciens*. Deux articles biographiques et critiques sur le baron d'Astorga ont paru sous le même nom dans la 41ᵉ année de la même Gazette musicale. Je crois être certain que ce nom de *Simon Molitor* est un des pseudonymes sous lesquels Kiesewetter se cachait quand il voulait m'attaquer sur quelque point de doctrine ou sur des faits qu'il croyait mieux connaître que moi.

MOLITOR (Louis), directeur d'une société chorale d'hommes (*Liedertafel*) à Spire, vers 1842 et années suivantes. On a de lui quelques recueils de *Lieder* pour soprano ou ténor avec accompagnement de piano; Spire, Lang; et des chants pour quatre voix d'hommes, dont un a pour titre : *Eine Liederkranz Probe* (La répétition d'une société de chant), fantaisie burlesque; Mayence, Schott.

MOLLE (Henri), musicien anglais qui vécut à la fin du dix-septième siècle, n'est connu que par deux Services du soir à quatre voix; le premier en *ré*, le deuxième en *fa*. On les trouve dans une collection recueillie par le Dr Thomas Tudway, professeur de musique à l'université de Cambridge, et transcrite en six volumes, pour Lord Harley dans les années 1715-1719. Ce manuscrit est aujourd'hui au Muséum britannique, sous les n°ˢ 11587 et 11589 du supplément.

MOLLER (Jean), organiste de la cour à Darmstadt, naquit dans la seconde moitié du seizième siècle. Il a paru de sa composition : 1° *Newe Paduannen und darauff gehœrige Galliarden von 5 Stimmen* (Nouvelles pavanes avec leurs gaillardes à cinq parties); Francfort, 1610; 2ᵉ édition, 1625, in-4°. — 2° *Newe Quodlibet mit 4 Stimmen* (Nouveaux quolibets à 4 voix); ibid., 1610, in-4°. — 3° *Teutsche Mottetten von 5, 6 und 8 Stimmen* (Motets allemands à 5, 6 et 8 voix); Darmstadt, 1611. — 4° *Andere newe Paduannen*, 1ᵉʳ *Theil* (Autres nouvelles pavanes, 1ʳᵉ partie); Darmstadt, 1611, in-4°; 2ᵉ partie, ibid., 1613.

MOLLER (Jean), magister et recteur à l'école sénatoriale de Francfort-sur-l'Oder, vers le milieu du dix-septième siècle, a rempli ces fonctions pendant trente-six ans. Le 3 janvier 1667 il prononça, pour la réception d'un nouveau chantre, un discours latin *De Musicâ ejusque excellentiâ*, que son fils, Jacques Moller, publia avec un autre discours à Erlangen 1681, et qui fut réimprimé dans les *Dissertationes Molleriana*; Leipsick et Gœrlitz, 1706, in-8° (p. 58-94).

MOLLER (Olaus), pasteur à Flensbourg, dans le duché de Schleswig, puis recteur du collége de Husum, a fait imprimer un discours *De eruditis musicis*; Flensbourg, 1715, in-4°.

MOLLER (Jean), savant philologue, naquit à Flensbourg en 1661. Après avoir fréquenté les universités de Kiel, de Jena et de Leipsick, il fut nommé en 1685 régent du collége de sa ville natale, puis recteur en 1701. Il passa paisiblement sa vie entière dans l'exercice de ses fonctions, uniquement occupé de recherches littéraires, et mourut le 26 octobre 1725. L'ouvrage le plus important de ce savant a pour titre : *Cimbria Litterata seu historia scriptorum ducalis utriusque Sleswicensis et Holsatici, quibus Lubecenses et Hamburgenses accensentur*; Copenhague, 1744, 3 vol. in-fol. On y trouve d'excellentes notices sur beaucoup de musiciens et de savants qui ont écrit sur la musique dans ces contrées septentrionales.

MOLLET (Jacques), musicien français de la première moitié du dix-septième siècle, est connu par huit motets à deux, trois et quatre voix, qui ont été insérés dans le *Pratum musicum*, imprimé à Anvers en 1634, in-4°.

MOLNAR (Jean), prédicateur des églises évangéliques de Pesth et d'Ofen, né en Hongrie dans la seconde moitié du dix-huitième siècle, mourut à Pesth, le 28 novembre 1819. Il a publié un écrit qui a pour titre : *Ueber die Kirchen-Singchœre, deren Nothwendigkeit, Begründung, Einrichtung, Vervollkommnung; den Wort zu seiner Zeit, von Joh. Nic. Forkel mit einigen nothwendigen Abænderungen, Zusetzen und Vorrede*, etc. (Sur les chœurs chantants des églises, leur nécessité, leur fondation, leur organisation et leur amélioration, etc.); Pesth, 1818, grand in-8° de 35 pages. Cet écrit parut d'abord dans la neuvième année du *Nouveau Magasin de Hanovre* (p. 1437 et suivantes), sous ce titre : *Ueber die Verbesserungen der Singechœre* (Sur les améliorations des chœurs chantants). Forkel a introduit ensuite cette dissertation dans le deuxième volume de son Histoire de la musique (p. 31 et suivantes), et Molnar l'a reproduite avec des changements, des additions, une préface et les notes de Forkel, dans l'édition indiquée ci-dessus.

MOLTENI (Benedetta-Emilia). *Voyez* **AGRICOLA** (Benedetta-Emilia).

MOLTKE (Charles-Melchior-Jacques), chanteur et compositeur de *Lieder*, naquit le 21 juillet 1783 à Garmsen, près de Hildesheim (Hanovre), où son père était maître d'école. Après avoir fait ses humanités au Gymnase de Hildesheim, puis à Brunswick, et y avoir appris la musique, il suivit un cours de théologie pour satis-

faire à la volonté de son père; mais son penchant invincible pour la musique le décida à renoncer à l'église et à s'établir à Brunswick, comme professeur de musique. Il y resta jusqu'en 1806, époque où les malheurs de la guerre dans laquelle l'Allemagne était alors engagée contre la France vinrent porter atteinte aux intérêts des personnes aisées que Moltke comptait parmi ses élèves. Ce fut alors qu'il prit la résolution de tirer parti de sa belle voix de ténor, et de suivre la carrière du théâtre. Après avoir débuté au théâtre de Brunswick, puis chanté à celui de Magdebourg, il fut engagé à Weimar, vers la fin de 1806. Ce fut là que son talent de chanteur se développa et acquit des qualités dramatiques. Plus tard, sans abandonner sa position de Weimar, il voyagea et se fit entendre sur les théâtres de Hambourg, Leipsick, Carlsruhe, Stuttgard et autres villes. Étant à la fête musicale d'Erfurt, qui eut lieu dans les journées du 2 au 5 août 1831, il y fut saisi d'une fièvre nerveuse, et expira le 9 du même mois. Ce chanteur a eu de la réputation en Allemagne à cause de la beauté de sa voix et du caractère dramatique de son talent. Comme professeur de chant, il a formé de bons élèves à Weimar. On a de Moltke plusieurs cahiers de *Lieder* qui ont obtenu des succès. Sa femme et sa fille étaient cantatrices à Weimar.

MOLTNER (BALTHASAR), professeur au collége de Schleusingen, dans les premières années du dix-septième siècle, a fait imprimer de sa composition : *Motette für 6 Stimmen, auf den Tod der Fr. Lattermannin zu Eisfeld* (Motets à 6 voix sur la mort de Mme Lattermannin d'Eisfeld); Cobourg, 1614, in-4°.

MOLYNEUX (THOMAS), médecin, né à Dublin vers 1660, mourut le 19 octobre 1733. Parmi plusieurs mémoires qu'il a insérés dans les *Transactions philosophiques*, on remarque celui-ci : *A Letter to the Right Reverend Saint-Georges, lord bishop of Clogher in Ireland, containing some Thoughts concerning the ancient Greek and Roman Lyre, and an Explanation of an obscure passage in one of Horace's odes* (Lettres au très-révérend Saint-Georges, lord évêque de Clogher en Irlande, contenant quelques doutes sur l'ancienne lyre des Grecs et des Romains, et l'explication d'un passage obscur d'une des odes d'Horace), *Philos. Transact.*, an. 1702, n° 282, p. 1267-1278. Il s'agit des deux vers d'Horace :

 Sonante mixtum tibiis carmen lyra,
 Hac Dorium, illis Barbarum.

qui depuis lors ont fait croire au P. Du Cerceau et à Chabanon que les anciens ont connu l'harmonie.

MOMBELLI (DOMENICO), célèbre chanteur, n'est pas né en 1755, comme on l'a écrit dans quelques notices biographiques, mais le 17 février 1751, à Villanova, près de Verceil. Il apprit la musique à Casale-Monferrato, sous la direction d'un maître nommé *Ottone*. En 1775, il obtint la place d'organiste dans la petite ville de Crescentino, où il mit en musique la *Didone* de Métastase, pour un théâtre de société. Quelques contrariétés qu'il éprouva en ce lieu le décidèrent à le quitter. Il se rendit dans sa ville natale, partagea son mince patrimoine à ses sœurs, et se lança sur la scène, où il se fit une belle réputation comme ténor. Il débuta à Parme en 1779, puis se fit entendre avec succès à Bologne, à Rome, et enfin à Naples, où il arriva en 1783. Il fut engagé l'année suivante au théâtre de Saint-Charles, comme premier ténor, et pendant six ans y brilla dans la plupart des ouvrages qui y furent représentés. A l'automne de l'année 1790, il chanta à Livourne, et au carnaval suivant à Padoue. A cette époque, jusqu'en 1800, il partagea avec Giacomo Davide la gloire d'être considéré comme un des meilleurs ténors de l'Italie. Dans les premières années du dix-huitième siècle, il vécut à Madrid, où il avait été engagé à des conditions avantageuses. A son retour, on trouva sa voix affaiblie; mais il avait alors plus de cinquante ans. Cependant il se maintint encore honorablement au théâtre et brilla même à Vienne, où il fut considéré comme un grand chanteur.

Mombelli avait épousé la cantatrice Louise Laschi en 1782; mais ce mariage fut stérile. Sa seconde femme fut Vincenza Vigano, sœur du célèbre compositeur de ballets : il en eut douze enfants, dont sept vivaient encore en 1825. Quoique âgé de plus de soixante ans, il chanta encore en 1812 à Rome, avec ses deux filles Esther et Annette, dans le *Demetrio e Polibio* de Rossini, alors à l'aurore de sa carrière. Peu de temps après il se retira à Bologne, où il vécut dans l'aisance avec le bien qu'il avait acquis par ses travaux. Le roi de Sardaigne lui avait accordé le titre honorifique de premier chanteur de sa chapelle. Mombelli est mort à Bologne le 15 mars 1835, à l'âge de quatre-vingt-quatre ans. Cet artiste a composé beaucoup de musique d'église, l'oratorio intitulé : *La Gerusalemme liberata*, et des opéras, parmi lesquels on remarque : l'*Adriano in Siria*, écrit pour l'ouverture du théâtre de Como. Il a publié : 1° 6 ariettes italiennes avec accompagnement de piano ou harpe; Vienne, Artaria, 1791. — 2° 8 idem, op. 2; ibid., 1791. — 3° 6 *Duettini per 2 soprani*, op. 3; ibid., 1795. — Alexandre Mombelli, fils de

Dominique, était professeur de chant au lycée communal de musique de Bologne, en 1847, lorsque j'ai visité cet établissement. Il avait autrefois chanté comme ténor sur plusieurs théâtres de l'Italie et à Lisbonne, mais sans y faire une impression favorable.

MOMBELLI (ESTHER), fille du précédent, née à Naples, en 1794, n'eut point d'autre maître que son père pour l'art du chant. Elle parut pour la première fois sur la scène au théâtre Valle, à Rome, en 1812, dans le *Demetrio e Polibio* de Rossini. Le succès qu'elle obtint dans cet ouvrage la fit rechercher par les entreprises de plusieurs théâtres. Elle était à Turin en 1818, et elle y excita l'enthousiasme dans la *Cenerentola*. Arrivée à Paris en 1823, elle y fut considérée comme une cantatrice d'un rare mérite, surtout à cause de l'énergie qu'elle déployait dans quelques-uns de ses rôles. Ses qualités consistaient moins dans une correction irréprochable que dans une verve entraînante. Cependant, vers la fin de son séjour dans cette ville, elle tomba dans une mélancolie habituelle. En 1826 elle chantait à Venise avec de grands succès; mais au printemps de 1827, elle épousa le comte *Grilli* et quitta la scène.

MOMBELLI (ANNETTE), deuxième fille de Dominique, est née à Naples en 1795. Élève de son père, elle débuta avec sa sœur, à Rome, en 1812, dans le *Demetrio e Polibio*. L'année suivante elle fit avec son père et sa sœur l'ouverture du théâtre de Verceil dans l'*Evelina* de Morlacchi. Depuis lors elle a chanté avec succès sur plusieurs théâtres de l'Italie, particulièrement à Milan en 1814, 1815 et 1816. En 1817, elle disparut de la scène, et depuis lors on n'a plus eu de renseignements sur sa personne.

MOMIGNY (JÉRÔME-JOSEPH DE), né à Philippeville, en 1766, apprit, dès ses premières années, les éléments de la musique. Des revers de fortune ayant ruiné ses parents, il fut conduit à Saint-Omer, où un oncle maternel prit soin de son éducation. A douze ans, il était organiste dans cette ville. Appelé en cette qualité à l'abbaye royale de Sainte-Colombe, il vécut plusieurs années dans cette retraite religieuse, livré à l'étude et à la méditation. C'est aussi à cette époque qu'il fit ses premiers essais de composition. Cependant la nécessité d'entendre et d'être guidé par des modèles lui fit prendre la résolution de se rendre à Paris. Il y arriva en 1785. M. de Monteynard, ministre de Louis XVI, avait été prié par sa sœur, abbesse de Saint-Pierre, à Lyon, de lui envoyer un organiste; il jeta les yeux sur M. de Momigny, et celui-ci accepta les propositions qui lui étaient faites à ce sujet. Établi à Lyon, il se fit connaître comme professeur de piano et comme compositeur. Nommé en 1793 secrétaire de sa section, il fut ensuite officier municipal au moment où Lyon venait de se soustraire par la révolte au joug du gouvernement révolutionnaire. Mis hors la loi, après la prise de cette ville, Momigny partit à se réfugier en Suisse, où il vécut quelque temps dans une position précaire. Arrivé à Paris en 1800, après l'établissement du Consulat, il y fonda une maison de commerce de musique, et s'y livra à l'enseignement. La protection du comte de Lacépède lui fut alors utile. C'est chez ce savant, placé dans les hautes dignités de l'empire, qu'il fit entendre ses compositions, particulièrement ses quatuors de violon. Mais déjà à cette époque, la composition n'était plus qu'un accessoire dans les travaux de M. de Momigny; toutes ses vues s'étaient tournées vers une réforme de la théorie de la musique qui lui paraissait nécessaire. L'isolement où il avait vécu jusqu'alors à l'égard des artistes célèbres, les éloges sans réserve de ses amis, la faiblesse de ses études pratiques, et son ignorance absolue de la littérature et de l'histoire scientifique de la musique dans les pays étrangers, dans l'antiquité et dans le moyen âge, lui avaient donné une confiance illimitée en lui-même, un langage hautain, et lui avaient fait considérer comme d'admirables découvertes de son génie des opinions débattues depuis plusieurs siècles. Il produisit sa théorie pour la première fois dans un livre intitulé : *Cours complet d'harmonie et de composition d'après une théorie neuve et générale de la musique, basée sur des principes incontestables, puisés dans la nature, d'accord avec tous les bons ouvrages pratiques, anciens et modernes, et mis par leur clarté à la portée de tout le monde*, Paris, chez l'auteur, 1806, in-8°, 3 volumes. Se mettant au point de vue de Levens, de Baillère et de Jamard, pour la recherche des bases de la constitution de la gamme, M. de Momigny les trouve dans les divisions d'une corde sonore d'après la progression arithmétique qui donne pour résultat la gamme *ut, re, mi, fa, sol, la, si bémol*; mais attendu que cette gamme n'est pas conforme à celle de la musique européenne moderne, et que le *si* bécarre ne se trouve qu'à la quinzième division de la corde, M. de Momigny, au lieu d'adopter comme Levens et ses imitateurs une gamme de huit notes avec le *si* bémol et le *si* bécarre, imagine de ne point considérer la corde ainsi divisée comme une tonique, mais comme une dominante, en sorte que sa gamme est *sol, la, si, ut, ré, mi, fa*. Il énumère longuement les avantages qui résultent de la position de la tonique au milieu de la gamme,

comme le soleil au centre des planètes ; par exemple, de trouver les deux demi-tons dans les sept notes, sans la répétition de la première à l'octave, de diviser la gamme en deux quartes justes, et d'avoir les demi-tons aux mêmes places dans ces quartes ; car une des plus sévères objections de M. de Momigny, contre la forme de la gamme commençant par la tonique, porte sur la quarte majeure ou *triton*, que forment entre elles la quatrième et la septième note ; ne remarquant pas que c'est précisément cette relation qui est constitutive de la tonalité, et qui conduit à la conclusion finale de toute mélodie et de toute harmonie. Ainsi que la plupart de ceux qui ont examiné ces questions, M. de Momigny se fait illusion par des propriétés d'arrangement de notes qui ne sont que des objets de curiosité et non des produits directs des lois de tonalité. D'ailleurs, ces considérations de M. de Momigny n'étaient pas nouvelles : elles avaient frappé Levens, qui, le premier, les a livrées à l'attention des musiciens, et longtemps auparavant par Joachim Thuring, parti d'un autre point de vue, dans son *Opusculum bipartitum de primordus musicis*. Quant à son système complet engendré par des progressions de quintes et de quartes, M. de Momigny l'emprunte à l'abbé Roussier.

Les divisions d'une corde, considérée comme dominante, conduisent M. de Momigny, en ce qui concerne l'harmonie, aux mêmes résultats que Catel avait obtenus par les mêmes moyens dans sa théorie d'harmonie publiée en 1802. Quelques aperçus qui ne manquent pas de justesse sur la mesure et le rhythme, et à l'égard de la partie esthétique de l'art, la musique considérée comme une langue, avec l'application de ce principe dans l'analyse de quelques morceaux de musique, complètent cet ouvrage, que son auteur soumit à l'examen de la section de musique de l'Institut en 1807. Ce corps académique, composé d'artistes célèbres qui ne s'étaient jamais occupés de ces questions philosophiques, et qui ne possédaient pas les connaissances nécessaires pour les résoudre, voulut éviter de donner son avis, en déclarant que son règlement s'opposait à ce qu'on fit un rapport sur un ouvrage imprimé. Mais la protection de M. de Lacépède fit revenir sur cette première décision, et il fut résolu que M. de Momigny ferait l'exposé de son système dans une séance de l'Académie, le 17 décembre 1808, et que le rapport aurait pour objet cet exposé. Cependant, grâce à l'adresse de Méhul, la décision ne fut pas ce que voulait l'auteur du système ; car le rapport disait que le public était seul juge d'une théorie livrée à son examen dans un ouvrage imprimé. M. de Momigny publia peu de temps après son *Exposé succinct du seul système musical qui soit vraiment bon et complet, du seul système qui soit partout d'accord avec la nature, avec la raison et avec la pratique; lu à la classe des beaux-arts de l'Institut, le 17 déc. 1808*, Paris, Momigny, 1809, in-8° de 70 pages, avec 2 planches. Quoique blessé, non de ne pas obtenir un jugement de sa théorie, mais le triomphe public qu'il se décernait à lui-même, M. de Momigny adopta les conclusions du rapport de l'Institut, en s'adressant au public pour le faire juge de la question, dans un cours qu'il ouvrit à l'Athénée de Paris. Il ne paraît pas que ce cours ait rallié beaucoup de partisans au système de réformation de la théorie de la musique, car l'on n'en parla pas et le cours finit bientôt. Mais une occasion se présenta pour répandre cette théorie lorsque l'éditeur de l'*Encyclopédie méthodique* par ordre de matières chargea M. de Momigny d'achever le Dictionnaire de musique commencé par Ginguené et Framery, puis par l'abbé Feytou, et par Surremain de Missery, pour quelques articles de théorie musicale, et dont la première partie était publiée depuis près de vingt-cinq ans. Ce monstrueux ouvrage, dont les différents rédacteurs étaient en contradiction perpétuelle d'opinions, atteignit le comble du ridicule quand M. de Momigny eut entrepris la rédaction de ce qui restait à faire ; car tous les grands articles de son travail furent employés à l'exposition de son système, et à la critique de tout ce qui précédait. L'ouvrage fut achevé en 1818 ; il a pour titre : *Encyclopédie méthodique. Musique, publiée par MM. Framery, Ginguené et de Momigny*, Paris, 1791-1818, 2 vol. in-4°, le 1er de 760 pages, le 2e de 558, avec 114 planches.

Soit que l'effet de cette publication n'eût pas répondu à l'attente de M. de Momigny, soit qu'il pensât que le moment était venu d'occuper par tous les moyens possibles l'opinion publique de son système favori, trois ans après que le Dictionnaire de musique de l'Encyclopédie eut paru, il donna le livre qui a pour titre : *La seule vraie théorie de la musique, utile à ceux qui excellent dans cet art, comme à ceux qui en sont aux premiers éléments, ou moyen le plus court pour devenir mélodiste, harmoniste, contrepointiste et compositeur. Ouvrage dédié à ses collègues de la Société académique des enfants d'Apollon, aux grands artistes de l'Académie royale de musique, à la tête desquels est le célèbre Viotti, et à tous les hommes de sens et de génie, par J.-J. de Momigny*; Paris, chez l'auteur (sans date),

in-fol., gravé. Ce livre a été traduit en italien sous ce titre : *La sola e vera teoria della musica del signor G. G. de Momigny, versione del francese di E. M. E. Santerre, accademico filarmonico*; Bologna, 1823, Cipriani, in-4° de 132 pages avec 84 pages d'exemples lithographiés. Dans cet ouvrage, le point de départ de la division d'une corde par une progression arithmétique est abandonné pour faire place à des considérations de formules de notes qui conduisent l'auteur au même résultat. M. de Momigny pose en principe qu'il n'y a que douze demi-tons égaux dans l'octave, mais que les touches d'un instrument à clavier qui mettent sous les yeux ces demi-tons, ayant une triple relation intellectuelle, et nullement physique, à savoir, une relation diatonique, une chromatique, et une enharmonique, représentent vingt-sept touches par octave, pour chaque ton, au lieu de douze, ou 324 pour tous les tons. De là, il arrive à la conclusion que la nécessité du tempérament est une absurdité (1). Mais (dit-il) *comment détruire les preuves mathématiques qui établissent la nécessité du tempérament?* Sa réponse est curieuse et mérite d'être rapportée; la voici : « Ces preuves n'en sont pas, ce qui se « contredit ne pouvant être la vérité. L'expres« sion numérique de la quinte, prise du nombre « de ses vibrations, étant ¾, celle de l'oc« tave ½, et celle de la tierce majeure ⅘ (2), il « est impossible qu'il ne résulte pas d'une part « 81, et de l'autre 80, car en triplant 3 on a « 9, en triplant 9, 27; et en triplant 27 on a « 81; comme en doublant 20, 40, et en dou« blant 5 on a 10, en doublant 10, 20; en dou« blant 40, 80. Que s'ensuit-il de là? Que 80 « est l'unisson parfait de 81, et que la diffé« rence de 80 à 81 est nulle de fait, malgré sa « réalité en ce qui concerne les chiffres; cette « différence étant un résultat nécessaire du « triplé comparé au doublé : s'il en était autre« ment, il s'ensuivrait que la quinte ne serait pas « la quinte, ou que l'octave ne serait pas l'octave ; « car la quinte d'*ut* ne peut être la quinte réelle « du ton d'*ut*, qu'autant qu'elle s'accorde en « tout avec la tonique et ses octaves et avec les « autres intervalles de la gamme et de leurs oc« taves, sans quoi il n'y aurait pas d'unité dans « le système musical, et par conséquent point « d'échelle, de gamme ni de musique. » On voit que M. de Momigny avait entrevu, mais d'une manière vague, les erreurs des géomètres à l'égard de l'application des proportions à la musique moderne; mais dans son embarras pour discerner les limites de cette théorie, il a trouvé plus commode d'en nier la vérité. En réalité, il confond tout dans cette prétendue critique, et mêle la théorie de la progression triple avec la doctrine ordinaire des géomètres. La *seule vraie théorie* de cet écrivain ne peut être d'ailleurs d'aucune utilité pour former des harmonistes; les exemples sont en général fort mal écrits, et ce qui concerne le contrepoint et la fugue indique une plume inhabile dans ces formes de l'art d'écrire, et une ignorance complète des principes de cet art.

L'ouvrage de M. de Momigny fut critiqué avec sévérité par Morel (*voyez* ce nom) dans des *Observations sur la seule vraie théorie de la musique, de M. de Momigny* (Paris, Bachelier, 1822, in-8° de 60 pages); mais celui-ci tomba dans les anciennes erreurs de son *Principe acoustique*, en voulant réfuter celles de la vraie théorie, et M. de Momigny fit très-bien voir ces erreurs dans un petit écrit intitulé : *Réponse aux observations de M. Morel, ou à ses attaques contre la seule vraie théorie de la musique, ouvrage de M. de Momigny;* Paris (sans date), 16 pages in-8°. La persévérance de celui-ci, malgré le mauvais succès de ses ouvrages, de ses cours, de ses articles de journaux relatifs à son système, malgré l'indifférence des artistes et du public pour cette théorie qu'il proclamait la seule vraie, cette persévérance, dis-je, n'était point encore lassée en 1831, car il insistait à cette époque pour obtenir un rapport de la classe des beaux-arts qui, sur la demande du ministre de l'intérieur, s'occupa de la théorie dont il s'agit, et posa à M. de Momigny diverses questions auxquelles il répondit par cet écrit : *A l'Académie des beaux-arts, et particulièrement à la section de musique, en réponse aux sept questions adressées par celle-ci à M. de Momigny, le 25 avril de cette année 1831*; Paris, 1831, in-8° de 24 pages. Depuis lors il a publié : *Cours général de musique, de piano, d'harmonie et de composition depuis A jusqu'à Z, pour les élèves, quelle que soit leur infériorité, et pour tous les musiciens du monde, quelle que soit leur supé-

(1) Il est remarquable que cette conclusion implique contradiction; car s'il n'y a que douze demi-tons égaux dans une octave, comment se fait-il que l'intelligence ait besoin de vingt-sept touches par octave pour en comprendre l'emploi dans les trois genres? Et s'il est en effet besoin de vingt-sept touches, comment concevoir le clavier des instruments où il n'y en a que douze sans le tempérament?

(2) Momigny tombe ici dans de singulières erreurs, qui prouvent qu'en faisant la critique des proportions numériques des intervalles il parle de choses qu'il ignore. L'expression numérique de la quinte n'est pas ¾ mais ⅔, et celle de la tierce majeure n'est pas ⅘ mais ⅘.

riorité réelle ; divisé en douze parties théoriques et pratiques ; par J.-J. de Momigny, d'après ses découvertes nombreuses et incontestables de vérité, d'utilité et de nécessité pour les enseignés et les enseignants ; Paris, chez l'auteur, 1834, in-4°.

Les compositions publiées par M. de Momigny sont : 1° Quatuors pour deux violons, alto et basse, op. 1 et 2 ; Paris, chez l'auteur. — 2° Sonates pour piano, violon et violoncelle, op. 9 et 10 ; Paris, Pleyel. — 3° Idem, op. 14, 16, 18 ; Paris, Momigny. — 4° Trio idem, op. 23 ; ibid. — 5° Sonates pour piano et violon, op. 2 et 4 ; Paris, Couperin. — 6° Sonates pour piano seul, op. 3 et 7 ; ibid. — 7° Fantaisies et pièces diverses, idem ; Paris, Momigny. — 8° Air varié, idem ; Paris, Hanry. — 9° Cantates avec accompagnement de piano ; Paris, Momigny. — 10° Sept recueils de romances avec accompagnement de piano ; ibid. On a aussi du même : *Première année de leçons de piano-forte. Ouvrage élémentaire aussi utile à ceux qui enseignent qu'à ceux qui veulent apprendre à jouer de cet instrument* ; à Paris, chez l'auteur. M. de Momigny s'est fixé à Tours depuis longtemps. Il y vivait encore en 1855, et était âgé de quatre-vingt-neuf ans.

MOMPOUR (F.-J.), organiste de l'église Saint-Remi, à Bonn, a publié en 1830, à Francfort-sur-le-Mein, chez F.-F. Dunst, une instruction abrégée d'harmonie pratique sous ce titre : *Kurtzer Inbegriff der Allgemeinen Harmonielehre für angehende Tonkünstler*. Le système de basse chiffrée employé par cet auteur est à peu près illisible, à cause de la multiplicité des signes.

MONARI (BARTHOLOMÉ), compositeur, né à Bologne vers 1604, fut surnommé *il Monarino*. Élève de D. Augustin Filipuzzi (*voyez* ce nom) pour le contrepoint et l'orgue, il devint compositeur et organiste distingué. En 1670 il obtint la place d'organiste de San-Petronio, et fut agrégé à l'Académie des Philharmoniques de Bologne. Après la mort de son maître (Filipuzzi), la place de maître de chapelle de l'église Saint-Jean *in Monte* lui fut donnée. En 1688 il fit représenter au théâtre *Formagliari* de Bologne, l'opéra *Catone il Giovane*.

MONARI (CLÉMENT), maître de chapelle de la cathédrale de Reggio, dans les premières années du dix-huitième siècle, naquit dans le duché de Modène. En 1705, il fit représenter au théâtre ducal de Milan l'*Aretusa*, qui fut suivi de l'*Amazona Corsara*. Allacci n'a pas eu connaissance de ces deux ouvrages : il cite seulement Clément Monari comme compositeur du second acte du drame musical *Il Teuzzone*, dont le maître de chapelle Paul Magni avait écrit le premier, et qui fut représenté au théâtre ducal de Milan, en 1706.

MONASTERIO (JÉSUS), virtuose violoniste et professeur de son instrument au Conservatoire royal de Madrid, est né en 1835 à Potes, province de Santander (Espagne). Doué des plus remarquables dispositions pour la musique, il n'était âgé que de dix ans lorsqu'il excita une véritable émotion dans le public par son talent précoce en jouant, le 6 juin 1845, un concerto de violon dans un entr'acte au théâtre *del Principe*, à Madrid. Recommandé au directeur du Conservatoire royal de Bruxelles, il fut admis dans cette institution en 1849, et y reçut les leçons de Charles de Bériot. Après trois années d'études sous ce maître, Monasterio obtint le prix d'honneur au concours en 1852 en partage avec M. Beumer, aujourd'hui (1862) premier violon solo du théâtre royal de Bruxelles, et professeur adjoint au Conservatoire de cette ville. De retour en Espagne dans l'année suivante, M. Monasterio a été nommé par la reine professeur de violon au Conservatoire de Madrid, puis premier violon solo de la chapelle royale et de la musique de la chambre. A différentes époques, il a voyagé en France, en Belgique et en Allemagne pour s'y faire entendre dans les concerts. Au mois de décembre 1861, il a joué avec un brillant succès, à l'un des concerts du Conservatoire de Bruxelles, un concerto de sa composition, et s'est fait également applaudir à Gand, Bruges, Anvers ; puis il s'est rendu en Allemagne. A Leipsick, il a produit une vive impression, à l'un des concerts du *Gewandhaus*, dans plusieurs morceaux de sa composition. Les qualités du talent de cet artiste sont un beau son, une parfaite justesse, de la sûreté dans les traits d'exécution et du goût dans la manière de chanter.

MONCOUTEAU (PIERRE-FRANÇOIS), organiste de l'église Saint-Germain-des-Prés, à Paris, aveugle de naissance, est né, le 3 janvier 1805, à Ville-Juif, près de cette ville. Admis à l'âge de sept ans à l'institution des Jeunes-Aveugles fondée par Valentin Haüy, il y reçut son éducation littéraire et musicale ; puis, suivant l'usage de cette maison, il y enseigna lui-même le calcul, la musique, la grammaire et la géographie. Il en sortit en 1825, et commença à prendre position parmi les organistes de Paris en jouant l'orgue de l'église des Missions-Étrangères ; puis il fut suppléant de Séjan (*voyez* ce nom) à Saint-Sulpice et aux Invalides. En 1841, il obtint au concours l'orgue de Saint-Germain-des-Prés, et depuis cette

époque jusqu'à ce jour (1862); il est resté en possession de cet emploi. De sa sortie de l'institution des Aveugles, M. Moncouteau s'était proposé de se livrer à l'enseignement de l'harmonie; il s'y était préparé par des études suivies avec persévérance et avait même transcrit une partie du Traité de contrepoint et de fugue de l'auteur de la *Biographie des Musiciens*, à l'aide d'une notation de la musique en points saillants de son invention. Poursuivant son dessein avec une ferme volonté, M. Moncouteau s'est fait connaître, depuis 1845 environ, comme un des meilleurs professeurs d'harmonie de Paris, et, dans la vue de populariser cette science, il a publié les ouvrages suivants, qui ont obtenu du succès : 1° *Traité d'harmonie, contenant les règles et les exercices nécessaires pour apprendre à bien accompagner un chant*, ouvrage dédié à M. Félix Clément; Paris, Al. Grus. — 2° *Résumé des accords appliqués à la composition*; ibid. — 3° *Traité du contrepoint et de la fugue, précédé d'une récapitulation de toute l'harmonie*; ibid. — 4° *Explication des accords*, manuel des éléments de l'harmonie; ibid. — 5° *Exercices harmoniques et mélodiques*; ibid. — 6° *Recueil de leçons d'harmonie*; ibid. — 7° *Manuel de transposition musicale*; ibid. Cet artiste s'est fait connaître aussi comme compositeur par quelques morceaux de musique d'église à 2 et 3 voix, et par de petits morceaux pour le piano.

MONDO (J.-G. Dominique), professeur de langue italienne à Niort, a traduit de l'italien : 1° *Les Haydines, ou Lettres sur la vie et les ouvrages du célèbre compositeur Haydn*, par Joseph Carpani; Paris, 1838, in-8°. — 2° *Dictionnaire de musique* par le docteur Lichtenthal; Paris, 1839, 2 volumes grand in-8°.

MONDODONO (Jérôme DE), prêtre vénitien du dix-septième siècle, a fait imprimer de sa composition : 1° *Missa, Salmi e falsi Bordoni a cinque voci*; Venise, 1657. — 2° *Salmi a quattro voci con una letania della B. V.*; Venise, 1663.

MONDONVILLE (Jean-Joseph CASSANEA DE), compositeur, naquit à Narbonne, le 24 décembre 1715 (1), ou 1711, selon les renseignements de Bessara (2), d'une famille noble mais pauvre, originaire de Toulouse et qui avait possédé la belle terre de Mondonville, dont il prit le nom quoiqu'elle ne lui appartînt plus. Ses premières études de musique eurent le violon pour objet, et il fit de rapides progrès sur cet instrument. Il était à peine âgé de dix-neuf ans lorsqu'il se mit à voyager. Arrivé à Lille, dans la Flandre française, où il avait été appelé pour y remplir l'emploi de premier violon, il y écrivit trois grands motets qui furent goûtés, et qu'il alla faire entendre au concert spirituel de Paris, en 1737; ils y furent applaudis. Ce succès et ceux qu'il obtint comme violoniste dans les mêmes concerts, furent le commencement de sa fortune, car ils lui procurèrent une place dans la musique de la chambre du roi, et plus tard (1744) sa nomination de surintendant de la chapelle de Versailles, après la mort de Gervais. Ces motets, qui depuis lors ont été imprimés avec luxe, étaient un *Magnus Dominus*, un *Jubilate* et un *Dominus regnavit*. Mondonville fit aussi paraître des sonates et des trios pour le violon, des pièces de clavecin avec accompagnement de violon, et des concertos d'orgue auxquels Balbâtre procura une grande renommée par sa manière brillante de les exécuter au Concert spirituel. Il s'essaya aussi à l'Opéra; mais sa pastorale historique d'*Isbé*, jouée en 1742, n'y réussit point. Plus heureux dans son *Carnaval du Parnasse*, jouée en 1749, il vit cet ouvrage arriver à la trente-cinquième représentation : on le reprit en 1759 et en 1767. Complaisant et souple avec les grands, Mondonville s'était fait à la cour de puissants protecteurs qui exagérèrent son mérite et lui procurèrent des succès de peu de durée. En 1752 une troupe de chanteurs italiens était arrivée en France et avait donné lieu à ces discussions connues sous le nom de *guerre des bouffons*. On sait que la cour s'était prononcée en faveur de la musique française contre l'italienne; Mme de Pompadour, particulièrement, s'était faite la protectrice des compositeurs français. L'abbé de la Mare avait laissé en manuscrit le poème de l'opéra intitulé : *Titon et l'Aurore*; Mondonville y fit mettre la dernière main par l'abbé de Voisenon, le mit en musique et le fit jouer en 1753. La première représentation fut considérée comme décisive dans la guerre des bouffons, et de part et d'autre on se prépara à soutenir les intérêts de la musique italienne et de la française. Le jour de la première représentation, le parterre de l'Opéra fut occupé par les gendarmes de la maison du roi,

(1) La date du 25 décembre qu'on a donnée dans quelques biographies est une erreur; c'est celle du baptême de Mondonville.

(2) Les travaux de Bessara concernant tout ce qui a rapport à l'Opéra de Paris l'emportent en général pour l'exactitude sur tout ce qu'on a fait sur ce sujet. J'ai eu de lui cette date de 1711; mais le temps m'a manqué dans mes voyages à Paris pour aller vérifier dans ses manuscrits, à la bibliothèque de la ville, sur quelles données il avait adopté cette date.

les mousquetaires et les chevau-légers : les partisans des bouffons, appelés *le coin de la reine*, ne purent trouver de place que dans les corridors. Grâce à ces précautions, la pièce réussit complètement, et le parti vainqueur fit partir le même soir un courrier pour porter au roi, qui était à Choisy, la nouvelle de la victoire. Celle-ci était complète, car le lendemain le renvoi des bouffons fut décidé, et l'Opéra français reprit ses anciennes habitudes et les avantages de son monopole.

L'année suivante, Mondonville, parvenu par son succès à la plus haute faveur, à la ville comme à la cour, fit représenter sa pastorale de *Daphnis et Alcimadure* en patois languedocien, dont la douceur a beaucoup d'analogie avec la langue italienne pour la musique. Jéliotte, Latour et M^{lle} Fel, qui chantaient les principaux rôles, étaient nés dans les provinces méridionales de la France et parlaient ce langage avec facilité. Ils rendirent l'illusion complète et procurèrent à l'ouvrage un succès d'enthousiasme. On en contesta cependant la propriété à Mondonville, et l'on prétendit qu'il était connu dans le Midi sous le nom de *l'Opéra de Frontignan*, et que le fond en était pris dans les airs populaires du Languedoc. En 1768, Mondonville remit au théâtre cette pastorale traduite par lui-même en français; mais elle ne fut plus aussi favorablement accueillie, soit que la naïveté primitive fût, comme on l'a dit, devenue niaise dans la traduction, soit que Legros et M^{me} Larrivée, qui avaient succédé à Jéliotte et à M^{lle} Fel, eussent moins de grâce et d'abandon. On reprit cependant encore la pièce en 1773. Les autres opéras de Mondonville sont : « *Les Fêtes de Paphos*, composé de deux actes, *Vénus et Adonis*, *Bacchus et Érigone*, écrits autrefois pour le théâtre de M^{me} de Pompadour, à Versailles, et joués à Paris en 1758; *Psyché*, en 1762, devant la cour à Fontainebleau, et en 1769 à Paris; *Thésée*, sur le poëme de Quinault et avec les récitatifs de Lully, qui tomba à la cour en 1765, et à Paris en 1767; enfin, *Les Projets de l'Amour*, ballet héroïque en trois actes, représenté en 1771.

Après la mort de Royer, Mondonville obtint, au mois de janvier 1755, la direction du Concert spirituel, où il fit exécuter ses motets avec beaucoup de succès. Il fut le premier qui fit entendre dans ce concert des oratorios imités de ceux des maîtres italiens. Parmi ceux qu'il a composés, on cite : *Les Israélites au mont Oreb*, *les Fureurs de Saül* et *les Titans*. Après avoir administré ce concert avec beaucoup de zèle pendant sept ans, il fut remplacé par Dauvergne en 1762. N'ayant pu s'entendre sur les émoluments qui devaient être payés à Mondonville pour la possession de ses motets et de ses oratoires, Dauvergne se vit enlever cette musique par son auteur; mais les habitués du Concert spirituel la demandèrent avec tant d'instances qu'il fallut traiter avec Mondonville moyennant une somme de 27,000 fr. pour en avoir la possession, à la condition qu'il en dirigerait lui-même l'exécution.

Mondonville avait beaucoup de vanité, et affichait la prétention de passer pour homme de lettres en même temps que compositeur; et la plupart des poèmes de ses opéras étaient publiés sous son nom, quoique l'abbé de Voisenon en fût le véritable auteur. En 1768, il obtint une pension de 1,000 francs sur l'Opéra. Contre l'ordinaire des musiciens de son temps, il était avare et avait acquis une fortune assez considérable (1). Sa répugnance à faire la moindre dépense fut cause qu'il mourut sans aucun secours de la médecine, dans sa maison de campagne de Belleville, le 8 octobre 1773. Mondonville avait épousé M^{lle} du Boucan, fille d'un gentilhomme fort riche, en 1747, et en avait eu un fils, objet de la notice suivante.

MONDONVILLE (....), fils du précédent, né à Paris en 1748, passait pour un habile violoniste de son temps. Il n'était âgé que de dix-neuf ans lorsqu'on grava de sa composition six sonates pour violon et basse. Plus tard, il étudia le hautbois et en joua dans les concerts. Il est mort à Paris en 1808.

MONE (François-Joseph), savant littérateur et archéologue, issu d'une famille hollandaise dont le nom véritable était *Moonen*, est né à Mingolsheim près de Heidelberg, le 12 mai 1792. Après avoir étudié le droit, la philologie et l'histoire à l'université de Heidelberg, il en devint lui-même ensuite professeur et bibliothécaire. Appelé en 1827 à l'université de Louvain, en qualité de professeur de politique et de statistique, il occupa cette position pendant trois ans; mais il la perdit par la révolution de 1830. De retour à Heidelberg, il s'y occupa de profondes recherches archéologiques jusqu'en 1835. Il fut alors appelé à Carlsruhe pour y prendre la place de directeur des archives, qu'il occupe encore (1862). Une partie des travaux historiques et archéologiques

(1) Dans un travail spécial sur Mondonville, publié dans la *Revue et Gazette musicale de Paris*, M. Arthur Pougin a repoussé cette accusation contre le caractère de ce musicien; mais j'ai suivi en cela les renseignements fournis par Beffara, qui doit avoir eu des motifs sérieux pour avancer un tel fait, car il était d'une exactitude sévère.

de ce savant ne concerne pas ce dictionnaire; mais il doit y être cité pour deux collections qui ont de l'intérêt pour l'histoire du chant des diverses églises au moyen âge. Le premier a pour titre : *Lateinische und Griechische Messen aus dem zweiten bis sechsten Jahrhundert*. Messes latines et grecques, depuis le deuxième siècle jusqu'au sixième); Francfort-sur-le-Mein, C. B. Litzius, 1850, 1 vol. in-4°. La première division de ce volume renferme les dissertations et les notes sur les messes gallicanes ou franciques qui furent en usage dans les divers systèmes liturgiques, depuis le quatrième siècle jusqu'au sixième, et sur les manuscrits qui les contiennent, puis les textes particuliers de *onze* de ces messes; enfin, des recherches sur la langue employée dans ces messes jusqu'au temps de Pépin et de Charlemagne, et des remarques sur cette liturgie. La seconde partie renferme des dissertations sur les messes africaines de la fin du deuxième siècle et du commencement du troisième, sur celles de la seconde moitié du troisième siècle, du quatrième et du commencement du cinquième, suivies de recherches sur cette liturgie. Les messes romaines remplissent la troisième partie, dans laquelle se trouvent aussi de savantes recherches sur les plus anciens manuscrits de ces monuments. La quatrième partie est consacrée à la liturgie grecque primitive et à ses diverses modifications.

Non moins important, le second ouvrage de M. Mone est une collection générale des hymnes latines du moyen âge, publiées d'après les manuscrits et commentées (*Lateinische Hymnen des Mittelalters, aus Handschriften herausgegeben und erklaert*); Fribourg en Brisgau, Herder, 1853-1855, 3 vol. gr. in 8°. Le premier volume contient les chants à Dieu et aux anges; le second volume, les chants à la Vierge Marie; le troisième, les hymnes et les séquences des saints. Les notes qui remplissent ces trois volumes sont des modèles de savante et substantielle critique.

MONELLI (François), compositeur au service du duc de Plaisance, vers le milieu du dix-septième siècle, n'est connu que par un ouvrage intitulé : *Ercole nell' Erimanto per un' balletto fatto in Piacenza dal Seren. Sig. Duca il carnevale dell' anno 1651. Invenzione e poesia drammatica del Cav B. M.* (Bernardo Morando), *posta in musica da Francesco Monelli*. Le livret de cet opéra-ballet a été imprimé sous ce titre à Plaisance, chez Bazzacchi, 1651, in-4°.

MONETA (Joseph), né à Florence en 1761, fut attaché au service du grand-duc de Toscane en qualité de compositeur. Il occupait encore cette place en 1811. On a donné, sur divers théâtres de l'Italie, les opéras suivants de sa composition : 1° *Il Capitano Tenaglia*, opéra bouffe; à Livourne, 1784. — 2° *La Mula per amore*; idem, à Alexandrie, 1785. — 3° *Amor vuol giocentu*; à Florence, 1786. — 4° *L'Equivoco del nastro*; ibid., 1786. — 5° *I due Tutori*, 1791, à Rome. — 6° *Il Conte Policronio*, opéra bouffe, à la résidence royale de *Poggio*, en 1791.

MONFERRATO (P. NADAL ou NATALE), prêtre vénitien, né dans les premières années du dix-septième siècle, fut élève de Rovetta (*voy. ce nom*), pour l'orgue et le contrepoint. Après la mort de l'organiste de Saint-Marc, Jean-Baptiste Berti, en 1639, il prit part au concours ouvert pour remplacer cet artiste; mais ce fut Cavalli (*voy. ce nom*) qui obtint la place, le 23 janvier. Un mois après, c'est-à-dire le 22 février, Monferrato dut se contenter d'entrer dans la même chapelle en qualité de chantre; mais lorsque son maître Rovetta fut appelé à la position de maître de cette chapelle, il lui succéda dans celle de *vice-maître*, le 20 janvier 1647. Trente années s'écoulèrent pendant qu'il en exerçait les fonctions, et ce ne fut que le 30 avril 1676 qu'il obtint la place de maître titulaire, après la mort de Cavalli. Il la conserva jusqu'à son décès, qui eut lieu au mois d'avril 1685. Outre les places qu'il occupa à l'église ducale de Saint-Marc, Monferrato en eut plusieurs autres, parmi lesquelles on cite celles de directeur du chœur des jeunes filles du Conservatoire des *Mendicanti*, et celle de maître de chapelle de la paroisse Saint-Jean-Chrysostome, dans laquelle il habitait. Il avait établi dans ce quartier une imprimerie de musique, en société avec un certain *Joseph Scala*, qui, en mourant, lui laissa sa part de la propriété. De plus, il donnait beaucoup de leçons de chant et de clavecin dans les familles patriciennes. Toutes ces sources de revenu procurèrent à Monferrato des richesses considérables, dont il disposa en faveur de neveux et nièces, d'institutions religieuses, et même de personnes de haut rang, par un très-long testament écrit de la main d'un notaire nommé *Pietro Brachi*, le 16 novembre 1684. Le buste en marbre de ce maître fut placé au-dessus de la porte de la sacristie de l'église Saint-Jean-Chrysostome, avec une inscription latine à sa louange. Les œuvres imprimées et connues de Monferrato sont celles dont voici les titres : 1° *Salmi concertati a 5, 6 e 8 voci, con violini ed organo*, lib. 1 et 2; Venise, Franc. Magni, 1647 et 1650. — 2° *Mo*

tetti a quattro voci, con violini e violetta, lib. 1, 2, 3; ibid., 1655, 1659, 1671. — 3° *Motetti concertati a 5 e 6 voci*; ibid., 1660. — 4° *Motetti concertati a 2 e 3 voci, libro 1°*; ibid., 1660, in-4°. — 5° *Motetti a voce sola, violini ed organo*, op. 6; in Venezia, presso Camillo Bartoli, 1666, in-4°. — 6° *Motetti concertati a 2 e 3 voci, lib. II°; in Venezia, app. Fr. Magni*, 1669, in-4°. — 7° *Salmi concertati a 3, 4, 5, 6, 7, 8 voci con stromenti e senza, lib. II°*, op. 8, ibid., 1669, in-4°. — 8° *Salmi brevi a otto pieni*, op. 9; ibid. 1675. C'est une réimpression. — 9° *Sacri concenti ossia Motetti a voce sola, con due violini et violetta, lib. II°, op. 10*; ibid., 1675. — 10° *Salmi concertati a due voci con violini*, op. 11; ibid., 1176.—11° *Salmi a voce sola con violini, lib. III°, op. 12; in Venezia, app. Gius. Scala*, 1677. Il y a une autre édition de 1681. — 12° *Missa ad usum capellarum quatuor et quinque vocum*, op. 13; ibid., 1677. Cette date provient d'un changement de frontispice. — 13° *Salmi concertati a due voci con violini e senza*, op. 16; ibid., 1676. — 14° *Antifone a voce sola con basso continuo ed organo*, op. 17; ibid., 1678.— 15° *Motetti a 2 e 3 voci, lib. III°*, op. 18; ibid., 1681. Monferrato fut un bon musicien qui écrivait bien, mais inférieur pour l'invention à son maître Rovetta, et à ses contemporains Cavalli, Legrenzi et Ziani.

MONGE (GASPARD), illustre mathématicien à qui l'on doit la création de la géométrie descriptive, naquit à Beaune le 10 mai 1747. Après avoir fait ses études chez les PP. de l'Oratoire de sa ville natale et à Lyon, il fut employé à des travaux de fortifications, où il se fit remarquer par son élégante manière de dessiner les plans, et devint successivement professeur suppléant de mathématiques et professeur titulaire de physique à l'école de Mézières. Mais bientôt, donnant l'essor a son génie, il jeta les premiers fondements de la science qui l'a immortalisé, en généralisant par des principes féconds les procédés graphiques de la coupe des pierres, de la charpente et des autres parties de constructions géométriques qu'on enseignait alors dans les écoles d'artillerie, du génie et de la marine. Après avoir lutté longtemps contre la routine qui repoussait ses découvertes, il attira sur lui l'attention du monde savant, se fixa à Paris et devint successivement professeur à l'école d'hydrodynamique du Louvre, examinateur des élèves de la marine, membre de l'Académie des sciences, puis, après la révolution, ministre de la marine, professeur à l'École normale et à l'École polytechnique, commissaire du gouvernement en Italie, de la commission des sciences de l'expédition d'Égypte, sénateur et comte de l'empire. Il mourut à Paris le 28 juillet 1818. Comme la plupart des grands géomètres du dix-huitième siècle, il s'occupa du problème de la corde vibrante; mais, suivant la direction de son génie, il en donna la solution par une construction géométrique. Supposant qu'une corde vibrante, placée horizontalement pour plus de simplicité, soit pincée dans une direction verticale, et que le plan se meuve selon une direction perpendiculaire, il a démontré que la corde doit décrire, par son double mouvement de vibration et de translation, une surface dont les sections, faites par des plans parallèles au premier, donnent pour chaque instant la figure de la courbe. Monge a exécuté cette surface dont le modèle se trouve à l'École polytechnique. Amateur passionné de musique, il avait profité de sa mission en Italie pour faire faire à Venise des copies des œuvres de tous les anciens maîtres de la chapelle de Saint-Marc, et en avait empli des caisses qu'il confia aux soins du célèbre violoniste Kreutzer, voyageant alors en Italie; mais celui-ci négligea sa mission, et quand l'armée française fut forcée d'opérer sa retraite, les caisses tombèrent au pouvoir des alliés et furent transportées en Angleterre.

MONGEZ (ANTOINE), né à Lyon, en 1747, entra fort jeune dans l'ordre des Génovéfains. Nommé, sous le gouvernement du directoire, un des administrateurs de l'hôtel des monnaies de Paris, il a conservé cette place jusqu'en 1827. A l'époque de la formation de l'Institut, il fut appelé dans la classe de littérature ancienne. Éliminé de ce corps en 1816, il y est rentré deux ans après. Il est mort le 30 juillet 1825. Au nombre des mémoires que ce savant a fait insérer parmi ceux de l'Académie des inscriptions et belles-lettres, on remarque ceux-ci : 1° Rapport sur les moyens de faire entendre les discours et la musique des fêtes nationales par tous les spectateurs, en quelque nombre qu'ils puissent être (*Anciens Mémoires de l'Institut national, classe de littérature et beaux-arts*, t. III, 1801). — 2° Mémoire sur les harangues attribuées par les anciens écrivains aux orateurs, sur les masques antiques, et sur les moyens que l'on a cru avoir été employés par les acteurs, chez les anciens, pour se faire entendre de tous les spectateurs (ibid., tome IV, 1803).

MONGIN (CHARLES-FRANÇOIS-JOSEPH), professeur de musique à Besançon, né dans le département du Doubs en 1809, est auteur d'un ouvrage intitulé : *Nouvelle Méthode élémentaire pour l'enseignement du plain-chant et*

du chant musical, suivi d'un recueil de motets, Paris, Hachette, 1836, in-8° de 120 pages. M. Mongin, qui a eu pour collaborateur M. Berthiot, inconnu dans le monde musical, est mort à Besançon, au mois d'octobre 1861, à l'âge de cinquante-deux ans.

MONGIN (M^{lle} MARIE-LOUISE), est née le 11 juin 1841 à Besançon, où son père exerçait la profession d'avocat. A l'âge de quatre ans sa mère lui donna les premières leçons de musique et de piano; elle eut ensuite pour professeur M. Roncaglio, organiste de l'église Saint-Pierre. Une intelligence d'élite ainsi que l'application aux études se manifestèrent de bonne heure chez la jeune Marie, et ses progrès furent rapides. Elle était à peine âgée de onze ans lorsque, par une heureuse inspiration, ses parents se décidèrent à venir habiter Paris pour qu'elle pût recevoir les leçons des meilleurs professeurs. Au mois de janvier 1853, M^{lle} Mongin entra au Conservatoire, dans la classe de piano de M^{me} Farrenc, et depuis lors elle se distingua constamment par la douceur de son caractère, son zèle et son assiduité. En 1855 elle remporta le deuxième prix de solfège et le premier l'année suivante. En 1859 le premier prix de piano lui fut décerné, et, enfin, en 1861, elle obtint le premier prix d'harmonie, après quelques années d'études, dans la classe de M. Bienaimé.

Habile virtuose, grande musicienne et lectrice de premier ordre, cette jeune artiste a fait une étude approfondie des compositions des auteurs classiques et de celles des plus célèbres clavecinistes des seizième, dix-septième et dix-huitième siècles. Toutes les fois qu'elle a fait entendre en public les œuvres qui forment la belle collection intitulée *Le Trésor des pianistes*, que publient en ce moment (1863) M. et M^{me} Farrenc, M^{lle} Mongin a obtenu les plus brillants succès et le suffrage des connaisseurs.

MONIGLIA (JEAN-ANDRÉ), compositeur dramatique, né à Florence dans la première moitié du dix-septième siècle, est connu par les opéras suivants: 1° *Il Teseo*, représenté à Dresde, en 1667. — 2° *Giocasta*, drame, à Dusseldorf, en 1696.

MONIOT (JEAN), poëte et musicien du treizième siècle, était né à Arras et fut contemporain de saint Louis. On ignore si le nom de *Moniot* était celui de sa famille, ou si c'est un sobriquet qui signifie *petit moine*. Le manuscrit de la Bibliothèque impériale de Paris, coté 7222 (ancien fonds), contient quatorze chansons notées de sa composition.

MONIOT (JEAN), contemporain du précédent, est connu sous le nom de *Moniot de Paris*, parce qu'il était né dans cette ville. Il était aussi poète et musicien. On trouve sept chansons notées de sa composition dans un manuscrit coté 65 (fonds de Cangé), à la bibliothèque impériale.

MONN (MATTHIEU-JEAN), compositeur, que Gerber croit avoir vécu à Vienne vers la fin du dix-huitième siècle, est connu par l'indication de nombreux ouvrages manuscrits, dans le catalogue de Traeg (Vienne, 1799). En voici la liste : 1° Instruction sur la basse continue — 2° Oratorio intitulé : *Entretiens salutaires*. — 3° Prières. — 4° *Requiem* à 4 voix, 2 violons et orgue. — 5° Messe à 4 voix et 4 instruments. — 6° Messe à 4 voix et à grand orchestre. — 7° Chœurs et motets à voix seule. — 8° Six symphonies pour l'orchestre. — 9° Un concerto pour violon. — 10° Un idem pour violoncelle. — 11° Dix-huit quatuors pour 2 violons, alto et basse. — 12° Quinze divertissements pour les mêmes instruments. — 13° Six trios pour 2 violons et basse. — 14° Trois idem pour flûte, alto et basse. — 15° Trois idem pour flûte, violon et basse.— 16° Sonates pour violon et basse. — 17° Musique militaire à 10 parties. — 18° Douze concertos pour le clavecin avec accompagnement. — 19° Trente divertissements pour clavecin seul. — 20° Six sonates idem. — 21° *Diana e Amore*, opéra.

MONNAIS (GUILLAUME-ÉDOUARD-DÉSIRÉ), littérateur français et amateur zélé de musique, est né à Paris, le 27 mai 1798. Après avoir terminé ses études et fait un cours de droit, il fut reçu avocat en 1828; mais il préféra la littérature au barreau, et les mémoires à consulter cédèrent le pas aux vaudevilles et aux comédies. Ses premiers travaux pour le théâtre datent de 1826; il eut pour collaborateurs dans ces légères productions Dartois, Paul Duport, Saint-Hilaire et Vulpian. Les ouvrages donnés par lui à divers théâtres sont : *Midi ou l'Abdication d'une femme*. — *Le Futur de la Grand'Maman*. — *La Première Cause*. — *La Contre-Lettre*. — *Les Trois Catherine*. — *La Dédaigneuse*. — *Le Chevalier servant*. — *Un Ménage parisien*. — *Deux Filles à marier*. — *La Dame d'honneur*. — *Le Cent-Suisse* (à l'Opéra-Comique). — *Sultana* (idem). Dans une direction plus sérieuse M. Monnais prit part aux ouvrages de Marchangy et de Tissot, de l'Académie française, et dirigea les *Éphémérides universelles* (Paris, 1828-1833, 13 vol. in-8°), dont il fut aussi un des principaux rédacteurs. Dès 1818, M. Monnais avait fait les premiers essais de sa plume dans divers journaux auxquels il fournissait des articles sans être attaché spécialement à aucun; mais au mois de juillet 1832 il entra au *Cour-*

rier français, comme rédacteur du feuilleton des Théâtres. Au mois de novembre 1839, il fut nommé directeur adjoint de l'Opéra. Depuis 1840 il a le titre et les fonctions de commissaire du gouvernement près des théâtres lyriques et du Conservatoire; comme tel, il a pris part à tous les travaux du comité d'enseignement de cette école. Depuis 1835, M. Monnais est un des rédacteurs principaux de la *Revue et Gazette musicale de Paris*, où ses articles sont signés du pseudonyme *Paul Smith*. Il y a publié en feuilletons des nouvelles ou romans dont les sujets se rattachent à la musique, et qui ont été réunis ensuite en volumes; tels sont : 1° *Esquisses de la vie d'artiste* (Paris, 1844, 2 vol. in-8°). — 2° *Portefeuille de deux cantatrices* (Paris, 1845, in-8°). — 3° *Les sept Notes de la gamme* (Paris, 1846, in-8°). Sous le même pseudonyme paraît aussi chaque année, dans le même journal, une revue annuelle de tous les événements musicaux, de quelque genre que ce soit. Enfin, M. Monnais y est chargé de rendre compte des ouvrages représentés à l'Académie impériale de musique (l'Opéra), ainsi qu'au Théâtre Italien. Sa critique se distingue par la bienveillance, l'esprit et la politesse. M. Monnais a fourni quelques articles de critique musicale à la *Revue contemporaine*, sous le pseudonyme de *Wilhelm*. Dans les années 1851, 1853, 1859 et 1862, ce littérateur distingué a été chargé d'écrire les poëmes des cantates pour les grands concours de composition musicale à l'Académie des beaux-arts de l'Institut; ces cantates ont pour titres : *Le Prisonnier*; *Le Rocher d'Appenzel*; *Bajazet et le Joueur de flûte*; *Louise de Mezières*.

MONNET (JEAN), né à Condrieux, près de Lyon, demeura jusqu'à l'âge de quinze ans chez un oncle qui négligea son éducation au point que, parvenu à cet âge, il savait à peine lire. Il se rendit alors à Paris, et fut placé dans la maison de la duchesse de Berry (fille du régent), qui lui donna quelques maîtres d'agrément; mais ayant perdu sa bienfaitrice, le 20 juillet 1719, il se trouva sans ressources, et mena pendant plusieurs années une vie dissipée et orageuse. Enfin, en 1743, il obtint le privilége de l'Opéra-Comique, mais il ne le garda pas longtemps. En 1745 il était directeur du théâtre de Lyon, et, en 1748, d'un théâtre français à Londres. De retour à Paris, il reprit, en 1752, la direction de l'Opéra-Comique, et la garda jusqu'en 1758. Ce fut sous sa direction que ce spectacle prit du développement, et cessa d'être un théâtre de vaudeville. Favart, Sedaine, Dauvergne, Philidor et Duni préparèrent, par leurs ouvrages, les Français à entendre de la musique plus forte et plus dramatique, et l'on ne peut nier que Monnet n'ait beaucoup contribué à cette révolution. Il est mort obscurément à Paris, en 1785. On a de lui : *Anthologie française, ou chansons choisies depuis le treizième siècle jusqu'à présent*; Paris, 1765, 3 vol. in-8°, avec les airs notés. On trouve en tête du recueil une préface ou *Mémoire historique sur la chanson*, qui est de Meusnier de Querlon. Ce recueil est estimé. Un quatrième volume, donné comme supplément, est intitulé : *Choix de chansons joyeuses*; Paris, 1765, in-8°. On trouve des renseignements sur la vie aventureuse de Monnet dans un livre intitulé : *Supplément au Roman Comique, ou Mémoires pour servir à la vie de Jean Monnet*; Paris, 1722, 2 vol. in-12, avec le portrait. Cet ouvrage est écrit par Monnet lui-même.

MONNIOTE (D. JEAN-FRANÇOIS), ou MONIOT, bénédictin de Saint-Germain-des-Prés, né à Besançon, en 1723, mourut à Figery, près de Corbeil, le 29 avril 1797. On lui a attribué *l'Art du facteur d'orgues*, publié sous le nom de Dom Bedos de Celles; mais j'ai démontré, à l'article de celui-ci, que cette tradition n'est pas fondée.

MONOPOLI (JACQUES). *Voyez* INSANGUINE.

MONPOU (HIPPOLYTE), compositeur dramatique, né à Paris le 12 janvier 1804, entra dans la maîtrise de l'église métropolitaine de cette ville à l'âge de neuf ans, comme enfant de chœur, et y apprit les éléments de la musique sous la direction de Desvigne (*voy.* ce nom). Plus tard, Choron l'admit au nombre des élèves de l'école qu'il venait de fonder (1817), et le choisit deux ans après pour remplir les fonctions d'organiste à la cathédrale de Tours, quoique Monpou fût à peine entré dans sa seizième année. Incapable d'occuper cette place, il fut bientôt congédié, revint à Paris, et rentra dans l'école de Choron, où il eut l'emploi de répétiteur-accompagnateur. Cependant lecteur médiocre, pianiste inhabile, et fort ignorant dans la science de l'harmonie, il n'avait rien de ce qu'il fallait pour un tel emploi lorsqu'il lui fut confié; toutefois, incessamment en exercice avec ses condisciples, parmi lesquels on remarquait MM. Duprez, Boulanger, Scudo, Vachon, Renaut, Canaples, Wartel, et se livrant sans relâche à l'étude des partitions des grands maîtres italiens, allemands et français, il acquit par degrés des connaissances pratiques qui suppléaient à l'instinct, lent à se développer en lui, et aux défauts d'une éducation première mal faite.

En 1822, l'auteur de cette notice fut prié par Choron de faire dans son école un cours d'harmonie pour les élèves qui viennent d'être nommés. Monpou en suivit les leçons avec assiduité, mais ses progrès étaient aussi lents et pénibles que ceux de Duprez étaient rapides. Les concerts de musique ancienne qui commencèrent en 1828 dans cette même école, connue alors sous le nom d'*Institution royale de musique religieuse*, fournirent à Monpou de fréquentes occasions de remplir ses fonctions d'accompagnateur devant le public, et lui firent acquérir l'aplomb qui lui manquait auparavant. Les événements politiques de 1830 ne firent pas seulement cesser ces intéressantes séances, mais ils compromirent l'existence de l'école à laquelle Choron avait consacré ses dernières années, et finirent par en amener la dissolution. Jeté tout à coup par ces événements dans un monde qu'il ne connaissait pas, et passant de la vie contemplative d'une sorte de Thébaïde, à l'âge de près de trente ans, dans l'existence agitée d'un artiste qui cherche du pain et de la renommée, Monpou semblait à ses amis l'homme le moins propre à atteindre ce double but. Son extérieur ne prévenait pas en sa faveur; ses manières incultes repoussaient la sympathie. Néanmoins, au grand étonnement de ceux qui le connaissaient, sa fortune d'artiste fut assez rapide. En dépit des études classiques qui avaient occupé toute sa jeunesse, il se passionna tout à coup pour le romantisme, dont on faisait alors beaucoup de bruit, et s'enrôla parmi les novateurs qui rêvaient une transformation de l'art. Ses premiers ouvrages furent des ballades et des romances. Dès 1828 il avait produit un gracieux nocturne à trois voix sur les paroles de Béranger : *Si j'étais petit oiseau*, et ce premier essai avait été suivi de quelques jolies chansonnettes; mais ce fut sa romance de *l'Andalouse*, paroles d'Alfred de Musset, qui fut le signal de la nouvelle direction donnée à ses idées, et qui commença la popularité dont il jouit pendant quelques années. *Le lever, Sara la Baigneuse, Madrid, la chanson de Mignon, le Fou de Tolède*, et beaucoup d'autres petites pièces se succédèrent rapidement, et eurent du retentissement parmi les adeptes de l'école à laquelle il s'était affilié. Il y a dans tout cela une originalité incontestable; mais une originalité bizarre, qui ne connaît d'autres règles que celles de la fantaisie. Des passages empreints de grâce et de sensibilité y sont répandus, çà et là; mais Monpou se hâte d'abandonner ces idées naturelles pour se jeter dans des extravagances.

Il semble se persuader que le génie ne se manifeste que par l'insolite. Sa phrase est mal faite; son rhythme est boiteux; sa cadence tombe souvent à faux. Soit par ignorance, soit par système, il prodigue dans son harmonie des successions impossibles, au point de vue de la résolution des dissonances, de la modulation et de la tonalité. Mais ces défauts, qui révoltaient le sentiment des musiciens, étaient précisément ce qui obtenait du succès dans le monde à part qui avait entrepris la déification *du laid*.

En 1835, Monpou osa aborder la scène et faire représenter au théâtre de l'Opéra-Comique *Les deux Reines*, petit ouvrage en un acte dont Soulié lui avait donné le livret. Cette témérité ne fut pas justifiée par le mérite de l'ouvrage, mais par le succès. Non-seulement tous les défauts de la manière du compositeur s'y trouvèrent réunis; non-seulement il y fit preuve d'une impuissance complète à se servir de l'instrumentation; non-seulement la forme de la plupart des morceaux de son ouvrage était défectueuse, mais l'originalité qu'on avait parfois remarquée dans ses mélodies lui fit ici défaut. Les réminiscences et les idées vulgaires s'y présentaient à chaque instant. Un joli chœur, une romance (*Adieu, mon beau navire*) furent les seules choses qui échappèrent au naufrage de cette informe production. *Le Luthier de Vienne*, autre opéra en un acte, joué au même théâtre, en 1836, fit voir dans la facture de Monpou quelques progrès depuis son précédent ouvrage. On y remarqua un joli duo et la ballade du *Vieux chasseur*, que le talent de Mᵐᵉ Damoreau rendit populaire. *Piquillo*, œuvre plus importante, en 3 actes, fut jouée vers la fin de 1837, et fit constater de nouveaux progrès dans le talent de Monpou. Alexandre Dumas était l'auteur du livret de cet opéra. Le compositeur n'y avait pas renoncé à ses habitudes de décousu dans les phrases, et sa manière d'écrire sentait toujours le musicien incomplet; mais des idées originales étaient répandues dans les deux premiers actes. Les proportions du finale du second acte s'étaient trouvées au-dessus des forces de l'artiste, et le troisième acte était faible et négligé. *Un Conte d'autrefois et le Planteur*, joués à l'Opéra-Comique en 1839, où l'on retrouvait les formes mélodiques et les excentricités du compositeur, parurent monotones, firent peu d'impression dans leur nouveauté, et furent bientôt oubliés. Vers la fin de la même année, Monpou donna au théâtre de la Renaissance *la Chaste Suzanne*, opéra en quatre actes. On y remarqua, comme dans tous ses autres ouvrages, l'instinct du

compositeur de romances, et l'absence des qualités du musicien sérieux. Cependant un air de basse et celui de *Daniel*, au troisième acte, sont mieux conduits et développés que ce qu'il avait écrit précédemment. L'instrumentation de cet opéra était la partie faible, comme dans toute la musique dramatique de Monpou.

Depuis longtemps il désirait obtenir un livret d'opéra de Scribe, auteur aimé du public et qui avait fait la fortune de plusieurs compositeurs. Il obtint enfin cet ouvrage; mais en le lui confiant, le directeur de l'Opéra-Comique lui imposa la condition d'un dédit de 20,000 francs dans le cas où il ne livrerait pas le manuscrit de sa partition à la fin du mois d'août 1841. Monpou travailla avec ardeur, et déjà il avait écrit deux actes; mais la fatigue se fit sentir, et bientôt une inflammation d'entrailles et d'estomac se déclara. Les médecins ordonnèrent le repos et le changement de climat : l'artiste s'éloigna de Paris et se dirigea vers la Touraine; mais arrivé à La Chapelle Saint-Mesmin, sur les bords de la Loire, son état devint si alarmant, que sa famille le ramena à Orléans pour avoir le secours des médecins. Leurs soins ne purent empêcher les progrès du mal, et le 10 août 1841, Monpou mourut dans cette ville, à l'âge de trente-sept ans. Sa veuve voulut ramener ses restes à Paris; une messe de *Requiem* en musique fut célébrée à l'église de Saint-Roch, et l'artiste fut inhumé avec pompe au cimetière du Père-Lachaise.

MONRO (HENRI), fils d'un musicien de Lincoln, est né dans cette ville en 1774. Après avoir fait ses premières études musicales comme enfant de chœur à l'église cathédrale, il reçut des leçons de piano d'Ashley, puis se rendit à Londres où il devint élève de Dussek et de Corri. En 1796 il fut nommé organiste à Newcastle, et ne quitta plus cette ville, où il était encore en 1824. On a gravé à Londres plusieurs ouvrages de sa composition : entre autres, une sonate pour piano et violon, un air varié, et un rondo.

MONSERRATE (ANDRÉ DE), né en Catalogne dans la seconde moitié du seizième siècle, était en 1614 chapelain de l'église paroissiale Saint-Martin, à Valence. On a de lui un bon traité du chant ecclésiastique en langue espagnole, sous ce titre : *Arte breve y compendiosa de las difficultadesque se ofrecen en la musica pratica del canto llano. Dirigida a la purissima Virgen Maria madre de Dios y senora nuestra. En Valencia, en casa de Pedro Patricio Mey*, 1614, in-4° de 124 pages.

MONSIGNY (PIERRE-ALEXANDRE), compositeur dramatique, issu d'une famille noble, naquit le 17 octobre 1729, à Fauquemberg, bourg du Pas-de-Calais, près de Saint-Omer. Son père ayant obtenu un emploi dans cette ville, lui fit faire ses études littéraires au collège des jésuites. Doué d'un heureux instinct pour la musique, le jeune Monsigny cultivait cet art dans tous les instants de repos que lui laissait le travail des classes. Son instrument était le violon : il acquit plus tard une habileté remarquable sur cet instrument, et s'en servit toujours pour composer. Il perdit son père peu de temps après avoir achevé ses cours. La nécessité de pourvoir aux moyens d'existence de sa mère, d'une sœur et de jeunes frères, dont il était l'unique appui, lui imposa l'obligation d'embrasser une profession lucrative : il se décida pour un emploi dans la finance qui, alors comme aujourd'hui, conduisait rapidement à la fortune quand on y portait l'esprit des affaires. En 1749 il alla s'établir à Paris, où il obtint une position avantageuse dans les bureaux de la comptabilité du clergé. L'amabilité de son caractère lui avait fait de nombreux et puissants amis qui l'aidèrent à placer ses frères, et à procurer à sa mère, à sa sœur une aisance suffisante. Plus tard ses protecteurs le firent entrer dans la maison du duc d'Orléans, en qualité de maître d'hôtel. Il y passa paisiblement près de trente années, et puisa dans la haute société qu'il y voyait une élégance de manières qu'il conserva jusqu'à ses derniers jours. Depuis son arrivée à Paris, il avait négligé la musique : ce fut en quelque sorte le hasard qui le ramena vers l'art et qui fit de lui un compositeur d'opéras. Il assistait en 1754 à une représentation de *la Servante maîtresse*, de Pergolèse; l'effet que produisit sur lui cette musique d'un style alors nouveau fut si vif, que dès ce moment il se sentit tourmenté du besoin d'écrire lui-même de la musique de théâtre. Mais son éducation musicale avait été si faible, si négligée, qu'il n'avait pas les plus légères notions d'harmonie, d'instrumentation, et qu'il avait même beaucoup de peine à faire le calcul des valeurs de notes pour écrire les mélodies que son instinct lui suggérait. Cependant, entraîné par son goût pour la musique d'opéra-comique, il prit un maître de composition. Ce fut Gianotti (*voyez* ce nom) qui lui enseigna les éléments de l'harmonie par les principes de la basse fondamentale. Cinq mois de leçons suffirent à Monsigny pour apprendre ce qui lui semblait nécessaire pour écrire les accompagnements d'un air d'opéra. Après quelques essais informes, il parvint à écrire sa partition des *Aveux indiscrets*, opéra-comique en un acte, qu'il fit représenter au théâtre de la Foire, en 1759. Il était alors âgé de trente ans. Le succès de cet ouvrage l'encouragea; cependant il crut devoir garder l'anonyme, à cause de sa

position dans la maison d'Orléans. En 1760 il donna au même théâtre *le Maître en Droit* et *le Cadi dupé*. La verve comique qui brille dans ce dernier ouvrage fit dire au poète Sedaine, après avoir entendu le duo du Cadi et du Teinturier : *Voilà mon homme !* En effet, il se lia avec Monsigny et devint son collaborateur dans plusieurs drames et opéras-comiques, particulièrement dans celui qui a pour titre : *On ne s'avise jamais de tout*, joli ouvrage de l'ancien style, représenté à l'Opéra-Comique de la foire Saint-Laurent, le 17 septembre 1761. Cette pièce fut la dernière qu'on joua à ce théâtre, qui fut fermé sur les réclamations de la Comédie italienne, dont la jalousie avait été excitée par les succès de Monsigny. Les meilleurs acteurs de l'Opéra-Comique, parmi lesquels on remarquait Clairval et Laruette, entrèrent à la Comédie italienne. C'est pour ces deux théâtres réunis en un seul que Monsigny écrivit ses autres opéras, où sa manière s'agrandit. *Le Roi et le Fermier*, en 3 actes, fut joué en 1762. Dans cette pièce, le talent du compositeur pour l'expression pathétique se révéla au public et à lui-même. *Rose et Colas*, opéra-comique en un acte, parut en 1764. *Aline, reine de Golconde*, en trois actes, fut joué à l'Opéra deux ans après ; puis Monsigny donna à la Comédie italienne, en 1768, *l'Ile sonnante*, opéra-comique en trois actes ; en 1769, *le Déserteur*, drame en trois actes, où son talent atteignit sa plus haute portée ; *le Faucon*, en 1772 ; *la Belle Arsène* (3 actes), en 1775 ; *le Rendez-vous bien employé* (un acte), en 1776 ; et *Félix ou l'Enfant trouvé*, drame en 3 actes, en 1777. Ce fut son dernier ouvrage. Toutes les partitions de ces opéras ont été publiées à Paris.

Quoiqu'il n'eût connu que des succès, Monsigny n'écrivit plus de musique après *Félix*. Il avait en manuscrit deux opéras en un acte intitulés *Pagamin de Monègue*, et *Philémon et Baucis* ; mais ces ouvrages étaient déjà composés vers 1770. J'ai connu cet homme respectable, et je lui ai demandé en 1810, c'est-à-dire trente-trois ans après la représentation de son dernier opéra, s'il n'avait jamais senti le besoin de composer depuis cette époque : *Jamais*, me dit-il ; *depuis le jour où j'ai achevé la partition de Félix, la musique a été comme morte pour moi : il ne m'est plus venu une idée.* Cependant il avait conservé une rare sensibilité jusque dans l'âge le plus avancé. Choron nous en fournit une preuve singulière dans l'anecdote suivante : « Il faut que « la sensibilité de ce compositeur ait été bien vive, « pour qu'il en ait autant conservé à l'âge de « quatre-vingt-deux ans. Dernièrement, en nous « expliquant la manière dont il avait voulu rendre « la situation de Louise (dans *le Déserteur*), « quand elle revient par degrés de son évanouissement, et que ses paroles étouffées sont coupées par des traits d'orchestre, il versa des larmes, et tomba lui-même dans l'accablement « qu'il dépeignait de la manière la plus expressive. » Cette sensibilité fut son génie, car il lui dut une multitude de mélodies touchantes qui rendront dans tous les temps ses ouvrages dignes de l'attention des musiciens intelligents. Grimm a dit : *M. de Monsigny n'est pas musicien* (1). Non, sans doute, il ne l'est pas comme nous ; sa pensée n'est pas complexe ; la mélodie l'absorbe tout entière. Sa musique n'est pas une œuvre de conception : elle est toute de sentiment. Monsigny est musicien comme Greuze est peintre. Il est original, ne tire que de lui-même les chants par lesquels il exprime le sens des paroles et les mouvements passionnés des personnages ; il y a de la variété dans ses inspirations et de la vérité dans ses accents. Des qualités si précieuses ne peuvent-elles donc faire oublier l'inhabileté de cet artiste d'instinct dans l'art d'écrire ? Il ne manquait pas d'un certain sentiment d'harmonie, mais il ne faut pas chercher dans sa musique un mérite de facture qui n'y existe pas, qu'il n'aurait pu acquérir avec des études aussi faibles que les siennes, et qui d'ailleurs ne se trouve dans les productions d'aucun musicien français de son temps, à l'exception de Philidor.

Monsigny, qui avait échangé depuis plusieurs années sa position de maître d'hôtel du duc d'Orléans pour celle d'administrateur des domaines de ce prince et d'inspecteur général des canaux, avait perdu ces places à la Révolution, ainsi qu'une partie de sa fortune. Connaissant l'état de gêne où l'avaient jeté ces événements, les comédiens sociétaires de l'Opéra-Comique lui accordèrent, en témoignage de reconnaissance, pour les succès qu'il leur avait procurés, une pension viagère de 2,400 francs, en 1798. Après la mort de Piccinni, en 1800, il le remplaça dans les fonctions d'inspecteur de l'enseignement au Conservatoire de musique : mais il comprit bientôt qu'il lui manquait les qualités nécessaires pour cet emploi, et deux ans après il s'en démit. Successeur de Grétry à la quatrième classe de l'Institut, en 1813, il obtint en 1816 la décoration de la Légion d'honneur ; mais, parvenu à une extrême vieillesse, il ne jouit pas longtemps de ces honneurs, car il mourut à Paris le 14 janvier 1817, à l'âge de quatre-vingt-huit ans. On a sur Monsigny une notice biographique lue à la séance publique de l'Académie des beaux-arts de l'Institut, le 3 oc-

(1) *Correspondance littéraire*, Lettre du 1er décembre 1765 ; tome III, p. 186, édit. de 1829.

tobre 1818, par M. Quatremère de Quincy, et publiée sous le titre de *Notice historique sur la vie et les ouvrages de Monsigny* (Paris, Firmin Didot, 1818, in-4° de 14 pages); une autre notice par M. Hédouin (*V.* ce nom), sous le titre d'*Éloge de Monsigny* (Paris, 1820, in-8°). Enfin, M. Alexandre, littérateur peu connu, a publié un *Éloge historique de P. A. Monsigny, couronné par l'Académie d'Arras*; Arras, 1819, in-8°.

MONTAG (ERNEST), pianiste et compositeur, né vers 1814 à Blankenhain, près de Weimar, a fait son éducation musicale sous la direction de Tœpfer (*voy.* ce nom), organiste de l'église principale de cette ville. De rares dispositions et de bonnes études en firent un artiste distingué. Pendant plusieurs années il se livra à l'enseignement du piano à Weimar et s'y fit entendre dans des concerts, ainsi qu'à Jena. En 1846 il obtint le titre de pianiste de la cour; mais il paraît s'être fixé postérieurement à Rudolstadt. Le docteur K. Stein a publié, au mois de mars 1842, dans la Gazette générale de musique de Leipsick, une analyse élogieuse du talent de cet artiste, dont on a publié : 1° *Capriccio* pour le piano, op. 1; Leipsick, Hofmeister. — 2° Trois Lieder sur la poésie de H. Heine, à voix seule avec accompagnement de piano, op. 2; Rudolstadt, Müller. — 3° Études pour le piano, op. 3; ibid. — 4° Mélodies sans paroles pour le piano; op. 4; ibid.

MONTAGNANA (RINALDO DA), musicien italien du seizième siècle. Il est vraisemblable que *Montagnana* est le nom du lieu de sa naissance; soit qu'il ait vu le jour dans la ville ainsi appelée des États de Venise, soit qu'il ait tiré ce nom d'un bourg du duché de Modène. *Rinaldo* n'est qu'un prénom. L'artiste dont il s'agit était de noble extraction puisqu'il est appelé *Don Rinaldo* au seul ouvrage par lequel il est connu et qui, a pour titre : *Delle Canzone di Don Rinaldo da Montagnana con alcuni madrigali ariosi a quattro voci libro primo, aggiuntovi anchora una canzon di fra Daniele Vicentino. In Vinegia, appresso Girolamo Scotto*, 1555, in-4° obl.

MONTAGNAT (....), médecin, né à Amberieux, dans le Bugey, au commencement du dix-huitième siècle, se rendit jeune à Paris et y fit ses études sous la direction de Ferrein. Son premier écrit fut une thèse dans laquelle il exposait le système de ce savant médecin concernant le mécanisme de la voix humaine; elle a pour titre : *Quæstio physiologica, an vox humana a fidibus sonoris plectro pneumatico moliatur*; Paris, 1744, in-4°. On trouve une analyse de cette thèse dans le *Journal des Savants*, de la même année. Après que Ferrein eut expliqué lui-même son système dans les Mémoires de l'Académie des sciences, il fut attaqué par deux autres médecins nommés *Bertin* et *Burlon*. Montagnat prit avec chaleur la défense de son maître dans ces écrits intitulés : *Lettre à M. l'abbé Defontaines, en réponse à la critique de M. Burlon du sentiment de M. Ferrein sur la formation de la voix*; Paris, 1745, in-12. — 2° *Éclaircissements en forme de lettres à M. Bertin, au sujet des découvertes que M. Ferrein a faites du mécanisme de la voix de l'homme*; Paris, David, 1746, in-12.

MONTANARI (GERMINIANO), astronome et professeur de mathématiques, naquit à Modène en 1632. Après avoir fait ses études à Florence, il voyagea en Allemagne, où il fut reçu docteur en droit, puis retourna à Florence, et y exerça la profession d'avocat. Plus tard il fut astronome des Médicis, professeur de mathématiques à Bologne, et enfin, en 1674, professeur d'astronomie à Padoue. Il mourut dans cette ville le 13 octobre 1687. Au nombre de ses ouvrages, on trouve celui qui a pour titre : *La Tromba parlante; discorso accademico sopra gli effetti della tromba da parlar da lontano, con altre considerazioni sopra la natura del suono e dell' echo*; Guastalla, 1678, in-4° (*Voyez* MORLAND.)

MONTANARI (FRANÇOIS), violoniste distingué, naquit à Padoue vers la fin du dix-septième siècle. En 1717 il se fixa à Rome et fut attaché à la basilique de Saint-Pierre du Vatican, en qualité de premier violon solo. Il mourut en 1730. On a publié à Bologne de sa composition douze sonates pour violon, qui ont été réimprimées à Amsterdam, et qu'on a arrangées pour la flûte.

MONTANELLO (BARTOLOMEO), pseudonyme. *Voyez* CALVI (GIROLAMO).

MONTANOS (FRANÇOIS DE), musicien espagnol, né dans la seconde moitié du seizième siècle, eut une charge ecclésiastique à l'église de Valladolid. On a de lui un traité de plain-chant intitulé : *Arte de canto llano*; Salamanque, 1610, in-4°. Il a été publié une deuxième édition de cet ouvrage, avec des augmentations par D. Joseph de Torres; Madrid, 1728, in-4°. La troisième édition a pour titre : *Arte de canto llano, con entonaciones comunes de coro, y altar, y otras cosas diversas, como se vera en la tabla, compuesto por Francisco de Montanos, y corregido y emendado por Sebastian Lopez de Velasco, capellan de Su Majestad, y maestro de su real capella de la Descalzas: en Zaragoza* (Saragosse), *en la Imprenta de Francisco Moreno*, anno 1756, in-4° de 186 pages. On a aussi de Montanos un traité général de la musique intitulé : *Arte de Musica theorica y pratica*; Valladolid, 1592, in-4°.

MONTANUS (IRÉNÉE). On a sous ce pseudonyme un traité curieux des cloches, de leur origine, de leur composition métallique, de leur usage et de l'abus qu'on en fait, sous ce titre : *Historische Nachricht von den Glocken, oder allerhand curieuse Anmerkungen von Ursprung, Materie, Nutzen, Gebrauch und Missbrauch der Glocken*; Chemnitz, 1728, in-8° de 136 pages. Suivant une notice de Poelchau, qui se trouve dans le catalogue manuscrit de la Bibliothèque royale de Berlin, l'auteur véritable de cette dissertation serait *Jean Godefroid Hauck*, carillonneur de l'église de Saint-Pierre a Freyberg. Il cite, comme source de ce renseignement, le livre de Martin Grulich intitulé : *Historisch Sabbath, oder Betrachtung der Wege Gott's* (Le Sabbat historique, ou Contemplation de la Voie de Dieu, p. 338); Leipsick, 1753, in-4°.

MONTBUISSON (VICTOR DE), luthiste du seizième siècle, naquit a Avignon. On trouve quelques pièces de luth de sa composition dans le *Thesaurus harmonicus* de Besard.

MONTDORGE (ANTOINE GAUTHIER DE), né à Lyon vers la fin du dix-septième siècle, y fut maître de la chambre aux deniers du roi. Il est mort à Paris le 24 octobre 1768. On a de lui un petit ouvrage intitulé *Réflexions d'un peintre sur l'opéra*; Paris, 1741, in-12.

MONTÉCLAIR (MICHEL PIGNOLET DE), né en 1666, à Chaumont en Bassigny, d'une famille noble, mais pauvre, entra fort jeune comme enfant de chœur à la cathédrale de Langres, où il fit ses études sous la direction de Jean-Baptiste Moreau, qui y était alors maître de musique. Après avoir été attaché à diverses églises de province, il entra au service du prince de Vaudémont et le suivit en Italie, comme maître de sa musique. Il est vraisemblable que son séjour à Rome, avec ce seigneur, fut favorable à ses progrès dans l'art. De retour à Paris vers 1700, il entra à l'Opéra en 1707, en qualité de basse de l'orchestre d'accompagnement qu'on appelait *le petit chœur*. Il fut le premier qui y joua la seule contrebasse qu'on trouvait dans l'orchestre de ce théâtre, et qui succéda à l'usage du *violone*, ou grande viole à sept cordes. Mis à la pension le 1er juillet 1737, il ne jouit pas longtemps du repos acquis par ses longs travaux, car il mourut au mois de septembre suivant dans sa maison de campagne, près de Saint-Denis, à l'âge de soixante et onze ans. Montéclair a fait représenter à l'Opéra *Les Fêtes de l'été*, ballet-opéra, en 1716, et *Jephté*, grand opéra en 3 actes, en 1732. Le chœur de ce dernier ouvrage, *Tout tremble devant le Seigneur*, a eu longtemps de la réputation en France. On a aussi du même artiste : 1° Cantates à voix seule et basse continue, 1er, 2e et 3e livres ; Paris, 1720. — 2° Six concerts (duos) a 2 flûtes ; ibid. — 3° Six concerts pour flûte et basse ; ibid. — 4° Quatre recueils de menuets anciens et nouveaux qui se dansent aux bals de l'Opéra, contenant 77 menuets de Plessis (1er violon de l'Opéra), Montéclair, Lardeau, Lemaire et Matthieu ; ibid., 1728. — 5° Six trios en sonates pour deux violons et basse; ibid. — 6° Premier recueil de brunettes pour la flûte traversière et le violon. Ses motets sont restés en manuscrit : on en trouve deux à la Bibliothèque impériale à Paris (in-4°, V, 276). Il a aussi laissé une messe de *Requiem* qui a été chantée à l'église Saint-Sulpice, a Paris, en 1736.

Le premier ouvrage qui fit connaître Montéclair est intitulé : *Méthode pour apprendre la musique, avec plusieurs leçons à une et deux voix divisées en quatre classes*; Paris, 1700, in-4°. Une deuxième édition de cet abrégé a paru à Paris en 1737. L'auteur le refondit en entier dans un autre ouvrage plus considérable intitulé : *Nouvelle méthode pour apprendre la musique par des démonstrations faciles, suivies d'un grand nombre de leçons à 1 et 2 voix, avec des tables qui facilitent l'habitude des transpositions, dédiée à M. Couperin*; Paris, 1709, in-folio de 64 pages. Une deuxième édition gravée du livre ainsi refait a paru en 1736, à Paris. Cette Nouvelle Méthode est un bon ouvrage pour le temps où il a été écrit. Montéclair s'y montre très-supérieur aux musiciens français qui écrivaient alors des traités élémentaires de leur art. Sans s'écarter de l'enseignement ordinaire, il y introduit des procédés ingénieux qui ont souvent été imités plus tard. Personne n'a mieux traité de la *transposition*, et n'en a rendu l'intelligence plus facile. Montéclair a aussi publié : *Méthode pour apprendre à jouer du violon, avec un abrégé des principes de musique nécessaires pour cet instrument*; Paris, 1720, in fol. ; 2e édition, Paris, 1736.

Malheureusement pour sa mémoire, Montéclair, jaloux de la gloire de Rameau, attaqua avec violence les bases du système de la *basse fondamentale*, par une dissertation anonyme qui parut au mois de juin 1729 dans le *Mercure de France*, sous le titre de *Conférence sur la musique*. Rameau y fit une vive réponse intitulée : *Examen de la Conférence sur la musique ;* elle fut insérée dans le *Mercure* d'octobre 1729. Montéclair répliqua dans le même journal, en 1730, et ne garda plus de ménagements contre son adversaire, l'accusant même de plagiat. Une dernière réponse de Rameau, simple et

noble à la fois, qui parut dans le *Mercure* de juin 1730, mit fin à cette querelle.

MONTEIRO (JEAN MENDES), compositeur, naquit à Evora, en Portugal, dans la seconde moitié du seizième siècle. Après avoir fait ses études musicales sous la direction de son compatriote Manuel Mendès, il fut maître de chapelle du roi d'Espagne. La plupart de ses compositions consistaient en motets, qu'on trouvait en manuscrits à la Bibliothèque royale de Lisbonne, à l'époque où Machado écrivait sa *Bibliotheca Lusitana*.

MONTELLA (JEAN-DOMINIQUE), compositeur napolitain, cité par Cerreto (*Della pratica musica vocale, et strumentale*, lib. 3, p. 156), vivait à Naples en 1601. Il était luthiste excellent.

MONTESANO-DA-MAIDA (DON ALPHONSE), gentilhomme espagnol attaché au service du vice-roi de Naples, au commencement du dix-septième siècle, cultivait la musique avec succès, et a fait imprimer de sa composition : *Madrigali a cinque voci, libro primo*; Napoli, par Octavio Beltrani, 1622, in-4°.

MONTESARDO (JÉROME), guitariste du commencement du dix-septième siècle, naquit à Florence et vécut dans cette ville. Il a fait imprimer un traité de la tablature de la guitare, par des signes particuliers de son invention, sous ce titre : *Nuova invenzione d'intavolatura per sonare i balletti sopra la chitarra spagnuola, senza numeri e note*; Florence, 1606, in-4°.

MONTEVENUTI (CHARLES), né à Faënza, dans les dernières années du dix-septième siècle, fut élu membre de l'Académie des philharmoniques de Bologne, en 1721, et devint maître de chapelle de la cathédrale de Rovigo, en 1727. Il mourut dans cette ville en 1737. On a imprimé de sa composition, à Bologne : *Sonate da Chiesa a più strumenti*. Une autre édition de ces sonates a été publiée à Amsterdam, chez Roger (sans date).

MONTEVERDE (CLAUDE), compositeur illustre, naquit à Crémone en 1568, suivant Arisi (*Cremona litterata*, t. III), qui dit que ce grand artiste était âgé de soixante-quinze ans lorsqu'il mourut, en 1643. Cette date de 1568 est aussi adoptée par M. Fr. Caffi, dans la notice de Monteverde insérée au premier volume de sa *Storia della musica sacra nella già cappella ducale di San-Marco in Venezia* (page 215). Dans la première édition de la *Biographie universelle des Musiciens*, j'ai exprimé des doutes sur l'époque précise de la naissance de Monteverde, parce que Gerber parle, dans son Nouveau Lexique des Musiciens, d'un Recueil de *Canzonette* à trois voix de ce musicien célèbre, imprimé à Venise en 1584; depuis lors, j'ai vu cet ouvrage à la Bibliothèque royale de Munich : il est en effet imprimé à Venise en 1584, chez Jacques Vincenti et Richard Amadino (1). Il n'y a donc plus de doute possible : Monteverde n'était âgé que de seize ans lorsqu'il mit au jour ce premier produit de son talent. Cinquante-huit ans après cette époque, il écrivait encore pour la scène, et donnait au théâtre Saint-Jean et Saint-Paul de Venise (1642) son *Incoronazione di Poppea*.

Fils de pauvres parents, Monteverde paraît avoir appris la musique dès ses premières années, car il était fort jeune lorsque son talent sur la viole le fit entrer au service du duc de Mantoue; mais bientôt son génie se révéla et lui fit comprendre qu'il n'était pas né pour être un simple exécutant, et qu'il était appelé à de plus hautes destinées. Marc-Antoine Ingegneri, maître de chapelle du duc, lui enseigna le contrepoint; mais à l'examen de ses ouvrages, il est facile de voir que son ardente imagination ne lui laissa pas le loisir d'étudier avec attention le mécanisme de l'art d'écrire, car les incorrections de toute espèce abondent dans ses ouvrages; heureusement elles sont rachetées par de si belles inventions, que ces défauts se font oublier. Monteverde paraît avoir succédé à son maître dans la direction de la musique du duc de Mantoue; car on voit par le frontispice du cinquième livre de ses madrigaux, imprimé à Venise en 1604, pour la première fois, qu'il avait alors le titre de maître de chapelle de ce prince. Le 19 août 1613 il succéda à Jules-César Martinengo, dans la place de maître de chapelle de Saint-Marc de Venise, et garda cet emploi jusqu'à sa mort. On voit dans le livre intitulé : *Le Glorie della poesia e della musica contenute dell' esatta notizia de' teatri della città di Venezia*, qu'il écrivit en 1630 l'opéra intitulé *Proserpina rapita* : il devait être alors âgé de plus de soixante ans.

Arisi (*loc. cit.*) dit que Monteverde entra dans l'état ecclésiastique après la mort de sa femme, dont il n'indique pas la date. La source où il a puisé ce renseignement est un éloge du grand artiste, fort mal écrit et rempli de niaiseries, par *Matteo Caburlotto*, curé de l'église San-Tommaso de Venise; cet éloge se trouve en tête d'un recueil de poésies à la louange de ce maître qui fut publié immédiatement après sa mort, et qui est intitulé *Fiori poetici*. Au surplus, le fait dont il s'agit n'est pas douteux, car Monteverde eut deux fils : l'aîné (*François*), prêtre comme

(1) J'ignore sur quelle autorité M. Caffi fait remonter à 1583 les premières compositions de Monteverde, dont il n'indique pas le titre.

son père, et chanteur habile, entra comme ténor à la chapelle de Saint-Marc, le 1er juillet 1623; l'autre (*Maximilien*) exerça la médecine à Venise. Le décret de l'élection de Monteverde en qualité de premier maître de la chapelle ducale de Saint-Marc est rempli de témoignages de la plus haute considération. Les procurateurs de cette cathédrale lui accordèrent, de leur propre mouvement, 50 ducats comme indemnité de ses dépenses de voyage de Mantoue à Venise ; le traitement de ses prédécesseurs était de 200 ducats : le sien fut porté immédiatement à trois cents, et le 24 août 1616, il fut élevé à 400 ducats, outre plusieurs gratifications de cent ducats qu'il reçut à diverses époques. Enfin, par une exception, qui ne fut faite que pour lui, on lui donna pour habitation une maison située dans l'enclos canonial, et qui fut restaurée et ornée convenablement pour son usage. Monteverde se montra digne des honneurs qu'on lui rendait et des avantages qui lui étaient faits par la bonne organisation qu'il donna à la chapelle ducale, et par la perfection relative d'exécution qu'il y introduisit. La gloire que Monteverde avait acquise par ses ouvrages était si grande, qu'il n'y avait pas de solennité soit à Venise, soit dans les cours et les villes étrangères, où il ne fût appelé pour y produire quelque composition nouvelle. C'est ainsi qu'en 1617 il fut demandé par le duc de Parme pour écrire la musique de quatre intermèdes sur le sujet des amours de Diane et d'Endymion; qu'en 1621 il composa une messe de *Requiem* et un *De profundis* pour les obsèques du duc de Toscane Cosme de Médicis II ; qu'en 1627 la cour de Parme l'appela de nouveau pour écrire cinq intermèdes sur les sujets de *Bradamante* et de *Didon* ; enfin, qu'en 1629 la ville de Rovigo, pour fêter la naissance d'un fils de son gouverneur, *Vito Morosini*, lui demanda la faveur de composer la musique d'une cantate intitulée *Il Rosajo fiorito*, qui fut exécutée à l'Académie di *Concordi scientifico-litteraria*.

Monteverde avait été appelé à la position de maître de chapelle de la cour de Mantoue en 1603; car on a vu précédemment qu'il passa de cette place à celle de maître de la chapelle ducale de Saint-Marc au mois d'août 1613 ; il dit dans la dédicace du septième livre de ses Madrigaux à la duchesse de Mantoue, Catherine de Médicis Gonzague, sous la date du 13 décembre 1619 : *Ces compositions, telles qu'elles sont, seront un témoignage public et authentique de mon affection dévouée à la sérénissime maison de Gonzague, que j'ai servie avec fidélité pendant dix ans* (1). Il paraît qu'il fit un voyage à

(1) *Questi miei componimenti, quali si sieno, faranno publico ed autentico testimonio del mio diveto affetto verso la Ser. casa Gonzaga, da me servita con ogni fedeltà per decine d'anni.*

Rome, qu'il y séjourna quelque temps, et qu'il y fut présenté au pape, non Pie V, comme le dit M. Caffi, car ce souverain pontife mourut en 1572, mais Clément VIII, qui gouverna l'Église depuis le 30 janvier 1592 jusqu'au 5 mars 1605. Ce voyage, entrepris à l'occasion des chagrins que donnèrent à l'illustre compositeur les critiques amères de ses ennemis, à la tête desquels s'étaient mis Artusi de Bologne, et Jérôme Mei de Florence, a dû se faire entre les années 1600 et 1603. L'éclat des succès de Monteverde à la cour de Mantoue dans l'*Ariane* de Rinuccini, et dans l'*Orfeo* du même poëte, qu'il mit en musique, ainsi que dans le ballet *delle Ingrate*, imposa silence à ses détracteurs ; enfin, après son entrée si honorable dans la chapelle de Saint-Marc de Venise, il n'y eut plus pour lui que de l'admiration. Bologne même, d'où étaient venues les plus rudes attaques contre ses ouvrages dans la première année du dix-septième siècle, voulut les lui faire oublier vingt ans après, lorsqu'il se rendit en cette ville sur l'invitation qu'il avait reçue. Un cortége des habitants les plus distingués et des artistes les plus renommés le reçut à son arrivée et l'accompagna à *San-Michele in Bosco*, où des harangues furent prononcées à son honneur et suivies de musique ; enfin, pour que rien ne manquât aux témoignages de respect prodigués au grand artiste, l'*Academia Florida* inscrivit solennellement son nom parmi ceux de ses membres, le 11 juin (1620).

En 1630, Monteverde écrivit la musique d'une nouvelle action dramatique de Jules Strozzi, intitulée *Proserpina rapita*, pour les noces de la fille du sénateur *Mocenigo* avec *Lorenzo Giustiniani*. L'effet de cette représentation surpassa tout ce qu'on avait entendu jusqu'alors, et les chants, les chœurs, les danses et l'instrumentation de cet ouvrage firent naître le plus vif enthousiasme. Jusqu'à cette époque, les représentations théâtrales en musique avaient été réservées pour les palais des princes et des grands : en 1637, les poëtes et musiciens *Ferrari* et *Manelli* conçurent le projet d'ouvrir à Venise le premier théâtre public d'opéra (*voy.* leurs noms); Monteverde avait été leur modèle pour ce genre de spectacle : lui-même, en dépit de son âge avancé, comprit bientôt que cette voie était la véritable pour les progrès de l'art, ainsi que pour la gloire de l'artiste, et que le moment était venu d'abandonner les succès de palais pour ceux du grand public. Son opéra l'*Adone*, joué au théâtre Saint-Jean et Saint-Paul en 1639,

occupa la scène pendant l'automne de cette année et le carnaval de 1640. Immédiatement après, l'ouverture du théâtre *San-Mosè* se fit avec son *Ariana*. En 1641 il fit représenter *le Nozze d'Enea con Lavinia*, et dans la même année il donna *Il Ritorno d'Ulisse in patria*. Enfin, en 1642, il termina sa glorieuse carrière par l'*Incoronazione di Poppea*. Ce fut le chant du cygne, car l'illustre maître mourut dans les premiers mois de 1643. Des obsèques magnifiques lui furent faites par la chapelle ducale de Saint-Marc. Sa perte fut un deuil pour la ville de Venise, et tous les artistes de l'Italie exprimèrent des regrets honorables pour la mémoire de ce grand homme.

Dans les deux premiers livres de ses Madrigaux, Monteverde ne montra la hardiesse de son imagination que par les nombreuses irrégularités du mouvement des voix et de la résolution des dissonances de prolongations. A vrai dire, on y remarque plus de négligences que de traits de génie; il est évident que ce grand artiste éprouvait un certain embarras dans le placement des parties de son harmonie, car on y voit à chaque instant toutes ces parties monter ou descendre ensemble par un mouvement semblable, et produire des successions dont l'aspect est aussi peu élégant que l'effet est peu agréable à l'oreille. Rendons grâce pourtant à cette sorte d'inhabileté du compositeur dans ses premiers travaux, car elle fut sans doute la source de l'audace qu'il mit dans l'exploration d'une harmonie et d'une tonalité nouvelles, devenues les bases de la musique moderne. Le génie du maître se manifesta d'une manière plus large et plus nette dans le troisième livre de ses Madrigaux à cinq voix, publié en 1598. Il paraît hors de doute que les idées de Galilei, de Corsi, de Peri et de quelques autres musiciens distingués de Florence, qui vivaient vers la fin du seizième siècle, concernant la nécessité d'exprimer par la musique le sens des paroles, au lieu d'en faire, comme la plupart des anciens maîtres, le prétexte de contrepoints bien écrits, mais dépourvus d'expression, il paraît, dis-je, que ces idées avaient fixé l'attention de Monteverde et lui avaient révélé la portée de son génie ; car, à l'exception de négligences harmoniques, on ne retrouve presque rien de l'auteur des deux premiers livres de Madrigaux à cinq voix dans celui du troisième. Le P. Martini a rapporté dans son *Esemplare di contrappunto fugato* (t. II, p. 180 et suiv.) le madrigal *Stracciami pur il core*, extrait de ce livre : on le trouve aussi dans le troisième volume des *Principes de composition des écoles d'Italie*, publiés par Choron, et dans le troisième volume de l'*Histoire de la musique* de Burney (p. 237). C'est vraiment une intéressante conception que celle de ce morceau, sous le rapport historique. Son rhythme a plus de mouvement ; sa prosodie est meilleure que ce qu'on trouve dans les ouvrages de la plupart des prédécesseurs de Monteverde ; la cadence tonale, si rare chez les maîtres du seizième siècle, se fait sentir à chaque instant dans ce morceau : mais ce qui le rend surtout digne d'attention, ce sont les nouveautés harmoniques qui s'y trouvent en abondance. Monteverde n'y attaque point encore les dissonances naturelles sans préparation, mais il y fait entendre la prolongation de neuvième avec l'harmonie de la sixte, condamnée par les anciens compositeurs, parce qu'elle doit se resoudre sur l'octave de la note inférieure du demi-ton qu'ils appelaient *mi*, et que cette octave est obligée à faire un mouvement de succession qui trahit la tonalité ; c'est enfin dans ce même morceau que se trouvent pour la première fois, sur les mots *non può morir d'amore*, les dissonances doubles, par prolongation, de neuvième et quarte, de neuvième, septième et quarte, de quarte et sixte réunies à la quinte : celle-ci produit un des effets les plus désagréables qu'on puisse entendre, car il en résulte trois notes simultanées placées à la distance d'une seconde l'une de l'autre. L'audace de Monteverde lui fait braver toutes les règles dans cet ouvrage : c'est ainsi que dans la quatrième mesure du madrigal cité précédemment, il réalise dans la partie du ténor une dissonance de passage pour en faire une prolongation ; c'est encore ainsi qu'en plusieurs endroits il donne à des notes placées à des intervalles de seconde le caractère de neuvièmes par prolongation.

Si Monteverde n'attaquait point encore sans préparation les dissonances naturelles de la dominante, lorsqu'il écrivit son troisième livre de Madrigaux à cinq voix, il y déterminait néanmoins le caractère de la tonalité moderne par le fréquent usage du rapport harmonique du quatrième degré avec le septième, et par là il constituait celle-ci en véritable note sensible qui trouvait toujours sa résolution sur la tonique. Or, ce sont précisément ces rapports du quatrième degré et de la note sensible, et ces appellations de cadences qui distinguent la tonalité moderne de celle du plain-chant, où il n'y a jamais d'autres résolutions nécessaires que celles des dissonances facultatives produites par les prolongations (1).

(1) Pour comprendre ce que je dis ici concernant les différences de la tonalité des madrigaux composés par les anciens maîtres, et celle des pièces du même genre contenues dans le troisième livre de Monteverde, il suffit de comparer le beau madrigal de Palestrina *Alla riva*.

Dans son cinquième livre de Madrigaux à cinq voix, Monteverde donna le dernier essor à ses hardiesses en attaquant sans préparation la septième et la neuvième de la dominante, le triton, la quinte mineure et sixte, et la septième diminuée. Par là il acheva complétement la transformation de la tonalité, créa l'accent expressif et dramatique ainsi qu'un nouveau système d'harmonie. Il trouva même dès le premier pas et l'harmonie naturelle de la dominante, et le principe de la substitution ; car on sait que la neuvième de la dominante et la septième diminuée ne sont pas autre chose que des substitutions. On peut voir dans l'*Esemplare* du P. Martini, et dans les *Principes de composition des écoles d'Italie*, compilés par Choron, toutes ces nouveautés réunies dans le madrigal *Cruda Amarilli*.

Deux ans après la publication du troisième livre de Madrigaux de Monteverde, Artusi (*toy. ce nom*), chanoine régulier de Saint-Sauveur à Bologne, se fit l'organe de l'indignation des musiciens contre les nouveautés de cet ouvrage, et publia à ce sujet le livre intitulé l'*Artusi, ovvero della imperfezzioni della moderna musica* (Bologne, 1600). On ne peut nier que ce savant musicien n'eût pour lui la raison dans ses attaques contre les nombreuses imperfections qui déparent cette importante production ; mais sa critique des découvertes harmoniques de Monteverde prouve qu'il n'en avait compris ni les avantages ni le but. Au reste, Monteverde lui-même ne paraît pas avoir aperçu la portée de ses inventions ; car dans l'épître au lecteur qu'il a placée en tête de son cinquième livre de madrigaux, pour sa défense, et qui a été reproduite par son frère (Jules-César Monteverde) au commencement des *Scherzi musicali a tre voci* (Venise, 1607), il n'aborde pas la grande question des transformations de l'harmonie et de la tonalité, et ne se doute pas de l'importance de ce qu'il a fait. Monteverde avait été dirigé à son insu par son génie dans toutes ces innovations, et sans aucune direction philosophique. Ce qui n'est pas moins curieux, c'est que ces transformations ne furent aperçues que longtemps après. Il n'est pas inutile de remarquer, pour l'explication de ce fait singulier, que les musiciens n'étaient pas encore arrivés, à cette époque, à la considération de l'harmonie par accords isolés, quoique longtemps auparavant Zarlino eût entrevu le mécanisme du renversement des intervalles. (*Voy.* ZARLINO.)

Plusieurs critiques ont essayé de contester la réalité des innovations harmoniques de Monteverde, et de l'origine de la tonalité moderne que je lui ai attribuée. Je crois avoir mis au néant ces objections dans mon *Traité complet de l'harmonie*. On avait prétendu que les maîtres de l'école romaine antérieure avaient fait usage de ces harmonies longtemps avant lui : j'ai fait voir, par l'analyse de morceaux entiers de Palestrina, qui avait été cité en particulier, que l'harmonie et la tonalité, dans les œuvres de ce grand maître, n'ont aucun rapport avec les hardiesses de l'illustre auteur d'*Orfeo* et d'*Ariana*. Je défie en effet qui que ce soit de trouver dans toute la musique religieuse ou mondaine du seizième siècle, un seul exemple de ces harmonies de neuvième et de septième de la dominante qu'on rencontre dans ce passage du madrigal de Monteverde *Cruda Amarilli* :

del Tebro avec celui du maître de Crémone *Stracciami pure il core*, dans les ouvrages cités de Martini et de Choron.

Et dans cet autre passage rhythmique de l'*Orfeo* :

Si les critiques qui ont cru pouvoir attaquer les vérités fondamentales par lesquelles j'ai dissipé les ténèbres de l'histoire de la musique moderne avaient connu le livre d'Artusi, principal adversaire de Monteverde et son contemporain, ils y auraient lu ces paroles décisives dans la question dont il s'agit : *Nos ancicas n'enseignèrent jamais que les septiemes se dussent employer d'une manière si absolue et à découvert* (1).

Des découvertes aussi belles que celles dont il vient d'être parlé sembleraient devoir remplir la vie d'un artiste : néanmoins Monteverde s'est créé bien d'autres titres à l'admiration de la postérité. J'ai dit dans le *Résumé philosophique de l'histoire de la musique* (pag. ccxviii et ccxix (2), et aux articles de Caccini et de Cavaliere, quels furent les commencements du drame lyrique, dans les dernières années du seizième siècle, et dans les premières du suivant : Monteverde, s'emparant aussitôt de cette nouveauté, y porta toutes les ressources de son génie. On vient de voir qu'en 1607 il écrivit pour la cour de Mantoue son opéra d'*Ariana*. Bien supérieur à Peri, à Caccini, et même à Emilio del Cavaliere, pour l'invention de la mélodie, il mit dans cet ouvrage des traits dont l'expression pathétique exciterait encore aujourd'hui l'intérêt des artistes.

(1) Le nostri vecchi non insegnarono mai, che le settime si dovessero usare cosi assolute e scoperte (*M. Artusi, overo delle imperfettioni dell moderna musica*, p. 45).

(2) Au 1er volume de la première édition de la *Biographie universelle des Musiciens*.

Je citerai comme exemple le chant d'*Ariane : Lasciatemi morire*. La basse incorrecte et l'harmonie heurtée et bizarre dont le compositeur a accompagné ce morceau ne nuisent point au caractère de mélancolie profonde qu'on y remarque. Dans son *Orfeo*, il trouva de nouvelles formes de récitatif, inventa le duo scénique, et sans aucun modèle, imagina des variétés d'instrumentation d'un effet aussi neuf que piquant (voyez au 1er volume de la 1re édition de la *Biographie universelle des Musiciens* le *Résumé philosophique*, page ccxxv). Ses airs de danse, particulièrement dans son ballet *delle Ingrate*, représenté à Mantoue en 1608, pour les noces de François de Gonzague avec Marguerite de Savoie, sont remplis de formes trouvées et de rhythmes nouveaux et variés. C'est lui qui, le premier, y a introduit une modulation de quarte en quarte et de quinte en quinte, qu'on a beaucoup employée depuis lors, et dont il avait fait le premier essai dans le madrigal *Cruda Amarilli*. Enfin l'épisode du combat de Tancrède et de Clorinde, qu'il fit exécuter en 1624 dans la maison de Jérôme Mocenigo, à Venise, lui fournit l'occasion d'inventer les accompagnements de notes répétées à tous les instruments dans un mouvement plus ou moins rapide : système d'instrumentation conservé par les compositeurs depuis cette époque jusqu'à nos jours, et qui fut l'origine du *tremolo*. Monteverde rapporte, dans la préface de son huitième livre de madrigaux, qu'il eut beaucoup de peine à faire exécuter ce nouvel effet par les musiciens; ceux-ci s'obstinèrent d'abord à ne faire entendre qu'une seule note par mesure, au lieu de la répéter autant de fois qu'il était nécessaire : plus tard ils avouèrent que cette nouveauté était d'un grand effet.

Tel fut l'artiste prédestiné qui contribua plus qu'aucun autre à la complète transformation de la musique, ainsi qu'à la création des éléments de l'art moderne; génie fécond dont la portée ne fut pas comprise par ses contemporains, ni peut-être par lui-même; car ce qu'il dit de ses inventions dans les préfaces de quelques-uns de ses ouvrages ne prouve pas qu'il ait vu qu'il avait introduit dans l'harmonie et dans les résolutions harmoniques un système nouveau de tonalité, absolument différent de celui du plain-chant, et qu'il avait trouvé le véritable élément de la modulation. Ce qu'il s'attribuait, avec juste raison, était l'invention du genre expressif et animé (*concitato*); personne, en effet, ne peut lui disputer la création de cet ordre immense de beautés où réside toute la musique moderne, mais qui a conduit à l'anéantissement de la véritable musique d'église, en y introduisant le dramatique. Il est remarquable que cette création

de la tonalité moderne et de toutes ses conséquences, due à Monteverde, n'a été aperçue par aucun historien de la musique.

Le nombre des œuvres de Monteverde paraît peu considérable pour un génie si actif, si puissant, et pour sa longue carrière; mais j'ai appris de Monge qu'il avait trouvé dans les archives de Saint-Marc une grande quantité de musique d'église sous le nom de ce grand artiste, et qu'il en avait fait faire des copies dont la perte est d'autant plus regrettable, qu'il ne se présentera peut-être plus de circonstance favorable pour en obtenir d'autres. (*Voy.* MONGE.) De toute la musique d'église de Monteverde, on n'a publié que les œuvres suivants : 1° *Selva morale e spirituale nella quale si trova Messe, Salmi, Hymni, Magnificat, Motetti, Salve Regina e Lamento*, à 1, 2, 3, 4, 5, 6, 8 voci con violini; Venise, R. Amadino, 1623, in-4°. Il y a une deuxième édition de ce recueil publiée par Bartholomé Magni, à Venise, en 1641, in-4°. La dernière pièce est une complainte de la Vierge à voix seule sur le chant de l'*Arianna* du compositeur (*Pianto della Madonna sopra il Lamento de l'Arianna*). — 2° *Missa senis vocibus, ad ecclesiarum choros, et vesperæ, pluribus decantanda, cum nonnullis sacris concentibus, ad sacella, sive principum cubicula accommodatis. Opera a Claudio Monteverde nuper effecta, et sanctissimo Patri Paulo V consecrata*; Venetiis, apud Riccardum Amadinum, 1610. — 3° *Messe a quattro voci, e salmi a una, due, tre, quattro, cinque, sei, sette e otto voci concertate e parte a cappella, con le Litanie della B. V., di Claudio Monteverde, già maestro di cappella della Sereniss. republica di Venezia, op. postuma; in Venezia appresso Alessandro Vincenti*, 1650, in-4°. Parmi les œuvres théâtrales de Monteverde, on trouve l'indication des opéras dont les titres suivent : — 4° *Arianna*, opéra sérieux, à la cour de Mantoue, en 1607. La plainte d'Ariane (*Lasciatemi morire*), extraite de cet ouvrage, a été publiée plusieurs fois, notamment dans le livre de M. de Winterfeld sur Jean Gabrieli (2° partie, p. 226). L'*Arianna* fut reprise à Venise en 1640, et fut le premier opéra représenté au théâtre *San-Mosè.* — 5° *Orfeo*, opéra sérieux, à Mantoue, en 1608. Cet opéra a été publié à Venise en 1609, et réimprimé en 1615 avec quelques changements. La première édition est dans ma bibliothèque; l'autre se trouvait dans la collection de Landsberg, en 1841. Selon les notes manuscrites de Boisgelou, suivies par Choron et Fayolle, cet ouvrage aurait été composé dès 1600 : c'est une erreur. On trouve des extraits de l'*Orfeo* dans le troisième volume de l'Histoire de la musique de Hawkins (p. 433), et dans le quatrième de l'Histoire de Burney (pag. 32). — 6° Le ballet *delle Ingrate*, représenté à Mantoue en 1608. M. de Winterfeld a donné quelques extraits d'airs de danse de ce ballet, fort remarquables par le rhythme, et un passage de récitatif où les accords de tierce, quarte et sixte, du mode mineur, et de septième diminuée sont employés de la manière la plus heureuse (*J. Gabrieli und sein Zeitalter*, 3° partie, p. 108 et 109). — 7° *Proserpina rapita*, opéra sérieux, joué dans le palais de Jérôme Mocenigo, à Venise, en 1630. — 8° *L'Adone*, pastorale, au théâtre Saint-Paul et Saint-Jean de Venise, en 1639. — 9° *Il Ritorno d'Ulisse in patria*, au théâtre San-Mosè à Venise, en 1641. — 10° *L'Incoronazione di Poppea*, au théâtre San-Mosè, en 1642. Cet ouvrage fut repris en 1646, au même théâtre. Les œuvres de musique de chambre qui ont été publiées sont : — 11° *Canzonette a tre voci*; Venise, Jacques Vincenti et Richard Amadino, 1584, in-4°. — 12° *Il primo libro de' Madrigali a 5 voci*; Venise, 1587, in-4°. — 13° *Il secondo libro de' Madrigali a 5 voci*; ibid., 1593, in-4°. Le premier et le second livre de Madrigaux de Monteverde furent réimprimés à Venise, chez Raverj, en 1607, in-4°. — 14°. *Il terzo libro de' Madrigali a 5 voci*; Venise, Richard Amadino, 1594, in-4°; la deuxième édition a été publiée par le même en 1598. Il en a été fait une troisième chez le même, en 1600, in-4°, et une quatrième en 1611, in-4°. — 15° *Il quarto libro de' Madrigali a 5 voci; in Venezia, app. Ricciardo Amadino*, 1597, in-4°. Autres éditions, ibid., 1615; Anvers, Pierre Phalèse, 1615, et Venise, 1621. — 16° *Scherzi musicali a tre voci*; Venise, 1607, in-4°. Cet ouvrage a été publié par les soins de Jules-César Monteverde, frère du compositeur. Il en a été fait une deuxième édition à Venise, en 1615. Il y a aussi une édition des mêmes *Scherzi musicali* en partition publiée par Ricc. Amadino, en 1609, petit in-fol. — 16° (bis) *Il quinto libro de Madrigali a 5 voci*; in Venezia, presso Ricc. Amadino, 1598, in-4°. Il y a d'autres éditions de Venise, 1604, 1608, 1612, 1615; Anvers, Phalèse, 1615, et Venise, 1620, toutes in-4°. — 17° *Il sesto libro de Madrigali a 5 voci, con un dialogo a 7; in Venezia, app. Ricc. Amadino*, 1614, in-4°. Il y a des exemplaires de cette édition qui ont un nouveau frontispice avec la date de 1615. Une autre édition a été publiée par le même imprimeur, en 1620 in-4°. — 18° *Concerto. Il settimo libro*

de' Madrigali a una, due, tre, quattro et sei voci, con altri generi di canti; in Venetia, app. Bartolomeo Magni, 1619, in-4°. Une autre édition de cet ouvrage a paru chez le même imprimeur, en 1641. Les cinq premiers livres ont été publiés à Anvers, chez Pierre Phalèse, en 1615, in-4° obl. Il a été fait une nouvelle édition des sept premiers livres à Venise, en 1621. — 19° *Madrigali guerrieri e amorosi, con alcuni opuscoli in genere rappresentativo, che serviranno per brevi episodii fra i canti senza gesto, lib.* 8; Alexandre Vincenti, 1638, in-4°. C'est dans ce recueil que se trouve le combat de Tancrède et de Clorinde, dont M. de Winterfeld a donné des extraits dans la troisième partie de son livre sur Jean Gabrieli (pages 109 et suiv.). Un choix de madrigaux et de canzoni de Monteverde a été publié à Venise, en 1615, dans la collection qui a pour titre *Madrigali de setto autori a cinque voci.* On trouve aussi quelques-uns de ses madrigaux dans le Parnasse des musiciens bergamasques, publié à Venise en 1615, et dans la collection de Profe.

Monteverde fut un des premiers membres de l'Académie des philharmoniques de Bologne. Dans une lettre écrite en 1620, le P. Adrien Banchieri félicitait cette académie d'une si glorieuse acquisition.

MONTFAUCON (BERNARD DE), savant bénédictin de la congrégation de Saint-Maur, naquit le 17 janvier 1655, au château de Soulage, dans le Languedoc, d'une famille noble et ancienne. A l'âge de dix-sept ans il entra comme volontaire dans le régiment de Languedoc, et fit deux campagnes sous les ordres de Turenne; mais après la mort de ses parents il prit la résolution de renoncer au monde, et entra à Toulouse dans l'ordre de Saint-Benoît. Ce fut alors qu'il recommença ses études, fort négligées dans son enfance : il ne dut qu'à ses propres efforts le savoir qu'il acquit dans les langues anciennes et dans l'archéologie. Appelé à Paris par ses supérieurs, en 1687, il visita l'Italie trois ans après. De retour à Paris, il s'y livra à de grands travaux littéraires, et mourut presque subitement le 21 décembre 1741, à l'âge de quatre-vingt-sept ans. Au nombre des ouvrages qu'on doit à ce savant infatigable, on remarque ceux-ci : 1° *Palæographia græca, sive de ortu et progressu litterarum græcarum*; Paris, 1708, in-fol.; il y traite de la notation de la musique dans la division intitulée : *De notis musicis tam veteribus quam recentioribus carptim.* — 2° *L'Antiquité expliquée et représentée en figures;* Paris, 1719-24,

15 volumes in-fol. On trouve dans le troisième volume et dans le supplément les figures de beaucoup d'instruments anciens avec les explications : mais il faut se défier de ces représentations de monuments, qui sont en général peu exactes.

MONTFORT (CORNEILLE DE). *Voyez* BROCKLAND.

MONTFORT (ALEXANDRE), né à Paris en 1803, fit toutes ses études d'harmonie et de contrepoint au Conservatoire, sous la direction de l'auteur de ce Dictionnaire ; puis il reçut des leçons de Berton pour le style dramatique. Admis au concours de l'Institut, il y obtint le deuxième prix de composition en 1829, et le premier en 1830. Pensionnaire du gouvernement à titre de lauréat, il visita l'Italie, séjourna à Rome, à Naples, puis parcourut l'Allemagne. De retour à Paris, il fit exécuter des ouvertures et d'autres morceaux dans plusieurs concerts. Au mois d'octobre 1837 il fit représenter à l'Opéra le ballet de *La Chatte métamorphosée en femme,* dont il avait composé et arrangé la musique. Au mois de juin 1839 il fit jouer avec succès *Polichinelle,* opéra-comique en un acte. A cet ouvrage succédèrent : *La Jeunesse de Charles-Quint,* opéra en deux actes, joué avec succès au théâtre de l'Opéra-Comique, au mois de décembre 1841. — *Sainte Cécile,* opéra en trois actes, représenté au mois de septembre 1844. — *La Charbonnière,* opéra en trois actes, joué au mois d'octobre 1845. — *L'Ombre d'Argentine,* opéra bouffon en un acte, représenté le 28 avril 1853. — *Deucalion et Pyrrha,* opéra-comique en un acte, joué le 8 octobre 1855. Cet artiste a aussi publié quelques morceaux pour le piano, parmi lesquels on remarque un *Rondoletto,* Paris, Lemoine, et des valses brillantes, ibid. Le ballet de *La Chatte métamorphosée* a été gravé pour le piano, et *Polichinelle,* en grande partition. Montfort, dont le talent était gracieux, élégant et correct, est mort, après une courte maladie, le 13 février 1856.

MONTGEROULT (M^{me} HÉLÈNE DE NERVODE), comtesse DE CHARNAY, née à Lyon, le 2 mars 1764, eut pour premier maître de piano Hulmandel, et reçut des leçons de Dussek lorsque cet artiste célèbre visita Paris en 1786. Les conseils de ce grand pianiste et de Viotti, qui conserva pour M^{me} de Montgeroult des sentiments d'amitié jusqu'à la fin de ses jours, développèrent l'heureux talent qu'elle avait reçu de la nature. Douée d'un sentiment exquis et de l'esprit d'analyse, elle acquit sur le piano le plus beau talent qu'une femme ait possédé de son temps. Sortie de France pendant les troubles de

la Révolution, elle se rendit à Berlin, où elle publia, en 1796, une sonate de piano; mais vers la fin du gouvernement du Directoire, elle obtint sa radiation de la liste des émigrés et revint à Paris, où elle forma quelques bons élèves, parmi lesquels on remarque Pradher et Boely. Dans un âge avancé, elle avait conservé toute l'énergie de son sentiment musical. Au mois d'octobre 1835, elle fit un voyage en Italie et passa l'hiver à Florence. Elle mourut dans cette ville le 20 mai 1836, à l'âge de soixante ans. Son tombeau est placé dans le cloître de l'église *della Santa Croce*, à Florence; on y voit une inscription qui fournit les dates précises de sa naissance et de son décès. On a publié de la composition de M^{me} de Montgeroult : 1° Trois sonates pour piano seul, op 1; Paris, Troupenas. — 2° Trois *idem*, op. 2; ibid. — 3° Sonate en *fa* mineur; Berlin, Lischke. — 4° Pièces détachées pour piano seul, op 3; Paris, Erard. — 5° 3 sonates pour piano seul, op. 5; ibid. — 6° Fantaisies, idem, n°^s 1, 2, 3; Paris, Janet et Cotelle. — 7° Six nocturnes italiens et français à deux voix avec accompagnement de piano, op. 6; Paris, Erard. On doit aussi à M^{me} de Montgeroult un ouvrage intéressant pour les artistes, intitulé : *Cours complet pour l'enseignement du forte-piano, conduisant progressivement des premiers éléments aux plus grandes difficultés*, Paris, Janet et Cotelle, 3 parties in-folio.

MONTI (GAËTAN), compositeur dramatique né à Fusignano, près de Ferrare, vers 1760, est connu par les ouvrages suivants : 1° *La Contadina accorta*, opéra bouffe, représenté à Dresde en 1782. — 2° *Lo Studente*, opéra bouffe, à Naples, en 1784. — 3° *Le Donne vendicate*, idem, ibid., 1784. Monti était frère aîné du célèbre poëte Vincent Monti. Il est mort à Naples en 1816.

MONTI (HENRI DE), professeur de musique, naquit à Padoue vers 1758. Dans sa jeunesse il se rendit en Autriche, vécut quelque temps à Vienne, puis à Prague, et enfin se fixa à Glascow (Écosse), où il vivait encore en 1830. Il se rangea dans le parti des maîtres de musique anglais contre Jean-Baptiste Logier, à l'occasion de sa Nouvelle Méthode d'enseignement de la musique et du piano, et écrivit contre ce système un pamphlet intitulé : *Strictures on M. Logier's System of musical education* (Voy. LOGIER); Glascow, 1817, gr. in-8°.

MONTICELLI (ANGE-MARIE), né à Milan vers 1715, chanta à Naples avec la Mingotti, en 1746, puis à Vienne et à Londres. En 1756, Hasse l'engagea pour le théâtre de Dresde. Il mourut dans cette ville en 1764. Monticelli était, dit-on, aussi remarquable comme chanteur que comme acteur.

MONTICHIARO (JEAN), luthier, né à Brescia vers la fin du quinzième siècle, est cité par Lanfranco, son concitoyen et contemporain (*Scintille di Musica* : Brescia, 1533, p. 143), ainsi que Jean-Jacques *Dalla Corna*, pour la bonne fabrication des luths, lyres et violons ou petites violes. On peut donc considérer Montichiaro comme un des fondateurs de la lutherie brescienne où se sont formés les maîtres renommés Gaspard de Salo et Jean-Paul Magini.

MONTILLOT (MORLOT DE), musicien qui vivait à Paris vers 1786, y a fait graver six symphonies pour l'orchestre. On ne sait rien de cet artiste, qui ne figure dans aucune liste de musiciens de cette époque.

MONTONA (ANDRÉ ANTICO DE). Antico est le nom véritable du personnage dont il s'agit dans cette notice; celui de *Montona*, qui y est joint, indique la ville où il reçut le jour, laquelle est située en Istrie et appartint autrefois à la république de Venise. M. Catelani (*voyez* ce nom) conjecture avec beaucoup de vraisemblance qu'André Antico de Montona est identiquement le même qu'*Andrea de Antiquis Venetus*, compositeur et auteur de frottole publiées par Petrucci de Fossombrone, dans ses recueils de pièces de ce genre en 1504, 1505, 1507 et 1508 (1. Antico fut le premier qui établit à Rome une imprimerie de musique; il obtint à cet effet un privilége du pape Léon X, imprimé en tête du seul ouvrage connu pour être sorti de ses presses. Ce volume est une collection de messes composées par Josquin Deprès, Brumel, Pipelare, etc., qui a pour titre : *Liber quindecim missarum electarum quæ per excellentissimos musicos compositæ fuerunt*; Rome, 1516, in-fol. max. gothique. Un exemplaire de cette rarissime collection se trouve à Paris, dans la Bibliothèque Mazarine. Le titre qu'on vient de lire est celui de cet exemplaire. M. Catelani en rapporte un autre qui se trouve dans le volume au-dessous du bref de Léon X, et qui est ainsi conçu : *Missæ quindecim a diversis optimis et exquisitissimis auctoribus editæ per Andream Antiquum de Montona sociorum sumptibus emendatissime atque accuratissime*; Rome Impresse Anno Domini. M. D. XVI. Die nona mag. pontificatus sanctissimi Domini nostri Leonis decimi anno quarto. in-fol. L'exécution typographique du volume de ces messes est magnifique,

(1) *Gazzetta musicale di Milano*, anno XIX, n. 51, 22 décembre 1861.

et a dû occasionner de grandes dépenses et d'immenses travaux. C'est le premier exemple de grands caractères pour l'impression de la musique. Toutes les voix sont placées en regard. Un passage des *Institutions harmoniques* de Zarlino (p. 327, édition de 1573) semble indiquer qu'André Antico établit une imprimerie de musique à Venise, sans doute après que le privilége obtenu dans cette ville par Octavien de Petrucci fut arrivé à son terme.

MONTU (BENOIT), né à Turin, en 1761, se livra dès sa jeunesse à l'étude des mathématiques et vint à Paris, où il trouva un protecteur dans son illustre compatriote Lagrange. La recommandation de celui-ci fit obtenir à Montu une place de professeur de mathématiques dans les écoles centrales de Paris, puis dans un lycée. Il est mort dans cette ville en 1814. Montu avait conçu le plan d'un grand instrument destiné à donner la mesure exacte des intervalles des sons, et à faire voir leurs rapports avec les distances et les mouvements des astres, suivant le système de Keppler. Cet instrument, appelé *Sphère harmonique*, était fort compliqué. Une commission, nommée par le ministre Chaptal pour en faire l'examen, le fit déposer dans l'ancienne galerie de la bibliothèque du Conservatoire, où il était encore en 1827; lorsque cette bibliothèque fut enlevée de sa salle pour être transportée dans un autre local, l'instrument de Montu disparut. M. de Pontécoulant (*voyez* ce nom) l'a retrouvé depuis lors dans un grenier. La commission chargée de l'examen de cette machine, et composée de Lacépède, Prony, Charles, Gossec et Martini, fit en 1799 un premier rapport sur les plans que Montu lui avait communiqués, et conclut à ce qu'une avance de 3,000 fr. fût faite à l'auteur pour l'exécution de son projet. En 1802, elle en fit un autre sur l'instrument même qui était achevé, et l'estima à la somme de 12,000 francs, qui fut payée à Montu par le gouvernement. La description de la *Sphère harmonique* se trouve dans les *Archives des découvertes* (Paris, 1809, n° 14). Montu avait inventé un nouveau sonomètre, qui a été soumis à l'examen de la même commission. On a aussi de ce savant un mémoire intitulé : *Numération harmonique, ou échelle d'arithmétique pour servir à l'explication des lois de l'harmonie*; Paris, 1802, in-4°.

MONTUCLA (JEAN-ÉTIENNE), membre de l'Académie de Berlin et de l'Institut de France, naquit à Lyon le 5 septembre 1725, d'un négociant qui le destinait à la carrière du commerce; mais les progrès qu'il fit dans ses études, et particulièrement dans celle des mathématiques, révélèrent sa vocation. Resté orphelin à l'âge de seize ans, il alla finir ses études à Toulouse, et ne tarda point à se rendre à Paris, où il se lia avec d'Alembert et plusieurs autres savants. Ce fut alors qu'il conçut le projet de son *Histoire des Mathématiques*, dont il publia deux volumes en 1758 (à Paris). On y trouve, pag. 122-136 du 1er volume, un précis de la musique grecque, qui est très-superficiel. Montucla y paraît absolument étranger à la matière qu'il traite. Ce qu'on trouve de mieux sur ce sujet dans cet ouvrage consiste en détails purement littéraires ou philologiques sur les écrivains grecs qui ont traité de la musique; mais tout cela est tiré de la Bibliothèque grecque de Fabricius. Il y a une seconde édition augmentée de l'*Histoire des mathématiques*; Paris, 1799-1802, 4 vol. in-4°. Montucla est mort à Versailles, le 18 décembre 1799.

MONTVALLON (ANDRÉ BARRIGUE DE), né à Marseille en 1678, fut un magistrat distingué à qui l'on doit de savants ouvrages sur le droit et la jurisprudence. Il eut la charge de conseiller au parlement d'Aix, et mourut dans cette ville, le 18 janvier 1759. Amateur de musique et claveciniste habile, il a publié un livre qui a pour titre : *Nouveau système de musique sur les intervalles des sons et sur les proportions des accords, où l'on examine les systèmes proposés par divers auteurs*; Aix, 1742, in-8°. Cet ouvrage avait été soumis à l'examen de l'Académie des sciences. On en trouve un extrait dans l'histoire de cette société savante (1742), et le P. Castel en a donné une analyse dans le Journal de Trévoux de la même année. Cependant le livre ne se vendit pas, et Montvallon fut obligé de le faire reparaître avec un nouveau frontispice intitulé : *Nouveau système sur la transmission et les effets des sons, sur la proportion des accords et la méthode d'accorder juste les orgues et clavecins*; Avignon, 1756, in-8°.

MONZA (CHARLES-ANTOINE), né à Milan, vers la fin du dix-septième siècle, fut élu, en 1735, chanoine et maître de chapelle de la cathédrale de Verceil, où il mourut en 1739. On a imprimé de sa composition à Turin : *Pièces modernes pour le clavecin*.

MONZA (Le chevalier CHARLES), maître de chapelle de la cour et de la cathédrale de Milan, naquit dans cette ville en 1744. Élève de Fioroni, il devint, sous la direction de ce maître, un des musiciens les plus instruits de l'Italie. Doué d'une grande fécondité, il a écrit beaucoup de messes, de vêpres et de motets pour diverses églises de Milan, et a composé pour les théâtres de cette ville, de Turin, de Rome et de Venise,

plusieurs opéras, parmi lesquels on remarque : 1° *Temistocle*, en 3 actes, à Milan, en 1766. — 2° *Niletti*, à Venise, en 1776. — 3° *Cajo Mario*, dans la même ville, en 1777. — 4° *Ifigenia in Tauride*, à Milan, en 1784. — 5° *Erifile*, à Turin, en 1780. Burney entendit à Milan, en 1770, dans l'église *Santa-Maria secreta*, une messe de Monza qu'il considérait comme une œuvre de génie. On a gravé de la composition de cet artiste : 1° Six trios pour deux violons et violoncelle, op. 1 ; Londres, 1780. — 2° Six quatuors pour deux violons, alto et basse, op. 2 ibid., 1788. — 3° Six sonates pour clavecin et violon, op. 3 ; ibid. Monza est mort à Milan, au mois d'août 1801.

MONZANI (TEBALDO), né dans le duché de Modène en 1762, acquit fort jeune une grande habileté sur la flûte. Vers 1788 il se rendit à Londres, où il se fixa et passa le reste de ses jours. D'abord admis au théâtre italien comme première flûte, il fut ensuite attaché aux concerts de la musique ancienne et à ceux de Salomon. En 1800 il établit un magasin de musique et une fabrique de flûtes : cette dernière est devenue florissante par ses soins et ceux de son fils. Monzani est mort à Londres le 14 juillet 1839, à l'âge de soixante-dix-sept ans. On a gravé de sa composition : 1° Six trios pour 2 flûtes et basse ; Londres, Preston. — 2° Duos pour 2 flûtes, op. 5, 8, 10, 12 ; Londres, Longman, Preston. — 3° Choix de 90 airs écossais pour flûte seule. — 4° *Pasticcio*, choix de préludes, airs, variations, etc., n° 1, 2, 3 ; Londres, chez l'auteur ; Bonn, Simrock. — 5° Airs variés pour flûte, op. 4, 7, 11 ; ibid. — 6° Préludes et airs, idem (3 recueils) ; ibid. — 7° Trois divertissements, idem ; ibid. — 8° Douze nocturnes pour deux flûtes ; ibid. — 9° Trois sérénades, idem ; ibid. — 10° *Instruction Book, containing the rudiments of Music, the art of fingering, lipping and slurring the notes on the flute, etc.* (Méthode contenant les éléments de la musique, l'art du doigté, de l'embouchure et du coup de langue sur la flûte, etc.); Londres, Monzani, 1re et 2e parties. Il a été fait quatre éditions de cet ouvrage.

MOORHEAD (JEAN), compositeur, né en Irlande, vers 1768, apprit la musique à Dublin, et fut employé pendant quelques années comme simple musicien d'orchestre dans plusieurs villes de province. En 1798, il accepta une place dans celui du théâtre de Covent-Garden, à Londres ; mais bientôt après il fut employé par l'entrepreneur de ce spectacle pour composer la musique de plusieurs pantomimes et ballets, parmi lesquels on cite : *Le Volcan, ou le Rival d'Arlequin*, le ballet pantomime de *La Pérouse*, et une partie de l'opéra intitulé *Le Cabinet*. Moorhead est mort à Londres en 1804.

MOOSER (ALOYS), facteur d'orgues, né à Fribourg, en 1770, s'est également distingué dans la construction des pianos et des orgues. On cite comme un ouvrage achevé l'orgue qu'il a fait pour le temple neuf, à Berne. Les *Étrennes fribourgeoises* de l'année 1810 contiennent une description d'un beau piano organisé qui venait de sortir de ses mains, et qu'il appelait *instrument orchestre*. Le chef-d'œuvre de cet artiste est le grand orgue de Fribourg, dont on trouve une description dans la *Gazette musicale de Paris* ann. 1838, n° 50). Mooser est mort à Fribourg, le 19 décembre 1839, à l'âge de soixante-neuf ans. Le grand orgue de Fribourg est composé de quatre claviers à la main, clavier de pédale, et 62 registres, non compris deux registres accessoires de copule et de tremblant. Cet instrument, dont les qualités ne justifient pas la célébrité, est mal construit quant à la partie mécanique. Les tirages sont mal disposés et fonctionnent avec trop de lenteur ; les claviers sont durs et ont trop d'enfoncement ; la soufflerie manque d'égalité dans sa pression et agit par secousse. L'harmonie des jeux est la partie la plus satisfaisante : les *jeux de fond*, particulièrement ceux qui imitent les instruments à archet, comme les *gambes*, *salicionals* et *quintatones*, sont de bonne qualité ; mais les *jeux d'anche*, trop peu nombreux, ont une sonorité rauque et dure ; enfin, le timbre des jeux de mutation est criard. La voix humaine de l'orgue de Fribourg a une réputation européenne, qu'elle doit moins à sa qualité spécifique qu'à la place qu'elle occupe dans l'instrument, derrière tous les grands jeux, de telle sorte que ses sons s'épurent dans le trajet avant d'être entendus dans l'église.

MORAES (JEAN DE SYLVA), maître de chapelle de la cathédrale de Lisbonne, y était né en 1689. En 1727 il obtint son emploi, qu'il remplissait encore en 1747. Il a laissé en manuscrit beaucoup de motets, de répons, d'hymnes, de messes, dont le catalogue remplit deux pages in-fol. dans la *Bibliotheca Lusitana* de Machado (t. II, p. 755 et suiv.).

MORALES (CHRISTOPHE), célèbre musicien espagnol, naquit à Séville dans les premières années du seizième siècle, fit ses études dans la cathédrale de cette ville, et se rendit d'abord à Paris, où il publia un recueil de messes, puis à Rome, où le pape Paul III le fit entrer vers 1540 dans la chapelle pontificale, en qualité de chapelain chantre. Son portrait existe dans cette chapelle. On le trouve gravé à l'eau-forte dans les *Osservazioni per ben regolare il coro della capella*

pontificia, d'Adami (p. 164), et Hawkins l'a reproduit dans son Histoire de la musique. L'époque de la mort de cet artiste n'est pas connue. Morales est un des compositeurs de musique d'église les plus distingués parmi les prédécesseurs de Palestrina. Son style est grave ; sa manière de faire chanter les parties, naturelle, et l'on peut dire qu'il est un des premiers qui ont secoué le joug des recherches de mauvais goût dans la musique religieuse. Adami cite le motet de sa composition *Lamentabatur Jacob*, qui se chante à la chapelle pontificale le quatrième dimanche de carême, comme un chef-d'œuvre d'art et de science. On a publié de sa composition : 1° *Liber I Missarum quatuor vocum; Lugduni*, 1546, in-fol. max. Il n'y a pas de nom d'imprimeur au volume; mais l'ouvrage est sorti des presses de Jacques Moderne. C'est une seconde édition ; la première a été imprimée à Paris (sans date) par Nicolas Duchemin. — 2° *Magnificat octo tonorum cum quatuor vocibus, liber primus*; Rome, 1541, in-fol.; Venise, *Antonio Gardano*, in-fol. 1542, ibid. 1545. Ces *Magnificat* sont en deux séries, chacune des huit tons, dans le même volume ; à la suite, on trouve deux *Magnificat* à quatre voix de Carpentras (Éléazar Genet), du premier et du huitième tons, un de Jachet (?), du quatrième ton, et un de Richafort, du cinquième ton, ouvrage très-remarquable, 1562, 1575, 1614, in-fol. — 3° *Motettæ 4 vocum*, lib. I et II; Venise, 1543-1546. — 4° *Motetti a 5 voci*, lib. I ; Venise, 1543. — 5° *Lib. II Missarum cum quatuor et quinque vocibus*: Rome, 1544, in-fol.; Venise, 1544, in-4°; Lyon, 1552; Venise, 1563. — 6° *Lamentationi a quattro, cinque, et sei voci ; Venezia, appresso d'Antonio Gardano*, 1564, in-4° obl. — 7° *Missa quatuor, cum quatuor vocibus: Venetiis apud Alexandrum Gardanum*, 1580, in-4° obl. — 8° *Moralis Hispani et multorum eximiæ artis virorum Musica cum vocibus quatuor, vulgo motecta cognominata, cujus magna pars paribus vocibus cantanda est ; Venetiis apud Hieronymum Scottum*, 1543, in-4° obl. On trouve aussi de lui les messes de l'*Homme armé* et *De Beata Virgine*, dans le recueil qui a pour titre : *Quinque Missarum harmonia Diapente, id est quinque voces referens*; Venise, Antoine Gardane, 1547, in-4°. Plusieurs messes de Morales sont en manuscrit dans les archives de la chapelle pontificale. Kircher a placé un *Gloria* de ce musicien dans sa Musurgie (lib. VIII, c. 7), et l'on trouve quelques morceaux de sa composition dans les *Concentus de Sablinger* (Augsbourg, 1565), dans l'*Esemplare* du P. Martini, et dans l'*Arte pratica di Contrappunto*, de Paolucci (tome II). Plusieurs autres collections renferment aussi des morceaux détachés de Morales. Les œuvres capitales de ce compositeur sont les *Magnificat* en deux suites des huit tons de l'Église, et son second livre de messes, bien supérieur au premier sous le rapport du mérite de la facture.

MORALT (les frères), artistes longtemps célèbres à Munich par leur manière parfaite d'exécuter les quatuors de Haydn, étaient tous musiciens au service du roi de Bavière ; mais ils moururent jeunes, et leur bel ensemble n'a été remplacé que par les frères Müller. Ils étaient cinq frères. L'aîné, Joseph, né à Schwetzingen, près de Mannheim, le 5 août 1775, apprit avec ses frères la musique chez le musicien de la ville Geller, puis il reçut des leçons de violon de Lops, et Winter, maître de chapelle du duc de Bavière, acheva son éducation musicale. En 1797, il entra dans la musique de la cour, et se fit remarquer par son talent sur le violon. Trois ans après, il entreprit un voyage en Suisse, se fit entendre avec succès à Lyon, à Paris et à Londres, et retourna en Allemagne en donnant des concerts à Francfort et dans d'autres grandes villes. Le 10 mai 1800, il obtint sa nomination de maître de concerts de la cour de Bavière ; quelque temps après il entreprit un voyage avec trois de ses frères, et parcourut l'Allemagne, en donnant partout des séances de quatuors où ils firent admirer l'ensemble le plus parfait qu'on eût jamais entendu à cette époque. Joseph Moralt est mort à Munich en 1828.

Jean-Baptiste, frère puîné de Joseph, naquit à Mannheim, en 1777. Après avoir appris les principes de la musique, il devint élève de Cannabich. Entré comme surnuméraire de la chapelle à Munich, en 1792, il reçut sa nomination définitive en 1798. Bon violoniste, il jouait le second violon dans les quatuors où son frère jouait le premier. Mais c'est surtout comme compositeur qu'il s'est fait connaître avantageusement. Grætz lui avait enseigné l'harmonie et le contrepoint. On a gravé de sa composition : 1° Symphonie à grand orchestre, n° 1 (en *mi*); Bonn, Simrock. — 2° Deuxième idem (en *sol*); Leipsick, Breitkopf et Hærtel. — 3° Symphonie concertante pour deux violons; Mayence, Schott. — 4° Leçons méthodiques pour deux violons, liv. 1 et 2; Mayence, Schott. — 5° Quatuor pour flûte, violon, alto et basse; Munich, Falter. — 6° Deuxième idem, op. 6; Munich, Sidler. Cet artiste estimable est mort le 7 octobre 1825, laissant en manuscrit une messe allemande et plusieurs autres compositions pour l'église. La perte d'un fils avait commencé à déranger sa santé en 1823.

Jacques et Philippe Moralt, frères jumeaux de

Joseph et de Jean-Baptiste, sont nés à Munich en 1780, et non à Mannheim en 1779, comme il est dit dans le Lexique universel de musique publié par Schilling. Le premier s'était livré à l'étude du violon sous la direction d'un musicien de la cour nommé *Christophe Geitner*. Il entra dans la chapelle de la cour en 1797, et mourut à l'âge de vingt-trois ans en 1803. Philippe reçut les premières leçons de violoncelle de *Virgili*, musicien de la chapelle, et acheva son éducation musicale chez le violoncelliste Antoine Schwartz. Il entra dans la musique de la cour en 1795. Il est mort à Munich en 1829 (suivant le Lexique de M. Bernsdorf), et seulement en 1855 (d'après le Lexique portatif de M. Charles Gollmick).

Georges, né à Munich en 1781, a été aussi attaché à la musique de la chapelle royale de Bavière, pour la partie d'alto. Il est mort dans cette position, en 1818.

Des descendants de cette famille ont été tous attachés à la chapelle du roi de Bavière. L'un d'eux, dont le prénom n'est pas indiqué, fut maître de concert et directeur de la musique de la cour: il fut pensionné en 1839; un autre (*Antoine*) fut corniste distingué. Le troisième (*Pierre*) fut violoniste de la cour de Munich, et se fit entendre avec succès à Berlin, Hambourg, Leipsick, Weimar et Erfurt, dans les années 1841 à 1817. Enfin *Joseph Moralt*, violoncelliste, brilla dans les concerts de Hambourg et de Leipsick, en 1847.

MORAMBERT (Antoine-Jacques Lebbot, abbé de), né à Paris, en 1721, fut professeur de musique et de chant dans cette ville. Blankenburg, dans son supplément à la Théorie des beaux-arts de Sulzer, et Barbier, dans son Dictionnaire des anonymes, lui attribuent, mais à tort, l'écrit de l'abbé Laugier intitulé: *Sentiments d'un harmoniphile sur différents ouvrages de musique*. Boisgelou, contemporain de Laugier et de Morambert, et qui connaissait la bibliographie et l'histoire anecdotique de la musique française de son temps, attribue cet écrit périodique au premier de ces auteurs, dans son catalogue manuscrit des livres de musique de la bibliothèque impériale de Paris. (*Voyez* Laugier et Léris.)

MORAND (Pierre de), poète médiocre, né à Arles en 1701, fut d'abord destiné au barreau, mais son goût décidé pour les arts et les lettres lui fit abandonner l'étude du droit. Il mit beaucoup de zèle au rétablissement de l'académie de musique d'Arles, et prononça un discours pour son ouverture, qui eut lieu en 1729. Morand vint à Paris en 1731, et fut admis aux réunions littéraires du comte de Clermont et de la duchesse du Maine. Il se livra alors au théâtre, et donna des tragédies et des comédies, qu'il n'est point de notre objet d'examiner. Nous ne citerons de lui qu'une brochure qu'il publia dans la polémique occasionnée par la *Lettre de J.-J. Rousseau sur la musique française*; elle est intitulée: *Justification de la musique française, contre la querelle qui lui a été faite par un Allemand et un Allobroge, adressée au coin de la Reine, le jour de la reprise de Titon et l'Aurore*; Paris, 1754, in-8° (anonyme) (1). L'auteur y attaque vivement Grimm et J.-J. Rousseau, et accuse ce dernier d'avoir pris une grande partie de ce qu'il a écrit sur la musique française dans *l'Esprit des beaux-arts* d'Estève: c'est un reproche auquel Rousseau ne s'attendait pas sans doute. Morand avait été malheureux dans tout ce qu'il avait entrepris, et le dernier trait qui le frappa ne fut pas le moins piquant : ses dettes étaient payées, et il allait toucher le premier quartier d'une rente de cinq mille francs qui lui restait, lorsqu'il mourut le 26 juillet 1757. Ses revers n'altérèrent jamais sa gaieté et n'abattirent point son courage.

MORANDI (Pierre), compositeur, n'est pas né à Sinigaglia, comme le prétend Gerber, mais à Bologne, en 1739. Le P. Martini lui enseigna la composition. Il fut maître de chapelle à Pergola, petite ville des États-Romains. En 1764, il avait été agrégé à l'Académie des Philharmoniques de Bologne. Il a écrit pour l'église beaucoup de messes, de vêpres et de motets. En 1791, il fit représenter à Sinigaglia l'opéra bouffe intitulé: *Gli Usurpatori delusi*, et l'année suivante il composa pour le théâtre d'Ancône *l'Inglese stravagante*. Vers le même temps il fut nommé maître de chapelle dans cette ville : il y vivait encore en 1812. On connaît sous le nom de Morandi douze duos pour soprano et basse, gravés à Venise.

MORANGE (A. DE), chef d'orchestre du théâtre des Jeunes Élèves à Paris, en 1800, a écrit pour ce théâtre la musique de deux petits opéras-comiques intitulés : 1° *Les Quiproquo nocturnes*, en un acte. — 2° *Les petits Auvergnats*, en un acte, 1799. Plus tard, il a écrit la musique de plusieurs mélodrames pour les théâtres des boulevards, entre autres *La Bataille des Dunes*, et *l'Enfant prodigue*, dont les ouvertures ont été gravées pour le piano; Paris, Mme Duhan

MORARI (Antoine), né à Bergame vers le milieu du seizième siècle, fut directeur de la mu-

(1) Cet opuscule est mal à propos attribué au chevalier de Mouhy, dans la correspondance de Grimm, tome I, page 113, et par d'autres à Estève.

sique instrumentale du duc de Bavière. On a imprimé de sa composition : *Il primo libro de madrigali a quattro voci*; Venezia, presso Angelo Gardano, 1587, in-4°.

MORATO (Jean Vaz Barbados Muito Pane), compositeur portugais et écrivain sur la musique, naquit à Portalegre en 1689. Les circonstances de sa vie sont entièrement ignorées. On connaît de lui les ouvrages suivants : 1° *Douningas da madre de Deos, e exercitio quotidiano revelado pela mesma Senhora*; Lisboune, 1733. Ce sont des prières et des antiennes à la Vierge mises en musique. — 2° *Preceitos ecclesiasticos de Canto chão para beneficio e uzo comun de todos* (Principes de plain-chant à l'usage de tout le monde); Lisbonne, 1733, in-4°. — 3° *Flores musicaes colhidas da jardim do milhor Lação de varios authores. Arte pratica de Canto de orgaõ. Indice de cantoria para principiantes con hum breve resumo das regras maes principaes de Canto chão, e regimen do coro o uzo romano para os subchantres, e organistas* (Fleurs musicales cueillies dans le jardin des meilleurs ouvrages de divers auteurs. Art pratique du chant mesuré, et recueil de solféges pour les commençants, avec un abrégé des règles du plain-chant, et la discipline du chœur, à l'usage des sous-chantres et organistes); Lisbonne, 1735, in-4°. Une deuxième édition, avec quelques changements dans le titre, a été publiée en 1738, in-4°. La partie qui concerne le plain-chant a été publiée séparément, sous ce titre : *Breve resumo do Canto chão com as regras maes principaes, e a forma que deve guardar o director de coro para o sustentar firma na corda chomada no coral, o organista quando o acompanha*; Lisbonne, 1738, in-4°.

MORAWETZ (Jean), compositeur né en Bohême, vers 1760, paraît avoir vécu à Vienne, et se trouvait en qualité de chef d'orchestre, en 1809, à Pesth en Hongrie. Il a laissé en manuscrit : 1° Trois symphonies à onze et douze instruments. — 2° Concertino à neuf instruments. — 3° Huit nocturnes pour flûte d'amour, flûte traversière, deux violes, deux cors et basse. — 4° Sextuor pour 2 violons, hautbois, flûte, alto et violoncelle. — 5° Plusieurs morceaux de musique d'harmonie à 8 parties.

MOREALI (Gaetano), Italien de naissance, fut professeur de langue italienne à Paris, vers 1836, et s'établit à Rouen quelques années après. On a imprimé de lui : *Dictionnaire de musique italien-français, ou l'interprète des mots italiens employés en musique, avec des* explications, commentaires et notices historiques; Paris, 1839, in-16.

MOREAU (Jean-Baptiste), maître de musique de la chambre du roi, naquit à Angers en 1656, et reçut son éducation musicale comme enfant de chœur à l'église cathédrale de cette ville. Ses études étant terminées, il obtint la place de maître de chapelle à Langres, puis à Dijon. Sans posséder aucune ressource et sans recommandation, il vint jeune à Paris pour y chercher fortune. On ignore le moyen qu'il employa pour pénétrer un jour jusqu'à la toilette de la Dauphine, Victoire de Bavière. Sachant que cette princesse aimait la musique, il eut la hardiesse de la tirer par la manche, et lui demanda la permission de chanter un air de sa composition. La princesse rit de sa naïveté, et lui accorda ce qu'il désirait. Satisfaite de la chanson de Moreau, elle en parla au roi, qui voulut l'entendre, et qui l'admit à son service. Un des premiers ouvrages de Moreau fut un divertissement pour la cour, intitulé *Les Bergers de Marly*; puis il mit en musique les chœurs de *Jonathas*, tragédie de Duché. Ce fut lui que Racine choisit pour composer la première musique des chœurs d'*Esther* et d'*Athalie*. Il mit en musique plusieurs chansons et cantates du poète Lainez; ces morceaux eurent du succès. Enfin, on connaît de lui en manuscrit le psaume *In exitu Israel*, et une messe de *Requiem*. Titon du Tillet dit aussi, dans son *Parnasse français*, qu'il a laissé un traité de la musique intitulé *l'Art mélodique*; mais il ne paraît pas que cet ouvrage ait été publié. Moreau a formé de bons élèves, parmi lesquels on remarque Clérambault et Dandrieu. Il est mort à Paris, le 24 août 1733.

MOREAU (Jean), facteur d'orgues à Rotterdam, vers le milieu du dix-huitième siècle, s'est fait connaître comme artiste de mérite par l'orgue qu'il a achevé à l'église de Saint-Jean, de Gouda, en 1736, après y avoir employé trois années de travail. Cet instrument est composé de trois claviers à la main, pédale et 52 registres.

MOREAU (Henri), né à Liége le 15 juillet 1728, et baptisé le lendemain à l'église Saint-Nicolas-outre-Meuse, fut un des musiciens distingués de la Belgique dans le cours du dix-huitième siècle, et dirigea avec talent la musique de la collégiale de Saint-Paul dans sa ville natale, dont il était maître de chapelle. On n'a pas de renseignements sur la manière dont ses études avaient été dirigées; mais ce que Grétry rapporte des premières leçons de composition qu'il reçut de Moreau, prouve que ce maître connaissait la bonne méthode pour en-

seigner l'art d'écrire (1). On ne cite de la composition de Moreau que des *chants de Noël*, devenus populaires dans la province de Liége; mais il est à peu près hors de doute qu'il a, pendant sa longue carrière, écrit plusieurs motets pour le service de la collégiale de Saint-Paul. C'est comme écrivain didactique, particulièrement, qu'il s'est fait connaître; son ouvrage a pour titre : *L'harmonie mise en pratique, avec un tableau de tous les accords, la méthode de s'en servir, et des règles utiles à ceux qui étudient la composition ou l'accompagnement*; Liége, J. G. M. Loxhay, 1789, in-8° de 128 pages, avec 15 planches de musique. A la suite d'un rapport favorable fait à l'Institut de France par Grétry sur cet ouvrage, en 1797, Moreau fut nommé correspondant de cette Académie. M. le chanoine de Vroye, de Liége, possède le manuscrit original d'un ouvrage de ce maître, lequel a pour titre : *Nouveaux principes d'harmonie, selon le système d'Antoine Ximenès, précédés d'observations sur la théorie de Rameau, et suivis de remarques sur plusieurs dissonances, ainsi que des règles pour la composition de la musique à 2, 3, 4 parties et plus*. Moreau est mort à Liége le 3 novembre 1803, à l'âge de soixante-quinze ans.

MOREAU (JEAN-ANDRÉ), né à Paris le 13 mai 1768, entra comme enfant de chœur à la cathédrale d'Amiens, dès l'âge de six ans, et y fut le condisciple de Lesueur. A l'âge de dix-huit ans, il sortit de cette école, et obtint au concours la place de maître de chapelle à Béthune. Deux ans après, il quitta cette place pour celle d'organiste à la collégiale de Péronne. Venu à Paris pendant les troubles de la révolution, il s'y livra d'abord à l'enseignement, puis se maria, et acheta au Palais-Royal l'ancien café du Caveau, où il eût pu acquérir des richesses considérables; malheureusement l'importunité d'un marchand de billets de loterie lui en fit un jour acheter un avec lequel il gagna une forte somme; dès ce moment la passion de ce jeu dangereux s'empara de lui; ses affaires se dérangèrent, et la nécessité de payer ses créanciers l'obligea à vendre sa maison. Il obtint quelque temps après une place à la bibliothèque du Conservatoire; mais le chagrin abrégea ses jours, et il mourut vers 1828. Moreau a fait entendre dans les concerts de la rue de Grenelle plusieurs ouvertures de sa composition, dans les années 1804 et 1806. On a gravé de sa composition : 1° Fantaisie pour piano sur les airs de *Wallace*; Paris, Laffite. — 2° Valse du ballet de *Figaro*, variée pour le piano; Paris, Philippe Petit. — 3° Contre-danses et valses, liv. 1 et 2; Paris, Leduc. — 4° Thème varié pour piano et violon; Paris, Sieber. — 5° Deux recueils de romances; Paris, Leduc. Moreau a laissé en manuscrit des quatuors et des quintettes pour violon.

MOREL (NICOLAS), né à Rouen, vers le milieu du seizième siècle, fut maître des enfants de chœur de la cathédrale de cette ville. En 1584 il obtint, au concours du *Puy de musique* d'Évreux, le prix de la lyre d'argent pour la composition de la chanson française à plusieurs voix commençant par ces mots : *Je porte en mon bouquet*; et en 1586 il eut le prix du luth d'argent, pour la chanson : *D'où vient belle*.

Un autre Morel (CLÉMENT), musicien français d'une époque antérieure, a écrit des chansons françaises à quatre parties; il en a été publié deux dans le *douzième livre contenant XXX chansons nouvelles*, etc., publié par Pierre Attaingnant, à Paris, en 1543, petit in-4° obl., et deux autres dans le *XI° livre contenant XXIX chansons amoureuses à quatre parties*, etc; à Anvers, chez Tilman Susato, 1549, in-4°.

MOREL (FRÉDÉRIC), célèbre imprimeur de Paris et l'un des plus savants hellénistes du seizième siècle, naquit à Paris en 1558, et mourut dans la même ville, le 27 juin 1630. Parmi ses nombreux écrits on remarque une édition de *l'Introduction à la musique*, de Bacchius le vieux, où le texte grec est accompagné d'une version latine dont il est auteur; Paris, 1623, in-8°. La version de Morel est oubliée depuis qu'on a celle de Meibom. Morel avait un tel amour du travail, que rien n'était capable de le distraire lorsqu'il était dans son cabinet. Il s'occupait de la traduction des œuvres de *Libanius* lorsqu'on vint lui annoncer que sa femme, dangereusement malade, demandait à le voir. « Je n'ai plus que deux mots, répondit-il; j'y serai aussitôt que vous. » Dans l'intervalle, sa femme expira. On se hâta de l'en prévenir. *Hélas!* dit-il, *j'en suis bien marri, c'était une bonne femme*; et il continua son travail.

MOREL (...), chanoine de Montpellier, vécut vers le milieu du dix-huitième siècle. On a de lui un petit ouvrage intitulé : *Nouvelle théorie physique de la voix*; Paris, 1746, in-12 de 32 pages. De l'Épine, doyen de la faculté de médecine de Paris, dit, dans l'approbation de cet écrit, que l'auteur y a fait une application ingénieuse du système de Ferrein (*voyez* ce nom); mais cela n'est pas exact, car la théorie de Morel n'est nouvelle que parce qu'elle combine les deux

(1) Voyez les *Mémoires ou Essais sur la Musique de Grétry*, t. I, p. 32.

systèmes de Dodart (*voyez* ce nom) et de Ferrein. En effet, le chanoine de Montpellier suppose que l'appareil vocal est à la fois un instrument à cordes et un instrument à vent qui, tous deux, resonnent à l'unisson pour la formation de chaque son de la voix de poitrine, qu'il appelle *voix pleine*. Il donne le nom de *voix organisée* à celle qui se produit par l'action de l'air sur la glotte, et celui de *voix luthée* à celle qui se forme par les cordes vocales. Dans son système, les mouvements de la glotte cessent dans les sons de *la voix de tête* ou de *fausset*, et la faiblesse des sons qu'elle produit provient de ce que les cordes vocales résonnent seules.

MOREL (ALEXANDRE-JEAN), né à Loisey (Meuse), le 26 mars 1776, entra comme élève à l'École polytechnique, à l'époque de sa formation, y devint chef de brigade, puis professeur de mathématiques à l'école d'artillerie de la garde royale. Il est mort à Paris le 31 octobre 1825. Amateur passionné de musique, il s'est livré particulièrement à l'étude de la théorie. Persuadé qu'il était appelé à faire une réforme dans cette science, il crut trouver dans la structure de l'oreille le principe du sentiment de la tonalité, et sur cette idée fausse, il établit un système qui ne soutient pas le plus léger examen, et publia ses vues à ce sujet dans un livre intitulé : *Principe acoustique nouveau et universel de la théorie musicale, ou la musique expliquée* ; Paris, Bachelier, 1816, 1 vol. in-8° de 506 pages, avec des planches. Il est évident que les opérations attribuées par Morel aux phénomènes de l'audition, sont des actes de l'entendement. Le peu de succès qu'obtenait son livre, lui fit publier un petit écrit où il donnait une analyse de ses principes. Ce morceau, qui parut chez Fain, à Paris, 1821, in-8° de 28 pages, porte le même titre que son livre; il est extrait du *Dictionnaire des découvertes*. On a aussi de Morel: *Observations sur la seule vraie théorie de la musique de M. de Momigny* ; Paris, Bachelier, 1822, in-8° de 72 pages. M. de Momigny (*voy.* ce nom) lui fit une rude réponse dans un écrit de quelques pages. Morel a écrit aussi quelques articles concernant la musique dans le *Moniteur*.

MORELLET (ANDRÉ), de l'Académie française, naquit à Lyon le 7 mars 1727, d'un marchand papetier. Après qu'il eut fait ses premières études au collége des jésuites, il vint à Paris les terminer à la Sorbonne. Il se livra dès lors à des études sérieuses sur l'économie politique, et les entremêla de travaux plus légers sur la littérature et les arts. Parmi ses ouvrages on remarque une dissertation intitulée : *De l'expression en musique*, qui a été publiée dans le *Mercure* de 1771, novembre, p. 113, et dans les *Archives littéraires*, t. VI, p. 115. On y trouve des idées ingénieuses. L'abbé Morellet s'était rangé parmi les piccinistes; mais les partisans de Gluck, qui connaissaient la finesse de son esprit et la vivacité de ses reparties, n'osèrent s'attaquer à lui. Dans sa vieillesse, le goût qu'il avait toujours eu pour la musique s'accrut encore, et il cherchait avidement les occasions d'en entendre. Il est mort le 12 janvier 1819.

MORELLI (JOSEPH), bon chanteur contraltiste, naquit à Bisaccia en 1726, commença ses études musicales à Naples et les termina à Rome. En 1750, il était attaché au service de la cour à Lisbonne. Cinq ans après, il chanta au théâtre de Madrid, puis il se fit entendre avec un brillant succès au concert spirituel de Paris. En 1757, il fut engagé au théâtre de Cassel ; mais le landgrave de Hesse-Cassel étant mort peu de temps après, Morelli fut appelé à Hildburghausen, pour y donner des leçons de chant à la princesse régnante. Dans la suite il se retira avec une pension à Spangenberg, petite ville de la Hesse, où il mourut dans un âge avancé, en 1800.

MORELLI (JACQUES), célèbre bibliothécaire de Saint-Marc, à Venise, naquit dans cette ville le 14 avril 1745. Un goût prononcé pour le travail, une aptitude rare et un éloignement invincible pour les plaisirs du monde, firent de Morelli un critique habile, un bon archéologue et un homme instruit dans l'histoire, les sciences et les arts. Comme son savoir, ses travaux sont immenses, et le nombre de ses ouvrages publiés est prodigieux. Parmi ceux-ci, on remarque *Les fragments rhythmiques d'Aristoxène*, qu'il avait découverts dans un manuscrit de la bibliothèque Saint-Marc, et qu'il fit imprimer avec d'autres opuscules, sous le titre de *Aristidis Oratio adversus Leptinem, Libanii declamatio pro Socrate, Aristoxeni rhythmicorum elementorum fragmenta, ex bibliotheca Veneta D. Marci nunc primum edita, cum annotationibus, græce et latine*; Venise, 1785, in-8°. Morelli est mort le 5 mai 1819, à l'âge de soixante-quatorze ans.

MORELOT (STÉPHEN), prêtre, né à Dijon (Côte-d'Or), le 12 janvier 1820, est fils d'un savant jurisconsulte qui remplit encore (1863) les fonctions de doyen de la faculté de droit de cette ville. Après avoir été reçu licencié en droit et avocat, M. Morelot se rendit à Paris et y devint élève de l'École des chartes; puis il fut un des fondateurs et membre de la société académique formée par les anciens élèves de cette école, à qui l'on doit la publication de mémoires

remplis d'intérêt et remarquables par un excellent esprit de critique ainsi que par une solide érudition. M. Morelot avait fait dans sa jeunesse des études de musique dont il a fait plus tard une application spéciale au chant ecclésiastique, ainsi qu'aux diverses parties de l'art qui s'y rapporte. Lié d'amitié avec M. Danjou (*voyez ce nom*), alors organiste de la métropole de Paris, il prit part à la rédaction de la *Revue de la musique religieuse, populaire et classique*, que celui-ci fonda en 1845, et y publia de très-bons articles critiques et historiques. En 1847, M. Danjou fut chargé par M. de Salvandy, alors ministre de l'instruction publique, de faire un voyage en Italie pour y faire des recherches relatives au chant ecclésiastique et à la musique religieuse; il obtint de M. Morelot qu'il voulût bien l'accompagner dans cette excursion archéologique. Ce fut en réalité une bonne fortune pour les musiciens érudits, car M. Morelot déploya pendant son séjour en Italie une prodigieuse activité de travail et fit preuve de grandes connaissances dans la diplomatique, par la facilité avec laquelle il lut un grand nombre de traités de musique inédits, distingua ceux qui étaient les plus dignes d'attention, et les copia avec une rapidité qui tient du prodige; prenant d'ailleurs, sur tous les autres, des notes et des analyses. C'est ainsi qu'il explora les bibliothèques de Rome, de Florence, de La Cava, de Ferrare, de Venise, de Milan et autres lieux riches en monuments littéraires. Cet immense travail, achevé dans moins d'une année avec M. Danjou, a paru en partie dans l'*Histoire de l'harmonie au moyen âge*, de M. de Coussemaker, dont il est la portion la plus intéressante. De retour à Paris, M. Morelot fut nommé membre de la commission des arts et des édifices religieux au ministère des cultes (1848), et chargé en cette qualité de plusieurs réceptions d'orgues de cathédrales. Cette commission cessa de fonctionner après 1852.

Retiré à Dijon vers cette époque, M. Morelot continua de s'y occuper de la musique dans son application religieuse, ainsi qu'au point de vue historique et archéologique. En 1858, il se rendit à Rome, s'y livra à des études théologiques, fut ordonné prêtre en 1860 et reçu bachelier en droit canonique. Dans la même année, il fut agrégé à l'Académie et congrégation pontificale de Sainte-Cécile, en qualité de maître honoraire de la classe des compositeurs. Après avoir fait, vers la fin de la même année et au commencement de 1861, un voyage en Orient, il est rentré en France. Si je suis bien informé, M. l'abbé Morelot habite maintenant dans le département du Jura. Parmi ses publications, on remarque: 1° *Du vandalisme musical dans les églises*, lettre à M. le comte de Montalembert (*Revue de la musique religieuse*, t. I). — 2° *Quelques observations sur la psalmodie* (ibid.). — 3° *Sainte-Cécile* (ibid.). — 4° *Artistes contemporains A. P. F. Boely* (ibid., t. II). — 5° *Du chant de l'Église gallicane* (ibid., t. III). — 6° *De la solmisation* (ibid.). — 7° *Du chant ambrosien* (ibid., t. IV). Ce dernier morceau, fait de recherches faites à Milan et au Dôme, est d'une haute valeur, nonobstant le dénûment de livres où se trouvait l'auteur au moment du travail auquel il se livrait. Au double point de vue de la liturgie et de la constitution du chant, il est également satisfaisant. M. Morelot y dissipe beaucoup d'erreurs au sujet de ce chant, sur lequel on n'avait que des renseignements vagues. Désormais, lorsqu'on voudra s'occuper des origines et des variétés du chant ecclésiastique, il faudra recourir à cette source. — 8° *Du caractère de la musique d'orgue et des qualités de l'organiste*, Lettres (au nombre de quatre) *a un homme d'église* (dans le Journal de musique religieuse intitulé *La Maîtrise*, 1re et 2e année 1857-1858). — 9° *Sainte Cécile et son patronage sur la musique* ibid., 1re année). — 10° *Manuel de Psalmodie en faux-bourdons à 4 voix, disposé dans un ordre nouveau, clair et facile*; Avignon, Seguin, 1855, in-8° obl. M. d'Ortigue, dans un court compte-rendu, inséré dans *la Maîtrise* (1re année, col. 79), déclare ne pouvoir admettre l'harmonie des faux-bourdons de M. Morelot, parce qu'elle n'est pas conforme à la constitution de la tonalité ecclésiastique, telles que lui et Niedermayer l'ont comprise et exposée dans leur *Traité de l'accompagnement du plain-chant*; mais c'est précisément ce système de tonalité et d'accompagnement qui est erroné, inadmissible et repoussé de toutes parts. Sans parler de la disposition nouvelle et très-ingénieuse de la psalmodie imaginée par M. Morelot, je n'ai, moi, que des éloges à donner à son système d'harmonisation, dicté par un très-bon sentiment tonal. — 11° *De la musique au quinzième siècle. Notices sur un manuscrit de la Bibliothèque de Dijon*; Paris, V. Didron et Blanchet, 1856, gr. in 4° de 28 pages avec un appendice de 24 pages de musique, dans lesquelles M. Morelot a traduit en notation moderne et en partition plusieurs motets et chansons de *Dunstaple* ou *Dunstable*, de *Binchois*, et de *Hayne* (*voyez ces noms*). Cette notice fut écrite pour être insérée dans les Mémoires de la

commission archéologique de la Côte-d'Or, dont l'auteur est membre : on n'en a fait qu'un petit nombre de tirés à part. Le précieux manuscrit qui y est analysé provient de la bibliothèque des ducs de Bourgogne, et a été séparé, par des circonstances ignorées, de la riche collection placée dans la bibliothèque royale de Belgique. Comme tout ce que produit la plume M. Morelot, son travail a le mérite de la clarté ainsi que celui de l'érudition. Les aperçus qu'il y hasarde sur plusieurs points d'histoire de la musique sont d'une justesse parfaite, et ses traductions de la notation difficile du quinzième siècle en notation moderne sont irréprochables. — 12° Le dernier ouvrage publié jusqu'à ce jour par M. l'abbé Morelot a pour titre : *Eléments d'harmonie appliqués à l'accompagnement du plain-chant, d'après les traditions des anciennes écoles*; Paris, P. Lethielleux, 1861, un vol. gr. in-8° de 196 pages. — De tous les ouvrages publiés en France sur le même sujet, vers la même époque, celui-ci n'est pas seulement le meilleur, car c'est le seul qui, sans système préconçu, présente les vraies traditions des écoles et des temps où l'harmonie n'avait pour base que la tonalité du plain-chant. En composant son livre, M. l'abbé Morelot est entré dans la seule voie où le succès est possible. Les organistes catholiques ne peuvent faire de meilleure étude que celle de cet ouvrage, pour la partie de leurs fonctions qui consiste dans l'accompagnement du chant. Ils y trouveront, outre les principes et la pratique d'une harmonie pure et bien écrite, une source d'instruction profitable sur des sujets importants relatifs à leur art, ignorés malheureusement de la plupart d'entre eux, et qui sont présentés ici avec la méthode rationnelle et la lucidité par lesquelles les travaux de l'auteur se distinguent. Le livre de M. l'abbé Morelot est un service considérable rendu à la restauration de l'art religieux.

MORESCHI (JEAN-BAPTISTE-ALEXANDRE), membre de l'Académie des *Fervidi*, à Bologne, dans la seconde moitié du dix-huitième siècle, a lu dans cette académie, le 31 décembre 1784, un éloge du P. Martini, qui a été publié sous ce titre : *Orazione in lode del P. G. B. Martini, recitata nella solenne academia de' Fervidi l'ultimo giorno dell' anno 1784*; Bologne, 1786, in-8°.

MORET (THÉODORE), jésuite, né à Anvers en 1602, vécut quelques années à Prague, puis à Olmütz, et enfin à Breslau, où il mourut le 6 novembre 1667, après avoir été professeur de philosophie et de théologie, puis recteur du collége de Klattau. On lui doit un traité assez curieux intitulé: *De Magnitudine soni*; Breslau, 1661, in-4°.

MORET-DE-LESCER (ANTOINE-CHARLES), professeur de musique, né à Charleville en 1741, se fixa à Liége vers 1765, et publia un solfége précédé de principes de musique sous ce titre : *Science de la musique vocale*; Liège, 1768, in-4°. En 1775, il annonça, dans l'*Esprit des Journaux* (septembre 1775, p. 402), un livre qu'il disait terminé, et qui devait être intitulé : *Dictionnaire raisonné, ou Histoire générale de la musique et de la lutherie, enrichi de gravures en taille-douce, et d'un petit dictionnaire de tous les grands maîtres de musique et musiciens qui se sont rendus celebres par leur genie et leurs talents*, 13 vol. in-8° de 400 pages chacun. Un ouvrage si considérable, qui ne se recommandait point par un nom connu, ne pouvait être accueilli avec faveur : il n'y eut point de souscripteurs, et le livre ne fut pas publié.

MORETI (Le chevalier), général espagnol, mort à Madrid en 1838, est auteur d'un traité de musique intitulé : *Grammatica razonada musical, compuesta en forma de dialogos para los principiantes*; Madrid, en la imprenta de Sancha, 1821, in-8°.

MORETTI (ANDRÉ), surnommé *il maestrino della cetera* (le petit maître de la cithare, ou plutôt de tous les instruments à cordes pincées), naquit à Sienne (Toscane), vers le milieu du seizième siècle. Il jouait particulièrement du luth et du violon, et excellait sur le grand instrument appelé par les Italiens *cetarone*, ou *chitarone*, qu'il rapporta de Pologne après de longs voyages, suivant le P. Azzolini Ugurgieri (dans ses *Pompe Senesi*), et qu'il enrichit de quatre cordes pendant un séjour qu'il fit à Bologne. Moretti fut au service de Ferdinand de Médicis, et concourut par son talent à l'éclat des fêtes somptueuses qui, pendant un mois entier, eurent lieu à Florence et dans les autres villes de la Toscane, à l'occasion du mariage du duc avec la princesse Christine de Lorraine, en 1589. Ugurgieri rapporte que pendant un séjour de la cour à la villa de *Pratolino*, cette princesse accorda à Moretti le singulier honneur de pouvoir appuyer un pied sur le siège où elle était assise, pendant qu'il jouait de son *chitarone*. Le prince lui fit un avantage plus solide en le décorant d'une riche chaîne d'or. Moretti fut aussi au service de D. Antoine de Médicis, fils naturel du duc François-Marie et de Bianca Capello, qui fut marquis de Capistrano. Il se livra à l'enseignement, et forma beaucoup de bons élèves ; enfin, dans la seconde moitié de sa vie, il

obtint un traitement annuel de la cathédrale de Sienne, à raison de son habileté dans l'art de jouer du luth et du théorbe. Il est vraisemblable qu'il était employé dans cette église à exécuter sur ces instruments l'accompagnement de la basse continue, dont l'usage s'établit au commencement du dix-septième siècle.

MORETTI (Félice), compositeur napolitain, fit ses études musicales au collége royal de S. *Pietro a Majella*, et fut élève de Zingarelli. Sorti de cette école, il fit le premier essai de son talent dramatique dans un petit opéra intitulé *Il Tenente e il Colonello*, qui fut représenté à Pavie, en 1830. Suivant *La Minerva Ticinese*, journal de cette époque, la musique de l'opérette de Moretti était *brillantissime et pleine de vie*. On y voit aussi que le compositeur fut rappelé sur la scène par le public pendant plusieurs soirées. Les espérances données par ce début ne se réalisèrent pas, car tous les autres ouvrages du même artiste, la plupart joués au théâtre Nuovo de Naples, n'ont pas réussi. *Il Prizioniero di Colobriano*, représenté en 1831, *La Famiglia indiana*, dans la même année, *L'Ossesso imaginario*, en 1836, *I due Forzati*, en 1842, et *L'Adelina*, en 1846, n'ont eu que des chutes, ou une courte existence. Moretti était professeur de chant à Naples.

MORGAGNI (Jean-Baptiste), un des plus célèbres médecins du dix-huitième siècle, naquit à Forli le 25 février 1682, étudia d'abord à Bologne, puis à Venise, et enfin à Padoue, où il remplit plus tard la chaire de médecine, et celle d'anatomie. La plupart des sociétés savantes de l'Europe l'admirent au nombre de leurs membres. Il mourut à Padoue le 6 novembre 1771. Parmi les ouvrages de ce savant, on trouve vingt épîtres anatomiques servant de commentaires aux œuvres du célèbre médecin Valsalva, particulièrement sur le traité *De Aure humana*. Ces épîtres de Morgagni ont été réunies sous ce titre : *Joannis Baptistæ Morgagni epistolæ anatomicæ duodeviginti ad scripta pertinentes celeberrimi viri Antonii Maria Valsalvæ*; Venise, 1740, 2 vol. in-4°. Les treize premières épîtres forment le premier volume composé de 531 pages : elles sont toutes relatives à l'anatomie de l'oreille. Ces dissertations réunies au travail de Valsalva (*Tractatus de Aure humana*; Venise, 1740, in-4° avec plusieurs planches), formaient la monographie la plus complète de l'ouïe, avant que le livre de M. Itard (*voyez* ce nom) eût paru : elle est encore la plus savante.

MORGAN (John), né en 1711 à Newburgh, dans l'île d'Anglesey, fut le dernier barde du pays de Galles qui ait joué de l'ancien instrument à archet appelé *crouth* ou *cruth*. Il vivait encore en 1771, et, quoique âgé de soixante ans, s'exerçait chaque jour sur ce vieil instrument, connu en Europe dès le sixième siècle, et vraisemblablement plus tôt (V. *Archæologia or miscell. tracts relating to antiquity*, t. III, p. 32).

MORGAN (T.-B.), professeur de musique à Londres, au commencement du dix-neuvième siècle, a fait graver un jeu de cartes pour l'enseignement des principes de musique, et a publié ce petit ouvrage sous le titre de *Harmonic pastimes, being cards constituted on the principles of Music, but intended as well for the amusements of the musical World in general, as of those who are totally unacquainted with the science*; Londres, 1806.

MORGENROTH (François-Antoine), musicien au service de la cour de Dresde, naquit le 8 février 1780, à Ramslau, en Silésie. Son père lui donna les premières leçons de musique et de violon. Admis au gymnase de Breslau en 1792, il y a fait ses études pendant six ans, et pendant ce temps a reçu des leçons de piano de l'organiste Debisch. En 1798, il se rendit à Varsovie, dans l'espoir d'y obtenir un emploi. Après plusieurs années de surnumérariat, il eut en 1805 celui de contrôleur au département des domaines et de la guerre. L'indépendance et le loisir que lui procurait cet emploi lui permirent de se livrer à son penchant pour la musique, dans laquelle il fit de grands progrès. La guerre de 1806 vint troubler son bonheur et lui enleva son emploi : il ne lui resta alors d'autre ressource que l'art, où il n'avait cherché jusqu'alors que des jouissances. Il se rendit à Dresde, et y obtint un engagement pour la chapelle royale; mais après cinq années d'attente, pendant lesquelles il étudia la composition sous la direction de M. Weinlig, il fut obligé de donner des leçons pour vivre. Il obtint d'abord l'emploi de second maître de concert de la cour, puis fut nommé premier maître ou premier violon solo et chef d'orchestre en 1836. Morgenroth est mort à Dresde le 14 août 1847. On a gravé de sa composition : 1° Thèmes variés pour violon principal et quatuor, op. 1 et 2; Leipsick, Breitkopf et Hærtel. — 2° Deux polonaises pour piano à quatre mains; Bamberg, Lachmuller. — 3° Trois idem; Cobourg, Biedermann. — 4° Ouverture à grand orchestre (en *ré* majeur), arrangée pour le piano; Dresde, Hilscher. — 5° Idem (en *ut*) arrangée à quatre mains; Dresde, Meinhold. — 6° Dix-huit chansons allemandes à voix seule avec accompagnement de piano; Meissen, Kleinhelcht. — 7° Six Lieder à 4 voix, avec accompagnement de piano; Leipsick, Breitkopf.

— 8° Six chansons à voix seule; ibid. Morgenroth a laissé en manuscrit : 1° *Agnus Dei* à 4 voix et accompagnement de piano. — 2° *Sanctus* idem. — 3° *Salve Regina* à 4 voix et orchestre. — 4° *Ave Regina* à 4 voix et piano. — 5° *Veni Sancte Spiritus*, idem. — 6° Cantate funèbre à 4 voix et orchestre. — 7° Deux concertos pour violon et orchestre. — 8° Sicilienne avec variations pour violon et orchestre. — 9° Symphonie en *ré* majeur pour orchestre. — 10° Idem en *mi* mineur.

MORGENSTERN (CHARLES DE), conseiller d'État en Russie, et professeur d'éloquence et de belles-lettres, naquit à Magdebourg le 28 août 1770. Il commença ses études dans cette ville, et les termina à l'université de Jena. En 1797, il fut nommé professeur de philologie classique et de philosophie. L'année suivante, il alla occuper la chaire d'éloquence à l'athénée de Dantzick ; et après y avoir enseigné avec distinction pendant quatre ans, il accepta la place de professeur d'éloquence et de belles-lettres à l'université de Dorpat. Les travaux de ce savant sur les œuvres de Platon jouissent en Allemagne d'une estime méritée. Au nombre de ses écrits on trouve : *Grundriss einer Einleitung zur Æsthetik* (Projet d'une introduction à l'esthétique); Dorpat, 1815, in-4°.

MORGLATO (MORELLA), ancien luthier italien, travailla à Mantoue, vers le milieu du seizième siècle. Il était renommé pour ses violes et ses luths. S. Agn. Maffei parle avec éloge de Morglato Morella et de la bonne qualité de ses instruments, dans ses *Annali di Mantova* (fol. 147).

MORGNER (CHR.-G.). On a sous ce nom un ouvrage intitulé : *Vollständige Gesangschule. Ein Beitrag zur Beförderung und Verbesserung des Gesanges in Stadt-und Landschulen* (École complète du chant. Essai pour l'avancement et le perfectionnement du chant dans les écoles des villes et des campagnes), Leipsick, Friese, 1835, in-8° de 77 pages, avec 58 chants à plusieurs voix. On ne trouve chez les biographes allemands aucun renseignement sur l'auteur de cet ouvrage.

MORHEIM (FRÉDÉRIC-CHRÉTIEN), maître de chapelle à Dantzick, naquit à Neumarkt, dans la Thuringe, où son père était *cantor* et maître d'école. Il fut le prédécesseur de Lehlein, à Dantzick, et mourut en 1780. On n'a gravé qu'une sonate de piano de sa composition : elle a paru à Dantzick. Morheim a laissé en manuscrit plusieurs morceaux pour le clavecin, tels que concertos et sonates, des préludes pour l'orgue, et la cantate de Dryden intitulée *la Fête d'Alexandre*, à quatre voix et orchestre.

MORHOF (DANIEL-GEORGES), l'un des plus savants et des plus laborieux philologues de l'Allemagne, naquit le 6 février 1639 à Wismar, dans le duché de Mecklembourg. Après avoir fait de brillantes études à Stettin et à Rostock, il devint, en 1657, professeur de poésie dans cette dernière ville, fut appelé à Kiel en 1673 pour y occuper la chaire d'histoire, et fut nommé, en 1680, bibliothécaire de l'Académie. Il mourut à Lubeck le 30 juillet 1691. Dans un voyage qu'il fit à Amsterdam, Morhof ayant eu occasion de voir un marchand de vin qui rompait des verres à boire par la seule force de sa voix, et l'expérience ayant été répétée plusieurs fois en sa présence, il écrivit sur ce sujet *Epistola ad Jon. Daniele majorem de Scypho vitreo per certum vocis humanae sonum a Nicol. Pettero rupto*, qu'il publia d'abord en Hollande, 1672, et ensuite à Kiel, 1673, in-4°. Plus tard, il revit cette lettre, y joignit des observations physiques relatives à l'effet du son sur différents corps, et refondit le tout dans la forme d'une dissertation, sous le titre de *Stentor hyaloclastes sive de Scypho vitreo per certum humanae vocis sonum fracto : Dissertatio qua soni natura non parum illustratur. Editio altera priori longe auctior*; Kilioni, 1683, in-4°. Il y a de cet écrit une autre édition préférable, laquelle a été publiée à Kiel, en 1703, in-4°. Morhof a traité de la musique en plusieurs endroits de son *Polyhistor literarius philosophicus et practicus* (Lubeck, 1714, in-4°).

Plusieurs biographies de ce savant ont été publiées; les meilleures sont : 1° Celle qu'il a écrite lui-même et continuée jusqu'en 1671, puis, qui a été achevée et publiée par Gaspard Thurmann, sous ce titre : *D. G. Morhofii vita propria ab anno natali 1639 ad 1671 cum anonymi continuatione usque ad annum mortualem 1691*; Hambourg, 1699, in-4°. — 2° *Commentatio de vita, meritis scriptisque Dan. Geo. Morhofii, auct. Jo. Molleri*; Rostock, 1710, in-8°.

MORI (JACQUES), compositeur, né à Viadana, en Lombardie, dans la seconde moitié du seizième siècle, s'est fait connaître par un recueil de motets intitulé : *Concerti ecclesiastici 1, 2, 3, 4 vocum, cum basso generali ad organo*; Anvers, 1623, in-4°. C'est une réimpression.

MORI (PIERRE), maître de chapelle de l'église collégiale de *San-Geminiano*, en Toscane, fut d'abord organiste de la cathédrale de Volterre, et vécut vers le milieu du dix-septième siècle. On a imprimé de sa composition : 1° *Completa e litanie della B. V. a quattro voci in concerto*; Venise, Alexandre Vincenti, 1641, in-4°. —

2° *Salmi a 5 voci concertati*; op. 1°; ibid., 1640. Une seconde édition de cet ouvrage a été publiée chez le même, en 1647. — 3° *l'espertina psalmodia concertata a quatuor vocibus*; ibid., 1647. — 4° *Messe a quattro e cinque in concerto*, op. 4; ibid., 1651.

MORI (François), violoniste et compositeur pour son instrument, est né à Londres, de parents italiens, en 1793. Son éducation musicale commença sous quelques maîtres peu connus; mais il eut le bonheur de recevoir des leçons de Viotti pendant quelques mois, et ses heureuses facultés se développèrent rapidement sous les conseils d'un tel maître. Très-jeune encore, il se fit entendre dans les concerts, et y obtint des succès. Il tirait un grand son de l'instrument, et sa main gauche avait une remarquable dextérité. Devenu premier violon des concerts de la Société philharmonique, il dirigea souvent l'exécution avec beaucoup de fermeté et d'entrain; car il était excellent musicien. On n'a gravé qu'un petit nombre de morceaux de sa composition; deux concertos que je lui ai entendu jouer dans les concerts de Londres sont restés en manuscrit. Mori s'était fait éditeur de musique et avait succédé à Lavenu; mais ses affaires commerciales ne prospérèrent pas. Cet artiste est mort à Londres vers 1842. Il a laissé un fils, professeur de chant à Londres, et compositeur de choses légères.

Mlle Mori, sœur de François, née à Londres, fut une cantatrice de la bonne école et posséda une belle voix de contralto. Elle était très-bonne musicienne, et chantait avec talent l'ancienne musique classique. En 1832, elle était attachée à l'Opéra de Paris; plus tard, on la retrouve en Italie, où elle chanta jusqu'en 1844 à Sienne, à Spolète, à Vicence, à Vérone et à Mantoue.

MORIANI (Joseph), violoniste, né à Livourne le 10 août 1752, eut pour premier maître Cambini, puis reçut des leçons de Nardini. Il étudia le contrepoint sous la direction de Charles Bocchini, et reçut aussi quelques conseils d'Horace Mei, maître de chapelle de la cathédrale de Livourne. Moriani n'était pas seulement un violoniste distingué, mais un bon chef d'orchestre. Il excellait, dit-on, dans l'exécution des quatuors de Haydn et des quintetti de Boccherini. On connaît en Italie des sonates et des concertos pour violon de sa composition. En 1812, il était chef d'orchestre du théâtre de Livourne.

MORIANI (Napoléon), ténor qui a eu de la célébrité pendant quelques années, à cause de la beauté de sa voix, est né à Florence vers 1806. Appartenant à une famille distinguée, il reçut une bonne éducation, et se livra à l'étude du droit pour exercer la profession d'avocat. Cultivant la musique comme amateur, il obtenait des succès dans les salons, où l'on admirait la beauté de son organe vocal, et ses amis lui prédisaient une belle carrière de chanteur s'il prenait la résolution d'aborder le théâtre. Les sollicitations finirent par le décider à tenter un début dramatique: il le fit au théâtre de Pavie en 1833. Le succès couronna cet essai, et dès lors la route de Moriani fut tracée. En 1834, il chanta à Crémone, puis à Gênes, à Florence, à Lucques, à Livourne, à Bologne, en 1837, et à Naples. Sa réputation, grandissant chaque jour, le fit appeler à Rome en 1838, et dans la même année il chanta à la foire de Sinigaglia. A Venise il excita l'enthousiasme des dilettanti. Florence le revit en 1839, et dans le même temps il brilla au théâtre de *la Scala*, de Milan, puis à Trieste. Rappelé dans ces deux villes en 1840, il y mit le sceau à sa renommée de premier ténor de l'Italie. Après avoir chanté à Vérone, en 1841, il fut appelé à Vienne, où l'empereur, charmé de la beauté de sa voix, lui donna le titre de chanteur de sa chambre. En 1842, Moriani chanta à Turin, puis à Venise et de nouveau à Bologne, après quoi il se fit entendre à Reggio, à Dresde et à Prague. Appelé ensuite à Londres, il y chanta pendant les saisons 1844 et 1845. Déjà à cette époque, une altération assez sérieuse commençait à se faire sentir dans son organe vocal; néanmoins il obtint ensuite de grands succès à Lisbonne, à Madrid, à Barcelone, en 1846, et la reine d'Espagne le décora de l'ordre d'Isabelle la Catholique. De retour en Italie, Moriani chanta encore à Milan pendant l'automne de 1847, mais la maladie, toujours incurable, de sa voix, marqua immédiatement après le terme de sa carrière théâtrale.

MORICHELLI (Anne BOSELLO), excellente cantatrice, née à Reggio, en 1760, avait reçu de la nature une voix pure et flexible. Guadagni, un des meilleurs sopranistes de cette époque, lui apprit à tirer parti de ce rare avantage, et en fit la femme la plus remarquable des théâtres de l'Italie, dans la dernière partie du dix-huitième siècle. En 1779, elle débuta à Parme avec le plus brillant succès. Au carnaval suivant, elle brilla au théâtre de Venise, puis à Rome, et dans l'automne de 1781, elle excita le plus vif enthousiasme à Milan, où elle chanta avec Mandini, dans le *Falegname* de Cimarosa. Appelée à Vienne après cette saison, elle y brilla pendant les années 1781 et 1782 : ce ne fut même pas sans peine qu'elle obtint de l'empereur Joseph II la permission de s'éloigner de cette ville pour aller remplir un engagement qu'elle avait contracté à Turin. En 1785, elle

retourna à Milan, et y chanta pendant les saisons du carnaval et du carême. Naples voulut ensuite l'entendre, et l'applaudit pendant les années 1786 et 1787. De retour à Milan, à l'automne de 1788, elle s'y retrouva avec Mandini, et y resta pendant le carnaval et le carême de 1789. Ce fut après cette dernière saison que Viotti l'engagea pour le théâtre de *Monsieur*, nouvellement ouvert à Paris. Elle fut un des plus beaux ornements de la compagnie excellente de chanteurs qui brilla à ce théâtre jusqu'au 10 août 1792. Garat, bon juge, qui l'avait entendue pendant trois ans, m'a dit plusieurs fois que M^{me} Morichelli possédait le talent de femme le plus complet et le plus parfait qu'il eut entendu. Elle était aussi remarquable par son jeu que par l'esprit de son chant. Les événements qui lui firent quitter Paris en 1792 la conduisirent à Londres, où elle brilla en 1793 et 1794. Le poëte Lorenzo d'Aponte, qui la trouva dans cette ville au théâtre où lui-même était attaché, fait d'elle ce portrait dans ses Mémoires : « La moitié de la « saison théâtrale (1792) était écoulée lorsque « arrivèrent à Londres deux actrices de renom, « rivales entre elles : la Banti, qui, à cette « époque, était une chanteuse des plus célèbres en « Europe dans le genre sérieux, et la Morichelli, « qui ne lui cédait en rien comme talent et qui « brillait dans le genre opposé. Toutes deux n'é- « taient plus de la première jeunesse et n'a- « vaient jamais été citées pour leur beauté ; « elles étaient très en vogue et se faisaient payer « un prix exorbitant : la première pour le « timbre de sa voix, seul don qu'elle eut reçu « de la nature, l'autre pour sa tenue sur la « scène et la noblesse de son jeu, plein d'ex- « pression et de grâce. Toutes deux étaient « l'idole du public et la terreur des composi- « teurs, poëtes, chanteurs et directeurs. Une « seule de ces deux femmes aurait suffi pour « porter le trouble dans un théâtre ; qu'on juge « des difficultés que devait rencontrer le di- « recteur qui les avait réunies toutes les deux. « Quelle était la plus dangereuse et la plus à « redouter n'est pas facile à dire. Égales en « vices, en passions et en fourberies, toutes deux « manquant de cœur, mais d'un caractère dia- « métralement opposé, elles poursuivaient en « sens contraire le même système pour la réali- « sation de leurs projets.

« La Morichelli, douée de beaucoup de « finesse et d'esprit, agissait avec ruse et dissi- « mulation, et tous ses actes s'accomplissaient « dans l'ombre ; elle prenait ses mesures à « l'avance, ne se confiant à qui que ce soit, ne « se laissant jamais emporter par la passion,

« et, bien que de mœurs dissolues, sa tenue était « si modeste et si réservée, qu'on l'eût prise « pour une ingénue ; plus amer était le fiel que « distillait son cœur, plus angélique était le sou- « rire de ses lèvres. Elle était femme de « théâtre. Ses dieux étaient ceux de toutes ses « pareilles ; elle était dévote à leur culte. Ces « dieux étaient l'intérêt, l'orgueil et l'envie. » Retournée en Italie après la saison de 1794, M^{me} Morichelli paraît avoir quitté la scène peu de temps après.

MORIGI (PILADE), chanteur excellent, né dans la Romagne, au commencement du dix-huitième siècle, fut soumis dans son enfance à l'opération de la castration, et étudia l'art du chant dans l'école de Pistocchi, à Bologne. De tous les sopranistes de son temps, il fut celui dont la voix eut le plus d'étendue vers les sons aigus. Après avoir brillé sur plusieurs théâtres de l'Italie, particulièrement à Rome, il fut engagé à Pétersbourg en 1734. Bien qu'il fût âgé d'environ cinquante-quatre ans lorsqu'il chanta à Londres en 1768, il s'y fit encore admirer.

MORIGI (ANGIOLO), né à Rimini en 1752, reçut des leçons de violon de Tartini, et apprit le contrepoint à Padoue, sous la direction de Valotti. En 1758, il fut engagé à la cour de Parme en qualité de premier violon, et quelques années après il eut le titre de directeur de la musique du prince. Il mourut à Parme en 1788. On a gravé de sa composition, chez Joseph Patrini, à Parme : 1° Six sonates pour violon seul, op. 1. — 2° Six trios pour 2 violons, violoncelle, et basse continue pour le clavecin, op. 2. — 3° Six *Concerti grossi* pour violon ; Parme, 1758, réimprimé à Amsterdam en 1762. — 4° Six idem, dédiés à l'infant D. Philippe, op. 4 ; Parme, 1759. Morigi passait pour un bon maître de composition. Parmi ses élèves, on remarque D. Asioli. Celui-ci a publié, sans doute par reconnaissance pour la mémoire de son maître, un petit traité du contrepoint et de la fugue par Morigi, ouvrage de peu de valeur, qui a pour titre : *Trattato di contrappunto fugato* ; Milan, Ricordi, in-8° de 35 pages. Michaelis a fait une traduction allemande de cet opuscule, intitulée : *Abhandlung über den fugirten Contrapunct* ; Leipsick, Breitkopf et Haertel, 1816, in-8° de 43 pages.

MORIN (JEAN-BAPTISTE), fils d'un tisserand, naquit à Orléans en 1677. Après avoir fait ses études musicales à la maîtrise de Saint-Aignan, il devint frère servant dans l'ordre équestre de Saint-Lazare. Plus tard, l'abbesse de Chelles, troisième fille de Philippe d'Orléans, régent du royaume, l'attacha à sa maison en qualité de

maître de chapelle. Elle lui donna une pension de 500 livres sur sa cassette, puis une autre pension de 1,500 livres sur l'archevêché de Rouen, lui fit don de son médaillon gravé par Leblanc, ainsi que de son portrait en pied, et eut pour lui d'autres bontés (V. *Les Hommes illustres de l'Orléanais*, tome, I, p. 74, et les notes manuscrites de Boisgelou). Morin mourut à Paris en 1745, et fut enterré au cimetière des Innocents. Ce musicien a publié à Paris, chez Ballard, en 1707 et 1709, deux livres de *Cantates françaises à une et deux voix, mêlées de symphonies de violons et basse continue*, en partition. Il fut le premier musicien français qui écrivit des morceaux de ce genre, à l'imitation des Italiens; mais les cantates de Bernier firent bientôt oublier celles de Morin, quoiqu'elles ne valussent guère mieux. On a aussi de Morin deux livres de motets imprimés à Paris, chez Ballard.

MORINI (FERDINAND), compositeur et violoniste, né à Florence, fut attaché à la musique particulière du grand-duc de Toscane, Léopold II, jusqu'à la révolution de 1859, qui a produit l'organisation du royaume d'Italie. Cet artiste laborieux s'est fait connaître avantageusement par les ouvrages dont voici la liste : 1° Symphonie à grand orchestre (en mi bémol), en quatre mouvements, dédiée à l'auteur de cette notice. — 2° Ouverture en *ut*, à grand orchestre. — 3° Ouverture en *mi* mineur *idem*. — 4° Variations (en *mi*) pour violon et orchestre. — 5° Variations (en *la*) *idem*. — 6° Grand concerto militaire (en *ut*) pour orchestre et chœur, divisé en quatre mouvements. — 7° Quintette pour violon principal, second violon, deux altos et violoncelle. — 8° *Il Trionfo della gloria*, cantate de Métastase pour ténor et orchestre. Admirateur passionné du génie de Beethoven, M. Morini a arrangé à grand orchestre sous le titre de *Concertoni* (grands concertos) : 1° Le premier trio (en *mi* bémol) pour piano, violon et violoncelle. — 2° Le trio en *sol* du même œuvre. — 3° Le trio en *ut* mineur, *idem*. — 4° La sonate en *la* pour piano et violon dédiée à Kreutzer. — 5° La sonate en *mi* bémol, œuvre 12. — 6° La sonate en *sol*, op. 36. — 7° La sonate en *la* mineur, op. 23. — 7° La sonate en *ut* mineur, op. 30. — 8° La sonate en *fa*, op. 24. — 9° Le trio pour piano, violon et violoncelle, op. 11. — 9° Le quintette pour piano et instruments à vent, op. 16. — 10° Les quatuors en *si* bémol, en *fa* et en *ut* mineur, de l'œuvre 18e. — 11° Les deux quintette en *ut* et en *mi* bémol pour instruments à cordes. De plus, M. Morini a tiré de divers ouvrages de Beethoven 12 quintettes pour flûte, 2 violons, alto et basse, et 6 quintettes pour clarinette et les mêmes instruments à cordes.

MORITZ (C.-T.), pianiste et compositeur allemand de l'époque actuelle (1860), n'est connu que par les ouvrages qu'il a publiés. Parmi ces compositions, on remarque : 1° Sonates pour piano et flûte ou violon, op. 2, 4, 8, 9 ; Leipsick, Breitkopf et Hærtel, Peters. — 2° Sonate pour piano, flûte et violoncelle, op, 3 ; Leipsick, Breitkopf et Hærtel. — 3° Sonates pour piano seul, op. 13 et 14. — 4° Chants à trois ou quatre voix, op. 10 et 11 ; Leipsick, Peters. — 5° Chants et *Lieder* à voix seule, avec accompagnement de piano, op. 5, 6, 7, 12, 15 ; Leipsick et Hambourg.

Un facteur d'instruments de Berlin, nommé *Moritz* (*Jean-Godefroid*), mort le 30 juillet 1840, fut le premier qui appliqua, en 1835, les pistons aux instruments de basse en cuivre et construisit le *Basstuba*, qui a remplacé l'ophicléide avec avantage. (*Voy.* la Gazette générale de musique de Leipsick, année 1840, page 1049.)

MORLACCHI (FRANÇOIS), compositeur renommé, naquit à Pérouse, le 14 juin 1784. Son père, habile violoniste, lui donna les premières leçons de musique et de violon dès l'âge de sept ans. Jusqu'à dix-huit ans, il se livra aussi à l'étude du piano, de l'orgue et de l'accompagnement. Ses premiers maîtres furent Louis Caruso, compositeur napolitain, alors maître de chapelle de la cathédrale de Pérouse, et directeur de l'école publique de musique de cette ville; Louis Mazzetti, organiste de la cathédrale et oncle de sa mère, qui le dirigeait dans l'étude du clavier de l'orgue. Dans le même temps, Morlacchi fréquentait les classes du Lycée communal, et y faisait ses études littéraires. Son penchant pour la composition s'était développé de bonne heure, et avant d'avoir atteint sa dix-huitième année il avait écrit l'oratorio intitulé *Gli Angeli al sepolcro*. Une production si importante pour un jeune homme de cet âge fixa sur lui l'attention de plusieurs amateurs, et surtout du comte Pierre Baglioni, qui prit Morlacchi sous sa protection, et l'envoya étudier l'art sous la direction de Zingarelli, alors maître de chapelle de la *Santa-Casa* à Lorette. Morlacchi avait alors dix-huit ans; il était amoureux d'une jeune fille nommée Anna Fabrizi, et ce fut avec peine qu'il s'éloigna de Pérouse pour aller à Lorette. L'enseignement de Zingarelli, tout de tradition, était lent, timide même et peu fait pour satisfaire une imagination impatiente. L'ennui s'empara de l'esprit de Morlacchi; il comprit qu'il ne ferait pas de progrès avec le maître qui lui avait été donné, et sa résolution de retourner près de l'objet de sa tendresse ne tarda pas

a été réalisée. Peu après son arrivée à Pérouse, il devint l'époux d'Anna Fabrizzi. Cependant, convaincu qu'il lui restait encore beaucoup à apprendre dans l'art d'écrire la musique, il se rendit à Bologne, en 1805, pour y faire un cours complet de contrepoint sous la direction du P. Stanislas Mattei, mineur conventuel, le meilleur élève du P. Martini et son successeur dans la savante école fondée par ce maître. Dans la même année, Morlacchi fut chargé de composer, à l'occasion du couronnement de Napoléon Bonaparte comme roi d'Italie, une cantate qui fut exécutée au théâtre de Bologne. Pendant la durée de ses études, il écrivit, au mois de décembre 1805, un *Te Deum* qui fut exécuté dans l'église de *la Miséricorde*, ainsi que trois hymnes et un *Pater noster*, qui furent suivis, en 1806, de deux *Tantum ergo*, chantés à l'église de *la Trinité*, d'une cantate à la louange de la musique, et d'un psaume pour la musique des Philharmoniques, à Saint-Jean *in Monte*, et enfin du XXXIII^{me} chant de *l'Enfer* du Dante. En 1807 (février) il donna avec succès au théâtre de *la Pergola*, de Florence, la farce intitulée *Il Poeta in campagna*. De retour à Bologne, il y écrivit un *Miserere* à 16 voix, qui fut exécuté dans l'église de l'*Annunziata* et obtint l'approbation des connaisseurs. La réputation que commençaient à lui faire ces divers ouvrages lui procura un engagement pour aller écrire à Vérone son premier opéra bouffe intitulé *il Ritratto*, dont la réussite fut complète. En 1808, Rambaldi, entrepreneur du théâtre de Parme, appela Morlacchi pour y composer la musique du mélodrame *Il Corradino* : treize jours lui suffirent pour écrire la partition de cet ouvrage, dont le succès fut brillant. Le genre qu'il y avait adopté participait du style de Paër et de celui de Mayer, alors les deux compositeurs dramatiques les plus renommés de l'Italie. Dans la même année, Morlacchi écrivit *Enone e Paride*, pour le théâtre de Livourne, ainsi que l'*Oreste*, qui fut représenté pour la première fois sur le théâtre de Parme. En 1809 parurent *Rinaldo d'Asti*, à Parme, *La Principessa per ripiego*, à Rome, *Il Simoncino*, au théâtre *Valle* de la même ville, et *Le Avventure di una giornata*, à Milan. Rappelé à Rome en 1810, il y composa pour le théâtre *Argentina* l'opéra sérieux *le Danaide*, dont le succès éclatant détermina le choix que fit de lui le roi de Saxe pour diriger la musique du théâtre italien à Dresde. Ayant accepté les propositions qui lui étaient faites, l'artiste arriva dans cette ville le 5 juillet 1810, à l'âge de vingt-six ans. Un an plus tard, il fut engagé pour toute sa vie avec un traitement considérable, et un congé de plusieurs mois chaque année fut stipulé avec faculté d'en faire usage pour écrire pendant ce temps partout où il voudrait.

Jusqu'à cette époque, Morlacchi avait fait voir dans presque tous ses ouvrages des éclairs de talent qui semblaient devoir donner à l'Italie un de ces grands musiciens qui marquent une époque du sceau de leur individualité. La plupart de ses opéras contenaient des morceaux d'une heureuse conception ; ainsi le trio du souterrain dans le deuxième acte de *Corradino*, produisit une vive impression sur les habitants de Parme, et le succès de l'ouvrage fut si grand, que le buste du compositeur fut exécuté en marbre, pour être placé au théâtre, avec cette inscription : *Orphæa mutescit lyra, Morlacchique Camœnæ suspiciunt genium*. Mais la rapidité du travail nuisait chez Morlacchi, comme chez la plupart des compositeurs dramatiques italiens, aux soins qui seuls peuvent conduire à des productions durables les artistes que la nature a doués de plus de talent que de génie. Arrivé en Allemagne, il y ressentit au bout de quelque temps l'influence du pays où l'harmonie est naturellement plus forte et plus colorée, et ses ouvrages eurent, depuis cette époque, une plus grande valeur. Sa première composition écrite à Dresde fut une messe pour la chapelle du roi ; on y trouve un *Agnus* d'un grand effet pour des voix sans accompagnement. Au mois d'avril 1811, il écrivit son *Raoul de Créqui*, le meilleur de ses ouvrages. Chaque année lui vit produire une quantité considérable de musique de tout genre. Vers la fin de 1813, la domination russe pesa d'un joug de fer sur la Saxe, longtemps alliée de la France ; Morlacchi éprouva les effets de cette oppression : car le prince Repnin, lui ayant fixé un terme pour la composition d'une cantate destinée à l'anniversaire de la naissance de l'empereur de Russie, le menaça de l'envoyer en Sibérie si l'ouvrage n'était pas terminé au jour indiqué ; mais la cantate fut prête avant le temps, et le compositeur écrivit aussi une messe pour deux voix seules, en langue slavonne, suivant le rit grec, à l'usage de la chapelle particulière du prince Repnin. À la même époque, la chapelle royale de Dresde dut sa conservation au zèle de Morlacchi, car il fit le voyage de Francfort pour y voir l'empereur Alexandre, qui révoqua le décret de suppression. Le retour du roi de Saxe (Frédéric) dans sa capitale, en 1814, fut salué avec enthousiasme par ses sujets : Morlacchi ne fut pas des derniers à témoigner la joie qu'il en ressentait. Il écrivit sa troisième messe solennelle, qui fut exécutée

en action de grâces à l'église catholique de Dresde, et composa pour le théâtre royal *il Barbiere di Siviglia*, qui précéda d'une année celui que Rossini écrivit à Rome sur le même sujet; celui de Morlacchi obtint un brillant succès. Dans la même année, il écrivit une cantate à l'occasion de l'entrée des alliés à Paris, le 31 mars. Parmi ses diverses compositions écrites en 1815 on remarque 25 morceaux de musique religieuse, tels que psaumes, offertoires, antiennes, etc., pour le service de la chapelle catholique de la cour, six *canzonette* avec accompagnement de piano, et une cantate pour le jour de naissance de la comtesse Thérèse Lopuska, à Dresde. En 1816, Morlacchi écrivit aussi l'*Aurora*, cantate pour des voix seules, à l'occasion du jour de naissance de la reine de Saxe : cet ouvrage fut exécuté à Pillnitz. Le 21 juin de la même année, il fut élu membre de l'Académie des beaux-arts de Florence.

Souvent appelé en Italie pour écrire des opéras nouveaux, il mit dans ses travaux une activité peu commune. Couronné en 1815 dans sa ville natale après l'exécution de ses *Danaïdes* et de son oratorio de *la Passion*, il obtint du pape la décoration de l'Éperon d'or pour ce dernier ouvrage. Dans l'*Isacco, figura del Redentore*, que Morlacchi composa après son retour à Dresde en 1817, il fit l'essai d'un nouveau genre de chant rhythmique, pour remplacer le récitatif; ce chant eut un très-grand succès. Ce bel ouvrage fut suivi de la quatrième messe solennelle du compositeur, exécutée au mois de juillet à la chapelle royale, et du mélodrame *La Semplicetta di Pirna*, représenté au mois d'août. Au mois de septembre suivant, Morlacchi partit pour Naples, où il donna au théâtre Saint-Charles (janvier 1818) la cantate dramatique *La Boadicea*; puis il alla écrire à Milan *Gianni di Parigi*, l'un de ses plus beaux ouvrages, dont la représentation fut pour lui un véritable triomphe. Son retour à Dresde fut marqué par la composition de sa cinquième messe solennelle, exécutée au mois de septembre 1818, pour célébrer le jubilé du règne du roi Frédéric-Auguste, et pour la même occasion il écrivit un hymne, une cantate solennelle et une épode à deux chœurs, exécutées par 400 musiciens, avec la coopération de Ch.-Marie de Weber, et qui augmentèrent sa réputation en Allemagne. A l'occasion de la dédicace du nouveau temple de Bischofswerda, une députation du magistrat de cette ville le pria de donner ce morceau pour le commencement du service divin, et le droit de bourgeoisie lui fut accordé par le même magistrat en témoignage de reconnaissance. Parmi ses derniers opéras, un de ceux qui obtinrent le plus de succès fut celui de *Tebaldo ed Isolina* : il fut joué sur la plupart des théâtres de l'Italie. En 1827, il écrivit pour Venise *I Saraceni in Sicilia*, et l'année suivante, pour le théâtre Carlo-Felice de Gênes, *Il Colombo*, dont la musique fit naître l'enthousiasme des habitants de cette ville et procura au compositeur des ovations inaccoutumées. De retour à Dresde, il reprit ses travaux de musique d'église et de théâtre. Ce fut en cette même année que, dans l'espace de treize jours, il composa sa messe de *Requiem*, considérée comme un de ses chefs-d'œuvre, et qui fut exécutée le 22 mai dans la chapelle catholique, avec une grande pompe, pour les obsèques du roi Frédéric-Auguste 1er. A ce bel ouvrage succédèrent une multitude de compositions de tout genre. En 1829, il écrivit pour le théâtre royal l'opéra bouffe *Il Disperato per eccesso di buon cuore*. Dans les années suivantes, ses messes solennelles furent portées au nombre de dix, et dans le même temps Morlacchi produisit son épisode du *Conte Ugolino*, compté parmi ses plus belles inspirations. Enfin, des vêpres de la Vierge, un *Magnificat*, et beaucoup de petites œuvres détachées se succédèrent sans interruption. Cette activité productrice se soutint jusqu'en 1840, nonobstant une altération progressive de la santé du compositeur. Son dernier ouvrage fut un opéra de *Francesca di Rimini*, qu'il n'acheva pas. Cependant l'état maladif de Morlacchi augmentait chaque jour, et la décroissance de ses forces inspirait de vives inquiétudes à ses amis. Après une consultation de ses médecins, du mois de septembre 1841, l'artiste prit la résolution de se rendre à Pise, accompagné du docteur Bierling; mais arrivé à Inspruck (Tyrol), le 25 octobre, une attaque de paralysie pulmonaire, occasionnée par la fatigue, l'obligea de s'y arrêter, et il y expira le 28 du même mois, à l'âge de cinquante-sept ans; il en avait passé trente et un au service de la cour de Saxe. Des honneurs furent rendus à sa mémoire à Dresde et à Pérouse.

Il serait difficile de citer toutes les productions de Morlacchi; les plus connues sont : 1. Pour l'église, 1° *Te Deum, Pater noster*, plusieurs *Tantum ergo* et un *Miserere* à seize voix, à Bologne, ainsi que trois motets, à Parme, 1807. — 2° Première messe solennelle, à Dresde en 1810. — 3° Vêpres complètes ibid., 1811. — 4° *La Passion*, oratorio, 1812. — 5° Deuxième messe, ibid. — 6° *Miserere* à trois voix, sans accompagnement, morceau devenu célèbre en Allemagne. — 7° Troisième messe, à Dresde, en 1814. — 8° Quatrième messe, en langue slavonne suivant le rit grec, ibid. — 9° Psaumes à quatre

voix et orchestre, ibid., 1815. — 10° Antiennes, id. ibid., 1815. — 11° Offertoires, id. ibid., 1815. — 12° Cinquième messe solennelle, ibid., 1818. 13° *Isacco*, oratorio, ibid. — 14° *La Morte d'Abele*, oratorio, 1820. — 15° Messe de *Requiem*, composée en dix jours, pour les funérailles de Frédéric-Auguste, roi de Saxe. — 16° Sixième messe solennelle, à Dresde, en 1825. — 17° Plusieurs motets et antiennes pour des fêtes particulieres. — 17° bis Septième, huitième, neuvième et dixième messes solennelles, à Dresde, 1827 a 1839. — 17° ter Vêpres de la Vierge, *Magnificat* et hymnes, ibid. — II. Pour le théâtre : 18° *Il Poeta in campagna*, farce, a Florence (février 1807). — 19° *Il Ritratto*, opéra bouffe en un acte, à Vérone, dans la même année. — 20° *Corradino*, à Parme, 1808. — 21° *Enone e Paride*, a Livourne, 1808. — 22° *Oreste*, à Parme, 1808. — 23° *Rinaldo d'Asti*, opéra bouffe, à Parme, 1809. — 24° *Il Simoncino*, farce, ibid. — 25° *La Principessa per rimpiego*, à Rome, 1809. — 26° *Le Avventure d'una giornata*, Milan, 1809. — 27° *Le Danaide*, à Rome, 1810. — 28° *Il Corradino*, avec une musique nouvelle, à Dresde, en 1810. — 29° *Raoul de Crequi*, à Dresde, 1811. — 30° *La Capricciosa pentita*, ibid., 1812. — 31° *Il Nuovo Barbiere di Siviglia*, ibid., 1815. — 32° *La Bodicea*, cantate dramatique, à Naples, en 1818. — 33° *La Semplicetta di Pirna*, à Pillnitz. — 34° *Donna Aurora*, opera bouffe, à Dresde, 1819. — 35° *Tebaldo ed Isolina*, ibid., 1820. — 36° *La Gioventù di Enrico V*, ibid. 1821. — 37° *L'Ilda d'Avenelle*, ibid., 1823. — 38° *Laodicea*, en 1825. — 39° *I Saraceni in Sicilia*, a Venise, 1827. — 40°. *Il Colombo*, à Gênes, 1828. — 41° *Il Disperato per eccesso di buon cuore*, à Dresde, 1829. — 42° *Gianni di Parigi*, à Milan, 1829. — 43° *I Saraceni in Sicilia*, avec une musique refaite en partie sur un livret allemand, 1830. — 44° *Francesca da Rimini*, pour Venise, mais non achevé. — III. Musique diverse : 45° Cantate pour le couronnement de Napoléon, à Bologne, 1807. — 46° Idem, pour la naissance du roi de Rome, à Dresde, 1811. — 47° Idem, pour le roi de Saxe, ibid., 1811. — 48° Grande cantate pour l'assemblée des rois et de Napoléon à Dresde, juillet 1812. — 49° Dans la même année, cinq autres cantates, à Dresde. — 50° Cantate pour l'anniversaire de la naissance de l'empereur Alexandre, à Dresde, 1813. — 51° Cantate de victoire pour la prise de Paris, ibid., 1814. — 52° Cantate pour le roi de Saxe, ibid., 1818. — 53° Épode à 2 chœurs ibid., 1818. — 54° Fragment du XXX° chant de l'*Enfer* du Dante, pour voix de basse. — 55° Trente-six ariettes et chansons italiennes à voix seule, avec accompagnement de piano, en dix recueils ; Leipsick, Breitkopf et Hartel. — 56° Quelques pièces instrumentales, à Parme, en 1808. — 57° Quelques sonates d'orgue, a Dresde.

Morlacchi s'est fait estimer à Dresde par son noble caractère. Il a toujours vécu avec ses collègues Weber et Reissiger dans des relations d'amitié et sans aucun sentiment de jalousie. M. Antoine Mezzanotti, de Pérouse, a publié un *Elogio funebre del cavaliere Francesco Morlacchi, Perugino*; Pérouse, 1842, in-4°, et M. le comte Jean-Baptiste Rossi-Scotti, concitoyen du célèbre compositeur, a donné une très-intéressante notice intitulée : *Della vita e delle opere del cav. Francesco Morlacchi di Perugia*, etc.; Perugia, tipografia di Vincenzo Bartelli, 1861, un volume in-4° de 140 pages, avec des documents justificatifs et le portrait lithographié de Morlacchi. J'ai tiré de cet ouvrage les moyens de rectifier quelques parties de la notice qui avait paru dans la première édition de cette *Biographie universelle des Musiciens*.

MORLAND (Samuel), baronnet, mécanicien anglais, naquit à Sulhammstead, vers 1625. Après avoir passé près de dix ans dans l'université de Cambridge, où l'étude des mathématiques l'occupa particulièrement, il fut employé dans des missions diplomatiques en Suède et en Piémont, sous le gouvernement de Cromwell. Retiré des affaires après la restauration à laquelle il avait contribué, il se livra uniquement aux sciences. Il s'occupa surtout avec succès de l'hydraulique et de l'hydrostatique. C'est à lui qu'on doit l'invention du porte-voix, dont il a donné la description et la figure dans un livre en langues française et anglaise, intitulé : *Description de la Tuba stentorophonica ou porte-voix*; Londres, 1761, in-folio. Les expériences faites en présence de Charles II prouvent que Morland avait inventé cet instrument dans le même temps que Kircher à Rome. On trouve un extrait de l'ouvrage de Morland dans les *Transactions philosophiques* (ancien recueil, n° 79, p. 3056). On croit aussi que la première idée de l'usage de la vapeur comme force motrice appartient à Morland. Il mourut pauvre en 1697.

MORLANE (l'abbé DE), guitariste à Paris, inventa en 1788 une nouvelle espèce de guitare à sept cordes, à laquelle il donna le nom de *lyre*. Cette guitare, exécutée par le luthier Piron, n'eut point de succès d'abord ; mais plus tard elle eut un moment de vogue après qu'on l'eut réduite à six cordes.

MORLAYE (Guillaume), luthiste français,

vivait à Paris vers le milieu du seizième siècle. Il a publié des recueils de pièces pour la guitare et pour le luth. Ceux qu'on connaît ont pour titres : 1° *Tabulature de guiterne* (guitare), *où sont chansons, gaillardes, pavanes, branles, allemandes, fantaisies, etc.*; Paris, Michel Fezendat, 1550. — 2° *Tabulature de luth, contenant plusieurs chansons, fantaisies, etc. Livres I, II, III*; Paris, par Michel Fezendat, 1552-1555, in-4° oblong. — 3° *Premier livre de psalmes mis en musique par Pierre Certon; réduits en tabulature de leut (luth) par maître Guillaume Morlaye, reserve la partie du dessus, qui est notée pour chanter en jouant*; Paris, par Michel Fezendat, 1554, in-4° obl.

MORLEY (THOMAS), musicien anglais du seizième siècle, n'est connu que par ses ouvrages. On sait seulement qu'il fut élève de William Bird, à qui il a dédié le meilleur traité de musique publié en Angleterre; qu'il avait été gradué bachelier en musique à l'université d'Oxford, le 6 juillet 1588; que la reine Élisabeth l'admit dans sa chapelle le 25 juillet 1592; et qu'il cessa de vivre à Londres en 1604 dans un âge peu avancé, et après avoir passé ses dernières années dans un état de souffrance presque continuel. La réputation de Morley, comme compositeur, n'égale pas chez ses compatriotes celle de son maître; toutefois il est certain que son harmonie est en général mieux écrite; que sa mélodie est plus gracieuse, et que par son élégante manière de faire chanter les parties, il fait voir qu'il avait étudié avec fruit les œuvres de Palestrina. Les compositions connues de Morley sont : 1° *Canzonets, or little short songs for 3 voyces*; Londres, Th. Este, 1593. Cet œuvre a été traduit en allemand, et publié d'abord à Cassel, en 1612, puis à Rostock, en 1624. — 2° *The first book of Madrigals to 4 voyces*; ibid., 1594, in-4°. — 3° *Canzonets, or short aires to five or six voyces*; ibid., 1595. — 4° *The first book of Canzonets for two voyces*; ibid., 1595. Cet ouvrage a été réimprimé en 1619. Une nouvelle édition des madrigaux de Morley, à trois et quatre voix, a été publiée sans date (vers 1825) en partition par les RR. W. W. Holland et W. Cooke, à Londres. — 5° *The first book of ballets to 5 voyces*; ibid., 1595, in-4°. Une traduction allemande de cet ouvrage a été publiée par Valentin Haussmann, à Nuremberg, en 1609, in-4°. Les *Ballets*, sortes de madrigaux d'un mouvement animé, pour quatre ou cinq voix, étaient destinés à être chantés, et quelquefois aussi dansés aux accents de cette musique vocale. C'est ce que Morley explique bien dans sa *Plaine and easie Introduction to practical Musick* (voyez ci-après), où après avoir parlé des *Villanelles*, il dit : « Il y a une autre espèce (d'airs) « d'une plus grande valeur, laquelle est appelée « *ballets* ou *danses*, sortes de chansons qui, « étant chantées, peuvent être également dansées (1), etc. » Ainsi que le remarque aussi Morley, les *ballets* sont originaires de l'Italie, et Gastoldi (voyez ce nom), est le premier qui écrivit des pièces de ce genre. M. le Dr. Édouard Rimbault a donné une belle et correcte édition en partition de la première suite des Ballets de Morley dans la précieuse collection de la société des antiquaires-musiciens; Londres, Chappell, 1842 un volume in-fol. — 6° *Madrigals to 5 voyces*; ibid., 1595, in-4°. — 7° *Canzonets, or little short ayres*; Londres, 1597. — 8° *The first book of ayres or little short songs to sing and play to the lute with the basse-viole*; ibid., 1600. Morley a laissé en manuscrit des antiennes et des hymnes qui ont été recueillies dans la collection de lord Harley, en 1715, et se trouvent aujourd'hui au Muséum britannique, parmi les manuscrits de Harley, n°s 7337-7342. Boyce a inséré son service funèbre dans le recueil intitulé *Cathedral services*. On a aussi de ce musicien des pièces de clavecin ou d'épinette dans le *Virginal-book* de la reine Élisabeth. Morley est éditeur d'une collection de madrigaux italiens traduits en anglais, sous ce titre : *Madrigals to 5 voyces, collected out of the best Italian authors*; Londres, 1598. C'est aussi lui qui a publié un recueil de madrigaux anglais composés à la louange d'Élisabeth par divers musiciens, et dont il avait composé les numéros 13 et 24. Ce recueil est intitulé *The Triumphs of Oriana to 5 and 6 voyces, composed by several authors*; Londres, 1601. Ce titre fait allusion à Oriane, dame d'*Amadis de Gaule*, et miracle de beauté et de sagesse comme était supposée Élisabeth. Les compositeurs des chants à 5 et 6 voix réunis dans ce recueil sont : Thomas Morley, Michel Est, Daniel Norcomb, Jean Mundy, Ellis Gibbons, Jean Benat, Jean Hilton, Georges Marson, Richard Carlton, Jean Holmes, Richard Nicolson, Thomas Tomkins, Jean Farmer, Jean Wilbye, Thomas Weelkes, Jean Milton, Georges Kirbye, Robert Jones, Thomas Bateson, Giov. Croce et François Pilkington. M. William Hawes a donné une bonne édition en partition de la *Collection The Triumphs of Oriana*; Londres (sans date), in-fol. Il est re-

(1) There is also another kind more light than this *Villanelle*, which they tearm *Ballets or dances*, and are songs, which being song to a dittie may likewise be danced, etc. (*Io third part*, p 159.)

marquable que dans la même année ou furent imprimés *The Triumphs of Oriana* (1601), Pierre Phalèse publia à Anvers : *Il Trionfo di Dori, descritto da diversi, et posti in musica, da altretanti autori a sei voci*; In Anversa, etc. Chose singulière ! le nombre des chants du *Trionfo di Dori* est de 29, comme celui des triomphes d'Oriane ; celui des poètes et celui des musiciens est le même dans les deux collections; enfin, dans celle d'Anvers on lit en tête de chaque pièce : *Viva la bella Dori!* et chaque madrigal de la collection anglaise a aussi : *Long live fair Oriana*. Laquelle de ces collections a été faite à l'imitation de l'autre? Enfin, Morley a été l'éditeur d'une collection de pièces instrumentales pour un orchestre composé de luth, pandore, guitare, basse de viole, flûte et dessus de viole ; cet ouvrage a pour titre : *Consort Lessons, made by divers exquisite authors, for 6 different instruments to play together, viz: the treble lute, pandora, citterne, base violl, flute and treble violl*, 2me édition; Londres, 1611, in-4°.

Les transformations subies par la musique depuis la fin du seizième siècle ont fait tomber dans l'oubli les compositions de Morley; mais son nom vivra longtemps dans l'histoire de la littérature musicale, par le livre excellent qu'il a publié sous ce titre : *A plaine and easie introduction to practical Musick, set downe in forme of a dialogue : divided into three partes, the first teacheth to sing with all things necessary for the knowledge of prichtsong; the second treateth of discante, etc.; the third and last part treateth of composition of three, foure, five or more parts, etc.* (Introduction complète et facile à la musique pratique, en forme de dialogue ; divisée en trois parties, dont la première enseigne à chanter, avec toutes les choses nécessaires pour la connaissance du solfège; la seconde traite du contrepoint; la troisième et dernière partie renferme les règles de la composition à trois, quatre, cinq et un plus grand nombre de parties, etc.); Londres, imprimé par Pierre Short, 1597, petit in-fol. Ce livre renferme une multitude de choses relatives à l'ancienne notation, à la mesure et à la tonalité, qu'on ne trouve point dans les autres traités de musique du même temps. La première partie est terminée par de très-bons solféges à deux et trois voix, qui ont beaucoup d'intérêt sous le rapport historique. La seconde partie contient des exemples de contrepoint sur le plain-chant, fort bien écrits. On y trouve une table des dispositions des intervalles dans les accords de tierce et quinte, et de tierce et sixte, qui peut être considérée comme un des premiers essais de systèmes d'harmonie. La troisième partie est aussi un des meilleurs traités de composition écrits au seizième siècle ; c'est même celui où la connaissance pratique de l'art est la plus étendue. A la suite de cette troisième partie, Morley a placé des notes très-développées sur tout l'ouvrage, particulièrement sur ce qui concerne la notation. Gerber, Burney, Hawkins et Watts, dans sa *Bibliotheca Britannica*, citent une édition du livre de Morley publiée à Londres en 1608; mais cette édition prétendue, dont j'ai vu des exemplaires, n'est autre que la première où l'on a changé le frontispice. Une deuxième édition réelle a paru à Londres en 1771, in-4°, chez W. Randall; elle est beaucoup moins rare que la première.

MORLIÈRE (Charles-Jacques-Louis-Auguste Rochette de la), né à Grenoble en 1701, fut d'abord mousquetaire, et devint, on ne sait à quel titre, chevalier de l'ordre du Christ de Portugal. Fixé à Paris, il s'y adonna à la culture des lettres, mais ne produisit que des ouvrages médiocres, parmi lesquels on compte une brochure qu'il publia à l'occasion des querelles sur la musique française, sous le titre de *Lettre d'un sage à un homme respectable, et dont il a besoin, sur la musique italienne et française;* Paris, 1754, in-12. La Morlière est mort à Paris au commencement de février 1785.

MORNABLE (Antoine), musicien français, vécut dans la première partie du seizième siècle. Il est connu par des motets et des chansons à quatre parties, qui se trouvent dans plusieurs recueils publiés à Paris, particulièrement dans ceux qui ont pour titre : *Liber septimus XXIIII trium, quatuor, quinque et sex vocum modulos dominici adventus, nativitatisque ejus ac sanctorum, etc. Parisiis, apud Petrum Attaingnant*, 1533, in-4° obl. Il s'y trouve deux motets de Mornable. *Liber quintus. II trium primorum tonorum Magnificat continet*; ibid, 1534, in-4°. Le Magnificat de Mornable est du 2me ton. — *XIe livre, contenant XXVIII chansons nouvelles à quatre parties; en un volume et en deux. Imprimées par Pierre Attaingnant et Hubert Jullet*, 1542, petit in-4° obl. — *Bicinia gallica, latina et germanica, et quædam fuga, tomi duo; Viteberga, apud Georg. Rhav*, 1545, petit in-4° obl. — *Motetti del Fiore. Tertius liber cum quatuor vocibus. Impressum Lugduni per Jacobum Modernum de Pinguento*. Anno Domini 1539, in-4° — *Trente-cinq livres de Chansons nouvelles à quatre parties, de divers auteurs, en*

deux volumes; Paris, par Pierre Attaingnant, 1539-1549, in-4° obl. On y trouve des chansons de Mornable dans les livres, 2, 5, 9, 11, 14, 15, 16, 19, 21, 26, 28, 29 et 32. — *Quart livre de Chansons composées à quatre parties par bons et excellents musiciens;* Paris, 1553, chez Adrien Le Roy et Robert Ballard, in-4°. — *Quart livre de Chansons nouvellement composées en musique à quatre parties, par M. Jacques Arcadet et autres autheurs;* Paris, Adrien Le Roy et Robert Ballard, 1564, in-4°. Un livre de motets de Mornable se trouve à la bibliothèque royale de Munich (n° 157, n. 5), sous ce titre: *Motetorum musicalium quatuor vocum, liber primus; Parisiis, apud Petrum Attaingnant* (sans date), petit in-4° obl.

MORO (JACQUES), moine servite, né à Viadana, dans la province de Mantoue, vécut dans la seconde moitié du seizième siècle et au commencement du dix-septième. On connaît de lui les ouvrages dont voici les titres : 1° *Canzonette alla napolitana; libro primo a tre voci; con un dialogo e due canzonette a quattro voci;* Venezia, app. Angelo Gardano, 1581, in-4°. — 2° *Motetti, Magnificat e falsi bordoni a 1, 2, 3, 4, 6 et 8 voci; una completa a 8 voci, con le antifone della Beata Virgine;* — 3° *Messe a otto voci, Letanie et Canzoni a quattro voci, op. 8; in Venezia,* Giac. Vincenti, 1604, in-4°. — 4° *Il primo libro de' madrigali a 5 voci;* Venezia, app. l'erede di Bart. Magni, 1613, in-4°.

MORS (ANTOINE), facteur d'orgues à Anvers, naquit dans cette ville vers 1480. Il livra à la cour (de Gand), en 1514, un orgue pour la chapelle, qui lui fut payé 115 livres (1). Au mois de juin 1515, il livra aussi *une paire d'orghes au roi Charles* (Charles-Quint) *pour s'en servir à son très-noble plaisir* (2). Au mois de mars 1516, il vendit un *clavichordium* à l'archiduchesse Éléonore, pour la somme de 16 livres, et à la même époque il reçut 146 livres *pour l'estoffe et la fachon* (façon, travail) *d'unes nouvelles orghes que monseigneur* (Charles-Quint) *lui avait fait acheter pour servir journellement en sa chapelle* (3). Antoine Mors vivait encore en 1529, car il reçut alors 20 livres *pour sa peine et salaire d'avoir refait et raccoustré les orgues de la chappelle de madame* (Marguerite d'Autriche, gouvernante des Pays-Bas) *et fait trois soufflets avec leurs contrepoids de plomb servant ausdicts orgues* (1). Si cet Antoine Mors est le même dont il est parlé dans la Chronique de Schwerin, et qui fournit, en 1559, à Jean Albert, duc de Mecklembourg, un orgue destiné à être placé dans la cathédrale de Schwerin, il devait être âgé d'environ soixante-dix-neuf ans. Il est dit dans la chronique (2) qu'Antoine Mors était né à Anvers. Cette même chronique mentionne un Jérôme Mors, fils dudit Antoine, qui mourut à Schwerin en 1594, à l'âge de soixante-dix-neuf ans, et que le duc Albert appela près de lui lorsqu'il n'avait encore que dix-sept ans, c'est-à-dire en 1536. La Chronique dit que ce Jérôme Mors exerçait sa profession, aidé par ses fils Antoine et Jacques et *par ses vingt filles*.

MORS (HENRI), facteur d'orgues, vraisemblablement de la même famille que le précédent, vécut à Anvers, au commencement du seizième siècle. On voit dans le registre n° F 199 de la Chambre des comptes, aux Archives du département du Nord, à Lille, qu'il reçut, au mois de mai 1517, la somme de 62 livres 10 sous, *pour avoir vendu au roi Charles* (Charles-Quint), *de petites orgues, pour s'en servir en sa capelle, et les porter avec lui en son pourchain voyaige d'Espaigne, pour ce que celles que l'on jouait estoient trop grandes et trop pesantes.*

MORTARO (ANTOINE), moine franciscain, né à Brescia vers le milieu du seizième siècle, fut organiste des églises cathédrales d'Ossaro et de Novare, puis remplit les mêmes fonctions au couvent de son ordre, à Milan. Il retourna en 1610 à Brescia, et se retira au couvent de Saint-François de cette ville, où il mourut en 1619. Cozzando cite (*Libraria Bresciana*, p. 46) les ouvrages suivants de la composition de ce religieux : 1° *Fiammelle amorose a tre voci, libri 1, 2, 3, 4,* Venise, Amadino, 1599. Il y a une édition antérieure publiée par le même en 1594, in-4°. — 2° *Messe, Salmi, Magnificat, canzoni da suonare, e falsi bordoni a 13 voci in partitura;* Milan, 1610. — 3° *Canzoni a 4 voci con il basso per suonare, lib. II;* Venise, Alexandre Vincenti, 1611, réimprimé en 1623. — 4° *Letanie a quattro voci con il basso per l'organo;* Venise. On connaît aussi du P. Mortaro : 5° *Primo libro de canzoni da sonare a quattro voci; in Venetia, appresso*

(1) Registre n° F 200 de la Chambre des comptes aux Archives de Lille (département du Nord).
(2) Registre F 204, ibid.
(3) Registre F 201, ibid.

(1) Registre n° 1805 de la Chambre des comptes, aux Archives du royaume de Belgique.
(2) Voir le *Chronicon Suerinse*, par Bernard Hederieus, col. 1677 et 1684, et les *Bulletins de la Commission royale d'histoire* (de la Belgique), 1re série, t. IV, p. 341.

Riccardo Amadino, 1600, in-4°. Cet ouvrage est dédié à Constant Antegnati, célèbre organiste de Brescia. Diruta (*voy.* ce nom) a extrait de ce premier livre le canzone intitulé *l'Albergona*, qu'il a inséré dans son *Transilvano*, en partition des quatre parties, et en tablature pour être exécutée sur l'orgue et sur le clavecin, avec les *diminutions* (variations) qu'il y a faites le même Diruta. Cette pièce a pour titre, dans le *Transilvano : Canzone d'Antonio Mortaro della l'Albergona, partita et intavolata.* — 6° *Psalmi ad vesperas triaque cantica Beatæ Virginis octo vocibus Antonii Mortari Braxiensis in ecclesia divi Francisci Mediolani organista*; ibid., 1599, in-4°.

MORTELLARI (Michel), compositeur dramatique, né à Palerme en 1750, entra dans son enfance comme élève au Conservatoire de *Figliuoli dispersi* de Muratori, puis fut envoyé à Naples, où il reçut des leçons de Piccinni. Il n'était âgé que de vingt ans lorsqu'il écrivit à Rome son premier opéra, intitulé *Troja distrutta*. Cet ouvrage fut suivi de *Didone abbandonata* ; Naples, 1771. Il fit ensuite représenter : *Le Astuzie amorose*, Venise, 1775; *Don Gualterio in civetta*, 1776; *Ezio*, à Milan, 1777; *Armida*, 1778; *Troja distrutta*, avec une musique nouvelle, à Milan, 1778; *Alessandro nell' Indie*, 1779; *Il Barone di Lago Nero*, à Florence, 1780; *Antigone*, à Rome, 1782; *La Fata benefica*, à Varese, 1784; *Semiramide*, à Milan, 1785; *L'Infanta supposta*, à Modène, 1785. Vers la fin de cette année, Mortellari se rendit à Londres. Il y fit représenter en 1786 son *Armide*, où la cantatrice Mara chanta le premier rôle. Il paraît qu'il se fixa dans cette ville, car on ne le retrouve plus en Italie après cette époque, et il eut un fils qui était professeur de musique à Londres en 1809. On a gravé dans le journal de musique italienne à grand orchestre commencé par Bailleux, treize airs extraits des opéras de Mortellari, avec les parties séparées. On connaît aussi sous son nom : 1° *6 canzonets with an accompaniment for the piano forte or harp*. — 2° *XVIII Italian catches and glees for 3 voices*. — 3° *VIII canzonets with an accompaniment for the piano forte or harp*. Tous ces ouvrages ont paru à Londres vers 1799. — 4° Six sextuors pour 2 violons, hautbois, flûte, alto et violoncelle ; Paris, Naderman.

MORTIMER (Pierre), littérateur musicien, de la secte des frères moraves, naquit le 5 décembre 1750, à Putenham, dans le comté de Surrey (Angleterre), et fit ses études au collège théologique de Niesky, village de la Silésie dont la population est de la communion morave, puis à Barby, petite ville de la Saxe qui est de la même religion, et où se trouvait alors une institution scientifique fondée par la Société. Nommé professeur à l'école d'Ebersdorf, en 1774, il n'y resta qu'une année, ayant été appelé au *pædagogium* de Niesky en 1775. Deux ans après, il fut envoyé à Neuwied (Bas-Rhin), où il prit part à la rédaction du journal publié par les frères de la communauté, jusqu'à ce que les infirmités de l'âge l'eussent obligé à cesser tout travail : alors il se retira à Herrnhutt, ville de Saxe (aux frontières de la Silésie), dont tous les habitants appartiennent à cette secte. Il passa ses dernières années dans le repos, soit à Herrnhutt, soit à Dresde. Une attaque d'apoplexie le frappa le 6 janvier 1828, et il mourut le 8 (1). Doué d'un esprit supérieur, Mortimer était un savant, dans toute l'acception du mot : il excellait particulièrement dans les mathématiques, la musique et la poésie latine. Il s'est fait connaître comme écrivain par une Histoire de la Société des missions en Angleterre, et par la traduction de l'Histoire des Églises, de Millner. On a de lui un livre excellent sur la tonalité du chant choral de l'Église réformée, où il examine les avantages des anciens modes grecs sur la tonalité moderne, et essaye de démontrer que les mélodies du chant choral appartiennent toutes à trois de ces modes, savoir : l'hypoionien, l'hypodorien et l'hypomixolydien. Quoique cette dernière partie de son système ne soit pas clairement prouvée, il n'est pas moins vrai que le travail de Mortimer est digne du plus vif intérêt, et qu'il renferme des vues aussi nouvelles que lumineuses. Il ne faut pas chercher dans ce livre les bases de la tonalité dans les espèces de quartes et de quintes qui constituent les tons du plain-chant ; le but de l'auteur est l'harmonie que doit faire l'organiste dans l'accompagnement des psaumes et cantiques, en raison du rapport de la mélodie avec le caractère hypoionien, hypodorien, ou hypomixolydien des modes grecs de l'antiquité. Ce qu'il cherche, c'est l'unité, par des règles fixes, de l'harmonie chorale, pour l'usage de la secte religieuse dans laquelle il est né. Tous ses exemples de chant des psaumes et des cantiques sont pris dans le plus ancien livre choral des frères moraves, descendants des hussites, lequel a été imprimé en 1566, sans nom de lieu, avec le portrait de Jean Huss, sous ce

(1) Ces renseignements sont tirés d'une notice insérée dans le Nouveau Magasin de la Lusace (*Neuen Lausitschen Magazin*), laquelle a été publiée par M. Léopold Haupt, prédicateur à Görlitz, secrétaire de la Société des sciences de la Lusace supérieure.

titre : *Kirchengesang darinnen die Heublartickel des christlichen glaubens kurtz gefasset und ausgeleget sind*, 1 vol. in-4° de 294 pages. Le livre de Mortimer a pour titre : *Der Choral-Gesang zur Zeit der Reformation, oder Versuch die Frage zu beantworten : woher kommt es, dass in den Choral-Melodien der Alten etwas, was zu Tage nicht mehr erreicht wird ?* (Le Chant choral au temps de la Réformation, etc.); Berlin, Georges Reimer, 1821, in-4° de 153 pages, avec 112 pages d'exemples. Mortimer avait annoncé la publication prochaine de son livre par une lettre au rédacteur de la Gazette générale de musique de Leipsick, qui fut insérée dans les numéros 17 et 18 de l'année 1819. Il y donne un aperçu de la doctrine exposée dans l'ouvrage. Une autre lettre, qui fait suite à la première, a été publiée dans le même journal, n°s 3, 4 et 5 de l'année 1821. L'auteur de ce livre intéressant a vécu dans une si grande obscurité, qu'en Allemagne, et à Dresde même, il était à peu près inconnu. On ne saurait rien sur sa personne si Zelter, dans sa correspondance avec Gœthe, ne nous avait fourni sur lui quelques renseignements dans une lettre datée de Dresde, le 29 mai 1822. Je crois devoir rapporter ce qu'il dit :

« Un littérateur de Herrnhutt, nommé « *Pierre Mortimer*, vieillard de soixante-douze « ans, envoya à Berlin, il y a cinq ou six ans, « par l'intermédiaire du vieux Kœrner, un ma-« nuscrit dans lequel il établit sur des bases « solides la tonalité des modes du chant d'église, « considérés comme étant aussi les modes de la « musique des Grecs. Depuis longtemps ce sujet « m'intéressait, et j'avais cherché à faire revivre « ces modes, comme tu auras pu le remarquer « dans quelques-unes de mes mélodies, entre « autres *Mahadoh*, *le roi de Thulé*, et d'au-« tres. Avec le secours de notre ministre, je « suis parvenu à livrer à l'impression ce manu-« scrit. Voulant me mettre en correspondance « avec l'auteur, je lui envoyai de nouveaux es-« sais comme des réalisations de sa théorie « fondamentale ; mais il ne me répondit pas, « et me fit seulement dire un jour que ce que « j'avais fait était bon, ce qui me fâcha beau-« coup contre lui.

« Cependant j'étais décidé à connaître cet « homme. Notre ministre m'avait autorisé à « voir Pierre Mortimer dans son *herrnhuttoise* « demeure. Les renseignements pris sur lui « des frères moraves résidant à Berlin et ailleurs « ne s'accordaient pas. Les uns disaient qu'il « ne fallait pas y regarder de trop près avec « lui, parce que c'était un vieillard rempli de « bizarreries ; d'autres assuraient qu'il ne pou-« vait écrire parce qu'il était perclus par la « goutte ; enfin j'appris qu'il demeurait à « Dresde, et lui seul fut l'objet de mon voyage « en cette ville. Je le trouvai fort bon homme, « plein de savoir ; beau vieillard dont les yeux « brillent comme la santé même, quoiqu'il ait « le corps courbé et qu'il marche pénible-« ment.

« Il a passé sa vie à faire des vers latins pour « des circonstances relatives à la communauté « des frères moraves (on dit que ces vers sont « fort beaux), a traduire de différentes langues « des écrits de mission, et enfin a composer « pour lui l'ouvrage précité sur le chant évan-« gélique, avec le secours de quelques vieux li-« vres de chant du seizième siècle.

« Mortimer est fort pauvre. Sa bonne femme « m'apprit cela en me disant qu'elle regrettait « de ne pouvoir m'offrir à dîner, parce qu'ils « prenaient ce qu'ils mangeaient dans la maison « des Frères. Or, il faut savoir qu'on fait dans « cette maison la cuisine pour tous ceux qui « doivent vivre avec économie, à raison de 6, « 8 ou 10 gros (75 centimes, un franc et un « franc vingt-cinq centimes), non par jour, mais « par semaine. Tu comprends facilement qu'on « ne peut pas avoir des poulets rôtis pour ce « prix. C'est cette pauvreté de Mortimer qui « fut cause qu'il ne me répondit pas ; il n'osait « prier personne de payer l'affranchissement de « sa lettre, et lui-même ne possédait pas de « quoi remplir cette formalité (1).

« Le premier jour de fête, je me suis rendu « avec lui à la prière du matin. C'était à huit « heures ; à dix, le sermon était fini. Je l'enga-« geai alors à venir dans ma chambre, pour y « causer de ce qui nous intéressait. Le vin « que je lui servis, lui plut, et le rendit moins « réservé. Je reconnus en lui un homme hon-« nête et bon. Il est si timide qu'il n'ose pas « même s'ouvrir à sa femme ou à sa fille ; il ne « jouit point de considération dans la ville, et « son mérite y est inconnu : on m'écoutait avec « étonnement quand je disais qu'on pourrait « faire quarante milles d'Allemagne (environ « quatre-vingts lieues) pour voir un tel homme. « Personne ici ne connaît son ouvrage sur le « chant choral, dont il n'a lui-même qu'un « exemplaire, seul salaire que le libraire lui « ait donné pour son manuscrit. Il écrit bien « en allemand ; son style est clair et facile. J'ai

(1) Le changement fréquent des administrations de postes en Allemagne est cause que toute lettre doit être affranchie. Sans cette précaution elle ne parviendrait pas à sa destination.

« obtenu de lui la promesse qu'il répondra à
« mes lettres. »

On se sent serrer le cœur lorsqu'on songe que cet homme si peu connu, si misérable, est l'auteur du meilleur livre qu'on ait écrit sur une matière obscure et difficile, et que cet écrit renferme des recherches historiques qui indiquent un savoir d'une rare étendue. Lorsque Mortimer est mort, pas un journal n'a dit un mot de lui, et l'indifférence des hommes l'a poursuivi jusqu'au delà du tombeau. Ce n'est que douze ans après son décès que M. Léopold Haupt a rendu a sa mémoire l'hommage dont son savoir et sa vertueuse existence le rendaient si digne, par une bonne notice biographique.

MORTIMER (Joseph) ne paraît pas avoir été parent du précédent, quoiqu'il appartint aussi à la communion des frères moraves. Il naquit le 21 octobre 1764, à Mourna, dans le nord de l'Irlande, et fut élevé dans l'Institution des Frères à Fulneck (Moravie), puis à Niesky et à Barby. Il fut *cantor* et prédicateur à Neuwied, Fulneck et Sarepta (Russie). Ayant du savoir comme organiste, il en remplit souvent les fonctions, et se livra à l'enseignement du piano et du chant. Il mourut à Neuwied le 29 décembre 1837. Par une inadvertance bien singulière, l'ouvrage de Pierre Mortimer est attribué à Joseph, dans le supplément du grand Lexique de musique de Schilling; Gassner n'a pas manqué de copier dans son *Universal-Lexikon der Tonkunst*, cette faute que M. Bernsdorf a évitée dans le sien, en ne parlant ni de l'un ni de l'autre.

MORTON, ou **MOURTON**, ou **MORTHON** (Messire Robert), clerc de chapelle de Philippe le Bon, duc de Bourgogne, suivant un état de cette chapelle dressé en 1464 (1), se trouvait encore au tableau de cette chapelle en 1478, suivant l'état qui en fut fait dans cette même année, après la mort de Charles le Téméraire. Il paraît que Morton fut attaché particulièrement au service de ce dernier prince pendant la vie de Philippe le Bon, car on lit à côté du nom de ce musicien, dans l'état de 1464, l'observation suivante : *Robert Morton, qui du bon plaisir de Monseigneur a été devers et au service de Monseigneur le comte de Charollai pour les mois de juin, juillet, aoust, septembre, octobre et novembre MIIII^e LXIIII* (2). J'ai dit, dans la notice de Charles le

(1) Registre 1923, f° LVII recto, aux Archives du royaume de Belgique.

(2) Registre 1922, f° CXXX recto, aux Archives de Belgique.

Téméraire (*voy.* ce nom), qu'il avait demandé Morton au duc de Bourgogne, pour apprendre de lui à noter les chansons qu'il composait; d'où l'on doit conclure que ce musicien était considéré comme un des plus habiles dans cet art. Néanmoins, Morton n'eut que le titre de clerc dans la chapelle de ces princes, parce qu'il n'était pas ecclésiastique. Il paraît y avoir quelque contradiction, en ce qui le concerne, dans les états de la chapelle; car son nom figure dans les *états* de payement des officiers et gens de l'hôtel des ducs de Bourgogne a « à fin du mois d'août 1474, mais il n'y est plus à la date du 9 avril 1475. Cependant on le retrouve dans le tableau de la chapelle en 1478. M. l'abbé Morelot, dans sa *Notice sur un manuscrit de la Bibliothèque de Dijon* (p. 16), a rapporté les paroles d'une chanson qui s'y trouve et qui commence ainsi :

> La plus grant chière de jamais
> Ont fait à Cambray la cité,
> Morton et Hayne. En verité,
> On ne le pourroit dire huy mais.

Cette chanson se rapporte au séjour fait à Cambrai par les deux chantres de la chapelle des ducs de Bourgogne, Hayne (*voy.* Ghiseghem) et Morton, dans un voyage fait pour le compte de la cour, et dont on trouve des traces dans les registres de la Chambre des comptes qui sont aux Archives du royaume de Belgique. Il n'a pas été retrouvé jusqu'à ce jour de composition de Morton, mais il n'est pas douteux qu'il en existe dans quelque manuscrit encore inconnu.

MOSCA (Joseph), né à Naples en 1772, étudia le contrepoint et l'accompagnement sous la direction de Fenaroli, au Conservatoire de Loreto. À l'âge de dix-neuf ans, il écrivit son premier opéra, *Silvia e Nardone*, pour le théâtre Tordinone, à Rome, puis il donna *Chi si contenta gode*, à Naples; *La Vedova scaltra*, à Naples; *Il Tolletto*, à Naples; *I Matrimoni*, à Milan, en 1798; *Ifigenia in Aulide* (pour M^{me} Catalani); *L'Apparenza inganna*, à Venise; *Armida*, à Florence; *Le Gare fra Limella e ce la ficco*, farce en patois vénitien; *La Gastalda*, farce dans le même patois, à Venise; *Il sedicente Filosofo*, à Milan, en 1801; *La Ginerra di Scozzia*; *I Ciarlatani*, *Tomiri regina d'Egitto* (ballet), à Turin; *La fortunata Combinazione*, à Milan, en 1802; *Chi vuol troppo veder, divenu cieco*, ibid., 1803. En 1803, il arriva à Paris en qualité d'accompagnateur au clavecin du Théâtre-Italien. Je l'ai connu alors; c'était un musicien sans génie, mais doué d'une prodi-

gieuse facilité. Il écrivit à cette époque beaucoup de morceaux qui furent intercalés dans les opéras qu'on représentait au Théatre-Italien. Il composa aussi pour ce théatre *Il Ritorno inaspettato*, et *L'Impostura*; mais ces ouvrages ne réussirent pas. Lorsque Spontini prit la direction du Théatre Italien, en 1809, Mosca retourna en Italie, et écrivit à Milan *Con amore non si scherza*, en 1811 ; *I Pretendenti delusi*, ibid., 1811; *Romilda*, à Parme; *I tre Mariti*, à Rome; *Il finto Stanislao*, à Venise ; *Amore ed arme*, à Naples; *Le Bestie in uomini*, à Milan, 1813 ; *La Diligenza*, à Naples; *La Gazzetta*, *Carlotta ed Enrico*; *Don Gregorio in imbarazzo*; *Avviso al publico*, à Milan, 1814. En 1817 Mosca fut nommé directeur de musique au théatre de Palerme. Il écrivit pour ce théatre *Il Federico secondo*; *La Gioventù d'Enrico V*; *Attila in Aquilea*; *Il Marcolondo ossia l'impostore*; *L'Amore e l'Armi*, à Florence, en 1819 ; *Il Filosofo*, à Vicence, dans la même année. Les troubles qui éclatèrent en Sicile le ramenèrent à Milan en 1821 ; il y écrivit de nouveaux ouvrages, entres autres *La Sciocca per astuzia* et *Emiro*. A Turin, il donna en 1823 *La Voce misteriosa*; à Naples, en 1823, *La Principessa errante*, et en 1826, *L'Abbate dell' Epee*. Rappelé en Sicile dans l'année 1823, il fut nommé directeur de musique du théatre de Messine. Il mourut dans cette ville le 14 septembre 1839, à l'âge de soixante-sept ans. Mosca employa le premier dans ses ouvrages le *crescendo*, dont Rossini a fait ensuite tant d'usage dans quelques-uns de ses opéras. Le grand effet qu'obtint cet effet de rhythme et de sonorité le fit crier au plagiat : il fit imprimer et répandre partout une valse de son opéra *I Pretendenti delusi*, joué à Milan en 1811, où se trouve cet effet, et qui contient des phrases employées par l'auteur du *Barbiere di Siviglia*; mais Rossini ne fit que rire de tout ce bruit.

MOSCA (Louis), frère du précédent, né à Naples en 1775, a reçu aussi des leçons de Fenaroli. Pendant plusieurs années il fut attaché au théatre Saint-Charles, de Naples, comme accompagnateur. Il se rendit à Palerme en 1806 et y écrivit une messe solennelle pour la profession d'une fille du duc de Lucchesi Palli. Il y composa aussi l'oratorio de *Gioas*, qui fut exécuté au théatre de Sainte-Cécile, et qui eut quelque succès. De retour à Naples, Mosca fut nommé professeur de chant au collége royal de musique de Saint-Sébastien, et second maître de la chapelle du roi. Il est mort à Naples dans l'été de 1824. Parmi les opéras de ce musicien, on cite : 1° *La Vendetta femminina*, à Naples, en 1805. 2° *L'Italiana in Algeri*, à Milan, en 1808. 3° *L'amoroso Inganno*. 4° *L'Audacia delusa*. 5° *I finti Viaggiatori*. 6° *L'Impresario barbaro*. 7° *Gli Sposi in cimento*. 8° *Lo Stravaganze d'amore*. 9° *Il Salto di Leucade*. Ces sept derniers ouvrages ont été représentés à Naples. On connaît en Italie des messes et quelques autres compositions religieuses de Louis Mosca.

MOSCHE (Charles), professeur de musique au gymnase de Lubeck, né dans cette ville en 1809, s'est fait connaître comme compositeur par les ouvrages suivants : 1° Le 130° psaume pour soprano, alto, ténor et basse, avec accompagnement de piano, op. 1, Leipsick; Friese, 1834. — 2° *Dem Erlöser* (Au Sauveur), motet pour les mêmes voix, avec piano, ou orgue *ad libitum*, op. 2; Leipsick, Schuberth. — 3° Six chansons allemandes avec acc. de piano, op. 3. — 4° Six idem, op. 4; Lubeck, Hoffmann et Knibel. On a inséré, sous le nom de cet artiste, dans le quinzième volume du recueil intitulé *Cæcilia* (pag. 149-170), un article concernant les principes de Logier sur la classification des accords. Cet article renferme une critique raisonnée du système.

MOSCHELES (1) (Ignace), virtuose sur le piano et compositeur célèbre, doit être considéré comme un des principaux fondateurs de l'école moderne du piano. Fils d'un négociant israélite, il naquit à Prague le 30 mai 1794. Ses premiers maîtres furent des musiciens obscurs, nommés Zahradka et Zozalsky ; mais en 1804 il reçut une éducation plus digne de ses heureuses dispositions chez Denis Weber, directeur du Conservatoire de Prague. Ce maître distingué occupa les premiers temps de l'instruction de son élève en lui faisant exécuter les œuvres de Mozart, qui furent suivies de celles de Hændel et de Jean-Sébastien Bach. La prodigieuse facilité et le travail assidu de Moscheles eurent bientôt triomphé des difficultés de ces compositions, et la tête du jeune artiste s'accoutuma de bonne heure aux combinaisons de leur vigoureuse harmonie. C'est à cette éducation sérieuse qu'il faut attribuer le style élevé qu'il prit lui-même plus tard dans ses propres ouvrages. Les sonates de Clementi devinrent aussi pour Moscheles l'objet d'une étude constante, et contribuèrent à lui donner le brillant et l'élégance qu'il fit admirer dans son exécution. A peine parvenu à l'âge de douze ans, il parut en 1806 dans les concerts publics de Prague, et y obtint des succès qu'aurait enviés un artiste consommé. On re-

(1) On prononce *Moschelès*.

connut alors la nécessité de l'envoyer à Vienne, où les moyens d'instruction et les beaux modèles se trouvent réunis. Déjà il avait fait quelques essais de composition sans autre guide que son instinct; arrivé dans la capitale de l'Autriche, il y prit des leçons d'harmonie et de contrepoint chez Albrechtsberger, et fut dirigé dans la partie esthétique de l'art par les conseils de Salieri, qui l'avait pris en affection. A peine âgé de seize ans, il commença à fixer sur lui l'attention des artistes à Vienne et à briller dans les concerts. Meyerbeer était alors dans cette ville et se faisait remarquer comme pianiste. La rivalité qui s'établit à cette époque (1812) entre ces jeunes artistes n'altéra jamais les sentiments d'amitié qu'ils s'étaient voués réciproquement, mais aiguillonna le zèle de tous deux et hâta leurs progrès. Infatigable dans l'étude, Moscheles, qui se proposait de modifier l'art de jouer du piano, et d'y introduire des hardiesses inconnues à ses devanciers, s'attachait de préférence à des recherches sur les moyens de varier les accents et les qualités du son par le tact. Il y trouva beaucoup d'effets nouveaux qui étonnèrent le monde musical lorsqu'il sortit de Vienne pour parcourir l'Allemagne et les pays étrangers. En 1816, il entreprit son premier voyage, et se fit entendre à Munich, Dresde, Leipsick, et dans quelques autres grandes villes. Partout les applaudissements les plus vifs l'accueillirent. De retour à Vienne, il y reprit ses travaux, et perfectionna, par un travail constant, les qualités spéciales qui venaient de le signaler comme le créateur d'une école nouvelle. Après avoir parcouru, en 1820, l'Allemagne du Rhin, la Hollande et les Pays-Bas, il arriva à Paris, où la nouveauté de son jeu produisit une vive sensation, et fut le signal d'une transformation dans l'art de jouer du piano. Plusieurs concerts donnés à l'Opéra par Moscheles attirèrent une affluence extraordinaire d'amateurs; les applaudissements furent prodigués à l'artiste, et les jeunes pianistes s'empressèrent d'imiter les qualités les plus remarquables de son talent. Ce n'était pas seulement par sa brillante exécution que Moscheles prenait dès lors une position élevée; son mérite comme compositeur le classait aussi parmi les maîtres les plus distingués qui ont écrit pour le piano. Si sa musique, trop sérieuse pour les amateurs de cette époque, n'a point obtenu de succès populaire, elle est considérée par les connaisseurs comme des productions où l'excellence de la facture égale l'élégance et la nouveauté des idées. Bien des œuvres qui jouissent maintenant de la vogue seront depuis longtemps oubliées, quand plusieurs concertos, trios, et études de Moscheles vivront encore avec honneur dans l'estime des artistes.

Après un long séjour à Paris, Moscheles se rendit à Londres, où ses succès n'eurent pas moins d'éclat : il y devint un des maîtres favoris de la haute société, et depuis ce temps (1821), il s'y fixa, jouissant de l'estime publique, autant par ses qualités personnelles que par ses talents. En 1823, il voulut revoir sa famille, et traversa l'Allemagne, se faisant entendre à Munich, Vienne, Dresde, Leipsick, Berlin et Hambourg. Partout il fut accueilli par de vifs applaudissements. Déjà une tendance nouvelle se faisait apercevoir dans son jeu; son style devenait plus grand, plus mâle, et le genre de ses nouveaux ouvrages participait de cette transformation, qui s'est complétée depuis lors, et qui a fait de Moscheles le compositeur allemand, pour le piano, le plus classique de son époque. Les voyages qu'il a faits en Angleterre, en Écosse, en Irlande, en Allemagne, dans les Pays-Bas et à Paris, ont toujours été pour lui des occasions de brillants succès. Il s'est distingué d'ailleurs de beaucoup de virtuoses de notre temps par des connaissances étendues dans son art : il est du petit nombre de pianistes qu'on peut appeler *grands musiciens*, et sa mémoire est meublée des œuvres des maîtres les plus célèbres des époques antérieures. Personne n'a connu mieux que lui le style d'exécution qui convient à la musique de chacun de ces maîtres, même des plus anciens, et n'a su aussi bien varier sa manière à propos. Il a fourni une preuve éclatante de cette aptitude dans d'intéressantes séances données à Londres. Tour à tour il y a fait entendre des pièces de Bach, de Scarlatti, de Haendel, de Haydn, de Mozart, de Clementi, de Woelfl, de Beethoven, enfin des hommes les plus illustres de tous les temps et de toutes les écoles, sans oublier les jeunes et hardis novateurs de nos jours; et dans chaque chose il n'a pas excité moins d'étonnement par son habileté à transformer son style, que par le goût et l'expérience qui lui en faisaient saisir la propriété spéciale.

L'art d'improviser a été dans le talent de Moscheles une rare faculté développée par le travail et par la méditation : la richesse d'idées qu'il y faisait paraître, les ressources qu'il y déployait étaient même si prodigieuses, que des doutes ont quelquefois été manifestés sur la spontanéité de ses inspirations; quelques personnes ont cru que le cadre au moins des fantaisies qu'il improvisait était tracé d'avance; mais il suffit d'avoir entendu l'artiste répéter plusieurs fois ces opérations singulières de l'esprit, et de

lui voir y jeter une remarquable variété, pour acquérir la preuve du travail instantané de son imagination. L'ordre qu'il mettait dans ses idées pendant l'improvisation était sans doute le fruit de l'étude et de l'expérience : on peut le comparer à celui qu'un orateur de talent établit dans ses discours. Le sujet de l'improvisation étant donné, l'artiste doué de ce talent en saisit à l'instant les ressources, et y établit une gradation d'intérêt qui se soutient jusqu'au bout : que du sein de cet ordre parfait jaillissent à chaque instant des éclairs inattendus, c'est ce qui distingue la musique improvisée de la musique écrite. Peu d'artistes possèdent un talent si précieux : aucun ne l'a porté plus loin que Moscheles. Je l'ai vu, à Bruxelles, vers la fin de 1835, recevoir à la fois, dans un concert, trois thèmes parmi lesquels il devait choisir celui de son improvisation : mais il les traita successivement tous les trois, puis les réunit dans un travail exquis, les faisant passer alternativement d'une main à l'autre, et se servir mutuellement d'accompagnement, sans qu'il y eût un seul instant d'hésitation, et sans que la progression d'intérêt s'arrêtât. Ce triomphe du talent fut accueilli par des applaudissements frénétiques. Pour moi, j'avoue que je croyais à peine à ce que je venais d'entendre. Pendant son long séjour à Londres, Moscheles avait rempli les fonctions de professeur de piano à l'Académie royale de musique, et avait été un des membres directeurs des concerts de la Société philharmonique. En 1846, cédant aux instances de Mendelssohn, il accepta la position de professeur de piano au Conservatoire de Leipsick, et depuis lors il s'est fixé dans cette ville avec sa famille. Au nombre des bons élèves qu'il y a formés on remarque M. Brassin.

Parmi les plus belles compositions de Moscheles, il faut placer en première ligne les concertos en *sol* mineur (n° 3), en *mi* (n° 4), en *ut* (n° 5), le concerto fantastique et le concerto pathétique ; le grand sextuor pour piano, violon, flûte, 2 cors et violoncelle (op. 35), le grand trio pour piano, violon et violoncelle, l'excellent duo pour deux pianos, la *sonate caractéristique* (op. 27), la *Sonate mélancolique* (op. 49), les allégros de bravoure (dédiés à Cramer), les deux suites d'*Études*, les études de concert, op. 111, ses sonates pour piano et violon, et, dans un autre genre, la fantaisie des *Souvenirs d'Irlande*, morceau aussi remarquable par la fraîcheur et l'élégance que par le mérite de la facture. Lorsque Moscheles réunit l'orchestre au piano, il sait lui donner un intérêt soutenu, sans rien diminuer de l'importance et du brillant de la partie principale : ce mérite est fort rare, et les plus célèbres artistes ont souvent échoué devant les difficultés du problème : car où l'instrument concertant résume tout en lui, et laisse à l'accompagnement une harmonie sans valeur, où l'instrumentation devient une symphonie dans laquelle le piano n'exécute que sa partie, comme le violon ou le hautbois. Schlesinger a publié à Paris les œuvres complètes de Moscheles pour le piano : cette collection, souvent réimprimée dans les principales villes de l'Europe, renferme les ouvrages suivants. PIANO ET ORCHESTRE : 1° Concerto de société avec quatuor ou petit orchestre, op. 45. — 2° Deuxième concerto (en *mi* bémol), op. 56. — 3° Troisième idem (en *sol* mineur), op. 58. — 4° Quatrième idem (en *mi*), op. 64. — 5° Cinquième idem (en *ut*), op. 87. — 6° Concerto fantastique, n° 6 (en *si* bémol, op. 90. — 7° Concerto pathétique, n° 7 (en *ut* mineur), op. 93. — 7° *bis*) Concerto pastoral. — 8° Marche d'Alexandre variée, op. 32. — 9° Rondo français concertant, pour piano et violon, avec orchestre, op. 48. — 10° Fantaisie et variations sur l'air : *Au clair de la lune*, op. 50. — 11° *Souvenirs d'Irlande*, fantaisie, op. 69. — 12° Fantaisie sur des airs de bardes écossais, op. 80. — 13° *Souvenirs de Danemark*, fantaisie sur des airs nationaux danois, op. 83. — PIANO AVEC DIVERS INSTRUMENTS : 14° Sestetto pour piano, violon, flûte, 2 cors et violoncelle, op. 35. — 15° Grandes variations sur une mélodie autrichienne, avec 2 violons, alto, violoncelle et contrebasse, op. 42. — 16° Grand rondo, brillant, idem, op. 43. — 17° Grand septuor pour piano, violon, alto, clarinette, cor, violoncelle et contrebasse, op. 88. — 18° Fantaisie sur un air bohémien, pour piano, violon, clarinette et violoncelle, op. 46. — 19° Introduction et variations concertantes pour piano, violon et violoncelle, op. 17. — 2° Grand trio pour piano, violon et violoncelle, op. 84. — 21° Duos pour piano et divers instruments, op. 34, 37, 44, 63, 78, 79, 82. — PIANO SEUL : 22° *Pièces à 4 mains*, op. 30, 31, 32, 33, 47. — 23° Sonates pour piano seul, op. 4, 6, 22, 27, 41 et 49. — 24° Rondeaux, op. 11, 14, 18, 24, 51, 52, 54, 61, 66, 67, 68, 74, 85. — 25° Fantaisies, op. 13, 38, 57, 68, 72, 75, 87, 94, 114. — 26° Polonaises, op. 3, 19, 53, 108. — 27° Divertissements, caprices et pièces diverses, op. 9, 25, 26, 28, 55, 58, 62, 65, 89. — 28° Études, op. 70, liv. 1 et 2, op. 95, 111, ouvrages remarquables en leur genre. — 29° 50 préludes, dans tous les tons majeurs et mineurs, op. 73. Moscheles a écrit des symphonies pour l'orchestre, qui ont été exécutées à Londres,

mais qui, je crois, n'ont pas été publiées. Il a traduit de l'allemand en anglais le livre de Schindler sur Beethoven, auquel il a ajouté une préface, des lettres de l'illustre compositeur et de ses amis, tirées de l'écrit de Ries et Wegeler, ou de sources originales, de détails sur les derniers moments de Beethoven, sur ses funérailles, et de notes. L'ouvrage a pour titre : *The Life of Beethoven including his correspondence with his friends, numerous characteristic traits, and remarks on his musical works*; Londres, Henri, Colburn, 1841, 2 vol, in-8°, avec le portrait de Beethoven lithographié, un *fac-simile* de sa notation et de son écriture.

MOSCHETTI (Charles), sopraniste, né à Brescia, dans la première moitié du dix-septième siècle, étudia la musique et le chant sous la direction de Pellegrini, maître de chapelle de l'église cathédrale de cette ville, et acquit une rare habileté dans l'exécution des traits les plus difficiles. Il brilla sur plusieurs théâtres d'Italie et fut attaché comme chanteur, vers 1670, à l'église des jésuites de Brescia.

MOSEL (Jean-Félix), né à Florence en 1754, a brillé en Italie comme violoniste, dans la seconde moitié du dix-huitième siècle. Élève de son père, qui l'était lui-même de Tartini, il fit de rapides progrès, et joua avec succès dans plusieurs concerts avant l'âge de quinze ans. Plus tard, il reçut des leçons de Nardini. Il était fort jeune encore quand le grand-duc Léopold l'admit dans sa musique. En 1793, il succéda à son maître dans la place de chef d'orchestre de la chapelle du prince; en 1812, il était premier violon du théâtre de la Pergola. Après ces renseignements fournis par Gervasoni (1), on ne trouve plus rien sur cet artiste. On connaît de sa composition : 1° Six duos pour deux violons; Florence, 1783; Paris, Pleyel. — 2° Six quatuors pour deux violons, alto et basse; ibid., 1785. — 3° Six duos pour 2 violons, op. 3; Venise, 1791. — 4° Sérénade pour flûte, 2 violes et violoncelle; ibid. Mosel a laissé en manuscrit des sonates pour violon seul avec accompagnement de basse, des trios pour deux violons et violoncelle, et des symphonies. J'ignore si M. Eg. Mosel, auteur d'une symphonie dramatique intitulée *l'Ultima Battaglia*, exécutée à Florence en 1841, est fils de Jean-Félix.

MOSEL (Ignace-François DE), connu sous le nom de Edler (Noble) de Mosel, conseiller en service ordinaire de la cour impériale, et premier conservateur de la bibliothèque de l'empereur, est né à Vienne le 2 avril 1772. A l'âge de sept ans, il commença l'étude du violon sous la direction d'un bon maître, nommé Joseph Fischer, et quelques années de travail le rendirent assez habile pour qu'il pût exécuter des concertos de Viotti. Lorsqu'il eut atteint sa douzième année, les travaux du collège et l'étude des langues vivantes interrompirent celle de la musique; plus tard, la théorie et l'esthétique de l'art détournèrent M. de Mosel de la pratique. En 1788 il entra dans les emplois civils, quoiqu'il ne fût âgé que de seize ans, et depuis lors il n'a cessé de remplir ses fonctions au service de la cour impériale. En 1811, il fit son premier essai de musique dramatique dans le petit opéra intitulé : *Die Feuer Probe* (l'Épreuve par le feu), qui fut représenté avec succès sur le théâtre de la cour. Cet ouvrage fut suivi de la cantate *Herman et Flora*, et de la tragédie lyrique *Salem* (paroles de Castelli), jouée aussi sur le théâtre de la cour. En 1813, il a publié son essai d'une esthétique de la composition dramatique sous ce titre : *Versuch einer Esthetik der dramatischen Tonsetzes* (Vienne, Strauss, in-8° de 83 pages). Trois ans après il acheva son grand opéra *Cyrus et Astyages*, qui ne fut joué qu'en 1818, et qui n'obtint qu'un succès d'estime. Ce fut dans cette même année que l'empereur lui accorda, en récompense de ses services, des lettres de noblesse pour lui et ses descendants. En 1821 il a obtenu le titre de conseiller, et en 1829 celui de conservateur de la bibliothèque impériale. Cet amateur distingué est mort à Vienne, le 8 avril 1844. M. de Mosel a traduit en allemand les textes anglais de plusieurs oratorios de Haendel qui ont été exécutés à Vienne. On a gravé de sa composition : 1° Ouverture de *Cyrus et Astyages*, à grand orchestre, en partition; Vienne, Haslinger. — 2° Trois marches de l'opéra intitulé *Les Hussites*, arrangées pour piano à 4 mains; ibid. — 3° Ouverture de la tragédie *Ottokar*, arrangée pour le piano; Vienne, Diabelli. — 4° Idem de *Salem*; Vienne, Mechetti. — 5° le 120me psaume, à quatre voix; Vienne, Haslinger. — 6° Trois hymnes avec orchestre, en partition; ibid. — 7° Plusieurs recueils d'airs allemands, avec accompagnement de piano; ibid. On doit à M. de Mosel une bonne biographie de Salieri, intitulée : *Ueber das Leben und die Werke des Anton Salieri, K. K. Hofkapellmeisters*, etc.; Vienne, J.-B. Willishauser, 1827, in-8° de 212 pages. Une analyse de la partition originale du *Requiem* de Mozart, qui se trouve à la bibliothèque impériale de Vienne, a été publiée par M. de Mosel, sous ce titre : *Ueber die original partitur des Requiem von W. A. Mo-*

(1) *Nuova Teoria di Musica*, p. 195.

zart; Vienne, 1839, in-8°. Le même littérateur musicien a fait insérer dans la *Gazette musicale* de Vienne (ann. 1818, pag. 437-443, et 449-452) des observations sur l'état actuel de la musique dramatique en France, et dans le même journal (ann. 1820, pag. 681-685, 689-692, 697-701) des articles sur les différents genres de pièces en musique. Il a donné aussi dans l'écrit périodique intitulé *Cæcilia* (t. II, pag. 233-239), un morceau sur l'opéra. Dans son Histoire de la Bibliothèque impériale de Vienne, il a placé (pag. 345-355) des notices sur quelques livres rares de musique qui s'y trouvent.

MOSEL (CATHERINE DE), née LAMBERT, deuxième femme du précédent, a vu le jour à Kloster-Neubourg, dans la Basse-Autriche, le 15 avril 1789. Élève de Schmidt, organiste du couvent de ce lieu, elle fit de si rapides progrès qu'à neuf ans elle exécuta un concerto d'orgue dans la grande église du monastère. Plus tard, les leçons de Hummel en firent une pianiste distinguée. Plusieurs fois elle s'est fait entendre avec succès dans les concerts de la cour. En 1809 elle épousa M. de Mosel. On a gravé de sa composition : Variations pour le piano sur un thème de M. le comte de Dietrichstein; Vienne, Haslinger. M^{me} de Mosel est morte à Vienne, le 10 juillet 1832.

MOSEL (PROSPER), chanoine régulier de Kloster-Neubourg, près de Vienne, vécut au commencement du dix-neuvième siècle. Amateur de musique et violoniste, il a publié de sa composition : 1° *Six variations et fantaisies pour violon et alto*; Vienne, Trœg, 1806. — 2° Six duos pour deux violons; ibid. — 3° Grand trio pour violon, avec accompagnement d'un second violon et basse, op. 3, ibid.

MOSENGEL (JEAN-JOSUÉ), facteur d'orgues allemand, vivait vers la fin du dix-septième siècle et au commencement du suivant. Il a construit l'orgue de Liebe, en Prusse, composé de 48 jeux, en 1698, et celui de Sackheim, de 14 jeux, en 1707.

MOSER (P. MARCUS), religieux du monastère de Benedictbeuern (Bavière), et compositeur du dix-septième siècle, est connu par un recueil de motets intitulé : *Viridiarum musicum, seu Cantiones sacræ*, 1 et 2 vocum, cum violinis; Ulm, 1686.

MOSER (FRÉDÉRIC), conseiller intime au conseil des travaux publics de la Prusse, né à Berlin en 1767, fut amateur de musique et bon violoniste. Il est auteur d'un petit écrit en langue française publié sous ce simple titre : *Pierre Rode : dédié à ses amis;* Berlin, 1831, 14 pages. On y trouve des dates utiles pour la biographie du célèbre violoniste Rode, dont Moser avait été l'ami, comme il fut celui de Mozart dans sa jeunesse.

MOSES (JEAN-GODEFROID), organiste à Amerbach, dans le Voigtland, vers la fin du dix-huitième siècle, a publié de sa composition : 1° Odes et chansons à voix seule et clavecin, 1^{er}, 2^e et 3^e recueils; Leipsick, 1781-1783. — 2° *Handbuch für Orgelspieler*, etc. (Manuel de l'organiste) dont la première partie renferme des préludes et fantaisies; la deuxième, des trios, et la dernière, des fugues de différents genres; Dresde, 1783. Il avait aussi en manuscrit à cette époque le psaume 84, des trios pour le clavecin et quelques autres morceaux.

MOSEWIUS (JEAN-THÉODORE), docteur en musique à l'université de Breslau, est né à Kœnigsberg, le 25 septembre 1788. Après avoir fait ses études au gymnase et à l'université de cette ville, il prit tout à coup, en 1807, la résolution de se vouer au théâtre, et débuta par le rôle de l'oracle dans l'*Oberon* de Wranitzky. Dans sa première jeunesse, il avait joué du violon et de la flûte; sa vocation pour le théâtre le décida à reprendre ses études de musique. Cartellieri lui enseigna le chant, et Frédéric Hiller l'harmonie. Après avoir chanté à Berlin pendant les années 1811 et 1813, il reçut de Kotzebue un engagement pour diriger l'Opéra de Kœnigsberg, en 1814. Ses meilleurs rôles étaient ceux de *Leporello* et de *Figaro*, dans les opéras de Mozart. Sa femme, WILHELMINE MULLER, était également au théâtre comme cantatrice. Tous deux se retirèrent ensemble de la carrière dramatique et jouèrent pour la dernière fois en 1816, au théâtre de Kœnigsberg; cependant Mosewius resta attaché à ce même théâtre, en qualité de régisseur, jusqu'en 1825. Fixé ensuite à Breslau, il y obtint la place de second professeur de musique de l'université, au mois de juillet 1827, après la mort de Berner, et il en fut nommé directeur de musique : à cette place il joignit la direction de l'Institut royal de Breslau. Cet institut est une académie de chant fondée par lui à l'imitation de l'académie de Berlin, et destinée à l'exécution des grandes œuvres classiques, particulièrement de J. S. Bach et de Haendel. Mosewius a publié quelques petits écrits concernant des oratorios exécutés dans l'Institut royal, particulièrement *sur le Moïse de Marx*, Leipsick, Breitkopf et Haertel; *Sur le Paulus de Mendelssohn*, ibid.; sur l'Oratorio *Les Sept Dormants*, de Lobe; Breslau, Hainauer; *L'Académie de chant de Breslau pendant les vingt-cinq premières années de*

son existence (Die Breslauische Sing-Akademie in den ersten 25 Jahren ihres Bestehens), gr. in 8°, ibid. L'ouvrage le plus important de Mosewius est son analyse des cantates d'église de J.-S. Bach, intitulée : *Johann-Sebastian Bach in seinen Kirchen-Cantaten und Choralgesaengen*; Berlin, Guttentag, 1845, er. in-4° de 31 pages de texte et 96 pages de musique. On connaît de lui, à Breslau, beaucoup de compositions, notamment des cantates de circonstance, des chants pour des chœurs d'hommes et des *Lieder*; mais il n'en a rien publié. Dans un voyage que fit Mosewius en Suisse, il avait pris place dans un omnibus qui faisait le trajet de Zurich à Schaffhouse; il se plaignit d'une douleur dans tous les membres. Arrivé à Schaffhouse, on le transporta dans sa chambre et un médecin fut appelé; mais un instant après Mosewius, frappé d'apoplexie, mourut dans les bras de sa femme, le 15 septembre 1858. Il était membre de l'Académie des beaux-arts de Berlin, et chevalier de l'ordre de l'Aigle Rouge de Prusse.

MOSSI (Jean), violoniste et compositeur, né à Rome vers la fin du dix-septième siècle, fut élève de Corelli, dont il imita le style dans ses ouvrages. Mossi brillait à Rome vers 1720. Il a publié : 1° *Sonate a violino solo e continuo*, op. 1. — 2° *VIII Concerti a 3 e 5 stromenti*, op. 2. — 3° *XII Concerti a 3 e 8, cioè violini, viole, violoncello e continuo*, op. 4. — 4° *Sonate a violino solo e violoncello*, op. 5. Tous ces ouvrages ont été gravés à Amsterdam, en 1730.

MOSSLER (Michel), habile constructeur d'orgues, naquit à Nuremberg en 1626. Sa profession fut d'abord celle de souffleur d'orgues, à Saint-Lienhart; en l'exerçant il étudia la construction de l'instrument qu'il voyait chaque jour, et acquit des connaissances assez étendues pour devenir lui-même bon facteur. On a gravé son portrait en 1672, à l'âge de quarante-six ans.

MOSTO (Jean-Baptiste), maître de chapelle de la cathédrale de Padoue, dans la seconde moitié du seizième siècle, fut ensuite maître de chapelle de Sigismond Battori, prince de Transylvanie. Il a publié de sa composition : *Madrigali a 5 voci, libro primo et secondo; in Venezia, presso Giacomo Vincenti et Ricciardo Amadino*, 1584, in-4° obl. Une édition de ces madrigaux a été publiée à Anvers, chez Pier e Phalèse et Jean Bellere, en 1588, in-4° obl. On a aussi de ce compositeur. *Di Giovan Battista Mosto, maestro di capella del Serenissimo Principe di Transilvania, Madrigali a sei voci, novamente composti et dati in luce,* in Venetia, presso Ricciardo Amadino, 1598, in-4° obl. Pierre Phalèse en a donné une édition à Anvers, 1600, in-4° obl. Mosto fut un des douze compositeurs qui mirent en musique une collection de sonnets dédiés à la grande-duchesse de Toscane, intitulée : *Corona di dodici sonetti di Gio. Battista Zuccarini alla gran duchessa di Toscana, posta in musica da dodici eccellentissimi autori a cinque voci*; Venise, A. Gardane, 1586.

Un autre musicien, nommé *François Mosto*, fut chantre de la chapelle de l'électeur de Bavière, dans la seconde moitié du seizième siècle. On trouve des madrigaux à 5 voix de sa composition dans le second livre d'un recueil publié par un autre musicien de la même chapelle, sous ce titre : *Secondo libro de madrigali a cinque voci con uno a dieci de floridi virtuosi del serenissimo Duca di Baviera, cioè : Orlando di Lasso, Giuseppe Guami, Ivo de Vento, Francesco di Lucca, Antonio Marari, Giovanni ed Andrea Gabrielli, Antonio Gossaino, Francesco Laudis, Fileno Cornazzani, Francesco Mosto, Josquino Salem, Cosimo Bottegari; Venezia, appresso l'Herede (sic) di Girolamo Scotto*, 1575, in-4°.

MOTHE-LE-VAYER (François DE LA), naquit à Paris, en 1588, d'une famille noble, originaire du Mans. En 1625, il succéda à son père dans les fonctions de substitut du procureur général au parlement; mais le goût de la littérature l'emportant chez lui sur tout autre, il quitta bientôt la magistrature pour les lettres. Peu de temps après son établissement, l'Académie française lui ouvrit ses portes, le 14 février 1639. Chargé d'abord de l'éducation du duc d'Orléans, frère de Louis XIV, on lui confia aussi le soin de terminer celle de ce monarque, qu'il ne quitta qu'après son mariage, en 1660. Il mourut en 1672, à l'âge de quatre-vingt-cinq ans. A la suite d'un *Discours pour montrer que les doutes de la philosophie sceptique sont d'un grand usage dans les sciences*, Paris, 1668, in-8°, on trouve un *Discours sur la musique*, adressé au père Mersenne, ami de l'auteur, qui l'avait consulté sur ce sujet. C'est un écrit de peu d'intérêt et d'utilité. On le trouve aussi dans les diverses collections des œuvres de la Mothe-le-Vayer publiées à Paris, en 1654 et 1656, 2 vol. in-fol., 1662, 3 vol. in-fol. et à Dresde, 1756-59, 14 vol. in-8°.

MOTZ (Georges), chantre et maître d'école à Tilse, en Prusse, naquit à Augsbourg, en 1653. Dès son enfance, il apprit la musique et reçut des leçons du chantre Schmelzer jusqu'à l'âge de seize ans. Alors il entra au collège

de Worms, qu'il ne quitta que pour aller à l'université de Gottingue. Mais la nécessité de donner des leçons pour vivre lui laissait si peu de temps pour fréquenter les cours, qu'il prit la résolution de s'adonner exclusivement à la musique. Il partit bientôt après pour Vienne, où il entra dans la musique du prince d'Eggenberg. Ce prince avait l'habitude de rester à Eggenberg pendant l'été, et d'habiter Vienne chaque hiver. Une partie de sa maison restait à Vienne chaque année au moment du départ pour Eggenberg; Motz saisit cette occasion, en 1679, pour demander à son maître de visiter l'Italie : elle lui fut accordée, avec une somme suffisante pour les frais du voyage. Pendant quatre mois, Motz visita Venise, Padoue, Ferrare, Bologne, Florence et Rome, et partout il augmenta ses connaissances par la musique qu'il entendit et par ses conversations avec les musiciens instruits. De retour à Eggenberg, il y fut atteint d'une maladie grave, et obligé de demander sa démission, qui lui fut accordée en 1680. Il s'acheminait vers sa ville natale, lorsqu'il apprit que Vienne était désolée par la peste; il se hâta d'arriver à Linz pour franchir le cordon sanitaire avant que la route fût fermée; mais déjà il était trop tard. Il ne lui resta plus d'autre ressource que de se rendre à Krumlau, en Bohême, où le frère du prince d'Eggenberg le prit à son service, en qualité d'organiste. Le sort qui le poursuivait ne le laissa qu'un an dans cette heureuse position, parce qu'un jésuite, qui n'avait pu le convertir à la foi catholique, fit entendre à son maître que son salut ne lui permettrait pas de garder un hérétique dans sa maison. Motz visita, pendant toute l'année 1681, Prague, Dresde, Wittenberg, Berlin, Brandebourg, Hambourg, Lubeck, Dantzick et Kœnigsberg, mais il ne parvint point à s'y placer. Enfin, il arriva le 2 février 1682 à Tilse, où la place de *cantor* était vacante : il la demanda et l'obtint. Après en avoir rempli les fonctions pendant trente-huit ans, il demanda, en 1719, à être remplacé, et passa les dernières années de sa vie dans la retraite, occupé de la rédaction d'un livre sur la musique d'église, dont le manuscrit était achevé en 1721. Mattheson, à qui l'on doit ces détails, insérés dans son *Ehrenpforte*, parle de Motz comme d'un homme qui ne vivait plus en 1740; mais il ne fait pas connaître la date de sa mort.

Motz avait écrit de la musique d'église; mais il en parle lui-même avec peu d'estime. C'est surtout comme écrivain polémique qu'il s'est fait connaître, à l'occasion du livre où Chrétien Gerber (*voy.* ce nom), pasteur à Lockwitz, avait attaqué avec une violence exagérée les abus de la musique d'église. La réfutation que Motz fit des opinions de Gerber est intitulée : *Die vertheidigte Kirchen-Musik oder klar und deutlicher Beweis, welcher Gelehrter Hr. M. Christian Gerber, pastor in Lockwiz bei Dresden, in seinen Buche*, etc. Apologie de la musique d'église, ou démonstration claire et précise que M. Chrétien Gerber, pasteur à Lockwitz, près de Dresde, a erré dans le 81e chapitre de son livre intitulé : *Péchés inconnus du monde*, où il traite des abus de la musique religieuse et prétend qu'il faut abolir l'harmonie musicale, sans nom de lieu, 1703, in-8° de 264 pages. A la réponse que fit Gerber à cet écrit, Motz opposa la réplique suivante : *Abgenuthigte Fortsetzung der vertheidigten Kirchen-Musik, in welcher Hrn. M. Chr. Gerber, nochmalem auf sein LXXXI cap. des Buchs der unerkannten Sunden*, etc. (Continuation nécessaire de l'Apologie de la musique d'église, où il est de nouveau répondu au 81e chapitre du livre de M. Chr. Gerber, etc.), sans nom de lieu, 1708, in-8° de deux cent huit pages. En 1721, Motz envoya à Mattheson le manuscrit d'un livre dont le titre allemand signifiait : *De la grande et incompréhensible sagesse de Dieu dans le don qu'il a fait à l'homme, du chant et de la musique.* Mattheson, qui accorde beaucoup d'éloges à cet ouvrage dans son *Ehrenpforte*, ajoute qu'il n'a pu trouver d'éditeur. E. L. Gerber croit que le manuscrit a dû être déposé, avec les livres de Mattheson, dans la bibliothèque du conseil, à Hambourg.

MOUGIN (C.-J.), pianiste et compositeur, est né en 1809 à Charquemont (département du Doubs). Après avoir suivi pendant quelques années les cours du Conservatoire de musique de Paris, il s'établit, en 1833, à Bourg (Ain), comme professeur de piano. Au mois de mars 1834, il obtint la place d'organiste de la cathédrale, et dans l'année suivante, il reçut sa nomination de professeur à l'école normale du département de l'Ain. En 1840, il établit une école de chant, qui fut transformée en école municipale dans l'année suivante. M. Mougin occupa simultanément tous ces emplois jusqu'à la fin de septembre 1846, et le 1er octobre suivant il alla se fixer à Dijon. Ses principaux ouvrages sont : 1° Une cantate avec chœur et orchestre, exécutée à Bourg le 24 août 1845, pour l'inauguration de la statue de Bichat. — 2° Une Messe à quatre voix avec orgue, violoncelle, contrebasse et instruments à vent, exécutée à la cathédrale de Dijon, au mois de juin 1852. — *Salve Regina* pour voix seule

et orgue. — 4° Quelques motets inédits. — 5° Recueil de huit pièces d'orgue, dont six offertoires fugués; Paris, V⁰ Canaux, 1847. — 6° Quelques morceaux pour piano, publiés à Paris, chez Lemoine. — 7° *Journal classique de l'Organiste*, en dix livraisons; Paris, Girod.

MOULET (Joseph-Agricole), né à Avignon, le 4 septembre 1766, fut admis à l'âge de huit ans comme enfant de chœur à l'église cathédrale d'Alais, où son oncle, l'abbé Ligou, était organiste, et reçut de celui-ci des leçons de piano. A l'âge de dix-huit ans il s'engagea dans le régiment de Turenne. Après y avoir servi pendant sept années, il alla s'établir comme organiste à Valognes, en 1792. Il y reçut des leçons de harpe de M™ᵉ Frick, et s'attacha particulièrement à cet instrument. Arrivé à Paris en 1794, pour se livrer à l'enseignement, il n'a plus quitté cette ville, et y a publié des petites pièces de harpe, et près de cent romances. On lui doit aussi un *Cycle harmonique*, tableau gravé et publié en 1804, ainsi qu'un *Tableau harmonique des accords chiffrés d'une nouvelle manière, pour faciliter l'étude de l'accompagnement* (in-plano, 1805). Le goût passionné de Moulet pour le jeu d'échecs lui a fait abandonner insensiblement toutes ses leçons pour fréquenter le Café de la Régence, où il restait chaque jour près de douze heures, uniquement occupé de ce jeu, quoiqu'il n'y parvînt qu'à une habileté médiocre. Ce penchant, poussé à l'excès, le fit tomber dans l'indigence. Il est mort ignoré, vers la fin de 1837, à l'âge de soixante-onze ans. C'était un homme d'esprit, dont les saillies méridionales étaient souvent fort plaisantes.

MOULINGHEM (Jean-Baptiste), né à Harlem en 1751, apprit à jouer du violon à Amsterdam, et se rendit à Paris, où il entra comme violoniste à la Comédie italienne, en 1774. Après trente-cinq ans de service, à l'orchestre de ce théâtre, il s'est retiré en 1809, avec la pension, et a cessé de vivre peu de temps après. Cet artiste a écrit la musique des *Nymphes de Diane*, opéra-vaudeville représenté à la Comédie italienne, six quatuors pour deux violons, alto et basse; Paris, Louis, 1775, et une symphonie à grand orchestre, pour le concert des amateurs; Paris Boyer, 1784.

MOULINGHEM (Louis-Charles), frère du précédent, né à Harlem en 1753, apprit aussi à jouer du violon à Amsterdam, et s'établit d'abord à Bruxelles, où il entra dans la musique de la chapelle du prince Charles de Lorraine; mais des motifs de mécontentement lui firent quitter cette place pour la position de chef d'orchestre de plusieurs troupes d'opéra en province. En 1785 il arriva à Paris, et s'y livra à l'enseignement. Depuis cette époque, on n'a plus de renseignements sur sa personne. Il a composé, pour des théâtres de province, la musique des opéras intitulés: *Les Deux Contrats; le Mari sylphe; le Vieillard amoureux; les Ruses de l'amour; les Amants rivaux; les Talents à la mode; le Mariage malheureux*.

MOULINIÉ (Étienne), né en Languedoc, dans les premières années du dix-septième siècle, s'établit à Paris en 1636, et entra, non dans la musique du roi, comme il a été dit dans la première édition de ce dictionnaire, mais chez le duc d'Orléans, en qualité de directeur de sa musique. Après la mort de ce prince, il obtint la place de maître de musique des États de Languedoc. Il a publié cinq livres d'airs de cour avec une tablature de luth. Le cinquième livre a paru chez P. Ballard en 1635, in-4° obl. On connaît aussi sous son nom *Missa pro defunctis quinque vocum*; Paris, P. Ballard, 1638, in-fol. max. Moulinié vivait encore en 1668, car il publia cette année: *Mélange de sujets chrétiens à quatre et cinq parties*. Enfin, dans la même année il a donné *Six Livres d'Airs* à quatre parties avec la basse continue; Paris, Robert Ballard, 1668, in-12 obl. Les airs du premier livre sont au nombre de vingt; les paroles du dernier air sont en langue espagnole et commencent ainsi:

> Llorl sobr' el lido del mar
> Dezia contus piedosa.

La dédicace de ce premier livre porte: *à Messeigneurs des États de la province de Languedoc, convoqués en la ville de Montpelier, l'an mil six cens soixante-sept*. On y voit qu'il avait offert à la même province des motets qu'on chantait à la cérémonie religieuse avant l'ouverture des États.

MOULU (Pierre), ou MOLU, musicien français, élève de Josquin Deprés, vécut au commencement du seizième siècle. Les archives de la chapelle pontificale à Rome contiennent plusieurs messes et motets, en manuscrit, de ce compositeur, entre autres (vol. 39) la messe *Alma Redemptoris Mater*. La rarissime et précieuse collection intitulée *Liber quindecim missarum a præstantissimis musicis compositarum*, etc. (Norimbergæ, apud Jo. Petreium, 1538), renferme la messe de P. Molu qui a pour titre: *Missa duarum facierum*, et qui est la dernière du recueil. C'est cette même messe qui se trouve dans un manuscrit n° 3) de la Bibliothèque de Cambrai, sous le titre *Missa sans pause*, et qui porte le second titre de la chanson vulgaire *A deux visaiges et plus*,

que M. de Coussemaker a lu : *A deux villages* (1). Cette messe est en effet sans pauses, par une de ces recherches sans objet réel qui étaient de mode parmi les musiciens des quinzième et seizième siècles. Une autre messe du même maître se trouve dans un recueil peu moins rare qui a pour titre : *Liber decem Missarum, a præclaris et eximiis nominis musicis contextus : superaemo adjunctis duobus missis nunquam hactenus in lucem omissis, auctor redditus*, etc. *Jacobus Modernus à Pinguento excudebat Lugduni*, 1540. La messe de Moulu est la première du recueil; elle a pour titre : *Stephane gloriose*; elle est à quatre voix. Le deuxième livre de motets à cinq voix, imprimé par le même Jacques Moderne, à Lyon, en 1532, in-4°, contient deux motets de *Petrus Moullu* (sic). Dans le dixième livre de motets publiés par Attaingnant, à Paris, en 1534, in-4° obl., contenant les offices des dimanches de la Passion, des Rameaux, et de la semaine sainte, on trouve un *In pace* et un *Ne projicias* à cinq voix, de Moulu. Les trois livres de motets à trois voix de divers auteurs imprimés par Pierre Phalèse, à Louvain, en 1569, sous le titre *Selectissimarum sacrarum Cantionum (quas vulgo Motetta vocant) Flores*, etc., contiennent des motets de Moulu. Le livre de Henri Faber (voyez le premier des deux articles sous ces noms) intitulé : *Ad musicam practicam introductio*, etc., dont il y a plusieurs éditions, contient un morceau extrait d'un motet de Moulu.

MOUNT-EDGECUMBE (Le comte). *Voyez* **EDGECUMBE.**

MOURA (Pierre ALVAREZ DE), compositeur portugais, naquit à Lisbonne vers le milieu du seizième siècle, et fut chanoine à Coïmbre, où il fit imprimer en 1694 un livre de motets à 4, 5, 6 et 7 voix. La Bibliothèque royale de Lisbonne possédait autrefois une collection manuscrite de messes à plusieurs voix de sa composition.

MOURET (Jean-Joseph), compositeur, né à Avignon, en 1682, était fils d'un marchand de soie, qui lui donna une bonne éducation. Dès son enfance, il montra un goût très-vif pour la musique : quelques morceaux qu'il avait composés avant l'âge de vingt ans ayant eu de la vogue dans son pays, on le détermina à se rendre à Paris, où il arriva en 1707. Un extérieur agréable, de l'esprit, de la gaieté, ses saillies provençales et une voix assez belle, le firent rechercher par la bonne compagnie, et bientôt il devint surintendant de la musique de la duchesse du Maine. Ce fut alors qu'il composa la musique de plusieurs divertissements pour les fêtes magnifiques que cette princesse donnait, et qui étaient connues sous le nom de *Nuits de Sceaux*. Parmi ces bagatelles, on distingue particulièrement *Ragonde, ou la Soirée de village*, qui réussit également à l'Opéra, en 1742. Il y avait déjà donné six opéras et ballets, sous ces titres : *Les Fêtes de Thalie*, 1714; *Ariane*, 1717; *Pirithoüs*, 1723; *Les Amours des Dieux*, 1727, repris ensuite en 1737, 1746 et 1757; *Le Triomphe des Sens*, 1732, repris en 1740, et *Les Grâces*, 1735. Les partitions de ces opéras ont été imprimées à Paris. Outre ces ouvrages, il a composé et publié des *cantates*, des *cantatilles*, trois livres d'*airs sérieux et à boire*, des sonates pour deux flûtes ou violons, des fanfares, six recueils de *divertissements* pour la Comédie italienne, et quelques *divertissements* pour la Comédie française. Tout cela est, à juste titre, complètement oublié aujourd'hui. Le style de ses opéras est, comme celui de tous les compositeurs français qui ont précédé Rameau, une imitation servile de la manière de Lully, mais on n'y trouve rien de son génie. On aperçoit d'ailleurs dans la musique de Mouret l'absence totale de bonnes études; la disposition des voix, l'instrumentation, tout y est gauche et embarrassé. Toutefois il est juste de dire qu'on trouve dans les divertissements de ce compositeur des airs où il y a du naturel et de la facilité; plusieurs ont été longtemps populaires, et ont servi de timbres aux couplets de Panard et de Favart : on cite particulièrement ceux de *Cahin-Caha*, et *Dans ma jeunesse*.

Mouret avait été successivement nommé musicien du roi, directeur du concert spirituel et compositeur de la Comédie italienne; mais privé tout à coup de ces deux dernières places, en 1736, et la mort du duc du Maine lui ayant aussi fait perdre la surintendance de la musique de la duchesse, il ne put résister à ces revers, qui lui enlevaient environ 5,000 francs de revenu; sa raison s'aliéna et sa folie se déclara à une représentation où il entendit chanter le chœur de Rameau, *Brisons nos fers* : il ne cessa depuis lors de chanter ce morceau, jusqu'à sa mort, arrivée le 22 décembre 1738, chez les Pères de la charité, à Charenton, où l'on avait été forcé de le transporter.

MOUTON (Jean), musicien célèbre du seizième siècle, était né en France, suivant Glaréan, qui le vit à Paris en 1521, et s'entretint avec lui au moyen d'un interprète. Ce té-

(1) *Notice sur les collections musicales de la bibliothèque de Cambrai*, p. 29.

moignage est plus certain que celui de Guicciardini, qui fut de Mouton un Belge. Wilkaert, élève de ce musicien, nous apprend, par Zarlino, qu'il avait eu pour maître Josquin Deprés. L'épitaphe de cet artiste fait connaître que son nom était *Jean de Hollingue, dit Mouton*. Toutefois il se peut que le nom de *Hollingue* soit, non celui du musicien, mais bien celui du lieu où il vit le jour ; car on sait qu'il fut d'usage, jusqu'au commencement du dix-septième siècle, de désigner souvent les personnes par leur prénom joint au nom du lieu de leur naissance. Or *Hollingue*, ou *Holtang*, est un village situé dans le département de la Moselle, à sept lieues de Metz. J'avoue que l'ignorance où l'on a été jusqu'à ce jour du nom de *Jean de Hollingue*, tandis que celui de *Mouton* se trouve placé sur toutes les œuvres de l'artiste et dans une multitude de recueils, me fait attacher quelque importance à cette conjecture, et que *Jean de Hollingue dit Mouton* est, pour moi, *Jean Mouton, né à Hollingue*. Plusieurs auteurs ont fait de Jean Mouton un maître de chapelle de Louis XII et de François 1er, rois de France, et Kiesewetter dit positivement, dans son Mémoire sur les musiciens néerlandais, qu'il succéda à son maître Josquin Deprés dans cette position : cependant, outre qu'il est à peu près certain que celui-ci n'a pas eu l'emploi dont il s'agit à la cour de Louis XII, l'épitaphe dont il vient d'être parlé lève tous les doutes à cet égard et prouve que Jean Mouton était chantre du roi (sous les règnes de Louis XII et de François 1er), chanoine de Thérouanne, qu'il mourut chanoine de la collegiate de Saint-Quentin, le 30 octobre 1522, et qu'il fut inhumé dans cette église, près de la porte du vestiaire. L'épitaphe mise sur sa tombe, et rapportée par M. Ch. Gomart (1), d'après un manuscrit de Quentin Delafons, est ainsi conçue : *Ci-gist maistre Jean de Hollingue dit Mouton, en son vivant chantre du Roy, chanoine de Therouane et de cette église, qui trespassa le penultieme jour d'octobre M D XXII. Priez Dieu pour son âme.* On voit que Glaréan était bien instruit lorsqu'il ne donnait à Mouton que la qualification de musicien de François 1er (*symphoneta*) dans son *Dodecachordon* (pages 16 et 296). Il est au surplus remarquable que Mouton ne survécut pas longtemps à l'époque où Glaréan le connut à Paris, c'est-à-dire en 1521, car il mourut dans l'année suivante.

L'épitaphe n'indique pas l'âge de Mouton au moment de sa mort, en sorte qu'on ne peut fixer d'une manière certaine la date de sa naissance ; mais elle doit être placée au plus tard en 1475, car il avait déjà de la célébrité en 1505, puisque Petrucci insérait deux morceaux de sa composition dans le quatrième recueil des motets de divers auteurs, sorti de ses presses dans la même année. Or, dans ce temps de lentes communications, Mouton ne pouvait avoir moins de trente ans avant que ses œuvres fussent connues en Italie. Il est donc vraisemblable qu'il était âgé d'environ 47 ans lorsqu'il mourut.

Le canonicat de Saint-Quentin fut donné sans doute par Louis XII à Mouton, en dédommagement de la perte de son bénéfice de Thérouanne, car cette ville, alors considérable, avait été prise par les Anglais en 1513, et ne fut rendue à la France qu'en 1527, cinq ans après la mort de l'artiste.

Glaréan nous apprend que ce compositeur dédia des messes au pape Léon X, qui lui en témoigna sa satisfaction. Ces messes se trouvent sans doute parmi celles du même auteur que l'on conserve en manuscrit dans les archives de la chapelle pontificale, à Rome. Octave Petrucci de Fossombrone a publié un livre de cinq messes de Mouton, en 1508. Ces messes sont intitulées : 1° *Sine nomine*, n° 1. — 2° *Alleluia*. — 3° *Alma Redemptoris*. — 4° *Sine nomine*, n° 2. — 5° *Regina mater*. Une deuxième édition de ces messes a été publiée par Petrucci, à Fossombrone, en 1515, sous le titre : *Missarum Joannis Mouton liber primus*. Le ténor seul de l'édition de 1508 est à la Bibliothèque impériale de Paris ; mais des exemplaires complets de celle de 1515 sont au Muséum britannique, et à la Bibliothèque impériale de Vienne. Le volume 39 des manuscrits de la chapelle pontificale contient la messe sur la chanson française *Dites-moi toutes vos pensées*. On trouve aussi des messes de Mouton en manuscrit à la bibliothèque royale de Munich (cod. 7 et 57) ; la messe *Alma Redemptoris* du recueil de Petrucci a été réimprimée dans la collection publiée à Rome, en 1516 (un volume in-folio), par André Antiquo, de Montona, avec la messe à quatre voix, *Dites-moi toutes vos pensées*, qui est dans le volume manuscrit de la chapelle pontificale. Une autre messe de Jean Mouton, intitulée *Quam dicunt homines*, est imprimée dans un recueil qui a pour titre : *Liber decem Missarum a praestantissimis musicis contextus*, etc.; Lyon, Jacques Moderne, 1540, in-fol. Enfin, on trouve une messe de Mouton à cinq voix intitulée, *Ave Regina cœlorum*, dans le recueil intitulé : *Archadelt Jacobi Regii musici et card. à Lotharingiæ sacelli præfecti Missa tres, cum*

(1) *Notes historiques sur la maîtrise de Saint-Quentin et sur les célébrités musicales de cette ville*, p. 25.

quatuor et quinque vocibus ad imitationem modulorum Noe, Noe; *Parisus, apud Adrianum Le Roy et Robertum Ballard*, 1557, in-fol. max. La messe de Mouton est la quatrième de ce volume, où toutes les parties sont en regard. On voit par ces indications que M. de Coussemaker a été mal informé lorsqu'il a dit, dans sa *Notice sur les collections musicales de Cambrai* (p. 27 et suiv.), qu'à l'exception des cinq messes publiées par Petrucci de Fossombrone toutes les autres messes de ce maître sont inédites. A l'égard des messes de Mouton non encore publiées et qui sont connues jusqu'à ce jour, on trouve dans un volume in-fol. manuscrit du seizième siècle, de la Bibliothèque de Cambrai (n° 3), la messe à quatre voix intitulée *Missa sans cadence*, et dans le manuscrit n° VII de la Bibliothèque royale de Munich la messe à 4 voix qui a pour titre *De Almania*. La messe *Sine nomine*, à 4 voix, qui se trouve dans le volume manuscrit de la même bibliothèque n° LVII, est le numéro 2 de la collection de Petrucci. Le premier livre des *Motetti de la Corona*, publié en 1514 par Octave Petrucci, contient neuf motets à quatre voix du même; le second livre de la même collection, publié en 1519, onze motets; le troisième livre (Fossombrone, 1519), deux motets; le quatrième livre des motets à cinq voix (*Impressum Venetiis per Octavianum Petrutium Forosempronensem*, 1505), deux motets. Le motet *Gaude Virgo Katarina*, du même, se trouve dans le *Liber septimus XXIIII trium, quatuor, quinque, vel sex vocum modulos Dominici adventus*, Paris, P. Attaingnant, 1534, in-4° obl. gothique. Le huitième livre de la même collection contient le motet *Gloriosi principes*, et le onzième (Paris, Attaingnant, 1534), celui qui commence par ces mots : *Jeri, etsi*, etc. Le motet, *Gaude Virgo Katarina* avait déjà été publié dans la collection intitulée : *XII motets à quatre et cinq voix composés par les autheurs cy-dessoubs escripts. Imprimés à Paris par Pierre Attaingnant demourant à la rue de la Harpe, près de l'église Saint-Cosme*, 1529 ; *desquels la table s'ensuyt*, etc. Le recueil publié par J. Ott, de Nuremberg, sous ce titre : *Novum et insigne opus musicum, sex, quinque et quatuor vocum*, etc. (Nuremberg, Jérôme Graff, ou Graphæus, 1537) contient trois motets de Mouton. On en trouve quatre à quatre voix dans le premier tome de la collection intitulée : *Evangelia dominicarum et festorum dierum musicis numeris pulcherrime comprehensa et ornata quatuor, quinque et sex vocum tomus ser*, etc. (*Norimbergæ*, *in officina Jo. Montani et Ulrici Neuberi*, 1554-1556, in-4° obl.). Les motets de Mouton sont les n°' 8, 11, 17 et 57. On trouve du même le motet *Pater peccavi*, dans la collection des *Mottectorum a Jacobo Moderno alias Grand Jacques in unum collectum liber primus* (Lyon, Jacques Moderne, 1532, in-4° obl.). Les deux premiers volumes du recueil intitulé *Psalmorum selectorum a præstantissimis musicis in harmonias quatuor et quinque vocum redactorum libri quatuor* (Norimbergæ, apud Joh. Petreium), renferment trois psaumes du même compositeur. Les sixième et treizième livres des chansons nouvelles à 5 et 6 parties, publiés par Tylman Susato, à Anvers, en 1543-1547, renferment plusieurs pièces de Jean Mouton, ainsi que les *chansons musicales à cinq parties*, imprimées chez le même sans date, in-8°. Glaréan a inséré dans son *Dodecachordon* (p. 300) un *Domine salvum fac regem*, à 4 voix (p. 322), un *Miseremini*, à 4 voix, et (p. 464) un *Salve Mater*, à 4 voix. Ce dernier morceau a été mis en partition dans le deuxième volume de l'Histoire de la musique de Hawkins (p. 482-484). Burney a aussi inséré dans son Histoire générale de la musique (t. II, p. 537) le motet à trois tenors et basse *Quam pulchra es*, en partition. Il y a aussi des motets de Mouton dans les *Concentus* de Salblinger; Augsbourg, 1545, in-4°, et Gesner cite, dans sa Bibliothèque universelle, des motets à trois voix du même, mais sans en indiquer la date. Enfin Forkel a publié en partition, dans son Histoire de la musique (t. II, pag. 660 et suiv.), le motet *Confitemini*. On cite aussi le motet *Non nobis Domine*, composé par Mouton, en 1509, à l'occasion de la naissance d'une fille de Louis XII, et celui qu'il a fait, en 1514, pour la mort de la reine Anne de Bretagne. Dans un autre genre, on peut voir le madrigal à six voix, *Vrai dieu d'amour*, composé par Mouton, qui se trouve dans le premier volume de la collection Eler, à la bibliothèque du Conservatoire de Paris.

MOVIUS (GASPARD), sous-recteur de l'école de Stralsund, naquit dans la Marche de Brandebourg vers l'année 1600. Il est auteur d'une collection de chants d'église et de psaumes à 6 et à 8 voix, publiée sous ce titre : *Triumphus musicus spiritualis, das ist : Newe geistliche deutsche Kirchen gesänge und Psalmen, mit 6 und 8 Stimmen, sampt den Basso continuo*; Rostock, 1640, in-4°.

MOZART (JEAN-GEORGES-LÉOPOLD), père de l'illustre compositeur de ce nom, était fils d'un relieur de livres ; il naquit à Augsbourg le 14 novembre 1719. Après avoir fait ses études, parti-

culièrement un cours de jurisprudence à Salzbourg, il entra chez le comte de Thurn, en qualité de valet de chambre musicien. Une place de violoniste étant devenue vacante dans la chapelle du prince évêque de Salzbourg, il l'obtint en 1743. Peu de temps après, il se maria. Ses compositions le firent connaître avantageusement en Allemagne; mais sa réputation s'étendit principalement par la méthode de violon qu'il publia en 1756, et qui fut considérée comme le meilleur ouvrage de ce genre, pendant cinquante ans. En 1762, Mozart obtint la place de second maître de chapelle de la cour de Salzbourg. De sept enfants qu'il eut de son mariage, il ne lui resta que le fils devenu si célèbre, et une fille dont les succès dans l'enfance annonçaient un talent qui ne s'est pas réalisé. L'éducation musicale de ses enfants occupait tout le temps que laissaient à Mozart ses fonctions et ses ouvrages. Peu de temps après sa nomination de second maître de chapelle, il commença de longs voyages avec son fils et sa fille, visita les principales cours de l'Allemagne, la Hollande, l'Angleterre, la France, et passa plusieurs années en Italie. De retour à Salzbourg, riche d'espérances pour l'avenir de son fils, mais ayant dissipé dans de lointains voyages le faible produit du talent de celui-ci, il ne quitta plus la résidence de son prince depuis 1775. Constamment occupé du soin d'améliorer la situation de sa famille, il ne parvint point à son but, car il s'appauvrit de plus en plus; mais les pratiques d'une dévotion minutieuse lui fournirent des consolations dans ses chagrins et dans les souffrances de la goutte dont il fut tourmenté pendant ses dernières années. Il mourut à Salzbourg le 28 mai 1787. Léopold Mozart a laissé en manuscrit beaucoup de musique d'église, composée pour la chapelle de Salzbourg, particulièrement un *Offertorium de Sacramento*, à 4 voix, 2 violons, basse, 2 cors et orgue; une messe brève (en *la* majeur), idem, et des *Litaniæ breves* (en *sol*, en *si* bémol et en *mi* bémol) pour les mêmes voix et instruments avec des trombones obligés; douze oratorios; les opéras *Semiramis; la Jardinière supposée* (en allemand); *la Cantatrice ed il Poeta*, intermède italien à deux personnages; et un divertissement intitulé *Musikalische Schlittenfahrt* (Promenade musicale). Ce dernier ouvrage, arrangé pour le piano, a été gravé à Leipsick, chez Kuhnel. En 1740, Léopold Mozart a publié aussi à Salzbourg six trios pour deux violons et basse, et en 1759, douze pièces de clavecin, à Augsbourg, sous le titre : *Der Morgen und der Abend* (Le Matin et le Soir). On connaît aussi sous son nom des

pièces d'orgue, trente grandes sérénades pour plusieurs instruments, des concertos pour divers instruments à vent, et beaucoup de symphonies pour l'orchestre; les thèmes de dix-huit de celles-ci se trouvent dans le Catalogue thématique de Breitkopf Leipsick, 1762, in-8°, et dans les suppléments publiés en 1766 et 1774. Quelques-unes de ces symphonies ont été attribuées au fils de Léopold Mozart. La méthode de violon publiée par ce musicien distingué a pour titre : *Versuch einer gründlichen Violinschule* (Essai d'une méthode (école) fondamentale du violon), Augsbourg, 1756, 35 feuilles in-4°, avec le portrait de l'auteur et 4 planches représentant les différentes positions de la tenue de l'archet et du violon. Cet ouvrage, composé suivant la doctrine de Tartini, renferme d'excellentes choses, et sera toujours lu avec fruit par les violonistes qui voudront réfléchir sur leur art. La 2ᵐᵉ édition, perfectionnée, a paru sous ce titre : *Gründliche Violinschule* (École fondamentale du violon), Augsbourg, Lotter, 1770, in-4° de 268 pages, 4 planches et un tableau. Une troisième édition a été publiée dans la même ville en 1785, in-4°; elle est absolument semblable à la précédente. Les éditions subséquentes ont paru à Vienne, chez Volcke, en 1791, in-4°; à Leipsick, chez Kuhnel, en 1804, par les soins de Neukomm, in-fol.; à Vienne, chez Cappi; dans la même ville chez Wallishauser, avec des additions de Pirlinger, et aussi dans cette ville, chez Haslinger, par les soins de Schiedermayer. Enfin, on en connaît des éditions publiées à Hambourg, chez Boehme, à Mayence, chez Schott, et à Posen, chez Simon. Valentin Roeser a donné une traduction française du même ouvrage, sous le titre de *Méthode raisonnée de violon, par Leopold Mozart*; Paris, Boyer, 1770, in-folio; et Woldemar (*voyez* ce nom) a donné une deuxième édition de cette traduction : elle est intitulée : *Méthode raisonnée pour apprendre à jouer du violon, par L. Mozart*; nouvelle édition enrichie des chefs-d'œuvre de Corelli, Tartini, Geminiani, Locatelli, etc.; Paris, Pleyel, 1801, in-fol. Il a été fait aussi une traduction hollandaise de la méthode de Mozart.

MOZART (Jean-Chrysostome-Wolfgang-Théophile), illustre compositeur, fils du précédent, naquit à Salzbourg le 27 janvier 1756. Il y a eu de l'incertitude sur les prénoms de ce grand artiste; lui-même a signé deux de ses lettres de cette manière : *Johannes Chrysostomus Sigismundus Amadeus Wolfgang*. Ses premières œuvres publiées à Paris, en 1764, portent sur les frontispices : *J.-G.-Wolfgang*; enfin la plupart des lettres et des œuvres de Mozart sont si-

gnés *Wolfgang-Amadé*, ou simplement W.-A. Un document authentique qui a appartenu à Aloys Fuchs, employé du gouvernement autrichien et chanteur de la chapelle impériale, et que M. Otto Jahn a publié dans sa grande monographie de Mozart, a dissipé tous les doutes à cet égard. Ce document est l'acte de naissance du fils de Léopold Mozart, délivré par Balthazar Schitter, curé de la cathédrale de Salzbourg, le 16 décembre 1811, et duquel il résulte que *Jean-Chrysostome-Wolfgang-Théophile*, fils légitime de noble M. Léopold Mozart, musicien de la cour, et de Marie-Anne Pertlin sa femme, né le 27 janvier 1756, à huit heures du soir, a été baptisé suivant le rit catholique par M. le chapelain de ville Léopold Lamprecht, le 28 janvier 1756, à 10 heures avant midi, en présence de noble M. Jean-Théophile Pertnayr, conseiller de justice et négociant (1).

Jamais organisation ne fut plus heureuse pour la musique et ne se manifesta par des signes plus certains. Mozart était à peine âgé de trois ans, lorsque son père commença à donner des leçons à sa sœur aînée (Marie-Anne Mozart, née le 29 août 1751) : dès ce moment toute son attention se concentra sur le clavecin. Il y cherchait souvent seul des tierces, et quand il les avait trouvées, il témoignait sa joie par une agitation excessive. Presque en jouant, il apprit les éléments de la musique et les principes du doigté. A peine arrivé à sa quatrième année, il jouait avec un goût et une expression remarquables de petites pièces qui ne lui coûtaient qu'une demi-heure d'étude, et déjà il composait des menuets et d'autres petits morceaux que son père écrivait sous sa dictée. Le conseiller de Nissen a publié ces premiers essais dans sa grande monographie de Mozart, d'après les manuscrits originaux, au nombre de vingt-deux. Tous ont été composés dans les années 1760 à 1762, c'est-à-dire depuis l'âge de quatre ans jusqu'à six : on se sent frappé d'étonnement à la vue de ces premières productions d'un génie qui a toujours grandi jusqu'à la mort prématurée de l'artiste. En 1762, Léopold Mozart fit un voyage à Munich avec ses enfants. Ils y excitè-

rent l'étonnement ; mais l'admiration fut tout entière pour Wolfgang qui, à l'âge de six ans, exécuta un concerto devant l'électeur. Dans l'automne de la même année, la famille Mozart visita Vienne, et y fit la même sensation qu'à Munich. L'empereur s'était approché du clavecin où était le virtuose enfant ; mais celui-ci demanda qu'on appelât Wagenseil, maître de chapelle de la cour impériale. *Monsieur*, lui dit le jeune Mozart, *je joue un de vos concertos ; ayez la bonté de me tourner les feuilles*. Cette assurance en lui-même fut un des traits du caractère de Mozart en toutes les circonstances de sa vie d'artiste.

Son père lui avait acheté, à Vienne, un petit violon qu'il porta à Salzbourg, et dont il ne semblait s'occuper que comme d'un joujou. Un jour Wenzel, musicien de la chapelle du prince, étant venu consulter Léopold Mozart sur un nouveau trio qu'il avait écrit, on voulut en essayer l'effet : Wenzel prit la partie du premier violon, Schachtner, autre musicien de la cour, se chargea du second, et Léopold Mozart joua la basse. Pendant les préparatifs des exécutants, l'enfant vint se placer près de Schachtner avec son petit violon, et prétendit doubler sa partie, malgré les remontrances de son père. Il fallut enfin céder à son désir et l'on commença ; mais à peine eut-on joué quelques mesures, que les trois artistes se regardèrent avec étonnement en voyant un enfant de sept ans, qui n'avait jamais reçu de leçons de violon, jouer sa partie avec exactitude. Émerveillé de ce qu'il entendait, Schachtner cessa de jouer, et le jeune Mozart alla jusqu'au bout du trio sans hésiter.

Au mois de juillet 1763, Léopold Mozart entreprit un long voyage hors de l'Allemagne avec ses enfants. Munich fut la première ville qu'ils visitèrent. L'enthousiasme que l'enfant prodige y avait excité précédemment se réveilla lorsqu'on l'entendit jouer dans le même concert un concerto de piano, un de violon, et improviser sur des thèmes qu'on lui donnait. Augsbourg, Manheim, Mayence, Francfort, Coblence, Cologne, Aix-la-Chapelle et Bruxelles, accueillirent ensuite les jeunes artistes par de vifs applaudissements. Arrivée à Paris au mois de novembre, la famille Mozart n'y trouva d'abord d'appui qu'auprès du baron de Grimm, qui a donné d'intéressants détails sur l'enfance de l'illustre compositeur dans sa *Correspondance littéraire*. De nos jours, malgré les prodiges qui ont fatigué l'attention publique, un enfant aussi extraordinaire que Mozart s'adresserait simplement au public, et l'admiration générale assurerait à la fois sa fortune et sa renommée ; mais alors il n'en était point ainsi. Le Concert spirituel possédait un privilège exclusif, et ce n'était

(1) Bezeugt (Balthazar Schitter, Dompfarrer zu Salzbourg, etc.) aus dem Taufbuche der Dompfarre zu Salzburg vom Jahr 1756, p. 2, dass *Johannes Chrysost. Wolfgangus Theophilus*, ehrlicher Sohn des Edlen Herrn Leopold Mozart, Hof-Musikers, und der Maria Anna Pertlin, dessen Gattin, am 27ten Januar 1756 um 8 Uhr Abends geboren und am 28ten Januar 1756 um 10 Uhr Vormittags im Beyseyn des Edlen Herrn Johann Theophilus Pergmayr, bürgerlichen Rathes und Handelsmannes (p. t. sponsi), vom Stadt-Kaplan Leopold Lamprecht nach Katholischen Ritus getauft worden sey.

que par la cour qu'un artiste pouvait réussir. Grâce à la protection de Grimm, qui lui procura celle du baron d'Holbach, du comte de Tessé, du duc de Chartres et de la comtesse de Clermont, la famille Mozart fut invitée à se rendre à Versailles, et eut l'honneur d'être présentée au roi. Wolfgang joua du clavecin, improvisa et reçut des témoignages unanimes d'admiration. La faveur dont il jouissait près de la famille royale était si décidée, que les princesses, filles du roi, et la dauphine, l'ayant rencontré dans une galerie du château, lui donnèrent leur main à baiser et l'embrassèrent sur la joue, au grand étonnement de toute la cour. Les duchesses et les marquises ne manquèrent pas d'imiter ces augustes personnages; mais on était plus prodigue de caresses que de dons avec le virtuose enfant; car Léopold Mozart écrivait à sa femme : « Si tous les baisers qu'on prodigue à Wolfgang « pouvaient se transformer en bons louis d'or, « nous n'aurions pas à nous plaindre. Le mal- « heur est que les aubergistes ni les traiteurs ne « veulent pas être payés en baisers : espérons « toutefois que tout ira bien, et, pour ne rien né- « gliger à cette fin, ayez soin de faire dire une « messe chaque jour, pendant une semaine. » Cet âpre désir du gain qui semble tourmenter le sous-maître de chapelle de la cour de Salzbourg dans sa longue correspondance de dix années de voyages, n'était pas, comme on pourrait le croire, le résultat de calculs faits pour s'enrichir aux dépens d'un enfant précoce; Léopold Mozart croyait sincèrement qu'il préparait le bonheur et la gloire de son fils en lui faisant parcourir l'Europe, dans le but d'exciter partout la même admiration qu'il éprouvait lui-même pour le talent de celui-ci. L'argent qu'il désirait n'était destiné qu'à fournir aux dépenses de ses longues courses : car lui-même mourut pauvre. Cependant, le fréquent exercice de ce talent aurait pu l'épuiser avant l'âge, si la constitution morale de Mozart eût été moins forte, et s'il n'y eût en en lui assez d'étoffe de grand homme pour effacer une merveilleuse enfance. Avant de quitter Paris, c'est-à-dire dans l'espace de quelques mois, le jeune virtuose publia deux œuvres de deux sonates chacun pour le clavecin avec accompagnement de violon ; le premier était dédié à la princesse Victoire, seconde fille du roi, et avait pour titre : *II Sonates pour le clavecin qui peuvent se jouer avec l'accompagnement de violon, dédiées à Madame Victoire de France, par J.-G. Wolfgang Mozart de Salzbourg, âgé de sept ans, œuvre premier;* l'autre, à la comtesse de Tessé, *II Sonates pour le clavecin qui peuvent se jouer avec l'accompagnement de violon, dédiées à Madame la comtesse de Tessé, dame de Madame la Dauphine, par J.-G. Wolfgang Mozart de Salzbourg, âgé de sept ans, œuvre II.* Les épîtres dédicatoires avaient été rédigées par Grimm, qui en fit quelque chose de fort ridicule. Ainsi un enfant de sept ans dit à Mme de Tessé : « Vous ne voulez pas, Madame, « que je dise de vous ce que tout le public en dit; « cette rigueur diminuera le regret que j'ai de « quitter la France. Si je n'ai plus le bonheur « de vous faire ma cour, j'irai dans un pays où « je parlerai du moins tant que je voudrai et de ce « que vous êtes, et de ce que je vous dois. » Laissant à part les dédicaces, ces sonates, qu'on trouve dans la collection de ses œuvres, sont charmantes, et auraient fait honneur aux artistes les plus renommés de cette époque ; cependant leur auteur était à peine parvenu à sa huitième année.

Le 10 avril 1764, Léopold Mozart s'embarqua à Calais avec ses enfants pour se rendre à Londres. Wolfgang n'y excita pas moins d'étonnement et d'admiration qu'à Paris. Après avoir joué de l'orgue devant le roi (Georges III), il donna plusieurs concerts où le public se rendit en foule. La plupart des symphonies exécutées dans ces concerts étaient de sa composition. Il y écrivit aussi six sonates de clavecin, formant son troisième œuvre qu'il dédia à la reine (1). La sensation profonde que produisit en Angleterre cet enfant extraordinaire a été décrite dans la notice anglaise de Daines Barrington, témoin oculaire de l'engouement général pour un si rare phénomène, et qui rapporte des traits de l'habileté du jeune Mozart, qu'on serait tenté de croire fabuleux.

Le 24 juillet 1765, la famille Mozart s'éloigna de Londres, où elle avait passé environ quinze mois. Débarquée à Calais, elle visita les principales villes de l'Artois et de la Flandre française, puis se rendit en Hollande, par Courtrai, Gand et Anvers. Partout Wolfgang joua sur les orgues des églises cathédrales et collégiales. Arrivés à La Haye, lui et sa sœur furent admis à se faire entendre devant la princesse d'Orange, qui les prit sous sa protection. Mais peu de jours après, la jeune fille fut atteinte d'une fièvre maligne, et son frère éprouva bientôt les effets de cette maladie, qui les mit tous deux aux portes du tombeau. Désespéré par la crainte de perdre ces enfants si tendrement aimés, le bon Léopold

(1) Ces sonates ont pour titre : *Six Sonates pour le clavecin qui peuvent se jouer avec l'accompagnement de violon ou flûte traversière, très humblement dédiées à Sa Majesté Charlotte, reine de la Grande-Bretagne, composées par J.-G. Wolfgang Mozart, âgé de huit ans, œuvre III.*

Mozart écrivait à chaque instant à sa femme pour lui enjoindre de faire dire des messes à l'honneur de tous les saints du calendrier. Enfin ses vœux furent exaucés; rendus à la santé, ses enfants donnèrent deux concerts à La Haye, et Wolfgang y dédia un œuvre de six nouvelles sonates de piano à la princesse de Nassau-Weilbourg. Après quatre mois de séjour en cette ville, la famille se rendit à Amsterdam, où le jeune Mozart composa des symphonies et d'autres morceaux pour l'installation du stathouder. Au mois de mai 1766, Léopold Mozart se mit en route avec ses enfants pour retourner à Salzbourg par Paris, Lyon, la Suisse et Munich.

Rentré dans le calme de la vie de famille, après trois années d'absence, Mozart reprit à Salzbourg ses études de composition sous la direction de son père (1). Les principaux ouvrages de Hændel qu'il avait rapportés de Londres, et ceux de Charles-Philippe-Emmanuel Bach, devinrent ses modèles classiques. Dans l'année 1767, il lut aussi les partitions de quelques anciens maîtres italiens de la fin du dix-septième siècle et du commencement du dix-huitième, qui, sans doute, lui enseignèrent l'art de faire chanter les parties d'une manière facile et naturelle jusque dans les combinaisons les plus compliquées: qualité par laquelle il est supérieur aux compositeurs allemands de toutes les époques. Les premières compositions vocales de cet enfant prodigieux datent du même temps; on en trouvera l'indication dans le catalogue général de ses œuvres qui termine cette notice.

Au mois de septembre de la même année, la famille Mozart entreprit un nouveau voyage à Vienne: il ne fut pas heureux dans ses résultats. Peu de jours après l'arrivée dans la capitale de l'Autriche, et pendant que Léopold faisait des démarches pour faire entendre son fils à la cour impériale, une archiduchesse, fiancée du roi de Naples, mourut, et dans le même moment, la petite vérole fit de grands ravages parmi les enfants à Vienne. Léopold Mozart s'en éloigna en toute hâte avec ses enfants et se réfugia à Olmütz (Moravie), où, à peine arrivés, les deux enfants furent atteints de la cruelle maladie, dont le caractère fut si grave pour Wolfgang, qu'il fut privé de la vue pendant neuf jours. De retour à Vienne au mois de janvier 1768, le jeune artiste fut présenté à l'empereur Joseph II et à l'impératrice. Comme partout, son prodigieux talent transporta d'admiration toute la cour. L'empereur lui dit qu'il désirait lui voir composer un opéra et le diriger lui-même au clavecin. Malheureusement Léopold Mozart prit cette demande au sérieux et se persuada que la réputation et l'honneur de son fils étaient attachés à la réussite de cet opéra. Le sujet choisi fut *la Finta simplice*; mais il fallut attendre longtemps le travail du poëte. Dès qu'il eut son livret, Wolfgang se mit à l'ouvrage, et composa les airs avec rapidité. Lorsque le bruit se fut répandu de son entreprise, tous les compositeurs réunirent leurs efforts pour nuire à cet enfant. Il est triste de dire que Gluck fut au nombre de ses ennemis, suivant ce que Léopold Mozart écrivait en confidence à un ami. On affirma d'abord que la partition de l'opéra n'était pas l'ouvrage de l'enfant, mais de son père; il fallut, pour prouver le contraire, que Wolfgang écrivît devant témoins un air sur des paroles prises au hasard dans un volume des œuvres de Métastase, et qu'il l'instrumentât dans la même séance. Puis les chanteurs italiens dirent que leurs airs n'étaient pas chantables, parce qu'ils étaient mal prosodiés; on demanda des changements; le poëte, d'accord avec les ennemis du jeune compositeur, fit longtemps attendre les paroles de ces changements; de son côté, l'orchestre dit qu'il ne consentirait pas à jouer sous la direction d'un enfant, et l'entrepreneur, nommé *Affligio*, usant de subterfuges de toute espèce, ajournait incessamment les répétitions, et finit par décider que l'opéra ne serait pas joué. C'est ainsi que se termina cette malheureuse affaire, après quatorze mois passés à Vienne par la famille Mozart avec des dépenses et des pertes d'argent qui la ruinaient: le pauvre Wolfgang écrivit, sans obtenir de résultat, un ouvrage en trois actes dont la partition originale a cinq cent cinquante-huit pages. La seule consolation de Léopold et de son fils fut l'exécution, au mois de décembre 1768, d'une messe solennelle, à grand orchestre, composée par Wolfgang et exécutée sous sa direction. Au nombre des ouvrages qu'il écrivit à cette époque, on cite un concerto de trompette pour un jeune garçon de son âge. Pendant son séjour à Vienne, il composa aussi, au mois de janvier 1768, pour la maison de campagne du docteur Mesmer, ami de son père, le petit opéra *Bastien et Bastienne*, traduit du français en allemand. Gerber a attribué cet ouvrage à Léopold Mozart, dans son Nouveau Lexique des Musiciens; M. de Nissen le restitue à Wolfgang (1). M. Otto Jahn adopte la même opi-

(1) On a dit qu'Eberlin (*voyez ce nom*), savant maître de chapelle à Salzbourg, dirigea à cette époque les études de composition du jeune Mozart; mais M. Otto Jahn a remarqué avec beaucoup de justesse que l'erreur est manifeste, puisque Eberlin mourut en 1763.

1. *Ueber W. A. Mozart's leben Amadeus Mozart's leben*, p. 3

mon, et Oulibicheff (1), ne trouvant aucun renseignement sur ce sujet dans les lettres de Léopold, croit devoir laisser la chose indécise. Pour moi, je crois pouvoir décider la question, car je possède la partition manuscrite de *Bastien et Bastienne*, que je considère comme originale et qui porte ce titre : *Deutsches operette Bastien und Bastienne von 3 Stimmen, soprano, tenore und basso mit 2 violini, alto viola, 2 oboe, 2 corni, 2 flauti und basso, del Sig. W. A. Mozart*. De retour à Salzbourg, dans les derniers jours de 1768, Mozart y passa toute l'année suivante, et apprit la langue italienne pour se préparer au voyage que projetait son père. Ils partirent seuls, au mois de décembre 1769, et se dirigèrent vers l'Italie par Inspruck. Dans un concert donné chez le comte Kunigl, le jeune Mozart osa jouer à première vue un concerto difficile, et eut un succès complet dans cette épreuve téméraire. Vérone, Mantoue, Milan, Florence, Rome, Naples, l'entendirent et l'admirèrent. Un enthousiasme, qu'on ne rencontre que dans les contrées méridionales, l'accueillait de toutes parts. Le programme de la plupart des concerts où il se faisait entendre était semblable à celui qu'il donna à Mantoue le 16 janvier 1770, et qui était composé de deux symphonies écrites par lui, d'un concerto de clavecin qui lui serait donné à l'improviste et qu'il exécuterait à première vue ; d'une sonate qui lui serait également donnée, et qu'il s'engageait de transposer immédiatement dans le ton qu'on voudrait lui indiquer ; d'un air composé et chanté par lui en s'accompagnant au piano, sur des paroles qui lui seraient données pendant la séance ; d'une sonate et d'une fugue improvisée sur un thème donné ; enfin d'une symphonie qu'il jouerait au piano sur une seule partie de premier violon de l'ouvrage qu'on voudrait choisir ! On comprend l'enthousiasme que devaient inspirer de pareils prodiges réalisés par un enfant de treize ans et demi ; car quel musicien oserait entreprendre une pareille tâche? Cependant cet enfant merveilleux ne s'est pas épuisé dans de pareils efforts ; il n'a pas même effleuré la vigueur de son organisation morale, et il est devenu le plus grand des musiciens. Les poètes le chantaient, des médailles étaient frappées en son honneur, les académies lui ouvraient leurs portes, et les maîtres les plus savants des sévères écoles de Bologne et de Rome le considéraient avec étonnement. Il n'avait que quatorze ans, et l'antienne à quatre parties qu'il écrivit pour le concours de l'Académie philharmonique était un essai fort remarquable dans un genre de musique qui lui était inconnu ; et le digne P. Martini l'appelait *illustre maître* ; il n'avait que quatorze ans, et deux auditions du *Miserere* d'Allegri lui suffirent pour écrire de mémoire ce morceau célèbre dont il était défendu de donner des copies ; il n'avait que quatorze ans, et le plus célèbre des compositeurs dramatiques de ce temps, Adolphe Hasse, surnommé par les Italiens *le divin Saxon*, n'hésitait pas à dire, après avoir entendu son *Mitridate* et sa cantate *Ascanio in Alba* : *Cet enfant nous fera tous oublier* ; et la population milanaise tout entière s'écriait transportée : *Evviva il maestrino!*

Mozart était à Milan au mois de février 1770 ; il en partit vers le 15 mars, après avoir obtenu un engagement pour composer le premier opéra du carnaval de l'année 1771 ; il prit la route de Bologne, où sa présence causa la plus vive émotion. Je viens de parler du morceau qu'il y écrivit pour obtenir le diplôme d'académicien philharmonique. Suivant les statuts, l'épreuve à subir en pareille circonstance consistait à écrire sur un plain-chant donné une composition à quatre voix dans le style appelé *osservato*, ou *a la Palestrina*. Mozart écrivit, d'après les conseils qu'il avait reçus du P. Martini, l'antienne demandée ; mais ce n'est pas celle qui a été publiée sous son nom par le conseiller De Nissen (1), par Lichtenthal (2), et par M. Otto Jahn (3), car ce morceau est du P. Martini. Le savant M. Gaspari, maître de chapelle de la cathédrale de Bologne et bibliothécaire du Lycée communal de musique de cette ville, a trouvé, dans un recueil manuscrit du dépôt qui lui est confié, l'original de la composition de Mozart, suivi de celle que Martini écrivit sur le même sujet pour l'instruction du jeune artiste. Il y a loin du travail d'un maître expérimenté tel que Martini à celui de Mozart, écrit trop rapidement peut-être, et avec une connaissance trop sommaire d'un genre de musique qui lui était inconnu avant qu'il arrivât en Italie ; toutefois ce travail me paraît intéressant. M. Gaspari a publié l'antienne de Mozart avec son excellent discours intitulé *la Musica in Bologna*, qui a paru dans la *Gazette musicale* de Milan, et dont il a été fait des tirés-à-part (Milan, Ricordi, sans date, in-8°). Je crois que les lecteurs de la présente notice verront avec intérêt les deux morceaux sur le même sujet, pour en faire la comparaison :

(1) *Nouvelle Biographie de Mozart*, t. I, p. 33.

(1) *Biographie W. A. Mozart's*, p. 216-227.
(2) *Mozart e le sue creazioni* (Milan, 1841), p. 15.
(3) *W. A. Mozart*, t. I, p. 64-66.

MOZART

ANTIENNE DU P. MARTINI

15.

« Ici, toutes les conditions du genre sont respectées ; l'harmonie est celle du seizième siècle, et la tonalité du premier ton y est toujours sentie. Les parties chantent bien ; tout enfin est digne d'un maître. Une seule inadvertance s'y fait remarquer à l'endroit marqué (*a*) ; la partie du ténor y fait un retard de neuvième à la distance de seconde, ce qui est une faute capitale, parce que la résolution de la dissonance n'est pas sentie sur l'unisson.

ANTIENNE DE MOZART.

(1) Tout ce long passage présente des successions d'harmonie et de tonalité modernes, inadmissibles dans ce style, ainsi qu'une anticipation de septième, inconnue au temps où ce genre de musique était le seul en usage : il en est de même de l'altération de quinte augmentée du ténor.

-en - - - - - tur vo -

- - - bis al - le - - - lu - - la

Mozart, âgé seulement de quatorze ans, et récemment arrivé en Italie, ne connaissait pas et ne pouvait connaître les règles et les traditions de l'ancien style *osservato* dans lequel on le faisait écrire : cela se voit au premier abord dans les troisième et quatrième mesures du soprano, purement instrumentales et non vocales, dans lesquelles il fait arriver une partie sur des quintes, par mouvement direct ; ce qui est interdit dans le contrepoint.

Le 11 avril, Mozart arriva à Rome. Dans une lettre de son père, écrite de cette ville, on trouve l'anecdote relative au *Miserere d'Allegri*. A Naples, Jomelli, Majo, la célèbre cantatrice De Amicis, et tout ce qui s'y trouvait d'artistes de mérite l'accueillirent comme un compositeur déjà classé parmi les maîtres. En repassant à Rome, Mozart, bien qu'âgé seulement de quatorze ans, fut fait chevalier de l'Éperon d'or par le pape. Moins sensible que Gluck à ce genre de distinctions, il ne se fit jamais appeler *le chevalier Mozart*, et ne porta la croix dont il avait été décoré que dans les pays étrangers, comme le voulait son père. De retour à Milan, vers la fin du mois d'octobre, Mozart y écrivit son *Mitridate*, qui fut représenté, le 26 décembre de la même année, avec un succès décidé, et qui obtint vingt-deux représentations consécutives. Quelques jours avant la première répétition, la *prima donna* Bernasconi, peu confiante dans le talent d'un pianiste de quatorze ans pour écrire des airs, demanda au jeune compositeur qu'il lui fît voir celui qu'elle devait chanter ; il satisfit sur-le-champ à cette demande. La cantatrice essaya immédiatement le morceau et en fut charmée. Alors Mozart, piqué de la défiance qu'on semblait avoir eue dans sa jeunesse, lui en offrit un autre, puis un troi-

(1) La double note se trouve ainsi dans le manuscrit original : le *si* ou le *la* sont également défectueux, car dans ce genre de contrepoint, les notes qui n'ont pas de valeur réelle ne se répètent pas.

(2) Les rhythmes boiteux de tout ce passage du soprano sont inadmissibles dans le style *osservato* des anciens maîtres.

(3) Ces descentes sur la quinte par mouvement direct sont gauches et interdites dans ce style.

sieme, et laissa la Bernasconi stupéfaite de rencontrer un talent si rare et une imagination si riche dans un âge si tendre.

Pendant une partie de l'année 1771, Mozart visita Vérone, qui lui avait envoyé un diplôme d'académicien, Venise, Padoue, où il étonna le P. Valotti en improvisant sur le grand orgue du *Saint*; puis il fit une course jusqu'à Inspruck. Il retourna ensuite à Milan, pour y écrire sa cantate dramatique *Ascanio in Alba*, dans laquelle Manzuoli chantait le rôle principal, et qui fut représentée au mois de décembre. L'installation d'un nouvel archevêque à Salzbourg rappela Léopold Mozart dans cette ville en 1772. Le jeune compositeur fut invité à écrire pour cette circonstance la sérénade dramatique intitulée : *Il Sogno di Scipione*; elle fut représentée le 11 mars 1772. Au mois d'octobre suivant, Mozart retourna à Milan, où il composa son opéra sérieux *Lucio Silla*, dont les rôles principaux furent chantés par Rauzzini et la *prima donna* De Amicis. Le public accueillit avec faveur cet ouvrage, comme les précédents. Il fut suivi de *La Finta Giardiniera*, à Munich, en 1774, et de la pastorale en deux parties *Il Re pastore*, composée pour la cour de Salzbourg, et représentée en 1775.

Mozart avait dix-neuf ans ; le prodige de l'enfance avait fini, le grand homme commençait ; mais quelle enfance que celle qui se terminait à la seizième année après avoir produit un opéra allemand, trois italiens, un oratorio, deux messes solennelles, un *Stabat*, des offertoires, hymnes et motets, une *Passion*, deux cantates avec orchestre, treize symphonies, vingt-quatre sonates pour le piano, gravées, ainsi que plusieurs autres morceaux pour le même instrument, des trios de violon, des divertissements en quatuor pour toutes sortes d'instruments, des pièces d'harmonie militaire, des marches, des fugues, des solos de violon, de violoncelle et de flûte, des concertos pour divers instruments ! L'étonnement s'accroît encore lorsqu'on se rappelle que l'auteur de tout cela avait employé la moitié de sa vie à voyager et à donner des concerts.

De retour à Salzbourg en 1774, Mozart s'était persuadé que le prince, en récompense de ses brillants succès, lui accorderait la place de maître de chapelle ; mais après une vaine attente de trois années, la misère l'obligea d'aller chercher du pain ailleurs, et ce fut à Munich qu'il se rendit d'abord. Présenté à l'électeur, il lui demanda du service, offrant de composer chaque année quatre opéras, et de jouer tous les jours dans les concerts de la cour. Pour tout cela il ne demandait qu'un traitement de 500 florins (environ 1,050 fr.) ; mais le prince répondait à tous ceux qui le pressaient d'accepter les offres du compositeur : *Il est trop tôt ; qu'il aille en Italie, qu'il se fasse un nom. Je ne lui refuse rien ; mais il est trop tôt.* « Aller en Italie! « disait Mozart ; mais j'y ai passé plusieurs an« nées, et j'y ai donné trois opéras. » Il ajoutait : « Que le prince rassemble tous les com« positeurs de Munich ; qu'il en fasse venir d'I« talie, de France, d'Allemagne, d'Angleterre et « d'Espagne : je me mesurerai avec tous. » Ce pauvre grand artiste, méconnu des princes qui seuls pouvaient lui donner une existence, était obligé de se redresser devant ceux qui voulaient l'abaisser. Ce n'était pas l'orgueil, mais le sentiment de sa force et la juste prévision de l'avenir qui lui faisaient dire : « Je suis aimé du pu« blic de Munich : je le serai bien davantage « quand j'aurai agrandi le domaine de la mu« sique ; ce qui ne peut manquer d'arriver. Je « brûle du désir d'écrire depuis que j'ai entendu « la musique vocale allemande. » Plus pauvre en s'éloignant de la capitale de la Bavière que lorsqu'il y était arrivé, il fut obligé de donner un concert à Augsbourg pour fournir aux frais de son voyage. *Jamais*, écrivait-il à son père, *je n'ai été accablé d'autant d'honneurs qu'ici*. Ces honneurs, et 90 florins de la recette de son concert, furent tout le produit de son séjour à Augsbourg. A Mannheim, l'électeur palatin le traita avec distinction et les musiciens se prosternèrent ; mais il n'y avait point de places vacantes : Cannabich et l'abbé Vogler les occupaient. Le seul fruit du voyage de Mozart fut une montre dont le prince lui fit cadeau. Il prit alors la résolution de se rendre à Paris, espérant y retrouver un peu de la faveur qui l'y avait accueilli quatorze ans auparavant ; mais il y attendit vainement pendant six mois le livret d'un opéra qu'on lui avait promis, et le directeur du Concert spirituel ne daigna pas même faire copier une symphonie concertante qu'il avait écrite pour les célèbres artistes Ritter, Ramm et Punto. Ce directeur, qui n'était autre que Legros, acteur de l'Opéra, ne l'employa qu'à raccommoder un *Miserere* de Holzbauer, qui ne réussit pas. Enfin la mère de Mozart, qui l'accompagnait dans son voyage, se félicitait après plusieurs mois qu'il eût trouvé une écolière assez généreuse pour lui payer *trois louis d'or* pour douze leçons. Le découragement qui lui serrait le cœur se laisse entrevoir dans ce passage d'une lettre à son père, écrite de Paris le 1er mai 1778. « S'il y avait « ici quelqu'un qui eût des oreilles pour en« tendre, un cœur pour sentir, et seulement

« quelque idée de l'art, je me consolerais de
« toutes mes disgrâces ; mais les hommes avec
« qui je suis sont des brutes quant à la mu-
« sique. » Le grand homme ne comprenait pas
que, chez un peuple à peine sorti des voies du
mauvais goût, et encore indécis sur la révolu-
tion récemment opérée par Gluck dans la mu-
sique dramatique, les créations de son génie ne
pouvaient être goûtées, parce que, trop hardies,
elles franchissaient tout à coup des phases de
transformation qui, dans l'ordre ordinaire, au-
raient occupé plus d'un demi-siècle. A peine l'Al-
lemagne, plus avancée, était-elle mûre pour tant
de nouveautés.

Un dernier malheur vint frapper Mozart à
Paris : il y perdit sa mère. Une lettre qu'il
écrivit le jour même du décès (3 juillet 1778) a
un ami de sa famille, prouve l'isolement où il
se trouvait dans cette grande ville ; car, lui dit-
il, un ami (Heina), Allemand de naissance, et
l'hôtesse des *Quatre Fils Aymon*, où il était
logé, furent les seules personnes qui, non-seule-
ment assistèrent aux derniers moments de
M^me Mozart, mais qui formèrent son convoi
pour les funérailles. Cet extrait des registres de
la paroisse Saint-Eustache n'a été connu d'aucun
des biographes de Mozart :

Samedi, 4 juillet 1778.

« Ledit jour, Anne-Marie Pertt (Pertlin),
« âgée de cinquante-sept ans, femme de Léopold
« Mozart, maître de chapelle de Salzbourg, en
« Bavière, décédée d'hier, rue du Gros-Chenet,
« a été inhumée au cimetière en présence de
« Wolfgang Amadi (Amédée) Mozart, son
« fils, et de François Heina, trompette de che-
« vau-légers de la garde du roi.
« *Signé :* Mozart, Heina, Trisson (vicaire). »

Après le malheur qui venait de le frapper, le
séjour de Paris devint insupportable à Mozart ;
il s'en éloigna rapidement et alla retrouver son
père. Dans ces circonstances, fatigué de ses efforts
infructueux pour se faire une position, il se vit
contraint d'accepter en 1779 la place d'organiste
de la cour, à Salzbourg, et l'année d'après, celle
d'organiste de la cathédrale. Voilà donc où était
arrivé, à l'âge de vingt-trois ans, le plus étonnant
des musiciens modernes, après quinze années
de succès inouïs ! Il ne lui était pas même
permis de prouver, par de nouveaux ouvrages,
que le passé de sa vie n'était que le prélude de
l'avenir.

Une heureuse circonstance vint le tirer pour
un instant de l'abattement où s'épuisaient ses
forces. Partisan enthousiaste de la musique de
Mozart, le prince électoral de Bavière, Charles-

Théodore, le fit appeler à Munich au mois de
novembre 1780, et lui confia la composition
d'*Idoménée*, opéra sérieux en trois actes.
Parti de Salzbourg dans le mois de novembre
1780, Mozart se mit immédiatement à l'ou-
vrage, et par un prodige d'activité, il put faire
commencer les répétitions des deux premiers actes
le 1^er décembre suivant. Cependant, cet ou-
vrage est une transformation complète de l'art :
c'est la création originale des formes et des
moyens de toute la musique dramatique venue
après lui. Le caractère mélodique de l'*Ido-
ménée* ne rappelle ni la musique purement ita-
lienne, ni la musique allemande formée sous
l'influence de celle-ci par Graun, Hasse et
Benda, ni le style français, ni enfin la modifi-
cation de ce style par Gluck. Mozart tire tout
de son propre fonds, et son ouvrage devient le
type d'une musique aussi nouvelle dans son
expression, dans la disposition de la phrase,
dans la variété de développements de l'idée
principale, que dans la modulation, l'harmonie
et l'instrumentation. Rien de ce qui existait au-
paravant ne pouvait donner l'idée de l'ouverture
d'*Idoménée*, de l'air *Padre, germani*, de
celui d'*Electre*, au premier acte, de celui d'*I-
lia*, accompagné de quatre instruments obligés,
ni des chœurs *Pietà, Numi !* et *Corriamo, fug-
giamo*. Tout cela ouvre une époque nouvelle
de la musique dramatique, un monde d'inven-
tions ; époque qui s'est développée jusqu'à nos
jours ; monde où tous les musiciens ont été cher-
cher la vie depuis quatre-vingts ans. La pre-
mière représentation de ce bel ouvrage eut lieu
le 29 janvier 1781, pour l'anniversaire de la
naissance de l'électeur de Bavière. Une œuvre si
nouvelle semblait ne devoir pas être comprise
à son apparition : cependant elle excita l'en-
thousiasme de la population de Munich, et sur-
tout des musiciens, qui proclamèrent Mozart le
plus grand artiste de son temps.

Flatté des éloges prodigués à l'organiste de sa
cour, l'archevêque de Salzbourg, qui était de la
famille de Colloredo, s'en fit suivre à Vienne,
au mois de mars de la même année, le logea
dans son hôtel, mais le confondit parmi ses
domestiques, et même l'obligea à manger avec
ses cuisiniers. Une lettre de Mozart, écrite à cette
époque, peint avec amertume l'humiliation qu'il
éprouvait d'un pareil traitement. La crainte de
compromettre son père et de lui faire perdre
sa place, unique ressource du vieillard, était le
seul motif qui le retenait dans cette situation.
Il ne pouvait même se faire entendre dans les
concerts où il était souvent invité, sans en
avoir obtenu l'autorisation de son maître. Enfin,

il se plaignit un jour, et n'ayant reçu de l'archevêque que cette réponse : *Cherche ailleurs, si tu ne veux pas me servir comme je l'entends*, il donna sa démission. Libre désormais, il ne chercha plus de place et vécut de son travail ainsi que des leçons qu'il donnait. Quelques ducats, produit de ses leçons, furent pendant près d'une année, sa seule ressource. L'empereur Joseph II, qui n'avait de goût que pour la musique italienne, ne prenait pas garde au grand musicien né dans ses États, et le laissait languir dans la misère; cependant la comtesse de Thun et le prince de Cobentzel finirent par vaincre les répugnances du monarque, et *l'Enlèvement du Sérail* fut demandé à son illustre auteur pour le théâtre de la cour. Cet ouvrage, dont toutes les formes étaient nouvelles, excita d'abord dans le monde plus d'étonnement que de plaisir; mais les musiciens le proclamèrent un chef-d'œuvre; Prague, Munich, Dresde, Berlin, Stuttgard, Carlsruhe, confirmèrent l'opinion des artistes; et les courtisans de Vienne, pour éviter le ridicule, finirent par se ranger à l'avis du plus grand nombre. Cependant, l'empereur n'aimait pas, au fond, cette musique, trop forte pour son oreille, et toujours il y eut quelque réticence dans les éloges qu'il accordait à celui que les artistes plaçaient au-dessus de tous les musiciens de l'Europe. *Cela est trop beau pour nos oreilles*, disait-il à Mozart en parlant de *l'Enlèvement du Sérail; en vérité, j'y trouve trop de notes.* — *Précisément autant qu'il en faut*, répondit le musicien. Joseph II ne fit donner à Mozart que cinquante ducats pour la composition de cet opéra. Plus tard il lui accorda une pension de 800 florins avec le titre de compositeur de la cour; mais pendant plusieurs années il ne lui demanda rien, à l'exception du petit opéra intitulé : *Le Directeur de spectacle*, qui fut représenté au château de Schœnbrunn en 1786. Son obstination à cet égard fit dire un jour par le compositeur à l'intendant qui lui payait ses honoraires : *Monsieur, c'est trop pour ce qu'on me demande, et pas assez pour ce que je pourrais faire.* On a peine à comprendre l'attachement que Mozart montra toujours pour un prince qui appréciait si mal et récompensait si peu son mérite; cependant ce fut cet attachement qui l'empêcha d'accepter les offres séduisantes que lui fit le roi de Prusse Frédéric-Guillaume II, lorsqu'il visita Berlin. Ce prince lui ayant demandé ce qu'il pensait de sa chapelle, il répondit avec sa franchise ordinaire : « Sire, « votre chapelle possède beaucoup d'artistes dis- « tingués, et nulle part je n'ai entendu exécuter « si bien des quatuors; mais ces messieurs « réunis pourraient faire mieux encore — Eh « bien, lui dit le roi, restez avec moi : vous « seul pouvez faire ce changement : je vous « offre pour votre traitement annuel 3,000 écus « (11,250 fr.). — Quoi! me faudra-t-il aban- « donner mon bon empereur? » Le roi, touché de cette marque d'attachement désintéressé, ajouta : « Eh bien, pensez-y, mes offres subsis- « tent, ne viendrez-vous ici que dans un an. » Préoccupé de cette conversation, Mozart retourna à Vienne et consulta ses amis sur une circonstance si importante, qui devait décider de son sort; ils le pressèrent pour qu'il acceptât les offres du roi de Prusse, et il se décida à demander sa démission à l'empereur. Joseph II vit d'un coup d'œil la tache qu'imprimerait à son règne le départ d'un artiste si renommé, pour passer au service d'une cour étrangère, et, décidé à le retenir, il lui dit de l'air le plus affable : *Eh quoi! mon cher Mozart, vous voudriez me quitter?* Interdit à ces paroles, Mozart regarda le prince avec attendrissement et lui dit : *Majesté, je me recommande à votre bonté... je reste à votre service* (1). Aucune amélioration dans le sort du compositeur ne résulta de cet entretien. Lorsqu'il revint chez lui, un de ses amis lui demanda s'il n'avait pas profité de cette circonstance pour faire porter son traitement à une somme convenable : *Eh! qui songe à cela?* répondit Mozart avec colère. Cependant si la crainte de voir abandonner son service par un grand artiste pour passer dans une cour étrangère avait ému un instant l'empereur Joseph II, il est certain qu'il ne goûta jamais sa musique, trop forte pour son organisation musicale. Rien de plus significatif à cet égard que les révélations du poëte d'Aponte, auteur des excellents livrets des *Noces de Figaro* et de *Don Juan*. Je crois ne pouvoir mieux faire que de rapporter quelques passages de ses Mémoires, pour faire connaître quelle était la véritable situation de Mozart à la cour de Vienne.

« Wolfgang Mozart, dit d'Aponte, quoique doué « par la nature d'un génie musical supérieur « peut-être à tous les compositeurs passés, pré- « sents et futurs, n'avait pu encore faire éclater « son divin génie à Vienne, par suite de la cabale

(1) Rochlitz, qui a rapporté cette anecdote dans la *Gazette musicale de Leipsick*, prétend que Joseph II aimait passionnément la musique de Mozart, et qu'il lui dit : *Vous savez ce que je pense des Italiens, et cependant vous voulez me quitter!* Mais ces paroles sont en contradiction manifeste avec les faits connus. Si l'empereur eût aimé la musique de Mozart, il aurait voulu en entendre, et Rochlitz avoue qu'il ne lui en demanda point. Quant aux Italiens, Joseph II lui-même les avait appelés à son service; il les comblait de faveurs, et n'aimait que l'opéra bouffe.

« de ses ennemis : il y demeurait obscur et méconnu, semblable à une pierre précieuse qui, enfouie dans les entrailles de la terre, y dérobe le secret de sa splendeur. Je ne puis jamais penser sans plaisir et sans orgueil que ma seule persévérance et mon énergie furent en grande partie la cause à laquelle l'Europe et le monde durent la révélation complète des merveilles de cet incomparable génie.

« M'étant rendu chez Mozart, je lui demandai s'il lui conviendrait de mettre en musique un opéra composé tout exprès pour lui. — Ce serait avec beaucoup de plaisir, me répondit-il, mais je doute d'en obtenir la permission. — Je me charge de lever toutes les difficultés. — Eh bien, agissez....

« Causant un jour avec lui, il me demanda si je pourrais mettre en opéra la comédie de Beaumarchais intitulée *Les Noces de Figaro*. La proposition fut de mon goût. Je me mis à l'ouvrage, et le succès fut soudain et universel.... Au fur et mesure que j'écrivais les paroles, Mozart composait la musique ; en six semaines tout était terminé. La bonne étoile de Mozart voulut qu'une circonstance opportune se présentât et me permît de porter mon manuscrit à l'empereur. — Eh quoi ! me dit-il, vous savez que Mozart, remarquable pour la musique instrumentale, n'a jamais écrit pour le chant, sauf une seule fois, et cette exception ne vaut pas grand'chose ! — Moi-même, répliquai-je timidement, sans la bonté de l'empereur, je n'eusse jamais écrit qu'un drame à Vienne. — C'est vrai ; mais cette pièce de *Figaro*, je l'ai interdite à la troupe allemande. — Je le sais ; mais, ayant transformé cette comédie en opéra, j'en ai retranché des scènes entières, et j'en ai abrégé d'autres, ayant soin de faire disparaître tout ce qui pouvait choquer les convenances et le bon goût ; en un mot, j'en ai fait une œuvre digne d'un théâtre que Sa Majesté honore de sa protection. Quant à la musique, autant que j'en puis juger, elle me semble un chef-d'œuvre. — Bien ; je me fie à votre goût et à votre prudence : remettez la partition aux copistes. »

L'Enlèvement du Sérail avait été représenté à Vienne, le 13 juillet 1782. Le 4 août suivant, Mozart épousa Constance Weber, virtuose sur le piano, dont il eut deux fils. Pour subvenir aux besoins de sa famille, il ne possédait que son revenu fixe de huit cents florins, comme compositeur de la cour ; il trouvait le surplus dans le faible produit de ses compositions, dans les leçons de piano qu'il donnait chez lui, et surtout dans les contredanses et les valses qu'il écrivait pour les bals et les redoutes : car c'est à ce travail qu'était souvent condamnée la plume qui se reposait en écrivant *Don Juan*, *les Noces de Figaro*, *Cosi fan tutte*, et *la Flûte enchantée*. L'été, Mozart voyageait pour donner des concerts : c'est pour ces voyages qu'il a composé la plupart de ses concertos de piano. En 1783 parut son *Davidde penitente*, oratorio qui renferme des morceaux de la plus grande beauté, particulièrement un trio pour deux soprani et ténore qu'on peut mettre au rang de ses plus belles productions. L'année suivante, ses travaux prirent une activité prodigieuse qui se soutint jusqu'à sa mort. Les six beaux quatuors connus comme son œuvre 10ᵉ parurent en 1785 ; il les dédia à Haydn. Dans son épître dédicatoire, écrite avec une touchante simplicité, il dit au célèbre maître de chapelle du prince Esterhazy, que c'est de lui qu'il a appris à faire des quatuors. C'est à cette époque que le père de Mozart vint visiter son fils à Vienne, et pria Haydn de lui dire avec sincérité ce qu'il pensait du mérite de ce fils, objet des espérances et de l'ambition paternelles : *Sur mon honneur et devant Dieu*, répondit le grand homme, *je vous déclare que votre fils est le premier des compositeurs de nos jours*.

Après le petit opéra du *Directeur de spectacle*, joué au palais de Schœnbrunn en 1786, vint dans la même année la partition prodigieuse des *Noces de Figaro*, qui renferme plus d'idées nouvelles, de créations de tout genre et de véritable musique que ce qu'avaient produit toute l'Allemagne et l'Italie dans le genre dramatique depuis un demi-siècle. Les proportions de la partition des *Noces de Figaro* sont colossales : elle abonde en airs, duos, morceaux d'ensemble de caractères différents, où la richesse des idées, le goût et la nouveauté de l'harmonie, des modulations et de l'instrumentation se réunissent pour former l'ensemble le plus parfait. Les deux finales du deuxième et du quatrième acte sont seuls des opéras entiers, plus abondants en beautés de premier ordre qu'aucune autre production dramatique. Rien de ce qu'on connaissait avant *les Noces de Figaro* ne pouvait donner l'idée d'un pareil ouvrage. Le succès de cette admirable production de l'art le plus élevé fut général en Allemagne dès son apparition ; partout il excita l'enthousiasme, et de tous les opéras de Mozart, ce fut celui qui fut le mieux compris à son origine.

Il y a beaucoup de contradictions en ce qui concerne les ouvrages dramatiques de Mozart. On vient de voir que, suivant d'Aponte, Mozart composait la musique de *Figaro* au fur et à mesure qu'il en écrivait le livret ; Léopold Mozart,

au contraire, écrit à sa fille, le 11 novembre 1785 : « La musique (des *Noces de Figaro*) « ne me donne pas d'inquiétude : mais il aura bien « des courses à faire et beaucoup de discussions, « jusqu'à ce qu'il obtienne qu'on dispose selon « ses vues le libretto, qui est tiré de la comédie, « et qui a grand besoin d'être modifié. » Si l'on en croit Oulibicheff, dont le guide est le conseiller de Nissen, la cabale des ennemis de Mozart triompha à la représentation de l'ouvrage : « Le « public, dit-il, écouta jusqu'au bout avec froi- « deur : *Figaro* tomba tout du long et de long- « temps il ne put se relever à Vienne. » d'Aponte dit au contraire : « Enfin le jour de la première « représentation de l'opéra de Mozart arriva ; « elle eut lieu à la grande confusion des *maestri*. « Cet opéra eut un succès d'enthousiasme. » Ici le poète est évidemment dans le vrai, car Léopold Mozart écrit à sa fille, le 18 mai 1786 : « A la seconde représentation des *Nozze di Fi-* « *garo* on a répété cinq morceaux ; on en a re- « demandé sept à la troisième : un petit duo (*sa* « *l'aria*) a été chanté trois fois. » Il est hors de doute que la population viennoise, essentiellement frivole, n'a jamais été portée d'instinct vers la grande musique ; mais il y a eu de tout temps à Vienne beaucoup d'artistes et d'amateurs d'élite qui y ont dominé le goût du public. Les plus grands obstacles rencontrés par les œuvres sublimes de Mozart, dans la ville impériale, ont été quelques maîtres jaloux, à la tête desquels se plaçait toujours Salieri ; puis les chanteurs italiens à qui cette musique, trop belle par elle-même, était antipathique et le sera toujours, parce qu'elle ne leur laisse pas une part assez large dans le succès. Tout ce monde intriguait, dénigrait l'œuvre du maître avant la représentation, et le public, mis en défiance, n'osait porter un jugement favorable avant que les connaisseurs lui eussent fait la leçon. Il n'en était pas ainsi de la population de Prague, qui accueillit toujours avec une admiration vive et sincère et de prime abord les ouvrages dramatiques de Mozart. Le professeur Niemetschek, biographe de ce grand homme, raconte de cette manière le succès dont il a été témoin :

« La société de Bondini, troupe de chanteurs « italiens, qui exploitait alternativement les théâ- « tres de Leipsick, de Varsovie et de Prague, « entreprit de monter ici à Prague les *Nozze* « *di Figaro*, dans l'année même où l'opéra fut « composé. Dès la première représentation, le « succès égala celui que la *Flûte enchantée* « obtint plus tard. Je ne m'écarte en rien de la « vérité en disant que l'opéra fut joué pendant « tout l'hiver sans interruption et qu'il porta un « remède efficace à la détresse où l'entrepreneur « Bondini se trouvait alors. L'enthousiasme du « public était sans exemple ; on ne pouvait se « fatiguer d'entendre *Figaro*. Réduit pour le « clavecin, extrait en quintette pour la musique « de chambre, arrangé pour les instruments à « vent, métamorphosé en contredanses, l'opéra « se reproduisit dans toutes les formes, sans « qu'il fût possible aux amateurs d'en éprouver « de la fatigue. Les chants de *Figaro* retentis- « saient dans les rues, aux promenades, et l'a- « veugle de la guinguette était obligé d'apprendre « *Non più andrai farfallone amoroso*, s'il « voulait réunir un auditoire près de son violon « ou de sa harpe. »

Ce fut encore d'Aponte qui fournit à Mozart le sujet de son chef-d'œuvre d'expression dramatique, c'est-à-dire *Don Juan*. Cette fois, l'ouvrage fut écrit pour le théâtre de Prague, à l'occasion de l'arrivée dans cette ville de la grande-duchesse de Toscane. Mozart a toujours dit qu'il écrivit cette merveille de l'art pour la population de la Bohême, qui avait fait preuve de tant d'intelligence de la grande musique aux représentations de *Figaro*. Représenté le 4 novembre 1787, *Don Juan* fut porté aux nues par les habitants de Prague, qui le déclarèrent le plus beau, le plus complet de tous les opéras représentés jusqu'à ce jour. Bientôt après, il fut mis en scène à Vienne ; mais il y eut un sort très-différent. *Mal monté, mal répété, mal joué, mal chanté et plus mal compris*, dit avec raison Oulibicheff, il y fut complètement éclipsé par l'*Axur* de Salieri. d'Aponte dit aussi, en parlant de cette mise en scène à Vienne : *Don Juan ne fit aucun plaisir. Tout le monde, Mozart excepté, s'imagina que l'ouvrage aurait besoin d'être retouché*. Trop de beautés étaient accumulées dans cette partition, et ces beautés étaient d'un genre trop nouveau pour qu'elle fût comprise par le public dès son apparition ; quelques musiciens seulement virent que Mozart avait atteint dans cet ouvrage le dernier degré de l'invention et du sublime. Les gens du monde et les critiques en parlèrent diversement ; mais quand le temps eut fait justice de ces jugements sans valeur, l'Allemagne tout entière s'enthousiasma pour cette immortelle production du génie.

De retour à Vienne, au commencement de 1788, Mozart reprit ses travaux de composition instrumentale et vocale, où il déployait une merveilleuse activité. Ce fut alors qu'il commença à ressentir les premiers symptômes d'une maladie de poitrine, compliquée d'une affection nerveuse qui le jetait souvent dans des accès de

sombre mélancolie. Le travail était alors sa seule ressource contre ses tristes pensées, quoiqu'il augmentât son mal. Il écrivait avec une incroyable rapidité, et semblait plutôt improviser que composer ; cependant tous ses ouvrages portent le cachet de la perfection, sous le rapport de l'art d'écrire comme sous celui de l'invention. Ce fut dans cette année que, parmi beaucoup d'autres compositions, il écrivit ses trois dernières grandes symphonies. En 1789, il produisit son dernier quatuor, en *ré*, écrit pour le roi de Prusse ; un rondo (*Al desio*) ajouté dans les *Nozze di Figaro*, pour M^{me} Ferraresi del Bene ; une sonate pour clavecin seul (en *ré*) ; quatre airs écrits pour une cantatrice nommée M^{me} Villeneuve, lesquels furent intercalés dans les opéras italiens de Cimarosa et de Paisiello, *I due Baroni*, *Il Barbiere di Siviglia*, et *Il Burbero di buon core* ; le quintette (en *la*) pour clarinette, 2 violons, alto et violoncelle, 12 menuets et 12 allemandes pour orchestre, enfin, sa partition de *Così fan tutte*, charmant ouvrage qui fut représenté le 26 janvier 1790, et qui eut à Vienne un brillant succès.

Le mal qui le consumait prenait chaque jour un caractère plus alarmant. La crainte de la mort ne tarda point à s'emparer de son esprit, et le tourmenta jusqu'à ses derniers moments. Une pensée l'assiégeait incessamment : il ne croyait point avoir assez fait pour sa gloire ; elle lui faisait redoubler un travail qui épuisait ses forces. Ses amis essayaient de le distraire et le conduisaient dans un café ou estaminet voisin, où il retrouvait son goût passionné pour le billard ; mais rentré chez lui, il se livrait de nouveau au travail avec excès. S'il se promenait en voiture, il ne voyait rien, restait absorbé dans de tristes pensées, et marquait tant d'impatience, qu'il fallait le ramener chez lui, où il se hâtait de reprendre le travail qui le tuait. C'est dans cet état qu'il entreprit, à la demande de Schikaneder, directeur d'un théâtre de Vienne, la composition de *la Flûte enchantée*. Ce Schikaneder était à la fois directeur et acteur de son théâtre, écrivait de mauvais canevas de pièces, et même y mettait parfois des airs de sa façon. Les affaires de son théâtre étaient en fort mauvais état. Dans sa détresse il alla trouver Mozart, lui exposa sa situation, et pria l'illustre maître de lui venir en aide. — « Que puis-je faire pour vous ? — Me sau-
« ver, en écrivant pour mon théâtre un opéra
« dans le goût du public de Vienne. Vous pourrez
« faire la part de votre gloire et celle des con-
« naisseurs ; mais l'essentiel est de plaire au peu-
« ple de toutes les classes. Je vous fournirai le
« livret, et je ferai la dépense de la mise en
« scène. — Je consens à ce que vous me propo-
« sez. — Que me demandez-vous pour vos hono-
« raires ? — Vous m'avez dit que vous ne pos-
« sédez rien. Écoutez, je veux vous sauver, mais
« non perdre le fruit de mon travail ; je vous
« livrerai ma partition, dont vous me donnerez le
« prix que vous pourrez, mais en vous interdi-
« sant le droit d'en donner des copies. Si l'opéra
« réussit, je me payerai en vendant ma partition
« à d'autres théâtres. » Le marché fut conclu à ces conditions, et le maître se mit immédiatement à l'ouvrage pour enfanter cette sublime création connue en France sous le nom de la *Flûte enchantée*, mais plus exactement *la Flûte magique*, ouvrage d'un genre absolument différent des autres opéras de Mozart, où brillent une fraîcheur, une grâce, qu'on ne croirait pas avoir pu se trouver dans l'imagination d'un mourant. Pendant qu'il l'écrivait, il ne voulait interrompre son travail ni le jour ni la nuit. Souvent il tombait dans un épuisement absolu et avait des défaillances qui duraient plusieurs minutes ; mais les supplications de sa femme ni celles de ses amis ne purent jamais obtenir qu'il suspendît la composition de cet opéra, qui fut achevé au mois de juillet 1791 et joué le 30 septembre suivant, avec un succès dont il n'y avait jamais eu d'exemple à Vienne, car il en fut donné cent vingt représentations de suite. Mozart ne put assister qu'aux dix premières ; trop souffrant ensuite pour aller au théâtre, il mettait sa montre sur sa table, et suivait des yeux le mouvement des aiguilles pour savoir le morceau qu'on exécutait. Au milieu de ce triste plaisir, l'idée que tout serait bientôt fini pour lui le saisissait, et il tombait dans un profond accablement.

Le même enthousiasme qu'avait montré le public de Vienne pour *la Flûte magique* se manifesta dans toute l'Allemagne ; car on joua bientôt l'ouvrage sur tous les théâtres. Au mépris de sa promesse formelle, Schikaneder en avait vendu des copies. En apprenant cet acte de friponnerie, Mozart se contenta de dire : *Le coquin !*

C'est ici que se place une anecdote rapportée par Chr. Fr. Cramer dans une brochure écrite à Vienne en 1797, et publiée en français à Paris, en 1801, sous le titre : *Anecdotes sur W. G. Mozart*. Il résulte de son récit qu'un étranger mystérieux se présenta un jour chez l'illustre maître, lorsque déjà sa santé lui inspirait de vives inquiétudes, et lui avait demandé la composition d'une messe de *Requiem*, qu'il avait payée généreusement d'avance, sans vouloir dire son nom ; que plusieurs fois le même personnage s'était représenté à l'improviste pour recevoir la partition du *Requiem*, et que Mozart, frappé

de l'idée de sa mort prochaine, avait cru voir, dans ces apparitions, des avertissements du ciel. Le conseiller de Nissen qui, longtemps après la mort de ce grand homme, épousa sa veuve, rapporte le fait d'une manière plus simple et plus naturelle. Suivant sa version, Mozart travaillait à la *Flûte magique* lorsqu'il reçut une lettre anonyme par laquelle on le chargeait de composer une messe de *Requiem*, en l'invitant de fixer le prix de son ouvrage et d'indiquer le jour où son travail serait terminé. Étonné de cette étrange demande et du mystère dont on l'enveloppait, Mozart consulta sa femme qui lui conseilla de répondre par écrit qu'il consentait à faire ce qu'on lui demandait, sans pouvoir toutefois fixer le moment où le travail serait terminé, et qu'il en fixait le prix à certaine somme. Peu de temps après, le messager qui avait apporté la première lettre revint, et non-seulement il remit au compositeur la somme demandée, mais il ajouta qu'une augmentation considérable de salaire serait payée quand le *Requiem* serait achevé. Il ajouta que Mozart pouvait travailler à loisir, mais qu'il ne fallait pas chercher à connaître le nom de la personne qui demandait cette composition. Absorbé dans de sombres réflexions, Mozart n'écouta pas les observations de sa femme sur cette aventure singulière. Déjà il était préoccupé de la composition du *Requiem* demandé; il se mit immédiatement au travail, et y déploya tant d'activité, qu'il aurait épuisé le reste de ses forces, si un autre objet important ne fût venu le distraire de ce triste sujet d'occupation. L'époque du couronnement de l'empereur Léopold, comme roi de Bohême, était arrivée. L'administration du théâtre de Prague ne songea qu'au dernier moment à faire écrire un nouvel opéra pour cette circonstance : elle eut recours à Mozart dans les premiers jours du mois d'août; en lui annonçant que les états généraux de la Bohême avaient choisi *La Clémence de Titus*, de Métastase. Flatté de la préférence dont il était l'objet, il accepta les propositions qui lui étaient faites, quoique le terme qu'on lui fixait fût si court, qu'il fut obligé de réduire l'ouvrage en deux actes, de n'écrire que les morceaux principaux, et de faire faire le récitatif par un de ses élèves nommé Sussmayer (*voy.* ce nom). « Au « moment où il montait en voiture avec sa « femme pour se rendre à Prague, dit M. de « Nissen, le messager reparut, tel qu'un esprit, « et tirant la femme par la robe, il lui demanda « ce que deviendrait le *Requiem*. Mozart « s'excusa sur l'urgence du voyage et sur l'im- « possibilité où il avait été d'en prévenir le « maître inconnu du messager; mais que si « cette personne voulait attendre, il se mettrait « à l'œuvre après son retour. Le messager parut « satisfait de cette assurance. »

Au fond, les différences de ces deux versions sont peu importantes. Il ne s'agit pas de mettre en garde le public contre la supposition d'un événement surnaturel : ce qui importe, c'est que l'idée s'en est produite dans le cerveau de Mozart et a exercé une influence funeste sur sa santé. La demande d'un opéra pour le couronnement de Léopold vint faire une salutaire diversion à ses tristes pensées. Arrivé à Prague, il se mit au travail, et dans l'espace de dix-huit jours il eut terminé sa partition, dont il livrait les feuilles aux copistes à mesure qu'il les écrivait. Cependant il n'y a pas un morceau faible dans ce charmant ouvrage, qui fut représenté le 6 septembre 1791. Tous les airs, les duos, le finale du premier acte, et le trio du second sont d'une beauté achevée.

Ce nouvel excès de travail et l'exaltation qu'il lui avait donnée semblaient devoir anéantir les forces de Mozart; cependant les distractions qu'il trouva à Prague ranimèrent son courage et lui rendirent une partie de son ancienne gaieté. Quand il revint à Vienne, sa santé paraissait améliorée; son premier soin fut de terminer sa partition de *la Flûte magique*; il ne restait à écrire que l'ouverture et la marche des prêtres, au commencement du second acte; ces morceaux furent terminés en deux jours. On sait que l'ouverture a pour commencement de l'allegro une entrée fuguée sur ce motif :

Le professeur de piano de Berlin, Louis Berger, élève de Clementi, a accusé Mozart de plagiat, parce que la 2me sonate de l'œuvre VI de Clementi commence ainsi :

Mais, pour un génie comme celui de Mozart, ce n'est évidemment qu'une rencontre fortuite.

Après avoir terminé ce travail en si peu de temps, il se remit à la composition de son *Requiem*, et finit par se persuader qu'il venait de recevoir un avertissement du ciel, et qu'il travaillait à son hymne de mort. Rien ne put le distraire de cette idée funeste, qui acheva d'abattre le reste de ses forces. Sa femme, alarmée de sa sombre mélancolie et de sa faiblesse, voulut le reposer et le distraire; elle le conduisit au Prater (1) en voiture, par une belle matinée d'automne. Ce fut là que Mozart lui découvrit le secret de son âme sur le Requiem : « *Je l'écris pour moi-même*, dit-il en pleurant ; « *bien peu de jours me restent à vivre ; je ne « le sens que trop. On m'a donné du poison ; rien n'est plus certain*. Il est facile d'imaginer quel fut le serrement de cœur de la pauvre femme. Rentrée chez elle, elle envoya chercher le médecin qui fut d'avis d'enlever au malade sa fatale partition. Mozart s'y résigna, mais sa tristesse s'en augmenta. Néanmoins quelques jours d'un repos forcé lui procurèrent du soulagement. Le 15 novembre, sa situation fut assez bonne pour qu'il pût écrire une petite cantate (*l'Éloge de l'amitié*) qu'on lui avait demandée pour une loge de francs-maçons dont il était membre. En apprenant que l'exécution avait été bonne et que le morceau avait eu du succès, il se sentit ranimé. Il redemanda alors la partition du *Requiem*. Le croyant hors de danger, sa femme n'hésita pas à la lui rendre. Mais bientôt toutes ses douleurs physiques et morales reparurent avec plus d'intensité, et cinq jours après la fête maçonnique, il fallut le porter sur son lit, d'où il ne se releva plus. A peine était-il étendu sur cette couche mortuaire quand on lui apporta sa nomination de maître de chapelle de la cathédrale de Saint-Étienne, et des propositions avantageuses lui arrivèrent dans le même moment de plusieurs directions des grands théâtres dont l'attention venait d'être fixée par l'éclatant et universel succès de *la Flûte magique*. En apprenant coup sur coup ces tardives prospérités dont il ne devait pas jouir, Mozart s'écria : *Eh quoi ? c'est à présent qu'il faut mourir ! Mourir, lorsque enfin je pourrais vivre heureux ! Quitter mon art, lorsque delivré des spéculateurs sur mon travail et soustrait à l'esclavage de la mode, il me serait loisible de travailler selon les inspirations de Dieu et de mon cœur ! Quitter ma famille, mes pauvres petits enfants, au moment où j'aurais pu mieux pourvoir à leur bien-être ! M'étais-je trompé en disant que j'écrivais le Requiem pour moi-même ?*

Quinze jours s'écoulèrent dans de grandes souffrances, où les médecins reconnurent les symptômes d'une inflammation du cerveau. Sa foi, qui avait toujours été vive et sincère, conduisit Mozart à une parfaite résignation. Il eut le pressentiment de son dernier moment, car Sophie Weber, sa belle-sœur, étant venue demander de ses nouvelles dans la soirée du 4 décembre, il lui dit : *Je suis bien aise de vous voir ; restez près de moi cette nuit ; je désire que vous me voyiez mourir*. Elle essaya de lui donner quelque espérance. *Non, non*, dit-il, *je sens que tout est fini. J'ai déjà le goût de la mort sur la langue. Restez : si vous n'étiez pas ici, qui assisterait ma Constance ?* Sophie courut avertir sa mère, et revint presque aussitôt. Elle trouva Süssmayer debout près du lit de son maître : il soutenait de ses mains la partition du *Requiem* entr'ouverte. Après en avoir regardé et feuilleté toutes les pages avec des yeux humides, Mozart donna à voix basse ses instructions à son élève pour terminer l'œuvre ; puis il se tourna vers sa femme et lui recommanda de tenir sa mort cachée jusqu'à ce qu'elle eût fait prévenir Albrechtsberger (1) ; *car*, ajouta-t-il, *devant Dieu et devant les hommes, c'est à lui que ma place revient*. Le médecin entra dans ce moment et fit mettre sur la tête des compresses d'eau froide. L'ébranlement qui en résulta fit perdre immédiatement au malade le mouvement et la parole. La pensée seule vivait encore ; par un dernier effort, il tourna les yeux vers Süssmayer. Minuit sonna ; avant que le dernier coup eût retenti, Mozart expira (5 décembre 1791), sans avoir accompli sa trente-sixième année. Ainsi finit ce grand homme, dont l'enfance avait été environnée de prestiges et de caresses, mais qui, parvenu à l'âge d'homme, n'avait trouvé de

(1) Promenade favorite des habitants de Vienne.

(1) Voyez ce nom. Albrechtsberger obtint en effet la place de maître de chapelle de Saint-Étienne.

bonheur que dans ses travaux. A l'activité qu'il mit dans les dernières années de sa vie, il semble avoir eu le pressentiment de sa fin prématurée. On a retrouvé, après sa mort, le catalogue de ses compositions depuis le 9 février 1784 jusqu'au 15 novembre 1791, écrit de sa main : le détail en paraît presque fabuleux ! En 1784, six concertos de piano, le fameux quintette pour piano, hautbois, clarinette, cor et basson, deux sonates de piano, dont la grande en *ut* mineur, des variations, et le quatuor en *si* bémol, pour violon, de l'œuvre 10°. L'année suivante, les quatuors en *la* et en *ut* du même œuvre, trois concertos de piano, dont celui en *ré* mineur, le quatuor pour piano en *sol* mineur, la grande fantaisie en *ut* mineur, trois airs italiens, le beau quatuor et le trio ajoutés dans l'opéra de *la Villanella*, des chansons allemandes, des cantates de francs-maçons, un *andante* en *si* mineur, pour violon principal et orchestre, la grande sonate en *mi* bémol, pour piano et violon. En 1786, l'opéra intitulé *le Directeur de spectacle*, *les Noces de Figaro*, des duos, scènes et airs italiens pour plusieurs opéras, la grande symphonie en *ré*, trois concertos de piano, dont celui en *ut* mineur, un concerto pour cor, le quatuor pour piano en *mi* bémol, deux trios pour piano, violon et violoncelle, le quatuor en *ré* pour violon, le trio pour piano, clarinette et alto, la grande sonate à quatre mains en *fa*, et des variations. En 1787, *Don Juan*, les quintettes de violon en *ut* et en *sol* mineur, plusieurs airs italiens et allemands avec orchestre, des recueils de danses et de valses, des sérénades pour plusieurs instruments ; la sonate à quatre mains en *ut*, et une autre sonate pour piano et violon ; l'année suivante, les grandes symphonies en *ut*, en *mi* bémol et en *sol* mineur, plusieurs morceaux ajoutés à *Don Juan*, trois sonates pour piano, un concerto pour le même instrument, trois trios pour piano, violon et violoncelle, le trio en *mi* bémol pour violon, alto et basse, des rondeaux et morceaux détachés pour piano, plus de quarante danses et valses pour l'orchestre, des chansons allemandes, des canons, et l'instrumentation nouvelle d'*Acis et Galatée*, de Hændel. En 1789, deux quatuors pour violon, le beau quintette en *la* pour clarinette, deux violons, alto et basse, plusieurs scènes et airs avec orchestre pour divers opéras, deux sonates de piano, une multitude de danses et de valses, la nouvelle instrumentation du *Messie*, de Hændel. En 1790, *Così fan tutte*, deux quatuors de violon, le quintette en *ré*, la nouvelle instrumentation de *la Fête d'Alexandre* et *la Sainte-Cécile*, de Hændel, beaucoup de pièces détachées pour divers instruments.

En 1791, deux concertos de piano, deux cantates avec orchestre, le quintette en *mi* bémol, le quintette pour harmonica, des morceaux détachés pour plusieurs opéras, beaucoup de danses, de menuets et de valses ; enfin, dans les quatre derniers mois de sa vie, et lorsqu'il descendait dans la tombe, *La Flûte enchantée*, *la Clémence de Titus*, le bel *Ave verum corpus*, un concerto de clarinette pour Stadler, une cantate de francs maçons, et le célèbre *Requiem*.

Une polémique animée sur l'authenticité de ce dernier ouvrage s'est agitée en 1825, à l'occasion d'un article de Godefroid Weber, inséré dans l'écrit périodique intitulé *Cæcilia*. Déjà des doutes s'étaient élevés sur cette authenticité lorsque Breitkopf et Hærtel publièrent, en 1800, la partition de l'ouvrage. Plusieurs personnes en attribuaient la plus grande part à Sussmayer, élève de Mozart, et maître de chapelle à Vienne. Étonnés de pareilles assertions, les éditeurs prièrent Sussmayer de déclarer la vérité. La réponse de cet artiste parut dans le premier numéro de la *Gazette musicale* de Leipsick (4me année). Il y disait que la mort avait empêché Mozart de mettre la dernière main à son ouvrage, particulièrement dans l'instrumentation, et que le dernier morceau écrit par lui était le *qui resurget ex favilla*. Sussmayer déclarait qu'il était l'auteur de tout le reste. On ne parla bientôt plus de cette affaire, et l'on s'était accoutumé à considérer Mozart comme l'auteur unique du *Requiem* connu sous son nom, lorsque Godefroid Weber (*voy.* ce nom) éleva même des doutes sur la portion de l'ouvrage attribuée à Mozart par Sussmayer, et en donna une critique sévère, où il fit voir l'analogie des thèmes du premier morceau et du *Kyrie* avec ceux de plusieurs compositions de Hændel. Toute l'Allemagne se souleva contre la critique de Weber ; les pamphlets, les articles de journaux, les lettres particulières et même anonymes, rien ne lui fut épargné. Il prit alors le parti de faire imprimer à part sa critique, ainsi que la polémique qu'elle avait fait naître, et publia le tout sous ce titre : *Ergebnisse der bisherigen Forschungen über die Echtheit des Mozartschen Requiem* (Résultats des recherches faites jusqu'à ce jour sur l'authenticité du *Requiem* de Mozart), Mayence, Schott, 1826, in-8° de 120 pages. Parmi ceux qui intervinrent dans cette discussion, l'abbé Stadler, maître de chapelle à Vienne, fut celui qui jeta le plus de lumières sur l'objet en question, dans une dissertation qui a pour titre : *Vertheidigung der Echtheit des Mozartschen Requiem. Allen Verehrern Mozarts gewidmet* (Défense de l'authenticité du *Requiem* de Mozart,

dédiée à tous les admirateurs de ce grand homme), Vienne, 1827, in-8° de 30 pages. Weber n'accordait pas même à Mozart la part que lui laissait Süssmayer dans sa lettre : l'abbé Stadler au contraire l'augmente dans sa dissertation. Le premier présumait qu'on avait tiré de feuilles éparses des idées dont on avait fait le *Requiem* ; le second parle d'un manuscrit entier de la main de Mozart, qu'il avait sous les yeux ; une partie de ce manuscrit était sa propriété, l'autre appartenait à Joseph Eybler, maître de chapelle de l'église cathédrale de Vienne. Les deux parties de cette précieuse relique sont maintenant réunies à la Bibliothèque Impériale de Vienne. Weber ne se tint pas pour battu ; il s'obstina et fit paraître dans la *Cæcilia* de nouvelles observations qui ont été imprimées à part, sous ce titre : *Weitere Ergebnisse der weiteren Forschungen über die Echtheit des Mozart'schen Requiem* (Suite des résultats des recherches continues sur l'authenticité du *Requiem* de Mozart), Mayence, 1827, in-8° de 50 pages. L'abbé Stadler répliqua par un supplément à sa dissertation, intitulé : *Nachtrag zur Vertheidigung der Echtheit des Mozart'schen Requiem* (Supplément à la défense de l'authenticité du *Requiem* de Mozart), Vienne, 1827, in-8° de dix-huit pages. G. L. P. Sievers a essayé d'éclaircir de nouveau cette question et de résumer la polémique soulevée à ce sujet dans un écrit qui a pour titre : *Mozart und Süssmayer ein neues Plagiat, ersterm zur last gelegt, und eine neue Vermuthung, die Entstehung des Requiems betreffend* (Mozart et Süssmayer, nouveau plagiat démontré, et conjecture nouvelle concernant l'origine du *Requiem* de Mozart), Mayence, 1829, in-8° de XL et 77 pages. On croyait que la famille de Mozart mettrait fin à cette discussion dans la collection de documents pour la biographie de Mozart qu'elle a publiée à Leipsick en 1828 ; mais elle a gardé le silence à cet égard. Quoi qu'il en soit, il résulte des renseignements fournis par l'abbé Stadler que la plus grande partie du *Requiem* appartient réellement au grand artiste dont il porte le nom ; que le travail de Mozart finit avec le verset *Hostias*, et que le reste, y compris une partie du *Lacrymosa*, appartient à Süssmayer. J'ai constaté l'exactitude de ces faits par la lecture que j'ai faite, en 1830, de la partition originale, à la Bibliothèque impériale de Vienne, où j'étais accompagné d'Antoine Schmid, de Fischoff, de Charles Czerny, et de mon fils Édouard, à qui j'ai fait part de mes remarques.

En 1838, un opéra posthume attribué à Mozart, a été publié sous le titre de *Zaïde*, en partition réduite pour le piano. L'éditeur, André, d'Offenbach, était possesseur des manuscrits de Mozart, qu'il avait achetés de sa veuve. Il en a publié un intéressant catalogue thématique. Des réclamations se sont élevées en Allemagne et en France contre la publication de *Zaïde*, considérée comme une fraude commerciale. Il me semble que le caractère respectable et bien connu d'André devait le mettre à l'abri d'une pareille imputation. Lorsque je visitai sa maison, en 1838, on était occupé dans ses ateliers au tirage de cette partition ; j'en ai examiné quelques pages, et j'y ai reconnu la manière, le style des premiers ouvrages de Mozart, c'est-à-dire de *Mitridate* et de *Lucio Silla*, dont les partitions existent à la bibliothèque du Conservatoire de Paris. Je crois donc que *Zaïde* est de ce temps. Une circonstance de la vie de Mozart rend ma conjecture vraisemblable : une lettre de son père, datée de Milan, le 13 septembre 1771 (*G. N. V. Nissen, Biographie W. A. Mozart's*, p. 255), contient l'engagement qu'il avait contracté avec la direction du théâtre de Venise, pour écrire le deuxième opéra de la saison du carnaval de 1773, et d'être rendu à Venise le 30 novembre 1772 pour faire les répétitions ; mais retenu à Milan par les répétitions de *Lucio Silla*, il ne put exécuter cette deuxième clause de son contrat, et son opéra ne fut pas représenté à Venise. Cet opéra ne serait-il pas celui de *Zaïde*? Je ne puis trouver de place pour cet ouvrage qu'à cette époque de la vie de Mozart.

Ce grand homme paraît avoir été calomnié dans son caractère et dans les actions de sa vie. On a dit qu'il était dépourvu d'esprit, d'instruction, et qu'il ne comprenait que la musique ; ces assertions n'ont pas de fondement. Ses lettres prouvent qu'il y avait en lui de la finesse d'observation et qu'il saisissait à merveille le côté ridicule de l'importance des gens du monde. Il écrivait avec naïveté et ne visait point au trait ; mais tout ce qu'il dit est de bon sens. Il savait bien le latin, l'italien, le français, l'anglais, l'allemand, écrivait dans ces langues et les parlait avec facilité. Il n'était point étranger aux sciences : on cite même son habileté singulière dans le calcul et dans les opérations les plus difficiles de l'arithmétique. C'est lui-même qui réduisit en deux actes *la Clemenza di Tito* de Métastase, et qui en fit disparaître les quiproquos du deuxième acte, peu dignes d'un sujet si grave. Cette circonstance seule démontre qu'il entendait bien la scène et la rapidité de l'action dramatique. Enfin on ne peut citer de lui un seul mot qui justifie la réputation d'homme inepte que quelques écrivains français ont voulu lui faire. Ce

circonstance révélée par Rochlitz, qui en fut témoin, prouve que, sous une apparence distraite et quelquefois bizarre, il y avait dans l'organisation de Mozart un grand fond de raison et de sentiment. Après avoir rapporté une sorte de scène bouffonne que cet homme extraordinaire avait imaginée dans la maison de Doles, directeur de l'école Saint-Thomas à Leipsick, Rochlitz s'exprime en termes équivalents à peu près à ceux-ci (1) :

« Après que cette explosion de gaieté folle eut « duré quelques instants et que Mozart nous « eut parlé en vers burlesques, comme il le fai- « sait souvent, nous le vîmes s'approcher de la « fenêtre et jouer du clavecin sur les vitres, sui- « vant son habitude; il cessa alors de prendre « part à la conversation. Celle-ci, devenue gé- « nérale et plus sérieuse, continuait de rouler « sur la musique d'église. Quel dommage, dit « un des interlocuteurs, que beaucoup de grands « musiciens, surtout des anciens, aient eu le « même sort que beaucoup d'anciens peintres, « en appliquant les forces immenses de leur « génie à des sujets aussi stériles et aussi ingrats « pour l'imagination que le sont les sujets d'é- « glise! — A ces paroles, Mozart se retourna. « Tout son extérieur était complètement changé; « son langage ne le fut pas moins. Voilà bien, « dit-il, un de ces propos d'artiste comme j'en ai « souvent entendu. S'il y a quelque chose de « vrai là dedans chez vous, protestants *éclairés*, « comme vous vous appelez, parce que votre « religion est dans la tête et non dans le cœur, « il n'en est pas de même chez nous autres ca- « tholiques. Vous ne sentez ni ne pouvez sentir « ce qu'il y a dans ces paroles : *Agnus Dei, qui* « *tollis peccata mundi, dona nobis pacem !* « Mais lorsqu'on a été, comme moi, introduit, « dès sa plus tendre enfance, dans le sanctuaire « mystique de notre religion; que, l'âme agitée « de désirs vagues mais pressants, l'on a assisté « au service divin avec ferveur, sans trop savoir « ce qu'on venait chercher; quand on est sorti « de l'église fortifié et soulagé, sans trop savoir « ce qu'on avait éprouvé; quand on a compris « la félicité de ceux qui, agenouillés sous les « accords touchants de l'*Agnus Dei*, attendaient « la communion et la recevaient avec une indi- « cible joie, pendant que la musique répétait « *Benedictus qui venit in nomine Domini!* « oh! alors, c'est bien différent. Tout cela, il est « vrai, se perd ensuite à travers la vie mondaine; « mais du moins, quand il s'agit de mettre en « musique ces paroles mille fois entendues, ces « choses me reviennent; ce tableau se place « devant moi et m'émeut jusqu'au fond de l'âme. »
N'oublions pas que c'est un protestant qui rapporte ces paroles prononcées par Mozart, et avouons qu'abstraction faite de sa grandeur incomparable dans l'art, l'homme qui s'exprime ainsi n'est pas un esprit vulgaire.

On a dit que toutes ses affections, toutes ses idées, toutes ses émotions étaient concentrées dans la musique, et qu'il ne remarquait pas ce qui était en dehors de cet art. Cela n'est pas exact; il montra toujours le plus tendre attachement pour son père, sa mère, sa sœur, et eut pour la femme qui devint la sienne une affection véritable. Trop nerveux pour n'être pas sensible à tous les genres de beauté, il éprouvait de vives émotions à la vue d'une riante campagne, d'un site pittoresque, et lorsqu'il était en voyage, il faisait quelquefois arrêter la voiture pour se livrer à la contemplation de ces tableaux : alors il regrettait de ne pouvoir écrire les idées musicales dont il était assailli. Dans sa jeunesse, il avait formé des liaisons d'amitié vive et sincère, particulièrement avec le jeune musicien anglais Thomas Linley, et plus tard il conserva une bienveillance naturelle, qui se répandait sur tout ce qui l'entourait. Sa générosité allait jusqu'à l'excès et l'entraînait à des libéralités peu proportionnées avec ses ressources. On rapporte à ce sujet l'anecdote suivante : Un vieil accordeur de clavecin était venu mettre quelques cordes à son piano de voyage : « Bon vieillard, lui dit Mozart, « dites-moi ce qui vous est dû : je pars de- « main. » Ce pauvre homme, pour qui Mozart était un dieu, lui répondit, déconcerté, et en balbutiant : « Majesté impériale!... Monsieur « le maître de chapelle de sa majesté impériale!... « je ne puis.. Il est vrai que je suis venu plu- « sieurs fois chez vous... Vous me donnerez un « écu. — Un écu? allons donc! un brave homme « tel que vous ne doit pas se déranger pour si « peu. » Il lui mit quelques ducats dans la main. « Ah! majesté impériale ! » s'écria l'accordeur. — « Adieu, brave homme, adieu ». — Et Mozart entra dans une autre chambre, le laissant confondu de sa générosité. Il y a cent traits de ce genre dans sa vie. Cette générosité lui a été reprochée comme un défaut d'ordre; car il faut que l'envie gâte tout, même la bienfaisance. Eh! quand il serait vrai qu'un si grand artiste aurait mal compris la vie commune, où serait le mal ? Ceux que nous avons sous les yeux sont mieux appris à cet égard; mais aussi ce ne sont point des Mozarts!

Ceux qui, pour se venger de sa supériorité,

(1) *Anecdoten aus W. G. Mozarts Leben* etc., *Allgm. musik Zeitung*, t. I.

dirigeaient des attaques de tout genre contre son caractère, ont dit qu'il ne connaissait que sa musique, et qu'il n'estimait que lui-même. Ce reproche a peut-être fait avec bien plus de justesse à d'autres musiciens célèbres, tels que Haendel, Gluck et Grétry. Les sommités de l'art seules pouvaient plaire à un homme dont le génie concevait cet art sous le point de vue le plus élevé. Par le soin qu'il a pris de rajeunir l'instrumentation de quelques-uns des beaux ouvrages de Haendel, il a prouvé l'admiration qu'il avait pour son talent; il avouait même ingénûment qu'à l'exception de quelques airs qu'il avait colorés par les effets des instruments, il n'avait rien ajouté à la beauté des chœurs, et que, peut-être, il en avait affaibli le sentiment de grandeur. L'épître dédicatoire de ses quatuors de l'œuvre 10 à Haydn est aussi un témoignage non équivoque de la justice qu'il rendait aux œuvres de ce grand musicien. De son temps les compositions de Bach, restées en manuscrit dans le nord de l'Allemagne et dispersées dans les mains de ses élèves, étaient peu connues du reste de l'Europe. Lorsque Mozart visita Leipsick en 1789, Doles, directeur de musique à l'école de Saint-Thomas, fit exécuter en son honneur quelques motets à quatre voix de ce créateur de l'harmonie allemande. Dès les premières mesures, l'attention de Mozart fut excitée, son œil s'anima, et quand le premier morceau fut fini, il s'écria : *Grâce au ciel! voici du nouveau, et j'apprends ici quelque chose.* Il voulut examiner cette musique qui venait de produire tant d'effet sur lui ; mais on n'en possédait pas les partitions... Pour y suppléer, il fit ranger des chaises autour de lui, y étala les parties séparées, et portant l'œil rapidement des unes aux autres, il passa ainsi plusieurs heures dans la contemplation des productions d'un homme de génie. C'est encore Rochlitz qui nous apprend cette circonstance de la vie du grand homme. Il parlait avec estime de Gluck, de Jomelli et de Paisiello, mais il ne pouvait souffrir la musique médiocre; elle irritait ses nerfs, le mettait au supplice et ne lui laissait pas même la patience nécessaire pour dissimuler son ennui; ce qui lui fit beaucoup d'ennemis parmi les auteurs de cette musique si mal accueillie par lui.

Les marchands de musique abusèrent étrangement de l'insouciance de Mozart pour ce qui était de sa fortune. La plupart de ses sonates et de ses morceaux détachés pour le piano ne lui ont rien rapporté. Il les écrivait pour des amis ou pour des personnes du monde qui désiraient avoir quelque chose de sa main. Cela explique pourquoi, parmi ses œuvres, il se trouve des choses peu dignes de son talent. Souvent il était obligé de proportionner les difficultés de ces morceaux à la capacité de ceux à qui ils étaient destinés, et il les jetait sur le papier avec beaucoup de rapidité. Les éditeurs savaient ensuite se procurer des copies de ces ouvrages, et les publiaient sans son aveu. Plusieurs ont fait ainsi de grands bénéfices sans avoir rien avancé. Un des amis de Mozart lui dit un jour : « Il vient de paraître chez N.... une suite de va-
« riations sous votre nom; sans doute vous le
« savez? — Non. — Et pourquoi ne vous y op-
« po-ez-vous pas? — Que voulez-vous que je
« fasse? Cela ne vaut pas la peine d'y faire at-
« tention. Cet homme est un misérable! — Mais
« il ne s'agit pas de l'intérêt : il y va de votre
« honneur. — Bah! malheur à qui me jugera
« sur ces misères. »

Mozart a été le plus grand pianiste de son temps en Allemagne. Il a été le fondateur de l'école de Vienne, continuée par Beethoven, Wœlfl et Hummel. Son exécution se faisait remarquer par une grande précision, et par un style à la fois élégant et expressif. Lorsque Clementi fit son premier voyage à Vienne, en 1787, il s'établit entre les deux artistes une lutte de talent dans laquelle ni l'un ni l'autre ne fut vaincu, parce que tous deux brillaient par des qualités différentes. Cette rivalité ne dégénéra point en haine, comme il arrive trop souvent en pareille occurrence : Mozart parle de Clementi avec une haute estime et même avec amitié, dans ses lettres à sa sœur. Cet homme, prodigieux dans tous les genres, l'était autant dans ses improvisations au piano ou à l'orgue que dans ses compositions. Il y avait tant de profondeur, de richesse d'harmonie et d'éclairs d'imagination dans sa manière de développer un thème donné, qu'il était difficile de se persuader qu'il improvisait et n'exécutait pas un morceau préparé avec soin.

Aucun musicien, de quelque époque que ce soit, n'a possédé, comme Mozart, le génie universel de l'art. Dans toutes les parties de cet art, il s'est élevé au plus haut degré. Lui seul, entre ses contemporains de l'Allemagne, a compris le but de la musique d'église. Tout n'est pas également bon dans les œuvres de ce genre qu'on a publiées sous son nom, parce qu'il s'y trouve beaucoup de choses de sa première enfance; mais son grand *Kyrie* (en *ré*), ses messes n°ˢ 2, 4 et 5, son *Misericordias Domini*, à 4 voix, son *Ave verum corpus*, à 4 voix, ses hymnes et ses cantates d'église, sont des œuvres de la plus belle inspiration et d'un véritable caractère religieux. On y remarque d'ailleurs un

art d'écrire dont la pureté, sans froideur, est digne des plus beaux temps de l'école italienne, et l'on peut dire que Mozart est le seul compositeur allemand qui ait eu ce mérite. Dans le genre de l'oratorio, on ne connaît que son *Davidde penitente*, qui est plutôt une cantate développée qu'un véritable oratorio. Jamais l'expression mélancolique ne s'est élevée plus haut que dans cet ouvrage. Dans l'opéra, Mozart a certainement créé un art nouveau, ou plutôt, fait une transformation complète de l'art qui l'avait précédé. Absolument original dans les formes de la mélodie, dans l'instrumentation et dans la variété des coupes, il est devenu le modèle sur lequel se sont réglés tous les compositeurs qui l'ont suivi, et son influence se fait encore sentir de nos jours. C'est en lui empruntant des formes et des moyens que Rossini a transformé à son tour la musique italienne. Méhul avouait sans détour les obligations que les compositeurs dramatiques de son temps avaient eues à l'auteur de *Don Juan* pour la réforme de quelques parties de leur art. La révolution du drame lyrique a commencé à l'*Idoménée*. L'opéra de demi-caractère s'est élevé au dernier degré de perfection dans *les Noces de Figaro*; l'opéra romantique a été créé tout entier dans *Don Juan* et dans *la Flûte enchantée*.

Mozart n'a été faible dans aucune des parties de la musique instrumentale, et il y a imprimé le même mouvement d'ascension que dans la musique de théâtre. Ses grandes symphonies ont exercé de l'influence, même sur Haydn, son prédécesseur; cette influence se fait remarquer dans les douze symphonies que cet homme célèbre écrivit à Londres l'année même de la mort de Mozart et dans l'année suivante. Sa manière s'y est agrandie. La symphonie en *sol* mineur de Mozart est la découverte d'un nouveau monde de musique. On ne connaît rien de plus beau, de plus original, de plus complet que les quatuors des œuvres 10 et 18, et les quintettes en *ut* mineur, en *ré*, en *mi* bémol et en *sol* mineur. Les quatuors de piano sont à l'égal de ses plus belles inspirations; enfin ses concertos de piano ont tout à coup plongé dans l'oubli ce qui existait avant qu'ils parussent. Les petites pièces de tout genre, les morceaux pour instruments à vent, les contredanses, valses, etc., produits par la plume de Mozart font reconnaître à chaque instant le génie merveilleux qui daignait s'abaisser jusqu'à ces bagatelles. Je le répète, ce caractère d'universalité et de perfection que Mozart a imprimé à tous ses ouvrages, et la propriété de style de chaque genre qu'il a possédée au plus haut degré, en font un homme à part, et doivent le rendre l'objet de l'admiration et du respect des artistes dans tous les temps. Il fut le plus complet des musiciens. Dans ses œuvres le goût égale le génie, en dépit de l'opinion de quelques extravagants de notre temps, lesquels se persuadent que ces qualités sont incompatibles. En toute chose il fait ce qu'il faut, rien que ce qu'il faut. Sa pensée se développe logiquement et jamais ne tombe dans la divagation. La hardiesse de conception est toujours accompagnée de la raison, et ses épisodes les plus inattendus sont le fruit d'une inspiration spontanée; jamais on n'y aperçoit celui d'une recherche péniblement élaborée. De là vient que ses traits les plus hardis ne se présentent pas à l'état de problème à résoudre, mais saisissent l'auditoire par leur merveilleuse lucidité. Mozart étend autant que possible le domaine idéal de son art, mais sans tomber dans le vague d'une rêverie insaisissable. On l'a souvent comparé à Beethoven : à une certaine époque, ce fut pour le placer à un rang inférieur; le sentiment universel a bientôt fait justice de cette erreur. C'est toujours un tort de comparer des talents qui brillent par des qualités différentes. Beethoven, bien qu'il n'ait pas eu l'abondance mélodique de Mozart, son premier modèle; bien que ses inspirations laissent souvent apercevoir le travail, tandis que celles de son illustre prédécesseur sont toujours spontanées; bien qu'il n'ait ni son universalité, ni son inépuisable variété; bien qu'il ait plus de véhémence que de sentiment; enfin, bien que le goût lui manque souvent, et qu'il n'ait pas su, comme Mozart, contenir sa pensée dans de justes limites et dire beaucoup en peu de phrases, Beethoven, par le génie de la grandeur que Dieu avait mis dans son âme, par la hardiesse de ses déterminations, par son art admirable de présenter le sujet principal sous mille formes toujours originales, par l'inattendu de ses épisodes, par la plénitude harmonieuse de son instrumentation, et pour tout dire en un mot, par le caractère éminemment poétique de ses œuvres, est, après Mozart, le plus grand compositeur des derniers temps. Son génie est spécial : c'est celui de la musique instrumentale. Dans d'autres genres il est inférieur à lui-même, et surtout à son modèle. C'est le style propre de cette musique qui se révèle dans tout ce qu'il fait; on peut même dire que le caractère de sa pensée appartient surtout au talent de la symphonie, car ses sonates de piano, ses trios, ses concertos, sont des symphonies. C'est le même génie qui brille dans les belles parties de *Fidelio*; quand ce n'est pas cela, l'œuvre est faible, comme le *Christ au mont des Oliviers*. Ajoutons une dernière différence essentielle qui existe

entre ces deux grands artistes : Mozart alla toujours grandissant jusqu'à son dernier jour ; les onze dernières années de sa vie sont celles où se sont produites ses plus grandes œuvres et les plus parfaites ; tandis que, dans ses transformations, le talent de Beethoven s'obscurcit et diminue. Si Mozart, mort à trente-six ans, eût vécu dix ou douze années de plus, Dieu sait ce qu'il aurait produit dans sa marche ascendante! Beethoven, au contraire, déclinait quand il descendit dans la tombe.

La fécondité de Mozart tient du prodige : j'ai dit quelle immense quantité de compositions de tout genre a été enfantée dans les onze dernières années de sa vie; mais si l'on songe qu'il a employé plus de quinze ans à voyager, à organiser et à donner des concerts, le reste de sa carrière n'est pas moins étonnant. On n'a pas publié tout ce qu'il a produit, non-seulement parce que les éditeurs ont eu le bon esprit de choisir les ouvrages qui appartiennent à l'époque où son talent était formé, mais parce qu'on n'a retrouvé que longtemps après sa mort toutes ses productions. De temps en temps on en découvre encore, mais elles appartiennent en général aux premières époques de sa vie. Une collection complète des œuvres de Mozart, rangée par ordre chronologique, accompagnée de notes qui indiqueraient les circonstances dans lesquelles chaque ouvrage aurait été écrit, et d'analyses qui feraient remarquer les défauts, les beautés, et ce qui s'y trouve de nouveauté, serait sans doute la meilleure histoire du génie de cet artiste illustre ; mais où trouver l'homme capable de diriger une pareille publication, un éditeur pour l'entreprendre et des artistes et amateurs pour l'encourager? Dans le supplément de la grande Biographie de Mozart, publiée par sa famille, on trouve l'indication sommaire de toutes ses productions. André a publié le Catalogue des manuscrits originaux de Mozart qu'il avait achetés de sa veuve; mais ces publications sont devenues inutiles par le beau Catalogue chronologique et thématique des œuvres du grand homme que M. le docteur Louis de Kœchel vient de publier sous ce titre : *Chronologische thematisches Verzeichniss sæmtlicher Tonwerke W. A Mozart's*; Leipsick, Breitkopf et Hærtel, 1862, 1 vol. très-grand in-8° de 551 pages, avec des tables bien faites. Abstraction faite de l'admiration inspirée par un si grand génie, en jetant les yeux sur ce répertoire immense, on se sent accablé de stupéfaction en songeant que l'auteur de tout cela est mort à trente-six ans: 1° Deux oratorios, dont un à cinq personnages, et *Davidde penitente*, cantate à 3 voix et orchestre. — 2° 20 Messes avec orchestre, y compris le *Requiem*. 2° (bis) Huit vêpres et litanies. 2° (ter) 40 compositions pour l'église, renfermant *Te Deum*, litanies, offertoires, motets, hymnes et cantates d'églises. — 3° 10 cantates avec orchestre. — 4° 66 airs, duos et trios italiens, avec ou sans récitatif, et orchestre. — 5° 16 canons à 3 et 4 voix. — 6° Quelques solfèges pour des exercices de chant. — 7° 41 chansons allemandes, avec accompagnement de piano. — 8° 49 symphonies pour l'orchestre. On n'en connaît que douze; mais on trouve les thèmes de quelques autres, restées en manuscrit, dans le Catalogue thématique de M. de Kœchel, et André a fait connaître les autres par le Catalogue thématique des manuscrits originaux qu'il avait acquis de la veuve de Mozart. — 9° 15 ouvertures à grand orchestre. — 10° 33 sérénades et divertissements pour plusieurs instruments, parmi lesquels on remarque plusieurs morceaux d'harmonie pour des instruments à vent, qui sont de la plus grande beauté. — 10 (bis) 27 pièces diverses pour orchestre, marches et fragments de symphonies. — 11° 8 quintettes pour 2 violons, 2 violes et basse. 11° (bis) un idem avec cor. — 12° 32 quatuors pour 2 violons, alto et basse; un quatuor pour hautbois, violon, alto et basse, et deux quatuors pour flûte. — 13° 9 trios pour 2 violons et basse, et un trio pour violon, alto et violoncelle; on n'a publié que ce dernier. — 14° 7 concertos pour le violon; on n'en a publié que deux. — 14° (bis) cinq concertos pour la flûte. — 15° Cinq concertos pour le cor; on en a publié trois. — 16° Un concerto pour le basson. — 17° Un idem pour la trompette. — 18° Un concerto de clarinette. — 19° 27 concertos pour le piano, dont deux pour deux pianos et orchestre. Ces compositions sont du meilleur temps de Mozart ; vingt et un de ces concertos ont été publiés. — 20° Vingt-trois trios pour piano, violon et violoncelle. — 21° Un quintette pour piano, hautbois, clarinette, cor et basson. — 22° 21 sonates pour piano seul. — 22° (bis) 45 sonates pour piano et violon. — 22 (ter) 16 thèmes variés pour piano seul. — 23° 5 sonates pour piano à quatre mains, dont la valeur égale ce qu'on a fait de plus beau en musique instrumentale. — 24° Fantaisie idem. — 25° Sonate et fugue pour deux pianos. — 26° Fantaisie pour deux pianos. — 27° Quatre rondos pour piano seul. — 28° Une multitude de pièces détachées pour le piano à 2 et à 4 mains. — 29° Concerto pour trois pianos et orchestre, composé en 1777. — 30° Quintette pour clarinette, 2 violons, alto et violoncelle. — 31° 4 ballets et pantomimes. — 32° Musique pour une comédie latine intitulée *Apollo et Hyacinthe*, composée en 1767, il avait alors onze ans, pour l'université de Salz-

bourg. La partition originale forme 162 pages.
— 33° *Bastien und Bastienne*, opéra allemand, composé en 1768. — 34° *La Finta Simplice*, opéra bouffe, composé en 1768 pour l'empereur Joseph II. La partition originale forme 558 pages. — 35° *Mitridate*, opéra sérieux, en trois actes, composé à Milan en 1770. — 36° *Ascanio in Alba*, cantate dramatique en deux parties, à Milan, en 1771. — 37° *Lucio Silla*, opéra sérieux, à Milan, en 1773. — 38° *Zaide*, opéra vraisemblablement écrit dans la même année pour Venise. — 39° *La Finta Giardiniera*, opéra bouffe, à Munich, en 1774. — 40° *Il Re pastore*, pastorale en deux actes, à Salzbourg, en 1775. — 41° Chœurs et entr'actes pour le drame intitulé *Thamos*. — 42° *Idomeneo, Re di Creta*, opéra sérieux en trois actes, à Munich, en 1780. — 43° *Die Entführung aus dem Serail* (l'Enlèvement du Sérail), opéra-comique en deux actes, à Vienne, en 1782. — 44° *Der Schauspiel Director* (Le directeur de spectacles), opéra-comique en un acte, pour Schœnbrunn, 1786. — 45° *Le Nozze di Figaro* (le Mariage de Figaro), opéra bouffe en 4 actes, à Vienne, en 1786. — 46° *Il Dissoluto punito, ossia il Don Giovanni*, drame en deux actes, à Prague, en 1787. — 47° Trio et quatuor pour la *Villanella rapita*, à Vienne, en 1785. — 48° *Cosi fan tutte*, opéra bouffe en 2 actes, à Vienne, 1790. — 49° *Die Zauberflœte* (la Flûte enchantée), opéra romantique en deux actes, à Vienne, en 1791. — 50° *La Clemenza di Tito*, opéra sérieux en deux actes, à Prague, en 1791. — 51° 9 cantates de francs-maçons, avec orchestre. — 52° Plaisanterie musicale pour 2 violons, alto, 2 cors et basse. — 53° Environ 40 contredanses, menuets et valses pour orchestre, — 54° Quintette pour *harmonica*, flûte, hautbois, alto et violoncelle. — 55° Marches pour musique militaire. Jusqu'en 1777, c'est-à-dire avant la grande période du développement complet du talent de Mozart, le catalogue de ses œuvres s'élève à cent cinq. Les deux années 1778 et 1779, pendant lesquelles il perdit sa mère et courut à la recherche d'une position convenable sans pouvoir la trouver, furent une époque de découragement pour l'artiste : il n'y produisit rien qui soit remarqué. Mais 1780 marque le commencement de cette étonnante période de onze années pendant lesquelles furent créées toutes les merveilles de l'art qui immortalisent le nom de leur auteur. Cette époque commence par l'*Idoménée*. Le total des œuvres complètes de tout genre par Mozart est de *six cent vingt-six*. On en trouve tous les thèmes dans le beau Catalogue de M. de Kœckel.

Indépendamment de ces ouvrages, Mozart a jeté sur le papier une multitude immense d'idées dans des morceaux qu'il n'a point achevés : la plupart de ces fragments, dont on trouve l'indication détaillée dans le supplément de la grande Biographie de Mozart par le conseiller de Nissen, ont été possédés par l'abbé Stadler. On y remarque les commencements d'une symphonie concertante pour piano et violon avec orchestre; de cinq concertos pour piano et orchestre ; de trois rondos pour piano et orchestre; d'un quintette pour piano, hautbois, clarinette, cor anglais et basson; d'un sextuor pour piano, 2 violons, 2 cors et basse, et de 28 morceaux différents avec ou sans accompagnement, sonates, fugues, rondos, préludes, fantaisies, etc.; de plusieurs symphonies concertantes pour l'orchestre; d'un quintette pour violon, alto, clarinette, cor anglais et violoncelle; de douze quintettes pour 2 violons, 2 violes et violoncelle, dont quelques-uns ont depuis 70 jusqu'à 140 mesures terminées, et d'un trio en *sol* majeur pour violon, alto et violoncelle, dont la première reprise du premier morceau est achevée; de deux quintettes pour clarinette, 2 violons, alto et basse; de deux quatuors pour clarinette et 3 cors de bassette, et de plusieurs autres morceaux pour instruments à vent; de sept *Kyrie* pour 4 voix et orchestre, d'un *Gloria* et du psaume *Memento Domine;* d'une grande cantate allemande pour 2 ténors et basse, avec chœur et orchestre; de plusieurs duos, airs et récitatifs; d'un opéra italien et d'un opéra allemand. Plusieurs personnes possèdent aussi des manuscrits originaux de Mozart : les collections les plus considérables en ce genre sont celles d'André, à Offenbach, où se trouvent beaucoup de choses inédites, et de Stumpf, facteur de harpes, à Londres : celle-ci renfermait les partitions des quatuors, œuvres 10 et 18, des quintettes de violon, et de la grande fantaisie pour piano, en *ut* mineur. La première a été achetée de la veuve de Mozart 6,000 florins; la seconde, 500 livres sterling. Celle-ci a été disséminée dans la vente qui en a été faite à Londres, en 1847. M. de Kœckel a publié, à la suite de son grand Catalogue thématique des œuvres complètes et connues de Mozart, celui des ouvrages non achevés et des œuvres possédées par diverses personnes en manuscrits originaux : le nombre s'en élève à *deux cent quatre-vingt-quatorze*.

Les ouvrages publiés et dont on a fait des éditions dans toutes les grandes villes de l'Europe sont : 1 MUSIQUE D'ÉGLISE : 1° *Messe* à quatre voix et orchestre, n° 1 (en *ut*); Leipsick, Breitkopf et Hærtel. — 2° Idem, n° 2 (en *ut*); ibid.

— 3° Idem, n° 3 (en *fa*); Leipsick, Peters. — 4° Idem, n° 4 (en *la* mineur); Paris, Porro. — 5° Idem, n° 5 (en *si* bémol), Leipsick, Peters. — 6° Idem, n° 6 (en *ré*); Augsbourg, Lotter. — 7° Idem, n° 7 (en *sol*); Bonn, Simrock. — 8° *Kyrie* (en *ré* mineur), à 4 voix, orchestre et orgue; Offenbach, André. — 8° *bis*) 2 petites messes à 4 voix et orgue; Spire, Lang. — 9° *Te Deum* à 4 voix, orchestre et orgue; Vienne, Haslinger. — 10° *Ave verum corpus*, à 4 voix, 2 violons, alto, basse et orgue; Vienne, Diabelli, et Paris, Beaucé. — 11° *Misericordias Domini cantabo*, à 4 voix, et orchestre; Leipsick, Peters; Bonn, Simrock. — 12° *Alma Dei creatoris*, offertoire à 4 voix, 2 violons, basse et orgue; Vienne, Diabelli. — 13° *Sancti et Justi*, offertoire à 4 voix, 2 violons, basse et orgue; ibid. — 14° *Amavit eum Dominus*, idem; ibid. — 15° 6 psaumes à 4 voix et petit orchestre, liv. 1, 2, 3; Vienne, Artaria. — 16° *Sancta Maria* à 4 voix, 2 violons, viole, basse et orgue; Offenbach, André. — 17° *De Profundis* à 4 voix et orgue; Berlin, Trautwein; Paris, Beaucé. — 18° *Quis te comprehendat*, motet à 4 voix, violon obligé, orchestre et orgue; Vienne, Artaria. — 19° *Missa pro defunctis* (requiem), à 4 voix et orchestre; Leipsick, Breitkopf et Hærtel; Berlin, Trautwein; Vienne, Diabelli; Paris, Troupenas. Une nouvelle édition a été publiée à Offenbach, chez André, d'après le manuscrit de l'abbé Stadler et de Eybler. L'éditeur y a indiqué par les lettres M et S le travail de Mozart et celui de Süssmayer. — 20° *Regina Cœli lætare*, à 4 voix et orchestre, Vienne, Diabelli. — 21° *Requiem brevis*, petite messe de morts à 4 voix et orgue; Bonn, Simrock. — 22° Hymnes sur des textes allemands : n° 1, *Preis dir, Gottheit*, à 4 voix et orchestre; Leipsick, Breitkopf et Hærtel; n° 2, *Ob furchterlich tobend* (Ne pulvis), idem, ibid.; n° 3, *Gottheit, dir sey Preis*, idem, ibid. — 23° Cantates d'église à 4 voix et orchestre : n° 1, *Heiliger Gott*, Leipsick, Breitkopf et Hærtel; n° 2, *Allerbarmer, hære*, ibid.; n° 3, *Herr, Herr, vor deinem Throne*, ibid; n° 4, *Ewiger, erbarme dich*, ibid., n° 5, *Mæchtigster, Heiligster*, ibid.; n° 6, *Hoch vom Heiligthume*, ibid.; n° 7, *Herr, auf den wir schauen*, ibid. — 24° *Davidde penitente*, cantate à 3 voix, chœur et orchestre; Leipsick, Peters; Paris, Beaucé. — II. OPÉRAS : 25° *La Clemenza di Tito*, opéra serieux, partition; Leipsick, Breitkopf et Hærtel; idem en italien et en français, partition, Paris, Richault. — 26° *Cosi fan tutte*, opera bouffe, partition; Leipsick, Breitkopf et Hærtel. — 27° *Don Giovanni* (Don Juan), drame lyrique, partition; ibid. — 28° *Die Entführung aus dem Serail* (l'Enlèvement du Sérail), opéra-comique, partition; Bonn, Simrock. — 29° *Le Nozze di Figaro* (le Mariage de Figaro), opéra bouffe en quatre actes, partition; Paris, Richault; Bonn, Simrock. — 30° *Die Zauberflœte* (la Flûte enchantée), opera romantique, partition; Bonn, Simrock; Paris, Carli, Richault. Le même ouvrage traduit et arrangé sous le titre : *Les Mystères d'Isis*, partition; Paris, Sieber. — 31° *Idomeneo*, opéra serieux, partition; Bonn, Simrock. — 32° *Der Schauspieldirector* (le Directeur de spectacle), opéra-comique, partition réduite pour le piano; Leipsick, Breitkopf et Hærtel; Bonn, Simrock; Paris, Brandus. — 33° *Zaïde*, opéra sérieux, partition, réduite pour le piano; Offenbach, André. Un grand nombre d'éditions de tous les ouvrages précédents ont été publiées dans les principales villes de l'Europe, et dans toutes les langues, en partitions réduites pour le piano. — III. MUSIQUE DE CHAMBRE POUR LE CHANT : 34° 6 canons à 3 et 4 voix; Bonn, Simrock. — 35° Idem; ibid. — 36° *Das Lob der Freundschaft* (Éloge de l'amitié), cantate pour 2 ténors et basse, avec chœur et accompagnement de piano; Bonn, Simrock; Leipsick, Breitkopf et Hærtel. — 37° Chant maçonnique pour deux voix d'homme et chœur, avec accompagnement de piano; Leipsick, Peters. — 38° Chant d'adieu (*Abend ist*), à voix seule et piano. Chez tous les éditeurs de l'Allemagne. — 39° Grande scène et air détaché pour soprano, en italien; Offenbach, André. — 40° Airs détachés, 4 recueils; Vienne, Artaria. — 41° *Lieder* à voix seule, avec accompagnement de piano, 3 recueils; Bonn, Simrock. — 42° Récitatif et rondo pour soprano (*Non temer, amato bene*), Leipsick, Breitkopf et Hærtel. — IV. SYMPHONIES ET CONCERTOS : — 43° Symphonie à 10 parties, op. 7 (en *ré*); Bonn, Simrock. — 44° Idem à grand orchestre, op. 22; Offenbach, André. — 45° Idem, op. 25 (en *ré*); ibid. — 46° Idem, op. 34 (en *ut*); ibid. — 47° Idem, op. 38 (en *ut*); ibid. — 48° Idem, op. 45 (en *sol* mineur); ibid. — 49° Idem, op. 57 (en *ut*); ibid. — 50° Idem, op. 58 (en *ré*); ibid. — 51° Idem, op. 46 (en *sol*); Hambourg, Bœhme. — 52° Idem, op. 87 (en *ré*); Offenbach, André; — 53° Idem, op. 88 (en *ré*); ibid. — 54° Idem, op. 89 (en *si* bémol); ibid. — 55° Idem pour 2 violons, alto, basse, 2 hautbois et 2 cors (en *la*), œuvre posthume; Leipsick, Peters. Sieber a publié à Paris dix symphonies choisies de Mozart. Il y en a aussi une édition de Hambourg, et une autre de Brunswick. Les quatre grandes

symphonies en *ut*, en *re*, en *sol* mineur et en *mi* bémol, ont été publiées séparément en partition à Paris, Bonn et Mayence. Breitkopf et Haertel ont donné une édition de douze symphonies choisies en partition grand in-8°. — 56° Ouverture de la *Villanella rapita* (composée pour la représentation de cette pièce à Vienne), à grand orchestre; Leipsick, Peters. — 57° Symphonie concertante pour violon et alto; Offenbach, André. — 58° Symphonie concertante (en *mi* bémol) pour violon, hautbois, clarinette, cor, basson, violoncelle, alto et contrebasse; Augsbourg, Gombart. — 59° Concerto pour violon principal (en *mi* bémol), op. 76; Offenbach, André. — 60° Idem facile (en *re*), op. 98; ibid. — 61° Rondeau idem (en *ut*), op. 85; ibid. — 62° Adagio et rondo idem (en *si* bémol), op. 90; ibid. — 63° Sextuor pour 2 violons, alto, basse et 2 cors (en *re*), op. 61; Offenbach, André. On en a gravé deux autres à Paris, chez Pleyel, et à Augsbourg, chez Gombart, sous le nom de Mozart; mais c'est une supercherie commerciale: ces morceaux ne sont pas de lui. — 64° Sérénade pour 2 clarinettes, 2 cors et basson, op. 27; Offenbach, André. — 65° Cinq divertissements pour 2 hautbois, 2 cors et 2 bassons, op. 91; ibid. — 66° Sérénades pour 2 clarinettes, 2 hautbois, 2 cors et 2 bassons, n°° 1 et 2; ibid. — 67° Grande sérénade pour neuf instruments à vent, œuvre posthume; Bonn, Simrock. — 68° Concerto pour clarinette (en *la*), op. 107; Offenbach, André. — 69° Concerto pour basson (en *si* bémol), op. 96; ibid. — 70° 1er concerto pour cor (en *mi* bémol), op. 92; ibid. — 71° 2me idem (en *mi* bémol), op. 105; ibid. — 72° 3me idem (en *mi* bémol), op. 106; ibid. — V. QUINTETTES, QUATUORS ET TRIOS: 73° Quintettes pour 2 violons, 2 altos et violoncelle: n° 1 (en *ut*); n° 2 (en *re*); n° 3 (en *ut* mineur); n° 4 (en *si* bémol); n° 5 (en *sol* mineur); n° 6 (en *fa*); Vienne, Artaria, Mollo; Leipsick, Peters; Offenbach, André; Paris, Pleyel, Sieber, Janet. Tous les autres quintettes de violon publiés sous le nom de Mozart sont arrangés d'après d'autres compositions. — 74° Quintette pour clarinette, 2 violons, alto et basse (en *la*), op. 108; Offenbach, André; Paris, Sieber. Ce quintette a été arrangé pour 2 violons, 2 violes et basse. — 75° Trois quatuors pour 2 violons, alto et basse (en *ut*, en *mi* bémol, en *re* mineur), op. 1; Vienne, Artaria (édition originale) (1). — 76° Six idem (en *sol*, en *re* mineur, en *si* bémol, en *mi* bémol, en *la*, en *ut*), op. 10; ibid. — 77° Trois idem en *re*, en *si* bémol, en *fa*, op. 18, ibid. — 78° Un idem posthume (en *re*), Offenbach, André. — 79° Fugue idem en *ut* mineur; Vienne, Artaria. — 80° Quatuor pour flûte, violon, alto et basse (original), œuvre posthume; Vienne, Artaria. — 81° Quatuor pour hautbois, violon, alto et basse (original), op. 101; Offenbach, André. — 82° Grand trio pour violon, alto et violoncelle (en *mi* bémol), op. 19; Vienne, Artaria. Ces quintettes, quatuors et trios, dont on a fait une multitude d'éditions, sont les seules compositions originales de Mozart qui aient été gravées, mais on en a publié beaucoup d'autres qui sont ou tirés de ses autres œuvres, ou absolument supposées. On a placé aussi aux titres des quintettes et quatuors des numéros différents sur la plupart des éditions; ces numéros sont de fantaisie. Des collections complètes des quintettes, quatuors et trios de Mozart ont été publiées à Vienne, chez Artaria; à Leipsick, chez Breitkopf et Haertel, et chez Peters, à Paris, chez Pleyel, Sieber, et Schlesinger. Janet en a fait paraître une collection choisie. Ces mêmes compositions ont été aussi publiées en partitions in-8°, à Offenbach chez André, à Paris chez Richault, et à Manheim chez Heckel. — 83° Deux duos pour violon et alto (en *sol* et en *si* bémol), op. 23. Vienne, Artaria. On a publié beaucoup de morceaux de ce genre, sous le nom de Mozart; mais ceux-là seuls sont originaux. Il les composa pour Michel Haydn, qui avait un engagement pour en fournir douze, et qui, étant devenu malade, n'avait pas pu achever son ouvrage. — VI. MUSIQUE DE PIANO: 84° Concertos pour piano et orchestre: n° 1 (en *ut*); n° 2 (en *la*); n° 3 (en *fa*); n° 4 (en *si* bémol); n° 5 (en *ut*); n° 6 en *mi* bémol); n° 7 (en *ut* mineur); n° 8 (en *re* mineur); n° 9 (en *sol*); n° 10 (en *la*); n° 11 (en *si* bémol); n° 12 (en *fa*), n° 13 en *re*); n° 14 (en *mi* bémol); n° 15 (en *si* bémol); n° 16 (en *ut*); n° 17 (en *mi* bémol); n° 18 (en *si* bémol); n° 19 (en *mi* bémol), n° 20 (en *re*); Leipsick, Breitkopf et Haertel; n° 21 (facile); Offenbach, André. — L'éditeur Richault, de Paris, a publié la collection complète de concertos de Mozart pour le piano en partition. — 85° La collection complète des œuvres de Mozart pour le piano se compose, indépendamment des concertos, des morceaux dont le détail suit: *Quintette* pour piano, hautbois, clarinette, cor et basson. *Quatuors* pour piano, violon, alto et violoncelle, n° 1 (en *sol* mineur); n° 2 (en *mi* bémol); n° 3 en *mi* bémol). *Trios* pour piano,

(1) L'authenticité de ces quatuors a été contestée; je crois pourtant qu'ils ont été composés par Mozart, mais qu'ils sont l'ouvrage de sa jeunesse.

violon et violoncelle, n° 1 en *si* bémol ; n° 2 (en *ut*); n° 3 (en *sol*); n° 4 en *mi* bémol); n° 5 en *ut*; n° 6 (en *mi*); n° 7 en *si* bémol). Duos ou sonates pour piano et violon, n° 1 (en *ut*); n° 2 (en *fa*; n° 3 (en *ré*); n° 4 (en *fa*); n° 5 en *ut* ; n° 6 en *si* bémol); n° 7 (en *ré*; n° 8 (en *si* bémol); n° 9 (en *sol*); n° 10 (en *mi* bémol ; n° 11 (en *si* bémol,; n° 12 (en *fa*); n° 13 (en *ut*); n° 14 (en *la*); n° 15 (en *fa*); n° 16 (en *si* bémol); n° 17 (en *mi* bémol); n° 18 en *ut* mineur); n° 19 (en *mi* mineur); n° 20 (en *la*); n° 21 (en *fa*); n° 22 (en *ut*); n° 23 en *la*); n° 24 (en *ut*); n° 25 (en *ré*); n° 26 (en *mi* mineur); n° 27 (en *mi* bémol); n° 28 (en *sol*); n° 29 (en *fa*); n° 30 (en *ut*); n° 31 (en *fa*); n° 32 (en *si* b.); n° 33 (en *sol*); n° 34 (en *mi* b.); n° 35 (en *la*). Duos pour piano à 4 mains, n° 1 (en *ré*); n° 2 (en *ut*); n° 3 (en *fa* m.); n° 4 (en *fa*); n° 5 (fantaisie, variation et fugue en *si* bémol); n° 6 (duo pour deux pianos, en *ré*); n° 7 (fugue en *ut* mineur idem). *Sonates* pour piano seul, n° 1 (en *ut*); n° 2 (en *sol*); n° 3 (en *mi* bémol); n° 4 (en *si* bémol); n° 5 (en *ré*); n° 6 (en *fa*); n° 7 (en *ré*); n° 8 (en *ut*); n° 9 (en *la*); n° 10 (en *fa*); n° 11 (en *si* bémol); n° 12 (en *ré*); n° 13 (en *la* mineur); n° 14 (en *ré*); n° 15 (en *fa*); n° 16 (en *fa*); n° 17 (en *ut* mineur). *Fantaisies pour piano seul*, n° 1, 2, 3, *Thèmes variés* idem, n° 1 à 20. Breitkopf et Hærtel, à Leipsick ; Haslinger, à Vienne; André, à Offenbach; Pleyel et Carli, à Paris, ont publié des collections complètes des œuvres de Mozart pour le piano, et la plupart des éditeurs des grandes villes de l'Europe en ont donné les œuvres séparées.

Il existe environ vingt-cinq notices biographiques de Mozart, plus ou moins développées, indépendamment de celles qui ont été publiées dans les dictionnaires historiques dans toutes les langues : la plupart se copient et reproduisent des erreurs. Elles sont devenues à peu près inutiles depuis que trois grandes monographies de l'illustre compositeur ont été données par MM. de Nissen, Oulibicheff et Otto Jahn. La première a été publiée par le conseiller danois de Nissen, qui avait épousé la veuve de l'illustre compositeur, et qui possédait beaucoup de documents originaux. Cet ouvrage a pour titre : *Biographie W. A. Mozart's, von Georg Nikolaus von Nissen*; Leipsick, 1828. 1 vol. in-8° de 702 pages avec des planches et des portraits de Mozart et de sa famille. Dans la même année il a été publié un supplément à cet ouvrage, intitulé : *Anhang zu Wolfgang Amadeus Mozart's Biographie*; Leipsick, in-8° de 219 pages. Ce supplément contient divers catalogues des œuvres de Mozart et l'appréciation de ses compositions, de son talent et de son caractère. Dans la première partie on trouve beaucoup de lettres de Leopold Mozart et de son fils, ainsi que d'autres pièces authentiques qui jettent du jour sur diverses circonstances de la vie de l'artiste célèbre. Néanmoins, pour compléter tous les renseignements dont on a besoin à cet égard, il faut joindre à cet ouvrage la notice biographique du professeur Niemtschek (*Mozart's Leben*, Prague, 1798, in-4°), qui a été faite sur de bons matériaux, la brochure intitulée *Mozart's Geist* (Esprit de Mozart), Erfurt, 1803, in 8°, et les *Anecdotes sur Mozart*, traduites de Rochlitz, par Cramer, et publiées à Paris en 1801, in-8°. À vrai dire, le livre de Nissen n'est qu'un recueil de matériaux; mais recueil précieux, parce que les sources sont authentiques. Après ce livre est venue la *Nouvelle biographie de Mozart, suivie d'un aperçu sur l'histoire générale de la musique, et de l'analyse des principales œuvres de Mozart*, par Alexandre Oulibicheff, (*voy*. ce nom). Moscou, 1843, 3 volumes gr. in-8°. Cet ouvrage est tiré en grande partie de celui de Nissen et des notices de Niemtschek et de Rochlitz, pour la partie biographique. L'aperçu sur l'histoire de la musique, qui remplit toute la première partie du second volume, est tirée des livres de Burney et de Kiesewetter, et le point de vue de l'auteur est l'idée du progrès partiel jusqu'à Mozart, seul créateur de l'art complet. Tout le reste de l'ouvrage est rempli par l'analyse des œuvres de ce grand homme. La monographie de M. Otto Jahn a pour simple titre : *W. A. Mozart*. Elle ne forme pas moins de quatre gros volumes, dont le total des pages est de *deux mille quatre cent vingt-six*. Un esprit consciencieux de recherches s'y fait remarquer : l'auteur de ce livre paraît s'être proposé d'être plus consulté que lu. Un ecclésiastique, M. J. Goschler, chanoine honoraire, et ancien directeur du collège Stanislas de Paris, a donné une traduction française des lettres de la famille Mozart contenues dans la monographie du conseiller de Nissen, sous le titre : *Mozart, vie d'un artiste chrétien au 18me siècle, extraite de sa correspondance authentique, traduite et publiée pour la première fois en français*. Paris, ch. Douniol, 1857, 1 vol. in-8°. Une traduction anglaise de la même correspondance se trouve dans le volume publié par un bon musicien et critique nommé Edouard Holmes, et qui est intitulé : *The life of Mozart Including his correspondence*. Londres, 1845, in 8° de 364 pages. L'écrit publié par le docteur

Louis Nohl, de Heidelberg, sous ce titre : *W. A. Mozart. Ein Beitrag zur Aesthetik de Tonkunst* (W. A. Mozart. Essai sur l'esthétique de la musique), Heidelberg, 1860, in-8°, renferme des aperçus philosophiques assez justes sur la mission remplie par ce grand artiste dans le développement de l'art.

On connaît environ cinquante portraits de Mozart, gravés ou lithographiés en Allemagne, en France et en Angleterre.

Mme Mozart, née *Constance Weber*, qui avait épousé en secondes noces le conseiller de Nissen, est morte à Salzbourg le 6 mars 1842, à l'âge de quatre-vingt-cinq ans.

MOZART (Wolfgang-Amédée), second fils de l'illustre compositeur [1], est né à Vienne le 26 juillet 1791. Quatre mois et quelques jours après sa naissance, il perdit son père. Dès ses premières années il montra d'heureuses dispositions pour la musique, et sa mère le plaça sous la direction de Neukomm pour étudier cet art. André Streicher lui enseigna le piano, et Albrechtsberger lui donna des leçons de contre-point. Il reçut aussi des conseils de Haydn, qui avait pour lui une affection paternelle. Il était âgé de quatorze ans lorsqu'en 1805 il parut pour la première fois en public, dans un concert donné à son bénéfice, où il exécuta avec un talent déjà remarquable le grand concerto en *ut* de son père. Accueilli par les acclamations de l'assemblée lorsqu'il parut conduit par sa mère, il fut salué à plusieurs reprises par les applaudissements unanimes du public pendant l'exécution de son morceau. On entendit aussi avec plaisir dans le même concert une cantate qu'il avait composée en l'honneur de Haydn. Tout semblait lui présager un brillant avenir comme artiste ; mais la position peu fortunée de madame Mozart lui fit accepter pour son fils, en 1808, une place de maître de musique chez le comte Baworouski, qui l'emmena dans ses terres en Gallicie. Cinq ans après, le jeune Mozart alla se fixer à Lemberg, capitale du royaume, et s'y livra à l'enseignement du piano. Il vécut ignoré pendant près de huit ans ; mais il fit depuis 1820 jusqu'en 1832 un voyage dans une grande partie de l'Allemagne, donnant des concerts dans les villes principales qu'il visitait. Il y brilla par l'expression de son jeu sur le piano, et fit applaudir des compositions d'un mérite réel. Après avoir embrassé sa mère à Copenhague, et son frère à Milan, Mozart retourna à Lemberg au commencement de 1833. En 1840 il était à Vienne, où il reçut un accueil flatteur des artistes et du public. Il est mort à Carlsbad, le 30 juillet 1844, à l'âge de cinquante-trois ans. On a publié de sa composition : 1° Six trios pour flûte et deux cors, op. 11 ; Vienne, Haslinger. — 2° Premier concerto pour piano et orchestre, op. 14 ; Leipsick, Breitkopf et Haertel. — 3° Deuxième *idem*, op. 25 ; Leipsick, Peters. — 4° Quatuor pour piano, violon, alto et basse (en *sol* mineur), op. 1 ; Vienne, Haslinger. — 5° Sonate pour piano et violon, op. 15 ; Leipsick, Breitkopf et Haertel. — 6° Grande sonate pour piano, violon et violoncelle, op. 19 ; Leipsick, Peters ; Paris, Richault. — 7° Sonate pour piano seul, op. 10 ; Offenbach, André. — 8° Rondo pour piano seul ; Vienne, Haslinger. — 9° Environ dix thèmes variés pour piano, publiés à Vienne et à Leipsick. — 10° Polonaises mélancoliques pour piano seul, op. 17, 22 et 26. Leipsick et Lemberg. — 11° Quatre recueils de chansons allemandes avec acc. de piano ; Leipsick, Hambourg et Vienne.

MOZIN (Théodore), pianiste et compositeur, naquit à Paris en 1766 et entra jeune à l'École royale de chant et de déclamation fondée depuis peu de temps par le baron de Breteuil et placée sous la direction de Gossec. Son éducation terminée, il sortit de cette école en 1787, et devint professeur de piano à Paris. A la formation du Conservatoire, en 1795, il y fut appelé en qualité de professeur de piano ; mais la réforme qui fut opérée en 1802 lui fit perdre cet emploi, et dès lors il rentra dans l'enseignement particulier. Mozin est mort à Paris, le 14 novembre 1850, à l'âge de quatre-vingt-quatre ans. Il était pianiste élégant et gracieux, recherché dans sa jeunesse comme professeur de son instrument. On a gravé de sa composition : 1° Premier concerto pour piano et orchestre ; Paris, Lemoine aîné. — 2° Deuxième *idem* ; Paris, Naderman. — 3° Trios pour piano, violon et violoncelle, op. 7 ; Paris, Omont. — 4° Trio pour harpe, piano et cor, op. 9 ; Paris, Janet. — 5° Deux sonates pour piano et violon, op. 4 ; Paris, Janet. — 6° Deux *idem*, op. 5 ; *ibid*. — 7° *idem*, op. 11, 12, 14, 15 ; Paris, Janet, Naderman. — 8° *La Délivrance du Paladin*, duo pour piano et cor, op. 2 ; Paris, Dufaut et Dubois. — 9° Sonates pour piano seul, op. 7, 21, 22, 23 ; Paris, Janet, Érard, Richault. — 10° Fantaisies pour piano seul, op. 13, 16 ; Paris, Janet. — 11° Pots-pourris, nos 1 à 9 ; Paris, Naderman. — 12° Airs variés, *ibid.* ; Janet. — 13° Recueils de valses et de danses, *ibid*.

[1] L'aîné (Charles Mozart) était né à Vienne en 1784. Tout ce qu'on sait de sa personne, c'est qu'il était en 1817 fonctionnaire du gouvernement autrichien, à Milan. Il cultivait alors la musique comme amateur, et se faisait remarquer par un talent distingué sur le piano. Il est mort à Monza, en 1861.

Un frère de cet artiste, nommé *Benoît François*, fut comme lui élevé à l'École royale de musique du baron de Breteuil. Sorti de cette institution, il se livra à l'enseignement et publia quelques petites compositions pour le piano. Il gagnait beaucoup d'argent par ses leçons; mais il avait la passion du jeu et dissipait en un instant à la roulette ce qu'il avait amassé par son travail, puis il recommençait de nouvelles économies pour les soumettre aux mêmes chances de hasard. Retiré à Sèvres, près de Paris, vers 1830, il y est mort au mois de décembre 1857, à l'âge de quatre-vingt-onze ans.

MOZIN (DÉSIRÉ-THÉODORE), fils de *Théodore*, né à Paris, le 25 janvier 1818, commença ses études musicales sous la direction de son père. Admis au Conservatoire le 23 décembre 1833, il y devint élève de Zimmerman pour le piano. Au concours de 1836, il obtint le second prix de cet instrument, et le premier prix lui fut décerné en 1837. Après avoir reçu de Dourlen des leçons d'harmonie, il devint élève d'Halévy et de Berton pour la composition; le premier prix de contrepoint et de fugue lui fut décerné en 1839, et deux ans après il obtint le premier second prix du concours de composition de l'Institut. Depuis lors il ne s'est plus représenté à ce concours et s'est livré à l'enseignement. On a gravé de cet artiste : 1° *Études spéciales pour le piano*, op. 10; Paris, H. Lemoine. — 2° *Études de salon*, idem, op. 17, ibid. — 3° Variations brillantes sur un thème original, op. 2, ibid. — 4° Valses élégantes et brillantes, op. 15; ibid. — 5° Premier nocturne pour piano seul, op. 16; ibid. — Six Fantaisies sur *la Sirène*, op. 11; Paris, Brandus, et beaucoup d'autres compositions légères pour le même instrument.

MUCHLER (JEAN-GEORGES), né à Drecho, dans la Poméranie suédoise, le 23 septembre 1724, fut d'abord professeur à Stargard, et vécut ensuite à Berlin depuis 1773 jusqu'à sa mort, arrivée le 9 août 1819. Il a donné une traduction allemande des Traités de Harris sur l'art en général, la peinture, la musique et la poésie, etc. (*voy.* HARRIS), sous ce titre : *Harris's drey Abhandlungen über die Kunst, Musik, Malerei und Poesie*, etc.; Dantzick, 1756, in-8°. Il y a une autre traduction allemande de cet ouvrage, par J.-C.-F. Schultz (*voy.* ce nom).

MUCK (ALOIS), chanteur du théâtre de la cour, à Munich, naquit en 1761 à Neumark, où son père était directeur du collège. Après avoir fait ses premières études de chant comme enfant de chœur à l'église Saint-Emeran de Ratisbonne, et terminé ses études littéraires et son cours de philosophie au collège Saint-Paul, de cette ville, il se voua à la carrière du théâtre à l'âge de vingt ans. Appelé à l'Opéra de Munich en 1789, il y débuta avec succès, et obtint en 1791 sa nomination de chanteur de la cour. Il possédait une belle voix de basse et brillait comme acteur dans l'opéra et la comédie. Il s'est retiré de la scène en 1813.

MUCK (FRÉDÉRIC-JEAN-ALBERT), né à Nuremberg en 1768, occupa plusieurs emplois ecclésiastiques, et fut en dernier lieu doyen et inspecteur des écoles du district à Rothenbourg. Il a fait imprimer : 1° *Musikalische Wandfibel zum Gesang in Unterricht Volksschulen* Abécédaire musical en tableaux pour l'instruction du chant dans les écoles populaires), en collaboration avec Stephani; Erlang, J.-J. Palm, 1815, in-8° de 98 pages, avec un supplément de 10 pages, et 14 tableaux in-fol. — 2° *Lieder für die Jugend mit leichten Melodien für 2 Sopranstimmen* (Chants pour la jeunesse, avec des mélodies faciles à 2 voix de soprano), ibid. 1818-19, 2 livraisons in-fol. — 3° *Biographisches-Notizen über der Componisten der Choralmelodien im bairisch neuen Choralbuche* (Notices biographiques sur les compositeurs du nouveau livre choral de la Bavière); Erlangen, Palm, 1824, grand in-8°.

MUFFAT (GEORGES), compositeur allemand, étudia dans sa jeunesse la musique à Paris, au temps de Lulli. Il se rendit ensuite à Strasbourg, où il obtint la place d'organiste de la cathédrale; mais bientôt chassé par la guerre, il alla à Vienne, puis à Rome, où il resta jusqu'en 1690. De retour en Allemagne, il y fut nommé organiste et valet de chambre de l'archevêque de Salzbourg. En 1695, l'évêque de Passau le nomma son maître de chapelle et gouverneur des pages. On a sous le nom de ce musicien : 1° *Suavioris harmoniæ instrument. hyporchematica florilegium*, recueil consistant en 50 morceaux pour quatre ou cinq violes, avec basse continue; Augsbourg, 1695, in-fol. — 2° *Florilegium secundum*, etc., contenant 62 morceaux; Passau, 1698, in-fol. La préface de cet ouvrage, où Muffat rapporte les principales circonstances de sa vie, est écrite dans les quatre langues, latine, italienne, française et allemande. — 3° *Apparatus musico-organisticus*, consistant en 12 toccates pour l'orgue; Augsbourg, 1690. Muffat a laissé en manuscrit un recueil d'observations relatives à la musique; ce recueil existait dans l'ancien fonds de Breitkopf, à Leipsick.

MUFFAT (THÉOPHILE), fils du précédent, vécut à Vienne dans la première moitié du dix-huitième siècle, et y fut organiste de la cour et

maître de clavecin des princes et princesses de la famille impériale. Fux lui avait enseigné le contrepoint. On a publié de sa composition un recueil de pièces intitulé : *Componimenti musicali per il cembalo* ; Vienne, 1727, in-fol.; admirable recueil de pièces de clavecin d'un grand style et d'une remarquable originalité. Il est gravé sur cuivre et imprimé avec luxe. La rareté de ce volume est excessive, parce qu'il paraît qu'on n'en a tiré qu'un petit nombre d'exemplaires. Muffat a laissé en manuscrit beaucoup de pièces pour l'orgue et le clavecin qui sont indiquées de cette manière dans le catalogue de Traeg : 1° 6 *Parthien pour clavecin*. — 2° 8 *Parthien, toccates et fugues*, idem. — 3° 70 *Versets sammt 12 Toccaten besonders zum Kirchen-dienst bey Choral-demtern und Vesperen dienstlich* (72 versets et 12 toccates, particulièrement pour l'usage de l'église, etc.), in-4° oblong, gravé à Vienne, mais sans nom de lieu et sans date. On connaît de Muffat des préludes (*pro cembalo*), et des fugues pour l'orgue, dont Fischhoff (*voy.* ce nom) possédait une copie.

MÜHLE (NICOLAS), né en 1750, dans la Silésie, fut d'abord employé comme musicien, et quelquefois comme chef d'orchestre aux théâtres de Dantzick et de Kœnigsberg, puis alla s'établir à Munich, où il était, en 1783, répétiteur du théâtre de Schuch. Il a fait représenter, sur plusieurs théâtres d'Allemagne, les opéras dont les titres suivent : 1° *Fermor et Meline*. — 2° *Le Feu follet*. — 3° *Lindor et Ismène*. — 4° *Le Voleur de pommes*. — 5° *Die Wilddiebe* (Le Voleur de gibier). — 6° *Das Opfer der Treue* (Le Sacrifice de la fidélité, prologue). — 7° *Mit den Glockenschlag zwelf* (A midi précis). — 8° *L'École de chant*, 1792. — 9° *L'Ermite de Formenterie*, 1793.

MÜHLE (C.-G.), organiste à Dresde, né en 1802 à Liebenau, près de Pirna, obtint sa place et succéda à Schwabe, en 1822 ; il s'est fait connaître comme compositeur de musique de chant par les ouvrages suivants : 1° *Die Tonkunst* (La Musique), pour 3 voix seules avec chœur et accompagnement de piano ; Dresde, G. Thieme ; — 2° *Chants et Lieder* à voix seule avec accompagnement de piano ; ibid. ; — 3° *Agnus Dei* à 4 voix avec accompagnement d'orgue ou de piano ; ibid. — 4° 3 *Lieder* à voix seule et piano ; deuxième recueil ; ibid. — 5° 3 idem, troisième recueil ; ibid.

MÜHLENFELDT (CHARLES), directeur de musique à Rotterdam, né à Brunswick en 1797, perdit à l'âge de onze ans son père, qui était contrebassiste à la chapelle du prince. Déjà à cet âge, il avait acquis de l'habileté sur le violon et sur le piano. Son maître pour ce dernier instrument fut Volker ; Kelbe lui enseigna la composition. A peine âgé de douze ans, il entreprit de petits voyages à Wolfenbuttel, Hildesheim et Quedlinbourg, pour y donner des concerts ; plus tard, lorsque son talent se fut développé, il étendit ses courses, et se fit entendre avec un succès égal sur le violon et sur le piano. L'époque de ses voyages les plus longs est depuis 1820 jusqu'en 1824. Dans cette dernière année il s'est fixé à Rotterdam en qualité de directeur de musique. On a gravé de sa composition : 1° Concerto pour le piano (en *fa*), op. 1 ; Bonn, Simrock. — 2° Grand trio pour piano, violon et violoncelle, op. 38 ; ibid. — 3° Trio brillant idem, op. 39 ; ibid. — 4° Grande sonate pour piano et violon (en *ut* mineur), ibid. — 5° Polonaise idem ; Vienne, Haslinger. — 6° Variations sur le menuet de *Don Juan* ; Brunswick, Spehr. — 7° Grand quintette pour 2 violons, 2 altos et violoncelle, op. 30 ; Bonn, Simrock. — 8° Trois sonates pour piano et violon, op. 45 ; ibid. — 9° Grand rondo avec introduction pour piano à 4 mains, op. 49 ; ibid. Une ouverture à grand orchestre de cet artiste a été exécutée à Rotterdam en 1837.

MÜHLING (AUGUSTE), né en 1782 à Raguhne, petite ville du duché d'Anhalt-Dessau, a appris la musique à l'école Saint-Thomas de Leipsick, sous la direction de Hiller et de A.-E Muller. Ayant terminé ses études, il a été appelé à Nordhausen en 1809, comme organiste, directeur de musique du gymnase, et instituteur de chant à l'école de jeunes filles. Plus tard, il a été appelé à Magdebourg, où il a rempli les fonctions de directeur de musique et d'organiste du Dôme. Il y est mort le 2 février 1847. On a gravé de sa composition des pièces d'harmonie pour instruments à vent, op. 25 et 29 ; Leipsick, Breitkopf et Haertel, Probst ; des quatuors pour violon, op. 20 ; Leipsick, Breitkopf et Haertel ; des duos pour 2 violons, Leipsick, Hofmeister ; un quatuor pour flûte, 2 altos et violoncelle, op. 28, ibid. ; des duos pour deux flûtes, op. 26, ibid. ; un concerto pour basson, op. 21, ibid. ; beaucoup de pièces de différents genres pour piano ; une grande quantité de chants à plusieurs voix et à voix seule avec accompagnement de piano. Cet artiste s'est fait connaître avantageusement par des compositions sérieuses, au nombre desquelles on remarque ses oratorios intitulés : 1° *Abbadonna*, exécuté à Magdebourg en 1838. — 2° *Saint Boniface*, exécuté avec succès dans la même ville, en 1839 et 1840. — 3° *David*, qui ne fut pas moins bien accueilli en 1845. — 4° Une symphonie, qui fut entendue avec plaisir en 1831

MÜHLING (Henri-Jules), fils du précédent, né à Nordhausen le 3 juillet 1810, est directeur de musique et organiste de l'église Saint-Ulrich à Magdebourg. Une ouverture de sa composition a été exécutée au concert du Gewandhaus, à Leipsick, en 1838. Parmi ses ouvrages publiés, on remarque : 1° *Préludes et fantaisies pour l'orgue*, œuvre 3; Leipsick, Breitkopf et Haertel. — 2° *Compositions diverses pour l'orgue*, op. 5; ibid.

MÜLLER (André), musicien de ville à Francfort-sur-le-Mein, naquit vers 1570, à Hammelbourg, dans les environs de Fulde. Il a fait imprimer les ouvrages suivants : 1° *Teutsche Baletten und Canzonetten zu singen und auff Instrumenten zu brauchen, mit 4 Stimmen* (Ballets et Chansonnettes allemandes à 4 voix, pour être chantés ou joués sur les instruments); Francfort, 1600. — 2° *Teutsche weltliche Canzonetten mit 4 bis 8 Stimmen* (chansons allemandes choisies); ibid., 1603, in-4°. — 3° *Novi Thesauri, hoc est sacrarum cantionum 5-9 pluribusque vocibus in ecclesiâ concinendarum*; ibid., 1605, in-4°. — 4° *Neuwe Canzonetten mit 3 Stimmen, hiebevor von den Italis componirt, und mit teutsche Sprache unterlegt*, ibid., 1608, in-4°.

MÜLLER (Jean), compositeur de l'électeur de Saxe Jean-Georges II, né à Dresde au commencement du dix-septième siècle, florissait vers 1650. Il est mort sous le règne de l'électeur Jean-Georges III. On connaît de sa composition un recueil de chants à plusieurs voix intitulé : *Jubileum Sionis*; Jéna, 1649, in-4°.

MÜLLER (Georges), facteur d'orgues, né à Augsbourg, paraît avoir vécu en Italie vers la fin du dix-septième siècle. Il a construit un orgue à Solesino, dans l'État de Venise, en 1695.

MÜLLER (Jean), médecin à Copenhague, dans la seconde moitié du dix-septième siècle, a fait imprimer un livre intitulé : *De Tarentulâ, et vi musicæ in ejus curatione*; Hafniæ, 1679, in-4°.

MÜLLER (Henri), docteur et professeur de théologie, pasteur et surintendant à Rostock, naquit à Lubeck le 18 octobre 1631, et mourut à Rostock le 17 septembre 1675. Il a publié un livre intitulé : *Geistliche Seelen-Musick, in 50 Betrachtungen, und 400 auserlesenen Geist und Kraft-reichen, alten und neuen Gesangen, so mit schœnen Melodeien, und unter denselben 50 gantz neuen, gezieret sind* (Musique religieuse de l'âme, etc.); Francfort, 1668, in-12; ibid., 1684, in-24. Suivant Georges Serpilius (*Fortsetzung der Liedergedanken*, p. 39), il y aurait une première édition de ce livre, donnée à Francfort en 1659. Jean-Christophe Olearius donne des éloges au travail de Muller (*Entwurf einer Lieder Bibloth*, p. 59), et Arnkiel le loue (dans la préface de ses corrections des anciens livres de chant du Holstein, pages 6 et 7) pour les critiques, qui s'y trouvent, des altérations modernes introduites dans les chants anciens.

MÜLLER (Jean-Michel), directeur de musique et organiste à Hanau, naquit à Schmalkalde en 1683. Il vivait encore à Hanau en 1737. Il a publié de sa composition : 1° *12 Sonaten mit einer concertirenden Hautbois, 2 andern Hautbois oder Violoen, einer Taille, Fagot und G. B.* (12 sonates pour un hautbois concertant, 2 autres hautbois ou violons, ténor (de hautbois), basson et basse continue, op. 1), Amsterdam, 1729, in fol. — 2° *Psalm und Choralbuch aus Klavier mit einem richtigen Bass*, etc.; Francfort, 1729, in-4°. Une deuxième édition de ce recueil a été publiée sous ce titre : *Neu auf gesetztes vollstændiges Psalm und Choralbuch* (Livre de Psaumes et de Chorals nouvellement composé, dans lequel non-seulement on trouve les 150 psaumes de David, mais aussi les chants des deux Églises évangéliques, etc.); Francfort-sur-le-Mein, 1735, in-4°. — 3° *Variirte Chorœle und Psalmen mit einigen kurzen Præludien* (Chorals et Psaumes variés avec quelques préludes), 1re partie, 1735, in-4°; 2e partie, renfermant des préludes, des fugues et un concerto, 1737, in-4°.

MÜLLER (Jean), né à Nuremberg le 26 septembre 1692, alla faire ses études à Altdorf en 1709, puis alla, en 1714, les achever à Helmstadt, où il soutint une thèse qui a été imprimée sous ce titre : *De Elisæo ad musices sonum prophetâ, II Reg., III, v. 15*; Helmstadt, 1715, in-4°. Muller fut ensuite diacre à l'église de Saint-Sebald, à Nuremberg, et mourut dans cette ville, le 4 août 1744.

MÜLLER (Jean), né à Dobrawicz, en Bohême, au commencement du dix-huitième siècle, y était maître d'école vers 1750. Il avait du talent comme violoniste, et a écrit beaucoup de messes qui sont restées en manuscrit dans les églises de la Bohême.

MÜLLER (Godefroid-Éphraïm), né en 1712, à Wolkenstein, en Saxe, fut pasteur à Eibenstock, et mourut dans ce lieu le 12 mai 1752. On a de lui un petit écrit intitulé : *Historisch-philosophisches Sendschreiben an ein hohen Gœnner, von Orgeln, ihrem Ursprunge und Gebrauche in der alten und neuen Kirche Gottes, bei Gelegenheit der Einweihung einer neuen Orgel* (Lettre historico-philosophique à

une personne de haut rang, sur les orgues, leur origine, et leur usage dans les églises anciennes et nouvelles, etc.; Dresde, 1748, in-4° de 40 pages. Müller traite dans cet opuscule avec érudition : 1° du nom de l'orgue; 2° de ses diverses espèces; 3° il examine si les Hébreux ont eu des orgues; 4° quand elles ont été introduites dans l'Église; 5° si on les y doit tolérer, et quelle est leur utilité.

MÜLLER (Jean-Nicolas), greffier à Wurnbach, près de Nuremberg, occupait cette place en 1736, et en remplissait encore les fonctions en 1758. Il a publié de sa composition : 1° *Divertissement musical consistant en dix suites pour le clavecin*; Nuremberg, 1736, 1re et 2me parties. — 2° *Harmonisch Kerckenlust*, etc. (Délice harmonique religieux), consistant en 12 airs, 12 préludes et 12 fugues faciles pour l'orgue et le clavecin; Nuremberg, 1758.

MÜLLER (Chrétien), facteur d'orgues à Amsterdam, vraisemblablement Allemand de naissance, a construit, depuis 1720 jusqu'en 1770, c'est-à-dire pendant près de cinquante ans, les plus beaux instruments de la Hollande, et surtout le grand orgue si célèbre de Harlem. En 1770 il entreprit la construction d'un orgue dans l'église Saint-Étienne de Nimègue, qui aurait été le plus considérable de ses ouvrages, s'il avait pu l'achever suivant ses plans; mais il paraît qu'il mourut dans la même année ou dans la suivante, car ce fut Koning qui acheva l'instrument sur des dimensions moins étendues. Les ouvrages principaux de Müller sont : 1° Le grand orgue de Harlem, achevé en 1738; cet instrument a 3 claviers à la main, dont un pour le grand orgue, un clavier de récit, un pour le positif, et un clavier de pédale. Parmi les 60 registres répartis sur ces claviers, on trouve 4 jeux de 16 pieds ouverts, un bourdon de 16 sonnant le 32 pieds, une montre de 32 pieds ouverts, 12 jeux de 8 pieds ouverts, un double trombone de 32 pieds, une bombarde, un trombone de 16 pieds et un contre-basson de 16. Douze soufflets fournissent le vent à cette immense machine, dont le mécanisme, construit d'après l'ancien système, est la partie la plus défectueuse; mais la qualité des jeux est excellente. On trouve la disposition de cet orgue dans le deuxième volume des Voyages de Burney en Allemagne et dans les Pays-Bas, et dans le livre de Hess intitulé : *Dispositien der merkwaardigsten Kerk-Orgelen*. — Une autre description de ce grand orgue, par Jean Radeker, organiste et carillonneur à Harlem, a été publiée séparément (*voy.* Radeker). — 2° Un 16 pieds à l'église des Jacobins de Leuwarden, avec 3 claviers à la main, pédales et 38 jeux. — 3° Un 8 pieds à l'église luthérienne de Rotterdam, en 1749. — 4° Un 16 pieds à l'église réformée de Beverwyk, en 1757. — Un 8 pieds dans l'église luthérienne d'Arnheim.

MÜLLER (Théophile-Frédéric), musicien de la chambre et organiste de la cour du prince d'Anhalt-Dessau, a publié à Leipsick, chez Breitkopf, en 1762, six sonates pour le clavecin.

MÜLLER (Charles-Henri), organiste de la cathédrale de Halberstadt, naquit dans cette ville le 10 octobre 1734, et fut un des hommes les plus remarquables de l'Allemagne dans l'art de jouer de l'orgue, vers 1770. Il a beaucoup écrit pour l'Église; on cite au nombre de ses ouvrages une année entière d'offices religieux. Ses chœurs étaient particulièrement estimés; mais dans les airs, on lui reprochait une imitation servile, et même des plagiats du style de Graun. Le seul ouvrage de sa composition qu'il ait fait imprimer consiste en quatre sonates à quatre mains pour le clavecin. Il avait espéré que la publication de cet œuvre lui procurerait quelque aisance dans sa position peu fortunée; mais la plupart des exemplaires qu'il avait expédiés lui furent renvoyés en mauvais état, dans un moment où sa santé était chancelante; le chagrin qu'il en eut empira sa situation, et il mourut le 29 août 1782.

MÜLLER (Jean-Chrétien), né à Langen-Schland, près de Bautzen, fit ses études dans les collèges de Bautzen, de Zittau et de Lauban : il fut choisi pour remplir les fonctions de directeur du chœur dans cette dernière ville. En 1778, il se rendit à Leipsick, et y entra chez Breitkopf en qualité de correcteur des épreuves de musique. Hiller l'employa aussi comme violoniste à l'orchestre du concert, et le fit entrer à celui du théâtre. Muller est mort à Leipsick en 1796. Il a publié : 1° *La Joie*, ode de Schiller, mise en musique, avec accompagnement de piano; Leipsick, Breitkopf, 1786. — 2° *Chansons de chasseurs*, ibid., 1790, in-4°. — 3° *Anleitung zum Selbstunterricht auf der Harmonica* (Instruction pour apprendre seul à jouer de l'harmonica), Leipsick, Crusius, 1788, in-4° de 48 pages. On y trouve le portrait de Franklin, et 20 morceaux pour l'harmonica.

MÜLLER (Ernest-Louis), dit MILLER, musicien allemand et flûtiste, vécut à Berlin vers 1760, et y publia un trio pour trois flûtes qui eut beaucoup de succès, ainsi que plusieurs œuvres de duos pour le même instrument. Arrivé en France vers 1768, il s'arrêta d'abord à Dijon, y donna des leçons de flûte, et y eut pour élève le chevalier de Salles, qui, ayant été envoyé en garnison à Auxonne, l'emmena dans cette ville. Muller s'y maria et eut une fille, née en 1770,

qui, devenue danseuse de premier ordre, fut connue sous le nom de M⟨lle⟩ Muller, et devint plus tard M⟨me⟩ Gardel Muller, ou Muller, comme on l'appelait à Paris, alla s'établir dans cette ville en 1776. Il y eut une existence pénible pendant plusieurs années, quoiqu'il eût du talent, parce que son penchant pour le vin jetait du désordre dans ses affaires. Sa liaison intime avec son compatriote Vogel (voyez ce nom) augmentait encore ce défaut. En 1782, sa fille entra comme élève à l'école de la danse du théâtre de Beaujolais, quoique âgée à peine de douze ans, et s'y fit bientôt remarquer par sa grâce et la légèreté de ses pas. Elle passa ensuite à l'école de la danse de l'Opéra, et débuta avec un brillant succès, en 1786. Alors, la position de Muller s'améliora. Gardel, bon musicien et violoniste distingué, ayant reconnu son talent, lui confia l'arrangement et la composition de son ballet de *Télémaque*, représenté à l'Opéra en 1790. Le mérite de cette composition musicale fit beaucoup d'honneur à Muller et le releva dans l'opinion des artistes. La musique du ballet de *Psyché*, joué en 1799, acheva de classer Muller d'une manière honorable parmi les compositeurs. Il publia postérieurement quelques œuvres de duos pour flûte et violon et pour deux flûtes; mais ne voulant pas déroger, après ses succès de l'Opéra, il les fit graver sous le pseudonyme de *Krasinski*. Muller est mort à Paris en 1798. (Notes manuscrites de Boisjelou.)

MÜLLER (GUILLAUME-CHRÉTIEN), né le 7 mars 1752, à Wasungen, près de Meiningen, éprouva de grands obstacles de la part de ses parents pour se livrer à l'étude de la musique; néanmoins son goût passionné pour cet art lui fit surmonter toutes les difficultés qu'on lui opposait. Dès sa quinzième année, il composait déjà de petits morceaux pour l'église de son village. Son oncle, qui l'avait retiré chez lui, pendant qu'il achevait ses études à l'université de Gœttingue, lui avait aussi interdit l'étude de toute espèce d'instruments; ce qui n'empêchait pas qu'il fût en état d'accompagner au clavecin la basse chiffrée dans les concerts de la ville. Il alla passer ensuite deux ans à Kiel pour y suivre un cours de théologie; le chancelier de l'université de cette ville (Cramer) l'engagea à prendre la direction des concerts, pendant les années 1775 et 1776. Plus tard, il fut appelé à Brême en qualité de directeur de musique de la cathédrale, et de professeur à l'école qui y était attachée. Il y fonda vers 1782 une maison d'éducation, dans laquelle il fit fleurir le chant en chœur. Après quarante-neuf ans d'activité dans cette ville, il mourut le 6 juillet 1831, à l'âge de soixante-dix-neuf ans. Il avait imaginé un instrument composé comme l'harmonica à clavier, auquel il ajouta un hautbois et un jeu de flûte, et il donna à cette réunion de sonorités différentes le nom d'*Harmonicon*. Il a donné la description de cet instrument dans le journal allemand intitulé : *Genius der Zeit* (Génie du temps), Altona, 1796, mars, p. 277-296, sous ce titre : 1° *Beschreibung des Harmonicons, eines neuen musikalischen Instruments, von der Erfindung des Herrn M. W. Chr. Müllers*. Outre la description de son instrument, il donne dans cet écrit une histoire abrégée de l'*Harmonica*, que Gerber a rapportée dans l'article consacré à Müller, au 3⟨me⟩ volume de son Nouveau Lexique des Musiciens (p. 520-523) — 2° *Versuch einer Geschichte des Tonkunst in Bremen* (Essai sur l'histoire de la musique à Brême), dans l'*Hanseatischen Magazin*, Brême, 1799, tom. 1. — 3° *Versuch einer Æsthetik der Tonkunst in Zusammenhange mit den übrigen schönen Künsten nach geschichtlicher Entwickelung* (Essai d'une esthétique de la musique, etc.); Leipsick, Breitkopf et Hærtel, 1830, 2 vol. in-8°; ouvrage faible et superficiel qui ne répond pas à son titre. Le premier volume renferme des détails historiques sur la musique; le second, une espèce de chronologie des inventions et des époques principales de l'art, ainsi que des notices sur les artistes et les écrivains.

MÜLLER (HENRI-FRÉDÉRIC), musicien au service du duc de Brunswick, fut le père des quatre frères de ce nom, si célèbres par leur manière parfaite d'exécuter les quatuors. Il mourut à Brunswick dans un âge avancé, vers 1818. On a gravé de sa composition : 1° Variations pour le violon, sur un thème français, op. 6; Brunswick, Spehr. — 2° Différentes pièces en duos pour des instruments à vent. — 3° Des sonates pour piano et violon, op. 11; ibid. — 3° Manuel du pianiste (collection de pièces dans tous les tons); ibid. — 5° Des thèmes variés pour le piano; ibid. — 6° Marches idem; ibid. — 7° Des chansons allemandes avec accompagnement de piano, ibid.

MÜLLER (WENCESLAS OU WENZEL), compositeur devenu populaire en Allemagne par ses opérettes, naquit le 26 septembre 1767, à Turnau, dans la Moravie. Un maître d'école d'Alstedt lui enseigna les éléments de la musique. A l'âge de douze ans il avait déjà composé une messe, premier essai de son talent facile. Plus tard, Dittersdorf devint son ami, et lui donna des leçons de composition. En 1783, on lui confia la direction de la musique du théâtre de Brünn; trois ans après, il entra en la même qualité au théâtre Marinelli, à Vienne, et pendant vingt-deux ans il en rem-

plit les fonctions, déployant en même temps une prodigieuse activité dans la composition des opérettes, *Singspiel* et pantomimes, dont on porte le nombre à deux cents. En 1808, Müller suivit à Prague sa fille (M⁽ᵐᵉ⁾ Grünbaum) qui y était engagée comme première cantatrice ; mais il ne put s'accoutumer à la direction de la musique de ce théâtre, où l'on représentait des ouvrages absolument étrangers à ses habitudes. En 1813, il retourna à Vienne et entra comme directeur de musique au théâtre de Leopoldstadt. Il y passa aussi vingt-deux ans, non moins actif, non moins fécond qu'au théâtre Marinelli. Il est mort d'une fièvre nerveuse le 3 août 1835, aux eaux de Kurrol, en Moravie. Müller ne cherchait point à mettre des idées élevées et recherchées dans ses ouvrages : mais il saisissait fort bien l'esprit de la scène, et ses mélodies étaient remarquables par leur grâce naturelle et un certain air de franche originalité. C'est à ces qualités qu'il dut la vogue populaire de ses airs. Parmi ses opérettes, ceux qui ont eu le plus de succès sont : 1° *Das neue Sonntagskind* (le Nouvel Enfant du dimanche), en deux actes, 1794. — 2° *Die Schwester von Prag* (les Sœurs de Prague. — 3° *Der Jahrmarkt zu Grunewald* (la Foire de Grunewald), en 1797. — 4° *Die Zauber Trommel* (le Tambour magique), 1795. — 5° *Das Sonnenfest der Braminnen* (la Fête du Soleil des Bramines). — 6° *Le Bassoniste, ou la Guitare enchantée*, en trois actes, 1795. — 7° *Pizzighi*, en deux actes, suite du *Bassoniste*. — 8° *Der Alte überall und nirgend* (le Vieillard partout et nulle part). — 9° *Die Teufelmühle* (le Moulin du diable). Il y a plusieurs éditions de ces ouvrages et de quelques autres, en partition pour le piano, en quatuor de violon, et en harmonie.

MÜLLER (AUGUSTE-EBERHARDT), maître de chapelle du duc de Saxe-Weimar, naquit le 13 décembre 1767 à Nordheim, dans le Hanovre. Son père ayant été nommé organiste à Rinteln, il l'y suivit, et y reçut les premières instructions de musique. Ses progrès dans cet art furent si rapides, qu'à l'âge de huit ans il put déjà se faire entendre avec succès dans plusieurs concerts publics. En 1785, il fréquenta l'université de Leipsick pour y étudier le droit ; l'année suivante, il alla continuer cette étude à Gœttingue. N'ayant pu obtenir la place d'organiste de l'université, qui fut donnée à un autre étudiant, il se vit forcé de s'éloigner de cette ville, n'y ayant pas de moyens d'existence, et de retourner chez ses parents. Il n'y resta pas longtemps, car il entreprit de petits voyages pour augmenter son savoir en musique. A Brunswick, il trouva l'appui d'un parent qui lui procura les moyens d'y séjourner pendant plusieurs années. En 1789, il se rendit à Magdebourg, et y obtint la place d'organiste à l'église Saint-Ulrich. Il s'y maria avec la fille de l'organiste Rubert, pianiste distinguée. Son mérite le fit choisir, en 1792, pour diriger les concerts de la loge maçonnique et du concert noble. Vers ce même temps, il fit un voyage à Berlin, où il se lia d'amitié avec Marpurg, Fasch, Reichardt, et plusieurs autres hommes distingués. Son talent y fut apprécié, particulièrement lorsqu'il se fit entendre sur l'orgue à l'église Sainte-Marie. Marpurg rendit compte de cette circonstance dans la Gazette musicale de Berlin (page 42). C'est aussi à la même époque que parurent ses premières compositions à Berlin et à Offenbach. Le mérite de ces ouvrages et les succès de l'auteur lui procurèrent l'emploi d'organiste à l'église Saint-Nicolas de Leipsick, en 1794. Là seulement ses talents parurent dans tout leur éclat : il brilla également sur l'orgue à son église, et comme virtuose sur le piano et sur la flûte dans les concerts. Hiller, directeur de musique à l'église Saint-Thomas, ayant demandé en 1800 qu'on lui donnât un adjoint, à cause de son grand âge, ce fut Müller qu'on choisit, et la manière dont il remplit ses nouvelles fonctions prouva qu'il était digne de la confiance qu'on avait eue en lui. Bientôt il joignit à son nouvel emploi celui de directeur de musique des deux églises principales de Leipsick. Son influence rendit la situation de la musique prospère en cette ville. En 1807, la princesse héréditaire de Saxe-Weimar, pianiste distinguée, ayant désiré prendre des leçons d'harmonie de Müller, il y eut des négociations pour lui faire abandonner ses emplois de Leipsick ; enfin le duc régnant lui accorda le titre de son maître de chapelle, et Müller se rendit à Weimar en 1810. Quelques années après, sa santé commença à s'altérer, et une hydropisie se déclara : cette maladie l'enleva à l'art et à ses amis le 3 décembre 1817, à l'âge de près de cinquante ans.

Les ouvrages d'Eberhard Müller sont en grand nombre : leur liste se compose comme il suit : 1. MUSIQUE DE PIANO : 1° Concerto pour clavecin ou piano, dédié à la duchesse de Courlande et composé par A. E. Müller, organiste à l'église de Saint-Ulrich à Magdebourg ; Berlin et Amsterdam, Hummel. — 1° (bis) Grand concerto, op. 21 ; Leipsick, Breitkopf et Hærtel. — 2° Sonate pour piano, violon et violoncelle, op. 17 ; ibid. — 3° Sonates pour piano et violon, op. 18 et 36 ; Berlin et Leipsick. — 4° Sonates pour piano seul, op. 3, 5 ; Offenbach, André ; op. 7,

Leipsick, Breitkopf et Hærtel; op. 14, Leipsick, Peters; op. 26, ibid. 5° Caprices et fantaisies pour piano, op. 4, Offenbach, Andre; op. 29 et 31, Leipsick, Peters; op. 34, ibid.; op. 35, ibid. 41, — 6° Thèmes variés, op. 8, 9, 12, 15, 34, 37, et œuvre posthume; Leipsick, Berlin, Vienne, Hambourg. — II. MUSIQUE D'ORGUE : 7° Recueil de pièces d'orgue, 1re et 2me suites; Leipsick, Breitkopf et Hærtel. — 7° (bis) Sonate pour orgue à 2 claviers et pédale; ibid. — 7° (ter) Chorals variés idem; ibid. — III. MUSIQUE POUR FLUTE : 8° Concertos pour la flûte, op. 6, 10, 16, 19, 20, 22, 23, 24, 27, 30, 39; Leipsick, Breitkopf et Hærtel, Peters. — 9° Fantaisie avec orchestre, op. 41; Leipsick, Peters. — 10° Duos pour 2 flûtes, op. 13, 19, 23 (bis), 25, ibid. — IV. MUSIQUE POUR LE CHANT : 11° Cantate pour des fêtes de famille, à 4 voix avec accompagnement d'instruments à vent, Leipsick, Hofmeister. — 12° Chansons à voix seule avec accompagnement de piano; Hambourg, Bœhme. — V. OUVRAGES POUR L'INSTRUCTION : 13° Introduction pour bien exécuter les concertos de piano de Mozart, eu égard au doigter; Leipsick, Breitkopf et Hærtel, 1797, in-fol. obl. — 14° Méthode de piano ou instruction pour apprendre à bien jouer de cet instrument, Jéna, 1804, in-4°. Cette méthode n'est autre que celle de Lœhlein, dont Müller donnait une nouvelle et sixième édition. La septième, publiée à Leipsick, chez Peters, en 1819, ne porte plus que le nom de Muller. M. Charles Czerny en a donné une huitième édition sous ce titre : *Grosse Forte-piano-Schule von Auguste Eberhardt Müller, vormands Capellmeister in Weimar; Achte Auflage mit vielen neuen Beyspielen und einem vollständigen Anhange vom Generalbass versehen von Carl Czerny;* Leipsick, Peters, 1825, in-4° obl. Le même éditeur a donné une petite méthode de piano extraite de celle-là. La méthode de Müller a servi de base à Kalkbrenner pour la sienne. — 15° Pièces instructives pour le piano, à l'usage des commençants; Leipsick, Peters (en 3 suites). — 16° Méthode élémentaire pour la flûte; Leipsick, Peters. — 17° 8 tableaux pour le doigter de la flûte, depuis une jusqu'à quatre clefs; ibid. — 18° Sur la flûte et sur la manière d'en jouer (article de la Gazette musicale de Leipsick, 1re année, p. 193).

MULLER (F.-A.), compositeur et professeur de piano à Leipsick, vers la fin du dix-huitième siècle, naquit à Heldrungen, en Thuringe. Il a publié en 1796 : 1° 3 sonates pour piano ou harpe, avec accompagnement de deux cors et violon; Berlin. — 2° 3 petites sonates pour harpe ou piano. — 3° Sonate et rondo en caprice pour le piano; ibid., 1800. Cet artiste est mort à Leipsick, le 3 novembre 1842, dans un âge très-avancé.

MULLER (CHARLES-GUILLAUME), fils de Chrétien-Henri, naquit à Halberstadt le 12 mars 1770. Après avoir rempli pendant plusieurs années la place d'organiste de la cathédrale, il mourut dans cette ville le 8 novembre 1819. On a publié de sa composition : 1° Sonate pour piano à quatre mains, op. 12; Brunswick, Spehr. — 2° Deux idem, op. 13; ibid. — 3° Sonates pour piano seul, op. 14, 17, 19, 21, Brunswick et Halberstadt. — 4° Trois polonaises, idem, op. 18; Leipsick, Peters. — 5° Trois rondeaux; Halberstadt, Vogler. — 6° Plusieurs thèmes variés idem. — 7° Quelques pièces d'orgue.

MULLER (MARIANNE), dont le nom de famille était HELLMUTH, naquit à Mayence en 1772. Destinée au théâtre, elle parut dans les rôles d'enfant à Bonn, en 1780 et à Schwedt, en 1785, toutefois sa véritable carrière dramatique ne commença qu'en 1789, lorsqu'elle débuta à Berlin, comme première chanteuse. En 1792 elle épousa M. Muller, fonctionnaire du gouvernement. Elle n'abandonna pas la scène, et pendant près de vingt ans elle conserva à Berlin son emploi de première chanteuse. Elle ne possédait pas beaucoup de puissance dans la voix, mais elle chantait avec goût et expression.

MULLER (JEAN-EMMANUEL), cantor, organiste et maître de l'école des filles à Erbsleben, près d'Erfurt, naquit en 1774, au château de Vippach, non loin de cette ville. Il reçut de l'instituteur et du pasteur de ce lieu les premières leçons de chant et d'orgue, et son père lui enseigna à jouer un peu du violon. En 1785, on l'envoya à Erfurt, où il fut admis dans le chœur sous la direction de Weimar. L'organiste Kluge lui fit continuer ses études d'orgue et de piano, et Kittel lui donna des leçons d'harmonie et de composition. En 1795, il obtint la place d'organiste dans une des églises d'Erfurt; mais dans la même année il fut appelé à Erbsleben, où il est mort d'une fièvre nerveuse, le 25 avril 1839. Les compositions de cet artiste, au nombre de 87 œuvres, consistent en symphonies, ouvertures; quintettes, quatuors et trios pour des instruments à cordes; concertos pour alto, violoncelle, flûte, clarinette, hautbois, cor et basson; sonates pour le piano et quelques ouvrages pour l'église. On connaît aussi de Jean-Emmanuel Muller un traité élémentaire de musique pour les écoles, intitulé : *Kleine Singschule oder Gesanglehre mit Uebungsstucken;* Erfurt,

1823, et un écrit concernant les opinions de Luther sur la musique, avec un catalogue de ses cantiques spirituels, sous ce titre : *Dr. Martin Luther's Verdienste um die Musik nebst einem Verzeichnisse der von demselben Componisten geistlichen*; Erfurt, 1807, in-8°.

MÜLLER (THOMAS), compositeur, né à Stakonitz dans la Bohême, vers 1774. Il vécut d'abord à Vienne, où il fut employé comme violoniste au théâtre Marinelli, puis se fixa en Suisse, en qualité de maître de chapelle. On a gravé de sa composition : 1° Six quatuors pour 2 violons, alto et basse; Vienne, Artaria. — 2° Six duos pour 2 violons, op. 2; Offenbach, André. — 3° Trois sonates pour le piano, op. 3; ibid. — 4° Caprice idem, op. 4, ibid. — Trois sonates idem, op. 5; ibid. — 6° Choix de chansons des meilleurs poetes, a voix seule, avec acc. de piano, op. 6; ibid. — 7° Six duos pour flûte et hautbois, op. 8, ibid. — 8° Six duos pour flûte et violon op. 9 ; ibid.

MÜLLER (MATHIAS), facteur d'instruments à Vienne, a construit en 1801 un piano d'une forme carrée longue, qu'il appelait *Dittanaclasis* ou *Dittallélociange*. A chaque extrémité de l'instrument se trouvait un clavier; un de ces claviers jouait à une octave supérieure de l'autre. Müller avait pris un brevet d'invention pour cet instrument, dont on trouve la description dans la 3me année de la Gazette musicale (p. 254).

MÜLLER (JEAN), né à Ferndorf, dans la deuxième moitié du dix-huitième siècle, a fait imprimer un petit traité de musique intitulé : *Kurze und leichte Anweisung zum singen der Choralmelodien, zunæchst für seine Schüler geschrieben* (Instruction courte et facile pour chanter les mélodies chorales, écrite particulièrement pour ses élèves). Francfort-sur-le-Mein, 1793, in-4° de 20 pages. J'ignore si un autre petit traité du chant, publié trente ans après celui-là, est du même auteur. Tous deux ont les mêmes noms et prénoms. L'ouvrage a pour titre : *Kleine Singschulen oder Gesanglehre mit Uebungsstücken* (Petite École ou Méthode de chant, avec des exercices), Erfurt, Maring, 1823, in-4°.

MÜLLER (CHARLES), musicien de la cour du duc de Brunswick-Lunebourg, dans les dernières années du dix-huitième siècle, né en 1767, à Holzminden, dans le duché de Brunswick, s'est fait connaître par les ouvrages suivants : Concerto pour piano et orchestre, dédié à la princesse de Galles, née duchesse de Brunswick-Lunebourg ; Brunswick, 1794. — 2° Variations sur un thème allemand pour piano ; Offenbach, André, 1798. — 3° *Lieder* sur les paroles de quelques-uns des meilleurs poetes, avec accompagnement de clavecin; Offenbach, André, 1793.

MÜLLER (CHARLES-GUILLAUME ou WILHELM), organiste à Halberstadt, né dans cette ville en 1769, y est mort le 8 novembre 1819. Compositeur de quelque mérite, particulièrement dans les sonates pour le piano, il s'est fait connaître par les ouvrages dont les titres suivent : 1° 12 Variations pour le piano sur un air de l'opéra intitulé *la nouvelle Arcadie*, op. 1; Brunswick. — 2° Andante varie idem; Berlin, Hummel, 1795. — 3° Air de *la Cosa rara* varié, idem, op. 6; ibid.; 1800. — 4° Dix variations sur un air allemand ; ibid. — 5° Neuf variations, idem ; ibid., 1802. — 6° Sonate pour piano à 4 mains, op. 12; Brunswick, Spehr. — 7° Deux sonates, idem, op. 13; ibid. — 8° Trois sonates pour piano seul, op. 17; Leipsick, Peters. — 9° Trois polonaises, idem, op. 18; ibid. — 10° Trois sonates, idem, op. 19; ibid. — 11° Trois sonates, idem; Halberstadt, Vogler. — 12° Trois rondeaux, idem; Ibid.

MÜLLER (JEAN-HENRI), né le 11 mars 1780 à Kœnigsberg, reçut à Paris des leçons de Gaviniés pour le violon, et se fixa à Pétersbourg, où il était professeur de musique et violoniste du théâtre. On a publié de sa composition : 1° Quatuor pour deux violons, alto et basse; Leipsick, Breitkopf et Hærtel. — 2° Douze canons pour deux violons; ibid. — 3° Ouverture à grand orchestre (en *mi* bémol); Pétersbourg, Lange. La même ouverture a été arrangée pour piano, violon, alto et basse; Ibid. Muller a écrit aussi à Pétersbourg un oratorio intitulé : *Der Erzengel Michael* (l'Archange Michel).

MÜLLER (JEAN-HENRI), qui a été confondu avec le précédent, naquit aussi à Kœnigsberg, le 19 mars 1782, mais il n'était pas de la même famille. Après avoir vécu quelque temps à Liegnitz, comme professeur de piano, il fit un voyage en Russie, et mourut à Pétersbourg, le 19 mars 1826. On connaît sous son nom : 1° Préludes et exercices dans tous les tons pour le piano; Leipsick, Breitkopf et Hærtel. — 2° Douze canons à 3 voix sur des poésies de Raupach ; Leipsick, Hofmeister.

MÜLLER (IWAN), clarinettiste célèbre, inventeur de la clarinette à 13 clefs, est né à Reval (Russie) de parents allemands, le 15 décembre 1781. Après avoir brillé en Allemagne, il vint à Paris en 1809, avec l'intention d'y faire connaître sa nouvelle clarinette et sa clarinette-alto, destinée à remplacer le *Basset-horn*, instrument imparfait et grossier. Müller voulait aussi établir une fabrique de ses nouveaux ins-

truments; mais il manquait d'argent pour la réalisation de ce projet. Il trouva dans M. Petit, agent de change, qui avait été autrefois élève du Conservatoire et y avait obtenu le premier prix de clarinette, un Mécène généreux qui comprit les avantages du nouvel instrument, et qui fournit à Muller tout ce qui était nécessaire pour l'établissement de sa fabrique. Elle ne prospéra pas. Müller n'avait pas l'esprit d'ordre qu'il faut pour la direction d'un semblable établissement; d'ailleurs, il trouva, dans les habitudes des artistes et dans leurs préjugés, de grands obstacles au succès de sa nouvelle clarinette. Il l'avait soumise à l'examen d'une commission qui en fit faire l'essai par Lefebvre et par ses principaux élèves; ceux-ci ne se donnèrent pas la peine d'étudier une chose nouvelle qui exigeait de l'exercice, et la rejetèrent. Le rapport de la commission fourmille d'erreurs. Müller avait dit, en présentant son instrument, qu'il était destiné à jouer dans tous les tons, et qu'il dispensait de l'usage de clarinettes différentes pour l'orchestre; on lit dans le rapport, qu'il serait fâcheux de renoncer aux clarinettes en *ut*, en *si* et en *la*, qui ont chacune une qualité de son différente, et que ces anciens instruments ont l'avantage de pouvoir être tirés lorsque la chaleur les a fait monter, tandis que la combinaison du mécanisme de la clarinette de Muller ne permet pas d'employer ce moyen : comme si ce n'était pas une monstruosité acoustique que ce tirage qui rompt les proportions entre les diverses parties du tube, et comme si le tirage ne devait pas être fait à l'emboîture du bec. Du reste, pas un mot dans ce rapport sur le perfectionnement de la justesse et de l'égalité de sonorité dans la clarinette de Müller, dont la supériorité sous ces rapports est incontestable, quoiqu'il reste encore beaucoup d'imperfections dans cet instrument. La seule critique raisonnable qu'il eût été permis de faire, est que la multiplicité des trous et l'attirail de tant de clefs diminuent la sonorité du tube; mais on n'y songea pas. On regrette de voir de beaux noms comme ceux de Méhul et de Chérubini placés au bas d'un semblable rapport.

L'opinion des artistes du Conservatoire amena la ruine de la fabrique de Müller; toutefois il ne se laissa pas ébranler, et soutint la bonté de sa clarinette, dont il jouait lui-même en artiste d'un talent distingué. Une circonstance heureuse vint enfin mettre au jour les avantages du nouvel instrument : Gambaro, entré au théâtre Italien de Paris, en 1816, comme première clarinette, l'adopta, et la manière dont il s'en servit dans les solos fit tomber toutes les objections. Berr, devenu seconde clarinette au même théâtre, puis première après le départ de Gambaro, l'avait aussi adoptée : ces deux artistes entraînèrent les autres. Cependant ce n'est que longtemps après que l'usage en est devenu général, dans les musiques de régiment, en Belgique et en France.

En 1820, Muller s'éloigna de Paris, où il n'avait point d'existence assurée, et retourna en Russie. En 1823, il reparut en Allemagne, et sembla vouloir se fixer à Cassel; puis il alla à Berlin, où il était en 1825. L'année suivante il voyagea en Suisse, puis en Angleterre, et enfin retourna à Paris après la révolution de juillet 1830. Schilling a été mal informé lorsqu'il a dit dans son Lexique universel de musique que Müller a accepté en 1826 la place de professeur de clarinette au Conservatoire : il n'a jamais en d'emploi dans cette école. Lefebvre occupait encore cette place en 1826, et ce fut Berr qui lui succéda. Dans les dernières années de sa carrière agitée, Müller entra dans la chapelle du prince de Lippe-Schaumbourg, à Buckebourg, et mourut dans cette situation le 4 février 1854. Il se distinguait, dans le beau temps de son talent, par une bonne qualité de son, une manière élégante de phraser et beaucoup de chaleur dans l'exécution. Il a publié de sa composition : 1° Symphonie concertante pour 2 clarinettes, op. 23, Leipsick, Hofmeister. — 2° Concertos pour clarinette, n° 1 (en *ré* mineur); Bonn, Simrock; n° 2 (en *mi* bémol) Paris, Jouve; n° 3 (en *si* bémol), Offenbach, André; n° 4 (en *la* mineur), Paris, Dufaut et Dubois; n° 5 (en *mi* bémol), ibid.; n° 6 (en *sol* mineur), ibid. — 3° Divertissement pour clarinette et orchestre, ibid. — 4° Grand solo, idem, ibid. — 5° Duos pour clarinette et piano; Amsterdam, op. 13, Hanovre, Bachmann; autre *idem* sur des airs du *Barbier de Séville* de Rossini; Brunswick, Spehr. — 6° Quatuors pour clarinette, violon, alto et basse, n° 1 (en *si* bémol), Offenbach, André; n° 2 (en *mi* mineur), ibid.; n° 3, Paris, Gambaro. — 7° Plusieurs fantaisies et airs variés pour clarinette et piano. — 8° Méthode pour la nouvelle clarinette à 13 clefs, et pour la clarinette alto. Paris, Gambaro. Il y a plusieurs éditions allemandes de cette méthode.

MÜLLER (ÉLISE), fille du docteur Guillaume-Chrétien, est née à Brême en 1782. Élève de son père, elle s'est fait remarquer par son talent d'exécution sur le piano, particulièrement dans les œuvres de Beethoven. On a gravé de sa composition : 1° Chant de remercîment d'Arndt, à quatre voix avec accompagnement de piano; Bonn, Simrock. — 2° 6 Chants à voix seule, avec accompagnement de piano; Leipsick, Hofmeister.

MÜLLER (Frédéric), né le 10 décembre 1786 à Orlamunda, petite ville du duché de Saxe-Altenbourg, commença dès son enfance l'étude de la musique sous la direction de son père, musicien de la ville. Il n'était âgé que de seize ans lorsqu'il fut attaché à la chapelle du prince de Schwartzbourg-Rudolstadt, où il reçut des leçons de composition de H. Chr. Koch. Ayant appris de son père à jouer de plusieurs instruments, il fut d'abord employé dans la chapelle du prince comme violoncelliste, puis comme clarinettiste, et enfin comme chef de pupitre au second violon, avec le titre de musicien de la cour; cependant la clarinette resta toujours son instrument de prédilection. En 1816 le prince lui confia le soin de former une nouvelle musique militaire; l'intelligence qu'il montra dans l'organisation de ce corps lui en fit donner la direction, ainsi que celle de l'harmonie de la cour, avec le titre de musicien de chambre. En 1831, il succéda à Eberwein dans la direction de la chapelle; mais il n'eut définitivement le titre de maître de chapelle qu'en 1835. On connaît de la composition de cet artiste : 1° Symphonie concertante pour clarinette et cor, Leipsick, Breitkopf et Hærtel. — 2° Deuxième idem, op. 31, ibid. — 3° Danses pour l'orchestre, 4 recueils; Rudolstadt, Müller. — 4° Pièces d'harmonie, liv. 1 et 2, Leipsick, Breitkopf et Hærtel. — 5° Musique militaire, Leipsick, Whistling. — 6° Concertos pour la clarinette, op. 10 (en *mi* bémol) et op. 11 (en *si* bémol); Leipsick, Breitkopf et Hærtel. — 7° Concertinos idem, op 20 et 27, ibid. — 8° Romance variée pour clarinette et orchestre, op. 9, ibid. — 9 Pot-pourri idem, op. 21, ibid. — 10° Thème varié avec quatuor, ibid. — 11° Études pour clarinette, liv. 1 et 2, op. 33, ibid. — 12° Thème varié pour basson et orchestre, op. 29, Leipsick, Breitkopf et Hærtel. — 13° Six pièces pour 4 cors, ibid. — 14° Six trios pour trois cors, Mayence, Schott. — 15° Divertissement pour piano et clarinette, op. 32, Rudolstadt, Müller. Müller vivait encore à Rudolstadt en 1860.

MÜLLER (Wilhelm ou Guillaume-Adolphe), cantor de l'église de la ville, à Borna, près de Leipsick, et professeur de l'école des garçons, est né à Dresde en 1793. Il s'est fait connaître avantageusement par les ouvrages suivants : 1° *Musikalisches Blumenkœrbchen* (Petite corbeille de fleurs musicales), recueil de pièces faciles pour le piano, 2 petits volumes divisés en deux parties; Meissen, Gœdsche. — 2° *Musikalisches Blumenkranz* (Couronne de fleurs musicales), recueil de pièces faciles pour le piano, ibid. — 3° *Musikalisches Fruchtkorb* (Corbeille de fruits musicaux), idem, ibid. — 4° *Erste Lehrmeister im Klavier oder Fortepianospiel* (l'Instituteur primaire du piano), pièces faciles à 3, 4 et 2 mains, à l'usage des commençants, ibid. — 5° *Der Lehrmeister im Orgelspiel beim œffentlichen Gottesdienste* (Le maître dans l'art de jouer de l'orgue pour l'office divin), op. 22, ibid. — 6° Six chorals arrangés avec préludes et conclusions pour l'orgue, ibid. — 7° Fantaisie et fugue pour l'orgue, op. 57, Leipsick, Breitkopf et Hærtel. — 8° Conclusions pour l'orgue, op. 86, Quedlinbourg, Basse. — 9° Conclusions à 4 mains pour l'orgue, ibid. — 10° 75 Mélodies chorales avec la basse chiffrée, arrangées avec trois harmonies différentes pour chacune. Meissen, Gœdsche. — 11° *Die Orgel, ihre Einrichtung und Beschaffenheit, sowohl als das zweckmæssige Spiel derselben. Ein unentbehrlichen Handbuch fur Cantoren, Organisten, Schullehrer, Seminaristen und alle Freunde des Orgelspiels* (l'orgue, sa disposition, sa qualité, ainsi que la manière de le bien jouer), Meissen, Gœdsche, in 8°, 1822 ; 2° édition, ibid., 1823, 88 pages in-8°; 3° idem., ibid. in-8° de 108 pages.

MÜLLER (Charles-Frédéric), maître de chapelle et compositeur de l'empereur du Brésil, fixé à Berlin, est né à Nimègue (Pays-Bas), le 17 novembre 1794. Dans sa jeunesse il fut pianiste distingué. En 1813, époque du soulèvement de toute l'Allemagne contre la France, il entra dans un corps de volontaires et ne rentra dans la vie civile qu'en 1817. S'étant fracturé le bras gauche dans une chute qu'il fit en 1824, il dut renoncer au piano comme exécutant et se livrer exclusivement à l'enseignement et à la composition. Son titre honorifique de compositeur de la cour du Brésil lui fut donné en 1830, à l'occasion d'un ouvrage qu'il avait dédié à l'Empereur. Les compositions de Charles-Frédéric Müller pour le piano sont au nombre d'environ 70 œuvres ; elles consistent en rondos, divertissements et variations. On connaît aussi de lui une ouverture triomphale à grand orchestre, œuvre 107; des marches pour musique militaire, des marches triomphales pour musique de cavalerie, œuvre 101, des suites de musique d'harmonie pour les instruments à vent, œuvre 108; un chant national pour un chœur avec accompagnement de deux orchestres, l'un de musique d'infanterie, l'autre de cavalerie aux derniers couplets, op. 110; des pièces caractéristiques intitulées *Victoire de Navarin*, *Prise d'Alger*, grande ouverture pour deux orchestres, etc. On a aussi de cet artiste un petit ou-

vrage assez piquant concernant les discussions survenues entre Spontini et Rellstab : cet écrit a simplement pour titre : *Spontini und Rellstab*. Leipsick, 1833, in-8°. Charles-Frédéric Muller a été collaborateur de A. F. B. Kollmann dans la rédaction de l'écrit sur le système d'enseignement de Logier, intitulé : *Ueber Logier's Musikunterrichts-System*; Munich, Falter (sans date), in-8°.

MÜLLER (THÉODORE-AMÉDÉE), fils d'Auguste Eberhard Muller, maître de chapelle du duc de Saxe-Weimar, est né à Leipsick, le 20 mai 1798. Son père dirigea lui-même son éducation musicale. Après avoir servi comme volontaire dans la guerre d'indépendance de l'Allemagne, en 1814 et 1815, il fut nommé violoniste à la chapelle de Weimar, et eut le bonheur d'inspirer de l'intérêt à la duchesse héréditaire, qui lui fournit les moyens de continuer ses études sous la direction de Spohr. Il fut nommé ensuite premier violon solo de la chapelle du grand-duc. Au nombre des ouvrages qu'il a publiés, on remarque : 1° Ouverture à grand orchestre, op. 2; Leipsick, Hofmeister. — 2° Plusieurs œuvres de duos pour deux violons. Cet artiste est mort dans les premiers jours d'avril 1840.

MÜLLER (CHRÉTIEN-THÉOPHILE), est né le 6 février 1800, à Nieder-Oderwitz, près de Zittau, où son père était tisserand. Le goût de celui-ci pour la musique était si vif, qu'il apprit seul à jouer du violoncelle lorsque son fils était déjà dans sa sixième année. Excité par cet exemple, l'enfant, dont les dispositions naturelles étaient excellentes pour la musique, fit de rapides progrès dans cet art. Après en avoir appris les éléments comme enfant de chœur, il reçut des leçons de violon, de clarinette et de flûte. Sa première occupation consista à suivre son père le dimanche dans les cabarets, pour y jouer des contredanses. Une société de paysans s'étant formée pour exécuter des Symphonies de Stamitz, de Gyrowetz, et d'autres auteurs du second ordre, Müller apprit aussi à jouer du basson, du cor et du trombone alto. Bientôt, sans aucune notion d'harmonie, il se mit à écrire de petits morceaux. Mais il était obligé de mêler à ses études de musique les occupations du métier de tisserand. Il désirait depuis longtemps aller, comme quelques-uns de ses camarades, faire quelques études au gymnase de Zittau; mais ses parents étaient trop pauvres pour satisfaire à son désir. Dans ces circonstances, le musicien de la ville lui proposa d'entrer chez lui pour faire son apprentissage; il accepta ses offres, pour se soustraire aux ennuis du métier paternel. Six années furent employées par lui à apprendre tous les instruments, et la bibliothèque de son maître lui fournit des moyens d'instruction dans la théorie. Il s'essaya dans tous les genres de composition, et acquit une certaine habitude de l'art d'écrire. Le temps de son engagement fini, il se rendit à Leipsick; n'y ayant point trouvé d'emploi, il visita plusieurs villes de la Saxe, et enfin arriva à Gœttingue, où il fut bien accueilli par Spohr, qui lui donna une lettre de recommandation pour Ch. M. de Weber. Ce musicien célèbre s'intéressa à lui, et parut satisfait de ses essais de composition; mais toutes les places étaient remplies au théâtre de Dresde, en sorte que Müller fut encore obligé de se mettre pendant deux ans aux gages du musicien de la ville. Après ce temps, on lui offrit une place dans le chœur de Leipsick; il l'accepta avec empressement. Peu de temps après, il obtint son admission comme violoniste au théâtre et au grand concert; dès ce moment son vœu le plus cher fut accompli, car il lui fut permis de ne plus jouer de danses, et il put se livrer à l'art en artiste. Il occupa cette position jusqu'en 1838, et fut alors appelé à Altenbourg, en qualité de directeur de musique. En 1829, la société d'Euterpe l'avait choisi pour son directeur : il se montra digne de cet honneur en la plaçant dans la situation la plus florissante. Le nombre de ses œuvres s'élève à près de quatre-vingts : il s'est essayé dans tous les genres, et a même écrit un opéra intitulé *Rübezahl*, qui fut représenté à Altenbourg le 24 mars 1840. Je n'ai étendu cette notice d'un musicien qui ne figure point au nombre des célébrités, que parce qu'il m'a semblé que c'est un noble et beau spectacle que celui d'un homme qui, parti de si bas, et dont toute la jeunesse s'écoula dans une situation mercenaire, ne désespéra pas de lui-même, s'éleva progressivement au lieu de se dégrader, et prit enfin par son talent une position honorable.

Müller a publié beaucoup de compositions, parmi lesquelles on remarque : 1° Symphonie à grand orchestre, op. 6; Leipsick, Breitkopf et Hærtel. — 2° Ouverture pour musique militaire, op. 4; ibid. — 3° Grande symphonie, op. 12; Leipsick, Hofmeister. — 4° 3 quatuors pour 2 violons, alto et basse, op. 3; Leipsick, Breitkopf et Hærtel. — 5° Concertino pour clarinette, op. 7; Leipsick, Peters. — 6° Ode de Klopstock pour 4 voix d'hommes, orchestre et orgue, op. 10; Leipsick, Schubert. — 7° Douze chants allemands (intitulés *Les Quatre Saisons*) pour soprano, alto, ténor et basse, en partition; Leipsick, Frise. Müller vivait encore à Altenbourg en 1850.

MÜLLER (THÉODORE-ACHILLE), né le

6 mai 1801, à Vertus (département de la Marne), a établi à Paris une fabrique d'orgues expressives, d'après le système de Grenié, auquel il a fait quelques modifications, dont on trouve l'analyse et la représentation figurée dans le *Nouveau manuel complet du facteur d'orgues*, par M. Hamel (tome III, p. 468 et pl. 43, fig. 971 et 972). M. Muller a mis à l'exposition universelle de Londres, en 1851, un petit orgue appelé *orgue de voyage*, et qui justifiait son titre, car il pouvait être renfermé dans une malle dont la longueur était d'un mètre 13 centimètres, la hauteur, 30 centimètres, la largeur, 37 centimètres, et le poids 50 kilogrammes. Cet orgue est construit de manière que le clavier se pousse par une coulisse dans la caisse de l'instrument; les pieds se replient dans le fond; le mécanisme de la soufflerie se loge dans le couvercle de la malle, et celle-ci n'a que l'aspect d'une malle ordinaire; mais lorsque l'instrument est tiré de son étui et déployé, son aspect est celui d'un *harmonium* ordinaire, et sa sonorité a une puissance qu'on ne croirait pas pouvoir sortir d'un si petit espace.

MÜLLER (JEAN), célèbre physiologiste, né à Coblence le 14 juillet 1801, était fils d'un cordonnier, et allait être placé en apprentissage chez un sellier, lorsque son heureuse organisation fixa l'attention de Jean Schultze, directeur de l'école secondaire de sa ville natale, qui le fit entrer dans cette institution en 1810, et eut occasion de lui rendre d'importants services en plusieurs circonstances. Après avoir terminé ses humanités, Muller s'était livré à l'étude de la théologie, pour être prêtre; puis il changea de résolution et s'attacha à l'étude des sciences naturelles. En 1819, il se rendit à Bonn et y suivit les cours de médecine de l'université. Reçu docteur en 1822, il alla passer ensuite une année à Berlin, et y fréquenta les cours de philosophie de Hegel. De retour à Bonn en 1824, il y ouvrit un cours d'anatomie et de physiologie qui eut du retentissement dans toute l'Allemagne. Nommé professeur extraordinaire de l'université en 1826, il en fut professeur ordinaire en 1830, et chargé d'enseigner l'encyclopédie des sciences médicales. Appelé à l'université de Berlin en 1832, comme professeur d'anatomie, après la mort de Rudolphi, il vit arriver de toutes parts les élèves pour l'entendre. Les événements politiques de 1848 portèrent atteinte à sa constitution impressionnable; sa santé s'altéra, et le mal s'aggrava après qu'il eut failli périr, en 1855, à bord d'un bateau à vapeur qui coula à fond dans la mer Baltique. On le trouva mort dans sa chambre, le 28 avril 1858, au matin. Au premier rang de ses ouvrages se place son *Manuel de physiologie* (Lehrbuch der Physiologie), dont la quatrième édition perfectionnée a paru à Berlin, en 1844, 2 volumes gr. in-8°, et dont M. Jourdan a donné une traduction française (Paris, Baillière, 1845, 2 vol. gr. in-8°). La troisième section du quatrième livre de cet important ouvrage renferme le traité le plus complet et le plus satisfaisant qu'on ait écrit jusqu'à ce jour concernant la voix humaine et la parole. Le premier chapitre, très-substantiel, contient une exposition des divers modes de production du son par l'organe vocal. La théorie de la voix est exposée avec de grands développements dans le deuxième chapitre. L'auteur y examine les découvertes de tous les anatomistes et physiciens sur les fonctions des diverses parties de l'appareil vocal. Le troisième chapitre traite de la parole et de toutes ses modifications. La deuxième section du cinquième livre est consacrée au sens de l'ouïe. Cette matière y est traitée avec autant de profondeur que de nouveauté dans la forme. Müller avait déjà publié un traité spécial de la voix sous le titre: *Untersuchungen ueber die menschlicke Stimme* (Recherches sur la voix humaine), à Berlin, en 1839, in-8°, et deux ans après il avait donné un supplément de cet ouvrage intitulé: *Ueber die compensation der physischen Krafte am menschlichen Stimm-Organ, mit Bemerkungen ueber die Stimme der Sængthiere, Vægel und Amphibie* (Sur la compensation des forces physiques dans l'organe vocal de l'homme, avec des remarques sur la voix des animaux chanteurs, oiseaux et mammifères); Berlin, 1839, in-8°. Müller expose dans cet ouvrage ses nombreuses observations sur les modifications de l'intonation des divers genres de voix, en raison des tensions déterminées des cordes vocales, sous l'influence des pressions de l'air exercées dans le tube laryngien. Ce sont ces effets produits par des forces contre-balancées que Müller appelle *compensation*. Cette matière est absolument neuve et peut contribuer au perfectionnement des méthodes de chant. M. Jourdan a donné la traduction française de ce dernier écrit dans le *Manuel de physiologie*, comme supplément à la théorie de la voix contenue dans cet ouvrage.

MÜLLER (ADOLPHE), dont le nom de famille véritable est SCHMID, est né le 7 octobre 1802, à Tolna, en Hongrie. Fort jeune encore il perdit ses parents et fut recueilli par une tante qui le destinait au théâtre. Rieger, organiste de l'église Saint-Jacques, à Brunn, lui donna les premières leçons de musique; à huit ans il joua un concerto de piano dans la salle de

la Redoute, en cette ville. Plus tard il débuta dans l'opéra, et chanta avec succès à Prague, Lemberg, Brunn, et depuis 1823, à Vienne. Sans avoir appris les éléments de l'harmonie, il avait fait quelques essais de composition ; mais arrivé dans la capitale de l'Autriche, il y prit des leçons de Joseph Blumenthal, puis écrivit une cantate pour l'anniversaire de la naissance de l'empereur. Le bon accueil qui fut fait à cet ouvrage l'encouragea, et dans l'année suivante il donna au théâtre de Josephstadt son premier petit opéra intitulé : *Wer andern eine Grube grabt, fællt selbst hinein* (Celui qui tend un piège à autrui y est pris lui-même). Cette pièce fut suivie en 1826 de l'opéra-comique *Die schwarze Frau* (la Dame noire), sorte de parodie de *la Dame blanche*, qui eut un succès populaire. Dans la même année il fut engagé comme chanteur au théâtre de la Porte de Carinthie, et composa pour cette scène l'opérette intitulée *le Premier Rendez-vous*. La réussite complète de cet ouvrage décida Müller à cesser de paraître en public comme acteur. En 1828, l'administration du théâtre *An der Wien* le choisit comme directeur de musique, et le chargea de la composition d'un grand nombre de petits opéras, de *Singspiels* ou vaudevilles, et de parodies. Parmi celles-ci on remarque *Le Barbier de Sievering* (parodie du *Barbier de Séville*); *Otkellert* (le Petit Otello), et *Robert der Teufel* (Robert le diautre). Le nombre des pièces pour lesquelles il a écrit de la musique pendant cinq années s'élève à plus de soixante. On regrette qu'avec de l'originalité dans les idées, cet artiste, toujours pressé par le besoin, ait écrit la plupart de ses ouvrages avec négligence et précipitation. Aux compositions précédemment citées, il faut ajouter beaucoup de morceaux pour le piano et de chansons allemandes ; l'éditeur Antoine Diabelli a publié environ 140 de ces productions. Avant 1835, Müller avait écrit aussi une messe et cinq offertoires. En 1836, il a été fait directeur de musique au théâtre de Kœnigstadt à Berlin ; il occupait encore cette place en 1850.

MÜLLER (G.-F.), organiste à Erfurt, élève de Jean-Gottlob Schneider, organiste de la cour de Dresde, s'est fait connaître par quelques pièces d'orgue, et par un livre intitulé : *Musikalische Anecdoten und Miscellen* (Anecdotes musicales et mélanges). Erfurt, 1836, 1 vol. in-12 de 379 pages.

MÜLLER (Donat), directeur de musique à l'église Saint-Ulrich, d'Augsbourg, né à Bibourg, près de cette ville ; le 17 janvier 1804, s'est fait connaître par environ cent œuvres de sa composition, la plupart pour l'église. Ses principaux ouvrages sont : 1° *Trois Lieder beim Grabe Jesu* (Trois chants sur la tombe de Jésus), à 3 voix, 2 violons, 2 clarinettes, 2 cors, basse et orgue, op. 14 ; Augsbourg, Lotter. — 2° Deux litanies à 3 et 4 voix, orgue, et 2 clarinettes, 2 cors et trombone *ad libitum*, 2° édition ; ibid. — 3° Messe (en *ré*) à 3 ou 4 voix, 2 violons et orgue, avec instruments à vent *ad libitum*; ibid. — 4° *Requiem* à 3 voix, 2 violons et orgue obligés, 2 cors *ad libitum* ; ibid. — 5° Vêpres allemandes à 2 ou 3 voix et orgue, ibid. — 6° *Vesperæ breves choris ruralibus accomodatæ a canto, alto et basso*, 2 viol. 2 cornibus vel clar. tymp. et organo, ibid. — 7° Quelques recueils de variations pour le piano. — 8° Litanies de la Vierge à 2 ou 3 voix, avec 2 violons, orgue obligé, et instruments à vent *ad libitum*, op. 12 ; ibid. — 9° *Dixit* et *Magnificat* à 4 voix, orchestre et orgue, op. 22 ; Augsbourg, Gombart. — 10° *Pange lingua* pour voix de basse et orgue ; op. 23 ; ibid. — 11° *O Deus amor meus*, graduel à 4 voix, violon solo, 2 violons, alto, basse, orgue obl., et instruments à vent, op. 34 ; Munich, Falter. — 12° *Tantum ergo* à 3 ou 4 voix, orchestre et orgue, op. 37 ; Augsbourg, Kranzfelder. — 13° Messe à 3 ou 4 voix, orchestre et orgue, op. 39 ; ibid. — 14° *Pange lingua* à 4 voix et orgue, op. 56 ; Augsbourg, Gombart.

Un autre musicien du même nom (*Müller D.*) a été chargé de la rédaction du *Postillon*, journal de musique qui se publiait à Leipsick en 1841.

MÜLLER (Joseph), docteur et directeur du gymnase à Glatz, précédemment directeur du gymnase à Conitz, dans la Prusse occidentale, est auteur d'un livre qui a pour titre : *Leitfaden beim Gesangunterricht für Schuler der Gymnasien entwurfen* (Guide pour l'étude du chant à l'usage des gymnases), Berlin, Hirschwall, 1825, in-4° de 75 pages.

MÜLLER (les frères) ont acquis dans toute l'Europe une célébrité méritée par l'ensemble admirable et le fini de leur exécution, dans le quatuor d'instruments à cordes. L'aîné (Charles-Frédéric) est né à Brunswick, le 11 novembre 1797. A l'âge de quatorze ans il alla à Berlin, où sa mère lui enseigna les éléments de la musique; ensuite il reçut des leçons de violon de Mœser. Ses études persévérantes en firent un des violonistes les plus distingués de l'Allemagne. Théodore-Henri-Gustave, son frère, né le 3 décembre 1800, était aussi bon violoniste, et jouait de l'alto avec une rare perfection. Le troisième frère (Auguste-Théodore), né le 27 août 1803, se fait remarquer par le beau son qu'il tire du violoncelle, et sa manière expressive de phraser.

Enfin le plus jeune, nommé FRANÇOIS FERDINAND-GEORGES, né a Brunswick, le 29 juillet 1809, jouait le second violon dans le quatuor qui se composait des quatre frères. Tous avaient du mérite comme instrumentistes et comme compositeurs; mais c'est surtout par leur réunion qu'ils ont acquis une grande valeur. L'habitude de jouer ensemble, l'unité de sentiment qui les animait, l'étude qu'ils avaient faite des moindres détails pour arriver à l'effet le plus parfait et le plus homogène, les a conduits souvent à la réalisation du beau idéal. Peut-être se seraient-ils contentés de jouir eux-mêmes du bonheur d'une telle production d'art, si une circonstance imprévue ne les eût en quelque sorte lancés dans le monde. Le duc Charles de Brunswick exerçait alors son despotisme sur ses sujets : il rendit une ordonnance qui défendait aux musiciens de sa chapelle de se faire entendre dans les concerts ou dans quelque société que ce fût. Les frères Muller, alors attachés à son service, résolurent de donner leur démission, et de se préparer par des études à voyager, pour se faire entendre dans les quatuors. Leur démission fut acceptée le 10 octobre 1830; mais après la révolution qui mit fin au règne du duc Charles, le nouveau gouvernement traita avec eux pour leur rentrée dans la chapelle, et leur accorda un congé pour voyager. Ils se rendirent d'abord à Hambourg, où ils causèrent une vive sensation; puis ils allèrent à Berlin en 1832. D'abord ils eurent peu d'auditeurs, parce que les amateurs s'étaient persuadé que les soirées de quatuors de Moser étaient les meilleures qu'on pût entendre; mais bientôt le bruit de leur excellente exécution se répandit, et dans leurs dernières séances le public encombrait la salle, les corridors et l'escalier. Leurs séjours dans les principales villes de l'Europe furent de véritables triomphes. A Paris même, ils eurent un succès éclatant en 1837, et l'on avoua que si rien n'égalait la poétique inspiration et la variété de style du talent de Baillot dans le quatuor, il y avait dans l'ensemble des frères Müller un charme qu'on n'avait trouvé jusque-là dans aucune réunion d'artistes. Quatre fils de Charles-Frédéric (Bernard, né le 24 février 1825, à Brunswick, Charles, né le 14 avril 1829, Hugo, né le 21 septembre 1832, et Wilhelm, né le 1er juin 1833), ont succédé à leur père et à leurs oncles, pour l'exécution des quatuors, et s'y sont déjà fait remarquer par leur bel ensemble. Deux des frères de Charles-Frédéric sont morts à Brunswick, Georges le 22 mai 1855, et Gustave le 1er septembre de la même année.

Gustave Müller a fait graver quelques compositions pour le violon, entre autres : 1° Première polonaise pour violon principal avec quatuor, op. 4; Brunswick, Spehr. — 2° Pot-pourri brillant sur des motifs du *Colporteur*, pour violon et orchestre, op. 8; Brunswick, Meyer. — 3° Variations sur une romance allemande, idem, op. 9; Halle, Helmuth. On a aussi plusieurs morceaux de Georges, particulièrement : 1° Pot-pourri pour piano et violon sur des thèmes de *Jessonda*, op. 3; Brunswick, Spehr. — 2° Polonaise pour piano, op. 2; Brunswick, Herrig. — 3° Deuxième pot-pourri pour piano et violon, tiré du *Vampire* de Marschner, op. 6; Brunswick, Meyer. — 4° Chansons allemandes avec acc. de piano, Hanovre, Bachmann. Georges Muller a fait aussi représenter au théâtre de Brunswick, en 1844, l'opéra intitulé : *Pino di Porto*. Enfin, Auguste-Théodore Muller a publié des polonaises pour piano à quatre mains, à Bonn, chez Simrock, et une ouverture à grand orchestre, op. 2, à Leipsick, chez Hofmeister.

MÜLLER (CHARLES-RODOLPHE), professeur de mathématiques à l'université de Marbourg, est auteur d'un livre intitulé : *Anleitung zum Generalbass und Anwendung desselben auf das Clavierspielen* (Instruction sur la basse continue, et sur son application au jeu du clavecin), Marbourg, 1834, in-8° de 4 feuilles.

MÜLLER (ROBERT), recteur et professeur au séminaire des instituteurs à Fribourg, dans le grand-duché de Hesse, est auteur d'un ouvrage intitulé : *Anleitung zum Gesangunterrichte für Lehrer am Volkschulen. Nebst einer Sammlung von Zwei, Drey und Vierstimmigen Liedern und choraelen für Kirche und Schule, und einer Anhang von Gesangen für drei und vier Mannerstimmen in Noten und Zifferschrift* (Introduction à la connaissance du chant pour les professeurs dans les écoles du peuple, suivies d'un recueil de chants et de chorals pour l'église et l'école à 2, 3 et 4 voix, et d'un supplément de chants pour trois et quatre voix d'hommes, en notes et en chiffres); Darmstadt, L. Leibst, 1836 et 1837, in-4° obl.

MULLINGER-HIGGINS (WILLIAM), ancien professeur de philosophie naturelle à l'hôpital de Guy, à Londres, membre honoraire des institutions d'Islington, de Campden-Town, Staines, etc., a publié plusieurs ouvrages de physique et de philosophie expérimentale, au nombre desquels on remarque celui qui a pour titre : *Philosophy of Sound and History of Music* (Philosophie du son et Histoire de la musique); Londres, 1838, in-8° de 256 pages. Ce livre est un bon résumé de la science de l'acoustique, et présente un tableau exact de la situation de cette

science à l'époque où il parut. On y trouve particulièrement des renseignements concernant les travaux des physiciens anglais relatifs à cette science, depuis le commencement du dix-neuvième siècle.

MULLNER (Joséphine), harpiste distinguée, née à Vienne en 1769, fit admirer son talent en 1798, dans ses voyages à Dresde, à Leipsick et à Weimar. Elle donna plus tard des leçons de harpe à l'impératrice d'Autriche. On a gravé de sa composition 14 chansons allemandes avec accompagnement de piano.

MUNCHHAUSEN (le baron DE), chambellan du prince Henri de Prusse, vivait à Rheinsberg en 1793. On le citait alors comme virtuose sur le piano et sur l'harmonica. On a gravé de sa composition : 1° Trois symphonies pour l'orchestre, op. 1. — 2° Deux sonates à 4 mains pour le piano, op. 2; Paris, César. — 3° Sonate idem, op. 3; ibid. — 4° Dix chansons allemandes avec accompagnement de piano, op. 4; Berlin, Hummel. — 5° Deux symphonies dédiées au roi de Prusse, op. 5; ibid.; et quelques autres productions.

MUNCKE (Georges-Guillaume), né à Hanovre, vers 1780, a été professeur de physique aux universités de Marbourg et de Giessen, puis en dernier lieu à Heidelberg. Dans le dictionnaire de physique de Gehler, dont il a donné une nouvelle édition avec Gmelin, Horner, Littrow et Pfaff (Leipsick, 1826, 10 vol. in-8°), il a traité du son (*Schall*), des phénomènes de sa production, et de l'état de la science en ce qui le concerne. Cet important travail occupe plus de 300 pages (p. 178-505) dans le huitième volume du dictionnaire.

MUND (Henri), facteur d'orgues à Prague, dans la seconde moitié du dix-septième siècle, y a construit, pour l'église Notre-Dame de la vieille ville, un orgue de 28 jeux, en 1671.

MUNDY (Jean), musicien anglais, sous le règne d'Élisabeth, fut d'abord organiste du collège d'Eton, puis de la chapelle de Windsor. En 1586, il fut fait bachelier en musique à l'université d'Oxford, et quarante ans après, il y reçut le doctorat. Il mourut à Windsor en 1630, et y fut inhumé dans la chapelle de Saint-Georges. Mundy eut la réputation d'un bon organiste, et quelques-unes de ses pièces, conservées dans le Virginal-Book de la reine Élisabeth, prouvent qu'il avait en effet du talent. Quelques madrigaux de sa composition ont été insérés par Morley dans le recueil intitulé *Les Triomphes d'Oriane*. Il a publié un recueil de chants et de psaumes à trois, quatre et cinq voix, sous ce titre : *Songs and Psalms, composed into three, four and five par's, for the use and delight of all such as either love or learne musicke*, Londres, 1594.

MUNDY (William), fils du précédent, n'est connu que par quelques compositions. On trouve plusieurs de ses antiennes dans la collection de Barnard.

MUNERAT (Jean LE), musicien de la chapelle royale du collège de France, et théologien scolastique de l'université de Paris, vers la fin du quinzième siècle, est auteur d'un livre qui a pour titre : *De Moderatione et Concordiâ, Grammaticâ et Musicâ*, Paris, 1490.

MUNK (H.), savant suédois qui vivait dans la seconde moitié du dix-septième siècle, a soutenu en 1693, à l'université d'Abo, une thèse qu'il a fait imprimer sous ce titre : *Dissertatio de usu organorum in templis*, Abo, 1673, in-4°.

MUNNIUS (Jean), compositeur allemand, au commencement du dix-septième siècle, a publié : *Lib. I cantionum sacrarum 4, 5, 6 et 8 vocum*, Strasbourg, 1611.

MUNSTER (Joseph-Joachim-Benoît), jurisconsulte, notaire et directeur de musique à Reichenhall, en Bavière, dans la première moitié du dix-huitième siècle, s'est fait connaître comme compositeur et comme écrivain didactique par les ouvrages suivants : *Vesperæ longiores festivæ B. M. nec non brevissimæ toto anno 4 voc. cum 2 viol. partim concertantibus et duplici basso generali*, op. 1; Augsbourg, 1732. — 2° *Canticum canticorum, seu 8 Litaniæ cum 9 Antiphonis 4 voc. duobus violinis concertat., 2 clarinis cum tympano vel duobus cornubus venatoriis et duplici basso generali*, op. 2, Augsbourg, 1735. — 3° *Vesperæ pro toto anno non minus longæ, solemnes tamen fere omnes 4 voc. et 6 instrum.*, op. 4. — 4° *Concertationes breves ac faciles, solemnes tamen omnes quarum ultimæ duæ pastoritiæ methodo nova, singulari et comico-ecclesiastica elaboratæ a 2 violinis, 2 corn. obl. cum tympan. et duplici basso*, op. 5; Augsbourg, 1744. — 5° *VII Litaniæ 4 voc. et 5 instrum.*, op. 6, ibid., 1751. — 6° Soixante airs allemands agréables pour les fêtes communes à voix seule, 2 violons, 2 cors, 2 trompettes, violoncelle et orgue (ce sont des motets allemands). — 7° *Musices instructio in brevissimo regulari compendio radicaliter data*, c'est-à-dire chemin le plus court et le plus sûr, ou instruction véritable pour apprendre le noble art du chant, d'après les règles et les principes (en allemand), Halle, en Souabe, 1732, in-4°. La deuxième édition de cet ouvrage a été publiée à Augsbourg, en 1741, 28 pages in-4°. La quatrième édition a paru chez Lotter, à Augsbourg,

en 1751, in-4° obl. de 32 pages. La cinquième édition, formant 4 feuilles in-4°, a été imprimée dans la même ville en 1756. J'en connais une neuvième édition qui est d'Augsbourg, 1781, in-4°. — 8° *Scala Jacob ascendendo et descendendo*, ou Méthode courte et instruction complète pour apprendre par principes le noble art du plain-chant (en allemand); Augsbourg, 1743, in-4°. Il y a une deuxième édition de ce livre, Augsbourg, 1755, 5 feuilles in-4°.

MÜNTZBERGER (Joseph), violoncelliste d'origine allemande, est né à Bruxelles en 1769. Son père (Wenceslas Muntzberger) était attaché à la musique du prince Charles, gouverneur des Pays-Bas. A l'âge de six ans, il joua un concerto de violoncelle sur un grand alto devant ce prince, qui, lui trouvant des dispositions, lui donna pour maître Van Maldère, violoniste de sa chapelle, élève de Tartini. Après la mort de ce maître, Müntzberger reçut de son père des leçons pour plusieurs instruments; mais celui qu'il choisit de préférence fut le violoncelle. A quatorze ans il se rendit à Paris, et sans autre secours que la méthode de Tillière, il parvint, par ses études, à exécuter les choses les plus difficiles de ce temps. En 1790, il entra à l'orchestre du théâtre lyrique et comique, boulevard Saint-Martin; et peu de temps après il passa à l'Opéra-comique du théâtre Favart, dont il devint la première basse solo, après la retraite de Cardon. Après quarante ans de service, il se retira en 1830, avec une pension. Il fut aussi violoncelliste de la chapelle de Napoléon, puis, après la restauration, il entra dans celle du roi. Müntzberger s'est fait entendre avec succès dans plusieurs concerts, particulièrement dans ceux de la rue de Cléry, qui eurent de la vogue au commencement de ce siècle. Il a publié beaucoup de compositions pour son instrument : ses principaux ouvrages sont : 1° Symphonie concertante pour violon et violoncelle ; Paris, Sieber. — 2° Concertos pour violoncelle. n° 1, Paris, Naderman ; n° 2, op. 34, Paris, Leduc ; n° 3, Paris, Frey ; n° 4, Paris, Sieber ; n° 5, ibid. — 3° Thème varié avec orchestre, Paris, Carli — 4° Trios pour violoncelle, violon et basse, op. 1 et 2 ; Paris, Pleyel. — 5° Environ vingt œuvres de fantaisies et d'airs variés, avec accompagnement de quatuor; Paris, chez les principaux éditeurs. — 6° Duos pour 2 violoncelles, op. 5, 6, 10, 11, 32, 36, 39, 41, 43, et livre II, ibid. — 7° Duos pour alto et violoncelle, op. 7 ; Paris, Leduc. — 8° Sonates pour violoncelle, liv. 1, 2, op. A, B ; op. 35, 40, Paris, Leduc, Naderman et Sieber. — 9° Études et caprices, liv. 1, 2, 3, ibid. — 10° Airs variés, 4 livres ; ibid. — 11° Nouvelle méthode pour le violoncelle ; Paris, Sieber. Muntzberger est mort à Paris, au mois de janvier 1844.

MURAT (Antoine), Arménien de naissance, était attaché, comme second interprète, à la légation suédoise de Constantinople en 1780. Il écrivit, pendant son séjour dans cette ville, un livre intitulé : *Essai sur la mélodie orientale, ou explication du système des modes et des mesures de la musique turque*. Cet ouvrage, resté en manuscrit, paraît s'être égaré. On en trouve une analyse dans le *Musik-Kunst Magazin*, de Reichardt, p. 57.

MURINO (Ægidius de). Voyez Égide de Murino.

MURIS (Jean de), dont le nom français était peut-être DE MURS, ou DE MEURS, est le plus célèbre des écrivains du quatorzième siècle sur la musique. Les opinions ont été partagées sur le pays qui l'a vu naître : suivant Gesner (*Biblioth. univers.*), et Tanner (*Biblioth. Britannico-Hibern.*, p. 537), il serait Anglais de naissance ; ils sont suivis dans cette opinion par Hawkins, qui l'appuie de ces deux vers tirés d'un ancien manuscrit existant en Angleterre :

<div style="text-align:center">John de Muris, variis floruitque figuris,

Anglia cantorum omen gignit plurimorum.</div>

Bontempi (*Istoria musica*, p. 199) l'appelle *Perugino* (de Pérouse), peut-être par une faute d'impression, au lieu de *Parigino* ; Jean de Beldemandis, commentateur de Jean de Muris, dit qu'il était de Paris (*Johannes de Muris Parisiens.*); d'autres enfin, au nombre desquels est M. Weiss, auteur de la notice insérée dans la *Biographie universelle* de Michaud, lui donnent seulement la qualité de Français et ajoutent qu'on le croit communément originaire de Normandie. Un manuscrit du quinzième siècle, qui se trouvait autrefois à la bibliothèque de Saint-Blaise, dans la forêt Noire, et qui contient des fragments sur diverses parties de la musique, extraits d'un ouvrage de Jean de Muris, a pour souscription : *Explicit tractatus de musica secundum magistrum Johannem de Muris de Francia. Amen*. Il paraît qu'il régnait déjà de l'incertitude sur ce point dans les premières années du quinzième siècle, car un manuscrit de la bibliothèque de Padoue, daté de 1404, dont le P. Martini possédait une copie, est intitulé : *Mag. Joh. de Muris de Normandia alias Parisiensis pratica mensurabilis cantus, cum expositio Prodoscimi de Beldemandis*. En réalité, ce théoricien célèbre était né en Normandie ; on en a la preuve : 1° dans un Traité des fractions dont le manuscrit, daté de 1321, se trouve à Oxford, dans le fonds de Digby de

la Bibliothèque Bodléienne, sous le n° 190, fol. 72. Ce traité a pour inscription : *Tractatus canonum minutiarum philosophicarum et vulgarium, quem composuit mag. Johannes de Muris, Normannus, A. MCCCXXXI.* Dans le prologue de ce traité, l'auteur dit que c'est dans la même année qu'il a écrit sur l'art de la musique chantée et écrite ou figurée, tant mesurée que plaine, et sur toutes les manières possibles de faire le contrepoint ou déchant, non-seulement par notes réelles, mais avec toutes les notes de passage et d'ornement : voici ses paroles : *Eodem anno notitia artis musicæ proferendæ et figurendæ tam mensurabilis quam planæ, quantum ad omnem modum possibilem discantandi, non solum per integra, sed usque ad minutissimas fractiones... nobis claruit*; — 2° Dans une lettre qu'il a écrite au pape Clément VI (dont le pontificat a commencé en 1342 et a fini dix ans et quelques jours après), et qui se trouve parmi les manuscrits de la Bibliothèque impériale de Paris (cod. 7443). On y voit que dans sa jeunesse il avait été lié d'amitié avec ce chef de l'Église, qui avait été d'abord moine a la Chaise-Dieu, en Normandie, puis archevêque de Rouen.

Le rédacteur du catalogue des manuscrits de la Bibliothèque royale de Paris donne a Jean de Muris la qualité de chanoine de Paris, probablement d'après l'autorité de Mersenne, qui l'appelle *Canonicus et Decanus ecclesiæ Parisiensis* (Harmonic. lib. I, prop. XXV, page 8) ; je n'ai trouvé nulle part la preuve qu'il l'ait été, mais bien qu'il fut docteur et professeur de Sorbonne dans cette ville. Ce fait est démontré 1° par son Traité de la musique spéculative, dont l'abbé Gerbert a publié le contenu (*Scriptor. ecclesiast. de Musica,* t. III, pag. 256-283), d'après des manuscrits des bibliothèques de Paris, de Vienne et de Berne, et qui est terminé par ces mots : *Explicit Musica speculativa secundum Boetium, per magistrum Johannem de Muris ebreviata. Parisiis in Sorbona anno Domini 1323*; 2° par les *Canones de eclipsibus*, du même auteur, dont le manuscrit se trouve à Oxford, dans le fonds de Digby de la Bibliothèque Bodléienne, sous le n° 97. On y voit en note : *Hos canones disposuit Johannes de Muris Parisiis in A. MCCCXXXIX in domo scolarium de Sorbona.*

L'année de la naissance et celle de la mort de Jean de Muris sont inconnues. Quelques anciens auteurs, tels que Jumilhac (*La Science et la pratique du plain-chant,* p. 120) et Brossard (*Diction. de musique,* 3me édition, p. 80), se bornent à dire qu'il vécut vers 1330; Choron et Fayole (*Diction. histor. des Musiciens*) disent qu'on croit qu'il a vécu depuis 1300 jusqu'en 1370; mais la date 1321, que j'ai rapportée précédemment comme celle d'un de ses ouvrages, indique qu'il a dû naître avant l'année 1300. On ne trouve d'ailleurs de témoignages positifs de son existence que jusqu'en 1345, date de la composition de ses Pronostics sur la conjonction de Saturne et de Jupiter, dont il y a des manuscrits dans la Bibliothèque impériale de Paris et à Oxford. Je ne sais sur quel fondement Weiss a dit (*Biograph. univers.*) qu'on sait que Jean de Muris vivait encore en 1358 ; je n'ai point trouvé de document qui donnât du poids à cette conjecture.

A l'époque où l'histoire de la musique était peu connue, on a considéré Jean de Muris comme l'inventeur des signes de la musique mesurée. Le premier qui paraît avoir répandu cette erreur est Nicolas Vincentino, qui, dans son *Antica musica ridotta alla moderna prattica* (p. 9) dit expressément que les huit figures de notes en usage de son temps (1555) ont été inventées par *le très-grand philosophe Jean de Muris*. Il a été suivi par Zarlino, Berardi, par Gassendi (*Manuductio ad theoriam musicæ,* cap. 3), par Jumilhac (*la Science et la pratique du plain-chant,* 3me part., cap. IV), par Brossard, et beaucoup d'autres. Mersenne fut le premier qui émit un doute sur ce fait, dans une lettre à Doni, longtemps inconnue, et que j'ai publiée dans le 12me volume de la *Revue musicale* (pag. 249 et suiv.). « Quant à Jean de Muris « (dit-il) que nous avons dans la Bibliothèque du « Roi, *in magno f*, je faict grand doubte s'il « a inventé les notes, attendu qu'il n'en dit rien « dans tout son livre ; et on ne doit pas man- « quer à avertir le lecteur quand on invente « quelque chose de nouveau. » J.-J. Rousseau dit aussi art. *Musique*, en parlant de l'opinion qui attribue l'invention des figures de la musique mesurée à Jean de Muris : « Ce sentiment, bien « que très-commun, me paraît mal fondé, à en « juger par son traité de musique intitulé : « *Speculum musicæ*, que j'ai eu le courage de « lire presque entier, pour y constater l'inven- « tion que l'on attribue à cet auteur. » Il est bien singulier que ces deux écrivains ayant eu sous les yeux le grand traité de musique de Jean de Muris, n'aient eu que des doutes à ce sujet, et n'y aient pas remarqué qu'il dit d'une manière expresse que Gui d'Arezzo inventa de nouvelles notes et figures pour le plain-chant, ajoutant que beaucoup d'autres auteurs, parmi lesquels il cite *Aristote* (voy. ce nom) et Francon le *Teutonique*, ont traité amplement

de la musique mesurée. Il y a deux passages fort clairs sur ce sujet dans le *Speculum musicæ*, l'un au chapitre 6ᵐᵉ du premier livre, l'autre dans le prologue du septième livre; voici le premier : *In musica autem practica plana floruit Guido monachus, qui nocos aduenenit notas et figuras et monocordo et tonos multo scripsit. De mensurabili autem musica multi tractaverunt, inter quos florere videtur quidam qui Aristoteles in titulo libri sui nominatur et Franchio Teutonicus* (cap. 6, *De musices inventoribus*, fol. 4 verso).

Le traité intitulé *Speculum musicæ* est le plus considérable des ouvrages de Jean de Muris. Je n'en connais que deux manuscrits qui sont à la Bibliothèque impériale de Paris. Le premier (n° 7027 in-fol.) est un magnifique volume de plus de 600 pages sur vélin, d'une écriture fort belle du commencement du quinzième siècle. L'autre (n° 7207 A) sur papier, d'une mauvaise écriture chargée d'abréviations, n'est pas complet. L'ouvrage est divisé en sept livres : le premier traite de la musique en général, de l'invention de ses diverses parties, et de sa division, en 76 chapitres; le second, des intervalles, en 123 chapitres; le troisième, des proportions et des rapports numériques des intervalles, en 56 chapitres; le quatrième, des consonnances et des dissonances, en 51 chapitres; le cinquième, des tétracordes de la musique des anciens, de la division du monocorde et de la doctrine de Boèce, en 52 chapitres; le sixième, des modes, de la tonalité antique, du système des hexacordes et des muances, en 113 chapitres; le dernier, de la musique figurée, du déchant, et du système de la musique mesurée. L'ouvrage est terminé par une comparaison de la musique antique et de la moderne (du quatorzième siècle). Ce livre est composé de 45 chapitres.

En examinant avec attention cette immense encyclopédie de la science musicale au moyen âge, et y retrouvant dans toutes ses parties la doctrine exposée dans les autres écrits relatifs à la musique qui portent le nom de Jean de Muris, je m'étais persuadé que ceux-ci n'en étaient que des parties détachées; mais un plus mûr examen m'a fait penser qu'il est plutôt une dernière édition, si je puis m'exprimer ainsi, de tous ces ouvrages corrigés et réunis. Il s'y trouve trop de savoir pour qu'on puisse le considérer comme le produit de la jeunesse de l'auteur. Pour bien connaître les opinions de Jean de Muris, parvenu à la maturité de son savoir en musique, c'est là qu'il faut puiser. On a lieu de s'étonner que l'abbé Gerbert n'ait pas été informé de l'existence de cet important traité, et que ses correspondants ne lui en aient pas fourni une copie pour sa collection des écrivains au moyen âge sur la musique, au lieu de l'abrégé mêlé de prose et de vers techniques qu'il a publié dans le troisième volume de cette collection sous le titre de *Summa musicæ magistri Joannis de Muris*, d'après deux manuscrits de l'abbaye de Saint-Blaise et de la Bibliothèque royale de Paris. Celui-ci se trouve aussi dans un manuscrit de la Bibliothèque de l'université de Gand. Je ne le crois pas l'ouvrage de Jean de Muris lui-même, mais une sorte de précis (*summum*) de sa doctrine, fait par quelque écrivain postérieur. Il n'en est pas de même du Traité en deux livres *De Musica pratica*, dont il y a des manuscrits dans les bibliothèques de Vienne, du Vatican, de Paris, et au Musée Britannique; du Traité de musique spéculative, dont il y a un manuscrit (n° 7369, in-4°) à la Bibliothèque impériale de Paris, dans celle de Vienne, et que l'abbé Gerbert a publié d'après un manuscrit de Berne; enfin du petit Traité de la musique mesurée qui commence par ces mots : *Quidlibet in arte practica mensurabilis cantus*, dont il y a plusieurs manuscrits dans la bibliothèque du Vatican, et dont je possède une bonne copie ancienne, ainsi que du Traité du contrepoint intitulé *De Discantu*, et quelquefois *Ars discantus*, dont je possède un manuscrit complet, et qui n'est qu'en abrégé dans la plupart des bibliothèques. Ces ouvrages sont originaux, et leur composition paraît avoir précédé celle du *Speculum musicæ*. Le Traité de la musique pratique a été composé en 1321. Gerbert n'en a publié qu'un extrait d'une autre main (pag. 292 — 301). Le Traité de la musique spéculative est de l'année 1323. Il est à la Bibliothèque impériale de Paris tel que l'a écrit Jean de Muris. Cet ouvrage est un abrégé fort bien fait du grand Traité de musique de Boèce. Conrad, surnommé *Noricus*, parce qu'il était né dans la Styrie, et qui était maître ès arts de l'Académie de Leipsick, au commencement du seizième siècle, a refait cet ouvrage, et l'a rangé dans un autre ordre. Gerbert a publié son travail (*De Script. ecclesiast. musicæ*, t. III, p. 256-283) C'est probablement le même ouvrage dont il y a une ancienne édition intitulée : *Epytoma | Johannis | de Muris | in musicam Boecii, in quo | omnes conclusiones musicæ | est inter septem artes liberales | primaria. mira celeritate math | ematico more demonstrantur*: in-4° gothique de 42 pages suivies du *correctorium* et de la marque de l'imprimeur en 2 pages. Au dernier feuillet on lit : *Explicit musica magistri Johannis de Muris nup. per magistrum Ambrosium*

Lacher de Merspurgk (1) *mathematicum diligenter revisa. Ordinario lecta atq. impressa in studio novo frankfordiano Anno salutis* 1508. Le traité du contrepoint ou du chant sur le livre de Jean de Muris est ce qu'on a fait de plus complet et de plus satisfaisant jusqu'à l'époque où il vécut. A l'égard de beaucoup d'autres ouvrages qu'on trouve en manuscrit sous le nom de Jean de Muris, ils ne lui appartiennent qu'en ce qu'ils sont extraits de ses livres. Tels sont : 1° *Joannis de Muris Tractatus de Musica, in epitomen contractus*, qu'on trouve à la Bibliothèque impériale de Paris (n° 7369 in-4°, sous la date de 14..). — 2° *Liber proportionum musicalium : authore Magistro Joanne de Muris, olim canonico parisiensi*, de la même bibliothèque (n° 7295, in-fol.). *Olim canonico parisiensi* ne se trouve pas au titre du manuscrit. Ces mots ont été ajoutés par le rédacteur du Catalogue. — 3° *De numeris qui musicæ retinent consonantias, secundum Ptolemæum de Parisiis* (sic), publié par Gerbert. — 4° *De Proportionibus* (idem). — 5° *Quæstiones super partes musicæ* (idem); et plusieurs autres qui se trouvent dans les principales bibliothèques d'Angleterre, d'Allemagne et d'Italie.

Jean de Muris était un savant homme, qui a écrit sur beaucoup d'autres sujets que la musique ; on a de lui : 1° *Arithmetica communis, ex Boethii arithmetica excerpta*, publié en 1515, à Vienne, en Autriche, par les soins de Georges Tainstetter. — 2° Le canon des tables Alphonsines, parmi les manuscrits de la bibliothèque Bodléienne à Oxford. — 3° *Arithmeticæ speculativæ libri duo*; Mayence, 1538, in-8°. — 4° *Quadripartitum numerorum* (Bibl. imp. de Paris, n°s 7190, 7191). — 5° *Epistola de numerorum fractionibus* (ibid., n° 7190); c'est le même ouvrage qui existe à Oxford sous le titre : *Tractatus canonum minutiarum philosophicarum et vulgarium*; — 6° *Tractatus de mensurandi ratione* (Biblioth. imp. de Paris, n°s 7380, 7381). — 7° *Prognosticatio super conjunctione Saturni, Jovis et Martis* (ibid. 7378. A); — 8° *Epistola ad Clementem VI De generali passagio ultra mare* (ibid 7443).

MURR (CHRISTOPHE-THÉOPHILE DE), savant écrivain, né à Nuremberg en 1733, fit ses études dans sa ville natale et à l'université d'Altdorf, et visita ensuite Strasbourg, Amsterdam, Leyde et Utrecht, l'Autriche, l'Italie et l'Angleterre, dans le dessein de faire des recherches dans les bibliothèques, et de lier des relations avec les savants les plus distingués de ces contrées. Revenu dans sa patrie, il obtint la place de directeur des douanes, qu'il conserva longtemps. Il est mort, presque octogénaire, le 8 avril 1811, après avoir été nommé associé des académies de Gœttingue, de Berlin, de Cassel, de Strasbourg, de Munich et de l'Institut de France. Parmi les nombreuses productions de ce savant, on en distingue plusieurs relatives à la musique; la première a pour titre : *Notitia duorum codicum Guidonis Aretini*, etc.; Nuremberg, 1801, in-4° avec 2 planches; la seconde : *De papyris seu columnibus græcis Herculanensibus*; Strasbourg, 1804, in-8° de 60 pages et 2 planches. Ce petit volume contient le texte grec d'un fragment du traité de Philodème sur la musique, trouvé dans les ruines d'Herculanum. Le troisième écrit de De Murr est intitulé : *Philodem von der Musik, ein Auszug aus dessen vierten Buche* (Extrait du quatrième livre de Philodème sur la musique), Berlin, 1806, in-4° de 64 pages et 2 planches. C'est une traduction allemande, avec commentaires, du fragment publié dans le n° précédent. De Murr a aussi donné le *Projet d'un catalogue de tous les musiciens connus de l'Europe*, dans le deuxième volume de son *Journal pour l'histoire des arts et de la littérature* (Nuremberg, 1775-89, 17 vol. in-8°), p. 2-28. Enfin, parmi les nombreux ouvrages de ce laborieux écrivain, on compte un *Essai sur l'histoire de la musique à Nuremberg* (Versuch einer Geschichte der Musik in Nürnberg); Nuremberg, 1805, in-4°.

MURSCHHAUSER (FRANÇOIS-XAVIER-ANTOINE), directeur de musique du couvent collégial de Notre-Dame à Munich, né à Zabern, en Alsace, vers 1670, apprit le contrepoint sous la direction de Jean-Gaspard de Kerl; il obtint ensuite les fonctions de *cantor* et enfin celles de directeur de musique. Il mourut à Munich en 1733, et non en 1737, comme le dit Gerber. On connaît de lui les ouvrages dont les titres suivent : 1° *Octitonum novum organum*, ou préludes et fugues pour l'orgue sur les huit tons du plain-chant avec treize variations; Augsbourg, 1696, gravé. — 2° *Vesperlinum latriæ et hyperduliæ cultum 4 vocum concertantium, 2 viol. oblig. et 4 voc. rip.* Ulm, 1700, imprimé. — 3° *Prototypi longo-brevis organici II partes*; Nuremberg, sans date, préludes et fugues courtes pour l'orgue. — 4° *Fundamentalische Anleitung sowohl zur Figural als choral Musik* (Guide fondamental pour la musique

(1) Ambroise Lacher, né à Merseburg, en Saxe, était professeur de mathématiques à l'université de Francfort-sur-l'Oder, récemment instituée. Il établit une imprimerie dans cette ville.

figurée et chorale); Munich, 1707, in-fol. obl., gravé. — 5° *Operis organici tripartita*, Part. I, Munich, 1712; Part. II, ib., 1714. — 6° *Academia Musico-poetica bipartita*, ou École supérieure de la composition (en allemand). 1re partie, où il est traité des intervalles, des consonnances et des dissonances, des tons et des modes, tant du plain-chant que de la musique figurée; Nuremberg, 1721, in-fol. A la fin du titre fort long de cet ouvrage, on trouve ces mots : *Um dem vortrefflichen Herrn Mattheson ein mehreres Licht zu geben* (Pour donner plus de lumières à l'excellent M. Mattheson). Il n'en fallut pas davantage pour allumer la bile de celui-ci; avec sa rudesse ordinaire il répondit à Murschhauser, dans sa *Critica Musica*, et intitula sa réponse : *Die melopoetische Licht-Scheere*, etc. (Mouchettes melopoétiques, à l'usage du chat barbouilleur de l'école dite haute école de composition de Notre-Dame à Munich, etc.) Les nombreuses fautes d'impression du livre de Murschhauser prêtaient des armes à Mattheson ; il s'en servit sans pitié, quoiqu'il sût très-bien qu'elles ne devaient pas être imputées à l'auteur. Le pauvre Murschhauser fut si accablé de la réponse de son adversaire, qu'il ne publia pas la seconde partie de son livre. — 7° Psaumes des vêpres dans les 8 tons de l'église à 4 voix concertantes, 2 violons et basse continue; Augsbourg, 1728. In-4°.

MUSA RUSTEM BEN SEIJAR, auteur persan d'un traité de musique écrit dans l'année 858 (1458 de l'ère chrétienne). Le titre de son ouvrage répond à celui-ci : *Le prodige des cycles dans le désir des mystères*. Un beau manuscrit de ce traité est à la bibliothèque impériale de Vienne.

MUSÆUS (JEAN-ANTOINE), musicien danois, vivait à Copenhague, dans la seconde moitié du dix-huitième siècle. On a de lui un recueil pour le clavecin intitulé : *Divertimento musico per il cembalo solo*, etc. Copenhague, 1765, in-fol. On y trouve des sonates, des sonatines, et d'autres petites pièces. Dans la préface de cet ouvrage, l'auteur traite des effets de la musique sur l'âme.

MUSCOV (JEAN), pasteur primaire et inspecteur des écoles et églises de Lauban, né le 2 juin 1635, a Gross-Grœbe, dans la haute Lusace, fut d'abord diacre à Kittletz, puis à la paroisse de Lauban, en 1668, et enfin, en 1675 à Lauban, où il mourut le 17 octobre de la même année. On a de lui un ouvrage intitulé : *Gestrafter Missbrauch der Kirchenmusik und Kirchhœfe, aus Gottes Wort zur Warnung und Besserung vorgestellt* (Abus de la musique religieuse et des cimetières puni par la parole de Dieu, servant d'avertissement et de correction); Lauban, 1694, in-8° de 110 pages.

MUSET (COLIN), célèbre ménestrel, naquit au commencement du treizième siècle. Il était à la fois poète, musicien et jouait bien du violon ou plutôt de la viole. Les manuscrits de la Bibliothèque impériale, cotés 65 et 66 (fonds de Cangé), nous ont conservé trois chansons notées de sa composition. L'une d'elles, qui commence par ces vers :

« Sire quens j'ai vielé
« Devant vos en vostre ostel. »

nous apprend qu'il parcourait les châteaux pour y chanter et jouer du violon, afin d'obtenir un salaire. On y voit aussi qu'il était marié, et qu'il avait une fille. La vie errante qu'il menait ne prouve pas au reste que sa condition fût misérable, car il dit, dans la même chanson, qu'il avait une servante pour sa femme, un valet pour soigner son cheval, et que sa fille tuait les chapons à son arrivée, pour fêter son retour. On croit que Thibaut IV, comte de Champagne et roi de Navarre, le prit à son service et le fixa près de lui. On a répété souvent que l'instrument dont jouait Colin Muset était *la vielle*; mais Roquefort a prouvé que ce mot, dans le langage des douzième et treizième siècles, signifie *le violon* ou plutôt *la viole* (voy. son livre intitulé : *De la poésie française dans les XIIe et XIIIe siècles*, p. 107 et 108). D'ailleurs ces vers d'une chanson de Muset ne laissent aucun doute à cet égard :

« J'alay a li el praelet :
« O tot la vielle et l'archet
« Si li ai chanté le Muset. »

(*J'allai à elle dans la prairie et lui chantai ma chanson avec la vielle et l'archet*). L'archet n'a jamais servi à jouer de la vielle. Cet instrument s'appelait *Rote* dans le moyen âge. On ne sait ce que Laborde a voulu dire quand il a écrit (*Essai sur la musique*, t. II, p. 207) que l'esprit de Colin Muset l'éleva au grade d'académicien de Troyes et de Provins! Où a-t-il vu qu'il y eût en France des académies au treizième siècle? Il a voulu parler, sans doute, des espèces de concours que le roi de Navarre avait établis dans ces deux villes pour les chansons. On a commis à l'égard de ce musicien deux autres erreurs qu'il est bon de relever ici: la première consiste à lui attribuer une part considérable dans l'érection du portail de l'église Saint-Julien des Ménétriers, rue Saint-Martin, à Paris ; or, cette confrérie, aux frais de laquelle l'église fut bâtie, ne fut instituée qu'en 1328, et

même ne fut constituée que trois ans après. Voici ce qu'en dit le P. Dubreuil (Antiquités de Paris, p. 571) : « En 1331, il se fit une as- « semblée de jougleurs et de ménétriers, les- « quels, d'un commun accord, consentirent tous « à l'érection d'une confrerie sous les noms de « Saint-Julien et Saint-Genest, et en passerent « lettres qui furent scellées au Châtelet, le « 23 novembre du dit an. » Colin Muset n'a donc pu concourir à ce qui concernait cette confrerie, puisqu'il était mort depuis longtemps en 1331. La seconde erreur relative à ce ménestrel est celle-ci : Il y avait au portail de Saint-Julien deux figures debout, l'une de saint Julien, l'autre de saint Genest. Celle-ci tenait un violon ou Rebec. Plusieurs auteurs l'ont prise pour l'effigie de Colin Muset. Mais un monument, dont parle aussi le P. Dubreuil, prouve invinciblement que la figure n'était autre que saint Genest : ce monument est le sceau de la confrerie où l'on voyait, comme au portail, saint Julien et saint Genest, avec cette légende : *C'est le sceau de saint Julien et de saint Genest, lequel a été verifié au Châtelet et à la cour de l'Official*.

MUSSINI (NICOLAS), musicien italien, chanteur médiocre et compositeur, était, avec sa femme, attaché au théâtre de Londres en 1792. L'hiver suivant, il chanta avec succès à Hanovre, dans les concerts. En 1793, il fut applaudi à Cassel comme violoniste et comme guitariste, puis il chanta avec sa femme à Hambourg l'opéra intitulé *La Cameriera astuta*. En 1794, il arriva à Berlin et y fut engagé au Théâtre royal ; mais il n'y réussit pas. Quatre ans après, il reçut sa demission, mais la reine mère le prit à son service en qualité de compositeur de sa chambre. Il paraît qu'il occupait encore cette position en 1803. On connaît de sa composition : 1° *La Guerra aperta*, opéra bouffe, représenté à Potsdam et à Charlottenbourg en 1796. — 2° *Les Caprices du poète*, opérette représentée à Berlin en 1803. — 3° Six duos pour 2 violons, op. 1, liv. 1 et 2, Offenbach, 1794. — 4° Six ariettes avec accompagnement de piano ou guitare ; Hambourg, 1796. — 5° *Canzonette ital. e francese per il soprano e piano* ; ibid. — 6° Sonates pour deux violons, op. 2 ; Paris, Sieber. — 7° Six quatuors pour deux violons, alto et basse ; Milan, Ricordi. — 8° Six duos pour 2 violons, op. 3 ; Paris, Naderman. — 9° Trois grands duos, idem, liv. 5 ; Berlin, Schlesinger. — 10° Trois solos pour violon ; Paris, Naderman. — 11° Cinq livres de romances de Florian, avec acc. de piano et violon obligé ; Berlin, Schlesinger.

MUSSOLINI (C.), professeur de langue italienne, vécut à Londres dans les dernières années du dix huitième siècle. Il y publia un traité de la théorie et de la pratique de la musique, sous ce titre : *A New and complete Treatise on the theory and practice of Music, with solfeggios* ; Londres, 1795, gr. in-4°.

MÜTHEL (JEAN-GODEFROID), organiste de l'église principale de Riga, naquit en 1740, à Mœrlen, dans le duché de Saxe-Lauenbourg. Fils d'un organiste de ce lieu, il apprit, sous sa direction, à jouer du clavecin, dès qu'il eut atteint sa sixième année ; puis on l'envoya à Lubeck continuer ses études musicales auprès de Jean-Paul Kunzen. Après avoir travaillé avec ce maître jusqu'à l'âge de dix-sept ans, il entra dans la musique du duc de Mecklembourg-Schwérin. Environ deux ans après, il obtint de son maître la permission de voyager pour perfectionner son talent, et sa place lui fut conservée. L'objet principal de son voyage était de voir et d'entendre Jean-Sébastien Bach, devenu vieux et infirme, mais toujours brillant de génie et de savoir. Müthel se rendit donc à Leipsick : Bach le reçut avec bienveillance, le logea dans sa maison, et le guida par ses conseils et par la communication de ses ouvrages. Après la mort de ce grand homme, Müthel demeura quelque temps à Naumbourg, chez Altnikol. De là il se rendit à Dresde et y fut bien reçu par Hasse, à qui il avait été recommandé. Les fréquentes occasions qu'il eut d'entendre Salembini et les autres chanteurs italiens de l'Opéra réformèrent son goût et lui donnèrent un style plus moderne. De Dresde il alla à Berlin et à Potsdam, où il retrouva son ancien ami Charles-Philippe-Emmanuel Bach, puis à Hambourg pour y voir Telemann, ami de son père. Il retourna enfin à la cour de Mecklembourg ; mais ce séjour lui parut peu agréable après l'activité de la vie d'artiste dont il avait joui pendant plusieurs années. Il saisit la première occasion de s'en éloigner, en acceptant d'abord la direction de la petite chapelle d'un M. de Wietinghof, conseiller intime de l'empereur de Russie, puis la place d'organiste à l'église principale de Riga. Il occupait encore celle-ci en 1790. Je n'ai pas de renseignement sur l'époque précise de la mort de cet artiste, qui fut un grand musicien et un homme de génie, mais qui, n'ayant fait imprimer qu'un petit nombre de ses ouvrages, est peu connu. On a imprimé de sa composition : 1° Trois sonates et deux airs avec douze variations. — 2° Quatre mélodies pour le clavecin et pour le chant ; Leipsick, 1756, in-4°. — 3° *Oden und Lieder von verschiedenen*

Dichtern in die Musik gesetzt (Odes et chansons de différents poètes mises en musique); Hambourg, 1759, in-4°. — 4° *Due concerti per il Cembalo*; Riga, 1767, in-4°. — 5° *Duetto für 2 Claviere, 2 Flugel, oder 2 Forte piano*; Riga, Fr. Hartknoch, 1771, in folio.

MUTIANUS. *Voyez* GAUDENCE.

MUTZENBRECHER (le Dr. L.-L.-D.), libraire et maître de postes à Altona, naquit dans cette ville en 1760. Amateur passionné de musique, il jouait de plusieurs instruments; il a composé des chansons et des chants à plusieurs voix. On lui doit aussi un bon article sur la *Melodica* de Rielfelsen, inséré dans la Gazette musicale de Leipsick (ann. 1819, p. 695). Il est aussi l'auteur d'un écrit qui a pour titre : *Geschichte der musikalischen Dilettanten vereins in Altona*; Altona, 1827 et années suivantes, par cahiers in-8°. Cet amateur distingué est mort en 1838. Sa bibliothèque de musique, qui a été vendue à Altona au mois de février 1839, renfermait beaucoup de choses intéressantes concernant la théorie et la pratique de l'art ; j'y ai acquis des ouvrages rares et précieux, en grand nombre.

MYLIUS (ANDRÉ), docteur en droit, assesseur de la faculté de jurisprudence, professeur et syndic de l'université de Leipsick, naquit à Schoepplin, près d'Eisenbourg, le 12 avril 1649. Il a écrit une dissertation intitulée : *Disputatio de Juribus circa musicos ecclesiasticos*; Leipsick, 1688, in-4°. Mylius est mort à Leipsick, le 6 juin 1702.

MYLIUS (WOLFGANG-MICHEL), maître de chapelle du duc de Gotha, n'est pas connu par les circonstances de sa vie; on sait seulement qu'il mourut à Gotha en 1712 ou 1713, et qu'il avait eu pour maître de musique Christophe Berhardi. On lui doit un traité élémentaire de musique, à l'usage des écoles, intitulé : *Rudimenta musices, das ist : Eine kurze und grundrichtige Anweisung zur Singe-Kunst*, etc. (Rudiments de musique, c'est-à-dire instruction courte et solide, pour l'art du chant, etc.); Mulhouse, 1685, in-8° obl. Il paraît qu'à l'époque de cette publication, Mylius demeurait à Mulhouse. La deuxième édition de cet ouvrage a été publiée à Gotha, en 1686, in-8° obl, sans nom d'auteur, mais avec les initiales W. M. M.

MYSLIWECZEK (JOSEPH), compositeur, fils d'un meunier, naquit dans un village près de Prague, le 9 mars 1737. Il reçut dans l'école communale les premières notions de la musique, fit des études littéraires, et alla même suivre un cours de philosophie à Prague, après quoi il retourna chez son père, pour embrasser sa profession; mais après la mort de celui-ci, il laissa son moulin à son frère jumeau, et prit la résolution de se faire musicien de profession. Il se rendit à Prague, où il fut d'abord employé comme violoniste dans les églises. Pendant ce temps, il étudiait le contrepoint sous la direction de Habermann. Le célèbre organiste Segert le prit ensuite pour élève. En 1760 il publia les six premières symphonies de sa composition, sous les noms des six premiers mois de l'année : le succès qu'elles obtinrent décida de sa vocation. Son goût le portait vers la musique de théâtre; et comme à cette époque elle était surtout florissante en Italie, il résolut de s'y rendre, et partit pour Venise en 1763. Il y trouva Pescetti qui lui enseigna l'art d'écrire pour le chant, particulièrement dans le récitatif. Appelé à Parme l'année suivante, il y écrivit son premier opéra dont le succès fut si brillant, que l'ambassadeur de Naples lui procura un engagement pour aller composer dans cette ville un ouvrage pour l'anniversaire du roi. *Il Bellerofonte* était le titre de cet opéra, dont les beautés excitèrent l'admiration générale. Dès ce moment il devint célèbre ; mais dans l'impossibilité de prononcer son nom, les Italiens l'appelèrent *Il Boemo* ou *Venturini*. De retour à Venise, il y fut couronné après la représentation d'un de ses ouvrages, et les sonnets furent prodigués en son honneur. Neuf fois, Naples le rappela et lui confia la composition d'ouvrages dramatiques qui furent tous accueillis par la faveur publique. Il écrivit aussi avec succès à Rome, à Milan et à Bologne. Mozart le rencontra dans cette dernière ville en 1770, dans un état de misère profonde, malgré sa renommée. Le plus haut prix qu'on payait alors au musicien le plus célèbre pour la composition d'un opera était une somme de cinquante ou soixante sequins (environ 400 francs). Ces faibles ressources ne pouvaient suffire aux penchants généreux de Mysliweczek. Heureusement il rencontra plus tard un protecteur dans un jeune Anglais qui devint son élève, et qui fournit à ses besoins. En 1773, il fut appelé à Munich pour y composer l'*Erifile* : cet ouvrage ne répondit pas à ce qu'on attendait du compositeur : lui-même avoua qu'il ne s'était point senti en verve en l'écrivant, et qu'il n'était inspiré que sous le ciel de l'Italie; semblable en cela à Winkelmann et à Thorwaldsen, qui, après de longs séjours à Rome, n'ont pu vivre sous le climat du Nord qui les avait vus naître. En 1778, Mysliweczek était à Pavie; l'année suivante, il écrivit à Naples son *Olimpiade*, qui fit naître des transports d'admiration dans toute l'Italie.

L'air de cet opéra *Se cerca, se dice*, eut un succès de vogue. La célèbre cantatrice Gabrielli aimait beaucoup à chanter les airs du musicien de la Bohême, et disait qu'aucun compositeur n'écrivait aussi bien pour sa voix. Mysliweczek mourut à Rome le 4 février 1781, à l'âge de quarante-quatre ans. Son élève, le jeune Anglais Barry, lui fit élever un tombeau en marbre dans l'église de Saint-Laurent *in Lucina*. Ce compositeur a écrit en Italie environ trente opéras ; les meilleurs sont *le Bellerofonte, Armida, l'Olimpiade, Nitelli* et *l'Adriano in Siria*. On connaît aussi sous son nom plusieurs oratorios, et Dlabacz a vu deux messes de sa composition au chœur de Raudnitz. On a gravé à Prague deux symphonies qu'il a écrites dans sa jeunesse. Ses autres ouvrages sont : 1° Six quatuors pour 2 violons, alto et violoncelle, op. 1 ; Offenbach, André, 1780. — 2° Six idem, op. 2 ; Amsterdam, Hummel, 1782. — 3° Six trios pour 2 violons et basse ; Offenbach, André. On connaît en manuscrit sous son nom des concertos de violon et de flûte.

N

NACCHERI (ANDRÉ), écrivain florentin dont ne parle ni le P. Jules Negri dans sa *Storia degli scrittori fiorentini*, ni les autres historiens de la littérature florentine. Naccheri vécut vraisemblablement dans la première moitié du seizième siècle, et a laissé un manuscrit qui doit être d'un grand intérêt en ce qui concerne les instruments de musique de cette époque; cet ouvrage a pour titre : *Della proportione di tutti gl'istromenti da sonare, dialoghi due*, avec les figures de tous les instruments. Jean-Baptiste Doni avait indiqué le livre de Naccheri au P. Mersenne, comme on le voit par une lettre que ce religieux lui écrivit au mois de janvier 1635, et que j'ai publiée dans le n° 32 de la sixième année de la *Revue musicale* (1839), d'après une copie qui se trouve parmi les manuscrits de Peiresc, à la bibliothèque impériale de Paris. Suivant la *Seconda Libreria* de François Doni, ce livre se trouvait dans la bibliothèque de Laurent de Médicis. Il en donne la description (pages 27-28, édition de 1551), dans un passage dont voici la traduction : « Dans le riche cabinet
« du magnifique seigneur Laurent de Médicis, on
« peut voir un ouvrage admirable; c'est un livre
« dans lequel sont dessinés non-seulement les
« anciens instruments de musique, mais encore
« les modernes. Sous le nom de *Philamon* sont
« décrites toutes les cithares; sous celui d'*Arion*
« les violes; sous celui d'*Orphée*, les lyres avec
« touches (grands instruments à archet). Laissant
« à part les anciens, je dirai que sous le nom de
« *Francesco de Milan* se montre la perfection
« du luth; sous celui d'*Antonio de Lucques*, le
« cornet, et, enfin, sous celui de *Zoppino*, l'orgue. On voit dans ce livre les portraits de tous
« les virtuoses célèbres, et des dissertations rela-
« tives aux instruments sur lesquels ils ont ex-
« celle. C'est une chose intéressante d'y compa-
« rer le jeu des instruments chez les anciens et
« chez les modernes. Je n'aurais jamais cru qu'il
« eût existé tant de douzaines d'harpicordes, de
« douçaines, de psaltérions, de manicordes, de
« cithares et de trombes droites et courbes. On
« voit aussi un nombre infini de flûtes, de cornets,
« de cornemuses, et d'instruments avec tubes de
« sureau, d'écorces d'arbres, d'os d'animaux, et
« même d'écailles de tortues, des *dabbudes* (1),
« des staffètes (2), des clavecins, des épinettes,
« des nacaires (petites timbales), des castagnettes,
« et un cor à sourdine, etc. (3). »

Cette description fait naître quelques difficultés concernant l'époque où Naccheri vécut et composa son ouvrage; car si le manuscrit existait dans le cabinet de Laurent de Médicis,

(1) Sorte de petit *tympanon*, dont les cordes se frappent avec deux baguettes.

(2) Triangles en fer auxquels étaient autrefois attachées de petites sonnettes. Cet instrument de percussion servait, dès le quatorzième siècle, à marquer le rhythme de la danse.

(3) Nello studio mirabile del mageo M. Lorenzo M[edici] si puo vedere un' opera stupenda ; questo è un libro dove son disegnati non solamente gli strumenti da sonare antichi, ma i moderni anchora. Sotto il nome di Filamone sono scritte tutte le citare, sotto Arione le viole, sotto Orfeo le lire con 1 tasti, e per lasciar gl'antichi da parte, dico che sotto Francesco da Milano si mostra la perfettione del liuto, Anton da Lucca il cornetto, il Zoppino l'organo ; e cosi tutti coloro, che sono stati eccellenti in sonar qualche strumento vi son ritratti a naturale et loro ragionano di quello strumento. Fa un bellissimo vedere il paragone de' suoni antichi a i moderni, et le sue misure. Mai havrei creduto che fussero tante decine d'arpicordi, dolcemeli, salteri, manacordi, citare, e trombe dritte et storte. Infiniti sono i pifferi, i cornetti, le zampogne, le canne fatte di sambuco, di scorze d'alberi, d'ossi d'animali, per insino alle testuggine vi sono per istrumento. Dabbuda, staffetta, cemball, cembanelle, nacchere, cassetta, e corno sordo, etc.

dit *le Magnifique*, qui monrut en 1492, l'auteur vécut au quinzième siècle; mais si le chapitre où il est traité des luths a pour titre *Francesco da Milano*, il n'a pu être écrit avant 1530, époque de la grande renommée de cet artiste; dans ce cas, l'ouvrage n'a pu se trouver en la possession de Laurent de Médicis.

NACHERSBERG (Jacques-Henri-Ernest), grammairien et compositeur, né en Silésie vers 1775, a publié un livre qui a pour titre : *Stammbuch oder schnelle Anweisung wie jeder Liebhaber sein Clavierinstrument, seyes übrigens ein Saiten oder ein pfeifenwerk, selbst repariren und also Stimmen kann* (Livre d'accord, ou plutôt instruction au moyen de laquelle chaque amateur pourra entretenir et accorder son instrument à clavier, soit à cordes, soit à tuyaux); Leipsick et Breslau, 1804, in-8° de 216 pages, avec une planche. Ce livre n'est que la deuxième édition de celui de Joseph Buttner (*voyez* ce nom), mais beaucoup plus développée. Bien que cette édition porte le nom de Nachersberg, celui-ci n'en fut que le rédacteur, d'après les matériaux que Buttner lui avait fournis.

NACHTGALL (Ottmar). *Voyez* LUSCINIUS.

NACHTIGAL (Jean-Chrétien-Christophe), conseiller du consistoire à Halberstadt, naquit dans cette ville en 1753, et y mourut le 21 juin 1819. Il a fait insérer dans le *Deutsche Monatschrift* (Berlin, 1790, octobre, n° 7) une dissertation sur le chant national des Israélites (*Ueber die Nationalgesænge der Israeliten*).

NADERMAN (François-Joseph), fils d'un facteur de harpes, naquit à Paris en 1773 [1]. Krumpholz, ami de son père, lui donna des leçons de harpe, et Desvignes, maître de chapelle de la cathédrale, lui enseigna la composition. Il eut par une exécution brillante sur son instrument, mais ne fit point faire de progrès à la musique de harpe, lui ayant conservé le caractère d'arpèges dans les traits, et n'ayant jamais essayé d'y faire entrer les combinaisons d'une harmonie vigoureuse. Bien inférieur, sous ce rapport, à M. de Marin, son contemporain, il eut pourtant une réputation plus populaire, parce que M. de Marin, ne se faisant point entendre en public, n'était connu que des artistes et de quelques

[1] La date de la naissance de Naderman est fixée en 1781 dans la *Biographie universelle* de Michaud; c'est une erreur. J'ai connu cet artiste en 1800; j'étais alors élève du Conservatoire de Paris et âgé de seize ans; Naderman était homme fait et déjà connu par son talent. Deux ans auparavant il avait fait un voyage en Allemagne et y avait donné des concerts.

amateurs d'élite. Un embonpoint excessif et prématuré paraît avoir opposé de sérieux obstacles au développement du talent de Naderman. Quoi qu'il en soit, il fut longtemps considéré en France comme le harpiste le plus habile, jusqu'à ce qu'on sentît plus nouveau dans la musique, et plus de hardiesse dans l'exécution, eussent mis en vogue Bochsa, vers 1812. Après la restauration, Naderman fut nommé harpiste de la chapelle et de la chambre du roi. Le 1er janvier 1825, il obtint la place de professeur de harpe à l'école royale de musique et de déclamation (Conservatoire de Paris); il en remplit les fonctions jusqu'à sa mort, arrivée le 2 avril 1835. En 1808, il avait fait un voyage en Allemagne, et s'était fait entendre avec succès à Munich et à Vienne.

Après la mort de son père, Naderman s'était associé avec son frère, pour continuer la fabrication des harpes, d'après l'ancien système du mécanisme à crochets, connues sous le nom de *harpes de Naderman*. Longtemps il employa son influence pour conserver à cet instrument l'ancienne faveur dont il avait joui; mais le mécanisme *à fourchette*, inventé par Sébastien Érard, porta les premières atteintes à sa vieille renommée, et la harpe à double mouvement, du même artiste, a causé la ruine définitive de l'ancien instrument de Naderman.

On connaît, de la composition de cet artiste: 1° Concertos pour la harpe, 1er, op. 13; 2°, op. 46; Paris, Naderman. — 2° Deux quatuors pour deux harpes, violon et violoncelle, op. 42; ibid. — 3° Quatuors pour harpe, piano, violon et violoncelle, op. 47 et 51; ibid. — 4° Trios pour harpe et divers instruments, op. 14, 19, 22, 25, 26, 29, 38, 50, 53; ibid. — 5° Trio pour trois harpes, op. 57; ibid. — 6° Duos pour harpe et violon, ou flûte, op. 23, 27, 28, 31, 40, 44, 47, 48, 63, 64; ibid. — 7° Duos pour harpe et piano, op. 30, 34, 35, 44, 54, 56; ibid. — 8° Sonates pour harpe seule, op. 2, 5, 13, 17, 19; ibid. — 9° Beaucoup d'airs variés, de fantaisies, de caprices, de pots-pourris, etc.; ibid.

NADERMAN (Henri), frère du précédent, naquit à Paris, vers 1780. Destiné par son père à la fabrication des harpes, il passa sa jeunesse à faire des études spéciales pour cet objet. Plus tard il devint élève de son frère pour cet instrument, mais son talent ne s'éleva jamais au-dessus du médiocre. Cependant les protecteurs de son frère lui firent obtenir les places de harpiste adjoint de la musique du roi, et de professeur suppléant au Conservatoire. En 1835, il abandonna cette dernière, et depuis lors il vécut dans une terre qu'il possédait à quelques lieues de Paris. On a de lui des variations pour la harpe sur l'air : *Il*

est trop tard, Paris, Naderman; et des romances avec accompagnement de piano ou harpe; ibid.

Naderman s'est fait connaître comme écrivain par la rédaction de plusieurs opuscules en faveur de l'ancienne harpe, et contre la harpe à double mouvement, de Sébastien Érard. La première de ces pièces fut écrite à l'occasion d'un rapport fait à l'Institut sur ce dernier instrument, par le géomètre Prony; elle a pour titre : *Observations de MM. Naderman frères sur la harpe à double mouvement, ou Réponse à la note de M. de Prony, membre de l'Académie des sciences*, etc. Paris, 1815, 4 feuilles in-fol. avec neuf planches. L'auteur de la *Biographie universelle des Musiciens* ayant publié dans la *Revue musicale* (t. II, p. 337 et suiv.), un article sur l'origine et les progrès de la harpe, où il donnait des éloges à l'instrument d'Érard, Naderman fit paraître une nouvelle brochure intitulée : *Réfutation de ce qui a été dit en faveur des différents mécanismes de la harpe à double mouvement, ou Lettre à M. Fétis, professeur de composition, etc., en réponse à son article intitulé : Sur la harpe à double mouvement de M. Sébastien Érard, et par occasion sur l'origine et les progrès de cet instrument*. Paris, 1828, in-8° de 47 pages. L'auteur de la *Biographie* répliqua à ce pamphlet par une *Lettre à M. Henri Naderman au sujet de sa réfutation d'un article de la Revue musicale sur la harpe à double mouvement de M. Sébastien Érard*, Paris, Sautelet, 1828, in-8° de 24 pages, avec 2 planches (1). La polémique ne finit point par cette publication, car Naderman fit paraître un nouvel écrit intitulé : *Supplément à la réfutation de ce qui a été dit en faveur de la harpe à double mouvement*, Paris, 1828, in-8° de 31 pages. Une note intitulée : *Mon dernier mot*, qui fut insérée dans le troisième volume de la *Revue musicale*, termina cette discussion. Depuis lors, la thèse soutenue par l'auteur de la *Biographie universelle des Musiciens* a été couronnée par un triomphe complet, et ses prédictions se sont accomplies, car la harpe à double mouvement est la seule dont on fasse usage aujourd'hui, et l'ancien instrument de Naderman est tombé dans un profond oubli.

NÆGELI (Jean-Georges), compositeur, écrivain didactique et éditeur de musique, naquit à Zurich, non en 1773, comme il est dit dans le Lexique universel de musique publié par Schilling, mais en 1768, suivant la note que Nægeli m'a envoyée lui-même. Après avoir appris le chant et les éléments du clavecin dans sa ville natale, il alla continuer ses études de musique à Berne, puis retourna à Zurich, où il établit une maison de commerce de musique, en 1792. Son goût passionné pour l'art le rendait peu propre aux affaires commerciales, et le choix qu'il fit des principaux ouvrages sortis de ses presses prouve qu'il s'occupait moins des chances de leur débit que de leur mérite au point de vue de l'art. En plusieurs circonstances, ses affaires furent embarrassées, et ses amis durent venir à son secours pour que l'honneur de son nom de négociant ne fût pas compromis. Son *Répertoire des clavecinistes* est une collection aussi remarquable par la valeur des compositions que par l'exécution typographique. Les œuvres de J. S. Bach et de Hændel, dans le style instrumental, en sont le plus bel ornement.

Comme compositeur, il s'est fait connaître avantageusement par des chansons allemandes qui ont obtenu des succès de vogue, par des toccates pour le piano, et par des chants en chœur pour les écoles et pour l'église. Nægeli s'est aussi rendu recommandable par la fondation de la grande association suisse pour les progrès de la musique, dont il fut plusieurs fois président, et qu'il dirigea avec talent dans des réunions de trois à quatre cents musiciens. Il prononça, dans une de ces solennités, le 19 août 1812, un discours historique sur la culture du chant en Allemagne, qui a été inséré dans la Gazette musicale de Leipsick (numéro 43 de la même année).

Nægeli est particulièrement remarquable comme écrivain didactique et comme critique. Michel Traugott Pfeiffer, de Wurzbourg, avait organisé l'enseignement de la musique pour l'institut d'éducation publique fondé à Yverdun, en 1804, par Pestalozzi. Suivant les vues de celui-ci, toute complication devait être évitée dans les éléments des sciences et des arts, et ce qui ne se réunissait pas en un tout homogène, par quelque lien d'analogie ou d'identité, devait former autant de divisions dans l'enseignement. Cette idée fondamentale conduisit Pfeiffer à diviser son cours de musique en trois sections principales. La première, sous le nom de *rhythmique*, renfermait tout ce qui est relatif à la mesure du temps dans la durée des sons et du silence, avec les combinaisons de cette durée. La deuxième, qui avait pour objet la détermination des divers degrés d'intonation, et leurs combinaisons en certaines formes de chant, était appelée *mélodique*. Enfin la troisième, désignée d'une manière assez impropre par le nom de *dynamique*, considérait les sons dans leurs divers degrés d'intensité, et dans

(1) Cette lettre est aussi insérée dans le troisième volume de la *Revue musicale*.

les signes qui représentent les modifications de cette intensité. Dans une quatrième division, les trois premières se réunissaient sous le nom de *science de la notation;* les élèves étaient exercés sur la conception simultanée de la représentation des sons dans leur durée, leur intonation et leurs modifications d'intensité. Là se trouvaient les exercices de la lecture et du solfége. Une cinquième division était destinée à exercer les élèves dans la réunion des paroles au chant. Frappé des avantages qu'il remarquait dans cette méthode, Nægeli en donna un aperçu dans un petit écrit intitulé : *Die Pestalozzische Gesangbildungslehre nach Pfeiffers Erfindung*, etc. (La méthode de chant pestalozzienne, d'après l'invention de Pfeiffer), Zurich, 1809, in-8° de 76 pages. L'année suivante, il réunit les éléments du travail de Pfeiffer, les mit en ordre, et en forma un ouvrage étendu, qui parut sous ce titre : *Gesangbildungslehre nach Pestalozzischen Grundsätzen pædagogisch begründet, von Michael Traugott Pfeiffer, methodisch bearbeitet von Hans Georg Nægeli* (Méthode de chant disposée par Michel Traugott Pfeiffer d'après les principes pédagogiques de Pestalozzi, et rédigée méthodiquement par J. G. Nægeli), Zurich, 1810, in-4° de 250 pages. Ce livre ne pouvait être considéré comme un manuel par les élèves, mais comme une instruction pour les maîtres; toutefois il ne répondit pas à l'attente du public, et ne parut pas réaliser les vues de Pestalozzi; car si l'on ne peut donner que des éloges à la division établie par Pfeiffer et Nægeli dans les diverses parties de l'enseignement de la musique, on est obligé de reconnaître que la direction suivie dans chacune de ces parties est trop théorique pour un enseignement primaire, et que l'analyse des principes y est trop minutieuse. C'est sans doute cette considération qui a porté Nægeli à publier un abrégé de son grand ouvrage, sous ce titre : *Auszug der Gesangbildungslehre, mit neuen Singstoff*, Zurich, 1812, in-4° de 48 pages. Depuis lors il a aussi publié des tableaux de principes de musique basés sur le même système, et à l'usage des écoles populaires de chant; ils ont pour titre : *Musikalischer Tabellwerk für Volksschulen zur herausbildung für den Figuralgesang*, Zurich, 1828. Nægeli a mis en pratique pendant plus de vingt ans sa méthode dans une école de chant qu'il avait fondée.

Dans la première moitié de 1824, il fit un voyage en Allemagne, visita Carlsruhe, Darmstadt, Francfort, Mayence, Stuttgard, Tubinge, et y fit des lectures publiques sur divers sujets de sa théorie et de l'histoire de la musique. Ces leçons ont été publiées chez le libraire Cotta, à Stuttgard et à Tubinge, en un volume intitulé : *Vorlesungen über Musik mit Berucksichtigung der Dilettanten* (Leçons sur la musique, pour l'instruction des amateurs), 1826, in-8° de 285 pages. Ce livre est digne de fixer l'attention, parce qu'il est un des premiers essais d'une théorie complète de la philosophie du beau musical, d'après les principes de Herder et de Jacobi, qui ne sont pourtant pas cités par Nægeli. Il méritait un succès plus brillant que celui qu'il a obtenu; mais le temps n'était pas encore venu (1826) où la philosophie de la musique pouvait exciter un vif intérêt. Des discussions polémiques s'élevèrent entre Nægeli et l'illustre professeur Thibaut, de l'université de Heidelberg, à propos des principes esthétiques de l'art, et à l'occasion d'une réfutation de l'écrit de Thibaut (*Ueber Reinheit der Tonkunst*) publiée par Nægeli, sous ce titre : *Der Streit zwischen der alten und neuen Musik* (le Combat entre l'ancienne musique et la nouvelle), Breslau, Fœrster, 1827, gr. in-8°. L'auteur de l'article précédemment cité du Lexique universel de musique, dit que la victoire resta dans cette lutte à Nægeli, plus musicien que son adversaire, *dont les vues artistiques étaient étroites*, dit cet écrivain, quoiqu'il avoue que Thibaut montra dans la dispute beaucoup plus d'*habileté caustique et de profondeur intellectuelle*. Il peut sembler étrange qu'un homme, dont la pensée a de la profondeur, ait des vues étroites; mais sans insister sur la contradiction qu'on remarque ici dans les termes, je dirai que Thibaut fut un des hommes que j'ai connus dont les vues méritaient le moins l'épithète d'*étroites* (einseitigen), car elles s'élevaient précisément à ce que l'art a de plus général; mais son goût délicat n'accordait pas facilement les qualités du beau. Nægeli et lui s'étaient placés à des points de vue trop différents pour qu'ils pussent s'entendre; car le premier ne connaissait que l'art allemand, tandis que Thibaut n'admettait les qualités de cet art que dans les spécialités de la musique dramatique et du style instrumental, et lui préférait, dans les autres parties, les productions des anciennes écoles italienne et belge.

Nægeli a fourni beaucoup de morceaux de critique à la Gazette musicale de Leipsick et à d'autres journaux de l'Allemagne. Aux écrits précédemment cités, il faut ajouter : 1° *Erklærung an J. Hottinger als Literar. Anklæger d. Freunde Pestalozzi's* (Explication concernant J. Hottinger comme détracteur des amis de Pestalozzi, Zurich, 1811, in-8°). 2° *Pædagogische Rede, veranlasst durch die schweizer.*

gemeinnütz. Gesellschaft, enthaltend : eine characteristik Pestalozzi's und der Pestalozzianismus, des Anti-und des Pseudo-Pestalozzianismus, etc. (Voyage pédagogique dans les cantons unis de la Suisse, contenant une caractéristique de Pestalozzi, du pestalozzianisme, des anti-pestalozzistes, et du pseudo-pestalozzianisme, etc.), Zurich, 1830, in-8°. 3° *Umriss d. Erziehungsaufgabe für den gesammte Volkschule*, etc. (Plan d'éducation complète pour toutes les écoles populaires, etc.), Zurich, 1832, in-8°. Parmi ses compositions on remarque six recueils de chants à 3 et à 4 voix pour l'église et les écoles de chant, publiés à Zurich, et environ quinze recueils de chansons à voix seule avec acc. de piano, *ibid*. Cet homme laborieux, dont la vie entière fut dévouée à l'art, est mort à Zurich le 26 décembre 1836. Sa biographie a été publiée avec son portrait, à Zurich, chez Orell, en 1837, gr. in-4°, sous ce titre : *Biographie von Hans Georg Nægeli*. M. Birrer, ou Bierer, musicien suisse, a aussi publié : *Hans Nægeli, Erinnerung merkwurdige Lebensfahrten und besondern Ansichten*, etc. Zurich, 1844, in-8°, et Carlsruhe, 1845, in-12. Enfin, on a un écrit de M. Augustin Keller : *H. G. Nægeli Festrede zur Einweihung seines Denkmals, gehalten zu Zurich am 16 oct. 1848*, Arau, 1849, in-8°.

NAGEL (JEAN-FRÉDÉRIC), né en 1753, dans les États prussiens, obtint en 1783 la place de chef du chœur de l'église principale de Magdebourg, et fut nommé, vers le même temps, quatrième professeur au gymnase de cette ville, où il mourut le 15 avril 1791. On a de lui une méthode de piano intitulée : *Anweisung zum Clavierspielen, für Lehrer und Lernende*, Halle, Hendel, 1791, in-4° obl. de 72 pages. Nagel avait commencé la publication de cet ouvrage sous la forme périodique, et lui avait donné pour titre : *Musikalische Monatschrift* (Feuille musicale mensuelle), Halle, 1790. Il ne parut sous cette forme que le premier trimestre. Il y a une deuxième édition améliorée de l'ouvrage de Nagel, publiée à Halle, sans date (1802) in-4° obl.

NAGILLER (...), compositeur, né dans le Tyrol, vers 1820, a fait ses études musicales au Conservatoire de Vienne, et y a obtenu le premier prix de composition en 1840. Il vécut ensuite quelque temps à Paris, puis se fixa à Berlin en 1844, et y fut nommé directeur de la société musicale connue sous le nom de *Mozartverein*. Il fit exécuter dans cette ville avec succès sa première symphonie (en *ut* mineur), une ouverture, des Lieder et des chœurs, en 1846; au mois de mai de la même année, il donna plusieurs concerts à Cologne, où ses compositions furent applaudies; sa première symphonie, exécutée à Francfort sous la direction de Guhr, ne fut pas moins bien accueillie. De retour à Berlin en 1847, M. Nagiller y écrivit de nouveaux ouvrages; mais la révolution de 1848 l'obligea de s'éloigner de cette ville. Depuis cette époque, les renseignements manquent sur cet artiste, dont Gassner et M. Bernsdorf ne parlent pas dans leurs Lexiques universels de musique.

NAICH (HUBERT), musicien belge, fixé à Rome au commencement du seizième siècle, fut membre de l'Académie *degli Amici*. Un recueil fort rare de ses madrigaux, à quatre et à cinq voix, a été imprimé à Rome par Antoine Blado, en caractères gothiques et sans date, sous ce titre : *Madrigali di M. Hubert Naich a quattro et a cinque voci, tutte cose nove, et non piu viste in stampa da persona. Libro primo*. A la fin de la *quinta pars* on lit : *Il fine de Madrigali di M. Hubert Naich della Academia de li Amici stampati in Roma per Antonio Blado*. Un exemplaire de ce rarissime recueil se trouve à la Bibliothèque impériale de Vienne. Draudius cite une autre édition du même ouvrage publiée à Venise (*Bibliot. Classica*, p. 1630); mais il n'en indique pas la date. Dans le quatrième livre de motets à quatre voix publié à Lyon par Jacques Moderne (*quartus liber cum quatuor vocibus*), en 1539, on trouve deux pièces sous le nom de *Robert Naich* : le prénom est ici évidemment une altération de *Hubert*. La nationalité de Naich se découvre par la majuscule M. qui précède son nom; elle est l'initiale de *magister*, qualification qui ne se donnait en Belgique qu'aux prêtres musiciens (*artium magister*).

NALDI (ROMOLO), né à Bologne vers le milieu du seizième siècle, fut organiste de l'église des dominicains de Ferrare. Il s'est fait connaître comme compositeur par un ouvrage intitulé : *Il primo libro de' Madrigali a 5 voci. Venetia app. Angelo Gardano*, 1589, in-4°. Le catalogue de Parstorff indique (p. 25) un autre ouvrage de Naldi, intitulé : *Liber primus Motectorum duobus choris, dominicis diebus concinendorum*. C'est sans doute le même ouvrage qui se trouve indiqué dans le Catalogue de la bibliothèque du lycée communal de Bologne, sous ce titre : *Motetti a due cori, libro primo ; Venetia, app. Angelo Gardano*, 1600.

NALDI (JOSEPH), excellent bouffe italien, né dans le royaume de Naples, en 1765, brilla à Rome, en 1789, puis à Naples, à Venise et à Turin. Pendant les années 1796 et 1797 il fut attaché au théâtre de la Scala, à Milan. Appelé à

Londres dans les premières années du siècle présent, il chanta au théâtre du Roi pendant près de quinze ans. Ses rôles principaux étaient dans *Il Fanatico per la musica*, *le Cantatrici villane*, et *Cosi fan tutte*. En 1819, il fut engagé au Théâtre-Italien de Paris, et y débuta dans ce dernier ouvrage; mais il n'était plus que l'ombre de lui-même. Il mourut malheureusement l'année suivante, chez le célèbre chanteur Garcia, son ami, qui l'avait invité à voir l'essai d'une nouvelle marmite, dite *autoclave*, pour cuire les viandes. Naldi ayant fermé et assujetti la soupape de cet appareil, la vapeur concentrée fit explosion. Tout l'appartement fut bouleversé, et Naldi, frappé par les éclats de la marmite, expira sur-le-champ.

La fille de Naldi, devenue comtesse de Sparre, débuta avec succès en 1819. Pendant plusieurs années, elle a partagé la faveur publique avec M^{me} Pasta, principalement dans *Tancredi* et dans *Romeo et Giulietta*. Retirée de la scène depuis 1824, elle ne s'est plus fait entendre que chez elle et dans quelques salons, où son beau talent excitait l'admiration.

NALDINI (SANTE), compositeur de l'école romaine, naquit à Rome le 5 février 1588. Le 23 novembre 1617 il fut agrégé au collège des chapelains-chantres de la chapelle pontificale. Plus tard le pape l'éleva à la dignité de camerlingue ou abbé de la même chapelle. Naldini mourut le 10 octobre 1666, et fut inhumé dans l'église des moines de Saint-Étienne *del Cacco*, où l'on voit encore son tombeau, avec cette inscription : *D. O. M. Sancti Naldini musico romano sacelli pontificii emerito sepulchrum hoc ubi ejus humarentur ossa circula ac bene merenti monaci silvestrini concesserunt*. Vient ensuite un canon énigmatique sur les paroles *Misericordias Domini in æternum cantabo*, composé par Naldini pour être placé sur sa tombe, et l'épitaphe est terminée par ces mots : *Vixit annos LXXX. menses VIII. dies V. obiit die X octobris MDCLXVI*. Naldini a publié à Rome, chez Robletti, en 1620, des motets à 4, 5 et 6 voix. Il a laissé aussi de sa composition des canons bien faits dans les registres de la chapelle pontificale. Enfin il est auteur d'un *Miserere* à 4, avec le dernier verset à 8, qui fut chanté dans son temps à la chapelle pontificale. Sante Naldini fut un des chantres de la chapelle pontificale que le pape Urbain VIII chargea de la publication des hymnes de l'Église en chant grégorien, et en musique composée par Jean Pierluigi de Palestrina. Cette collection, imprimée par ordre du pape chez Balthasar Moret, à Anvers, parut sous ce titre : *Hymni sacri in Breviario Romano S. D. N. Urbani VIII auctoritate recogniti, et cantu musico pro præcipuis anni festivitatibus expressi. Antuerpiæ, ex officina Plantiniana Balthasaris Moretti*, 1644, in-fol. max.

NANINI (JEAN-MARIE), né à Vallerano, vers 1540, étudia le contrepoint à Rome, dans l'école de Goudimel, et fut le condisciple de Palestrina. Il retourna ensuite dans le lieu de sa naissance et y fut maître de chapelle; puis il fut rappelé à Rome en 1571, pour remplir les mêmes fonctions à l'église de Sainte-Marie-Majeure. Vers le même temps il ouvrit dans cette ville une école de composition, qui fut, dit l'abbé Baini (*Mem. stor. crit. della vita e delle op. di Palestrina*, tome II, p. 96), la première de ce genre instituée à Rome par un Italien. Au mois de mai 1575, Nanini donna sa démission de maître de chapelle à Sainte-Marie Majeure, et le 27 octobre 1577 il fut agrégé au collège des chapelains-chantres de la chapelle pontificale. Il mourut à Rome, le 11 mars 1607, et fut inhumé dans l'église Saint-Louis-des-Français. Nanini doit être considéré comme un des plus savants musiciens de l'école romaine, qui a produit tant d'artistes de premier ordre. Il n'avait pas le génie de Palestrina, mais ses compositions méritent d'être placées immédiatement après celles de ce grand artiste, à cause de la perfection qu'on y remarque dans l'art d'écrire. L'abbé Baini dit (*loc. cit.*, n° 459) qu'on chante encore avec plaisir, dans la chapelle pontificale, des motets de Nanini, entre autres, aux matines de Noel, un *Hodie nobis cælorum rex*, lequel est vraiment sublime. Il a publié : 1° *Motetti a tre voci*, Venise, Gardane, 1578, in-4°. — 2° *Motetti a 5 voci*, ibid. — 3° *Madrigali a 5 voci*, lib. 1, ibid., 1579, in-4°. — 4° *Idem*, lib. 2, ibid., 1580, in-4°. Il y a trois autres éditions de cet ouvrage, toutes publiées à Venise par Ange Gardane, la première en 1582, la seconde en 1587, et la dernière en 1605. — 5° *Idem*, lib. 3, ibid., 1584, in-4°. — 6° *Idem*, lib. 4, ibid., 1586, in-4°. — 7° *Canzonette a 3 voci*, ibid., 1587. On trouve des psaumes à 8 de Nanini dans les *Salmi a 8 di diversi eccellentissimi autori, posti in luce da Fabio Costantini*, Naples, Carlino, 1615, et les recueils de motets du même Costantini, publiés à Rome, chez Zanetti, en 1616 et 1617, contiennent des motets de Nanini. Beaucoup d'autres recueils renferment des compositions de ce maître, entre autres ceux qui ont pour titre : *Harmonia celeste*, *Melodia olimpica*, *Musica divina*, *Symphonia angelica*, tous imprimés à Anvers, chez P. Phalèse, in-4° obl. Le P. Martini possédait en manuscrit un re-

cueil intéressant de canons de ce savant musicien ; il avait pour titre : *Cento cinquanta sette contrappunti e canoni a 2, 3, 4, 5, 6, 7, 8 e 11 sopra del canto fermo intitolato la base di Costanzo Festa*. C'est cet ouvrage, qui semble avoir été imprimé, et dont Banchieri fait l'éloge en ces termes (*Cartella di musica*, p. 93…) : *Mario Nanino, compositore celebre nella cappella di N. S. ha mandato in stampa un libro di contrappunti obbligati sopra il canto fermo in canone, opera degna d'essere in mano di qualsevoglia musico e compositore*. Un très-grand nombre de motets et de messes inédits de Nanini sont conservés dans les archives de l'église Sainte-Marie de Vallicella, dans la bibliothèque du collège romain, et dans les archives de la chapelle pontificale. Je possède aussi quelques-unes de ses messes et plus de motets en manuscrit ; et dans l'abbé Santini a dans sa bibliothèque 10 psaumes à 5, 15 motets à 4, 6, 8, des Lamentations à 4, un *Te Deum* et des litanies à 8, le tout en partition.

Le P. Martini cite aussi, dans le catalogue des auteurs placé à la fin du premier volume de son *Histoire de la musique*, un traité du contrepoint dont il possédait une copie manuscrite intitulée : *Trattato di contrappunto con la regola per fare contrappunto a mente di Gio. M. Nanini*. Suivant les renseignements fournis par l'abbé Baini (t. I, n° 208), la copie a été faite pour le P. Martini d'après une autre incomplète qui se trouve dans la bibliothèque de la maison Corsini *alla Lungara*, et qui a été finie le 5 octobre 1611 par Horace Griffi, chapelain chantre de la chapelle pontificale. Ce fragment précieux commence à la page 51 et finit page 114 ; le commencement et la fin manquent.

NANINI (Jean-Bernardin), frère puîné de Jean-Marie, naquit à Vallerano, et reçut de son frère des leçons de composition. Les circonstances de sa vie sont peu connues ; on sait seulement qu'il fut maître de chapelle à Saint-Louis-des-Français, puis à Saint-Laurent *in Damaso*. Jean-Marie l'avait associé à ses travaux dans la direction de son école de musique ; il paraît même que Bernardin Nanini eut part à la rédaction du traité de contrepoint dont il est parlé dans l'article précédent. Les œuvres de ce musicien sont : 1° *Il primo libro di Madrigali a 5 voci*, Venise, chez les héritiers de Scotto, 1598, in-4°. La première édition de cet ouvrage a été publiée à Venise, par Ange Gardane, en 1579, in-4°, et la deuxième en 1588, in-4° obl., chez le même. — 2° *Il secondo libro*, idem, ibid., 1599. — 3° *Il libro terzo*, Rome, Zanetti, 1612. — 4° *Motecta Jo. Bernardini Nanini singulis, binis,*

ternis, quaternis et quinis vocibus una cum gratia voce ad organum sonum accommodata, Romæ, apud Joannem Bapt. Robletum, 1608, lib. 1 ; lib. 2, 1611 ; lib. 3, 1612 ; lib. 4, 1618. — 5° *Salmi a 4 voci per le domeniche e solennità della Madonna ed Apostoli, con due Salmi, uno a 4, l'altro a 8 voci*, Rome, Zanetti, 1690. — 6° *Venite, exultemus Domino, a 3 voci con l'organo*, Assisi, Salvio, 1690. Il y a aussi des pièces détachées de Bernardin Nanini dans la plupart des recueils qui ont été publiés au commencement du dix-septième siècle. L'abbé Santini, de Rome, possède de cet artiste des psaumes et des motets à 8 voix, en partitions manuscrites, un *Salve Regina* à 12, et beaucoup d'autres motets. Bernardin Nanini est un des premiers musiciens qui ont abandonné l'antique style de l'école romaine pour la nouvelle musique avec accompagnement d'orgue.

NANTERNI (Hercule), compositeur, né à Milan, vers le milieu du seizième siècle, remplissait les fonctions de maître de chapelle de l'église Saint-Croix. Vers 1590, les écrivains de son temps ont donné des éloges à son talent. Le seul recueil de compositions connu sous son nom a pour titre : *Il primo libro de' Motetti a cinque voci*, Milano, Aug. Tradate, 1696, in-4°. On trouve de ses compositions dans la plupart des recueils qui ont paru au commencement du dix-septième siècle, notamment dans le *Parnassus musicus Ferdinandæus de Bergam*, Venise, 1615.

NANTERNI (Michel-Ange), fils du précédent et son élève, lui succéda dans la place de maître de chapelle de l'église Saint-Croix. Il a publié, à Milan, des madrigaux et des canzonettes.

NARBAEZ ou NARVAEZ (Louis de), musicien espagnol du seizième siècle, a publié une collection de pièces pour la viole, en tablature, sous le titre de *Los seys libros del Delphin de musica de cifras para tañer vihuela*, Valladolid, 1538, in-4° obl. On trouve dans ce livre plusieurs fragments de motets et des chansons de Josquin, de Gombert, de Richafort, etc., avec une instruction pour la connaissance de la tablature. C'est le même artiste qui, sous le nom de *Ludovicus Narbays*, paraît comme compositeur de motets dans le quatrième livre à quatre voix, et dans le cinquième livre à cinq voix, publiés à Lyon par Jacques Moderne, en 1539 et 1543.

NARCISSUS, évêque de Ferns et de Leighlin, en Irlande, était membre de la société royale des sciences de Dublin vers la fin du dix-septième siècle. Il y lut, le 12 novembre 1683, un Mémoire qui a été inséré dans les Transactions

philosophiques (vol. XIV, n° 156, p. 472, anc. série), sous ce titre : *An introductory essay to the doctrine of sounds, containing some proposals for the improvement of acousticks* (Essai d'introduction à la doctrine des sons, contenant quelques propositions pour le perfectionnement de l'acoustique). L'auteur de ce Mémoire y établit l'analogie des phénomènes de l'audition et de ceux de la vision, et assimile la projection des rayons sonores, leurs reflexions et leurs réfractions à la projection, à la réflexion et à la refraction de la lumière. Il est difficile de décider si Newton avait aperçu l'analogie dont il s'agit à l'époque de ses premiers travaux sur l'optique (1669); mais il est certain qu'il ne l'indiqua publiquement qu'en 1704, lorsqu'il publia la première édition de son Optique, en sorte que Narcissus paraît l'avoir précédé dans l'idée de l'analogie des sons et des couleurs qui, du reste, ne doit pas être poussée trop loin. J.-J. Rousseau dit, dans son Dictionnaire de musique, que Sauveur (*voyez* ce nom) a inventé le nom d'*acoustique*, du mot grec ἀκούω (j'entends); il avait pour autorité Sauveur lui-même qui, dans la préface de son *Système général des sons* (Mem. de l'acad. roy. des sciences, année 1701, p. 297), dit : « J'ai donc cru qu'il y avait une « science supérieure à la musique, *que j'ai ap-« pelée acoustique*, etc. » Or, Sauveur avoue qu'il n'a commencé à s'occuper de cette science qu'en 1696 (*loc. cit.*, p. 298), et ce qui précède fait voir que Narcissus avait introduit dans le langage scientifique le terme d'*acoustique* treize ans auparavant.

NARDINI (Pierre), violoniste qui a eu de la réputation dans le dix-huitième siècle, n'est pas né à Livourne en 1725, comme le disent Gerber, Choron et Fayolle, et leurs copistes, mais à Fibiana, village voisin de *Monte Lupo*, dans la Toscane, en 1722, suivant les renseignements recueillis sur les lieux par Gervasoni. Dans les premières années de son enfance, ses parents allèrent s'établir à Livourne; c'est là qu'il apprit les éléments de la musique et du violon. Plus tard il se rendit à Padoue, où il passa plusieurs années, occupé de l'étude du violon sous la direction de Tartini. Ses heureuses dispositions et les leçons de l'excellent maître lui firent faire de rapides progrès. De retour à Livourne, à l'âge de vingt-quatre ans, il se fit entendre avec succès dans les églises et dans les concerts, et composa ses premiers ouvrages. Vers 1753, le grand-duc de Wurtemberg lui fit offrir un engagement avantageux : Nardini accepta les propositions qui lui étaient faites, et partit pour Stuttgard. Il y fit un séjour de près de quinze ans, et ne s'éloigna qu'une seule fois de cette ville pour aller se faire entendre à Berlin. La chapelle de Stuttgard ayant été reformée en 1767, Nardini retourna en Italie, et se fixa de nouveau à Livourne. Deux ans après il fit un voyage à Padoue pour revoir son vieux maître, qui touchait à sa fin. Il lui donna des soins pendant sa dernière maladie, comme aurait pu le faire un fils. En 1770, le grand-duc de Toscane engagea Nardini comme violoniste solo et directeur de sa musique. Il était en possession de cette place depuis plusieurs années lorsqu'il eut l'honneur de jouer devant l'empereur Joseph II, à Pise. Charmé de son talent, ce prince lui fit présent d'une riche tabatière d'or émaillé. Nardini mourut à Florence le 7 mai 1793, à l'âge de soixante et onze ans. Cet artiste ne brillait point par des prodiges de mécanisme dans l'exécution des difficultés; inférieur sous ce rapport à Locatelli, son prédécesseur, il eut en compensation un son d'une admirable pureté, dont l'analogie avec la voix humaine était remarquable, et dans l'adagio il fit toujours admirer son expression pénétrante. Le style de ses compositions manque un peu d'élévation, mais on y trouve de la suavité dans les mélodies et une certaine naïveté pleine de charme. Il n'a pas publié toutes ses productions, car le plus grand nombre de ses concertos est resté en manuscrit; mais on a gravé : 1° Six concertos pour violon, op. 1; Amsterdam. — 2° Six sonates pour violon et basse, op. 2; Berlin, 1765. Cartier a publié une nouvelle édition de ces sonates; Paris, Imbault. — 3° Six trios pour flûte, composés pour lord Lyndhurst, et gravés à Londres. — 4° Six solos pour violon, op 5; ibid. — 5° Six quatuors pour deux violons alto et basse, Florence, 1782. — 6° Six duos pour deux violons, ibid. Fayolle a fait graver, à Paris, le portrait de Nardini, d'après un dessin original appartenant à Cartier.

NARES (Jacques), docteur en musique de l'université d'Oxford, naquit en 1715, à Stanwell, dans le comté de Middlesex. Son éducation musicale fut commencée par Gates et terminée par Pepusch. Dans sa jeunesse il joua souvent l'orgue de Windsor, en remplacement de Pigott, et en 1734 il fut désigné comme successeur de Salisbury, à York, quoiqu'il ne fût âgé que de dix-neuf ans. Après avoir été quelque temps organiste de la cathédrale de cette ville, pour laquelle il composa quelques services et antiennes, il fut nommé, en 1758, organiste de la chapelle royale, et plus tard il succéda à Gates comme maître des enfants de cette chapelle. Dans les dernières années de sa vie il se démit de cette dernière place. Il mourut à Westminster le 10 février 1783, et fut inhumé à l'église Sainte-Marc

guerite. Les compositions de Nares sont en petit nombre ; elle consistent principalement en musique religieuse. Celles qui ont paru ont pour titre : 1° *Twenty Anthems in score, for one, two, three, four and five voyces. Composed for the use of his Majesty's chapels royal*, Londres, 1778. — 2° *Six easy Anthems, with a favourite morning and evening Service*, Londres, 1788. Dans cet œuvre, publié après la mort de l'auteur, on trouve son portrait et une notice sur sa vie. Deux de ses antiennes à quatre voix ont été insérées dans la collection de Stevens intitulée *Sacred music*. Le docteur Arnold, son élève, a aussi inséré un service complet de musique d'église de Nares dans sa *Collection of Cathedral Music*, Londres, 1790, 3 vol. in-fol. Comme écrivain didactique, il est connu par un traité du chant qui a pour titre : *Concise and easy Treatise on Singing*, Londres, sans date, in-4°. Précédemment il avait publié un petit ouvrage sur le même sujet, mais absolument différent pour la forme ; celui-là a simplement pour titre : *Treatise on Singing* (sans date), petit in-8°. On connaît aussi de Nares une méthode de clavecin intitulée : *Il Principio or Introduction to playing on the Harpsichord or Organ*, Londres (sans date). Enfin ses œuvres instrumentales publiées sont : 1° *Eight sets of lessons for the harpsichord* (Huit suites de leçons pour le clavecin), Londres, 1748 ; 2ᵐᵉ édition, ibid., 1757. — 2° *Five lessons for the harpsichord*, etc. (Cinq leçons pour le clavecin, avec une sonate pour clavecin ou orgue), Londres, 1759, in-4°. — 3° Leçons faciles pour le clavecin, Londres (sans date). — 4° Six fugues, avec des préludes d'introduction, pour l'orgue ou le clavecin, ibid.

NARGENHOST (...), facteur d'orgues hollandais, vivait à Amsterdam vers le milieu du seizième siècle. En 1542 il fit, pour l'orgue de l'église Saint-Pierre de Hambourg, deux nouveaux claviers pour être ajoutés à ceux qui existaient déjà.

NARGEOT (PIERRE-JULIEN), né à Paris, le 7 janvier 1799, fut admis comme élève au Conservatoire de Paris, le 1ᵉʳ octobre 1813, et y devint élève de Kreutzer pour le violon. Après avoir été attaché pendant quelques années à l'orchestre de l'Opéra-Comique, il est entré dans celui du Théâtre-Italien, puis à l'Opéra, où il était encore en 1845. Rentré au Conservatoire le 17 octobre 1823, pour y étudier la composition, il reçut d'abord des leçons de M. Barbereau, puis devint élève de Reicha pour le contrepoint, et de Lesueur, pour le style idéal. En 1828, il concourut à l'Institut et y obtint le second grand prix de composition. On a gravé de sa composition : *Air varié pour violon avec accompagnement de piano*, op. 1 ; Paris, Schonenberger.

NARVAEZ (LOUIS DE). *Voyez* NARBAEZ.

NAS (ENÉE), savant anglais, vraisemblablement professeur à l'université d'Oxford, dans la seconde moitié du dix-huitième siècle, est cité par Blankenburg (Supplément à la Théorie des beaux-arts de Sulzer, t. II, p. 566), comme auteur d'un livre intitulé : *De rhythmo Græcorum liber singul.* Oxoni, 1789, in-8°. Il y est traité du rhythme musical appliqué à la poésie grecque.

NASCIMBENI (ÉTIENNE), maître de chapelle de l'église Sainte-Barbe de Mantoue, dans les premières années du dix-septième siècle, est connu par les compositions dont les titres suivent : 1° *Concerti ecclesiastici a 12 voci*, Venise 1610. — 2° *Motetti a 5 e 6 voci*, ibid., 1616. Il est vraisemblable qu'il y a d'autres ouvrages de ce musicien, mais ils ne sont pas connus.

NASCIMBENI (FRANÇOIS), compositeur, né à Ancône vers le milieu du dix-septième siècle, est connu par un recueil de canzoni et de madrigaux intitulé : *Canzoni e Madrigali morali a una, due e tre voci*; Ancona, Amadei Pierimineo, 1674, in-4°.

NASCO (JEAN), maître de chapelle à Fano, dans la seconde moitié du seizième siècle, a publié de sa composition : 1° *Primo libro di Madrigali a quattro voci insieme la canzon di Rospi e Rossignuol*. Venezia, appresso d'Antonio Gardano, 1555, in-4° obl. — 2° *Motetti a cinque voci, lib. I*, Venise, 1558, in-4°. — 3° *Madrigali a cinque voci. Libro secondo*, in Venezia, app. Ant. Gardano, 1559, in-4° obl. — 4° *Canzoni e madrigali a 6 voci, con uno dialogo a sette*, ibid., 1562, in-4°. — 5° *Lamentationes Jeremiæ cum Passionis recit. et Benedictus*, ibid., 1565.

NASELL (DON DIEGUE), noble Espagnol, qui se disait descendant des rois d'Aragon, fut compté parmi les amateurs de musique les plus distingués de la première moitié du dix-huitième siècle. Dans sa jeunesse, il se rendit en Italie et y devint élève de Perez. Plus tard, il écrivit plusieurs opéras et les fit représenter sous l'anagramme de son nom, *Egidio Lasnel*. Parmi ces productions, on cite : 1° *Attilio Regolo*, représenté à Palerme, en 1748. — 2° *Demetrio*, joué à Naples, en 1749.

NASOLINI (SÉBASTIEN), compositeur dramatique, n'est pas né à Naples, comme le disent Gerber et le Lexique universel de musique publié par Schilling, mais à Plaisance, en 1768, suivant les suscriptions de quelques-unes de ses partitions manuscrites, et l'Almanach des spec-

tacles publié à Milan en 1818. On ignore où se firent ses études et qui les dirigea; Gervasoni nous apprend seulement que dans sa jeunesse il était habile claveciniste. Il n'était âgé que de vingt ans lorsqu'il donna à Trieste son premier opéra intitulé *Nitteti*. En 1789, il écrivit à Parme *l'Isola incantata*. L'année suivante il fut appelé à Milan, pour y composer l'*Eroina di Sacri*, dont le brillant succès lui procura un engagement pour écrire à Londres l'*Andromaca*, qui fut représentée dans la même année. Cet ouvrage ne répondit pas à l'attente du public, et Nasolini quitta Londres presque aussitôt pour aller à Vienne écrire le *Tisbe*, dont l'ouverture et une belle scène ont été gravées. De retour en Italie au printemps de 1791, il composa *La Morte di Cleopatra*, pour l'ouverture du nouveau théâtre de Vicence, qui se fit dans l'été de la même année; au carnaval de 1792 il fit représenter au théâtre Argentina, de Rome, la *Semiramide*, considérée comme une de ses meilleures productions. Le brillant succès de cet opera le fit rechercher par les directeurs des principaux théâtres d'Italie, et en peu d'années il écrivit : *Ercole al Termodonte*, à Trieste, *Eugenia*, à Vicence, *Il Trionfo di Clelia*, *l'Incantesimo senza magia*, *La Merope*, *Gli Opposti Caratteri*, *Gli Sposi in Caccia*, *La Morte di Mitridate*, *La Festa d'Isaac*, *I due Fratelli rivali*, *Gli Annamorati*, *Andomaca*, *Il Torto immaginario*. Gervasoni dit que Nasolini mourut à Venise en 1799, à l'âge de trente et un ans; cependant, suivant d'autres renseignements, il vivait encore à Naples en 1810; mais ceux-ci sont douteux. Il serait peut-être difficile de citer un ouvrage complet de Nasolini qui ne méritât que des éloges; mais dans plusieurs partitions écrites postérieurement à 1791, il y a de belles scènes qui font voir qu'il eût pu s'élever davantage, s'il eût été plus soigneux de sa gloire.

NASSARE (PAUL), religieux cordelier, organiste du grand couvent de Saint François, à Saragosse, naquit en 1664 dans un village de l'Aragon, et fit son éducation religieuse et musicale dans un monastère de cette province. A l'âge de vingt-deux ans il prononça ses vœux au couvent des cordeliers de Saragosse, où il passa toute sa vie. Il y publia en 1693 un traité élémentaire de plain-chant, de musique mesurée, de contrepoint et de composition, en dialogues, intitulé : *Fragmentos musicos repartidos en quadro tratados, en que se hallan reglas generales, y muy necessarias para canto llano, canto de organo, contrapunto y composicion, compuestos por*, etc. En Zaragosa, 1693, in-4°. Les chapitres concernant le contrepoint et la composition sont en grande partie traduits du dialogue de Ponzio (*voyez ce nom*), qui n'est qu'un extrait des démonstrations harmoniques de Zalino. Une deuxième édition de ce livre a été donnée avec quelques additions par don Torres, maître de la chapelle royale, à Madrid, 1700, in-4° de 88 pages. C'est cette édition qui est citée par le P. Martini, dans la table des auteurs du premier volume de son Histoire générale de la musique : c'est donc à tort que M. Ch.-Ferd. Becker, s'appuyant d'un article de la *Gazette musicale de Leipsick*, indique d'après le même P. Martini une troisième édition datée de 1704 (*Voy. Systema. chron. Darstellung der musik. Literatur*, p. 290). Le P. Nassare est auteur d'un livre plus important que celui dont il vient d'être parlé; c'est un traité général de la musique intitulé : *Escuela Musica segun la practica moderna, dividida en primera y segunda parte de la musica practica siguiendo l'usage moderne*, divisé en première et deuxième partie, Saragosse, 1723-24, 2 vol. in-fol., le 1er de 504 pages, non compris l'écrit dédicatoire, la préface, les approbations et l'index; le second, de 500 pages. La première partie, contenue dans le premier volume, est divisée en quatre livres, dont le premier traite du son, de sa production dans les divers corps sonores, et de ses effets; le deuxième, du plain-chant et de son usage dans l'église; le troisième, de la musique mesurée; le dernier, des proportions harmoniques et de la construction des instruments. La 2e partie, contenue dans le second volume, est aussi divisée en quatre livres. Le premier traite des diverses espèces de consonnances et dissonances, et de leur usage dans la musique; le second, des variétés du contrepoint, à deux, trois, quatre et cinq voix; le troisième, des différents genres de compositions ; enfin le dernier renferme beaucoup de détails relatifs à l'enseignement et à l'exécution. Le livre de Nassare est pour la musique de la tonalité moderne, dans la littérature espagnole, ce que celui de Cerone est pour la tonalité du plain-chant, c'est-à-dire un recueil complet de toutes les connaissances relatives à la science et à l'art.

NATALI (POMPEO), musicien de l'école romaine, vécut vers le milieu du dix-septième siècle et fut chantre de l'église Sainte-Marie-Majeure. On connaît de sa composition : *Madrigali e Canzoni spirituali a due, tre e quattro voci, co'l basso per l'organo. Roma, appresso Fei*, 1662, in-4°.

NATHAN (ISAAC), né à Canterbery, en 1792, d'une famille juive, fut destiné dès son

enfance au sacerdoce, et placé par ses parents à l'université de Cambridge lorsqu'il eut atteint l'âge de treize ans. Il y étudia l'hébreu, le syriaque, la langue allemande, et apprit aussi les éléments de la musique et du violon. Cet art lui inspira bientôt un goût passionné auquel il se livra tout entier dès que ses études scolastiques furent terminées. Corri fut son maître de piano, d'harmonie et de chant, mais il en reçut peu de leçons et ne dut ses progrès qu'à ses propres efforts. Fixé à Londres, il s'y fit connaître avantageusement comme maître de chant. Des imprudences lui ayant fait contracter des dettes considérables, il fut obligé de se retirer dans l'ouest de l'Angleterre pour se soustraire aux poursuites dont il était l'objet. Bientôt l'ennui le ramena à Londres; mais à peine y fut-il arrivé, que ses créanciers le harcelèrent et l'obligèrent à débuter au théâtre de Covent-Garden, dans l'espoir qu'il plairait au public et qu'il pourrait les payer; mais son habileté dans l'art du chant ne put suppléer à la faiblesse de son organe: il n'obtint aucun succès. Alors il essaya de la composition dramatique et donna au théâtre de Covent-Garden et de Drury-Lane quelques opéras, mélodrames et pantomimes que le public accueillit avec assez de faveur; mais ses meilleures compositions sont ses *Mélodies hébraïques*, dont il publia un recueil en 1822. L'année suivante il a donné un livre qui a pour titre: *An Essay on the history and theory of Music: and on the qualities, and management of the human voice* (Essai sur l'histoire et la théorie de la musique, et sur les qualités, les ressources et la direction de la voix humaine); Londres, Whittaker, 1823, un volume in-4° de 230 pages. Il y a beaucoup de désordre dans cet ouvrage; ce qui s'y trouve sur l'art du chant est la meilleure partie du livre. On a aussi de Nathan une vie anecdotique de Mme Malibran, intitulée: *The Life of Madame Malibran de Beriot, interspersed with original anecdotes and critical remarks on his musical powers*; Londres, 1836, in-12.

NATHUSIUS (Elie), *cantor* à l'école St Nicolas de Leipsick, né à Gosmansdorf (Silésie), en 1631, mort à Leipsick le 30 décembre 1676, est cité par Forkel comme ayant publié une thèse intitulée: *Cum musices creatore disputatio de musica theoretica, quam auctoritate inclitæ facultatis philosophicæ Lipsiensis P. P. M. Elias Nathusius, respondente Samuele Bachusio*, etc., *Lipsiæ, typis Joh. Baueri*, 1652, in-4° de 8 pages. Il est vraisemblable que l'auteur de la thèse est plutôt ce Samuel Bachusius, de Zeitz, en Misnie, que Nathusius, dont le nom ne figure sur le titre que suivant l'usage qui y faisait toujours placer celui du président de l'exercice académique.

NATIVIDADE (Michel de), nom de religion d'un moine portugais de l'ordre de Cîteaux, né près de Lisbonne, et qui fut maître de chapelle à Alcobaça, où il entra en 1648. Il a laissé de sa composition, en manuscrit, vingt-huit psaumes pour les vêpres de l'ordre de Cîteaux: ces compositions se conservent au monastère d'Alcobaça.

NATIVIDADE (Jean de), religieux portugais, né à Torres, entra dans l'ordre de Saint-François en 1675, et mourut à Lisbonne en 1700. Il a laissé en manuscrit plusieurs compositions pour l'église.

NATORP (Bernard-Chrétien-Louis), docteur en théologie, né le 13 novembre 1774, à Werden sur la Rühr, a été nommé professeur au gymnase d'Elberfeld, en 1796, et peu de temps après pasteur à Hückerwagen, dans le duché de Berg, puis, en 1798, pasteur à Essen, en Westphalie, conseiller du consistoire à Potsdam, en 1808, et enfin appelé, en 18..., pour remplir ces dernières fonctions à Munster, où il est mort en 1846. Ce savant s'est rendu recommandable par beaucoup d'écrits relatifs à la théologie et à l'enseignement; mais c'est surtout pour ses travaux concernant le chant, particulièrement les méthodes de musique à l'usage des écoles populaires qu'il est mentionné dans cette *Biographie des Musiciens*. Le système adopté par Natorp pour l'enseignement du chant dans ces écoles est celui que Pfeiffer avait introduit dans l'institut de Pestalozzi (voyez *Nægeli*); mais singulièrement modifié et simplifié. Comme Pfeiffer et Nægeli, il divise l'enseignement en trois branches principales qu'il désigne aussi sous les noms de *rhythmique*, *mélodique* et *dynamique*; mais, dégageant ces divisions de tous les détails d'une théorie trop développée, il réduit l'enseignement aux éléments les plus simples et les plus indispensables pour la pratique du chant dans les écoles primaires. A l'égard de la notation, considérée par plusieurs novateurs comme une des principales sources de difficultés de la musique, Natorp la réduit à l'emploi de chiffres pour la désignation des degrés de la gamme, en les disposant sur une ligne, au-dessus ou au-dessous, et les diversifiant d'une certaine manière par des grandeurs proportionnelles. Quant aux durées, il les représente par des signes empruntés à la notation ordinaire, et combinés avec les chiffres. Ce système de chiffres, pour la représentation des intonations, n'appartient pas à Natorp, car on en trouve des exemples dans les tablatures anciennes pour les instruments à cordes pincées. En 1677,

le père Souhaitty (*voy.* ce nom), religieux de l'Observance, en avait renouvelé l'idée, pour une notation du plain-chant qu'il avait ensuite étendue à la musique ; et longtemps après, J.-J. Rousseau (*voy.* ce nom) avait combiné un autre système au moyen des mêmes signes. Celui de Natorp, emprunté à la méthode de Zeller (*voy.* ce nom), plus sensible à l'œil, mieux combiné, plus complet que celui de Souhaitty, d'un usage plus commode que celui de Rousseau, fut plus heureux dès son début ; car dans l'espace de douze ans, il fut fait cinq éditions de l'instruction du premier cours élémentaire que son auteur publia sous ce titre : *Anleitung zur Unterweisung im Singen für Lehrer in Volksschulen* (Introduction à l'enseignement du chant, à l'usage des professeurs des écoles populaires). Instruction pour le premier cours, Potsdam, 1813, in-4° ; deuxième édition, Essen, 1816, in-4° ; troisième idem, Duisbourg et Essen, 1818 ; quatrième idem, ibid., 1821 ; cinquième idem, ib., 1825, in-4°. L'instruction pour le second cours, ou cours supérieur, publiée pour la première fois en 1820, à Duisbourg et Essen, in-4° de 100 pages, a été aussi plusieurs fois réimprimée. Natorp ne borna pas ses instructions à ce qu'il avait écrit pour les maîtres ; il voulut aussi venir directement au secours de l'intelligence des élèves, et successivement il publia, pour l'usage de ceux-ci, les manuels des deux cours. Ces manuels, qui ne forment chacun que deux feuilles d'impression, sont des modèles de simplicité et d'enseignement pratique ; ils ont pour titres : 1° *Lehrbuchlein der Singekunst, für den Jungen in Volksschulen herausgegeben*, Erster Cursus (Petit manuel de l'art du chant, premier cours), Essen et Duisbourg, Bædeker, 1816, in-8° de 32 pages ; — 2° *Lehrbuchlein*, etc., Zweiter Cursus (Petit manuel, etc., deuxième cours), Essen, Bædeker, 1820, in-8° de 32 pages. La septième édition de ces manuels a été publiée à Essen en 1832. Je crois qu'il y en a eu plusieurs autres depuis cette époque. Le mérite de l'invention de la méthode n'appartient point en réalité à Natorp, puisque cette méthode n'est qu'une combinaison de celles de Zeller et de Niegell ; mais la simplicité qu'il a su y introduire, et qui en a fait le succès, lui a donné en quelque sorte les droits de l'invention. Son succès a été complet : plusieurs maîtres ont adopté la méthode de Natorp et l'ont développée dans des livres spéciaux ; enfin elle a été mise en pratique dans beaucoup d'écoles.

Parmi les autres travaux de ce savant, relatifs à la musique, on doit mettre en première ligne l'écrit qu'il a publié sous ce titre : *Ueber den Gesang in den Kirchen der Protestanten* (Sur le chant dans les églises des protestants), Essen et Duisbourg, Bædeker, 1817, in-8° de 264 pages. La matière y est traitée scientifiquement, et le livre est riche d'idées ingénieuses. Déjà Natorp avait abordé ce sujet dans de très-bonnes observations insérées au troisième volume de sa correspondance de quelques instituteurs et amis des écoles (*Briefwechsel einiger Schullehrer und Schulfreunde*, Essen, 1813-1816, 3 vol. in-8°, deuxième édition, Essen, 1825). On a aussi de lui un petit écrit rempli d'intérêt, intitulé : *Ueber den Zweck, die Einrichtung und den Gebrauch des Melodieenbuchs für den Gemeindegesang in den evangelischen Kirchen* (Sur le plan, la disposition et l'usage des livres de mélodie pour le chant paroissial dans les églises évangéliques). Essen, Bædeker, 1822, in-8° de 28 pages. Cet opuscule fut en quelque sorte l'avant-propos du livre choral que Natorp publia sous ce titre : *Melodienbuch für den Gemeindegesang in den evangelischen Kirchen* (Livre de mélodies pour le chant paroissial dans les églises évangéliques), Essen, 1822, in-8° de 130 pages. Plus tard il revit avec soin ce recueil avec Frédéric Kessler (*V.* ce nom) et le publia à quatre parties, avec les préludes de Rink. Cette nouvelle édition a pour titre : *Choralbuch für evangelischen Kirchen, Krit. bearb. Vierstimmig gesetzt und mit Zwischenspielen versehen von C. H. Rink* (Livre choral pour les églises évangéliques, etc.), Essen, 1829, in-4°, ob. Le dernier ouvrage de Natorp est une analyse des préludes de Rink, où l'on trouve d'excellentes vues sur l'usage de l'orgue et le caractère du jeu de cet instrument dans le service divin ; cet écrit est intitulé : *Ueber Rink's Præludien*, Essen, Bædeker, 1834, in-8°.

NAU (M^{lle} MARIA-DOLORÈS-BENEDICTA-JOSEPHINA), cantatrice distinguée, née d'une famille espagnole établie à New-York (États-Unis), le 18 mars 1818, fut admise comme élève au Conservatoire de Paris, le 23 juillet 1832, et y apprit l'art du chant de M^{me} Damoreau. Douée d'une voix facile et bien timbrée, de beaucoup d'intelligence, et du sentiment de l'art, elle fit de remarquables progrès sous la direction de son excellent professeur, et obtint d'une manière brillante le premier prix au concours de 1834. M^{lle} Nau était âgée de dix-huit ans lorsqu'elle débuta à l'Opéra, le 1^{er} mars 1836, dans le rôle du page des *Huguenots*. Bien qu'inexpérimentée dans l'art de la scène, elle y produisit une impression très-favorable, que les représentations suivantes justifièrent. Toutefois le succès de cette jeune cantatrice ne fut pas égal à son mérite pendant le cours

de son premier engagement à l'Opéra : placée toujours dans une position secondaire par l'administration, elle en éprouvait les fâcheux effets de la part du public, en général peu connaisseur, et qui n'accorde sa confiance qu'aux artistes auxquels les rôles les plus importants sont donnés. En 1842, l'engagement de M^{lle} Nau ne fut pas renouvelé : elle prit alors la résolution de donner des représentations dans les villes les plus importantes des départements et de l'étranger, et y eut des succès d'éclat, particulièrement au Théâtre-Royal de Bruxelles, où son excellente vocalisation et sa belle manière de phraser furent appréciées à leur juste valeur. Elle continua ses pérégrinations théâtrales pendant les années 1843 et 1844, partout fêtée et acclamée dans les rôles principaux écrits autrefois pour M^{me} Damoreau, et chanta même à Londres aux mois d'octobre et de novembre 1844. Alors l'administration de l'Opéra comprit qu'elle avait fait une faute en écartant de son théâtre cette cantatrice ; pour lui faire contracter un nouvel engagement, il fallut à peu près tripler les appointements dont elle jouissait auparavant. M^{lle} Nau reparut sur cette scène au mois de décembre, et les habitués de l'Opéra, jugeant de son mérite par les succès qu'elle avait obtenus ailleurs, lui firent un accueil enthousiaste. Jusqu'à la fin de 1848, elle jouit de toute la faveur du public. Son engagement étant terminé à la fin de cette année, elle joua pour la dernière fois le rôle de *Lucie de Lammermoor*, le 11 octobre, et partit ensuite pour Londres, d'où elle passa en Amérique. Après un voyage triomphal dans sa patrie, M^{lle} Nau revint à Londres, chanta au *Princess-Theatre* pendant environ dix-huit mois, et y excita l'admiration générale. Rentrée à l'Opéra pour la troisième fois, elle y chanta pendant les années 1851, 1852 et 1853. En 1854, elle retourna en Amérique et y fut l'objet d'ovations excentriques. De retour à Paris dans l'été de 1856, elle prit la résolution de se retirer de la scène et de jouir de l'aisance acquise par ses travaux.

NAUDOT (JEAN-JACQUES), musicien français, vivait à Paris dans la première moitié du dix-huitième siècle. Il fut un des premiers artistes qui se distinguèrent en France sur la flûte traversière ; jusqu'à la fin du règne de Louis XIV, la flûte à bec était la seule dont on eût joué à l'Opéra. On a gravé de Naudot, à Paris, depuis 1720 jusqu'en 1726 : 1° Six sonates pour la flûte, avec basse continue pour le clavecin, op. 1. — 2° Douze petites pièces en trios pour les flûtes d'Allemagne. — 3° Six divertissements pour les flûtes ou les hautbois. — 4° Six concertos pour la flûte traversière. — 5° Douze solos pour la flûte traversière, avec basse continue. — 6° Six sonates pour deux flûtes traversières, sans basse.

NAUE (JEAN-FRÉDÉRIC), docteur en philosophie, directeur de musique de l'université et organiste à Halle, est né en cette ville, le 17 novembre 1787. Le docteur Schilling s'est trompé en plaçant la date de sa naissance en 1790. Fils d'un fabricant d'aiguilles fort riche, Naue reçut une éducation libérale, conforme à ses goûts pour les sciences et pour les arts. Après avoir fréquenté les cours du gymnase des orphelins et de l'université, particulièrement ceux de philosophie et d'esthétique du célèbre professeur Maass, dont il épousa la fille plus tard, il se livra exclusivement à son goût passionné pour la musique. Dès son enfance il avait commencé l'étude de cet art sous la direction de maîtres peu connus ; ses progrès avaient été rapides, et son talent s'était développé d'une manière si remarquable sur le piano, qu'il fut sollicité plusieurs fois de se faire entendre en public dans sa première jeunesse, et recueillit toujours des applaudissements unanimes. Charmé de son talent précoce, Turk, malgré le dégoût que lui inspirait l'enseignement, se chargea du soin d'achever son éducation musicale, et de le diriger vers la connaissance des principes scientifiques de l'art. Il trouva dans son élève un penchant décidé pour les qualités sérieuses et grandes. Devenu un organiste remarquable, Naue n'a jamais voulu ployer son talent aux formes gracieuses qui procurent les succès populaires. Les anciens maîtres des écoles d'Italie et d'Allemagne devinrent ses modèles et furent pour lui les objets d'un culte exclusif. Sa fortune le mettait à l'abri du besoin ; il ne fut donc pas obligé de faire le sacrifice de ses opinions pour se créer une existence. Après avoir été à Berlin achever ses études, il retourna dans le lieu de sa naissance. Son premier soin fut de réunir une bibliothèque de livres sur la musique et de compositions de tout genre, qui formèrent une des plus riches collections qu'on eût jamais rassemblées : on dit qu'elle lui coûta plus de cinquante mille francs. Plus tard, il paraît que les dépenses considérables qu'il fit pour les progrès de la musique en Saxe l'ont obligé à vendre au roi de Prusse une partie de cette belle bibliothèque, où l'on remarquait les productions typographiques les plus rares et les manuscrits les plus précieux. Après la mort de Turk, Naue l'a remplacé comme directeur de musique et comme organiste en 1813 ; plus tard il a joint à ces places celle de directeur du chœur, et un emploi dans l'administration civile, étranger à la musique. En 1835, il a reçu le diplôme de docteur en phi-

osophie à l'université de Jena. En 1829 et en 1835, il a organisé des fêtes musicales à Halle, et dans l'intervalle de ces solennités, une troisième à Erfurt; toutes ont eu un éclat extraordinaire; mais il y a dépensé des sommes considérables de sa propre fortune. Il y a peu d'exemples d'un dévouement si complet à la propagation de l'art.

Considéré comme artiste et comme savant, Naue s'est créé des titres à l'estime des musiciens par différents travaux, notamment par son livre intitulé : *Versuch einer musikalischen Agenda, oder Altargesänge zum Gebrauch in protestantischen Kirchen, für musikalische und nicht musikalische Prediger und die dazu gehörigen Antworten für Gemeinde, Singechor und Schulkinder, und beliebiger Orgel, Theils nach Trauboden, Theils neu bearbeitet* (Essai d'un agenda musical, ou chants du service divin à l'usage des églises protestantes), 1818, in-4°. Des changements ayant été introduits dans la liturgie des églises de la Prusse, Naue se chargea de ce qui concernait le chant, et son travail eut un succès si complet, que l'agenda fut immédiatement introduit dans le service divin. Il en a donné une deuxième édition améliorée chez Schwitschke, à Halle, in-4°. L'accueil qui avait été fait à ce travail a déterminé son auteur à se livrer à la rédaction d'un livre complet de mélodies chorales évangéliques rétablies d'après les sources primitives. Personne n'avait plus que Naue les moyens de faire un semblable travail, à cause des richesses que renfermait sa bibliothèque. Le résultat de ses recherches a paru sous ce titre : *Allgemeines evangelisches Choralbuch in Melodien, grossen Theils aus den Urquellen hergestellt, mit vierstimmigen Harmonien*, etc. (Livre choral évangélique universel en mélodies rétablies d'après les sources primitives, avec des harmonies à quatre parties), Halle, Ed. Anton, 1829, in-4°. Ce recueil est précédé d'intéressantes notices historiques. Les autres ouvrages publiés par Naue sont : 1° *Domine salvum fac regem*, à 4 voix, Leipsick, Hofmeister. — 2° *Cantate zur Gedachtnissfeier edler Verstorbener* (Cantate pour l'anniversaire des nobles morts, à 4 voix et chœur), ibid. — 3° *Hymnus Ambrosianus, Te Deum Laudamus*, pour 4 voix d'hommes, Stuttgard, Kœhler. — 4° *Responsorien, oder Chœre für 3 liturgieen mit eingelegten Sprüchen, für Discant, Alt, Tenor und Bass* (Répons ou chœurs pour des chants liturgiques, etc.), ibid. — 5° Marche triomphale pour chœur et instruments à vent, en partition, Halle, Ruff. — 6° Quelques pièces pour le piano, à Leipsick, chez Hofmeister. Naue a donné des soins à la dernière édition du Traité de la basse continue de Turk.

NAUENBURG (GUSTAVE), chanteur, professeur de chant et écrivain critique sur la musique, est né à Halle, le 20 mai 1803. Fils d'un médecin aisé, il a été assez heureux pour que rien ne fût négligé dans son éducation. Le chantre Schramm fut son premier maître de musique et de piano; plus tard il reçut des leçons de composition de Granzin, maintenant directeur de musique à Marienwerder. En 1824, il entra à l'université de Halle pour étudier la théologie; mais la philosophie eut pour lui plus d'attraits, et il se livra à son étude sous la direction des professeurs Wegscheider et Gerlach. Dans la même année, sa voix ayant pris le caractère d'un beau baryton, il commença à la cultiver, à l'aide de plusieurs bons traités élémentaires, et fit une étude de la constitution physiologique de l'organe de la voix dans les livres que lui fournit la bibliothèque de son père. La société de chant de Halle le compta bientôt au nombre de ses membres, et son penchant pour la profession de chanteur dramatique devint si vif, qu'il serait entré immédiatement au théâtre, si la volonté de son père ne s'y fût opposée. Il eut occasion de développer en public les avantages de sa voix qu'en 1829, lorsqu'il chanta, à la grande fête musicale de Halle, sa partie de l'oratorio de Klein qui fut exécuté à cette solennité. Étonné de son talent, ce compositeur l'engagea à le suivre à Berlin, lui promettant son appui. Cette proposition avait trop d'attrait pour que Nauenburg n'y souscrivit pas : il se rendit donc dans la capitale de la Prusse, et y resta jusqu'en 1833, occupé de l'enseignement du chant et de travaux littéraires; puis il retourna à Halle, où il jouit d'une heureuse position, uniquement occupé de travaux relatifs à l'art qu'il cultive avec passion. Les principaux compositeurs de l'Allemagne, Klein, Spohr, Reissiger, Loewe, Lobe et d'autres, ont écrit pour Nauenburg des ballades dont son talent a fait la fortune. Les morceaux de critique et d'esthétique musicale publiés par cet artiste se font remarquer par la justesse des aperçus et par un savoir étendu : les principaux sont : 1° Un mot sur l'opéra romantique (Gazette musicale de Berlin, 1826, n° 42). — 2° Remarques sur l'*Obéron* de Weber (ibid. 1827, n° 27). — 3° Sur la méthodologie de l'enseignement du chant (Gazette musicale de Leipsick, 1829, n°s 50 et 51). — 4° Notices sur la théorie de la voix (ibid. 1829, 1830, 1831, 1833, 1844; et dans *Cæcilia*, tom. 16 et 17). — 5° Aphorismes

sur le drame religieux (*Cæcilia*, t. 14). — 6° Sur la musique d'église (ibid., t. 15). — 7° Le rationalisme dans son application à la science de la musique (ibid., 1830, cahier 49 . — 8° Le chanteur dramatique (Gazette musicale de Berlin, 1827, n° 27). — 9° Esquisse d'une esthétique musicale (Gazette musicale de Leipsick, 1832, n° 8 et 10). — 10° Sur la valeur pratique des règles de l'art (Gazette musicale de Berlin, 1832). — 11° Sur l'état de culture de l'esthétique musicale (ibid.). — 12° Esquisses philosophiques de l'art (nouvelle Gazette musicale de Leipsick, 1834, n° 10 et 11). On a aussi de Nauenburg un ouvrage écrit intitulé : *Ideen zu einer Reform der christlichen Kirchen-Musik*, etc., Idées pour une réforme de la musique chrétienne, etc. , Halle, 1845, in-8°.

NAUERT (GODEFROID-FESTUS), virtuose sur le hautbois et sur la harpe, vivait à Nuremberg vers 1760. Il mourut en Pologne. On a publié de sa composition deux recueils d'odes et de chansons allemandes en musique, le 1er en 1758, Nuremberg, in-4°; le second en 1764.

NAULT (JEAN-BAPTISTE-PILLAUD), ancien procureur général à Dijon, destitué après la révolution de juillet 1830, à cause de ses opinions légitimistes, est membre de l'Académie de cette ville. On a de lui divers ouvrages étrangers à l'objet de cette Biographie : il n'est cité ici que pour deux opuscules réunis dans le même volume, sous le titre : *Esquisse de Beaumarchais, et Souvenirs de la musique*, Dijon, Lamarche et Drouelle, 1854, in-8°. Les *Souvenirs de la musique* sont l'expression d'un sentiment pur de l'art, sous une forme élevée et littéraire.

NAUMANN (JEAN-AMÉDÉE), compositeur célèbre, naquit à Blasewitz, près de Dresde, le 17 avril 1741. Frappé de ses rares dispositions pour la musique, son père le retira de l'école de village où il l'avait placé d'abord, et le mit dans une autre, à Dresde, où le jeune Naumann eut un maître de clavecin. Tous les matins il se rendait de Blasewitz à Dresde, qui en est éloigné d'une lieue, et le soir il s'en retournait après avoir reçu ses leçons et entendu les organistes des principales églises de la ville. Ses études se continuèrent de la même manière jusqu'à l'âge de treize ans; dans cet intervalle, il avait fait de grands progrès dans les sciences et surtout dans la musique. C'est alors qu'il se livra à l'étude de cet art avec ardeur. Il avait atteint sa seizième année lorsque Weestrom, musicien suédois attaché à la chapelle royale de Stockholm, fut conduit par hasard dans la maison du père de Naumann. Étonné de trouver un bon clavecin dans la maison d'un paysan, et plus encore d'y voir les compositions les plus difficiles pour cet instrument, il questionna ses hôtes sur cette singularité, et son étonnement redoubla lorsqu'il apprit que le fils de la maison était assez habile pour jouer cette musique. Il voulut le voir et l'entendre; charmé de son talent, il lui proposa de devenir son compagnon de voyage. Rien ne pouvait plaire davantage à Naumann qu'une semblable proposition; mais son père fut moins prompt à se décider. Il finit pourtant par céder aux sollicitations de son fils et aux promesses de l'artiste étranger. Tous deux se mirent en route, et le 4 juin 1757 ils arrivèrent à Hambourg. Naumann ne tarda pas à se repentir d'avoir confié son existence à un maître avare et brutal, car Weestrom le traitait plutôt comme son valet que comme son élève. Toutefois l'espoir de voir l'Italie, où ils devaient se rendre, et d'y acquérir les connaissances qui lui manquaient, le soutenait dans ces rudes épreuves. Une longue maladie de Weestrom les retint à Hambourg pendant dix mois, qui furent à peu près perdus pour l'instruction de Naumann. Enfin ils s'acheminèrent vers l'Italie par le Tyrol, au printemps de 1758; mais le pauvre Naumann dut faire à pied une grande partie de cette route, mal vêtu et plus mal nourri. A Venise, et plus tard à Padoue, où Weestrom alla prendre des leçons de Tartini, son élève fut même obligé de pourvoir non-seulement à sa subsistance, mais à celle du maître, en copiant de la musique. Telle était son activité dans ce travail, que dans l'espace de six à sept mois il copia soixante-dix concertos avec toutes les parties, et beaucoup de morceaux de moindre importance. Il était d'ailleurs devenu le cuisinier de son maître. Tant de soins indignes d'un homme né pour être artiste, et des travaux si multipliés, ne lui laissaient point de temps pour continuer ses études; d'ailleurs il ne connaissait personne qui pût lui donner les leçons dont il sentait le besoin. Un jour pourtant il surmonta sa timidité, et profitant de ce qu'il était chargé de porter chez Tartini les instruments de Weestrom et de deux de ses amis, il se hasarda à demander à ce grand musicien qu'il lui permît d'écouter les leçons qu'il donnait à son maître. Touché par ce vif désir de s'instruire, et plein de bonté, Tartini ne se borna pas à donner à Naumann la permission qu'il demandait, car il l'admit au nombre de ses élèves, et bientôt il eut à se féliciter de l'intérêt qu'il avait pris à ce jeune homme, dont les progrès effacèrent ceux de tous les jeunes artistes que Tartini admettait dans son école. Vers le même temps Naumann se sépara de Weestrom et s'attacha à un jeune musicien anglais nommé Hunt,

qui se montra pour lui aussi bienveillant que Westrom avait été dur.

Après trois années et quelques mois passés à Padoue à s'instruire dans l'art de jouer du violon, du clavecin et dans l'harmonie pratique, Naumann accepta comme élève Pitscher, violoniste allemand, qui voyageait en Italie aux frais du prince Henri de Prusse. Bien que Tartini éprouvât quelque peine à se séparer de lui, il approuva le parti qu'il prenait de visiter avec Pitscher l'Italie méridionale, persuadé qu'il en tirerait avantage pour son instruction. Naumann quitta Padoue, avec son élève, le 31 août 1761. Ils se rendirent d'abord à Rome, puis à Naples, où ils firent un séjour de six mois. Naumann mit ce temps à profit pour étudier le style dramatique, et écrivit ses premières compositions en ce genre. De retour à Rome, les voyageurs y passèrent la quinzaine de Pâques, pour entendre la musique de la chapelle Sixtine, qui était alors dans tout son éclat; puis ils allèrent à Bologne, où Naumann remit une lettre de Tartini au P. Martini, qui l'accueillit avec bonté et voulut bien le diriger dans ses études de contrepoint.

Le temps accordé à Pitscher pour son voyage arrivait à son terme; il dut retourner en Allemagne et laissa à Venise Naumann, qui avait peu d'espoir de trouver une situation convenable pendant la guerre qui désolait la Saxe. Il vécut de quelques leçons, jusqu'à ce qu'on lui eût confié la composition d'un opéra bouffe pour le théâtre de Saint-Samuel. Quoiqu'on ne lui eût accordé qu'un peu moins d'un mois pour l'écrire, cet ouvrage, dont le titre n'est pas connu, eut vingt représentations consécutives, et fut bien accueilli par le public. Au carnaval suivant, on le chargea d'une partie de la composition d'un opéra qui fut fait par trois musiciens réunis.

Il y avait près de sept ans qu'il était en Italie, et il avait passé les dix-huit derniers mois à Venise, lorsque la paix vint mettre un terme à la longue lutte de l'Autriche et de la Prusse. Alors Naumann, plein du désir de revoir sa patrie et d'y trouver une position convenable, envoya à sa famille la partition d'une composition pour l'église, avec la mission de la faire connaître à la cour de Saxe. Pour satisfaire à sa demande, sa mère se rendit à Dresde, et quoique simple paysanne, elle fut admise à présenter l'ouvrage de Naumann à l'électrice douairière Marie-Antoinette. Cette princesse, dont les connaissances en musique étaient étendues, examina la partition et congédia la mère du compositeur, disant qu'elle doutait que ce qu'elle venait de voir fût l'ouvrage d'un jeune homme, mais qu'elle prendrait des informations. Le témoignage de quelques-uns des plus habiles maîtres de l'Italie, consultés par l'électrice, ayant été favorable à Naumann, celui-ci reçut la somme nécessaire pour se rendre à Dresde. Il y écrivit, pour le service de la cour, une messe qui fut exécutée en présence de l'électrice, et dont le mérite lui fit obtenir le titre de compositeur de la chapelle, avec un traitement de deux cent vingt écus (un peu plus de huit cents francs); faible ressource, moins proportionnée au mérite de Naumann qu'à la situation d'un pays pauvre, ravagé naguère par une guerre désastreuse. Après avoir fait quelque séjour à Dresde, il réunit le titre de compositeur de la chambre à celui de maître de chapelle, et fut chargé de la direction des études des jeunes artistes Schuster et Seydelmann (*voyez ces noms*), avec qui il fit, en 1765, un second voyage en Italie, aux frais de la cour électorale. Sa position en ce pays, bien différente de ce qu'elle avait été précédemment, lui permit de visiter les principales villes et d'y séjourner. Naples l'arrêta longtemps. Il y reçut la demande de l'opéra *Achille in Sciro* pour le théâtre de Palerme, et cette circonstance lui procura le plaisir de voir la Sicile. A son retour, il revit Naples, Rome, Venise, et obtint dans cette dernière ville un engagement pour écrire l'*Alessandro nelle Indie*. Pendant qu'il y travaillait, il fut inopinément rappelé par la cour de Dresde, pour composer la musique de *la Clemenza di Tito*, à l'occasion du mariage de l'électeur.

En 1772, Naumann entreprit un troisième voyage en Italie; dans l'espace de dix-huit mois il y composa *Solimano*, *Le Nozze disturbate* et *l'Isola disabitata*, pour Venise, et l'*Armida*, pour Padoue. Le brillant succès de ces productions lui fit faire des propositions pour tous les grands théâtres; mais les devoirs de sa place le rappelaient en Saxe, et l'obligèrent à refuser les offres qui lui étaient faites. Peu de temps après son arrivée à Dresde, il reçut de Frédéric II, roi de Prusse, des propositions plus brillantes pour la place de maître de chapelle de ce prince, avec un traitement considérable; mais Naumann, dévoué au pays qui l'avait vu naître, et fidèle au prince qui l'avait tiré de la misère pour lui donner une position honorable, n'accepta pas les offres du roi, malgré la disproportion des avantages attachés aux deux places. Ce sacrifice fut récompensé par sa nomination de maître de chapelle en titre, avec des appointements de douze cents écus; plus tard son traitement fut porté à 2,000 thalers (7,250 francs). Appelé à Stockholm en 1776, à l'occasion de l'anniversaire de la naissance du roi de Suède, il y composa son premier opéra

suédois, dont le sujet était *Amphion*, et qui eut un brillant succès. Le roi le chargea de l'organisation de l'orchestre du nouveau théâtre de Stockholm, qui fut ouvert en 1780, et lui demanda, pour l'inauguration de ce théâtre, un nouvel opéra suédois, intitulé *Cora*, qui ne réussit pas moins que le premier, et qui valut à son auteur des témoignages de satisfaction du prince et de magnifiques récompenses. Le chef-d'œuvre de Naumann, parmi ses compositions en langue suédoise, est son *Gustave Wasa*. Cet ouvrage, *Amphion*, et *Cora*, ont été gravés en partition aux frais du roi de Suède. Les succès que Naumann avait obtenus à Stockholm le firent appeler à Copenhague en 1785, pour écrire *Orphée*, opéra danois dont la musique fit une vive impression par la douceur de ses mélodies. A la suite de ce nouveau triomphe, des offres avantageuses furent faites au compositeur pour le fixer à la cour du roi de Danemark ; mais les motifs qui lui avaient fait refuser autrefois les propositions de Frédéric II, l'empêchèrent d'accepter celles-ci.

Appelé à Berlin en 1788, par le roi Frédéric-Guillaume, dont le goût passionné pour la musique est connu, il composa par ordre de ce prince la *Medea*, pour le carnaval ; mais n'ayant pu achever cet ouvrage pour le temps indiqué, il ne put le voir représenter qu'en 1789. Il écrivit aussi par l'ordre du roi le deuxième acte de *Protesilao*, dont le premier était échu en partage à Reichardt par la voie du sort. On lui demanda ensuite une musique nouvelle pour le même opéra ; il l'écrivit en 1793, et en porta lui-même la partition au roi, lorsqu'il ramena à Berlin le pianiste et compositeur Himmel, et la cantatrice M^{lle} Schmalz, dont l'éducation musicale lui avait été confiée par Frédéric-Guillaume. Dans ce voyage, Naumann fit exécuter à Potsdam son oratorio *Davidde in Terebinto*; le roi, en témoignage du plaisir que lui avait fait cette composition, lui fit cadeau d'une tabatière d'or enrichie de brillants et ornée de son chiffre, avec une somme de quatre cents frédérics d'or (environ neuf mille francs). Au printemps de 1797, une nouvelle invitation du roi de Prusse parvint à Dresde pour que Naumann se rendît à Berlin. Mille thalers (3,750 francs) pour les frais du voyage, et une tabatière qui avait appartenu à Frédéric II, étaient joints à l'invitation qui fut acceptée avec reconnaissance. Cette époque fut celle du brillant début de Himmel (*voy.* ce nom) comme compositeur. L'école de chant dirigée par Fasch exécuta dans cette occasion le psaume 111 à 4 voix, de Naumann, qu'il avait envoyé à Berlin l'année précédente.

Tandis que Naumann était ainsi recherché par plusieurs rois, et brillait dans les cours étrangères, il était oublié à Dresde, sa patrie. Ses travaux y étaient en quelque sorte ignorés, et l'electeur de Saxe ne lui demandait presque jamais de nouvelles compositions pour sa chapelle. Les habitants de Dresde parurent enfin sortir de leur indifférence et vouloir honorer l'artiste distingué qui avait mieux aimé servir sa patrie que d'accepter les avantages offerts par l'étranger. La paraphrase poétique du *Pater noster* par Klopstock, mise en musique par Naumann, en 1799, leur fournit l'occasion de réparer leurs torts envers cet artiste. Un article de la Gazette musicale de Leipsick (année 1^{re}, page 833) nous apprend qu'une heure avait suffi à Naumann pour tracer le plan de son ouvrage, mais qu'il avait employé quinze mois à l'écrire ou à le corriger, ayant fait jusqu'à trois copies différentes de sa partition. Le baron de Rachnitz fit construire dans l'église de la nouvelle ville un orchestre capable de contenir deux cents exécutants, et ce grand ouvrage, considéré comme le chef-d'œuvre de Naumann, fut exécuté deux fois avec une pompe inaccoutumée ; la première, le 21 juin 1799, dans l'après-midi ; la seconde, le 21 octobre de la même année, dans la soirée et aux flambeaux. Il parut à cette occasion un poeme de 12 pages in-8°, intitulé : *Auf Naumann's Oratorium, am 21 Juni 1799 in der Kirche zu Neustadt zur Unterstützung der durch Ueberschwemmung verunglückten aufgeführt, und am 21 Okt. zum Besten des hiesigen Stadtkrankenhauses wiederholt* (Sur l'oratorio de Naumann exécuté le 21 juin 1799, dans l'église de la ville nouvelle, au bénéfice des victimes de l'inondation, et répété le 21 octobre au profit de l'hôpital), Dresde, 1799. Le poëte exprime dans ce morceau l'admiration dont il a été saisi à l'audition de la musique de Naumann. *Aci e Galatea*, dernier opéra de ce compositeur, fut représenté à Dresde le 25 avril 1801, et de nouveau, les tardifs témoignages de l'admiration publique accueillirent cette pièce. Pendant qu'il y travaillait, le bruit s'était répandu qu'elle serait sa dernière production dramatique, et qu'il y dirait adieu à la scène ; l'événement vérifia cette prédiction, car Naumann fut frappé d'apoplexie le 21 octobre 1801, dans une promenade qu'il faisait le soir, non loin de la maison de campagne qu'il avait fait construire à Blasewitz, lieu de sa naissance. Il ne fut retrouvé dans les champs que le lendemain matin. Le froid de la nuit l'avait saisi. Rapporté chez lui, il ne reprit pas connaissance, et dix jours après il expira, à l'âge de soixante ans et quelques mois. Il s'était marié, à Copenhague, en 1792, avec la fille de Groddschilling, amiral danois. Sa jeunesse

avait été en proie au besoin et à l'humiliation ; mais plus tard, la fortune sembla le conduire par la main, et les trente dernières années de sa vie s'écoulèrent dans l'aisance, et environnées d'estime pour son talent et pour sa personne.

Contemporain de Mozart, Naumann sut se faire, à côté de ce grand homme, une réputation honorable ; cependant, il ne faut pas s'y tromper, il y avait entre eux l'immense différence du génie au talent. Si l'on cherche de la création dans les œuvres du maître de chapelle de Dresde, on ne trouve rien, à proprement parler, qui mérite ce nom. J'ai sous les yeux les partitions d'*Amphion*, de *Cora*, et d'une partie du *Protesilao*, ainsi que celle du *Pater noster* ; j'y remarque beaucoup de mélodies gracieuses, un système de modulation qui n'est pas commun, un bon sentiment dramatique et un style pur ; mais rien n'y porte le cachet de l'invention ; on n'y remarque point de traits inattendus. De toutes ses productions, le *Pater* est incontestablement la meilleure. Le plan en est heureusement conçu, sous certains rapports, malgré les défauts qui appartiennent à l'époque de Naumann. Le compositeur y a mêlé l'oraison dominicale, traduite en allemand, avec le poème de Klopstock sur le sujet de cette prière. Les strophes du poème sont entendues alternativement avec les paroles de l'oraison. Naumann traite celle-ci en deux chœurs alternatifs, dans l'ancien style concerté, avec accompagnement de deux clarinettes, de trois trombones, bassons et orgue ; les strophes de Klopstock sont écrites dans le style moderne, et dans le système d'airs accompagnés par des chœurs, dont les musiciens de l'école allemande ont fait trop souvent usage dans leur musique d'église, au dix-huitième siècle, et avec des traits de bravoure peu convenables pour le sujet. Le trio (n° 7) pour deux voix de soprano et ténor, avec chœur, est d'un effet très-heureux, et le morceau final est d'une large conception, quoique Naumann ait manqué la réponse tonale du sujet de sa fugue. Naumann est, à l'égard des musiciens de son temps, ce que Graun fut dans l'époque précédente : tous deux furent artistes de mérite, mais ils ont été trop vantés par leurs contemporains, car leurs travaux n'ont pas exercé d'influence sur la situation générale de l'art.

Parmi les productions de Naumann, on connaît les titres de celles qui suivent : I. MUSIQUE D'ÉGLISE : 1° *La Passione di Giesu Cristo*, oratorio, à Padoue. — 2° *Isacco figura del Redentore*, à Dresde. — 3° *Giuseppe riconosciuto*, ibid. — 4° *Zeit und Ewigkeit* (Le Temps et l'Éternité), pour la cour de Mecklembourg-Schwerin. — 5° *Santa Elena*, à Dresde. — 6° *Joseph reconnu par ses frères*, traduit de l'italien, de Metastase, pour Paris. — 7° *L'ossere Bruder*, pour la cour de Mecklembourg-Schwerin. — 8° *Il Figlio prodigo*, à Dresde. — 9° *La Passione di Giesu Cristo*, avec une nouvelle musique, pour Dresde. — 10° *Davidde in Terebinto*, ibid., 1796. — 11° *Betulia liberata*, ibid. — 12° *La morte d'Abele*, ibid. — 13° *Pater noster* de Klopstock, pour 4 voix de solo, chœur et orchestre, en partition, à Leipsick, chez Breitkopf et Hærtel. — 14° Le psaume 96 à quatre voix et orchestre, idem, ibid. — 15° Le psaume 95 à deux chœurs, en manuscrit. — 16° Le psaume 149, idem. Ces deux derniers morceaux ont été composés pour la communauté des frères moraves de Herrnhut. — 17° Psaume 2, à 4 voix et orchestre, en manuscrit. — 18° Psaume 103, à 4 voix et orchestre, idem. — 19° Psaume 111, à 4 voix et orgue, composé pour l'académie de chant dirigée par Fasch, en 1796. — 20° Vingt-sept messes solennelles avec orchestre, composées pour la chapelle électorale de Dresde, depuis 1786 jusqu'en 1800, en manuscrit. — 21° Messe solennelle (en *la* bémol) pour 4 voix, chœur et orchestre ; œuvre posthume, gravée en partition, à Vienne, 1804. — 22° *Lauda Sion Salvatorem*, offertoire de la Circoncision, idem, ibid. — 23° Psaume 3, idem, ibid., 1804. — 24° *Te Deum* à 4 voix et orchestre, en manuscrit. — 25° *Oster morgen* (cantate pour la fête de Pâques), en manuscrit. — 26° Plusieurs hymnes, motets et litanies, en manuscrit. II. OPÉRAS. — 27° Deux opéras bouffes dont les titres sont ignorés, à Venise, en 1764. — 28° *Achille in Sciro*, Palerme, en 1767. — 29° *Alessandro nelle Indie*, à Venise, 1768. — 30° *La Clemenza di Tito*, à Dresde. — 31° *Le Nozze disturbate*, opéra bouffe, à Venise, 1772. — 32° *Solimano*, opéra seria, ibid. — 33° *L'Isola disabitata*, opéra bouffe, en 1773, ibid. — 34° *Armida*, au nouveau théâtre de Padoue. — 35° *Ipermestra*, pour le théâtre San Benedetto, à Venise. — 36° *Il Villano geloso*, à Dresde. — 37° *L'Ipocondriaco*, ibid. — 38° *Elisa*, opéra semi-seria, ibid. — 39° *Osiride*, pour le mariage du prince Antoine de Saxe. — 40° *Tutto per amore*, opéra semi-seria, à Dresde. — 41° *Amphion*, grand opéra en langue suédoise, représenté à l'ancien théâtre de Stockholm, en 1776. — 42° *Cora*, grand opéra, également en langue suédoise, pour l'ouverture du nouveau théâtre de Stockholm, en 1780. — 43° *Gustave Wasa*, idem, ibid. — 44° *Le Reggia d'Imeneo*, à Dresde, pour le second mariage du prince Antoine. — 45° *Orphée et Eurydice*, grand opéra en langue danoise, à Copenhague, en 1785. —

a. *La Morte de Medea*, grand ballet pour Berlin, 1788. — 47° *La Dama soldato*, opera bouffe, à Dresde, en 1791. — 48° *Amor giustificato*, idem, ibid., 1792. — 49° *Protesilao*, opera seria, à Berlin, 1793. — 50° *Andromeda*, opera seria. — 51° *Aci e Galatea*, à Dresde, le 25 avril 1801. III. MUSIQUE INSTRUMENTALE ET DE CHAMBRE. — 52° Dix-huit symphonies à grand orchestre. Ces symphonies existaient en manuscrit à Leipsick, chez MM. Breitkopf et Härtel, et ont été vendues en 1836. — 53° Six sonates pour l'harmonica ou piano, Dresde, 1792. — 54° Concerto pour le clavecin, Darmstadt, 1791. — 55° Trois sonates pour piano et violon, op. 1, Paris. — 56° Six quatuors pour piano, flûte, violon et basse, Berlin, 1786. — 57° Six trios pour piano, violon et basse, op. 2, ibid. — 58° Six sonates pour harmonica, op. 4. — 59° Six duos faciles pour deux violons, gravés à Leipsick, chez Kühnel. — 60° Canzonette (*Ecco quel fiero istante*) pour soprano, avec piano et violon, Dresde, 1778. — 61° Chansons de francs-maçons, Leipsick, 1778. — 62° Douze romances françaises et italiennes, ibid., 1784. — 63° Six ariettes italiennes, Berlin, 1790. — 64° Six romances françaises avec accompagnement de piano, ibid., 1790. — 65° Petite cantate sur la musique (en allemand); Leipsick, Breitkopf et Härtel. — 66° *L'Idéale*, cantate à voix seule, Dresde, Hilscher. — 67° *Le Tombeau de Klopstock*, élégie, avec accompagnement de piano; Leipsick, Breitkopf et Härtel. — 68° Vingt-cinq chansons allemandes, avec accompagnement de piano; Dresde, Hilscher. Une nouvelle édition complète des chansons allemandes, italiennes et françaises de Naumann a été publiée à Leipsick, chez Breitkopf et Härtel. Wieland a donné, dans le nouveau Mercure allemand de 1803, une notice bien écrite sur ce compositeur. Il y en a une autre dans *la Dresde savante* de Klebe (1796); enfin Meissner (*voy.* ce nom) a fourni des renseignements beaucoup plus exacts dans l'ouvrage qui a pour titre : *Bruchstücke aus J. A. Naumann's Lebensgeschichte* (Fragments pour servir à la biographie de Naumann), Prague, 1803-1804, 2 vol. in-8°. Rochlitz a donné aussi une notice sur Naumann dans le troisième volume de son recueil *Für Freunde der Tonkunst*. M. Mannstein (*voy.* ce nom) a publié le catalogue général de toutes les compositions de ce maître, sous le titre suivant : *Vollständiges Verzeichniss aller compositionem der Kurfürstl. Sachs-Kapellmeisters Naumann; nebst historischen und kritischen Notizen eines Kunstkenners aus Naumann's persönlicher Umgebung*, Dresde, Arnold, gr. in-8° de 44 pages.

NAUMBOURG (S.), ministre officiant du temple du consistoire israélite de Paris, est né en 1818 à Dœnnlohe, village de la Bavière. Issu d'une famille de chantres de synagogues, il prit à dix-sept ans la résolution de suivre la même carrière, et après avoir étudié les éléments de l'harmonie et du contrepoint sous la direction de M. Rœder, maître de chapelle du roi de Bavière, il écrivit ses premiers essais de composition pour la synagogue de Munich, où ils furent bien accueillis. En 1845, la place de ministre officiant du temple consistorial de Paris étant devenue vacante, M. Naumbourg fut présenté au consistoire, pour la remplir, par le célèbre compositeur F. Halévy, et fut agréé. Depuis lors jusqu'à ce jour (1862) il en a rempli l'emploi avec distinction. Auteur d'un très-grand nombre de chants religieux pour le culte israélite, à trois et à quatre voix, il les a réunis en une collection divisée en trois parties sous ce titre : *Semiroth Israël. Chants religieux des Israélites, contenant la liturgie complète de la Synagogue, des temps les plus reculés jusqu'à nos jours*. Paris, chez l'auteur, 1847 et années suivantes. La deuxième partie renferme les chants liturgiques des grandes fêtes, et la troisième partie, les cantiques et les psaumes, également harmonisés et avec un accompagnement d'orgue et de harpe. A la fin de cette troisième partie, on trouve les accents toniques pour la lecture de diverses parties de la Bible, telles que le *Pentateuque*, le livre d'*Esther*, les *Prophètes*, et les *Lamentations de Jérémie*, avec la traduction en notation moderne. La composition de ce recueil fait honneur au goût et aux connaissances musicales de M. Naumbourg : il a conservé, autant que cela est possible dans l'état actuel de la tradition, le caractère primitif et original du chant hébraïque.

NAUSEA (FRÉDÉRIC), célèbre théologien allemand, naquit à Weissenfeld, près de Wurzbourg, vers 1480. Appelé à Vienne en 1533, comme prédicateur de la cour, il y devint lecteur de théologie, chanoine de la cathédrale, et conseiller de l'empereur (Ferdinand). En 1538, il fut nommé coadjuteur de Jean Fabri, évêque de Vienne, et lui succéda en 1541. Le roi des Romains l'ayant envoyé au concile de Trente en qualité de son ambassadeur, il y mourut le 6 février 1550. On trouve dans la *Bibliothèque universelle* de Gesner, l'indication d'un livre de Nausen, sous le titre de *Isagoge musices*; mais il ne paraît pas que cet ouvrage ait été imprimé.

NAUSS (FRANÇOIS-XAVIER), organiste de la cathédrale d'Augsbourg, vivait vers le milieu du dix-huitième siècle. Il s'est fait connaître par un ouvrage qui a pour titre : *Gradusfchori...*

rent don Geo rallaos richi za exlernen, etc. *Instruction normale pour apprendre la basse continue*, etc.; Augsbourg, 1754, in-4°. On a aussi publié de lui deux recueils de préludes, fugues, airs et pastorales pour l'orgue, ainsi que cinq suites de petites pièces faciles pour clavecin, sous le titre de *Die spielende Muse*. Toutes ces productions ont été imprimées à Augsbourg.

NAUZE (Louis JOUARD DE LA), membre de l'Académie des inscriptions, naquit à Villeneuve-d'Agen, le 27 mars 1696, et mourut à Paris le 2 mai 1773. Il a fait insérer dans le tome XIII des Mémoires de la société dont il faisait partie une *Dissertation sur les chansons de l'ancienne Grèce*. On en trouve une traduction allemande, par Ebert, dans les essais (*Beyträge*) de Marpurg, t. 4, p. 457-497.

NAVA (Antoine), guitariste italien, vivait à Milan vers 1810. Il a fait graver de sa composition environ soixante-dix œuvres de pièces de différents genres pour guitare seule ou avec accompagnement, à Milan, chez Ricordi, et à Paris.

NAVARA (François), compositeur dramatique, né à Rome vers 1660, fit représenter à Venise, en 1696, un opéra intitulé : *Basilio re d'Oriente*.

NAVARRA (Vincent), prêtre, né à Palerme le 3 mai 1666, était en 1713 bénéficier de l'église métropolitaine de cette ville. On a de lui un livre intitulé : *Brevis et accurata totius musices notitia*, Palerme, 1702, in-4°. Il écrivit aussi une théorie de la musique qui avait pour titre : *Tavole delle legge numerica ed armonica, nelle quali si discelano gli arcani più reconditi del numero e della musica*; mais un incendie détruisit son manuscrit le 16 juillet 1670. Il recommença, dit-on, ce travail, mais il ne paraît pas qu'il l'ait fait imprimer.

NAVIÈRES (Charles DE), né à Sedan, près de Pont-à-Mousson, fut attaché au service du duc de Bouillon. Lacroix du Maine dit qu'il fut tué en 1572, dans la nuit de la Saint-Barthélemy; mais Colletet a fait voir (*Discours sur la poésie morale*, page 163) qu'il vivait encore en 1614, puisqu'il fit dans cette même année des quatrains sur l'inauguration de la statue équestre de Henri IV. Du Verdier dit que Charles de Navières est auteur d'un cantique sur la paix, *avec la musique et note d'icelui*, imprimé à Paris, chez Mathurin Prevôt, *avec autres de ses œuvres*, en 1570.

NAVOIGILLE aîné (Guillaume-Julien dit), violoniste de quelque talent, né à Givet vers 1745, suivant une notice de Roquefort (1) (et non à

(1) Cette notice est insérée dans le *Magasin encyclopédique*, ... Roquefort avait été l'ami de

Lille, comme il est dit dans la première édition de cette Biographie), quitta sa ville natale pour venir étudier la musique à Paris. Un hasard lui procura la connaissance d'un noble vénitien retiré à Ménilmontant, et qui charmé de ses heureuses dispositions le prit en affection, le garda chez lui, finit par l'adopter et lui donna son nom. Monsigny l'avait fait entrer dans la maison du duc d'Orléans. Après la mort de ce prince, Navoigille fut quelque temps sans emploi. Il s'était fait une réputation d'habile chef d'orchestre en dirigeant celui des concerts de la *Loge olympique*. Il n'était pas moins distingué comme professeur. Plusieurs années avant la Révolution il avait établi une école gratuite de violon, chez lui, rue de la Chaise, hôtel de Bretagne. Alexandre Boucher fut l'artiste le plus renommé qui en sortit.

En janvier 1789 Navoigille entra au théâtre de Monsieur comme chef des seconds violons; il y était encore en 1791. Le 20 octobre 1792 eut lieu l'ouverture du théâtre du Palais, dit *des Variétés*, qui prit, en 1793, le nom de *Théâtre de la Cité*. Rodolphe était le directeur de la musique, Navoigille le premier violon, et son frère y jouait l'alto. En 1799 et 1800, Navoigille aîné était chef d'orchestre du même théâtre. Lorsque vers la fin du mois de mai 1806 la Hollande fut érigée en royaume en faveur de Louis-Napoléon, Plantade ayant été choisi pour diriger la chapelle de ce prince y fit entrer les frères Navoigille. Après la réunion de la Hollande à la France, celui qui est l'objet de cette notice revint à Paris, où il mourut au mois de novembre 1811.

Outre les œuvres écrites pour le Théâtre de la Cité, attribuées par les uns à Navoigille aîné, par les autres à son frère, on connaît du premier les compositions suivantes : 1° Six Trios pour 2 violons et violoncelle, op. 1. — 2° Six Duetti a due violini, op. 2. — 3° Six Sonates à deux violons et basse. — 4° Six Solos pour violon, op. 4. — 5° Six Symphonies à grand orchestre, qui peuvent s'exécuter à quatre parties, op. 5; Paris, Bailleux. — Six Trios pour deux violons et basse, op. 10; chez Mlle de Silly. — Un Recueil de contredanses et valses, et quelques romances.

NAVOIGILLE (Hubert-Julien dit), connu sous le nom de *Navoigille cadet*, naquit à Givet en 1749. Vers 1775 il alla se fixer à Paris. Sur le *Calendrier musical universel* de 1789, p. 302, on le voit figurer parmi les professeurs libres (sans emploi). Son adresse est indiquée : *Hôtel Montesson, Chaussée d'Antin*. En 1792 et 1793 il était alto à l'orchestre du théâtre du Palais dit

Navoigille et tenait ses renseignements de l'artiste lui-même.

des *Variétés*, qui l'année suivante prit le titre de *Théâtre de la Cité*. En 1799 et 1800, John Navoigille avait encore le même emploi, comme on le voit dans l'Almanach des spectacles de l'an VIII. Toutefois, il paraîtrait que dans le courant de l'année 1799 il entra à l'orchestre du théâtre Feydeau, car on trouve *Navoeille jeune* parmi les seconds violons dans l'Almanach des spectacles de Paris pour l'an VIII, p. 92. En 1806 il accompagna son frère à La Haye et fit partie de la chapelle de Louis-Napoléon. Après la réunion de la Hollande à la France il retourna à Paris. L'époque de sa mort n'est pas connue. Cet artiste fut le père de M^{lle} Navoigille, qui eut de la réputation comme harpiste et se fit entendre au concert de la *Loge olympique* en 1804. — On a gravé de Navoigille cadet les ouvrages suivants : 1° Six Quatuors concertants pour deux violons, alto et basse, op. 1 ; Paris, La Chevardière. — 2° Six Quatuors concertants pour 2 violons, alto et basse, op. 3 ; Paris, chez l'auteur, rue du Temple, hôtel de Montbas (Biblioth. impériale). La bibliothèque du Conservatoire de musique possède trois manuscrits sous le nom de Navoigille (sans prénom, savoir : 1° Quintette pour violons, viole et basse. — 2° Six Symphonies. — 3° Sonates pour violon.

NAWRATILL (...), organiste, né en Bohême, était attaché à l'église de Raudnitz, dans la seconde moitié du dix-huitième siècle. Il a écrit deux litanies qui ont été citées comme des compositions distinguées, et qui sont indiquées dans le catalogue de Foyta. J'ignore si les huit cahiers de polonaises et de marches pour piano gravées sous ce nom à Vienne, chez Artaria, sont de l'artiste dont il s'agit ici ou de quelque autre du même nom.

NAWRATILL (Antoine), vraisemblablement de la même famille, était contrebassiste distingué à Prague, en 1840.

NEANDER (Alanus), prêtre et directeur de musique à l'église de Saint-Kilian, à Wurzbourg, au commencement du dix-septième siècle, a publié trois suites de motets à 4 et jusqu'à 24 voix, sous le titre de *Cantiones sacrae, quas vulgo motetas vocant*; Francfort-sur-le-Mein, 1605-10, in-4°.

NEANDER (Joachim), dont le véritable nom était *Neumann*, naquit à Brême en 1610. Après avoir terminé ses études de théologie, il composa des sermons qui ont été publiés, et cultiva avec succès les lettres, la poésie et la musique. Il fut d'abord recteur du collège à Dusseldorf, puis fut nommé, en 1679, prédicateur de l'église Saint-Martin, à Brême, et mourut dans cette ville le 21 mai 1680. On a de lui des recueils de cantiques avec les mélodies dont il y a des éditions imprimées à Brême et dans d'autres lieux, publiées en 1680, 1692, 1713, 1716, 1725 et 1730. Ces cantiques ont joui de beaucoup d'estime chez les réformés allemands.

NEATE (Charles), professeur de piano, est né à Londres en 1784. Après avoir pris les premières leçons d'un maître peu connu, nommé Guillaume Sharp, il passa sous la direction de Field, dont il reçut les conseils jusqu'au départ de cet artiste pour Pétersbourg. Il se fit entendre pour la première fois en public dans les oratorios d'Ashley, et fut un des fondateurs de la Société philharmonique, dont il a été directeur pendant plusieurs années. Vers 1804 il fit un voyage sur le continent, passa huit mois à Vienne, puis étudia la composition sous la direction de Winter et de Woelfl. En 1808 il publia son premier œuvre, consistant en une grande sonate pour piano, dédiée à Woelfl. Ses occupations comme professeur lui firent mettre un intervalle de quatorze ans entre cette publication et celle d'une grande sonate en *ut* mineur, œuvre 2, qui ne parut qu'en 1822, et qui a été réimprimée à Vienne, chez Haslinger. Depuis lors Neate a fait paraître aussi quelques fantaisies et variations pour le piano.

NEDELMANN (Wilhelm ou Guillaume), *cantor* à Essen, vers 1830, sur qui les biographes allemands gardent le silence, est auteur de plusieurs recueils de chants à trois ou quatre voix égales pour les enfants, publiés par livraisons à Essen, chez Baedeker, en 1830-1839.

NEEB (Henri), compositeur et directeur de la *Liedertafel* (Société de chant), à Francfort-sur-le-Mein, est né en 1807 à Lich, dans la Hesse électorale. Il y fit ses études au séminaire de Friedberg, et y apprit la musique sous la direction du recteur Muller, auteur de l'opéra *Die letzten Tage von Pompeji* (Les derniers jours de Pompei), qui fut représenté au théâtre de la cour à Darmstadt, au printemps de 1835. Neeb se rendit ensuite à Budingen, où il reçut des leçons du directeur de la Société de chant ; puis il fut envoyé à Francfort et y devint élève d'Aloys Schmitt pour le piano. Compositeur de mélodies d'un caractère original, il a écrit aussi la musique des opéras intitulés *Dominique Baldi, Le Cid*, et *Die Schwarzen Jäger* (Les Chasseurs noirs), qui ont été représentés au théâtre de Francfort. En 1860 Neeb était directeur des Sociétés de chant *Estonia* et *Germania*.

NEEDLER (Henri), amateur de musique distingué, est né à Londres en 1685. Son père, bon violoniste pour son temps, lui fit commencer l'étude de son instrument, puis le plaça sous la direction de John Banister et de Purcell pour la

composition. Neelder fut le premier qui joua en Angleterre les concertos de Corelli. En 1704 il obtint un emploi supérieur dans les accises de Londres, quoiqu'il ne fût âgé que de dix-neuf ans. Cet amateur mérite d'être mentionné dans l'histoire de l'art comme ayant fondé, en 1710, le Concert de la musique ancienne. Il mourut à Londres le 8 août 1760, à l'âge de soixante-quinze ans.

NEEFE (Chrétien-Théophile), né le 5 février 1748, à Chemnitz, dans la Saxe, étudia d'abord le droit à l'université de Leipsick, et reçut dans le même temps des leçons de Hiller pour la musique. De retour à Chemnitz, il y exerça pendant quelque temps la profession d'avocat, mais continua ses études de musique, et fit même quelques essais de composition qu'il envoya à son maître, particulièrement des petites sonates et d'autres pièces pour le clavecin, que Hiller a insérées dans ses Notices hebdomadaires (*Wœchentliche Nachrichten die Musik betreffend*), de 1768. Encouragé par le suffrage de ce musicien distingué, Neefe prit la résolution de renoncer à la jurisprudence pour se consacrer à la musique, et dans ce dessein il se rendit une seconde fois à Leipsick, en 1770. Il y trouva des encouragements et de fréquentes occasions pour augmenter ses connaissances et développer son talent. Le théâtre de cette ville était alors dans un état prospère, et l'opéra allemand y était accueilli avec faveur. Neefe y fit représenter quelques pièces qui obtinrent un succès honorable, et qui furent publiées en partition pour le piano. La place de chef d'orchestre du théâtre lui fut aussi offerte, et pendant plusieurs années il en remplit les fonctions. Il ne quitta cette position que pour s'attacher, en qualité de chef d'orchestre, à une troupe de comédiens ambulants, avec laquelle il visita, depuis 1770, Dresde, Hanau, Mayence, Cologne, Manheim, Heidelberg et Francfort ; puis il alla à Bonn, où il eut la direction de l'orchestre du théâtre, et la place d'organiste de la cour. Malheureusement il ne jouit pas longtemps de ces avantages, car le prince électeur ayant cessé de vivre en 1785, le théâtre fut fermé, et Neefe perdit le traitement de mille florins attaché à sa place de chef d'orchestre ; il ne lui resta plus pour faire vivre sa famille que le revenu insuffisant de sa place d'organiste. Il dut chercher alors des ressources dans l'enseignement, et bientôt il compta parmi ses élèves les personnes les plus distinguées de la ville ; mais le nouveau prince ayant réorganisé le spectacle de la cour, Neefe dut rentrer dans ses fonctions de chef d'orchestre et renoncer à celles de professeur. Peu de temps après, la rupture de la révolution avec la France éclata ; les armées françaises arrivèrent sur le Rhin, et le théâtre fut fermé de nouveau. Neefe conduisit alors sa famille à Amsterdam, et fit entrer sa fille au théâtre allemand comme cantatrice ; il aurait accepté lui-même la place de chef d'orchestre de ce théâtre, si son prince ne l'avait obligé à retourner à Bonn. L'administration française l'employa comme régisseur du séquestre des biens de l'électeur ; mais la saisie définitive de ces biens ayant été décidée, il perdit encore cet emploi. Sur ces entrefaites, la troupe allemande d'Amsterdam s'étant dissoute, la fille de Neefe entra au théâtre de Dessau, et lui-même y fut appelé pour en diriger l'orchestre, en 1796. Le temps des pénibles épreuves semblait passé pour lui ; il commença à goûter le plaisir du repos après tant d'agitations. En 1797, il joignit à sa place de directeur de musique au théâtre celle de maître de concert de la cour ; mais un asthme le conduisit au tombeau, le 26 janvier 1798. Neefe a eu la gloire d'être un des maîtres qui ont dirigé les premières études de Beethoven. Il a écrit pour le théâtre : 1° *Die Apotheke* (La pharmacie), à Leipsick, 1772, gravé en partition pour le piano. — 2° *Amor's Guckkasten* (L'Optique de l'amour), *ibid.*, 1772, gravé en partition pour le piano. — 3° *Die Einsprück* (L'Opposition), à Leipsick, 1773, gravé en partition pour le piano. — 4° La plupart des airs du petit opéra intitulé : *Dorfbarbier* (Le Barbier de village), gravé en partition pour le piano, à Leipsick, 1772. — 5° *Henri et Lyda*, gravé en partition, à Leipsick, en 1777. — 6° *Zémire et Azor*, dont l'air : *Der blumen Kœnigin* (La Reine des fleurs) se trouve dans la collection d'airs d'opéras publiée par Hiller en 1778. — 7° *Adelheit von Veltheim* (Adélaïde de Veltheim), à Bonn, en 1781. — 8° Chant des Bardes, dans la tragédie : *Die Romer in Deutschland* (Les Romains dans la Germanie). — 9° *Sophonisbe*, monodrame, publié à Leipsick, en partition pour le piano, 1782. — 10° *Die neuen Gutsherrn* (Les nouveaux Propriétaires), gravé en partition pour le piano, 1re et 2e parties, Leipsick, 1783 et 1784. — 11° Beaucoup d'entr'actes et d'autres morceaux pour des drames. Parmi les compositions de Neefe pour l'église on remarque : 1° *Le Pater noster*, en allemand. — 2° L'ode de Klopstock : *Dem Unendlichen*, à 4 voix et orchestre. Ses principaux ouvrages de musique instrumentale consistent en un concerto pour piano et violon, avec orchestre ; six sonates pour piano, gravées à Glogau, chez Günther ; trois œuvres de sonates pour piano seul, publiés à Leipsick depuis 1774 jusqu'en 1781 ; fantaisies pour piano, Bonn, Simrock ; variations sur l'air allemand

Das Frühstück, ibid., 1793; marche des prêtres de la *Flûte enchantée*, variée, ibid. Neefe a aussi arrangé pour le piano beaucoup d'opéras de Mozart et d'autres compositeurs, ou traduit en allemand des opéras de Grétry, Dalayrac, Desaides, Paisiello, etc. Enfin on a de lui des chansons pour les enfants, avec accompagnement de piano, publiées à Glogau, chez Gunther, et des mélodies pour les *Rêves et images* de Herder; Leipsick, Breitkopf et Hærtel. Il est auteur d'une dissertation sur les répétitions en musique, insérée au Musée allemand en 1776, et de renseignements sur la musique à Munster et à Bonn, dans le Magasin de Cramer (1re année, 1783).

NEEFE (M^{me}), femme du précédent, dont le nom de famille était ZINK, naquit à Warza, dans le duché de Gotha, et reçut son éducation musicale dans la maison du compositeur Georges Benda. Après avoir débuté sur le théâtre de la cour de Gotha, elle prit un engagement dans la troupe de Seiler, en 1777, parcourut avec elle une partie de l'Allemagne, et devint la femme de Neefe à Francfort, en 1778. Elle a publié, dans la première année de la Gazette musicale de Leipsick, une notice biographique sur son mari, qui l'avait rédigée jusqu'à l'année 1782, et y ajouta une continuation qu'on trouve page 360 du premier volume de cet écrit périodique.

NEGRI (CÉSAR), né à Milan, surnommé par les Italiens *il Trombone*, fut un professeur de danse très-célèbre dans le seizième siècle et au commencement du dix-septième. Il est connu principalement par un Traité de la danse et de la musique propre aux ballets, intitulé : *Nuove inventioni di balli, opera vaghissima di Cesare Negri, nella quale si danno i giusti modi del ben portar la vita e di accomodarsi con ogni leggiadria di movimento alle creanze e grazie d'amore convenevoli a tutti i cavalieri e dame per ogni sorte di ballo, balletto, e brando d'Italia, d'Ispagna, e di Francia, con figure bellissime in rame, e regole della musica e intavolatura quali si richiedono al suono e al canto, divise in tre trattati*; Milan, 1604, in-fol. On trouve en tête de l'ouvrage le portrait de l'auteur, à l'âge de soixante-six ans.

NEGRI (MARC-ANTOINE), compositeur, né à Vérone, dans la seconde moitié du seizième siècle, obtint la place de vice-maître de chapelle de la cathédrale de Saint-Marc, à Venise, le 22 décembre 1612, et mourut en 1620. Il eut pour successeur dans sa place Alexandre Grandi (*voyez* ce nom), le 17 novembre de cette année; il a publié à Venise, en 1613, des psaumes à sept voix.

NEGRI (JOSEPH), né également à Vérone dans la seconde moitié du seizième siècle, et peut-être parent du précédent, fut attaché à la musique de l'électeur de Cologne, et a publié à Venise, en 1622 : *Madrigali ed arie*.

NEGRI (FRANÇOIS), de la même famille que les précédents, naquit à Vérone, en 1609, et fut maître de chapelle de l'église *Santo-Bernardino*. Il a composé beaucoup de musique d'église qui est restée en manuscrit, et a publié un recueil de pièces de chant pour plusieurs voix, sous le titre : *Arie musicali; in Venezia, app. Al. Vincenti*, 1635, in-4°.

NEGRI (MARIE-ANNE-CATHERINE), cantatrice distinguée, naquit à Bologne dans la première année du dix-huitième siècle, et fut élève de Pasi, qui l'était lui-même de Pistocchi. En 1724 elle fut attachée au théâtre du comte de Spork, à Prague, et y chanta jusqu'en 1727; alors elle retourna en Italie où elle brilla sur plusieurs théâtres jusqu'en 1733, époque où elle fut engagée par Hændel, pour chanter à son théâtre de Londres.

NEGRI (BENOÎT), professeur de piano au Conservatoire de Milan, est né à Turin le 23 janvier 1781. Après avoir fait ses études en cette ville, sous la direction de l'abbé Ottani, puis à Milan, sous Boniface Asioli, il obtint en 1810 sa place de professeur au Conservatoire de cette ville. En 1823, il a été nommé maître de chapelle de la cathédrale. Ce musicien s'est fait connaître par un traité élémentaire de l'art de jouer du piano, intitulé : *Supplemento ai metodi di piano-forte, composto e dedicato alle sue allievi*; Milan, Ferd. Artaria, 1822, in-fol. de 21 pages. Dans un voyage qu'il a fait à Paris, il a fait imprimer un opuscule, intitulé : *Instruction aux amateurs du chant italien*; Paris, Pacini, in-8° de 34 pages 1834. Il a aussi publié de sa composition : 1° Nocturne pour piano et flûte sur un air de Rossini; Milan, Ricordi. — 2° Potpourri pour piano et flûte sur des thèmes de la *Donna del Lago*; Milan, Bertuzzi. — 3° Grande polonaise brillante et expressive pour piano seul; Milan, Ricordi. — 4° Variations pour harpe et piano sur la cavatine *Di tanti palpiti*; ibid. — 5° Grande Sonate pour piano seul; ibid. Negri est mort à Milan, le 24 mars 1854, à l'âge de soixante-dix ans.

On connaît aussi sous le nom de *Negri* quelques compositions pour la flûte imprimées à Milan, chez Ricordi; j'ignore si elles appartiennent au même artiste.

NEGRI (GIULIO SAN-PIETRO DE'), amateur de musique, né à Milan, dans la seconde moitié du seizième siècle, d'une famille noble, s'est fait connaître par plusieurs œuvres de chant dont je ne connais que ceux dont les titres suivent :

1° *Grazie ed affetti di musica moderna, a una, due, e tre voci. Da cantare nel clavicordio, chitarrone, arpa doppia, et altri simili istromenti. Opera quinta. in Milano, appresso Filippo Lomazzo*, 1613, in fol. Ce recueil contient 44 chants dans le nouveau style mis en vogue par Jules Caccini. — 2° *Secondo libro delle grazie ed affeti di musica moderna a una, due, e tre voci. Da cantare*, etc. *Opera ottava; in Venetia, appresso Giacomo Vincenti*, 1615. in-fol. Ce recueil contient 23 chants.

NEGRI-TOMI (Anne), surnommée *la Mestrina*, naquit à Venise, ou plutôt à *Mestre*, près de cette ville, vers le milieu du dix-septième siècle. Elle fut considérée comme une des plus habiles cantatrices de l'Italie, depuis 1670 jusqu'en 1685.

NEHRLICH (Jean-Pierre-Théodore), pianiste et compositeur, est né à Erfurt, en 1770. Doué d'heureuses dispositions pour la musique, il les cultiva de bonne heure, et pendant qu'il faisait ses premières études au collège il reçut des leçons de Weimar, qui le rendit habile dans la lecture à première vue. Plus tard on l'envoya à Hambourg près de Charles-Philippe-Emmanuel Bach, qui lui fit faire de rapides progrès sur le piano; mais ayant perdu, d'une manière inattendue et prématurée, sa voix de soprano, il ne put rester à l'école de Sainte-Catherine, et fut obligé de retourner à Erfurt. Il y trouva heureusement dans les excellents organistes Kittel et Haesler des guides pour la continuation de ses études : il perfectionna, sous leur direction, les connaissances qu'il avait acquises. Le désir qu'il éprouvait de pouvoir jouer de plusieurs instruments le décida à se mettre en apprentissage pour cinq ans chez le musicien de la ville à Gœttingue; sa persévérance triompha des dégoûts inséparables d'une semblable position. Il n'avait point encore achevé ce temps d'épreuves lorsqu'il exécuta à Gœttingue, dans un concert donné le 26 janvier 1793, un concerto de piano de sa composition, dont Forkel a fait un éloge que Gerber a eu sous les yeux. Après avoir passé les cinq années de son engagement à Gœttingue, Nehrlich obtint, sur la recommandation de Haesler, une place de professeur de musique dans une famille riche à Dorpat, en Esthonie. Il resta dans cette situation pendant plusieurs années; des motifs inconnus lui firent ensuite abandonner pour se rendre à Moscou. Des variations pour le piano sur des airs russes, qu'il publia à Pétersbourg le firent connaître avantageusement, et bientôt il fut le professeur de piano le plus recherché parmi ceux qui se trouvaient à Moscou. Les événements de la guerre de 1812 l'obligèrent à sortir de cette ville; mais plus tard il y retourna et y reprit la carrière de l'enseignement jusqu'à sa mort, arrivée en 1817. On connaît de cet artiste : 1° Airs russes variés pour le piano, op. 1; Pétersbourg, 1795. — 2° Idem, op. 2; ibid. — 3° Fantaisies sur une chanson russe, op. 3; Moscou. — 4° Six leçons pour le clavecin, op. 4; ibid. — 5° Vingt-quatre préludes dans tous les tons majeurs et mineurs, op. 5; ibid., 1798. — 6° Fantaisie et variations sur un air russe, op. 6; Pétersbourg, 1802. — 7° Vingt-cinq odes et hymnes spirituelles de Gellert, op 7; Leipsick. — 8° Quelques airs variés pour le piano.

NEHRLICH (C.-G.), professeur de chant à Berlin, est né en Saxe vers 1810 et a fait ses études musicales à Dresde. En 1839 il ouvrit une école de chant à Leipsick, puis il publia une théorie très-développée de cet art, sous ce titre : *Der Gesangkunst oder die Geheimnisse der grossen italienischen und deutschen Gesangmeister alter und neuer Zeit, vom physiologische-psychologischen, æsthetischen und pædagogischen Standpunkte aus betrachtet*, etc. (L'Art du chant, ou les Secrets des grands maîtres de chant italiens et allemands des temps anciens et modernes, etc.); un gros volume in-8° avec des planches anatomiques des organes de la voix; Leipsick, B. G. Zeubner, 1841. A peine cet ouvrage eut-il paru, que M. Mannstein (*voyez* ce nom), auteur d'un livre intitulé : *La Grande École de chant de Bernacchi de Bologne*, publié à Dresde en 1835, adressa à la rédaction de la *Gazette générale de musique* de Leipsick, une longue réclamation dans laquelle il qualifie le travail de M. Nehrlich d'*impudent plagiat*. Fink, alors rédacteur en chef de cette gazette publia, dans le n° 42 de l'année 1841, une analyse sévère de cet ouvrage, et, entrant dans les vues de M. Mannstein, donna une liste étendue des chapitres et des passages qui ont de l'analogie avec les principes exposés dans la *Grande École de chant de Bernacchi*. M. André Sommer, professeur de philosophie, fit à cette analyse partielle une réponse péremptoire qui parut dans le n° 45 du même journal de musique, et démontra par des arguments sans réplique que les prétendus plagiats ne sont autre chose que les principes qui sont les bases de l'art du chant, lesquels se trouvent dans les livres de Tosi, de Mancini, de Mengozzi, partout enfin; principes qui sont le fruit de l'expérience de tous les temps et n'appartiennent à personne en particulier. Nehrlich a donné une deuxième édition remaniée et fort augmentée de son livre sous le titre : *Die Gesangkunst physiologisch, psycho-

logisch, æsthetisch und pædagogisch dargestellt (L'Art du chant : exposé physiologique, psychologique, esthétique et pédagogique) ; Leipsick, B.-G. Teubner, 1853, un vol. gr. in-8°, de 500 pages, avec deux planches. En 1840, l'auteur de cet ouvrage ouvrit une école de chant à Hambourg, et en 1850 il s'établit à Berlin. On a du même professeur une méthode pratique de l'art du chant intitulée : *Gesangschule für gebildete Stände; Ein Theor. — prakt. Handbuch für Alle*, etc.; Berlin, Logier, 1844, in-4°.

NEIDHARDT (Jean-Georges), né à Berstadt, en Silésie, dans la seconde moitié du dix-septième siècle, fit de bonnes études aux universités de Jéna, de Leipsick, et en dernier lieu, de Kœnigsberg, où il suivit un cours de théologie. En 1720 il obtint la place de maître de chapelle à l'église de la citadelle de cette dernière ville, et il mourut dans cette position le 1ᵉʳ janvier 1739. Lorsqu'il était encore étudiant à Jéna, il publia son premier livre relatif à la musique sous ce titre : *Beste und leichteste Temperatur des Monochordi, Vermittelst welcher das heutiges Tages brauchliche Genus Diatonico-Chromaticum also eingerichtet wird*, etc. (Le meilleur et le plus facile tempérament du monocorde, etc.), Jéna, 1706, in 4° de 104 pages. Avant que cet ouvrage parût, la matière n'avait été traitée ni aussi bien, ni d'une manière aussi complète et avec autant d'ordre. Les huit premiers chapitres renferment des tables de proportions de tous les intervalles diatoniques, chromatiques et enharmoniques, au point de départ de tous les degrés de l'échelle chromatique pris sur le monocorde. Les travaux d'Euler, ni ceux des autres canonistes n'ont rien ajouté à ceux de Neidhardt sous ce rapport. Je possède un précieux exemplaire de ce petit Traité annoté par Nichelman (V. ce nom), et qui a appartenu à Marpurg, puis à Forkel. Dix-huit ans après que ce livre eut été publié, Neidhardt fit paraître un opuscule sur un sujet analogue, intitulé : *Sectio Canonis harmonici, zür vælligen Richtigkeit der Generum modulandi* (Division du canon harmonique pour la complète justesse des intervalles des sons), Kœnigsberg, 1724, in-4° de 36 pages. Ce petit ouvrage a de l'importance, car il me paraît être le premier où les logarithmes ont été appliqués au calcul des intervalles. Enfin l'auteur de ces travaux fit une excellente comparaison des divers systèmes de tempérament au moyen de circulations complètes de quintes, de tierces majeures et de tierces mineures, dans le livre qui a pour titre : *Gæntzliche erschæpfte mathematische Abtheilungen des Diatonisch-chromatischen temperirten Canonis Monochordi*, etc. (Division parfaite et mathématique du canon diatonico-chromatico-temperé du monocorde, dans laquelle on montre comment on peut trouver tous les tempéraments, etc.), Kœnigsberg 1732, in-4° de 52 pages. Gerber cite une édition du même ouvrage datée de Leipsick et de Kœnigsberg, 1734; on en trouve un exemplaire dans la Bibliothèque royale de Berlin. Nous apprenons de Mattheson (*Der volkommene Kapellmeister*, troisième partie, chap. 18, page 352) que Neidhardt fut le premier qui traita d'une manière mathématique des accords brisés, c'est-à-dire des batteries et des arpèges, dans un Traité de composition écrit en latin, et qui est resté en manuscrit : nous voyons dans le Dictionnaire des musiciens de la Silésie, par Hoffmann, que cet ouvrage se trouvait dans la bibliothèque de Reichardt, en 1812. Comme compositeur, Neidhardt a publié les Sept psaumes de la pénitence.

NEILSON (Laurence-Cornélius), organiste et pianiste anglais, naquit à Londres, vers 1760. A l'âge de sept ans il accompagna ses parents en Amérique; il y perdit son père et revint en Europe. Une spéculation sur la pêche de la tortue causa la ruine de sa famille. Neilson avait atteint sa quarantième année lorsqu'il embrassa la profession de musicien. Il se livra d'abord à l'enseignement à Nottingham et à Derby, puis fut organiste à Dudley. Mécontent de sa position dans cette dernière ville, il la quitta après deux ans, et retourna à Nottingham. Après la mort de Samuel Bower, organiste à Chesterfield, il lui succéda comme professeur de musique, mais il n'obtint pas de le remplacer à l'orgue de cette paroisse; néanmoins il continua d'y fixer sa résidence. Neilson vivait encore en 1830, mais depuis cette époque, on n'a plus de renseignements sur sa personne. On a gravé de sa composition, à Londres : 1° Trois sonates pour le piano, op. 1. — 2° Une idem, op. 2. — 3° Douze divertissements pour le piano. — 4° Trois duos pour deux flûtes. — 5° Trois recueils d'airs pour une flûte seule. · 6° Journal de pièces pour la flûte; il en a paru six numéros. — 7° Douze duos pour deux flûtes. — 8° Un livre de psaumes et d'hymnes pour l'église; et des airs détachés avec accompagnement de piano.

NEITHARDT (Henri-Auguste), compositeur et directeur des *Domchor* à Berlin, est né à Schleiz, le 10 août 1793. Élève de l'organiste de la cour Ebhardt, il apprit de lui le chant, le clavecin et l'orgue, puis il se livra à l'étude de la clarinette et entra à la chapelle princière de

Schleiz pour y jouer cet instrument. En 18 1, époque du soulèvement de l'Allemagne contre la domination française, il entra comme volontaire dans un bataillon de chasseurs et fit les campagnes de 1813, 1814 et 1815. De retour à Berlin en 1816, et libéré du service militaire, M. Neithardt se livra à l'exercice de son art. En 1839, il a été nommé directeur du chœur du *Dom*, dont il remplissait encore les fonctions en 1860. Parmi ses compositions gravées, qui sont au nombre de plus de cent œuvres, on remarque : 1° Symphonie concertante pour deux cors, Leipsick, Breitkopf et Hærtel. — 2° Des marches pour musique militaire, op. 58, Berlin, Laue. — 3° Des quintettes pour flûte, violon et basse, op. 3 et 47; Berlin, Schlesinger. — 4° Des quatuors et des trios pour cors; ibid. — 5° Des duos pour le même instrument. — 6° Des sonates pour piano seul. — 7° Des divertissements et des pièces de différents genres pour cet instrument. — 8° Des variations, idem. — 9° Un très-grand nombre de cahiers de danses, valses et polonaises pour le même instrument. — 10° Plusieurs suites de marches, id. — 11° Des chants pour quatre voix d'hommes. — 12° Des chants à voix seule avec accompagnement de piano, des hymnes et des chœurs. M. Neithardt a écrit aussi la musique de l'opéra *Monfred et Juliette*, qui a été représenté à Kœnigsberg, en 1835. La plupart de ses productions ont paru à Berlin sous le titre : *Sammlung religiœser Gesænge ælterer und neuester Zeit*, M. Neithardt a publié un recueil intéressant de morceaux de musique religieuse de maîtres anciens et modernes qui font partie du répertoire de l'excellent chœur du *Dom*, à Berlin. On y trouve quelques morceaux bien écrits de l'éditeur, et son portrait; Berlin, Bote et Bock.

NELVI (JOSEPH-MARIE), né à Bologne en 1697, fut élève, pour l'orgue et le contrepoint, de Floriano Aresti, puis de Riccieri. En 1725, il se rendit en Pologne, en qualité de maître de chapelle du prince Stanislas Rzewucki, généralissime de la couronne, puis entra au service du prince de La Tour et Taxis, à Ratisbonne. De retour à Bologne, en 1734, il y remplit les fonctions de maître de chapelle dans plusieurs églises, puis fut appelé à Viterbe pour y diriger la chapelle de la cathédrale. Agrégé à l'académie des Philharmoniques de Bologne, en 1722, il en fut nommé prince en 1737. Nelvi a fait représenter dans cette ville, en 1723, *Amor nato tra le ombre*. L'année suivante il donna : *L'Odio redivivo*.

NEMETZ (ANDRÉ), professeur de musique à Vienne et chef de la musique d'un régiment autrichien, naquit en Bohême en 1799, et mourut à Vienne le 21 septembre 1846, après une douloureuse maladie dont la durée avait été de 18 mois. Cet artiste a publié, chez Diabelli, en cette ville : *Hornschule für das Einfache, das Machinen und das Signalhorn* (Méthode pour le cor ordinaire, le cor à pistons, et le cor de signal), 1828. — 2° *Neueste Trompetenschule* (Nouvelle école de trompette), idem. — 3° *Neueste Posaunschule* (Nouvelle méthode de trombone), idem.

NEMORARIUS (JORDANUS), mathématicien et philosophe qui vécut dans le septième siècle, a écrit *Arithmetica musica, Epitome in Arithmeticam Boetii et alia opuscula mathematica*, qu'on a imprimé à Paris en 1503, in-fol. Jœcher (*Gelehrten Lexic.*) l'appelle *Nemoratius*, et le fait vivre au commencement du treizième siècle. C'est probablement de cet écrivain que Mersenne a voulu parler lorsqu'il dit (Harmonie universelle, liv. I, page 54) : « Il faudrait décrire les 7e, 8e et 9e (livres) d'Eu-« clide et le premier livre de la musique de « *Jordan*, si on voulait dire tout ce que la mu-« sique emprunte de l'arithmétique. » L'Arithmétique de Jordanus Nemorarius, divisée en dix livres, a été publiée par Henri Estienne, avec le traité spéculatif de musique de Jacques Faber ou le Febvre d'Étaples, l'Abrégé de l'Arithmétique de Boèce, et l'analyse d'un jeu arithmétique appelé *Ludus rhythmimachiæ*. Le volume a pour titre : *In hoc opere contenta Arithmetica decem libris demonstrata; Musica libris demonstrata quatuor; Epitome in libros arithmeticos divi Severini Boetij: Rythmimachiæ ludus qui et pugna numerorum appellatur*. Au dernier feuillet on lit : *Ad studiorum utilitatem Henrici Stephani labore et sumptu Parhysiis Anno salutis Domini*, 1514, in-fol. Le dixième livre du traité de Jordanus Nemorarius est relatif aux proportions arithmétiques et géométriques de la musique.

NENNA (POMPONIO), compositeur de madrigaux, naquit à Bari, dans le royaume de Naples, vers 1560. Il fut créé chevalier de l'Éperon d'or, et couronné de lauriers, à Naples, en 1613. Bien qu'on ne connaisse aujourd'hui aucune des premières éditions de ses compositions, il est certain qu'elles ont dû paraître dans les dernières années du seizième siècle, puisque l'on trouve quelques-uns de ses madrigaux dans le recueil de pièces de ce genre à deux voix, de divers auteurs de Bari, publié à Venise en 1585, et que la collection intitulée : *Melodia olimpica di diversi eccellentissimi musici* (Anvers, P. Phalesio, 1591), renferme deux de ses madrigaux à cinq voix. La quatrième édition du septième livre de ses madrigaux à cinq

voix parut à Venise en 1624. On doit donc considérer comme des réimpressions toutes les éditions des divers livres de ces madrigaux indiqués par le père Martini, dans la table des auteurs cités au deuxième volume de son Histoire générale de la musique; ces éditions sont les suivantes: 1° *Madrigali a cinque voci*, lib. 1, 2, 3, 4, 5, 6, 7, 8, Venise, 1609, 1612, 1613, 1617, 1618, 1624, in-4°. Je possède la quatrième édition du sixième livre à 5 voix; elle a pour titre: *Di Pomponio Nenna, cavaliere di Cesare il sesto libro de Madrigali a cinque voci. Quarta impressione. Stampa del Gardano in Venetia*, 1628, *appresso Barth. Magni*, in-4°. — 2° *Madrigali a quattro voci*, lib. 1, ib., 1631, in-4°. Le titre de la quatrième édition du septième livre à cinq voix est celui-ci: *Nenna (Pomponio), cavaliere Cesareo: il settimo libro de Madrigali a cinque voci, quarta impressione. Stamperia del Gardano, in Venetia*, 1624, in-4°. La musique de Nenna marque d'une manière particulière l'époque de transition de l'art à laquelle il appartient. Son chant manque de grâce et le rhythme en est faible; mais son harmonie entre résolûment dans le système créé par Monteverde, et les intonations les plus difficiles pour les voix, telles que la seconde et la quarte diminuées, sont fréquemment employées par lui avec une grande hardiesse.

NERI (SAINT-PHILIPPE), fondateur de la congrégation de l'Oratoire, en Italie, naquit à Florence le 21 juillet 1515, d'une famille noble, et se rendit à Rome, à l'âge de dix-huit ans, pour y achever ses études. Ses sentiments pieux le décidèrent à se retirer du monde pour se livrer au soulagement des pèlerins qui visitaient Rome. En 1551, il fut ordonné prêtre, entra dans la communauté de Saint-Jérôme, et se chargea du soin d'instruire des enfants. Il tenait à cet effet des conférences dans l'église de la Trinité. Plus tard il associa quelques jeunes ecclésiastiques à ses travaux, et les réunit en communauté, sous le nom d'*Oratorii*, en 1564. C'est alors qu'il commença à introduire la musique dans les exercices religieux de ses disciples. L'excellent compositeur Animuccia fut le premier qu'il chargea du soin d'écrire, pour ces exercices, des cantiques qui étaient exécutés par les élèves de Saint-Philippe. Il fut publié à Rome deux livres de ces cantiques, tant en langue italienne qu'en langue latine, sous le nom de *Laudi*, en 1565 et 1570. Après la mort d'Animuccia, l'illustre Palestrina, ami du fondateur de l'Oratoire, remplaça ce maître, et composa aussi beaucoup de morceaux dont le chant attirait en foule les amateurs de musique aux *Vespri* des *Filippini*, comme on appelait alors les Pères de l'Oratoire. Ces exercices musicaux furent l'origine des *Oratorios* ou *Oratoires*, espèces de drames pieux sur lesquels les plus grands compositeurs se sont exercés dans les dix-septième et dix-huitième siècles. Saint-Philippe Neri mourut à Rome, le 26 mai 1595.

NERI (MAXIMILIEN), excellent musicien de l'école vénitienne, fut nommé organiste du premier orgue de l'église Saint-Marc, de Venise, le 18 décembre 1644. En 1664, il quitta cette position pour celle de premier organiste du prince électeur de Cologne. L'époque de sa mort est ignorée. Cet artiste a publié de sa composition: 1° *Sonate e Canzoni a quattro stromenti da Chiesa e da Camera, con alcune correnti*, op. 1; Venise. — 2° *Sonate a 3-12 stromenti*, op. 2; ibid.

NERI (BENON), maître de chapelle de la cathédrale de Milan, né à Rimini, est considéré par ses compatriotes comme un bon compositeur de musique d'église. On cite de lui avec éloge des poésies sacrées mises en musique à plusieurs voix, et exécutées en 1835 à l'église S. Fedele, à Milan, par un chœur de seize jeunes garçons.

NERI-BONDI (MICHEL), pianiste et compositeur, naquit à Florence, en 1769. Bartolomeo Felici lui enseigna la composition et l'accompagnement pratique. En 1812 Neri-Bondi était premier accompagnateur au théâtre de *la Pergola*, dans sa ville natale. Il a écrit plusieurs morceaux de musique d'église estimés, et a fait représenter à Florence les opéras *I Succenti alla moda*, et *La Villanella rapita*.

NÉRON (LUCIUS DOMITIUS NERO, connu sous le nom de), empereur romain, célèbre par ses vices, ses crimes et ses actes de folie furieuse, naquit à Antium, le 13 décembre de la trente-septième année depuis J.-C. L'histoire de sa vie n'appartient pas à ce Dictionnaire: Tacite et Suétone nous l'ont transmise, et on la trouve dans toutes les biographies générales. Il n'est ici mention de ce monstre qu'à cause de son penchant pour la musique, et de ses prétentions aux succès de chanteur et de citharède. Un Grec, nommé *Terpus*, lui avait enseigné à jouer de la lyre. Après le meurtre de sa mère Agrippine, Néron s'était retiré à Naples; ce fut là qu'il fit le premier essai de son talent en public; l'éclat du triomphe qu'il y obtint attira près de lui une multitude de musiciens: on dit qu'il en retint cinq mille à son service, leur donna un costume particulier, et leur apprit comment il voulait être applaudi. Plusieurs fois, dans des jeux publics, il se fit adjuger le prix du chant, de la lyre ou de la flûte. Il avait aussi la ru-

tention d'être compositeur. Voulant un jour chanter la prise de Troie, il fit mettre le feu à un des quartiers de Rome, et placé sur la terrasse de son palais, il ne cessa de jouer de la flûte pendant toute la durée de l'incendie. Non satisfait des applaudissements des Romains, il parcourut la Grèce avec une suite de musiciens et se présenta dans les concours de musique des fêtes publiques : la terreur qu'il inspirait ne permettait pas de lui refuser les prix auxquels il n'aurait pu prétendre par son habileté. Pendant son séjour en Grèce, il envoyait régulièrement au sénat les bulletins de ses victoires musicales. On dit que le nombre de ses couronnes s'élevait à dix-huit cents. Lorsqu'il retourna à Rome, il fit pratiquer des brèches dans les murailles des villes qui se trouvaient sur sa route, comme c'était l'usage pour les vainqueurs aux jeux olympiques, et il rentra en triomphe dans la capitale de l'empire, monté sur le char d'Auguste, et ayant à ses côtés un joueur de flûte nommé Diodore. Lorsque Sabinus, préfet du prétoire, eut décidé les soldats à élire Galba pour empereur, Néron se donna la mort, le 11 juin de l'année 68, après s'être écrié : *Faut-il qu'un si bon musicien périsse!* Il était âgé de trente et un ans, et en avait régné quatorze.

NERUDA (JEAN-BAPTISTE-GEORGES), habile violoniste et violoncelliste, naquit en 1701 à Rossicz, en Bohême. Attaché d'abord au service des principales églises de Prague, il fut appelé à Dresde en qualité de premier violon de la chapelle de l'électeur. Après y avoir rempli ses fonctions pendant plus de trente ans, il se retira en 1772, à cause de son âge, et mourut en 1780, à 74 ans. Ses deux fils (Louis et Antoine-Frédéric) furent, comme lui, musiciens de la chapelle électorale, à Dresde. En 1763, Neruda a publié six trios pour deux violons et basse ; chez Breitkopf, à Leipsick. Il a laissé en manuscrit : 1° Dix-huit symphonies pour l'orchestre. — 2° Quatre concertos pour le violon. — 3° Vingt-quatre trios pour deux violons et basse. — 4° Six solos pour violon. Parmi ses trios, on en cite six qui sont remplis de bonnes fugues.

NERUDA (JEAN-CHRYSOSTOME), frère du précédent, né à Rossicz, le 1er décembre 1705, fut un violoniste distingué. Après avoir exercé sa profession à Prague pendant plusieurs années, il entra dans l'ordre des Prémontrés, au couvent de Strahow, où il mourut le 2 décembre 1763. J'ignore s'il a laissé quelques compositions pour son instrument.

NERVIUS (LÉONARD), capucin, né en Belgique vers la fin du seizième siècle, a composé plusieurs ouvrages de musique d'église, parmi lesquels on remarque les suivants : 1° 16 *missæ* 4, 5, 6 et 7 *vocum*, Anvers, 1610, in-4°. — 2° *Cantiones sacræ et Litaniæ D. B. M. Virg.* 18 voc., ibid., 1693, in-4°. *Trias harmonica sacrarum cantionum, cum basso continuo ad organum*, ibid., 1631, in-4°.

NESER (JEAN), né à Winsbach, dans le Brandebourg, vers 1570, entra à l'âge de neuf ans dans la chapelle du margrave Georges-Frédéric, qui lui accorda une bourse pour faire ses études à l'université, et qui lui fit ensuite obtenir la place de directeur de l'école de chant à Heilbronn. Il publia, pour l'usage de cette école, un recueil d'odes latines à quatre et cinq voix, sous le titre : *Hymni sacri in usum ludi illustris ad fontes salutares ; Melodiis et numeris musicis compositi et collecti, etc. Hohi-Variscorum, ex officina Matthæi Pfeilschmidii, anno Christi 1619*, in-8° de 9 feuilles. Il y a une deuxième édition de cet ouvrage à laquelle est ajoutée une méthode élémentaire de musique ; elle a pour titre : *Hymnos sacros selectiores et cantilenas nonnullas quas vocant gregorianas, quibus in fine adjuncta succincta eoque genuina institutio ad musicis et numerorum vulgarum scientiam in usum scholæ, Culmbacensis edit. Wolfgang Erdmann Beyer. Norimbergæ, apud Joh.-Jonas Folserkering*, 1681, in-8°.

NESSMANN (CHRISTOPHE-FRÉDÉRIC), orfèvre-joaillier, à Hambourg, et amateur de musique, né vers 1760, était parvenu en 1793 à un rare degré d'habileté sur la trompette. Il fut un des premiers qui firent des essais pour donner à cet instrument l'échelle chromatique, au moyen de clefs : celle qu'il avait faite avait deux octaves avec tous les demi-tons. Cet instrument différait du bugle, en ce qu'il avait conservé sa forme ordinaire et le diamètre de son tube, en sorte que sa qualité de son était réellement celle de la trompette.

NETZER (JOSEPH), compositeur, né dans le Tyrol en 1808, fit ses études musicales à Inspruck, puis se rendit à Vienne, où il fit représenter, en 1839, l'opéra intitulé : *Die Belagerung von Gothenburg* (Le siège de Gothenbourg). Dans la même année il y fit exécuter une symphonie dont il fut rendu un compte avantageux dans les journaux. En 1841, il donna au théâtre de la Porte de Carinthie son opéra romantique intitulé *Mara*, qui obtint un brillant succès et fut joué dans les années suivantes à Prague, à Berlin et à Leipsick. Cet ouvrage fut suivi, en 1844, de l'opéra *Die Eroberung von Granada* (La Conquête de Grenade). Dans la même année M. Netzer accepta la place de chef d'orchestre de la société *Euterpe*. En 1845, il

retourna à Vienne et y fut nommé chef d'orchestre du théâtre *An der Wien* (sur la Vienne), où il fit jouer, en 1816, son opéra *Die seltene Hochzeit* (La Noce extraordinaire). Rappelé à Leipsick en 1846 pour y reprendre sa place de chef d'orchestre de la société Euterpe, il donna dans cette ville son opéra *Die Konigin von Kastilien* (La Reine de Castille). Cet artiste était encore à Leipsick au moment de la révolution de 1848. Après cette époque, on n'a plus de renseignements sur sa personne. On a publié de sa composition plusieurs œuvres de Lieder avec accompagnement de piano.

NEUBAUER (François-Chrétien), violoniste distingué et compositeur, était fils d'un paysan et naquit à Horzin, en Bohême, vers 1760. Le maître de l'école où il fut placé dans son enfance découvrit ses rares dispositions pour la musique, et s'attacha à les développer. Les progrès de Neubauer furent rapides, et quoique fort jeune lorsqu'il se rendit à Prague, il possédait non-seulement une connaissance assez étendue de la langue latine, dans laquelle il s'exprimait avec facilité, mais il était déjà violoniste habile et compositeur élégant. Après avoir passé quelques années à Prague, il alla à Vienne, y fit la connaissance de Haydn, de Mozart, et de son compatriote Wranitzky, dont il étudia les ouvrages avec fruit. Il écrivit à Vienne l'opéra *Ferdinand et Yorico*, qui fut représenté au théâtre de Schikaneder, et qui fut publié en partition pour le piano. Lorsqu'il quitta Vienne, il voyagea en donnant des concerts et vécut alternativement à Spire, Heilbronn, Mayence, Coblence, et dans quelques autres villes qui avoisinent le Rhin. Homme de talent et même de génie, il vivait d'une manière indépendante et dans le désordre, s'enivrant chaque jour, et travaillant au milieu du bruit dans les salles communes des auberges où il s'arrêtait. En 1790 le prince de Weilbourg le choisit pour diriger sa chapelle ; mais peu d'années après, le pays fut envahi par les armées françaises, la chapelle fut dissoute, et Neubauer se réfugia à Minden, où il demeura jusqu'à ce que le prince de Schaumbourg le fit venir à Buckebourg, en qualité de maître de concert. Ce prince lui ayant permis de faire exécuter ses compositions dans sa chapelle, Jean-Christophe-Frédéric Bach, qui la dirigeait, ne vit pas sans un secret dépit que ces ouvrages enfermaient des effets d'instrumentations et des modulations où il y avait plus de nouveauté que dans les siens ; il ne put s'empêcher d'exprimer une opinion peu favorable à ces productions, où il avait remarqué plusieurs fautes contre la pureté de l'harmonie.

Instruit de cette critique, Neubauer ne garda aucune mesure, et porta au vieillard le défi de traiter concurremment un sujet de fugue ; mais cette affaire fut assoupie et n'eut pas de suite. Peu de temps après, Bach mourut, et Neubauer lui succéda comme maître de chapelle. La position honorable qu'il venait de prendre lui permit d'épouser une demoiselle de bonne famille de Buckebourg ; mais il ne jouit pas longtemps des avantages de sa nouvelle situation, car il mourut à l'âge de trente-cinq ans, le 11 octobre 1795, des suites de son intempérance. On doit regretter que le désordre de sa vie, la précipitation qu'il mettait à écrire ses ouvrages, et le défaut d'instruction solide dans le contrepoint ne lui aient pas permis de développer les dons heureux qu'il avait reçus de la nature ; car il était né pour être un compositeur remarquable. Telles qu'elles sont, ses productions renferment une multitude de traits heureux qui indiquent une excellente organisation. Quoiqu'il soit mort jeune et que sa vie ait été fort agitée, il a beaucoup écrit, et la plupart de ses productions ont été favorablement accueillies par le public.

La liste des principaux ouvrages de Neubauer se compose de la manière suivante : 1° *Symphonies à grand orchestre*, op. 1 ; op. 4, nos 1, 2, 3 ; op. 8, nos 1, 2, 3, Offenbach, André ; op. 11; *la Bataille*, ibid., op. 12, nos 1, 2, 3, ibid. — 2° *Quatuors pour 2 violons, alto et basse*, op. 3, nos 1, 2, 3, Offenbach, André ; op. 6, nos 1, 2, 3, 4, ibid. ; op. 7, nos 1, 2, 3, ibid. — 3° *Trios pour 2 violons et basse*, op. 9, Augsbourg, Gombart. — 4° *Duos pour 2 violons, violon et alto, violon et basse*, op. 5, ibid., op. 9, Offenbach, André ; op. 10, Augsbourg, Gombart ; op. 11, ibid. ; op. 14, ibid. ; op. 25, ibid. — 5° *Sonates pour violon, avec accompagnement d'alto*, op. 13 ; Augsbourg, Gombart. — 6° *Concerto pour violoncelle* (en si bémol) ; Mayence, Schott. — 7° *Concerto pour flûte* ; Offenbach, André. — 8° *Trios pour flûte, violon et alto* ; Augsbourg, Gombart ; op. 16, ibid. — 9° *Duos pour 2 flûtes*, op. 15, Offenbach, André. — 10° *Concerto pour le piano*, op. 21, Brunswick, Spehr. — 11° *Sonate pour piano, violon et basse*, op. 20, ibid. — 12° *Variations pour piano avec violon*, op. 2 ; Offenbach, André. — 13° *Cantate sur la situation de la patrie allemande*, gravée en 1795. — 14° *Vingt chansons allemandes avec accompagnement de piano* ; Rinteln, 1795. — 15° *Six chansons avec accompagnement de piano* ; Heilbronn.

NEUBAUER (Jean), musicien allemand inconnu, qui vivait vers la fin du dix-huitième siècle et dont on trouve des compositions indi-

quées dans les catalogues de Bo..., à Spire, 1791, et de Traeg, à Vienne (1800). Gerber suppose (Nouveau Lexique des musiciens) qu'il vivait à Vienne, ou du moins en Autriche. Quoi qu'il en soit, les ouvrages indiqués sous ce nom sont : 1° Six quatuors pour flûte, violon, alto et basse. — 2° Symphonie concertante pour 2 clarinettes et orchestre. — 3° Deux nocturnes pour flûte traversière, flûte d'amour, 2 altos, 2 cors et violoncelle. — 4° Duo pour cor et viole.

NEUFVILLE - DE - BRUNAUBOIS-MONTADOR (Le chevalier JEAN-FLORENT-JOSEPH DE), capitaine d'une compagnie de sous-officiers invalides, à Lorient, né en 1707, à Sangaste, près de Calais, a publié beaucoup de petits écrits parmi lesquels on remarque : *Lettre au sujet de la rentrée de la demoiselle le Maure à l'Opéra*, Bruxelles, 1749, in-12.

NEUGEBAUER (WENCESLAS), né à Gumpersdorf, dans le comté de Glatz, brilla comme chanteur sur le théâtre allemand, depuis 1794 jusqu'en 1810. Il mourut d'une fièvre nerveuse le 8 juin 1811. Sa voix était une belle basse, et il excellait dans les rôles d'*Osmin* (de l'Enlèvement du Sérail), et de *Sarastro* (de la Flûte enchantée).

NEUGEBAUER (ANTOINE), facteur d'orgues, né en Silésie, était établi à Neisse, vers la fin du dix-huitième siècle. Il construisit dans l'église évangélique de cette ville, en 1798, un orgue de 22 jeux, avec deux claviers et pédale. On y admire les jeux de basson et de voix humaine.

NEUGEBAUER, HENRI-GOTTLIEB ou THEOPHILE, vraisemblablement de la même famille et peut-être fils du précédent, naquit en Silésie dans la seconde moitié du dix-huitième siècle, fut organiste de l'église-Sainte-Marie Madeleine, à Breslau, depuis 1811 jusqu'à sa mort, arrivée en 1825. Il fut considéré comme un des artistes de son temps les plus distingués sur son instrument.

NEUHAUSER (LÉOPOLD), musicien né dans le Tyrol, vivait à Vienne vers la fin du dix-huitième siècle. Il a publié de sa composition : 1° Douze variations pour violon et basse; Vienne, 1799. — 2° Six valses pour deux guitares ; Bonn, Simrock. — 3° Six variations pour guitare, violon ou clarinette; Vienne, 1801. — 4° Plusieurs recueils de danses allemandes. Cet artiste a laissé en manuscrit : — 5° Quatre nocturnes, le premier pour violon, deux altos et violoncelle; le second pour mandoline, violon, alto, 2 cors et violoncelle; le troisième pour 2 violons, 2 hautbois, 2 cors, alto et basse. — 6° Quatuor pour 2 violons, alto et basse.

NEUKIRCH (ANSELME), facteur d'orgues à Munich, a construit en 1585, pour la chapelle de l'électeur de Bavière, un instrument pour lequel il lui a été payé 336 florins.

NEUKIRCH (BENJAMIN), naquit le 27 mars 1665, à Reinke, petit village de la Silésie. A l'âge de huit ans, il commença ses études au lycée de Bojanova ; puis il entra au gymnase de Breslau, passa en 1687 à celui de Thorn, et suivit les cours de l'université de Francfort-sur-l'Oder en 1684. Douze ans après, il était précepteur du fils du premier ministre Hauzwitz, à Berlin. Désigné en 1703 comme professeur de l'académie de cette ville, il renonça plus tard à cette place pour celle de précepteur du prince héréditaire à Anspach, dont il fut ensuite nommé conseiller. Il mourut à Anspach le 15 août 1729, à l'âge de soixante-quatre ans. On a de lui un livre intitulé : *Andachtsubungen zur Kirchenmusik* (Considérations pieuses concernant la musique d'église); Francfort, 1725, in-4°.

NEUKIRCHNER (WENCESLAS), virtuose sur le basson, est né le 8 avril 1805 à Neustreichitz en Bohême. Ses premières études musicales furent dirigées par son père, amateur distingué, qui jouait de plusieurs instruments, puis il entra au Conservatoire de Prague, à l'âge de quatorze ans, et y reçut des leçons de basson d'un bon maître. En 1825, il sortit de cette école et entra comme bassoniste à l'orchestre du théâtre. Dans l'année suivante, il fit de petits voyages à Tœplitz, à Leipsick, à Dresde, et fit une excursion jusqu'à Berlin. Ce fut dans cette ville qu'il reçut sa nomination de premier basson de la chapelle royale de Stuttgard. Cet artiste a composé des morceaux pour son instrument, lesquels ont été publiés à Leipsick. Il a fait en 1829 un voyage à Vienne, et dix ans après, un séjour de quelques mois à Paris. Son talent a été justement estimé par les artistes de ces deux capitales.

NEUROME (GEORGES-EUGÈNE), violoniste et professeur de musique à Saint Quentin, naquit dans cette ville le 14 mars 1781. Sa famille, originaire de la Suisse, avait été naturalisée française vers le milieu du dix-huitième siècle. Élève de la maîtrise de sa ville natale, sous la direction de Jumentier, il y reçut sa première éducation musicale. En 1793, l'école de chant fut supprimée et les élèves se dispersèrent ; mais Neurome continua ses études chez son maître, et apprit de lui les éléments de l'harmonie et de la composition. Son instrument était le violon : résolu de se livrer à l'enseignement, il comprit qu'il avait besoin de perfectionner son mécanisme, et, à différentes reprises, il se rendit

à Paris pour recevoir les conseils de Rodolphe Kreutzer et de son frère Auguste Kreutzer. De retour à Saint-Quentin, il eut un grand nombre d'élèves, et partagea son temps entre les soins qu'il leur donnait et la composition. Cet artiste estimable est mort d'une fièvre typhoïde, le 11 juin 1850, à l'âge de soixante-six ans. Les premières compositions de Neukome ont paru sous le pseudonyme de *Kuffner*; il a fait graver sous son nom : 1° Thème varié pour violon, avec quatuor ou piano, op. 1; Paris, Richault. — 2° Rondo brillant pour violon et orchestre, op. 2, ibid. — 3° Thème varié pour violon et quatuor ou piano, op. 2, ibid. — 4° Idem, op. 4, avec orchestre ou piano, ibid. — 5° Rondo brillant pour piano et violoncelle, op. 5, ibid. — 6° Rondo brillant pour piano et violon, composé pour sa fille, op. 6, ibid. Les meilleurs ouvrages de Neukome sont restés en manuscrit; on y remarque : 1° Duo pour piano et alto; — 2° Duo pour piano et violoncelle; — 3° Six trios pour piano, violon et violoncelle (en *ut* mineur, *ré* mineur, *mi* bémol, *si* mineur, *la* bémol, *sol* mineur et *si* mineur); — 4° Six quatuors pour piano, violon, alto et violoncelle; — 5° Cinq quintettes pour piano, violon, alto, violoncelle et contrebasse; — 6° Un sextuor pour piano, 2 violons, alto, violoncelle et contrebasse. — 7° Quatre sextuors pour piano, violon, 2 altos, violoncelle et contrebasse.

NEUKOMM (SIGISMOND), compositeur, est né le 10 avril 1778, à Salzbourg. Dès la sixième année de son âge il montra un penchant décidé pour la musique. Son premier maître fut l'organiste Weissauer, que Neukomm fut bientôt en état d'aider dans l'exercice de ses fonctions. La plupart des instruments à cordes et à vent lui étaient devenus familiers, et sur quelques-uns il était d'une habileté assez remarquable. Dans sa quinzième année, il obtint la place d'organiste à l'université. Son père, homme instruit et premier professeur de l'école normale de Salzbourg, lui fit faire des études classiques dont les avantages se sont révélés en beaucoup de circonstances de sa vie. Pendant qu'il suivait les cours des collèges, Michel Haydn, dont la femme était parente de la mère de Neukomm, lui donna des leçons de contrepoint et d'harmonie, et se fit souvent remplacer par lui dans ses fonctions d'organiste de la cour. Parvenu à l'âge de dix-huit ans, Neukomm fut nommé corépétiteur de l'Opéra : cette occupation acheva de développer son penchant pour la musique, et lui fit prendre la résolution de se livrer exclusivement à la culture de cet art. Après avoir achevé à l'université ses cours de philosophie et de mathématiques, il quitta Salzbourg en 1798, et se rendit à Vienne, où Joseph Haydn, sur la recommandation de son frère, l'adopta pour élève et le traita comme un fils. Pendant plusieurs années, le jeune artiste recueillit les fruits de cette heureuse position, et reçut les conseils de l'homme célèbre. Vers la fin de 1806, Neukomm s'éloigna de Vienne pour se rendre en Russie, prenant sa route par la Suède. Arrivé à Stockholm en 1807, il y fut nommé membre de l'académie de musique, puis il se rendit à Pétersbourg, où la direction de la musique de l'Opéra allemand lui fut confiée. La société philharmonique de cette ville le choisit aussi pour un de ses membres. Pendant son séjour dans cette capitale et à Moscou, il fit exécuter avec succès quelques-unes de ses compositions; mais ses premiers ouvrages ne furent publiés qu'après son retour en Allemagne. Une maladie sérieuse, occasionnée par l'avis de la mort de son père, l'obligea de renoncer à la direction de la musique du théâtre impérial allemand. De retour à Salzbourg, il y resta peu de temps, et se rendit à Vienne, où il n'arriva qu'au moment de la mort de Haydn.

Après la paix qui suivit la campagne de 1809, Neukomm se rendit à Paris, où ses liaisons avec les artistes et les savants les plus distingués le fixèrent pendant plusieurs années. Il y trouva dans la princesse de Vaudémont une protectrice qui le présenta au prince de Talleyrand et le lui recommanda avec chaleur. A cette époque, Dussek était attaché comme pianiste à la maison de ce personnage politique; mais déjà sa santé commençait à s'altérer. Bientôt après il fut obligé de se rendre à Saint-Germain, dans l'espoir qu'un air plus pur pourrait hâter sa guérison, et pendant son absence, Neukomm le remplaça près du prince. On sait qu'après avoir langui dans sa retraite champêtre, Dussek mourut en 1812. Dès ce moment, Neukomm fut définitivement installé chez le prince de Talleyrand. En 1814 il l'accompagna au congrès de Vienne ; un *Requiem* qu'il avait composé en commémoration de Louis XVI fut exécuté dans l'église St-Étienne de cette ville, par un chœur de 300 chanteurs, en présence des empereurs, rois et princes réunis au congrès. En 1815 le prince de Talleyrand fit obtenir à Neukomm la décoration de la Légion d'honneur, et des lettres de noblesse. De retour à Paris après les Cent-Jours, il y reprit ses travaux. En 1816 il accompagna le duc de Luxembourg, qui allait en ambassade extraordinaire à Rio-Janeiro. Le roi don Pedro le choisit pour maître de sa chapelle et lui fixa un traitement considérable. Neukomm en jouit pendant plus de quatre ans ; mais après la révolution du Brésil,

qui obligea le roi à repasser en Europe, il renonça de son propre mouvement à son titre et aux appointements qui y étaient attachés. De retour à Paris au mois d'octobre de la même année, il retrouva sa place dans l'hôtel de Talleyrand, reprit ses travaux et les douces habitudes de sa vie.

Depuis longtemps il éprouvait le désir de visiter l'Italie; en 1826, il réalisa son projet de voyage en ce pays, qui lui offrait des objets d'études variées; il visita Milan, Florence, Bologne, Rome, Naples et Venise. Dès ce moment, un goût passionné de voyages sembla s'être emparé de lui. En 1827 il parcourut la Belgique et la Hollande; deux ans après il se rendit en Angleterre et en Écosse : il y fut accueilli avec distinction par Walter Scott et quelques autres hommes remarquables. Rentré à Paris dans les premiers mois de 1830, il n'y resta que peu de temps, parce qu'il accompagna Talleyrand dans son ambassade à Londres, après la révolution de Juillet. Il alla à Berlin en 1832 et y fit exécuter deux fois son oratorio *la Loi de l'Ancien Testament*, ainsi que plusieurs autres compositions; puis il visita ses amis de Leipsick et de Dresde. De retour à Londres, il y passa l'hiver de 1832-1833, fit ensuite un second voyage en Italie, et s'arrêta dans le midi de la France pendant l'hiver de 1833-1834. Profitant de la proximité de Toulon, il fit une excursion à Alger et dans les possessions françaises de l'Afrique. Paris et Londres le revirent pendant les années 1835 et 1836. Il s'était proposé de parcourir l'Amérique septentrionale pendant cette dernière année; mais une maladie douloureuse le retint en Angleterre au moment même où il allait s'embarquer. Rendu à la santé, il reprit le cours de ses voyages, visita de nouveau la Belgique, Francfort, Darmstadt, Heidelberg, Manheim et Carlsruhe. De retour ensuite à Paris, il y passa plusieurs années, puis il fit un voyage en Suisse. En 1842, il dirigea la fête musicale de Friedberg et celle de Salzbourg, à l'occasion de l'érection du monument de Mozart, il retourna ensuite en Angleterre, pays qu'il affectionnait et où il avait beaucoup d'amis. Depuis quelque temps sa vue s'affaiblissait par la formation de la cataracte sur les deux yeux. Il finit par devenir complétement aveugle. En 1848, il se fit faire l'opération par un célèbre oculiste de Manchester : elle eut le plus heureux résultat. En 1849, je retrouvai ce vieil ami à Munich : il était encore obligé de porter des lunettes colorées de diverses manières en raison de l'état de la lumière dans les différentes parties du jour : mais en dépit de ses souffrances passées et des préoccupations que lui donnait son état actuel, il était encore plein d'enthousiasme pour les belles œuvres de musique sérieuse que nous entendîmes dans quelques églises ainsi qu'à la chapelle royale. Lorsque je revis Neukomm à Londres en 1851, où il était membre du jury de l'exposition universelle, il avait retrouvé la santé et sa douce gaieté habituelle. Peu de temps après il fit un voyage en Orient et s'arrêta quelque temps à Constantinople. Dans un voyage que je fis à Paris en 1856, nous nous vîmes plusieurs fois, et je remarquai qu'il y avait en lui des symptômes d'affaiblissement. Il a cessé de vivre dans cette ville, le 3 avril 1858, à l'âge de quatre-vingts ans.

Nonobstant les distractions multipliées de ses voyages, Neukomm a produit une si grande quantité de compositions de tout genre, qu'il est difficile de comprendre qu'il ait eu le temps nécessaire pour le travail matériel d'un si grand nombre d'ouvrages. Depuis l'âge de vingt-cinq ans il tenait un catalogue thématique de ce qu'il avait écrit; voici le résumé qu'il m'en a envoyé en 1857 : I. MUSIQUE RELIGIEUSE à plusieurs parties, avec ou sans accompagnement : 1° *Oratorios* : 2 en anglais, 5 en allemand. — 2° *Messes* : 15 complètes. —3° *Te Deum* ; 5. — 4 *Grands chœurs* : 3 en anglais, 1 en russe. — 5° *Cantates d'église* : 3 en anglais, 1 en français, 1 en italien. — 6° *Morceaux détachés à plusieurs parties* : 25 en latin, 9 en français, 12 en anglais, 2 en allemand. — 7° Collection d'antiennes et d'autres morceaux à plusieurs parties, en langue latine, composés pendant le voyage de Brest à Rio-Janeiro. — 8° Collection considérable d'hymnes chorales sur des paroles anglaises. — 9° *The morning and evening service* (Service du matin et du soir, à 4 parties), complet. Ces deux derniers ouvrages, qui renferment une multitude de pièces, ont été composés en Angleterre. — 10° *Psaumes à voix seule* : 4 en latin, 7 en italien, 10 en anglais, 17 en allemand. — 11° *Psaumes à plusieurs parties* : 10 en latin, 2 en russe, 7 à 2 voix, en anglais; 3 à 3 voix, idem; 2 à 4 voix idem;3 à 5 voix, idem ;2 à grand chœur, idem; 1 à double chœur pour 8 voix, idem. — 12° *Cantates d'église et morceaux détachés à voix seule* : 62 en anglais, 16 en latin, 2 en italien, 2 en français, 27 en allemand. — II. MUSIQUE DRAMATIQUE : 13° 10 opéras allemands. — 14° 3 scènes détachées en italien. — III. MUSIQUE VOCALE DE CONCERT ET DE CHAMBRE : 15° Chœurs : 2 en portugais, 4 en anglais, 2 en allemand. — 16° *Trios* : 2 en italien, 1 en anglais, 1 en français. — 17° *Duos* : 1 en italien, 5 en français. — 18° *Cantates*,

1 en français, 2 en italien. — 19° 73 chansons allemandes. — 20° 75 chansons anglaises. — 21° 50 romances françaises. — 22° 4 canzonettes italiennes. — IV. MUSIQUE INSTRUMENTALE : 23° Fantaisies et élégies a grand orchestre : 7. — 24° 5 ouvertures détachées. — 25° Une symphonie a grand orchestre. — 26° Quintettes, quatuors, etc., pour divers instruments, au nombre de 23. — 26° 25 marches militaires et autres pièces d'harmonie. — 28° Duos, valses, etc., pour divers instruments. — 29° Un concerto pour piano. — 32° 10 sonates et caprices pour le même instrument. — 31° Variations idem, 9 suites. — 32° 8 fantaisies idem. — 33° 57 pièces d'orgue. — 34° Des exercices d'harmonie et des solféges. La récapitulation de ces compositions, faite au mois d'août 1836, présente un ensemble de 524 œuvres de musique vocale, et de 219 de musique instrumentale : en tout, 743. Beaucoup de ces morceaux ont été publiés en France, en Allemagne et en Angleterre ; mais un plus grand nombre est resté en manuscrit. A cette longue liste ; il faut ajouter les deux oratorios *Christi Auferstehung* (La Résurrection du Christ), et *Christi Himmelfahrt* (L'Ascension du Christ), dont les partitions réduites pour le piano ont été publiées en 1842, et un très-grand nombre d'ouvrages de tout genre écrits depuis 1837. Neukomm était considéré comme un des meilleurs organistes de son temps.

NEULAND (GUILLAUME), violoncelliste, clarinettiste et compositeur, est né à Bonn le 14 juillet 1806. Il reçut les premières leçons de piano et de composition de Hegmann. A l'âge de dix-huit ans, il s'enrôla volontairement a Cologne comme clarinettiste dans la musique du 28e régiment de ligne prussien. Ce régiment n'ayant pas quitté cette même ville pendant deux ans, Neuland y ouvrit un cours d'harmonie, qui fut suivi par de nombreux élèves. Après ce temps, il obtint son congé et retourna à Bonn, où il succéda dans l'enseignement à son ancien maître Hegmann. Dans un voyage qu'il fit en Angleterre, pour se faire entendre comme violoncelliste, il s'arrêta à Calais, et s'y fixa. Il y fonda une société philharmonique, qui a subsisté depuis lors sous sa direction. On a publié de cet artiste plusieurs morceaux pour le piano et le violoncelle.

NEULING (....), vraisemblablement violoniste et virtuose sur la mandoline, a vécu à Vienne dans les premières années du siècle présent. On a gravé de sa composition plusieurs ouvrages, parmi lesquels on remarque : 1° Polonaise brillante pour piano et violon, op. 2; Vienne, Haslinger. — 2° Rondo pour violon principal, avec deux violons, alto et violoncelle, op. 6 ; Leipsick, Breitkopf et Härtel. — 3° Polonaise pour violon principal avec 2 violons, alto et violoncelle, op. 7 ; Vienne, Diabelli. — 4° Sonate pour piano et mandoline, op. 8; Vienne, Haslinger.

NEUMANN (JOACHIM). *Voyez* NEANDER.

NEUMANN (MARTIN), compositeur allemand du dix-septième siècle, est auteur d'une messe à 5 voix indiquée dans le Catalogue de Parstorff.

NEUMANN (JEAN CHRISTOPHE), facteur d'orgues, à Metfersdorf, en Silésie, vers le milieu du dix-huitième siècle, a construit en 1744 un petit instrument dans l'église de Lœwenberger, qui ne lui fut payé que 262 écus (environ 950 francs).

NEUMANN (CHARLES-GOTTLIEB ou THÉOPHILE), né à Glogau, dans la première moitié du dix-huitième siècle, fut un facteur d'orgues distingué. En 1752, il construisit un orgue de vingt-six jeux dans la cathédrale, et en 1757, il en fit un autre de vingt-quatre jeux dans le temple évangélique.

NEUMANN. Plusieurs musiciens de ce nom ont publié des compositions de différents genres et ont été confondus parce que les renseignements manquent sur leur personne et que leurs prénoms mêmes ne sont pas connus. Guidé par la nature de leurs ouvrages, les époques de leur publication et les lieux où ils ont paru, j'ai cru pouvoir les distinguer de la manière suivante:

NEUMANN (G.) ou plutôt NEUMAN, claveciniste et compositeur hollandais, vivait à Amsterdam vers 1770. Il a publié : 1° Des mélodies pour le psautier sous ce titre : *Musikaale Zangweiser van het Boeck der Psalmen*, 1re et 2e suites pour le chant et la basse — 2° Six petites sonates pour le piano, avec deux violons et basse, Amsterdam, Hummel. — 3° Chansons hollandaises variées pour le clavecin, ibid. — 4° Trois pièces de clavecin avec flûte ou violon, op. 3, ibid., et Berlin, Hummel. — 5° Trois idem, dont la 3me à 4 mains, op. 4, ibid. — 6° Deux idem, tirées de l'opéra d'*Atys*, op. 5, ibid. — 7° Cinq idem, tirées de *Nina*, avec deux violons, op. 6, ibid. — 8° Deux idem, avec accompagnement de deux violons et violoncelle tirées d'*Azémia*, op. 7, ibid. — 9° Six idem, avec violon et violoncelle, tirées de l'opéra *les Amours d'été*, op. 8, ibid. — 10° Air (*Oui, noir n'est pas si diable*, etc.) varié pour le clavecin, ibid.

NEUMANN (FRÉDÉRIC), premier ténor au théâtre d'Altona, dans les années 1797 et 1798, chantait à Vienne en 1801. Il fut aussi compositeur dramatique et fit représenter : 1° *La Fille*

avec la bague, petit opéra, 1798. — 2° Le Faux Recruteur, petit opéra. Il a laissé aussi en manuscrit une sérénade pour le comte de Benjofski, et un recueil de mélodies sous le titre *Gesänge zum Todtenkopf* (Airs pour la Tête de mort) (1), 1790.

NEUMANN (CHARLES), de Leipsick, a publié une notice sur Jean-Adam Hiller, considéré comme homme, comme artiste et comme professeur de musique. Cette notice est suivie d'un discours prononcé aux obsèques de ce savant musicien : elle a pour titre : *Johann Adam Hiller : eine bescheidene Würdigung seiner Verdienste als Mensch, Künstler und Schulmann, nebst einer Rede gesprochen an seinem Grabe*, Leipsick 1804, in-8°.

NEUMANN (F.-A.), pianiste et compositeur, vivait à Vienne vers 1805. Il a publié : 1° Vingt-cinq œuvres de variations pour le piano, sur des thèmes d'opéras et de ballets français et italiens, tels que *Faniska, Aline, les Petits Savoyards, Romeo e Giulietta*, etc. ; Vienne, Weigl et Haslinger. — 2° Plusieurs œuvres de polonaises pour piano, ibid. — 3° Quelques recueils de danses allemandes et de valses pour le même instrument, ibid. Je crois que cet artiste est le même qu'*Antoine Neumann*, qui a fait représenter à Trieste l'opéra intitulé : *Nicolas Terzo*, et qui était en 1842 directeur de musique de l'Opéra italien à San Yago.

NEUMANN (....), clarinettiste et professeur de musique à Francfort, au commencement du siècle présent, s'est fait connaître par les publications suivantes : 1° Concertino pour clarinette et orchestre, en forme de scène chantante, op. 19, Offenbach, André ; 2ᵐᵉ idem, op. 48, Bonn, Monpour. — 2° Duos pour 2 clarinettes, op. 20 et 24, Offenbach, André. — 3° Études ou caprices pour clarinette seule, op. 23, ibid. — 4° Variations pour hautbois avec accompagnement de 2 violons, alto et basse, op. 9, ibid. — 5° Sérénade pour hautbois et guitare, op. 16, ibid. — 6° Duos pour 2 violons, op 12, ibid. — 7° Air varié pour flûte, violon et guitare, op. 1, Mayence, Schott. — 8° Plusieurs sérénades pour clarinette et guitare, cor de bassette et guitare, flûte et guitare, violon et guitare, alto et guitare, op. 2, 5, 15, 17, 27, Offenbach, André. — 9° Concertino pour hautbois, op. 38 ; Bonn, Monpour.

NEUMANN (H.), flûtiste et compositeur à Hanovre, vers 1840, a publié de sa composition : 1° Quatuor pour flûte, violon, alto et basse, op. 22, Hanovre, Bachmann. — 2° Divertissement

(1) Drame qui portait ce titre.

idem, op. 25, ibid. — 3° Grand trio pour trois flûtes, Offenbach, André. — 4° Duos faciles pour 2 flûtes, op. 30, Bonn, Simrock.

Il y a aussi un professeur de musique nommé Neumann (J.-C.), à Hildburghausen, en Saxe ; il a publié quelques danses et marches pour piano.

NEUMANN (HENRI), compositeur, fut d'abord maître de chapelle de la petite cour de Detmold, puis directeur de musique de la Société royale de l'harmonie à Anvers, et enfin chef de musique d'un régiment prussien à Cologne. Au moment où cette notice est écrite, M. Neumann est retiré à Heiligenstadt, lieu de sa naissance. Il a beaucoup écrit pour l'orchestre et la musique militaire. En 1855 il a obtenu le prix dans un concours ouvert à Manheim pour la composition d'une symphonie : son ouvrage a pour titre : *Tonhalle*.

NEUMANN (EDMOND), fils du précédent, est né à Cologne le 12 juillet 1819. Il fut envoyé par son père à Leipsick, pour y étudier l'harmonie et la composition sous la direction de M. Hauptmann. Ses études terminées, il s'est livré à la composition de la musique de danse dans laquelle il s'est distingué. Cet artiste a aussi de la réputation comme chef d'orchestre. On a publié beaucoup de ses ouvrages pour la danse.

NEUMANN (WILHELM OU GUILLAUME), violoniste, compositeur et littérateur, est né à Breslau, et y commença l'étude du violon. En 1846 il se rendit à Cassel pour y prendre des leçons de Spohr, dont il devint un des bons élèves. Fixé dans cette ville depuis lors, il s'est fait connaître du monde musical par un ouvrage qui a pour titre : *Die Komponisten der neuen Zeit* (Les compositeurs de l'époque actuelle) ; Cassel, 1855-1858, in-8°. Ce livre est un recueil de biographies de compositeurs, publié par livraisons. Les Lexiques musicaux de Gassner, de Bernsdorf et de Gollmick ne fournissent aucun renseignement sur ce littérateur musicien ; le peu que j'en donne a été recueilli dans les journaux, en sorte que j'ignore s'il y a identité entre lui et *Wilhelm Neumann*, qui a publié à Breslau, en 1842, chez Cranz, un recueil de chants à deux voix pour soprano et contralto, extrait du recueil de cantiques, psaumes et litanies de F. W. Lichthorn, pour l'usage du culte catholique, sous ce titre : *Auszug aus den Choralen und Melodieen zu dem, im katolischen gesang-und Erbauungsbuche von F. W. Lichthorn* etc. Le Lexique des musiciens de la Silésie (*Schlesisches Tonkünstler-Lexikon*, Breslau, 1846-1847), de MM. Kossmaly et Carlo, ne contient aucune notice sur un musicien de ce nom.

NEUMARCK (GEORGES), né le 16 mars

1621, à Mulhausen, fut secrétaire des archives et bibliothécaire à Weimar, où il mourut le 8 juillet 1681. Il a publié à Jena, en 1657, un recueil de mélodies intitulé : *Fortgepflanzter musikalisch-poetischer Lustwald bezeuget*, etc. On lui attribue la mélodie du cantique : *Wer nur den lieben Gott lasst walten*, etc.

NEUMAYER (ANDRÉ), né le 24 octobre 1750, à Grossmehring, près d'Ingolstadt, entra dans l'ordre des chanoines réguliers à Polling (Styrie), et y remplit les fonctions d'organiste et de directeur du chœur. Il écrivit pour l'église de son couvent beaucoup de musique d'église fort estimée en Bavière. Après la suppression de son ordre, il a obtenu une cure dans les environs de Munich. Il n'a pas publié ses compositions pour l'église.

Un autre musicien du même nom a publié, à Vienne, des polonaises, valses et contredanses.

NEUNER (CHARLES), né au faubourg de Munich, le 29 juillet 1778, apprit de son père (Martin Neuner) les éléments de la musique, puis reçut des leçons d'un moine du couvent de Saint-Jérôme, près de sa ville natale. Plus tard il fit ses humanités chez les bénédictins de Tegernsée, et y apprit à jouer du violon. De retour à Munich, il se livra à l'étude de l'art du chant, sous la direction de Valesi, et apprit de Joseph Grætz la composition et le piano. Admis dans la chapelle du roi de Bavière comme violoniste, il a composé pour le théâtre la musique des ballets dont les titres suivent : 1° *La Mort d'Hercule*. — 2° *Vénus et Adonis*. — 3° *L'Union de la Danse et de la Musique*. — 4° *La Caverne de brigands*. — 5° *Le docteur Faust*. — 6° *Les trois Esclaves*. Cet artiste a écrit aussi pour l'église : *Die Shæpfungstage* (les Jours de la Création), cantate religieuse pour 2 soprani, 2 ténors et basse, avec 2 violons, alto, basse et orgue, en partition, op. 8, Munich, Sidler, et les psaumes de la pénitence à 4 voix et orchestre, en partition, op. 9, ibid. On a gravé les airs de quelques-uns des ballets de Neuner.

NEUSIEDLER (JEAN), luthier à Nuremberg, né dans les dernières années du quinzième siècle, perfectionna la construction du luth, particulièrement à l'égard du diapason du manche (*voyez* Baron, *Untersuchung des Instruments der Laute*, p. 56). Ses instruments furent recherchés dans toute l'Europe. Lui-même en jouait fort bien. Il mourut au mois de janvier 1563. Walter attribue à cet artiste deux livres de pièces de luth qui appartiennent à celui qui est l'objet de l'article suivant.

NEUSIEDLER (MELCHIOR), luthiste habile, peut-être fils du précédent, né à Nuremberg dans la première moitié du seizième siècle, fit en 1565 un voyage en Italie avec Philippe Camerarius, et retourna en Allemagne l'année suivante. Il se fixa alors à Augsbourg ; mais après la mort d'Antoine Fugger, son protecteur, il retourna à Nuremberg, où il mourut en 1590. On a publié de sa composition : *Deutsch-Lautenbuch darinnen kunstriche Motetten*, etc. (Livre de tablature allemande pour le luth, où l'on trouve des motets, des pièces françaises, italiennes, allemandes, etc.) Strasbourg, Bernard Jobin, 1574, in-fol. On y trouve son portrait. Une deuxième édition de cet ouvrage a paru dans la même ville, en 1595, in-fol. Il a été aussi réimprimé à Venise en 1576, sous ce titre : *Il primo libro in tabulatura di liuto, ove sono Madrigali, Motetti, canzon francesi*, etc. *in Venetia, appresso di Antonio Gardano*, in-fol. Neusiedler a aussi arrangé six motets de Josquin Deprès à six parties en tablature de luth, et les a publiés en un recueil, à Strasbourg, en 1587, in-fol.

NEUSS (HENRI-GEORGES), né le 11 mars 1654, à Elbingerode, dans le Hanovre, fut d'abord prédicateur à Quedlinbourg, puis pasteur à l'église Saint-Henri de Wolfenbuttel, et en dernier lieu conseiller du consistoire, premier pasteur et surintendant de l'école de la ville à Wernigerode, où il mourut le 30 septembre 1716. Mattheson assure (*Grundlage einer Ehrenpforte*) que Neuss avait près de cinquante ans lorsqu'il commença l'étude de la musique, dans le dessein d'harmoniser à quatre parties les mélodies du livre choral, pour l'usage de sa paroisse. Pour réaliser ce projet, il prit en 1708 des leçons de contrepoint du *cantor* Bokemeyer, de Wolfenbuttel, quoiqu'il ne pût résoudre les difficultés que par correspondance avec son maître. Environ cinquante ans après, on se servait encore à Wernigerode des chants chorals harmonisés par Neuss. En 1691 il écrivit une lettre à Werkmeister, sur l'usage et l'abus de la musique, que celui-ci a fait imprimer comme préface de son écrit intitulé : *Der edlen Musik-Kunst Würde, Gebrauch und Missbrauch*, etc., Francfort et Leipsick, 1691, in-4°. Il avait laissé en mourant un manuscrit qui ne fut publié que trente-six ans après sa mort, sous ce titre : *Musica parabolica, oder parabolische Musik, das ist, Erærterung etlicher Gleichnisse und Figuren, die in der Musik, absonderlich an der Trommete befindlich dadurch die allerwichtigsten Geheimnisse der heiligen Schrift, denen Musick-Verstændigen gar deutlich abgemahlet wird* (Musique parabolique, ou explica-

20.

tion de quelques paraboles et figures qui se trouvent dans la musique, particulièrement dans la trompette, par laquelle on donne une démonstration claire de quelques vérités de la sainte Écriture à ceux qui sont instruits dans la musique). Dans cet opuscule bizarre, divisé en 91 paragraphes, Neuss établit une comparaison entre la musique, l'univers, Dieu, Satan, le ciel et l'enfer. Il divise les quatre octaves de l'ancien clavier de l'orgue, depuis l'*ut* grave jusqu'à l'*ut* aigu, en deux grands cercles superposés qui se touchent par leur circonférence. Chacun de ces cercles renferme deux octaves. Le cercle inférieur représente le monde infernal; le supérieur, le monde céleste. Un troisième cercle coupe les deux premiers en parties égales, appuyant les points opposés de sa circonférence sur leur axe horizontal. Celui-là représente le monde terrestre; il renferme aussi deux octaves et participe du monde céleste et du monde infernal, pour indiquer que la source du bien et du mal se trouve dans le cœur de l'homme. Dans un autre endroit on voit que l'accord consonnant, appelé *triade harmonique* au temps de Neuss, est l'emblème de la sainte Trinité : le son fondamental représente Dieu le Père; la quinte est assimilée au Fils, et la tierce, qui participe de l'harmonie des deux autres, représente le Saint-Esprit. Tout le livre est dans ce goût. A la page 90 on trouve un autre morceau intitulé *Kurtzer Entwurf von der Musik* (Esquisse abrégée de la musique). Cette esquisse n'est que le développement du sujet traité dans la préface du livre de Werkmeister cité plus haut. Elle est divisée en trois chapitres dont le premier traite de la noblesse et de l'excellence de la musique, le second, de son usage et de son utilité; et le dernier, de l'abus qu'on en fait. L'auteur aurait dû comprendre que le plus grand abus qu'on puisse faire de cet art est de le prendre pour prétexte de semblables extravagances.

NEVEU (H.), né à Bruxelles, vers 1750, se fixa jeune à Paris, et y donna des leçons de clavecin. On voit par les almanachs de musique qu'il y était encore en 1789, et qu'il avait le titre de claveciniste du comte d'Artois. On a gravé de sa composition : 1° Six trios pour clavecin, violon et basse, op. 1, Bruxelles et Paris. — 2° Variations sur des airs d'opéras-comiques, n° 1, Paris, Leduc; Augsbourg, Gombart. — 3° Pots-pourris pour le clavecin n°s 1 et 2, Paris, Naderman; n° 3, Paris, Leduc; n° 4, Naderman.

NEVIL (.....), savant anglais qui vivait dans la seconde moitié du dix-huitième siècle, a fait imprimer dans les Transactions philosophiques (n° 337, p. 270) une dissertation intitulée : *Antient trumpet found in Ireland* (Ancienne trompette trouvée en Irlande). Suivant l'opinion de l'auteur de ce morceau, l'instrument dont il s'agit appartenait aux premiers temps du christianisme, et servait dans les funérailles.

NEWTE (Jean), recteur à Tiverton, dans le Devonshire, vivait à la fin du dix-septième siècle. On a de lui un sermon sur l'usage des orgues dans les églises, sous ce titre : *The lawfulness and use of organs in Christian churches, a sermon on Ps. CI, 4*; Londres, 1696, in-4°. Ce sermon a été réimprimé à Londres, en 1701, in-4°. Il fut prêché à l'occasion de l'érection d'un nouvel orgue dans la paroisse de Tiverton. Newte y établit que l'orgue, lorsqu'il n'est pas séparé du chant, dans l'office divin, n'est pas contraire à l'esprit de la religion chrétienne. Une critique de ce sermon fut imprimée en 1697, sous ce titre : *A Letter to a friend in the country, concerning the case of instrumental Musick, in the worship of God*, etc. Newte fit une réponse à cet écrit, dans la longue préface de la deuxième édition du Traité de Dodwell sur le même sujet (*voyez* DODWELL).

NEWTON (Jean), mathématicien anglais et docteur en théologie, naquit en 1622, à Oundle, dans le comté de Northampton. Après la restauration, il fut fait chapelain de Charles II, puis il obtint le titre de recteur de Ross, dans le comté d'Hereford, où il mourut le 25 décembre 1678. Il a publié beaucoup de livres élémentaires, particulièrement sur les mathématiques, et une sorte d'encyclopédie des sciences intitulée : *Introductio ad logicam, rhetoricam, geographiam, musicam,* etc.; Londres, 1667, in-8°. Une traduction anglaise de ce livre a paru dans la même année sous ce titre : *English Academy, or a brief introduction to the seven liberal arts*, in-8°. La deuxième édition de cette traduction a été publiée à Londres, en 1693, in-12, de 243 pages. Le petit traité de musique contenu dans ce volume commence à la page 91 et finit à la page 105.

NEWTON (Isaac), savant illustre dont le nom est célèbre parmi ceux mêmes qui ne comprennent pas la nature de ses travaux, naquit à Volstrop, dans la province de Lincoln, le 25 décembre 1642, et mourut de la pierre, à Londres, le 20 mars 1727. L'histoire de la vie et des découvertes de ce grand homme n'appartient pas à ce Dictionnaire; il n'y trouve place que pour la 14ᵉ observation du second livre de son Optique, où il établit l'analogie qu'il avait trouvée entre l'ordre des couleurs, suivant les différents degrés

de réfraction des rayons lumineux dans le prisme, avec les sons de la gamme. Newton s'est contenté d'indiquer sommairement cette analogie, sans essayer d'en donner la démonstration scientifique, parce qu'il en avait sans doute aperçu les difficultés. Elles consistent en ce que les proportions numériques de l'ordre des couleurs, en raison des divers degrés de réfrangibilité des rayons lumineux, ne sont pas celles de l'ordre des sons de nos gammes majeure ou mineure, et qu'il en résulterait une autre gamme mixte qui ne répondrait à aucune tonalité, puisqu'elle serait disposée de la manière suivante : ré, mi, fa, sol, la, si, ut, ré. Mairan a développé les conséquences de l'observation de Newton, dans un Mémoire inséré parmi ceux de l'Académie royale des sciences de Paris (ann. 1737, pages 1-18). C'est aussi cette observation qui a donné lieu à la rêverie du clavecin oculaire du jésuite Castel. (*Voyez* MAIRAN et CASTEL. *Voyez* aussi FIELD (Georges).

Dans les *Nugæ antiquæ*, recueil de pièces publiées à Londres en 1769, on trouve une lettre de Harrington à Newton, datée du 22 mai 1693, concernant les proportions des intervalles, avec la réponse de Newton sur ce sujet. Il s'agit du théorème de Pythagore, contenu dans la 47e proposition du premier livre des *Éléments* d'Euclide, et que Harrington considérait comme plus propre à exprimer les intervalles de la proportion sesquialtère que l'Hélicon de Ptolémée, expliqué par Salinas et par Wallis. Dans sa réponse, Newton partage l'opinion de Harrington. Hawkins a reproduit ces lettres dans le troisième volume de son Histoire générale de la musique (p. 140-143).

NEWTON (BENJAMIN), ecclésiastique anglais, professeur du collége de Jésus, à Cambridge, et vicaire à Sundhurst, dans le comté de Gloucester, vivait vers le milieu du dix-huitième siècle. A l'occasion de la réunion des chœurs de trois églises pour un festival de musique, au profit d'une institution de charité, en 1700, il a prononcé un sermon dont le texte était pris dans le 46e psaume. Ce sermon a été imprimé sous ce titre : *Musick Meeting of 3 choirs, on Ps. XLVI, 9*; Cambridge, 1700, in-4°. On peut voir, sur la réunion de ces trois chœurs de Gloucester, Worcester et Hereford le livre du Rev. Daniel Lysons intitulé : *History of the origin and progress of the Meeting of the three choirs of Gloucester, Worcester and Hereford, and of the charity connected with*; etc., Gloucester, 1812, un volume gr. in-8°.

NEYRAT (L'abbé ALEXANDRE STANISLAS), prêtre et maître de chapelle de S. E. le cardinal archevêque de Lyon, né à Lyon, d'une ancienne famille d'échevins, le 27 août 1825, a fait ses premières études musicales au petit séminaire des Minimes. Après avoir achevé son cours de théologie il rentra au séminaire en qualité de professeur. En 1851 il fonda la chapelle de Saint-Bonaventure et y remplit avec talent les fonctions d'organiste et de maître de chapelle. La mort de l'abbé Fichet, en 1861, a fait appeler M. l'abbé Neyrat à la place de maître de chapelle de l'église primatiale de Lyon, ou, par les soins de Mgr de Bonald, et sur la proposition de M. Danjou, les éléments d'une bonne exécution de la musique religieuse ont été réunis. Placée sous la direction de M. l'abbé Neyrat, cette chapelle fait des progrès remarquables dans l'exécution des grandes œuvres de musique d'église. On doit à cet ecclésiastique, musicien aussi instruit que zélé : 1° la publication d'un premier Recueil de cantiques, en collaboration avec feu l'abbé Fichet ; — 2° l'Ordinaire du graduel et du vespéral, mis en fauxbourdon ; — 3° une seconde Collection de cantiques recueillis ou composés par lui.

NÉZOT (GABRIEL), né le 12 septembre 1776 à Gondrecourt, dans le duché de Bar, est entré comme élève au Conservatoire de Paris en 1795, et y a achevé son éducation musicale, sous la direction de Ladurner. Devenu professeur de piano, il a fait, à l'époque de la paix d'Amiens, un voyage en Angleterre, et y a publié deux airs variés pour son instrument. De retour à Paris, il est rentré dans la carrière de l'enseignement, et a fait paraître quelques romances, et une fantaisie pour le piano ; Paris, Leduc.

NICAISE (CLAUDE), chanoine de la Sainte-Chapelle de Dijon, naquit dans cette ville, en 1623. Après avoir achevé ses études dans sa ville natale, il recommença sa philosophie à l'université de Paris, puis étudia la théologie au collége de Navarre. En 1655, il fit un voyage en Italie, et s'y lia avec beaucoup d'artistes et de savants. De retour à Dijon, il s'y livra à la culture des lettres. Il mourut le 20 octobre 1701, à Villy, village à sept lieues de cette ville. Il a laissé en manuscrit un *Discours sur la musique des Anciens*, qu'il se proposait de faire imprimer avec quelques lettres d'Ouvrard (*voyez* ce nom) sur le même sujet. Fabricius cite ce discours (*Biblioth. Græc.*, tome II, p. 251) sous le titre latin *De Veterum musicâ Dissertatio*; c'est à cette source que Forkel a puisé (*Allgem. Litter. der Musik*), et tous ses copistes ont répété ce titre ; mais Papillon (*Biblioth. des auteurs de Bourgogne*), mieux instruit, indique le titre français.

NICCOLETTI (PHILIPPE), compositeur, naquit à Ferrare en 1563, fit ses études musicales à Bologne sous le P. Cartari, religieux cordelier,

maître de chapelle du grand couvent de Saint-François, et vécut quelque temps à Rome, où il était encore en 1620. Il y était maître de chapelle; mais on ignore à quelle église il était attaché. Il a publié : *Madrigali a 5 voci, lib. 1.* Venise, 1597, in-4°. Il a laissé aussi beaucoup de musique d'église en manuscrit.

NICCOLINI (FRANÇOIS), compositeur et poète dramatique, vécut à Venise depuis 1669 jusqu'en 1685. Il y fit représenter les opéras suivants de sa composition : 1° *L'Argia*, opéra sérieux ; — 2° *Il Genserico*, mélodrame ; — 3° *L'Eraclito*; — 4° *Peneloppe la casta*.

NICCOLINI (PAUL), sopraniste, brilla à Rome, en 1721, dans *Commène*, opéra de Porpora.

NICCOLINI (CHARLES), chanteur distingué, surnommé *delle Cadenze*, à cause de son habileté à exécuter le trille, vécut dans la seconde moitié du dix-huitième siècle. En 1770, il était à Sienne, où il se faisait admirer.

NICCOLINI (MARIANO), brilla comme chanteur à Rome, à Naples et à Venise, depuis 1775 jusqu'en 1790.

NICCOLINI (LOUIS), né à Pistoie en 1769, alla dans sa première jeunesse commencer ses études de musique à Florence, sous la direction de Marc Rutini ; puis il entra au Conservatoire de la *Pietà dei Turchini*, à Naples, et y reçut des leçons de contrepoint de Sala. Tritto et Paisiello lui donnèrent aussi des conseils pour l'instrumentation et la conduite des morceaux de musique vocale. En 1787, il écrivit la musique de quelques ballets pour le théâtre Saint-Charles, à Naples. Deux ans après, le grand-duc de Toscane, Léopold, le nomma maître de chapelle de la cathédrale de Livourne : il occupait encore cette place en 1812. Niccolini a écrit beaucoup de musique pour l'église, restée en manuscrit, et des divertissements pour le théâtre.

NICCOLINI (JOSEPH), né à Plaisance, en 1771, suivant la notice faite par Gervasoni. D'après un renseignement fourni par la Gazette générale de musique de Leipsick (43° année, col. 1,046), la date véritable de sa naissance serait le mois d'avril 1763 ; cependant ses études ne furent terminées au Conservatoire de Naples qu'en 1792, d'où il suit qu'il aurait été âgé de 29 ans à cette époque, ce qui est peu vraisemblable. Il était fils d'Omobono Niccolini, maître de chapelle à Plaisance. Dès son enfance il montra d'heureuses dispositions pour la musique, qui furent cultivées par son père pendant cinq ans ; puis il reçut des leçons de chant de Philippe Macedone ; et enfin il entra au Conservatoire de San-Onofrio, à Naples. Il y demeura sept années, et fut dirigé dans ses études par Jacques Insanguine, connu sous le nom de *Monopoli*. Sorti du Conservatoire en 1792, il fit représenter à Parme, pendant le carnaval de l'année suivante, son premier opéra intitulé : *La Famiglia stravagante*. Au printemps de 1794 il écrivit à Gênes deux opéras bouffes, savoir : *Il Principe Spazzacamino*, et *I Molinari*. Appelé ensuite à Milan, il y donna pendant l'automne *Le Nozze campestri*. En 1795, il se rendit à Venise pour y composer l'*Artaserse*; dans la saison du carnaval de 1796 il y fit représenter *La Donna innamorata*. Cet ouvrage fut suivi d'un oratorio en trois parties, exécuté à Césène pendant le carême. En 1797 Gênes le rappela pour l'opéra du carnaval ; il y écrivit l'*Alzira*, dont le succès classa Niccolini parmi les meilleurs compositeurs italiens de cette époque. Dans l'automne de la même année il dut aller à Livourne, et y composa *La Clemenza di Tito*, qui fut aussi accueilli avec beaucoup de faveur. Crescentini, parvenu alors à la plus belle époque de son talent, excita dans cet ouvrage l'admiration du public jusqu'à l'enthousiasme. *I due Fratelli ridicoli* succédèrent à cette composition, dans l'automne de 1798, à Rome. Quarante jours suffirent à Niccolini pour écrire, en 1799, *Il Bruto*, opéra sérieux à Gênes, et *Gli Scitti* à Milan. A peine ce dernier ouvrage eut-il été représenté, que le compositeur partit pour Naples, où il était engagé à écrire l'oratorio de la *Passion*. De retour à Milan dans l'automne de la même année, il y fit représenter *Il Trionfo del bel sesso*. En 1800 il composa à Gênes l'*Indalivo*; au carnaval de 1801, il donna à Milan *I Baccanali di Roma*. C'est dans cet opéra que la célèbre cantatrice Catalani commença à fixer sur elle l'attention de l'Italie. Après le grand succès de cet ouvrage, la réputation de Niccolini s'étendit chaque jour davantage, et les villes principales l'appelèrent tour à tour ; ainsi il écrivit en 1802 *I Manlj*, à Milan ; *La Selvaggia*, en 1803, à Rome ; *Fedra ossia il Ritorno di Teseo*, dans la même ville, en 1804 ; au printemps de 1805, *Il Geloso sincerato*, à Naples ; à la saison d'été *Geribea e Felamone*, dans la même ville ; et à l'automne, *Gl' Incostanti nemici delle donne*; en 1806, *Abenhamet e Zoraide*, à Milan ; en 1807, *Trajano in Dacia*, à Rome. Pendant que Niccolini écrivait cet opéra, *Gli Orazi e Curiazi* de Cimarosa étaient représentés avec un succès éclatant à Rome. Entrer en concurrence avec cet opéra paraissait téméraire, et le directeur du théâtre avait proposé à Niccolini d'ajourner la représentation de son ouvrage ; mais celui-ci exigea l'exécution de son traité, et sa hardiesse fut

récompensée par le succès le plus flatteur qu'il ait obtenu; car *Trajano in Dacia* fit gagner à l'entrepreneur du spectacle plus de dix-sept mille écus romains (environ 100 mille francs). C'est dans ce même opéra que Velluti se plaça à la tête des chanteurs qui brillaient en Italie à cette époque. En 1808, Niccolini écrivit à Rome *Le due Gemelle*; en 1809, *Coriolano*, à Milan; en 1810, *Dario Istaspe*, à Turin; en 1811, *Angelica e Medoro*, dans la même ville, *Abradame Dircea*, à Milan; *Quinto Fabio*, à Vienne, et dans la même ville *Le Nozze dei Morlacchi*, pour le prince de Lobkowitz; en 1812, *La Feudataria*, à Plaisance. Après cette époque, l'activité de l'artiste se ralentit un peu; cependant il écrivit encore *La Casa del astrologo*, *Mitridate*, *L'Ira d'Achille*, à Milan, *Balduino*, à Venise, *Carlo Magno*, à Reggio, *Il Conte di Lennos*, à Parme, *Annibale in Bitinia*, *Cesare nelle Gallie*, *Adolfo*, *La Presa di Granata*, *L'Eroe di Lancastro*, *Aspasia ed Agide*, et il *Teuzzone*. Appelé à Plaisance en 1819, en qualité de maître de chapelle de la cathédrale, Niccolini cessa d'écrire pour le théâtre pendant plusieurs années; les succès de Rossini avaient alors rendu l'accès de la scène difficile pour les autres compositeurs; cependant l'auteur des *Baccanali di Roma* voulut encore s'essayer devant le public, et le 14 août 1828 il fit représenter à Bergame l'*Ilda d'Avenel*, où l'on retrouvait encore quelques traces de son talent: *la Conquista di Malacca*, *Witikind*, et *Il trionfo di Cesare*, sont de faibles productions du même artiste. A tant d'ouvrages dramatiques, il faut ajouter cinq oratorios, les trois premiers pour Venise, et les deux autres pour Bergame; trente messes, deux *Requiem*, cent psaumes, trois *Miserere*, deux *De profundis*, six litanies de la Vierge, des cantates, des sonates de piano, beaucoup de quatuors pour divers instruments, et des canzonettes. On a gravé à Vienne les cantates *Andromacca*, et *Ero*, ainsi que trois recueils d'ariettes et de canzonettes. Niccolini est mort à Plaisance, au mois d'avril 1843. Il n'eut pas le génie de création; mais il avait de l'entrain dans le style bouffe, le sentiment mélodique, et son instrumentation ne manquait pas d'intérêt.

NICET (S.), évêque de Trèves, d'abord abbé dans un monastère dont on ignore le nom, fut élevé à l'épiscopat en 527, et mourut le 5 décembre 566. L'abbé Gerbert a inséré dans sa collection des écrivains sur la musique (t. I, p. 9) un *Traité de Laude et utilitate spiritualium canticorum, quæ fiunt in ecclesiâ christianâ, seu de psalmodiæ bono*, qui lui est attribué. Forkel s'est trompé en disant, dans son Histoire de la musique (t. II, p. 197), que Nicet est auteur du *Te Deum* communément attribué à saint Ambroise.

NICHELMANN (CHRISTOPHE), musicien au service du roi de Prusse, naquit à Treuenbriezen, dans le Brandebourg, le 13 août 1717. Après avoir appris de quelques maîtres obscurs les éléments de la musique et du clavecin, il entra en 1730 à l'école Saint-Thomas, de Leipsick, dont la direction était alors confiée à J. S. Bach. Guillaume Friedmann, fils aîné de ce maître, le guida dans ses études de clavecin et de composition. Après trois années de séjour dans cette école, le désir de connaître la musique dramatique le conduisit à Hambourg. L'opéra n'y était plus dans l'état florissant où l'avaient mis quelques grands compositeurs environ trente ans auparavant; mais Nichelmann trouva chez le vieux Keiser, chez Telemann et chez Mattheson d'utiles conseils qui le dédommagèrent de la décadence du spectacle. En 1738 il se rendit à Berlin, après avoir fait un court séjour dans le lieu de sa naissance. L'organisation de la chapelle royale et l'établissement de l'Opéra de Berlin, en 1740, lui fournirent les moyens de compléter son instruction dans la musique pratique. Il étudia aussi le contrepoint sous la direction de Quanz, et Graun l'instruisit dans la manière d'écrire pour les voix. Peu de temps après, il composa ses sonates pour le clavecin, qui ont été publiées en deux recueils. Après la mort de son père, privé des secours qu'il en avait reçus jusqu'alors, il fut obligé de songer à se procurer une existence certaine. Sa patrie ne lui offrant pas de ressources pour cet objet, il résolut de visiter l'Angleterre et la France, pour y chercher une position convenable; mais arrivé à Hambourg, il reçut de Frédéric II l'ordre de retourner à Berlin, avec la promesse d'y être placé dans la chapelle royale. Il y entra en effet au mois de mars 1745, en qualité de second claveciniste. On ignore les motifs qui lui firent solliciter sa démission en 1756; le roi la lui accorda, et Nichelmann vécut ensuite à Berlin dans le repos, et mourut en 1761. Les compositions de cet artiste sont depuis longtemps oubliées; elles consistent en deux œuvres de sonates pour le clavecin; imprimés à Nuremberg, en 1749, et quelques chansons allemandes publiées dans les écrits périodiques de Marpurg, et dans quelques autres recueils de la même époque. Nichelmann a laissé aussi en manuscrit plusieurs morceaux d'une pastorale qu'il avait composée avec le roi de Prusse et le flûtiste Quanz. Cet artiste n'est maintenant connu que par le livre qu'il a publié sous ce titre: *Die Melodie*

nach ihren Wesen sowohl als noch ihren Eigenschaften (La mélodie considérée en elle-même et dans ses propriétés), Dantzick, 1755, in-4° de 175 pages, avec 22 planches. Gerber dit que cet ouvrage fut écrit par Nichelmann à l'occasion des discussions violentes que la lettre de J.-J. Rousseau sur la musique française avait soulevées en France; cependant on n'y trouve aucune allusion à ces disputes; le sujet y est traité d'une manière sérieuse, et peut-être un peu trop didactique. On y trouve de bonnes choses; Nichelmann y fait preuve de philosophie dans les idées, et établit d'une manière solide les rapports de la mélodie et de l'harmonie. Une critique sévère du livre, publiée sous le pseudonyme de *Dünkelfeind*, et datée de Nordhausen, le 1er juillet 1755, parut en 2 feuilles in-4° sous ce titre : *Gedanken eines Liebhabers der Tonkunst über Herrn Nichelmann Tractat von der Melodie* (Idées d'un amateur de musique sur le Traité de la mélodie par M. Nichelmann). Celui-ci répondit avec une ironie amère, sous le voile de l'anonyme, dans l'écrit intitulé : *Die Vortrefflichkeit des Herrn C. Dunkelfeind über die Abhandlung von der Melodie ins Licht gesetzt von einem Musikfreunde* (L'excellence des idées de M. Dünkelfeind sur le Traité de la mélodie, analysée par un amateur de musique), 2 feuilles in-4° (sans date ni nom de lieu). Quelques livres concernant la musique, par Neidhart, Printz, Mattheson, annotés par Nichelmann, avaient passé dans les mains de Marpurg, puis dans celles de Forkel; ils sont aujourd'hui dans ma bibliothèque.

NICHETTI (L'abbé ANTOINE-MARIE), de Padoue, a publié dans cette ville, en 1833, un opuscule de 72 pages in-8° et quelques planches, qui a pour titre : *Prospetto di un nuovo modo più agevole di Scrittura musicale privilegiata da S. M. I. R. A. Francesco I* (Prospectus d'une nouvelle manière plus aisée de notation musicale, etc.). Le système de notation proposé par l'abbé Nichetti est une combinaison des lettres de l'alphabet : comme tous ceux du même genre, il oblige à distinguer tous les signes et à les lire un à un, parce qu'ils ne représentent pas les sons par leurs positions et ne peignent pas les phrases par groupes comme la notation ordinaire. Les fausses idées de Jean-Jacques Rousseau sur ce sujet ont égaré l'ecclésiastique de Padoue comme beaucoup d'autres.

NICHOLSON (RICHARD), organiste du collège de la Madeleine, à Oxford, obtint en 1795 le grade de bachelier en musique de cette université, et fut le premier professeur de la chaire de musique fondée en 1626 par le docteur Heyther. Il a laissé en manuscrit plusieurs madrigaux, dont un à 5 voix a été inséré dans les *Triumphs of Oriana* publiés par Morley. Nicholson mourut à Oxford en 1639.

NICHOLSON (CHARLES), flûtiste qui a eu beaucoup de réputation en Angleterre, était fils d'un autre flûtiste du théâtre de Covent-Garden, et naquit à Londres en 1794. Après avoir été attaché aux orchestres de Drury-Lane et de Covent-Garden, il est entré à celui du Théâtre Italien, et au concert philharmonique, où il s'est fait remarquer par une belle qualité de son et par le brillant de son double coup de langue, qu'il avait appris de Drouet. Les Anglais le plaçaient au-dessus de tous les autres flûtistes; cependant il était inférieur à Tulou sous le rapport de l'élégance du style, et à Drouet pour le brillant de l'exécution. Cet artiste est mort jeune vers 1835. On trouve une analyse de son talent dans le livre de M. James qui a pour titre : *A word or two on the flute* (pages 153-167). On a gravé à Londres beaucoup de compositions de Nicholson pour la flûte, entre autres : 1° *Preceptive lessons for the flute.* — 2° *Studies consisting of passages selected from the works of the most eminent flute composers, and thrown into the form of preludes, with occasional fingering, and a set of original exercises.* — 3° Douze mélodies choisies, avec des variations pour flûte et piano. — 4° Fantaisie avec introduction et polonaise. — 5° Trois duos pour deux flûtes, etc. Ces dernières productions ont été aussi publiées à Leipsick, chez Breitkopf et Haertel.

NICLAS (J. A.), musicien au service du prince Henri de Prusse, à Rheinsberg, naquit à Tettnung, dans la Souabe (aujourd'hui royaume de Wurtemberg), vers 1760. Il a publié à Berlin, en 1790, un choix d'airs pour le piano, et de petites pièces pour les commençants. Cet artiste était frère d'une cantatrice qui a brillé quelque temps à Berlin sous le nom de mademoiselle Niclas, et qui depuis 1786 est devenue la femme d'un M. Troschel, conseiller des accises et douanes, dans la Prusse méridionale.

NICODAMI (....) musicien et pianiste, naquit en Bohême dans les premiers mois de 1758. Son nom véritable était *Nikodim*, que ses rivaux affectaient de prononcer *Nicodème* : ce fut pour ce motif qu'il prit le nom sous lequel il est connu. Cet artiste se rendit à Paris vers 1788 et s'y fit connaître avantageusement par la publication de deux œuvres de sonates et de quelques airs variés. A l'époque de l'organisation

du Conservatoire de Paris, Nicodami y entra comme professeur de piano et en remplit les fonctions jusqu'en 1802, où il fut compris dans la réforme d'un grand nombre de membres de cette institution. Il est mort en 1844, à l'âge de 80 ans.

NICOLA (Charles), violoniste et musicien de chambre à Hanovre, est né à Manheim, en 1797. Son père avait été bon hautboïste du théâtre de cette ville. A l'âge de dix ans, le jeune Nicola commença à recevoir des leçons de Wendling, et plus tard Godefroid Weber, qui habitait alors à Manheim, lui enseigna la composition. Après avoir été employé quelque temps comme musicien de la cour à Manheim, Nicola a obtenu une place honorable à Stuttgard, en 1821, et deux ans après il a été appelé à Hanovre. On a publié de sa composition : 1° Adagio et rondo pour violon principal et orchestre, op. 11, Leipsick, Hofmeister. — 2° Deux quatuors pour deux violons, alto et violoncelle, ibid. — 3° Sonate pour piano et violon, op. 5, ibid. — 4° idem, op. 6; Leipsick, Breitkopf et Hærtel. — 5° Environ sept recueils de chansons allemandes, avec accompagnement de piano. Ce genre de compositions est celui dans lequel M. Nicola réussit le mieux. Il a écrit une ouverture à grand orchestre pour le drame *Anna Boleyn*; ce morceau n'a pas été publié.

NICOLAI (Jean-Michel), musicien au service de la cour de Wurtemberg, vivait à Stuttgard, dans la seconde moitié du dix-septième siècle. Il a publié de sa composition : 1° *Erster Theil geistlicher Harmonien von 3 Vocalstimmen und 2 viol.* (première partie d'harmonies spirituelles à 3 voix et 2 violons), Francfort, 1669. — 2° Douze sonates pour 2 violons et une basse de viole ou basson, première partie, Augsbourg, 1675, in-fol. obl. — 3° Vingt-quatre caprices pour quatre violons et basse continue, première partie, ibid., 1675; 2° idem, ibid. 3° partie, ibid., 1682.

NICOLAI (Jean), savant philologue, né à Ilm, dans le duché de Schwartzbourg, vers 1660, fit ses études aux universités de Jéna, Giessen et Helmstadt, puis visita une partie de la Hollande et de l'Allemagne. Après avoir passé quelque temps à Giessen, il fut nommé, en 1700, professeur d'antiquités à l'Académie de Tubinge, et associé du recteur. Il est mort dans cette ville, le 12 août 1708, dans un âge peu avancé. Parmi ses ouvrages, on trouve un traité des sigles ou abréviations dont se servaient les anciens, sous le titre de *Tractatus de siglis veterum*, Leyde, 1703, in-4°. Le 18° chapitre de ce livre (p. 105 à 113), traite *de siglis musicis et notis :* les détails en sont assez curieux. Dans son *Tractatus de Synedrio Ægyptiorum, illorumque legibus insignioribus* (Lugduni Batavorum 1708, in-8°), Nicolaï traite des prêtres égyptiens que chantaient les louanges des dieux.

NICOLAI (Ernest-Antoine), médecin, né à Sondershausen, en 1722, fit ses études à l'université de Halle, et devint, en 1748, professeur à celle de Jéna, où il est mort le 23 août 1802. On a de lui une dissertation intitulée : *Die Verbindung der Musik mit der Arzeney Gelahrtheit* (Les rapports de la musique avec la médecine), Halle, 1745, 70 pages in-8°. Il y analyse les effets de la musique sur le corps humain.

NICOLAI (Gottlieb-Samuel), professeur de philosophie à Francfort-sur-l'Oder, mort le 26 mars 1765, a publié plusieurs ouvrages sur les principes de la philosophie de Wolf, parmi lesquels on remarque celui qui a pour titre : *Briefe über den etzigen zustand der schœne Vissenschaften in Deutschland* (Lettres sur l'état actuel des beaux-arts en Allemagne). Berlin, Jean-Chrétien Kleyb, 1755, in-8°. Ces lettres, au nombre de dix-huit, renferment des critiques de plusieurs ouvrages publiés à cette époque sur les beaux-arts. La musique est l'objet de la troisième lettre.

NICOLAI (David-Traugott), organiste à l'église Saint-Pierre de Gœrlitz, naquit le 24 août 1733, dans cette ville, où son père remplissait les mêmes fonctions. A l'âge de neuf ans, il était déjà assez habile pour jouer de l'orgue. Il fréquenta plus tard l'académie de Leipsick, depuis 1753 jusqu'en 1755, et montra tant de talent en jouant l'orgue de l'église Saint-Paul, que Hasse exprima son admiration après l'avoir entendu. Nicolaï s'était formé principalement par l'étude des ouvrages de Jean-Sébastien Bach; il en possédait si bien le style, qu'on le retrouve dans ses propres ouvrages. De retour à Gœrlitz au commencement de 1756, il y succéda à son père. Son attachement pour le lieu de sa naissance et pour l'orgue qui lui avait été confié lui fit refuser toutes les propositions qui lui furent faites pour d'autres emplois. Il était habile mécanicien et connaissait à fond le mécanisme de la facture des orgues : ces connaissances spéciales le firent souvent nommer arbitre pour la réception des instruments. Il avait construit un harmonica à clavier qui n'était pas exempt d'imperfections; mais le second instrument de cette espèce qu'il fit réussit mieux. Il mourut à Gœrlitz dans la soixante-huitième année de son âge, le 20 décembre 1799. On ne connaît de ses compositions que quelques sonates de clavecin dans les recueils publiés par

Hiller depuis 1770, une fugue qui a paru à Leipsick, chez Breitkopf, en 1789, et une fantaisie avec fugue pour l'orgue, Dresde et Leipsick, 1792. Les sonates qu'il a laissées en manuscrit sont si difficiles, que peu d'organistes sont assez habiles pour les jouer. On a de Nicolaï une description du grand orgue de l'église principale de Gœrlitz, intitulée : *Kurze doch zu verlassige Beschreibung der grossen Orgel in der Hauptkirche zu Gœrlitz.* Gœrlitz, Unger, 1797, in-4° de 16 pages.

NICOLAI (JEAN-GEORGES), organiste à Rudolstadt, naquit dans la première moitié du dix-huitième siècle, et mourut dans cette ville vers 1790. Il s'est fait connaître avantageusement par les compositions suivantes : 1° *Divertimento per le dame sul cembalo, consistente in XII aria affettuose, trio, andante, minuetti*, etc., gravé (sans date). — 2° Six suites pour le clavecin, Leipsick, 1760. — 3° Préludes pour l'orgue, ibid., 1770. — 4° Douze préludes courts et faciles pour des chorals, suivis de cantiques arrangés à quatre voix. — 5° *Choralvorspiele fur die Orgel* (Préludes de chorals pour l'orgue); Rudolstadt (sans date).

NICOLAI (JEAN-MARTIN), frère du précédent, fut d'abord organiste à Gross-Neundorff, dans le duché de Saxe-Meiningen, puis entra au service de la cour de Meinungen, où il était en 1756. Il a fait imprimer à Nuremberg, dans cette même année, un recueil d'exercices de clavecin intitulé *Clavierübungen.*

NICOLAI (CHRISTOPHE-FRÉDÉRIC), savant libraire allemand, naquit à Berlin, le 18 mars 1733, fit ses études à Berlin et à Halle, et mourut le 8 janvier 1811. Sa *Description de Berlin et de Potsdam* (Berlin, 1769, in-8°; ibid., 1779, deux vol. in-8°; et 1786, 4 vol.), contient des détails curieux sur les musiciens de la chapelle de Frédéric II, et sur la musique des princes de la famille royale, sur les constructeurs d'orgues, les luthiers, les graveurs, imprimeurs et marchands de musique, les chanteurs, compositeurs; les théâtres, les concerts, et les écrivains sur la musique. On trouve aussi des choses intéressantes sur les musiciens de Vienne, et particulièrement sur Gluck, dans sa *Relation d'un voyage fait en Allemagne et en Suisse pendant l'année* 1781; Berlin, 1788-96, 12 vol. in-8°, 3° édit. Un almanach, dont il a publié plusieurs années, contient quelques airs composés par Reichardt dans le style des anciens airs populaires de l'Allemagne. Nicolaï avait aussi imité dans le texte l'ancien allemand. Kretzschmer et Zuccalmeglio, trompés par l'imitation, ont pris ces airs pour des chants originaux, et les ont insérés dans leur collection d'airs populaires allemands.

NICOLAI (JEAN-GOTTLIEB ou THÉOPHILE), fils de Jean-Martin, directeur de concert et organiste de l'église de Zwoll, naquit le 15 octobre 1744 à Gross-Neundorff, près du Grælfenthal, dans le duché de Saxe-Meiningen. Après y avoir été maître de concerts, il se rendit à Zwoll, en 1780. Il est mort en cette ville dans le premier semestre de l'année 1801. On connaît sous son nom plusieurs opéras, entre autres ceux qui ont pour titre : *Die Geburtstag* (L'anniversaire de naissance) *Die Wildiebe* (Les braconniers), *Jolanda*, et les compositions suivantes ; 1° Symphonie concertante pour violon et violoncelle, op. 7 ; Offenbach, André. — 2° Quatuors pour 2 violons, alto et basse, op. 3 ; Paris, Sieber. — 3° Six solos pour flûte et basse, op. 8. — 4° A B C du piano, consistant en pièces et sonates, avec une instruction en français; Berlin et Amsterdam, Hummel. — 5° Vingt-quatre sonates pour le piano, dans les 24 tons. Deuxième partie de l'A B C. — 6° Six sonates pour le piano, avec accompagnement de violon, op. 12, Zwoll.

NICOLAI (VALENTIN) ou **NICOLAY**, pianiste dont les compositions ont eu beaucoup de vogue vers la fin du dix-huitième siècle, est cependant si peu connu, quant à sa personne, que je n'ai pu trouver de matériaux de quelque valeur pour établir sa biographie. La date et le lieu de sa naissance, le pays où il habita au temps le plus brillant de ses succès, l'époque précise de sa mort, tout est inconnu, ou du moins incertain. Les biographes de toutes les nations se copient dans leurs vagues renseignements sur cet artiste distingué. On croit qu'il vécut à Paris dans les vingt dernières années du dix-huitième siècle, et qu'il y mourut vers 1798 ou 1799 ; cependant le *Calendrier universel de musique* pour les années 1788 et 1789, qui nomme tous les professeurs de clavecin et de piano, garde le silence sur celui-là. D'ailleurs le nom de Nicolaï ne figure point parmi ceux des professeurs du Conservatoire, quoiqu'il s'y en trouvât plusieurs pour le piano dans ces premiers temps de l'école, et même que quelques-uns fussent d'un mérite équivoque. Je suis donc tenté de croire qu'il passa ses dernières années à Londres, et qu'il y mourut ignoré, car on y a gravé presque tous ses ouvrages. Quoi qu'il en soit, les éditions de ses sonates se sont multipliées aussi en France, en Allemagne et en Hollande. Les œuvres premier, troisième et onzième sont ceux qui ont obtenu le plus de vogue. La plupart des œuvres de Nicolaï ont été pu-

bliées à Paris par Sieber et Leduc; on peut les classer de la manière suivante: 1° *Concertos pour piano*, op. 2; Paris, Sieber; op. 12; Paris, Naderman. — 2° *Sonates pour piano et violon*, op. 1, 3, 5; Paris, Sieber, Leduc et Cousineau. — 3° *Sonates pour piano seul ou avec violon* ad libitum ; op. 4, 7, 8, 9, 10, 11, 13, 14, 17, 18 (faciles); Paris, Sieber, Leduc, Naderman, etc.

NICOLAI (Jean-Godefroid), fils de Jean-Georges, naquit à Rudolstadt, vers 1770, étudia la théologie à l'université de Jéna en 1794, et retourna, en 1797, dans le lieu de sa naissance, avec le grade de candidat. Peu de temps après il se rendit à Offenbach, où il était en 1799, comme professeur de clavecin. On le considérait alors comme un claveciniste distingué, particulièrement dans le style de la fugue. Les faibles ressources qu'il trouvait à Offenbach le décidèrent à accepter, en 1802, une place de gouverneur dans la maison d'un conseiller, à Nuremberg; mais plus tard, il paraît avoir vécu à Hambourg. Cet artiste a publié de sa composition : 1° Sonate pour clavecin et violon, op. 1, Offenbach, André, 1797. — 2° Trois sonates id., op. 2 ; ibid., 1799. — 3° Six fugues pour clavecin seul, Ulm. — 4° Trois caprices fugués, ibid. On trouve aussi chez Schott, à Mayence, six sonates pour les dames, avec acc. de violon et violoncelle, op. 12, qui paraissent lui appartenir, et qui indiquent l'existence de quelques autres productions inconnues.

NICOLAI (D.-J.-C.), contrebassiste de la cour de Rudolstadt, qui paraît être un descendant de Jean-Georges, s'est fait connaître par la publication d'un article sur la contrebasse publié en 1816, dans le dix-huitième volume de la Gazette de Leipsick (page 257).

NICOLAI (Henri-Godefroid), professeur de musique au séminaire des orphelins, à Hambourg, et peut-être fils de Jean-Godefroid, est auteur d'un livre intitulé; *Allgemeine Theorie der Tonkunst für Lehrers und Lernende, wie auch zum Selbsunterricht bestimmt* (Théorie générale de la musique pour les professeurs et les élèves, au moyen de laquelle on peut s'instruire soi-même), Hambourg, 1826, in-4° de 82 pages et de 49 planches.

NICOLAI (Gustave), né à Berlin, en 1796, s'est livré à l'étude de la musique pendant qu'il suivait les cours des colléges et des universités. Après avoir achevé ses études de droit, à Halle et à Berlin, il a obtenu le titre d'auditeur dans la garde du roi de Prusse. Il s'est fait connaître depuis lors comme poète lyrique, par des livrets d'opéras ou d'oratorios, entre autres par *La Destruction de Jérusalem*, mise en musique par Loewe, et comme compositeur par des ballades à voix seule avec accompagnement de piano, et quelques petites pièces instrumentales. Mais tandis qu'il semblait ainsi cultiver l'art avec amour, il s'est fait un triste jeu de l'outrager dans des écrits où ne se trouvent pas même les saillies spirituelles qui font quelquefois excuser des paradoxes. Rien de plus lourd que les plaisanteries qu'il lance contre l'art et ses admirateurs; rien de plus misérable que les injures qu'il leur adresse. La forme romanesque qu'il a adoptée pour ses pamphlets ne lui appartient même pas. Sa première production en ce genre a pour titre : *Die Geweihten oder der Cantor aus Fichtenhagen* (Les initiés, ou le cantor de Fichtenhagen), Berlin, Schlesinger, 1829, in-8°. Une deuxième édition en deux volumes a été publiée en 1836, chez le même. Ce livre a pour objet de porter atteinte à la renommée de Mozart, et de rendre ridicules les admirateurs de son génie. Pareille chose a été essayée en France quelques années après, dans le journal intitulé: *La France musicale*; le succès de l'entreprise n'a pas été plus heureux à Paris qu'à Berlin. Une petite brochure du même genre a été ensuite publiée par M. Nicolaï, sous ce titre : *Jeremias, der Volkscomponist, eine humoristiche Vision aus dem 25 Jahrhundert* (Jérémie le compositeur populaire; vision humoristique du vingt-cinquième siècle), Berlin, Wagenführ, 1830, in-8°. Une erreur en amène souvent une autre : oubliant qu'il avait lui-même cultivé l'art, et peut-être blessé de n'y avoir trouvé que de médiocres succès, l'auteur des deux écrits qui viennent d'être cités entreprit contre ce même art une violente satire intitulée : *Arabesken für Musik freunde* (Arabesques pour les amateurs de musique); Leipsick, Wigand, 1835, in-8°, 2 parties. La première est remplie de traits dirigés contre Mozart; la seconde traite de divers sujets dans un esprit de dénigrement pour l'art et les artistes. On connaît, sous le nom de Gustave Nicolaï, des *Lieder* avec accompagnement de piano.

NICOLAI (Otto ou Othon), né à Kœnigsberg en 1809, fut un pianiste distingué, et un compositeur de quelque mérite. Élève de Bernard Klein, il a fait, sous sa direction, de bonnes études et s'est nourri de l'étude des bons modèles. En 1834 il a fait un voyage en Italie; deux ans après il y était encore, et habitait à Rome. Il s'y livra à l'étude des œuvres des anciens maîtres de l'école romaine, particulièrement de Palestrina, sous la direction de Baini. Vers la fin de 1836 il s'est éloigné de Rome et a visité

les autres grandes villes de l'Italie. Appelé à Vienne en 1839, il y remplit pendant un an les fonctions de chef d'orchestre de l'Opéra de la cour, puis il alla à Trieste ou il écrivit l'opéra *Enrico II*. A Turin, il donna en 1840 *il Templario*, qui fut joué ensuite sur la plupart des Théâtres italiens. En 1841, il fit représenter *Odoardo e Gildippa*, et dans la même année il donna à la *Scala* de Milan, *il Proscritto*. De retour à Vienne en 1842, il y reprit sa place de chef d'orchestre du théâtre de la cour. En 1848 il fut appelé à Berlin pour y prendre la direction de l'orchestre du Théâtre, et il y écrivit l'opéra allemand *die Lustigen Weiber von Windsor* (Les joyeuses commères de Windsor), considéré en Allemagne comme son œuvre capitale; mais peu de jours après la représentation de cet ouvrage il mourut, le 11 mai 1849. La musique dramatique de Nicolaï est écrite, en général, dans le style de Rossini. Son caractère est mélodieux; mais elle manque de force et d'originalité. Parmi les ouvrages de sa composition qui ont été publiés on remarque : 1° Un concerto qu'il a écrit pour Gustave Nauenburg. — 2° Fantaisie avec variations pour piano et orchestre sur un thème de *la Norma*, op. 25. — 3° Introduction et polonaise pour piano à 4 mains, op. 1; Leipsick, Breitkopf et Haertel. — 4° *Adieu à Liszt*, étude, op. 28 ; Vienne, Diabelli. — 5° Variations sur un thème de *la Sonnambula* pour voix de soprano, cor et piano, op. 26; ibid. — 6° *Il Duolo d'amore*, romance à une voix, piano et violoncelle, op. 24; ibid. — 7° Des recueils de chants allemands à quatre voix d'hommes, op. 10 et 23; Berlin, Bechtold. — 8° Plusieurs recueils de chansons et de variations pour voix seule et piano, Berlin, Vienne, etc. On connaît de lui en manuscrit une symphonie en *ut* mineur, une messe de *Requiem*, et un *Te Deum*, qui ont été exécutés à Berlin. Nicolaï avait rapporté d'Italie une collection peu nombreuse, mais bien choisie, de musique ancienne des compositeurs d'Italie, particulièrement du seizième siècle. Après sa mort, elle fut acquise par la Bibliothèque royale de Berlin pour la minime somme de 300 écus de Prusse (1,125 francs).

NICOLAS DE CAPOCE, prêtre et musicien, ainsi nommé à cause du lieu de sa naissance, paraît avoir vécu à Rome vers la fin du quatorzième siècle et dans les premières années du quinzième. Il a écrit en 1415 un traité de musique dont le manuscrit est conservé dans la Bibliothèque *Vallicellana* (des PP. de l'Oratoire), sous le n° B. 83. Les règles qu'on y trouve, concernant l'art d'écrire la musique à plusieurs parties, sont à peu près identiques à celles du petit traité de contrepoint de Jean de Muris (*voyez* ce nom); mais les exemples y sont plus abondants. L'ouvrage a pour titre : *Ad laudem sanctissimæ et individuæ Trinitatis ac gloriosissimæ Virginis Mariæ dulcissimæ matris suæ et totius curiæ cælestis, incipit compendium musicale a multis doctoribus et philosophis editum et compositum et pro præsbyterum Nicolaum de Capua ordinatum sub anno Domini millesimo quadragesimo quinto decimo*. Ainsi qu'on le voit, cet ouvrage n'est qu'un abrégé de plusieurs autres : il est écrit d'un style clair et simple. L'auteur y traite des sons, des modes, des intervalles et du contrepoint. C'est à MM. Danjou et Stéphen Morelot (*voyez* ces noms) qu'on doit la connaissance de l'existence du livre et de son auteur. (*Voyez* la *Revue de la musique religieuse*, 3ᵐᵉ année, p. 198). Pendant leur séjour à Rome, ils en ont fait une copie qu'ils ont collationnée sur un autre manuscrit du même ouvrage qui est à la Bibliothèque Saint-Marc, à Venise. Leur travail ayant été communiqué à Adrien de Lafage, ce musicien littérateur a fait imprimer d'après leur manuscrit, le traité de Nicolas de Capoue, au nombre de cinquante exemplaires seulement, sous ce titre : *Nicolai Capuani præsbyteri compendium musicale ad codicum fidem nunc primum in lucem edidit, notis gallicis illustravit, inedita scriptorum anonymorum fragmenta subjunxit Justus Adrianus de Lafage*. in-8° de 48 pages, imprimé chez Ducessois et Tardif (sans date).

NICOLAS DE RANS, luthiste du seizième siècle, n'est connu que par quelques pièces pour deux luths qui se trouvent dans un recueil intitulé : *Luculentum theatrum musicum in quo selectissima optimorum quorumlibet auctorum, ac excellentissimorum artificum tum veterum, tum præcipue recentiorum carmina, etc.; duobus testudinibus ludenda. Postremo habes et ejus generis carmina quæ tum festivitate, tum facilitate sui discutibus, primo maxime satisfacient ut sunt Passomezo, Gailliardas, etc. Loranii, ex typographia Petri Phalesii bibliopolæ Jurati; anno 1568, petit in fol.* Ce recueil contient 142 morceaux, dont quelques-uns pour deux luths. Le nom de *Nicolas de Rans* se trouve en tête de quelques-uns. Il est hors de doute que *Nicolas* est le prénom, et *de Rans* l'indication du lieu de naissance. Deux villages de ce nom existent, le premier dans le Jura (France), près de Dôle ; l'autre dans le Hainaut (Belgique), entre Beaumont et Chimay. Il est plus que vraisemblable que l'artiste dont il s'a-

git naquit dans celui-ci, car ses pièces de luth n'ont été publiées qu'à Louvain, chez Phalèse.

NICOLAS (François-Nicolas) FOURRIER, connu sous le nom de), luthier, naquit à Mirecourt le 5 octobre 1758, et commença dès l'âge de douze ans à travailler chez Saulnier. Plus tard, il étudia avec soin les proportions des beaux instruments de Crémone, et les imita dans ceux qui sortirent de ses ateliers. Fixé à Paris, il obtint en 1784 le titre de luthier de l'École royale de chant et de musique instituée par le baron de Breteuil. En 1804 il fut aussi chargé de la fourniture et de l'entretien des instruments de la chapelle de Napoléon. Il est mort à Paris, en 1816. Les instruments qu'il a fabriqués ont eu de la vogue à une époque où les artistes ne s'étaient pas encore habitués à payer une somme considérable pour posséder des violons ou des basses de Stradivari, ou de Guarneri; plus tard, ils sont tombés dans le discrédit; mais le temps leur a rendu les qualités qu'ils semblaient avoir perdues, et l'on trouve aujourd'hui de bons violons qui portent le nom de Nicolas.

NICOLASIUS (Georges), recteur de l'école de Fribourg en Brisgau, au commencement du dix-septième siècle, a composé un petit traité de musique à l'usage de cette école intitulé : *Rudimenta musices brevissima methodo compacta*, Fribourg en Brisgau, Beckler, 1607, in-8°.

NICOLINI (Antoine), architecte à Naples, dans les premières années du siècle présent, a publié un petit Traité sur l'acoustique théâtrale, intitulé : *Alcune idee sulla risuonanza del teatro*, Naples, Masi, 1805. Il a été fait une deuxième édition de cet écrit, Naples, 1816, in-4° de 27 pages.

NICOLINI (Philippe), bon ténor, né à Venise vers 1798, est mort en 1834, à Turin, où il était depuis plusieurs années aimé du public. Après avoir débuté sur les théâtres de Naples, il avait fait un voyage à St-Pétersbourg, et y avait été accueilli avec enthousiasme. De retour en Italie il chanta d'abord à Plaisance, puis à Milan, et enfin à Turin.

NICOLO PATAVINO, c'est-à-dire **NICOLAS DE PADOUE**, ainsi appelé parce qu'il était né dans cette ville, fut un compositeur de *frottole* vers la fin du quinzième siècle. Je crois qu'il y a identité entre lui et le compositeur de pièces du même genre qui se trouve dans les recueils de Petrucci de Fossombrone (*voyez* ce nom) sous le nom de *Nicolo pifaro*, c'est-à-dire, *Nicolas le Joueur de flûte*. Les frottole de *Nicolo Patavino* et de *Nicolo pifaro* se trouvent, au nombre de vingt-deux pièces, dans les deuxième, troisième, sixième, septième et huitième livres de *Frottole* publiés par Petrucci depuis 1503 jusqu'en 1508, à Venise, petit in-4° obl. Il ne faut pas confondre ce musicien avec l'écrivain sur la musique appelé *Nicolas de Capoue* (*V.* ce nom.)

NICOLO. *Voyez* **ISOUARD** (Nicolo).

NICOLOPOULO (Constantin - Agatophron), helléniste, professeur de littérature grecque, ancien professeur de l'Athénée de Paris, membre de la Société philotechnique, associé correspondant de l'Institut archéologique de Rome, attaché à la bibliothèque de l'Institut de France, naquit à Smyrne, en 1786, d'une famille émigrée, originaire d'Arcadie. Il commença ses études à Smyrne, et alla les achever en Valachie sous la direction de Lampros Photiadès. Amateur passionné de musique, Nicolopoulo a reçu de l'auteur de cette *Biographie universelle des Musiciens* des leçons de composition. On a de ce savant beaucoup de morceaux de littérature, de philologie et de poésie grecque, publiés séparément ou insérés dans les journaux littéraires et scientifiques. Il a été l'éditeur de l'*Introduction à la théorie et à la pratique de la musique ecclésiastique* (Εἰσαγωγὴ εἰς τὸ θεωρητικὸν καὶ Πρακτικὸν τῆς ἐκκλησιαστικῆς μουσικῆς) de Chrysanthe de Madyte, et des *Dorastika*, recueil d'hymnes notées de l'Église grecque, recueillies et misesen ordre par Grégoire Lampadaire (*voy.* ce nom); Paris, 1821, 1 vol. in-8°. Nicolopoulo avait préparé une édition du Traité de musique d'Aristoxène, avec une traduction française et un commentaire; mais ce travail n'a pas été achevé. Comme compositeur il a publié : 1° *Chant religieux des Grecs*, avec accompagnement de piano, Paris, Janet et Cotelle. — 2° *Domine, salvum fac populum græcum*, idem.; ibid., — 3° *Celse terrarum moderator orbis*, ode saphique, id.; ibid. — 4° *Le Chant du jeune Grec*; ibid. — 5° Plusieurs romances, ibid. Il a laissé en manuscrit beaucoup de morceaux de musique religieuse, des chœurs, etc.

Nicolopoulo avait vu avec joie les efforts des Grecs pour recouvrer leur indépendance, et avait publié quelques écrits patriotiques à cette occasion. Il avait légué tous ses livres à la ville d'Andritzena (d'où il était originaire), pour y former une bibliothèque publique. En battant ces livres, pour ôter la poussière avant d'en faire l'expédition, il se fit une meurtrissure au bras; un abcès y survint, l'os fut attaqué et la carie se déclara. Trop pauvre pour les dépenses qu'exigeait le traitement de ce mal, il se fit porter à l'Hôtel-Dieu; mais les secours de l'art ne purent le sauver; il expira dans l'été de 1841, à l'âge de cinquante-cinq ans.

NICOMAQUE, philosophe pythagoricien, un

des écrivains grecs sur la musique dont les livres sont parvenus jusqu'à nous. Il naquit à Gérase, ville de la basse Syrie; mais on ignore en quel temps. Le P. Blancani, jésuite, suppose (*Chronolog. celeb. mathemat.*) que Nicomaque fut antérieur à Platon; mais Meibom a réfuté victorieusement cette opinion (*Præfat. in Nicom.*), et a prouvé qu'il vivait après le règne d'Auguste, puisqu'il cite (*page 24, edit. Meibom*) Trasillus, mathématicien qui, suivant Suétone et le scoliaste de Juvénal (*in Satyr. VI*), vivait au temps de ce prince et sous le règne de Tibère. Un passage du deuxième livre du *Manuel harmonique* de Nicomaque renfermant le nom de Ptolémée, il semblerait qu'il lui est postérieur; cependant Meibom pense que le nom de Ptolémée, placé en note par quelque scoliaste, aura passé de la marge dans le texte, par l'ignorance des copistes, ou même, que ce second livre, attribué faussement à Nicomaque, est de quelque écrivain postérieur. Au reste, Fabricius a prouvé (*Biblioth. græc.*, t. 4, p. 3, edit. Harl.) que Nicomaque a vécu avant Ptolémée, puisque Apulée, contemporain de ce dernier, a fait une version latine de l'arithmétique du philosophe de Gérase.

Le Traité de musique qui nous reste de Nicomaque a pour titre : Ἁρμονιχὴ Ἐγχειρίδιον (Manuel harmonique). Il est divisé en deux livres : le premier, qui renferme douze chapitres, est certainement l'œuvre de cet auteur; le second paraît n'être composé que d'extraits d'un autre Traité de musique du même écrivain que nous n'avons pas; on y trouve même des passages tirés du premier livre. L'ouvrage d'où ce second livre est extrait a été cité avec éloge par le mathématicien Eutoce de Scalone (*In Archimedis 2, De sphæra ac cylindro*, p. 18) (1). On en trouve des fragments dans le commentaire de Porphyre sur le Traité des harmoniques de Ptolémée, et dans la vie de Pythagore par Jamblique. Le texte grec du Manuel harmonique a été publié pour la première fois par Jean Meursius avec celui des Traités d'Aristoxène et d'Alypius, Leyde, 1616, in-4°, et a été réimprimé dans le sixième volume des œuvres de ce savant (2). Meibom en a donné une édition plus correcte, avec une version latine et des notes, dans sa collection des sept auteurs grecs sur la musique, Amsterdam, Elzevir, 1652, deux vol. in-8°. Conrad Gesner cite une traduction latine antérieure à celle de Meibom par Herman Gogava

(1) *Archimedis Opera, cum Eutocii Ascalonitæ comm.* Oxonii, 1792, in-fol.

(2) *Jo. Meursii Opera omnia ex recens. Joan. Lami.* Florentiæ, 1741-1763, 12 vol. in-fol.

(*Bibliol. in Epitomen red. per J. J. Frisium*, p. 621 : c'est vraisemblablement une erreur. Nicomaque a écrit le premier livre, qui renferme le *Manuel harmonique*, pour une dame qui lui avait demandé de l'instruire dans la théorie de la musique. C'est dans ce livre qu'il rapporte l'anecdote de Pythagore qui, passant devant la boutique d'un forgeron, remarqua que les marteaux qui frappaient le fer faisaient entendre l'octave, la quinte et la quarte, et qui, après avoir pesé ces marteaux trouva que les différences de leurs poids étaient en raison des proportions numériques de ces intervalles; conte ridicule trop souvent répété, car ce ne sont pas les marteaux qui résonnent pendant le travail des forgerons, mais l'enclume.

Peu d'auteurs de l'antiquité ont donné lieu à des assertions aussi contradictoires que celles qu'on a répandues sur la nature du livre de Nicomaque. Meibom, dans sa préface concernant cet écrivain, dit qu'il est le seul auteur de musique suivant la doctrine de Pythagore dont le livre est parvenu jusqu'à nous. Cette observation manque d'exactitude, car Gaudence est aussi partisan de la doctrine des proportions du philosophe de Samos; mais c'est à tort que Requeno veut le réfuter sur ce point, en disant que tous les auteurs compris dans la collection de Meibom sont Pythagoriciens (*Saggi sul ristabilmento dell' arte armonica*, t. I, page 309), à l'exception de Bacchius; car sans parler d'Aristoxène, dont la doctrine est absolument opposée à celle de Pythagore, il n'y a rien dans Alypius qui ait quelque rapport avec celle-ci; enfin l'auteur, quel qu'il soit, du premier traité attribué à Euclide est aristoxénien, et la section du canon, connue sous le même nom, est conforme à la théorie de Ptolémée. Mais des contradictions si singulières de la part de deux savants qui s'étaient spécialement occupés de l'étude des écrivains grecs sur la théorie de la musique ne sont rien en comparaison de ce passage de l'*Histoire des mathématiques* de Montucla (tome I, part. 1, liv. V, page 319) concernant Nicomaque.

« Je n'ai qu'un mot à dire de son *Introduc-
« tion à la musique*. Elle m'a paru un des
« écrits sur ce sujet où il est le plus facile de pren-
« dre une idée de la musique ancienne. Au sur-
« plus Nicomaque est aristoxénien dans ce
« Traité : chose assez surprenante pour un
« géomètre. » Après avoir lu ces paroles, on serait tenté de croire que Montucla n'a pas même entrevu le livre dont il parle, car il aurait vu qu'il est entièrement rempli par l'exposition du système de l'harmonie universelle imaginé par Pythagore. Le cinquième livre du Traité de musique

de Boëce destiné à expliquer ce système, et les proportions des intervalles de sons, suivant la doctrine pythagoricienne, est emprunté au Manuel de Nicomaque, principalement aux fragments réunis sous le titre de second livre. Quelques auteurs ont cru, au contraire, que ces fragments ne sont que des extraits de Boèce, traduits en grec dans le huitième siècle.

NIDECKI (Thomas), compositeur polonais, né vers 1800, fut élève du Conservatoire de Varsovie, et apprit l'art d'écrire la musique sous la direction d'Elsner (*voyez* ce nom). Ayant obtenu du gouvernement de sa patrie une pension pour voyager, il se rendit à Vienne et y écrivit en 1825, pour le théâtre de Leopoldstadt, la musique du mélodrame *Der Wasserfall in Feinhein*; puis il composa le drame lyrique *Le Serment*. De retour en Pologne, il s'établit d'abord à Posen en 1837 et y publia divers ouvrages pour le chant et la musique instrumentale. Appelé à Varsovie en 1841, comme chef d'orchestre de l'Opéra, en remplacement de Kurpinski (*voy.* ce nom), il y fit preuve d'habileté dans ses fonctions. La musique religieuse est le genre auquel il s'attacha particulièrement. Sa première messe, avec chœur et orchestre, fut exécutée en 1848 chez les Franciscains de Varsovie. Sa deuxième messe (en *mi* bémol), fut chantée à l'église des Visitandines, dans la même année, et la troisième fut exécutée en 1849 dans la même église. Ces ouvrages paraissent être restés en manuscrit. Plusieurs ouvertures de Nidecki ont été entendues aussi dans les concerts qu'il dirigea : on cite particulièrement celle de son opéra intitulé *Gessner*. Cet artiste est mort à Varsovie en 1852.

NIEDERMEYER (Louis), compositeur et professeur de piano, est né à Nyon, canton de Vaud, près de Genève, le 27 avril 1802. Fils d'un professeur de musique né à Würzbourg, mais marié et fixé en Suisse, il apprit de son père les éléments de cet art. A l'âge de quinze ans, il fut envoyé à Vienne par ses parents, pour y compléter son instruction musicale. Pendant deux ans il reçut des leçons de Moscheles pour le piano, et Fœrster (*voyez* ce nom) lui enseigna la composition. Ce fut dans cette ville que Niedermeyer publia ses premiers essais, lesquels consistaient en morceaux de piano. En 1819, il s'éloigna de la capitale de l'Autriche pour se rendre à Rome, où il trouva dans les leçons de Fioravanti une bonne direction pour l'art d'écrire la musique vocale ; art trop négligé dans les écoles d'Allemagne et de France. Après une année environ passée à Rome, Niedermeyer partit pour Naples et y reçut un bon accueil de Zingarelli qui, disait-il, avait achevé de l'instruire dans l'art d'écrire pour les voix. Encouragé par Rossini, il fit représenter à Naples son premier opéra intitulé *Il Reo per amore*, qui fut joué au théâtre *del Fondo* avec quelque succès. De retour en Suisse en 1821, Niedermeyer vécut quelque temps à Genève comme professeur de piano et y écrivit quelques compositions, à la tête desquelles se place *Le Lac*, sorte de cantate à voix seule avec piano, écrite sur des vers de M. de Lamartine, dont le succès fut européen, et qui est encore un des plus beaux titres de gloire du compositeur ; car toutes les qualités désirables se trouvent réunies dans ce beau chant ; suavité de la mélodie, expression vraie des paroles, coloris pittoresque et distinction de l'harmonie. Arrivé à Paris vers 1823, Niedermeyer s'y fit connaître par quelques bonnes compositions pour le piano, et y fut accueilli par Rossini, dont l'influence lui ouvrit les portes du Théâtre Italien. Au mois de juillet 1828 on y joua *Casa nel bosco*, mélodrame de sa composition, dont le livret était traduit de l'opéra-comique intitulé *Une nuit dans la forêt*. Bien qu'applaudi par le petit nombre de spectateurs qui assistaient à la première représentation, cet ouvrage n'a pu se soutenir près des fanatiques *dilettanti* de ce théâtre, qui ne croyaient point alors qu'il eût d'autre musique possible que celle qui venait d'Italie. Il y avait cependant du mérite dans celle de Niedermeyer. Doux et timide, modeste, peu fait pour les luttes qu'il faut soutenir à Paris lorsqu'on veut s'y faire des succès, au milieu d'une foule d'industriels qui usurpent maintenant le nom d'artistes, ce compositeur prit en dégoût cette existence d'intrigue, et sur des propositions qui lui furent faites, il accepta, dans l'Institut d'éducation fondé à Bruxelles par M. Gaggia, les fonctions de professeur de piano, qu'il y remplit pendant dix-huit mois ; mais une situation semblable ne pouvait convenir à un artiste si distingué, car il n'y trouvait aucune occasion d'y déployer son talent. Niedermeyer comprit qu'il y userait sa jeunesse sans profit pour sa gloire, et le besoin de succès le ramena à Paris, où il publia plusieurs morceaux de musique instrumentale et vocale. Depuis longtemps il aspirait à écrire pour la première scène française : ses vœux furent enfin exaucés, et son grand opéra *Stradella* fut représenté en 1836, à l'Académie royale de musique. Accueillie avec quelque froideur par le public, jugée avec légèreté par les journaux, cette partition a beaucoup plus de valeur qu'on ne lui en a accordé. Tout le rôle de Stradella est bien senti, bien exprimé ; les formes de la mélodie sont en général d'une élégance exquise ; mais

peut-être cette qualité a-t-elle été plus nuisible qu'utile au succès de l'ouvrage ; car ce qui est fin et délicat échappe, dans les arts, au vulgaire appelé *le public*; celui-ci n'est sensible qu'à l'effet incisif; il n'est ému que par la force. D'ailleurs, Niedermeyer avait dedaigné les ressorts dont tout le monde se sert à Paris pour préparer les succès du théâtre ou réparer des échecs. Il avait respecté sa dignité d'artiste, et ce n'est point ainsi qu'on réussit de nos jours. Il est juste de dire que l'estime des connaisseurs lui a offert une honorable compensation des injustices de la foule, et que plusieurs morceaux de *Stradella*, exécutés dans les concerts, ont été justement applaudis. Plus tard l'ouvrage a été repris à l'Opéra et a été mieux compris par le public.

Après l'espèce d'échec éprouvé par Niedermeyer sur la scène française, sept années s'écoulèrent avant qu'il pût l'aborder de nouveau ; enfin, les portes du théâtre lui furent ouvertes de nouveau, et dans le mois de décembre 1844 il fit représenter à l'Opéra *Marie-Stuart*, en cinq actes, dont la partition renfermait de belles choses, des mélodies douces et poétiques, une romance exquise devenue populaire, mais où la force dramatique, nécessaire au sujet, faisait défaut. Habile à exprimer les vagues rêveries de l'âme, heureux alors dans l'inspiration de ses cantilènes, toujours fin, délicat, distingué, il lui manquait la puissance, l'éclat et l'énergie indispensables pour les grandes émotions. La partition de *Marie-Stuart* renferme cependant quelques bons morceaux d'ensemble au second et au troisième acte. A l'occasion de cet ouvrage, Niedermeyer fut décoré de la Légion d'honneur. Appelé à Bologne par Rossini, en 1846, pour adapter la musique de *La Donna del Lago* à un livret d'opéra français intitulé *Robert Bruce*, et pour composer quelques morceaux qui devaient combler les lacunes, il accepta ce travail ingrat ; mais la transformation ne fut point heureuse. L'ouvrage représenté au mois de novembre de la même année, ne réussit pas et disparut bientôt de la scène. Un intervalle d'environ sept années s'écoula encore avant que Niedermeyer pût essayer de prendre sa revanche de cet échec, car ce ne fut qu'au mois de mai 1853 qu'il put faire représenter son opéra *la Fronde*, ouvrage en cinq actes, où il y avait plus de force dramatique que dans les précédents, mais où les qualités distinctives du compositeur ne se montraient pas aussi bien. Pour qui connaissait la nature calme et douce de Niedermeyer, il était évident qu'il avait fait effort pour paraître énergique ; il avait publié le conseil du poëte : *Ne forçons pas no-*

tre talent. *La Fronde* fut accueillie avec froideur et ne vécut qu'un petit nombre de représentations. Ce fut le dernier essai de Niedermeyer dans la carrière de compositeur dramatique. Après cette nouvelle déception, il s'attacha à la réalisation du projet qu'il avait conçu depuis quelque temps de relever l'institution de musique religieuse fondée autrefois par Choron, et de s'y dévouer comme l'avait fait cet homme si heureusement doué. Les secours du gouvernement lui étaient nécessaires pour parvenir à son but : une première subvention annuelle de 5,000 francs lui fut accordée ; et les bons résultats qu'il obtint à l'aide de cette faible somme déterminèrent le gouvernement à créer un certain nombre de bourses de 500 francs pour les élèves les mieux organisés, et des diplômes de maître de chapelle et d'organistes pour les lauréats des concours. Incessamment préoccupé du soin d'améliorer la musique d'église, Niedermeyer se livra à des études spéciales sur ce sujet, et l'un des premiers fruits de ses travaux fut une *Méthode d'accompagnement du plain-chant* qu'il publia en collaboration avec M. d'Ortigue (1). Erreur d'un artiste distingué, cet ouvrage ne pourrait qu'entraîner les organistes dans une voie déplorable. Né protestant, Niedermeyer ne connaissait pas assez la véritable tradition du plain-chant pour le travail qu'il avait entrepris ; il s'est laissé égarer par de fausses idées auxquelles on a donné cours depuis 1830. L'association de Niedermeyer avec M. d'Ortigue se signala, vers le même temps, par la fondation d'un journal de musique religieuse qui parut en 1857 sous le titre *La Maîtrise*, et dans lequel il publia un certain nombre de morceaux de musique d'église. En 1858, il abandonna la part qu'il avait prise jusque-là à la direction de ce journal, dont M. d'Ortigue resta seul chargé. Niedermeyer est mort à Paris le 14 mars 1861, à l'âge de cinquante-neuf ans, laissant un fils et deux filles sans fortune.

Outre les ouvrages cités précédemment, cet artiste, dont le mérite fut très-supérieur à ce qu'on croit généralement, a écrit plusieurs messes, dont une à grand orchestre a été exécutée plusieurs fois à Saint-Eustache et dans d'autres églises, beaucoup de motets, hymnes, antiennes, etc. avec orgue ; des préludes pour cet instrument ; une grande quantité de mélodies parmi lesquelles on remarque *Le Lac*, *L'Isolement*, *Le Soir*, *L'Automne*, *La Voix humaine*, sur des poëmes de M. de Lamartine ; *La Ronde du Sabbat*, *Oceano nox*, *La Mer*, *Puisque ici-bas*, de M. Victor Hugo, *La Noce de Léonore*, *Une scène dans les Ap-*

(1) Paris, Heugel, 1855, gr. in-8°.

pennins, de M. Émile Deschamps, etc.; quelques chants en langue italienne. Des morceaux pour piano, dont un rondo brillant avec accompagnement de quatuor, des fantaisies et des thèmes variés.

NIEDT (Nicolas), organiste à Sondershausen et chancelier du prince, né vers le milieu du dix-septième siècle, mourut le 16 août 1700. Il était si pauvre qu'il ne laissa pas de quoi payer ses funérailles. Il a fait imprimer une année complète de musique d'église pour les dimanches et fêtes, sous ce titre: *Musicalische Sonn-und Festage Lust*, etc. (Joie musicale pour les dimanches et fêtes, à cinq voix et cinq instruments); Sondershausen, 1698, in-fol.

NIEDT (Frédéric-Erhardt), musicien savant, vécut dans la seconde moitié du dix-septième siècle, et mourut à Copenhague, en 1717. On a peu de renseignements sur sa personne; le lieu de sa naissance n'est même pas exactement connu, car Walther le place d'une manière indéterminée en Thuringe, et Forkel à Jéna. Tout ce qu'on sait, c'est qu'il remplit pendant quelques années les fonctions de notaire dans cette ville, et qu'il alla ensuite se fixer à Copenhague, où ses compositions furent applaudies, mais où sa causticité lui fit beaucoup d'ennemis. Il ne reste de tout ce qu'il a composé en Danemark que six suites d'airs pour trois hautbois ou violons et basse continue; Copenhague, 1708. Mais c'est surtout comme écrivain que Niedt mérite de fixer aujourd'hui l'attention des musiciens. On a de lui un traité des éléments de la musique; sous ce titre : *Musicalisches ABC zum Nutz en der Lehr und Lernenden* (A B C musical, à l'usage des instituteurs et des étudiants); Hambourg, 1708, in-4° obl. de 112 pages. Ce livre, divisé en 14 chapitres, est dépourvu de méthode; mais il a de l'intérêt parce qu'il renferme des airs à voix seule avec accompagnement de hautbois et de basse continue qui donnent une idée du mérite de l'auteur comme compositeur. Quelques années avant la publication des Éléments de musique, Niedt avait fait paraître un traité d'harmonie et de composition intitulé : *Musicalische Handleitung, oder gründlicher Unterricht, vermittels welchen ein Liebhaber der edlen Musik in kurzer Zeit sich so weit perfectioniren kann, dass er nicht allein den General-Bass noch denen gesetzten deutlichen und wenigen Regeln fertig spielen, sondern auch folglich allerlei Sachen selbst componiren, und ein rechtschaffner Organist und Musikus heissen kœnne* (Guide musical ou instruction fondamentale, au moyen de quoi un amateur de la noble musique peut se perfectionner lui-même en peu de temps, et non-seulement accompagner la basse continue d'après un petit nombre de règles claires et précises, mais aussi composer toute espèce de pièces, etc.); Hambourg, 1700, in-4°. Cette première partie de l'ouvrage fut réimprimée, à Hambourg, chez Benjamin Schiller, 1710, in-4° de 62 pages. J'ai douté longtemps de l'existence de la première édition, mentionnée par Adlung (*Musikalischen Gelahrtheit*, p. 228, 2ᵉ édit.), et par Forkel (*Allgem. Literatur der Musik*, page 351), parce que rien n'indique au titre de celle de 1710 qu'elle soit la deuxième; mais le catalogue de la bibliothèque de ce dernier (p. 26) m'a convaincu qu'elle est réelle. La deuxième partie de ce traité de composition et d'harmonie a paru sous ce titre : *Musicalischer-Handleitung anderer Theil, von der Variation des General-Basses, samt einer Anweisung, wie man aus einem schlichten General-Bass allerley Sachen, als Prœludia, Ciaconen, Allemanden, etc.* (De la manière de varier la basse continue, deuxième partie du Guide musical, etc.); Hambourg, 1706, in-4° de 21 feuilles. On trouve dans cette partie les différentes formes sous lesquelles on peut orner une basse simple. Elle contient aussi quelques préludes pour l'orgue ou le clavecin. Mattheson a publié une deuxième édition de cette seconde partie, avec des corrections, des notes, et y a ajouté les dispositions de soixante des principales orgues de l'Allemagne; Hambourg, Benjamin Schiller, 1721, in-4° de 204 pages. La troisième partie de l'ouvrage est intitulée : *Friederich-Erhardt Niedtens Musicalischer-Handleitung dritter und letzter Theil, handlend vom Contrapunct, Canon, Motteten, Choral, recitativ-stylo und Cavaten* (Troisième partie du guide musical, traitant du contrepoint, du canon, des motets, du choral, du style récitatif et des airs) (Œuvre posthume). Cette partie n'a pas été complètement achevée par l'auteur; suivant son plan, elle ne devait pas être la dernière. Mattheson, qui en fut l'éditeur, y a ajouté une préface, et a mis à la suite le traité de Raupach (*voyez* ce nom) concernant la musique d'église; Hambourg, 1717, in-4° de 68 pages. Le traité de Raupach a une pagination séparée.

NIEL (...), maître de musique à Paris, dans la première moitié du dix-huitième siècle, a composé pour l'Académie royale de musique (l'Opéra) la musique de l'opéra-ballet intitulé : *Les Voyages de l'Amour*. Cet ouvrage fut représenté en 1736. L'année suivante, Niel donna au même théâtre *Les Romans*, que Cambini remit en musique en 1776. En 1744, Niel a écrit les airs de vaudeville pour l'*École des Amants*, pièce de Fuselier.

NIEMANN (Albert), ténor allemand, né à Erxleben, près de Magdebourg, en 1831, est fils d'un aubergiste. Après avoir étudié la musique vocale à Magdebourg, il fut engagé comme choriste au théâtre de Dessau; puis il chanta, aux théâtres de Darmstadt et de Worms, les rôles de quelques opéras avec succès, et brilla particulièrement à celui de Halle par son intelligence de la scène. Bientôt sa réputation s'étendit, et il reçut des engagements pour quelques-uns des principaux théâtres de l'Allemagne. Appelé au service du roi de Hanovre, où il est encore au moment où cette notice est écrite (1862), il y jouit d'une faveur toute spéciale près de ce prince. C'est cet artiste que Richard Wagner a fait engager par l'administration de l'Opéra de Paris pour chanter le rôle de *Tannhauser*, lorsque cet ouvrage y fut mis en scène, en 1861. Nonobstant les orages qui éclatèrent pendant le petit nombre de représentations qu'obtint cet opéra, la belle voix de Niemann, sa chaleureuse diction dans le récitatif, et son intelligence dramatique, furent distinguées par le public; mais le dégoût qu'il avait éprouvé pendant ces représentations tumultueuses lui fit rompre son engagement et retourner à Hanovre. Suivant les renseignements qui me sont parvenus de cette ville, Niemann aurait abusé de la faveur dont il jouit près du roi pour molester le maître de chapelle Marschner avec qui il était en dissentiment sur certaines choses relatives au service de la cour, et aurait été cause de la détermination que prit ce compositeur distingué de donner sa démission de son emploi, laquelle fut bientôt suivie de sa mort.

NIEMECZER (C.-T.), harpiste et compositeur de la Bohême, vivait à Prague, dans les dernières années du dix-huitième siècle. On a gravé de sa composition : 1° Thèmes variés pour la harpe, op. 1, 2, 3; Prague, 1797, Breitkopf et Haertel. — 2° Sonates pour deux harpes, op. 4 ; ibid. — 3° Sonates pour harpe seule, op. 5 ; ibid.

NIEMEYER (Auguste-Hermann), professeur de théologie, naquit à Halle le 1er septembre 1754, y fit ses études et y fut d'abord maître de philosophie et professeur extraordinaire de théologie, puis eut le titre d'inspecteur du séminaire de théologie, à Halle. En 1787, on le choisit pour être directeur du séminaire pédagogique; en 1792, conseiller du consistoire, et enfin docteur en théologie et chancelier de l'université de Halle. Il est mort en cette ville, le 7 juillet 1828. Niemeyer est également estimé en Allemagne comme écrivain sur la théologie, la pédagogie, et comme auteur de poésies religieuses. Il a publié des pensées concernant l'influence des sentiments religieux sur la poésie et la musique, en tête de son poème d'oratorio *Abraham sur le mont Morin*, qui parut à Leipsick en 1777. Ce morceau a été traduit en hollandais dans le recueil qui a pour titre : *Taal-dicht-en Letterkundig Kabinet* (Cabinet de grammaire, de poésie et de littérature); Amsterdam, 1781, n° 1.

NIEMEYER (Jean-Charles-Guillaume), neveu du précédent, est né à Halle en 1780. Après avoir fait ses études sous la direction de son oncle, il a été nommé professeur à l'hospice des orphelins de Frank. En 1817, il a visité l'Italie et la Sicile. Il est mort à Halle au printemps de 1839. La Gazette musicale de Leipsick contient (t. 13, p. 873) un article de Niemeyer sur les transitions en musique. Il a publié un livre choral noté en chiffres, suivant la méthode de Natorp, sous ce titre : *Choralbuch in Ziffern*, in-4°; Halle, 1814. Une deuxième édition de ce recueil de mélodies chorales à trois voix, qui a été publiée en notation ordinaire, a paru dans la même ville en 1817; elle est intitulée : *Dreystimmige Choral-Melodienbuch in Noten*. Une troisième édition porte la date de 1825. M. Niemeyer s'est aussi exercé à composer des chorals dans les modes de l'ancienne tonalité grecque. Ces chorals, au nombre de *dix-neuf*, ont été publiés avec d'autres pièces, à Leipsick, en 1831, chez Breitkopf et Haertel. Dans l'année suivante il avait publié un recueil de cantiques latins chez les mêmes éditeurs.

NIEMTSCHER (François-Xavier), né à Saczka, en Bohême, vers le milieu du dix-huitième siècle, fut professeur de logique et de philosophie morale au gymnase de Kleinfelt, à Prague, où il vivait encore en 1808. Ami de Mozart, il a publié une notice de la vie de cet illustre compositeur, intitulée : *Leben des K. K. Kapellmeisters Wolfgang Gottlieb Mozart* (Vie du maître de la chapelle impériale W. Amédée Mozart); Prague, 1798, in-4° de 78 pages. Une deuxième édition de cette notice a paru à Prague et à Leipsick, en 1808, in-4°. Ce petit ouvrage a de l'intérêt par les renseignements qu'il fournit sur la mise en scène des opéras de Mozart écrits pour le théâtre de Prague.

NIEROP (Dirck-Rembrant Van), mathématicien hollandais, vécut à Amsterdam vers le milieu du dix-septième siècle. Il mourut en 1677. Au nombre de ses écrits on trouve celui qui a pour titre : *Wiskundige Musyka vertoonende de Oorsaecke van 't Geluyt, de redens der Zangtoonen konstig uytgereeckent*, etc. (La musique mathématique exposant la cause du son, le rapport des sons chantés, artistement calculés, et la facture des instruments de musique, etc.); Amsterdam, 1659, in-8° de 5 feuilles et demie.

NINI (ALEXANDRE), compositeur, est né en 1811 à Fano, dans les États romains. Élève de Ripini, maître de chapelle de cette ville, il commença à écrire, à l'âge de quatorze ans, des messes, des vêpres et des symphonies. En 1826, il fut nommé maître de chapelle de l'église de Montenovo et y demeura dix-huit mois; mais à la fin de 1827 il retourna à Fano, et au commencement de l'année suivante, il alla étudier le contrepoint au lycée musical de Bologne, sous la direction de Palmerini. Quelques mois après il fut rappelé dans sa ville natale pour y écrire une messe et des vêpres à grand orchestre qui furent exécutées à la chapelle de Lorette. Vers la fin de la même année il fit entendre une symphonie de sa composition au Casino de Bologne. En 1831, il saisit l'occasion de se rendre à Pétersbourg en compagnie d'un seigneur russe. Il vécut plusieurs années dans cette ville, y établit une école de chant italien et y publia quelques compositions vocales et instrumentales. De retour en Italie au commencement de 1837, il écrivit à Venise l'opéra intitulé *Ida della Torre*, qui y obtint quelque succès, et qui fut suivi, en 1839, de *La Marescialla d'Ancre*, représentée à Padoue, puis à Florence, Turin, Venise, Trieste, Rome, Gênes, et dans plusieurs autres villes de l'Italie, dans la même année, et de *Cristina di Scezia*, à Gênes, en 1840. Les autres ouvrages de Nini sont: *Margarita di York*, représenté à Venise en 1841; *Odalisa*, donné à Milan en 1842, et *Virginia*, à Gênes, dans l'année suivante. Après cette époque, les renseignements manquent sur la suite de la carrière de cet artiste.

NISARD (THÉODORE), pseudonyme. *Voyez* NORMAND (THÉODULE-ELZÉAR-XAVIER).

NISLE (....), corniste célèbre, naquit en 1737, à Geisslingen, dans le Wurtemberg, et fit ses études de musique à Stuttgard. Vers 1770, il entra au service du prince de Neuwied, en qualité de maître de concert. Vers la fin de 1782 il abandonna ce poste pour voyager. Arrivé à Stuttgard, il y accepta une place dans la chapelle ducale; mais l'inconstance de son caractère lui fit encore quitter cette position. Cependant le dérangement de sa santé l'obligea de s'arrêter à Hildburghausen en 1785 : il y mourut en 1788, laissant deux fils qui ont hérité de son talent. On ne connaît aucune composition sous le nom de cet artiste.

NISLE (DAVID), fils aîné du précédent, naquit à Neuwied en 1778. Dès l'âge de cinq ans il jouait du cor. Dans les concerts, son père le plaçait sur une table qui servait aussi à soutenir l'instrument. Plus tard, son habileté à se servir des sons bouchés était si grande, que bien qu'il n'eût qu'un cor en *mi* bémol, il jouait dans tous les tons avec des sons purs et égaux en force. Il accompagna son père dans ses derniers voyages. Après la mort de celui-ci, il resta quelque temps avec sa mère, puis il se remit en route avec son frère, corniste comme lui; mais arrivés à Rudolstadt, les deux frères se séparèrent, et David continua seul ses voyages. En 1798, il était attaché à la musique du prince de Wittgenstein-Berlebourg, en Westphalie. Ses études ayant achevé de développer son talent, il fut bientôt considéré comme l'émule de Punto. En 1806, il retrouva son frère à Vienne : ils se réunirent de nouveau et se rendirent en Hongrie, où ils étaient encore en 1809, attachés à la musique d'un M. de Vegh. Le projet qu'ils avaient formé de se rendre en Russie fut contrarié à cette époque par la guerre; ils se dirigèrent alors vers Trieste par la Slavonie, traversèrent l'Italie, et allèrent en Sicile. Depuis lors, on n'a plus eu de renseignements sur la personne de David, qui s'était encore séparé de son frère. Cet artiste ne paraît pas avoir écrit pour son instrument.

NISLE (JEAN-FRÉDÉRIC), frère puîné de David, est né à Neuwied, en 1782. Après avoir, ainsi que son frère, parcouru une partie de l'Allemagne comme virtuose, le dégoût qu'il éprouvait pour cette existence le fit s'arrêter à Rudolstadt, où il se livra à l'étude de l'harmonie, de la composition et du piano sous la direction de Koch; puis il alla à Rostock pour y publier ses premières productions, qui consistent en chansons, duos, trios pour cor, et sonates de piano. Son premier œuvre parut en 1798. On a vu, dans l'article précédent, comment il retrouva son frère à Vienne, en 1806, et la suite de ses voyages jusqu'en Sicile. Là, Jean Nisle se fixa à Catane, et y fonda une société de musique. Après y avoir passé près de vingt ans, occupé de composition et de travaux de professeur, il se sentit pressé par le désir de revoir sa patrie, et se mit en voyage; mais arrivé à Naples, il tomba malade. Sa convalescence dura près d'une année. Lorsqu'il crut avoir repris assez de force, il se dirigea vers l'Allemagne par la Suisse, et il arriva dans son pays en 1834. Deux ans après, il fit un voyage à Paris, puis à Londres, où il était encore en 1837. Depuis longtemps il avait abandonné le cor, son premier instrument, pour s'attacher au piano. Les compositions les plus connues de cet artiste sont : 1° Ouverture à grand orchestre (en *ré* mineur); Vienne, Haslinger. — 2° Quintettes pour violon, op. 21 et 30; ibid. — 3° Quatuors pour 2 violons, alto et basse; ibid. — 4° Trios pour deux violons et violoncelle; Naples, Girard. — 5° Duos pour deux violons, op. 13 et 18; Leip-

sick, Breitkopf et Hærtel; Vienne, Haslinger. — 6° Six solos pour violon; Naples, Girard. — 7° Quintette pour flûte, violon, alto, cor et violoncelle, op. 26; Vienne, Haslinger. — 8° Idem, pour flûte, violon, 2 altos et violoncelle, op. 27; ibid. — 9° Trios pour 2 cors et violoncelle, op. 2. Berlin, Schlesinger. — 10° Duos pour 2 cors, op. 4, 5; ibid. — 11° Trios pour piano, violon et cor, op. 20 et 24; Vienne, Haslinger. — 12° Duos pour piano et cor; Berlin, Schlesinger, Leipsick, Breitkopf et Hærtel; Naples, Girard. — 13° Divertissements et fantaisies pour le piano. — 14° Chansons allemandes et italiennes.

NISSEN (George-Nicolas DE), conseiller d'État du roi de Danemark, chevalier de l'ordre de Danebrog, né à Hardensleben, en Danemark, le 27 janvier 1765, épousa la veuve de Mozart, et pendant plus de vingt-cinq ans s'occupa de recueillir et de mettre en ordre des matériaux authentiques pour servir à l'histoire de la vie et des travaux de ce compositeur célèbre. Il mourut avant que l'ouvrage fût imprimé, le 24 mars 1826; mais sa veuve fit paraître le résultat de son travail, sous ce titre : *Biographie W. A. Mozart's. Nach Originalbriefen, Sammlungen alles über ihn geschriebenen, mit vielen neuen Beilagen, Steindrücken, Musikblættern und einem Fac-Simile* (Biographie de W. A. Mozart, d'après des lettres originales, etc.); Leipsick, 1828, in-8° de 702 pages. L'ouvrage de Nissen est précédé d'une préface de 44 pages par le docteur Feuerstein, de Pirna. On trouve dans le volume plusieurs planches de musique et autres, ainsi que des portraits de Mozart et de sa famille. Dans la même année, il a paru un supplément à cette biographie intitulé : *Anhang zu Wolfgang Amadeus Mozart's Biographie*; Leipsick, in-8° de 219 pages. Ce supplément renferme divers catalogues des œuvres de Mozart, et l'appréciation de ses compositions, de son talent et de son caractère. On ne peut considérer cet intéressant recueil de matériaux comme une biographie véritable, car la forme historique y est à chaque instant interrompue, et les vues du narrateur manquent souvent d'élévation; cependant l'ouvrage n'en est pas moins précieux, à cause de l'authenticité des documents qu'il renferme, particulièrement la correspondance du grand artiste et de sa famille.

NISSEN (Henriette), *V.* SALOMAN (Mme).

NITHART (Le seigneur), appelé Neidhardt dans quelques anciens manuscrits, fut un célèbre *Minnesinger* (chanteur d'amour) qui vécut vers la fin du douzième siècle, et dans la première moitié du treizième. Il y a quelque incertitude sur la partie de l'Allemagne où il vit le jour; cependant les recherches érudites de Hagen (*Minnesinger, deutsche Liederdichter*, etc., th. IV. p. 435-442) l'ont conduit à établir d'une manière satisfaisante que ce poëte musicien était Bavarois, et qu'il appartenait à la famille des barons *Fuchs* de Franconie et de Souabe. Il tenait de sa mère en propriété une seigneurie appelée *Rinwenthal*. Les rapprochements de diverses autorités font voir que Nithart était chevalier, qu'il se croisa, et qu'il assista au siège et à la prise de Damiette (1219), où il était vraisemblablement dans le corps d'armée conduit par le duc d'Autriche Léopold VII. La dernière mention de l'existence de Nithard recueillie par Hagen est de 1234 : le savant archéologue pense que c'est vers ce temps qu'il a composé la plupart de ses chants. Les chansons notées composées par Nithard se trouvent dans plusieurs manuscrits du quatorzième et du quinzième siècles : Hagen en a publié deux d'une belle notation d'après un manuscrit de la bibliothèque de Francfort-sur-le-Mein, et trente-deux autres tirées d'un manuscrit intéressant du quinzième siècle que lui-même possédait. (*Loc. cit.* th IV, p. 770, 845 et p. 846-852).

NITSCH (Pierre), musicien allemand du seizième siècle, a fait imprimer de sa composition : 1° *Teutsche Lieder des Morgens und Abends*, etc. (Chansons allemandes pour être chantées le matin et le soir, avant et après le repas); Leipsick, 1543. — 2° *Teutsche und lateinische Lieder mit 4 Stimmen* (Chansons allemandes et latines à 4 voix); ibid., 1573, in-8°.

NITSCHE (Jean-Charles-Godefroid), organiste à Sprottau, est né le 22 octobre 1808 à See, près de Niasky, cercle de Rotembourg, en Lusace. Après avoir fréquenté les écoles primaires jusqu'à l'âge de treize ans, il fut envoyé en 1821 chez le *cantor* Bessert, à Kahlfurth, près de Gœrlitz, chez qui il se prépara à l'enseignement élémentaire; il suivit ensuite les cours de l'école normale à Bunzlau, pendant les années 1826-1828. Il y fut employé en 1829 et 1830 à enseigner l'orgue aux séminaristes, puis il fut appelé à Grunberg, en qualité d'instituteur; mais le désir d'augmenter ses connaissances musicales lui fit prendre la résolution d'aller à Berlin fréquenter l'institut royal de musique d'église, et il obtint à cet effet une pension du gouvernement. Les leçons de l'organiste Guillaume Bach et des professeurs Grell et Dreschke complétèrent son instruction, et il reçut des conseils de M. Marx (*V.* ce nom) pour l'harmonie. Lorsque ses études furent terminées, Nitsche accepta en 1837 les places d'instituteur et d'organiste à

Sprottau : il les occupait encore en 1860. On a imprimé de sa composition : 1° Livre choral général pour les églises et les écoles catholiques, à l'usage des provinces de Lusace et de Silésie, à 4 voix avec des préludes et des versets pour l'orgue; Berlin, Bechtold et Cie. — 2° Recueil de 120 cantiques à 2 voix ; ibid. — 3° Chants à 2 voix pour les écoles; Grunberg, Siebert. — 4° Supplément des chants à 2 voix; Grunberg, Levyson. — 5° Douze chants funèbres composés pour un chœur de voix mêlées; Grunberg, Fr. Weiss.

NIVERS (GUILLAUME-GABRIEL), prêtre de Paris, naquit dans un village près de Melun, en 1617. Après avoir fait ses études au collège de Meaux, il entra au séminaire de Saint-Sulpice, pour y suivre un cours de théologie. Dans son enfance il avait été enfant de chœur à Melun, et avait appris la musique dans la maîtrise de la collégiale de cette ville. Arrivé à Paris, il y prit des leçons de clavecin de Chambonnières. En 1640 il obtint la place d'organiste de l'église de Saint-Sulpice; deux ans après il entra dans la chapelle du roi en qualité de ténor. En 1667, la place vacante d'organiste du roi lui fut donnée, et quelques années plus tard il eut le titre de maître de la musique de la reine. On n'a point de renseignements sur l'époque précise de la mort de ce musicien savant et laborieux, mais on sait qu'il vivait encore en 1701, car il a donné dans cette année une approbation à la nouvelle édition du Graduel et de l'Antiphonaire romain, imprimés par Chr. Ballard : il était alors âgé de quatre-vingt-quatre ans. La liste de ses ouvrages est nombreuse; voici ce que j'en ai pu recueillir : 1° *La Gamme du si; Nouvelle Méthode pour apprendre à chanter sans muances*; Paris, Ballard, 1646, in-8°. La méthode de solmisation par les muances était encore en vogue lorsque Nivers fit paraître ce petit livre, quoique plusieurs musiciens eussent fait des efforts pour l'abolir depuis la seconde moitié du seizième siècle. Le peu d'étendue de ce livre et la simplicité de la méthode exercèrent beaucoup d'influence en France sur la réforme à ce sujet. Une deuxième édition de la Gamme du si fut publiée chez Ballard, en 1661, in-8° obl. Une troisième parut en 1860, in-8° obl. Celle-ci porte le titre de *Méthode facile pour apprendre à chanter en musique*. Une quatrième édition fut publiée, sans nom d'auteur, sous ce titre : *Méthode facile pour apprendre à chanter en musique : par un célèbre maître de Paris* (V. LE MAIRE), Paris, 1696, petit in-4° obl. de 28 pages. — 2° *Méthode pour apprendre le plain-chant de l'église*; Paris, Ballard, 1667, in-8° obl. Une deuxième édition de cet ouvrage a paru chez Christophe Ballard, en 1679, in-8°; une troisième a été publiée dans la même maison, 1698, petit in-8°, et une quatrième en 1711, in-12. On la trouve aussi, sans nom d'auteur, dans un petit volume intitulé : *Trois Nouvelles Méthodes pour le plain-chant;* Paris, 1685, in-8° obl. La première de ces méthodes est celle de Nivers ; la deuxième a pour titre : *Méthode particulière du chant ecclésiastique;* et la troisième : *Rituel du chant ecclésiastique*. Ces deux dernières sont également sans nom d'auteur. Je crois qu'il y a d'autres éditions de ce volume. — 3° *Traité de la composition de musique;* Paris, 1667, in-8°; 2me édition; Paris, Ballard, 1688, in-8°. Ce livre a été aussi réimprimé avec une traduction hollandaise en regard, faite par E. Roger, libraire à Amsterdam, 1697, in 8° de 112 pages, avec des planches gravées. — 4° *Dissertation sur le chant grégorien par le sieur Nivers, organiste de la chapelle du roy, et maistre de la musique de la Reyne;* à Paris, aux dépens de l'autheur, 1683, in 8° de 216 pages. On voit par le titre de cet ouvrage que Nivers avait cessé d'être organiste de l'église de Saint-Sulpice en 1683. La dissertation sur le chant grégorien est un ouvrage rempli de savantes recherches : les écrivains sur cette matière peuvent le consulter avec fruit. Nivers y a rassemblé beaucoup d'autorités anciennes fort importantes. Il possédait une connaissance parfaite du chant ecclésiastique, et il en a donné des preuves dans les éditions qu'il a publiées du graduel et de l'antiphonaire, et dans d'autres recueils dont les titres suivent. — 5° *Chants d'église à l'usage de la paroisse de Saint-Sulpice;* Paris, Ballard, 1656, in-12°. — 6° *Graduale romanum juxta missale Pii Quinti pontificis maximi authoritate editum. Cujus modulatio concinne disposita; in usum et gratiam monalium ordinis Sancti Augustini. Operâ et studio Guillelmi Gabrielis Nivers, christianissimi regis capellæ musices nec non ecclesiæ Sancti Sulpicii parisiensis organistæ;* Paris, chez l'auteur, 1658, in-4°. — 8° *Antiphonarium romanum juxta Breviarium Pii Quinti*, etc.; ibid, 1658, in-4°. Une deuxième édition de ce graduel et de cet antiphonaire a été publiée à Paris, chez l'auteur, en 1696, 2 vol. in-4°. — 8° *Passiones D. N. J. C. cum benedictione cerei paschalis;* Paris, Ballard, 1670, in-4°. Une deuxième édition de ces offices du dimanche de la Passion a été publiée chez le même, en 1723, in 4°. — 9° *Leçons de Ténèbres selon l'usage romain*; Paris, in-4°. Ces deux derniers recueils ont été réunis en un seul, sous ce titre : *Les Passions avec l'Exultet et les*

Leçons de Ténèbres de M. Nivers; Paris, Christophe Ballard, 1689, in-4°. — 10° *Chants et motets à l'usage de l'église et communauté des dames de la royale maison de Saint-Louis, à Saint-Cyr*; Paris, Chr. Ballard, 1692, in-4° obl. Une deuxième édition a paru sous ce titre : *Chants et motets à l'usage de l'église et communauté des dames de la royale maison de Saint Louis, à Saint-Cyr*, mis en ordre et augmentés de quelques motets par Clerembault; Paris, 1723, 2 vol. in-4° obl. — 11° *Livre d'orgue contenant cent pièces de tous les tons de l'église, par le sieur Nivers, maître compositeur en musique et organiste de l'église Saint-Sulpice de Paris*; Paris, chez l'auteur, 1665, in-4° obl. Ces pièces sont d'un bon style, d'une harmonie correcte, et rappellent les ouvrages des organistes allemands du dix-septième siècle. On trouve, au commencement du volume, une instruction sommaire sur les tons de l'église, et sur le mélange des jeux de l'orgue. — 12° *Deuxième livre d'orgue*, etc.; Paris, 1671, in-4° obl. — 13° *Troisième livre d'orgue des huit tons de l'église*, ibid, 1675, in-4° obl. Les autres livres de pièces d'orgue de Nivers ont été publiés à des époques plus rapprochées : La Borde en porte le nombre à douze, et les auteurs du *Dictionnaire historique des musiciens* (Paris, 1810-1811), l'élèvent à quinze; je n'ai vu que les trois que je cite.

NOACK (Chrétien-Frédéric), docteur en philosophie, et directeur d'une maison d'éducation à Leipsick, est né en 1782, à Langensalza. Il a publié des chants à voix seule avec accompagnement de piano, à Leipsick, chez Breitkopf et Hærtel.

NOBLET (Charles), claveciniste de l'Opéra et organiste de plusieurs églises de Paris, naquit en cette ville dans la première moitié du dix-huitième siècle. Il obtint sa retraite de l'Opéra en 1762. On a gravé de sa composition, en 1754 et 1756, deux livres de pièces de clavecin. Il a fait exécuter, au Concert spirituel, un *Te Deum* et quelques cantates. On connaît aussi sous son nom plusieurs morceaux de musique d'église en manuscrit.

Un artiste de même nom, et vraisemblablement de la même famille, était attaché, en 1833, comme bugle *solo* à la musique d'une des légions de la garde nationale de Paris, et a publié une *Méthode nouvelle pour le bugle à clefs*, et trois recueils de morceaux pour un et deux bugles.

NOCETTI (Flaminio), musicien italien du seizième siècle, est cité dans le catalogue de Parstorff (page 1), comme auteur de messes à 8 voix. Cerreto parle aussi de ce compositeur dans sa *Pratica musicale*.

NOCHEZ (...), élève des célèbres violoncellistes Cervetto et Abaco, voyagea quelque temps en Italie, puis entra à l'Opéra-Comique de Paris, où il ne resta pas longtemps, ayant été admis à l'orchestre de l'Opéra en 1749. En 1763, il entra dans la musique de la chambre et de la chapelle du roi. Retiré en 1799, après cinquante ans de service, il est mort à Paris dans l'année suivante. Cet artiste est auteur de l'article *Violoncelle* qui se trouve dans l'*Essai sur la Musique de La Borde* (t. 1, pages 309-323).

NODARI (Joseph-Paul), musicien né à Brescia dans la seconde moitié du seizième siècle, s'est fait connaître par la composition d'un ouvrage intitulé : *Meliflorus concentus in psalmi di David a quattro voci*; Venezia, app. Ricc. Amadino, 1605, in-4°.

NOEBE (...), facteur d'instruments à Dresde, se trouvait à Nuremberg en 1796, et y construisit des harmonicas en lames d'acier, qu'on jouait en frottant ces lames avec deux archets, après avoir fixé l'instrument à une table par une vis de pression.

NOEDING (Gaspard), inspecteur des écoles à Marbourg, est né le 12 janvier 1784. Il s'est fait connaître par quelques ouvrages au nombre desquels on remarque celui qui a pour titre : *Johann Heinrich Vœller's, instrumentenmachers in Cassel, Lebenbeschreibung* (Notice sur la vie de Jean-Henri Vœller, facteur d'instruments à Cassel), Marbourg, 1823, in-8°.

NOËL (N.), maître de musique à Paris vers la fin du dix-septième siècle, a publié les ouvrages suivants de sa composition : 1° *Motets et élévations pour les Sacrements, la sainte Vierge et pour les principales festes de l'année, à une et deux voix avec la basse continue, propres pour les dames religieuses*, Paris, in-8° obl. — 2° *Motets pour les principales festes de l'année à une voix seule avec la basse continue et plusieurs petites ritournelles pour l'orgue ou les violes*, Paris, Ballard, 1687, in-4° obl.

NOEL DE PIVIER (Nicolas-Benoit), né à Trèves vers 1660, d'une famille française, a soutenu, le 12 décembre 1681, à l'université de Francfort, une thèse qui a été publiée sous ce titre : *Dissertatio inauguralis de Tarantismo*; Francfort, 1681, in-4° de 39 pages.

NOELLI (Georges), musicien au service du duc de Mecklenbourg-Schwerin vers 1780, était né en Allemagne dans la première moitié du dix-huitième siècle. Élève de l'inventeur du pantalon (Hebenstreit), il jouait avec talent de cet instrument difficile. Geminiani avait été son premier maître de contrepoint; il prit ensuite pen-

dant six ans des leçons de Hasse, à Dresde, et du père Martini, à Bologne. Il parcourut l'Italie, l'Angleterre, la France et l'Allemagne. A Londres il reçut des conseils de Haendel; à Hambourg, il se lia d'une étroite amitié avec Ch.-Ph.-Emmanuel Bach, dont il avait adopté le style dans ses compositions. En 1782, il fit un second voyage en Italie, et mourut à Ludwigslust en 1789. Ses compositions sont restées en manuscrit, particulièrement dans le magasin de Westphal, à Hambourg, où l'on trouvait sous son nom plusieurs symphonies, des quatuors et des trios pour le violon et pour la flûte.

NOETZEL (Chrétien-Frédéric), musicien de ville et organiste à Schwarzenberg, en Saxe, est né dans ce lieu le 11 juillet 1780. Il a publié des pièces d'orgue, des sonates de piano, et trois livres d'écossaises et de montferrines; Dresde, Arnold.

NOFERI (Jean-Baptiste), violoniste distingué, né en Italie dans la première moitié du dix-huitième siècle, a fait imprimer de sa composition, depuis 1763, à Amsterdam, Berlin et Londres, quatorze œuvres de duos, trios et sonates pour la guitare. Il a laissé en manuscrit quelques concertos pour le violon.

NOHL (Le docteur Louis), professeur actuel de musique (1862) à l'université de Heidelberg, est auteur des ouvrages intitulés : 1 *W. A. Mozart. Ein Beitrag zur Aesthetik der Tonkunst* (W. A. Mozart. Essai pour l'Esthétique de la musique); Heidelberg, Bangel et Schmitt, 1860, gr. in-8° de 82 pages. — *Der Geist der Tonkunst* (L'esprit de la musique). Francfort, J. D. Sauerlænder, 1861, in-8° de 246 pages. Ces écrits ont pour but de mettre en relief les qualités des maîtres considérés comme classiques, et de faire voir que la valeur de leurs œuvres est d'autant plus élevée que les tendances religieuses de ces maîtres sont plus prononcées. La religion catholique lui semble une source plus poétique d'idées que le protestantisme : cette considération est d'une parfaite justesse, quoique Bach et Haendel aient mis incontestablement le caractère de la grandeur dans leurs productions.

NOHR (Chrétien-Frédéric), maître de concert et virtuose sur le violon, attaché au service du duc de Saxe-Meiningen, né en 1800, à Langensalza, dans la Thuringe, montra dès son enfance un goût passionné pour la musique, mais n'eut d'autre guide que lui-même pour en apprendre les éléments. Son père, ouvrier drapier, était un peu musicien, mais trop occupé de ses travaux pour donner des soins à l'éducation musicale du jeune Nohr. Toutefois il lui fit commencer l'étude de la flûte et du violon. Lorsque l'enfant eut atteint l'âge de huit ans, le père et le fils entreprirent un long voyage comme musiciens ambulants. Dans cette excursion, Nohr eut la bonne fortune d'être remarqué par la généreuse princesse de Lobenstein, qui le confia à Linner, musicien de ville, pour lui donner de l'instruction dans son art. A l'âge de quinze ans, Nohr entra comme hautboïste dans la musique du régiment de Saxe-Gotha, et fit en cette qualité la campagne des armées alliées contre la France. Le hautbois ayant fatigué sa poitrine, il abandonna cet instrument pour la flûte. En 1821, il obtint son congé avec une pension. Dès ce moment, il put se vouer en liberté à l'art pour lequel il était né. Spohr devint son professeur pour le violon; il reçut aussi des leçons de Grund et de Bærwolff; enfin, Hauptmann lui enseigna l'harmonie, et Burbach lui donna quelques leçons de contrepoint. En 1823, il fut nommé musicien de la chambre à la cour de Gotha, où il se fit estimer comme soliste et comme professeur. En 1825, il brilla par son talent dans des concerts donnés au théâtre de Francfort et à Darmstadt. Après l'extinction de la maison de Gotha, le duc de Cobourg voulut attacher Nohr à sa musique, mais celui-ci préféra l'offre qui lui était faite d'entrer comme maître de concert chez le duc de Saxe-Meiningen. Depuis lors il a fait plusieurs voyages en 1828 et 1833, et a brillé par son talent de violoniste à Munich, à Leipsick, et dans plusieurs autres villes importantes. Ses opéras *Die Alpenhirt* (Le Pâtre des Alpes), *Liebeszauber* (Le Philtre), et *Die wunderbaren Lichter* (Les Lumières miraculeuses), ont été représentés avec succès en 1831, 1832 et 1833, à Meiningen, Gotha et Leipsick. On a gravé de la composition de cet artiste : 1° Quintette pour 2 violons, 2 altos et violoncelle, op. 7, Offenbach, André. — 2° 1re symphonie à grand orchestre, op. 1, Leipsick, Peters. — 3° Pot-pourri pour flûte, hautbois, clarinette, cor et basson, op. 3, Leipsick, Breitkopf et Hærtel. — 4° Deux quatuors pour 2 violons, alto et basse, op. 4, Leipsick, Peters. — 5° Chansons allemandes avec accompagnement de piano, op. 2, 5 et 9, Leipsick et Berlin. — 6° Chants à quatre voix d'hommes, op. 12, Munich, Falter.

Mme Nohr, femme du précédent, née à Leipsick, et mariée en 1835, a brillé comme harpiste dans les concerts.

NOINVILLE (Jacques-Bernard DE). *Voyez* DUREY DE NOINVILLE.

NOLA (Jean-Dominique DE). Il est vraisemblable que *Nola* n'est pas le nom de ce musicien, mais celui du lieu où il était né; car la désignation des personnes par l'endroit où elles

avaient vu le jour s'est conservée jusqu'à la fin du seizième siècle. Quoi qu'il en soit, il fut maître de chapelle de l'église des Annonciades, à Naples, et il vivait encore dans cette ville en 1575, ainsi que le prouve son recueil de motets à 5 et 6 parties, pour être chantés ou joués avec les instruments. Cet ouvrage a pour titre : *D. Joannis Dominici juvenis à Nola Magistri Cappellæ Sanctissimæ Annunciatæ Neapolitanæ cantiones, vulgo Motecta appellatæ, quinque et sex vocum viva voce, ac omnis generis instrumentis cantatu commodissimæ, quam novissimè editæ liber primus. Venetiis, apud Josephum-Gullelmum Scottum* 1575. On trouve aussi sous son nom à la Bibliothèque de Munich : 1° *Canzone villanesche a 3 voci* ; Venise, 1545. — 2° *Villanelle alla Napolitana a 3 e 4 voci*, ibid., 1570, in-4°. Le recueil intitulé *Primo libro delle Muse a 4 voci* ; *Madrigali ariosi di Antonio Barré, ed altri diversi autori*, Rome, 1555, contient des morceaux de Jean-Dominique de Nola, et l'on en trouve aussi dans celui qui a pour titre : *Spoglia amorosa, Madrigali a 5 voci di diversi eccellentissimi musici, nuovamente posti in luce*, Venise, chez les héritiers de Jérôme Scotto, 1585.

NOLLET (L'abbé JEAN-ANTOINE), savant physicien, naquit en 1700 à Pimpré, près de Noyon, fit ses études au collège de Beauvais, et les termina à Paris. Il fut professeur de physique expérimentale au collège de Navarre, puis de l'école d'artillerie de la Fère, et de celle de Mézières. Il mourut à Paris, le 24 avril 1770. Ce savant a fait insérer dans les mémoires de l'Académie des sciences de Paris (année 1743, p. 199) un *Mémoire sur l'ouïe des poissons et sur la transmission des sons dans l'eau*.

NONOT (JOSEPH-WAAST-AUBERT), né à Arras en 1753, apprit sans maître à jouer du clavecin et de l'orgue. A l'âge de dix-huit ans, il se rendit à Paris, où un organiste nommé *Leclerc* acheva son éducation musicale. De retour à Arras, il y fut nommé organiste de la cathédrale ; mais pendant les troubles de la révolution il se retira en Angleterre, où l'enseignement lui offrit des ressources. Après la paix d'Amiens, il rentra en France, et se fixa à Paris, où il est mort en 1817. Il a composé quatre symphonies à grand orchestre, trois concertos de piano, et quelques sonates pour cet instrument. On a aussi sous son nom : *Leçons méthodiques pour le piano* ; Paris, Naderman.

NOORT (SYBRAND VAN), organiste de la vieille église d'Amsterdam, dans les premières années du dix-huitième siècle, était considéré comme un des artistes les plus habiles de son temps. Il a publié un recueil de sonates pour flûte et basse continue, sous le titre de : *Mélange italien* ; Amsterdam (sans date).

NOPITSCH (CHRISTOPHE-FRÉDÉRIC-GUILLAUME), chantre à Nordlingue, naquit le 4 février 1758, à Kirchensittenbach, près de Nuremberg. Après avoir reçu des leçons d'orgue et d'accompagnement chez Sichenkels, organiste de cette ville, il alla faire à Ratisbonne, chez Riepel, des études de composition qu'il acheva sous la direction de Beck, à Passau. D'abord directeur de musique à Nordlingue, il changea en 1800 ses fonctions en cette qualité contre celles de *cantor* ou directeur de l'école de cette ville. On a sous son nom : *Versuch einer Elementarbuchs der Singkunst ; vor trivial und Normalschulen systematisch entworfen* (Essai d'un livre élémentaire sur l'art du chant, à l'usage des écoles populaires et normales) ; Nuremberg, 1784, in-4° de 35 pages. Une deuxième édition de cet écrit a paru à Manheim, chez Heckel. Nopitsch a aussi publié des mélodies sur les poésies de Burger, de Ramler et de Stolberg, Dessau, 1784 ; une élégie sur des paroles de Schubart, Augsbourg, 1783, et quelques sonates pour le clavecin. On cite aussi un oratorio qu'il composa en 1787. Il est mort à Nordlingue au mois de mai 1824.

NORCOME (DANIEL), dont le nom est écrit NORCUM dans des documents authentiques, fut clerc et chantre de la chapelle royale de Windsor, sous le règne de Jacques Ier (1). Il fut aussi maître de chant de l'école de cette résidence. On voit dans les comptes de la chapelle royale de Bruxelles, aux archives du royaume de Belgique, que ce musicien naquit à Windsor en 1576, qu'il fut exilé en 1602, pour cause de religion, qu'il entra alors dans la chapelle des archiducs gouverneurs des Pays-Bas, en qualité d'instrumentiste, et qu'il s'y trouvait encore en 1647. Il est auteur du madrigal à cinq voix : *With Angels face and brightness*, qui a été inséré par Morley dans la collection intitulée : *The Triumph of Oriana to 5 and 6 voyces, composed by several authors* ; Londres, 1601. C'est un morceau bien écrit, qui prouve que Norcome avait une instruction musicale très-solide.

NORDBLOM (J. E.), professeur de chant et compositeur suédois, vivait à Stockholm en 1847. Ses compositions vocales jouissent d'une grande estime dans sa patrie. Suivant les renseignements qui me sont parvenus, sa musique

(1) V. Hawkins, *a general History of the science and practice of Music*, tome III, p. 405.

réunit les qualités de l'originalité, de la pureté du style et de l'élégance de la forme. On ne peut faire un plus bel éloge : puisse-t-il être mérité. M. Nordblom a publié une méthode de chant qui passe en Suède pour excellente.

NORDMARK (ZACHARIE), savant suédois, professeur à l'université d'Upsal, vers la fin du dix-huitième siècle, est auteur d'un mémoire intitulé : *Dissertatio de imagine soni seu echo*; Upsal, 1793.

NORDT (WOLFGANG-HENRI), facteur d'orgues à Frankenhausen, dans la principauté de Schwartzbourg-Rudolstadt, naquit en cette ville, dans les dernières années du dix-septième siècle. La Thuringe et les pays circonvoisins lui doivent beaucoup d'instruments d'une bonne qualité. Néanmoins il ne s'enrichit pas, et dans sa vieillesse il connut le besoin. Il est mort à Frankenhausen, en 1754. Le premier ouvrage sorti de ses mains est un orgue de 26 jeux, 3 claviers à la main et pédale, qu'il construisit à Sondershausen, en 1724. Ce qui distingue cet instrument de ceux du même genre est un registre qui opère la transposition en transportant tout le mécanisme du clavier un demi-ton plus bas. Les autres orgues connues de Nordt ont été construites en 1728, 1734, 1740, 1749 et 1751.

NORDWALL (ANDRÉ O.), étudiant de l'université d'Upsal, a fait imprimer une thèse académique sur la vitesse du son, intitulée : *Dissertatio de sono simplici directo*; Upsal, 1779, in-4°.

NORMAND (L'abbé THÉODULE-ÉLZÉAR-XAVIER), connu dans la littérature musicale sous le pseudonyme de *Théodore Nisard*, est né le 27 janvier 1812, à Quaregnon, près de Mons (Hainaut). Il est fils d'un Français qui exerçait alors dans cette commune la profession d'instituteur, et qui, quelques années après, obtint du roi Louis XVIII une charge de commissaire-priseur, à Lille. C'est dans cette ville que M. Normand, encore enfant, commença ses études littéraires au collége, et apprit la musique à l'académie. Après la première année, ses progrès avaient été si rapides, qu'il fut en état d'aller concourir à Cambrai pour une place d'enfant de chœur à la cathédrale, et qu'il l'obtint. Il y continua ses études classiques, et parvint en peu de temps à lire avec facilité toute espèce de musique. Vers cette époque (1823), Saint-Amand, bon violoncelliste et compositeur, élève de l'auteur de cette *Biographie universelle des musiciens*, se fixa à Cambrai et donna des leçons de violoncelle au jeune Normand qui, plus tard, continua l'étude de cet instrument à l'école de musique de Douai, et obtint des prix dans les années 1827,

1828 et 1829. Après avoir achevé sa rhétorique et sa philosophie, il prit la résolution de se vouer à l'état ecclésiastique, et, sur les instances d'un ami, il se rendit au séminaire de Meaux en 1832, pendant que le choléra exerçait ses ravages à Paris et dans les villes environnantes. Atteint lui-même par ce fléau, il ne se rétablit qu'avec peine et ne put retrouver la santé que dans son pays natal. Admis au séminaire de Tournai, il y resta trois ans, puis il fut ordonné prêtre par l'évêque de ce diocèse, le 19 décembre 1835, et envoyé comme vicaire à Seneffe, dans le district de Nivelles. Au mois de septembre 1839, il a reçu sa nomination de principal du collége d'Enghien.

Les études théologiques de M. l'abbé Normand l'avaient obligé de suspendre la culture de la musique. Quelques leçons d'harmonie qu'il reçut de Victor Lefebvre, brillant élève du Conservatoire de Paris, enlevé trop tôt à l'art, développèrent en lui le goût de cette science; il se livra sérieusement à son étude dans les livres de Catel, de Langlé, d'Abrechtsberger, de Reicha et d'autres, et des principes qu'il y puisa il composa un système mixte qu'il a exposé dans un ouvrage qui a pour titre : *Manuel des organistes de la campagne*; Bruxelles, Detrie-Tomson, 1840, in-fol. oblong. Cet ouvrage contient aussi une instruction sur le plain-chant, sur l'orgue, le mélange de ses jeux, l'accompagnement du chant, des pièces d'orgue, des fugues, etc. Puis il fit paraître (août 1840) *Le bon Ménestrel, choix de romances à l'usage des maisons religieuses d'éducation*. M. l'abbé Normand, qui s'est aussi fait connaître comme écrivain par une *Histoire abrégée de Charlemagne*, fut un des rédacteurs de la *Revue de Bruxelles*, où il a fait insérer plusieurs morceaux, entre autres des articles intitulés : *De l'influence de la Belgique sur l'origine et les progrès de la musique moderne* (Revue de Bruxelles, novembre 1837 et avril 1838), sous le pseudonyme Th. Huysman.

En 1842 on retrouve M. l'abbé Normand à Paris dans la position de second maître de chapelle et d'organiste accompagnateur de l'église Saint-Gervais, sous le nom de *Théodore Nisard*. C'est sous ce pseudonyme qu'il en sera parlé dans le reste de cette notice. Quelque temps après, M. Nisard fut attaché à la maison de librairie religieuse de MM. Périsse frères, pour la correction des livres de plain-chant. En 1846, il publia dans cette maison un écrit intitulé : *Du plain-chant parisien. Examen critique des moyens les plus propres d'améliorer et de populariser ce chant, adressé à monseigneur l'Archevêque de Paris*, in-8° de 32 pages. Il

s'associa ensuite M. Alexandre Le Clercq, libraire, et maître de chapelle de l'église Saint-Gervais, pour la publication d'une nouvelle édition de l'ouvrage du P. Jumilhac sur le plain-chant; elle parut sous ce titre: *La science et la pratique du plain-chant, où tout ce qui appartient à la pratique est établi par les principes de la science, et confirmé par le témoignage des anciens philosophes, des Pères de l'Église, et des plus illustres musiciens; entr'autres de Guy Aretin, et de Jean des Murs, par Dom Jumilhac, bénédictin de la congrégation de Saint-Maur*, 1 vol. grand in-4°, nouvelle édition, par *Théodore Nisard et Alexandre Le Clercq*; Paris, 1847. Quoique les éditeurs déclarent que cette édition est entièrement conforme à celle qui a été publiée en 1672 par Louis Bilaine, ils y ont ajouté des notes en grand nombre. M. Nisard en a extrait une des plus étendues et l'a publiée séparément sous ce titre: *De la notation proportionnelle du moyen âge*; Paris, chez l'auteur, janvier 1847, in-12 de 23 pages. A la même époque, il fournissait des articles concernant l'histoire de la musique à la *Revue archéologique*, au *Monde catholique* et au *Correspondant*. La plupart de ces articles ont été tirés à part et réunis sous ce titre: *Études sur les anciennes notations musicales de l'Europe* (sans date et sans nom de lieu). Tous ces écrits sont dirigés contre l'auteur de la *Biographie universelle des musiciens*.

Il en fut de même dans le *Dictionnaire liturgique, historique et pratique du plain-chant et de musique d'église au moyen âge et dans les temps modernes* (Paris, 1854, 1 vol. très-grand in-8° de 1,546 colonnes), auquel il travailla en collaboration de M. Joseph d'Ortigue (*voyez ce nom*). La plupart des articles qu'il a fournis à cet ouvrage renferment des attaques directes ou indirectes contre le même maître, avec qui il n'avait eu jusqu'alors d'autre relation que de lui écrire, sans le connaître, lorsqu'il était vicaire à Seneffe, pour lui emprunter des livres qui lui avaient été envoyés immédiatement. Un penchant à la polémique ardente portait M. Nisard à diriger des attaques contre les personnes qui s'occupaient des mêmes sujets d'études que lui. C'est ainsi qu'il ne garda aucune mesure dans ses discussions avec M. Danjou (*voyez ce nom*), et qu'il a malmené M. Félix Clément (*voyez ce nom*) dans sa *Lettre à M. Ch. Lenormant* comme dans ses autres articles de journaux concernant les *Chants de la Sainte-Chapelle*.

Lorsque M. Danjou découvrit dans la bibliothèque de Montpellier un manuscrit précieux du onzième siècle, lequel renferme les chants de l'Église notés dans les anciennes notations en neumes et dans le système des quinze premières lettres de l'alphabet romain, qui s'expliquent l'une par l'autre, M. Nisard offrit au gouvernement français d'en faire une copie pour la Bibliothèque Impériale de Paris; sa proposition fut acceptée. Il se rendit à Montpellier, et la copie fut faite par un habile calligraphe sous sa direction.

De retour à Paris, M. Nisard conçut un nouveau système de transposition pour l'harmonium et fit exécuter des instruments pour l'application de ce système; un de ses instruments fut mis à l'exposition universelle de 1855, et l'inventeur obtint une médaille de première classe; mais cette entreprise n'eut pas de suite. Peu de temps après, M. Nisard publia un livre intitulé: *Études sur la restauration du chant grégorien au dix-neuvième siècle*; Rennes, Vatar, 1856, in-8° de 511 pages. A la même époque, M. Vatar, imprimeur à Rennes, ayant été chargé, par l'évêque de ce diocèse, de donner de nouvelles éditions du *Graduel* et du *Vespéral*, confia à l'auteur des *Études sur la restauration du chant grégorien* le soin de revoir tout le chant de l'Église pour ces éditions, et consentit à faire les frais de publication d'une *Revue de musique ancienne et moderne*, dont M. Nisard avait conçu le projet. Le premier numéro de cette revue mensuelle parut le 1er janvier 1856; elle fut continuée pendant toute cette année; mais la publication cessa avec le douzième numéro. A son début dans la rédaction de cette revue, M. Nisard écrivait: « Je suis heureux du titre « de *rédacteur en chef* que la Providence « m'accorde au moment où je m'y attendais le « moins, parce que ce titre me permettra de « réparer le passé, de faire un appel sincère à « la science des érudits que j'ai pu froisser au- « trefois dans la lutte, de leur rendre une tardive « mais une complète justice, etc. » Le ton qu'il prit dans cet écrit périodique fut en effet sérieux et poli. Une des meilleures choses qu'il y publia fut un travail historique et critique sur *Francon de Cologne, son siècle, ses travaux et son influence sur la musique mesurée du moyen âge*. Précédemment, il avait fait paraître un petit ouvrage élémentaire intitulé: *Méthode de plain-chant à l'usage des écoles primaires*; Rennes, Vatar, 1855, in-12 de 72 pages. La mise en vente des livres de chant romain qu'il avait préparés pour le diocèse de Rennes fut annoncée de cette manière dans le premier numéro de la *Revue de musique ancienne et moderne: Graduel et vespéral romains, contenant en entier les Messes*

et les *Vêpres de tous les jours de l'année, les Matines et les Laudes de Noël et de la semaine sainte et l'Office des morts*; Rennes, Vatar, 2 forts volumes in-8° de plus de 600 pages. Tout ce qui concerne le chant a été soigneusement revu et amélioré par le rédacteur en chef de cette Revue. Il paraît qu'après la publication du dernier numéro de la Revue, les relations de M. Nisard et de son éditeur cessèrent; car, en 1857, il s'attacha à M. Repos, libraire de Paris, et éditeur des livres de chant romain du diocèse de Digne : toutefois il y garda l'anonyme dans ses premiers travaux. C'est ainsi qu'il écrivit pour son nouvel éditeur un petit volume intitulé : *Méthode populaire de plain-chant romain et petit traité de psalmodie approuvés par l'autorité ecclésiastique et publiés par E. Repos*; Paris, E. Repos, 1857, in-16, de 44 pages. C'est ainsi encore qu'il rédigea la première année de la *Revue de musique sacrée*, publiée chez le même, sans y mettre son nom. M. Nisard fit cesser l'anonyme de ses publications lorsqu'il fit paraître les deux ouvrages dont voici les titres : 1° *L'Accompagnement du plain-chant sur l'orgue enseigné en quelques lignes de musique et sans le secours d'aucune notion d'harmonie. Ouvrage destiné à tous les diocèses, par Théodore Nisard*; Paris, E. Repos, 1860, très-grand in 8° de 47 pages ; — 2° *Les vrais principes de l'accompagnement du plain-chant sur l'orgue, d'après les maîtres des 15° et 16° siècles, à l'usage des conservatoires de musique, des séminaires, des maîtrises et des écoles normales de tous les diocèses, par Théodore Nisard, ancien organiste accompagnateur à Paris, ex-missionnaire scientifique du gouvernement français et lauréat de l'Institut pour l'archéologie musicale, transcripteur officiel de l'Antiphonaire bilingue de Montpellier, fondateur et rédacteur en chef de la Revue de musique ancienne et moderne, auteur des Études sur la restauration du chant grégorien au dix-neuvième siècle, des Études sur les anciennes notations musicales de l'Europe, de l'accompagnement du plain-chant sur l'orgue enseigné en quelques lignes de musique et sans le secours d'aucune notion d'harmonie, éditeur du Traité de Plain-chant de Dom Jumilhac*, etc., etc.; Paris, E. Repos, 1860, très-grand in-8° de 64 pages.

Doué d'une remarquable intelligence, à laquelle il a peut-être accordé trop de confiance, M. Nisard s'est trop hâté d'écrire dans sa jeunesse sur un art qu'il ne connaissait que d'une manière imparfaite. Il s'instruisait en quelque sorte au jour le jour sur les sujets dont il s'occupait; mais il saisissait avec promptitude les enseignements qu'il trouvait dans les livres; en peu d'années il acquit une instruction solide dans l'archéologie musicale. Il est regrettable que ses rares facultés n'aient pas reçu leur application dans une existence calme, et qu'au lieu de s'attacher à des travaux sérieux et suivis, il se soit abandonné au fâcheux penchant pour la polémique qui le dominait et qui l'a entraîné à des opinions erronées dont on peut voir un exemple dans la préface de cette nouvelle édition de la *Biographie universelle des musiciens*, ainsi que dans une multitude de contradictions dont ses adversaires ont profité. Je ne citerai qu'un seul fait qui sera voir comment la passion peut égarer un esprit aussi perspicace que le sien. A l'époque où j'étais le but de tous les traits qu'il lançait, j'eus une discussion avec le conseiller Kiesewetter, de Vienne (*voy.* ce nom), concernant l'authenticité de l'Antiphonaire de l'ancienne abbaye de Saint-Gall, supposé être l'original de saint Grégoire. Kiesewetter soutenait l'authenticité du manuscrit que je révoquais en doute. M. Nisard se rangea du côté de mon adversaire, et rapporta dans la *Revue archéologique* toutes les anecdotes des vieux auteurs par lesquelles on croit établir l'authenticité du monument. Plus tard, le P. Lambillotte (*voy.* ce nom) fit un fac-similé de ce manuscrit et le publia, et plus tard encore les éditions du graduel et de l'antiphonaire préparées par le révérend P. jésuite furent mises au jour, au moment même où paraissaient les éditions du diocèse de Rennes. M. Nisard fit la critique de ces livres, et, à cette occasion, ayant appris que le P. Schubiger (*voy.* ce nom), bénédictin et maître de chapelle de l'abbaye d'Einsiedeln (Suisse), avait fait une dissertation sur la restauration du chant romain, dans laquelle il démontrait par des preuves certaines que le manuscrit de Saint-Gall, dont il avait fait un examen scrupuleux, ne remonte pas à une époque plus reculée que la fin du onzième siècle, il demanda cette dissertation à l'auteur, et en fit insérer une traduction avec quelques changements dans le 12ᵉ numéro de la *Revue de musique ancienne et moderne*. Des réclamations ayant été faites contre cette pièce, par les éditeurs du chant grégorien restauré par le P. Lambillotte, M. Nisard publia, en réponse à une sommation qu'il avait reçue à ce sujet, une brochure intitulée : *Le P. Lambillotte et Dom Anselme Schubiger, notes pour servir à l'histoire de la question du chant liturgique au commencement de l'année 1857*; Paris, chez l'auteur, 1857, gr. in-8° de 16 pages. Dans ces

notes, M. Nisard met autant de chaleur à détruire la tradition de l'authenticité de l'Antiphonaire prétendu de saint Grégoire, qu'il en avait mis à la soutenir contre moi. Nonobstant ces erreurs, M. Nisard est un archéologue musicien dont le mérite ne peut être mis en doute.

NORMANN (F. G.), professeur de piano à Berlin, vivait dans cette ville en 1830, et s'y trouvait encore en 1849. Il est auteur d'un petit écrit qui a pour titre : *Musikalische-Bilderfiebel zür Erlernung des Noten* (Introduction figurée à l'étude des arts); Berlin (sans date), in-4° de 15 pages. Petit livre gravé et rempli de figures pour apprendre les notes aux enfants en les amusant. On a de cet artiste environ quarante œuvres de pièces diverses pour le piano, particulièrement des polonaises, des thèmes variés et des rondeaux brillants.

NORMANT. *Voyez* **PIÉTON** (Antoine-Louis ou Loyset).

NORRIS (Charles), bachelier en musique, ne s'appelait pas *Thomas* et n'était pas né à Oxford, comme le prétendent Gerber et ses copistes, mais à Salisbury, en 1740. Admis comme enfant de chœur dans la cathédrale de cette ville, il y apprit les éléments de la musique. Une très-belle voix de soprano, qui devint ensuite un beau ténor, le fit remarquer, et lui donna pour protecteur Harris, auteur de l'*Hermès*. Ce savant lui donna le conseil de ne pas se hasarder sur la scène, et de renfermer l'exercice de son talent dans les concerts et les oratorios. Pour suivre cet avis, Norris s'établit à Oxford, et s'y livra à l'enseignement du chant. Ayant été admis à prendre ses degrés de bachelier en musique à l'université de cette ville, il fut bientôt après choisi pour remplir les fonctions d'organiste au collège de Saint-Jean. Plusieurs fois il fut appelé à Londres pour y chanter les solos de ténor dans les oratorios, et toujours il y fut accueilli par des applaudissements unanimes. Un amour malheureux le plongea dans une mélancolie habituelle, détruisit sa santé, et porta même atteinte à la beauté de sa voix. En 1789, il voulut faire un nouvel essai de son talent au grand concert donné à Westminster, en commémoration de Hændel ; mais son organe était devenu si faible, qu'à peine put-il se faire entendre. Néanmoins il voulut encore chanter dans un festival à Birmingham ; mais ce dernier effort lui fut fatal, car dix jours après il expira à Imley-Hall, près de Stourbridge, dans le comté de Worcester, le 5 septembre 1790, à l'âge de cinquante ans. Norris jouait bien de plusieurs instruments. Il a composé des concertos pour le clavecin, des glees qui ont eu beaucoup de succès, et a publié à Londres, chez Rolfe, huit *canzonets* avec accompagnement de piano.

NORTH (François), lord haut-justicier de la chambre des Communes, naquit à Rongham, dans le comté de Norfolk, vers 1640. Après avoir fait ses études à l'université de Cambridge, il exerça quelque temps les fonctions d'avocat, puis eut le titre de solliciteur-général du roi, et fut fait chevalier en 1671. Sous les règnes de Charles II et de Jacques II, il fut chancelier du grand sceau. Il mourut à son château de Wroxton, près de Branbury, le 7 septembre 1685. Amateur passionné de musique, il cultiva cet art dès son enfance, et y acquit de l'habileté. Il jouait fort bien de la *lyra-viole*, sorte de basse de viole montée de beaucoup de cordes pour y faire des arpèges et des accords, en usage de son temps. Ses compositions, qui consistent en quelques sonates à deux ou trois parties, sont restées en manuscrit ; mais il a publié un petit traité de la génération des sons et des proportions des intervalles, sous ce titre : *A Philosophical Essay on Music* (Essai philosophique sur la musique) ; Londres, 1677, in-4° de 35 pages. Lord North n'a pas mis son nom à cet ouvrage.

NORTH (Roger), frère du précédent, naquit à Rongham en 1644. Amateur de musique comme son frère, il jouait de l'orgue et en avait fait construire un par Schmidt dans sa maison de Norfolk. Occupé sans cesse de recherches sur la musique, il a laissé en manuscrit des notices sur les compositeurs et amateurs anglais les plus célèbres, depuis 1650 jusqu'en 1680. Lorsque Burney et Hawkins écrivirent leurs histoires de la musique, le Dr. Montague-North, chanoine de Windsor, qui possédait l'original de ce recueil, permit à ces écrivains de le consulter et d'en faire des extraits. Lord North mourut en 1734, à l'âge de quatre-vingt-dix ans. Après son décès, son manuscrit passa dans les mains de son fils, le docteur North, chanoine de Windsor, qui mourut en 1779, puis dans celles de Roger North, petit fils de l'auteur, et en dernier lieu il devint la propriété du révérend Henri North, à Ringstead, dans le comté de Norfolk. A la vente de la Bibliothèque de ce gentilhomme, en 1842, le manuscrit des *Memoirs of Musick* de Roger North fut acquis par M. Robert Nelson, de Lynn, dans le comté de Norfolk, qui en fit cadeau à M. Thowshend Smith, organiste de la cathédrale de Hereford. Cet artiste se hâta de le mettre à la disposition de la société des antiquaires musiciens, et celle-ci désigna l'érudit M. Edouard F. Rimbault pour en être l'éditeur. Le manuscrit renfermait deux ouvrages ; le premier, relatif à la partie technique de la musique, était intitulé : *The Musical Grammarien* ; l'autre contenait

les mémoires historiques. Après un mûr examen des deux ouvrages, M. Rimbault proposa à la société de ne publier que les mémoires, ce qui fut adopté, et le volume fut imprimé avec grand soin sur beau papier de Hollande et tiré à petit nombre. Il a pour titre : *Memoirs of Musick of the Hon. Roger North, attorney general of James II. Now first printed from the original Ms. and edited, with copious notes, by Edward F. Rimbault* etc. (Mémoires de musique par l'honorable Roger North, procureur général de Jacques II; imprimé pour la première fois d'après le manuscrit original et publié, avec de nombreuses notes, par Édouard F. Rimbault, etc.); Londres Georges Bell, 1846, 1 vol. in-4°, de XXIV et 139 pages, avec le portrait de Roger North.

NOTARI (ANGE), musicien italien fixé à Londres dans les premières années du dix-septième siècle, y a fait imprimer, en 1614, un recueil de pièces intitulé : *Prime musiche nuove a 1, 2 e 3 voci, per cantar con la tiorba ed altri stromenti*; Londres, 1616, in-fol.

NOTKER ou **NOTGER**, surnommé *Balbulus* (le Bègue), à cause de la difficulté qu'il éprouvait à parler, naquit vers 840, à Heiligenberg, près de l'abbaye de Saint-Gall, où il étudia sous les moines Marcel et Ison. Devenu savant dans les lettres, les arts libéraux et particulièrement dans la musique, son occupation principale était de composer des proses et des hymnes; il traduisit aussi le psautier en langue théotisque pour le roi Arnulphe. On croit qu'il devint abbé de Saint-Gall, mais on ignore en quelle année. Il mourut le 6 avril 912, et fut canonisé en 1514. Quelques proses et des hymnes de Notker ont été publiés par Canisius dans le sixième livre de ses *Antiq. Lectiones*. On en trouve un recueil complet, avec les mélodies notées, dans un manuscrit de la bibliothèque de Saint-Emeran, à Ratisbonne (1). Notker est aussi auteur de deux petits traités relatifs à la musique; l'un intitulé : *Explanatio quid singulæ Litteræ in superscriptione significent cantilenæ*, a été inséré par Canisius dans le 5° livre de ses *Antiq. Lect.* (part. 2, p. 739); par Mabillon, dans l'*Appendix* au t. IV des *Annales de l'ordre de Saint-Benoît*, et enfin par l'abbé Gerbert, dans sa Collection des écrivains ecclésiastiques sur la musique (t. I, p. 95). Le second, intitulé *Opusculum theoricum de Musica*, est divisé en quatre chapitres qui traitent : 1° *De octo tonis;* — 2° *De tetrachordis;* — 3° *De octo modis;* — 4° *De mensura fistularum organicarum*. Cet opuscule est écrit en ancienne langue théotisque ou teutonique. Schilter l'a inséré dans le tome premier de son *Trésor des Antiquités teutoniques*, et l'abbé Gerbert l'a placé parmi ses écrivains ecclésiastiques sur la musique (t. I, p. 96), et y a joint une traduction latine. Au reste, on ne sait pas précisément si cet ouvrage est de Notker Balbulus ou d'un autre moine du même nom, surnommé *Labeo*, qui vécut à l'abbaye de Saint-Gall dans le cours du dixième siècle.

NOUGARET (PIERRE-JEAN-BAPTISTE), littérateur, né à la Rochelle le 16 décembre 1742, est mort à Paris au mois de juin 1823. Dans le nombre considérable des livres qu'il a publiés, on remarque celui qui a pour titre : *L'Art du théâtre en général, où il est parlé des différens spectacles de l'Europe, et de ce qui concerne la comédie ancienne et la nouvelle, la tragédie, la pastorale dramatique, la parodie, l'opéra sérieux, l'opéra bouffon, et la comédie mêlée d'ariettes*; Paris, Cailleau, 1769, 2 vol. in-12. Dans le second volume de cet ouvrage on trouve (p. 121-183) : Histoire philosophique de la musique, et observations sur les différents genres reçus au théâtre; et (p. 184-317), l'histoire abrégée de l'Opéra et de l'Opéra-Comique. On a aussi de Nougaret un almanach des spectacles intitulé : *Spectacles des foires et des boulevards de Paris, ou Catalogue historique et chronologique des théâtres forains*; Paris, 1774-1788, 15 vol. in-24.

NOURRIT (LOUIS), né à Montpellier le 4 août 1780, fut admis comme enfant de chœur dans la collégiale de cette ville, et y apprit la musique. A l'âge de seize ans, il se rendit à Paris pour y compléter son instruction dans cet art. Doué d'une belle voix de ténor, il fixa sur lui l'attention de Méhul, qui le fit entrer au Conservatoire le 30 floréal an x (juin, 1802). D'abord élève de Guichard, il resta un an sous sa direction, puis (août 1803) il fut confié aux soins de Garat qui, charmé de la beauté de sa voix, lui donna des leçons avec affection, et en fit un de ses élèves les plus distingués. Le 3 mars 1805, Nourrit débuta à l'Opéra par le rôle de *Renaud*, dans *Armide* : le succès qu'il y obtint lui procura immédiatement un engagement comme *remplacement* de Lainez. Le timbre pur et argentin de sa voix, l'émission naturelle et franche des sons, la justesse des intonations et sa diction musicale, bien que peu chaleureuse, indiquèrent assez l'école dont il sortait. C'était une nouveauté remarquable à l'Opéra que cette

(1) C'est probablement ce recueil d'hymnes qui est cité par le P. Pez (*Thesaur. anecd.*, t. III, part. III, p. 612), sous le titre de *Theorema Troporum, seu Cribrum monochordi*.

manière large et correcte qui ne ressemblait point aux cris dramatiques de Lainez et de ses imitateurs. Les anciens habitués de l'Opéra s'alarmaient pour leur vieille idole, mais les connaisseurs voyaient dans le succès de Nourrit le commencement d'une régénération de l'art du chant, qui ne s'est cependant achevée à la scène française que plus de vingt ans après. Plusieurs autres rôles chantés par Nourrit, particulièrement ceux d'*Orphée* et de l'*Eunuque*, dans *la Caravane du Caire*, achevèrent de démontrer sa supériorité comme chanteur sur les autres acteurs de l'Opéra. Malheureusement son jeu ne répondait pas aux qualités de son chant : il était froid dans les situations les plus vives, et la crainte de tomber dans l'animation exagérée de Lainez le jetait dans l'excès contraire. Malgré ses défauts énormes comme chanteur, celui-ci avait une chaleur entraînante et une rare intelligence de la scène; qualités qui ne sont jamais devenues le partage de Nourrit, quoiqu'il ait acquis par l'usage plus d'aisance et d'aplomb. Modeste et timide, il n'éprouvait jamais les élans d'enthousiasme qui font de l'artiste une sorte de missionnaire : en entrant au théâtre, il avait pris un état. Le soir où il joua pour la première fois le rôle d'*Orphée*, Garat, son maître, vint dans sa loge, et avec cet accent énergique et tout méridional qu'on lui a connu, il dit à son élève : *Après un tel succès vous pouvez prétendre à tout!* — *Je suis charmé de vous avoir satisfait*, répondit Nourrit, *et je vous remercie des encouragements que vous voulez bien me donner; mais je n'ai pas d'ambition*. — *Tu n'as pas d'ambition, malheureux! Eh! que viens-tu faire ici?*

En 1812, après la retraite de Lainez, Nourrit devint chef de l'emploi de ténor à l'Opéra : il le partagea plus tard avec Lavigne; mais en 1817 il en reprit la possession exclusive : *Renaud*, *Orphée*, *l'Eunuque de la Caravane*, *Colin* du *Devin du Village*, *Demaly* dans *les Bayadères*, *Aladin* dans *la Lampe merveilleuse*, furent ses meilleurs rôles. Jusque dans les derniers temps, il conserva le joli timbre de son organe. Au commencement de 1826, il prit la résolution de quitter la scène, et obtint la pension qu'il avait gagnée par un service de vingt et un ans. Retiré depuis lors dans une maison de campagne qu'il possédait à quelques lieues de Paris, il y vécut dans le repos, renonçant même au commerce de diamants qu'il avait fait pendant toute la durée de sa carrière théâtrale. Un dépérissement rapide le conduisit au tombeau le 23 septembre 1831, à l'âge de cinquante et un ans.

NOURRIT (Adolphe), fils aîné du précédent, naquit à Montpellier, le 3 mars 1802. Destiné par son père à la profession de négociant, il fut placé au collège de Sainte-Barbe pour y faire ses humanités, et bientôt il s'y fit remarquer par la portée de son intelligence et par son assiduité au travail. C'est dans l'enceinte de cette maison que se formèrent pour lui des liaisons d'amitié avec des jeunes gens devenus depuis lors des hommes distingués : elles lui sont demeurées fidèles jusqu'à ses derniers jours. Ses études terminées, le jeune Nourrit rentra chez son père qui lui fit obtenir, à l'âge de seize ans, l'emploi de teneur de livres et de caissier dans la maison de MM. Mathias frères, négociants-commissionnaires à Paris. Après y avoir rempli ces doubles fonctions depuis 1818 jusqu'à la fin de 1819, il entra comme employé dans les bureaux d'une compagnie d'assurances. Obligé de se livrer à des occupations si peu conformes à ses goûts, il ne put cultiver la musique qu'à l'insu de son père, dont l'obstination à l'éloigner du théâtre paraissait invincible. Un vieux professeur de musique, ami de sa famille, avait consenti à lui donner en secret des leçons de chant; mais bientôt Adolphe Nourrit n'eut plus rien à apprendre de lui, et les conseils d'un maître plus habile lui devinrent nécessaires. Alors il songea à Garcia, et comprit que, dirigée par un tel artiste, son éducation musicale pourrait le préparer aux succès du théâtre. Aux premiers mots que le jeune homme dit à Garcia de ses projets, celui-ci éprouva quelque scrupule à tromper les vues de Nourrit, son ancien ami; mais lorsqu'il vit l'ardeur et la persévérance de son élève futur à solliciter ses leçons, il se laissa persuader par ces signes certains d'une influence secrète, et se mit à l'œuvre. Les premiers essais lui firent voir qu'Adolphe Nourrit possédait les éléments d'une bonne voix de ténor, qui n'avait besoin que du secours de l'art pour acquérir de la puissance et de la souplesse. Lorsque par des exercices habilement gradués il eut conduit cette voix à un développement qui ne pouvait plus s'accroître que par le temps et l'expérience, il avoua au père de son élève ce qu'il avait fait et lui fit connaître le résultat de ses leçons. Surpris d'abord, Nourrit parut vouloir se fâcher; mais vaincu par les sollicitations de son fils, et peut-être séduit par des accents qui lui rappelaient sa jeunesse, il finit par se calmer, et consentit à préparer lui-même l'entrée de la carrière du théâtre à l'héritier de son nom et de son talent. Adolphe Nourrit parut pour la première fois à l'Opéra le 1er septembre 1821, avant d'avoir accompli sa vingtième année. Son premier rôle fut celui de *Pylade* dans *Iphigénie en Tauride*. Le public l'accueillit avec faveur et

fut charmé de la beauté de son organe, de son intelligence de la scène et de la chaleur de son débit. Un embonpoint précoce, qu'il tenait de son père, fut le seul défaut qu'on lui trouva. Ce n'était pas l'unique point de ressemblance qu'il y eût entre Nourrit et son fils, car les traits du visage, la taille, la démarche et l'organe avaient en eux tant d'analogie, qu'il était facile de les prendre l'un pour l'autre, et qu'on ne pouvait les distinguer que par la froideur de l'un et la chaleureuse diction de l'autre. Cette ressemblance si remarquable fit naître l'idée de l'opéra des *Deux Salem* (sorte de Ménechmes), qui fut représenté le 12 juillet 1824, et dans lequel ils produisirent une illusion complète. Après *Iphigénie en Tauride*, Adolphe Nourrit avait continué ses débuts dans *les Bayadères*, *Orphée*, *Armide*, et chacun de ces ouvrages avait été pour lui l'occasion de progrès et de nouveaux succès. Baptiste aîné, acteur du Théâtre-Français et professeur au Conservatoire, qui possédait d'excellentes traditions, lui avait donné des leçons de déclamation lyrique dont son intelligence s'était approprié tout ce qui était compatible avec la musique. Le rôle de *Néoclès*, dans *le Siége de Corinthe*, de Rossini, fut sa première création importante : le père et le fils parurent pour la dernière fois ensemble dans cet opéra, dont la première représentation fut donnée le 9 octobre 1826. La vocalisation légère et facile n'était pas naturellement dans la voix d'Adolphe Nourrit; cette voix s'était montrée rebelle à cet égard, et les efforts de Garcia n'avaient obtenu qu'un résultat incomplet; mais le maître s'en était consolé en considérant que le répertoire de l'Opéra n'exigeait pas la flexibilité d'organe indispensable à un chanteur italien. Avec *le Siége de Corinthe* et les autres productions du génie de Rossini, le mécanisme de la vocalisation légère devint une nécessité pour le premier ténor : Nourrit comprit qu'il devait recommencer ses études, et il ne recula pas devant les difficultés. Sa ferme volonté, sa persévérance, le conduisirent à des résultats qu'il n'espérait peut-être pas lui-même; s'il ne parvint jamais à l'agilité brillante d'un Rubini, il put du moins exécuter les traits rapides d'une manière suffisante. D'ailleurs, si son talent resta imparfait sous ce rapport, par combien de qualités ne racheta-t-il pas ce défaut? Que de charme dans sa manière de phraser! Que d'adresse à se servir de la voix de tête! Que de tact et de sagesse dans la conception de ses rôles! Que de sensibilité et d'énergie dans l'expression des sentiments dramatiques! Et qu'on ne s'y trompe pas : ce sont ces qualités qui font le grand acteur lyrique de la scène française.

Après la retraite de son père, Nourrit resta seul chargé de l'emploi de premier ténor. Pendant dix ans il porta le poids d'une si grande responsabilité et n'en fut point accablé, quoique cette époque, la plus importante de l'histoire de l'Opéra moderne, lui ait offert plus d'un écueil; car dans ces dix années *Moïse*, *le Comte Ory*, *la Muette de Portici*, *le Philtre*, *Guillaume Tell*, *Robert le Diable*, *la Juive* et *les Huguenots* furent mis en scène. Il créa tous les rôles principaux de ces belles partitions, en saisit les nuances avec une merveilleuse intelligence, et leur donna si bien le caractère de la vérité dramatique, qu'il ne semblait pas que ces rôles pussent être compris d'une autre manière. La musique de Meyerbeer lui présentait la plus rude épreuve qu'un chanteur pût subir; complétement différente du système rossinien, si favorable aux voix, elle était un retour vers l'opéra déclamé; mais dans des proportions si gigantesques et avec une instrumentation si formidable, que son succès put faire prévoir une rapide détérioration du personnel chantant de l'Opéra. L'expérience n'a que trop prouvé que telles devaient être, en effet, les conséquences de ces belles conceptions dramatiques : Nourrit seul parut avoir des forces suffisantes pour lutter avec elles. L'usage adroit qu'il savait faire de la voix de tête, et la puissance singulière qu'il donnait aux sons de ce registre, lui permettaient de les chanter sans qu'elles produisissent en lui l'excès de fatigue qu'il aurait éprouvée s'il eût fait constamment usage de la voix de poitrine.

Cependant l'importance même qu'il acquérait chaque jour comme chanteur et comme acteur fit comprendre à l'administration de l'Opéra que l'avenir de ce spectacle reposait sur un seul homme qui, depuis seize ans, avait fait un usage immodéré de ses forces; elle crut devoir se préparer d'autres ressources, et Duprez, chanteur français que l'Italie saluait depuis plusieurs années par d'unanimes acclamations, fut engagé comme premier ténor en partage. Une carrière de seize années, où tout avait été bonheur et succès, n'avait pas préparé Nourrit à l'idée de ce partage, sans exemple jusqu'alors à l'Opéra; car suivant le règlement de ce théâtre, il n'y avait jamais eu pour chaque emploi que le chef, le second, qui avait le titre de *remplacement*, et le troisième, appelé *le double*. L'ardente imagination de l'artiste se frappa de l'idée qu'on n'estimait plus son talent au même prix qu'autrefois : en vain ses amis essayèrent-ils de le rassurer; à tous leurs raisonnements il opposait le peu de vraisemblance que la faveur publique pût se partager entre deux acteurs destinés au même emploi; il fallait, disait-

il, qu'un des deux fût vaincu, et cette pensée l'oppressait d'un poids insupportable. Il ne voulut point essayer de la lutte : après quelques jours d'agitation, il prit le parti de se retirer, et donna sa démission. Le 1er avril 1837, il donna sa représentation de retraite. Il y a peu d'exemples d'aussi beaux triomphes que celui qu'il y obtint ; le public témoigna par des transports d'admiration le regret que lui faisait éprouver la perte d'un tel artiste. Suivant ses premiers projets, Nourrit devait voyager pendant un an, après sa retraite de l'Opéra, pour donner des représentations dans les principales villes de la France et de la Belgique, puis rentrer dans la vie privée et se livrer à des travaux d'un autre genre, auxquels le préparaient les bonnes études de sa jeunesse, ainsi que les lectures et les méditations d'un âge plus avancé. Ses économies, résultat de son esprit d'ordre et de la simplicité de ses goûts, lui permettaient de réaliser ce plan plein de sagesse. Mais lui-même était alors sous l'influence d'une illusion qui ne tarda point à se dissiper : il n'y avait, il ne pouvait y avoir pour lui d'existence qu'à la scène, avec les succès qu'il y avait obtenus ; être artiste était la condition de sa vie : le reste n'en était que l'accessoire. Après qu'il eut excité l'enthousiasme des habitants de Bruxelles, au printemps de 1837, ses idées changèrent : il conçut le projet d'aller en Italie, d'y chanter sur les principaux théâtres, et d'y cueillir aussi les palmes dont revenait chargé celui qu'on lui donnait pour rival. L'exaltation qui lui était naturelle (1) s'accrut progressivement ; mais bientôt elle prit le caractère du désespoir par l'état anormal de sa voix. A Marseille, il fut pris d'un enrouement qui persista pendant plusieurs représentations, et qui finit par le compromettre dans *la Juive*. M. Bénédit, artiste et critique distingué de cette ville, a rendu compte dans la *Gazette musicale de Paris* (ann. 1839, p. 135) des circonstances de cet accident qui pouvait faire prévoir de fatales conséquences ; Il s'exprime en ces termes :

« Saisi d'un enrouement désastreux, Nourrit avait
« lutté vaillamment pendant trois actes, lorsque
« au moment de son grand air : *Rachel, quand
« du Seigneur*, etc., la fatigue, la crainte et
« l'émotion paralysèrent complètement sa voix.
« Cette voix naguère si étendue, et dont les notes
« pures et vibrantes dans l'octave supérieure
« avaient tant de puissance et de charme, alors

(1) C'est cette exaltation qui, en juillet 1830, le jetait sur la place publique, un fusil à la main, et qui, sans ménagement, lui fit chanter après, à toutes les représentations, les airs révolutionnaires, avec une exubérance d'énergie qui pouvait porter un notable préjudice à son organe vocal.

« inégale et voilée, donnait à peine le *fa*
« naturel ; réduit à ces faibles ressources, Nourrit
« sut trouver encore dans son admirable intel-
« ligence des moyens suffisants pour achever l'*al-
« legro* ; mais arrivé là, ses forces l'abandonnè-
« rent à la dernière mesure, et malgré ses ef-
« forts pour atteindre au *la* bémol aigu qui ter-
« mine l'air sur la tonique, Nourrit fut obligé
« pour la première fois de finir à l'octave. Pâle
« et tremblant de douleur, il se frappa le front,
« fit un geste de désespoir et sortit dans une
« agitation inexprimable. Craignant les suites
« fâcheuses d'un tel accident sur le caractère de
« Nourrit, dont j'étais devenu le compagnon
« presque inséparable depuis son arrivée à Mar-
« seille, je quittai brusquement ma place, et me
« dirigeant vers le corridor qui mène aux cou-
« lisses, j'arrivai dans la loge de Nourrit en
« même temps que M. X. Boisselot... Hélas !
« plus de doute, notre malheureux artiste était
« fou... Je n'oublierai de ma vie cette effroya-
« ble scène ! L'œil en feu, le visage égaré,
« Nourrit marchait à grands pas, frappait les
« murs avec violence et poussait des sanglots qui
« déchiraient le cœur... Dans cet affreux dé-
« sordre il ne put nous reconnaître.— Qui êtes-
« vous ?... Que me voulez-vous ?... Laissez-
« moi... — Ce sont vos amis qui viennent vous
« voir. — Mes amis ?... C'est impossible... Si vous
« êtes mes amis, tuez-moi... ne voyez-vous pas
« que je ne puis plus vivre ; que je suis perdu,
« déshonoré ?.. En disant ces mots, il courut vers
« la fenêtre avec une impétuosité foudroyante...
« Nous nous précipitâmes vers lui, et le saisissant
« avec force, nous l'entraînâmes vers un fau-
« teuil, où brisé par les efforts d'une lutte iné-
« gale, il se laissa tomber sans résistance dans
« un accablement profond. La crise fut longue ;
« ranimé par les soins du docteur Forcade, qui
« était venu se joindre à nous dans cette dou-
« loureuse circonstance, Nourrit ouvrit les
« yeux, et voyant la consternation muette qui
« régnait autour de lui, il nous demanda pardon
« à tous avec la candeur et la timidité d'un en-
« fant qui vient de commettre une faute. Nous
« profitâmes de cette réaction momentanée pour
« l'engager à reparaître ; il y consentit avec ré-
« signation. Le public, instruit des événements
« de l'entr'acte, l'applaudit avec enthousiasme ;
« puis à la fin du spectacle, nous reconduisîmes
« notre ami à l'hôtel de la Darce, où nous le
« quittâmes après l'avoir tranquillisé et en lui
« promettant de revenir le lendemain. Le lende-
« main, en effet, de très-bonne heure, je fus le
« premier au rendez-vous ; Nourrit vint à moi avec
« empressement, comme pour me remercier de

« mon exactitude. Eh bien, lui demandai-je en
« affectant de sourire, comment avez-vous
« passé la nuit? — Bien mal... je n'ai pas
« dormi et j'ai beaucoup pleuré; dans ce mo-
« ment, dans ce moment encore je faisais un
« appel à toutes mes forces morales pour com-
« battre de sinistres pensées. La vie m'est in-
« supportable; mais je connais mes devoirs ;
« j'ai de bons amis, une femme, des enfants que
« j'aime et à qui je me dois; et puis, je crois à
« une autre vie... Avec ces idées-là on peut
« triompher de soi-même... Mais je crains tout
« de ma raison; si un moment elle m'abandonne,
« je sais que c'est fait de moi. Cette nuit, assis
« à cette place, j'ai demandé à Dieu le courage
« dont j'ai besoin, en me fortifiant par de
« saintes lectures... Tenez, voyez vous-même. —
« Je pris le livre qu'il me désignait sur la table...
« c'était l'*Imitation de Jésus-Christ* (1). »

De si profondes blessures faites à la sensibilité excessive de Nourrit détruisirent bientôt sa santé. Un désordre d'entrailles, suite trop ordinaire des vives et pénibles émotions de la vie d'artiste, le fit passer progressivement de l'état d'embonpoint à une maigreur qui le rendait méconnaissable à ses amis les plus intimes. En quittant Marseille il se rendit à Lyon : là, un des plus beaux triomphes de sa carrière vint mettre un baume sur ses blessures. Il y excita le plus vif enthousiasme. De Lyon, il alla à Toulouse, où un accident semblable à celui de Marseille l'obligea d'interrompre ses représentations. De retour à Paris, il se prépara au voyage d'Italie, et après avoir obtenu un congé de ses fonctions de professeur de chant dramatique au Conservatoire, il se mit en route dans les premiers mois de 1838, incessamment préoccupé de sombres pensées. Des articles de journaux malveillants et des lettres anonymes avaient augmenté sa tristesse. A Milan, il y eut enthousiasme lorsqu'il se fit entendre devant quelques amateurs d'élite, chez Rossini : ce succès sembla lui rendre toutes ses forces, et la même faveur qu'il trouva à Florence, à Rome et à Naples, fit espérer à sa famille le retour de sa santé et de sa raison premières. Mais dans cette dernière ville, de nouveaux et poignants chagrins l'attendaient. Avant son départ, il avait préparé deux canevas d'opéras italiens qu'il désirait qu'on

(1) Ce long passage pourra sembler mal placé dans un livre tel que celui-ci, et dans une notice qui ne doit être qu'un résumé succinct ; mais il explique si bien l'origine de la catastrophe qui a terminé la vie de Nourrit qu'il m'a semblé nécessaire de le rapporter, afin de constater l'aliénation de la raison du malheureux artiste, longtemps avant ce funeste événement.

écrivît pour lui ; l'un de ces ouvrages était la tragédie de *Polyeucte*, de Corneille, disposée convenablement pour la scène lyrique. Ce sujet plut à Donizetti, qui écrivit rapidement la partition qu'on a donnée depuis lors à l'Opéra de Paris, sous le titre français : *les Martyrs* ; mais la censure des théâtres napolitains ne permit pas que ce sujet religieux fût mis en scène; et au moment où Nourrit allait faire son début au théâtre de Saint-Charles, dans le rôle de Polyeucte, si bien fait pour lui, il lui fallut renoncer aux succès qu'il y aurait obtenus. Dès lors une mélancolie profonde s'empara de son esprit; tous les symptômes de la maladie reparurent, et c'est dans cette disposition qu'il se fit entendre aux Napolitains. Toutefois il y obtint le plus brillant succès dans *Il Giuramento*, de Mercadante, et dans *La Norma*, de Bellini. Peu de temps après vint se joindre aux tristes préoccupations de l'esprit de Nourrit l'idée bizarre que les applaudissements accordés par le public de Naples à son talent n'étaient qu'une dérision ; rien ne put le détourner d'une si funeste pensée; elle acheva la perte de sa raison, et à la suite d'une autre représentation au bénéfice d'un acteur, où il avait chanté par complaisance, dans un accès de délire il se leva, vers l'aube du jour, et se précipita du haut de la terrasse de l'hôtel de Barbaja dans la cour, où il trouva la mort, le 8 mars 1839, à cinq heures du matin. Telle est du moins la version qui se répandit alors dans toute l'Europe; cependant M^{me} Garcia, mère de la célèbre cantatrice Malibran, qui se trouvait alors à Naples, dans la même maison que Nourrit, m'a dit que son opinion est que la mort de ce malheureux artiste fut causée par un accident. Il y avait, dit-elle, dans le corridor du haut de la maison où il était monté sans lumière pour satisfaire un besoin, plusieurs portes, et une fenêtre qui s'ouvrait au niveau du plancher. Elle pense qu'il s'est trompé, croyant ouvrir la porte du cabinet où il se rendait, et qu'il est tombé dans la rue à l'improviste. Quoi qu'il en soit de la catastrophe, sa femme, aussi distinguée par les qualités de l'esprit que par celles du cœur, et digne d'un meilleur sort, fut la première qui le trouva gisant sur le pavé ; il avait le corps brisé et n'avait pas donné le moindre signe de vie après sa chute. L'admirable force d'âme de cette femme la soutint jusqu'à ce qu'elle eût mis au monde le dernier fruit de l'amour de son mari; mais bientôt après, elle mourut de douleur. Les restes de Nourrit avaient été rapportés à Paris ; ils furent inhumés avec pompe, après que le dernier *Requiem* de Cherubini, pour voix d'hommes

eut été exécuté dans l'église de Saint-Roch, par une réunion nombreuse d'artistes du Conservatoire et des principaux théâtres de Paris.

La fin de Nourrit a été jugée avec sévérité par quelques critiques; mais cette sévérité fut une injustice, car on ne peut considérer cette fin déplorable que comme le dernier acte d'un délire dont les premiers symptômes s'étaient manifestés à Marseille, près de deux ans auparavant. Nourrit avait une bonté de cœur parfaite, aimait tendrement sa famille et ses amis, et avait des sentiments religieux qui l'eussent toujours éloigné de l'idée d'un suicide, s'il eût conservé sa raison.

NOVACK (Jean). *Voyez* NOWACK.

NOVELLO (Vincent), organiste de l'ambassade portugaise à Londres, naquit dans cette ville, en 1781, d'une famille italienne. Également distingué par son talent sur l'orgue et par le mérite de ses compositions de musique religieuse, cet artiste jouissait en Angleterre de beaucoup d'estime. En 1811, il a publié son premier ouvrage, intitulé : *Selection of sacred music* (Choix de musique sacrée); Londres, 2 vol. in-fol. L'accueil flatteur fait par le public à cette collection encouragea M. Novello à en faire paraître une deuxième, sous le titre : *A collection of motets for the offertory, and other pieces, principally adapted for the morning service* (Collection de motets pour l'offertoire et autres morceaux, principalement adaptés à l'office du matin); Londres (sans date), 12 liv. in-fol. On trouve dans ce recueil quelques morceaux de la composition de Novello, dont un critique anglais a fait l'éloge dans le *Quarterly musical Magazine*. Novello s'est particulièrement rendu recommandable par les *Gregorian Hymns for the evening service* (Hymnes du chant grégorien pour l'office du soir); Londres (sans date), 12 liv. in-fol. Ces hymnes sont arrangées à 6 voix réelles, en harmonie moderne. Cet artiste est aussi éditeur de plusieurs collections de musique religieuse, entre autres des suivantes : 1° *Twelve easy masses for small choirs* (Douze messes faciles à l'usage des petites chapelles); Londres (sans date), 3 vol. in-fol. — 2° Dix-huit messes de Mozart, avec accompagnement d'orgue ou de piano; ib. — 3° Dix-huit messes de Haydn; idem, ibid. — 4° Collection des œuvres de musique d'église de Purcell; Londres (sans date), 2 vol. in-fol. Novello a écrit une notice biographique sur le célèbre compositeur Purcell, pour servir d'introduction à cette intéressante collection. Cet ouvrage a pour titre : *A Biographical Sketch of Henry Purcell, from the best authorities*; Londres, Alfred Novello (sans date), in-fol. de 44 pages, avec un portrait de Purcell, gravé par Humphrys, d'après le tableau original de Godefroi Kneller. Novello est mort à Londres vers 1845.

NOVELLO (Clara-Anastasie), comtesse **GIGLIUCCI**, fille du précédent, est née à Londres, non en 1815, comme dit Gassner (*Universal Lexikon der Tonkunst*), mais le 14 juin 1818. A l'âge de neuf ans, ses parents la mirent sous la direction de Robinson, organiste de la chapelle catholique d'York, qui lui enseigna les éléments de la musique et du piano. Miss Hill lui donna, dans le même temps, des leçons de solfège et de chant. En 1830, Mlle Novello fut placée à Paris, dans l'institution de musique religieuse dirigée par Choron. Après y avoir passé une année, elle retourna à Londres, et reçut les leçons de plusieurs maîtres, au nombre desquels on compte Moschelès et Costa. En 1836, elle débuta en public comme cantatrice dans les concerts. Dans l'année suivante, elle chanta avec succès à Oxford, à Liverpool et en Irlande. De retour à Londres, elle y parut dans les concerts et festivals. En 1838 elle se rendit en Allemagne, et dans cette même année, elle brilla par sa belle voix et son excellente méthode à Leipsick, Dresde, Berlin, Vienne et Munich. Non moins heureuse à Pétersbourg, où elle se rendit en 1839, elle y obtint des succès d'enthousiasme, et dans l'automne de la même année elle chanta à Dusseldorf et à Weimar. Rappelée à Londres vers la même époque, elle fut engagée au Théâtre-Italien et y chanta pendant toute la saison. En 1841 elle eut un engagement pour le théâtre de Bologne, où elle chanta avec le ténor Moriani, puis elle alla à Padoue. Bologne, Gênes, Modène et Fermo furent les villes où elle brilla en 1842. Après avoir chanté à Rome avec succès en 1843, elle fut rappelée en Angleterre pour le grand festival de Birmingham. Ce fut la fin de sa carrière d'artiste, car immédiatement après cette fête musicale, elle épousa le comte Gigliucci.

NOVERRE (Jean-Georges), célèbre chorégraphe, naquit à Paris, le 29 avril 1727. Son père, qui avait été adjudant au service de Charles XII, le destinait à la profession des armes; mais le goût passionné de Noverre pour la danse lui fit préférer la carrière du théâtre : il prit des leçons de Dupré, et débuta avec succès devant la cour, à Fontainebleau, au mois d'octobre 1743. A l'âge de vingt et un ans, il se rendit à Berlin, où Frédéric II et le prince Henri de Prusse lui firent un accueil bienveillant; mais la sévérité qui régnait en ce pays, jusque dans les plaisirs, ne fut point de son goût, et bientôt il revint à Pa-

ris, où il eut, en 1749, la place de maître de ballets de l'Opéra-Comique. Depuis 1755 jusqu'en 1757 il remplit les mêmes fonctions à l'Opéra de Londres, puis il fut attaché à celui de Lyon en 1758. De là il se rendit à Stuttgard, où le duc de Wurtemberg le chargea de la direction des ballets, jusqu'en 1764. En 1770 et dans les années suivantes il fut chorégraphe des théâtres de Vienne et de Milan; enfin on le chargea de la direction de la danse de l'Opéra de Paris depuis 1776 jusqu'en 1780, époque de sa retraite. Il obtint alors une pension sur la cassette du roi, et se fixa à Saint-Germain, près de Paris, où il est mort, le 19 novembre 1810. Noverre fut le premier qui donna au ballet pantomime une action dramatique, et chercha à y introduire l'imitation vraie de la nature, autant que ce genre de spectacle en est susceptible. On a de lui un grand nombre de pièces de ce genre qui ont eu de brillants succès ; mais c'est surtout par ses *Lettres sur la danse et les ballets* (Lyon, 1760, in-8°) qu'il a conservé sa célébrité. Ce livre, dont il a été fait des éditions à Vienne, en 1767, in-8°, à Paris, en 1783, à Copenhague, en 1803, et à Paris, en 1807, 2 volumes in-8°, sous le titre de *Lettres sur les arts imitateurs en général, et sur la danse en particulier*, est écrit d'un style un peu trop prétentieux pour le sujet, mais renferme beaucoup de vues justes et remarquables par leur nouveauté, à l'époque où elles parurent. Noverre y traite de l'opéra français. Ce qu'il en dit a été traduit en allemand dans les *Hamburger Unterhaltungen-Blättern* (t. I, p. 200-208). On a a aussi de Noverre : *Observations sur la construction d'une nouvelle salle d'Opéra*; Amsterdam et Paris, 1781, in-8° de 37 pages.

NOVI (François-Antoine), compositeur napolitain, vécut au commencement du dix-huitième siècle. Il était aussi poëte dramatique. On lui attribue les paroles et la musique des opéras dont les titres suivent : 1° *Giulio Cesare in Alessandria*, représenté à Milan en 1703. — 2° *Le Glorie di Pompeo*, à Pavie, dans la même année, — 3° *Il Pescator fortunato, principe d'Ischia*. — 4° *Cesare e Tolomeo in Egitto*. — 5° *Il Diomede*.

NOWACK (Jean-François), compositeur de musique d'église, né dans un village de la Bohême, en 1706, fut maître de chapelle de l'église de Saint-Vith, à Prague, et mourut le 7 novembre 1771. Quelques années avant sa mort, il avait donné sa démission de la place de maître de chapelle en faveur de François Brixi, et s'était contenté d'une modique pension. Ses compositions se trouvent encore en manuscrit dans plusieurs églises de Prague; parmi ces ouvrages, on cite particulièrement : *Missa de requiem, pro canto, alto, tenore, basso, violinis duobus cum fundamento*, que Nowack écrivit en 1743.

NOWAKOWSKI (Joseph), pianiste et compositeur polonais, est né dans les premières années du dix-neuvième siècle à Mniszek, dans le palatinat de Radom. Les éléments de la musique lui furent enseignés dans un monastère de l'ordre de Cîteaux, à Wonchock, où son oncle maternel dirigeait le chœur. Ses progrès furent rapides; dès sa treizième année, il chantait la partie de soprano dans la musique d'église, jouait du piano et du violon. Un Bohême, bon musicien, qui l'entendit dans une maison où il donnait des leçons, lui conseilla d'aller étudier à Varsovie, où il trouverait des moyens d'instruction pour son art. Convaincu qu'il ne pouvait rencontrer d'habiles maîtres que dans la capitale de la Pologne, Nowakowski s'y rendit en effet. Admis au conservatoire de cette ville, il y continua ses études de piano. Wurfel lui enseigna l'harmonie, et Elsner fut son maître de composition. Sa première production fut une ouverture exécutée avec succès par l'orchestre du conservatoire, en séance publique de la distribution des prix. Ce bon accueil fait à son premier essai fut un encouragement pour le jeune compositeur, et lui fit faire de nouveaux efforts pour le développement de son talent. Lorsqu'il entreprit son premier voyage à l'étranger, en 1833, il était déjà considéré comme un des meilleurs compositeurs de la Pologne, et sa réputation comme professeur de piano était des plus brillantes. Il visita l'Allemagne, l'Italie et s'arrêta quelques mois à Paris, où il se fit entendre sur le piano dans les salons et dans les concerts. De retour à Varsovie, il publia quelques-unes de ses meilleures compositions, au nombre desquelles est son premier quintette pour piano, violon, alto, violoncelle et contrebasse dédié à l'empereur Nicolas. Ayant été nommé professeur de piano à l'institut d'Alexandre, il y forma de bons élèves qui sont devenus plus tard d'habiles maîtres de leur instrument. Dans les années 1838, 1841 et 1846, M. Nowakowski a fait de nouveaux voyages à Paris, et y a publié divers ouvrages, au nombre desquels sont ses 12 grandes études dédiées à Chopin. Les compositions de cet artiste, en différents genres, sont au nombre d'environ soixante œuvres. On y remarque deux messes à quatre voix et plusieurs autres morceaux de musique d'église avec orgue; deux symphonies et quatre ouvertures pour l'orchestre; plusieurs polonaises et marches idem ; deux

quintettes pour piano, violon, alto, violoncelle et contrebasse; un quatuor pour instruments à cordes; des polonaises, mazoures, rondeaux, airs variés, fantaisies, nocturnes et grandes études pour piano; un duo pour piano et violon dédié à Charles Lipinski; deux livraisons de chants polonais; des mazoures pour le chant, des ballades et des romances allemandes, françaises et italiennes publiées à Berlin, Leipsick, Breslau et Varsovie; environ vingt polonaises pour piano et orchestre, et un grand nombre de mazoures, quadrilles, polkas et valses. M. Nowakowski est aussi auteur d'une méthode de piano et de deux recueils d'exercices pour les élèves.

NOWAKOWSKI (JEAN), professeur de musique et violoncelliste attaché à la cathédrale de Cracovie, mort dans cette ville en 1830, est auteur d'une *Méthode de piano pour les commençants*, publiée à Varsovie.

NOWINSKI (JEAN), pianiste polonais et professeur à l'*École technique* de Varsovie, est auteur d'une méthode de piano divisée en trois parties, laquelle a été publiée sous ce titre : *Nowa Szkola na fortepian*; Varsovie, Spies et C°, 1839. Il y a d'autres éditions de cet ouvrage, lesquelles sont gravées chez Friedlein, à Cracovie, et chez J. Milikowski, à Lemberg.

NOZEMANN (JACQUES), né à Hambourg, le 30 août 1693, était violoniste dans cette ville en 1724. Passé cette époque, on le trouve à Amsterdam, en qualité d'organiste à l'église des Remontrants. Il y mourut le 10 octobre 1745. On a gravé de sa composition, à Amsterdam : 1° Six sonates pour violon seul. — 2° *La Bella Tedesca, oder 24 Pastorellen, Muzetten und Paysanen für Klavier*.

NOZZARI (ANDRÉ), excellent ténor italien, naquit à Bergame en 1775, et fit ses études de chant sous la direction de l'abbé Petrobelli, second maître de chapelle de la cathédrale de cette ville. Plus tard, il reçut des conseils de David père, et d'Aprile. A l'âge de dix-neuf ans, il débuta sur le théâtre de Pavie, et y reçut du public un accueil si flatteur qu'il fut engagé à Rome pour la saison suivante. En 1796, il chanta au théâtre de la Scala, à Milan, dans la *Capricciosa corretta*, de Vincent Martini. Il y fut rappelé dans l'été de l'année suivante, et on l'y retrouva au printemps de 1800. En 1803 il se rendit à Paris, et y débuta dans *Il Principe di Taranto*, de Paër. Bien que sa voix eût une rare étendue, beaucoup de moelleux, de pureté et de flexibilité, il n'eut aucun succès dans le premier acte, et ne se releva que dans l'air du second. Dans les morceaux d'ensemble, il chantait à peine et réservait toutes ses ressources pour les airs. Son succès le plus brillant fut dans le rôle de *Paolino* du *Matrimonio segreto*. Peu de chanteurs ont dit aussi bien que lui le grand air : *Pria che spunti*, et le duo : *Cara, non dubitar*. Je l'entendis alors, et c'est de lui que je reçus les premières notions du beau chant italien, quoique, suivant l'opinion de Garat, il fût inférieur à Mandini et à Viganoni (*voy*. ces noms). Peu de chanteurs italiens ont éprouvé comme lui la fâcheuse influence du climat de Paris; car dans l'espace d'une année sa voix perdit quelques-unes de ses plus belles notes élevées, et s'affaiblit progressivement. Lorsqu'il quitta la France, vers la fin de 1804, il semblait que sa carrière fût perdue; cependant il chantait encore dix-huit ans après, à Naples, et sa voix, qu'on croyait affaiblie, acquit une rare puissance après qu'il eut passé l'âge de trente ans. Après avoir chanté avec succès sur les principaux théâtres de l'Italie, particulièrement à Turin en 1807, à Rome l'année suivante, à Venise en 1809, à Milan en 1812, Nozzari se fixa à Naples, où il créa les rôles de premier ténor dans l'*Élisabeth, Otello, Armida, Mosè, Ermione, la Donna del lago*, et *Zelmira*, que Rossini écrivit pour lui. En 1822, il se retira de la scène, et ne conserva que sa place de chanteur de la chapelle du roi. Frappé d'apoplexie foudroyante, le 12 décembre 1832, il expira le même jour, à l'âge de cinquante-six ans.

NUCCI (JOSEPH), compositeur, attaché à l'Opéra de Turin, en 1790, a écrit pour ce théâtre la musique des ballets : 1° *Angelica Wellon*; 2° *I due Cacciatori e la Venditrice di latte*; 3° *L'Americana in Europa*; 4° *Orfeo ed Euridice*; 5° *Gli schiavi turchi*. Tous ont été représentés en 1791. On connaît aussi sous le nom de Nucci : *Étude en 100 variations pour le violon, avec acc. d'un second violon*; Offenbach, André.

NUCETI (FLAMINIO), organiste de l'église Saint-Jean l'évangéliste, à Parme, naquit dans cette ville vers 1580. Il s'est fait connaître comme compositeur par un ouvrage qui a pour titre : *Magnificat et Litanie della Beata Virgine a otto voci, in Venetia, app. Bartolomeo Magni*, 1617, in-4°.

NUCEUS (ALARD), musicien du seizième siècle, dont le nom latin n'est que la traduction de *Noyer*, ou *Du Noyer*, fut généralement désigné, comme on le verra tout à l'heure, par le sobriquet de *Du Gaucquier*, parce que, dans le patois du nord de la France, le noyer est appelé *Gaucquier*. Il naquit à Lille, dans la Flandre française, vers les dernières années du quinzième siècle, et fut maître de chapelle de l'archiduc Mathias d'Autriche. On a de sa composition

quatre messes à cinq, six et huit voix publiées sous ce titre : *Quatuor Missæ quinque, sex et octo vocum; auctore Alardo Nucco vulgo Du Gaucquier, insulano, Sereniss. Principis Mathias Austri. etc., musicorum præfecto. Jam primum in lucem editæ. Antuerpiæ, ex officina Christophori Plantini, typographi regii*, 1559, in-fol. de XCV feuillets chiffrés d'un seul côté. Les ouvrages contenus dans ce volume sont: 1° *In Aspersione aquæ benedictæ*, à 6 voix ; 2° *Missa Mœror cuncta tenet*, à 5 voix ; 3° *Missa sine nomine*, à 6 voix, 4° *Missa Beati omnes*, à 6 voix ; 5° *Missa sine nomine*, à 8 voix.

NUCHTER (JEAN-PHILIPPE), magister et directeur de musique à Erbach, en Souabe, naquit à Augsbourg, vers le milieu du dix-septième siècle. Il s'est fait connaître par un recueil de messes solennelles de sa composition, intitulé : *Ovum paschale novum, seu Missæ dominicalis, 4 vocibus et 4 instrumentis concert.*; Ulm, 1695, in-4°.

NUCIUS (FRÉDÉRIC-JEAN), né à Gœrlitz, en 1550, fut d'abord moine au couvent de Rauden, en Silésie, puis abbé de Himmelwitz. Dans sa jeunesse il étudia la musique chez Jean Winkler, à Mittweyda, en Saxe. Il fut considéré comme un des musiciens les plus instruits de son temps, et se fit connaître avantageusement comme compositeur et comme écrivain didactique. Il était âgé de cinquante-six ans lorsqu'il publia un traité de composition, intitulé : *Musicæ poeticæ, sive de compositione cantus præceptiones absolutissimæ, nunc primum a F. Nucio, Gorlicensi Lusatio, abbate Gymielniensi in lucem editæ, typis Crispini Scharffenberg I. typographi Nissensis* (de Neiss), anno MDCXIII, in-4° de 11 feuilles. Ce livre, bien que peu volumineux, est un des meilleurs ouvrages du même genre publiés en Allemagne. Les principales compositions de Nucius ont été publiées sous les titres suivants : 1° *Modulationes sacræ modis musicis 5 et 6 vocum comp.*, Prague, 1591, in-4°. 2° *Cantionum sacrarum 5 et 6 vocum, lib. I et II*, Liegnitz 1609. Hoffmann cite aussi Nucius, dans son livre sur les musiciens de la Silésie (p. 335), comme auteur de plusieurs hymnes telles que: *Christe,*

qui lux es et dies, à 4 voix ; *Benedictus Deus*, à 6 voix ; *Nudus egressus sum* ; *Homo natus sum*, à 6 voix ; *Vana salus hominis* ; *Domine Deus noster* ; *Puer qui natus est* ; *Nunc dimittis*, à 6 voix ; *Ab oriente*, à 5 voix ; *Domine, non secundum* ; *Factum est silentium*, à 5 voix.

NUWAIRI ou NOWAIRI (SCHÉHAB-EDDIN-AHMED), écrivain arabe du huitième siècle de l'hégire, était né en Égypte, et mourut l'an 732 (1331-2 de J.-C.), à l'âge de cinquante ans. Également célèbre comme jurisconsulte et comme historien, il avait écrit plusieurs ouvrages, dont un seul est maintenant connu : c'est une sorte d'encyclopédie historique rangée par ordre de matières. Elle a pour titre : *Nihayat alarab fi fonoun aladab* (Tout ce qu'on peut désirer de savoir sur les diverses branches des sciences). Cette encyclopédie, divisée en cinq parties, dont chacune renferme cinq livres, forme dix volumes. La bibliothèque de Leyde en possède un manuscrit complet. Dans le troisième livre de la seconde partie, Nowairi traite de la musique, du chant et des instruments à cordes ; des opinions des docteurs concernant ces choses ; des grands personnages qui ont cultivé la musique ; de l'importation de cet art dans la Perse et dans l'Arabie ; de l'histoire des musiciens ; de ce qu'un musicien doit savoir, et de ce que les poetes ont dit de la musique et des instruments.

NYON (CLAUDE-GUILLAUME), dit *La Foundy*, né à Paris en 1567, se distingua par son habileté sur le violon, et fut breveté par lettres patentes comme *roi des violons et maître des joueurs d'instruments, tant haut que bas, dans tout le royaume de France*. Dans un acte authentique, passé le 21 août 1608, il prend aussi la qualité de *violon ordinaire de la chambre du roi*. Noyon paraît avoir été le premier qui ait institué des lieutenants du roi des violons dans les provinces. Il mourut en 1641, et eut pour successeur Gaillard Taillasson, dit *Mathelin* (voy. TAILLASSON). Dans la collection d'ancienne musique française recueillie par Philidor, sous le règne de Louis XIV, on trouve une sarabande connue sous le nom de *Sarabande de Guillaume*, qui est de la composition de Nyon.

O

OBERHOFFER (Henri), né vraisemblablement à Trèves, fut d'abord professeur de piano dans cette ville, et publia une méthode élémentaire de piano sous le titre : *Kurz gefasste mœgl. Vollst. praktische Klavierschule mit vielen Beispielen und Uebungen* (École pratique du piano, courte mais complète, avec beaucoup d'exemples et d'exercices); Bonn, Simrock. Il a donné, comme supplément à cet ouvrage : *Six pièces à quatre mains pour le piano*; ibid. Plus tard, M. Oberhoffer s'est fixé à Luxembourg, où il vit maintenant (1862), en qualité de professeur du séminaire des Instituteurs du grand duché. On a de cet artiste distingué un bon livre intitulé : *Harmonie und Compositions lehre mit besonderer Rücksicht auf des Orgelspiel in Katholischen Kirchen* (Science de l'harmonie et de la composition avec des observations particulières sur le jeu de l'orgue dans les églises catholiques); Luxembourg, Heintze frères, 1860, 1 vol. gr. in-8° de 451 pages. Les exemples donnés par M. Oberhoffer sont bien écrits, et l'harmonie en est élégante. Cet artiste est membre honoraire de la société d'archéologie chrétienne et historique de Trèves.

OBERLÆNDER (J.), organiste, professeur de piano et compositeur à Aix-la-Chapelle vers 1830, a fait exécuter dans cette ville, en 1836, une symphonie de sa composition, qu'il a dédiée au roi des Pays-Bas, Guillaume Ier. Je n'ai pu trouver aucun autre renseignement sur cet artiste.

OBERLEITNER (André), né le 17 septembre 1786, à Angern, dans la basse Autriche, apprit dans son enfance le chant et le violon dans l'école de cet endroit. En 1804, son père, administrateur de la seigneurie d'Angern, l'envoya à Vienne pour étudier la chirurgie; mais son penchant pour la musique lui fit négliger la profession qui lui était destinée, pour l'étude de la guitare et de la mandoline, sur lesquelles il acquit une habileté remarquable. Il a publié environ quarante œuvres pour ces instruments chez les divers éditeurs de Vienne; mais il a conservé en manuscrit beaucoup de quatuors, trios, variations, etc. En 1815, Oberleitner a obtenu un emploi dans la maison de l'empereur, puis il fut inspecteur de l'argenterie de la cour impériale. Ses occupations multipliées dans ce poste lui ont fait négliger la musique dans les derniers temps.

OBERMAYER (Joseph), violoniste distingué, naquit en 1749, à Nezabudicz, en Bohême, et fut élève de Kammel. Plus tard, le comte Vincent Waldstein l'envoya en Italie pour y perfectionner son talent. Tartini l'admit dans son école et lui transmit sa belle et large manière d'exécuter l'adagio. De retour en Bohême, Obermayer y reprit ses fonctions de valet de chambre du comte Waldstein. Vivant dans les terres de ce seigneur, il se faisait rarement entendre en public, mais il reparut avec éclat à Prague en 1801, et le 4 juillet 1803 il fit admirer son talent dans la fête musicale qui fut donnée à l'église de Strahow, quoiqu'il fût alors âgé de cinquante-quatre ans. Il vivait encore en 1816; mais depuis lors on n'a plus eu de renseignements sur sa personne. Obermayer avait en manuscrit plusieurs concertos de sa composition : aucun de ses ouvrages n'a été gravé.

OBERNDOERFFER (David), compositeur allemand, vécut à Francfort vers le milieu du dix-septième siècle. Il a fait imprimer de sa composition : *Allegrezza musicale*, ou choix

de pavanes, gaillardes, entrées, canzonettes, ricercari, etc., à 4, 5, 6 parties, pour divers instruments; Francfort-sur-le-Mein, 1650, in-4°.

OBERTHUR (...), professeur de harpe distingué, fut attaché au service du duc de Nassau, comme musicien de la chambre, et résida à Wiesbaden, où il fit représenter avec succès un opéra qui avait pour titre *Floris von Namur*. En 1847 et 1848, il était à Francfort; puis il se rendit à Londres, où il est encore (1862). Cet artiste a publié un concerto pour la harpe avec orchestre, et des pièces de salon.

OBIZZI (DOMINIQUE), musicien italien, vécut au commencement du dix-septième siècle. Il a fait imprimer de sa composition : *Madrigali concertati a due, tre, quattro e cinque voci, libro primo*; Venise, 1627, in-4°.

OBRECHT (JACQUES), un des plus grands musiciens du quinzième siècle, et peut-être le plus habile de tous les contrepointistes de ce temps, paraît avoir vu le jour vers 1430, à Utrecht qui, alors, était sous la domination des ducs de Bourgogne, et à ce titre ne formait qu'un seul État avec la Belgique. En 1465, Obrecht était maître de chapelle de la cathédrale de cette ville. Érasme, qui était né à Rotterdam en 1467, et qui avait été placé comme enfant de chœur dans cette église, à l'âge de six ans, apprit la musique sous la direction de ce maître. Glaréan, qui nous apprend ce fait (*in Dodecach.*, p. 250), le tenait d'Érasme même. L'habileté et la facilité d'Obrecht étaient si grandes, qu'il lui suffisait d'une nuit pour composer une messe digne de l'admiration des plus savants musiciens de son temps. *Hanc præterea fama est*, dit Glaréan (*loc. cit.*), *tanta ingenii celeritate ac inventionis copia viguisse, ut per unam noctem, egregiam, et quæ doctis admirationi esset, missam componeret*. La plupart des circonstances de la vie de cet artiste célèbre ont été ignorées jusqu'ici; mais il est hors de doute qu'il a visité l'Italie, puisque Aaron déclare, dans ce passage, l'avoir connu à Florence : *Summos in arte viros imitati, præcipue vero Josquinum, Obret, Isaac, et Agricolam, quibuscum mihi Florentiæ familiaritas et consuetudo summa fuit*. (*De institutione harmonica*, lib. III, c. IV, fol. 39, *verso*). Une difficulté assez grande se présente ici cependant, car on verra plus loin, par les documents découverts dans les archives de l'église Notre-Dame d'Anvers, que Obrecht était mort avant 1507; or, si Aaron n'avait que vingt-six ans lorsqu'il publia le livre d'où est tiré le passage qu'on vient de lire, et qui ne fut publié qu'en 1516, il est impossible qu'il ait connu Obrecht, car il ne serait né qu'en 1489 ou 1490, et l'on verra tout à l'heure que les dix dernières années de la vie de l'illustre maître qui est l'objet de cette notice furent tourmentées par les maladies et les infirmités qui ne lui permirent plus de voyager. Si donc on accepte comme irrécusable le témoignage d'Aaron, il faut de toute nécessité rectifier le chiffre de l'âge de cet écrivain au moment où il publia son livre, et supposer qu'il naquit vers 1470, au lieu de 1490 (1). Dans cette hypothèse, il aurait pu connaître Obrecht vers 1491, avant que celui-ci vînt concourir pour obtenir la place de maître de chapelle de la collégiale d'Anvers. Grâce à l'obligeance parfaite de M. le chevalier Léon de Burbure, et aux recherches persévérantes qu'il a bien voulu faire à ma demande, je puis donner ici des renseignements précis sur la dernière époque de son existence : ces renseignements sont tirés de documents authentiques qui se trouvent dans les archives de l'église Notre-Dame, d'Anvers.

A la mort de Jacques Barbireau (*voyez* ce nom), en 1491, le chapitre de cette église s'occupa de la nécessité de lui donner un remplaçant : treize compétiteurs se présentèrent, et furent mis à l'essai tour à tour pendant une année pour la direction de la musique. Maître Jacques Obrecht, qui était de ce nombre, fut jugé le plus capable de succéder au maître décédé, et fut installé dans son emploi en 1492. Son nom est écrit dans diverses pièces contemporaines *Obrech*, *Hobrecht*, ou en latin *Oberti* et *Hoberti*. Non-seulement il était maître de chapelle du chœur, mais il eut en même temps la place de maître de chant de la chapelle de la Vierge. Deux ans après (1494), il obtint une *chapelanie* (bénéfice) dite *la première à l'autel de Saint-Josse* (Sancti Judoci prima), dans la même église. Les livres de compte du chapitre font connaître qu'Obrecht fit faire pour les offices du grand chœur (qui, en 1494 étaient exécutés par 67 chanteurs, non compris les enfants) *de nouveaux livres de déchant*, lesquels contenaient des messes pour les grandes fêtes, des motets, des *Magnificat*, et qu'il corrigea les fautes des anciens livres. Les comptes de la chapelle de la Vierge, rapprochés de ceux du corps des chapelains, nous apprennent aussi qu'Obrecht fit de fréquentes absences et qu'il fut souvent malade, notamment en 1496, 1498, 1501 et 1504; enfin, que lorsqu'il reprenait ses fonctions, on lui faisait des ovations et des cadeaux de *bienvenue*. On voit de plus dans les

(1) Je n'ai pas fait cette observation dans la notice d'Isaac, où j'ai cité le même passage, parce que je ne connaissais pas alors les documents authentiques concernant Obrecht, qui m'ont été communiqués postérieurement par M. de Burbure.

mêmes comptes que ses absences de la chapelle de la Vierge furent si longues en 1501 et 1504, qu'on jugea nécessaire de lui donner pour substitut d'abord maître *Michel Berruyer* (1), puis *Gaspar* (voyez ce nom), un des principaux chanteurs (2), et enfin maître *Jean Raes*, qui, après la mort d'Obrecht, conserva toutes ses fonctions. Parmi les noms cités dans ces mêmes comptes, à l'occasion d'Obrecht, on voit celui de *maître Georges*, par qui ce maître fit écrire de nouveaux recueils de motets. Ce nom est inconnu parmi ceux des musiciens belges dont on a imprimé les compositions; car ce ne peut être *Georges de la Hele*, qui naquit un demi-siècle plus tard.

La considération dont jouissait Obrecht était si grande, que les plus célèbres artistes venaient le visiter de toutes parts et lui soumettaient leurs ouvrages. Ainsi, en 1492, plusieurs musiciens étrangers à la ville d'Anvers vinrent chanter sous sa direction, pour faire juger sans doute par lui de leur habileté dans l'exécution de la musique dans le système si difficile, et à vrai dire absurde, de la notation proportionnelle de cette époque. En 1493, ce furent les chanteurs de la collégiale de Bois-le-Duc qui vinrent visiter la chapelle de Notre-Dame et son illustre maître. En 1493, Obrecht reçut la visite d'un célèbre musicien français ou belge, qui avait été au service de Galéas Sforce, duc de Milan, et qui, sans doute, après l'usurpation de Ludovic Sforce, avait été congédié comme Gaspard Van Veerbeke et d'autres. Bernardino Corio, contemporain de cet artiste, dit, dans son Histoire de Milan, que le duc Galéas entretenait dans sa chapelle trente musiciens ultramontains, auxquels il accordait de gros appointements. L'un d'eux, dit-il, nommé Cordier, avait cent ducats par mois (3). Il doit y avoir quelque erreur dans ce chiffre. En 1495, Obrecht eut l'honneur d'être visité par le maître de la chapelle du pape, Christofano Borbone, de la famille du marquis de Peralta, évêque de Cortone, qui occupa sa charge à la chapelle pontificale depuis 1492 jusqu'en 1507. Obrecht avait envoyé en 1491 une messe de sa composition aux chantres de Saint-Donatien de Bruges; ils vinrent en corps le remercier en 1494. Toutes ces visites étaient accompagnées de banquets et de présentations de vin d'honneur, dont les frais sont portés aux comptes de la chapelle dans les registres.

Obrecht entretint des relations habituelles avec divers artistes distingués depuis son entrée à la chapelle de la collégiale d'Anvers jusqu'à ses derniers moments. Voici les noms de ceux que M. de Burbure a trouvés dans les documents qu'il a consultés :

1° *Henri* (et plus souvent *Harry*) Bredeniers qui, après avoir été enfant de chœur de la chapelle de la Vierge jusqu'en 1488, fut organiste de le même chapelle depuis 1493 jusqu'en 1501.

2° *Maître Jacques Van Doorne* (en latin *De Spina*), son successeur, organiste d'un talent remarquable pour cette époque.

3° *Antoine Van den Wyngaert* (en latin *De Vinea*), qui avait été élève d'Obrecht (voyez *Van den Wyngaert*).

4° *Jarotin* (voyez ce nom).

5° *Maître Michel Beruyer* ou *Berruyer*, dit de *Lessines*, parce qu'il était né dans le bourg de ce nom, chapelain de la collégiale d'Anvers, excellent musicien et chanteur du chœur.

6° *Jean Regis* (voyez ce nom).

7° *Maître Jean de Bukele*, dit *maître Jean d'Anvers*, facteur d'orgues renommé, décédé en 1504.

8° Jean Nepotis (ou *de Neve*), chapelain, reçu en 1495.

9° *Corneille de Hulst*, *Rogier* et *Pierre Montreuil*, dit *d'Amiens*, tous chanteurs de la collégiale.

10° *Jean de Guyse*, vicaire, et *Antoine Rareston*, ancien chantre de la chapelle pontificale.

11° *Maître Charles Coulereau*, chanoine et musicien savant, qui légua, en 1515, à l'administration des enfants de chœur de Notre-Dame, une ferme située au village de Wommelghem, près d'Anvers, dont le revenu a servi, jusqu'en 1797, à l'entretien et à l'éducation littéraire des enfants de chœur indigents, lorsqu'ils perdaient la voix à la suite de la mue.

12° Enfin *Jacquet*, surnommé le Liégeois, copiste de musique et chanteur instruit, et *Michel de Bock*, le jeune, chapelain.

La date précise de la mort d'Obrecht n'a pas été trouvée par M. de Burbure : son nom ne figure pas dans les comptes des funérailles de la collégiale; mais au chapitre des recettes du compte des chapelains, qui commence à la Saint-Jean d'été, et qui est clos le 23 juin 1507,

(1) Ce nom n'est connu jusqu'à ce jour par aucune composition imprimée ou manuscrite, ni par aucune citation.

(2) Il paraît que Caspar ou Gaspard Van Veerbeke, après son retour de Milan à Audenarde, sa ville natale, en 1490, ne s'y établit pas et qu'il se rendit à Anvers, où il trouva une position parmi les chanteurs de la collégiale, et fut considéré comme un des plus habiles.

(3) Il duca Galeazzo stipendiava trenta musici oltramontani con grosse mercedi. Uno di essi nominato Cordiero ne aveva cento ducati al mese. Dello eccellentissimo oratore messer Bernardino Corio Milanese Historia, continente della origine di Milano tutti li gesti, fatti, ecc. Venise, 1554, in-4°.

on trouve ces mots : « Item les anciens des cha« pelains ont reçu la moitié des droits d'instal« lation de Gérard Gysels, familier du chanoine
« maître Lievin Nelis, mis en possession de la
« première chapelanie de l'autel de Saint-Josse,
« vacante par le décès de maître Jacques
« Obrecht (1). » Or, ce maître, qui depuis 1502
n'assistait plus aux offices du grand chœur,
cessa de remplir ses fonctions a la chapelle de
la Vierge en 1504, sans doute à cause de son âge
avancé et du mauvais état de sa santé; d'où il
résulte que son décès eut lieu entre les années
1504 et 1507, et selon toute apparence, a une
date approchée de cette dernière, car un bénéfice ne restait jamais longtemps sans titulaire.

Après Erasme, l'élève le plus connu d'Obrecht
est Antoine Van den Wyngaert, d'Utrecht, qui
fut chapelain de la collégiale d'Anvers, et qui,
comme on vient de le voir, demeura toujours en
relation avec lui. On croit aussi qu'Obrecht
enseigna la musique à Thomas Tzamen et à
Adam Luye, tous deux d'Aix-la-Chapelle. Il eut
d'ailleurs beaucoup d'influence sur le perfectionnement de l'art de son temps, car il est supérieur à tous ses contemporains en ce qui concerne le mouvement des voix dans l'harmonie.
Obrecht jouissait d'une grande autorité parmi
les musiciens du quinzième siècle, à cause de
son profond savoir. Nous sommes heureusement
en possession de monuments assez importants
de son talent pour avoir la conviction que cette
autorité était justement acquise. Le plus considérable de ces restes précieux est un recueil de
cinq messes à quatre voix imprimé à Venise en
1503, par Octavien Petrucci de Fossombrone;
ce recueil a pour titre : *Misse obrecht* (sic). *Je
ne demande. Grecorum. Fortuna desperata.
Malheur me bact. Salve dica parens.* Ce titre ne se trouve qu'à la partie du *superius*;
les autres parties ont simplement au premier
feuillet A pour *altus*, T pour *tenor*, B pour
bassus; mais à l'avant-dernier feuillet de cette
dernière on lit : *Impressum Venetiis per Octavianum Petrutium Forosemproniensem, 1503
die 24 Martii, cum privilegio invictissimi
Dominum Venetiarumque nullus possit contum figuratum imprimere sub pena in ipso
privilegio contenta.* Au-dessous est la marque
de l'imprimeur. L'impression du texte est gothique, petit in-4° oblong. Quant à la notation
de la musique, on sait quelle est la perfection
des caractères de Petrucci. La pagination de
quatre parties se suit de cette manière : le superius est contenu dans les 18 premiers feuillets, suivis de deux feuillets dont les portées sont
en blanc; le ténor commence au feuillet 21 et
finit au verso du 33°, suivi d'un feuillet avec
les portées vides; l'*altus* commence au 35° feuillet et finit au verso du 55°, suivi d'un feuillet
blanc; enfin, la basse commence au feuillet 57 et
finit au verso du feuillet 74, suivie de celui qui porte
la date de l'impression et le nom de l'imprimeur
avec sa marque, et d'un feuillet à portées vides.
Trois exemplaires, dont deux incomplets, de ce précieux recueil existent en Allemagne : celui de la bibliothèque royale de Berlin est complet; la basse
manque à celui de la bibliothèque impériale de
Vienne, et la bibliothèque royale de Munich ne
possède que deux des quatre parties. Un autre
exemplaire complet est à la bibliothèque du Lycée
communal de musique à Bologne. A la vente de
l'intéressante bibliothèque musicale de M. Gaspari, de Bologne, faite à Paris au mois de février 1862, un exemplaire complet s'est trouvé
et a été acquis par M. le libraire Asher, de
Berlin; puis il est devenu la propriété de M. Libri, qui l'a fait mettre en vente à Londres avec
la réserve de sa riche bibliothèque, au mois de
juillet de la même année : il est aujourd'hui en
ma possession.

Le premier livre des messes de divers auteurs,
a 4 voix, publié en 1508, par Octavien Petrucci,
contient la messe d'Obrecht qui a pour titre
Si Didero. Ce recueil, intitulé *Missarum diversorum auctorum liber primus*, porte ces
mots au dernier feuillet de la basse : *Impressum
Venetiis per Octavianum Petrutium Forosempronienses, 1508 die 13 martii, cum privilegio*, etc., petit in-4° obl. Les messes des autres musiciens contenues dans ce recueil sont celles-ci : *De franza*, par Basiron (sic); *Dringhs*,
par Brumel; *l'os-fa pas*, par Gaspar; *De
sancto Antonio*, par Pierre de la Rue. Il y a des
exemplaires complets de ces messes dans le Museum britannique, à Londres, dans la bibliothèque impériale de Vienne, et dans la bibliothèque
royale de Munich. Deux autres messes d'Obrecht
se trouvent dans la collection rarissime intitulée : *Missæ tredecim quatuor vocum a præstantissimis artificibus compositæ: Norimbergæ, arte Hieronymi Graphæi, civis Norimbergensis, 1539*, petit in-4° obl. Les messes
d'Obrecht ont pour titres : *Ave Regina cælorum*, et *Petrus Apostolus*.

Dès le treizième siècle, l'usage de donner des
textes différents aux diverses voix qui chantaient
une messe ou un motet s'était introduit particu-

(1) 1506-1507. *Item receperunt (majores) de medid receptione Capellaniæ Geraldi Gysels familiaris magistri Licini Nelis ad altari Sancti Judoci, vacantis per obitum magistri Jacobi Obrecht. — VIII sc. 8 escalins de Brabant).*

lièrement en France et dans les Pays-Bas. On en trouve des exemples dans une des messes de Guillaume Dufay contenues dans le manuscrit 5557 de la bibliothèque royale de Belgique. Baini en cite des exemples puisés dans les manuscrits de la chapelle pontificale qui appartiennent aux maîtres les plus célèbres des quinzième et seizième siècles, entre lesquelles se trouve une messe d'Obrecht à 4 voix (*sine nomine*), dans le volume 35 des archives de cette chapelle (1). Dans le *Credo* de cette messe, à l'*Incarnatus est*, Obrecht fait chanter par le ténor une des grandes antiennes de Noël (*O clavis David*, etc.), et dans les deux *Agnus Dei* il fait dire par la même voix les paroles d'une prière à saint Donatien, patron principal de la ville de Bruges, dont le texte est : *Beate pater Donatiane, pium Dominum Jhesum pro implentibus nostris deposce*. Cette messe est la même que le maître avait envoyée aux chanteurs de l'église Saint-Donatien de Bruges, en 1491, et pour laquelle ils se rendirent en corps à Anvers, en 1494, dans le dessein de lui offrir leurs remerciments.

Baini cite d'autres messes d'Obrecht sur d'anciennes chansons françaises, lesquelles existent parmi les manuscrits de la chapelle pontificale (2), mais sans les désigner d'une manière précise. Les motets de ce grand maître n'offrent pas moins d'intérêt que ses messes, dans le système des formes de son temps. Le plus ancien recueil où l'on en trouve est le troisième livre de la collection publiée par Petrucci, sous le titre *Harmonice musices Odhecaton* (*royez* PETRUCCI.) Ce livre, publié en 1503, est intitulé : *Canti C n° cento cinquanta*. On en trouve un exemplaire complet dans la Bibliothèque impériale de Vienne. Le premier motet de la collection est un *Ave Regina cœlorum*, à 4 voix, d'Obrecht. Dans les *Motetti libro quarto*, mis au jour par le même imprimeur, en 1505, petit in-4° oblong, on trouve de ce maître : 1° *Quis numerare queat*; à voix. — 2° *Laudes Christo redemptori*, idem. — 3°. *Beata es Maria Virgo*, idem. — 4° *O Beate Basili confessor*, idem. Un exemplaire de cet ouvrage est à la Bibliothèque impériale de Vienne. Le premier livre de motets à cinq voix publié par Petrucci, à Venise, dans la même année, renferme les motets suivants d'Obrecht : 1° *Factor orbis Deus*. — 2° *Laudamus nunc Dominum*. — 3° *O pretiosissime sanguis*. Le recueil de motets intitulé *Selectæ Harmoniæ quatuor vocum de Passione Domini* (*Viteberga, apud Georg. Rhauum*, 1538, petit in-4° obl.)

renferme une Passion à 4 voix du même maître, et des hymnes à quatre voix de sa composition se trouvent dans le *Liber primus sacrorum hymnorum centum et triginta quatuor Hymnos continens, ex optimis quibusque authoribus musicis collectus, etc.; Vitebergæ apud Georgium Rhav*, 1542, petit in-4° obl. Glareau a inséré dans son *Dodecachordon* un *Parce Domine* d'Obrecht à trois voix (p. 260), et un canon à deux voix, *ibid.*, p. 257, lesquels sont en partition dans l'Histoire de la musique de Forkel (t II, p. 524 et 526). On trouve aussi dans le livre de Sebald Heyden : *Musica id est artis Canendi* (lib. 2, cap. 6), un *Qui tollis*, en canon à deux voix, extrait de la messe de ce maître intitulée *Je ne demande*. La précieuse collection publiée par Conrad Peutinger à Augsbourg, en 1520, in fol. max., sous le titre : *Liber selectarum cantionum quas vulgo mutetas appellant*, renferme un superbe motet d'Obrecht (*Salve Crux*) à 5 voix, divisé en trois parties. J'ai mis en partition et en notation moderne ce morceau, chef-d'œuvre de facture élégante pour le temps où il a été écrit. Enfin, Grégoire Faber a donné dans son livre *Musices practicæ erotematum libri II* (p. 212-213) un *Christe eleison* d'Obrecht à 3 voix, en proportion double, que j'ai résolu en partition dans les notes de l'édition préparée des œuvres de Tinctoris.

Obrecht a écrit aussi des chansons mondaines qu'on trouve dans les premier, second et troisième livres (A, B, C) de la collection rarissime de Petrucci intitulée *Harmonice Musices Odhecaton* (Venise, 1501-1503). Les premiers mots de ces chansons à 3 et à 4 voix sont ceux-ci : 1° *Jay pris amours*; 2° *Vray Dieu, qui me confortera*; 3° *Va vitement*; 4° *Mon père m'a donné mari*; 5° *Rompeltier*; 6° *Tander naken* (chanson flamande); 7° *Si à tort on m'a blâmée*; 8° *les Grans* (sic) *Regrés*; 9° *Est possible que l'home peult* (sic); 10° *Forseulement*; 11° *Tant que notre argent durera*; 12° *La Tourturella*.

OCCA (ANTOINE DALL'), virtuose sur la contrebasse, né le 1er juin 1763, à Cento, près de Bologne, a voyagé en France, en Belgique et en Allemagne, donnant des concerts pendant les années 1821 et suivantes. Je crois que cet artiste est le même qui, après s'être fait entendre à Berlin en 1801, avait donné des concerts à Stettin avec M^{me} Grassini, et avait été attaché à la chapelle impériale de Pétersbourg. En 1818, il donna des concerts à Kiew et à Lemberg avec sa fille, pianiste distinguée. Il était oncle de la cantatrice *Sophie dall' Occa*, qui devint ensuite M^{me} *Schoberlechner*. Antoine dall'Occa est

(1) Voyez Baini, *Memorie storico-critiche della vita e delle opere di Pierluigi da Palestrina*, tom. I, p. 8.
(2) *Loc. cit.* p. 139, n. 226.

mort à Florence, le 17 septembre 1846, à l'âge de quatre-vingt-trois ans.

OCH (ANDRÉ), musicien allemand, fixé à Paris, y a publié, en 1709, des trios de violon sous ce titre : *Sei Sinfonie a tre*, *2 violini e basso*, op. 1.

OCHS (JEAN-CHRÉTIEN-LOUIS) ou **OCHSS**, organiste à l'église de la Croix, à Dresde, est né dans cette ville le 20 décembre 1781. Il fut d'abord organiste de l'église Saint-Jean et de *Frauen Kirche*. En 1822, il succéda à Lommatzche dans la place d'organiste de l'église de la Croix. Il a fait imprimer de sa composition : 1° Six thèmes variés pour le piano; Dresde, chez l'auteur. — 2° Deux recueils de danses allemandes pour le piano; Leipsick et Dresde. — 3° Six préludes pour des chorals; ibid. Cet artiste remplissait encore ses fonctions d'organiste en 1840.

OCHSENKUN (SÉBASTIEN), luthiste au service d'Othon-Henri, électeur palatin, en 1558, a publié dans cette année, par ordre de son maître, un recueil de pièces pour le luth. Il mourut le 2 août 1574, et fut inhumé à Heidelberg. On voit encore l'inscription allemande de son tombeau dans l'église Saint-Pierre de cette ville.

ODI (FLAMINIO), né dans la seconde moitié du seizième siècle, fut chantre à l'église Sainte-Marie-Majeure de cette ville, puis devint chapelain-chantre de la chapelle pontificale. Il occupait encore cette dernière position à l'âge d'environ quatre-vingts ans, en 1655, car il écrivit une messe à cinq voix, qui est en partition dans la collection de l'abbé Santini, et qui porte cette date. Suivant une note de l'abbé Santini, Flaminio Odi aurait été fils naturel d'un prince souverain. Ce chantre s'est fait connaître par un recueil de compositions publié sous ce titre : *Madrigali spirituali a quattro voci, libro primo*; Bart. Magni, 1608, in-4°. Il paraît, d'après ce titre de l'exemplaire existant dans la bibliothèque du Lycée communal de musique, à Bologne, que Bartholomé Magni eut une imprimerie de musique à Rome. (Voyez MAGNI.)

ODIER (LOUIS), n'était pas Anglais de naissance, comme le disent Gerber et ses copistes; mais il naquit à Genève en 1748, et mourut dans cette ville, le 13 avril 1817. Après avoir fait ses humanités dans sa ville natale, il suivit les cours de physique de Saussure et de mathématiques de Bertrand, puis alla étudier la médecine à l'université d'Édimbourg sous Cullen, Monro, Black, etc. Il prit ses degrés en 1770, et soutint, à cette occasion, une thèse qui a été imprimée sous ce titre: *Epistola physiologica inauguralis de elementariis musicæ sensationibus*, Édimbourg, 1770, in-8°. De retour à Genève, Odier y professa la médecine. Il était membre de l'Académie de cette ville, de la société de médecine d'Édimbourg, et correspondant de l'Institut de France. Chladni reproche beaucoup d'inexactitudes à la dissertation d'Odier.

ODINGTON ou **ODYNGTON** (WALTER), bénédictin du monastère d'Evesham, dans le comté de Worcester, en Angleterre, écrivit un traité de musique au commencement du règne de Henri III, c'est-à-dire vers 1217. Tanner (*in Biblioth. britan.* f° 558), sur l'autorité de Pits, de Bale et de Leland, dit qu'il florissait vers 1240 ou environ vingt-trois ans plus tard; mais on voit dans une charte d'Étienne Langton, citée en note par le même écrivain, que Walter d'Evesham, moine de Cantorbery, fut élu archevêque de cette ville en 1228, douzième année du règne de Henri III, et que le pape cassa l'élection. Le traité de musique, daté d'Evesham, avait conséquemment été écrit avant la translation d'Odington de ce monastère à celui de Canterbury ou Cantorbery, et plus longtemps encore avant l'élection dont il est question dans la charte citée par Tanner. Si j'insiste sur ce point, assez indifférent en apparence, c'est qu'il n'est pas sans importance pour démontrer l'antiquité de la doctrine de Francon concernant la musique mesurée; car ce dernier est cité par Odington en des termes qui font voir que cette doctrine était déjà ancienne de son temps (*voyez* l'article de FRANCON dans cette *Biographie universelle des musiciens*). Stevens, traducteur et continuateur du *Monasticon anglicanum* de Dugdale, avait trouvé des documents d'après lesquels il dit que Walter Odington était d'une humeur enjouée, quoique sévère observateur de la discipline monastique; qu'il possédait une instruction étendue, et qu'il se livrait jour et nuit à un travail assidu. Il ajoute qu'il ne connaissait de ses travaux qu'un traité de la spéculation de la musique (1); cependant Pits, Bale, Tanner, Moreri et tous les biographes de Walter Odington affirment qu'il était mathématicien, astronome, et qu'il a écrit deux traités *De motibus planetarum* et *De mutatione aeris*. Son goût pour le calcul se fait remarquer dans les premiers livres du Traité de musique

(1) Walter, monk of Evesham, a man of a facetious wit, who applying himself to literature, lest he should sink under the labour of the day, the watching at night, and continual observance of regular discipline, used at spare hours to divert himself with the decent and recommendable diversion of musick, to render himself the more cheerful for other duties. Whether at length this drew him from other studies I know not, but there appears no other work of his than a piece entituled *Of the Speculation of musick*. He flourished in 1240.

qu'il a laissé sous ce titre : *De speculatione musica*. Le seul manuscrit connu de cet ouvrage se trouve dans la bibliothèque du collège du Christ, à Cambridge; cependant il a dû en exister d'autres, car celui-là est du quinzième siècle, suivant cette indication du catalogue de la bibliothèque publié en 1777 (in-4°, p. 410, n° 15) : *Codex membranaceus in V° seculo XV scriptus, in quo continetur Summus fratris Walteri (Odingtoni) monachi Eveshamiæ musici Speculatione musicæ*. Le livre de Walter Odington, qui commence par ces mots : *Plura quam digna de musicæ speculatoribus perutilia*, etc., est divisé en six parties. La matière y est disposée avec peu d'ordre, car la première et la troisième parties, également spéculatives, concernent les divisions de l'échelle, d'après le monocorde, et les proportions arithmétiques et harmoniques des intervalles. On y trouve aussi celles des longueurs de cordes, des tuyaux d'orgue, et des cloches ; c'est le plus ancien ouvrage connu qui renferme des renseignements sur ce dernier sujet. La seconde partie traite des consonnances, des dissonances et des qualités harmoniques des intervalles. La quatrième partie est relative aux pieds rhythmiques de la versification latine. La cinquième partie est consacrée à la notation du plain-chant par les lettres de l'alphabet romain, et aux anciens signes de notation pour le chant simple, lié et orné, en usage au treizième et au commencement du quatorzième siècle, dont on trouve des exemples dans quelques anciens graduels et antiphonaires. Dans ces cinq premières parties, ce moine fait preuve de beaucoup d'érudition, et montre une connaissance étendue de la littérature grecque, de la musique, et du chant des églises de l'Orient et de l'Occident. La sixième partie est entièrement consacrée à la musique mesurée suivant le système de la notation noire exposée dans le livre de Francon, et à l'harmonie en usage au treizième siècle. Burney prétend que les exemples qu'on y trouve sont incorrects et souvent inexplicables ; mais s'il avait eu des connaissances plus solides dans l'ancienne notation, il aurait vu que les corrections sont beaucoup plus faciles qu'il ne croyait. Le manuscrit connu sous le nom de *Tiberius*, du Musée britannique (B. IX, n° 3), contient un traité de la notation de la musique mesurée, à la fin duquel on trouve ces mots : *Hæc Odyngtonus*. J'ignore si ce petit ouvrage est extrait de celui de Cambridge, n'en ayant pas fait la collation lorsque j'ai examiné ce manuscrit, en 1829.

ODOARDI (Joseph), simple paysan, né au territoire d'Ascoli, dans la Marche d'Ancône, vers 1740, fut conduit, par les seules dispositions de son génie à fabriquer des violons, sans avoir jamais été dans l'atelier d'un luthier, et parvint à donner à ses instruments des qualités si remarquables, qu'ils peuvent, dit-on, soutenir la comparaison avec les meilleurs violons de Crémone. Quoiqu'il soit mort à l'âge de vingt-huit ans, il en a pourtant laissé près de deux cents, qui sont aujourd'hui recherchés en Italie par les amateurs.

ODON (S.), moine issu d'une famille noble de France, étudia sous la direction de Remi d'Auxerre, puis (en 899) fut chanoine et premier chantre de Saint-Martin de Tours. Dix ans après il entra au monastère de Beaume, en Franche-Comté, fut troisième abbé d'Aurillac, dix-huitième abbé de Fleuri, et enfin devint en 927 abbé de Cluny. Il mourut dans ce monastère le 18 novembre 942, ainsi que l'a prouvé le P. Labbe, contre l'opinion de Sigebert, qui place en 937 l'époque de la mort de ce saint. Parmi les écrits conservés sous le nom d'Odon, on trouve un *Dialogus de musica*, que l'abbé Gerbert a inséré dans sa collection des écrivains ecclésiastiques sur la musique (t. I, pp. 252 et suiv.), d'après le manuscrit de la bibliothèque impériale de Paris, coté 7211, in-fol. Ce dialogue traite de la division et de l'usage du monocorde, du ton et du demi-ton, des consonnances, des modes, de leurs limites, de leur transposition et de leurs formules. On peut considérer cet ouvrage comme un manuel pratique de la musique de l'époque où il fut écrit.

Plusieurs auteurs ont attribué le dialogue d'Odon à Guido ou Gui d'Arezzo, et même on trouve des manuscrits des onzième et douzième siècles où il porte le nom de celui-ci. Angeloni, dans sa dissertation sur la vie, les œuvres et le savoir de Guido d'Arezzo [1], ne balance pas à décider que le dialogue est en effet de Guido. Les motifs de son opinion sont : 1° Que parmi les manuscrits de la bibliothèque impériale de Paris, les n°s 7211 et 7369 seuls ont le nom d'Odon ; le manuscrit 3713 attribue clairement l'ouvrage à Gui par ces mots placés à la fin : *Explicit liber dialogi in musica editus a domino Guidone piissimo musico, et venerabili monaco*. On trouve aussi ce dialogue dans le manuscrit 7461 de la même bibliothèque, sans nom d'auteur, à la vérité ; mais le volume ne contient que des ouvrages du moine d'Arezzo. 2° Montfaucon (*Bibliotheca bibliothecarum*, t. I, p. 58, n° 1991) cite, dans la description des ma-

[1] *Sopra la vita, le opere ed il sapere di Guido d'Arezzo, restauratore della scienza e dell' arte musica;* pag. 55 et suiv.

nuscrits du Vatican, *Guidonis dialogus de musica*, et dans le catalogue de la bibliothèque Laurentienne de Florence (t. I, p. 300, col. 2), *Widonis liber secundus in forma dialogi*. 3° Dans le dialogue, l'auteur parle du *gamma*, et l'on croit généralement que ce signe a été ajouté par Guido au-dessous de l'A des latins. 4° Enfin, le moine Jean, qui a vécu avec Odon, et qui a écrit sa vie (*Vid. Biblioth. cluniacense*, fol 14 et seq., ac *Mabillon. Acta sanctor. ord. benedi.*), ni Nagold, à qui l'on en doit une plus étendue, ne font mention de ce dialogue au nombre de ses ouvrages.

A toutes ces demi-preuves, auxquelles on pourrait opposer les manuscrits de Saint-Émeran, à Ratisbonne, des abbayes de Saint-Blaise et d'Aimont, de Vienne, du Musée britannique et d'autres grandes bibliothèques, qui sont tous sous le nom d'Odon, il y a une réponse victorieuse fournie par Guido lui-même à la fin de sa lettre à Michel, moine de Pomposa, concernant la manière de déchiffrer des chants inconnus; car il y cite le dialogue, et nomme Odon pour son auteur, dans ce passage : « Ce peu de mots tirés « en partie du prologue en vers et en prose de « l'antiphonaire, concernant la formule des « modes et des neumes, nous semblent ouvrir « d'une manière brève et suffisante l'entrée de « l'art de la musique. Cependant celui qui vou- « drait en apprendre davantage, pourra consul- « ter notre opuscule intitulé *Micrologue*, et l'a- « brégé (*Enchiridion*) que le très-révérend « abbé Odon a écrit avec clarté (1). » Or, pour lever tous les doutes à l'égard de l'identité de cet abrégé et du dialogue, il est bon de remarquer que ce même dialogue porte le titre d'*Enchiridion* dans les manuscrits 7369 de la bibliothèque impériale de Paris et du Musée britannique, et qu'on trouve à la fin de celui de l'abbaye d'Aimont : *Explicit musica Enchiridionis* (voy. Gerbert. *Script. eccles. de musica*, t. I, page 248). A l'égard du *gamma*, dont Angeloni croit tirer une preuve convaincante en faveur de son opinion, on peut voir dans cette *Biographie universelle des musiciens* l'article de Ger ou Guido d'Arezzo (tome IV, page 146), où j'ai démontré qu'il n'est pas l'auteur de son introduction dans l'échelle générale des sons, et qu'elle est beaucoup plus ancienne. L'auteur de

(1) *Hæc pauca quasi in prologum antiphonarii formula de modorum et neumarum rhythmice et prosaice dicta musicæ artis ostium breviter, forsitan et sufficienter aperiunt. Qui autem curiosus fuerit, libellum nostrum, cui nomen* Micrologus *est, quærat. Librum quoque* Enchiridion, *quem reverendissimus Oddo abbas lucutentissime composuit* apud Gerbertum Script. ecclesiast. de Musica, t. II. fol. 80 l.

l'article Odon de la *Biographie générale* publiée par MM. Firmin Didot frères, fils et Cie, dit que le *Dialogue sur la musique* n'est pas l'ouvrage d'Odon de Cluny, mais de quelque autre Odon, et que l'abbé Martin Gerbert l'a reconnu. Or, Gerbert n'a rien dit de semblable : il remarque seulement que ce petit ouvrage est attribué à divers auteurs dans les manuscrits, par exemple à *Bernon* (voyez ce nom), dans un de ces manuscrits qui est à la bibliothèque de Leipsick, et à *Aurélien de Réome*, ou à *Guido d'Arezzo*, dans ceux de l'abbaye de Saint-Blaise. Il est vrai qu'il donne le titre du Dialogue de cette manière : *Incipit liber qui et dialogus dicitur a Domino Oddone compositus* etc. : mais il copie simplement le manuscrit 2711 de la bibliothèque impériale, d'après lequel il publia l'ouvrage, sans émettre d'opinion. L'autorité de Guido d'Arezzo, qui écrivait environ soixante-dix ans après la mort de l'abbé de Cluny et qui déclare que l'ouvrage lui appartient, est ici décisive.

Les fragments intitulés : 1° *Proemium tonarii*; 2° *Regulæ de rhythmimachia*; 3° *Regulæ super abacum*; 4° *Quomodo organistrum construatur*; publiés par l'abbé Gerbert sous le nom d'Odon, ne me semblent pas lui appartenir. Les recherches sur la figure arithmétique appelée *abacus* sont de Gerbert le scolastique, et se trouvent, sous le nom de celui-ci, dans un manuscrit de la bibliothèque impériale de Paris, n° 7189, A.

O'DONNELLY (L'ann.), prêtre irlandais et visionnaire, a vécu à Paris, à Versailles, en Angleterre, et a publié un assez grand nombre d'ouvrages sur divers sujets, particulièrement sur la musique, et sur la vraie prononciation de la langue hébraïque, qu'il croyait avoir découverte. En 1847, il était à Bruxelles où il faisait des conférences et des prédications sur des révélations qu'il se persuadait tenir directement du ciel. Il est auteur d'un traité élémentaire de musique intitulé : *The Academy of elementar music*; Paris, imprimerie de Moquet, 1841, 1 vol. in-8°. On a donné une traduction française de cet ouvrage; elle a pour titre : *Académie de musique élémentaire, contenant une exposition claire de la théorie et la base de la pratique, depuis les notions les plus simples jusqu'à la connaissance complète de tous les principes de la science, et des moyens d'arriver en peu de temps à une parfaite exécution, ainsi que la rectification du système musical*, etc.; traduit de l'anglais par A.-D. de Cressier; Paris, Richault, 1842, in-8°.

OECHSNER (André-Jean-Laurent), vio-

loniste et compositeur, est né à Mayence le 14 janvier 1815. Fils d'un bon amateur, il eut occasion d'entendre souvent de la musique dans son enfance, et son goût se prononça pour la culture de cet art. Fort jeune encore il apprit à jouer du violon sous la direction des meilleurs maîtres de sa ville natale, et Heuschkel, musicien de la chapelle du duc de Nassau, lui enseigna les éléments de l'harmonie. L'arrivée de Panny (*voyez* ce nom) a Mayence, en 1829, fournit à Œchsner le moyen d'augmenter son habileté sur le violon, par les leçons de cet artiste distingué. En 1830, il entra comme violoniste à l'orchestre du théâtre de Manheim et reçut des leçons de Frey, chef d'orchestre et bon violoniste de l'école de Spohr. Il y continua aussi ses études d'harmonie avec Eischborn, second chef de l'orchestre. De retour à Mayence en 1832, il y retrouva son maître Panny, et après y avoir donné un concert il se rendit avec lui à Hambourg, joua aux concerts d'Altona dans l'hiver de 1832-1833, et après plusieurs voyages, il accepta en 1834 une position de professeur à l'école de musique de Wesserling fondée par Panny. Après le départ de cet artiste en 1836, Œchsner lui succéda dans la direction de l'école, et occupa cette position jusqu'en 1845. Dans l'intervalle il fit plusieurs voyages à Munich, où Ett lui donna des leçons de composition. En 1841 et 1842, il avait fait des excursions à Paris et en Italie. Enfin, en 1845 il s'éloigna de Wesserling et se rendit à Paris, où Alard lui donna quelques leçons de violon, et dans la même année il se fixa au Havre, en qualité de professeur de musique. Il y a fondé des sociétés de musique d'orchestre et de chant d'ensemble. Les principales compositions de cet artiste sont : 1° Une messe pastorale pour voix solo, chœur et orchestre, œuvre 6; Mayence, Schott.—2° *Tantum ergo* à 4 voix et orgue, op. 15; Paris, Richault. — 3° Trois noëls variés pour l'orgue, op. 16; ibid. — 4° Trio pour piano, violon et violoncelle, op. 17, ibid. — 5° Trois morceaux de salon pour violon, avec accompagnement de piano, op. 19; ibid. — 6° Quatuor pour piano, violon, alto et violoncelle, op. 21; ibid. Outre ces ouvrages, M. Œchsner a en manuscrit un grand nombre d'autres productions, parmi lesquelles on remarque six quatuors pour instruments à cordes.

OEDER (JEAN-LOUIS), né à Anspach, fut conseiller des finances du duc de Brunswick, et mourut à Brunswick, le 11 juin 1770. On lui doit beaucoup de petits écrits concernant l'économie politique et les sciences, parmi lesquels on remarque une dissertation *De vibratione chordarum*, Brunswick, 1746, in-4°.

OEDMAN (JONAS), licencié en philosophie de l'université de Lunden, en Suède, prononça le 13 mai 1745, dans cette académie, un discours latin sur l'histoire de la musique religieuse en général, et en particulier sur celle des églises de la Suède. Ce morceau a été imprimé sous le titre suivant : *Dissertatio historica de musica sacra generatim, et ecclesiæ Sveogothicæ speciatim, quam suffragante ampl. ord. philosophico in regia Acad. Gothorum Carolina, sub moderatione D. Sven Bring, hist. profess. reg. et ord. pro gradu, publico candid. examini modeste submittit Jonas Œdman, ad ecclesiam Smalandiæ Bringetofta V. D. M. die XIII Maji A. C. MDCCXLV. Lundini Gothorum, typis Caroli-Gustavi Berling*, in-4° de 40 pages. Cette dissertation est remplie de recherches curieuses; l'auteur y établit dans la deuxième section (pp. 22 et suiv.) que l'usage de l'harmonie des instruments dans l'accompagnement des voix qui chantaient les anciennes hymnes en langue *mæsogothique* remonte à la plus haute antiquité. Cette opinion est conforme à celle que j'ai présentée dans le *Résumé philosophique de l'histoire de la musique* placé en tête de la première édition de la *Biographie universelle des musiciens*.

OEHLER (JACQUES-FRÉDÉRIC), pianiste et compositeur, élève de l'abbé Vogler, naquit à Cronstadt, près de Stuttgard, et fit ses études musicales à Manheim. En 1784 il se rendit à Paris, et y fit graver un œuvre de trois sonates pour le piano, op. 1. On connaît aussi sous son nom une cantate pour l'anniversaire de la naissance du duc de Wurtemberg.

OELRICHS (JEAN-CHARLES-CONRAD), docteur en droit, historien et bibliographe, né à Berlin le 12 août 1722, fit ses premières études dans sa ville natale, et se rendit ensuite à Francfort-sur-l'Oder pour y faire son droit. En 1752, il fut nommé professeur à l'Académie de Stettin, et occupa sa chaire jusqu'à l'âge de cinquante ans. Alors il retourna dans la capitale de la Prusse, et au bout de quelques années, il y occupa le poste de résident du duc des Deux-Ponts et de quelques autres princes d'Allemagne, jusqu'à sa mort, arrivée le 30 décembre 1798. Doué d'une activité prodigieuse, Œlrichs a publié une quantité presque innombrable de dissertations et d'opuscules bibliographiques, de littérature et de jurisprudence. Dans sa jeunesse il s'était proposé d'écrire une histoire générale de la musique, et avait rassemblé une collection nombreuse de livres et d'œuvres de musique, dans laquelle se trouvaient plusieurs dissertations rares; mais il

n'exécuta pas ce projet, et l'on n'a de lui qu'une dissertation intitulée : *Historische Nachricht von den akademischen Würden in der Musick und offentlichen musicalischen Akademien und Gesellschaften* (Notice historique sur les dignités académiques conférées à des musiciens, et sur les sociétés et académies musicales), Berlin, 1752, in-8° de 52 pages. Ce morceau offre quelques renseignements qui ne sont pas dépourvus d'intérêt.

OELSCHIG (CHRÉTIEN), flûtiste à Berlin, s'est fait connaître dans ces dernières années (1840-1860) par environ douze œuvres de duos, de solos et d'airs variés pour la flûte, publiés à Berlin, ainsi que par une tablature de la flûte avec toutes les clefs et la patte en *ut*, intitulée : *Tabelle für die Flœte mit allen Klappen und C-Fuss, nach den besten Schulen entworfen*; Berlin, Lischke. On a aussi de lui une méthode élémentaire pour le même instrument, qui a pour titre : *Versuch um die Erlernung der Griffe auf der Flœte durch eines leicht fassliche Uebersicht darzustellen, und mit Uebungbeispielen versehen*, Berlin, Crantz. M. Oelschig, né à Berlin, le 19 novembre 1799, a été flûtiste au théâtre Kœnigstadt depuis 1825 jusqu'en 1851.

OELSCHLÆGER (FRÉDÉRIC-MARTIN-FERDINAND), chantre et organiste à Stettin, est né dans cette ville en 1798. Le directeur de musique Haak, dont il devint plus tard le gendre, lui donna les premières leçons de musique. Vers 1818, il alla à l'université de Halle pour y étudier le droit. Son habileté sur le piano et dans le chant lui fit prendre part aux réunions musicales de cette ville, où brillait alors C. Lœwe. Il y fonda aussi une société d'harmonie, dont il fut le directeur, et composa divers morceaux, parmi lesquels on remarqua une bonne symphonie à grand orchestre. Après avoir passé trois années à Halle et y avoir achevé son cours de droit, il retourna à Stettin en 1821, et y obtint un emploi à la cour suprême; mais son penchant pour la musique le fit renoncer à cette position après plusieurs années, et reprendre ses études, particulièrement sur la théorie de l'art. En 1824, il fit un voyage à Berlin pour y perfectionner son talent. De retour à Stettin, il y prit la direction de l'école de chant établie longtemps auparavant par Haak, et après la mort de son père, il lui succéda, en 1825, dans les places de cantor et d'organiste des églises Sainte-Marie et du Château. Œlschlæger avait en manuscrit des compositions de tout genre; mais il n'a publié que neuf recueils de chants à plusieurs voix sans accompagnement, Berlin, Trautwein et Westphal. Œlschlæger est mort à Stettin, le 18 mai 1858, à l'âge de soixante ans.

OELSCHLEGEL (JEAN-LOUELIUS), directeur de musique à l'abbaye des Prémontrés, à Prague, naquit à Loschau près de Dux, en Bohême, le 31 décembre 1724. Ses premières études littéraires furent faites à Mariaschein, où il était organiste de l'église des jésuites. Plus tard il se rendit à Prague, où on lui confia les orgues des églises des Dominicains et des Chevaliers de Malte. En 1747, il entra dans l'ordre des Prémontrés et fit ses vœux au couvent de Strahow. Neuf ans après, on le chargea de la direction du chœur de cette abbaye; il comprit alors la nécessité d'apprendre la théorie de l'harmonie et de la composition; quoiqu'il fût âgé de trente-deux ans, il n'hésita pas à prendre des leçons de contrepoint de Seiling et de Habermann, et pendant plusieurs années il continua ses études avec persévérance. Lorsqu'il les eut achevées, il composa beaucoup de musique pour son église. Quoiqu'il n'eût jamais étudié les principes de la facture des orgues, il entreprit seul, en 1759, la restauration, ou plutôt la reconstruction complète de l'orgue de Strahow, dont l'état était déplorable, quoique cet instrument n'eût été achevé qu'en 1746. Après y avoir employé quinze années, il le termina enfin en 1774, et en fit la description, qui fut imprimée sous ce titre : *Beschreibung der in der Pfarrkirche des K. Præmonstratenserstifts Strahow in Prag befindlichen grossen Orgel, sammt vorausgeschickter kurzgefassten Geschichte der pneumatischen Kirchenorgeln* (Description du grand orgue de l'église paroissiale de l'abbaye des prémontrés de Strahow, à Prague, précédée d'une histoire abrégée des orgues pneumatiques d'église); Prague, Antoine Hladky, 1786, in-8° de 90 pages, avec le portrait de Œlschlegel. Ce religieux a laissé en manuscrit une autre description plus étendue de cet orgue, avec une instruction pour le facteur qui serait chargé des réparations que l'instrument pourrait exiger dans l'avenir. Œlschlegel mourut dans son monastère le 2 février 1788, à l'âge de soixante-quatre ans. Dans la liste de ses compositions on compte : 1° Sept oratorios exécutés au couvent de Strahow en 1756, 1758, 1759, 1760 et 1761. — 2° Deux mystères de la Nativité mis en musique et exécutés à Strahow en 1761 et 1762. — 3° Une messe pastorale. — 4° Une messe brève. — 5° Une messe de Requiem pour 4 voix et orgue. — 6° Un *Rorate Cœli*. — 7° Onze motets pour l'avent. — 8° Dix-huit motets pour des stations de procession. — 9° Trois motets pour la bénédiction du saint sacrement. — 10° Un motet pour la fête des anges. — 11° Un mo-

1el pour les fêtes des martyrs. — 12o Un id pour les fêtes de la Vierge. — 13° Deux idem pour la fête de saint Augustin. — 14°. Quatre idem pour les fêtes d'apôtres. — 15° Cinq idem pour les fêtes solennelles de la Vierge. — 16° Sept idem pour les fêtes de confesseurs pontifes. — 17° Trois idem pour les fêtes de confesseurs martyrs. — 18° Onze idem pour les fêtes de saints. — 19° Quatorze offertoires *de tempore*. — 20° Un offertoire pour la fête de Noël. — 21° Un offertoire pour l'ordination des prêtres. — 22° Cinq airs d'église. — 23° Deux duos *idem*. — 24° Deux litanies. — 25° Douze hymnes de saint Norbert, à deux voix et orgue. — 26° Un idem à quatre voix, quatre violons, deux trompettes et orgue. — 27° Trois *Te Deum*. — 28° Repons des matines de la semaine sainte à 4 voix, 2 violons, alto, 2 hautbois, 2 bassons, 2 trompettes, contrebasse et orgue. — 29° Cantate pour une installation d'abbé, en 1774. — 30° Deux *Salve Regina* à 4 voix et orgue, en 1786 et 1787.

OERTEL (....), facteur d'orgues et de pianos, vivait en Saxe vers la fin du dix-huitième siècle. Il était élève de Silbermann. Parmi ses meilleurs instruments, on remarque : 1° l'orgue de l'église de Zschopau. — 2° celui de Gross-Milckau. — 3° celui de Johnsbach.

OERTZEN (CHARLES-LOUIS D'), conseiller de justice et chambellan du duc de Mecklembourg-Strelitz, à Neu-Strelitz, né dans cette ville vers 1810, a cultivé la musique avec succès. Au mois de mars 1840, il a fait représenter au théâtre de la cour l'opéra en quatre actes de sa composition intitulé : *La Princesse de Messine*. Le sujet était pris dans *La Fiancée de Messine*, de Schiller. L'ouvrage obtint un brillant succès, et la partition, arrangée pour le piano, fut publiée à Leipsick. Par des motifs inconnus, M. d'Œrtzen abandonna ses positions à la cour du duc de Mecklembourg en 1842, et s'établit à Berlin, où quelques-unes de ses compositions religieuses furent exécutées par le *Domchor*. En 1846, M. d'Œrtzen fut rappelé à Neu-Strelitz, en qualité de directeur général de la musique d'église. Quelques recueils de *Lieder* et des chansons à boire (*Trinklieder*) de sa composition ont été publiés à Leipsick et à Berlin. Cet amateur distingué a fait insérer dans la gazette générale de musique de Leipsick (1848, p. 81-87) une critique de l'écrit de Griepenkerl intitulé : *Die Oper der gegenwart* (L'Opéra de l'époque actuelle).

OESTEN (THÉODORE), pianiste et compositeur à Berlin, est né dans cette ville, le 31 décembre 1813. Dans ses premières années, il commença l'étude de la musique, et apprit à jouer de plusieurs instruments. Plus tard il reçut des leçons de Bœhmer et de Tamm (tous deux musiciens de la cour) pour la clarinette et l'harmonie, et de Dreschke pour le chant et le piano. En 1734, admis comme élève à l'Académie royale des beaux-arts, il y termina ses études sous la direction de Rungenhagen, de G. A. Schneider et de Wilhelm Bach. Ses premières compositions pour le piano ont paru en 1843; de 1850 à 1857 il les a fait publier, particulièrement chez Simrock. Le nombre de ses ouvrages, la plupart dans les formes mises en vogue depuis quelques années, est aujourd'hui d'environ *deux cents* (1862).

OESTERLEIN (C.-H.), facteur de pianos à Berlin, dans la seconde moitié du dix-huitième siècle, est mort dans cette ville en 1792. Il était particulièrement renommé pour ses pianos à queue.

OESTERLEIN (GODEFROID-CHRISTOPHE), médecin à Nuremberg, fut élève de Weiss (*voyez* ce nom) pour le luth, et se fit en Allemagne la réputation d'un très-habile luthiste. Il est mort à Nuremberg, en 1789.

OESTERREICHER (GEORGES), né en 1570, fut d'abord attaché au service du margrave d'Anspach, en qualité de musicien de sa chapelle, et se maria à Auspach en 1602. En 1621 on lui offrit la place de *cantor* à Windsheim; il l'accepta et mourut en cette ville dans l'année 1633. Les mélodies qu'il a composées pour un grand nombre de cantiques se trouvent dans les livres de chant d'Anspach, de Heilbronn, de Rothenbourg et de Windsheim. Précédemment elles avaient été publiées séparément sous ce titre : *Œsterreichs Cantorbuchlein* (Petit livre du *cantor* Œsterreicher); Rothenbourg-sur-la-Tauber, 1615, in-8°.

OESTERREISCH (CHARLES), né à Magdebourg en 1664, fréquenta l'école de la ville dans son enfance, et y reçut les premières leçons de musique d'un cantor nommé *Scheffler*. À l'âge de quatorze ans, il entra à l'école de Saint-Thomas de Leipsick, et y fit de grands progrès dans le chant, sous la direction de Schelleim. La peste qui se déclara à Leipsick en 1680 l'obligea de se réfugier à Hambourg, où il chanta dans les églises. Après y avoir séjourné trois ans, Œsterreisch retourna dans sa ville natale et s'y livra à l'étude du clavecin et de l'orgue. Il reçut aussi des leçons de composition du maître de chapelle *Theile* ; puis, en 1686, il entra dans la chapelle du duc de Wolffenbüttel, en qualité de ténor. Son talent de chanteur y fut perfectionné par les leçons qu'il reçut des deux castrats *Glu-*

lant, de Venise, et *Antonini*, de Rome. En 1690, il obtint la place de maître de chapelle du prince de Holstein-Gottorp, et en remplit les fonctions jusqu'en 1702, époque de la mort de ce prince. Alors la chapelle fut supprimée. Il fut ensuite engagé au service de la cour à Brunswick ; puis il obtint la place de *cantor* à l'église du château de Wolffenbuttel. Il y forma le talent de quelques jeunes cantatrices, et en récompense de ce service, il fut nommé maître de chapelle de la cour. En 1719, le nouveau duc de Holstein l'appela à sa cour pour y organiser la chapelle dont la direction lui fut confiée. Il est mort dans cette position en 1735. Cet artiste est le premier Allemand qui ait connu et cultivé l'art du chant d'après les traditions de l'ancienne école d'Italie.

OESTREICH (CHARLES), virtuose sur le cor et compositeur, a joui d'une brillante réputation en Allemagne. Né vraisemblablement en Saxe, il fut d'abord attaché à la chapelle royale de Dresde ; mais en 1826 il s'est fixé à Francfort, à la suite d'un voyage qu'il avait entrepris pour étendre sa renommée. Depuis ce temps, il n'a pas quitté cette ville. Ses compositions pour le cor sont restées en manuscrit : il n'en a fait graver que douze trios pour trois cors qui renferment des exercices pour les jeunes artistes. On a aussi gravé, à Bonn, chez Simrock, une polonaise pour flûte avec orchestre qui est considérée comme un de ses meilleurs ouvrages. Ses autres compositions consistent en plusieurs cahiers de petites pièces pour le piano, et de chansons avec accompagnement de cet instrument. Il est vraisemblable qu'un opéra allemand intitulé *Die Bergknappen* (Les Mineurs), qui fut joué à Weimar, en 1839, sous le nom de *Charles Œsterreich, compositeur de Francfort*, appartient à *Charles Œstreich*, dont l'orthographe du nom aura été altérée.

OESTREICH (JEAN-MARC), bon facteur d'orgues, vécut à Oberbimbach, près de Fulde, où il naquit le 25 avril 1738, et mourut en 1813. Outre beaucoup de réparations d'anciens instruments, il a construit 37 orgues nouvelles, grandes et petites, particulièrement dans la Hesse, à Bückebourg, et dans les environs.

OETTINGER (FRÉDÉRIC-CHRISTOPHE), ou OETINGER, conseiller du duc de Wurtemberg, savant philologue et écrivain mystique, naquit le 6 mai 1702, à Goppingen, dans le duché de Wurtemberg, et fréquenta successivement les académies de Tubingue, de Jéna et de Leipsick. Après avoir voyagé quelque temps en Hollande, il revint dans le Wurtemberg, fut nommé pasteur à Hirschau, en 1738, et devint le chef de la secte des piétistes, dans cette partie de l'Allemagne. Devenu surintendant des églises du Wurtemberg en 1752, il fut enfin élevé à la dignité de prélat à Murhard, où il est mort le 10 février 1782. Au nombre de ses écrits, on trouve : *Eulersche und Frickische Philosophie über die Musik* (Philosophie d'Euler et de Frick sur la musique); Neuwied, 1761, in-8°.

OETTINGER (ÉDOUARD-MARIE), bibliographe, journaliste et romancier, est né d'une famille israélite à Breslau, le 19 novembre 1808. Après avoir fait ses études à l'université de Vienne, il rédigea plusieurs journaux satiriques à Berlin, Munich, Hambourg, Manheim et Leipsick. Depuis 1829 jusqu'en 1851, il fut frappé de nombreuses condamnations pour ses attaques contre les divers gouvernements de l'Allemagne, et fut obligé de se réfugier à Paris, où il passa toute l'année 1852. En 1853, il vint s'établir à Bruxelles et y vécut quelque temps ; mais il en fut expulsé à la demande des gouvernements étrangers. J'ignore où il est au moment où cette notice est écrite (1862). Ce n'est pas ici le lieu de mentionner le très-grand nombre d'écrits produits par son imagination et sa verve mordante ; il n'y est mentionné que pour deux ouvrages qui ont des rapports avec l'objet de ce dictionnaire. Le premier est une *Bibliographie biographique ou Dictionnaire de 25,000 ouvrages tant anciens que modernes, relatifs à l'histoire de la vie publique et privée des hommes célèbres de tous les temps et de toutes les nations*; Leipsick, Guillaume Engelmann, 1850, un vol. in-4° de 788 pages à 2 colonnes. Une deuxième édition très-augmentée de ce livre fut publiée à Bruxelles sous le titre de *Bibliographie biographique universelle*, 1853-1854, 2 vol. in-4°. On a peine à comprendre qu'un tel ouvrage, fruit de recherches immenses, ait pu être fait par un homme dont la vie fut constamment agitée. On y trouve l'indication précise d'un très-grand nombre de notices détachées sur des musiciens plus ou moins célèbres, et sur des écrivains qui ont traité de la musique. L'autre ouvrage de M. Œttinger dont j'ai à parler a pour titre : *Rossini*. Il en a été publié deux éditions en langue allemande, à Leipsick, en 1847 et 1849, 2 vol. in-12. Traduit ensuite en français, il a été publié à Bruxelles, en 1858, 2 vol. in-12. Présenté comme une biographie de l'illustre maître, ce livre n'est qu'un pamphlet odieux, une mauvaise action.

OFFENBACH (J.), chantre de la synagogue de Cologne, a publié les chants de la fête commémorative de la sortie des Hébreux de l'Égypte avec la traduction allemande, une préface et les anciennes mélodies orientales sous ce

titre : *Hagadah oder Erzæhlung von Israels Auszug aus Egypten zum Gebrauche bei der im Familien kreise statt findenden Feierlichkeit un den beiden ersten Abenden des Matzoth Festes*. Hagadah, ou narration de la sortie d'Israel de l'Egypte, pour l'usage des solennités qui ont lieu dans le sein des familles pendant les deux premières soirées de la fête Matzoth); Cologne, 1838, gr. in-8° de 91 pages, avec un appendice de 7 pages et 7 planches de musique.

OFFENBACH (Jacques), de la même famille que le précédent, est né à Cologne en 1819. Arrivé à Paris en 1842, il essaya de s'y faire connaître comme violoncelliste; mais il y eut peu de succès parce que son exécution était faible sous le rapport de l'archet. Convaincu bientôt qu'il ne réussirait pas dans cette grande ville à se faire une réputation comme soliste, il chercha d'autres ressources. Doué d'adresse et d'assurance en lui-même, il sut triompher des difficultés, et obtint, en 1847, la place de chef d'orchestre du Théâtre-Français. Ce fut vers le même temps qu'il publia des airs gais et faciles sur des sujets pris dans les fables de La Fontaine; quelques-unes de ces plaisanteries, particulièrement *le Corbeau, la Cigale et la Fourmi, la Laitière*, etc., obtinrent un succès populaire. Désireux de travailler pour le théâtre, il fit, comme beaucoup d'autres musiciens, des démarches pour se procurer un livret, et comme beaucoup d'autres aussi, il échoua dans ses sollicitations près des gens de lettres. Fatigué de ces courses vaines, il imagina de demander le privilége d'un théâtre pour y jouer des opérettes : l'ayant obtenu, il ouvrit, en 1855, les portes de son petit théâtre situé aux Champs-Élysées, sous le titre de *Théâtre des Bouffes parisiens*. Lui-même se fit le fournisseur de la plupart des *ouvrages* qu'on y représentait. Son instruction dans l'art d'écrire la musique était à peu près nulle; mais la nature lui avait donné de l'instinct, l'intelligence de la scène et de la gaieté; ses mélodies, plus ou moins triviales, mais bien rhythmées, se trouvèrent au niveau du goût des spectateurs qui remplissaient sa salle, et nonobstant l'absence de voix et de talent de ses acteurs, soutenus par un orchestre pitoyable, les affaires du directeur des *Bouffes parisiens* prospérèrent. M. Offenbach avait compris que son théâtre des Champs-Élysées n'avait de chance de succès que pendant l'été, par le beau temps, et que la vogue ne se soutiendrait qu'à la condition de transporter son spectacle dans l'intérieur de Paris. Une occasion favorable se présenta bientôt, et les *Bouffes parisiens* prirent possession du petit théâtre de Comte, galerie de Choiseul, et firent leur ouverture le 25 décembre 1855. M. Offenbach dirigea cette entreprise jusqu'en 1861, et fut le plus fécond pourvoyeur d'opérettes jusqu'au jour où cette notice est écrite (1862). Il serait trop long de donner ici la liste de toutes les bluettes qui ont été jouées sous son nom; je me contenterai de citer celles dont l'existence a été la plus longue, à savoir : *les Deux Aveugles, les Pantins de Violette, le Mariage aux lanternes, la Chatte métamorphosée en femme, Orphée aux enfers*, qui a eu 400 représentations à Paris, *Mesdames de la Halle, Geneviève de Brabant, la Chanson de Fortunio, la Rose de Saint-Flour, le Roman comique*, etc., etc. Les qualités qui ont suffi pour donner à ces petits ouvrages de l'attrait au public qui fréquente son théâtre ont fait croire à M. Offenbach qu'elles pourraient aussi lui procurer des succès sur des scènes plus importantes et devant des spectateurs plus exigeants : il s'est trompé. D'abord il écrivit la musique d'un ballet (*le Papillon*) représenté à l'Opéra en 1860, et dans lequel la pauvreté d'idées de quelque valeur et les défauts de l'éducation du compositeur ont été mis en évidence; puis il donna à l'Opéra-Comique une hideuse farce en trois actes intitulée *Barkouf*, dont la musique était digne de l'ignoble sujet.

OFTERDINGEN (Henri d'), ou d'AFFTERDINGEN, *minnesinger* ou chanteur d'amour qui vécut vers la fin du douzième siècle et au commencement du treizième. Il paraît avoir passé sa jeunesse en Autriche et à la cour du duc Léopold VII. Comme tous les trouvères de son temps, il fut poëte et musicien. La lutte poétique ouverte par le comte Herrmann de Thuringe amena Henri d'Ofterdingen au château de Wartbourg (près d'Eisenach), où il se lia d'amitié avec Wolfram d'Eschenbach, célèbre poëte chanteur comme lui. On ne connaît jusqu'à ce jour aucune chanson notée de sa composition. Quelques archéologues ont considéré Henri d'Ofterdingen comme auteur des chants *Niebelungen*; mais cette opinion a été controversée.

OGINSKI (Michel-Casimir, comte), issu d'une illustre famille de la Lithuanie, naquit en 1731. Il dut à son heureuse organisation et à l'instruction variée qui lui avait été donnée dans sa jeunesse, le goût des arts, qu'il cultiva avec succès. Une fortune immense et l'influence qu'il exerçait en Pologne lui avaient fait espérer qu'il pourrait monter sur le trône électif de ce royaume, et dans le dessein qu'il avait formé à ce sujet, il fit le voyage de Pétersbourg en 1764; mais l'impératrice, à qui son génie actif

inspirait des craintes, parvint à faire élire Stanislas-Auguste. Déçu dans son espoir, Oginski se retira dans ses terres de Lithuanie, et s'y livra exclusivement à son penchant pour les lettres et pour les arts. Ce fut alors qu'il entreprit d'exécuter par ses seules ressources le grand canal de Lithuanie qui établit la communication entre la mer Noire et la Baltique, et qui porte son nom : ce travail immense lui coûta plus de huit millions de francs. Peintre et musicien distingué, le comte Oginski jouait bien de plusieurs instruments et surtout de la harpe, qui ne lui est pas redevable de la première invention des pédales, comme on le dit dans l'article concernant cet instrument au Dictionnaire des arts et métiers de l'*Encyclopédie méthodique*, car cette invention, qui remonte à 1720, appartient à Hochbrucker, luthier de Donawerth; mais les pédales de la harpe de Hochbrucker n'étaient qu'au nombre de quatre, et le comte Oginski fut le premier qui le porta jusqu'à sept, en 1766. Quatre ans après, son invention fut introduite en France par un luthier allemand, nommé *Stechi*. C'est pour ce service rendu à l'art qu'Oginski est cité dans cette *Biographie*. Devenu grand-maréchal de Lithuanie, il donna des preuves signalées de dévouement à la cause de l'indépendance de sa patrie, en 1771. Après la malheureuse issue des événements de cette époque, il fut obligé de chercher un refuge en pays étranger, et ses biens furent confisqués. Il ne rentra en Pologne qu'en 1776. Le canal de Lithuanie et la dernière crise politique avaient porté un notable dommage à sa fortune ; cependant il lui restait encore de grandes richesses. Il en fit un noble usage en appelant près de lui, dans son château de Slonim, une multitude d'artistes distingués, et les récompensant avec magnificence. Il mourut à Varsovie en 1803, à l'âge de soixante et douze ans.

OGINSKI (Michel-Cléophas, comte), neveu du précédent, ancien grand trésorier de Lithuanie, et plus tard sénateur de l'empire russe, naquit le 25 septembre 1765, à Gurow, près de Varsovie. Dès l'âge de dix-neuf ans, il commença à servir sa patrie. Successivement nonce à la diète de Pologne, membre de la chambre des finances, puis envoyé en Hollande et en Angleterre, il rentra ensuite dans son pays et combattit pour son indépendance. Ses biens furent séquestrés, et pour les recouvrer il fut obligé d'aller les réclamer à Pétersbourg et d'accepter la place de trésorier de la Lithuanie ; mais après que Kosciusko eut levé l'étendard de l'indépendance, en 1794, il se démit de cet emploi, prit les armes, et vit de nouveau ses espérances déçues. Obligé de fuir en pays étranger, il fut privé de toute ressource par le partage de ses biens entre les généraux russes. Ce ne fut qu'en 1802 qu'il obtint de l'empereur Alexandre la permission de rentrer en Pologne, après d'inutiles tentatives faites à Constantinople et à Paris pour la soustraire au joug de la Russie. Il se retira alors dans sa terre de Zolesié, à vingt-cinq lieues de Wilna, où il se livra à l'étude, à la culture de la musique et à la rédaction de ses mémoires. Après la paix de Tilsitt, il visita pendant trois ans l'Italie et la France avec sa famille. L'empereur Alexandre l'ayant nommé en 1810 sénateur de Russie et conseiller privé, il se rendit à Pétersbourg et y vécut jusqu'en 1815. Depuis 1822 il avait obtenu la permission d'aller en Italie pour y rétablir sa santé, et il avait choisi la ville de Florence pour son séjour : il y est mort en 1833, à l'âge de soixante-huit ans. Le comte Oginski s'est rendu célèbre par la composition de polonaises dont les éditions se sont multipliées en Allemagne, en France et en Angleterre. Elles sont au nombre de quatorze. Celle qu'il a composée en 1793 est surtout remarquable par l'originalité et par le caractère de profonde sensibilité dont elle est empreinte. Toutes ces polonaises ont été publiées séparément à Varsovie, Petersbourg, Leipsick, Dresde, Londres, Paris, Milan et Florence ; l'auteur en a réuni douze en un recueil imprimé à Wilna, en 1820, au profit de la maison de bienfaisance de cette ville : le produit de l'édition a été de plus de 10,000 francs. On a aussi du comte Oginski plusieurs recueils de romances françaises et italiennes, dont les mélodies sont charmantes. Les polonaises célèbres de cet amateur ont fait imaginer un conte devenu en quelque sorte populaire, bien qu'aucune circonstance de sa vie n'en ait fourni le prétexte. On a supposé que la fameuse polonaise de 1793 avait été composée par Oginski pour une femme dont il était amoureux ; mais que, n'ayant pu toucher son cœur, il s'était ôté la vie. Plusieurs éditions de cette polonaise, faites à Paris, pendant que le comte Oginski vivait à Florence, sont accompagnées d'une estampe lithographiée où l'on voit un jeune homme qui se tue d'un coup de pistolet, avec cette légende : *Oginski, désespéré de voir son amour payé d'indifférence, se donne la mort tandis qu'on exécute une polonaise qu'il avait composée pour son ingrate maîtresse, qui la dansait avec son rival*. Les éditeurs du journal de musique anglais *The Harmonicon* ont reproduit en 1824 la polonaise et la légende. On a publié : *Mémoires de Michel Oginski sur la Pologne et les Polonais, depuis 1788 jus-*

qu'à la fin de 1815; Paris, 1826-1827, 4 vol. in-8°. L'auteur de l'article *Oginski*, du Lexique universel de musique publié par Schilling, a attribué à Michel Casimir les polonaises de son neveu.

OGLIN (ERHARD), imprimeur à Augsbourg, dans les premières années du seizième siècle, paraît être le premier qui imprima en Allemagne de la musique avec des caractères gravés en cuivre, ainsi qu'on le voit dans un recueil d'odes et d'hymnes en vingt-deux mesures différentes de vers latins, prises dans Horace et complétées par un certain *Conrad Celtes*. La musique, à quatre voix, est composée par Pierre Tritonius, dont le nom allemand était peut être *Olivenbaum*. L'ouvrage a été publié sous ce titre : *Melopoiæ sive Harmoniæ Tetracenticæ super XXII genera carminum heroicorum, lyricorum et ecclesiasticorum Hymnorum, per Petrum Tritonium et alios doctos sodalitatis litterariæ nostræ musicos secundum naturas et tempora syllabarum et pedum compositæ et regulate, ductu Chunradi Celtis fœliciter Impressæ*. Les quatre parties sont imprimées en regard, le ténor et le soprano sur une page et le contralto avec la basse sur l'autre. A la fin du volume on trouve cette souscription : *Impressum Augusta Vindelicorum, ingenio et industria Erhardi Oglin, expensis Joannis Rimanalias de Canna et Oringen.* Puis viennent quatre vers adressés à l'imprimeur, avec l'inscription *Ad Erhardum Oglin impressorem :*

Inter Germanos nostros fuit Oglin Erhardus,
Qui primus initidas (nitidas) pressit in æris notas.
Primus et hic lyricas expressit carmine musas
Quatuor et docuit vocibus ære cani.

L'impression de ce rarissime volume a été terminée au mois d'août 1507, comme le prouvent ces mots du dernier feuillet : *Impressum anno sesquimillesimo et VII augusti.* Je possède un exemplaire de cette rareté bibliographique. Un deuxième tirage du même ouvrage porte, à la fin du volume : *Denuo impresse per Erhardum Oglin Augustæ* 1507, 22 *augusti*. Aucun bibliographe n'en avait fait mention avant qu'un certain M. Christmann l'eût signalé par une notice insérée dans la Correspondance musicale de Spire (ann. 1790, n° 5, p. 33 et suiv.). Schmid en a donné une très-bonne description avec le fac-similé du frontispice (*Ottaviano del Petrucci*, p. 158-160). On peut voir à l'article BILD, de cette édition de la *Biographie universelle des musiciens*, la description d'un traité de musique imprimé par Erhard Oglin en 1508.

OHLHORST (JEAN-CHRÉTIEN), acteur et compositeur allemand, né dans le pays de Brunswick en 1753, monta sur la scène à l'âge de vingt ans, et s'attacha à la troupe de Tilly qui donnait des représentations dans le Mecklembourg. D'abord chanteur, puis chef d'orchestre de cette compagnie dramatique, il écrivit pour elle la musique de plusieurs petits opéras, parmi lesquels on cite : 1° *Adelstan et Rosette*. — 2° *Das Jahrfest* (la Fête anniversaire). — 3° *Die Zigeuner* (les Bohémiens). En 1790, Ohlhorst fut engagé au théâtre de Kœnigsberg; il y resta jusque dans les premières années du siècle présent. Puis il voyagea en Hongrie, en Russie et en Pologne. On croit qu'il est mort dans ce dernier pays en 1812.

OHMANN (ANTOINE-LOUIS-HENRI), chanteur allemand, naquit à Hambourg le 13 février 1775. Son père y était directeur de la chapelle de la légation française et professeur de musique. D'abord employé comme violoniste au théâtre de Hambourg, il quitta cette position, en 1795, pour celle de chef d'orchestre du théâtre de Reval, où, pour satisfaire aux invitations de ses amis, il s'essaya sur la scène et obtint des succès. En 1797, Kotzebue le fit entrer au théâtre de la cour de Vienne. Deux ans après il accepta un engagement avantageux à Breslau, en qualité de basse chantante : bientôt il y devint l'acteur favori du public. En 1802, il fit un voyage en Russie pour y voir ses parents, qui s'y étaient établis depuis plusieurs années. Engagé à Riga pour douze représentations, il y fut si bien accueilli du public, que la direction lui fit un engagement durable. Il s'y maria, en 1804, avec la fille du maître de ballets de Dresde, Sophie-Romano Koch, actrice aimée du public. La clôture du théâtre de Riga, en 1809, lui fit accepter un emploi au théâtre noble de Reval, nouvellement érigé. Sa femme mourut dans cette ville. Depuis 1820 jusqu'en 1825, il remplit les fonctions de chef d'orchestre du nouveau théâtre de Riga, sous la direction de son frère, et y prit plus tard l'emploi de violoncelliste. La place de directeur de musique des églises de la ville de Riga lui ayant été offerte en 1829, il l'accepta et en remplit les devoirs avec zèle jusqu'à sa mort, arrivée le 30 septembre 1833, des suites d'une maladie de poitrine. Habile sur plusieurs instruments, Ohmann se distingua comme chanteur et se fit connaître avantageusement par la composition de trois opéras de Kotzebue intitulés : 1° *La Princesse de Cacambo* ; — 2° *La Chasse princière* ; — 3° *Le Cosaque et le Volontaire*. Ces trois ouvrages ont été représentés avec succès sur les théâtres de Riga, Revel et Kœnigsberg.

OHNEWALD (...), compositeur de musique d'église, né en Bohême, et sur qui tous les biographes allemands gardent le silence, paraît avoir vécu dans les derniers temps en Bavière, et peut-être à Augsbourg. Ses ouvrages publiés sont : *Antiphonæ Marianæ quatuor vocibus, 2 viol., viola et organo* (2 fl. seu clarinettis, 2 corn. et violoncello ad libitum), op. 1, Augsbourg, Lotter. — 2° *Hymni vespertini de omnibus festis* 4 vocibus, 2 viol., viola, organo et violone (2 fl. seu clarinettis, 2 cornibus, 2 clarinis et tympanis ad lib.), op. 2, ibid. — 3° *Te Deum laudamus et Veni Creator* à 4 voix, orchestre et orgue, op. 3, ibid. — 4° *Pange lingua* à 4 voix, orchestre et orgue, op. 4, ibid.

OKEGHEM (JEAN) (1), un des musiciens belges les plus illustres du quinzième siècle, est proclamé la lumière de l'art par ses contemporains comme par les écrivains des siècles postérieurs : cependant aucun renseignement n'est fourni par eux sur les circonstances de sa vie, et les éléments de sa biographie étaient complétement inconnus lorsqu'un hasard heureux me mit, en 1832, sur la voie des découvertes de documents authentiques à l'aide desquels il est possible d'en saisir quelques faits principaux. Grâce à l'obligeance et aux recherches persévérantes de M. le chevalier de Burbure, d'autres indications importantes sont venues s'ajouter à celles que j'avais recueillies.

Dans la première édition de la *Biographie universelle des Musiciens*, j'ai conjecturé que Jean Okeghem naquit à Bavay, basant mon hypothèse sur un passage placé à la suite des *Illustrations de France* de Jean Lemaire, poëte et historien, surnommé *de Belges*, parce qu'il était né dans cette ville de Bavay, en latin *Belgium*. Dans son Épître à Maistre François Lerouge, datée de Blois 1512, Lemaire s'exprime ainsi : « En la fin de mon troisième livre des « *Illustrations de France*, j'ai bien voulu, à « la requeste et persuasion d'aucuns mes bons « amys, adiouster les œuvres dessus escrites, et « mesmement les communiquer à la chose pu- « blique de France et de Bretagne, afin de leur « monstrer par espécialité comment la langue « gallicane s'est enrichie et exaltée par les œu- « vres de monsieur le trésorier du boys de Vin- « cennes, maistre Guillaume Cretin, tout ainsi « comme la musique fut ennoblie par mon- « sieur le trésorier de Sainct-Martin de « Tours, Okeghém mon voisin et de nostre « mesme nation. » Or, Bavay, aujourd'hui ville de France (Nord), faisait au quinzième siècle partie des Pays-Bas et des possessions des ducs de Bourgogne ; sa population était wallonne, et j'en concluais qu'Okeghem était Wallon comme Jean Lemaire et, par une induction peut-être forcée, je supposais qu'il était né à Bavay.

Sur des renseignements fournis par les comptes de la ville de Termonde (Flandre orientale), M. de Burbure, après avoir constaté l'existence dans cette ville d'un certain *Guillaume Van Okeghem*, en 1381, de *Charles Van Okeghem*, en 1398, de *Catherine Van Okeghem, fille de Jean*, depuis 1395 jusqu'en 1430 (voy. note 2), ajoute : « La famille Van Okeghem était donc « fixée à Termonde à l'époque probable de la « naissance du célèbre compositeur. On peut « présumer que celui-ci est le petit-fils ou le « petit-neveu de Jean : la similitude des prénoms « donne même beaucoup de force à cette con- « jecture. » J'avoue qu'il me reste des doutes sur la parenté du grand musicien qui est l'objet de cette notice avec la famille Van Okeghem : ces doutes naissent de ce qu'il n'est appelé *Van Okeghem* par aucun de ses contemporains, mais simplement *Okeghem*; il en est ainsi de tous les manuscrits de son époque où se trouvent ses ouvrages, de toutes les collections des premières années du seizième siècle qui contiennent quelqu'une de ses pièces, et même des documents authentiques des archives de l'église où il paraît avoir reçu son éducation et où il fut chantre du chœur, ainsi qu'on le verra tout à l'heure.

Par une interprétation trop absolue du passage de Jean Lemaire rapporté plus haut, j'a-

(1) Le nom de ce musicien est écrit *Oskenhem* par Glareau (*Dodecach.*, p. 454), cette orthographe est adoptée par Hawkins, Burney, Forkel Kiesewetter et beaucoup d'autres. Hermann Fink écrit *Okekem* dans sa *Practica musica*, mais tous les documents authentiques portent *Okeghem*, et c'est ainsi que Tinctoris, Wilphlingseder, Faber, Heyden et Zarlino écrivent son nom. Parmi les altérations qu'a subies le nom d'Okeghem, la plus ridicule est celle qu'on trouve dans le Mémoire de Lacerna sur l'ancienne bibliothèque de Bourgogne car il y est appelé *Ockeraan*. Dans la première édition de cette *Biographie universelle des Musiciens*, je disais que je ne savais où il a pris ce nom : M. Barceno m'a appris que c'est dans les poésies de Cretin, ou plutôt Crestin, comme on le verra tout à l'heure. Lacerna a été copié par le baron de Reiffenberg, dans sa *Lettre à M. Fétis, directeur du Conservatoire, sur quelques particularités de l'histoire musicale de la Belgique*. (Recueil encyclopédique belge, p. ...)

(2) En 1381, Guillaume Van Okeghem reçoit un payement de 14 escalins de gros, pour avoir livré mille pains à l'armée de Philippe le Hardi, campée sous les murs de Termonde. — Charles Van Okeghem est, en 1398, au nombre des habitants de cette ville qui ont payé des droits d'entrée pour des tonneaux de bière venus de Hollande — Depuis 1395 jusqu'en 1430, Catherine Van Okeghem, fille de Jean, reçoit chaque année, pour intérêts d'une rente viagère, la somme de 12 escalins 4 deniers. Cette rente est éteinte en 1430 par le décès de Catherine.

vais cru pouvoir placer la date de la naissance d'Okeghem vers 1430, dans mon Mémoire sur les musiciens neerlandais (Amsterdam, J. Muller, 1829, in-4°, p. 15), en sorte que ce maître aurait été âgé d'environ soixante-douze ans en 1512, quand ce passage fut écrit; mais une découverte que je fis trois ans plus tard, dans un manuscrit de la Bibliothèque impériale de Paris (F, 510 du supplément), me démontra que cette date devait être reculée d'au moins dix ans. J'ai consigné le fait dont il s'agit dans mes *Recherches sur la musique des rois de France et de quelques princes, depuis Philippe le Bel jusqu'à la fin du règne de Louis XIV* (*Revue musicale*, tome XII, p. 234). Ce renseignement est fourni par un *Compte des officiers de la maison de Charles VII qui ont eu des robes et des chaperons faitz de drap noir pour les obseques et funérailles du corps du feu roy l'an 1461.* On y trouve ce qui suit : « CHAPELLE. « Les XVI chapelains de la chapelle dudit sei- « gneur qui ont eu dix-huit robes longues et au- « tant de chaperons, les quatre premiers à 3 « escus l'aulne, et les autres à 2 escus l'aulne : « Johannes Okeghem, premier, etc. » On voit, disais-je, dans le travail qui vient d'être cité, ainsi que dans la première édition de cette Biographie, on voit qu'Okeghem était déjà premier chantre ou chapelain de Charles VII en 1461; or, il n'est pas vraisemblable qu'il soit parvenu à ce poste distingué avant l'âge de trente ans, d'où il suit qu'il serait né vers 1430. D'autre part, le passage de Jean Lemaire, par lequel on voit qu'Okeghem était tresorier de Saint-Martin de Tours, me paraissait indiquer d'une manière certaine qu'il vivait encore en 1512, et qu'il était alors âgé de quatre-vingt-un ou quatre-vingt-deux ans. La date de 1430, qui me paraissait la plus vraisemblable, a été depuis lors adoptée dans la plupart des dictionnaires biographiques. M. de Burbure s'y rallie aussi; toutefois, un renseignement important pour la biographie du célèbre musicien, lequel a été découvert dans les archives de la collégiale d'Anvers par mon honorable ami, me paraît renverser ma conjecture et faire remonter plus haut l'époque de sa naissance. En effet, dans les comptes des chapelains de cette église, qui commencent à Noël 1443 et sont clos à la même époque, en 1444, on voit figurer cet artiste parmi les chanteurs du côté gauche du chœur (1), et son nom s'y présente sous les formes suivantes :

Okeghem, Oqeghem, Oqegham, De Okeghem, et *Ockeghem*. Les chantres étaient alors rangés dans le chœur des églises par ordre d'ancienneté, en sorte que le plus ancien était le plus rapproché de l'autel : Okeghem est l'avant-dernier dans la liste des chantres du côté gauche. Après la Noël de l'année 1444, il disparaît des comptes et conséquemment de l'église.

Admettant la date de 1430 pour celle de la naissance d'Okeghem, M. de Burbure pense qu'il a été admis comme enfant de chœur à l'église d'Anvers vers l'âge de huit ans, et, comme tel, a été instruit et entretenu à la maîtrise; que l'époque de la mue de sa voix étant arrivée à l'âge de treize ans, il a dû en sortir, et que le chapitre, par intérêt pour sa position, l'a autorisé à figurer parmi les chanteurs et à participer à la distribution des deniers pour les offices. Il n'y a pas de motifs sérieux pour ne pas admettre les conjectures de M. de Burbure, car elles ont pour base les documents authentiques des archives de l'église d'Anvers; mais il est hors de doute que l'éducation musicale du grand musicien qui est le sujet de cette notice n'a pu être complète à l'âge de quatorze ans, car cinq ou six années n'étaient pas suffisantes, à l'époque où il vécut, pour former un chanteur excellent et un contrepointiste habile. La solution d'une multitude de cas embarrassants et difficiles, dans le système monstrueux de la notation des quatorzième et quinzième siècles, ne pouvait se faire qu'à l'aide d'une longue pratique et d'une expérience consommée; car les maîtres les plus savants s'y trompaient encore, ainsi qu'on le voit avec évidence dans les écrits de Tinctoris, de Gafori, d'Aaron et de plusieurs autres théoriciens anciens. Quand les longues études sur ces difficultés étaient terminées, les maîtres faisaient aborder celles du contrepoint à leurs élèves; et lorsque ceux-ci étaient parvenus à écrire avec correction à trois, quatre ou cinq parties par une sorte de tablature qui servait à faire la partition, on les exerçait à traduire chaque partie, écrite originairement par cette notation simple, en notation proportionnelle en une infinité de combinaisons ardues. Celui qui imaginait, dans sa traduction, les énigmes les plus difficiles était considéré comme le musicien le plus habile. Nul doute qu'à sa sortie de la collégiale d'Anvers, Okeghem n'ait eu pour but de chercher le maître qui pouvait compléter son instruction. Il l'aurait trouvé dans cette même église si Barbireau (*voyez ce nom*) eût occupé alors la place de maître des enfants de chœur; mais ce savant musicien ne le devint qu'en 1448. On ne saurait rien concernant l'é-

(1) M. de Burbure a constaté qu'il y avait en 1343-1344 vingt-six chanteurs à la droite du chœur de l'église d'Anvers et vingt-sept à la gauche, non compris les chanoines et les enfants de chœur.

cole où Okeghem a puisé son savoir en musique, si un passage du Traité de contrepoint de Tinctoris ne nous fournissait une indication à ce sujet. J'ai rapporté ce passage dans mon Mémoire sur les musiciens néerlandais, mais la rareté de ce livre m'engage à le répéter ici : « Ce que « je ne puis assez admirer, c'est qu'en remon- « tant à une date de quarante ans, on ne « trouve aucune composition que les savants ju- « gent digne d'être entendue (1). Mais depuis ce « temps, sans parler d'une multitude de chanteurs « qui exécutent avec toutes sortes d'agréments, « je ne sais si c'est l'effet d'une influence céleste « ou celui d'une application infatigable, on a « vu tout à coup fleurir une infinité de compo- « siteurs, tels que Jean Okeghem, J. Regis, Ant. « Busnois, Firmin Caron, Guillaume Faugues, « qui tous se glorifient d'avoir eu pour maîtres « en cet art divin J. Dunstaple, Gilles Binchois « et Guillaume Dufay, lesquels sont morts de- « puis peu (2). » Okeghem a donc eu pour maître ou Dunstaple, ou Dufay, ou enfin Binchois : il ne s'agit que de découvrir celui de ces trois maîtres qui a dirigé ses études, ce qui ne sera pas difficile si nous remarquons : 1° qu'Okeghem n'a pu naître avant 1425, et que Dufay, étant mort en 1435, il n'a pu en faire son élève.— 2° Que Dunstaple, Anglais de naissance, paraît avoir vécu dans son pays, qu'il y est mort et a été inhumé dans l'église de Saint-Étienne, à Walbroock. On peut donc affirmer qu'Okeghem, pauvre chantre sorti depuis peu d'années de la maîtrise de la collégiale d'Anvers, n'a pas été chercher l'instruction musicale en Angleterre dans un temps où les relations d'outre-mer étaient difficiles. — 3° Qu'en 1443 Philippe le Bon tenait sa cour à Bruges, qu'il y resta plusieurs années, et que Binchois, chantre de la chapelle de ce prince, y faisait sa résidence. Tout porte donc à croire que c'est de ce maître qu'Okeghem reçut l'instruction supérieure dans toutes les parties de la musique, et en particulier dans la science du contrepoint.

Après que les études d'Okeghem eurent été terminées sous la direction de Binchois, c'est-à-dire vers 1448 ou 1449, nous voyons un espace de douze ou treize ans jusqu'en 1461, où Okeghem était premier chapelain du roi de France Charles VII. Il est à remarquer que rien n'indique, dans le manuscrit de la Bibliothèque Impériale de Paris, auquel nous sommes redevables de la connaissance de ce fait, en quelle année le célèbre artiste belge entra au service de ce prince; car depuis le *Rôle des povres officiers et serviteurs du feu roy Charles VI faict le* 21 *octobre* 1422, jusqu'à la mort de Charles VII, en 1461, ce manuscrit ne contient aucun compte de l'état de la maison royale : ce qui ne doit pas étonner, si l'on se rappelle la triste situation de la France sous un règne rempli d'agitations et de vicissitudes si déplorables, qu'après la bataille de Verneuil (1424), les Anglais, maîtres de la plus grande partie du royaume, appelaient par dérision Charles VII *le roi de Bourges*, parce qu'il ne lui restait guère que cette ville et son territoire. Ce ne fut qu'après la trêve de 1444, et surtout après la conquête de la Normandie sur les Anglais, achevée seulement en 1450, que la France respira, que la royauté reprit par degrés sa splendeur, et que l'ordre se rétablit dans les finances. Il est donc vraisemblable que ce fut dans l'intervalle de 1450 à 1460 qu'Okeghem entra dans la chapelle du roi de France et que ce fut d'abord comme simple chantre ; car à cette époque l'ancienneté des services était comptée pour quelque chose, et quelle que fût l'habileté d'un musicien, il n'arrivait pas tout d'abord au poste le plus élevé.

D'assez grandes difficultés se présentent en ce qui concerne la position d'Okeghem après l'année 1461. On sait que Louis XI succéda à son père Charles VII le 23 juillet de cette année : or, deux comptes de l'état de la chapelle royale semblent démontrer que l'illustre musicien ne fut pas au service de ce prince. Le premier *compte des gages des officiers de la maison du roy Loys XI^{me}*, dressé par *Jacques le Camus*, commis au payement de ces gages, depuis le mois de janvier 1461 jusqu'au mois de septembre 1464, prouve que toute la chapelle avait été changée et réduite depuis l'avénement au trône du nouveau roi ; qu'il n'y restait plus un seul des chantres à déchant de la chapelle de Charles VII, et que le premier chapelain se nommait *Gallois Gourdin* (1). Un second compte, dressé en 1468 par Pierre Jobert, receveur général des finances, n'indique pas davantage

(1) Il y a ici une erreur de Tinctoris, car Binchois en 1472, et Dufay (voyez ce nom) brillait déjà dans la chapelle pontificale près de cent ans auparavant.

(2) Neque, quod satis admirari nequeo, quispiam compositum, nisi citra annos quadraginta est, quod audilu dignum ab eruditis existimetur. Hac vero tempestate, ut præterreram innumeros concentores venustissime pronuntiantes, nescio an virtute cujusdam cœlestis influxus an vehementis assiduæ exercitationis, infiniti florent compositores, ut Joannes Okeghem, Joannes Regis, Anthonius Busnois, Firminus Caron, Guilermus Faugues, qui novissimis temporibus vita functos Joannem Dunstaple, Egidium Binchois, Guilermum Dufay, se præceptores habuisse in hac arte divina gloriantur.

1 Mss. F, 510 du supplément de la Bibliothèque Impériale de Paris.

qu'Okeghem ait été attaché à la chapelle de Louis XI ; enfin, un troisième compte, qui comprend les dépenses depuis le 1er octobre 1480 jusqu'au 30 septembre 1483, ne fait pas mention d'Okeghem (1). Cependant l'ouvrage de Tinctoris qui a pour titre : *Liber de natura et proprietate tonorum*, et qui est daté du 6 novembre 1476, est dédié, dans le prologue, à Jean Okeghem, premier chapelain du roi très-chrétien des Français Louis XI, et à maître Antoine Busnois, chantre du très-illustre duc de Bourgogne (2). Un autre document, non moins intéressant, nous apprend que le 15 août 1484 un banquet fut donné au seigneur trésorier de Tours M. (maître) Jean Okeghem, premier chapelain du roi de France, musicien excellent, et aux siens, par la chapelle de l'église Saint-Donat de Bruges (3). Il résulte de la mention authentique de cette circonstance, tirée des actes du chapitre de Saint-Donat, qu'en 1484 Okeghem réunissait en sa personne les dignités de trésorier de Saint-Martin de Tours et de premier chapelain du roi de France. Suivant les comptes du chapitre de Saint-Martin de Tours, que j'ai consultés aux archives de l'empire, à Paris, les fonctions de trésorier étaient remplies par un chanoine de cette cathédrale. Tout porte donc à croire que le roi disposait à son gré du canonicat auquel ce titre était attaché, et que Louis XI le donna à son premier chapelain à titre de prébende ou bénéfice. Mais la position de trésorier obligeant le bénéficié à résidence, il se peut que le chantre Gallois Gourdin, mentionné dans les comptes de la chapelle royale comme premier, ait été simplement suppléant d'Okeghem, puisque celui-ci avait conservé son titre de premier chapelain. Le château de Plessis-lez-Tours, résidence habituelle de Louis XI, était d'ailleurs si voisin du chef-lieu de la Touraine, que le célèbre maître pouvait remplir ses fonctions près du roi dans de certaines solennités. Cette conjecture paraît d'ailleurs confirmée par le voyage que fit en Flandre, dans l'été de 1484, Okeghem avec ses chantres (avec les siens, *cum suis*, dit le document du chapitre de Saint-Donat de Bruges). Le désir de revoir sa patrie, que devait éprouver ce maître, comme tout homme de bien, put être réalisé alors, parce que les fiançailles de Marguerite d'Autriche avec le dauphin, qui plus tard régna sous le nom de *Charles VIII*, venaient de mettre un terme aux longues guerres des Français et des Flamands, à la suite du traité d'Arras (3 décembre 1482).

Suivant le passage du livre de Jean Lemaire, cité précédemment, Okeghem aurait encore occupé la position de trésorier de Saint-Martin de Tours en 1512 ; mais de nouveaux documents authentiques que j'ai trouvés aux Archives de l'Empire, à Paris, m'ont démontré qu'il s'était démis des fonctions de cette place avant 1499, vraisemblablement à cause de son grand âge. La première pièce est un compte de dépenses de la maison de Louis XII (n° K, 318) où l'on voit qu'un chantre et organiste de la chapelle du roi, nommé *Errars*, était, en 1499, trésorier de Saint-Martin de Tours, et que ses appointements, comme organiste du roi, étaient de 310 livres tournois. Par un autre compte pour l'année 1491 (n° K, 306), le même *Errars* est chantre et joueur d'orgue de la chapelle royale, mais il n'a pas le titre de trésorier de Saint-Martin de Tours. Ce fut donc entre les années 1491 et 1499 qu'Okeghem se démit de ses fonctions. Toutefois, il est possible qu'il ait conservé son titre comme trésorier honoraire. Dans un poëme sur la mort d'Okeghem, dont il sera parlé plus loin, l'auteur, qui fut contemporain de la vieillesse de ce maître, s'exprime ainsi :

« Par quarante ans et plus il a servy
« Sans quelque ennuy en sa charge et office ;
« De trois roys a tant l'amour desservy
« Qu'aux biens se vit (1) appeler au convy,
« Mais assouvy estoit d'ung bénéfice. »

Les trois rois qu'Okeghem avait servis étaient Charles VII, Louis XI et Charles VIII ; or Louis XII, ayant succédé à ce dernier monarque le 7 avril 1498, il est évident que c'est alors qu'il a dû cesser d'être le premier chantre et chapelain de la chapelle royale, car s'il était resté en charge après cette date, ce ne serait pas *trois rois* qu'il aurait servis, mais *quatre*. C'est aussi sans aucun doute à cette époque qu'il s'est démis de ses fonctions de trésorier de Saint-Martin de Tours, et que le chantre et organiste Errars est devenu son successeur dans cette dignité. Il continua sans doute à vivre en repos dans la même

(1) Mss F. 510 du supplément de la Bibliothèque Impériale de Paris.

(2) Præstantissimis ac celeberrimis artis musicæ professoribus domino Johanni Okeghem Christianissimi Ludovici XI regis Francorum prothocapellano ac magistro Antonio Busnois illustrissimi Burgundorum ducis cantori, etc.

(3) Sex cannæ vini pro subsidio sociorum de musica in cœna facta domino thesaurario Turonensi, domino Johanni Okeghem, primo capellano regis Franciæ musico excellentissimo cum suis (*Acta capit. S. Don.*, 15 aug. 1484 Voyez l'*Histoire de Flandre*, par M. Kervyn de Lettenhove, T. V., note, page 46.

(1) Dans le texte imprimé il y a *le vit* : cela n'a aucun sens.

ville jusqu'à son dernier jour, car on trouve dans le même poème ces deux vers :

« Seigneurs de Tours et peuple, regretter
« Celluy qu'on doibt plus plaindre que ne dis. »

Par la manière dont s'exprime Jean Lemaire, Okeghem vivait encore en 1512, et devait être alors âgé d'environ quatre-vingt-sept ou quatre-vingt-huit ans. La date précise de sa mort est inconnue : Kiesewetter la fixe à l'année 1513 (1); mais aucun document ne justifie sa supposition.

A l'occasion de la mort d'Okeghem, le poëte Guillaume Cretin a composé une pièce de plus de quatre cents vers intitulée : *Déploration de Cretin sur le trépas de feu Okergan (2), trésorier de Sainct-Martin de Tours.* Elle se trouve dans le volume de ses poésies imprimé en 1527, après la mort de l'auteur (3). Il est hors de doute que c'est dans ce poème que Laserna a pris le nom d'*Okergan*, altération singulière du nom d'*Okeghem*, faite par un homme qui vécut dans le même temps que ce savant musicien (4). Personnifiant la musique, Cretin imagine une fiction par laquelle les plus célèbres chantres et compositeurs du quinzième siècle sont convoqués pour rendre hommage à la mémoire de l'illustre

(1) *Geschichte der europæisch-abendlændischen oder unser heutigen Musik*, p. 30.

(2) Je suis redevable à l'amitié de M. Farrenc de la communication du poème de Cretin, dont les œuvres n'étaient pas tombées sous ma main. Il est bien remarquable que ce morceau, si rempli d'intérêt pour l'histoire du grand musicien objet de cette notice, n'ait jamais été cité.

(3) Les poésies de Cretin ont été réimprimées à Paris, chez Coustelier, en 1723, in-12. Le poème sur la mort d'Okeghem remplit les pages 38 à 51.

(4) Le poète Cretin, ou plutôt Crestin, dont le nom véritable était *Dubois*, et qui naquit, selon quelques biographes, à Paris, suivant d'autres à Lyon, on même à Falaise, vécut sous les règnes de Charles VIII, de Louis XII et de François Ier. Il était aussi musicien, car après avoir été trésorier de la Sainte-Chapelle de Vincennes, il devint chantre de celle de Paris. Il y a même lieu de croire qu'il avait été élève d'Okeghem, d'après les vers qu'il adresse aux principaux disciples de ce maître, les invitant à composer un chant funèbre.

« Pour lamenter *notre maistre et bon père.* »

Cretin mourut en 1525. Ses poésies furent recueillies et publiées, deux ans après son décès, par son ami François Charbonnier, secrétaire de François Ier. Je pense que c'est à cette circonstance qu'il faut attribuer l'altération inouïe du nom d'*Okeghem* en celui d'*Okergan*. Il est impossible qu'un écrivain qui a été contemporain de ce maître, qui connaissait ses ouvrages et en appréciait le mérite, et qui vraisemblablement avait reçu de ses leçons, il est impossible, dis-je, qu'il ait fait cette altération monstrueuse. L'imprimeur a sans doute lu le manuscrit où il devait y avoir *Okengam*, orthographe que j'ai trouvée en plusieurs endroits : l'*n* aura été prise pour *r*, et l'*m* pour *n*. On peut consulter sur Cretin la notice de Weiss, dans la *Biographie universelle des frères*, Michaud, ainsi que celle de M. Victor Fournel dans la *Biographie générale* de MM. Firmin Didot.

maître. Dans l'obligation où je suis de borner l'étendue des citations, je choisis ce passage :

« La du Fay (Dufay) le bon homme survint,
« Bunoys aussi et aultres plus de vingt,
« Fede, Binchois, Barbingant, et Dunstable,
« Pasquin, Lannoy, Baruon très notable,
« Copin, Regis, Gillesjoye et Constant,
« Maint homme fut auprès d'eulx escoutant,
« Car bon faisoit ouyr telle armonye,
« Aussi estoit la bende (bande) bien fournye.
« Lors se chanta la messe de *my my*,
« *Au travail suis*, et *Cujusvis toni*
« La messe aussi exquise et très parfaicte
« De *Requiem* par le dict deffunct faicte;
« Hume en la fin dict avecques son luez (luth)
« Ce motet, *Ut heremita solus*,
« Que chascun tint une chose excellente. »

Ce passage révèle les noms de quelques musiciens du quinzième ou du commencement du seizième siècle qui n'ont pas été connus jusqu'à ce jour et dont il ne reste vraisemblablement aucune composition ; ces artistes sont *Fede, Lannoy, Copin, Gillesjoye* et *Constant*. A l'égard de *Pasquin*, c'est, selon toute probabilité, le nom de *Josquin* altéré par des fautes d'impression. On voit aussi dans ces vers les titres de plusieurs messes d'Okeghem qui n'ont pas été citées ailleurs, à savoir, les messes *My my, Au travail suis*, et la messe de *Requiem*. Quant à la messe *Cujusvis toni*, c'est la même qui se trouve sous le titre *ad omnem tonum* dans le recueil de Nuremberg publié en 1538. C'est aussi sous ce titre que Glaréan en donne le premier *Kyrie* et le *Benedictus* (*Dodecach.*, p. 455). Kiesewetter, ne comprenant rien au tour de force du compositeur, a mis ce *Kyrie* en partition, sans voir que le *cantus* est du troisième ton du plain-chant, le *tenor*, du second ton, et conséquemment que le bémol du *si* est sous-entendu, et qu'il en est de même de l'*Altonans* ou *Contratenor*, et de la *basse*, qui sont du premier ton (voyez *Geschichte der europæisch-abendlændischen oder unsrer heutigen Musik*, n° 8 des exemples de musique).

Dans ce même poème se trouvent ces vers dont les cinq premiers ont été mis en musique par Guillaume Crespel, sous le titre de *Lamentation sur la mort de Jean Okeghem* :

« Agricolla, Verbonnet, Prioris,
« Josquin Desprez, Gaspar, Brumel, Compère,
« Ne parlez plus de joyeux chantz ne ris,
« Mais composez ung *Ne recorderis*,
« Pour lamenter nostre maistre et bon père.
« Prevost, Ver-Just, tant que *Piscis Prospere* (1).

(1) Musiciens français qui furent, à ce qu'il paraît, élèves d'Okeghem, mais dont les noms ne se trouvent que dans ce passage, et dont les œuvres sont inconnues.

« Prenez Fresneau pour vos chants accorder,
« La perte est grande et digne a recorder. »

De tous les maîtres qui s'illustrèrent dans la seconde moitié du quinzième siècle, Okeghem est celui qui exerça la plus grande influence sur le perfectionnement de l'art par son enseignement. Les plus célèbres musiciens de cette époque et du commencement du seizième siècle furent ses élèves: leurs noms nous ont été transmis par deux complaintes sur la mort du maître, dont la première a été mise en musique à cinq voix par Josquin Deprès, et l'autre par Crespel : celle-ci, comme on vient de le voir, est tirée du poème de Crétin. Dans celle de Josquin on trouve ces vers :

« Nymphes des bois, déesses des fontaines,
« Chantres experts de toutes nations,
« Changez vos voix fort claires et hautaines
« En cris tranchants et lamentations ;
« Car d'Atropos les molestations,
« Vostre Okeghem par sa rigueur attrappe,
« Le vrai trésor de musique et chef-d'œuvre,
« Qui de trépas desormais plus n'eschape ;
« Dont grand doumage est que la terre le cœuvre.
« Acoustrez vous d'abitz d'habits de deuil,
« Josquin, Brumel, Pierchon, Compère,
« Et plorez grosses larmes d'œil :
« Perdu avez vostre bon père (1).

Dans les vers de Crétin, la liste de ces habiles artistes est plus nombreuse, car on y trouve de plus *Agricola*, *Verbonnet*, *Prioris* et *Gaspard*. Des huit musiciens nommés dans ces pièces, cinq sont Flamands et Wallons, à savoir *Alexandre Agricola*, *Prioris*, *Gaspard Van Veerbeke*, *Antoine Brumel* et *Josquin Desprès* ou *Des Prés* (roy. ces noms,) ; et deux, *Compère* et *Pierchon*, ou *Pierre de Larue*, sont Picards ; à l'égard de *Verbonnet*, le moins célèbre de tous, sa patrie est jusqu'à ce moment inconnue. Les sept autres, leurs prédécesseurs, Jacques Obrecht, Busnois et Jean Tinctoris, sont les grandes illustrations musicales de leur époque. Leurs œuvres remplissent les manuscrits du quinzième siècle, et toutes les collections imprimées de la première moitié du seizième; enfin, ils fondent des écoles dans toutes les contrées de l'Europe et sont les guides et les modèles de leurs contemporains ainsi que de leurs successeurs immédiats.

L'importance des travaux d'Okeghem et les perfectionnements qu'il a introduits dans l'art d'écrire les contrepoints conditionnels, sont constatés par les éloges que lui accordent Gláréan, Hermann Fink, Sébald Heyden, Tintoris, Gafori, Wilphlingseder, Grégoire Faber, ainsi que par ce qui est parvenu de ses œuvres jusqu'à nous. Si l'on compare ce qui nous reste de ses compositions avec les ouvrages de ses prédécesseurs immédiats, particulièrement avec les productions de Dufay, on voit qu'il possédait bien mieux que ce maître l'art de placer les parties dans leurs limites naturelles, d'éviter les croisements des voix et de remplir l'harmonie. Gláréan lui accorde d'ailleurs le mérite d'avoir inventé la facture des canons, dont on trouve les premiers rudiments dans les œuvres des musiciens qui écrivirent à la fin du quatorzième siècle, ou du moins d'en avoir perfectionné les formes. « Josquin (dit Gláréan) aimait à déduire plusieurs parties « d'une seule, en quoi il a eu beaucoup d'imita-« teurs ; mais avant lui Okeghem se distingua « dans cet exercice (1). » Le morceau rapporté ensuite par le même écrivain (in *Dodecach.*, p. 454), et par Sebald Heyden (*De arte canendi*, p. 39), comme exemple de l'habileté d'Okeghem dans cette partie de l'art, est en effet fort remarquable pour le temps où il a été écrit : c'est un canon à trois voix, où l'harmonie a de la plénitude et de la correction, et dans lequel les parties chantent d'une manière naturelle. Mais on jugerait bien mal de la valeur de ce morceau si l'on ne consultait que les traductions en partition qu'on en trouve dans les Histoires de la musique de Hawkins, de Burney, de Forkel, et à la suite du Mémoire de Kiesewetter sur les musiciens néerlandais, car cette résolution du canon énigmatique d'Okeghem est absolument fausse. Ambroise Wilphlingseder, *cantor* de l'école de Saint-Sébald de Nuremberg, vers le milieu du seizième siècle, a reproduit ce même canon dans un traité élémentaire de musique qu'il a publié sous ce titre : *Erotemata musices practicæ continentia præcipuas ejus artis præceptiones* (Nuremberg, 1563, in-8°). La résolution qu'il en donne (p. 58-63) renverse l'ordre des parties établi par le compositeur, et en fait un

(1) Ce morceau de Josquin est à cinq voix ; pendant que le *cantus*, le *contratenor*, le *quintus* et le *bassus* chantent les paroles françaises, le *tenor* dit les paroles et le chant du *Requiem*. On trouve cette complainte dans *Le cinquième livre, contenant XXXII chansons a 5 et 6 parties*. Imprimé en Anvers, par Tylman Susato, 1545, in-4°. Burney a donné ce morceau en partition dans le deuxième volume de son *Histoire générale de la musique* (p. 543) ; Forkel l'a reproduit d'après lui (*Allgem. Geschichte der Musik*, t. II, p. 512 et suiv.), et Kiesewetter en a fait une troisième publication d'après eux, dans les exemples de musique de son Mémoire sur les musiciens néerlandais (*Die Verdienste der Niderlender um die Musik*, p. 41).

(1) Amavit Jodocus ex una voce plures deducere; quod post eum multi æmulati sunt, sed ante eum Joannis Okenheim ea in exercitatione claruerat (*Glar. Dodecach.* p. 441).

canon à la quinte inférieure au lieu de le résoudre à la quarte supérieure, suivant l'indication de Glaréan. (*Fuga trium vocum in epidiatessaron post perfectum tempus*, et d'après l'explication plus explicite encore donnée par Grégoire Faber, dix ans auparavant, dans ses *Erotemata musices practicæ* (p. 152). « Fugue à « trois parties (dit cet écrivain) dont les deux « premières sont en chant *mol* (mode mineur), « et la dernière en chant *dur* (mode majeur). « La seconde partie entre à la quarte supérieure « après un temps parfait; la troisième commence « à la septième mineure supérieure après deux « temps (1). » La mauvaise résolution de Wilphlingseder a été donnée en partition par Hawkins dans son *Histoire générale de la musique* T. II, p. 471), puis copiée par Burney *a General History of Music*, T. II, p. 175, par Forkel (*Allgem. Geschichte der Musik*, t. II, p. 580), et par Kiesewetter. Elle est remplie de mauvaises successions, et partout où il doit y avoir des quintes, on y trouve des quartes.

J'ai donné la véritable résolution de cet intéressant morceau dans mon *Esquisse de l'histoire de l'harmonie considérée comme art et comme science systématique* (Paris, 1841, p. 28, et *Gazette musicale de Paris*, ann. 1840, p. 159).

(1) *Fuga trium partium, quarum priores duæ in molli cantu, ultima in duro betas voces usurpat. Secunda autem pars in epidiatessaron post unum tempus perfectum,* tertia in semiditon cum diapente superne post duo tempora incipit.

Il était d'autant plus nécessaire de faire remarquer l'erreur de tous ces historiens de la musique et de la rectifier, que le morceau dont il s'agit est le plus ancien monument parfaitement régulier de l'art des canons, et que c'est par lui que nous pouvons nous former une opinion fondée du mérite d'Okeghem comme harmoniste.

La messe d'Okeghem *ad omnem tonum*, a quatre voix, se trouve dans le rarissime recueil intitulé *Liber quindecim Missarum a præstantissimis musicis compositarum* (*Noriberga, apud Joh. Petreium*, 1538, petit in-4° obl). Une autre messe de ce maître, intitulée *Gaudeamus*, se trouve dans un manuscrit de la Bibliothèque impériale de Vienne : elle est aussi à 4 voix. L'abbé Stadler l'a mise en partition, et Kiesewetter en a publié le *Kyrie* et le *Christe* dans les planches de son mémoire sur les musiciens néerlandais, avec une multitude de fautes grossières, dont une partie a été corrigée dans *l'Histoire de la musique des contrées occidentales*, du même auteur; mais il en reste encore plusieurs. Le manuscrit de la Bibliothèque royale de Bruxelles, n° 5557, qui provient de la chapelle des ducs de Bourgogne, contient la messe d'Okeghem à quatre parties, qui a pour titre : *Pour quelque peine*, et la messe également à 4 voix *Ecce ancilla Domini*; je les ai mises en partition dans mes recueils d'anciens maîtres belges. Une note fournie à M. Léon de Burbure par M. James Weale, de Bruges, indique le titre d'une quatrième messe du même maître (*Village*, dont une partie fut transcrite en 1475

dans les livres de l'église collégiale de *Saint Donatien ou Donat*, de cette ville, par le ténor et copiste Martin Colins (1). Plusieurs messes inédites d'Okeghem se trouvent dans les livres de la chapelle pontificale, à Rome, dans le volume n° 14, in-folio : Baini, qui les cite, n'en fait pas connaître les titres.

Sebald Heyden cite aussi (*De Arte Canendi*, p. 70) *Missa Prolationum*, d'Okeghem, et l'on en trouve un canon dans les *Præcepta musicæ practicæ* de Zanger d'Inspruck, publiés dans cette ville, en 1544.

Le plus rare des rarissimes produits des presses d'Octavien Petrucci, inventeur de la typographie musicale, lequel a pour titre *Harmonice musices Odhecaton*, renferme dans le premier livre, marqué A, et dans le troisième, dont le titre particulier est *Canti C numero cento cinquanta* (Venise, 1501-1503), ce recueil, dis-je, renferme cinq chants d'Okeghem à trois et à quatre voix. Son nom y est écrit *Okenghem*. Ces chants sont des motets composés sur des mélodies populaires, dont les premiers mots sont : *Ma bouche rit*; *Malheur me bat*; *Je n'ay deuil*; *petite Camusette*; *Prennes sur moy* (prenez sur moi). Un manuscrit précieux de la fin du XV° siècle, qui provient de la chapelle des ducs de Bourgogne et se trouve aujourd'hui dans la bibliothèque de la ville de Dijon, sous le n° 295, contient plus de 200 chansons françaises, à

(1) Item Martino Collins pro scriptura PANEM de *Village*, de Okeghem et reparatione librorum laceratorum cum novis foliis compositis — XII sc. (douze escalins).

trois et quatre parties, parmi lesquelles il y en a sept qui portent le nom d'Okeghem, et peut-être un plus grand nombre, sans indication, qui lui appartiennent. M. l'abbé Stephen Morelot, qui a donné une excellente notice de ce manuscrit (1), y a joint le catalogue thématique de toutes ces chansons, et l'on y voit les commencements de celles-ci qui portent en tête le nom d'Okeghem : 1° *Ma bouche rit* (publiée dans le recueil *Harmonice musices Odhecaton*); 2° *Les desléaulx* (deloyaux) *ont la raison*; 3° *L'autre dantan l'autr'ier*; 4° *Fors seulement l'attente que je meure*; 5° *Quant de vous seul je pers la veue*; 6° *D'un autre amer* (amour) *mon cœur*; 7° *Presque transi*. Je possède aussi trois motets à quatre voix de ce maître.

Je ne dois pas finir cette notice sans parler d'un passage du *Dodecachordon* de Glaréan, où il est dit qu'Okeghem a écrit une messe a trente-six voix : *Okenheim qui ingenio omneis excelluisse dicitur, quippe quem constat triginta sex vocibus garritum quemdam (missam) instituisse (Dodecach. lib. 3, p. 454)*. Dans le poëme de Crétin, ce n'est pas une messe, mais un motet *à trente-six voix* qui aurait été composé par Okeghem ; voici le passage :

« C'est Okergan quon doibt plorer et plaindre,
« Cest luy qui bien sceut choisir et attaindre
« Tous les secretz de la subtilité
« Du nouveau chant par son habileté (2)
« Sans un seul poinct de ses reigles enfraindre,
« *Trente-six voix noter, escripre et paindre*
« *En ung motet ; est-ce pas pour complaindre*
« *Celluy trouvant telle novalité?*
« C'est Okergan. »

Tous les auteurs modernes qui ont parlé de ce maître ont adopté sans discussion le fait d'une semblable composition écrite par lui; mais j'avoue que je ne puis y ajouter foi, et je considère une combinaison de ce genre comme impossible au quinzième siècle, où les morceaux de musique à six voix étaient même fort rares.

(1) De la musique au XVe siècle. Notice sur un manuscrit de la Bibliothèque de Dijon, par M. Stephen Morelot dans les *Mémoires de la Commission archéologique de la Côte-d'Or*; tiré à part, Paris, 1856, gr. in-4° de 28 pages avec un appendice de 24 pages de musique.

(2) Il y a dans le texte imprimé :
Tous les secretz de la subtilité
Du nouveau chant par sa subtilité.

J'ai cru qu'il y avait là une distraction de l'imprimeur, et j'ai fait la substitution qui vient naturellement à l'esprit. Cependant il se peut que le passage ait été écrit tel qu'il est imprimé, car M. Victor Fournel dit, dans sa notice sur Cretin : « Il se crée des difficultés aussi bizarres « que puériles et s'évertue toujours à donner à ses vers « non-seulement les rimes les plus riches, ce qui ne se-« rait pas un grand mal, mais à faire rimer ensemble « un ou plusieurs mots tout entiers, etc. »

Un seul musicien de ce temps, Brumel, élève d'Okeghem, nous offre dans ses œuvres deux exceptions à l'usage suivi par ses contemporains à cet égard : la première se trouve dans un fragment à huit voix rapporté par Gregoire Faber (*Musices practicæ erotem. lib. I. cap* 17); l'autre est la messe à 12 voix : *Et ecce terræ motus*, qui est à la Bibliothèque royale de Munich (*Cod. mus. I*) effort de tête sans doute extraordinaire pour l'époque où vécut l'artiste, mais qui n'est rien en comparaison de ce qu'aurait été une messe entière ou un motet à 36 voix. La pensée d'un pareil ouvrage devait alors d'autant moins se présenter à l'esprit des musiciens, que les chapelles des rois les plus puissants n'étaient alors composées que d'un petit nombre d'exécutants.

Je le répète, une telle composition était absolument impossible au temps d'Okeghem; quelle que fût son habileté, il n'en possédait pas les éléments, ne connaissant ni la division des voix à plusieurs chœurs qui se répondent et entrent tour à tour sur les dernières notes du chœur précédent, ni les broderies par lesquelles on déguise la similitude de mouvements des parties. Les messes et motets à quatre, cinq et six chœurs d'Ugolini et de Benevoli (compositeurs du dix-septième siècle) sont des œuvres très-imparfaites, si on les considère au point de vue de la pureté de l'harmonie ; mais on n'a pu les écrire que dans un temps où l'art était infiniment plus avancé qu'à l'époque où vécut Okeghem. L'anecdote dont il s'agit est de même espèce que mille bruits sans fondement qui se propagent sur les travaux des compositeurs de nos jours.

OLBERS (J.-N.), organiste de l'église Walladi, à Stade, dans les dernières années du dix-huitième siècle, a fait graver de sa composition : 1° Six préludes faciles pour l'orgue; Hambourg, Böhme, 1799. — 2° Six préludes et une pièce finale facile pour l'orgue, op. 2 ; ibid. Olbers a été l'éditeur d'un recueil de pièces des meilleurs auteurs pour le clavecin, dont il avait paru 4 cahiers en 1800.

OLDECOP (CHRÉTIEN-FRÉDÉRIC), docteur en droit et syndic de la ville de Lunebourg, y naquit le 28 octobre 1740. Parmi ses ouvrages, on remarque un opuscule intitulé : *Rede bey de 50 Jæhrigen Amtsjubelfest des Cantors Schumann* (Discours à l'occasion du jubilé de cinquante ans de fonctions du chantre Schumann), Lunebourg, 1777, in-4°.

OLEARIUS (JEAN), docteur en théologie, naquit à Wesel, le 17 septembre 1546, et mourut le 26 janvier 1623. Parmi ses nombreux écrits, on trouve un poëme latin sur la restauration de l'orgue de l'église Notre-Dame, à Halle, par le

facteur David Becken, de Halberstadt. Ce petit ouvrage a pour titre : *Relat. Calliopes organicæ de invento perquam ingenioso, systemate miraculoso, et usu religioso organarum musicarum, cum novum organum ab excellente artifice Dav. Poeccio Halberstadiense, insigni occasione auctum et perpolitum esset*, Halle, 1597, in-4°. Une traduction allemande de ce morceau a été donnée par le petit-fils d'Olearius. (*V.* l'article OLEARIUS (JEAN-GODEFROID).

OLEARIUS (JEAN-CHRISTOPHE), docteur en théologie, naquit à Halle, le 17 septembre 1611 et fut prédicateur de la cour et surintendant général à Weissensfeld, où il mourut le 14 avril 1684. Il a publié un recueil de cantiques spirituels intitulé : *Geistliche Singekunst*, Leipsick, 1671, in-8°. Ce livre est précédé d'une préface sur l'utilité de la musique d'église. On a publié, après la mort d'Olearius, un bon recueil de cantiques pour les dimanches et fêtes, trouvé dans ses papiers, sous ce titre : *Evangelischer Lieder-Schatz, darinn allerhand ausserlesene Gesænge* etc. Jena, 1707, 4 parties in-4°, et *Hymnologia passionalis, id est Homilitische Lieder-Remarque* (sic) *über nachfolgende Passions-gesænge des Jesus;* Arnstadt, 1709.

OLEARIUS (JEAN-GODEFROID), né à Halle, le 28 septembre 1635, fit ses études à l'université de cette ville, où il remplit les fonctions de diacre. Appelé en 1688 à Arnstadt, en qualité de surintendant, il y passa le reste de ses jours, refusa la place de premier prédicateur à Gotha, qui lui avait été offerte, et mourut le 23 mai 1711, à l'âge de soixante-seize ans. Gerber a eu une distraction singulière en faisant Jean-Godefroid Olearius, né en 1635, fils du docteur Jean Olearius, mort en 1623; il a été copié par M. Charles Ferdinand Becker. On a de Jean-Godefroid une traduction allemande du poème de son aïeul sur la restauration de l'orgue de Halle, sous ce titre : *Dr. Johann Olearii lateinisches Gedicht bei Verbesserung des Orgelwerkes in der Hauptkirche zu L. Frauen in Halle, ins Deutsche übersetzt*; Halle, 1655.

OLEBULL. *Voyez* BULL (OLE).

OLEN, prêtre et poète-chanteur de la religion de Délos, vécut environ seize cents ans avant l'ère chrétienne. Suivant Suidas (voc. Ωλην), il était chef d'une colonie sacerdotale qui vint des côtes de la Lycie porter à l'île de Délos le culte d'Apollon et de Diane ou *Artemis;* mais Pausanias (L. X, c. 5.) dit qu'un des hymnes qu'on chantait à Délos indiquait qu'Olen était Hyperboréen; ce qui peut se concilier, car dans la première migration indo-persane, un rameau de cette émigration, venue des montagnes de la Bactriane, s'établit d'abord dans l'Arménie et dans la Lycie. Longtemps après Alexandre, et même après le commencement de l'ère chrétienne, on chantait encore à Délos les hymnes composés par Olen pour le culte d'Apollon et de Diane. Creuzer (*Symbol.*) reconnaît dans ce culte et dans les odes d'Olen conservées par Homère dans son *Hymne à Apollon*, les traces de la métaphysique religieuse de l'Inde antique.

OLEY (JEAN-CHRISTOPHE), organiste et professeur adjoint à l'école d'Aschersleben, était né à Bernebourg, et mourut en 1780. Il était considéré comme un bon claveciniste et un organiste distingué : ses fugues et ses fantaisies sur l'orgue passaient pour excellentes. On a gravé de sa composition : 1° Variations pour le clavecin; 2 suites. — 2° Trois sonates pour le même instrument. — 3° Mélodies pour des chorals, en 2 volumes. — 4° Chorals variés pour l'orgue, en quatre suites. La quatrième partie a été publiée après la mort de l'auteur, avec une préface de Hiller, à Quedlinbourg, chez F. J. Ernst, en 1792.

OLIBRIO (FLAVIO-ANICIO), pseudonyme sous lequel il paraît que Jean-Frédéric Agricola (*V.* ce nom) s'est caché pour faire la critique des premiers numéros de l'écrit périodique publié par Marpurg, sous le titre de *Musicien critique de la Sprée*. Cette critique est intitulée *Schreiben einer reisenden Liebhabers der Musik von der Tyber an den Critischer Musicus an den Spree* (Lettre d'un amateur de musique des bords du Tibre, en voyage, au Musicien critique de la Sprée), 1 feuille in-4°, sans date et sans nom de lieu. Marpurg ayant répondu avec humeur dans sa publication périodique, le pseudonyme lui fit une rude réplique intitulée : *Schreiben an Herrn *** in welchem Flavio Anicio Olibrio sein Schreiben an den Critischer Musicus an der Spree vertheidiget, und dessen Wiederlegung antwortet* (Lettre à M***, dans laquelle on défend celle que Florio Anicio Olibrio a adressée au Musicien critique de la Sprée, etc.; Berlin, juillet 1749, in-4° de 51 pages.

OLIFANTE (BAPTISTE), musicien napolitain, vécut à Naples au commencement du dix-septième siècle et fut attaché au service du vice-roi qui gouvernait alors ce royaume pour le roi d'Espagne. Il a ajouté un traité des proportions de la notation à la deuxième édition du livre de Rocco Rodio intitulé : *Regole di musica* (*voyez* RODIO).

OLIN (ÉLISABETH), cantatrice de l'Opéra de Stockholm, y brilla dans la seconde moitié du dix-huitième siècle. En 1782, elle chanta avec succès le rôle principal dans la *Cora* de Naumann.

OLIPHANT (T.), professeur de musique instruit, né à Londres dans les premières années du dix-neuvième siècle, est auteur de divers écrits parmi lesquels on remarque : 1° *Brief Account of the Madrigal society, from its institution in 17.. to the present period* (Courte notice sur la société des madrigaux, depuis son institution jusqu'à l'époque actuelle) ; Londres, 1835, in-12. — 2° *Short Account of Madrigals from their commencement up to the present time* (Courte notice sur les madrigaux, depuis leur origine jusqu'à ce jour.) ; Londres, 1836, in-12. Il a publié aussi : *Musa madrigalesca, a collection of the Words of Madrigals, etc., chiefly of the Elisabethan age, with Remarks and Annotations* (Muse madrigalesque ou collection de paroles des madrigaux, principalement de l'époque de la reine Élisabeth, avec des remarques et des notes) ; Londres, 1837, in-12.

OLIVER (Édouard), membre du college du Christ, à Cambridge, et chapelain du comte de Northampton, vivait vers la fin du dix-septième siècle. Il a fait imprimer un sermon en faveur de l'usage de l'orgue et des instruments de musique dans l'église sous ce titre : *Sermon on John IV, 24*, Londres, 1698, in-4°. *Voyez* POOLE (MATHIEU).

OLIVER (J.-A.) maître de musique au deuxième régiment d'infanterie écossaise, vers la fin du dix-huitième siècle, a fait graver à Londres, en 1792 : Quarante divertissements militaires pour 2 clarinettes, 2 cors et 2 bassons.

OLIVEIRA (ANTOINE), dominicain du couvent de Lisbonne, brilla dans les premières années du dix-septième siècle, comme compositeur et comme directeur du chœur de l'Église Saint-Julien dans sa ville natale ; il se rendit plus tard à Rome, où il mourut. Il a laissé en manuscrit beaucoup de messes, de psaumes et de motets qui sont indiqués dans le catalogue de la bibliothèque royale de Lisbonne, imprimé chez Craesbeke, en 1649, in-4°.

OLIVET (L'abbé JOSEPH THOULIER D'), né à Salins le 30 mars 1682, mourut à Paris, le 8 octobre 1768. L'Académie française l'admit au nombre de ses membres en 1723. Ce savant grammairien est auteur d'un opuscule intitulé : Lettres de l'abbé d'Olivet à son frère, sur le différend de M. de Voltaire avec Travenol, Paris, 1746, in-12. Il y fournit quelques renseignements sur ce dernier, qui était violoniste à l'orchestre de l'Opéra. (*Voyez* TRAVENOL.)

OLIVIER (JEAN DE DIEU), docteur en droit, né à Carpentras, dans le département de Vaucluse, en 1752, ou en 1753, selon plusieurs biographes, fut avocat et professeur de droit à Avignon, puis chancelier de la cour suprême de la rectorerie du Comtat Venaissin. Après la réunion du Comtat à la France, en 1791, Olivier n'échappa que par miracle au massacre de la Glacière à Avignon. Plus tard, il fut arrêté à Nîmes comme parent d'émigrés, et conduit à Orange où siégeait le tribunal révolutionnaire ; mais les événements du 9 thermidor lui sauvèrent la vie et le rendirent à la liberté. Nommé juge du tribunal d'appel de Nîmes, sous le consulat, il devint plus tard conseiller de la cour impériale de cette ville. Il est mort à la campagne, près de Nîmes, le 30 novembre 1823. Au nombre de ses écrits, on trouve : 1° *L'Esprit d'Orphée, ou de l'influence respective de la musique, de la morale et de la législation* ; Paris, Pougens, 1798, in-8° de 92 pages. — 2° *L'Esprit d'Orphée, ou de l'influence respective, etc, seconde étude ou dissertation*, ibid. 1802, in-8°, de 37 pages. — 3° *Troisième étude, ou dissertation touchant les relations de la musique avec l'universalité des sciences*, ibid., 1804, in-8°. Je crois qu'il y a un autre opuscule du même auteur sur le même sujet, mais je n'en connais pas le titre.

OLIVIER (FRANÇOIS HENRI), typographe à Paris, inventa, en 1801, de nouveaux procédés pour imprimer la musique en caractères mobiles, et obtint, dans la même année, un brevet de dix ans pour leur exploitation. Le procédé d'Olivier consistait à graver en acier les poinçons des notes sans fragments de portée ; puis ces poinçons étaient trempés et frappés dans des matrices de cuivre rouge ; après quoi la portée était coupée au travers de la largeur de la matrice au moyen d'une petite scie d'acier à cinq lames. La forme des caractères de musique fondus dans ces matrices était belle, mais les solutions de continuité de la portée se faisaient apercevoir dans l'impression comme par les procédés ordinaires. Une médaille en bronze fut accordée à Olivier pour l'invention de ces caractères, à l'exposition du Louvre en 1803. Il forma alors avec Godefroy une association pour la publication de la musique par ses nouveaux procédés ; plusieurs livres élémentaires et des compositions de différents genres parurent jusqu'en 1812, ainsi qu'un journal de chant composé d'airs italiens avec accompagnement de piano ; mais l'entreprise ne fut point heureuse ; et le chagrin qu'en eut Olivier lui occasionna une maladie de poitrine qui le mit au tombeau dans l'été de 1815. Tout le matériel de la fonderie et de l'imprimerie qu'il avait établie était déposé à la Villette, près de Paris, en 1819, et on l'offrait à vil prix sans trouver d'amateur. J'ignore ce qu'il est devenu depuis

ce temps. Francœur a donné une description détaillée des procédés typographiques d'Olivier dans le *Dictionnaire des découvertes, inventions, innovations*, etc. (Paris, 1821-1824), tome 12, pages 61-65.

OLIVIER-AUBERT. *Voyez* AUBERT (PIERRE-FRANÇOIS-OLIVIER).

OLIVIERI (JOSEPH), compositeur de l'école romaine, fut maître de chapelle de Saint-Jean de Latran et succéda en cette qualité à Antoine Cifra, en 1622; mais il n'en remplit les fonctions que pendant un an, et eut pour successeur un autre maître nommé aussi Olivieri (Antoine), en 1623; circonstance qui semble indiquer qu'il cessa de vivre à cette époque, car on ne trouve plus, après ce temps, de traces de son existence. Olivieri fut un des premiers compositeurs italiens qui firent usage de la basse continue pour l'accompagnement de leurs ouvrages, et qui multiplièrent les ornements dans le chant. Il a publié à Rome, en 1600, des motets pour soprano solo avec chœur. On a aussi de lui des madrigaux à 2 et 3 voix avec basse continue, sous ce titre : *La Turca armonica ; giovenili ardori di Giuseppe Olivieri ridotti in madrigali, et nuovamente posti in musica a due, e tre voci con il basso continuo per sonare in ogni istromento*, Rome, 1617.

OLIVIERI (A.), né à Turin en 1763, apprit à jouer du violon sous la direction de Pugnani, et parvint à une habileté remarquable sur cet instrument. Pendant plusieurs années il fut attaché à la musique du roi de Sardaigne et au théâtre de la cour. Une aventure fâcheuse l'obligea à s'éloigner inopinément de Turin : on rapporte ainsi cette anecdote. Olivieri était souvent engagé à jouer chez un personnage de la cour qui le payait avec magnificence. Un jour il se fit attendre si longtemps, que l'auditoire commençait à témoigner quelque impatience ; enfin il arriva, et le maître de la maison lui exprima son mécontentement en termes très-durs. L'artiste, occupé à accorder son instrument, écoutait les reproches sans répondre un seul mot ; mais ces reproches continuaient toujours, et les expressions devinrent si insultantes, qu'Olivieri brisa son violon sur la tête du grand seigneur et s'enfuit à Naples. Il y était encore à l'époque où l'armée française envahit cette ville, et les principes révolutionnaires qu'il afficha pendant qu'elle l'occupait l'obligèrent à la suivre quand elle se retira. Il visita alors Paris, où il fit graver deux morceaux de sa composition ; il se rendit à Lisbonne quelques années après, et n'en revint qu'en 1814. Je l'ai connu en 1827 ; son embonpoint excessif lui avait fait abandonner le violon ; mais il avait conservé un goût très-vif pour la musique et en parlait bien. Je crois qu'il est mort peu de temps après. On a gravé de sa composition : 1° Variations pour violon, sur une barcarolle napolitaine, avec accompagnement de quatuor ; Paris, Carli. — 2° Deux airs variés pour violon, avec violoncelle ; Paris, Leduc. Quoique Olivieri eût les doigts très-gros, il jouait avec beaucoup de délicatesse et de brillant les choses les plus difficiles ; mais on remarquait quelque froideur dans son style.

OLIVO (SIMPLICIEN), maître de la chapelle ducale de Parme, naquit à Mantoue vers 1630. Il a fait imprimer de sa composition : 1° *Salmi di compieta, con litanie in ultimo, concertati a otto voci e due violini, con una violetta e violoncino*; Bologne, Jacques Monti, 1674, op. 2, in-4°. — 2° *Salmi per le vespri di tutto l'anno con il cantico della Beata Maria Virgine a otto voci divisi in due cori*, op. 3. ibid, 1674. — 3° *Carcerata Ninfa, madrigali a piu voci*; Venise, 1681.

OLOFF (ÉPHRAIM), né à Thorn en 1685, fit ses études dans sa ville natale et à Leipsick, puis fut nommé prédicateur de l'église de la Trinité, à Thorn, et mourut dans cette ville, non en 1715, comme le dit M. Sowinski (*Les musiciens polonais*, p. 412), mais en 1745. On a de lui un bon livre intitulé *Polnische Liedergeschichter con polnischen Kirchengesanger und derselben Dichtern und Uebersetzern, nebst einigen Anmerkungen aus der polnische Kirchen und Gelerhten Geschichte* (Histoire des cantiques polonais, des chantres des églises polonaises et de leurs auteurs et traducteurs, etc.); Dantzick, 1744. On y trouve des notices sur les poëtes et musiciens auteurs des chants d'église, et des renseignements bibliographiques sur les livres de chant (*Kancyonaly*) polonais.

OLPE (CHRÉTIEN-FRÉDÉRIC), recteur du collége de la Croix, à Dresde, naquit à Langensalza, le 5 août 1728, et fut nommé bibliothécaire de l'Académie de Wittenberg. Deux ans après, on l'appela à Torgau, en qualité de recteur, et en 1770 il alla à Dresde, où il était encore en 1796. Il a publié un petit écrit intitulé : *Einige Nachrichten von den Chorordnungen auf der Kreutzschule, und von den Wohlthaten welche sei geniessen* (Quelques renseignements sur l'organisation du chœur de l'école de la Croix, et des avantages qu'on y trouve), Dresde, 1792, in-4°.

OLTHOVIUS (STATIOS), magister et *cantor* de l'école primaire, à Rostock, naquit à Osnabruck, dans la première moitié du seizième siècle. Sur l'invitation de Chytræi, recteur du

collége de Rostock, il mit en musique à quatre parties les paraphrases des psaumes de Georges Buchanan, et les publia sous ce titre : *Psalmorum Davidis paraphrasis poetica Georgii Buchanani Scoti, cum quatuor vocibus;* Rostochii, 1584, in-12°. Les quatre parties sont en regard dans ce volume. On trouve l'analyse de ces mélodies dans la préface que Nathaniel Chytræi a placées en tête de la deuxième édition, intitulée : *Psalmorum Davidis paraphrasis poetica Georgii Buchanani Scoti : argumentis ac melodiis explicata atque illustrata opera et studio Nathanii Chytræi, Herbornæ Nassoviorum,* 1590, in-12, de 407 pages. Il en a été publié une troisième édition sous le même titre, dans la même ville, en 1610, in-12°.

OLYMPE. Il y eut dans l'antiquité deux musiciens de ce nom, l'un et l'autre fameux joueurs de flûte. Le premier, ou le plus ancien, vivait avant la guerre de Troie. Il était Mysien d'origine, fils de Méon, et disciple de Marsyas. Olympe fut l'auteur de trois nomes ou chants qui furent longtemps célèbres chez les Grecs : le premier doit être un hymne à Minerve, le second l'hymne à Apollon, et le troisème était appelé le *chant des Chars.* Aristote (Politic., lib. 8, c. 5) dit *que les airs d'Olympe, de l'aveu de tout le monde, excitaient dans l'âme une sorte d'enthousiasme.* Indépendamment de son habileté sur la flûte, Alexandre Polyhistor, cité par Plutarque (*De musica*), attribue à Olympe l'art de jouer des instruments à cordes et de percussion. Ce dernier auteur dit aussi positivement qu'Olympe fut l'inventeur du genre enharmonique; mais l'erreur de Plutarque est évidente, car le genre enharmonique d'Olympe n'était autre chose que le système tonal de l'Orient. Le second Olympe était Phrygien ; il vivait dans le même temps que Midas, et il fut le plus habile joueur de flûte de cette époque.

ONARI (ROMUALD), moine camaldule, vécut vers le milieu du dix-septième siècle. Il n'est connu que par ses ouvrages, au nombre desquels on remarque celui qui a pour titre : *Il primo libro delle messe concertate a cinque e sei voci op. 4. In Venezia, app. Aless. Vincenti,* 1642, in-4°.

ONS-EN-BRAY (LOUIS-LÉON PAJOT, chevalier, comte D'), fils d'un directeur général des postes et relais de France, naquit à Paris, le 25 mars 1678, et succéda à son père dans sa charge, en 1708. Il mourut à Bercy, près de Paris, le 22 février 1754. D'Ons-en-Bray a fourni plusieurs mémoires à la collection de l'Académie royale des sciences de Paris, parmi lesquels on remarque : *Description et usage d'un metromètre ou machine pour battre la mesure et le temps de toutes sortes d'airs* (Mém. de l'Acad. royale des sciences, ann. 1724), tiré à part, Paris, in-4° (sans date).

ONSLOW (GEORGES), compositeur, né à Clermont (Puy-de-Dôme) le 27 juillet 1784. Son père était le second fils d'un lord de ce nom, et sa mère, née *De Bourdeilles*, descendait de la famille de Brantôme. La musique n'entra dans l'éducation d'Onslow que comme l'accessoire agréable du savoir d'un gentilhomme ; cependant, pendant un assez long séjour qu'il fit à Londres dans sa jeunesse, il reçut des leçons de Hullmandel pour le piano ; plus tard il devint élève de Dussek, et après que celui-ci eut quitté l'Angleterre, Onslow passa sous la direction de Cramer. De tels maîtres semblaient devoir développer en lui un vif penchant pour l'art dont ils lui apprenaient à exprimer les beautés ; mais par une rare exception dans la vie de ceux qui parviennent à se faire un nom honorable parmi les artistes, Onslow ne comprenait de la musique que la partie mécanique de l'exécution ; son cœur restait froid aux inspirations des plus grands maîtres, et son imagination sommeillante ne lui fournissait pas une idée qui pût révéler un musicien de mérite. Un séjour de deux années en Allemagne ne changea pas ses dispositions : rien ne peut mieux faire comprendre à quel point il portait l'indifférence pour la musique, que son naïf aveu d'avoir entendu sans plaisir les meilleurs opéras de Mozart rendus avec une parfaite intelligence des intentions de ce grand artiste. Toutefois l'étonnement qu'un tel fait doit exciter parmi ceux qui connaissent la musique d'Onslow, s'accroîtra encore lorsqu'on saura que ce que *Don Juan* et *la Flûte enchantée* n'avaient pu faire, l'ouverture de *Stratonice*, c'est-à-dire une des moins bonnes compositions de Méhul, le fit. « En écou-« tant ce morceau (dit Onslow), j'éprouvai une « commotion si vive au fond de l'âme, que je « me sentis tout à coup pénétré de sentiments « qui jusqu'alors m'avaient été inconnus ; aujour-« d'hui même encore, ce moment est présent à « ma pensée. Dès lors, je vis la musique avec « d'autres yeux ; le voile qui m'en cachait les « beautés se déchira ; elle devint la source de « mes jouissances les plus intimes, et la compagne « fidèle de ma vie. » Cette bizarre anecdote, rendue plus remarquable encore par le peu d'analogie de la musique de Méhul et de celle d'Onslow, doit être ajoutée à la liste fort étendue des singularités signalées dans la vie de quelques artistes.

Onslow avait appris à jouer du violoncelle, à la sollicitation de quelques amis qui désiraient

exécuter, dans l'isolement de la province, les quatuors et quintettes de Haydn, de Mozart et de Beethoven. La révolution qui venait de s'opérer en lui le rendit attentif à ce genre de musique, qu'il n'avait écoutée jusqu'alors qu'avec distraction : chaque jour il y trouva plus de charme, et bientôt il y prit un goût passionné. Il ne lui suffisait plus d'en entendre ; il voulut en étudier la facture, et fit mettre en partition les plus beaux morceaux des grands maîtres qui viennent d'être nommés. Cette étude pratique de l'harmonie lui tint lieu de la théorie, dont il ignorait les éléments, et le prépara à l'art d'écrire ses propres ouvrages. Cependant il avait accompli sa vingt-deuxième année avant qu'il eût éprouvé le besoin de composer. Ce fut peu de temps après cette époque qu'il se décida à écrire son premier quintette, prenant pour modèles ceux de Mozart, objets de sa préférence. Il est facile de comprendre qu'avec une éducation musicale si imparfaite, et sans avoir préludé à de semblables ouvrages par quelques essais moins importants, le travail matériel d'une partition de quintette dut être laborieux et lui présenter plus d'un embarras pénible ; mais les avantages d'une fortune indépendante, et le calme d'une existence qui s'écoulait paisiblement loin du tumulte des grandes villes, laissaient à Onslow tout le loisir nécessaire pour surmonter les obstacles que rencontre une première production. C'est à ces causes qu'il faut attribuer le grand nombre de compositions qu'il a publiées dans l'espace d'environ trente ans, malgré la lenteur qui dut être inséparable de ses premiers travaux. Vivant presque constamment à Clermont, ou dans une terre située à peu de distance de cette ville, au milieu des montagnes de l'Auvergne, il ne visitait Paris que pendant quelques mois de la saison d'hiver. La douce quiétude d'un genre de vie si favorable à la méditation l'a merveilleusement secondé dans la destination qu'il s'était donnée. Après avoir été entendus à Paris, chez Pleyel, les trois quintettes pour deux violons, alto et deux violoncelles qui forment le 1er œuvre d'Onslow furent publiés vers la fin de 1807. Une sonate pour piano, sans accompagnement, la seule qu'il ait écrite dans cette forme, trois trios pour piano, violon et violoncelle, et le premier œuvre de quatuors pour deux violons, alto et basse, leur succédèrent et commencèrent à faire connaître leur auteur avantageusement parmi les artistes. Cependant, malgré ces succès d'estime, Onslow éprouvait quelquefois le regret de n'être guidé dans ses travaux que par son instinct, et de ne pouvoir invoquer en leur faveur que le témoignage de son oreille : un ami (M. de Murat) lui donna le conseil de se confier à Reicha, pour faire, sous sa direction, un cours d'harmonie et de composition. Reicha était en effet le maître le plus propre à donner une instruction rapide, qui pût se résumer plus en procédés de pratique qu'en connaissance profonde de la science. C'était surtout de ces procédés qu'Onslow avait besoin ; quelques mois lui suffirent pour en apprendre ce qui était nécessaire à un artiste déjà pourvu d'un sentiment harmonique développé.

Depuis longtemps Onslow jouissait de la réputation de compositeur de mérite dans la musique instrumentale ; ses amis le pressèrent de sollicitations pour qu'il appliquât son talent à la scène ; il céda à leurs instances en écrivant *l'Alcade de la Vega*, drame en trois actes, qui fut représenté au théâtre Feydeau, dans le mois d'août 1824, et qui ne s'est pas soutenu à la scène. En vain le musicien eût-il réalisé dans la composition de cet ouvrage ce qu'on attendait de lui, le livret de la pièce était si faible de conception, qu'il aurait entraîné la chute de la musique ; mais cette musique elle-même avait le défaut radical de n'être pas empreinte du caractère dramatique. Il était évident qu'en l'écrivant Onslow s'était plus occupé des détails de la facture que de la signification scénique des morceaux. *Le Colporteur*, opéra en trois actes, joué au même théâtre, en 1827, est une composition beaucoup meilleure que la première sous le rapport dramatique. Les progrès de l'auteur à cet égard semblaient indiquer qu'aux succès de salon obtenus par sa musique instrumentale il joindrait ceux de la scène qui seuls, en France, donnent de la popularité aux noms des artistes. Mais après le succès d'estime obtenu par *le Colporteur*, Onslow disparut de la scène pendant dix années, et ce ne fut qu'en 1837 qu'il fit représenter son troisième opéra, sous le titre : *Le Duc de Guise*. Quelques morceaux bien faits se faisaient remarquer dans cette partition ; mais l'ouvrage était en général froid et lourd.

Le caractère de son talent semblait lui offrir des chances plus favorables dans la symphonie ; cependant celles qu'il a fait exécuter dans les concerts du Conservatoire de Paris y ont été accueillies avec froideur. Onslow a cru voir de l'injustice dans l'indifférence de l'auditoire des concerts du Conservatoire, et l'a considérée comme le résultat de l'engouement exclusif pour les symphonies de Beethoven : il avait la conviction que sa musique était bien faite, et certes on y pouvait remarquer beaucoup de mérite, mais un mérite didactique. On n'y trouvait point ces heureuses péripéties qui font le charme des symphonies de Haydn, de Mozart et de Beethoven. Comme ces artistes illustres, Onslow développait

son œuvre sur une idée principale, mais d'une manière scolastique et froide, et non avec les élans de génie qui brillent dans ses modèles. Il est remarquable aussi que, dans ses symphonies, Onslow n'a pas donné de brillant à son instrumentation; son orchestre était sourd et terne. Dans l'opinion des connaisseurs, la spécialité du talent de l'auteur de ces symphonies consiste dans l'art d'écrire les quintettes.

En 1829, un accident cruel fit craindre un instant pour la vie d'Onslow, et faillit au moins le priver de l'ouïe. Il était à la chasse au sanglier dans la terre d'un ami; entré dans un bois, il s'y assit un instant pour y écrire une pensée musicale; absorbé dans la méditation, il avait oublié la chasse, quand il fut atteint par une balle qui, après lui avoir déchiré l'oreille, alla se loger dans le cou, d'où elle ne put être extraite. Les accidents qui se développèrent à la suite de ce malheur firent craindre une inflammation du cerveau; mais après quelques mois de traitement et de repos, la santé se rétablit, et il ne resta à Onslow qu'un peu de surdité à l'oreille qui avait été blessée.

Sans faire naître l'enthousiasme réservé pour les œuvres du génie, la musique instrumentale d'Onslow lui avait fait une honorable réputation de compositeur sérieux. L'estime qu'on accordait à ses ouvrages, et peut-être aussi sa position sociale, lui ouvrirent les portes de l'Institut : en 1842, il succéda à Chérubini dans l'Académie des beaux-arts, qui en est une division. Chaque année il quittait l'Auvergne pour aller à Paris passer l'hiver et fréquenter les réunions de ses collègues. Dans ses dernières années, sa santé s'affaiblit progressivement. « La maladie qui « devait nous enlever Onslow, dit Halévy (1), « ne vint pas l'abattre d'un seul coup. Ses forces « fléchirent peu à peu sous le poids du mal qui « détruisait sa vie. Il vint pour la dernière fois à « Paris, dans l'été de 1852 à l'époque ordinaire « des concours de musique. Ses amis furent « frappés du changement qui s'était fait en lui : « sa vue s'éteignait, sa parole naguère vibrante, « ardente, accentuée, était morne et pénible. Lors- « qu'il quitta Paris, de tristes pressentiments « vinrent nous assaillir : ils ne furent que trop « tôt justifiés...... Il retourna à Clermont pour « y mourir : le 3 octobre 1852, au moment où le « jour se levait, ce cœur noble et dévoué avait « cessé de battre. »

(1) *Notice sur Georges Onslow*, lue à la séance publique annuelle de l'Académie des beaux-arts, le samedi 6 octobre 1855; Paris, Firmin Didot, 1855, in 4°, et *Souvenirs et Portraits*, par Halévy, Paris, Michel Lévy, 1861. 1 vol. in-12 (p. 185).

Cette mort fut heureuse pour l'artiste; car si sa vie se fût prolongée, il aurait acquis la triste conviction que tout était fini pour sa renommée, et qu'aucun écho ne résonnerait désormais des accents de sa musique. Qui pourrait croire en effet, que celui dont on a publié 34 quintettes, 36 quatuors, 3 symphonies, 7 œuvres de trios pour piano, violon et violoncelle, 3 opéras et une multitude d'autres compositions; que celui que l'Allemagne considérait comme le seul compositeur français de musique instrumentale, et dont les ouvrages ont été reproduits à Vienne, à Leipsick, à Bonn, à Mayence, serait sitôt oublié? Tel est le sort des œuvres que n'a pas dictées le génie.

La liste des compositions de cet amateur distingué est divisée de la manière suivante : 1° Trente-quatre quintettes, savoir; œuvre 1re pour 2 violons, alto et 2 violoncelles; Paris, Pleyel; op. 17, idem, ibid.; op. 18 et 19 pour 2 violons, alto, violoncelle et contrebasse, ibid.; op. 23, 24 et 25 pour 2 violons, 2 altos et basse, ibid.; op. 32, 33, 34, 35, pour 2 violons, alto, violoncelle et contrebasse, ibid.; op. 37, pour 2 violons, alto et 2 violoncelles, ibid.; op. 38 idem, ibid.; op. 39, 40, 43, 44, 45, pour 2 violons, alto, violoncelle et contrebasse; op. 51, 57 et 58 pour 2 violons, alto et 2 violoncelles; op. 59, 61, 67, 68, 72, 73, 74, 78, 80, 82, idem, ibid. — 2° Trente-six quatuors pour 2 violons, alto et violoncelle, savoir : op. 4, 8, 9, 21, 30, 44, 46, 47, 48, 49, 50, 52, 53, 54, 55, 56, 62, 63, 64, 65, 66, 69; Paris et Leipsick. — 3° Trois symphonies à grand orchestre, op. 41, 42, et la troisième tirée de l'œuvre 32; Paris et Leipsick. — 4° Trios pour piano, violon et violoncelle, op. 3, 14, 20, 24, 26, 27 ; Paris, Pleyel. — 5° Sextuor pour piano, 2 violons, alto, violoncelle et contrebasse, op. 30, ibid. 6° Duos pour piano et violon, op. 11, 15, 21, 29, 31, ibid. — 7° Sonates pour piano et violoncelle, op. 16, ibid. — 8° Sonates pour piano à 4 mains, op. 7, 22, ibid. — 9° Sonate pour piano seul, op. 2, ibid. — 10° Des thèmes variés, toccatas, etc., pour piano seul, ibid. — 11° Trois opéras, savoir : *l'Alcade de la Vega*, en 3 actes; *le Colporteur*, en 3 actes; *le Duc de Guise*, en 3 actes.

OPELT (...), facteur d'orgues et d'instruments à Ratisbonne, né dans la seconde partie du seizième siècle, fit un voyage en Italie et construisit en 1604, dans l'église Saint-Georges de Vérone, un orgue qui fut estimé de son temps.

OPELT (François-Guillaume), receveur des impôts à Plauen, dans le Voigtland, puis conseiller des finances du royaume de Saxe, à Dresde, annonça, dans la Gazette musicale des

29 février et 6 décembre 1832, un livre de sa composition intitulé: *Allgemeine Theorie der Musik* (Théorie générale de la musique), et expliqua dans ses annonces la nature des travaux par lesquels il avait essayé de donner une base certaine à cette théorie ; mais de pareils ouvrages, quel qu'en soit le mérite, ne rencontrent guère que de l'indifférence dans le public, et M. Opelt en fit par lui-même la triste expérience. Il crut alors exciter plus d'intérêt en publiant, comme aperçu de son travail, un exposé des principes qui lui servent de base, dans une brochure de 48 pages in-4°, sous ce titre : *Ueber die Natur der Musik. Ein vorlæufiger Auszug aus der Bereits auf Unterzeichnung angekündigten : Allgemeinen Theorie der Musik* (Sur la nature de la musique, etc.), Plauen, 1834. Fink rendit compte de cet écrit dans la *Gazette générale de musique* de Leipsick (ann. 1834, n° 7); mais je crois que lui et moi fûmes les seuls lecteurs de l'ouvrage de M. Opelt. Inventeur d'un instrument auquel il a donné le nom de *rhythmomètre*, et qui a de l'analogie avec la *Sirène* de Cagniard-de-la-Tour, il avait été conduit, par une suite d'expériences, à constater des rapports proportionnels entre le temps mesuré et le son déterminé, en ce que les vibrations du pendule, en raison de sa longueur, sont la mesure du temps, comme les vibrations de la corde ou de la colonne d'air dans un tuyau déterminent l'intonation du son, également en raison de la longueur de la corde ou du tuyau. Possédant une instruction solide en physique, dans la science du calcul et dans la théorie de la musique, Opelt paraît être d'ailleurs expérimentateur intelligent. Persuadé de l'infaillibilité de ses résultats, il profita de l'amélioration de sa position, après qu'il eut été appelé à Dresde où il occupe une place importante dans les finances, pour livrer à l'impression sa *Théorie générale de la musique*, qui parut sous ce titre · *Allgemeine Theorie der Musik auf den Rhythmus der Klangwillenpulse und durch neue Versinnlichungs-mittel erlæutert*; Leipsick, 1852, gr. in-4°.

Ainsi que la plupart des physiciens et des mathématiciens qui se sont occupés de musique, Opelt se persuade que les bases de cet art existent dans les phénomènes du monde matériel et dans les formules numériques qu'on en déduit. Rien ne le prouve mieux que le titre donné à son premier opuscule : *Sur la nature de la musique*. La nature de la musique, suivant lui, c'est ce qui résulte de ses expériences sur le monocorde, le pendule et le rhythmomètre. De ces expériences, il tire la démonstration de l'analogie, ou plutôt de l'identité des intervalles des sons et des durées relatives de ceux-ci. De ces intervalles, il fait sortir tout un système d'harmonie et de mélodie; des proportions de la durée variable des sons, il déduit toutes les formules des éléments rhythmiques. Or, voilà bien toute la musique ; il n'y manque plus que le sentiment et l'imagination, bagatelles dont Opelt ne tient pas grand compte. Dans son opinion, le plaisir que procure la musique ne consiste que dans les rapports numériques des intervalles des sons et dans ceux de la durée de ces sons, et le plaisir est d'autant plus vif que, les rapports étant plus simples, le calcul mental s'en fait avec plus de facilité. Nous voici donc ramenés à cette proposition émise pour la première fois par Descartes (*voyez* ce nom), et qui a égaré la puissante tête d'Euler, comme je l'ai démontré dans mon *Esquisse de l'histoire de l'harmonie* (pages 74-91). Il y a, sur cette base prétendue de l'art, deux observations qu'il importe de présenter pour dissiper les erreurs des physiciens et des géomètres.

Remarquons d'abord que les relations de sons fournies par les instruments acoustiques et déterminées par le calcul sont des faits isolés, desquels ne peut sortir la loi de leur enchaînement tonal, soit mélodique, soit harmonique. Or c'est le mouvement des sons, c'est-à-dire leur succession, en vertu des lois de tonalité et de rhythme, qui constituent la musique. Ces lois sont des conceptions idéales, métaphysiques, et non des acquisitions empiriques. C'est l'homme qui les a créées et formulées diversement suivant les temps, les lieux et les mœurs. Opelt construit une échelle chromatique par les principes de tous les géomètres, c'est-à-dire, par de faux principes qui font les tons inégaux, bien qu'ils soient sans aucun doute égaux dans notre tonalité, et par de prétendus demi-tons majeurs, bien qu'ils soient mineurs puisqu'ils sont attractifs. A grand'peine et par des procédés arbitraires, il tire de tout cela des accords; mais ces accords sont immuables : rien ne peut les faire sortir de leur repos éternel. Par des moyens analogues, Opelt trouve des éléments de rhythme; mais il n'en peut tirer une conception rhythmique, parce qu'une conception idéale ne peut naître de faits matériels.

Supposons cependant que les expériences et les opérations numériques de ce savant lui eussent fait trouver dans la nature ce que je lui refuse, qu'en pourrait-on conclure? N'est-il pas évident que les hommes n'ont eu aucune connaissance de ces choses lorsqu'ils ont formulé leurs tonalités ? Ne sait-on pas que les peuples les plus barbares et les plus ignorants ont rhythmé

leurs chants par la seule loi de leur organisation? Ne connaît-on pas l'histoire des premiers essais d'harmonie, des développements de cette partie de l'art, de ses transformations et de ses acquisitions successives par de pures intuitions intellectuelles et sentimentales? Or, qu'est-ce que la théorie de ces choses, si ce n'est l'exposé des opérations de l'esprit et du sentiment qui ont présidé à leur création, et comment la théorie tirée de faits ignorés pourrait elle être celle de l'art? Si donc nous supposons que ces faits ont réellement la valeur et la signification qu'on leur accorde gratuitement, on n'y pourra reconnaître que cette harmonie supposée, par Leibniz, avoir été établie par Dieu entre les phénomènes du monde physique et ceux de la pensée, ou, pour me servir de la formule fondamentale de la philosophie de Schelling, l'accord de l'intuition et du fait, de l'idéal et du réel.

Mais cet accord, en quoi pourrait-il consister? Le voici : nul doute qu'en l'absence des phénomènes physiques de la production des sons, la musique n'existerait pas. De l'observation de ces phénomènes, de leur analyse, de l'application qu'on y fait du calcul, naît une science, c'est-à-dire une théorie. Cette science a un nom : c'est l'acoustique. Elle s'occupe uniquement des faits, s'attache à les connaître, en étudie les lois. Comme toute science humaine, celle-là a ses limites : ces limites se posent d'elles-mêmes là où les faits cessent de parler, là où l'intervention de l'intelligence, du sentiment, de l'imagination et de la volonté est nécessaire pour transformer ces éléments en art; car les faits ne contiennent rien de tout cela. Aux limites de la science de l'acoustique commence donc la théorie de la musique, et l'on voit que cette autre science ne peut être que psychologique, suivant la signification propre du mot. Ce qui constitue l'art, c'est l'évolution, le mouvement, la succession, choses qui ne résultent pas des faits de l'acoustique. Il n'y a dans ces faits ni levier, ni plan incliné, ni pesanteur comme dans la mécanique; on ne peut conséquemment former ni une statique, ni une dynamique des sons, à moins qu'on n'aille chercher leur levier, leur attraction et la loi de leur mouvement dans l'âme humaine. Les découvertes de M. Opelt dans les coïncidences des vibrations des sons avec celles du pendule sont intéressantes et curieuses; il a porté une rare sagacité dans l'examen de ces faits ainsi que dans les applications qu'il y fait du calcul, et l'on ne peut lui refuser d'avoir fait faire un pas à la science, sous ce point de vue; mais cette science est la théorie des vibrations, non celle de la musique, comme il le croit. Il connaît la mesure des intervalles des sons et de la durée de ceux-ci; mais il ignore les causes idéales de leurs combinaisons, sans lesquelles la musique n'existerait pas.

ORAFFI (Pierre-Marcellin), abbé et compositeur italien, vivait vers le milieu du dix-septième siècle, et a fait imprimer à Venise : 1° *Concerti sacri* 1, 2, 3, 4 e 5 *voci*, 1640. — 2° *Musiche per gli congregazioni ed altri luoghi di onesta ricreazione*.

ORAZIO, surnommé *Orazietto dell'Arpa* (le petit Horace de la Harpe), à cause de son remarquable talent sur cet instrument, fut contemporain du célèbre organiste Frescobaldi (*voyez* ce nom), et vécut à Rome de 1620 à 1640. Son nom de famille est inconnu; mais il est cité par les écrivains de son temps, notamment par Pietro della Valle (*Della musica dell'età nostra*, dans le deuxième volume des œuvres de J.-B. Doni, p. 254), comme un des artistes les plus distingués de son époque, et comme le premier des virtuoses sur la harpe.

ORDONETZ (Charles), ou plutôt ORDONEZ, compositeur et violoniste espagnol, né dans la première moitié du dix-huitième siècle, entra au service de la chapelle impériale de Vienne en 1760. Il a laissé en manuscrit beaucoup de symphonies de sa composition, des morceaux de musique d'église, et a fait graver à Lyon, en 1780, six quatuors pour deux violons, alto et basse, op. 1. Pendant son séjour en Allemagne, il a composé le petit opéra : *Diesmal hat der Mann den Willen* (Cette fois l'homme est le maître). On n'a pas de renseignements sur la fin de la vie de cet artiste.

ORFINO (Vittorio), musicien attaché à la musique du duc de Ferrare, dans la seconde moitié du seizième siècle, s'est fait connaître par un recueil de compositions intitulé : *Lamentazioni a* 5 *voci*, lib. 1, Ferrare, 1589.

ORGANO (Perino), excellent luthiste, naquit à Florence en 1471. Les circonstances de sa vie sont ignorées : on sait seulement que possédant une habileté incomparable sur son instrument, relativement au temps où il vécut, il charma ses contemporains et parcourut l'Italie au bruit des applaudissements. Il mourut à Rome en 1500, à l'âge de vingt-neuf ans, et fut inhumé dans l'Église d'Aracœli, où cette inscription fut mise sur son tombeau : *Perino Organo, Florentino, qui singulari morum suavitate ac testudinis non imitabili concentu, dubium reliquit amabilior ne esset sua ingenii bonitate, an admirabili artis excellentia clarior. Paulus Jacobus Marmita Parmensis amico. M. P. Vixit annos 29.*

ORGAS (ANNIBAL), né à Ancône vers la fin du seizième siècle, fut maître de chapelle de l'église Saint-Cyriac qui est la cathédrale de cette ville. On a de lui : *Motetti a quattro, cinque, sei e otto voci. In Venetia. app. Aless. Vincenti*, 1619, in-4°.

ORGIANI (Don THÉOPHILE), compositeur vénitien, fut maître de chapelle de la cathédrale à Udine dans le Frioul, et vécut dans la seconde moitié du dix-septième siècle. Il a beaucoup écrit pour l'église et à composé la musique des opéras intitulés : 1° *Il Vizio depresso, e la virtù coronata, ovvero l'Eliogabalo riformato*, représenté au théâtre Sant' Angelo de Venise, en 1686. — 2° *Diocleta*, représenté au théâtre S. Angelo, à Venise en 1687. — 3° *Le Gare dell' Inganno e del amore*, au théâtre S. Mosè de la même ville en 1689. — 4° *Il Tiranno deluso*, représenté au théâtre de Vicence en 1691. — 5° *L'Onor al cimento*, au théâtre de San-Fantino, à Venise, en 1703. Le même ouvrage avait été joué à Brescia, en 1697, sous le titre de *Gli amori di Rinaldo con Armida*. — 6° *Armida regina di Damasco*, au théâtre de Vérone, dans l'automne de 1711. Orgiani est mort à Udine vers 1714.

ORGITANO (PAUL), compositeur et claveciniste, né à Naples vers 1745, fut élève du Conservatoire de *la Pietà de' Turchini*, et écrivit, dans sa jeunesse, la musique de quelques petits operas pour les théâtres de second ordre à Naples, ainsi que la musique de plusieurs ballets. En 1771, Orgitano était employé comme *maestro al cembalo* au théâtre du roi, à Londres. Il a publié dans cette ville un œuvre de six sonates pour le clavecin. On connaît aussi sous son nom une cantate intitulée *Andromacca*, avec accompagnement de piano. Je crois que cet artiste est mort à Naples, dans les dernières années du dix-huitième siècle.

ORGITANO (RAPHAEL), fils du précédent, naquit à Naples vers 1780. Élève de Sala, et non de Paer, comme il est dit dans le *Dictionnaire historique des musiciens* (Paris, 1810-1811), il montra, dès ses premiers essais, d'heureuses dispositions qui auraient peut-être produit un compositeur distingué, s'il n'était mort à la fleur de l'âge, à Paris, en 1812. En 1803, il fit représenter avec succès au théâtre des *Fiorentini*, à Naples, l'opéra bouffe intitulé : *L'Inferno ad arte*. Cet ouvrage fut joué sur les théâtres de plusieurs grandes villes d'Italie, et réussit partout. L'année suivante, Orgitano donna au même théâtre *Non credere alle apparenze*, autre opéra bouffe qui n'eut pas moins de succès. En 1811, il écrivit à Paris quelques morceaux qui furent intercalés dans le *Pirro* de Paer, et furent applaudis. On connaît aussi de ce compositeur quelques cantates et canzonettes avec accompagnement de piano.

ORGOSINI (HENRI), musicien né dans la Marche de Brandebourg, vécut dans la seconde moitié du seizième siècle et au commencement du suivant. Il a fait imprimer un livre élémentaire intitulé : *Musica nova qua tam facilis ostenditur canendi scientia ut brevissimo spacio pueri artem cam absque labore addiscere queant, per Henricum Orgosinum Marchiacum*; Leipsick, 1603, in-8°. Ce livre est en latin et en allemand. Paul Balduanus appelle cet auteur *Orgesini* (*Biblioth. philosoph.*, p. 181).

ORIDRYUS (JEAN), *cantor* à Dusseldorf vers le milieu du seizième siècle, n'a été connu d'aucun biographe ou bibliographe jusqu'à ce jour. Lui-même nous apprend, dans l'épître dédicatoire d'un livre dont il sera parlé tout à l'heure, que son maître de musique fut *Martin*, surnommé *Peu d'argent*, maître de chapelle du duc de Clèves et de Juliers voy. ce nom). Le livre d'Oridryus, l'un des plus rares qu'on puisse citer, a pour titre : *Practicæ musicæ utriusque præcepta brevia eorumque exercitia valde commoda, ex optimorum musicorum libris ea duntaxat quæ hodie in usu sunt, studiose collecta. Dusseldorpii, Jacobus Bathenius excudebat*, 1557, petit in-8° de 80 feuillets non chiffrés, mais avec des signatures. L'ouvrage est divisé en deux parties, dont la première traite du plain-chant, et l'autre de la musique mesurée. Le style en est simple, clair, et l'exposé des règles y est fait avec beaucoup de lucidité, quoique d'une manière succincte. Ce qui concerne l'ancienne notation, particulièrement les *prolations*, y est bien traité. Le hasard m'a fait acquérir le seul exemplaire que j'aie vu de cet ouvrage, dans une vente de livres, où il n'y en avait aucun autre concernant la musique.

ORIGNY (ANTOINE - JEAN - BAPTISTE - ABRAHAM D'), né à Reims en 1734, acheta une charge de conseiller à la cour des monnaies, et la perdit à la révolution de 1789. Il mourut ignoré, au mois d'octobre 1798. On a de lui une bonne compilation historique sur le Théâtre-Italien de Paris et sur les commencements de l'opéra-comique à ce théâtre, sous ce titre : *Annales du Théâtre-Italien*, Paris, 1788, 3 vol. in-8°.

ORISICCHIO (ANTOINE). C'est ainsi que Grétry (*Mémoires ou Essais sur la musique*, t. I, p. 72), Burney (*The present state of Music in France and Italy*, deuxième édit., p. 302), et d'après eux Gerber et ses copistes, écrivent le nom du compositeur romain *Aurisicchio* (*voyez* ce nom). Je crois devoir ajouter ici que lorsque

Grétry arriva à Rome en 1759, ce maître était déjà célèbre par sa musique d'église, et que Burney dit de lui (loc. cit.) que lorsqu'on exécutait une messe ou un motet du même compositeur dans une des églises de Rome en 1770, le public s'y portait en foule. Enfin, le Catalogue général des membres de l'Académie de Sainte-Cécile de Rome (*Catalogo dei maestri compositori, dei professori di musica e socii di onore*, etc. (p. 67) fait voir qu'*Antonio Aurisicchio* fut *gardien* de la section des maîtres, membres de cette Académie, pendant les années 1776-1778 ; d'où l'on doit conclure qu'il ne mourut pas aussi jeune que je l'ai dit à son article, d'après les notes du Catalogue manuscrit de l'abbé Santini, car puisqu'il était déjà célèbre et maître sévère en 1759, comme le dit Grétry, il ne pouvait avoir moins de trente ans, et devait être conséquemment âgé de cinquante ans au moins lorsque Casali (*voyez* ce nom) lui succéda en 1779, comme gardien de la section des compositeurs.

ORISTAGNO (JULES), né à Trapani (Sicile), en 1543 (1), étudia la musique à Palerme, et devint organiste de la chapelle palatine (2). Il mourut dans cette ville, à un âge très-avancé. On a publié de sa composition : 1° *Madrigali a 5 voci* ; Venise, Angelo Gardano, 1588, in-4° ; — 2° *Responsoria Nativitati et Epiphaniæ Domini 4 vocum*, Palerme, Jo. Ant. de Franciscis, 1602, in-4°. On trouve aussi des madrigaux d'Oristagno dans le recueil intitulé *Infidi lumi* ; Palerme, G. B Maringo, in-4°.

ORLANDI (SANTI), compositeur de l'école vénitienne, au commencement du dix-septième siècle, a fait imprimer de sa composition : cinq livres de *Madrigali a 5 voci*, *in Venetia*, app. Angelo Gardano Fratelli, 1607-1609, in-4°.

ORLANDI (FERDINAND), professeur de solfège au Conservatoire impérial de Milan, est né à Parme en 1777. Rugarti, organiste à Colorno, lui donna les premières leçons de musique, puis il continua ses études sous la direction de Ghiretti à Parme, et Paer lui donna quelques conseils. En 1793, il entra au Conservatoire de *la Pietà de' Turchini*, à Naples, pour y apprendre le contrepoint sous Sala et Tritto. De retour à Parme à l'âge de vingt-deux ans, il y obtint un emploi dans la musique de la cour, et bientôt après il commença à écrire pour le théâtre. Au carnaval de 1801, il donna à Parme *la Pupilla scozzese* ; au printemps, il écrivit pour la Scala, à Milan, *Il Podestà di Chioggia*, considéré à juste titre comme un de ses meilleurs ouvrages, et qui a été joué avec succès au Théâtre-Italien de Paris. Dans la même année, il composa encore *Aspasia e Cimene*, pour Florence, et *l'Avaro*, pour Bologne. Jusqu'en 1807 il montra la même fécondité, et quoique ses ouvrages fussent en général d'une inspiration et d'une facture assez faibles, il jouissait alors d'une brillante réputation. Un décret du vice-roi d'Italie l'appela à Milan, en 1806, comme professeur de musique et de chant du pensionnat des Pages ; mais trois ans après, cette institution ayant été supprimée, Orlandi entra au Conservatoire de Milan, en qualité de professeur de solfège. En 1828, il fut appelé à Munich comme professeur de chant. Je crois qu'il est mort dans cette ville vers 1840.

Depuis 1802 jusqu'en 1814, Orlandi a écrit pour divers théâtres les ouvrages dont les titres suivent : 1802, *I Furbi alle nozze*, à Rome, pour le carnaval ; *L'Amore stravagante*, à Milan, pour le printemps ; *L'Amore deluso*, à Florence. 1803, *Il Fiore*, à Venise dans l'été. 1804, *La Sposa contrastata*, à Rome, pour le carnaval ; *Il Sartore declamatore*, à Milan, au printemps ; *Nino*, a Brescia, dans l'été ; *La Villanella fortunata*, à Turin, pour l'automne. 1805, *Le Nozze chimeriche*, à Milan, pour le carnaval ; *Le Nozze poetiche*, à Gênes, pour le printemps. 1806, *Il Corrado*, à Turin, pour le carnaval ; *Il Melodanza*, à Milan, dans la même saison, à l'occasion du mariage du prince Eugène, vice-roi du royaume d'Italie ; *I Raggiri amorosi*, au théâtre de *la Scala*, à Milan, pour le printemps. 1807, *Il Baloardo*, à Venise, pour le carnaval. 1808, *La Dama soldato*, à Gênes, pour le printemps ; *L'Uomo benefico*, à Turin, dans l'été. 1809, *L'Amico dell'Uomo*. 1811, *Il Matrimonio per svenimento*. 1812, *Il Quiproquo*, à Milan, pour le carnaval ; *Il Cicisbeo burlato*, au printemps, dans la même ville. 1813, *Zulema e Zelima*. 1814, *Rodrigo di Valenza* ; *La Fedra*. Après les premiers succès de Rossini, Orlandi comprit qu'il ne pouvait lutter avec un tel artiste, et il cessa d'écrire pour la scène. Indépendamment de ses opéras, il a écrit quatre messes solennelles, plusieurs motets, et plus de cent compositions de différents genres, parmi lesquelles on remarque un ballet en cinq actes, beaucoup de morceaux détachés pour divers opéras, cinq chœurs pour l'*Alceste* d'Alfieri, une cantate à 2 voix, un nocturne à 3 voix, dédié au roi de Wurtemberg en 1826.

La fille d'Orlandi, née à Parme en 1811, morte à Reggio le 22 novembre 1834, à l'âge de vingt-trois ans, avait débuté d'une manière brillante dans l'opéra sérieux, et s'était fait applaudir dans

1 *Biografia degli uomini illustri Trapanesi*, del cav Giuseppe M. di Ferro ; Trapani, 1830, 2 vol. in-8°
(2) Mongitore, Biblioth. Sic., t. I, p. 415

Anna Bolena, de Donizetti, et *Norma*, de Bellini.

ORLANDINI (Joseph-Marie), compositeur dramatique, est nommé simplement *Joseph Orlandini*, dans le catalogue des Académiciens philharmoniques de Bologne intitulé *Serie Cronologica de' Principi dell' Academia de' Filarmonici di Bologna* (p. 23) ; mais Allacci le nomme partout *Joseph-Marie*, d'après les livrets des opéras qu'il a mis en musique. Suivant le même catalogue, Orlandini aurait été Florentin, mais les mêmes livrets le disent Bolonais (*Bolognese*) : c'est à ceux-ci qu'il faut ajouter foi. Orlandini naquit vers 1690 et brilla dans la première moitié du dix-huitième siècle. Son maître de contrepoint fut le P. Dominique Scorpioni qui, vers la fin de sa vie, fut maître de chapelle de la cathédrale de Messine. Orlandini écrivit d'abord pour le théâtre de Ferrare, puis composa pour ceux de Bologne et de Venise. Suivant les notes qui avaient été envoyées d'Italie à La Borde, cet artiste fut maître de chapelle du grand-duc de Toscane (*Essai sur la musique*, t. III, p. 207). Il fut agrégé à l'Académie des Philharmoniques de Bologne en 1719. Les titres connus de ses ouvrages sont ceux-ci : 1° *Farasmane*, en 1710 ; — 2° *La Fede tradita e vendicata*, à Venise, 1713 ; — 3° *Carlo re d'Allemagna*, ibid., 1714 ; — 4° *L'Innocenza giustificata*, ibid., 1714 ; — 5° *Merope*, d'Apostolo Zeno, en 1717 ; — 6° *Antigona*, à Bologne, en 1718. Cet opéra fut repris à Venise et à Bologne en 1721, 1724 et 1727 ; — 7° *Lucio Papirio*, à Venise, en 1718 ; — 8° *Ifigenia in Tauride*, en 1719 ; — 9° *Paride*, à Bologne, en 1720 ; — 10° *Griselda*, ibid., dans la même année ; — 11° *Nerone*, à Venise, en 1721 ; — 12° *Giuditta*, oratorio, à Ancône, en 1723 ; — *Oronta*, à Milan, en 1724 ; — 14° *Berenice*, à Venise, en 1725 ; — 15° *l'Adelaide*, ibid., 1729 ; — 16° *La Donna nobile*, en 1730 ; — 17° *Massimiano*, à Venise, 1730 ; — 18° *Lo Scialaquatore*, en 1745.

ORLANDO DI LASSO. *V.* LASSUS (Orland ou Roland de).

ORLOFF (Grégoire-Wladimir, comte), né à Pétersbourg en 1777, remplit, dans sa jeunesse, plusieurs fonctions publiques, et fut élevé en 1812 au rang de sénateur. Obligé de voyager pour sa santé, il visita l'Italie, et fit un séjour de plusieurs années à Paris, où il se lia avec diverses personnes distinguées du parti libéral. Ces liaisons lui nuisirent dans l'esprit de l'empereur Alexandre, et lorsque le comte retourna à Pétersbourg, ce monarque lui interdit de siéger dans le sénat; cependant cette interdiction fut bientôt levée. Le comte Orloff mourut à Pétersbourg le 4 juillet 1826, d'un coup d'apoplexie, à l'âge de quarante-huit ans. Il a beaucoup écrit, en russe et en français, sur l'histoire, la politique, la littérature et les arts. Quérard dit : voyez *La France littéraire*, t. 6, p. 503) que M. Amaury-Duval est le véritable auteur des ouvrages en langue française publiés sous le nom du comte Orloff ; j'ignore si cette assertion est fondée. Quoi qu'il en soit, au nombre de ces livres on trouve celui qui a pour titre : *Essai sur l'histoire de la musique en Italie, depuis les temps les plus anciens jusqu'à nos jours*; Paris, Dufart, 1822, 2 vol. in-8°. Adolphe Wagner de Leipsick a traduit en allemand cet ouvrage, sous ce titre : *Entwurf einer Geschichte der italianischen Musik*, etc., Leipsick, 1824, in-8°. Il y en a aussi une traduction italienne. L'auteur de l'article *Orloff* du Lexique universel de musique publié par Schilling dit que la compilation d'Orloff est tirée en grande partie du Dictionnaire des artistes musiciens, de l'abbé Bertini ; mais ce dictionnaire n'est presque qu'une traduction de celui des musiciens publié en français par Choron et Fayolle, et celui-ci est lui-même traduit, avec beaucoup de négligence, de l'ancien Lexique de Gerber. C'est le Dictionnaire de Choron et Fayolle que le comte cite partout, et je ne crois pas qu'il ait eu connaissance de celui de Bertini. Au surplus, si le Dictionnaire de Choron a beaucoup servi au comte Orloff pour sa compilation mal faite, ce n'est pas le seul livre auquel il ait emprunté des renseignements remplis d'inexactitudes, de noms défigurés et de fausses dates. Le volume, concernant les musiciens, du livre intitulé *Biographia degli Uomini del regno di Napoli* (Naples ; 1819, in-4°) lui a fourni tout ce qu'il rapporte des artistes de l'école napolitaine : il en a pris tout le reste dans Laborde, qu'il appelle *un éloquent écrivain*. J'ai connu le comte Orloff à Paris ; il aimait beaucoup la musique, mais il n'y entendait rien, et son ignorance de la partie scolastique, scientifique et littéraire de cet art était complète. Ce qu'il dit de la musique des anciens et de celle du moyen âge n'a point de sens ; il confond le style de toutes les époques de la musique moderne : il appelle Viadana, *Vladama*, Graun, *Grauss*, Gerber, *Gaebor*, Forkel, *Jokel*, etc., etc. On ne finirait pas si l'on voulait relever toutes les bévues de ce livre.

ORLOWSKI (Antoine), violoniste et compositeur polonais, est né à Varsovie en 1811 suivant M. Sowinski (*Les Musiciens polonais*, p. 444), mais vraisemblablement quelques années plus tôt. Il fit ses études musicales au Conservatoire de cette ville, et y reçut les leçons de Bie-

lawski pour le violon. Elsner (*voyez* ce nom) lui enseigna la composition. Les premiers prix de violon et de piano lui furent décernés en 1823 ; puis il écrivit la musique d'un ballet en un acte, qui fut représenté au grand théâtre de Varsovie en 1824. Lorsque ses études de composition furent plus avancées, il écrivit la musique d'un nouveau ballet en trois actes, intitulé : *Encahissement de l'Espagne par les Maures*, qui obtint quelques représentations au même théâtre, en 1827. Après avoir passé quelque temps en Allemagne, M. Orlowski arriva à Paris en 1830. Pendant son séjour dans cette ville, il compléta ses études de composition sous la direction de Lesueur, puis il se rendit à Rouen et y dirigea pendant quelque temps l'orchestre du théâtre et celui de la société Philharmonique. Il y remit en musique l'opéra de Planard intitulé *Le Mari de circonstance*, qui fut joué au Théâtre des Arts en 1834, et qui obtint du succès. Fixé depuis lors à Rouen, comme professeur de piano et d'accompagnement, il s'y est livré exclusivement à l'enseignement. Les ouvrages connus de cet artiste sont : — 1° Trio pour piano, violon et violoncelle, op. 1 ; Varsovie, Brzezina ; — 2° *Polonaises* pour piano seul, ibid. ; — 3° Plusieurs *Mazurecks*, ibid. ; — 4° Trois rondos pour piano, Paris, Launer ; — 5° Sonate pour piano et violon ; Paris, Richault. — 6° Duo pour piano et violon sur des airs polonais, avec Alb. Sowinski ; Paris, Launer ; — 7° Trois suites de caprices pour piano seul ; Paris, Lemoine ; — 8° Duo pour piano et violon ; Paris, Chaillot. — 9° Valses pour piano à 4 mains, Paris, Lemoine. — 10° Romances françaises ; Paris, Launer ; — 11° Quatuor pour piano, violon, alto et violoncelle (en manuscrit).

ORNITHOPARCUS (André), ou **ORNITOPARCHUS** suivant l'orthographe adoptée par lui-même, écrivain sur la musique, dont le nom allemand était *Vogelsang* (1), naquit à Meiningen au duché de Saxe de ce nom, dans la seconde moitié du quinzième siècle. On ignore quels furent ses emplois et où il vécut ; il prend seulement le titre de maître ès arts (*artium magister*) au titre du livre que nous avons sous son nom. Il voyagea beaucoup, et l'on voit, en plusieurs endroits, que son livre est le résumé de leçons publiques sur la musique qu'il donna à Tubinge, Heidelberg et Mayence. Le troisième livre de son Traité de musique est dédié à Philippe Surus, professeur au gymnase de Heidelberg, de qui il avait reçu l'hospitalité en visitant cette ville : *Expertus sum* (dit-il) *cum hospitalitate liberalitatem, quo fit ut omnes Budoricii gymnasii quam Heydelbergam nominant, magistri*, etc. Un passage de la fin du troisième livre contient la longue énumération des contrées qu'il a parcourues ; il dit que son voyage s'est étendu dans cinq royaumes, savoir : *la Pannonie* (l'Autriche et toutes ses provinces), la Sarmatie (la Russie et la Pologne), la Bohême, la Dacie (la Transylvanie, la Moldavie et la Valachie) et toute l'Allemagne. J'ai, dit-il, visité soixante-trois diocèses, trois cent quarante villes, et j'ai vu des peuples et des hommes d'une infinité de mœurs différentes ; j'ai navigué sur deux mers, savoir : la Baltique et le grand Océan, etc. (1). Une phrase de la dédicace du second livre à Georges Bracchius, chantre de l'école primaire de Stuttgard, pourrait faire croire qu'il habitait la Souabe, ou du moins qu'il y avait été, car il félicite ce savant de ce qu'il est en vénération dans ce pays et dans la haute Allemagne pour ses connaissances étendues (*in Suevia ac tota superior veneratur Germania*). Enfin on voit par le huitième chapitre du second livre qu'il visita Prague, car il y parle d'un organiste du château de cette ville, fort ignorant, selon lui, qui osait faire la critique de la doctrine de Gafori sur les proportions de la notation. Ornithoparcus traite ce pauvre homme en termes très-durs. Il est vraisemblable qu'il en agissait ainsi avec tous ceux dont il ne partageait pas les opinions, et qu'il s'était fait beaucoup d'ennemis, car ses épîtres dédicatoires des quatre livres de son Traité de musique, adressées aux magistrats de la ville de Lunebourg, à Georges Bracchius, à Philippe Surus et à Arnold Schlick, musicien et organiste du prince palatin, électeur de Bavière, se terminent toutes par la prière de le défendre contre les envieux, les *Zoïles* et les *Tersites*.

Le livre d'Ornithoparcus est un des meilleurs de l'époque où il parut ; il a pour titre : *Musicæ activæ Micrologus, libris quatuor digestus omnibus musicæ studiosus non minus utilis quam necessarius*. On lit à la fin du volume :

(1) Lipen, *Biblioth. philos.*, t. II, p. 317. Par le nom tiré du grec que s'est donné cet écrivain, il semble avoir voulu s'appeler *oiseau voyageur*, à cause des contrées lointaines qu'il avait parcourues. *Ornithoparcus* est en effet formé du substantif ὄρνις, dont le génitif est ὄρνιθος, et du passif du verbe παραχωρίζω, *être transporté au delà, au loin*, et par contraction, παραχωρίζομαι.

(1) In peregrinatione nostra, quinque regna, Pannoniæ, Sarmatiæ, Bohemiæ, Daciæ, ac utriusque Germaniæ, diœceses sexaginta tres; urbes ter centum quadraginta; populorum ac diversorum hominum mores pene infinitos vidimus; maria duo, Balticum scilicet atque Oceanum magnum navigavimus, etc.

Excussum est hoc opus Lipsiæ in ædibus Valentini Schumann, mense januario, anni Virginei partus decimi septimi supra sesquimillesimum (1517), *Leone decimo pontifice maximo, ac Maximiliano gloriosissimo imperatore orbi terrarum præsidentibus*, in-4°. obl. Cette édition, qui est de la plus grande rareté, se trouve à la Bibliothèque impériale de Paris (in-4° V, n° 9674-A), à la Bibliothèque royale de Berlin et à celle de Saint-Marc de Venise. Deux autres éditions non moins rares ont été publiées en 1519 et 1521. La première est à la Bibliothèque royale de Berlin ; l'autre à la Bibliothèque impériale de Paris. Elles ont été imprimées toutes deux à Leipsick par Valentin Schumann, et ont cette souscription : *Excussum est hoc opus, denuo castigatum recognitumque, Lipsiæ in ædibus Valentini Schumanni calcographi solertissimi, mense aprili, anni Virginei partus undevigesimi supra sesquimillesimum.* Les dates seules sont différentes, et leur format est in-4° de 13 feuilles et demie. Il est bien remarquable que Forkel, à qui l'on doit la connaissance de l'édition de 1519, n'ait pas vu qu'elle ne pouvait être la première, puisqu'on y voit ces mots : *denuo castigatum recognitumque*, et qu'il ait considéré comme une deuxième édition celle de Cologne, 1535, in-8° oblong, que Walther avait consultée, et qu'il a fait connaître. Ce lexicographe de la musique a noté en marge de son exemplaire une autre édition de Cologne, 1533. Schacht (*royez* ce nom), cité par Gerber, indique une cinquième édition du même ouvrage portant la date de Cologne, 1540. Il y a donc en six éditions du livre d'Ornithoparcus. Toutes sont de la même rareté, et par une bizarrerie attachée à ce livre, il est aussi difficile de trouver aujourd'hui la traduction anglaise que Dowland (*royez* ce nom) en fit au commencement du dix-septième siècle, et qui a pour titre : *Andreas Ornithoparcus his Micrologus, or introduction : containing the art of Singing. Digested into foure Bookes, not onely profitable, but also necessary for all that the art* studiosus *of Musicke.* London ; 1609, petit in-fol. de 92 pages.

Le Micrologue d'Ornithoparcus est divisé en quatre livres. Dans le premier, après les préliminaires obligés des anciens traités de musique, concernant la définition de cet art, sa division en diverses parties, son éloge, etc., on trouve un traité du plain-chant qui renferme de bonnes choses sur les tons et sur les nuances. Le second livre est un traité de la musique mesurée : tout ce qu'il renferme sur la notation et la mesure est excellent. Le troisième traite des accents et des diverses sortes de points musicaux. Le quatrième est un traité du contrepoint, dont les exemples sont bien écrits.

OROLOGIO (ALEXANDRE), musicien italien au service du landgrave de Hesse-Cassel, au commencement du dix-septième siècle, vécut d'abord à Venise, puis alla à la cour de Helmstadt, et enfin fut attaché à la musique de l'empereur, à Vienne, en qualité de compositeur. On a imprimé de sa composition : 1° *Canzonette a tre voci*, lib. 1 ; Venise, 1590. — 2° *Idem*, lib. 2 ; ibid., 1594. — 3° *Entrées (Intraden)* à cinq et six voix, Helmstadt, 1597. Un recueil de motets de cet artiste, publié à Venise en 1627, semble indiquer qu'il était alors retourné en Italie.

OROSTANDER (ANDRÉ), magister et cantor à Westeras, en Suède, dans les premières années du dix-huitième siècle, a publié un traité élémentaire de musique, en langue suédoise, intitulé : *Compendium musicum, sammanskrifwen, til de Studerandors tienst Westeras* (Abrégé de musique, compilé pour l'usage des étudiants de Westeras), Westeras, 1703.

OROUX (L'abbé), d'abord abbé de Fontaine-le-Comte, fut ensuite chanoine de Saint-Léonard de Noblac, et chapelain du roi. Il vécut dans la seconde moitié du dix-huitième siècle. Au nombre de ses ouvrages, on trouve une *Histoire ecclésiastique de la cour de France*; Paris, 1776-1777, 2 vol. in-4°. Ce livre renferme l'histoire de la chapelle et de la musique du roi, avec des recherches curieuses sur ce sujet.

ORPHÉE, personnage mythique ou réel, dont l'existence est généralement placée environ treize siècles avant l'ère chrétienne, et qui, conséquemment serait postérieur d'environ trois siècles à *Olen* (*voyez* ce nom), prêtre chanteur de Délos. Il naquit dans la Thrace et fut fils d'Œagre, roi d'une partie de cette contrée. La mythologie lui donne Apollon pour père, et pour mère la muse Calliope. Chez les Grecs, Orphée est le mythe de la puissance irrésistible de la musique unie à la poésie sur tous les êtres organisés, et même sur la nature inorganique. Contemporain des Argonautes, il les accompagne dans leur expédition ; aux sons de sa lyre, le navire *Argo* fend les flots et porte avec rapidité les héros vers la Colchide ; par ses chants, il arrache ses compagnons aux séductions des femmes de Lemnos ; il arrête par ses accords harmonieux la perpétuelle agitation des Symplégades qui auraient brisé le navire à son passage ; il endort le dragon gardien de la toison d'or, que vont conquérir les Argonautes ; au retour, le charme de ses mélodies parvient à soustraire les héros aux en-

chantements des sirènes ; enfin, après la mort de son Eurydice, il descend aux enfers pour redemander sa compagne à Pluton ; à ses accents, Cerbère courbe la tête, Caron le transporte dans sa barque, les Furies cessent de tourmenter les ombres, l'inflexible population du Tartare est émue, Proserpine s'attendrit, et Pluton cède à la voix du chantre divin. Une seule condition est mise au retour d'Eurydice sur la terre. Orphée ne doit pas se retourner jusqu'à ce que tous deux aient revu la lumière du soleil; mais la passion l'emporte; déjà près des portes de l'enfer, Orphée veut revoir l'objet de son amour, et bientôt il le voit disparaître pour jamais. Orphée, à qui le nom de *Chantre de la Thrace* est resté, fut le civilisateur de ce pays par le charme de son art : la tradition qui lui fait donner la mort et disperser ses membres par les bacchantes appelées *Ménades*, n'a d'autre signification que celle d'une réaction de la barbarie des Thraces contre un commencement de civilisation. L'opinion de Cicéron qu'il n'y a jamais eu d'Orphée (*De natura deorum*, lib. I, sect. 38) est vraisemblablement trop absolue ; car suivant la tradition la plus généralement admise, ce poète chanteur n'a précédé la naissance d'Homère que d'environ quatre cents ans, et l'on doit croire que l'auteur de l'*Iliade* et de l'*Odyssée* a trouvé des modèles et des ressources dans les épisodes de ses grands poèmes chez tous ces chanteurs des temps héroïques considérés aujourd'hui comme fabuleux, tels qu'Olen, Linus, Orphée, Musée, Thamyris et Philammon. La réalité du personnage s'est perdue sous les fables dont on l'a environnée. Toutefois, il est hors de doute que les *Argonautiques*, les *Hymnes*, et d'autres poèmes qui lui ont été attribués, sont postérieurs au commencement de l'ère chrétienne. Ce qui les concerne a été éclairci par de bons travaux philologiques publiés depuis le commencement du dix-neuvième siècle.

ORSCHLER (JEAN-GEORGES), né à Breslau, en 1698, reçut les premières leçons de musique de l'organiste Kirsten. Il entra ensuite comme page au service du comte Zirotin qui le fit voyager, l'envoya à Berlin pour étudier le violon sous la direction de Frey et de Rosetti, et à Vienne, où il prit des leçons de contrepoint chez Fux. En 1730 Orschler se rendit à Olmütz chez le prince de Lichtenstein, qui le fit son maître de chapelle. En 1766 il était encore au service de la cour de Vienne comme violoniste, quoiqu'il fût âgé de soixante-huit ans. Cet artiste n'a rien publié, mais il a laissé en manuscrit beaucoup de symphonies à quatre parties pour l'église, 24 trios de violon, et 6 solos.

ORSI (Le Père), moine célestin du couvent de Brescia, fut maître de chapelle de l'église de *Gli Angioli* de cette ville, vers le milieu du dix-septième siècle. Il a publié des *Motetti a tre e quattro voci co'l basso per l'organo*; *Venetia, app. Aless. Vincenti*, 1647, in-4°.

ORSINI (GAETAN), contraltiste italien, fut attaché à la musique de l'empereur Charles VI. Il possédait une des plus belles voix qu'on eût jamais entendues, et le style large et pur de son exécution portait l'émotion dans le cœur de ceux qui l'entendaient. En 1723, il chanta dans l'opéra *Costanza e fortezza*, de Fux, qui fut exécuté en plein air, à Prague, pour le couronnement de l'empereur. François Benda et Quanz, qui l'entendirent alors, lui accordent les plus grands éloges. Orsini conserva sa belle voix jusqu'à la fin de ses jours. Il mourut à Vienne, dans un âge avancé, vers 1750.

ORSINI (LOUIS), compositeur napolitain, élève du collège de musique de *S. Pietro a Majella*, a fait son début à la scène par la composition de l'opéra intitulé : *l'Ermo di Senloph*, représenté au théâtre *Nuovo* de Naples, dans l'automne de 1834. Cet ouvrage, très-faible, n'obtint que trois représentations. A l'automne de 1835, Orsini donna au théâtre Altieri, de Florence, *La Pia de' Tolomei*, qui n'eut pas une plus longue existence. J'ignore si cet artiste est le même qui a publié : 1° Six trios pour 3 violons; Milan, Ricordi. — 2° Trois duos pour 2 violons ; ibid.

ORSINO (GENNARO OU JANVIER), prêtre napolitain, fut maître au Conservatoire de *La Pietà de' Turchini*, vers la fin du dix-septième siècle, et eut la réputation d'un professeur de grand mérite. Il a beaucoup écrit pour l'église, particulièrement pour celle des Jésuites de Naples, dont il était maître de chapelle. En 1690 il mit en musique un drame intitulé : *La Pandora*, pour le Collège des nobles, et pour la même institution, en 1697, un autre drame en langue latine dont le titre n'est pas connu. On a aussi de cet ecclésiastique plusieurs œuvres de musique instrumentale.

ORSLER (JOSEPH), compositeur de musique instrumentale et violoncelliste au théâtre national de Vienne, vers la fin du dix-huitième siècle, a laissé en manuscrit : 1° Symphonie à 8 parties. — 2° Deux quatuors pour violoncelle, violon, alto et basse. — 3° Sept trios pour deux violons et violoncelle. — 4° Deux trios, le premier pour violoncelle, alto et basse ; le deuxième, pour deux violoncelles et basse. — 5° Quatre sonates pour violoncelle et basse. Tous ces morceaux se trouvaient chez Traeg, à Vienne, en 1796.

Gerber suppose (*Neues Lex. der Tonkünstler*) que le nom de cet artiste est incorrectement écrit, et que *Joseph Orsler* était fils de *Jean-Georges Orschler*; ce qui n'est pas invraisemblable.

ORTELLS (D. ANTOINE-THEODORE) fut nommé maître de chapelle de l'église cathédrale de Valence, en 1668. Considéré comme un des artistes les plus distingués de sa province, et de l'école valençaise en particulier, il a écrit un grand nombre de compositions pour l'église : elles se trouvent à la cathédrale de Valence, ainsi que dans plusieurs églises d'Espagne et au monastère de l'Escurial. M. Eslava (*voyez* ce nom) a publié dans la *Lira sacro-hispana* (2e série, t. 1er, dix-septième siècle) la première lamentation du mercredi saint, à 12 voix en 3 chœurs : C'est un morceau bien fait. Cet artiste est cité comme autorité dans l'écrit qui a pour titre : *Rispuesta del licenciado Franc. Valls, Presbyt. Maestro de capilla en la englesia cathedr. de Barcellona, a la censura de D. Joach. Martinez, organ. de la S. Iglesia de Valencia contra la defensa de la Entrada de el Tiple secundo en el Miserere nobis de la Missa Scala Aretina* (p. 5).

ORTES (L'abbé JEAN-MARIE), prêtre vénitien, vécut vers le milieu du dix-huitième siècle. Il est auteur d'un opuscule auquel il n'a pas mis son nom, et qui a pour titre : *Riflessioni sopra i drammi per musica. Aggiuntori una nuova azione drammatica; Venezia, presso Gio. Battista Pasquali*, 1757, petit in-4°.

ORTH (J. W.), pasteur à Griesheim, dans le grand-duché de Hesse-Darmstadt, a prononcé en 1835, le douzième dimanche après la Trinité, un sermon à l'occasion d'un nouvel orgue placé dans son église. Ce sermon a été publié sous ce titre : *Von dem wahren Wirke der Musik, beider des Gesanges und Tonspiels, zur christlichen Gottesverehrung* (De la véritable action de la musique, dans le chant et le jeu de l'orgue, pour honorer Dieu chrétiennement); Darmstadt, Leuthner, 1835, in-8° de 20 pages.

ORTIGUE (JOSEPH-LOUIS D'), littérateur musicien, né à Cavaillon (Vaucluse), le 22 mai 1802, fit voir dès son enfance d'heureuses dispositions pour la musique. Les premières notions de solfège lui furent données par un musicien d'instinct, mais sans culture, comme on en trouve parfois dans les petites villes : il se nommait Pascal-Derrive. M. d'Ortigue reçut ensuite des leçons de J. Viran-Roux, artiste plus habile; enfin, Blaze père, et son fils Castil Blaze (*voyez* ces noms), amis de sa famille, lui enseignèrent les éléments de l'harmonie, du piano et de l'orgue. Destiné à la magistrature par ses parents, il fut envoyé à Aix, en Provence, pour y faire un cours de droit, après avoir terminé d'assez bonnes études au collége des Jésuites de sa ville natale. Sans négliger les leçons du professeur de la faculté de droit, M. d'Ortigue continuait à s'occuper de musique et avait pris un maître de violon qui le mit en état de jouer une partie de second violon ou d'alto dans les réunions d'une société d'amateurs dont les membres étaient désignés sous le nom de *Beethovenistes*, par opposition aux autres amateurs de la ville qui fréquentaient le théâtre et qu'on appelait les *Rossinistes*. Il va sans dire que les Beethovenistes n'accordaient aucune espèce de mérite à Rossini. M. d'Ortigue était encore tout plein de ces préjugés lorsqu'il arriva à Paris, en 1827, pour y faire son stage, et il lui en restait encore beaucoup deux ans après, lorsqu'il publia sa première brochure où se trouvait cette phrase : *Un homme (Rossini) souvent inférieur aux grands maîtres dans les parties essentielles, et qui les avait tout au plus surpassés dans les qualités secondaires!* Plus tard, les opinions de M. d'Ortigue se sont modifiées de la manière la plus absolue à l'égard des œuvres du même maître.

Nommé en 1828 juge auditeur à Apt (Vaucluse), M. d'Ortigue dut, à son grand regret, s'éloigner de Paris, mais résolu de suivre une autre carrière plus conforme à ses goûts, il ne resta qu'un an dans cette position, et retourna à Paris en 1829. Ce fut alors qu'il publia la brochure dont il vient d'être parlé, et qu'il prit part à la rédaction du *Mémorial catholique* par quelques articles de musique. Au commencement de 1830 il se rendit à *La Chesnaye*, en Bretagne, près de l'abbé de Lamennais, dont le talent lui inspirait une vive admiration, et se mit au rang de quelques disciples de ce grand écrivain. De retour à Paris en 1831, il y fut un des fondateurs du journal *l'Avenir*, et y rédigea les articles de critique musicale. En 1835 il se maria à Issy, près de Paris. Deux ans après il fut chargé par M. Guizot, alors ministre de l'instruction publique, d'un travail sur la musique du moyen âge, qui, plus tard, est devenu le noyau de son *Dictionnaire liturgique du plain-chant*. M. de Salvandy le nomma, en 1839, professeur de chant d'ensemble au collège Henri IV (lycée Napoléon), et dans l'année suivante il fit partie de la commission du dépouillement des manuscrits de la Bibliothèque royale, sous la direction de Champollion. Enfin, à diverses reprises, il est entré dans la collaboration de travaux historiques

commandes par le gouvernement. Comme critique de littérature ou de musique, il a travaillé au *Mémorial catholique*, à l'*Avenir*, à la *Quotidienne*, à la *Gazette musicale*, à la *France musicale*, au *Temps*, à la *Revue de Paris*, à la *Revue des Deux mondes*, au *Journal de Paris*, au *National*, à l'*Univers*, à l'*Université catholique*, à l'*Erenouvelle*, à l'*Opinion catholique*, et en dernier lieu au *Journal des Débats*.

Jadis partisan passionné de la philosophie systématique de l'abbé de Lamennais, il a fourni à cet homme célèbre les matériaux du chapitre qui concerne la musique dans l'*Esquisse d'une philosophie*; matériaux qui, pour le dire en passant, sont puisés en partie dans le résumé du *Cours de philosophie de la musique et de son histoire*, professé à Paris, en 1832, par l'auteur de la présente notice. Longtemps après, M. d'Ortigue s'est aperçu des égarements où l'entraînaient les principes de cette philosophie dans leur application à l'art dont il s'occupe, et s'est attaché à la doctrine plus féconde de l'art en lui-même. Ses ouvrages publiés sont ceux-ci : 1° *De la guerre des dilettanti, ou de la révolution opérée par M. Rossini dans l'opéra français, et des rapports qui existent entre la musique, la littérature et les arts*; Paris, Ladvocat, 1829, brochure in-8°. — 2° *Le Balcon de l'Opéra* (Mélanges de critique musicale formés d'articles publiés précédemment dans les journaux), Paris, Renduel, 1833, un volume in-8°. — 3° *De l'École musicale italienne et de l'administration de l'Académie royale de musique, à l'occasion de l'opéra de M. Berlioz* (*Benvenuto Cellini*); Paris, 1839, in-8°. Le même ouvrage a été reproduit sous le titre suivant. — 4° *Du Théâtre-Italien et de son influence sur le goût musical français*; Paris, 1840, in-8°. De nombreux cartons ont fait disparaître de ce volume le caractère de pamphlet qu'il avait d'abord, et M. d'Ortigue y a ajouté une longue lettre adressée à M. Léon Kreutzer. — 5° *Palingénésie musicale*, brochure in-8° de 22 pages, extraite de la *Revue et Gazette musicale de Paris*. — 6° *De la mémoire chez les musiciens*, lettre à M^{me} S. de B., in-8° de 23 pages (sans date), extrait du même journal. — 7° *Dictionnaire liturgique, historique et théorique de plain-chant et de musique d'église, dans le moyen âge et les temps modernes*: Paris, Migne, 1854, un volume très-grand in-8°, composé de 1680 colonnes. Cet ouvrage fait partie d'une Bibliothèque ecclésiastique publiée par l'abbé Migne; mais on en a séparé un certain nombre d'exemplaires qui ont des titres et des couvertures à part. M. Th. Nisard a eu une grande part dans la rédaction de ce dictionnaire; mais la partie qui appartient à M. d'Ortigue est le travail le plus considérable de son œuvre. — 8° *Introduction à l'étude comparée des tonalités et principalement du chant grégorien et de la musique moderne*; Paris, Potier, 1853, 1 vol. in-16. Ce volume est formé d'une réunion d'articles publiés précédemment dans le *Dictionnaire liturgique*, etc. — 9° *La musique à l'Église*; Paris, Didier et C^{ie}, 1861, 1 vol. in-12 de 478 pages. Ce volume est composé d'articles précédemment publiés dans divers journaux, sur ce sujet. — 10° *La Maîtrise, Journal de musique religieuse*, fondé en 1857 par MM. d'Ortigue et Niedermeyer, puis dirigé par M. d'Ortigue seul depuis 1858 jusqu'en 1860. Première année 1857-1858; deuxième année 1858-1859; troisième année 1859-1860. Paris, Heugel, gr. in-4°; chaque année est divisée en deux parties, dont l'une renferme la littérature musicale, et l'autre la musique d'église pour les voix et pour l'orgue. — 11° *Traité théorique et pratique de l'accompagnement du plain-chant, par MM. Niedermeyer et d'Ortigue*. Paris, Heugel, 1856, 1 vol. très-grand in-8°. Ce traité d'accompagnement est complétement erroné au point de vue de l'application de l'harmonie à la tonalité du plain-chant. — 12° *Journal de Maîtrises, Revue du chant liturgique et de la musique religieuse*, par MM. d'Ortigue et Félix Clément, première année, 1862; Paris, Adrien Leclere et C^{ie}, gr. in-4°. Cette publication, qui peut être considérée comme la continuation de *La Maîtrise*, se compose d'une feuille de texte et d'un morceau de musique religieuse avec orgue. M. d'Ortigue, qui goûtait autrefois le drame dans la musique d'église, comme on peut le voir par les éloges qu'il a faits du *Requiem* et du *Te Deum* de Berlioz, ne s'est pas contenté de rompre avec ceux qui veulent introduire le théâtre à l'église, mais il n'admet plus même dans le culte catholique de musique d'aucune espèce accompagnée d'instruments, dépassant en cela la tradition de près de trois siècles adoptée dans l'église. D'ardent novateur du dix-neuvième siècle, il s'est fait janséniste en musique, et ses nouvelles tendances ont trouvé un appui dans les convictions de M. Félix Clément. On doit plaindre cette erreur de deux hommes de mérite; car, outre qu'il ne faut pas vouloir être plus catholique que l'Église, on peut affirmer que ces Messieurs se sont engagés dans une voie sans issue, et qu'ils prêchent une réforme impossible.

Il n'est pas de l'objet de la *Biographie universelle des musiciens* de donner la liste des écrits politiques et littéraires de M. d'Ortigue :

on la trouvera dans la *Litterature française contemporaine* (t. V, p. 563), et dans la *Biographie generale* de MM. Firmin Didot (t. 38, p. 899-891).

ORTING (BENJAMIN), né à Augsbourg, en 1717, eut pour maître de musique le *cantor* Seyfert, dont les leçons lui firent faire de rapides progrès. Après la mort de ce maître, il remplit ses fonctions jusqu'à l'arrivée de *Graf*, désigné comme maître de concert. Plus tard il fut directeur de musique à l'église Sainte-Anne, à Augsbourg. Il est mort dans cette position, en 1795. Cet artiste a laissé en manuscrit des cantates, des chansons et des motets.

ORTIZ (DIEGO), musicien espagnol, né à Tolède, dans la moitié du seizième siècle, a été confondu par quelques auteurs avec *De Orto*, compositeur français dont le nom était *Dujardin*. Diego Ortiz fut maître de chapelle du vice-roi de Naples; il occupait encore cette place en 1565. On connaît sous son nom : 1° *Trattado de glosas sobre clausulos y otros generos de puntos en la Musica de violones nuevamente puesto en luz* (Traité des ornements, des cadences et autres sortes de passages dans la musique de violes, etc.); Rome, Valerio et L. Dorico, 1553. Il semble qu'il y a eu une édition italienne du même livre, car le P. Martini le cite dans le 1er volume de son Histoire de la musique, sous ce titre : *Il primo libro nel qual si tratta delle glose sopra le cadenze, ed altre sorte di punti*, Rome, 1553. Ortiz se vante dans son livre d'avoir enseigné le premier l'art de varier sur les instruments les mélodies simples; mais, ainsi que le remarque l'abbé Baini dans ses Mémoires sur la vie et les ouvrages de Palestrina (t. I, p. 82), cet art était plus ancien et avait été déjà présenté en détail dans les ouvrages de Ganassi (voyez ce nom), publiés en 1535 et 1543. M. Ch. Ferd. Becker a fait deux artistes différents de *Diego Ortiz* et de *Diego de Ortis* (*System. chron. Darstellung der musikal. Litteratur*, p. 360 et 470), et a cité sous ces deux noms le même ouvrage. — 2° *Musices Liber primus, Hymnos, Magnificat, Salves, Motecta, Psalmos, alioque diversa cantica complectens*; Venetiis apud Antonium Gardanum, 1565, in-fol. Les quatre voix sont en regard dans ce volume. On trouve aussi des motets et des villancicos de Diego Ortiz dans le recueil très-rare intitulé : *Musis dicatum. Libro llamado Silva de Sirenas. Compuesto por el excellente musica Anriquez de Valderavanno. Fue impresso en la muy insegne y noble villa de Valladolid Pincia otro tiempo llamada, por Francisco Fernandes de Cordova impresor*, 1547, gr. in-fol.

ORTLEPP (ERNEST), amateur de musique, poète et littérateur, né à Stuttgard, n'est mentionné ni dans le Lexique général de musique de Gassner, ni dans celui de M. Bernsdorf. Il s'est fait connaître par les ouvrages dont voici les titres : 1° *Beethoven. Eine fantastische Charakteristik* (Beethoven. Fantaisie caractéristique); Leipsick, Hartknoch, 1836, in-8° de 95 pages. — 2° *Grosses Instrumental und Vokal-Concert. Eine musikalische Anthologie* (Grand concert instrumental et vocal. Anthologie musicale), Stuttgard, Fr. Henri Kohler, 1841, 16 petits volumes in-16. Cette collection est composée de notices biographiques de compositeurs célèbres, de lettres de ces artistes, d'anecdotes musicales, de pensées détachées et de mélanges de choses diverses qui ont de l'intérêt pour l'histoire de la musique. En 1848, M. Ortlepp a publié à Francfort un poème intitulé *Germania*, dans lequel il célèbre les gloires de l'Allemagne, et particulièrement les illustrations musicales de Jean-Sébastien Bach, Hændel, Graun, Gluck, Haydn, Mozart et Beethoven.

ORTLIEB (ÉDOUARD), compositeur de musique d'église, né à Stuttgard, fut pendant quinze ans pasteur à Drakenstein, dans le royaume de Wurtemberg. Il périt au mois de janvier 1861 en traversant un petit étang près de Stuttgard; la glace se rompit, et il disparut avant qu'on pût essayer de le sauver. Ortlieb avait fondé un journal qui se publiait à Stuttgard, sous ce titre : *Organs für Kirchenmusik* (Organes en faveur de la musique d'église); il en était le seul rédacteur. On a publié de la composition de cet ecclésiastique : 1° Messe à 4 voix avec orgue et petit orchestre, op. 1; Stuttgard, 1846. — 2° Requiem à 3 voix et orgue; ibid. — 3° Messe à 4 voix et orchestre, op. 5; Stuttgard, Halberger. — 4° Messe à 4 voix et orgue, op. 6; ibid. — 5° Messe solennelle à 4 voix et orchestre, op. 8; ibid. On a du même auteur : *Anweisung zum Preludiren für Jünglinga des Schulstandes und deren Lehren* (Instruction pour apprendre à préluder, à l'usage des jeunes gens des écoles et de leurs instituteurs). Stuttgard, Halberger, in-4°.

ORTO (JEAN DE), ou DE HORTO, dont le nom de famille était *Dujardin*, fut un des plus habiles musiciens de la fin du quinzième siècle. Il naquit vraisemblablement dans les Pays-Bas; toutefois on n'en a pas la preuve, car jusqu'à ce jour aucun document authentique n'a été trouvé concernant cet artiste. On sait seulement que plusieurs familles du nom de *Dujardin* existent encore en Belgique; mais il y en a aussi en France. Les renseignements sur la position qu'il occupa

manquent également. Glarean, qui rapporte un exemple tiré de ses œuvres (*Dodecach*, p. 320), lui donne la qualification de *Symphoneta*, ce qui indique qu'il dirigeait le chant dans quelque chapelle. Aaron, contemporain de *Dujardin*, ou *De Orto*, cite de lui (*Trattato della natura et cognitione di tutti li tuoni*, cap. 4) la chanson à quatre voix *Dung aultre amer* (d'un autre amour), mais ne fournit aucun renseignement sur sa personne. Gafori, qui vécut aussi dans le même temps, n'a pas mis ce musicien au nombre de ceux dont il invoque l'autorité dans son livre intitulé : *Musice utriusque cantus practica*, bien que *De Orto* eut certainement alors de la renommée en Italie, puisque Petrucci de Fossombrone a placé bon nombre de ses compositions dans les livres A et B de son rarissime et précieux recueil intitulé *Harmonice musices odhecaton* (Venise, 1500 et 1501) (1), et a imprimé un recueil de ses messes et d'autres ouvrages.

Les pièces de *De Orto* contenues dans le livre A du recueil cité ci-dessus sont : 1° *Ave Maria*, à 4 voix ; — 2° *Je cuide se ce temps me dure*, chanson, idem, — 3° *Hor oires une chanson*, idem ; — 4° *Nunqua fue pena maior* (Il ne fut jamais de plus grand chagrin), idem. On trouve dans le livre B : 5° *Mon mari m a diffamée*, à 4 voix ; — 6° *Cela sans plus*, idem ; — 7° *Bon temps*, idem ; — 8° *A qui ditelle* (dit-elle) *sa pensée ?*, idem ; — 9° *Cela sans plus*, idem, avec une autre musique ; — 10° *Mon pere m'a mariée*, idem ; — 11° *Dung aultre amer*, idem. Le livre C du même recueil renferme la chanson du même compositeur : *Les trois Filles de Paris*, à 4 voix. Le recueil imprimé de ses messes a pour titre : *Misse de Orto*. Au dernier feuillet de la partie de basse on lit : *Impressum Veneliis per Ottavianum Petrutium Forosemproniensem. Die 22 Martii, salutis anno 1505*, petit in-4° obl. Ces messes, au nombre de cinq, sont toutes à quatre parties; leurs titres sont : 1° *Dominicalis* ; — 2° *Jay pris amours* (celle-ci à deux Credo) ; — 3° *Lomme arme* (L'Homme *armé*) ; — 4° *La Belle se sied* ; — 5° *Petita Camusela*. Dans les *Fragmenta missarum* de divers auteurs, publiés par le même Petrucci, à Venise, en 1509, on trouve le *Kyrie* de la messe de la Vierge, par De Orto. Une des lamentations de Jérémie de la collection publiée en 1506, par le même imprimeur, sous ce titre : *Lamentationum Jeremie pro-*

(1) Voyez la notice intitulée : *Di due stampe ignote di Ottaviano Petrucci da Fossombrone*, par M. Catelani, Milano, Ricordi, in-8°.

phete liber primus, est de De Orto. Les archives de la chapelle pontificale de Rome renferment, dans les manuscrits cotés 14 et 17, des messes de De Orto, à quatre et cinq voix.

ORTOLAN (Eugène), compositeur, né à Paris, le 1er avril 1814, a fait ses études musicales au Conservatoire de Paris, où Halévy fut son professeur de contrepoint. Devenu ensuite élève de Berton pour la composition, il a obtenu le second grand prix au concours de l'Institut, en 1835. Son début fut une ouverture exécutée à la distribution des prix du Conservatoire en 1846. Un intervalle de dix années se passe ensuite sans que le nom de cet artiste se révèle au public, car ce ne fut que le 10 avril 1856 que M. Ortolan fit jouer au *Théâtre Lyrique* un opéra en deux actes qui avait pour titre *Lisette* et qui eut quelques représentations. Dans l'année suivante, une opérette du même compositeur, intitulée *La Momie de Roscoco*, fut jouée au théâtre des Bouffes-Parisiens. Les critiques y remarquèrent des progrès d'expérience et de connaissance de la scène.

ORTOLANI (Giulio), amateur de musique, né à Sienne, a donné au théâtre du *Fondo*, à Naples, en 1830, l'opéra intitulé *La Pastorella delle Alpi*, qui ne réussit pas. En 1837, il fit représenter dans sa ville natale *Il Giorno delle nozze*, qui fut mieux accueilli par le public. En 1828, M. Ortolani avait publié à Sienne un opuscule sur la musique *in ottave rime*, sous l'anagramme de son nom *Lotario Giuline*.

OSBERNUS ou **OSBERTUS**, moine bénédictin du onzième siècle, fut sous-prieur du couvent de Cantorbéry, vers 1074. On lui attribue deux traités de musique qui se trouvent dans plusieurs grandes bibliothèques de l'Angleterre ; le premier a pour titre : *De Re musica* ; l'autre : *De vocum consonantiis* ; ce dernier est dans la bibliothèque du collége du Christ, à Cambridge.

OSBORNE (Georges), fils d'un organiste de Limerick, en Irlande, est né dans cette ville, en 1806. Destiné dès son enfance à l'état ecclésiastique, il fit les premières études pour se préparer à un cours de théologie ; mais le goût de la musique prit en lui un caractère si passionné, que ses parents furent obligés de lui permettre de s'y livrer sans réserve. Presque sans maître, il apprit à jouer du piano et parvint à un certain degré d'habileté avant d'avoir atteint l'âge de dix-huit ans. Il résolut alors de se rendre sur le continent pour y continuer ses études, et pour y chercher des moyens d'existence, dans l'exercice de son talent. Arrivé en Belgique en 1825, il y

trouva l'hospitalité dans la maison de M. le prince de Chimay, amateur de musique distingué, qui fit connaître à Osborne la belle musique concertante de Mozart, Hummel et Beethoven. Le temps qu'il passa à Bruxelles ou dans la terre de Chimay, près de ce seigneur, fut très-favorable au développement de son savoir musical, en le familiarisant avec la savante facture de ces belles compositions.

Vers l'automne de 1826, Osborne arriva à Paris, et y prit des leçons de Pixis pour le piano, et de l'auteur de cette Biographie pour l'harmonie et le contrepoint. Plus tard il se confia aux soins de Kalkbrenner, et recommença, sous sa direction, toutes ses études de piano. C'est aux leçons de cet excellent professeur qu'il reconnaît devoir le talent distingué qui lui assure une situation honorable parmi les bons pianistes de l'époque actuelle. Chaque année, il donnait à Paris un concert brillant où il faisait entendre ses compositions avec succès. En 1843 il s'est fixé à Londres, où il est un des professeurs de piano les plus estimés.

Osborne a publié beaucoup de morceaux pour son instrument, parmi lesquels on remarque des duos pour piano et violon, composés en société avec M. de Bériot, sur des thèmes d'opéras, tels que *Moïse* et *Guillaume Tell*, de Rossini, les *Soirées musicales*, du même, et les principaux ouvrages d'Auber. Ses autres productions consistent en fantaisies, rondos brillants et variations, au nombre d'environ quatre-vingts œuvres. Il a fait entendre à Paris des quatuors de violon d'une très-bonne facture, qui ont obtenu les applaudissements des connaisseurs.

OSCULATI (Jules), compositeur italien de la fin du seizième siècle, est connu par quelques motets que Bonometti a insérés dans son *Parnassus Ferdinandæus*, publié en 1615. On trouve aussi quelques morceaux de sa composition dans les recueils de Schade et de Bodenschatz.

OSIANDER (Luc), né à Nuremberg, le 16 décembre 1534, fut revêtu successivement de plusieurs dignités ecclésiastiques, et obtint en 1596 les titres d'abbé d'Adelberg, de surintendant général, et d'assesseur du gouvernement provincial du Wurtemberg. Deux ans après, il perdit, par des motifs ignorés, ces places honorables, et mourut à Stuttgard, le 17 septembre 1604. On a imprimé, sous le nom de cet ecclésiastique : *Geistliche Lieder und Psalmen mit 4 Stimmen auff Contrapunct weiss, für die Schulen und Kirchen*, etc. (Chants spirituels et psaumes à 4 voix en contrepoint, pour les écoles et les églises du comté de Wurtemberg, composés de manière que toute communauté religieuse peut les chanter); Nuremberg, Catherine Gerlach, 1586, in-4° obl.

OSIO (Théodat), en latin *Hosius*, littérateur et mathématicien, né à Milan vers la fin du seizième siècle, est connu par un grand nombre d'ouvrages, parmi lesquels on remarque les suivants : 1° *L'Armonia del nudo parlare, ovvero la musica in ragione di numeri Pithagorici della voce continua*; Milan, 1637, in-8° de 191 pages. Ce livre est divisé en trois parties : la première traite particulièrement des proportions des nombres harmoniques ; la seconde, de l'application de ces nombres à la poésie, et la troisième, des accents musicaux et poétiques. 2° *Arithmetica, Geometricæ, Armonicæque rerum ideæ a Theodulo Hosio noviter explicatæ, et in duas partes distinctæ, quarum una theoriam, altera praxim facultatis sciendi per numeros, sive restitutum Pythagoreorum doctrinam pollicetur*, Mss. in-fol. qui se trouve à la bibliothèque ambrosienne de Milan, sous le nombre G. 80. 3° *Dell' occulta Musica del verso*, Mss., dans la même bibliothèque, n° 125.

OSORIO (Jérôme), évêque de Silves, en Portugal, naquit à Lisbonne en 1506, et mourut à Tavira, le 20 août 1580. Dans un de ses ouvrages, intitulé *De Regis institutione et disciplina, lib. octo*, Cologne, 1588, in-8°, on trouve, à la fin du 4me livre (p. 122-125), un chapitre qui traite *de Musica liberalis disciplina*; *Musica regibus maximè necessaria, cantu ad flectendum animum nihil efficacius*.

OSSAUS (D.-L.), compositeur allemand, fixé à Vienne, a fait un voyage à Paris en 1825, et y a fait imprimer son premier œuvre, consistant en trois quatuors pour 2 violons, alto et basse ; Paris, Carli. Depuis lors il a fait paraître : — 2° Deux quatuors idem, op. 3 ; Vienne, Artaria. — 3° Deux idem, op. 9 ; ibid. — 4° Trio pour violon, alto et violoncelle ; ibid. — 5° Trois quintettes pour 2 violons, alto et 2 violoncelles, op. 5 ; ibid. — 6° Quatrième quintette, idem, op. 8 ; ibid.

OSSOWSKI (Stanislas D'), pianiste polonais, vécut à Vienne depuis 1790, et mourut dans cette ville en 1806. Il s'y est fait connaître par de légères productions pour le piano, particulièrement par des variations sur des thèmes connus. On connaît sous son nom : 1° 12 variations pour violon et basse ; Vienne, 1792. — 2° *La valse*, avec 6 variations pour le piano ; Vienne, Kozeluch. — 3° 12 menuets pour le piano ; ibid. — 4° 12 variations sur l'air allemand : *Der Wetzstein*, op. 5 ; Vienne, Artaria.

— 5° 6 variations sur un *Lændler*, n° 2; ibid. — 6° Idem sur un air allemand, op. 6; ibid.

OSTED (J.-C.), professeur de philosophie à Copenhague, dans les premières années du dix-neuvième siècle, a écrit: *Lettre au professeur Pictet sur les vibrations sonores*. Ce morceau a été inséré dans la *Bibliothèque britannique* (Genève, 1805, t. XXX, p. 364-372).

OSTI (ANDRÉ), célèbre sopraniste de l'école de Bologne, brillait au théâtre de Rome en 1736, dans les rôles de femmes.

OSTIANO (VINCENT), musicien italien du seizième siècle, est connu par des *Canzonette napoletane a tre voci*; Venise, Ang. Gardane, 1579, in-8° obl.

OSWALD (ANDRÉ), né à Carlsbad, dans les premières années du dix-huitième siècle, fut chapelain d'une des églises d'Augsbourg. Il a fait imprimer de sa composition: *Psalmodia harmonica*, contenant vingt et un psaumes des vêpres à quatre voix, avec 2 violons, deux trompettes et orgue; Augsbourg, 1733, in-folio.

OSWALD (HENRI-SIEGMUND OU SIGISMOND), conseiller privé du roi de Prusse, est né en 1751 à Niemmersatt, en Silésie. Destiné au commerce dès son enfance, il suivit d'abord cette carrière. En 1790, le roi Frédéric-Guillaume II le nomma son lecteur, puis lui accorda le titre de conseiller; mais après l'avénement de Frédéric-Guillaume III, Oswald reçut sa démission de ses emplois, avec une pension de la cour, et se retira à Breslau en 1792. Il y vivait encore en 1830, mais il est mort peu de temps après. Oswald s'est fait connaître comme compositeur par un trio pour clavecin, violon et violoncelle, et par des chansons pour le piano avec violon obligé, dont la première partie parut en 1782, et la seconde en 1783. Plus tard il publia sa cantate intitulée *Aristide ou la fin du Juste*, et l'oratorio *Der Christ nach dem Tode* (le Christ au tombeau). En 1790, il a fait paraître ses pièces de chant, lieder et chorals avec accompagnement de piano. En 1799, 1800 et 1801, il a aussi publié des recueils de chansons avec accompagnement de piano et violon ou flûte. *Ses mélodies avec piano pour les amateurs du chant sérieux* ont paru en 1823, et ont été plusieurs fois réimprimées. Enfin, en 1825 on a publié sous son nom une sonate fuguée pour le piano; Breslau, Fœrster. Oswald s'est aussi fait connaître comme écrivain distingué par plusieurs ouvrages dont on trouve la liste dans le *Bücher-Lexikon* de Christian-Gottlob Kayser, et parmi lesquels on remarque sa fantaisie allégorique intitulée: *Unterhaltungen für Reisende nach der himmlischen Heimath* (Amusements pour les voyageurs dans le royaume des cieux);

Breslau, Barth, 1802, in-8°. On y trouve des choses intéressantes concernant la musique.

OSWALD (...), musicien écossais, vécut dans la seconde moitié du dix-huitième siècle; il a publié un recueil de mélodies en 12 livres, sous le titre de *Caledonian Songs for the violin or german flute*; Londres, Preston.

OSWALD (GUILLAUME), né à Breslau le 29 août 1783, étudia d'abord la musique à Potsdam sous la direction de Riel, puis se rendit à Halle, où il reçut des leçons d'harmonie de Turk. De retour à Breslau, il y a fait représenter un petit opéra de sa composition, intitulé *la Répétition*, et a publié cinq airs allemands avec accompagnement de piano; Breslau, Fœrster. Oswald est mort à Breslau en 1862.

OTHO ou **OTTO** (VALÉRIUS), excellent organiste, né dans la seconde moitié du seizième siècle, fut placé comme élève, aux frais de la ville de Leipsick, à l'école de Pforte, le 25 mai 1592. On voit par le titre d'un de ses ouvrages qu'il était musicien de la cour de Lichtenberg en 1611; deux ans après il fut nommé organiste de l'église protestante de la vieille ville, à Prague. Le plus ancien ouvrage connu de sa composition est un recueil de cantiques à cinq voix, dans les huit tons du plain-chant, sous ce titre: *Musa Jessæa quinque vocibus ad octonos modos expressit*; Leipsick, 1609, in-folio. Il fit ensuite paraître: Nouvelles pavanes, gaillardes, entrées et courantes, dans le style anglais et français, composées à 5 parties; Leipsick, 1611, in-4°.

OTHO (JEAN HENRI), fils de Georges Otho, célèbre orientaliste, naquit à Marbourg en 1681. On lui doit un dictionnaire philologique de la Bible, dont il a été publié une dernière édition sous ce titre: *Lexicon rabbinico-philologicum, novis accession. auct. stud. J. F. Zacharias*; Altona, 1757, in 8°. Otho y explique tous les termes de la musique des Hébreux. Ugolini a extrait du Lexique tout ce qui est relatif à cet art, et l'a inséré dans son *Thesaur. antiq. sacr.*, t. XXXII, p. 491, sous le titre de *Specimen musicæ*.

OTMAIER (GASPARD), compositeur allemand, né en 1515, s'est fait connaître par un recueil intitulé: *Weltliche Lieder* (Chansons mondaines); Nuremberg, 1551.

OTS (CHARLES), violoniste et compositeur, né à Bruxelles, vers 1776, s'est établi à Gand en qualité de professeur de musique et y a passé la plus grande partie de sa vie. Dans sa vieillesse il est retourné dans sa ville natale et y est mort en 1845. Plusieurs œuvres de la composition de cet artiste se trouvent dans les

archives des églises de Gand : on cite particulièrement de lui un *Dixit Dominus*, un *Laudate pueri*, des *Tantum ergo* et *O Salutaris*, avec orchestre. Tous ces ouvrages sont dans le style italien concerté du dix-huitième siècle.

OTT (JEAN), un des plus anciens fabricants de luths, naquit à Nuremberg dans la première moitié du quinzième siècle. Il y vivait encore en 1463.

OTT (JEAN), connu sous le nom de OTTO, et même de OTTEL, vraisemblablement de la même famille que le précédent, naquit à Nuremberg dans les dernières années du quinzième siècle. D'abord musicien au service de sa ville natale, il s'y fit ensuite imprimeur de musique. C'est à tort que Gerber, copié par Lipowsky, Choron et Fayolle, dit dans son ancien lexique que Ott est le plus ancien imprimeur de musique connu en Allemagne, car le rarissime recueil d'odes en musique intitulé *Melopoix sive harmoniæ Tetracenticæ* etc., sorti des presses d'Ehrard Oglin, d'Augsbourg, et dont Schmid a donné une très-bonne description avec le *fac simile* du frontispice (*Ottaviano dei Petrucci*, p. 158-160), fut achevé d'imprimer en 1507 (*Impressum anno sesquimillesimo et VII augusti*), et la réimpression est datée du 22 août 1507 (*Denuo impresse per Erhardum Oglin Augustæ 1507, 22 Augusti*). D'ailleurs la collection de motets rassemblée par les médecins Grimmius et Marc Wirzung, et publiée avec une préface de Conrad Peutinger en 1520, à Augsbourg, sous le titre : *Liber selcotarum cantionum quas vulgo Mutetas appellant, sex, quinque et quatuor vocum* (sans nom d'imprimeur) (1), a précédé de treize années le plus ancien ouvrage imprimé par Jean Ott. Nous voyons dans le livre de Schmid cité précédemment (p. 179) que le privilége accordé à cet imprimeur par l'empereur Ferdinand I^{er} est de 1533, et l'on ne connaît pas d'ouvrage sorti de ses presses antérieurement à cette date. Ott, qui se servit pour ses éditions des caractères gravés par Jérôme-André Resch, connu sous le nom de *Hieronymus Formschneider* (Jérôme, graveur de caractères), ne mettait pas son nom à toutes ses publications, sans doute à cause d'une convention particulière entre lui et le graveur et fondeur de ses types musicaux ; c'est pourquoi l'on trouve quelques collections imprimées par Ott qui portent, au lieu de son nom, ces mots : *Arte Hieronymi Graphei civis Noribergensis*. *Grapheus* est une forme grecque (Γραφω, graver, écrire) de la désignation *l'ormschneider*. Il est à remarquer que Jerôme-André Resch, ou Formschneider, fut aussi imprimeur de musique ; mais les ouvrages qu'il a publiés au lieu de *Arte Graphei*, portent tous *apud Hieronymum Formschneider*, ou *durch Hieronymum Formschneider* ; en sorte que l'on peut affirmer que tous ceux qui ont *Arte Graphei*, sans nom d'imprimeur, sont sortis des presses de Jean Ott. Quelquefois les deux noms se trouvent sur le même recueil, par exemple sur la précieuse collection de motets des plus célèbres maîtres de la fin du quinzième siècle et de la première partie du seizième, qui a pour titre : *Novum et insigne opus musicum, sex, quinque et quatuor vocum, cujus in Germania hactenus nihil simile usquam est editum*, etc. Les pages 3 et 4 de la partie du ténor contiennent le privilége accordé à *Jean Otto, citoyen de Nuremberg*, et au dernier feuillet on trouve : *Finit insigne et novum opus musicum excusum Noribergæ in celeberrima Germaniæ urbe arte Hieronymi Graphei civis Noribergensis*, 1537, petit in-4° obl. J'ai dit, dans la première édition de la *Biographie universelle des musiciens*, que Jean Ott mourut à Nuremberg en 1550 : Schmid a donné également cette date (*loc. cit.*), mais elle est inexacte, car dans la dédicace au sénat de Nuremberg de l'œuvre d'Henri Isaac intitulé : *Henrici Isaaci, tom. I, II, III coralis (sic) Constantini (ut vulgo vocant), opus insigne et præclar. vereque cœlestis harmoniæ quatuor vocum*, Formschneider dit que l'impression de l'ouvrage a été commencée par le typographe *Jean Ottel* (Jean Ott), et que lui, Formschneider, a été chargé de la continuer, après la mort de cet imprimeur. Or, le premier volume de l'ouvrage étant daté de 1550, il est hors de doute que Jean Ott décéda ou au commencement de cette année, ou à la fin de 1549.

OTT (JOSEPH), né à Turschenreidt, en Bavière, le 22 octobre 1758, apprit dans le lieu de sa naissance les éléments de la langue latine et de la musique, puis entra comme enfant de chœur au couvent de Wettenbourg, où il continua ses études. En 1773 il entra au séminaire de Neubourg, sur le Danube, y demeura quatre ans, et passa ensuite à celui d'Amberg, où il acheva ses études. Il y obtint les titres de directeur de musique et de premier violon de la chapelle. Pendant son séjour à Amberg, il avait suivi des cours de philosophie et de théologie pour se préparer à l'état ecclésiastique ; mais après la mort de Lœhlein, directeur du chœur à l'église Saint-

(1) Il est vraisemblable que ce précieux recueil est sorti des presses de Henry Stayner, qui a imprimé à Augsbourg, en 1521, un des premiers recueils de chants choraux de la réforme luthérienne.

Martin, il obtint cette place en 1783, et la remplit jusqu'à sa mort. Ott a laissé en manuscrit plusieurs messes, des symphonies et une sérénade pour plusieurs voix et instruments.

OTTANI (L'abbé Bernardin) n'est pas né a Turin en 1748, comme le disent Gerber et ses copistes, ni en 1749, suivant l'opinion de Gervasoni, mais à Bologne, en 1735, d'après une notice publiée à Turin, à l'époque de sa mort. Admis dans l'école du P. Martini, il devint un de ses meilleurs élèves et répondit dignement à ses soins. Il n'était âgé que de vingt-deux ans lorsqu'il fut choisi comme maître de chapelle de l'église des PP. Rocchettini, dits de *S. Giovanni in monte*. Trois ans après, il alla remplir les mêmes fonctions au collège hongrois de Bologne. C'est de cette époque que datent ses premières compositions pour l'église. En 1767, on l'appela à Venise pour écrire son premier opéra, intitulé *Amor senza malizia*, dont le succès fut brillant, et qui lui procura un engagement pour Munich, où il remit en scène son opéra de Venise et composa *Il Maestro*, qui fut aussi bien accueilli, et fut joué en Allemagne pendant plusieurs années. Après avoir passé un an dans cette ville, il retourna en Italie et reprit sa position à Bologne, où il ne s'occupa pendant plusieurs années qu'à écrire de la musique d'église. En 1777 il composa à Turin *l'Isola di Calipso*, et au mois de novembre de la même année, il écrivit pour le théâtre de Naples *Catone in Utica*. En 1778 il donna au théâtre Aliberti de Rome *La Sprezzante abbandonata*; dans l'été de la même année, à Florence, *le Nozze della città*; et dans l'automne à Venise, *l'Industria amorosa*. Au carnaval de 1779 il fut rappelé à Turin pour écrire *Fatima*, opéra sérieux. On lui offrit alors la place de maître de chapelle de la cathédrale de cette ville : il l'accepta sous la condition qu'il pourrait exécuter l'engagement qu'il avait contracté avec le directeur du théâtre de Forli, pour composer la *Didone*. Après avoir mis en scène cet opéra, il s'établit à Turin, prit la direction de la chapelle et se chargea de l'instruction musicale des élèves admis dans le collège qui en dépendait. C'est dans cette situation qu'il passa les quarante-sept dernières années de sa vie; car il n'est pas mort en 1800, comme le dit l'auteur de l'article sur ce musicien inséré dans le Lexique universel de musique publié par le docteur Schilling, mais le 26 avril 1827, à l'âge de quatre-vingt-douze ans. Ce biographe aurait pu reconnaître son erreur, s'il eût remarqué, dans une lettre écrite de Turin le 18 décembre 1810 (Gazette musicale de Leipsick, 13e année, p. 44), que Chladni en parle comme d'un artiste vivant. Ottani écrivit encore pour le théâtre de Turin *Arminio*, en 1781, *Le Amazoni*, en 1784, et *La Clemenza di Tito*, en 1789; mais ses principaux travaux furent pour l'église. On porte à quarante-six le nombre des messes qu'il a écrites, outre des vêpres complètes, des psaumes, des motets et des litanies. Burney entendit à Bologne, en 1770, un *Laudate pueri* de sa composition, dont il vante les idées et la facture. L'auteur de la notice chronologique de ce savant musicien, publiée dans la Gazette de Turin, dit que ses œuvres de musique religieuse rivalisaient avec celles des maîtres de chapelle Ferrero et Viansson, qui jouissent d'une grande réputation dans le Piémont. Parmi les élèves les plus distingués d'Ottani, on remarque le chanteur Pellegrini, qui fut attaché pendant plusieurs années au théâtre italien de Paris, et M. Massimino, auteur de la méthode d'enseignement de la musique connue sous son nom.

Tout ce qui est dit dans les Lexiques de Gerber, de Choron et de Schilling concernant le talent d'Ottani pour la peinture est erroné; jamais il n'a cultivé cet art. Ce qu'on lui attribue à cet égard appartient à son frère, Cajetan Ottani, qui fut pendant plusieurs années employé comme ténor à la cour de Turin et qui fut en outre peintre estimé de paysage. Cet artiste mourut à Turin en 1808.

OTTER (Chrétien), mathématicien, né en 1598, à Ragnitz, en Prusse, eut une existence aventureuse, et passa la plus grande partie de sa vie en voyages. En 1647 il fut appelé à Kœnigsberg pour y occuper une chaire à l'université; mais son inconstance la lui fit bientôt abandonner pour aller enseigner les mathématiques en Hollande, où il mourut à l'âge de soixante-deux ans, le 9 août 1660. Parmi les inventions de ce savant, le Dr. Œlrich a fait connaître (Lettres critiques sur la musique, de Marpurg, t. III, p. 54) celle d'un instrument de musique du genre de la trompette, auquel il avait donné le nom de *Tuba hercotectonica*, et dont il fit présent au roi de Danemark, qui le récompensa magnifiquement. On n'a point de renseignements précis sur l'usage et l'effet de cet instrument.

OTTER (Joseph), violoniste, né en 1764, à Naudlstadt, en Bavière, montra dès son enfance d'heureuses dispositions pour le violon, et fut envoyé à Florence par l'évêque de Freising, pour étudier cet instrument sous la direction de Nardini. Après la mort de son protecteur, Otter fut obligé de retourner en Allemagne, et d'y chercher un emploi qu'il trouva dans la chapelle de l'évêque de Salzbourg. Il y fit la connaissance de Michel

Haydn, qui lui donna des leçons de composition. En 1806, Otter obtint sa retraite de la chapelle, avec une pension, et se rendit à Vienne, où il se livra à l'enseignement. Il y vivait encore en 1815 ; mais depuis cette époque on manque de renseignements sur sa personne. Lipowsky indique parmi les compositions de cet artiste des quatuors, des concertos et des sonates de violon ; mais toutes ces productions sont restées en manuscrit, et l'on n'a gravé de lui que dix-neuf variations sur l'air allemand *Ich bin liederlich*, avec accompagnement d'un second violon ; Vienne, Haslinger.

OTTO (GEORGES), compositeur allemand, né à Torgau en 1550, entra comme élève à l'école de Pforte en 1564. Il n'était âgé que de vingt ans lorsqu'il obtint, en 1570, la place de *cantor* à Salza. Il l'occupa pendant vingt ans et ne la quitta, en 1585, que quand le landgrave de Hesse-Cassel l'appela à son service, en qualité de maître de chapelle. L'époque de sa mort est ignorée, mais il y a lieu de croire qu'il vivait encore en 1618, lorsque la deuxième édition d'un de ses ouvrages fut publiée. Les œuvres de sa composition maintenant connues sont : 1° *Introitus totius anni quinque vocum*, Erfurt, 1574. 2° *Die teutschen Gesænge Lutheri auf die vornehmsten Feste mit 5 und 6 Stimmen gesetzt* (les Chants allemands de Luther, pour les principales fêtes, à 5 et 6 voix), Cassel, 1588, in-4° obl. 3° *Opus musicum novum, continens textus evangelicos dierum festorum, dominicarum et feriarum, per totum annum ; ex mandato illustriss. Cattorum principis D. Mauritii, etc., summa diligentia et industria octo, sex et quinque vocibus compositum, et tum vivæ voci, tum omnis generis instrumentis optime accomodatum a Georgio Ottone, chorarcho Hessiaco. Liber primus Motetarum octo vocum. Cassellis, anno* 1604, in-8°. Le second livre a pour titre : *Liber secundus continens Motetos dierum dominicalium per totum annum, ex mandato, etc., sex vocibus compositos, et tam instrumentis quam vivæ voci accomodatos*, ibid., in-4° ; et le troisième : *Liber tertius continens Motetos dierum feriarum quinque vocum*, etc., ibid., in-4°. Une deuxième édition des trois parties réunies a été publiée à Francfort en 1618. La situation d'un artiste de mérite, tel que celui dont il s'agit dans cet article, était alors peu fortunée en Allemagne, car Otto ne recevait que 100 florins de traitement, et (dit son biographe allemand) quelques objets en nature (100 *Guelden nebst einigen Naturalien*), ce qui, sans doute, signifiait des aliments.

OTTO (ÉTIENNE), né à Freiberg en Misnie (Saxe), vers les premières années du dix-septième siècle, fut d'abord substitut et collaborateur du *cantor* de l'école évangélique de Sainte-Anne, à Augsbourg : il occupait encore cette place en 1632, comme on le voit par le titre d'un de ses ouvrages. Seize ans après il remplissait les fonctions de musicien de ville, à Schandau, en Saxe. Ces renseignements sont les seuls qu'on possède sur ce musicien, qui a publié un recueil de compositions sous le titre bizarre : *Cronen-Crænlein oder musikalischen Vortræuffer, auf Concert-Madrigal-Dialog-Melod-Symphon-Motetten manier gesetzt* (Petite couronne de la couronnée, ou Précurseur musical, composé de motets composés en forme de concerts madrigalesques dialogués, mélodiques et symphoniques) ; Freiberg en Misnie, 1648, in-4°. Précédemment Otto avait écrit un traité de musique, dont Mattheson a possédé le manuscrit, et qui avait pour titre : *Etliche nothwendige Fragen von der poetischen oder Dichtmusik*, etc. (Quelques questions nécessaires concernant la musique poétique, etc.). Ce livre était daté du 24 juin 1632, et Otto y prenait le titre de substitut et collaborateur à l'école Sainte-Anne d'Augsbourg. Mattheson nous apprend (*Grundlage einer Ehren-Pforte*, p. 243) que le manuscrit était composé de dix-neuf feuilles in-4° d'une écriture très-serrée, et que l'ouvrage était divisé en quatre parties, où il était traité de la nature de l'harmonie, des accords, des formes du contrepoint ou de la composition, et des modes avec leurs transpositions. Choron et Fayolle ont fait une singulière inadvertance sur ce livre, car ils disent (*Dictionnaire historique des musiciens*, t. II, p. 107) qu'Otto l'a publié en 1632 ; et quelques lignes plus bas ils ajoutent qu'il n'a jamais été imprimé.

OTTO (FRANÇOIS), organiste de la cathédrale de Glatz, en Silésie, naquit en 1730, et mourut à l'âge de soixante-quinze ans, le 5 décembre 1805. Cet artiste a été considéré comme un des meilleurs organistes de la Silésie, particulièrement sous le rapport de l'exécution. Il jouait aussi bien de la flûte, de la harpe, de la viole d'amour et de la basse de viole. En 1784 il a publié à Breslau : *Neues vollstændiges Choralbuch, zu dem allgemeinen und vollstændigen Gesangbuche des Hochwürd. Hrn. Alumnat-rectors Franz* (Nouveau livre choral complet pour servir au livre de chant général et complet du vénérable recteur intérimaire Franz), in-8°. Il a aussi annoncé, en 1798, six sonates pour le clavecin, qui ne semblent pas avoir paru, et d'autres compositions pour le luth, la harpe,

.e violon et la basse de viole, dont il proposait la publication ou la cession en manuscrit. Peut-être les sonates sont-elles celles qui ont été publiées à Leipsick, en 1800, sous le nom d'*Otto* (*J.-F.*).

Un autre artiste, nommé *François Otto*, s'est fait connaître avantageusement dans ces derniers temps comme compositeur de chants à plusieurs voix et à voix seule, dont il a publié environ quinze recueils à Leipsick. Je n'ai pas de renseignements sur sa personne.

OTTO (CHARLES), professeur de musique à Gozlar, vers la fin du dix-huitième siècle, s'est fait connaître par une collection de chansons de Voss mises en musique à voix seule avec accompagnement de piano, Gozlar, 1796, et par une ode à l'espérance, *idem*, *ibid*. C'est à tort que Gerber pense que ce musicien pouvait être le même que *Ot*, ou plutôt *Ott*, dont on a deux recueils de canzonettes italiennes publiées à Mayence, chez Schott, car le prénom de celui-ci était Frédéric.

OTTO (JACQUES-AUGUSTE), facteur d'instruments du grand-duc de Weimar, naquit à Gotha en 1762. Tour à tour il travailla à Weimar, Halle, Leipsick, Magdebourg, Berlin, et en dernier lieu à Jéna, où il est mort postérieurement à 1830. Habile dans la construction des violons et des basses, surtout dans la réparation des anciens instruments, il avait vu un grand nombre de ceux-ci, et en avait étudié les variétés. Il donna les premières preuves de ses connaissances par l'ouvrage qu'il publia sous ce titre: *Ueber den Bau und die Erhaltung der Geige und aller Bogeninstrumente* (Sur la construction et la réparation des violons et de tous les instruments à archet), Halle, Reinecke, 1817, in-8°. Une nouvelle édition améliorée de cet ouvrage, enrichie de renseignements sur les luthiers et sur les instruments, a paru onze ans après : elle est intitulée : *Ueber den Bau der Bogeninstrumente und über die Arbeiten der vorzüglichsten Instrumentenmacher, zur Belehrung für Musiker, nebst Andeutungen zur Erhaltung der Violine in guten Zustande* (Sur la construction des instruments à archet et les travaux des principaux luthiers, pour l'instruction des musiciens, etc.), Jéna, Brun, 1828, in-8° de 97 pages. M. John Bishop, de Cheltenham, a donné une traduction anglaise de cet ouvrage, et y a fait quelques additions et des notes. Cette traduction a pour titre : *Treatise on the structure and preservation of the violin and other bow instruments : together with an account of the most celebrated Makers, and of the genuine characteristics of their instruments*. Londres, R. Cooks, 1848, 1 vol. in-8°.

Le rédacteur de l'article qui concerne cet artiste, dans le Lexique universel de musique publié par le docteur Schilling s'est trompé en attribuant à Otto un article publié au mois de septembre 1808, dans la Gazette musicale de Leipsick, sur la facture du violon; cet article, signé P, est d'une autre main, à laquelle on doit aussi des morceaux sur d'autres sujets dans le même journal.

Otto a laissé cinq fils qui, tous, sont luthiers. L'aîné, Georges-Auguste-Godefroid Otto, fixé à Jéna, s'est fait connaître avantageusement dans la Westphalie, la basse Saxe, les contrées du Rhin et la Hollande, par la bonne qualité de ses instruments. Le second, Chrétien-Charles Otto, est établi à Halle, où il s'occupe principalement de la réparation et de l'entretien des anciens instruments; le troisième, Henri-Guillaume, est à Berlin; le quatrième, Charles-Auguste, est facteur de la cour à Ludwigslust, et le plus jeune, Frédéric-Guillaume, est à Amsterdam.

OTTO (ERNEST-JULES), organiste et *cantor* de l'église de la Croix, à Dresde, est né le 1er octobre 1804, à Kœnigstein, petite ville de la Saxe, où son père était pharmacien. A l'âge de dix ans il fut envoyé à l'école de la Croix de Dresde et s'y fit remarquer dans le chœur par sa jolie voix de soprano, avec laquelle il chantait les solos. Il y prit des leçons d'orgue, de piano, et le cantor Théodore Weinlig lui enseigna les éléments de la composition. Parvenu à l'âge de dix-sept ans, il écrivit ses premiers essais qui consistaient en motets et cantates. Son penchant décidé pour l'art excita l'intérêt de Charles-Marie de Weber, alors maître de chapelle du roi de Saxe, qui lui donna des conseils et le dirigea dans ses travaux. En 1822, Otto se rendit à Leipsick et y suivit pendant trois ans les cours de philosophie de l'université. Il publia dans cette ville ses premiers ouvrages de musique d'église, quelques petites choses pour le piano, et des *Lieder*. De retour à Dresde en 1825, il fut d'abord employé comme professeur de solfége et de piano dans l'institution Blochmann. Après la mort de Agthe, en 1830, Otto lui succéda dans les places de *cantor* et de directeur de musique de l'église de la Croix. Il a occupé ces places jusqu'au moment où cette notice est refaite (1862). Cet artiste s'est fait connaître par les oratorios intitulés : 1° *Der Sieg des Heilandes* (la Victoire du Sauveur). — 2° *Job*, qui fut exécuté à la fête musicale de Betterfeld, en 1840. — 3° *Die Feier der Erlœften am Grabe Jesu* (la Fête de la Rédemption au tombeau de Jésus), exécuté à Dresde, en 1844. Il a écrit aussi pour le théâtre : 1° *Das*

Schloss am Rhein (le Château sur le Rhin), représenté à Dresde en 1838. — 2° *Der Schlosser* (les Clefs d'Augsbourg), représenté dans la même ville. Otto a écrit aussi des messes pour des voix d'hommes, des hymnes (idem), et d'autres morceaux de musique religieuse. Ses autres compositions sont : 1° Trio pour piano, violon et violoncelle, op. 6; Leipsick, Hoffmeister. — 2° Sonate pour piano à 4 mains, op. 5; ibid. — 3° Polonaises idem; Leipsick, Lehmann. — 4° *L'Allégresse*, rondoletto idem., op. 19, Leipsick, Friese. — 5° Rondeau idem., op. 23; Dresde, Thieme. — 6° Plusieurs œuvres de variations pour piano seul, sur des thèmes italiens et allemands. — 7° Études pour piano, op. 11 et 26; Leipsick, Friese. — 8° Cantate funèbre pour chœur et orchestre; Meissen. Gœdsche. — 9° Plusieurs recueils de chansons allemandes avec accompagnement de piano; Vienne et Leipsick. En 1846, Otto a entrepris avec le docteur Schladebach la publication d'un écrit périodique à l'usage des sociétés chorales d'hommes sous le titre *Eutonia*.

OTTO (François), frère du précédent, né à Kœnigstein en 1806, fit ses études musicales à Dresde, puis vécut quelque temps à Leipsick comme chanteur du théâtre. En 1833 il s'est fixé en Angleterre comme directeur d'une société de chant d'ensemble. On a publié à Leipsick de sa composition des motets pour des voix d'hommes, des chants (idem), des *Lieder* en recueils ou détachés, et un recueil de 12 danses allemandes pour orchestre, op. 8.

Un troisième frère d'Ernest Jules Otto a été ténor du théâtre de Leipsick; il s'est fixé en Angleterre, avec son frère François.

OTTO (Mme Louise), auteur d'ouvrages de littérature de différents genres, particulièrement de romans et de poésies, est née à Leipsick vers 1825. Au nombre de ses productions, on remarque un livre qui a pour titre : *Die Mission der Kunst mit besondere Rucksicht auf die Gegenwart* (la Mission de l'art, particulièrement à l'époque actuelle); Leipsick, 1861, gr. in-8° de 271 pages. Cette dame nous apprend, dans sa préface, qu'elle écrivit une brochure sur le même sujet dans l'hiver de 1847-1848, mais que les agitations de l'Allemagne peu de temps après en firent retarder la publication, et que cette brochure ne parut qu'en 1852, sous le titre : *Die Kunst und unsere Zeit* (l'Art et notre temps). La partie de l'ouvrage (*Die Mission der Kunst*) qui concerne la musique commence à la page 119 et finit à la page 241. Mme Otto, qui affecte dans son style les formes de la philosophie allemande de l'époque actuelle, est un apôtre de la musique de Richard Wagner et de ses imitateurs.

OTTOBI, ou **OTTEBI**. Voy. **HOTHBY** (Jean).

OUDOUX (L'abbé), et non ODOUX, comme écrivent Choron et Fayolle, ni OU'DEUX, suivant Forkel, Lichtenthal et M. Becker, fut d'abord enfant de chœur à l'église de Noyon, et y apprit la musique sous la direction de Dugué, qui y était alors maître de chapelle avant de passer à la maîtrise de Notre-Dame de Paris, puis fut attaché comme chapelain, *ponctoyeur* et musicien à la même église de Noyon. On a de cet ecclésiastique un livre intitulé : *Méthode nouvelle pour apprendre facilement le plain chant, avec quelques exemples d'hymnes et de proses; ouvrage utile à toutes personnes chargées de gouverner l'office divin, ainsi qu'aux organistes, serpens et basses-contres, tant des églises où il y a musique, que de celles où il n'y en a point*; Paris, Lottin. 1772, 1 vol. in-8°; 2me édition, revue, corrigée et augmentée, Paris, Lottin, 1776, in-8°. Cet ouvrage est en dialogues.

OUGHTRED (Guillaume), théologien et mathématicien anglais, naquit le 5 mars 1574, à Eton, dans le comté de Buckingham. En 1610, il fut nommé ministre d'Albury, près de Guilford, dans le comté de Surrey. Il mourut le 30 juin 1660, à l'âge de quatre-vingt-six ans. On prétend que la joie qu'il ressentit du rétablissement de Charles II sur le trône fut la cause de sa mort. Dix ans après on imprima un choix de ses manuscrits, sous le titre d'*Opuscula mathematica haetenus inedita*; Oxford, 1676, in-8°. On y trouve, sous le n° 7, un traité intitulé *Musicæ elementa*.

OULIBICHEFF (Alexandre d'), gentilhomme russe, naquit en 1795 à Dresde, où son père était en mission. Son éducation fut brillante et solide. Dès son enfance, il cultiva la musique, dans laquelle il fit de rapides progrès. Le violon était l'instrument qu'il avait choisi; il y acquit un talent d'amateur fort distingué, particulièrement dans le genre du quatuor. Entré jeune au service militaire, il vécut quelques années à Pétersbourg et y fut homme de plaisir. Plus tard il entra dans la diplomatie, occupa plusieurs postes importants près des cours étrangères, et ne rentra en Russie qu'en qualité de conseiller d'État. Après l'avènement au trône de l'empereur Nicolas, il demanda sa retraite et vécut alternativement dans ses terres ou au château de Louxino et à Nijni-Novogorod, grande et belle ville sur l'Oka, à 200 lieues de Pétersbourg. Il y réunissait près de lui quelques amateurs avec lesquels il exécutait fréquemment

de la musique. M. d'Oulibicheff est mort à Nijni-Novogorod, le 24 janvier 1858, à l'âge de soixante-trois ans. Son nom avait été révélé au monde musical en 1843 par le livre qu'il publia sous le titre de *Nouvelle biographie de Mozart, suivie d'un aperçu sur l'histoire générale de la musique, et de l'analyse des principales œuvres de Mozart*; Moscou, 1844, 3 vol. gr. in-8°. Le premier volume de l'ouvrage renferme la biographie de l'illustre compositeur : le livre de Nissen et surtout les lettres de Mozart et de sa famille en ont fourni les matériaux. On peut y reprendre la lenteur de la narration, le penchant trop décidé de l'auteur pour les discussions polémiques, et certaines formes du style où l'on remarque de l'embarras, défaut très-excusable chez un étranger. L'aperçu de l'histoire de la musique, qui remplit la première moitié du second volume, pourrait être considéré comme sans objet si l'auteur ne s'était proposé de faire voir les faibles progrès qu'elle a faits pendant plusieurs siècles, et de démontrer que l'art complet ne se trouve que dans les œuvres de Mozart; enfin, de constater que ce grand homme a plus inventé dans l'espace de quelques années qu'une longue succession d'artistes n'avaient fait avant lui dans tout le dix-huitième siècle, et même depuis les commencements de Bach et de Hændel. A vrai dire, M. d'Oulibicheff ne sentait, ne comprenait bien que la musique de Mozart. L'analyse qu'il fait des œuvres de ce rare génie est la partie la mieux traitée et la plus satisfaisante de son ouvrage, qui, par son ensemble, est digne d'ailleurs de beaucoup d'estime.

C'est encore Mozart qu'il aime dans les œuvres de la première manière de Beethoven, car on sait que l'auteur de *Fidelio* fut saisi d'une si profonde admiration pour le génie de son prédécesseur, jusqu'à l'âge de près de trente ans, qu'en dépit de son originalité vigoureuse, les tendances et les formes de son modèle se font sentir dans ses trente premières œuvres. Par degrés cependant son talent prenait des allures plus libres, plus personnelles, plus élevées : enfin arriva la seconde manière, où le divorce est complet : alors l'admiration de M. d'Oulibicheff s'affaiblit, et bientôt arrive la critique. Pour lui, cette seconde manière fut le signe d'un affaiblissement progressif des facultés du grand musicien, mais où se trouvent encore de grandes inspirations; car il avouait que les œuvres de cette époque renferment de sublimes beautés mêlées à des extravagances qu'il appelait *la chimère* de l'artiste. Arrivé à l'époque de la troisième manière, où la recherche pénible succède à la libre inspiration, d'Oulibicheff se sent pris de dégoût, et dans son opinion, la raison de Beethoven n'est plus saine : dans cette manière, dit-il, il n'y a plus que *la chimère*. Au reste, cette opinion a été partagée par Ries, par Rellstab, qui avait fait le voyage de Vienne en 1824 pour connaître le grand artiste, et qui en revint avec la conviction que c'en était fait de son génie. On sait aussi que Spohr a émis une opinion semblable sur les dernières œuvres de Beethoven dans son autobiographie. Quel que fût le sentiment d'Oulibicheff à cet égard, il est vraisemblable qu'il n'en eût rien écrit si le livre extravagant de M. Lenz, intitulé *Beethoven et ses trois styles*, n'eût contenu des attaques contre l'auteur de la *Nouvelle biographie de Mozart*, taxé d'injustice dans ce qu'il avait dit de son successeur. Ce furent ces attaques qui déterminèrent M. d'Oulibicheff à écrire et à publier son second ouvrage, *Beethoven, ses critiques et ses glossateurs* (Leipsick, F. A. Brockhaus; Paris, Jules Garelot, 1857, 1 vol. gr. in-8°). Il explique dans sa préface les circonstances qui l'ont impérieusement conduit à s'expliquer sans réserve sur la personne et sur les œuvres du grand artiste. Sous le rapport du style, il y a un remarquable progrès dans ce second ouvrage de M. d'Oulibicheff. Je n'ai pas à faire ici l'analyse du contenu du volume ni l'appréciation des opinions de l'auteur, ayant fait ce travail dans la *Gazette musicale de Paris* (ann. 1857, nos 23, 25, 27, 29 et 30) : je me bornerai à dire que l'auteur et le livre furent attaqués avec violence dans une multitude d'articles de journaux et dans des pamphlets, particulièrement en Russie. M. d'Oulibicheff en fut profondément affligé : je crois même que le chagrin qu'il en eut fut la cause de la maladie qui le mit au tombeau. Peu de mois avant sa mort il m'écrivit, me confiant ses chagrins et m'envoyant un mémoire de vingt pages in-folio dans lequel il avait entrepris de répondre aux critiques acerbes dont il était l'objet. Il désirait que je le fisse publier à Paris; mais je lui conseillai de n'en rien faire, s'il ne voulait prolonger la polémique qui l'affligeait; *car*, lui disais-je, *si solide que soit votre réponse aux critiques injustes dont vous êtes l'objet, on y fera des répliques, et Dieu sait ce qu'elles seront ! Ayez ma philosophie : depuis quarante ans, si j'ai trouvé beaucoup de sympathie dans l'opinion publique, j'ai aussi rencontré des attaques de tout genre dans les bas fonds de la critique; mais j'ai méprisé mes adversaires et ne leur ai pas fait l'honneur de leur répondre*. Malheureusement M. d'Oulibicheff, homme du monde et grand seigneur, n'était pas

préparé à ces choses qui sont inséparables de la vie d'artiste et d'écrivain : il en mourut.

OULTON (WILLIAM-CHARLES), écrivain anglais, né vers 1760, est auteur d'un livre intitulé : *The History of the English theatre in London ; containing an annual register of all the new and revived Tragedies, Comedies, Operas, Farces, Pantomimes, etc., that have been performed ad the Theatre royal in London from the years 1771 to 1795, with occasional notes and anecdotes* (Histoire du théâtre anglais, contenant un catalogue annuel des tragédies, comédies, opéras, farces, pantomimes, etc., nouvellement représentés ou remis en scène aux théâtres royaux de Londres, depuis l'année 1771 jusqu'en 1795, avec des notes et des anecdotes), Londres, Martin and Bain, 1796, 2 vol. in-8°. Il a été fait une deuxième édition de cette histoire, continuée jusqu'en 1817 ; Londres, 1818, 3 vol. in-12.

OUSELEY (Sir WILLIAM GORE), baronnet, orientaliste, né en Angleterre, dans le comté de Monmouth, en 1771, reçut une éducation solide dans sa famille, et se rendit à Paris en 1787, pour y perfectionner sa connaissance de la langue française. Entré au service militaire de sa patrie, il y employa ses heures de loisir à l'étude des langues orientales, et bientôt, entraîné par le charme qu'il y trouvait, il vendit sa commission d'officier, alla étudier aux universités de Leyde et de Dublin, et reçut dans cette dernière le degré de docteur. D'autres dignités littéraires lui furent ensuite conférées par les universités de Rostock, d'Édimbourg et de Goettingue. Après un voyage en Perse, qu'il fit en société de son frère nommé ambassadeur en ce pays, il revint en Angleterre, et y publia le fruit de ses études et de ses recherches sur les antiquités de l'Orient, dans divers ouvrages dont le plus important a pour titre : *The Oriental collections* (Collections orientales) ; Londres, 1797-1799, 3 vol. in-4°. On trouve des renseignements pleins d'intérêt sur la musique et les musiciens de l'Inde dans le premier volume de cet ouvrage. Sir Gore Ouseley est mort à Londres en 1844.

OUSELEY (le Rév. SIR-FRÉDÉRIC-ARTHUR GORE), baronnet, fils du précédent, né le 12 août 1825, a succédé à son père en 1844. Après avoir fait ses études au collège de Christ-Church d'Oxford, il prit dans cette université les degrés de bachelier ès arts en 1846, de maître ès arts en 1849, de bachelier en musique, en 1850, et de docteur en musique, en 1855. Il avait été ordonné diacre en 1849 et reçut l'ordre de la prêtrise en 1855. Cette dernière année est remarquable dans l'existence du révérend sir Gore Ouseley, car il succéda alors à sir Henri R. Bishop dans la place de professeur de musique de l'université d'Oxford, et fut nommé *Præcantor* (premier chantre) de la cathédrale d'Hereford. L'église et le collège de St. Michel et tous les Anges ayant été bâtis et dotés, près de Tenbury, cette église fut consacrée par l'évêque d'Hereford, le 29 septembre 1856, et le collège fut ouvert au mois de mai 1857. A cette église de Saint-Michel est attaché un service journalier de chant choral, exécuté par les membres du collège, sous la direction spéciale de Sir Gore-Ouseley. L'instruction musicale de cet ecclésiastique est une des plus solides et des plus complètes que je connaisse. La nature lui a donné une organisation excellente pour la musique. Dès l'âge de trois ans et quelques mois il s'occupait déjà de cet art avec autant d'assiduité que de passion ; et seul il apprit à jouer du piano, de l'orgue, du violoncelle et de plusieurs autres instruments. A sept ans, il faisait ses premiers essais de composition, et dans sa huitième année, il écrivit la musique de l'opéra de Métastase *l'Isola disabitata*. Pianiste distingué, improvisateur élégant, M. Ouseley possède aussi un talent remarquable d'organiste. J'ai eu l'occasion de l'entendre dans une église de la Cité à Londres, où il joua des préludes, une fugue improvisée avec clavier de pédales, et une belle fugue de J. S. Bach à 3 claviers, et dans cette exécution, qui dura près d'une heure et demie, tout fut irréprochable. La liste de ses compositions renferme : 1° Quatre sonates pour piano et violoncelle écrites dans les années 1839-1841 ; 2° Deux trios pour piano, violon et violoncelle, en *ré* et en *ut* (1840-1841) ; 3° Quatuor pour piano, violon, alto et violoncelle, en *mi* bémol (1842) ; 4° Cinq sonates pour piano seul, dont les quatre dernières, en *mi* mineur, *ut* mineur, *mi* bémol et *ré* mineur ont été composées en 1840, 5° Sextuor pour 2 violons, 2 altos, violoncelle et contrebasse (1841) ; 6° Environ 40 mélodies sur des paroles italiennes, écrites de 1832 à 1845 ; 7° Nocturnes ou romances sans paroles pour piano seul, au nombre de douze (1839-1858) ; 8° Trois préludes et fugues pour piano ou orgue sans pédales, en *mi* majeur, *ut* mineur et *mi* bémol (1845 1846) ; 9° Six grands préludes pour l'orgue avec pédales obligées (1860) ; 10° Ode pour soprano solo, chœur à 5 voix et orchestre, composée à l'occasion de la paix après la guerre de Crimée, pour l'université d'Oxford, mais non exécutée : 11°Grande cantate religieuse, sur les paroles du 10me chapitre de Jérémie : *The Lord is the true God*, pour voix de baryton, chœur à 5 voix, et grand orchestre, composée pour le degré de ba-

chelier en musique en 1849 et 1850 ; 12° Quatre services complets pour les cathédrales, à 8 voix, en *la* mineur, *ré* majeur, *fa* majeur et *ut* majeur (1848-1856); 13° Six antiennes (1854-1860); 14° Dix Glees sur des paroles anglaises (1844-1846); 15° Chansons anglaises pour différentes voix (1842-1859). 16° *The Martyrdom of St Polycarp* (Le Martyre de S. Polycarpe), oratorio en un acte, gravé en grande partition, à Londres, chez Alfred Novello, gr. in-fol.; bel ouvrage dont le style est large et pur, dont les mélodies sont simples et naturelles, les chœurs puissants, énergiques, bien rhythmés et bien écrits dans la grande manière de Bach et de Hændel, enfin, dont l'instrumentation est riche sans excès de son emploi. Cette composition ferait honneur aux meilleurs artistes.

OUTREIN (JEAN D'), prédicateur de l'Église réformée, à Amsterdam, naquit à Middelbourg en 1663, et mourut en 1722. On a de lui : *Disputationes XV de clangore evangelii sive de clangoribus sacris*, dans lesquelles il traite de la musique des Hébreux, et particulièrement de l'instrument appelé *magrepha*. Ugolini a inséré ce traité dans son *Thesaurus antiq. sacr.*, t. 32.

OUTREPONT (CHARLES-THOMAS-FRANÇOIS D'), né à Bruxelles, le 26 juin 1777, se fixa à Paris vers 1804, et y est mort le 4 avril 1840. Parmi beaucoup de travaux littéraires de différents genres qu'il y a publiés, on remarque le livre qui a pour titre *Dialogues des morts, suivis d'une lettre de J.-J. Rousseau, écrite des Champs Élysées à M. Castil-Blaze*, Paris, F. Didot, 1825, in-8°. Dans la lettre supposée, M. d'Outrepont reproche à Castil-Blaze d'avoir emprunté textuellement, pour son *Dictionnaire de musique moderne*, 342 articles à celui de Jean-Jacques Rousseau. Bien qu'on ne puisse nier que l'accusation ait quelque fondement, il est certain que d'Outrepont montre beaucoup de partialité et de préventions dans sa critique.

OUTREPONT (THÉODORE-GUSTAVE D'), frère du précédent, capitaine de cavalerie, naquit à Bruxelles en 1779, et mourut à Paris, du choléra, le 7 avril 1832. Il cultivait le violon avec quelque succès et a publié à Paris plusieurs morceaux pour cet instrument.

OUVRARD (RENÉ), né à Chinon, en Touraine, le 16 juin 1624, apprit la musique dès son enfance et n'interrompit pas l'étude de cet art pendant qu'il se préparait à embrasser l'état ecclésiastique. Après avoir été ordonné prêtre, il obtint la maîtrise du chœur de la cathédrale de Bordeaux, puis celle de Narbonne. C'est de cette dernière ville qu'il fut appelé à Paris, pour y remplir les fonctions de maître de musique de la Sainte-Chapelle, place qu'il occupa pendant dix ans. Il fut ensuite pourvu d'un canonicat de Saint-Gratien de Tours, et mourut en cette ville, le 19 juillet 1694. Ouvrard avait l'esprit orné de connaissances assez étendues dans l'histoire et les antiquités ecclésiastiques ; il composait des vers latins, et cultivait les mathématiques et l'astronomie. Outre quelques ouvrages de controverse et de théologie, on a de lui : 1° *Secret pour composer en musique par un art nouveau*, Paris, 1660. — 2° *Lettres sur l'architecture harmonique ou application de la doctrine des proportions de la musique à l'architecture*, ibid., 1679, Paris, Rouland, in-4°. — 3° *Histoire de la musique chez les Hébreux, les Grecs et les Romains*, non publiée. Le manuscrit se trouve à la bibliothèque de la ville de Tours (1). Le privilége pour la publication de cet ouvrage avait été délivré à Ouvrard le 4 mars 1677, d'où l'on peut conclure qu'il avait résolu de le faire bientôt imprimer ; on ne peut donc expliquer le motif qui l'a décidé ensuite à garder en manuscrit cette histoire de la musique, puisqu'il vécut encore dix-sept ans après cette date, et qu'il ne décéda que le 19 juillet 1694. Après sa mort, le manuscrit fut déposé avec plusieurs autres ouvrages du même auteur dans les archives de l'église métropolitaine, d'où il est passé dans la bibliothèque de la ville. L'ouvrage est divisé en trois parties : la première est intitulée *Prénotions harmoniques*. Elle renferme l'explication de tous les termes employés dans la musique, en grec, en latin et en français ; puis vient l'exposé des connaissances qui se rattachent à la théorie de la musique, telles que l'arithmétique, l'acoustique, la philosophie ; enfin l'examen de plusieurs questions relatives à la musique des Grecs et des Romains, un traité de leurs instruments, de leur poésie et de leurs danses. Sous le titre de *Bibliothèque harmonique*, la seconde partie contient une liste de tous les auteurs qui ont écrit sur la musique, rangés par ordre chronologique, avec des renseignements sur leurs ouvrages, etc. La troisième partie renferme les éléments de la musique et de la composition. On voit que le plan de cet ouvrage avait été assez mal conçu. — 4° *Dissertation* sur le traité de Vossius, *De poematum cantu et viribus rhythmi*, manuscrit qu'il avait communiqué à l'abbé Nicaise pour avoir son avis ; enfin, quelques lettres sur la musique, à l'abbé Nicaise,

(1) Bibliotheca ecclesiæ Turonensis seu catalogus librorum Mss. qui in eadem bibl. asservantur, auct. G. Jouan et Vict. d'Avanne, Tours, 1706, in-8°, réimprimé dans la *Bibliotheca Bibliothecarum* de Montfaucon.

qui avait conçu le projet de les faire imprimer avec son *Discours sur la musique des anciens*.

OVERBECK (JEAN-DANIEL), recteur du gymnase de Lubeck, naquit à Rethem, près de Lubeck, en 1715. On trouve dans les *Essais critiques et historiques* de Marpurg (t. I, p. 312-317) un morceau de ce savant, intitulé : *Antwort auf das Sendschreiben eines Freundes an den andern, uber die Ausdrucke des Herrn Batteux, von der Musik* (Réponse à la lettre d'un ami à un autre, sur les expressions de M. Batteux concernant la musique).

OVERBECK (CHRÉTIEN-ADOLPHE), né à Lubeck vers 1750, fut fait docteur en droit en 1788, et obtint en 1793 le titre de syndic du chapitre épiscopal de Lubeck. Il est mort dans cette ville, le 9 mai 1821. Il cultivait la musique, et a publié des cantiques et des chansons avec mélodies et accompagnement de clavecin, sous ce titre : *Lieder und Gesänge mit Klavier Melodien*, Hambourg, 1781, in-4°.

OVEREND (MARMADUKE), écrivain anglais et professeur de musique, né dans le pays de Galles, vers le milieu du dix-huitième siècle, fut organiste à Isleworth, dans le comté de Middlesex, et y vivait encore en 1797. Il a publié le programme d'un cours sur la science de la musique, sous ce titre : *A brief account of, and introduction to eight lectures on the science of Music*, Londres, 1781, in-4° de 2 feuilles. Il rédigea ensuite les leçons qu'il avait faites dans ce cours et les publia dans un écrit intitulé : *Lectures on the science of Music*; Londres, 1783, in-4°. On connait aussi de ce musicien : *Twelve sonatas for two violins and a violoncello* (12 sonates pour 2 violons et violoncelle), Londres, 1779.

OZANAM (JACQUES), mathématicien, naquit en 1640, à Bouligneux, dans la principauté de Dombes, d'une famille d'origine juive, et mourut à Paris, le 3 avril 1717. Au nombre de ses ouvrages, on compte un *Dictionnaire mathématique* (Paris, 1691, in-4°), dans lequel on trouve un *Traité de musique* (p. 640) qui forme 16 pages. On a aussi de lui : *Récréations mathématiques et physiques, qui contiennent plusieurs problèmes d'arithmétique, de géométrie et de musique*, etc., Paris, 1724, 3 vol in-8°, et 1735, 4 vol. in-8°.

OZI (ÉTIENNE), premier basson de la chapelle du roi, avant la révolution, ensuite de la chapelle impériale, de l'orchestre de l'Opéra, et professeur de cet instrument au Conservatoire de musique, naquit à Nîmes le 9 décembre 1754. Venu à Paris en 1777, il débuta au concert spirituel deux ans après, et s'y fit remarquer par une belle qualité de son et une exécution nette et précise. On peut le considérer comme le premier artiste qui ait perfectionné cet instrument en France, et comme le chef d'une école d'où sont sortis Delcambre, Gebauer, etc., lesquels ont formé à leur tour d'excellents élèves. Le temps où Ozi fit le plus admirer son talent fut celui des concerts du théâtre Feydeau (1796). Il a beaucoup composé pour son instrument, car on compte parmi ses compositions : 1° 7 concertos pour basson, avec accompagnement d'orchestre, publiés à Paris depuis 1780 jusqu'en 1801. — 2° Trois symphonies concertantes pour clarinette et basson, œuvres 5, 7 et 10, Paris, 1795 et 1797. — 3° 24 duos pour 2 bassons; ibid. jusqu'en 1798. — 4° Petits airs connus variés pour 2 bassons, ou 2 violoncelles, 1er et 2e livres, ibid.; 1793 et 1794. — 5° Six duos pour deux bassons, ou 2 violoncelles, ibid., 1800. En 1787, il publia un livre élémentaire intitulé : *Méthode de basson aussi nécessaire pour les maîtres que pour les élèves, avec des airs et des duos*. Plus tard il refondit cet ouvrage pour l'étude des classes au Conservatoire, et le publia, en 1800, sous le titre de *Méthode nouvelle et raisonnée pour le basson*. Il en a été fait plusieurs éditions à Paris. Vers 1798, Ozi forma une association pour l'établissement d'un magasin de musique, attaché au Conservatoire; il dirigea cet établissement jusqu'à sa mort, arrivée le 5 octobre 1813.

P

PABST (....), directeur de musique à Kœnigsberg, né dans cette ville vers 1818, s'est fait connaître comme compositeur dramatique, par l'opéra en trois actes intitulé : *Der Kastellan von Krakau* (le Châtelain de Cracovie), qui fut représenté à Kœnigsberg, en 1846. En 1848, il donna au théâtre de la même ville *Unser Johann* (Notre Jean). M. Bernsdorf ne mentionne pas cet artiste dans son nouveau Lexique général de musique.

PACCHIEROTTI (GASPARD), chanteur célèbre de la seconde moitié du dix-huitième siècle, naquit à Fabriano, dans la Marche d'Ancône, en 1744, et entra comme enfant de chœur à la cathédrale de Forli. C'est à tort que Tipaldo (*Biogr. degli Italiani illustri*, t. IX) a dit que ce grand chanteur fut enfant de chœur de la chapelle de Saint-Marc de Venise et que Bertoni fut son maître dans l'art du chant. M. Caffi n'a pas fait cette faute dans son histoire de cette chapelle. Bertoni fut simplement organiste de Saint-Marc depuis 1752 jusqu'à la fin de 1784, et ne devint maître de cette chapelle que le 21 janvier 1785. Enfin, il n'y avait pas d'enfants de chœur à la chapelle de Saint-Marc pour la partie de soprano, mais des sopranistes castrats, dont la plupart étaient prêtres. La beauté extraordinaire de sa voix le fit remarquer par un sopraniste de cette chapelle, qui obtint de ses parents l'autorisation de le soumettre à la castration. Le succès de l'opération décida le vieux sopraniste à donner des leçons de chant à Pacchierotti, dont les progrès dans cet art furent si rapides, qu'à l'âge de seize ans il put commencer à se faire entendre avec succès sur plusieurs théâtres d'Italie, dans des rôles de femme. Cependant son organe n'avait pas encore acquis toute sa puissance. Ce fut surtout vers 1770 que sa réputation s'étendit, et que son talent d'expression acquit une perfection inimitable. Il chanta dans cette année à Palerme, avec la fameuse Catherine Gabrielli et y produisit une vive impression. En 1772, il brillait à Naples; puis il alla à Bologne, en 1773, retourna à Naples, en 1774, chanta à Parme et à Milan, en 1775, à Florence et à Forli, en 1776, et à Venise, en 1777. Après la saison de Venise, il alla chanter pendant le carnaval à Milan, et l'année suivante il fut rappelé dans cette ville pour l'ouverture du nouveau théâtre de *la Scala*. Précédemment il s'était fait admirer à Gênes; en 1778, il brilla à Lucques et à Turin, et vers la fin de la même année, il se rendit à Londres où il resta jusqu'en 1785. Peu de chanteurs ont été accueillis dans cette ville avec autant d'enthousiasme que Pacchierotti; il y gagna des sommes énormes. De retour en Italie vers la fin de 1785, il alla à Venise, où il retrouva le compositeur Bertoni, son ami, qui écrivit pour lui plusieurs ouvrages. Il y resta presque constamment jusqu'en 1790, puis retourna à Londres, où, malgré son âge avancé, il sut encore se faire admirer comme virtuose et comme professeur, jusqu'en 1800. L'année suivante, il se fixa à Padoue, et y vécut honorablement avec les richesses qu'il avait amassées, dépensant chaque année des sommes considérables en aumônes. Son plaisir le plus vif consistait, dans ses dernières années, à faire exécuter chez lui les psaumes de Marcello, dont il possédait bien la tradition. Grand musicien, il lisait à première vue toute espèce de musique et accompagnait bien au piano. Il mourut à Padoue, le 29 octobre 1821, à l'âge de soixante-dix-sept ans. Pacchierotti était laid de visage et, contre l'ordinaire des castrats, d'une taille élevée et fort maigre; mais la beauté de son organe, sa mise de voix merveilleuse, et le charme irrésistible de l'expression de son chant, faisaient bientôt oublier à la scène ses désavantages extérieurs. Burney dit que les airs *Misero pargoletto*, du *Demofoonte* de Monza, *Non temer*, de Bertoni, dans l'opéra sur le même sujet, *Dolce speme*, du *Rinaldo* de Sacchini, et *Ti seguirà fedele*, de *l'Olimpiade*, de Paisiello, étaient ceux où il déployait le talent le plus remarquable.

PACCHIONI (ANTOINE-MARIE), compositeur, né à Modène, le 5 juillet 1654, apprit

l'art du chant sous la direction de D. Murzio Erculeo d'Otricoli, musicien de la chapelle ducale de Modène, puis eut pour maitre de contrepoint Jean-Marie Bononcini. L'étude des compositions de Palestrina le rendit un des musiciens les plus habiles de son temps. Pacchioni était prêtre et fut *mansionnaire* de la cathédrale de Modène. En 1078, le chapitre avait l'intention de lui donner la place de maitre de chapelle, devenue vacante par la mort de Jean-Marie Bononcini; mais, à la demande du duc François II, cet emploi fut donné à Joseph Colombi. Pacchioni l'obtint après la mort de celui-ci. Le duc de Modène l'avait choisi, en 1722, pour son maitre de chapelle. Pacchioni mourut le 15 juillet 1738, à l'âge de quatre-vingt-quatre ans. En 1733, il avait été pris pour arbitre par le P. Martini, dans une contestation qui s'était élevée entre ce maître, jeune encore, et Thomas Redi, de Sienne, maitre de chapelle de l'église de Lorette, au sujet de la résolution d'un canon de Jean Animuccia (*voyez* les mémoires de Pierluigi de Palestrina, par l'abbé Baini, t. I, n° 105, p. 120). Pacchioni a laissé en manuscrit beaucoup de musique d'église, qui se trouve à la cathédrale de Modène. Il a publié à Venise, en 1687, des motets à quatre voix. En 1682, il a fait exécuter à Modène un oratorio intitulé *La gran Matilda*. Déjà il avait écrit, en 1678, un autre oratorio qui avait pour titre : *Le Porpore trionfali di S. Ignazio*. On conserve, dans la bibliothèque ducale de Modène, des cantates de cet artiste en manuscrit. La collection de l'abbé Santini, à Rome, renferme trois motets à huit voix de Pacchioni, à savoir, *Sicut erat*, *Domine Deus noster*, et *Laudate Dominum*.

PACCIOLI (Luc), en latin **PATIOLUS** ou **PACIOLUS**, moine franciscain et savant mathématicien, naquit à Borgo-San-Sepolcro, en Toscane, vers le milieu du quinzième siècle. Après avoir enseigné les mathématiques à Naples, à Milan (depuis 1496 jusqu'en 1499), puis à Florence et à Rome, il alla se fixer à Venise et y expliqua Euclide. Il se trouvait encore en cette ville en 1509. Au nombre de ses ouvrages, qui sont estimés, on en remarque un, devenu fort rare, qui a pour titre : *De divina proportione, opera a tutti gl'ingegni perspicacci e curiosi necessaria ove ciascun studioso di philosophia, perspectiva, pictura, sculptura, architectura, musica, et altre mathematice, suavissima, sottile et admirabile doctrina conseguira*, etc. (1)

(1) L'orthographe de ce titre, comme celle de tout le

Venetiis impressum per probum virum Paganinum de Paganinis de Brescia, 1509, in-fol.

PACE (RICHARD), né dans le diocèse de Winchester, en 1482, fit ses études à l'université d'Oxford, puis à celle de Padoue, et fut successivement chanoine d'York, archidiacre de Dorset, doyen d'Exeter, et enfin doyen de Saint-Paul de Londres. Il mourut à Steppey, dans le voisinage de Londres, en 1532. On a de lui en manuscrit un livre intitulé : *De restitutione musices*, que Bale indique (*in Catal. SS. Brit.* cent. 8, p. 655).

PACE (VINCENT), né à Assise, dans la seconde moitié du seizième siècle, fut maitre de chapelle de l'église cathédrale de Rieti. On le compte parmi les premiers compositeurs qui ont écrit de la musique d'église pour une et deux voix avec accompagnement de basse continue pour l'orgue. L'ouvrage par lequel il s'est fait connaitre en ce genre de musique a pour titre : *Sacrorum concentuum liber primus qui singulis, duabus, tribus, quatuor vocibus concinuntur, auctore Vincentio Pacio Assisiensi in cath. Eccl. Reatina musicæ præfectus, unâ cum basso ad organum*; Romæ, 1617.

PACE (PIERRE), organiste de la *Santa Casa* de Lorette, vécut dans la première moitié du dix-septième siècle. Il est vraisemblable qu'il était parent du précédent et qu'il naquit à Assise. Les ouvrages connus de sa composition sont: 1° *Il primo libro de' Mottetti a una, due, tre et quattro voci, con un Magnificat a due voci, et co'l basso per l'organo*; in Venetia, app. Giac. Vincenti, 1613, in-4°. 2° *Madrigali a quattro e a cinque voci, parte con sinfonia se piace, et parte sensa; avertendo però che quelli delle Sinfonie non si possano cantare sensa sonarli, ma gli altri si. Opera decima quinta*; in Venetia, appresso Giac. Vincenti, 1617, in-4°. Dans l'épître dédicatoire au cardinal Montalto, datée de Lorette, le 24 janvier 1617, Pace dit qu'il a appris la musique dès sa plus tendre enfance, et qu'il a été organiste en plusieurs endroits avant de l'être à Lorette. 3° *Motetti a 4, 5 et 6 voci co'l Dixit et Magnificat*, op. 18, *ibid.*, 1619, in-4°. 4° *Il sesto libro de' Mottetti a una, due, tre et quattro voci, co'l Dixit, Laudate pueri et Magnificat a due et tre voci*, op. 16, *ibid.*, 1618, in-4°.

PACELLI (ASPRILIO), né à Varciano, au diocèse de Narni, en 1570, fut d'abord maitre

livre, est plus latine que celle des bons écrivains italiens du quatorzième siècle.

de chapelle du collége allemand à Rome, et, le 2 mars 1602, obtint le même titre à la basilique du Vatican ; mais après dix mois passés dans cette position, il accepta la place de maître de chapelle de Sigismond III, roi de Pologne et de Suède. Il mourut à Varsovie le 4 mai 1623, à l'âge de cinquante-trois ans. Un monument surmonté de son buste lui fut élevé dans la cathédrale de Varsovie; on y lit cette inscription :

D. O. M.
ET MEMORIÆ EXCELLENTIS VIRI
ASPRILLI PACELLI
ITALI DE OPPIDO VARCIANO DIOCÆSIS NARNIENSIS,
QUI PROFESSIONE MUSICUS, ERUDITIONE, INGENIO,
INVENTIONUM DELECTABILI VARIETATE OMNES
EJUS ARTIS COETANEOS SUPERAVIT,
ANTIQUIORES ÆQUAVIT, ET SERENISS.
ET VICTORIS. PRINCIPIS
D. D. SIGISMUNDI III. POLONIÆ ET SUECIÆ REGIS
CAPELLAM MUSICAM TOTO CHRISTIANO
ORBE CELEBERRIMAM
ULTRA XX ANNOS MIRA SOLERTIA REXIT.
EADEM S. M. R. OB FIDELISSIMA OBSEQUIA HOC
BENEVOLENTIÆ MONUMENTUM PONI JUSSIT.
DECESSIT DIE IV MAII ANNO DOMINI
MDCXXIII ÆTATIS SUÆ LIII.

On connaît de ce maître les ouvrages suivants : 1° *Cantiones sacræ* 5, 6, 8, 10-20 vocum, Francfort, 1604, in-4°. 2° *Psalmi et motetti octo vocum*, ibid., 1607, in-4°. 3° *Cantiones sacræ* 5, 6, 7-20 vocibus concinnatæ, ibid., 1608, in-4°. 4° *Psalmi, motetti et Magnificat quatuor vocibus*, ibid., 1608, in-4°. 5° *Madrigali a quattro voci*, lib. 1, ibid. 6° *Madrigali a cinque voci*, lib. 2, ibid., in-4°. Quelques morceaux de Pacelli ont été insérés dans le recueil de divers auteurs publié par Fabio Costantini (Rome, 1614); entre autres un beau motet à huit voix sur les paroles : *Factum est silentium*.

PACELLI (ANTOINE), prêtre et compositeur vénitien, fut chanteur sopraniste à la chapelle ducale de Saint-Marc; il a fait représenter à Venise, en 1698, un opéra de sa composition intitulé *Il finto Esau*. On connaît aussi sous son nom la cantate théâtrale *Amor furente*, qui fut écrite en 1723, à Mestre, pour le théâtre particulier de la belle villa du doge Erizzo. Pacelli vivait encore en 1740, car il concourut, cette année, contre Saratelli, pour la place de vice-maître de la chapelle de Saint-Marc, qui fut donnée à son compétiteur.

PACHALY (TRAUGOTT-EMMANUEL), organiste distingué, né le 5 janvier 1707, à Linderode, dans la Lusace Inférieure, fit ses premières études littéraires et musicales chez son père, alors *cantor* et instituteur dans cette commune. Plus tard, il fréquenta l'école normale de Bunzlau, pour se préparer à la carrière de l'enseignement. Après qu'il eut achevé ses cours dans cette institution, il fut envoyé, aux frais du gouvernement, à Schmiedeberg, pour y perfectionner son talent sur l'orgue sous la direction de Benjamin Klein, *cantor* et organiste renommé dans le pays. Ses études musicales terminées, Pachaly retourna à Bunzlau, où il était appelé pour y occuper la place de professeur adjoint à l'école normale; mais il n'y resta que peu de temps, parce qu'il fut nommé instituteur et organiste à Gruna, près de Gœrlitz. Cette dernière position n'offrant pas à l'artiste des ressources suffisantes pour donner à son talent l'essor pour lequel il sentait qu'il était né, il l'abandonna, en 1820, et accepta la place d'instituteur et d'organiste à Schmiedeberg, devenue vacante par la mort de Klein, son ancien professeur. Là, un plus vaste champ se présenta à son activité, soit par les ressources chorales qu'il trouvait dans l'église primaire-évangélique, soit par le bel orgue construit par Engel, de Breslau. Pachaly occupait encore cette position en 1848. La *Nouvelle Gazette musicale de Leipsick*, l'*Eutonia*, la *Cæcilia* et l'*Iris*, ont accordé beaucoup d'éloges au talent d'exécution ainsi qu'aux compositions de cet artiste. Les ouvrages publiés à Breslau et à Leipsick par Pachaly sont ceux-ci : 1° Douze préludes pour l'orgue, première suite. 2° Douze *idem*, deuxième cahier. 3° Variations pour l'orgue sur le choral *Auf meinen lieben Gott*. 4° Vingt-cinq chorals pour quatre voix d'hommes. 5° Cantate funèbre à quatre voix avec orgue obligé. 6° Hymne à quatre voix avec orchestre et orgue. 7° Cantate pour la Pentecôte, avec orchestre. 8° Cantate pascale, *idem*. 9° Cantate de Noël, *idem*. 10° Cantate de fête, *idem*, dédiée au roi de Prusse, Frédéric-Guillaume IV. Pachaly a fourni aussi des compositions au *Museum d'orgue*, de Geissler, à l'*École pratique d'orgue*, du même, à la collection d'exercices pour les organistes, et à l'*Organiste pratique*, de Herzog. Je ne connais de cet artiste qu'une fugue, insérée par Kœrner, d'Erfurt, dans la troisième partie de son recueil intitulé : *Postludien-Buch für Organisten*, etc.; elle est bien écrite et d'une bonne harmonie.

PACHELBEL (JEAN), organiste célèbre, naquit à Nuremberg, le 1er septembre 1653. Pendant qu'il était occupé de ses premières

études littéraires, il apprit à jouer de plusieurs instruments, particulièrement du clavecin chez Henri Schwemmer. Ayant été envoyé au Gymnase de Ratisbonne, il profita de son séjour dans cette ville pour commencer l'étude du contrepoint sous la direction de Preuz. Après avoir achevé ses humanités, il fréquenta l'Université d'Altdorf; mais à défaut de moyens d'existence, il fut obligé de retourner à Ratisbonne. Il ne fit qu'un court séjour dans cette ville, et bientôt il se rendit à Vienne, où il obtint la place d'organiste adjoint de l'église Saint-Étienne. Le premier organiste était alors Jacques de Kerl; ce grand artiste devint le modèle de Pachelbel, et lui fit faire de grands progrès dans la composition. En 1675, la place d'organiste de la cour d'Eisenach fut offerte à Pachelbel avec des avantages si considérables, qu'il se hâta de l'accepter. En 1678, il fut appelé à Erfurt comme organiste de l'église des Dominicains, dont il remplit les fonctions pendant douze ans; puis il alla à Stuttgard, en 1690; mais à peine y fut-il établi, que l'invasion du duché de Wurtemberg par l'armée française l'obligea de fuir avec sa femme et ses enfants. Heureusement il trouva un refuge à la cour de Gotha. La mort de Georges-Gaspard Wecker, organiste de Saint-Sébald, à Nuremberg, fit rappeler Pachelbel dans sa ville natale, pour lui succéder, en 1695. Il y passa le reste de ses jours, et mourut le 3 mars 1706, à l'âge de cinquante-trois ans. Cet artiste est considéré avec raison comme un des meilleurs organistes de l'ancienne école allemande, et comme un compositeur distingué de musique d'église; il continua l'excellente école d'orgue et de clavecin de Kerl et de Froberger. La manière des organistes italiens et français, introduite en Allemagne par ce dernier, paraît surtout l'avoir séduit, car c'est dans ce style que sont écrites la plupart des pièces de Pachelbel. Cet excellent organiste a publié : 1° *Musikalisches Sterbens Gedanken, aus vier variirten Choralen bestehend* (Pensées musicales funèbres, qui consistent en quatre chorals variés); Erfurt, 1683. Cet ouvrage fut composé à l'occasion de la peste qui désolait alors l'Allemagne. 2° *Musikalisches Ergœtzung, aus 6 verstimmeten Partien von 2 Violinen und General-Bass.* (Amusement musical, composé de six partien (petites sonates) pour deux violons et basse continue, accordés de différentes manières); Nuremberg, 1691. 3° Huit préludes pour des chorals; *ibid.*, 1693. 4° *Hexachordon Apollinis*, contenant six airs avec six variations pour chacun; Nuremberg, 1699, in-4° obl. de quarante-quatre pages. Pachelbel a laissé aussi en manuscrit des morceaux de musique d'église et de pièces de clavecin. Je possède de lui de beaux préludes inédits, et des chaconnes d'un style excellent pour le clavecin. L'éditeur Korner, d'Erfurt, a publié beaucoup de pièces d'orgue de Pachelbel, en cahiers, ou dans des recueils de divers auteurs, sans date (1840-1855).

PACHELBEL (GUILLAUME-JÉROME), fils du précédent, naquit à Erfurt en 1685. Élève de son père, il apprit de lui à jouer de l'orgue, du clavecin, et les règles du contrepoint. Devenu habile artiste, il fut nommé organiste à Wehrd, près de Nuremberg. En 1700, on lui confia l'orgue de l'église de Saint-Jacques dans cette ville. L'époque de sa mort n'est pas connue. On a imprimé de sa composition : 1° *Musikalisches Vergnügen, bestehend in einem Præludio, Fuga und Fantasia sowohl auf die Orgel*, etc. (Amusement musical, consistant en un prélude, une fugue et une fantaisie pour l'orgue ou le clavecin, etc.); Nuremberg, 1725, in-4°. 2° Fugue en *fa* pour le clavecin; *ibid.*

PACHER (JOSEPH-ADALBERT), pianiste à Vienne et compositeur de musique de salon, né le 28 mars 1816, à Dauhrowitz, en Moravie, se rendit à Vienne vers l'âge de seize ans, et y étudia le piano sous la direction de Halm (*voyez ce nom*). Il s'est fixé dans cette ville, où il se livre à l'enseignement de son instrument. Il a publié jusqu'à ce jour (1860) environ soixante œuvres d'études de salon, caprices, rondos et variations.

PACHMAYER (PIERRE-CHRÉTIEN), né en 1742, à Dietfurt, en Bavière, fit ses études chez les Franciscains de ce lieu, et entra dans leur ordre, à l'âge de vingt ans. Il se distingua par son talent sur l'orgue, et par son habileté dans la composition de la musique d'église. Il a laissé en manuscrit, dans son couvent, des messes, offertoires, litanies, et des oratorios dont les mélodies faciles ont été remarquées dans la seconde moitié du dix-huitième siècle. On ignore l'époque de la mort du P. Pachmayer.

PACHYMÈRE (GEORGES), un des meilleurs auteurs de l'histoire byzantine, naquit en 1242, à Nicée, où sa famille s'était retirée après la prise de Constantinople par les Latins. Quoiqu'il eût perdu la plus grande partie de ses biens, son père ne négligea rien pour son éducation : il lui donna des maîtres habiles, qui lui firent faire de rapides progrès

dans les lettres. Après que Constantinople eut été reconquise (en 1261) par Michel Paléologue, Pachymère retourna dans cette ville, y continua ses études, et entra dans l'état ecclésiastique. Ayant obtenu la confiance de l'empereur, il eut un emploi à la cour, et fut chargé de plusieurs négociations. Quoiqu'on n'ait pas la date précise de la mort de Pachymère, il y a lieu de croire qu'il ne vécut pas au delà de 1310, car son histoire contemporaine de l'empire grec ne s'étend que jusqu'à la vingt-sixième année du règne d'Andronic. Ce n'est pas ici le lieu d'examiner l'histoire des règnes de Michel Paléologue et de son fils, par Pachymère, ni les autres œuvres littéraires de cet écrivain; je ne lui ai consacré cet article que pour un traité de musique dont il est auteur, et que Léon Allatius n'a pas mentionné dans sa dissertation *De Georgiis*. L'érudit M. Weiss n'en a point eu connaissance, et il s'est trompé, lorsque après avoir indiqué les diverses productions littéraires de Pachymère (*Biog. univ.*, t. XXXII, p. 334), il dit que ses autres ouvrages ne sont pas parvenus jusqu'à nous. Un beau manuscrit du seizième siècle et de la main d'Ange Vergèce, nous a conservé le traité de musique dont il s'agit : ce manuscrit est à la Bibliothèque Impériale de Paris (n° 2530, in-4°). L'ouvrage est entièrement spéculatif; il a pour titre : Περὶ Ἁρμονικῆς ἤ τε οὖν μουσικῆς (de l'Harmonique ou de la musique), est divisé par chapitres (au nombre de cinquante-deux), et commence par ces mots : Δευτέραν ἔχει τάξιν μετὰ τὴν ἀριθμητικὴν ἡ μουσικὴ, ἥν καὶ ἁρμονικὴν λέγομεν (la Musique, que nous appelons aussi l'*harmonique*, vient immédiatement après l'arithmétique). Le cinquième chapitre de cet ouvrage, concernant les genres, se trouve en grande partie dans la septième section des *Harmoniques* de Manuel Bryenne (page 387, apud Op. *Wallis*, tome III); mais Manuel Bryenne vécut postérieurement à Pachymère. Le traité des quatre sciences mathématiques, attribué par quelques manuscrits à Pachymère, est de Michel Psellus (*voyez* ce nom). Depuis que j'ai signalé l'existence de l'ouvrage de Pachymère contenu dans le manuscrit 2536 (première édition de la *Biographie des musiciens*), M. Vincent, de l'Institut, a publié, dans le XVI° volume des *Notices et extraits des manuscrits de la Bibliothèque du roi*, le texte de ce traité, d'après le même manuscrit collationné avec d'autres, précédé d'une introduction, et accompagné d'arguments des chapitres et de notes.

PACI (Antoine), prêtre et musicien, naquit à Florence dans la première moitié du seizième siècle; il fut chevalier de l'ordre de Saint-Étienne. On a imprimé de sa composition : *Madrigali a sei voci*; Venise, 1589. M. Casamorata (*voyez* ce nom) croit que j'ai commis une erreur (1) en disant que ces madrigaux sont à six voix, et il accorde plus de confiance à Poccianti (*Catalogo degli uomini illustri fiorentini*) qui attribue à Paci un livre de *sei Madrigali a più voci*; mais c'est là évidemment qu'est l'erreur, car jamais on n'a publié un recueil de *six madrigaux*, qui n'aurait formé que cinq ou six feuillets. Les livres de madrigaux des musiciens du seizième siècle sont ordinairement composés de vingt à vingt-cinq morceaux contenus dans autant de pages. En le copiant, Poccianti a mal lu le titre de l'ouvrage dont il s'agit.

PACICHELLI (Jean-Baptiste), littérateur, né à Pistoie, vers 1640, acheva ses études à Rome, et embrassa l'état ecclésiastique. Ayant été nommé auditeur du légat apostolique, en Allemagne, il profita de cette circonstance pour voyager dans cette contrée. De retour à Rome, il obtint un bénéfice à Naples, et mourut en 1702. Outre divers ouvrages de littérature et de philologie, on a de lui : *De Tintinnabulo Nolano Lucubratio*; Naples, 1693, in-12. C'est un traité du carillon, qu'on dit avoir été inventé à Nola, dans le royaume de Naples.

PACINI (André), sopraniste italien, eut beaucoup de réputation au commencement du dix-huitième siècle. Il brillait à Venise, en 1725.

PACINI (Louis), bon chanteur bouffe, naquit à Pupilio (Toscane), le 25 mars 1707, et non à Rome, comme il a été dit dans la première édition de cette Biographie; mais ce fut dans cette ville qu'il fit ses études musicales. Il y avait été envoyé par son protecteur, le duc de Sermoneta. *Masi*, maître de chapelle de l'église Saint-Pierre, fut son premier maître de chant. Pacini se rendit ensuite à Naples, où il entra au conservatoire de *la Pietà de' Turchini*. Tritto y fut son professeur d'harmonie et d'accompagnement. Après avoir débuté avec succès sur les théâtres d'Italie, il obtint un engagement pour le théâtre de Barcelone et y resta trois années. De retour en Italie, en 1801, il chanta d'abord à Milan, puis à Livourne. Sa voix, qui, d'abord, fut un ténor, devint progressivement plus grave, et

(1) *Gazetta musicale di Milano*, 1847, n° 47.

finit par se changer en basse. Il prit alors les rôles bouffes, où il n'était pas médiocrement plaisant. Il commença sa carrière théâtrale en 1708, et se retira de la scène en 1820; peu de temps après il mourut, je crois, dans sa ville natale. Pacini était particulièrement aimé à Milan; il y revint souvent et y parut aux divers théâtres, dans les années 1801, 1802, 1804, 1805, 1806, 1813, 1814, 1815, 1816, 1817, 1818 et 1819. Il chanta pour la dernière fois au théâtre de *la Scala*, dans l'automne de 1829. Le duc de Lucques le nomma, en 1830, professeur de chant au Conservatoire de Vareggio. Il est mort dans cette position, le 2 mai 1837. On voit que les auteurs du Lexique universel de musique publié par le docteur Schilling ont été induits en erreur, lorsqu'ils ont dit que ce chanteur était mort à Catane, en Sicile, vers l'année 1808.

PACINI (ANTOINE-FRANÇOIS-GAÉTAN), né à Naples, le 7 juillet 1778, entra au conservatoire de *la Pietà de' Turchini*, où il apprit l'harmonie et le contrepoint, sous la direction de Fenaroli. Sorti de cette école, il se rendit à Paris à l'âge d'environ vingt-quatre ans, et s'y livra à l'enseignement du chant. Il remit alors en musique l'ancien opéra *Isabelle et Gertrude*, et le fit représenter au théâtre Feydeau, en 1805. En 1806, il a donné au même théâtre le petit opéra en un acte intitulé *Point d'adversaire*. Vers le même temps, il s'est lié avec Blangini pour la publication d'un journal de pièces de chant intitulé *Journal des troubadours*. Le succès de ce recueil, où l'on trouvait de jolies romances, décida M. Pacini à se faire éditeur de musique: la maison qu'il a établie pour ce commerce a été longtemps florissante. M. Pacini s'est retiré vers 1840.

PACINI (JEAN), fils du chanteur *Louis Pacini* (voyez ci-dessus), et compositeur dramatique, a été connu longtemps en Italie sous le nom de *Pacini di Roma*; cependant il est né à Syracuse, en 1796, mais il fut envoyé fort jeune à Rome, où son éducation musicale fut commencée. De là il alla à Bologne et y reçut des leçons de chant de Thomas Marchesi et entra dans l'école de Mattei, qui lui enseigna les éléments de l'harmonie et du contrepoint. Sorti de chez ce maître avant d'avoir achevé ses études, il alla à Venise, où il reçut encore quelques leçons du vieux Furlanetto, maître de chapelle de Saint-Marc. Destiné par sa famille à occuper une place dans quelque chapelle, il écrivit d'abord de la musique d'église; mais bientôt entraîné par son goût pour le théâtre, il composa, à l'âge de dix-huit ans, le petit opéra intitulé *Annetta e Lucindo* qui fut représenté à Venise, et que le public accueillit avec faveur, comme l'essai d'un jeune homme doué d'heureuses dispositions. En 1813, Pacini écrivit pour Pise la farce *l'Evacuazione del tesoro*, et dans la même année, il donna à Florence *Rosina*. En 1816, il alla à Lucques pour écrire l'opéra du printemps, mais il y tomba malade et ne put achever sa partition. Quatre opéras furent écrits par lui, dans l'année 1817, pour le théâtre *Re*, de Milan; le premier fut la farce *Il Matrimonio per procura*, représenté à l'ouverture du carnaval, suivie, dans la même saison, de *Dalla beffa il disinganno*; le troisième ouvrage fut *Il carnavale di Milano*, dont une partie de la musique avait été empruntée à l'opéra précédent; enfin au printemps, Pacini donna sa quatrième partition sous le titre : *Piglia il mondo come viene*. De Milan, il se rendit à Venise, où il écrivit *L'Ingenua*, puis il retourna à Milan pour donner, dans le carnaval de 1818, *Adelaide e Comingio* au théâtre Re. Cet opéra, considéré comme une de ses meilleures productions, fut suivi de *Il barone di Dolsheim*, à la Scala, pendant l'automne de la même année. A ces ouvrages succédèrent, dans les villes principales de l'Italie, *L'Ambizione delusa, Gli sponsali de' Silfi, Il Falegnamo di Livonia, Ser Marcantonio, La Gioventù d'Enrico V, L'Eroe Scozzese, La Sacerdotessa d'Irminsul, Atala, Isabella ed Enrico*, et plusieurs autres ouvrages. Dans l'été de 1824, Pacini fit son début à Naples par l'*Alessandro nelle Indie*. Après la représentation de cet opéra, il épousa une jeune Napolitaine qui le retint éloigné de la scène pendant près d'une année. Dans l'été de 1825, il fit représenter, au théâtre Saint-Charles, *Amasilia*. Le 19 novembre suivant, il donna, pour la fête de la reine, *L'Ultimo giorno di Pompeia*, opéra sérieux qui a été joué à Paris quelques années après, et qui est considéré comme un de ses meilleurs ouvrages. Après le succès de cet opéra, Pacini se rendit à Milan pour y écrire *La Gelosia corretta*, puis il se mit en route pour retourner à Naples avec sa femme : mais la grossesse avancée de celle-ci l'obligea à rester à *Viareggio*, près de Lucques, chez la mère de Pacini, où elle donna le jour à une fille. Pendant ce temps, le compositeur avait dû retourner à Naples pour écrire la *Niobe*, destinée à madame Pasta : cet ouvrage fut représenté avec un succès d'abord con-

testé, le 19 novembre 1826; mais plus tard il se releva dans l'opinion publique. Après la représentation de *la Niobe*, Pacini vécut quelque temps dans une maison de campagne qu'il avait louée à Portici, près de Naples. Parvenu à peine à l'âge de trente ans, il avait écrit environ trente opéras, quelques messes, des cantates et de la musique instrumentale : une activité si rare semblait présager pour l'avenir beaucoup d'autres travaux ; mais cette activité commença à se ralentir après *la Niobe*, car, depuis le mois de novembre 1826 jusqu'à l'été de 1828, je ne connais de Pacini que *I Crociati in Tolemaïde*, représenté à Trieste avec succès. De là le compositeur se rendit à Turin pour y mettre en scène *Gli Arabi nelle Gallie*. Cet ouvrage fut joué pour l'ouverture du carnaval, le 25 décembre 1828, et fut considéré comme une des meilleures partitions de l'auteur. *Margherita d'Angiu, Cesare in Egitto* et *Gianni di Calais*, succédèrent à cet ouvrage en 1829 et 1830. Le 12 mars de cette dernière année, parut au théâtre de la Scala la *Giovanna d'Arco*, du même compositeur; cette pièce ne réussit point, quoiqu'elle fût chantée par Rubini, Tamburini et madame Lalande. Les autres ouvrages de Pacini sont :
1° *Il Talismano*, joué à Milan, en 1829.
2° *I Fidanzati*, dans la même ville, en 1830.
2° (bis) *L'Annunzio felice*, cantate, à Naples, dans la même année. 3° *Ivanoe*, à Venise, en 1831. 4° *Il Falegnamo di Livonia*, refait en partie à la foire de Bergame, en 1832. 5° *Il Corsaro*, à Rome, en 1831. 6° *Ferdinando, duca di Valenza*, à Naples, en 1833. 7° *Il Felice Imeneo*, cantate, dans la même ville, 1833. 8° *Gli Elvezi*, à Naples, dans la même année. 9° *Il Barone di Dolsheim*, à Bastia, en 1834. 10° *La Gioventù di Enrico V*, avec de nouveaux morceaux, dans la même ville et dans la même année. 11° *Irene*, à Naples, en 1834. 12° *Maria d'Inghilterra*, à Milan, en 1834. 13° *Carlo di Borgogna*, à Venise, en 1835. 14° *La Sposa fedele*, à Rome, en 1835. 15° *La Schiava di Bagdad*, à Reggio, en 1838. 16° *La Vestale*, à Barcelone, en 1841. Cet ouvrage avait été joué à Plaisance, en 1830. 17° *L'Uomo del mistero*, à Naples, en 1842. 18° *Temistocle*, à Padoue, en 1836. 19° *Saffo*, à Milan, en 1842. 19° (bis) *Il Duca d'Alba*, à Venise, en 1842. 20° *Maria Tudor*, à Palerme, en 1843. 21° *Media*, à Palerme, en 1844. 22° *Buondelmonte*, à Florence, en 1845. 23° *La Fidanzata corsa*, à Florence, en 1844. 24° *Furio Camillo*, à Naples, en 1841. 25° *La Regina di Cipro*, à Turin, en 1846. 26° *La Stella di Napoli*, à Naples, en 1847. Pacini a été nommé directeur du conservatoire de Viareggio par le duc de Lucques, en 1850. On ne peut nier qu'il n'y ait dans sa musique de la facilité, de la mélodie, et de l'entente de la scène; mais, imitateur du style de Rossini, puis de Bellini et de Mercadante, il n'a pas mis le cachet de la création à ses ouvrages. Pacini a composé des quatuors pour instruments à cordes, dont quatre ont été publiés.

PACIOTTI (Pierre-Paul), maître de chapelle du séminaire romain, naquit à Rome vers le milieu du seizième siècle. Il a publié de sa composition : *Missarum lib. I, quatuor ac quinque vocibus concinendarum : nunc denuo in lucem editus*; Romæ, ap. Alex. Gardanum, 1591, in-fol.

PACOLINI (Jean), luthiste, né à Borgotaro, dans le duché de Parme, vécut dans la seconde moitié du seizième siècle et fut attaché au service du duc de Parme. Il a publié des pièces pour trois luths, sous le titre de *Tabulatura tribus Testudinibus*; Milan, Simon Tini, 1587, in fol. Une autre édition de cet ouvrage a été faite à Anvers par Pierre Phalèze et Jean Bellere, en 1591, in-fol.

PACOTAT (....), musicien français qui vécut dans la première moitié du dix-huitième siècle, fut maître de chapelle de l'église Saint-Hilaire de Poitiers. On a de lui une messe à quatre voix sans instruments, intitulée : *Delicta quis intelligit*; Paris, J.-B. Ballard, 1729, grand in-fol. Les quatre parties sont en regard.

PADDON (Jean,) organiste de la chapelle de Québec, à Londres, opposa au système d'enseignement du *Chiroplaste*, imaginé par J.-B. Logier (*voyez ce nom*), un autre système analogue, qu'il mettait en pratique depuis douze ans, disait-il, et qu'il appelait *Cheiroschema*. Paddon produisit sa réclamation contre Logier, dans une brochure intitulée : *To the Musical World. System of musical education, originally devised, and for twelve years persevered in* (Au monde musical. Système d'éducation musicale, tel qu'il a été originairement conçu et mis en pratique pendant douze ans); Londres, décembre 1817, in-12 de vingt-deux pages. Cette réclamation ne produisit pas d'effet; on ne parla pas du système de Paddon, et celui de Logier eut un succès de vogue.

PADUANUS (Jean), ou **PADUANIUS**, professeur de philosophie et de mathématiques, né à Vérone, vers 1512, a publié : *In-*

stitutiones ad diversas ex plurium vocum harmonia cantilenas, sive modulationes ex variis instrumentis fingendas, formulas pene omnes ac regulas, mira et per quam lucida brevitate complectentes: Veronæ, apud Sebastianum et Joannem fratres à Donnis, 1578, petit in-4° de quatre feuillets préliminaires et cent pages. Bon ouvrage, à la fin duquel on lit : *Expecta, amice lector, quam plus ocii nactus ero, alia opuscula, nempe de diminutionibus organicis ad quorumcunque instrumentorum musicalium lusus pertinentibus. Item de proportionibus et alia hujus modi.* Il ne paraît pas que les promesses de l'auteur se soient réalisées, car je n'ai trouvé aucune indication de l'existence de ces ouvrages. On trouve aussi quelques détails relatifs à la musique dans son livre intitulé : *Iridarium mathematicarum;* Venise, 1556, in-4°.

PAER (FERDINAND), compositeur distingué, naquit à Parme, le 1^{er} juin 1771, et non en 1774, comme le disent Choron et Fayolle, l'abbé Bertini, et le *Lexique universel de musique* publié par Schilling. Paër apprit, presque en se jouant, les éléments de la musique; un organiste de quelque mérite, et Ghiretti, ancien élève du Conservatoire de *la Pietà de' Turchini*, et violoniste au service du duc de Parme, lui enseignèrent la composition (1). Mais la nature lui avait donné moins de persévérante volonté, nécessaire pour de fortes études, que l'instinct de l'art et le besoin de produire. A seize ans, il s'affranchit des entraves de l'école, et s'élança dans la carrière du compositeur dramatique. Son premier ouvrage fut *La Locanda de' vagabondi*, opéra bouffe où brillait déjà la verve comique qui fut une des qualités distinctives de son talent. *I Pretendenti burlati* succédèrent bientôt à ce premier essai; bien que Paër ne fût point encore parvenu à sa dix-septième année lorsqu'il écrivit cette partition; bien qu'elle ne fût destinée qu'à un théâtre d'amateurs, elle est restée au nombre de ses productions où l'on remarque les mélodies les plus heureuses et le meilleur sentiment d'expression dramatique. Le succès de cet opéra ne fut point renfermé dans les limites de la *villa* où il avait vu le jour; on en parla dans toute l'Italie, et bientôt le nom du jeune maître retentit avec honneur à Venise, à Naples et à Rome. Vingt opéras, dont la plupart obtinrent la faveur publique, se succédèrent avec rapidité. A Venise, pour être nommé maître de chapelle, Paër écrivit en peu de temps : *Circe, I Molinari, I due Sordi, l'Intrigo amoroso, l'Amante servitore, la Testa riscaldata, la Sonnanbula;* à Naples, il donna *Ero e Leandro*, dont le rôle principal avait été composé pour la célèbre cantatrice Billington; à Florence, parurent *Idomeneo* et *l'Orfana riconosciuta;* à Parme, *Griselda*, un des meilleurs ouvrages du maître; *il Nuovo Figaro, il Principe di Taranto;* à Milan, *l'Oro fa tutto, Tamerlano, la Rossana;* à Rome, *Una in bene ed una in male;* à Bologne, *Sofonisbe;* à Padoue, *Laodicea*, et *Cinna*. Pour tant d'ouvrages, moins de dix ans avaient suffi au compositeur, malgré les dissipations de la vie de plaisirs où il s'était plongé. Gai, spirituel, et doué de tous les avantages qui procurent aux hommes de certains succès, il passait sa vie près des femmes de théâtre. L'une d'elles, devenue madame Paër, fut une cantatrice distinguée. Séparée ensuite de son mari, elle se retira à Bologne.

Paër, écrivant en Italie, avait pris pour modèles Cimarosa, Paisiello et Guglielmi, soit pour la disposition générale de ses compositions dramatiques, soit pour le style des mélodies bouffes et sérieuses; son génie personnel ne s'était manifesté que dans les détails. Appelé à Vienne, en 1797, il y entendit la musique de Mozart, et dès lors une modification sensible se fit remarquer dans son talent; son harmonie devint plus vigoureuse, son instrumentation plus riche, sa modulation plus variée. C'est à cette deuxième manière qu'appartiennent ses opéras *I Fuorusciti di Firenze, Camilla, Ginevra degli Almieri, Achille* et *Sargine*. Ces ouvrages, une *Leonora ossia l'Amore conjugale*, que le *Fidelio* de Beethoven a fait oublier, quelques petits opéras bouffes, de grandes cantates et plusieurs oratorios, furent les principales productions de Paër, à Vienne, à Dresde et à Prague. Après la mort de Naumann, vers la fin de 1801, l'électeur de Saxe crut ne pouvoir mieux le remplacer que par l'auteur de *Griselda*. Fixé à Dresde pendant plusieurs années, Paër y travailla ses ouvrages avec plus de soin qu'il n'avait fait jusqu'alors, et c'est de cette époque que datent ses meilleures compositions. Au commencement de 1803, il visita Vienne de nouveau, et y écrivit un nouvel oratorio pour

(1) Les auteurs cités précédemment se sont aussi trompés en faisant aller Paër étudier sous Ghiretti au conservatoire de la Pietà, à Naples; depuis 1775, c'est-à-dire quatre ans après la naissance de Paër, Ghiretti avait quitté cette école, pour entrer au service du duc de Parme.

le concert au bénéfice de la caisse des veuves d'artistes. L'année suivante, il fit un voyage en Italie, où il était appelé pour écrire de nouveaux opéras. De retour à Dresde, il y occupait encore son honorable position lorsque cette ville fut envahie par l'armée française, dans la campagne de 1806. Charmé par la représentation du nouvel opéra *Achille*, Napoléon voulut attacher à son service le compositeur de cette partition, et par ses ordres, un engagement où le roi de Saxe intervint, et qui fut revêtu des formes diplomatiques, fut fait à Paër pour toute sa vie, avec un traitement qui, réuni à divers avantages, lui composait un revenu de cinquante mille francs.

Paris semblait devoir exercer sur l'auteur de *Camilla* et de *Sargine* l'heureuse influence qu'il avait eue sur d'autres artistes célèbres de l'Italie et de l'Allemagne, c'est-à-dire, transformer son talent, lui donner un caractère plus élevé, plus dramatique, et surtout lui faire justifier par de belles compositions le choix que l'empereur avait fait de lui pour diriger sa musique, à l'exclusion de quelques musiciens illustres que la France possédait alors. Il n'en fut point ainsi, car dès ce moment Paër borna lui-même sa carrière aux soins d'une courtisanerie peu digne d'un tel artiste. Incessamment occupé des détails de représentations à la cour ou de concerts, on le vit, à trente-six ans, à cette belle époque de la vie où le talent acquiert ordinairement tout son développement et son cachet individuel, on le vit, dis-je, ne plus produire qu'à de longs intervalles un *Numa Pompilio*, une *Didone*, une *Cleopatra*, et des *Baccanti*, qui n'ajoutèrent rien à sa renommée. Accompagnateur parfait et chanteur excellent, c'était aux succès de ces deux emplois qu'il avait borné son ambition, parce que cette ambition s'était rétrécie jusqu'au désir unique de plaire au maître. Dès ce moment, Paër offrit l'affligeant spectacle d'un grand musicien qui prenait plaisir à s'abaisser lui-même pour mériter quelques faveurs de plus ; et telle fut la funeste habitude qu'il prit d'une existence si peu digne de son talent, qu'il n'en connut plus d'autre jusqu'à la fin de ses jours. Lorsque le prince qui payait ses services avec tant de magnificence eut été renversé du trône, ce ne fut point à son génie, jeune encore et vigoureux, que Paër demanda des ressources contre l'adversité; faible comme tous les hommes de cour que la fortune abandonne, il ne sut que se plaindre et se rabaisser encore ; jusque-là qu'il se mit à remplir chez des particuliers le rôle qu'il avait joué près de Napoléon. On le voyait chaque matin, courant chez des chanteurs ou des instrumentistes, perdre son temps à préparer des soirées de musique, à concilier de petits intérêts d'amour-propre, et quelquefois à ourdir de misérables intrigues contre l'artiste qu'il n'aimait pas, ou dont il croyait avoir à se plaindre. Après que la restauration et le duc d'Orléans, plus tard roi des Français, lui eurent donné de l'emploi, et lorsque la direction de la musique du Théâtre-Italien lui eut été rendue, il n'en continua pas moins ses courses quotidiennes, ses habitudes d'homme de salon, et ses petites machinations.

Pourtant ce n'était pas, comme on pourrait le croire, que son talent se fût affaibli. Dans un voyage qu'il fit à Parme, en 1811, on obtint de lui qu'il écrivît un opéra pour une société d'amateurs. Son génie se réveilla; la partition de l'*Agnese* fut rapidement composée, et cet ouvrage, uniquement destiné d'abord aux plaisirs d'un château, devint le plus beau titre de gloire de son auteur. Qui n'aurait cru que le succès universel de cette belle partition aurait fait renaître la noble ambition du talent au cœur de l'artiste qui l'avait conçue? Eh bien, il n'en fut point ainsi; car après le triomphe de l'*Agnese*, douze ans s'écoulèrent sans que Paër songeât à demander de nouvelles inspirations à son génie. On s'étonnait qu'avec sa parfaite connaissance de la langue française, son esprit vif et sa gaieté pleine de verve, il n'eût jamais écrit pour la scène française. Il est vrai qu'il parlait souvent d'une partition d'*Olinde et Sophronie*, et qu'il se plaignait qu'on n'eût pas voulu la mettre en scène à l'Opéra; mais je crois qu'il n'avait composé qu'un petit nombre de morceaux de cet ouvrage, et que sa paresse était d'accord avec l'insouciance du directeur de l'Académie royale de musique. Quoi qu'il en soit, Paër avait atteint sa cinquantième année, lorsque, cédant à des importunités de salon plus qu'au besoin de produire, il écrivit la musique du *Maître de chapelle*, charmant opéra comique où l'on trouve trois morceaux devenus classiques, et dignes des artistes les plus célèbres de l'école moderne. Mais ce réveil du talent ne fut encore qu'un caprice, et celui que la nature avait si libéralement doué continua à se montrer ingrat envers elle.

La mort de Cimarosa, et la vieillesse de Paisiello avaient laissé Paër possesseur du sceptre du Théâtre-Italien, en partage avec

Mayr. Depuis 1801 jusqu'en 1813, c'est-à-dire jusqu'à l'apparition du *Tancredi* de Rossini, il n'y eut point en Italie de compositeur qui pût lutter avec ces maîtres; car quelques succès de verve comique obtenus par Fioravanti ne le mirent jamais sur la même ligne. Il faut même avouer que la nature avait été plus prodigue de ses bienfaits pour l'auteur de l'*Agnese* que pour celui de *Medea*, et que celui-ci devait plus au travail et à l'expérience qu'à l'inspiration. Jamais circonstances ne furent plus favorables au talent que celles où Paër fut placé, pour se faire une grande renommée et atteindre le but élevé de l'art. Manqua-t-il de l'inspiration nécessaire pour remplir une si belle mission? Je crois pouvoir répondre affirmativement à cette question, malgré la haute estime que j'ai pour le mérite de ce compositeur, et bien que je croie qu'avec plus de foi dans l'art il aurait pu s'élever davantage. Si l'on étudie avec attention les meilleures productions de Paër, on y trouvera de charmantes mélodies, et même de longues périodes qui décèlent un sentiment profond. L'expression dramatique y est souvent heureuse; l'harmonie et l'instrumentation ont de l'effet et du piquant; quelquefois même, particulièrement dans l'*Agnese*, le compositeur s'élève jusqu'au plus beau caractère; mais, quel que soit le prix de ces qualités, on ne peut nier qu'elles ne suffisent pas pour constituer de véritables créations d'art, et que celles-ci ne sont le fruit que de l'originalité de la pensée. De là vient que le goût sembla sommeiller à l'égard de l'opéra italien pendant les douze premières années du dix-neuvième siècle. La musique de Paër faisait éprouver de douces, d'agréables sensations aux amateurs, mais ne les livrait point aux transports d'admiration qui avaient autrefois accueilli les œuvres de Cimarosa et de Paisiello, et qui se réveillèrent pour les hardiesses de Rossini.

En 1812, Paër avait été choisi par Napoléon pour succéder à Spontini dans la direction de la musique du Théâtre-Italien; il conserva cette position après la restauration de 1814, mais sa fortune reçut un notable dommage, par la réduction considérable que subit son traitement. En vain réclama-t-il l'intervention des souverains alliés qui se trouvaient alors à Paris, pour l'exécution de l'engagement contracté envers lui par des actes diplomatiques; il dut se contenter du titre de compositeur de la chambre du roi, dont les appointements furent fixés à douze mille francs. Deux ans après, il fut nommé maître de chant de la duchesse de Berry, et plus tard, le duc d'Orléans le choisit pour diriger sa musique. Lorsque madame Catalani eut obtenu l'entreprise de l'Opéra-Italien, elle choisit Paër pour en diriger la musique : sa faiblesse pour les prétentions de cette femme, qui croyait pouvoir tenir seule lieu d'une bonne troupe de chanteurs, et qui avait réduit aux plus misérables proportions l'orchestre et les choristes, cette faiblesse, dis-je, compromit alors le nom de Paër aux yeux des artistes et des amateurs instruits : elle eut pour résultat, en 1818, la destruction et la clôture du théâtre. Au mois de novembre 1819, la maison du roi reprit ce spectacle à sa charge, et Paër eut la direction de la musique : cette époque fut celle où il se fit le plus d'honneur par les soins qu'il donna à la bonne exécution de la musique. Cependant on remarqua qu'il éloignait autant qu'il pouvait le moment de l'apparition, à Paris, des opéras de Rossini, et que lorsqu'il fut obligé de mettre en scène le *Barbier de Séville*, pour le début de Garcia, et de lui faire succéder quelques autres ouvrages du même compositeur, il employa certaines manœuvres sourdes pour nuire à leur succès. D'assez rudes attaques lui furent lancées à ce sujet, dans un pamphlet intitulé : *Paër et Rossini* (Paris, 1820) (1). En 1823, la direction du Théâtre-Italien fut donnée à Rossini (*voyez* ce nom); Paër donna immédiatement sa démission de sa place de directeur de la musique; mais elle ne fut pas acceptée, et pour ne pas perdre sa position près du roi, il fut obligé de rester attaché à ce théâtre dans une situation subalterne; mais dès ce moment il cessa de prendre part à l'administration. Après la retraite de Rossini, en 1826, la direction fut rendue à Paër, mais le théâtre était dans un état déplorable; il n'y avait plus de chanteurs, et le répertoire était usé. Cette époque ne fut pas favorable à l'Opéra-Italien de Paris; les fautes de l'administration précédente furent imputées à l'auteur de l'*Agnese*, et sa destitution lui fut envoyée au mois d'août 1827, dans un moment d'humeur du vicomte de Larochefoucauld, alors chargé des beaux-arts au ministère de la maison du roi. Plusieurs journaux applaudirent à cette mesure; mais Paër démontra jusqu'à l'évidence, dans une brochure intitulée : *M. Paër, ex-directeur du Théâtre-Italien, à MM. les dilettanti* (Paris,

(1) Les auteurs de cette brochure anonyme étaient Thomas Massé, fils d'un notaire de Paris, à qui l'on doit un livre estimé sur sa profession, et Antony Deschamps, poète, qui a traduit en vers l'*Enfer* de Dante.

1827, in-8°), que les fautes qu'on lui reprochait étaient celles de ses prédécesseurs. En 1828, il obtint la décoration de la Légion d'honneur : précédemment, il avait été fait chevalier de l'Éperon d'or. En 1831, l'Académie des beaux-arts de l'Institut de France le choisit comme un de ses membres, pour la place devenue vacante par la mort de Catel, et l'année suivante, le roi des Français le chargea de la direction de sa chapelle. Le 3 mai 1839, Paër succomba aux suites d'une caducité précoce; peut-être ne fut-il pas assez ménager des avantages d'une robuste constitution. A soixante-huit ans, ses forces épuisées l'ont abandonné comme s'il en eût eu quatre-vingts; mais jusqu'au dernier jour, il a conservé les qualités d'un esprit vif et fin, un goût délicat, et même une rare facilité de production.

Je crois que la liste suivante des ouvrages de ce compositeur est complète : I. ORATORIOS : 1° *Il San Sepolcro*, cantate religieuse, à Vienne, 1803. 2° *Il Trionfo della Chiesa*, id., à Parme, 1804. 3° *La Passione di Giesù-Cristo*, oratorio, en 1810. — II. MUSIQUE D'ÉGLISE : 4° Motet (*O salutaris hostia*), à trois voix et orgue; Paris, Petit. 5° Offertoire à grand chœur; Paris, Janet. 6° *Ave Regina cœli*, à deux voix et orgue; Paris, Porro. — III. OPÉRAS : 7° *La Locanda de' Vagabondi*, opéra bouffe, à Parme, 1789. 8° *I Pretendenti burlati*, opéra bouffe, à Parme, 1790. 9° *Circe*, opéra sérieux, à Venise, 1791. 10° *Said ossia il Seraglio*, à Venise, 1792. 11° *L'Oro fa tutto*, à Milan, 1793. 12° *I Molinari*, opéra bouffe, à Venise, 1793. 13° *Laodicea*, à Padoue, 1793. 14° *Il Tempo fà giustizia a tutti*, à Pavie, 1794. 15° *Idomeneo*, à Florence, 1794. 16° *Uno in bene ed uno in male*, à Rome, 1794. 16° (bis) *Il Matrimonio improviso*, 1794. 17° *L'Amante servitore*, à Venise, 1795. 18° *La Rossana*, à Milan, 1795. 19° *L'Orfana riconosciuta*, à Florence, 1795. 20° *Ero e Leandro*, à Naples, 1795. 21° *Tamerlano*, à Milan, 1796. 22° *I due Sordi*, à Venise, 1796. 23° *Safonisbe*, à Bologne, 1796. 24° *Griselda*, à Parme, 1796. 25° *L'Intrigo amoroso*, à Venise, 1796. 26° *La Testa riscaldata*, ibid., 1796. 27° *Cinna*, à Padoue, 1797. 28° *Il Principe di Taranto*, à Parme, 1797. 29° *Il nuovo Figaro*, ibid., 1797. 30° *La Sonnanbula*, à Venise, 1797. 31° *Il Fanatico in Berlina*, à Vienne, 1798. 32° *Il Morto vivo*, ibid., 1799. 33° *La Donna cambiata*, à Vienne, 1800. 34° *I Fuorusciti di Firenze*, à Vienne, 1800. 35° *Camilla*, ibid., 1801. 36° *Ginevra degli Almieri*, à Dresde, 1802. 37° *Il Sargino*, ibid., 1803. 38° *Tutto il male vien dal buco*, à Venise, 1804. 39° *Le Astuzie amorose*, à Parme, 1804. 40° *Il Maniscalco*, à Padoue, 1804. 41° *Leonora ossia l'Amore conjugale*, à Dresde, 1805. 42° *Achille*, à Dresde, 1806. 43° *Numa Pompilio*, au théâtre de la cour, à Paris, 1808. 44° *Cleopatra*, ibid. 45° *Didone*, ibid., 1810. 46° *I Baccanti*, ibid., 1811. 47° *L'Agnese*, à Parme, 1811. 48° *L'Eroismo in amore*, à Milan, 1816. 49° *Le Maître de chapelle*, opéra comique, à Paris, 1824. 50° *Un Caprice de femme*, ibid., 1834. 51° *Olinde et Sophronie*, grand opéra (non terminé), à Paris. — IV. CANTATES : 52° *Il Prometeo*, avec orchestre. 53° *Bacco ed Ariana*, idem. 54° *La Conversazione armonica*, idem. 55° *Europa in Creta*, cantate à voix seule et orchestre. 56° *Eloïsa ed Abelardo*, cantate à deux voix et piano. 57° *Diana ed Endimione*, idem. 58° *L'Amor timido*, cantate à voix seule et piano. 59° Deux sérénades à trois et à quatre voix, avec accompagnement de harpe ou piano, cor, violoncelle et contrebasse. 60° *L'Addio di Ettore*, à deux voix et piano. 61° *Ulisse e Penelope*, cantate à deux voix et orchestre, partition; Paris, Launer. 62° *Saffo*, cantate à voix seule et orchestre, partition; ibid. — V. PETITES PIÈCES VOCALES : 63° Six duos à deux voix ; Vienne, Artaria. 64° Six petits duos italiens, idem; Paris (en deux suites). 65° Quarante-deux ariettes italiennes à voix seule et piano, en différents recueils publiés à Paris, Vienne, Dresde, Leipsick, etc. 66° Six cavatines de Métastase, idem; Vienne, Mollo. 67° Douze romances françaises avec accompagnement de piano. 68° Deux recueils d'exercices de chant pour voix de soprano et de ténor; Paris, 1821 et 1835. — VI. MUSIQUE INSTRUMENTALE : 69° Symphonie bacchante à grand orchestre; Paris, Naderman. 70° *Vive Henri IV*, varié à grand orchestre; ibid. 71° Grandes marches militaires en harmonie à seize et dix-sept parties, n°⁵ 1, 2, 3, 4; Paris, Janet. 72° Idem; Paris, A. Petit. 73° Six valses en harmonie, à six et dix parties; Paris, Janet. 74° *La Douce Victoire*, fantaisie pour piano, deux flûtes, deux cors, et basson; Paris, Schœnenberger. 75° Trois grandes sonates pour piano, violon obligé, et violoncelle ad libitum; Paris, Janet. 76° Plusieurs thèmes variés pour piano seul; Paris et Vienne.

PAGANELLI (JOSEPH-ANTOINE), né à Padoue, fut d'abord attaché comme compositeur et accompagnateur claveciniste à une

société de chanteurs qui se trouvait à Augsbourg, en 1753; puis il entra au service du roi d'Espagne, en qualité de directeur de la musique de la chambre. Il a publié plusieurs œuvres de trios et de quatuors pour le violon et pour le clavecin, et a laissé en manuscrit plusieurs opéras. On connaît aussi sous son nom les *Odes d'Horace* mises en musique à plusieurs parties.

PAGANINI (ERCOLE), naquit à Ferrare, vers 1770, et non à Naples, comme il est dit dans la *Serie cronologica delle rappresentazioni dei teatri di Milano* (1818, page 196). Il se fixa à Milan dans les premières années du dix-neuvième siècle, et y écrivit, pour le théâtre de la Scala : 1° *La Conquista del Messico*, 1808. 2° *Le Rivali generose*, 1809. 3° *I Filosofi al cimento*, 1810. Ces productions ne sont pas dépourvues de mérite. On connaît, sous le nom de ce compositeur, *Cesare in Egitto* et *Demetrio a Rodi*; j'ignore où ces ouvrages ont été représentés.

PAGANINI (NICOLAS) (1), le virtuose violoniste le plus extraordinaire et le plus renommé du dix-neuvième siècle, naquit à Gênes, le 18 février 1784. Son père, Antoine Paganini, avait établi une petite boutique sur le port, où il remplissait les fonctions de facteur. Quoique cet homme eût été privé d'éducation et qu'il fût brutal et colère, il avait du penchant pour la musique et jouait de la mandoline. Son intelligence eut bientôt découvert les heureuses dispositions de son fils pour cet art; il résolut de les développer par l'étude; mais son excessive sévérité et les mauvais traitements qu'il lui faisait subir auraient peut-être eu des résultats contraires à ceux qu'il attendait, si le jeune Paganini n'eût été doué de la ferme volonté d'être un artiste distingué. Dès l'âge de six ans, il était déjà musicien et jouait du violon. Son premier maître, Jean Servetto, était un homme d'un mince mérite : Paganini ne resta pas longtemps sous sa direction; son père le confia aux soins de Giacomo Costa, directeur d'orchestre et premier violon des églises principales de Gênes, qui lui fit faire de rapides progrès. Parvenu à sa huitième année, Paganini écrivit une première sonate de violon qu'il n'a malheureusement pas conservée, et qui s'est perdue plus tard, avec d'autres compositions. Costa ne lui donna des leçons que pendant six mois, et durant ce temps le maître obligea son élève à jouer à l'église un concerto nouveau chaque dimanche. Cet exercice fut continué jusqu'à l'âge de onze ans. Parvenu à sa neuvième année, Paganini joua pour la première fois dans un concert au grand théâtre de Gênes. Il y exécuta des variations de sa composition sur l'air de la *Carmagnole*, alors en vogue, et y excita des transports d'admiration. Vers cette époque de la vie du jeune artiste, des amis conseillèrent à son père de lui donner de bons maîtres de violon et de composition : il le conduisit en effet à Parme, dans le dessein de demander pour lui des leçons à Alexandre Rolla. Paganini a publié dans un journal, à Vienne, l'anecdote de sa première entrevue avec le maître qu'il venait prendre pour guide. « En arrivant chez
« Rolla (dit-il), nous le trouvâmes malade
« et alité. Sa femme nous conduisit dans une
« pièce voisine de sa chambre, afin d'avoir le
« temps nécessaire pour se concerter avec son
« mari, qui paraissait peu disposé à nous re-
« cevoir. Ayant aperçu sur la table de la
« chambre où nous étions un violon et le der-
« nier concerto de Rolla, je m'emparai de
« l'instrument et jouai le morceau à première
« vue. Étonné de ce qu'il entendait, le com-
« positeur s'informa du nom du virtuose qu'il
« venait d'entendre : lorsqu'il apprit que ce
« virtuose n'était qu'un jeune garçon, il n'en
« voulut rien croire jusqu'à ce qu'il s'en fût
« assuré par lui-même. Il me déclara alors
« qu'il n'avait plus rien à m'apprendre, et
« me conseilla d'aller demander à Paër des
« leçons de composition. » Le soin que prend Paganini, dans cette anecdote, de se défendre d'avoir reçu des leçons de Rolla est une singularité difficile à expliquer : il est certain pourtant qu'il a été pendant quelques mois élève de cet habile musicien, car Gervasoni, qui l'avait connu à Parme dans son enfance, l'affirme. Au surplus, ce n'est pas chez Paër, alors en Allemagne, que Rolla conseilla d'aller étudier le contrepoint, mais chez Ghiretti, qui avait été aussi le maître de ce même Paër. Pendant six mois, Paganini reçut trois leçons par semaine, et se livra principalement à l'étude du style instrumental, sous la direction de Ghiretti. Déjà il s'occupait de la recherche d'effets nouveaux sur son instrument : souvent des discussions s'élevaient entre Paganini et Rolla sur des innovations que l'élève entrevoyait seulement alors, et qu'il ne pouvait exécuter

(1) La *Notice biographique* de Paganini, que j'ai publiée en 1831 (Paris, Schœnenberger) renferme des détails qui ne peuvent être conservés dans un dictionnaire tel que celui-ci; je suis obligé de n'admettre que les faits principaux; pour le reste, on pourra consulter la notice qui vient d'être citée.

que d'une manière imparfaite, tandis que le goût sévère du maître condamnait ces écarts, abstraction faite des effets qu'on en pouvait tirer.

De retour à Gênes, Paganini écrivit ses premiers essais pour le violon : cette musique était si difficile, qu'il était obligé de l'étudier lui-même, et de faire des efforts constants pour résoudre des problèmes inconnus à tous les autres violonistes. Quelquefois on le voyait essayer de mille manières différentes le même trait pendant dix à douze heures, et rester à la fin de la journée dans l'accablement de la fatigue. C'est par cette persévérance sans exemple qu'il parvint à se jouer de difficultés qui furent considérées comme insurmontables par les autres artistes, lorsqu'il en publia un spécimen dans un cahier d'études.

Parti de Parme au commencement de 1797, Paganini fit avec son père sa première tournée d'artiste dans les villes principales de la Lombardie et commença une réputation de virtuose qui alla toujours grandissant, et que nulle autre n'a égalée. De retour à Gênes, et après y avoir fait, dans la solitude, les efforts dont il vient d'être parlé pour le développement de son talent, il sentit le besoin de s'affranchir des mauvais traitements auxquels il était toujours en butte dans la maison paternelle. Sa dignité d'artiste s'indignait de ce rude esclavage : il sentait qu'il était digne de plus de respect. Mais il fallait une occasion favorable pour le seconder dans son dessein : elle ne tarda pas à se présenter. La Saint-Martin était chaque année, pour la ville de Lucques, l'époque d'une grande fête musicale où l'on se rendait de tous les points de l'Italie. A l'approche de cette solennité, Paganini supplia son père de lui permettre d'y paraître avec son frère aîné. Un refus absolu fut d'abord la réponse qu'il reçut ; mais l'importunité du fils et les prières de la mère finirent pour arracher le consentement désiré. Devenu libre, le jeune artiste s'élança sur la route, agité par des rêves de succès et de bonheur. Lucques l'applaudit avec enthousiasme. Encouragé par cet heureux début, il visita Pise et quelques autres villes qui ne lui firent pas un moins bon accueil : l'année 1799 venait de commencer, et Paganini n'était âgé que de quinze ans. Cet âge n'est pas celui de la prudence ; d'ailleurs son éducation morale avait été négligée, et la sévérité dont sa jeunesse avait été tourmentée n'était pas propre à le mettre en garde contre les dangers d'une vie trop libre. Livré à lui-même et savourant avec délice l'indépendance nouvelle dont il jouissait, il se lia avec des artistes d'un autre genre, dont l'habileté consistait à inspirer le goût du jeu aux jeunes gens de famille, et à les dépouiller en un tour de main. En une soirée, Paganini perdait souvent le produit de plusieurs concerts et se jetait dans de grands embarras. Bientôt son talent lui fournissait de nouvelles ressources, et pour lui le temps s'écoulait dans cette alternative de bonne et de mauvaise fortune. Quelquefois sa détresse allait jusqu'à le priver de son violon. C'est ainsi, que se trouvant à Livourne sans instrument, il dut avoir recours à l'obligeance d'un négociant français (M. Livron), grand amateur de musique, qui s'empressa de lui prêter un excellent violon de Guarneri. Après le concert, Paganini le reporta à son propriétaire, qui s'écria aussitôt : « Je me garderai bien de profaner des cordes « que vos doigts ont touchées ; c'est à vous « maintenant que mon violon appartient. » C'est ce même instrument qui depuis lors a servi à l'artiste dans tous ses concerts. Pareille chose lui arriva à Parme, mais dans des circonstances différentes. Pasini, peintre distingué et bon amateur de musique, n'avait pu croire à la facilité prodigieuse attribuée à Paganini de jouer à première vue la musique la plus difficile, comme s'il l'eût longtemps étudiée. Il lui présenta un concerto manuscrit où tous les genres de difficultés avaient été réunis, et lui mettant entre les mains un violon de Stradivari de la plus belle qualité et conservation, il lui dit : « Cet instrument est « à vous, si vous pouvez jouer cela en maître « à l'instant et sans étudier à l'avance les dif- « ficultés qui s'y trouvent. — S'il en est ainsi, « répondit Paganini, vous pouvez lui faire vos « adieux. » Sa foudroyante exécution sembla en effet se jouer de ce qu'on venait de lui mettre sous les yeux. Pasini demeura confondu.

Des aventures de tout genre signalent cette époque de la jeunesse de Paganini : l'enthousiasme de l'art, l'amour et le jeu régnaient tour à tour dans son âme. En vain sa frêle constitution l'avertissait du besoin de ménager ses forces : elle n'arrêtait pas les écarts de son imagination ; quelquefois même il arrivait dans ses excès jusqu'au dernier degré d'épuisement. Alors il se plongeait dans un repos absolu pendant plusieurs semaines ; puis, retrempé et armé d'une énergie nouvelle, il recommençait ses merveilles de talent et sa vie de bohème. Il était à craindre que cette existence désordonnée ne perdît cet artiste extra-

ordinaire : une circonstance imprévue et de grande importance, rapportée par lui-même, le guérit tout à coup de la funeste passion du jeu. « Je n'oublierai jamais, dit-il, que je me « mis un jour dans une situation qui devait « décider de toute ma carrière. Le prince « de ***** avait depuis longtemps le désir de « devenir possesseur de mon excellent violon, « le seul que j'eusse alors, et que j'ai encore « aujourd'hui. Un jour, il me fit prier de vou-« loir en fixer le prix ; mais ne voulant pas « me séparer de mon instrument, je déclarai « que je ne le céderais que pour deux cent « cinquante napoléons d'or. Peu de temps « après, le prince me dit que j'avais vraisem-« blablement plaisanté en demandant un « prix si élevé de mon violon, et ajouta qu'il « était disposé à m'en donner deux mille francs. « Précisément, ce jour-là, je me trouvais en « grand besoin d'argent, par suite d'une assez « forte perte que j'avais faite au jeu, et j'étais « presque résolu de céder mon violon pour la « somme qui m'était offerte, quand un ami « vint m'inviter à une partie pour la soirée. « Mes capitaux consistaient alors en trente « francs, et déjà je m'étais dépouillé de mes « bijoux, montre, bagues, épingles, etc. Je « pris aussitôt la résolution de hasarder cette « dernière ressource, et, si la fortune m'était « contraire, de vendre le violon et de partir « pour Pétersbourg, sans instrument et sans « effets, dans le but d'y rétablir mes affaires. « Déjà mes trente francs étaient réduits à « trois, et je me voyais en route pour la « grande cité, quand la fortune, changeant « en un clin d'œil, me fit gagner cent francs « avec le peu qui me restait. Ce moment « favorable me fit conserver mon violon et « me remit sur pied. Depuis ce jour, je me « suis retiré du jeu, auquel j'avais sacrifié « une partie de ma jeunesse, et, convaincu « qu'un joueur est partout méprisé, je re-« nonçai pour jamais à ma funeste passion. »

Au milieu de ces succès, on remarque dans la vie de Paganini une de ces péripéties assez fréquentes dans la vie des grands artistes : tout à coup il se dégoûta du violon, s'éprit pour la guitare d'une ardeur passionnée, et se partagea pendant près de quatre années entre l'étude de cet instrument et celle de l'agriculture dans le château d'une dame dont il était épris. Mais enfin revenu à ses premiers penchants, il reprit son violon, et vers le commencement de 1805, il recommença ses voyages. Arrivé à Lucques, il y excita un si grand enthousiasme, par le concerto qu'il joua, pour une fête noc- turne, dans l'église d'un couvent, que les moines furent obligés de sortir de leurs stalles pour empêcher les applaudissements. Il fut alors nommé premier violon solo de la cour de Lucques, et donna des leçons de violon au prince Bacciochi. Pendant un séjour de trois années dans cette ville, il ajouta plusieurs nouveautés à celles qu'il avait déjà découvertes. C'est ainsi que cherchant à varier l'effet de son instrument, dans les deux concerts de la cour où il était obligé de se faire entendre chaque semaine, il ôta la deuxième et la troisième corde de son violon, et composa une sonate dialoguée, entre la chanterelle et la quatrième, à laquelle il donna le nom de *scena amorosa*. Le succès qu'il y obtint fut l'origine de l'habitude qu'il prit de jouer des morceaux entiers sur la quatrième corde, au moyen des sons harmoniques qui lui permettaient de porter l'étendue de cette corde jusqu'à trois octaves.

Dans l'été de 1808, Paganini s'éloigna de Lucques, et dans l'espace de dix-neuf ans, il fit trois fois le tour de l'Italie, paraissant tout à coup avec éclat dans une grande ville, y excitant des transports d'admiration, puis se livrant à des accès de paresse, disparaissant de la scène du monde, et laissant ignorer jusqu'au nom du lieu qu'il habitait. C'est ainsi que Rossini, après avoir brillé avec lui à Bologne, en 1814, dans le palais Pignalver, le retrouva, en 1817, à Rome, où il était resté ignoré pendant près de trois ans, à la suite d'une longue maladie. Après ce silence, il donna de brillants concerts dans la capitale du monde chrétien, et se fit entendre chez le prince de Kaunitz, ambassadeur d'Autriche, où il trouva le prince de Metternich qui, charmé de son merveilleux talent, le pressa de se rendre à Vienne ; mais de nouvelles maladies, qui le mirent plusieurs fois à la porte du tombeau, ne lui permirent de réaliser le projet de ce voyage que longtemps après. Arrivé à Milan au printemps de 1813, il y vit représenter au théâtre de *la Scala* le ballet de Vigano *Il Noce di Benevento* (le Noyer de Benevent), dont la musique était de Sussmayer (*voyez* ce nom). C'est dans cet ouvrage que le célèbre violoniste a pris le thème de ses fameuses variations *le Streghe* (les Sorcières), ainsi nommées parce que ce thème était celui d'une scène fantastique où apparaissaient en effet des sorcières. Pendant qu'il s'occupait de la composition de ces variations et des préparatifs de ses concerts, une atteinte nouvelle de sa maladie vint le saisir, et plusieurs mois

s'écoulèrent avant qu'il fût en état de se faire entendre. Ce ne fut que le 29 octobre suivant qu'il put donner un premier concert, dont l'effet fut foudroyant, et dont les journaux d'Italie et d'Allemagne ont rendu compte en termes remplis d'admiration.

Paganini montra toujours beaucoup de prédilection pour la ville de Milan, dont le séjour le charmait. Non-seulement il y passa la plus grande partie de 1813, à l'exception d'un voyage à Gênes, puis 1814 jusqu'aux derniers jours de septembre, mais il y retourna trois fois dans l'espace de quinze ans, y fit chaque fois de longs séjours et y donna trente-sept concerts. Au mois d'octobre de cette même année 1814, il partit pour Bologne, où il vit Rossini pour la première fois, et se lia avec lui d'une amitié qu'ils ont resserrée à Rome, en 1817, et à Paris, en 1831. Rossini avait donné l'*Aureliano in Palmira*, à Milan, au mois de décembre 1813, mais en ce moment Paganini était à Gênes, en sorte que ces deux grands artistes ne s'étaient pas vus avant de se rencontrer à Bologne, au moment où Rossini allait en partir pour écrire à Milan *Il Turco in Italia*.

Ce ne fut qu'en 1819 que Paganini visita Naples pour la première fois. Lorsqu'il y arriva, il trouva quelques artistes mal disposés envers lui. Ils mettaient en doute la réalité des prodiges que la renommée lui attribuait, et s'étaient promis de s'amuser à ses dépens. Pour l'épreuve à laquelle ils voulaient le soumettre, ils engagèrent le jeune compositeur Danna, récemment sorti du Conservatoire, à écrire un quatuor rempli de difficultés de tout genre, se persuadant que le grand violoniste n'en pourrait triompher. On l'invita donc à une réunion musicale où se trouvaient le violoniste Onorio de Vito, le compositeur Danna, le violoniste et chef d'orchestre Festa, et le violoncelliste Ciandelli. A peine arrivé, on lui présenta le morceau qu'on lui demandait d'exécuter à *première vue*. Comprenant qu'on lui tendait un piège, il jeta un coup d'œil rapide sur cette musique et l'exécuta comme si elle lui était familière. Confondus par ce qu'ils venaient d'entendre, les assistants lui prodiguèrent les témoignages d'une admiration sans bornes, et le proclamèrent incomparable.

Il ne faut pas croire toutefois que ses triomphes furent toujours aussi purs, et qu'aucun nuage ne vint obscurcir les rayons de sa gloire. Trop épris des nouveautés qu'il avait introduites dans l'art de jouer du violon, et n'estimant pas assez l'art classique ni les maîtres qui l'avaient précédé, il traitait souvent avec dédain ses émules, alors même que son talent n'avait point encore acquis sa maturité. Plus désireux d'exciter l'étonnement de la multitude que de satisfaire le goût sévère des connaisseurs, il ne se mit pas assez à l'abri des accusations de charlatanisme dans les premiers temps de sa carrière : cette accusation lui fut souvent jetée à la face, et peut-être n'en eut-il pas assez de souci. Ses premières apparitions dans les villes principales de l'Italie étaient saluées par des acclamations; au retour, il n'en était plus de même, soit qu'il y eût blessé l'orgueil de quelque artiste influent, soit que son peu de respect pour les convenances sociales et de reconnaissance pour les services rendus lui eût aliéné l'affection des amateurs. C'est ainsi qu'après avoir eu d'abord de brillants succès à Livourne, il y fut assez mal accueilli lorsqu'il y retourna en 1808. Il a rapporté lui-même une anecdote qui prouve le peu de bienveillance qu'il y trouva. « Dans un concert donné à Livourne « (dit-il), un clou m'entra dans le talon; j'arrivai en boitant sur la scène, et le public se « mit à rire. Au moment où je commençais « mon concerto, les bougies de mon pupitre « tombèrent : autres éclats de rire dans l'auditoire; enfin, dès les premières mesures « la chanterelle de mon violon se rompit, ce « qui mit le comble à la gaieté; mais je jouai « tout le morceau sur trois cordes, et je fis « fureur. » Plus tard, cet accident de chanterelle cassée se reproduisit plusieurs fois : Paganini fut accusé de s'en faire un moyen de succès, après avoir étudié sur trois cordes des morceaux où il avait appris à se passer de la chanterelle.

On ne s'arrêta pas à ces innocentes ruses du talent dans les attaques dont cet illustre artiste fut l'objet, car la diffamation et la calomnie le poursuivirent dans ce que l'honneur a de plus sacré, et lui imputèrent même des crimes. Les versions étaient différentes à l'égard des faits allégués à sa charge : suivant l'une, sa jeunesse aurait été orageuse; ses liaisons, peu dignes de son talent, l'auraient associé à des actes de brigandage; d'autres lui attribuaient en amour une jalousie furieuse et vindicative qui l'aurait conduit à un meurtre. Tantôt on citait sa maîtresse, tantôt son rival comme ses victimes. On assurait qu'une longue captivité lui avait fait expier son crime. Les longs intervalles où il avait disparu des regards du public pour se livrer à une existence méditative et paresseuse, ou

pour rétablir sa santé délabrée, favorisaient ces bruits injurieux. Les qualités de son talent mêmes prêtaient des armes à ses ennemis, et l'on disait que l'ennui de la prison et la privation de cordes pour renouveler celles de son violon, l'avaient conduit à sa merveilleuse habileté sur la quatrième, la seule qui fût restée intacte sur mon instrument. Lorsque Paganini visita l'Allemagne, la France et l'Angleterre, il y retrouva l'envie, avide de recueillir ces odieuses calomnies, pour les opposer à ses succès : comme s'il était écrit que le génie et le talent doivent toujours expier les avantages dont la nature et l'étude les ont doués. Maintes fois Paganini avait été obligé de recourir à la presse pour se défendre ; mais en vain avait-il invoqué le témoignage des ambassadeurs des puissances italiennes ; en vain avait-il sommé ses ennemis de citer avec précision les faits et les dates qu'ils laissaient dans le vague : ses réclamations n'avaient produit aucun résultat avantageux. Paris surtout lui fut hostile, quoique cette ville ait peut-être contribué plus qu'une autre à l'éclat de ses succès. C'est qu'à côté du public véritable, qui n'a ni haine ni préventions, et qui s'abandonne aux sensations que le talent lui fait éprouver, il y a dans cette grande cité une population famélique qui vit du mal qu'elle fait, et du bien qu'elle empêche. Cette population spécula sur la célébrité de l'artiste, et se persuada peut-être qu'il achèterait son silence. Des lithographies le représentèrent captif, et des articles de journaux attaquèrent ses mœurs, son humanité, sa probité. Ces attaques réitérées, ce pilori où il se voyait attaché comme acteur et comme spectateur, l'affectèrent péniblement. Il vint me confier ses chagrins, et me demander des conseils, me donnant sur les calomnies dont il était l'objet les renseignements les plus satisfaisants. Je lui dis de me remettre des notes écrites ; elles me servirent à rédiger une lettre que je lui fis signer, que je publiai dans la *Revue musicale*, et qui fut répétée dans la plupart des journaux de Paris. Les faits rapportés dans cette lettre ont tant d'intérêt pour l'histoire d'un des plus rares talents qui ont existé, que je crois devoir la rapporter ici. D'ailleurs, je regarde comme un devoir de ne rien négliger pour qu'une des plus belles gloires d'artiste de notre époque soit vengée de ses calomniateurs :

« Monsieur,

« Tant de marques de bonté m'ont été prodiguées par le public français, il m'a décerné tant d'applaudissements, qu'il faut bien que je croie à la célébrité qui, dit-on, m'avait précédé à Paris, et que je ne suis pas resté dans mes concerts trop au-dessous de ma réputation. Mais si quelque doute pouvait me rester à cet égard, il serait dissipé par le soin que je vois prendre à vos artistes de reproduire ma figure, et par le grand nombre de portraits de Paganini, ressemblants ou non, dont je vois tapisser les murs de votre capitale. Mais, monsieur, ce n'est point à de simples portraits que se bornent les spéculations de ce genre ; car me promenant un jour sur le boulevard des Italiens, je vis chez un marchand d'estampes une lithographie représentant *Paganini en prison*. Bon, me suis-je dit, voici d'honnêtes gens qui, à la manière de Basile, exploitent à leur profit certaine calomnie dont je suis poursuivi depuis quinze ans. Toutefois, j'examinais en riant cette mystification avec tous les détails que l'imagination de l'artiste lui a fournis, quand je m'aperçus qu'un cercle nombreux s'était formé autour de moi, et que chacun, confrontant ma figure avec celle du jeune homme représenté dans la lithographie, constatait combien j'étais changé depuis le temps de ma détention. Je compris alors que la chose avait été prise au sérieux par ce que vous appelez, je crois, *les badauds*, et je vis que la spéculation n'était pas mauvaise. Il me vint dans la tête que puisqu'il faut que tout le monde vive, je pourrais fournir moi-même quelques anecdotes aux dessinateurs qui voudront bien s'occuper de moi ; anecdotes où ils pourraient puiser le sujet de facéties semblables à celle dont il est question. C'est pour leur donner de la publicité que je viens vous prier, monsieur, de vouloir bien insérer ma lettre dans votre *Revue musicale*.

« Ces messieurs m'ont représenté en prison ; mais ils ne savent pas ce qui m'y a conduit, et en cela ils sont à peu près aussi instruits que moi et ceux qui ont fait courir l'anecdote. Il y a là-dessus plusieurs histoires qui pourraient fournir autant de sujets d'estampes. Par exemple, on a dit qu'ayant surpris mon rival chez ma maîtresse, je l'ai tué bravement par derrière, dans le moment où il était hors de combat. D'autres ont prétendu que ma fureur jalouse s'est exercée sur ma maîtresse elle-même ; mais ils ne s'accordent pas sur la manière dont j'aurais mis fin à ses jours. Les uns veulent que je me sois servi d'un poignard ; les autres que j'aie voulu jouir de ses souffrances avec du poison. Enfin,

chacun a arrangé la chose suivant sa fantaisie : les lithographes pourraient user de la même liberté. Voici ce qui m'arriva à ce sujet à Padoue, il y a environ quinze ans. J'y avais donné un concert, et je m'y étais fait entendre avec quelque succès. Le lendemain j'étais assis à table d'hôte, moi soixantième, et je n'avais pas été remarqué lorsque j'étais entré dans la salle. Un des convives s'exprima en termes flatteurs sur l'effet que j'avais produit la veille. Son voisin joignit ses éloges aux siens, et ajouta : *L'habileté de Paganini n'a rien qui doive surprendre; il la doit au séjour de huit années qu'il a fait dans un cachot, n'ayant que son violon pour adoucir sa captivité. Il avait été condamné à cette longue détention pour avoir assassiné lâchement un de mes amis, qui était son rival.* Chacun, comme vous pouvez croire, se récria sur l'énormité du crime. Moi, je pris la parole, et m'adressant à la personne qui savait si bien mon histoire, je la priai de me dire en quel lieu et dans quel temps cette aventure s'était passée. Tous les yeux se tournèrent vers moi : jugez de l'étonnement quand on reconnut l'acteur principal de cette tragique histoire! Fort embarrassé fut le narrateur. Ce n'était plus son ami qui avait péri ; il avait entendu... on lui avait affirmé... il avait cru... mais il était possible qu'on l'eût trompé... Voilà, monsieur, comme on se joue de la réputation d'un artiste, parce que les gens enclins à la paresse ne veulent pas comprendre qu'il a pu étudier *en liberté dans sa chambre* aussi bien que sous les verrous.

« A Vienne, un bruit plus ridicule encore mit à l'épreuve la crédulité de quelques enthousiastes. J'y avais joué les variations qui ont pour titre *le Streghe* (les Sorcières) ; elles avaient produit quelque effet. Un monsieur, qu'on m'a dépeint au teint pâle, à l'air mélancolique, à l'œil inspiré, affirma qu'il n'avait rien trouvé qui l'étonnât dans mon jeu ; car il avait vu distinctement, pendant que j'exécutais mes variations, le diable près de moi, guidant mon bras et conduisant mon archet. Sa ressemblance frappante avec mes traits démontrait assez mon origine ; il était vêtu de rouge, avait des cornes à la tête et la queue entre les jambes. Vous comprenez, monsieur, qu'après une description si minutieuse, il n'y avait pas moyen de douter de la vérité du fait ; aussi beaucoup de gens furent-ils persuadés qu'ils avaient surpris le secret de ce qu'on appelle mes tours de force.

« Longtemps ma tranquillité fut troublée par ces bruits qu'on répandait sur mon compte. Je m'attachai à en démontrer l'absurdité. Je faisais remarquer que depuis l'âge de quatorze ans je n'avais cessé de donner des concerts et d'être sous les yeux du public ; que j'avais été employé pendant seize années comme chef d'orchestre et comme directeur de musique à la cour de Lucques ; que s'il était vrai que j'eusse été retenu en prison pendant huit ans, pour avoir tué ma maîtresse ou mon rival, il fallait que ce fût conséquemment avant de me faire connaître du public, c'est-à-dire qu'il fallait que j'eusse eu une maîtresse et un rival à l'âge de sept ans. J'invoquais à Vienne le témoignage de l'ambassadeur de mon pays, qui déclarait m'avoir connu depuis près de vingt ans dans la position qui convient à un honnête homme, et je parvenais ainsi à faire taire la calomnie pour un instant ; mais il en reste toujours quelque chose et je n'ai pas été surpris de la retrouver ici. Que faire à cela, monsieur? Je ne vois autre chose que de me résigner, et de laisser la malignité s'exercer à mes dépens. Je crois cependant devoir, avant de terminer, vous communiquer une anecdote qui a donné lieu aux bruits injurieux répandus sur mon compte. La voici : Un violoniste nommé D......i qui se trouvait à Milan, se lia avec deux hommes de mauvaise vie, et se laissa persuader de se transporter avec eux, la nuit, dans un village pour y assassiner le curé, qui passait pour avoir beaucoup d'argent. Heureusement le cœur faillit à l'un des coupables au moment de l'exécution, et il alla dénoncer ses complices. La gendarmerie se rendit sur les lieux, et s'empara de D.......i et de son compagnon au moment où ils arrivaient chez le curé. Ils furent condamnés à vingt années de fers, et jetés dans un cachot ; mais le général Menou, après qu'il fut devenu gouverneur de Milan, rendit au bout de deux ans la liberté à l'artiste. Le croiriez-vous, monsieur? C'est sur ce fond qu'on a brodé toute mon histoire. Il s'agissait d'un violoniste dont le nom finissait en *i* : ce fut Paganini ; l'assassinat devint celui de ma maîtresse ou de mon rival, et ce fut encore moi qu'on prétendit avoir été mis en prison. Seulement, comme on voulait m'y faire découvrir ma nouvelle école de violon, on me fit grâce des fers qui auraient pu gêner mon bras. Encore une fois, puisqu'on s'obstine contre toute vraisemblance, il faut bien que je cède. Il me reste pourtant un espoir, c'est qu'après ma mort la calomnie consentira à abandonner sa proie, et que ceux qui se sont

vengés si cruellement de mes succès laisseront en paix ma cendre.

« Agréez, etc.

« Signé Paganini. »

Lorsque je lui présentai cette lettre à signer, en présence de M. Pacini, éditeur de musique, il fit beaucoup d'objections contre la dernière phrase; il ne voulait point paraître consentir à rester la proie de la calomnie jusqu'à sa mort; j'eus beaucoup de peine à lui faire comprendre qu'après ses explications, son apparente résignation terminerait tout. Enfin il céda, et l'événement prouva que j'avais bien jugé; car les lithographies disparurent, et depuis lors il n'a plus été question de la scandaleuse anecdote.

Au mois de janvier 1825, Paganini donna deux concerts à Trieste, puis il se rendit à Naples pour la troisième fois et y retrouva ses anciens triomphes. Dans l'été, il retourna à Palerme, et cette fois son succès y fut des plus brillants. Le délicieux climat de la Sicile avait pour lui tant de charme, qu'il y resta près d'une année, donnant çà et là quelques concerts, puis se livrant à de longs intervalles de repos. Ce séjour prolongé sous un ciel favorable lui avait rendu la santé plus satisfaisante qu'il ne l'avait eue depuis longtemps : ce lui fut une occasion de revenir à ses anciens projets de voyage hors de l'Italie. Avant de les réaliser, il voulut faire une dernière tournée dans les villes dont il avait conservé de bons souvenirs, et se rendit, dans l'été de 1826, à Trieste, puis à Venise, et enfin à Rome, où il donna cinq concerts au théâtre *Argentina*, qui furent pour lui autant d'ovations. Le 5 avril 1827, le pape Léon XII lui accorda la décoration de l'Éperon d'or, en témoignage d'estime pour ses talents. De Rome, il alla à Florence, où il se trouva tout à coup arrêté par un mal assez grave qui lui survint à une jambe, et qui ne disparut qu'après un long traitement. Il s'était acheminé vers Milan, où son retour avait été salué par les témoignages d'affection de tous ses amis. Enfin, le 2 mars 1828, il quitta cette ville pour se rendre à Vienne, où il arriva le 16 du même mois. Le 20 mars, le premier concert du célèbre violoniste jeta la population viennoise dans un paroxysme d'enthousiasme qu'il serait difficile de décrire. « Au premier coup
« d'archet qu'il donna sur son Guarneri (dit
« Schilling, en style poétique, dans son
« *Lexique universel de musique*), on pour-
« rait presque dire au premier pas qu'il fit

« dans la salle, sa réputation était décidée
« en Allemagne. Enflammé comme par une
« étincelle électrique, il rayonna et brilla
« tout à coup comme une apparition miracu-
« leuse dans le domaine de l'art. » Tous les journaux de Vienne exprimèrent en termes hyperboliques l'admiration sans limites qui avait transporté l'immense auditoire de ce premier concert, et ne cessèrent, pendant deux mois, d'entonner des hymnes de louanges à la gloire de l'enchanteur. Les artistes les plus renommés de la capitale de l'Autriche, Mayseder, Jansa, Slawick, Léon de Saint-Lubin, Strebinger, Bœhm et d'autres, déclarèrent à l'envi qu'ils n'avaient rien ouï de comparable. D'autres concerts donnés le 15 avril, le 16, le 28, etc., portèrent au plus haut degré l'exaltation du public. L'ivresse fut générale. Des pièces de vers étaient publiées chaque jour; des médailles étaient frappées; le nom de Paganini était dans toutes les bouches, et, comme le dit Schottky (1), *tout était à la Paganini*. La mode s'était emparée de son nom : les chapeaux, les robes, la chaussure, les gants *étaient à la Paganini*; les restaurateurs décoraient certains mets de ce nom, et lorsqu'un coup brillant se faisait au billard, on le comparait au coup d'archet de l'artiste. Son portrait, bien ou mal fait, était sur les tabatières et les boîtes à cigares; enfin, son buste surmontait les cannes des élégants. Après un concert donné au profit des pauvres, le magistrat de la ville de Vienne offrit à Paganini la grande médaille d'or de Saint-Salvador, et l'empereur lui conféra le titre de virtuose de sa musique particulière.

Un long séjour dans la capitale de l'Autriche et des concerts multipliés n'affaiblirent pas l'impression que Paganini y avait produite à son arrivée. La même admiration l'accueillit dans toutes les grandes villes de l'Allemagne : Prague seule lui montra quelque froideur, par une certaine tradition d'opposition aux opinions musicales de Vienne; mais Berlin le vengea si bien de cette indifférence, qu'il s'écria le soir de son premier concert : « *J'ai retrouvé mon public de Vienne.* » Après trois années de voyages et de succès en Autriche, en Bohême, en Saxe, en Bavière, en Prusse et dans les provinces rhénanes, l'artiste célèbre arriva à Paris et donna son premier concert à l'Opéra, le 9 mars 1831. Ses études de violon publiées depuis longtemps dans cette ville, sortes d'énigmes qui avaient mis en

(1) *Paganini's Leben und Treiben*, etc., p. 28 et s.

émoi tous les violonistes; sa renommée européenne; ses voyages en Allemagne et l'éclat de ses succès à Vienne, à Berlin, à Munich, à Francfort, avaient excité parmi les artistes français et dans le public un vif intérêt de curiosité. Il serait impossible de décrire l'enthousiasme dont l'auditoire fut saisi en écoutant cet homme extraordinaire; l'émotion alla jusqu'au délire, à la frénésie. Après lui avoir prodigué des applaudissements pendant et après chaque morceau, l'assemblée le rappela pour lui témoigner par des acclamations unanimes l'admiration dont elle était saisie. Une rumeur générale se répandit ensuite dans toutes les parties de la salle, et partout on entendit des exclamations d'étonnement et de plaisir. Les mêmes effets se reproduisirent à tous les autres concerts qui furent donnés par Paganini à Paris.

Vers le milieu du mois de mai, il s'éloigna de cette ville pour se rendre à Londres, où il excita aussi la plus vive curiosité, mais non cet intérêt intelligent qui l'avait accueilli dans la capitale de la France. Le prix élevé des places qu'il fixa pour ses concerts lui fit prodiguer l'injure et l'outrage par les journaux anglais : comme si l'artiste n'avait pas le droit de fixer le prix des produits de son talent ! comme s'il imposait l'obligation de venir l'entendre ! Les concerts où Paganini joua à Londres, et les excursions qu'il fit dans toute l'Angleterre, en Écosse et en Irlande, lui procurèrent des sommes considérables, qui s'accrurent encore dans ses voyages en France, en Belgique et en Angleterre pendant les années suivantes. On lui a reproché de s'être vendu à un spéculateur anglais pour un temps déterminé, et à un prix convenu, pour jouer dans tous les concerts organisés par l'entrepreneur; beaucoup d'autres artistes l'ont imité en cela. Sans doute, la dignité de l'homme et de l'art répugne aux marchés de ce genre; mais d'autre part, les soins de toute espèce qu'exigent les concerts; les difficultés qui se multiplient et qu'un artiste surmonte à grand'peine dans les pays étrangers; de plus, les vols scandaleux par lesquels les entrepreneurs de théâtres et les employés le dépouillent du fruit de son travail; la curée des recettes que font les receveurs des droits des hospices, de patentes, les imprimeurs et distributeurs d'affiches et de programmes, le propriétaire de la salle, l'entrepreneur de l'éclairage, les musiciens de l'orchestre et les commissionnaires, tout cela, dis-je, est si nuisible aux soins que réclame le talent ainsi qu'à la méditation et à la sérénité d'âme nécessaires à sa manifestation, qu'on ne peut blâmer l'artiste qui cherche à se soustraire à ces ennuis par un contrat dont l'exécution lui assure un produit net, et ne lui impose que l'obligation de mettre son talent en évidence. De retour en Italie dans l'été de 1834, après une absence de six années, Paganini y fit l'acquisition de propriétés considérables, entre autres de la *villa Gajona*, près de Parme. Le 14 novembre de la même année, il donna, à Plaisance, un concert au bénéfice des indigents, le seul où il se soit fait entendre en Italie depuis 1828. Pendant l'année 1835, il vécut alternativement à Gênes, à Milan et dans sa retraite près de Parme. Le choléra qui sévissait alors à Gênes fit répandre le bruit de sa mort; les journaux annoncèrent cet événement, et firent à l'artiste des articles nécrologiques; mais on apprit ensuite que, bien que sa santé fût dans un état déplorable, il n'avait pas été atteint par ce fléau.

En 1836, des spéculateurs l'engagèrent à leur donner l'appui de son nom et de son talent pour la fondation d'un Casino dont la musique était le prétexte, et dont le jeu était l'objet réel : cet établissement, dont les dépenses furent excessives, s'ouvrit dans un des plus beaux quartiers de Paris, sous le nom de *Casino Paganini*; mais le gouvernement n'accorda pas l'autorisation qu'on avait espérée pour en faire une maison de jeu, et les spéculateurs furent réduits au produit des concerts qui n'égalèrent pas les dépenses. Le dépérissement progressif des forces de Paganini ne lui permit pas de s'y faire entendre; pour prix des fatigues qu'il avait éprouvées pour se rendre à Paris et de la perte de sa santé, on lui fit un procès qu'il perdit, et les tribunaux, sans avoir entendu sa défense, le condamnèrent à payer cinquante mille francs aux créanciers des spéculateurs, et ordonnèrent qu'il serait privé de sa liberté jusqu'à ce qu'il eût satisfait à cette condamnation.

Au moment où cet arrêt était rendu, Paganini se mourait. Sa maladie, qui était une phthisie laryngée, avait progressé jusqu'au commencement de 1830; les médecins lui prescrivirent alors le séjour de Marseille, dont le climat leur paraissait salutaire. Il suivit leur conseil, et traversa péniblement la France pour arriver à son extrémité méridionale. Son âme énergique luttait contre les progrès du mal. Retiré dans la maison d'un ami, aux portes de Marseille, il s'occupait encore de l'art, et prenait alternativement son violon et

sa guitare. Un jour, il sembla se ranimer et exécuta avec feu un quatuor de Beethoven (le septième) qu'il aimait passionnément. Malgré sa faiblesse extrême, il voulut aller entendre quelques jours après la messe de *Requiem* de Cherubini pour des voix d'hommes; enfin, le 21 juin, il se rendit dans une des églises de Marseille pour y assister à l'exécution de la première messe solennelle de Beethoven.

Cependant, le besoin de changement de lieu qu'éprouvent les malades atteints de phthisie décida Paganini à retourner à Gênes par la voie de la mer, persuadé qu'il y retrouverait la santé. Mais vain espoir! Dès le mois d'octobre de la même année, il écrivait à M. Galafre, peintre de ses amis : *Me trouvant plus souffrant encore ici que je n'étais à Marseille, j'ai pris la résolution de passer l'hiver à Nice.* Ainsi, il voulait fuir la mort, et la mort le poursuivait. Nice devait être son dernier séjour. Les progrès du mal y furent rapides; la voix s'éteignit complétement, et de cruels accès de toux, devenus chaque jour plus fréquents, achevèrent d'abattre ses forces. Enfin, l'altération des traits, signe d'une fin prochaine, se fit remarquer sur son visage. Un écrivain italien a rendu compte de ses derniers moments en termes touchants dont voici la traduction :

« Dans sa dernière soirée, il parut plus
« tranquille que d'habitude. Il avait dormi
« quelque peu; quand il s'éveilla, il fit ouvrir
« les rideaux de son lit pour contempler la
« lune qui, dans son plein, s'avançait lente-
« ment dans un ciel pur. Dans cette contem-
« plation, ses sens s'assoupirent de nouveau;
« mais le balancement des arbres environ-
« nants éveilla dans son sein ce doux frémisse-
« ment que fait naître le sentiment du beau.
« Il voulut rendre à la nature les délicates
« émotions qu'il en recevait à cette heure su-
« prême, étendit la main jusqu'au violon en-
« chanté qui avait charmé son existence, et
« envoya au ciel, avec ses derniers sons, le
« dernier soupir d'une vie qui n'avait été que
« mélodie. »

Le grand artiste expira le 27 mai, à l'âge de cinquante-six ans, laissant à son unique fils Achille, fruit de sa liaison avec la cantatrice Antonia Bianchi, de Como, des richesses considérables, et le titre de baron qui lui avait été conféré en Allemagne. Tout n'était pas fini pour cet homme dont la vie fut aussi extraordinaire que le talent. Soit par l'effet de certains bruits populaires dont il sera parlé tout à l'heure, soit qu'étant mort sans recevoir les secours de la religion, Paganini eût laissé des doutes sur sa foi, ses restes ne purent être inhumés en terre sainte, par décision de l'évêque de Nice. En vain son fils, ses amis et la plupart des artistes de cette ville sollicitèrent-ils l'autorisation de faire célébrer un service pour son repos éternel, faisant remarquer qu'ainsi que toutes les personnes atteintes de phthisie, il n'avait pas cru sa mort prochaine et avait cessé de vivre subitement, l'évêque refusa cette autorisation et se borna à offrir un acte authentique de décès, avec la permission de transporter le corps où l'on voudrait. Cette transaction ne fut pas acceptée, et l'affaire fut portée devant les tribunaux. Celui de Nice donna gain de cause à l'évêque. Il fallut alors avoir recours à Rome, qui annula la décision de l'évêque de Nice et chargea l'archevêque de Turin, conjointement avec deux chanoines de la cathédrale de Gênes, de faire une enquête sur le catholicisme de Paganini. Pendant tout ce temps, le corps était resté dans une chambre de l'hôpital de Nice; il fut ensuite transporté par mer au lazaret de Villafranca, et de là dans une campagne nommée *Polcevera*, près de Gênes, laquelle appartenait à la succession de l'illustre artiste. Le bruit se répandit bientôt qu'on y entendait chaque nuit des bruits lamentables et bizarres. Pour mettre un terme à ces rumeurs populaires, le jeune baron Paganini se décida à faire des démarches pour qu'un service solennel fût célébré à Parme, en qualité de chevalier de Saint-Georges, dans l'église de *la Steccata*, affectée à cet ordre chevaleresque: elles ne furent pas infructueuses. Après la cérémonie, les amis du défunt obtinrent de l'évêque de Parme la permission d'introduire le corps dans le duché, de le transporter à la *villa Gajona*, et de l'inhumer près de l'église du village. Cet hommage funèbre fut rendu aux restes de l'artiste célèbre dans le mois de mai 1845, mais sans pompe, conformément aux ordres émanés du gouvernement.

Par son testament, fait le 27 avril 1837, et ouvert le 1er juin 1840, Paganini laissait à son fils, légitimé par des actes authentiques, une fortune estimée à deux millions, sur laquelle il faisait deux legs à ses deux sœurs, le premier de cinquante mille francs, l'autre de soixante mille, n'accordant à la mère de son Achille qu'une rente viagère de douze cents francs! Indépendamment de ces richesses, et de la propriété de ses compositions inédites, Paganini possédait une précieuse collection d'instruments de maîtres, dans laquelle on remar-

quait un incomparable *Stradivari* qu'il estimait plus de huit mille florins d'Autriche, un charmant *Guarneri* de petit patron, un excellent *Amati*, une basse de Stradivari non moins parfaite que son violon de ce maître, et son grand *Guarneri*, le seul instrument qui l'accompagna dans tous ses voyages, et qu'il légua à la ville de Gênes, ne voulant pas qu'un autre artiste en fût possesseur après lui.

Les artistes qui ont entendu Paganini savent ce qui le distinguait des autres violonistes célèbres ; mais bientôt il n'existera peut-être plus un seul musicien qui, l'ayant entendu, pourra dire quelle était la nature de son talent : je crois donc devoir entrer ici dans quelques détails sur les qualités qui le distinguèrent, et sur les moyens qui lui servaient à réaliser sa pensée dans l'exécution. Ainsi que je l'ai déjà dit, un dévouement à l'étude, dont il y a peu d'exemples, avait conduit Paganini à triompher des plus grandes difficultés. Ces difficultés, il se les créait lui-même, dans le but de donner plus de variété aux effets, et d'augmenter les ressources de l'instrument ; car on voit que ce fut là l'objet qu'il se proposa dès qu'il fut en âge de réfléchir sur sa destination individuelle. Après avoir joué la musique des anciens maîtres, notamment de Corelli, Vivaldi, Tartini, puis de Pugnani et de Viotti, il comprit qu'il lui serait difficile d'arriver à une grande renommée dans la voie qu'avaient suivie ces artistes. Le hasard fit tomber entre ses mains le neuvième œuvre de Locatelli (*voyez* ce nom), intitulé : *L'Arte di nuova modulazione*, et, dès le premier coup d'œil, il y aperçut un monde nouveau d'idées et de faits, qui n'avaient point eu dans la nouveauté le succès mérité, à cause de leur excessive difficulté, et peut-être aussi parce que le moment n'était pas venu, à l'époque où Locatelli publia son ouvrage, pour sortir des formes classiques. Les circonstances étaient plus favorables pour Paganini, car le besoin d'innovation est précisément celui de son siècle. En s'appropriant les moyens de son devancier, en renouvelant d'anciens effets oubliés (*voyez* Jean-Jacques WALTHER), en y ajoutant ce que son génie et sa patience lui faisaient découvrir, il parvint à cette variété, objet de ses recherches, et plus tard, caractère distinctif de son talent. L'opposition des différentes sonorités, la diversité dans l'accord de l'instrument, l'emploi fréquent des sons harmoniques simples et doubles, les effets de cordes pincées réunis à ceux de l'archet, les différents genres de *staccato*, l'usage de la double et même de la triple corde, une prodigieuse facilité à exécuter les intervalles de grand écart avec une justesse parfaite, enfin, une variété inouïe d'accents d'archet, tels étaient les moyens dont la réunion composait la physionomie du talent de Paganini ; moyens qui tiraient leur prix de la perfection de l'exécution, d'une exquise sensibilité nerveuse, et d'un grand sentiment musical. A la manière dont l'artiste se posait en s'appuyant sur une hanche, à la disposition de son bras droit et de sa main sur la hausse de son archet, on aurait cru que le coup de celui-ci devait être donné avec gaucherie, et que le bras devait avoir de la roideur ; mais bientôt on s'apercevait que le bras et l'archet se mouvaient avec une égale souplesse, et que ce qui paraissait être le résultat de quelque défaut de conformation, était dû à l'étude approfondie de ce qui était le plus favorable aux effets que l'artiste voulait produire. L'archet ne sortait pas des dimensions ordinaires, mais, par l'effet d'une tension plus forte que l'ordinaire, la baguette était un peu moins rentrée. Il est vraisemblable qu'en cela Paganini avait eu pour but de faciliter le rebondissement de l'archet dans le *staccato* qu'il fouettait et jetait sur la corde d'une manière toute différente de celle des autres violonistes. Dans la notice qu'il a écrite sur lui-même en langue italienne, il dit qu'à son arrivée à Lucques on fut étonné de la longueur de son archet et de la grosseur de ses cordes ; mais plus tard il s'aperçut, sans doute, de la difficulté de faire vibrer de grosses cordes dans toutes leurs parties, et conséquemment d'en obtenir des sons harmoniques purs, car il en diminua progressivement le volume, et lorsqu'il se fit entendre à Paris, ses cordes étaient au-dessous de la grosseur moyenne. Les mains de Paganini étaient grandes, sèches et nerveuses. Par l'effet d'un travail excessif, tous ses doigts avaient acquis une souplesse, une aptitude dont il est impossible de se faire une idée. Le pouce de la main gauche se ployait à volonté jusque sur la paume de la main, lorsque cela était nécessaire pour certains effets du démanché.

La qualité du son que Paganini tirait de l'instrument était belle et pure, sans être excessivement volumineuse, excepté dans certains effets, où il était visible qu'il rassemblait toutes ses forces pour arriver à des résultats extraordinaires. Mais ce qui distinguait surtout cette partie de son talent, c'était la va-

riété de voix qu'il savait tirer des cordes par des moyens qui lui appartenaient, ou qui, après avoir été découverts par d'autres, avaient été négligés, parce qu'on n'en avait pas aperçu toute la portée. Ainsi, les sons harmoniques, qui avaient toujours été considérés plutôt comme un effet curieux et borné que comme une ressource réelle pour le violoniste, jouaient un rôle important dans le jeu de Paganini. Ce n'était pas seulement comme d'un effet isolé qu'il s'en servait, mais comme d'un moyen artificiel pour atteindre à de certains intervalles, que la plus grande extension d'une main fort grande ne pouvait embrasser. C'était aussi par les sons harmoniques qu'il était parvenu à donner à la quatrième corde des ressources dont l'étendue était de trois octaves. Avant Paganini, personne n'avait imaginé que, hors des harmoniques naturels, il fût possible d'en exécuter de doubles en tierce, quinte, sixte, enfin qu'on pût faire marcher à l'octave des sons naturels et des sons harmoniques ; tout cela, Paganini l'exécutait dans toutes les positions, avec une facilité merveilleuse. Dans le chant, il employait fréquemment un effet de vibration frémissante qui avait de l'analogie avec la voix humaine ; mais par les glissements affectés de la main qu'il y joignait, cette voix était celle d'une vieille femme, et le chant avait les défauts et le mauvais goût qu'on reprochait autrefois à certains chanteurs français. L'intonation de Paganini était parfaite, et cette qualité si rare n'était pas un des moindres avantages sur la plupart des autres violonistes.

Après avoir rendu cet hommage à la vérité, dans l'appréciation du talent de ce grand artiste, il est nécessaire de le considérer dans l'impression générale que laissait son exécution. Beaucoup de personnes trouvaient son jeu poétique et particulièrement remarquable dans le chant : je viens de dire les motifs qui ne me permettent pas de partager leur opinion à cet égard. Ce que j'éprouvais en l'écoutant était de l'étonnement, de l'admiration sans bornes ; mais je n'étais pas touché, ému du sentiment qui me paraît inséparable de la musique véritable. La poésie du jeu du grand violoniste consistait surtout dans le brillant, et, si j'ose m'exprimer ainsi, dans la *maestria* de son archet; mais il n'y avait point de véritable tendresse dans ses accents. Et ce qui prouve que sa supériorité consistait dans son adresse merveilleuse à se servir de ses ressources propres, plutôt que dans l'expansion d'un profond sentiment, c'est qu'il s'est montré à Paris au-dessous du médiocre dans deux concertos de Kreutzer et de Rode, infiniment moins difficiles que ses propres compositions, et que je l'ai trouvé peu satisfaisant dans le quatuor. C'était Paganini, moins le caractère distinctif de son talent : ce n'était plus qu'un violoniste de second ordre. Si l'on considère les découvertes de cet artiste célèbre dans leur application aux progrès de l'art et à la musique sérieuse, on verra que leur influence a été bornée, et que ces choses n'ont été bonnes qu'entre ses mains. Il a eu quelques imitateurs, chez qui l'imitation a tué le talent naturel. L'art de Paganini est un art à part, qui est né avec lui, et dont il a emporté le secret dans la tombe. Sivori seul a pris de lui certains effets destinés à impressionner les masses ; mais ce n'est qu'un accessoire de son talent, car Sivori est d'ailleurs un grand violoniste dans la musique sérieuse.

En disant que l'art de Paganini était une chose à part, et qu'il en a emporté le secret dans la tombe, je me suis servi d'un mot qu'il répétait souvent ; car il assurait que son talent était le résultat d'un secret découvert par lui, et qu'il révélerait avant sa mort, dans une méthode de violon qui n'aurait qu'un petit nombre de pages, et qui jetterait tous les violonistes dans la stupéfaction. Un tel artiste devait être de bonne foi ; mais ne se trompait-il pas? n'était-il pas sous l'influence d'une illusion? Y a-t-il un autre secret que celui que la nature met dans le cœur de l'artiste, dans l'ordre et dans la persévérance de ses études? Je ne le crois pas. Toutefois je dois déclarer qu'il y avait quelque chose d'extraordinaire et de mystérieux dans la faculté qu'avait Paganini d'exécuter toujours d'une manière infaillible des difficultés inouïes, sans jamais toucher son violon, si ce n'est à ses concerts et aux répétitions. M. Harrys (*voyez* ce nom), qui fut son secrétaire et ne le quitta pas pendant une année entière, ne le vit jamais tirer son violon de l'étui, lorsqu'il était chez lui. Quoi qu'il en soit, la mort n'a pas permis que le secret dont parlait Paganini fût divulgué.

La liste des ouvrages de Paganini publiés pendant sa vie ne renferme que ceux dont voici les titres : 1° *Ventiquattro capricci per violino solo, dedicati agli artisti; opera prima*. On en a fait plusieurs éditions. Ces caprices ou études, dans divers tons, ont pour objet les arpèges, les diverses espèces de *staccato*, les trilles et les gammes en octaves, les dixièmes, les combinaisons de double, de triple et même de quadruple cordes, etc.

2° *Sei sonate per violino e chitarra, dedicati al signor delle Piane*, op. 2. 3° *Sei sonate per violino e chitarra, dedicati alla ragazza Eleonora*, op. 3. 4° *Tre gran quartetti a violino, viola, chitarra e violoncello*, op. 4; *idem*, op. 5. Paganini disait de cet ouvrage à M. Harrys, qu'il y était étranger, et qu'on l'avait formé de quelques-uns de ses thèmes assez mal arrangés. Cependant ces quatuors furent publiés à Gênes presque en sa présence, et jamais il ne fit de réclamation à ce sujet. On doit considérer comme des supercheries commerciales, ou comme des extraits des ouvrages précédents, ou enfin comme de simples souvenirs fugitifs de quelques artistes, ce qu'on a imprimé ensuite, jusqu'en 1851, sous le nom du grand artiste. Tels sont les morceaux suivants : *Variazioni di bravura per violino sopra un tema originale con accompagnamento di chitarra, o piano*. Ces variations sont celles qui forment le vingt-quatrième caprice (en *la* mineur) du premier œuvre. *Trois airs variés pour le violon, pour être exécutés sur la quatrième corde seulement, avec accompagnement de piano par Gustave Carulli*. Ces morceaux ne sont que des souvenirs arrangés par l'auteur de l'accompagnement. *Introduzione o variazioni in sol sul tema :* Nel cor più non mi sento, *per violino solo*. Ce morceau, imprimé dans l'ouvrage de Guhr (*voyez* ce nom), *sur l'art de Paganini*, n'est qu'un à peu près recueilli de mémoire. *Merveille de Paganini, ou duo pour le violon seul* (en *ut*); dans le même ouvrage. On a publié à Paris et à Berlin le *Carnaval de Venise, tel que le jouait Paganini*. MM. Ernst et Sivori ont aussi donné, comme des traditions exactes de cette plaisanterie musicale, des versions plus ou moins différentes, sur lesquelles il s'est élevé des discussions dans les journaux. La publication du véritable *Carnaval de Venise*, de l'illustre violoniste (à Paris, chez Schœnenberger, 1851), a mis fin aux incertitudes à cet égard.

Paganini avait compris que l'intérêt attaché à ses concerts diminuerait s'il publiait les compositions qu'il y faisait entendre. Il prit donc la résolution de ne les livrer à l'impression qu'après avoir achevé ses voyages et s'être retiré de la carrière d'artiste exécutant. Il ne transportait avec lui que les parties d'orchestre des morceaux qu'il jouait habituellement. Jamais personne n'avait vu les parties de violon solo de ces compositions ; car il redoutait l'indiscrétion des personnes qui cherchaient à pénétrer jusqu'à lui. Il parlait rarement de ses ouvrages, même à ses amis les plus intimes ; en sorte qu'on n'avait que des notions vagues sur la nature et le nombre de ses productions. M. Conestabile (auteur d'une bonne notice sur Paganini, en langue italienne), qui a fait des démarches très-actives pour connaître la vérité sur tout ce qui concerne la personne, le talent et les succès de Paganini, a publié dans son livre le catalogue qui lui a été envoyé de toutes les œuvres manuscrites et originales de l'artiste célèbre conservées par son fils ; on y trouve les titres des ouvrages dont voici l'indication : 1° Quatre concertos pour violon avec les accompagnements. 2° Quatre autres concertos dont l'instrumentation n'est pas écrite ; le dernier fut composé à Nice peu de temps avant la mort de Paganini. 3° Variations sur un thème comique continué par l'orchestre (?). 4° Sonate pour la grande viole avec orchestre. 5° *God save the king*, varié pour violon avec orchestre. 6° *Le Streghe*, variations sur un air de ballet, avec orchestre. 7° Variations sur *Non più mesta*, thème de *Cenerentola*. 8° Grande sonate sentimentale. 9° Sonate avec variations. 10° *La Primavera* (le Printemps), sonate sans accompagnement. 11° *Varsovie*, sonate. 12° *La ci darem la mano*. 13° *Le Carnaval de Venise*. 14° *Di tanti palpiti*. 15° Romance pour le chant. 16° Cantabile pour violon et piano. 17° Polonaise avec variations. 18° Fantaisie vocale. 19° Sonate pour violon seul. 20° Neuf quatuors pour violon, alto, violoncelle et guitare. 21° Cantabile et valse. 22° Trois duos pour violon et violoncelle. 23° Autres duos et petites pièces pour la guitare.

Beaucoup de ces compositions sont incomplètes. Celles dont on a retrouvé les partitions originales sans lacunes se composent de deux concertos en *mi* bémol et en *si* mineur (c'est dans celui-ci que se trouve le célèbre rondo de *la Clochette*), d'un *allegro* de sonate avec orchestre, intitulé : *Movimento perpetuo* ; des fameuses variations *le Streghe* (les Sorcières), avec orchestre ; des variations sur *God save the king*, avec orchestre ; des variations sur l'air *di tanti palpiti*, avec orchestre ; du *Carnaval de Venise* (vingt variations sur l'air vénitien populaire *O Mamma!*) ; des variations sur le thème *Non più mesta accanto al fuoco*, avec orchestre ; et enfin, de soixante variations en trois suites, avec accompagnement de piano ou de guitare, sur l'air populaire connu à Gênes sous le titre de *Barucaba*. Le thème de cet air est très-court ; les

variations sont des études sur différents genres de difficultés. Elles sont un des derniers ouvrages de Paganini; il les écrivit à Gênes, au mois de février 1835, et les dédia à son ami, M. l'avocat L.-G. Germi. Par une singularité inexplicable, ces études ne figurent pas dans la liste donnée par M. Conestabile. Tous ces ouvrages ont été publiés en 1851 et 1852, chez Schœnenberger, à Paris. Ainsi qu'on le voit, ils sont au nombre de *neuf* seulement, parce que ce sont les seuls qui soient complets. Il est regrettable que parmi ces productions ne figure pas le magnifique concerto en *ré* mineur que le grand artiste avait écrit pour Paris, et qu'il exécuta à son troisième concert, dans la salle de l'Opéra, le 25 mars 1831, ainsi que la grande sonate militaire sur la quatrième corde, avec orchestre, dans laquelle il déployait une merveilleuse habileté sur une étendue de trois octaves, par les sons harmoniques, la prière de *Moïse*, dans laquelle il n'était pas moins admirable, et, enfin, les variations sur le thème *Nel cor più non mi sento*. Que sont devenus ces ouvrages, et comment ont-ils pu s'égarer en dépit des précautions minutieuses de l'artiste?

Un grand mérite se révèle dans les compositions de Paganini, tant par la nouveauté des idées que par l'élégance de la forme, la richesse de l'harmonie et les effets de l'instrumentation. Ces qualités brillent surtout dans les concertos; toutefois, ces œuvres avaient besoin de la magie de son talent pour produire l'effet qu'il s'était proposé. Les difficultés n'y sont point inabordables pour les violonistes de premier ordre, mais elles exigent un travail qui se fait sentir dans l'exécution : chez lui, au contraire, elles étaient si familières, qu'il semblait s'en jouer, et qu'il y portait une justesse et une sûreté merveilleuses. De tous les violonistes, Sivori est à peu près le seul qui joue les concertos de Paganini dans ses concerts.

Beaucoup de notices sur la vie et le talent de Paganini ont été publiées soit dans des recueils, soit séparément; les principales sont : 1° *Paganini's Leben und Treiben als Künstler und als Mensch* (Vie et aventures de Paganini, considéré comme artiste et comme homme); Prague, Calve, 1830, in-8° de quatre cent dix pages. M. Schottky, professeur à Prague, est auteur de ce livre, qui n'est en quelque sorte qu'une compilation des journaux allemands : on y trouve le portrait de l'artiste. Un extrait de cet ouvrage par M. Ludolf Vinata, a paru à Hambourg sous ce titre : 2° *Paganini's Leben und Charakter* (Vie et caractère de Paganini), in-8°. 3° *Paganini in seinem Reisewagen und Zimmer, in seinen redseligen Stunden, in gesellschaftlichen Zirkeln und seinen Concerten* (Paganini dans sa chaise de poste et dans sa chambre, etc.); Brunswick, Vieweg, 1830, in-8° de soixante-huit pages. M. Georges Harry's, auteur de cet écrit, Anglais d'origine, attaché à la cour de Hanovre, a suivi Paganini dans toute l'Allemagne, et lui fut attaché pendant près d'une année, en qualité de secrétaire, pour l'étudier comme homme et comme artiste, dans le but d'écrire cette notice, où Paganini trouvait de l'exactitude. 4° M. Schütz, professeur à Halle, est auteur d'un écrit intitulé : *Leben, Character und Kunst des Ritters Nic. Paganini's* (Vie, caractère et art du chevalier Nicolas Paganini); Ilmenau, 1830, in-8°. 5° *Notice sur le célèbre violoniste Nicolas Paganini*, par M. J. Imbert de la Phalèque; Paris, E. Guyot, in-8° de soixante-six pages, avec portrait (*voyez* sur cet écrit la *Revue musicale*, t. VII, p. 33). 6° *Paganini, sa vie, sa personne et quelques mots sur son secret*, par G.-E. Anders; Paris, Delaunay, 1831, in-8° de trois feuilles (voyez sur cet écrit la *Revue musicale*, t. XI, p. 40). 7° *Paganini et de Bériot, ou Avis aux artistes qui se destinent à l'enseignement du violon*, par Fr. Fayolle; Paris, Legouest, 1851, in-8° (*voyez* sur cet opuscule la *Revue musicale*, t. XI, pp. 97-100, 105-107). Bennati avait composé une *Notice physiologique sur le célèbre violoniste Paganini*, qu'il a lue à l'Académie royale des sciences, en 1831, et dont il a été publié des extraits dans la *Revue musicale* (t. XI, p. 113-116); ce morceau n'a pas été imprimé. 8° *Vita di Niccolò Paganini da Genova, scritta ed illustrata da Giancarlo Conestabile, socio di varie accademie;* Perugia, 1851, 1 vol. gr. in-8° de 317 pages, avec le portrait de Paganini. 9° *Notice biographique sur Niccolo Paganini, suivie de l'analyse de ses ouvrages, et précédée d'une esquisse de l'histoire du violon*, par F.-J. Fétis. Paris, Schœnenberger, 1851, gr. in-8°, de 95 pages. J'écrivis cette notice à la sollicitation de Schœnenberger, éditeur des œuvres posthumes de Paganini. M. Wellington Guernsey en a fait une traduction anglaise intitulée : *Biographical notice of Niccolo Paganini, followed by an analysis of his compositions, and preceded by a sketch of the history of of the violin*, etc. London, Schott and Co., 1852, gr. in-8°.

PAGANO (THOMAS), compositeur napolitain, vécut dans le dix-huitième siècle. Les circonstances de sa vie sont ignorées : on sait seulement qu'il écrivit pour l'église des PP. de l'Oratoire, à Naples, les oratorios dont voici les titres : *La Rovina degli Angeli; la Fornace di Babilonia; l'Assunzione di Maria santissima; il Giudizio particolare; la Croce di Costantino; la Morte di Maria santissima; la Memoria del Paradiso; la Memoria dell' Inferno; la Morte; la Samaritana; l'Anima purgante; la Maddalena; le Redenzione; Gesù nell' orto*. Tous ces ouvrages sont conservés dans les archives de l'Oratoire, à Naples.

PAGENDARM (JACQUES), cantor à Lubeck, naquit à Hervorden, le 6 décembre 1646. Après avoir fréquenté les écoles d'Hildesheim et de Magdebourg, il suivit les cours des universités d'Helmstadt et de Wittenberg. En 1670, il obtint la place de cantor à Osnabruck, et neuf ans après il eut le même emploi à Lubeck, où il fut installé le 28 août 1679. A cette occasion, il prononça un discours sur la musique, qui n'a point été imprimé. Il mourut le 14 janvier 1706, après avoir rempli honorablement ses fonctions pendant vingt-sept années. On a de sa composition : *Cantiones sacræ, quæ coetus Lubecensis scolast. sub horarum intervallis canere consuevit;* Lubeck, in-8°.

PAGI (FRANÇOIS), né à Lambesc, en 1654, entra de bonne heure dans l'ordre des cordeliers. Après avoir enseigné quelque temps la philosophie, il obtint de ses supérieurs la permission de se livrer entièrement aux travaux littéraires et aux recherches de chronologie; mais une chute qu'il fit le contraignit à un repos absolu, et après avoir langui onze ans, il mourut à Orange, le 21 janvier 1721. On a de lui : *Breviarium historico-chronologico-criticum, illustrium Pontificum romanorum gesta, conciliorum generalium acta, etc. complectens;* Anvers (Genève), 1717-27, 4 vol. in-4°. On y trouve des recherches intéressantes sur les encouragements donnés par les papes à la musique d'église.

PAGIN (ANDRÉ-NOEL), violoniste célèbre, né à Paris en 1721 (1), fit dans sa jeunesse un voyage en Italie dans le dessein d'entendre Tartini, dont il reçut des leçons. De retour à Paris, il se fit entendre au concert spirituel en 1750. D'abord il y eut de brillants succès; mais sa

(1) C'est par erreur que Choron et Fayolle, d'après Gerber, l'ont fait naître en 1730; Beffara a vérifié l'année de sa naissance d'après des actes authentiques.

persévérance à ne jouer que de la musique de son maître parut aux musiciens français une insulte pour les violonistes nationaux ; ils se liguèrent contre lui, et lui firent donner un jour des applaudissements i.oniques, qui lui firent prendre la résolution de ne plus paraître en public. Le duc de Clermont, son protecteur, le consola de sa disgrâce, en lui accordant dans sa maison un emploi honorable, dont le traitement était de *six mille francs,* suivant ce que rapporte Burney (*The present state of Music in France and Italy*, p. 44). Depuis cette époque, Pagin cessa de faire sa profession de la musique, et ne se fit plus entendre que dans les salons de quelques grands seigneurs, et chez ses amis. En 1770, Burney l'entendit à Paris, et admira la belle qualité de son qu'il tirait de l'instrument, son expression dans l'adagio, et la légèreté de son archet dans les traits brillants. L'époque de la mort de ce virtuose est ignorée. On a gravé de sa composition à Paris, en 1748, six sonates pour violon, avec basse. Cartier a inséré l'adagio de la sixième dans sa *Division des écoles de violon*, sous le n° 139.

PAGLIARDI (JEAN-MARIE), compositeur florentin, fut maître de chapelle du grand-duc de Toscane dans la seconde moitié du dix-septième siècle. Parmi les opéras dont il a composé la musique, on remarque : 1° *Caligula delirante*, représenté à Venise, en 1672; 2° *Lisimacco*, idem, en 1673; 3° *Numa Pompilio*, idem, en 1674.

PAINCTRE (CLAUDE LE). *Voyez* LE-PEINTRE.

PAINI (FERDINAND), né à Parme, vers 1775, reçut des leçons de contrepoint de Ghiretti, et se livra à la composition dramatique. Il donna à Milan, à Parme et à Venise quelques opéras dont plusieurs obtinrent du succès. Parmi ces ouvrages on remarque : 1° *La Giardiniera brillante*. 2° *Il Portantino*. 3° *La Figlia dell' aria*. 4° *La Cameriera astuta*. 5° *Marc-Antonio*. 6° *La Moglie saggia*. Ce dernier opéra a été joué au théâtre Re de Milan, dans la saison du carnaval, en 1815. Je n'ai pas de renseignements sur la suite de la carrière de cet artiste.

PAISIBLE (....), flûtiste et compositeur français, vécut en Angleterre dans la seconde moitié du dix-septième siècle. Il était à Londres vers 1680. On connaît de lui des trios pour instruments qui ont été publiés à Londres, sous ce titre : *Musick performed before her Majesty and the new King of Spain, being overtures 3* (Musique exécutée devant Sa Ma-

jesté et le nouveau roi d'Espagne, consistant en trois ouvertures). Paisible est aussi auteur des ouvrages dont les titres suivent : 1° *Pièces à trois et quatre parties pour les flûtes, violons et hautbois;* Amsterdam, Roger. 2° *Quatorze sonates à deux flûtes;* ibid. 3° *Six sonates à deux flûtes;* ibid.

PAISIBLE (....), violoniste distingué, naquit à Paris, en 1745, et reçut des leçons de Gaviniés. Son talent et la protection de son maître le firent entrer dans l'orchestre du concert spirituel et dans la musique de la duchesse de Bourbon-Conti. Le désir de se faire connaître lui fit parcourir ensuite une partie de la France, les Pays-Bas, l'Allemagne, et le conduisit à Saint-Pétersbourg. Partout il recueillit des applaudissements. Il avait espéré de se faire connaître de l'impératrice Catherine, mais Lolli, alors au service de cette souveraine, sut l'écarter par ses intrigues. La recette de deux concerts qu'il donna n'ayant pu suffire à son entretien, il s'engagea au service d'un seigneur russe, qui le conduisit à Moscou ; mais bientôt les dégoûts de cette position la lui firent abandonner. Il essaya de donner encore des concerts, dont les frais absorbèrent le produit. Demeuré sans ressources, il ne lui restait plus qu'à donner des leçons ; mais il ne put s'y résoudre, dans la crainte de porter préjudice à son talent. Il promit à ses créanciers qu'il se libérerait envers eux dès qu'il serait retourné à Saint-Pétersbourg ; mais arrivé dans cette ville, et n'y trouvant pas les ressources qu'il avait espéré, il se tua d'un coup de pistolet, en 1781, laissant une lettre où il priait ses amis de payer ses dettes avec le produit de la vente de son violon et de ses autres effets, dont la valeur surpassait de beaucoup la somme de dix-sept cents roubles qu'il devait. Telle fut la fin déplorable de cet artiste, dont le talent méritait un meilleur sort. On a gravé de sa composition : 1° Deux concertos pour le violon, op. 1 ; Paris. 2° Six quatuors pour deux violons, alto et basse, op. 2; Londres. 3° Six *idem*, op. 3 ; Paris.

PAISIELLO (JEAN), compositeur célèbre, fils d'un artiste vétérinaire, naquit à Tarente, le 9 mai 1741. Dès l'âge de cinq ans, ses parents le firent entrer au collège des Jésuites du lieu de sa naissance. Le chevalier Girolamo Carducci, noble tarentin et compositeur, ayant remarqué pendant le chant des offices que le jeune Paisiello était doué d'une belle voix de contralto et d'une oreille musicale, lui fit chanter de mémoire quelques solos, et fut si satisfait de son intelligence, qu'il donna à ses parents le conseil de l'envoyer étudier à Naples, sous la direction de quelque maître habile. Ceux-ci eurent d'abord beaucoup de peine à se décider à se séparer de leur fils ; mais ses heureuses dispositions pour la musique leur firent prendre enfin la résolution de lui faire étudier cet art, et après l'avoir confié à un prêtre, nommé dom Charles Resta, pour lui en enseigner les éléments, son père le conduisit à Naples, au mois de juin 1754, et parvint à le faire admettre comme élève au Conservatoire de S. Onofrio, alors dirigé par Durante. Ce savant maître touchait alors à la fin de sa glorieuse carrière ; cependant, il eut bientôt discerné l'heureuse organisation de son nouvel élève ; il lui donna des leçons dans lesquelles il fut remplacé, deux ans après, par Cotumacci et Abos, lesquels professaient les mêmes doctrines. Après cinq ans de séjour dans l'école, Paisiello obtint le titre de *maestrino primario*, c'est-à-dire, élève répétiteur. Pendant quatre autres années, il écrivit des messes, psaumes, motets, oratorios, et pour marquer la fin de ses études, en 1763, il composa un intermède qui fut exécuté sur le petit théâtre du Conservatoire. Le charme mélodique et la touche légère de cette première production dramatique eurent du retentissement en Italie ; ces qualités, auxquelles le compositeur a dû la plupart de ses succès, lui procurèrent immédiatement l'avantage d'être appelé à Bologne, pour y écrire deux opéras bouffes, *La Pupilla* et *Il Mondo a rovescio*, au théâtre *Marsigli*. Leur succès eut tant d'éclat, que la réputation du jeune compositeur s'étendit en un instant dans toute l'Italie. Modène l'appela pour écrire l'opéra bouffe intitulé *La Madama umorista*, et deux opéras sérieux (*Demetrio* et *Artaserse*). A Parme, les trois opéras bouffes *Le Virtuose ridicole, Il Negligente, I Bagni di Albano,* justifièrent et accrurent l'opinion déjà formée de son talent. Appelé à Venise, il y vit le plus brillant succès couronner ses opéras *Il Ciarlone, L'Amore in ballo*, et *La Pescatrice*. Bientôt après il reçut un engagement pour Rome. Rome, alors l'arbitre de la renommée des musiciens de l'Italie, y mettait le sceau, et quelquefois y portait un échec, par la sévérité ou par le caprice de ses jugements. Paisiello ne fut point effrayé du dangereux honneur qui lui était réservé. Ce fut là qu'il écrivit *Il Marchese di Tulipano*, délicieuse composition qui fut accueillie dans toute l'Europe par une vogue sans exemple à cette époque, et dont la

traduction commença, vingt ans plus tard, la réputation du chanteur français Martin, à l'Opéra-Comique. Cependant une dernière épreuve difficile était réservée à Paisiello, car on l'appelait à Naples, où brillaient de grands artistes dont il allait devenir le rival. A leur tête était Piccinni, alors le plus illustre compositeur dramatique de l'Italie. Paisiello, dit Quatremère de Quincy dans sa notice sur ce maître, se garda bien de lui faire soupçonner la moindre prétention de se mettre en parallèle avec lui. Il n'en approchait qu'avec la soumission d'un inférieur, avec tous les égards d'un élève docile, laissant à ses propres ouvrages le soin de préparer au maître un compétiteur dangereux. Quelques succès d'éclat, entre lesquels on remarque celui de *l'Idolo Cinese*, achevèrent de placer Paisiello au nombre des compositeurs italiens de premier ordre. Ce dernier opéra fut joué dans l'intérieur du palais, sur le petit théâtre de la cour; honneur qui, jusqu'alors, n'avait été accordé qu'aux opéras sérieux. Venise, Rome, Milan, Turin, appelèrent tour à tour et à plusieurs reprises son auteur, dont la prodigieuse fécondité égalait le talent. Le départ de Piccinni pour la France aurait laissé Paisiello à Naples sans rivaux, si le jeune Cimarosa ne lui eût préparé de dangereuses luttes. Il est pénible d'avouer que ce ne fut pas seulement avec les armes du talent que Paisiello se mesura contre lui, et qu'en plus d'une occasion il eut recours à l'intrigue, aux cabales, pour empêcher, ou du moins pour atténuer les succès de son émule. Les mêmes moyens furent employés par lui contre Guglielmi, lorsque celui-ci revint de Londres, après une absence de quinze ans, avec une verve de talent qui ne semblait pas devoir se trouver dans un homme de son âge.

En 1772, Paisiello épousa Cécile Pallini, avec laquelle il vécut heureux pendant une longue suite d'années. Ce fut dans le même temps qu'il écrivit la cantate *Peleo*, qui fut chantée au théâtre de Naples, à l'occasion du mariage du roi Ferdinand IV avec Marie Caroline d'Autriche. Cet ouvrage fut suivi de *l'Arabo cortese*, de *le Trame per amore*, de *Lucio Papirio*, d'Apostolo Zeno, d'*Olimpia*, de *Demetrio*, et d'*Artaserse*, de Métastase. Parmi ses ouvrages de cette époque se trouve aussi une messe de *Requiem* avec chœur et orchestre, écrite pour les funérailles du prince Gennaro de Bourbon. A ces productions succédèrent avec rapidité *Il Furbo mal accorto*, *Don Anchise Campanone*, *Il Tamburo not-*turno, *la Discordia fortunata*, et *Dal Finto il vero*. Appelé à Venise, Paisiello y écrivit *l'Innocente fortunata* et *la Frascatana*, charmante composition où se trouvent de suaves mélodies; puis il alla composer deux opéras à Milan et douze quatuors pour clavecin, deux violons et alto dédiés à l'archiduchesse Béatrix, gouvernante de Milan. Enfin, une multitude d'ouvrages de tout genre suivit ceux-là.

Le due Contesse et *la Disfatta di Dario* venaient de mettre le sceau à la réputation de Paisiello, à Rome, en 1776 (1), lorsque des offres avantageuses lui parvinrent à la fois de Vienne, de Londres et de Saint-Pétersbourg; il accepta celles de l'impératrice Catherine, et le 25 juillet de la même année, il s'éloigna de Naples pour se rendre en Russie. Le traitement qui lui avait été accordé, et les divers avantages dont il jouissait avaient porté son revenu à neuf mille roubles, qui représentaient alors une somme d'environ trente mille francs. Jamais situation si magnifique n'avait été celle d'un compositeur dramatique; mais la fécondité de Paisiello, pendant les huit années de son séjour en Russie, égala la libéralité de Catherine. Au nombre des compositions qu'il écrivit au service de la cour de Saint-Pétersbourg, on remarque : *La Serva padrona*, *Il Matrimonio inaspettato*, *Il Barbiere di Siviglia*, *I Filosofi immaginari*, *La Finta Amante*, ouvrage composé pour l'entrevue de Catherine avec Joseph II, à Mohilow, *Il Mondo della Luna*, *La Nitteti*, *Lucinda ed Armidoro*, *Alcide al Bivio*, *Achille in Sciro*, des cantates et des pièces de piano pour la grande-duchesse Marie Federowna. Quelques-unes de ces productions sont comptées parmi les plus belles de l'auteur. Comblé des faveurs de Catherine, Paisiello reprit le chemin de l'Italie après huit ans de séjour à la cour de Saint-Pétersbourg, s'arrêtant d'abord à Varsovie, où il composa l'oratorio de *la Passion*, sur le poëme de Métastase, pour le roi Poniatowski, puis à Vienne, où il écrivit pour l'empereur Joseph II douze symphonies concertées à grand orchestre, et l'opéra bouffo *Il Re Teodoro*, qui renferme un septuor devenu célèbre dans toute l'Europe, délicieuse com-

(1) Dans la première édition de la *Biographie universelle des musiciens*, j'ai placé la date de la représentation de cet ouvrage, ainsi que le départ de Paisiello pour la Russie en 1777; mais la notice sur ce maître par M. le comte Folchino Schizzi, dont il sera parlé plus loin, et surtout un travail plein d'érudition et encore inédit de M. Farrenc, m'ont démontré que ces deux circonstances de la vie du célèbre compositeur ont eu lieu en 1776.

position d'un genre absolument neuf alors, et modèle de suavité, d'élégance et de verve comique.

Cependant, au moment même où sa brillante imagination enfantait ce bel ouvrage, le bruit se répandait à Rome que Paisiello avait ressenti l'influence des glaces du Nord. L'origine de cette opinion se trouvait dans les partitions du *Barbier de Séville*, de *I Filosofi immaginari*, et de *Il Mondo della Luna*, qui, transportées en Italie, n'avaient pas paru empreintes du charme répandu dans les ouvrages de la jeunesse de leur auteur. Soumis à l'impression du goût des peuples du Nord pour des combinaisons plus fortes que celle des airs, objets de la passion exclusive des Italiens, il avait multiplié dans ces partitions les morceaux d'ensemble, et avait jeté dans la coupe des ouvrages une variété de moyens et d'effets dont le mérite était mal apprécié par ses compatriotes. Une sorte de prévention défavorable l'accueillit donc lorsqu'il se rendit à Rome, pour y écrire, au carnaval de 1785, l'opéra bouffe *L'Amor ingegnoso*. La pièce, d'abord accueillie avec froideur, se vit menacée d'une chute au *finale* du premier acte, et ne se releva qu'au second. Blessé de l'idée de l'affront qu'il avait seulement entrevu, Paisiello, habitué depuis longtemps à ne rencontrer que des succès, se promit de ne plus écrire pour les théâtres de Rome, et l'on remarque en effet qu'il n'accepta plus d'engagement pour cette ville. Il est singulier que les Romains, après avoir montré si peu de penchant pour les ouvrages écrits par le compositeur en Russie, aient ensuite éprouvé tant de sympathie pour son *Barbier de Séville*, qu'ils voulurent faire expier à Rossini l'audacieuse entreprise d'une musique nouvelle sur le même sujet.

Naples, où la faveur du roi fixa l'artiste célèbre, obtint depuis lors presque seule les fruits d'une imagination dont l'âge semblait accroître l'activité. Il y passa treize années qui furent marquées par la composition de quelques-uns de ses plus beaux ouvrages, de ceux où l'on remarque surtout une sensibilité, une éloquence de cœur dont la source n'était pourtant que dans sa tête. Telles sont les partitions de *la Molinara*, de *Nina*, des *Zingari in fiera*, qui virent le jour à cette époque de la vie de Paisiello. L'absence de Cimarosa, celle de Guglielmi, le laissaient à Naples sans compétiteur; car aucun autre musicien de cette époque ne pouvait prétendre à se poser comme son rival. A son retour de Russie, il fut chargé par le roi Ferdinand IV de la direction de sa chapelle, avec un traitement de douze cents ducats. En 1788, le roi de Prusse lui fit faire des offres avantageuses, pour l'engager à se rendre à Berlin; mais Paisiello n'accepta pas cette invitation, et resta fidèle à l'engagement qu'il avait contracté avec la cour de Naples. Invité bientôt après à faire un second voyage en Russie, il allégua les mêmes motifs qui lui avaient fait refuser les offres du roi de Prusse. Enfin, des propositions lui furent faites pour l'attirer à Londres; ne pouvant s'y rendre, il envoya à l'entrepreneur du théâtre italien de cette ville la partition de *la Locanda*, opéra bouffe qui fut joué ensuite à Naples, avec l'addition d'un quintette, sous le titre de *Il Fanatico in Berlina*. En 1797, le général Bonaparte mit au concours la composition d'une marche funèbre, à l'occasion de la mort du général Hoche; Paisiello et Cherubini envoyèrent chacun le morceau demandé, et le général décida en faveur de Paisiello, quoiqu'en cette circonstance l'auteur de *Nina* ne pût soutenir la comparaison avec celui de *Médée*. Deux ans après, une révolution éclata à Naples; la cour se retira en Sicile, et le gouvernement prit la forme républicaine. Effrayé par la perte de ses emplois et inquiet sur son avenir, Paisiello, qui n'avait pas quitté Naples, parut adopter les principes de ce gouvernement, et obtint le titre et le traitement de directeur de la musique nationale. Dans les réactions qui suivirent la restauration de la monarchie, on lui fit un crime de ses démarches et de la position qu'il avait occupée pendant les temps de trouble; il tomba dans la disgrâce de la reine, perdit sa qualité de maître de chapelle du roi, et fut privé de ses appointements. Pour obtenir son pardon, il ne lui fallut pas moins de deux ans d'humbles soumissions, de témoignages de repentir feint ou véritable, et de sollicitations des personnages les plus considérables de la cour. Enfin son titre et ses émoluments lui furent rendus; mais peu de temps après, le premier consul Bonaparte le fit demander au roi de Naples, pour organiser et diriger sa chapelle: Ferdinand IV donna l'ordre à Paisiello de se rendre à Paris, et cet artiste célèbre y arriva au mois de septembre 1802. Le premier consul traita son musicien de prédilection avec magnificence; car une somme considérable lui fut payée pour ses dépenses de voyage, on lui donna un logement splendidement meublé, un carrosse de la cour, douze mille francs de traitement, et une gratifica-

tion annuelle de dix-huit mille francs. Les grands musiciens que la France possédait alors ne virent pas sans une sorte de dépit une préférence si marquée accordée à un artiste étranger, dont ils n'estimaient peut-être pas eux-mêmes le mérite à sa juste valeur. Une lutte secrète s'engagea entre les partisans de Paisiello et le Conservatoire; Méhul fit contre l'engouement pour la musique italienne la triste plaisanterie de *l'Irato*, et par représailles, Paisiello ne s'entoura, dans la composition de la chapelle des Tuileries, que des antagonistes de Méhul et de Cherubini. Dans les notes qu'il a fournies à Choron pour sa biographie, il dit que les emplois de directeur de l'Opéra et du Conservatoire lui furent offerts et qu'il les refusa; mais ce fait manque d'exactitude, au moins à l'égard du Conservatoire, car cette école était alors dans l'état le plus prospère et Sarrette déployait dans son administration un talent incontestable.

Il n'existait point à Paris de musique pour le service de la chapelle du premier consul; Paisiello écrivit pour cette chapelle seize offices complets, composés de messes, motets et antiennes. Il composa aussi pour le couronnement de Napoléon, en 1804, une messe et un *Te Deum* à deux chœurs et à deux orchestres. En 1803, il donna à l'Opéra *Proserpine*, pièce de Quinault remise en trois actes par Guillard. Cet ouvrage ne réussit pas. Parvenu à l'âge de plus de soixante-deux ans, l'auteur du *Roi Théodore* et de *Nina* touchait à cette époque de la vie où l'imagination, en sa qualité de première venue, est aussi la première à nous quitter. Il comprit ce que l'intérêt de sa gloire lui conseillait. Résolu de ne plus courir de nouveaux hasards à la scène, et peut-être blessé de n'avoir produit qu'une faible sensation par sa présence à Paris, il saisit le prétexte de la santé de sa femme pour solliciter sa retraite, qui ne lui fut accordée qu'à regret, mais qu'il obtint enfin. Avant qu'il partît, Napoléon le pria de désigner son successeur; l'amitié d'une part, et de l'autre sa rancune contre le Conservatoire, qu'il ne croyait pas étranger à la chute de *Proserpine*, lui firent nommer Lesueur, jusqu'alors à peu près inconnu à l'empereur, et qui, sortant tout à coup de la misère où il languissait, se trouva porté au plus beau poste qu'un musicien pût occuper en France.

De retour à Naples, Paisiello y reprit son service auprès du roi; mais, peu de temps après, l'ancienne dynastie fut obligée de se retirer en Sicile, et Joseph, frère de Napoléon, monta sur le trône. Il maintint le vieux maître dans ses emplois de directeur de la chapelle et de la musique de la chambre. Son traitement fut fixé à dix-huit cents ducats. Dans le même temps, Napoléon lui fit remettre par son frère la croix de la Légion d'honneur, avec le brevet d'une pension de mille francs. Paisiello composa pour la chapelle de la nouvelle cour vingt-quatre services complets de musique d'église, et fit représenter, pour la fête du roi, son dernier opéra intitulé *I Pitagorici*, qui lui fit décerner la décoration de l'ordre des Deux-Siciles. Joseph Bonaparte le fit aussi nommer membre de la Société royale des sciences et arts de Naples, et président de la direction du Conservatoire de musique dont l'organisation avait succédé aux anciennes écoles. La plupart des sociétés académiques avaient inscrit son nom parmi leurs membres; l'Institut de France le désigna comme associé étranger en 1809. Après que le frère de Napoléon eut quitté le trône de Naples pour celui de l'Espagne, Murat, qui lui succéda, conserva à Paisiello tous ses titres et ses emplois. Par son âge avancé, le vieillard semblait destiné à terminer ses jours au service de ce nouveau souverain; mais les vicissitudes des trônes, si fréquentes dans notre siècle, l'avaient réservé pour voir la seconde restauration des Bourbons sur celui de Naples. Quatremère de Quincy a été mal informé lorsqu'il a dit, dans sa notice sur ce maître : « Il vécut assez pour « voir rétablir dans tous ses droits l'auguste « famille à laquelle il avait dû ses premiers « encouragements, et qui, constante dans sa « bienveillante protection, lui prodigua les « dernières faveurs. » Ferrari, élève de Paisiello, qui revit son maître à Naples quelques mois avant sa mort, nous instruit bien mieux de sa situation (1) dans ses dernières années : « A notre première entrevue (dit-il) il me « parla de toutes les infortunes qui étaient « venues fondre sur lui. L'attachement qu'il « portait à Bonaparte et à sa famille l'avait « fait priver de la pension qu'il recevait autrefois de Ferdinand IV. Les circonstances « politiques lui avaient aussi fait perdre « celles que lui avaient accordées la grande-« duchesse (l'impératrice) de Russie et Napo-« léon. Il était obligé d'exister avec les modi« ques appointements qu'il avait de la cha-

(1) *Anedotti piacevoli e interessanti occorsi nella vita di Giacomo Gotifredo Ferrari*, Londres, 1830, 2 vol. in-12.

« pelle royale. Il était pénible de voir un
« homme de génie comme Paisiello qui, pen-
« dant plus d'un demi-siècle, avait été habitué
« à vivre avec une sorte de luxe, réduit au
« plus modeste nécessaire et délaissé par la
« cour, la noblesse, et même par ses amis. »
Il y avait quelque chose de plus pénible
encore : c'était de voir cet homme de génie
montrer si peu de dignité dans cette situation,
qu'on le voyait verser des larmes sur son in-
fortune, assiégeant toutes les antichambres
pour ressaisir la faveur qu'il avait perdue, et
se courbant avec humilité devant les plus
minimes protecteurs. Lui-même, d'ailleurs,
ne montra pas de générosité dans sa vieillesse
envers les jeunes artistes dont il devait être
le protecteur-né; car on sait qu'il retrouva
toute son habilité d'intrigue contre Rossini,
dont les brillants débuts annonçaient une
gloire nouvelle destinée à faire oublier les
gloires d'un autre temps (1). Depuis quelques
années la santé de Paisiello avait reçu d'assez
graves atteintes; le chagrin acheva bientôt
d'abattre ses forces, et le 5 juin 1816, il
s'éteignit, à l'âge de soixante-quinze ans.
Sa femme l'avait précédé dans la tombe, en
1815.

Considéré comme compositeur dramatique,
Paisiello ne mérite que des éloges. Si sa verve
avait moins de pétulance que celle de Guglielmi;
si ses idées étaient moins abondantes, et en
apparence moins originales que celles de Ci-
marosa, et s'il s'en montra plus ménager, il
avait aussi plus de charme, et réussissait mieux
que ces maîtres dans le style d'expression.
Quoi de plus touchant que ses airs et son fa-
meux duo de *l'Olimpiade*? Quelle teinte de
mélancolie plus saisissante que celle de l'opéra
de *Nina* tout entier? Que de délicatesse dans
la plupart des morceaux de *la Molinara*, des
Zingari in fiera, et particulièrement dans le
duo *Pandolfetto* de ce dernier ouvrage! Tout
est mélodie suave et divine dans cette mu-
sique. Les moyens employés par le composi-
teur sont toujours d'une extrême simplicité,
et pourtant il parvient aux plus beaux effets
par cette simplicité même. Au premier aspect,
ses répétitions fréquentes des mêmes phrases
semblent être le résultat de la stérilité des
idées; mais bientôt on s'aperçoit que ce retour
des mêmes pensées est un artifice heureux
qui donne à la composition le caractère
d'unité sans nuire à l'effet, car l'effet s'ac-
croît précisément à chaque retour de la pé-
riode. Cet artifice et ses heureux résultats se
font particulièrement remarquer dans l'admi-
rable septuor du *Roi Théodore*. Quoiqu'il y
ait en général plus d'élégance et de formes
gracieuses que de verve comique dans les
opéras bouffes de Paisiello, il arrive pourtant
quelquefois au bouffe véritable, à ce genre
essentiellement napolitain, comme on peut le
voir dans le quintette de la *Cuffiara*, dans le
finale du premier acte de *l'Idolo Cinese*, et
dans le duo des serviteurs de *Bartolo*, au
deuxième acte du *Barbier de Séville*. Aujour-
d'hui, nos jeunes musiciens méprisent toute
cette musique sans la connaître, comme cer-
tains littérateurs se sont efforcés de dénigrer
les œuvres de Racine et de Voltaire; mais s'ils
consentaient à écouter quelques morceaux de
Nina, de la *Molinara*, de *l'Olimpiade* et
d'*Il Re Theodore*, sans prévention et sans pré-
jugés d'école et de temps, ils changeraient
bientôt d'opinion.

La fécondité de Paisiello tenait du prodige.
Le nombre de ses compositions est si grand,
que lui-même ne le connaissait pas exacte-
ment; interrogé sur ce point par le roi de Na-
ples, il répondit qu'il avait écrit environ cent
opéras, mais que s'il comptait les intermèdes,
farces, ballets, cantates dramatiques, la mu-
sique d'église, et ses œuvres pour la chambre,
il en trouverait une autre centaine. Il divisait
sa carrière dramatique en trois époques prin-
cipales : la première renferme tous les ou-
vrages qu'il avait écrits avant son voyage en
Russie; la seconde, toutes ses compositions
depuis son arrivée dans ce pays jusqu'à son
retour à Naples; et la dernière, les productions
de sa plume depuis 1784 jusqu'à la fin de sa
carrière. Des différences assez sensibles se
font remarquer, en effet, dans le style des pro-
ductions de ces époques diverses. A la pre-
mière appartiennent les ouvrages dont les
titres suivent : 1° *La Pupilla*, au théâtre
Marsigli de Bologne. 2° *Il Mondo alla rovea-
cia*, ibid. 3° *La Madama umorista*, à Mo-
dène. 4° *Demetrio*, ibid. 5° *Artaserse*, ibid.
6° *Le Virtuose ridicole*, à Parme. 7° *Il Ne-
gligente*, ibid. 8° *I Bagni di Abano*, ibid.
9° *Il Ciarlone*, à Venise. 10° *L'Amore in
ballo*, ibid. 11° *Le Pescatrici*, ibid. 12° *Il
Marchese Tulipano*, à Rome. 13° *La Vedova
di bel genio*, à Naples. 14° *L'Imbroglio delle*

(1) Le comte Folchino Schizzi (*Della vita e degli studi di Giovanni Paisiello*, p. 52-53, semble repousser cette allégation en disant que Paisiello accordait à Rossini du talent naturel, bien qu'il n'approuvât pas ses licences contre les règles de l'art d'écrire; mais autre chose est d'avoir le sentiment du mérite d'un artiste ou de lui être favorable. Ce que je dis, dans ce paragraphe, je le tiens de Rossini et de plusieurs artistes de Naples

ragazze, ibid. (1). 15° *L'Idolo Cinese*, ibid. 16° *Lucio Papirio*, ibid. 17° *Il Furbo mal accorto*, ibid. 18° *Olimpia*, ibid. 19° *Pélée*, cantate pour le mariage de Ferdinand IV et de Marie Caroline d'Autriche. 20° *L'Innocente fortunato*, à Venise. 21° *Sismanno nel Mogole*, à Milan. 22° *L'Arabo cortese*, à Naples. 23° *La Luna abitata*, ibid. 24° *La Contesa dei Numi*, ibid. 25° *Semiramide*, à Rome. 26° *Il Montesuma*, ibid. 27° *Le Dardane*, à Naples. 28° *Il Tamburo notturno*, ibid. 29° *Il Tamburo notturno*, à Venise, avec des changements et des augmentations. 30° *Andromeda*, à Milan. 31° *Annibale in Italia*, à Turin. 32° *I Filosofi*, ibid. 33° *Il Giocatore*, ibid. 34° *La Somiglianza dei nomi*, à Naples. 35° *Le Astuzie amorose*, ibid. 36° *Gli Scherzi d'amore e di fortuna*, ibid. 37° *Don Chisciotte della Mancia*, ibid. 38° *La Finta Maga*, ibid. 39° *L'Osteria di Mare-Chiaro*, ibid. 40° *Alessandro nell' India*, à Modène. 41° *Il Duello comico*, à Naples. 42° *Don Anchise Campanone*, ibid. 43° *Il Mondo della Luna*, ibid. 44° *La Frascatana*, à Venise. 45° *La Discordia fortunata*, ibid. 46° *Il Demofoonte*, ibid. 47° *I Socrati immaginari*, à Naples. 48° *Il gran Cid*, à Florence. 49° *Il Finto Principe*, ibid. 50° *Le due Contesse*, à Rome. 51° *La Disfatta di Dario*, ibid. 52° *Dal Finto il vero*, à Naples. Après la représentation de cet opéra, Paisiello partit pour la Russie ; là commence la seconde époque de sa carrière, où l'on trouve les compositions suivantes : 53° *La Serva padrona*, à Saint-Pétersbourg. 54° *Il Matrimonio inaspettato*, ibid. 55° *Il Barbiere di Siviglia*, ibid. 56° *I Filosofi immaginari*, ibid. 57° *La Finta amante*, à Mohilow, en Pologne. 58° *Il Mondo della Luna* (en un acte), à Moscou, avec une musique nouvelle. 59° *La Nitteti*, à Saint-Pétersbourg. 60° *Lucinda ed Armidoro*, ibid. 61° *Alcide al Bivio*, ibid. 62° *Achille in Sciro*, ibid. 63° Cantate dramatique pour le prince Potemkin. 64° Intermède pour le comte Orloff. 65° *Il Re Teodoro*, à Vienne. Troisième époque : 66° *Antigono*, à Naples. 67° *L'Amore ingenioso*, à Rome. 68° *La Grotta di Trofonio*, à Naples. 69° *Le Gare generose*, ibid. 70° *L'Olimpiade*, ibid. 71° *Il Pirro*, ibid. C'est dans cet opéra que furent introduites pour la première fois les introductions et finales dans le genre sérieux; cette espèce de morceau ne se trouvait auparavant que dans les opéras bouffes. 72° *I Zingari in fiera*, à Naples. 73° *La Fedra*, ibid. 74° *Le vane Gelosie*, ibid. 75° *Catone in Utica*, ibid. 76° *Nina o la Pazza d'amore*, au petit théâtre du Belvédère, résidence royale, près de Naples, puis joué dans cette ville avec l'addition du beau quatuor. 77° *Giunone Lucina*, pour les relevailles de la reine de Naples. Dans cette cantate dramatique, se trouve le premier air avec chœur écrit sur les théâtres d'Italie. 78° *Zenobia di Palmira*, à Naples. 79° *La Locanda* envoyée à Londres, puis jouée à Naples sous le titre *Il Fanatico in Berlina*, avec l'addition d'un quintette. 80° *La Cuffiara*, à Naples (1). 81° *La Molinara*, ibid. 82° *La Modista raggiratrice*, ibid. 83° *Dafne ed Alceo*, cantate pour l'Académie *dei Cavalieri*. 84° *Il Ritorno di Perseo*, pour l'Académie *dei Amici*. 85° *Elfrida*, à Naples. 86° *Elvira*, ibid. 87° *I Visionari*, ibid. 88° *L'Inganno felice*, ibid. 89° *I Giuocchi d'Agrigente*, à Venise. 90° *La Didone*, à Naples. 91° *L'Andromacca*, ibid. 92° *La Contadina di spirito*, ibid. 93° *Proserpine*, à Paris, en 1803. 94° *I Pittagorici*, à Naples.

MUSIQUE D'ÉGLISE : 95° *La Passione di Gesù Cristo*, oratorio, à Varsovie, 1784. 96° *Pastorali per il S. Natale*, a canto e coro. L'offertoire de cette messe pastorale a une partie de cornemuse obligée. 97° Messe de *Requiem* à deux chœurs et deux orchestres, pour les funérailles du prince royal de Naples, D. Gennaro. 98° Trois messes solennelles à deux chœurs et deux orchestres, dont une pour le couronnement de l'empereur Napoléon. 99° Environ trente messes à quatre voix et orchestre, pour les principales églises de Naples et pour les chapelles des rois de Naples et de Napoléon; compositions médiocres dont le style n'est pas religieux. 99° (*bis*) Quatre *Credo* à quatre voix et orchestre. 100° Une messe de *Requiem* à quatre voix et orchestre, qui fut exécutée pour les obsèques de l'auteur, le 7 juin 1816. 101° *Te Deum* à deux chœurs et deux orchestres, pour le sacre de Napoléon. 102° *Te Deum* à quatre voix et orchestre pour le retour du roi et de la reine de Naples,

(1) Le comte Folchino Schizzi change ce titre en celui de *Imbroglio della Vajassa* qui ne se trouve pas sur les partitions que j'ai vues de cet ouvrage. Au reste, ce biographe est peu exact dans les titres et les donn; de différentes manières.

(1) Cet ouvrage n'est pas mentionné par le comte Folchini Schizzi, qui vraisemblablement l'a confondu avec la *Modista raggiratrice* : c'est en effet le même sujet; mais traité de deux manières différentes. Il y a dans la *Cuffiara* un morceau très comique qui ne se trouve pas dans la *Modista*.

103° Deux messes à cinq voix. 104° Deux *Dixit* à cinq voix, *alla Palestrina*. 105° Quatre *Dixit* à quatre voix et orchestre. 105°(*bis*) Trois *Magnificat*, à quatre voix et orchestre. 106° Environ quarante motets avec orchestre pour les chapelles royales de Naples et de Paris. 107° *Miserere* à cinq voix, avec accompagnement de violoncelle et de viole obligés. 107° (*bis*) Trois *Tantum ergo*. On a publié des compositions religieuses de Paisiello : 108° *Kyrie et Gloria* à quatre voix et orchestre ; Paris, Beaucé. 109° *Judicabit*, pour voix de basse, chœur et orchestre ; *ibid*. 110° *Christus factus est*, à voix seule, chœur et orchestre ; *ibid*. 111° *Pastorali jam concentus*, idem, *ibid*. 112° *Dilecte amice, vide prodigium*, motet à voix seule, chœur de trois voix et orchestre ; *ibid*. 113° *Miserere, Cor mundum, Libera me*, à voix seule, chœur et orchestre ; *ibid*. Paisiello a ajouté des instruments à vent au *Stabat Mater* de Pergolèse. La partition ainsi arrangée se trouve dans les bibliothèques de l'Institut et du Conservatoire, à Paris.

MUSIQUE INSTRUMENTALE : 114° Douze quatuors pour deux violons, alto et clavecin, composés pour l'archiduchesse Béatrix d'Este, épouse de Ferdinand d'Autriche, gouverneur de Milan. 115° Six quatuors pour deux violons, alto et basse ; Paris, Sieber ; Offenbach, André. 116° Deux volumes de sonates, caprices et pièces diverses de clavecin, composées pour la grande-duchesse de Russie, Marie Federowna. 117° Six concertos de piano, composés pour l'infante de Parme, reine d'Espagne. 118° Marche funèbre en mémoire du général Hoche, qui a obtenu le prix proposé par le général Bonaparte. 118° (*bis*) Douze symphonies concertées pour l'orchestre, composées pour l'empereur Joseph II. 118° (*ter*) Sonate et concerto pour la harpe composés pour la grande-duchesse, femme de Paul Ier. 119° Recueil de basses chiffrées ou *partimenti*, pour l'étude de l'accompagnement. On connaît aussi sous le nom de Paisiello trois cantates à voix seule, avec accompagnement de piano, des nocturnes à deux voix, des canzonettes et d'autres petites pièces de chant. Les partitions de *Nina, Il Re Teodoro, la Serva padrona, la Molinara, le Barbier de Séville, le Marquis de Tulipano*, et *Proserpine* ont été gravées à Paris, à Hambourg et à Bonn. On a aussi publié une multitude d'airs, duos, trios et quatuors extraits des opéras de Paisiello.

On a sur Paisiello les notices biographiques dont voici les titres : 1° Arnold (Ignace-Ferdinand), *Giov. Paisiello, seine Kurze Biographie und æsthetische Darstellung seine Werke*; Erfurt, 1810, in-8°. 2° *Gagliardo, Onori funebri renduti alla memoria di Giov. Paisiello;* Naples, 1816, in-4°. 3° Lesueur (François-Joseph), *Notice sur le célèbre compositeur Paisiello;* Paris, 1816, in-8°. 4° *Notice historique sur la vie et les ouvrages de Paisiello*, par Quatremère de Quincy, secrétaire perpétuel de l'Académie royale des beaux-arts de l'Institut, lue à la seance publique du 4 octobre 1817; Paris, Firmin Didot, 1817, in-4° de quarante-six pages. 5° Schizzi (le comte Folchino), *Della vita e degli studi di Giov. Paisiello, ragionamento;* Milano, 1833, gr. in-8° de cent treize pages, avec le portrait lithographié. On peut consulter aussi la notice sur ce maître par *A. Mazzarella da Cerreto*, dans le volume des maîtres de chapelle et des chanteurs napolitains de la *Biografia degli nomini illustri del regno di Napoli;* Naples, 1819, in-4°, et celle du marquis de Villarosa, dans ses *Memorie dei compositori di musica del regno di Napoli;* Naples, 1840, gr. in-8°, pp. 121-133. Un très-beau portrait de Paisiello a été gravé par Brisson d'après le tableau de madame Lebrun, in-folio; le même a été gravé par Vincenzo Aloja, gr. in-folio; il y en a d'autres gravés par Morghem, in-4°, et par Bollinger, in-8°.

PAITA (JEAN), célèbre ténor italien, brillait à Venise en 1726. Son talent consistait principalement dans l'exécution parfaite de l'*adagio*. Plus tard, il établit, à Gênes, une école où se sont formés de bons chanteurs.

PAIVA (Dom HÉLIODORE DE), moine portugais, de l'ordre de Saint-Augustin, fut un savant théologien qui vécut dans la première moitié du seizième siècle, et qui fit imprimer à Coïmbre, en 1532, un lexique grec et hébraïque. Il était aussi musicien fort instruit, et laissa en manuscrit, dans la bibliothèque de son couvent, des messes, motets et magnificat à plusieurs voix, de sa composition. Il mourut à Coïmbre, le 20 décembre 1552.

PAIX (JACQUES), organiste distingué, naquit à Augsbourg en 1550, ainsi que le prouve son portrait gravé sur bois et publié en 1583, avec l'indication de l'âge de trente-trois ans. Il était fils de Pierre Paix, organiste de l'église Sainte-Anne, à Augsbourg, qui mourut en 1557, et neveu d'Égide Paix, dont il a rapporté un morceau dans sa collection

de pièces d'orgue. Nommé organiste à Lauingen, il y déploya une rare activité dans l'espace de six ans, par ses publications ; mais aucun ouvrage de lui n'ayant paru postérieurement à l'année 1590, quoiqu'il ne fût alors âgé que de quarante ans, il est vraisemblable qu'il ne vécut pas longtemps après cette époque. Les productions de Jacques Paix sont les suivantes : 1° *Ein schœn nütz und gebrauchlich Orgel-Tabulatur-Buch, darinnen ettlich der berühmten Componisten, beste Motetten, mit 12, 8, 7, 6, 5, und 4 Stimmen ausserlesen, etc.* (Livre de belle et utile tablature pour l'orgue, dans lequel se trouvent quelques-uns des meilleurs motets des plus célèbres compositeurs à 12, 8, 7, 6, 5 et 4 parties, pour les fêtes principales de l'année, ainsi que les plus belles chansons, des *passamèses* et danses ornées et variées avec soin, pour l'usage habituel des amateurs), Lauingen, 1583 ; imprimé par Léonard Reinmichel, cinquante-huit feuilles in-fol. Cette intéressante collection renferme soixante et dix morceaux choisis dans les œuvres de Roland de Lassus, de Palestrina, de Jacques Paix lui-même, de Senfl, de Crequillon, d'Utenthaler, d'Égide Paix, de Riccio, d'Alexandre Strigio, de Clément Jannequin, de Clément de Bourges ; le tout arrangé dans le style corné (*coloratus*) de l'époque, et noté en tablature allemande. 2° *Selectæ, artificiosæ et elegantes fugæ duarum, trium, quatuor et plurimum vocum, partim ex veteribus et recentioribus musicis collectæ, partim compositæ a Jacobo Paix, Augustano, organico Lauingano,* Lauingæ, 1587, in-4°. Les auteurs dont Paix a arrangé les morceaux pour l'orgue, dans ce recueil, sont Josquin Deprès, Pierre de Larue, Grégoire Meyer, Antoine Brumel, Jacques Obrecht, Senfl, Okeghem, Louis Dasser et Roland de Lassus ; le reste est de la composition de Paix. 3° *Missa parodia* (ad imitationem moduli) *Mutetæ : Domine da nobis, Thomæ Crequillonis, senis vocibus,* Lauingen, 1587, in-4°. 4° *Missa ad imitationem Motettæ : in illo tempore Johann. Montanis quatuor vocum. Lauingen per Leonardum Rheinmichaelium,* 1584 in-4° obl. 5° *Thesaurus motellarum.... neuerlesner swei und zwansig* (sic) *Herrlicher Motetten, etc.,* Strasbourg, Bernard Jobin, 1589, in-fol. 6° *Missæ artificiosæ et elegantes fugæ 2, 3, 4 et plurium vocum,* Lauingen, 1590, in-4°. On a aussi de Jacques Paix un petit traité de musique intitulé : *Kurzer Bericht aus Gottes Wort und be-wahrten Kirchen-Historien von der Musik, dass dieselbe fleissig in den Kirchen, Schulen und Hausen getrieben, und ewig soll erhalten werden* (Instruction ou notion abrégée de la parole de Dieu et des histoires ecclésiastiques concernant la musique, pour qu'elle soit toujours pratiquée dans les églises, les écoles, les maisons, et qu'elle soit perpétuellement conservée); Lauingen, 1589, in-4°.

PALADINI (ANTOINE-FRANÇOIS), en français PALADIN, joueur de luth, vivait à Lyon vers le milieu du seizième siècle. Il naquit à Milan, comme on le voit au titre de son ouvrage intitulé : *Tabulature de lutz en diverses sortes, comme chansons, fantaisies, pavanes, gaillardes et la Bataille, par Ant. Fr. Paladin Milanoys; Lyon, par Jacques Moderne* (sans date), in-4° obl. On a aussi de cet artiste un recueil de pièces pour son instrument, intitulé : *Tabulature de luth où sont contenus plusieurs psalmes et chansons spirituelles;* Lyon, Simon Gorlier, 1562, in-4°.

PALADINI (JEAN-PAUL), en français PALADIN, autre luthiste du seizième siècle, qui paraît avoir été de la même famille que le précédent et fut peut-être son fils, a publié : *Tablature de luth contenant belles chansons et danses avenantes;* Lyon, in-4°, sans date et sans nom d'imprimeur.

PALADINI (JOSEPH), maître de chapelle à Milan, naquit dans cette ville, et y vécut dans la première moitié du dix-huitième siècle. Ses oratorios ont été exécutés dans les églises de Milan, depuis 1728 jusqu'en 1743. On ne connaît aujourd'hui de ses ouvrages que : *Il Santo Paolo in Roma,* oratorio en deux parties, et *Il Santo Sebastiano,* idem.

PALAVICINO (BENOIT). *Voyez* PALLAVICINO.

PALAZZESI (MATHILDE), cantatrice distinguée, est née à Sinigaglia, le 2 mars 1811. Pierre Romani, de Florence, lui donna les premières leçons de chant ; puis elle acheva son éducation vocale à Naples. A peine âgée de dix-huit ans, elle monta sur la scène, en 1827, et débuta avec succès. Applaudie à Naples, à Milan, à Florence, et dans d'autres grandes villes d'Italie, elle fut engagée, en 1828, par Morlacchi pour le théâtre de Dresde, où elle a brillé jusqu'en 1832. Depuis ce temps, elle est retournée en Italie et a chanté avec succès à Milan et dans quelques villes de moindre importance, puis elle a parcouru l'Allemagne et s'est fait applaudir à Weimar, Brunswick, Hanovre, Altenbourg, Cobourg, Munich, Leipsick, Hambourg et Francfort.

Appelée au théâtre de Madrid, en 1835, elle y brilla dans *Semiramide*, *l'Esule di Roma* et la *Norma*. Les événements de la guerre civile et le choléra l'obligèrent à s'éloigner de cette ville pour aller à Valence, où elle épousa le compositeur Savinelli, ancien élève du Conservatoire de Milan. De retour en Italie, en 1836, elle chanta avec succès au théâtre *Carlo-Felice*, de Gènes; puis elle fut engagée au théâtre de *la Pergola*, à Florence; mais une sérieuse indisposition ne lui permit pas d'achever la saison. Depuis lors, elle a chanté à Parme, Padoue, Turin, Naples et Palerme : elle se trouvait dans cette dernière ville, en 1841. Rappelée en Espagne pour chanter au théâtre de Barcelone, elle mourut dans cette ville à la fin du mois de juin 1842.

PALAZOTTI (Joseph), surnommé **TAGLIAVIA**, prêtre sicilien, docteur en théologie et archidiacre à *Cefalù*, vécut vers le milieu du dix-septième siècle. Mongitori dit (*Bibl. Sicul.*, p. 305) que cet ecclésiastique était bon musicien, et qu'il a fait imprimer neuf recueils de ses compositions, dont il ne cite que celui qui a pour titre : *Madrigali concertati a 3 voci*, op. 9; Naples, 1632.

PALESTRINA (Jean **PIERLUIGI**, surnommé **DE**), parce qu'il était né dans la petite ville de ce nom, dans la campagne de Rome, fut le plus grand musicien de son temps, et sera toujours considéré comme un des plus illustres parmi ceux dont l'histoire de l'art a conservé les noms. Malgré ses titres à l'admiration de la postérité, le nom de sa famille, la situation de ses parents, la date de sa naissance, et même celle de sa mort, sont autant de sujets de doute et de discussion. L'abbé Baini, directeur de la chapelle pontificale, a fait, quant à ce qui concerne la vie et les ouvrages de ce grand homme, de savantes et laborieuses recherches; néanmoins, trente années employées à ce travail ne l'ont pas toujours conduit à découvrir l'incontestable vérité, et lui-même s'est vu réduit à rapporter souvent des traditions contradictoires, à les discuter et à laisser indécises des questions depuis longtemps débattues. Ce qui résulte de plus vraisemblable des élucubrations de Baini, c'est que les parents de Pierluigi étaient pauvres, qu'il mourut le 2 février 1594, à l'âge de soixante et dix ans (1), et conséquemment qu'il naquit dans l'été ou à l'automne de 1524. Il y a lieu de croire qu'il fit ses premières études littéraires et musicales en qualité d'enfant de chœur. Au dire de l'annaliste Petrini, il arriva à Rome, en 1540, pour y continuer de s'instruire dans cet art. A cette époque, les meilleurs musiciens des principales chapelles de l'Italie étaient étrangers, c'est-à-dire Français, Belges ou Espagnols. La première école régulière de musique instituée à Rome par Goudimel (*voyez* ce nom) eut pour disciples dans le même temps Jean Animuccia, Étienne Bettini, surnommé *il Fornarino*, Alexandre Merlo (*della viola*), en enfin Pierluigi de Palestrina, le plus célèbre de tous ces savants compositeurs. Au mois de septembre 1551, sous le pontificat de Jules III, il fut élu maître des enfants de chœur de la chapelle *Giulia*, à l'âge de vingt-sept ans. Mais par un décret spécial du chapitre qui lui conféra cette dignité, *il fut le premier de ceux qui en avaient été revêtus à qui le titre de maître de chapelle fût donné*. Pierluigi de Palestrina occupa cette place jusqu'au 13 janvier 1555. En 1554, il publia le premier recueil de ses compositions, où l'on trouve quatre messes à quatre voix et une à cinq. Encore soumis à l'influence de l'école où il s'était formé, Palestrina avait écrit ces messes dans le style de ses prédécesseurs, mais en y introduisant une rare perfection de facture; car sous ce rapport, la première, qui est écrite tout entière sur le chant de l'antienne *Ecce sacerdos magnus*, est un chef-d'œuvre; mais dans cette même messe et dans la dernière (*Ad cœnam Agni providi*), il a multiplié les recherches puériles de proportions de notation, dont les anciens maîtres des écoles française et flamande faisaient un monstrueux abus, depuis la fin du quatorzième siècle et le commencement du quinzième. Le pape Jules III, à qui Pierluigi Palestrina avait dédié ce premier livre de ses messes, le récompensa en le faisant entrer parmi les chantres de la chapelle pontificale, sans examen et contrairement aux règlements de cette chapelle, dont il avait lui-même ordonné la stricte exécution par un précédent décret. Le talent supérieur qui se manifestait dans ce premier ouvrage parut au souverain pontife un motif suffisant pour une exception : sa volonté fut signifiée au collège des chapelains-chantres de la cha-

(1) Baini tire la preuve de ce fait de l'épître dédicatoire du septième livre de messes de Pierluigi, où le fils du compositeur s'exprime ainsi, en sa qualité d'éditeur de cet œuvre posthume : *Joannes Petraloysius pater meus septuaginta fere vitæ suæ annos Dei laudibus componendi consumens*, etc. (Voyez *Memorie storico-critiche della vita e delle opere di Giov. Pierluigi da Palestrina*, t. I, p 14.)

pelle, le 13 janvier 1555; mais le pauvre Pierluigi avait plus de génie que de voix, et cette circonstance lui suscita des tracasseries parmi les autres chantres, qui ne l'admirent que comme contraints, et qui ne lui donnèrent que de mauvaise grâce l'accolade d'usage (1). Malheureusement pour le grand musicien, il fut bientôt privé de la haute protection qui le soutenait contre la malveillance de ses collègues, car Jules III mourut le 23 mars 1555, c'est-à-dire environ cinq semaines après l'entrée de l'artiste dans la chapelle : son successeur, le pape Marcel II, par une circonstance qui sera rapportée plus loin, lui aurait accordé vraisemblablement un nouvel appui, s'il eût vécu; mais il n'occupa le siége apostolique que vingt-trois jours, et sa mort fut pour le savant compositeur le précurseur du plus vif chagrin qui ait affligé son existence, d'ailleurs peu fortunée.

Pierluigi de Palestrina s'était marié jeune : Lucrèce, sa femme, le rendit en peu de temps père de quatre fils. Les trois premiers, Ange, Rodolphe et Sylla, qui moururent dans l'adolescence, semblaient destinés à marcher sur les traces de leur père, si l'on en juge par les motets de leur composition que Pierluigi a insérés dans le second livre des siens. Hygin, le quatrième, a été l'éditeur des deux derniers livres de messes de leur père. Après la mort du pape Marcel, son successeur, Jean-Pierre Caraffa, qui gouverna l'Église sous le nom de Paul IV, prit la résolution d'opérer une réforme dans le clergé de la cour de Rome, et son attention se porta d'abord sur sa chapelle pontificale, où se trouvaient plusieurs chantres mariés, nonobstant le règlement qui exigeait qu'ils fussent tous ecclésiastiques. Ces chantres étaient Léonard Barré, Dominique Ferrabosco et Pierluigi de Palestrina. Depuis son admission forcée, celui-ci avait trouvé peu de sympathie parmi ses collègues; cependant, lorsque le pape ordonna qu'il fût expulsé de la chapelle avec les deux autres, le collége des chantres prit sa défense en faveur de ceux-ci, et représenta qu'ils avaient abandonné des postes avantageux, et qu'ils avaient été nommés pour toute la durée de leur vie. Malgré ces humbles remontrances, l'inflexible Paul IV

(1) On trouve, au journal manuscrit de la chapelle pontificale, la preuve de ce fait dans le passage suivant : 13 Januarii 1555, die dominica, fuit admissus in vocum cantorem Joannes de Palestrina, de mandato SS. D. Julii absque ullo examine, secundum motu proprium quem habebamus, et absque consensu cantorum ingressus fuit.

ne persista pas moins à vouloir que les chantres mariés sortissent de la chapelle, et rendit à ce sujet un décret où sa volonté est exprimée en termes durs et humiliants. « La « présence des trois chantres mariés dans le « collège (dit le décret) est un grand sujet de « blâme et de scandale; ils ne sont point pro- « pres à chanter l'office, à cause de la faiblesse « de leur voix; nous les cassons, chassons et « éliminons du nombre de nos chapelains- « chantres. » Le seul adoucissement qui fut fait au sort des trois musiciens éliminés fut une pension de six écus par mois. Accablé par ce malheur, Palestrina tomba malade. Dans cette circonstance, ses anciens collègues vinrent le visiter, abjurèrent la haine qu'ils lui avaient montrée jusqu'alors, et devinrent ses plus zélés admirateurs. Un si grand artiste ne pouvait rester longtemps sans emploi dans une ville qui renfermait plusieurs grandes églises où la musique était florissante : on lui offrit la place de maître de chapelle de Saint-Jean de Latran, en remplacement de Luppachino, et il prit possession de ses fonctions dans cette basilique, le 1ᵉʳ octobre 1555, deux mois après son expulsion de la chapelle pontificale. A cette occasion, une difficulté se présenta pour la pension qu'il recevait de cette chapelle, et qui, suivant le règlement, devait cesser du jour où le pensionné acceptait un nouvel emploi; cependant le chapitre décida que la pension continuerait d'être payée, et le pape lui-même confirma cette décision. Pierluigi de Palestrina occupa son emploi de maître de chapelle à Saint-Jean de Latran pendant environ cinq années, et composa dans ce temps quelques-uns de ses plus beaux ouvrages, parmi lesquels on remarque ses admirables *Improperii* de l'office de la semaine sainte. La modicité du traitement qui lui était alloué pour ses fonctions dans cette place le décida à accepter celle de maître de chapelle de Sainte-Marie Majeure, dont il prit possession le 1ᵉʳ mars 1561 et qu'il conserva jusqu'au 31 mars 1571. Ces dix années furent les plus brillantes de la vie du grand artiste.

La réputation de Palestrina s'était rapidement étendue depuis la publication de son premier livre de messes; un effort de son génie la consolida pour toujours, lorsque l'autorité ecclésiastique eut pris la résolution de faire dans la musique d'église une réforme devenue indispensable. Il est nécessaire de dire ici quelques mots des abus qui avaient fait naître la pensée de cette réforme. L'usage de composer des messes entières et des motets sur le

chant d'une antienne ou sur la mélodie d'une chanson profane s'était introduit dans la musique d'église dès le treizième siècle, ainsi qu'on peut le voir dans les motets à trois voix du trouvère *Adam de le Hale* (*voyez* ce nom). Cet usage était d'autant plus ridicule, que pendant que trois ou quatre voix chantaient en contrepoint l'*ugué Kyrie Eleyson*, ou *Gloria in excelsis*, ou *Credo*, la partie qui chantait la mélodie disait ou les paroles de l'antienne, ou même celles de la chanson italienne ou française, quelquefois lascives et grossières. Les musiciens français et belges s'étaient passionnés pour ce genre de composition, n'en avaient point connu d'autre pendant près de deux siècles, et en avaient introduit le goût jusque dans la chapelle pontificale, pendant que le siége du gouvernement de l'Église était à Avignon. A l'époque de la translation de ce gouvernement à Rome, les chantres français, gallo-belges et espagnols suivirent dans cette ville la cour papale, et préparèrent les Italiens à marcher sur leurs traces. Les premières écoles de musique de l'Italie furent instituées par des musiciens étrangers, qui inculquèrent leurs principes à leurs élèves. On ne doit donc pas être étonné de ce que ceux-ci se soient livrés d'abord à l'imitation du style de leurs maîtres. Certaines mélodies vulgaires avaient acquis tant de célébrité, qu'il semblait qu'un compositeur de quelque renommée ne pouvait se dispenser de les prendre pour thèmes d'une messe ou d'un motet : c'est ainsi que plus de cinquante musiciens ont écrit des messes sur la fameuse chanson de l'*Homme armé*. Palestrina lui-même ne s'était pas si bien affranchi des préjugés d'école où il avait été élevé, qu'il n'ait écrit aussi une messe à cinq voix (la cinquième du troisième livre) sur cette même chanson, et qu'il n'y ait jeté à profusion les recherches les plus ardues de proportions de notation. Cette messe, véritable énigme musicale, a donné la torture à bien des musiciens du seizième siècle, et a rendu nécessaires de longs commentaires que Zacconi, dans sa *Pratica di Musica*, et Cérone, dans le vingtième livre de son *Melopeo*, ont donnés pour en expliquer le système. Cette messe n'a été publiée qu'en 1570; toutefois il est vraisemblable qu'elle avait été écrite longtemps auparavant; car après avoir travaillé dès 1565 à la réforme de l'abus monstrueux de ces inconvenantes subtilités, et avoir donné, dans d'autres ouvrages, le modèle d'une perfection désespérante, à l'égard du style ecclésiastique, on ne peut croire que Palestrina soit retombé sept ans après dans d'anciennes erreurs. Quoi qu'il en soit, il est certain que l'indécente et ridicule conception du mélange du profane et du sacré dans la musique d'église, fut l'objet des censures du concile de Bâle (1), puis de celui de Trente (2). Les sessions de celui-ci ayant été closes au mois de décembre 1563, le pape Pie IV nomma, pour exécuter les décrets de cette assemblée, les cardinaux Vitelozzi et Borromée, qui s'adjoignirent, pour ce qui concernait la musique, une commission de huit membres, choisis en grande partie parmi les chapelains-chantres de la chapelle pontificale. Dès la première réunion de cette commission, il fut décidé : 1° qu'on ne chanterait plus à l'avenir les messes et motets où des paroles différentes étaient mêlées; 2° que les messes composées sur des thèmes de chansons profanes seraient bannies à jamais. En France, où les décrets du concile de Trente n'ont jamais été reçus, les musiciens continuèrent encore pendant plus de vingt ans à suivre l'ancien usage dans leur musique d'église; mais en Italie, et surtout à Rome, les décisions dont il vient d'être parlé furent immédiatement exécutées. Cependant, à l'exception des messes des anciens compositeurs appelées *sine nomine*, parce que les auteurs en avaient imaginé les thèmes, il n'existait pas de modèles pour la réforme qu'on voulait opérer. Ces messes *sine nomine* étaient d'ailleurs surchargées de toutes les puériles recherches de contrepoints conditionnels qui ne permettaient pas de saisir le sens des textes sacrés. Les cardinaux choisis par le pape pour l'exécution des décrets du concile, insistaient particulièrement sur la nécessité de rendre ces textes intelligibles dans l'audition de la musique; ils citaient comme des modèles à suivre le *Te Deum* de Constant Festa, et surtout les *Improperii* composés par Palestrina; mais les chantres de la chapelle pontificale répondaient que ces morceaux de peu d'étendue ne décidaient pas la question pour des messes, d'où l'on ne pouvait bannir le contrepoint fugué ni les canons. La discussion ne fut terminée que par une résolution bien honorable pour

(1) *Abusum aliquarum ecclesiarum, in Credo in unum Deum, quod est symbolum et confessio fidei nostrae, non completi usque ad finem cantatur, aut præfatio seu oratio dominica obmittitur, vel in ecclesiis canticæ seculares voce admiscentur... abolentes statuimus*, etc.

(2) *Ab ecclesiis verò musicos eos, ubi sive organo, sive cantu lascivum aut impurum aliquid miscetur ordinarii locorum episcopi arceant, ut domus Dei verè domus orationis esse videatur, ac dici possit.* (Concil. Trident., Sess. 22. Decret. de Observ. et evitand. in celebr. Missæ.)

Pierluigi de Palestrina, et qui prouve que la supériorité de son talent était dès lors placée au-dessus de toute contestation, car il fut décidé qu'on inviterait ce maître à composer une messe qui pût concilier la majesté du service divin et les exigences de l'art, telles qu'elles étaient conçues à cette époque. S'il atteignait le but proposé, la musique devait être conservée à l'Église; dans le cas contraire, il devait être pris une résolution qui aurait vraisemblablement ramené toute la musique religieuse au simple *faux-bourdon*. Palestrina ne fut point effrayé de la responsabilité imposée à son génie : ému d'un saint enthousiasme, il composa trois messes à six voix qui furent entendues chez le cardinal Vitelozzi : les deux premières furent trouvées belles, mais la troisième excita la plus vive admiration, et fut considérée comme une des plus belles inspirations de l'esprit humain. Dès lors il fut décidé que la musique serait conservée dans la chapelle pontificale et dans les églises du culte catholique, apostolique et romain, et que les messes de Palestrina deviendraient les modèles de toutes les compositions du même genre. Celle qui avait été accueillie avec tant d'enthousiasme fut publiée par Pierluigi de Palestrina, dans le second livre de ses messes, sous le titre de *Messe du pape Marcel* (Missa papæ Marcelli). Ce nom, imposé par le compositeur à son ouvrage, a fait imaginer une anecdote rapportée par Berardi et par beaucoup d'autres écrivains, d'après laquelle on suppose que Marcel II avait voulu bannir la musique des églises, à cause de ses défauts, et que Pierluigi l'avait prié de suspendre son arrêt jusqu'à ce qu'il lui eût fait entendre cette messe, dont le chef de l'Église avait été si satisfait, qu'il avait renoncé à son projet. Le peu de jours pendant lesquels ce pape a occupé le siége apostolique rend cette histoire peu vraisemblable: d'ailleurs, Baini a fourni les preuves de ce qu'il rapporte à l'égard de l'exécution du décret du concile de Trente concernant la musique d'église. Si l'on admettait l'anecdote du pape Marcel, il faudrait supposer que Palestrina a sauvé deux fois la musique religieuse de l'anathème dont on voulait la frapper, ce qui n'est pas admissible. Le motif qui a fait donner le nom du pape Marcel à la messe dont il s'agit reste donc inconnu ; mais cela est de peu d'importance. Ce qui est certain, c'est que Pie IV, après avoir entendu ce bel ouvrage le 19 juin 1565, récompensa son auteur en le nommant compositeur de la chapelle pontificale, aux appointements de trois écus et treize bajoques par mois, qui, ajoutés à sa pension de cinq écus et quatre-vingt-sept bajoques, lui composaient un revenu de neuf écus (environ cinquante-quatre francs) par mois. Le pape Grégoire XIV, ému de pitié par la détresse où ce grand homme avait passé la plus grande partie de sa vie, augmenta plus tard ces émoluments, si peu dignes de son talent.

Peu de monuments historiques de l'art présentent autant d'intérêt pour l'étude que cette messe dite *du pape Marcel*; car elle marque une de ces rares époques où le génie, franchissant les barrières dont l'entoure l'esprit de son temps, s'ouvre tout à coup une carrière inconnue, et la parcourt à pas de géant. Faire une messe entière, à l'époque où vécut Pierluigi de Palestrina, sans y faire figurer les imitations et le contrepoint fugué, n'aurait été qu'une entreprise imprudente, parce qu'elle aurait porté une trop rude atteinte à ce qui composait le mérite principal des musiciens de ce temps. D'ailleurs, Palestrina lui-même, élevé dans une sorte de respect pour les beautés de ce genre, n'y devait pas être insensible. Ne nous étonnons donc pas de retrouver dans la messe du pape Marcel le contrepoint fugué et d'imitation, nonobstant les obstacles dont ces choses devaient compliquer le problème qu'il avait à résoudre. Mais la manière dont il a triomphé de ces difficultés, la faculté d'invention qu'il y a déployée, au moins égale à l'habileté dans l'art d'écrire, sont précisément ce qui doit nous frapper d'admiration lorsque nous nous livrons à l'étude de cette production. C'est une chose merveilleuse que de voir comment l'illustre compositeur a su donner à son ouvrage un caractère de douceur angélique par des traits d'harmonie large et simple, mis en opposition avec des entrées fuguées riches d'artifices, et donnant par là naissance à une variété de style auparavant inconnue. Ces entrées fuguées, la plupart courtes et renfermées dans un petit nombre de notes, sont disposées de telle sorte que les paroles peuvent être toujours facilement entendues. A l'égard de la facture, de la pureté de l'harmonie, de l'art de faire chanter toutes les parties d'une manière simple et naturelle, dans le *medium* de chaque genre de voix, et de faire mouvoir six parties avec toutes les combinaisons des compositions scientifiques, dans l'étroit espace de deux octaves et demie; tout cela, dis-je, est au-dessus de nos éloges; c'est le plus grand effort du talent; c'est le désespoir de quicon-

que a étudié sérieusement le mécanisme et les difficultés de l'art d'écrire.

Pendant le temps où Palestrina était resté au service de l'église de Saint-Jean de Latéran, il n'avait rien publié; mais quelques-uns de ses ouvrages s'étaient répandus par des copies, et avaient augmenté sa réputation. En 1500, il dédia le deuxième livre de ses messes à Philippe II, roi d'Espagne, et dans l'année suivante, le même prince reçut encore la dédicace du troisième livre. Pierluigi s'attacha aussi alors au cardinal Hippolyte d'Este, à qui il dédia un livre de motets. Dès ce moment, les publications de ses ouvrages se suivirent avec activité, et les éditions s'en multiplièrent. La mort d'Animuccia, vers la fin du mois de mars 1571, fit entrer Palestrina à la chapelle de Saint-Pierre du Vatican, dans les premiers jours du mois d'avril suivant, quoique les avantages de cette place fussent moindres que ceux du maître de chapelle de Sainte-Marie Majeure, et que le modique revenu du plus grand musicien de l'Italie s'en trouvât diminué de moitié. La mort d'Animuccia laissait aussi vacante la place de directeur de la musique de l'Oratoire. Elle fut offerte à Palestrina par saint Philippe de Néri, fondateur de cette congrégation, son ami et son confesseur. Palestrina écrivit pour le service de l'Oratoire des motets, des psaumes et des cantiques spirituels. Enfin, il prit la direction de l'école de contrepoint établie par Jean-Marie Nanini, et peu de temps après le pape Grégoire XIII le chargea de la révision de tout le chant du graduel et de l'antiphonaire romain : travail immense qu'il n'eut point le temps d'achever, quoiqu'il se fût adjoint son élève Guidetti. Après sa mort, on ne trouva que le graduel *De tempore* terminé; Hygin, fils de Palestrina, fit compléter ce recueil, et le vendit comme l'œuvre de son père; mais le tribunal de la Santa Rota cassa le contrat, et le manuscrit se perdit. Le 21 juillet 1580, Palestrina perdit sa femme qu'il aimait tendrement : il en ressentit un vif chagrin dont ne le consola pas sa nomination de maître des concerts du prince Jacques Buoncompagno, non pas neveu du pape Grégoire XIII, comme le dit Baini, mais un fils que ce pape avait eu avant d'entrer dans les ordres (1).

Destiné à voir se succéder sur le saint-siége apostolique un grand nombre de souverains pontifes, Pierluigi cherchait dans chacun d'eux un protecteur contre les besoins qui l'assiégeaient incessamment. C'est ainsi qu'il dédia au pape Sixte V le premier livre de ses Lamentations. Dans l'épître qu'il a placée en tête de ce recueil, il fait un tableau affligeant de sa situation : « Très-Saint Père (dit-il), « l'étude et les soucis ne purent jamais s'ac- « corder, surtout lorsque ceux-ci proviennent « de la misère. Avec le nécessaire (demander « davantage est manquer de modération et de « tempérance), on peut facilement se délivrer « des autres soins, et celui qui ne s'en con- « tente pas ne peut que s'accuser lui-même. « Mais ceux qui l'ont éprouvé savent seuls « combien il est pénible de travailler pour « maintenir honorablement soi et les siens, « et combien cette obligation éloigne l'esprit « de l'étude des sciences et des arts libéraux. « J'en ai toujours fait la triste expérience, et « maintenant plus que jamais. Toutefois je « rends grâces à la bonté divine qui a permis « que, malgré mes plus grands embarras, je « n'aie jamais interrompu l'étude de la mu- « sique (où j'ai trouvé aussi une utile diver- « sion), dans la carrière que j'ai parcourue « et dont le terme approche. J'ai publié un « grand nombre de mes compositions, et j'en « ai beaucoup d'autres dont l'impression « n'est retardée que par ma pauvreté : car « c'est une dépense considérable, particuliè- « rement à cause des gros caractères de notes « et de lettres nécessaires pour que l'usage en « soit commode aux églises, etc. » C'est un triste spectacle que celui d'un vieillard, élevé si haut dans l'estime des hommes par d'immortels travaux, et néanmoins livré jusqu'à ses derniers jours aux horreurs du besoin; mais aussi rien ne peut mieux nous faire connaître la puissance du génie que cette longue lutte contre l'adversité, où, loin de se laisser point abattre, il s'élève incessamment par de nouveaux efforts. Après tant de travaux, dont les résultats avaient été si glorieux et si mal récompensés, Jean Pierluigi de Palestrina sentit sa fin s'approcher. Dans ses derniers moments, il fit approcher son fils Hygin, le seul de ses enfants qu'il eût conservé, et lui dit ces paroles qui peignent si bien le véritable artiste : « Mon fils, je vous laisse un « grand nombre d'ouvrages inédits; grâce au « père abbé de Baume, au cardinal Aldobran- « dini et au grand-duc de Toscane, je vous « laisse aussi ce qui est nécessaire pour les « faire imprimer; je vous recommande que « cela se fasse au plus tôt pour la gloire du « Tout-Puissant, et pour la célébration de

(1) Voyez l'*Art de vérifier les dates*, page 317, édition de 1770.

« son culte dans les saints temples. » La maladie qui le consumait prit bientôt après un caractère plus grave, et le 2 février 1594, il expira. Tous les musiciens qui se trouvaient à Rome assistèrent à ses funérailles; il fut inhumé dans la basilique du Vatican, et l'inscription suivante fut gravée sur son tombeau:

JOANNES-PETRVS-ALOYSIVS-PRÆNESTINVS.
MVSICÆ PRINCEPS.

Plusieurs portraits de Pierluigi de Palestrina ont été gravés ou lithographiés: on en trouve un dans les *Osservazioni per ben regolare il coro della cappella pontificia*, d'Adami de Bolsena (p. 160), un autre dans l'*Histoire générale de la musique*, par Hawkins (tome III, page 168), un troisième dans la collection de Breitkopf, et enfin un autre dans la troisième livraison de ma *Galerie des musiciens célèbres;* mais le plus beau et le plus authentique est celui que l'abbé Baini a fait faire d'après quatre peintures anciennes qui existent au Quirinal, au palais Barberini et dans le vestiaire des chantres de la basilique du Vatican. Ce portrait, fort bien gravé par Amsler, se trouve en tête du premier volume des Mémoires sur la vie et les ouvrages de Pierluigi de Palestrina. On y remarque une physionomie noble, et tous les signes du génie.

L'éloge de ce grand artiste peut se résumer en peu de mots: il fut le créateur du seul genre de musique d'église qui soit conforme à son objet; il atteignit dans ce genre le dernier degré de la perfection, et ses ouvrages en sont restés depuis deux siècles et demi les modèles inimitables. Dans le style du madrigal, il n'a montré ni moins de génie ni moins de perfection pour les détails, et nul n'a porté plus loin que lui l'art de saisir le caractère général de la poésie d'un morceau. Ainsi que tous les hommes doués de talents supérieurs, il se modifia plusieurs fois dans le cours de sa longue et glorieuse carrière; toutefois, on peut contester l'exactitude de la division de ses œuvres en dix styles différents que Baini donne à la fin de son livre, car quelques-unes des distinctions qu'il établit résultent moins d'un changement dans la manière de sentir et de concevoir chez l'artiste, que dans les propriétés du genre de chaque ouvrage. Ainsi, s'il est vrai qu'après la publication du premier livre de ses messes, Palestrina a secoué la poussière de l'école où il s'était formé, et si, comme le dit Baini, les chagrins dont il fut abreuvé donnèrent à ses idées une teinte mélancolique, et lui inspirèrent la pensée de ce genre noble et touchant dont les *Improperii* furent le signal, il est certain aussi qu'on ne peut considérer comme des styles particuliers la contexture plus solennelle de ses *Magnificat*, ni la douce et facile allure de ses litanies, ni l'élégante et spirituelle expression de ses madrigaux. Dans toutes ces productions, l'homme de génie se pénétra de la spécialité du genre, et trouva les formes et les accents les plus analogues à cette spécialité, mais ne changea pas pour cela de manière, comme il le fit lorsqu'il passa tout à coup du système de l'ancienne école à celui des messes de son deuxième livre, et surtout à celui de la messe du pape Marcel. Je ne partage pas non plus l'opinion de Baini, que celle-ci constitue un style particulier: elle est seulement la plus belle production de Palestrina dans ce style.

L'éducation des musiciens français était si négligée depuis la seconde moitié du seizième siècle, que le nom de Palestrina était à peine connu de quelques-uns, il y a cinquante ans. C'est Cherubini qui, le premier, a répandu la connaissance des œuvres de ce grand homme, à Paris: c'est lui qui en a expliqué l'esprit et le mécanisme de style dans son *Cours de haute composition*. Marchant sur ses traces, j'ai exercé tous mes élèves des Conservatoires de Paris et de Bruxelles sur le style *alla Palestrina*, et j'ai fait pour eux, à plusieurs époques, des analyses des plus beaux ouvrages de ce maître des maîtres. D'autre part, l'exécution de quelques-uns de ses meilleurs motets et madrigaux dans les exercices de l'école dirigée par Choron et dans mes Concerts historiques, a fait connaître au public français ces belles compositions, qui ont produit une impression profonde.

La liste immense des productions de Palestrina peut être divisée de la manière suivante: I. MESSES: 1° *Joannis Petri Aloysii Prænestini in Basilica S. Petri de Urbe cappellæ Magistri Missarum liber primus; Romæ, apud Valerium Doricum et Aloysium fratres*, 1554, in-fol. On trouve dans ce recueil les messes à quatre voix *Ecce sacerdos magnus, O regem Cæli, Virtute magna* et *Gabriel Archangelus*, et une à cinq voix, *Ad cænam Agni providi*. Deux autres éditions ont été publiées, l'une en 1572, l'autre en 1591: cette dernière contient de plus que les autres une messe de morts à cinq voix, et la messe *Sine nomine* à six voix. 2° *Missarum liber secundus; Romæ, apud heredes Valerii et*

Aloysii Doricorum fratrum Brixensium, 1567. Ce recueil contient quatre messes à quatre voix, savoir : *De Beata Virgine, Inviolata, Sine nomine, Ad fugam*; deux à cinq voix, *Aspice Domine et Salvum me fac*; enfin la messe *Papæ Marcelli*, à six voix. Une deuxième édition de ce recueil a été publiée à Venise, en 1598, in-4°. La messe *Ad fugam* a été gravée en partition à Paris, chez Leduc, en 1809, par les soins de Choron. 3° *Missarum liber tertius; Romæ, apud heredes Doricorum fratrum*. 1570. On trouve dans ce livre quatre messes à quatre voix, *Spem in alium, Primi toni* (composée sur le thème du madrigal du même auteur *Io mi son Giovinetta*), *Brevis* et *De feria*; deux à cinq voix, *l'Homme armé, Repleatur os meum*, et deux à six voix, *De Beata Virgine, Ut, ré, mi, fa, sol, la*. Deux autres éditions de ce livre de messes ont été publiées, l'une à Rome, en 1570, in-fol., l'autre à Venise, en 1590, in-4°. On ne trouve pas dans celle-ci la messe *Ut, ré, mi, fa, sol, la*. 4° *Missarum cum quatuor et quinque vocibus liber quartus*; Rome, Alexandre Gardane, 1582, in-fol.; deuxième édition, Venise, 1582, in-4°. Une troisième édition de ce quatrième livre, inconnue à Baini, a été imprimée, sous le même titre, à Milan, chez les héritiers de Simon Tini, en 1590, in-4° (*voyez* le Catalogue de la Bibliothèque musicale de J.-Adrien de la Fage, n° 1005). Les messes de ce recueil ne sont pas distinguées par des titres particuliers; elles sont au nombre de quatre à quatre voix, et de trois à cinq voix. 5° *Missarum liber quintus; quatuor, quinque ac sex vocibus concinendarum; Romæ, sumptibus Jacobi Berichiæ*, 1590, *Apud Fr. Coattinum*, in-fol. Deuxième édition, Venise, 1501, in-4°. Ce livre contient les messes : *Æterna Christi munera, Jam Christus astra ascenderat, Panis quem ego dabo, Iste confessor*, à quatre voix; *Nigra sum, Sicut lilium inter spinas*, à cinq voix; *Nave la gioia mia* et *Sine nomine*, à six voix. 6° *Missæ quinque, quatuor ac quinque vocibus concinendæ liber sextus; Romæ, apud Fr. Coattinum*, 1594, in-fol. On trouve dans ce livre les messes : *Dies sanctificatus, In te Domine speravi, Sine nomine, Quam pulchra es*, à quatre voix, et *Dilexi quoniam*, à cinq voix. La deuxième édition, publiée à Venise, en 1590, in-4°, contient de plus la messe *Ave Maria*, à six voix. 7° *Missæ quinque, quatuor et quinque vocibus concinendæ, liber septimus; Romæ, apud Fr. Coattinum*, 1594, in-fol. Ce livre préparé par Palestrina, fut publié après sa mort par son fils Hygin; il contient les messes. *Ave Maria, Sanctorum meritis* et *Ecce domus*, à quatre voix; *Sacerdos et pontifex, Tu es pastor ovium*, à cinq voix. Les deuxième et troisième éditions, publiées à Rome, en 1595, in-fol, et à Venise, en 1603, in-4°, contiennent, de plus que la première, la messe à six voix *Ad bene placitum*. 8° *Missarum cum quatuor, quinque et sex vocibus, liber octavus; Venetiis, apud hæredem Hier. Scoti*, 1599, in-4°. Deuxième édition, *ibid.*, 1600, in-4°. On trouve dans ce livre les messes : *Quem dicunt homines, Dum esset summus pontifex*, à quatre voix; *O admirabile commercium, Memor esto verbis*, à cinq voix; *Dum complerentur*, et *Sacerdotes Domini*, à six voix. Cette dernière contient un double canon perpétuel à la seconde et à la tierce dans les parties de ténor. On ne connaît pas d'édition de Rome, in-fol., de ce huitième livre des messes; il en est de même des suivants. Il est vraisemblable que le fils de Palestrina, n'ayant pas l'argent nécessaire pour faire l'entreprise de l'impression, a traité avec les éditeurs de Venise pour la publication de ces derniers livres en format in-4°. 9° *Missarum cum quatuor, quinque ac sex vocibus, liber nonus*; ibid., 1599, in-4°. Deuxième édition; *ibid.*, 1608, in-4°. Ce livre contient six messes, savoir : *Ave, Regina cœlorum* et *Veni, sponsa Christi*, à quatre voix; *Vestiva i colli* et *Sine nomine*, à cinq voix; *In te Domine speravi* et *Te Deum laudamus*, à six voix. 10° *Missarum quatuor, quinque et sex vocibus, liber decimus*, ibid., 1600, in-4°. On y trouve : *In illo tempore, Già fu chi m' ebbe cara*, à quatre voix; *Petra sancta, O Virgo simul et mater*, à cinq voix; *Quinti toni, Illumina oculos meos*, à six voix. Cette dernière est la même que celle qui se trouve dans la deuxième édition du deuxième livre, sous le titre : *Ad bene placitum*. 11° *Missarum cum quatuor, quinque et sex vocibus, liber undecimus*, ibid., 1600, in-4°. Ce livre contient : *Descendit Angelus*, à quatre voix; *Regina cœli, Arganda lieta sperai*, à cinq voix; *Octavi toni, Alma Redemptoris*, à six voix. 12° *Missarum cum quatuor, quinque et sex vocibus, liber duodecimus*; ibid., 1601, in-4°. Ce volume renferme les messes : *Regina cœli, O Rex gloriæ*, à quatre voix; *Ascendo ad patrem, Qual'è il più grand' amor*, à cinq voix; *Tu es Petrus, Viri Galilæi*, à six voix. 13° *Missæ quatuor, octonis vocibus concinendæ*; Venise, Richard Amadino,

1601, in-4°. Ces messes à huit voix, les seules de Palestrina qui ont été publiées, sont : *Laudate Dominum, Hodie Christus natus est, Fratres ego, Confitebor tibi, Domine*. Indépendamment de ces messes imprimées, les archives de la chapelle pontificale contiennent les messes : 14° *Lauda Sion, Pater noster, Jesu, nostra redemptio*, à quatre voix ; *Beatus Laurentius, Panem nostrum, Salve Regina, O sacrum convivium*, à cinq voix; *Ecce ego Joannes* et *Veni Creator spiritus*, à six voix. On trouve aussi, à la Bibliothèque du Vatican, les messes inédites : 15° *Tu es Petrus*, à six voix, différente de celle du même titre qui est imprimée dans le douzième livre; une messe sur le plain-chant du *Kyrie* des doubles majeurs, et une autre sur le *Kyrie* des doubles mineurs. On voit que le nombre de messes à quatre, cinq, six et huit voix, de Palestrina, s'élève à soixante-dix-huit, dont douze inédites, et *soixante-quatre* publiées. De celles-ci j'ai quarante des plus belles en partition; une collection plus considérable existe chez l'abbé Santini, à Rome ; Landsberg en possédait aussi une collection intéressante ; mais la plus complète est celle qu'avait formée l'abbé Baini, et qui est passée à la Bibliothèque de *la Minerva*, à Rome. On en trouve quelques-unes dans la collection publiée par l'abbé Alfieri sous le titre : *Raccolta di musica in cui contenyonsi i capolavori di celebri compositori italiani*, etc. (*voyez* ALFIERI). Le chanoine Proske, de Ratisbonne, a publié, dans sa belle collection intitulée : *Musica Divina* (T. 1er), trois messes à 4 voix de Palestrina, la première (*Missa brevis*) tirée du troisième livre; la seconde (*Iste confessor*), tirée du cinquième livre ; et la dernière (*Dies sanctificatus*), extraite du sixième livre. Ces messes sont en partition. Le même savant éditeur a donné, dans le premier volume de son *Selectus novus Missarum*, deux autres messes de Palestrina en partition, la première (*Veni sponsa Christi*), à 4 voix, tirée du neuvième livre; la seconde (*Assumpta est Maria*), à 6 voix.—II. MOTETS : 16° *Motecta festorum totius anni, cum communione sanctorum quaternis vocibus, liber primus; Romæ, ap. hær. Valerii et Aloysii Doricorum fratrum*, 1563, in-fol. Deux autres éditions de ce livre de motets parurent à Rome, en 1585 et 1590, une à Venise, en 1601, et une dernière à Rome, en 1622. 17° *Liber primus Motettorum, quæ partim quinis, partim senis, partim septenis vocibus concinantur*, ibid., 1569. Deux autres éditions ont paru à Venise, en 1586 et 1600, in-4°. 18° *Motettorum quæ partim quinis, partim senis, partim octonis vocibus concinantur, liber secundus*; Venise, Jérôme Scoto, 1572, in-4°. Cette édition est la deuxième du second livre de motets à cinq, six voix, etc. ; la première est si rare que Baini n'a pu la découvrir après de longues recherches. 19° *Motettorum, quæ partim quinis, partim senis, partim octonis vocibus concinantur, liber tertius; Romæ, apud Gardanum*, 1575, in-fol. On connaît trois autres éditions de ce livre, toutes publiées à Venise, en 1581, 1589 et 1594, in-4°. 9° *Motettorum quatuor vocibus partim plena voce, et partim paribus vocibus, liber secundus; Venetiis, apud Angelum Gardanum*, 1581, in-4°. Trois autres éditions ont paru à Rome, en 1590, et à Venise, en 1604 et 1606. 21° *Motettorum quinque vocibus, liber quartus e Canticis canticorum; Romæ, apud Alex. Gardanum*, 1584. Le texte de ces motets est tiré du *Cantique des cantiques*. Il a été fait dix éditions de ce livre de motets, la deuxième et les suivantes ont paru à Venise, en 1584, 1587, 1588 (celle-ci a été tirée à trois mille exemplaires), 1590, 1601, 1603, 1608 (avec une basse ajoutée pour l'orgue), 1613 ; la dixième et dernière parut à Rome, en 1650, chez Vital Mascardi. 22° *Motettorum quinque vocibus liber quintus; Romæ, apud Alex. Gardanum*, 1584. Les éditions suivantes ont paru à Venise, en 1588, 1595 et 1601. L'édition de 1595 contient un motet, *Opem nobis, o Thoma, porrige*, qui n'est pas dans les autres, et qui ne paraît pas être de Palestrina. L'abbé Baini a rassemblé les motets inédits qui se trouvaient répandus dans diverses bibliothèques et archives de Rome, et en a formé trois autres livres prêts à être publiés, le premier à quatre, cinq et six voix ; les deux autres à huit et douze voix. — III. LAMENTATIONS DE JÉRÉMIE : 23° *Lamentationum liber primus cum quatuor vocibus; Romæ, apud Alex. Gardanum*, 1588, in-fol. Une deuxième édition a été publiée à Venise, en 1589, in-4°. Deux autres livres de lamentations inédites ont été recueillis par Baini, le premier à quatre voix, l'autre à cinq et six voix.—IV. HYMNES : 24° *Hymni totius anni, secundum S. R. E. consuetudinem quatuor vocibus concinendi nec non hymni religionum; Romæ, apud Jacobum Tornerium et Bern. Donangelum*, 1589, grand in-folio. *Excudebat Fr. Coattinus*. Il y a deux autres éditions de ce recueil : la première de Venise, 1589; l'autre de Rome, 1625. Cette dernière est accompagnée

d'une basse continue pour l'orgue. — V. OFFERTOIRES : 25° *Offertoria totius anni, secundum sanctæ Romanæ ecclesiæ consuetudinem, quinque vocibus concinenda* (divisées en deux parties); *Romæ, apud F. Coattinum*, 1593. Deux autres éditions ont été publiées à Venise, en 1594 et 1596, in-4°. — VI. MAGNIFICAT : 26° *Magnificat octo tonorum liber primus; Romæ, apud Alex. Gardanum*, 1591. Dans la même année, il fut publié une deuxième édition de cet ouvrage, à Venise. Ce livre renferme seize *Magnificat* à quatre voix sur la psalmodie grégorienne. L'abbé Baini a rassemblé dans les diverses bibliothèques un autre livre de *Magnificat* inédits de Palestrina, à cinq, six et huit voix. — VII. LITANIES : 27° *Litaniæ Deiparæ Virginis, quæ in sacellis societatis Rosarii ubique dicatis concinuntur. Musica cum quatuor vocibus Joannis,* etc.; *Romæ, apud Fr. Coattinum* (en deux parties). En 1600, il a été publié une deuxième édition de ces litanies, auxquelles on a ajouté celle de Notre-Dame de Lorette, par Roland de Lassus. Baini a rassemblé un troisième livre de litanies inédites, à six voix. — VIII. CANTIQUES SPIRITUELS : 27° (bis) *Madrigali spirituali a cinque voci, libro primo. Venezia, app. Aug. Gardano*, 1581, in-4°. 28° *De' Madrigali spirituali a cinque voci il libro secondo; in Roma, presso Coattino*, 1594. — IX. PSAUMES. 28° (bis) *Sacra omnia solemn. Psalmodia vespertina cum cant. B. V. quinque vocum. Venetiis, apud Ricc. Amadinum*, 1596, in-4°. — X. MADRIGAUX : 29° *Il primo libro di Madrigali a quattro voci; in Roma, Valerio e Luigi Dorici* 1555. Cinq autres éditions de ce premier livre de madrigaux à quatre voix ont été publiées à Venise, en 1568, 1570, 1594, 1596 et 1605. 30° *Il primo libro de' Madrigali a cinque voci di Giov. Pierluigi*, etc.; *Venezia, appresso Angiolo Gardano*, 1581; deuxième édition; *ibid.*, 1593; troisième édition; *ibid.*, 1604. 31° *Di Giovanni Petro Loysio da Palestrina il secondo libro de' Madrigali a quattro voci; in Venezia, appresso l'herede di Girol. Scoto*, 1586; deuxième édition, 1593, in-4°.

Beaucoup de motets, de madrigaux et d'autres morceaux tirés des œuvres de Palestrina ont été insérés dans les recueils de divers auteurs publiés dans la seconde moitié du seizième siècle et au commencement du dix-septième. Les PP. Martini et Paolucci ont aussi publié divers fragments de ce maître, dans leurs traités pratiques du contrepoint; la plupart de ces exemples ont été reproduits par Choron dans ses *Principes de composition des écoles d'Italie* (Paris, 1808), et le *Stabat* à deux chœurs a été aussi publié dans la même année par ce savant. Déjà ce *Stabat* avait été mis au jour à Londres, par Burney, avec les *Improperii* et les *Miserere* de Baj et d'Allegri; dans ces derniers temps, MM. Breitkopf et Hærtel ont donné une nouvelle éditio de ce recueil, sous ce titre : *Musica sacra, quæ cantatur quotannis per hebdomadam sanctam Romæ in Sacello pontificio*. La Bibliothèque du Conservatoire de Paris possède, dans la collection connue sous le nom d'*Eler*, trente-sept motets en partition de Palestrina; j'ai également les trois premiers livres de motets à cinq, six et huit voix en partition. M. l'abbé Santini, à Rome, possède aussi toutes les messes et beaucoup d'autres compositions de ce grand homme; enfin, l'abbé Baini a préparé une édition complète de toutes ses œuvres en partition, qu'il serait bien désirable de voir publier.

PALESTRINA (ANGE et RODOLPHE PIERLUIGI DE). *Voyez* PIERLUIGI.

PALESTRINI (JEAN), hautboïste distingué, naquit à Milan, en 1744. Joseph Lenta, premier hautboïste du théâtre de cette ville, fut son maître, et lui fit faire de rapides progrès. Après avoir visité toute l'Italie, Palestrini se rendit en Allemagne, et entra au service du prince de la Tour et Taxis, à Ratisbonne. En 1783, il fit un voyage en Danemark, par Hambourg, et se fit entendre avec succès dans toutes les villes où il s'arrêta. Son talent était particulièrement remarquable par la beauté du son, et par l'expression dans le chant. En 1812, cet artiste était encore attaché à la chapelle de Ratisbonne, quoiqu'il fût âgé de soixante-huit ans. On connaît de lui quelques concertos pour le hautbois, en manuscrit.

PALIONE (JOSEPH), compositeur et professeur de chant, naquit à Rome, le 7 octobre 1781. Élève de Fontemaggi, à Rome, et de Fenaroli, à Naples, il acheva ses études sous ce dernier maître, et se rendit, en 1805, à Paris, où il se fixa en qualité de maître de chant. Il est mort en cette ville, vers la fin de 1819. Toutes les compositions de cet artiste sont restées en manuscrit; elles consistent en : 1° Trois quintettes pour deux pianos, deux violons et violoncelle. 2° Neuf quatuors pour deux violons, alto et basse. 3° Deux symphonies pour orchestre complet. 4° *Debora*, ora-

torio. 5° *La Finta Amante*, opéra bouffe, représenté au théâtre des *Fiorentini*, à Naples. 6° *Le due Rivali*, idem, représenté à Rome, en 1802. 7° *La Vedova astuta*, ibid. 8° *La Villanella rapita*, ibid. 9° *Ariane*, cantate. 10° Des airs intercalés dans divers opéras, entre autres une cavatine chantée à Paris avec succès, par madame Barilli, dans *le Rivali*, de Mayer.

PALLADIO (DAVID), compositeur napolitain, né vers le milieu du seizième siècle, se fixa en Allemagne, et paraît avoir été au service de l'évêque d'Halberstadt. Il a fait imprimer de sa composition : 1° *Cantiones nuptiales 4, 5, 6 e 7 vocum;* Wittenberg, 1590, in-4°. 2° *Neues Lied, Herrn Henrico Julio, postulirten Bischoffen zu Halberstadt* (Nouvelle chanson en l'honneur de M. Henri Julius, évêque suffragant de Halberstadt, duc de Brunswick et de Lunebourg), Magdebourg, 1590, in-4°.

PALLAVICINI (VINCENT), maître de chapelle au Conservatoire *degli Incurabili*, à Venise, vécut vers le milieu du dix-huitième siècle. En 1755, il fit représenter à Venise *lo Speziale*, opéra bouffe, composé en collaboration avec Fischietti. Cet opéra, et une symphonie de la composition de Pallavicini, se trouvaient autrefois dans le magasin de Breitkopf, à Leipsick.

PALLAVICINO (BENOÎT), compositeur distingué, naquit à Crémone, dans la seconde moitié du seizième siècle, et fut maître de chapelle du duc de Mantoue. Il était encore au service de ce prince, en 1616. On connaît de lui les ouvrages suivants : 1° *Il primo libro de' Madrigali a quattro voci; in Venetia*, app. *Angelo Gardane*, 1570, in-4°. 1° (bis) *Madrigali a cinque voci*, lib. 1; Venise, 1581, in-4°. 2° *Idem*, lib. 2; *ibid.*, 1593, in-4°. 2° (bis) *Sacrarum Dei laudum octo, duodecim et sexdecim vocibus; Venetiis, apud Riccardum Amadinum*, 1595, in-4°. 3° *Idem*, lib. 3; *ibid.*, 1596, in-4°. Ce livre a été réimprimé à Anvers, chez Phalèse, en 1604. 4° *Idem*, lib. 4; Venise, 1596, in-4°; Anvers, 1605, in-4° obl. 4° (bis) *Di Benedetto Pallavicino il quinto libro de Madrigali a cinque voci; in Venetia*, app. *Gia. Vincenti*, 1597, in-4°. 5° *Cantiones sacræ 8, 12 e 16 vocum;* Venise, 1605. 3° *Il primo libro de' Madrigali a sei voci, novamente composti e dati in luce; in Venetia*, presso *Giacomo Vincenti*, 1587, in-4°. Cette édition est la première : l'épître dédicatoire au duc de Mantoue est datée du 1er mai 1587. La deuxième édition a été publiée chez Vincenti, à Venise, en 1606, et dans la même année Pierre Phalèse en a donné une autre à Anvers. 7° *Libro VI de' Madrigali a 5 voci;* ibid., 1612, in-4°. C'est une deuxième édition. 8° *Madrigali a 5 voci, lib. VII;* ibid., 1613, in-4°. On trouve des madrigaux de Pallavicino dans la collection intitulée *De' floridi virtuosi d'Italia il terzo libro de' Madrigali a cinque voci* (Venise, Giac. Vincenti et Rich. Amadino, 1586, in-4°), et dans plusieurs autres recueils.

PALLAVICINO (CHARLES), compositeur dramatique, naquit à Brescia dans la première moitié du dix-septième siècle, et mourut à Dresde en 1689. La plupart des opéras de ce compositeur ont été représentés avec succès à Venise, quoiqu'ils ne se distinguent par aucune qualité d'invention. Ses productions, dont on a retenu les titres, sont : 1° *Aureliano;* à Venise, en 1666. 2° *Demetrio*, dans la même année. 3° *Il Tiranno umiliato d'Amore, ovvero Meraspe*, 1667. 4° *Diocleziano*, 1674. 5° *Enea in Italia*, 1675. 6° *Galeno*, 1676. 7° *Il Vespasiano*, 1678. 8° *Il Nerone*, 1679. 9° *Messalina*, 1680. 10° *Bassiano, ossia il maggiore impossibile*, 1682. 11° *Carlo, re d'Italia*, 1683. 12° *Il Re infante*, 1683. 13° *Licinio imperatore*, 1684. 14° *Recimero re de' Vandali*, 1685. 15° *Massimo Puppieno*, 1685. 16° *Peneloppe la casta*, 1686. 17° *Didone delirante*, 1686. 18° *Amor innamorato*, 1687. 19° *L'Amazzone corsara*, 1687. 20° *Elmiro, re di Corinto*, 1687. 21° *La Gerusalemme liberata*, 1688. 22° *Antiope*, à Dresde, 1689; c'est pendant la composition de cet opéra que Pallavicino mourut; Strunck termina l'ouvrage, qui fut représenté à Dresde, dans la même année. *La Gerusalemme liberata* fut traduite en allemand par Fiedeler, et représentée à Hambourg, en 1695, sous le titre d'*Armida*. Quelques airs de cet ouvrage ont été imprimés à Hambourg dans la même année. Les mélodies de ces morceaux manquent d'originalité. Pallavicino fut le maître de composition de Legrenzi (voyez ce nom).

PALLOTTA (MATHIEU), compositeur de musique d'église, à Palerme, né vraisemblablement en Sicile, a vécu dans la première moitié du dix-huitième siècle. On connaît sous son nom : 1° *Cantionum Benedictus ad Laudes in solemn. matutinis Hebdomadæ Sanctæ 4 vocum.* 2° *Benedictus quinti modi*. Ces deux ouvrages sont indiqués comme manuscrits dans le catalogue de Traeg, de Vienne.

PALMA (SILVESTRE), compositeur dramatique, né à Ischia, près de Naples, en 1762, étudia le contrepoint au Conservatoire de Loreto, sous la direction de Valenti et de Fenaroli; il reçut ensuite des conseils de Paisiello. En 1791, il intercala quelques airs dans l'opéra bouffe intitulé *Le Vane Gelosie*. Son premier opéra, joué à Naples, fut *la Finta Matta*. Il donna ensuite: 1° *La Pietra simpatica*, dans lequel on trouve la polonaise *Sento che son vicino*, qui a eu un succès prodigieux. 2° *Gli Amanti ridicoli*, et 3° *La Sposa contrasta*. En 1799, au moment où ce compositeur se disposait à aller de Venise à Bologne, il fut obligé de retourner à Naples, où il écrivit pour divers théâtres : *La Schiava fortunata; l'Erede senza eredità; le Seguaci di Diana; lo Scavamento; i Furbi amanti; i Vampiri; le Miniere di Polonia; il Palazzo delle Fate; il Pallone aerostatico; il Geloso di se stesso*. Une affection hémorroïdale obligea Palma à renoncer à ses travaux dramatiques. Une hydropisie de poitrine le conduisit au tombeau le 8 août 1834, à l'âge de soixante-douze ans. On connaît de lui une cantate pour soprano et contralto écrite pour la fête de Noël.

PALMERINI (LOUIS), né à Bologne, le 20 décembre 1768, y est mort le 27 janvier 1842. Cet artiste distingué a occupé avec beaucoup d'honneur, pendant quarante ans, la place d'organiste de la collégiale de S. Pétrone, dans sa ville natale : avec lui a fini en Italie l'art de jouer de l'orgue dans le style véritable de cet instrument. Il improvisait des fugues à trois et quatre parties qui, pour la conduite et l'exécution, étaient dignes des meilleurs maîtres. On a de lui beaucoup de musique d'église bien écrite, qui est restée en manuscrit. Palmerini a laissé aussi un traité d'harmonie et d'accompagnement que plusieurs artistes bolonais considèrent comme préférable à celui de Mattei.

PALSA (JEAN), virtuose sur le cor, naquit à Jermeritz, en Bohême, le 20 juin 1752. Il n'était âgé que de dix-huit ans lorsqu'il se rendit à Paris avec Turschmidt, qui, dans leurs duos, jouait la partie de second cor. Après les avoir entendus au concert spirituel, le prince de Guémené les prit à son service. Ils publièrent dans cette ville deux œuvres de duos pour deux cors. En 1783, ces deux artistes retournèrent en Allemagne, et entrèrent dans la chapelle du landgrave de Hesse Cassel. Deux ans après, ils firent un voyage à Londres, où ils excitèrent l'admiration générale. De retour à Cassel, ils y restèrent jusqu'à la mort du prince. En 1786, ils entrèrent au service du roi de Prusse. Palsa mourut d'une hydropisie de poitrine, le 24 janvier 1792, à l'âge de trente-huit ans. Cet artiste distingué a publié un troisième livre de duos pour deux cors, avec Turschmidt, à Berlin, chez Grabenschutz et Seiler. Le talent de Palsa consistait particulièrement dans une belle manière de chanter sur son instrument.

PAMINGER (LÉONARD), compositeur du seizième siècle, fit ses études dans un monastère de la Bavière, puis fut secrétaire et, en dernier lieu, recteur de l'école de Saint-Thomas, à Passau. Il mourut dans cette ville, en 1568. Ses compositions, qui consistent en motets à plusieurs voix, ont été publiées par son fils, après sa mort. La collection de ces morceaux a pour titre : *Ecclesiasticorum cantionum quatuor, quinque et plurimum vocum, tomus primus*; Nuremberg, chez Catherine Gerlach et les héritiers de Jean Montanus, 1572, in-4° obl. Le second volume de ces motets a été publié à Nuremberg, en 1573, le troisième en 1576, et le dernier en 1580, par Nicolas Knorr. On trouve des compositions de Paminger dans le recueil intitulé *Fior de Motetti tratti delli Motetti del Fiore; in Venetia, per Antonio Gardano*, 1550; dans les tomes I^{er} et II^e du *Novum et insigne opus Musicum, sex, quinque et quatuor vocum*, etc.; *Norimbergæ, arte Hieronymi Graphæi*, 1537-1538, petit in-4° obl., et dans les tomes I^{er} et III^e de la collection qui a pour titre : *Tomus primus (seu tertius) Psalmorum selectorum a præstantissimis musicis in harmonias quatuor aut quinque vocum redactorum; Norimbergæ, apud Joh. Petreium*, 1538-1542, petit in-4° obl.

PAMPANI (ANTOINE-GAÉTAN), compositeur dramatique, né dans la Romagne, au commencement du dix-huitième siècle, fut d'abord maître de chapelle de la cathédrale de Fermo, et en remplit les fonctions jusqu'en 1748; puis il dirigea pendant vingt ans le Conservatoire de Venise, appelé *L'Ospedaletto di S. Giovanni e Paolo*. Il mourut dans cette position au mois de février 1769. Ce maître avait été nommé membre de l'académie des Philharmoniques de Bologne, dans la section des compositeurs, en 1740. L'auteur des notes sur les musiciens italiens, communiquées à La Borde pour son *Essai sur la musique*, reprochait à Pampani d'avoir mis dans ses ouvrages un style bruyant et tourmenté : je n'ai pu vérifier ce qui a donné lieu à cette accusation.

Les titres connus des opéras de ce maître sont : 1° *Anagilda*, 1735. 2° *Artaserse Longimano*, 1737. 3° *La Caduta d'Amulio*, 1740. 4° *La Clemenza di Tito*, 1748. 5° *Artaserse*, 1750. 6° *Il Vinceslao*, 1752. 7° *Astianasse*, 1755. 8° *Demofoonte*, 1764. 9° *Demetrio*, 1768. Le *Demofoonte* fut, dit-on, l'opéra de Pampani qui obtint le plus de succès. Le maître de chapelle Reichardt cite de la composition de Pampani un *De profundis*, composé en 1748, le motet *In convertendo Dominus*, et un *Tantum ergo*, qu'il avait vus en manuscrit.

PAN, personnage ou dieu de la mythologie grecque à qui les poètes donnent pour père tantôt Mercure, tantôt Jupiter, Saturne, Uranus, etc. Il est représenté avec des cuisses, des jambes et des pieds de bouc, et avec des cornes à la tête. Il présidait à l'agriculture. Dans la guerre des Titans, il fut le plus utile auxiliaire de Jupiter, en soufflant dans une conque marine, dont les sons rauques mirent en fuite les géants : on le considère, à cause de cela, comme l'inventeur de la trompette. L'invention de la flûte pastorale à plusieurs tuyaux, appelée *syrinx*, lui est aussi attribuée : suivant la Mythologie, la nymphe de ce nom, ayant invoqué les dieux pour échapper à l'ardeur de Pan, fut changée en roseau; désespéré de sa perte, le dieu coupa quelques-uns de ces roseaux de différentes longueurs, les unit avec de la cire, et parcourut les bois et les montagnes, en jouant de cet instrument. On connaît le vers de la deuxième églogue de Virgile :

<small>Pan primus calamos cerâ conjungere plures
Instituit</small>

Quelques poètes de l'antiquité ont aussi attribué à Pan l'invention de la flûte droite, et même, suivant Bion, de la flûte oblique (flûte traversière). Au point de vue philosophique de la mythologie, *Pan* est l'âme de l'univers; c'est le *tout*, en particulier c'est l'*air*, et conséquemment le *son*, qui n'est que l'air vibrant; d'où il suit que Pan est le principe de la musique, ou la musique elle-même.

PANANTI (PHILIPPE), littérateur italien, établi à Londres, vers 1810, y commença la publication d'un journal de littérature italienne intitulé *Giornale italico* qui n'eut pas une longue existence. Il y a publié, sous le titre de *Saggi teatrali* (Londres, 1813, août, page 408) des morceaux sur le théâtre italien : le premier, intitulé *Musica e parola*, traite de la musique et de la poésie dramatique.

PANCALDI (CHARLES), avocat, né à Bologne, vers la fin du dix-huitième siècle, est auteur d'une notice intitulée : *Cenni intorno Felice Maurizio Radicati, celebre suonator di violino a contrappuntista;* Bologne, Nobili et Cᵉ, 1828, in-8°.

Une cantatrice de quelque talent (*Marianna Pancaldi*), née à Bologne et vraisemblablement de la famille du précédent, chanta avec succès, depuis 1835 jusqu'en 1838, sur les théâtres de la Romagne, à Ferrare et à Rovigo, puis fut engagée pour le théâtre de San Yago, dans l'île de Cuba, et y excita l'enthousiasme dès son début ; mais atteinte par la fièvre jaune, elle y mourut le 5 septembre 1838, un mois après son arrivée dans l'île.

PANCIROLI (GUI), jurisconsulte, né en 1523, à Reggio, en Lombardie, fit son droit à l'université de Padoue, et devint successivement professeur dans cette ville, à Turin et à Venise. Il mourut dans cette dernière ville, le 15 mai 1599. Le livre de Panciroli intitulé *Rerum memorabilium deperditarum et nuper inventarum, lib. II* (Amberg, 1599, 2 vol. in-8°, et Leipsick, 1607, in-4°), contient deux chapitres (39 et 40 de la première partie) qui traitent *de Musicâ, de Musicâ mutâ, de Hydraulicâ*. La première partie de ce livre a pour objet les découvertes des anciens dont nous avons perdu le secret; c'est pourquoi Panciroli y traite de l'orgue hydraulique. Pierre de la Noue a donné une traduction française de cet ouvrage, dégagée de tout commentaire; Lyon, 1617, deux parties in-12.

PANE (DOMINIQUE DEL), prêtre, né à Rome, dans la première moitié du dix-septième siècle, étudia la composition sous la direction d'Abbatini. Appelé au service de l'empereur Ferdinand III, en qualité de soprano, il vécut à Vienne et à Prague pendant quelques années, puis retourna à Rome, en 1654, pour le concours ouvert à l'occasion de la nomination d'un chapelain chantre de la chapelle pontificale, et obtint cette place le 10 juin de la même année. Ses premiers ouvrages ont pour titre : 1° *Magnificat octo tonorum, liber primus, op. 1; Roma, ap. Mascardium*, 1672. 2° *Motetti a 2, 3, 4 e 5 voci, lib. 1, op. 2;* ibid., 1675. Del Pane a laissé beaucoup de musique d'église qui se trouve en manuscrit dans les archives de la chapelle pontificale. On a imprimé de sa composition des messes écrites sur les thèmes de plusieurs motets de Pierluigi de Palestrina. Cette œuvre a pour titre : *Messe dell' Abb. Domenico del Pane, soprano della capp. pont. a 4, 5, 6,*

8 voci, estratte da esquisiti motetti del Palestrina, e dedicate all' *E. e R. Sig. cardinal Benedetto Pamphili*; Rome, 1687, in fol. Del Pane a été l'éditeur des antiennes de son maître Abbatini (*voyez* ce nom), pour douze ténors et douze basses.

PANECK (Jean), compositeur allemand, né vraisemblablement à Prague, où il y a eu des artistes de ce nom, vécut vers la fin du dix-huitième siècle. On lui doit la musique du petit opéra intitulé : *Die Christliche Judenbraut* (la Fiancée juive devenue chrétienne). Le sort de cet ouvrage eut cela de bizarre, qu'accueilli avec enthousiasme aux théâtres de Léopoldstadt et de la Porte de Carinthie, à Vienne, il fut outrageusement sifflé dans quelques villes de l'Allemagne septentrionale.

PANIZZA (Jacques), compositeur, professeur de chant, et maître au piano du grand théâtre de la Scala, à Milan, fut, je crois, fils de Pompilio Panizza, ténor qui chanta au même théâtre, en 1800. Il vit le jour en cette ville, dans les premières années du dix-neuvième siècle. Son premier opéra intitulé : *Sono eglino maritati?* a été représenté en 1827. Il a donné ensuite *la Collerica*, qui a été jouée avec succès à Milan, en 1831. Panizza a écrit aussi, en 1834, pour Trieste, *Gianni di Calais*; enfin, il a fait représenter, en 1840, *I Ciarlatini*, dont quelques journaux ont fait l'éloge. Panizza est aussi l'auteur d'une sérénade à quatre voix et orchestre, intitulée : *Inno a Maria Malibran*, qui a été exécutée à Milan, dans la soirée du 23 mai 1834. On a imprimé de ce compositeur : 1° *Sestetto per il flauto, 2 clarinetti, 2 corni e fagotto*; Vienne, Artaria. 2° *Divertimento in forma di valse per il piano-forte*; Milan, Bertuzzi. 3° *Il Pianto, aria lugubre per Tenore*; ibid. 4° *Se il brando invitto*, scène pour ténor; Milan, Ricordi. 5° Deux airs pour soprano; *ibid.* 6° Scène lyrique, tirée du troisième acte de *Saül*, tragédie d'Alfieri, pour ténor, avec piano ou harpe; *ibid.* 7° *Il Ritorno in patria*, romance; *ibid.* Bon professeur de chant, Panizza a formé quelques-uns des derniers artistes qui se sont fait entendre sur les théâtres de l'Italie avec la connaissance de l'art du chant. Ce maître est mort à Milan, au mois d'avril 1860.

PANNENBERG (Frédéric-Guillaume), musicien de ville à Lunebourg, vers la fin du dix-huitième siècle, a écrit des quatuors et des solos pour violon, une symphonie concertante pour deux bassons, avec orchestre, et un septuor pour hautbois, basson, alto, cor de bassette, cor et violoncelle; toutes ces compositions sont restées en manuscrit : on n'a gravé de Pannenberg que trente anglaises et cotillons pour orchestre, à Leipsick, chez Breitkopf et Hærtel.

PANNY (Joseph), violoniste et compositeur, est né le 23 octobre 1794, à Kohlmitzberg, en Autriche. Fils du maître d'école de ce lieu, il apprit, sous sa direction, à jouer du violon dès l'âge de six ans, et par un travail de sept heures chaque jour, il parvint en trois années à jouer les quatuors et concertos de Haydn, Gyrowetz, Pleyel, Stamitz et autres maîtres de cette époque; puis le pasteur Ortler lui enseigna à jouer de la flûte; enfin, son aïeul maternel, Joseph Breinesberger, fut son premier maître pour l'orgue et l'harmonie. L'invasion de l'Autriche par les armées françaises, en 1809, ruina la famille de Panny, et l'obligea lui-même à se livrer à des travaux agricoles et à négliger la musique. Envoyé ensuite à Linz pour y suivre les cours destinés à former des instituteurs, il eut occasion d'y entendre de belles compositions qui réveillèrent son penchant pour la musique. Dès ce moment, il reprit l'étude de cet art, et écrivit quelques essais de compositions pour divers instruments, trois messes et un *Requiem*; mais toutes ces productions renfermaient plus de fautes contre les règles de l'art et de réminiscences que de beautés originales. A l'âge de dix-neuf ans, M. Panny entra dans la carrière de l'enseignement à Greinburg, dans la haute Autriche. Ce fut dans ce lieu qu'il fit exécuter une cantate en présence de l'empereur François II et de son maître de chapelle Eybler (*voyez* ce nom). Celui-ci reconnut du talent dans cet ouvrage, encouragea Panny, et lui promit que s'il venait à Vienne et se destinait à la carrière d'artiste, il lui enseignerait la haute composition. Le voyage de Vienne était précisément à cette époque le désir du jeune homme, qui le réalisa en 1815, et, mettant à profit les offres d'Eybler, devint en effet son élève. Pendant que Panny se préparait ainsi à se faire une position honorable dans l'art, il eut à lutter contre les douloureuses angoisses de la misère; mais, enfin, sa courageuse persévérance triompha de la mauvaise fortune. Parvenu à l'âge de trente ans, il donna, en 1824, son premier concert à Vienne et y fit entendre pour la première fois ses compositions, particulièrement le *Kriegerchor* (Chœur de Guerriers), publié chez Schott, à Mayence, et un chœur écossais resté

inédit. Ces morceaux furent chaleureusement applaudis par le public. En 1825, Panny fit un voyage à Venise, et fit la connaissance de Paganini, qui l'encouragea dans ses travaux; plus tard, il retrouva ce grand artiste à Vienne, et composa à sa demande une scène dramatique pour violon et orchestre, que le grand violoniste exécuta sur la quatrième corde au concert d'adieu qu'il donna à Vienne, en 1828. Ils entreprirent ensemble un voyage à Carlsbad, où bientôt ils se séparèrent, mécontents l'un de l'autre. Panny continua seul ce voyage et visita Dresde, Prague, Salzbourg, Linz, Munich, Augsbourg, Stuttgard, Carlsruhe, Manheim, Francfort et Mayence. Arrivé dans cette dernière ville, en 1829, il y passa l'hiver et fit paraître quelques-unes de ses compositions chez Schott frères. En 1830, il entreprit un nouveau voyage, par Dusseldorf, dans le nord de l'Allemagne, et s'établit à Hambourg, d'où il alla donner des concerts à Berlin. Dans l'année suivante, la place de chef d'orchestre des concerts de Bergen (Norwége) lui fut offerte et acceptée par lui. Il en remplit les fonctions pendant l'hiver de 1831-1832 et y écrivit plusieurs compositions. De retour à Hambourg, il dirigea pendant l'hiver suivant les concerts du Casino à Altona. En 1834, il accepta un engagement qui lui était offert par de riches manufacturiers de Wesserling (Alsace), pour faire l'éducation musicale de leurs enfants, et fonder une école de musique dans la commune. Ce fut de là qu'il partit en 1835 pour faire un voyage à Paris et à Londres. Fatigué de la vie obscure qu'il avait trouvée à Wesserling, il s'éloigna de ce lieu, en 1836, pour aller se fixer à Mayence, où il organisa une école de musique vocale et instrumentale et se maria dans la même année. Après une existence longtemps agitée, Panny semblait enfin être arrivé à la période des jours heureux, quand une maladie de la moelle épinière lui fit sentir ses premières atteintes, en 1837. Il essaya l'effet des bains de Hombourg dans l'été de l'année suivante, mais inutilement, car il mourut le 7 septembre 1838, à l'âge de quarante-quatre ans, laissant une veuve, qu'il avait épousée depuis moins de deux ans, et un enfant de six mois. M. J.-G. Horneyer lui a consacré un long article nécrologique dans le supplément de la *Gazette de Mayence* (ann. 1838, nos 111, 112 et 113). Dans la liste des compositions de Panny, on remarque les suivantes : 1° Quatuors faciles pour deux violons, alto et basse, op. 10, n· 1 et 2 ; Vienne, Artaria. 2° Sonate sur la quatrième corde, avec quatuor, op. 28 ; Mayence, Schott. 3° Adagio et rondo pour flûte et quatuor, op. 6 ; Vienne, Artaria. 4° Adagio et polonaise en symphonie concertante pour hautbois et basson, op. 7 ; *ibid.* 5° Scène suisse, concertino pour violoncelle entremêlé de thèmes de l'opéra de *Guillaume Tell*, op. 27 ; Mayence, Schott. 6° Rondeau brillant pour piano avec quatuor, op. 12 ; Vienne, Pennauer. 7° Trio pour piano, violon et alto, op. 1 ; Vienne, Artaria. 8° Introduction et rondeau pour piano et violon op. 20 ; Vienne, Pennauer. 9° Variations pour piano sur une canzonette vénitienne de Paganini, op. 8 ; Vienne, Artaria. 10° Messe à quatre voix et orchestre: Vienne, Cappi. 11° Deuxième messe, *idem*, op. 17 ; Vienne, Artaria. 12° Troisième *idem* ; Mayence, Schott. 13° *Requiem* à trois voix, deux violons, basse et orgue, op. 21 ; Vienne, Artaria. 14° Graduel à quatre voix, orchestre et orgue, avec un offertoire pour soprano solo, chœur *ad libitum*, orchestre et orgue, op. 18 ; *ibid.* 15° Hymne allemand (*Singt dem Herrn ein neues Lied*), pour un chœur d'hommes, trois trombones et basse, op. 38 ; Mayence, Schott. 16° Chant original de la Styrie, pour voix d'hommes et orchestre, op. 35 ; Mayence, Schott. 17° Chanson du Nord pour voix seule, chœur et orchestre, op. 36 ; *ibid.* 18° Chanson de table pour chœur d'hommes et orchestre, op. 37 ; *ibid.* 19° Chants détachés ou en recueil pour quatre voix d'hommes et piano, op. 9 ; Vienne, Artaria. op. 25, 26, 30, 31, 34, *ibid.* L'œuvre 32e est un chœur d'hommes intitulé : *Der Herbst am Rhein* (l'Automne sur le Rhin). 20° Chants à voix seule avec accompagnement de piano, op. 5, 10, 29, 33 ; Vienne et Mayence. Panny a laissé en manuscrit un mélodrame et l'opéra *Das Mædchen von Rügen* (la Fille de Rügen), un hymne pour la nouvelle année, composé et exécuté à Bergen, en Norwège, le 18 décembre 1831, quelques morceaux de chant avec orchestre, et des travaux littéraires sur la musique, particulièrement sur l'histoire de cet art en Italie, en Allemagne, en France et en Angleterre.

PANOFKA (Henri), violoniste, professeur de chant et compositeur, est né le 2 octobre 1807, à Breslau, en Silésie. Son père, rentier et délégué du roi de Prusse, destinait le jeune Panofka au barreau, et lui fit faire ses études au collège *Frédéric* jusqu'à l'âge de seize ans. Sa sœur, fort habile sur le violon, lui donna les premières leçons de cet instru-

ment; puis il apprit le chant et les principes de la lecture de la musique sous la direction du *cantor* Strauch et de son successeur Fœrster. A l'âge de dix ans, M. Panofka se fit entendre avec succès en public. Après la mort de Fœrster, Luge, chef d'orchestre du théâtre de Breslau, et bon violoniste, devint son maître. C'est sous la direction de cet artiste qu'il joua plusieurs fois des concertos de Rode et de Viotti, au théâtre et dans les concerts. En 1824, il sortit du collège pour suivre les cours de droit de l'université; mais cédant à ses instances réitérées, son père lui permit de se livrer en artiste à la culture de la musique, et l'envoya à Vienne, pour y prendre des leçons de Mayseder pour le violon, et de Hoffmann pour la composition. Après trois années d'études sous ces maîtres, il se fit entendre, en 1827, avec un brillant succès, dans un concert donné à la salle de la Redoute. En 1829, il s'éloigna de Vienne, pour se rendre à Munich, où il donna des concerts pendant un séjour de six mois, puis il alla à Berlin, s'y lia avec le pianiste Hauck, et donna plusieurs concerts avec lui. C'est dans cette ville qu'il publia ses premières compositions; c'est aussi à Berlin, qu'à la sollicitation de M. Marx, rédacteur en chef de la *Gazette musicale*, il commença à cultiver la critique sur cet art. La mort de son père, en 1831, le mit en possession d'un héritage modeste, qui lui permit de se livrer sans réserve à ses études. En 1832, il entreprit un voyage avec son ami Hauck, visita Dresde, Prague, et retourna à Vienne, où il fit un nouveau séjour pendant huit mois. Après avoir visité la Pologne et la Silésie, il revit Berlin une deuxième fois; mais ayant eu le malheur d'y perdre son frère, il s'éloigna de cette ville, et se rendit à Paris, où il s'établit, en 1834. Il s'y fit entendre pour la première fois au Conservatoire, dans un concert donné par Berlioz, puis il en donna un lui-même dans cette salle, en 1837. Dès son arrivée à Paris, son goût pour l'art du chant, développé par les occasions fréquentes d'entendre des artistes tels que Rubini, Lablache, Donzelli, David, mesdames Fodor, Sontag et autres célébrités, l'avait fait se lier avec le célèbre professeur de chant Bordogni, et dès ce moment, il se mit à étudier avec ardeur l'organisation et le mécanisme de la voix. Il suivait avec assiduité les cours de ce professeur, et bientôt les relations de ces artistes furent si intimes qu'ils s'associèrent pour la fondation d'une *Académie de chant des amateurs*, à l'imitation de celle de Berlin. Ils en publièrent le prospectus, en 1842; mais la formation de la *Société des concerts de musique religieuse*, par le prince de la Moskowa, à la même époque, fut un obstacle à la réalisation de leur projet. En 1844, M. Panofka s'est rendu à Londres pour la publication de quelques-uns de ses ouvrages. En 1847, M. Lumley, directeur du théâtre italien de Londres, s'attacha M. Panofka pour l'aider dans sa direction en ce qui concerne l'art. Ce fut la brillante saison de Jenny Lind, accompagnée de Lablache, Fraschini, Coletti, Staudigl, Gardoni et autres bons artistes. Ce fut une nouvelle occasion offerte à M. Panofka pour l'étude comparée des méthodes de chant et des voix. Il avait pris dès lors la résolution de se fixer à Paris pour se livrer à l'enseignement de l'art vocal; mais la révolution de 1848 vint tout à coup contrarier ce projet. Après un court séjour dans la capitale de la France, il retourna à Londres et s'y établit comme professeur de chant. Il y publia un grand nombre de morceaux sur des paroles italiennes, tels que *canzones, duos, quatuors*, et un traité pratique de chant, sous le titre de *Practical singing tutor* (Ewer et C°), ainsi que douze vocalises pour soprano et contralto. Après le coup d'État de 1852, M. Panofka revint à Paris et s'y fixa définitivement. Livré depuis lors d'une manière exclusive à l'enseignement du chant, il a publié son grand ouvrage intitulé : *l'Art de chanter*, divisé en deux parties, théorique et pratique, op. 81; Paris, Brandus, suivi du *Vade mecum* du chanteur (recueil d'exercices pour toutes les voix), de vingt-quatre vocalises pour soprano, mezzo-soprano et ténor, et de vingt-quatre vocalises pour contralto, baryton et basse.

Pendant son premier séjour de dix années à Paris, cet artiste s'est occupé de la critique musicale : il a été le correspondant de la nouvelle *Gazette musicale de Leipsick*, fondée par Schumann et Schunke, a fourni aussi des articles à la *Gazette musicale de Paris*, à l'*Impartial*, au *Messager* et au *Temps*. Indépendamment des ouvrages cités précédemment, les compositions de M. Panofka consistent en thèmes variés pour violon, avec orchestre, quatuor ou piano, op. 6, 11, 14, 18; fantaisies *idem*, op. 8, 21; rondos et rondinos, *idem*, op. 9, 22; *élégie* pour violon et piano, op. 17; *ballade idem*, op. 20; *capricio* sur un motif de Mercadante, op. 23; grand morceau de concert, op. 25; *adagio appassio-*

nato, op. 24; duos pour piano et violon concertants, op. 10, 13, 15, 16, 27; études pour violon seul; *les Rêveries*, pour piano seul, op. 26; ballades et autres morceaux de chant avec accompagnement de piano, op. 7 et 12; grande sonate pour piano et violon, op. 48; Vienne, Haslinger. Les éditeurs de ces ouvrages, publiés à Paris, sont MM. Schlesinger, Meissonnier, H. Lemoine, Pacini et B. Latte. M. Panofka a traduit en allemand la nouvelle méthode de violon de Baillot, Berlin, Schlesinger. Sa méthode, intitulée *l'Art de chanter*, a été traduite en italien, à Milan, chez Ricordi, et en allemand à Leipsick, chez Rieter-Bidermann. On a aussi de lui : *l'Abécédaire vocal, mode préparatoire de chant pour apprendre à émettre et à poser la voix*; Paris, Brandus; *Suite de l'Abécédaire vocal, vingt-quatre vocalises dans l'étendue d'une octave et demie pour toutes les voix*; ibid; *les Heures de dévotion*, six cantiques; Paris, Canaux; *Ave Maria* et *O salutaris*, Paris, Brandus; *Ave Maria* et *Agnus Dei*; Paris, Escudier; *Ti prego, o Madre pia*, prière; Paris, Brandus; *Vingt-quatre vocalises d'artiste*, qui terminent l'œuvre didactique du professeur : ibid.

PANORMITANO (D. Mauro), compositeur sicilien, dont le nom véritable n'est pas connu, fut appelé *Panormitano* parce qu'il était né à Palerme, vers le milieu du seizième siècle. Il entra dans le monastère de Montcassin, et y remplit les fonctions d'organiste. On a imprimé de sa composition : *Lamentazioni e Responsori per la Settimana Santa a quattro voci*; Venise, 1583, in-4°. Une deuxième édition de cet ouvrage a paru dans la même ville en 1597, sous le titre latin : *Lamentationes ac Responsorii Hebdomadæ Sanctæ quatuor vocum*.

PANORMO (Vincent), luthier italien, né à Crémone, se fixa à Paris, vers 1740, et y travaillait encore trente ans après. J'ai vu un bon violon de lui dont le vernis était transparent et chatoyant : cet instrument portait la date de 1769.

PANORMO (François), fils du précédent, fut attaché, comme flûtiste, au théâtre de Nicolet depuis 1780; il a publié à Paris, en 1786, six duos pour deux flûtes, op. 1. On connaît aussi sous le même nom la *Valse de l'oiseau*, pour piano; Paris, Janet. Ce morceau a eu de la célébrité, au commencement du dix-neuvième siècle.

PANSERON (Auguste-Mathieu), né à Paris, le 7 floréal an IV (26 avril 1796), est fils d'un professeur de musique instruit, à qui Grétry avait confié l'instrumentation de ses vingt dernières partitions, parce que ce travail était pour lui fatigant et sans attrait. Le jeune Panseron fut admis comme élève au Conservatoire de Paris, dans le mois de nivôse an XIII (décembre 1804). Après y avoir suivi les cours de solfège, dont il avait reçu les premières notions de son père, il passa sous la direction de Levasseur, pour l'étude du violoncelle, et bientôt après il devint élève de Berton pour l'harmonie, puis de Gossec pour le contrepoint. Les prix de solfège, d'harmonie et de composition lui furent successivement décernés dans les concours de l'école. Ses études, auxquelles il avait employé huit années, étant terminées, il se présenta au concours de l'Institut, et y obtint le premier prix de composition, en 1813. Le sujet du concours était la cantate intitulée *Herminie*. Devenu pensionnaire du gouvernement, à ce titre, Panseron partit pour l'Italie, et s'arrêta pendant plus de six mois à Bologne pour y faire de nouveau un cours complet de contrepoint fugué, sous la direction de Mattei. C'est au soin consciencieux qu'il mit, en cette circonstance, à perfectionner son savoir par l'étude du style de l'ancienne école d'Italie, qu'il fut redevable d'une connaissance étendue de l'art d'écrire pour les voix. Après avoir vécu plusieurs années à Rome et à Naples, où il étudia le mécanisme de l'art du chant sous de bons maîtres, il se rendit en Allemagne, reçut des conseils de Salieri, à Vienne, et de Winter, à Munich, puis s'arrêta quelques mois à Eisenstadt, en 1817, chez le prince Esterhazy, qui le nomma son maître de chapelle honoraire. Panseron se disposait à retourner à Paris, lorsque des propositions lui furent faites pour visiter la Russie; les ayant acceptées, il se rendit à Saint-Pétersbourg; mais ce voyage ne fut qu'une course de peu de durée, et dans l'été de 1818, il arriva à Paris, après avoir employé cinq années dans les voyages prescrits par les règlements de l'Institut pour les élèves pensionnaires. Dès son arrivée dans cette ville, il se livra à l'enseignement du chant, et bientôt après, il remplit les fonctions d'accompagnateur à l'Opéra-Comique. En 1821, il obtint sa nomination de professeur de chant au Conservatoire, où il avait été admis, comme élève, vingt ans auparavant. Lorsque, en 1826, Halévy eut abandonné sa place d'accompagnateur au Théâtre-Italien, pour passer à la direction du chant à l'Opéra, Panseron lui succéda dans cet emploi; mais

les occupations multipliées qui y étaient attachées le firent renoncer à cette place après quelques années, pour se livrer sans réserve à l'enseignement et à la composition.

En 1820, Panseron a fait jouer avec succès, au théâtre Feydeau, *la Grille du parc*, opéra comique en un acte, dont la partition a été publiée chez Janet et Cotelle. L'année suivante, il a donné, au même théâtre, *les Deux Cousines*, opéra comique en un acte qui est resté en manuscrit. Le 4 novembre 1827, il a fait représenter, à l'Odéon, *l'École de Rome*, en un acte, dont la partition a été publiée à Paris, chez Pacini. Panseron a aussi publié plusieurs fantaisies, nocturnes et thèmes variés pour piano et flûte, en société avec Guillou (Paris, Petit, Frère, Schlesinger); mais c'est surtout par ses romances et ses ouvrages didactiques qu'il s'est fait une réputation européenne. Il a publié plus de deux cents de ses romances, parmi lesquelles on en remarque de charmantes. Entre celles qui ont eu le plus de vogue, on cite : *le Songe de Tartini*, avec accompagnement de violon obligé; *la Fête de la madone*; *Malvina*; *Valsons encore*; *Au revoir, Louise*; *On n'aime bien qu'une fois*; *Appelez-moi, je reviendrai*; *Demain on vous marie*; *J'attends encore*, etc.

Après avoir joui de la vogue comme compositeur de romances, Panseron s'est livré à la rédaction d'un grand nombre d'ouvrages pour l'enseignement des diverses parties de la musique : ces productions ont obtenu un succès mérité. L'œuvre didactique de cet excellent professeur renferme les ouvrages dont voici la liste : 1° *A B C musical, ou solfège*, composé pour sa fille, âgée de huit ans, à Paris, chez l'auteur. Il a été fait plusieurs éditions in-folio et in-8° de ce solfège élémentaire. 2° *Suite de l'A B C*; ibid. 3° *Solfège à deux voix*; ibid. 4° *Solfège d'artiste*; ibid. 5° *Solfège sur la clef de fa*, pour basse-taille et baryton; ibid. 6° *Solfège d'ensemble à deux, trois et quatre voix, divisé en trois parties*; ibid. 7° *Solfège du pianiste*; ibid. 8° *Solfège du violoniste*; ibid. 9° *Solfège concertant à deux, trois et quatre voix, divisé en trois parties*; ibid. 10° *Cinquante leçons de solfège à changements de clefs, faisant suite au solfège d'artiste, avec basse chiffrée*; ibid. 11° *Solfège progressif à deux voix, pour basse-taille et baryton*; ibid. 12° *Méthode de vocalisation, en deux parties, pour soprano ou ténor*; ibid. 13° *Méthode de vocalisation, en deux parties, pour basse, baryton et contralto*; ib. 1. 14° *Vingt-cinq vocalises faciles et progressives pour contralto, précédées de vingt-cinq exercices*; ibid. 15° *Douze études spéciales, précédées de douze exercices, pour soprano et ténor*; ibid. 16° *Traité de l'harmonie pratique et des modulations*; ibid. 17° *Trente-six exercices à changements de clefs, faisant suite aux cinquante leçons*; ibid. 18° *Méthode complète de vocalisation, en trois parties*; ibid.

Aussi estimé par les qualités essentielles de l'honnête homme que par l'étendue de ses connaissances dans son art, bienveillant pour les jeunes artistes et les aidant de ses conseils et de son appui, Panseron fut enlevé à sa famille et à ses amis, après une courte maladie, le 29 juillet 1850. Il était chevalier des ordres de la Légion d'honneur, de la Couronne de chêne et de l'Aigle rouge.

PANSEWANG (Jean-Georges), musicien de la Silésie, était, en 1800, organiste à Mittelwalde, dans le comté de Glatz. Élève de Segert, il possédait un talent remarquable sur l'orgue. Il a laissé en manuscrit des messes, offertoires et autres morceaux de musique d'église, ainsi que des pièces d'orgue. Hoffmann cite aussi de cet artiste une méthode d'harmonie que Pansewang avait écrite pour ses élèves. Dans ses dernières années, il s'occupa beaucoup de la partie mathématique de la musique et du tempérament; mais il n'a rien été publié de ses travaux.

PANSNER (Jean-Henri-Laurent), docteur en philosophie, né à Arnstadt, dans la principauté de Schwartzbourg, était étudiant à l'université de Jéna, en 1800. Il y soutint, en 1801, une thèse qui a été imprimée sous ce titre : *Dissertatio physica sistens investigationem motuum et sonorum quibus laminæ elasticæ contremiscunt; quam Rectore D. Carlo-Augusto duce Saxon. consensu ampliss. philosoph. ordinis pro venia legendi rite impetrandâ A. D. 29 Aug. 1801 publicè defendet auctor J. H. L. Pansner*, etc.; Jena, 1801, typis Gœpferdtii, in-4° de onze pages. Ce morceau est un des premiers écrits que les découvertes de Chladni ont fait naître, concernant les phénomènes de vibrations des surfaces élastiques.

PANTALOGO (Eleuterio), pseudonyme sous lequel s'est caché le comte *Torriglione*, né à Rome, en 1791, et qui se fixa à Florence, en 1821. C'est sous ce nom supposé qu'il a publié une brochure qui a pour titre : *la Musica italiana nel secolo XIX, Ricerche filosofico-critiche*; Florence, Coen, 1828, in-12 de quatre-vingts pages. J'en possède un exem-

plaire qui porte la date de 1829. Une critique de cet opuscule a été publiée par le violoniste-compositeur *Giorgetti*; elle est intitulée : *Lettera al sig. El. Pantalogo intorno alle sue Ricerche filosofico-critiche sopra la musica italiana nel secolo XIX*; Florence, 1828, in-8° de douze pages. Le comte Torrigione fit paraître, en réponse à cette lettre, un écrit intitulé : *Replica di Eleuterio Pantalogo alla lettera del Sig. F. Giorgetti; responsiva alle Riflessioni filosofico-critiche sulla musica italiana del secolo XIX*; Florence, Coen, 1828, in-16 de quinze pages. Le sujet de la discussion résulte du principe posé par le pseudonyme Pantalogo qu'il y a un beau idéal indépendant des époques et des opinions exagérées qui se produisent aux différentes phases de transformation de l'art. Il oppose ce principe à cette sortie d'un enthousiaste : *Potete voi dubitar che la musica italiana non sia giunta adesso all' apice della sua perfezzione e che Rossini non abbia superato quanti prima di lui vi furon maestri di questa scienza?* L'auteur supposé n'écrit son opuscule que pour réfuter cette opinion, et, partant de principes esthétiques, établit, tout en déclarant que Rossini est incontestablement un homme de génie, que ses opéras ont de grands défauts mêlés à de grandes beautés, et qu'il s'y trouve même de véritables extravagances (1) au point de vue de la vérité dramatique et scénique. Toutefois, c'est au temps où Rossini s'est trouvé qu'il attribue ce qu'il appelle *les égarements du maître* (2). C'est contre cette critique que s'élève Giorgetti dans

(1) « Cade qualche volta in stravagante fantasie
« contra 'l vero sentimento dramatico...

« La di lui bizzarra musica non teme ben sovente
« di stare in opposizione col sentimento su cui si
« raggira. Gioverà riportarne alcuni de' più palpabili
« esempi. Nel primo duo dell' atto secondo della *Gazza*
« *ladra*, mentre una sventurata fanciulla vicina ad
« essere condannata ad infame supplizio, dà l'ultimo
« addio al desolato suo amante, mentre nel trasporto
« della disperazione ambedue chiamano sopra di sè un
« fulmine del cielo, questo fulmine viene invocato con
« un motivetto pieno di brio e d'allegria ben adattato
« ad un graziosissimo valzer, etc. »

(2) « Egli (Rossini) però dotato di fervidissima fantasia, rigurgitante dello spirito del suo tempo, non
« potera indursi di buon grado a calcare qualunque de'
« già battuti sentieri. Sdegnando di rimanersi discepolo
« di alcuna dell' ottime scuole sino allora vigenti, volle
« crearsi capo di una men buona, ed al semplice e
« leggiadro stile che regnava, altro sostituirne trascendentale ed ardimentoso. Il suo ardire fu fortunato,
« i suoi trionfi rapidi e vasti... Dopo avere stabilita la
« sua fortuna e la sua riputazione, poco preme a lui se
« le sue musiche, tenute tanto in pregio dà contemporanei, non formeranno forse egualmente la delizia
« de' posteri. »

sa réponse. La réplique du pseudonyme, basée sur des principes rigoureux de philosophie, mit fin à cette polémique, qui n'a plus aujourd'hui qu'un intérêt historique.

PANZACCHI (D. Dominique, un des meilleurs ténors italiens du dix-huitième siècle, naquit à Bologne, en 1733. Après avoir achevé ses études de chant dans l'école de Bernacchi, il débuta dans l'opéra sérieux, et jouit bientôt en Italie de la réputation d'un excellent chanteur. Appelé à Madrid, en 1757, il y fut attaché pendant cinq ans au service du théâtre de la cour. En 1762, il se rendit à Munich, et fut attaché à la musique de l'électeur Maximilien III, jusqu'en 1779, époque où sa voix perdit toute sa sonorité. Il reçut alors une pension de la cour de Bavière, et se retira avec sa famille dans le lieu de sa naissance, après avoir amassé des richesses considérables. Sa bibliothèque de musique renfermait une collection curieuse de tous les anciens livres espagnols concernant cet art. Panzacchi est mort en 1805, à Bologne, où il jouissait de l'estime générale.

PANZAU (le P. Octavien), gardien du couvent de la Sainte Croix, à Augsbourg, vers le milieu du dix-huitième siècle, appartenait à une des familles les plus distinguées de cette ville. Il a publié une collection de pièces d'orgue qui donne une idée favorable de son talent comme organiste. Cet ouvrage a pour titre : *Octonium ecclesiasticum organicum;* Augsbourg, 1747, in-fol.

PAOLI (Francisco-Arcangelo), carme du couvent de Florence, naquit dans cette ville, en 1571, et y mourut à l'âge de soixante-quatre ans, le 4 janvier 1635. Au nombre de ses ouvrages, on trouve ceux-ci : 1° *Directorio del Coro, e delle Processioni, secondo il rito de' Padri Carmelitani*; in Napoli, presso il Carlino, 1604, in-4°. Une deuxième édition a été publiée à Rome, en 1608, avec le nom de l'auteur. 2° *Breve introduzione al Canto fermo*; in Firenze, presso il Cecconelli, 1623, in-8°. 3° *Cantionem seu Hymnum sacrum, in Missis decantandam cum offici Angelio tutelaris*; Neapoli apud Carlinum, 1624, in-4°. Jules Negri a fait de ce moine l'objet de deux articles dans son *Istoria de' fiorentini Scrittori*; dans l'un, il l'appelle *Arcangelo Paoli*, et dans l'autre, *Francesco Arcangelo*; il n'a pas vu que les noms, les dates et les ouvrages sont les mêmes.

PAOLINI (Aurélien), compositeur et instrumentiste au service du cardinal Rubini, évêque de Vicence, vers la fin du dix-septième

siècle, a publié un œuvre de sonates à deux violons et violoncelle, avec basse continue pour clavecin. OEuvre premier, Venise, 1697, in-4°. Cet ouvrage a été réimprimé à Amsterdam, chez Roger.

PAOLIS (GIOVANNI DE), compositeur de l'époque actuelle, né à Gênes vers 1820, a fait ses études musicales à l'école communale de musique de Bologne. Le premier ouvrage par lequel il s'est fait connaître est une tragédie lyrique intitulée *Gismonda e Mendrisio*, qui fut représentée à Rome (théâtre *Valle*), dans l'été de 1843. C'était une très-faible production, qui n'obtint aucun succès. Le 12 mars 1844, M. de Paolis fit exécuter au Panthéon de Rome, par la congrégation des *Virtuosi*, une cantate de sa composition qui avait pour titre : *Vittoria dell' arte cristiana sull' arte pagana*. Il y prit, dit-on, une revanche de la chute de son opéra. On n'a pas d'autre renseignement sur cet artiste.

PAOLO, surnommé **ARETINO** parce qu'il était né à Arezzo, en Toscane, dans la première moitié du seizième siècle, n'est connu que par un recueil de madrigaux intitulé : *Il primo libro de' madrigali a cinque, sei et otto voci*; in Venegia, presso Antonio Gardano, 1558, in-4°. Cet ouvrage est dédié à François de Médicis. Il se peut que ce musicien soit le même *Paolo*, prêtre de l'ordre de Saint-Joseph, organiste de la cathédrale de Chioggia, qui fut un des compétiteurs de Claude Merulo au concours pour la place d'organiste du second orgue de Saint-Marc, à Venise, le 2 juillet 1557, après la mort de Jérôme Parabosco.

PAOLUCCI (le P. JOSEPH), religieux cordelier, naquit à Sienne, en 1727, et fit ses études musicales au couvent de Bologne, sous la direction du P. Martini. Après avoir fait ses vœux, il fut envoyé à Venise, où on le choisit pour maître de chapelle du couvent de son ordre appelé *de' Frari*; puis il alla remplir les mêmes fonctions au monastère de Sinigaglia, et en dernier lieu il dirigea le chœur de celui d'Assisi, où il mourut à l'âge de cinquante ans. Le P. Paolucci a laissé en manuscrit des compositions pour l'église, et l'on a imprimé de lui des *Preces piæ* à huit voix en deux chœurs, à Venise, en 1767; mais l'ouvrage par lequel il s'est fait particulièrement connaître d'une manière avantageuse est une collection de morceaux de musique des styles d'église et madrigalesque, présentés comme exemples de l'art d'écrire, et analysés dans tous les détails, de manière à former un cours de composition pratique. Cet ouvrage a pour titre : *Arte pratica di contrappunto dimostrata con esempi di vari autori, e con osservazioni*; Venise, 1765-1772, 3 vol. in-4°. Le plan du P. Paolucci est celui que le P. Martini adopta plus tard pour son *Esemplare ossia saggio fondamentale pratico di contrappunto*; mais ce dernier maître, ayant pour objet principal de traiter du contrepoint fugué sur le plain-chant, a choisi la plupart de ses exemples dans les œuvres des compositeurs du seizième siècle, tandis que le P. Paolucci, traitant plus particulièrement du style concerté, en a pris beaucoup dans ceux du dix-septième et du dix-huitième. Au reste, ces deux ouvrages sont riches d'érudition, et renferment des discussions instructives sur les principes fondamentaux de l'art.

PAPAVOINE (....), violoniste et compositeur, entra à l'orchestre de la Comédie-Italienne comme chef des seconds violons, en 1760; mais il n'y resta que deux ans, et à la fin de 1762, il suivit Audinot, qui s'était retiré du même théâtre pour fonder celui de l'Ambigu-Comique. Papavoine y devint premier violon et maître de musique ; il occupa cette place jusqu'en 1789. Des propositions lui furent faites alors pour diriger l'orchestre du théâtre de Marseille ; il se rendit dans cette ville, et y mourut en 1793. On a de ce musicien deux œuvres de *Six quatuors pour deux violons, alto et basse*, gravés à Paris (sans date); il a fait aussi la musique d'un opéra comique intitulé *Barbacole ou le Manuscrit volé*, qui fut représenté le 15 septembre 1760, à la Comédie-Italienne. Papavoine composa pendant près de dix ans la musique de toutes les pantomimes qui furent jouées à l'Ambigu-Comique.

PAPE (NICOLAS), en latin **PAPA**, né dans un village de la Saxe, vers le milieu du seizième siècle, a publié, à l'occasion de la nomination d'un musicien nommé Gerhard à la place de *cantor* à Brandebourg, un petit écrit intitulé : *Propempticon honoris causa, pietate, eruditione et omnium virtutum genere ornato juveni, musico et componistæ felici, Jacobo Gerhardo, Carlostadensi ex inclita Witebergæ ad cantoris munus auspiciendum a Senatu Brandenburgensi legitimé vocato anno Domini 1572, scriptum a Nicolao Papa, Reiderensi Saxone, S. l.* 1572.

PAPE (LOUIS-FRANÇOIS), écrivain suédois,

fit ses études à l'université d'Upsal, où il publia et soutint une thèse intitulée : *De usu musices*, Upsal, 1755, in-4°.

PAPE (HENRI), facteur de pianos d'un mérite distingué, est né dans la Souabe, en 1787. Arrivé à Paris en 1811, il entra dans la fabrique de pianos de Pleyel, dont il dirigea les ateliers pendant plusieurs années. En 1815, il établit lui-même une manufacture de ces instruments, et pendant près de quarante ans, presque chaque année fut marquée par quelqu'une de ses inventions. Ses premiers grands pianos furent d'abord construits d'après le système anglais de Broadwood et de Tomkinson; mais doué d'un génie d'invention dans la mécanique, il ne tarda pas à introduire de nombreuses modifications dans la construction de ces instruments, et même à en changer complétement le principe. L'objet principal qu'il se proposa d'abord fut de faire disparaître la solution de continuité qui, dans les pianos carrés et à queue, existe entre la table et le sommier, pour laisser un passage aux marteaux qui doivent frapper les cordes; pour cela il reprit le principe de mécanisme placé au-dessus, d'abord imaginé par l'ancien facteur de clavecins Marius, puis renouvelé par Hildebrand, et enfin par Streicher, de Vienne; mais évitant les défauts des bascules et des contre-poids employés par ces artistes, il combina un ressort en spirale calculé sur l'action du marteau de manière à relever rapidement celui-ci, par un effort si peu considérable, que la fatigue du ressort était à peu près nulle. Si, dans le piano à queue, ce système de construction laissait désirer plus de légèreté au mécanisme, et plus de limpidité dans le son, dans le piano carré, le plus beau succès a répondu aux efforts de M. Pape. Ce dernier a aussi introduit diverses variétés dans les formes et dans le mécanisme du piano vertical, auquel il a donné une puissance de son remarquable. Les travaux de cet habile facteur ont reçu d'honorables récompenses dans le rapport avantageux fait sur ses instruments, le 19 septembre 1832, par la société d'encouragement pour l'industrie nationale; dans celui de l'Académie des beaux-arts de l'Institut de France, fait en 1833; dans la médaille d'or qui lui a été décernée à l'exposition des produits de l'industrie, en 1834, et dans la décoration de la Légion d'honneur qu'il a obtenue en 1830. Habile dans toutes les parties de la mécanique, il a inventé une machine pour scier en spirale les bois et l'ivoire, et il en a exposé les produits en 1827; un de ses pianos était plaqué de feuilles d'ivoire d'environ huit à neuf pieds de longueur et de deux de largeur. On a publié une *Notice sur les inventions et perfectionnements apportés par H. Pape dans la fabrication des pianos*; Paris, Loquin, in-4° de onze pages, avec trois planches lithographiées.

PAPE (LOUIS), né à Lubeck, le 14 mai 1800, apprit dans sa jeunesse à jouer du violon et du violoncelle, et reçut des leçons d'harmonie de l'organiste Bauck. Après avoir été employé quelque temps comme violoncelliste au théâtre de Kœnigstadt, à Berlin, il fut appelé à Hanovre, puis à Francfort-sur-le-Mein, en qualité de premier violon. Dans un voyage qu'il fit en 1833, il visita sa ville natale, et y fut engagé comme premier violon du théâtre. Plus tard, il eut le titre de compositeur de la cour, à Oldenbourg, et enfin, il s'établit à Brême dans ses dernières années, et y mourut au mois de février 1855. Parmi les compositions de cet artiste, on remarque : 1° Trois sonatines pour piano seul, op. 5; Copenhague, Lose. 2° Deux sonatines, *idem*; Hambourg, Cranz. 3° Quatuor pour deux violons, alto et violoncelle, op. 6; Leipsick, Breitkopf et Hærtel. 4° Quintette pour deux violons, alto et deux violoncelles; *ibid*. 5° Deux quatuors pour deux violons, alto et violoncelle, op. 10; *ibid*. En 1840, une symphonie composée par Pape a été exécutée à Oldenbourg, puis à Brême, dans l'année suivante, et enfin, cet ouvrage fut joué sous sa direction dans un des concerts du Gewandhaus de Leipsick. On connaît aussi de cet artiste quelques compositions pour le chant avec piano.

PAPENIUS (JEAN-GEORGES), facteur d'orgues à Stolberg, dans la Thuringe, vers le commencement du dix-huitième siècle. Ses principaux ouvrages sont : 1° Un orgue de dix-huit registres, à deux claviers, à Oldisleben, construit en 1708. 2° Un orgue de trente-deux registres, à deux claviers et pédale, à Kindelbruck.

PAPIUS (ANDRÉ), dont le nom flamand était DE PAEP, naquit à Gand, en 1547. Neveu, par sa mère, de Livin Torrentius, évêque d'Anvers, il fit ses études sous la direction de son oncle, d'abord à Cologne, puis à Louvain. Ses progrès dans les langues grecque et latine furent rapides, ce qui ne l'empêcha pas de se livrer à l'étude de la musique, contre l'avis de Juste Lipse, qui n'aimait pas cet art. Papius acquit de grandes connaissances théoriques. Les études de *De Paep*

étant terminées, Torrentius l'appela à Liége, et lui procura un canonicat à Saint Martin; mais il n'en jouit pas longtemps, car il se noya dans la Meuse, le 15 juillet 1581. On a de lui un livre intitulé : *De consonantiis, sive harmoniis musicis, contra vulgarem opinionem*; Anvers, 1568, in-12. Il le revit dans la suite, y fit quelques changements, et le publia de nouveau sous ce titre : *De consonantiis seu pro Diatessaron*; Anvers, Plantin, 1581, in-8°. De Paep entreprend de démontrer dans cet ouvrage que la quarte est une consonnance, et tout le livre roule sur ce sujet. Il prouve sa proposition par des arguments excellents, mais avec un ton tranchant et pédantesque ; ce qui a fait dire à Zarlino (*Sopplim. mus.*, p. 103) que *c'était un auteur peu modeste* (*non molto modesto scritture*). Quoi qu'il en soit, le livre de De Paep est ce qu'on avait fait de mieux sur cette matière jusqu'à la fin du seizième siècle (à l'exception des exemples de musique, qui sont assez mal écrits) ; il n'a été surpassé depuis lors que par le travail de Jean-Alvarès Frovo (*voyez* ce nom). Les auteurs du *Dictionnaire historique des musiciens* (Paris, 1810) ont fait sur cet écrivain une singulière méprise; ils l'ont appelé *Gaudentius*, ayant vraisemblablement mal lu le mot de *Gandavensis* qu'il ajoutait à son nom, pour indiquer sa ville natale.

PAPPA (FRANÇOIS), professeur de philosophie et de théologie, était prédicateur à Milan dans les dernières années du seizième siècle et au commencement du dix-septième. Il était aussi compositeur de musique, et a publié : 1° *Motteti a 2 e 4 voci*; Milan, 1608, in-4°. 2° *Partito delle canzoni a 2 e 4 voci*; ibid., 1608, in-4°.

PAPPALARDO (SALVATOR), compositeur sicilien, s'est fait connaître, en 1840, par un opéra intitulé *Il Corsaro*, qui fut représenté à Naples, au théâtre du *Fondo*. Cet ouvrage était en trois actes; le troisième fut supprimé à la seconde représentation, et sous cette forme réduite, l'ouvrage eut quelque succès. Plusieurs morceaux de la partition ont été publiés avec accompagnement de piano, chez Ricordi, à Milan. Sous le nom du même compositeur, ont paru divers œuvres pour le chant, parmi lesquels on remarque le recueil de six mélodies intitulé : *Brezze del Sebeto*, qui a paru à Milan, chez Ricordi, en 1850. Il y a de la distinction dans cet œuvre. Le nom du compositeur a disparu du monde musical, après la publication de ce dernier ouvrage.

PAQUE (GUILLAUME), violoncelliste et compositeur pour son instrument, né à Bruxelles, en 1825, fut admis au Conservatoire royal de musique de cette ville, en 1835, et y fit toutes ses études. Élève de Demunck pour le violoncelle, il obtint le second prix au concours de 1839, et le premier, en 1841. Après avoir été attaché pendant quelques années comme violoncelliste au théâtre royal de Bruxelles, il se rendit à Paris, où il avait l'intention de se fixer, mais des propositions lui furent faites, en 1846, pour la place vacante de violoncelliste solo à l'Opéra italien de Barcelone : il l'accepta et, dans la même année, fut nommé professeur du *Conservatoire d'Isabelle la Catholique*. Il occupa ces deux emplois pendant trois ans et se maria à Barcelone. En 1849, il fit un voyage à Madrid et joua devant la reine, qui daigna accepter la dédicace d'une de ses compositions. Dans un voyage qu'il fit, en 1850, dans la France méridionale, il acheta, près de Lyon, une propriété, où, pendant plusieurs années, il alla passer quelques mois de l'été. Ce fut dans cette même année qu'il se fixa à Londres, où il est encore (1863), recherché pour son talent, et considéré comme le meilleur artiste sur le violoncelle, après M. Piatti, particulièrement dans la musique de chambre. M. Paque a fait plusieurs voyages en Allemagne, en Suisse et en France : partout il a obtenu des succès. Il est professeur de violoncelle à la *London Academy of Music*. Plusieurs fantaisies, thèmes variés et morceaux *de genre* pour violoncelle ont été publiés par cet artiste.

PARABOSCO (JÉRÔME), organiste et littérateur italien du seizième siècle, naquit à Plaisance, vers 1510, et fit ses études musicales à Venise, sous la direction d'Adrien Willaert. Déjà connu avantageusement dès 1540 comme poëte et comme conteur par ses *Rime*, sa tragédie de *Progné*, et par ses premières comédies, il vécut à Venise dans l'intimité avec Louis Dolce, et fut désigné comme organiste du second orgue de l'église Saint-Marc, en 1551, après la retraite de Jacques de Buus (*voyez* ce nom). On voit par un passage des *Soppliménti musicali* de Zarlino (lib. VIII, c. 15) que Parabosco était à Venise en 1541, et qu'il y figurait au nombre des musiciens qui, le 5 décembre de cette année, se réunirent dans l'église de Saint-Jean, à Rialto, pour l'exécution de vêpres solennelles que faisaient chanter les tondeurs de drap. Il y adressa des paroles sévères à un compositeur médiocre qui se comparait à Adrien Willaert. Il mourut vraisemblablement avant le mois de juillet

1557, car il eut alors pour successeur dans cette place Claude Merulo. Burney, copié par Gerber, s'est trompé en plaçant la date de la mort de Parabosco trente ans plus tard. L'Arétin, ami de Parabosco, dit de lui (*Lettere*, lib. V, p. 195) que lorsqu'on parlait de sa tragédie (*Progné*), il se donnait pour musicien et non pour poète, et que lorsqu'on le complimentait sur sa musique, il affectait de se donner pour poète plutôt que pour musicien. Parabosco eut de puissants protecteurs, parmi lesquels on remarque le doge François Donato, la princesse de Ferrare *Anne d'Este*, et surtout le célèbre patricien et littérateur vénitien Dominique *Veniero*, qui lui confia la direction des concerts qui se donnaient dans son palais, et où se réunissaient les artistes les plus distingués de Venise. Parabosco y accompagnait les chanteurs sur le clavecin, et improvisait sur le même instrument, avec un rare talent pour cette époque. Il louait ses protecteurs dans ses vers et leur dédiait ses ouvrages. C'est ainsi qu'il plaça le nom de *Christophe Mielich*, riche négociant allemand, en tête de sa tragédie de *Progné*; il en reçut de riches présents à cause de cette dédicace.

Ses nouvelles, auxquelles il donna le titre *I Diporti*, ses comédies, et quelques-unes de ses poésies, prouvent, dit M. Caffi (1), que les mœurs de Parabosco étaient plus que libres et dignes d'un ami de l'Arétin. L'excès des plaisirs sensuels porta atteinte à sa constitution et eut des suites qui abrégèrent sa vie. L'amour vint enfin mettre un terme à ses désordres; épris d'une belle jeune fille, il l'épousa en 1548, et en eut plusieurs fils.

L'Arétin nous apprend, dans une de ses lettres, que Parabosco avait écrit des motets qui, par le peu de soin qu'on a mis à les conserver, ne paraissent pas avoir exercé une grande influence sur l'art de l'époque. Je ne connais de lui que le motet à cinq voix *Ipsa te rogat pietas*, inséré dans la collection qui a pour titre : *Di diversi musici de' nostri tempi motetti a 4, 5 e 6 voci*; Venise, 1558, in-4°. Je crois pourtant qu'il existe quelques morceaux de cet artiste dans d'autres recueils. Ses *Lettere, Rime*, etc., furent imprimées à Venise, en 1546, in-12; ses comédies de 1547 à 1567, sa tragédie de *Progné*, en 1548, et ses nouvelles intitulées : *I Diporti*, à Venise, en 1552 et 1558, in-8°.

(1) *Storia della musica sacra nella già Cappella ducale di San Marco, in Venezia*, t. I, p. 113.

PARADEISER (Marianus) (1), moine de l'abbaye de Melk, en Autriche, né à Riedenthal, le 11 octobre 1747, commença les études de collège dès l'âge de sept ans, puis alla suivre, à Vienne, les cours de l'université, et acquit des connaissances étendues dans la philosophie, dans les sciences et dans la musique. Son talent sur le violon était remarquable. Dès l'âge de quatorze ans, il écrivit des quatuors pour des instruments à cordes dont le mérite consistait dans l'abondance des idées mélodiques. Ces ouvrages furent suivis d'une cantate et de *Celadon*, petit opéra dans lequel se trouvait un double chœur bien écrit. A l'âge de vingt-deux ans, il produisit six nouveaux quatuors et six trios pour deux violons et violoncelle. Cette dernière production fut exécutée par l'auteur, par Kreibich, artiste de la chapelle de l'empereur Joseph II, et par le monarque lui-même, qui jouait la partie de violoncelle. On connaît aussi du P. Paradeiser un motet pour contralto (en *fa*), cinq *Salve Regina*, un *Alma*, et un *Ave Regina Cœlorum*. Toutes ses productions sont restées en manuscrit. Ce religieux mourut à l'âge de vingt-huit ans, le 10 novembre 1775, d'une affection hémorroïdale.

PARADIES (Pierre-Dominique) (2), compositeur et claveciniste, naquit à Naples, vers 1710, et y fit ses études musicales. Élève de Porpora, il devint un des plus habiles musiciens de l'école napolitaine de cette époque. Ses opéras les plus connus sont : 1° *Alessandro in Persia*, joué à Lucques, en 1738; Allacci ne mentionne pas cet ouvrage dans sa *Dramaturgia*. 2° *Il Decreto del fato*, représenté à Venise, en 1740. 3° *Le Muse in gara*, cantate exécutée au conservatoire de *Mendicanti*, à Venise, en 1740. Paradies se rendit à Londres, en 1747, et y donna, le 17 décembre de la même année, *Phaéton*, opéra sérieux, qui n'eut que neuf représentations. Depuis lors, il paraît avoir renoncé à la composition dramatique; mais il se fixa à Londres et y vécut longtemps comme professeur de clavecin. Il y publia un recueil de douze bonnes sonates de clavecin, sous ce titre : *Sonate di gravicembalo dedicate a sua altezza reale la prin-*

(1) Une copie manuscrite des quatuors et d'un trio de Paradeiser est indiquée sous le prénom de *Carl*, dans le catalogue de Traeg, publié en 1799.

(2) Je me suis trompé, dans la première édition de la *Biographie universelle des musiciens*, en transformant ce nom en celui de *Paradisi*. Les renseignements de La Borde (*Essai sur la musique*), la *Dramaturgia* d'Allaci, l'épître dédicatoire et le privilège des sonates de clavecin de ce musicien, démontrent que son nom était *Parades*

cipessa Augusta, da Pier Domenico Paradies napolitano; London, printed for the author by John Johnson. L'œuvre n'a pas de date, mais le privilège accordé par le roi d'Angleterre, Georges II, pour l'impression et la vente, pendant quatorze ans, *de douze sonates pour le clavecin et de six grands concertos pour l'orgue*, est daté du 28 novembre 1754. Les douze sonates, gravées sur cuivre, forment un cahier de quarante-sept pages in-fol. Je ne connais pas d'exemplaire des six grands concertos d'orgue. Une deuxième édition des sonates a été publiée à Amsterdam, en 1770. Lorsque Paradies quitta l'Angleterre pour retourner en Italie, il se fixa à Venise, où il vivait encore en 1792, dans un âge très-avancé.

PARADIES (Marie-Thérèse), compositeur et pianiste remarquable de son temps, naquit à Vienne, le 15 mai 1759. Frappée de cécité à l'âge de cinq ans, elle trouva dans la musique des consolations contre cette infortune, montra pour cet art une aptitude singulière, et fut d'ailleurs douée d'une facilité merveilleuse pour l'étude des langues et des sciences. L'italien, l'allemand, le français et l'anglais lui étaient également familiers; habile dans le calcul de tête, elle était aussi instruite dans la géographie et dans l'histoire, dansait avec grâce, et avait une conception si prompte et une mémoire si heureuse qu'elle jouait aux échecs, réglant le mouvement des pièces qu'elle indiquait d'après ce qu'on lui disait du jeu de l'autre joueur. Kozeluch et Righini furent ses maîtres de piano et de chant; le maître de chapelle Friebert lui enseigna l'harmonie, et elle reçut des conseils de Salieri pour la composition dramatique. Elle n'était âgée que de onze ans, lorsque l'impératrice Marie-Thérèse lui donna une pension de 250 florins, après l'avoir entendue dans des sonates et des fugues de Bach, qu'elle jouait avec une rare perfection. En 1784, elle commença à voyager, visita Linz, Salzbourg, Munich, Spire, Manheim, la Suisse, se rendit à Paris, où elle joua avec un succès prodigieux au concert spirituel, en 1785, puis se rendit à Londres où elle excita le plus vif intérêt. Les artistes les plus célèbres de cette époque, tels que Abel, Fischer, Salomon, se firent honneur de l'aider de leur talent dans ses concerts. Au retour de son voyage en Angleterre, elle se fit entendre en Hollande, à Bruxelles, à Berlin, à Dresde, reçut partout l'accueil le plus flatteur, et rentra à Vienne, vers la fin de 1786. Elle s'y livra à l'enseignement et à la composition, publia plusieurs œuvres de musique instrumentale, et fit représenter avec succès quelques opéras à Vienne et à Prague. Sa maison, visitée par les personnages les plus distingués de Vienne, était aussi le rendez-vous des étrangers qui, dans ses dernières années, admiraient encore le charme de sa conversation et sa bonté parfaite. Cette femme si remarquable à tant de titres mourut à Vienne, le 1er février 1824, à l'âge de soixante-cinq ans moins quelques mois. En 1791, elle avait fait représenter à Vienne *Ariane à Naxos*, opéra en deux actes; cet ouvrage fut suivi d'*Ariane et Bacchus*, duodrame en un acte, suite de l'opéra précédent. En 1792, madame Paradies donna au théâtre national de Vienne *le Candidat instituteur*, petit opéra en un acte, et en 1797, elle fit jouer à Prague le grand-opéra *Renaud et Armide*. Elle fit aussi exécuter au théâtre national de Vienne, en 1794, une grande cantate sur la mort de Louis XVI, qui fut publiée avec accompagnement de piano. Précédemment elle avait fait imprimer sa cantate funèbre sur la mort de l'empereur Léopold. Parmi ses autres compositions, on remarque : 1° Six sonates pour le clavecin, op. 1; Paris, Imbault. 2° Six *idem*, op. 2, *idem*. 3° Douze canzonettes italiennes, avec accompagnement de piano; Londres, Bland. 4° *Léonore*, ballade de Burger; Lieder, Vienne.

PARADIN (Guillaume), historien français, naquit vers 1510, au village de Cuiseaux, en Bourgogne. Après avoir achevé ses études, il embrassa l'état ecclésiastique, et s'attacha au cardinal de Lorraine, qui lui fit obtenir un canonicat au chapitre de Beaujeu, dont il devint plus tard le doyen. Il mourut en cette ville, le 16 janvier 1590, dans un âge avancé. Parmi ses nombreuses productions, on remarque un *Traité des chœurs du théâtre des anciens;* Beaujeu, 1566, in-8°. C'est un livre de peu de valeur.

PARADISI (le comte Jean), né à Reggio de Modène, en 1761, fit voir dès sa jeunesse un esprit juste et de grande portée, un caractère noble et l'amour de sa patrie. Après avoir terminé de solides études sous la direction de son père, littérateur distingué, il se livra à des travaux scientifiques et à la culture du droit public. Devenu l'un des directeurs de la république Cisalpine, il fut ensuite obligé de donner sa démission de ce poste, où il avait acquis des droits à l'estime publique, fut jeté dans une prison après l'évacuation

de l'Italie par les armées françaises, recouvra sa liberté après la bataille de Marengo, et prit part de nouveau aux affaires de l'État après l'institution du royaume d'Italie. La chute de Napoléon et le rétablissement de la domination autrichienne en Italie le firent rentrer dans l'obscurité. Il mourut à Reggio, le 26 août 1826, à l'âge de soixante-cinq ans. Le comte Paradisi avait été président de l'Institut italien des sciences et arts, grand dignitaire de la Couronne de fer, et grand cordon de la Légion d'honneur. On lui doit les *Ricerche sopra le vibrazioni delle lamine elastiche*, qui furent insérées dans les *Memorie dell' Inst. nazion. italico* (*Cl. di fisica e matemat.*; Bologne, 1806, t. I, part. II, p. 393-431), et qui furent réimprimées séparément à Bologne, 1806, in-4°.

Il y a eu, à Londres, dans la seconde moitié du dix-huitième siècle, un professeur de chant italien nommé *Paradisi* : il fut le maître de la célèbre cantatrice *Mara*.

PARATICO (Julien), excellent luthiste, naquit à Brescia, vers le milieu du seizième siècle. Les pièces de luth qu'il composa passaient pour les meilleures de ce temps. Ses amis Marenzio et Lelio Bertani lui avaient conseillé de voyager, lui donnant l'assurance que ses talents lui assureraient une incontestable supériorité sur ses émules; mais il ne voulut jamais s'éloigner de sa patrie. Il mourut à Brescia, en 1617, à l'âge d'environ soixante et dix ans.

PARAVICINI (madame), élève de Viotti, a eu de la réputation comme violoniste, dans les premières années du XIX° siècle. Née à Turin, en 1769, elle était fille de la cantatrice Isabelle Gandini, alors attachée au théâtre de cette ville. En 1797, elle alla pour la première fois à Paris, et y brilla dans les concerts donnés à la salle de la rue des Victoires nationales. En 1799, elle se fit entendre avec succès à Leipsick; l'année suivante, elle était à Dresde, et en 1801, elle fit un second voyage à Paris, et se fit applaudir dans les concerts de Fridzeri. En 1802, on la trouve à Berlin, et en 1805, à Ludwigslust. Séparée de son mari et devenue la maîtresse du comte Alberganti, elle se fit présenter à la cour de Ludwigslust sous ce dernier nom. Il paraît qu'à cette époque, elle cessa de chercher des ressources dans son talent; mais, en 1820, elle reparut en Allemagne, et sept ans après, elle donna des concerts à Munich, où l'on admira la vigueur de son archet, quoiqu'elle eût alors près de cinquante-huit ans. Depuis ce temps, les journaux ne fournissent plus de renseignements sur sa personne. Madame Paravicini ne jouait que de la musique de son maître Viotti; elle en possédait bien la tradition.

PAREDES (Pierre-Sanche DE), ecclésiastique portugais, vécut dans la première moitié du dix-septième siècle, et fut à la fois bénéficier et organiste de l'église d'Obedos. Il mourut à Lisbonne, en 1635. Homme instruit dans les lettres et dans la musique, il a publié une grammaire latine en portugais, et a laissé en manuscrit : 1° Lamentations pour la semaine sainte, à plusieurs voix. 2° Villancicos pour la fête de Noël. Ces ouvrages se trouvaient à l'église d'Obedos, lorsque Machado a écrit sa Bibliothèque des auteurs portugais.

PAREJA (Bartholomé RAMIS ou RAMOS DE). *Voyez* **RAMIS DE PAREJA**.

PARENT (Alexandre-Amable-Henri), pianiste et compositeur pour son instrument, est né à Paris, le 10 novembre 1816. Admis au Conservatoire, le 22 août 1828, il reçut d'abord des leçons de piano de M. Laurent, puis il devint élève de Zimmerman. Le premier prix lui fut décerné au concours de 1830. Au mois d'octobre 1831, ses études furent terminées, et il s'est retiré de l'école. Depuis lors, cet artiste s'est livré à l'enseignement et a publié divers morceaux pour le piano.

PARENTI (François-Paul-Maurice), compositeur et maître de chant, naquit à Naples, le 15 septembre 1764. Ayant été admis au Conservatoire de la *Pietà de' Turchini*, il y apprit l'harmonie et l'accompagnement sous la direction de Tarantina, reçut des leçons de contrepoint de Sala, et eut des conseils de Traetta pour le style idéal. Dans sa jeunesse, il fit représenter à Rome et à Naples quelques opéras, parmi lesquels on cite : 1° *Le Vendemia*, opéra bouffe. 2° *Il Matrimonio per fanatismo*, idem. 3° *I Viaggiatori felici*, idem. 4° *Antigona*, opéra sérieux. 5° *Il Re pastore*, idem. 6° *Nitteti*, idem. 7° *L'Artaserse*, idem. Arrivé à Paris, en 1790, Parenti inséra quelques morceaux dans *les Pèlerins de la Mecque*, traduit de Gluck pour l'Opéra-Comique. Dans la suite, il donna, au même théâtre, *les deux Portraits*, en 1792, et *l'Homme ou le Malheur*, en un acte, 1793. Cet artiste a écrit aussi beaucoup de messes et de motets dans le style dit *alla Palestrina*. Désigné, en 1802, pour diriger les chœurs et accompagner au piano à l'Opéra italien, il ne conserva cet emploi que pendant une année;

puis il reprit sa profession de maître de chant. Il est mort à Paris, en 1821, à l'âge de cinquante-sept ans. Cet artiste a laissé en manuscrit quelques messes, un Magnificat à quatre voix, et des Litanies à quatre voix, avec orgue.

PARFAICT (François et Claude), littérateurs qui se sont livrés à l'étude de l'histoire des théâtres en France, naquirent, le premier à Paris, le 10 mai 1698; le second vers 1701. François mourut dans la même ville, le 25 octobre 1753; Claude cessa de vivre le 26 juin 1777. Parmi les ouvrages de ces écrivains laborieux, on remarque : 1° *Dictionnaire des théâtres de Paris*; Paris, Lambert, 1756, ou Paris, Razet, 1767, sept volumes in-12. 2° *Mémoire pour servir à l'histoire des spectacles de la foire*; Paris, Briasson, 1743, deux volumes in-12. François a laissé en manuscrit une *Histoire de l'Opéra*, dont le manuscrit original a été à la Bibliothèque impériale de Paris. Beffara a fait une copie de ce manuscrit qui s'est égaré, soit qu'il ait été replacé dans un autre endroit que celui qu'il devait occuper, soit qu'il ait été réellement perdu. Beffara a bien voulu me communiquer sa copie, qui m'a fourni quelques bons renseignements. Cette copie est aujourd'hui dans la Bibliothèque de la ville de Paris.

PARIS (Jacques-Reine), né à Dijon, en 1795, commença l'étude de la musique comme enfant de chœur, à l'âge de six ans, sous la direction d'un maître italien, nommé *Travisini*. Jusqu'à l'âge de quinze ans, il resta dans l'école de la maîtrise, où il acquit quelques notions d'harmonie. Après les événements politiques de 1815, le désir d'étendre ses connaissances dans un art qu'il aimait avec passion, le décida à se rendre à Paris, muni d'une lettre de recommandation pour Choron, alors directeur de l'Opéra, et qui, privé de cet emploi quelques mois plus tard, fonda l'école qui l'a illustré. Paris y entra comme professeur de solfège, pendant qu'il suivait au Conservatoire les cours d'harmonie et de contrepoint. Après deux années de professorat à l'école de Choron, il succéda à Halévy comme maître de solfége au Conservatoire. Vers le même temps, il se maria, et cette circonstance le fit renoncer au concours pour le grand prix de composition. Il se livra à l'enseignement, et publia quelques ouvrages au nombre desquels on remarque : 1° *Théorie musicale*; Paris, 1820. 2° *Méthode Jacotot appliquée à l'étude du piano*, approuvée par le fondateur de l'enseignement universel; Dijon, chez l'auteur, 1830, in-8° de cinquante-six pages, avec un cahier de musique in-4°. En 1827, la place de maître de chapelle à la cathédrale de Dijon étant devenue vacante, elle fut offerte à Paris qui l'accepta, parce que sa santé affaiblie par le travail lui rendait l'enseignement pénible à Paris. Pendant qu'il remplissait ces fonctions, il fit entendre plusieurs messes et motets de sa composition. La suppression faite par le gouvernement, en 1830, des sommes précédemment allouées aux maîtrises de cathédrales, dans le budget des dépenses de l'État, le traitement des maîtres de chapelle subit une réduction, à laquelle Paris dût se soumettre; mais il accepta en dédommagement la place d'organiste devenue vacante par la mort de Larcy. Cet artiste a fait représenter, à Dijon, deux opéras de sa composition, le premier en 1835, l'autre, dans les premiers jours de 1847; ce dernier avait pour titre : *Une quarantaine au Brésil*. Paris s'est fait remarquer à l'exposition de l'Industrie de 1834, à Paris, par l'*Harmoniphone*, de son invention, petit instrument à clavier, très-ingénieux, destiné à remplacer le hautbois dans les orchestres des petites villes où cet instrument n'existe pas. Le mécanisme de l'harmoniphone consiste en un courant d'air comprimé qui fait vibrer une corde de boyau lorsque l'abaissement de la touche ouvre une soupape par où il s'échappe. La sonorité a beaucoup d'analogie avec le son du hautbois.

PARIS (Aimé), né le 10 juin 1798, à Quimper (Finistère), fit ses premières études au collège de Laon et s'attacha particulièrement aux mathématiques, dans le dessein d'entrer à l'école polytechnique. Les événements de 1814 ayant ramené sa famille à Paris, il acheva ses humanités au collège royal de Charlemagne, puis suivit les cours de l'école de droit et fut reçu avocat en 1820. Dans la même année, il eut, au *Courrier français*, l'emploi de sténographe, et deux ans plus tard, il fut chargé des mêmes fonctions au *Constitutionnel*. Au commencement de 1821, il suivit le cours de musique de Galin (*voyez* ce nom) et se lia d'amitié avec cet homme distingué; mais l'étude de la théorie de Feinaigle sur l'art de développer les ressources de la mémoire par de certains procédés, et les perfectionnements qu'il y introduisit, lui procurèrent l'avantage d'être nommé professeur de mnémonique à l'Athénée de Paris, en 1822. Ses cours publics ayant inspiré de l'intérêt, il se détermina à parcourir la France, pour en

ouvrir de semblables dans quelques grandes villes. Lyon, Rouen, firent bon accueil au professeur d'une science nouvelle qui s'adressait à toutes les classes de la société; mais, à Nantes, le préfet, qui crut voir des allusions injurieuses pour la restauration dans les procédés d'enseignement de M. Paris, fit fermer le cours, et bientôt après le ministre de l'intérieur étendit l'interdiction à toute la France. Elle ne fut levée qu'en 1828, par M. de Vatismenil; mais, dès lors, M. Aimé Paris avait pris la résolution de faire, dans les départements et à l'étranger, pour l'enseignement de la musique par la méthode de Galin, ce que Geslin, Aimé Lemoine, Jue et d'autres avaient fait à Paris par leurs cours. Ce fut ainsi que, pendant trente ans, M. Paris fit, dans une multitude de villes, en France, en Belgique, en Hollande et en Suisse, des cours de cette méthode du *méloplaste*, à laquelle il avait fait des modifications, comme ses prédécesseurs en avaient fait d'espèces diverses. A son arrivée dans une ville qu'il se proposait d'exploiter, il débutait ordinairement par quelques séances de *Mnémotechnie*, pour fixer l'attention du public : elles étaient en quelque sorte l'introduction obligée des cours de musique. Pour donner de l'éclat à ceux-ci, il avait pour habitude d'envoyer ou de faire afficher des défis aux professeurs de musique ou aux chefs d'écoles de la localité, demandant toujours des épreuves comparatives, sous des conditions qu'il savait bien ne pouvoir être acceptées (1). Qu'on lui répondît, ou qu'on gardât le silence, on ne pouvait éviter qu'il publiât quelque pamphlet contre ceux qu'il considérait comme ses adversaires naturels. La violence en était le caractère; l'injure y était prodiguée, non-seulement aux auteurs de systèmes différents d'enseignement, tels que Bocquillon-Wilhem, Pastou, Mercadier et autres, mais aux professeurs des villes où M. Paris faisait un séjour plus ou moins prolongé, aux journalistes qui hasardaient quelque observation critique sur la méthode *Galin-Paris*, aux sommités de l'art et de la science qui n'opposaient qu'un dédaigneux silence aux défis qu'on leur adressait, voire même aux autorités locales qui ne secondaient pas avec assez d'empressement les vues de M. Paris. Il serait impossible aujourd'hui de citer les titres de toutes les brochures de ce genre répandues dans toutes les parties de la France et à l'étranger; leur auteur seul pourrait vraisemblablement en donner la no-

(1) Voyez CHEVÉ.

menclature, car tout cela est tombé dans un profond oubli. *La Littérature française contemporaine* (t. V, p. 500) me fournit les titres suivants : 1° *Memorandum du cours de M. Aimé Paris* (théorie de P. Galin) ; Bordeaux, 1838-1839, in-4°. 2° *Manuel pratique et progressif de musique vocale, d'après la méthode Galin-Paris-Chevé;* Caen, Poisson. C'est un recueil d'airs en notation chiffrée, réunis et classés par M. Paris. 3° *Notes détaillées, à l'usage des souscripteurs au cours de musique fait par M. Aimé Paris, d'après la théorie de P. Galin*, 1830, in-4°. 4° *Résumés progressifs du prochain cours de musique vocale en quatre-vingts leçons, professé par M. Aimé Paris, d'après la théorie de feu P. Galin*, in-fol. 5° *Avant-goût des sévérités de l'avenir, ou seize ans d'une lutte qui n'est pas terminée et qui amènera infailliblement le triomphe d'une grande idée;* 1846, in-8°. La grande idée, c'est la notation de la musique en chiffres. 6° *La Question musicale élevée à la hauteur des sommités compétentes;* 1849, in-8°. On trouve la liste des écrits de M. Paris concernant la mnémotechnie dans *la France littéraire*, de Quérard (t. VI, p. 598), et dans *la Littérature française contemporaine* (loc. cit.). Homme d'intelligence et doué d'une rare énergie, M. Aimé Paris a montré une prodigieuse activité dans ses voyages, ses cours, ses immenses travaux pour la partie matérielle de son enseignement et la profusion de ses pamphlets. Aujourd'hui même (1865), après trente-cinq ans d'immenses fatigues, il combat encore avec l'ardeur de la jeunesse pour ses convictions, et publie, à Rouen, le journal de la *Méthode Galin-Paris-Chevé*, sous le titre de *la Réforme musicale*. Il a trouvé dans son beau-frère (M. Chevé) un auxiliaire de la même trempe, qui fait à Paris, pour le triomphe de la méthode, ce que lui-même a fait dans les départements et à l'étranger. M. Paris a donné une deuxième édition du livre de Galin, sous ce titre : *Exposition d'une nouvelle méthode pour l'enseignement de la musique; deuxième édition, publiée aux frais des disciples de M. Aimé Paris, et augmentée, par ce professeur, de figures explicatives, et d'une notice sur l'auteur;* Lyon, Baron, 1832, in-8° avec seize planches.

PARIS (ALEXIS-PAULIN), premier employé au cabinet des manuscrits de la Bibliothèque royale de Paris, membre de l'Institut de France et de beaucoup de sociétés savantes, est né à Avenay (Marne), le 25 mars 1800. Au

nombre des ouvrages de ce littérateur, où brille une érudition solide sans pédanterie, on remarque : *le Romancero français ; Histoire de quelques anciens trouvères, et choix de leurs chansons ; le tout nouvellement recueilli* ; Paris, Techner, 1835, un volume in-12. Les notices que renferme ce volume sur Audefroi-le-Bâtard, *le Quenes de Béthune*, Charles, roi de Sicile et comte d'Anjou, Jean de Brienne, le comte de Bretagne et Hues et de la Ferté, sont remplies d'intérêt.

PARIS (CLAUDE-JOSEPH), né à Lyon, le 6 mars 1801, fit ses premières études de musique en cette ville, puis se rendit à Paris où il entra au Conservatoire, le 24 juin 1824. Il reçut de Lesueur des leçons de composition. En 1825, il se présenta aux concours de l'Institut de France, et y obtint le second grand prix de composition : le premier lui fut décerné l'année suivante, pour la cantate intitulée *Herminie*. Devenu pensionnaire du gouvernement, il se rendit en Italie, vécut près de deux ans à Rome et à Naples, et fit jouer, à Vienne, en 1829, *l'Alloggio militare*, opéra bouffe en un acte. De retour à Paris, il fit entendre, en 1830, une messe de *Requiem* de sa composition dans l'église des Petits-Pères. Le 31 juillet 1831, on représenta, au théâtre Ventadour, *la Veillée*, opéra-comique dont il avait écrit la musique, et qui n'eut qu'un succès médiocre. Depuis cette époque, M. Paris s'est fixé à Lyon.

PARISE (GENNARO), compositeur de musique d'église, est né à Naples dans les dernières années du dix-huitième siècle. Fils d'un ancien élève de Cafaro qui était musicien instruit et compositeur, Parise apprit, sous la direction de son père, les éléments de la musique, l'harmonie et le contrepoint ; toutefois, son étude la plus solide fut la lecture attentive des ouvrages des grands maîtres, particulièrement les œuvres de musique d'église. Après qu'il se fut fait connaître par de bonnes productions en ce genre, il obtint les places de maître de chapelle de la cathédrale de Naples et des églises de Saint-Dominique, des Hiéronymites et de plusieurs autres. En 1851, il était professeur d'accompagnement des *partimenti* au collége royal de musique de cette ville. Parmi les nombreuses compositions de cet artiste, on remarque beaucoup de messes avec orchestre ; d'autres messes, à trois et quatre voix, dans le style *alla Palestrina* ; plusieurs autres à trois voix avec orgue ; d'autres, enfin, à deux et trois voix sur le chant choral des capucins et récollets ; une messe de *Requiem* à grand orchestre ; deux autres *alla Palestrina* ; quelques messes brèves et vêpres avec accompagnement d'orgue ou de harpe ; trois vêpres complètes avec tous les psaumes *alla Palestrina* ; plusieurs *Dixit* ; d'autres psaumes à grand orchestre ; trois *Credo* avec orchestre ou *alla Palestrina* ; plusieurs introïts, graduels et offertoires avec orchestre et sans instruments ; des *proses* ou séquences ; beaucoup d'hymnes pour les vêpres avec orchestre, et d'autres pour des voix seules ; deux *Pange lingua* avec orchestre et orgue ; un *Tantum ergo* pour ténor avec orchestre et un écho lointain, à trois voix ; des matines de Noël, à trois et quatre voix ; sept *Miserere*, à trois et quatre voix avec orgue, et un autre *Miserere* avec accompagnement de bassons ; une messe solennelle pour le dimanche des Rameaux qui s'exécute dans l'église des Hiéronymites ; d'autres, pour le vendredi et le samedi saints ; plusieurs *Lamentations* ; les trois heures de désolation de la Vierge Marie, avec deux violoncelles ; deux *Salve Regina* avec orchestre ; un autre avec orgue ; trois *Te Deum* avec orchestre, dont à six voix ; deux autres *Te Deum*, à trois voix, avec orgue ; deux litanies à quatre voix, et deux à deux voix ; différentes pièces pour des cérémonies monastiques, et une cantate à trois voix, en l'honneur de saint Joseph.

PARISH-ALVARS (ÉLIE), harpiste célèbre et compositeur distingué, naquit à Londres, en 1810, d'une famille israélite. Dizi (*voyez* ce nom) fut son premier maître de harpe ; mais, après que cet artiste eut quitté Londres pour se fixer à Paris, Parish-Alvars devint élève de Labarre, et dès lors il changea sa manière et prit le caractère grandiose et la sonorité puissante qui le distinguèrent des autres artistes. Il jouait aussi du piano avec beaucoup d'habileté. Parish-Alvars n'était âgé que de quinze ans lorsqu'il fit un premier voyage en Allemagne, dans lequel il se fit entendre à Brême, à Hambourg, à Magdebourg, et déjà y produisit une vive impression sur les artistes. De retour en Angleterre, il se livra à de nouvelles études, particulièrement sur l'exécution rapide des tierces, des sixtes et des octaves des deux mains, sur les sons harmoniques simples et doubles combinés avec les sons naturels, et sur l'usage des pédales pour des modulations inattendues. En 1834, il visita la haute Italie, et frappa l'auditoire d'étonnement et d'admiration dans un concert qu'il donna à Milan, quoiqu'il ne fût âgé que de dix-huit ans. Deux ans plus tard, il était à

Vienne, où il obtint les plus brillants succès. Il y resta près de trois années, ne cessant de chercher de nouveaux effets et de nouvelles ressources dans son instrument. Dans l'intervalle de 1838 à 1842, Parish-Alvars fit un voyage en Orient, où il recueillit des mélodies dont il fit ensuite les thèmes de quelques-unes de ses compositions. Tous les résultats étaient obtenus par l'artiste, et son talent était parvenu au plus haut degré de perfection, quand il donna ses concerts à Leipsick, en 1842, à Berlin, à Francfort, à Dresde et à Prague dans l'année suivante. Une appréciation pleine d'enthousiasme de son exécution merveilleuse, datée de Dresde (février 1843), et signée du nom de *Thérèse de Winckel*, parut alors dans la *Gazette générale de musique de Leipsick* (n° 9, col. 107, 108). Après avoir analysé les prodiges de cette exécution dans tous les genres de difficultés vaincues, l'auteur de cette appréciation s'écrie : *Parish-Alvars est sur son instrument un véritable Colomb, qui a découvert les riches trésors d'un nouveau monde pour la harpe.* En 1844, nous retrouvons cet artiste extraordinaire à Naples, où il excitait des transports d'admiration. Deux ans après, il retourna en Allemagne et s'arrêta à Leipsick. Ses liaisons avec Mendelssohn et ses longs séjours au delà du Rhin avaient exercé une puissante influence sur son sentiment musical et lui avaient donné depuis plusieurs années des tendances vers l'art sérieux qui avaient modifié le caractère de ses compositions. Cette transformation devient évidente dans son concerto pour la harpe (en *sol* mineur), œuvre 81, qu'il avait écrit à Leipsick, et qui fut publié en 1847. Dans cette même année, il alla s'établir à Vienne, mais sans s'y faire entendre, et se livrant à des études sérieuses sur l'art d'écrire. Ce fut à cette époque qu'il s'essaya dans des quatuors pour instruments à cordes et dans des morceaux de symphonies dont on m'a fait l'éloge à Vienne, mais qui, je crois, sont restés en manuscrit. Parish-Alvars avait été nommé virtuose de la chambre impériale ; ce titre ne l'obligeait pas à un service très-actif, et lui laissait le temps nécessaire pour se livrer au travail de la composition. Malheureusement sa santé déclinait visiblement depuis près d'une année : il mourut à Vienne, le 25 janvier 1849, et l'art perdit en lui un de ses plus nobles interprètes.

Les compositions les plus remarquables de Parish-Alvars pour la harpe sont : 1° Grand concerto (en *sol* mineur), avec orchestre, op 81 ; Leipsick, Kistner. 2° Concertino pour deux harpes et orchestre, op. 91 ; Milan, Ricordi. 3° Concerto pour harpe et orchestre (en *mi* bémol), op. 98 ; Mayence, Schott. 4° Souvenir de don *Pasquale*, duo pour harpe et piano, op. 74 ; *ibid.* 5° *Chœur de corsaires grecs et marche* pour harpe seule, op. 55 ; Hambourg, Schuberth. 6° *Voyage d'un harpiste en Orient. Recueils d'airs et de mélodies populaires en Turquie et dans l'Asie Mineure*, pour harpe seule, op. 62 : n° 1. Souvenir du Bosphore ; 2. Danse Bulgarienne ; 3. Air hébreu de Philippopolis ; 4. Air arménien ; 5. Marche de parade du sultan ; 6. Chanson grecque de Santorino ; Vienne, Mechetti. 7. Grande marche, op. 67 ; Mayence, Schott. 8. *L'Adieu*, romance, op. 68 ; Vienne, Mechetti. 9. *Orage et calme*, op. 71 ; Mayence, Schott. 10. *Scènes de ma jeunesse*, grande fantaisie, op. 75 ; *ibid.* 11. *La Danse des fées*, morceau caractéristique, op. 76 ; Vienne, Mechetti. 12. Grande fantaisie sur *Lucrèce Borgia*, op. 78 ; Mayence, Schott. 13. Grande fantaisie sur *Lucia de Lammermoor*, op. 79 ; Vienne, Artaria. 14. *Rêveries*, op. 82 ; Leipsick, Kistner. 15. *Sérénade*, op. 83 ; *ibid.* 16. Grande étude à l'imitation de la mandoline, op. 84 ; Milan, Ricordi. 17. *Il Papagallo*, souvenir de Naples, op. 85 ; Leipsick, Kistner. 18. *Souvenir de Pischek*, fantaisie, op. 86 ; Mayence, Schott. 19. *Illustrazioni de' poeti italiani*, op. 97 ; n° 1, *Petrarca* ; Milan, Ricordi. 20. Trois romances sans paroles, œuvre posthume ; Mayence, Schott.

PARISINI (Ignace), né à Florence au commencement du dix-neuvième siècle, y a fait ses études musicales, et fut pendant quelque temps chef d'orchestre du théâtre de *la Pergola*. En 1834, il fut engagé pour diriger l'orchestre de l'Opéra italien de Paris : il occupa cette position jusqu'en 1838 ; mais l'administration de ce théâtre ayant changé alors, il ne s'entendit point avec la nouvelle direction et fut remplacé. Vers le même temps, des propositions furent faites à cet artiste pour qu'il se fixât en Grèce ; il les accepta et s'établit à Athènes comme professeur de chant. Il y était encore en 1845 ; mais après cette date on n'a plus eu de renseignements sur M. Parisini. Il avait fait représenter, en 1838, à Fossano (Piémont), un opéra intitulé *la Scimia riconoscente*.

PARISIS (Pierre-Louis), évêque de Langres (28 août 1834), puis d'Arras (12 août 1851), est né à Orléans, le 12 août 1795.

Après la révolution de 1848, ce prélat fut élu par le département du Morbihan représentant à l'assemblée nationale et fut réélu à l'assemblée législative, où il fit partie de la majorité monarchique. Après le coup d'État du 2 décembre 1851, il se retira des affaires politiques et ne s'occupa plus que de celles de son diocèse et de ses écrits. Il n'est cité ici que pour son *Instruction pastorale sur le chant de l'église*; Paris, Lecoffre et C⁰, 1846, in-8° de quatre-vingts pages, où l'on trouve de très-bonnes idées sur la nature de ce chant et son exécution. On doit aussi à Mgr Parisis une édition de l'Antiphonaire romain pour l'usage de son diocèse, sous ce titre : *Antiphonarium romanum, ad normam Breviarii, ex decretis sacro Concilii Tridentini restituti, S. Pii V, pontif. max., jussu editi, Clementis VIII ac Urbani VII auctoritate recogniti, complectens, suis locis disposita, omnia ad vesperas et horas, juxta ritum sacrosanctæ romanæ Ecclesiæ, in choro modulandas necessaria, quibus accedunt officia præcipuorum festorum, etc. Editio nova accurate emendata*; Dijon (sans date), 1 vol. in-fol.

PARISOT (Nicolas), prêtre du diocèse d'Évreux, qui vivait vers le milieu du dix-septième siècle, a composé cinq messes, dont une à quatre voix *ad imitationem moduli* Quam pulchra es, et quatre à six voix *ad imitationem moduli* : Columba mea; — Surge propera; — Dilectus meus; et *Sonet vox*, que Ballard a publiées en 1666, in-fol.

PARISOT (Alexandre), violoniste, professeur de musique et compositeur à Orléans, né dans cette ville, vers 1800, a publié de sa composition : 1° Symphonie concertante à grand orchestre; Orléans, Demar. 2° Concertos pour violon, n⁰⁸ 1 et 2; *ibid.* 3° Trois duos concertants pour deux violons; *ibid.* 4° Six *idem* non difficiles; *ibid.* 5° Quarante leçons faciles et progressives pour le violon; *ibid.* 6° Principes de musique; *ibid.*

Un autre artiste du même nom a fait graver chez Richault, à Paris, des Noëls variés pour l'orgue, op. 1, et des thèmes variés, op. 2.

PARKE (Jean), hautboïste anglais, né dans les derniers mois de 1745, a joui d'une grande renommée dans son pays. Simpson, le meilleur hautboïste de son temps, lui donna des leçons, et Baumgarten lui enseigna l'harmonie. Ses progrès furent rapides sur son instrument, et bientôt il fut considéré par ses compatriotes comme un virtuose de première force. En 1776, il fut engagé comme premier hautbois des oratorios dirigés par Smith et Stanley, successeurs de Hændel. Divers engagements lui furent ensuite offerts pour les concerts du Ranelagh, de *Mary-le-Bone-Gardens*, et pour l'Opéra, en 1786. Plus tard il succéda à Fischer, comme hautboïste solo dans les concerts du Wauxhall. La protection spéciale du duc de Cumberland le fit entrer dans la musique particulière de Georges III. Le prince de Galles, depuis lors Georges IV, l'ayant entendu, en 1783, dans un des concerts de la reine Charlotte, fut si satisfait de son exécution, qu'il l'admit dans sa musique particulière avec Giardini, Schroeter et Crossdill. Enfin, il fut attaché à l'orchestre du concert de musique ancienne, ainsi qu'à toutes les fêtes musicales qui se donnaient dans les principales villes d'Angleterre. Ayant amassé une fortune considérable, il se retira, vers 1815, à l'âge de soixante et dix ans, et mourut à Londres, le 9 août 1829, dans sa quatre-vingt-quatrième année. Parke a composé plusieurs concertos pour le hautbois, qu'il a exécutés dans divers concerts, mais qui n'ont pas été gravés.

PARKE (William-Thomas), frère cadet du précédent, né en 1762, fut comme lui hautboïste, et dès l'âge de huit ans devint élève de son frère. Burney lui enseigna à jouer du piano, et Baumgarten lui donna des leçons d'harmonie. Après avoir été attaché pendant quelques années à l'orchestre de Drury-Lane, il fut nommé, en 1784, premier hautbois de Covent-Garden. Il occupa cette place pendant quarante ans, et se retira, en 1824, pour jouir de l'aisance qu'il avait acquise. Parke a eu de la réputation en Angleterre comme compositeur de *glees* et de chansons, dont il a publié un grand nombre. Il a écrit aussi les ouvertures et quelques airs des drames *Netley Abbey* et *Lock and Key*, ainsi que deux livres de duos pour deux flûtes; Londres, Clementi; mais son ouvrage le plus important est incontestablement celui qui a pour titre : *Musical Memoirs, comprising an account of the general state of music in England, from the first commemoration of Handel in 1784, to the year 1830* (Mémoires sur la musique, contenant une notice de l'état général de la musique en Angleterre, depuis le premier anniversaire de Hændel, en 1784, jusqu'à l'année 1830; Londres, H. Colburn, 2 vol. gr. in-12, 1830. On peut consulter l'analyse que j'ai donnée de ce livre dans le XI⁰ volume de la *Revue musicale* (p. 178 et suivantes).

PARMA (NICOLAS), compositeur italien, né à Mantoue vers le milieu du seizième siècle, est connu par deux livres de motets à 5, 6, 7, 8 et 10 voix, imprimés à Venise, en 1580 et 1586, in-4°. On trouve aussi des madrigaux de sa composition dans le recueil qui a pour titre : *De' Floridi virtuosi d'Italia il terzo libro de' Madrigali a cinque voci, nuovamente composti e dati in luce;* Venise, G. Vincenti et R. Amadino, 1586, in-4°.

PARMENTIER (CHARLES-JOSEPH-THÉODORE), né le 14 mars 1821, à Barr (Bas Rhin), fut élevé jusqu'à l'âge de seize ans à Wasselonne, petite ville du même département, où son père était receveur des contributions indirectes. L'école primaire était dans ce lieu la seule ressource pour l'instruction : ce fut la mère de M. Théodore Parmentier, femme distinguée et d'une éducation peu commune, qui lui enseigna le français, l'histoire, la géographie, la mythologie, la langue italienne, le solfège et le piano. Des leçons peu régulières d'un ami lui apprirent le dessin, le latin, l'arithmétique et la géométrie. La maison du père de M. Parmentier était le centre musical de la petite ville de Wasselonne : on y chantait des chœurs d'hommes à quatre voix; on y exécutait des quatuors d'instruments à cordes, et ces occasions fréquentes d'entendre de l'harmonie développaient rapidement l'instinct musical du jeune homme et lui faisaient faire de rapides progrès. Sans maître, il était parvenu par de constants efforts à jouer la partie de second violon dans les quatuors. Les dispositions de M. Parmentier pour la musique avaient fait songer à l'envoyer au Conservatoire de Paris; mais son père ayant objecté que la carrière d'artiste est ingrate pour ceux qui, au début, sont sans fortune, on renonça au premier projet et la famille décida que le jeune homme se préparerait à entrer à l'école polytechnique. Seul, et sans le secours des maîtres, il étudia la rhétorique, la philosophie, l'histoire universelle et la langue grecque. Ces études terminées, il obtint le grade de bachelier ès lettres à Strasbourg, en 1838. Puis il étudia pendant un an les mathématiques sous la direction de son frère aîné, élève de l'école d'application de l'artillerie et du génie, à Metz, suivit pendant une autre année le cours de mathématiques spéciales au collège de la même ville, et fut reçu à l'école polytechnique à la fin de 1840. Il en sortit premier de la promotion du génie, ce qui lui fit passer deux années à l'école d'application de Metz. Après deux ans de grade de lieutenant du génie, il obtint celui de capitaine au choix en 1847.

L'école polytechnique et l'école d'application avaient interrompu les études musicales de M. Parmentier; il les reprit après cette période et se livra à la lecture des traités d'harmonie, de contrepoint et de fugue, d'instrumentation, d'histoire de l'art, d'acoustique, en un mot de tout ce qui se rattache à la musique considérée comme art et comme science. Ces travaux l'occupèrent à Strasbourg de 1847 à 1852. Dans cet intervalle, il prit quelques leçons d'orgue de M. Stern (*voyez ce nom*), et se livra à l'étude de ce bel instrument. Appelé à Paris, en 1853, pour y être attaché au comité de fortification, il ne resta qu'un an dans cette position, et devint, en 1854, aide de camp du général Niel, avec qui il fut de l'expédition de la Baltique et se trouva au siège de Bomarsund. En 1855, il accompagna ce général au siège de Sébastopol et prit part à l'assaut de l'ouvrage de Malakoff. Nommé chef de bataillon du génie, en 1859, il prit part à la campagne d'Italie en qualité de premier aide de camp du général Niel. La manière dont il s'est distingué dans ces diverses campagnes l'a fait nommer chevalier de la Légion d'honneur, en 1854, après la prise de Bomarsund, puis il fut décoré de la médaille anglaise de la Baltique, de la médaille de Crimée, de l'ordre turc de *Medjidié*, et le roi de Sardaigne le nomma officier de l'ordre des Saints Maurice et Lazare. Le 16 avril 1857, il a épousé la célèbre virtuose Teresa Milanollo.

Les ouvrages publiés par M. Parmentier sur la science du génie militaire, sur les mathématiques et sur la topographie, n'appartiennent pas à l'objet de ce dictionnaire biographique; nous ne les mentionnerons pas plus que ses poésies françaises et allemandes publiées dans plusieurs journaux et recueils périodiques, et nous nous bornerons à l'indication de ses travaux de littérature musicale et de ses compositions. Dans la première catégorie, nous trouvons des articles de biographie et de critique dans la *Revue et gazette musicale de Paris*, dans la *France musicale*, dans la *Critique musicale*, dans le *Courrier du Bas-Rhin*, le *Courrier de Verdun*, l'*Alsacien*, etc. La plupart de ces articles sont signés. On a aussi de M. Parmentier : *Almanach musical, ou Ephémérides pour chaque jour de l'année;* Strasbourg, 1851 et 1852, et dans la *Revue et gazette musicale*, en 1854 et 1855. Parmi les compositions de cet amateur, on remarque : 1° Six mélodies pour piano,

op. 1; Paris, Fleury. 2° Quatre romances françaises, op. 4; Strasbourg. 3° Quatre morceaux pour orgue, op. 5; *ibid.* 4° quatre-vingt-seize petits préludes et versets pour orgue, op. 6; *ibid.* 5° Barcarolle pour piano; Paris, Brandus. 6° Gondoline pour piano; Paris, Heintz. 7° Deux polkas, composées pour musique militaire et réduites pour piano; Paris, Fleury. En manuscrit : Grande polonaise de Weber instrumentée ; — Caprice pour piano ; — *Rondoletto*, pour piano ; — différents petits morceaux pour cet instrument ; — Romances françaises ; — *Lieder* et ballades allemandes ; — Chœurs à quatre voix d'hommes ; etc.

PARMENTIER (M^{me}). *Voyez* **MILANOLLO**.

PAROLINI (PIERRE-JEAN), né à Pontremoli, le 5 mai 1759, commença l'étude de la musique sous la direction d'Olivieri, organiste de cet endroit, puis se rendit à Borgo-Taro pour y compléter son éducation musicale, par les leçons de Gervasoni. Sa première production fut une messe à trois voix, qui fut exécutée le 25 mars 1808. Il écrivit ensuite d'autres messes à trois et quatre voix, et le 15 août 1810, il en fit jouer une à grand orchestre, avec des vêpres, dans l'église du Rosaire, à Parme. Parmi les autres productions de cet artiste, on remarque des symphonies à grand orchestre, des quatuors pour deux violons, alto et basse, dont quelques-uns ont été imprimés, et des pièces de piano gravées à Florence, chez Poggiali, en 1812.

PARRAN (le P. ANTOINE), Jésuite, naquit à Nemours, en 1587, entra dans la Société de Jésus en 1607, à l'âge de vingt ans, et enseigna les belles-lettres au collège de Nancy. Il mourut à Bourges, le 24 octobre 1650. On a de lui un livre intitulé : *Traité de la musique théorique et pratique, contenant les préceptes de la composition;* Paris, 1646, in-4°. L'édition de 1630, citée par Forkel, Gerber, Choron et Fayolle, et les autres biographes, n'existe pas ; l'approbation de celle de 1646 en est la preuve. Les auteurs du *Dictionnaire historique des musiciens* (Paris, 1810-1811) disent que le livre du P. Parran (un des plus rares parmi ceux qui ont été imprimés en France) *est mal conçu et mal rédigé :* il y a beaucoup de légèreté dans ce jugement, car la notation et les règles du contrepoint sont mieux expliquées dans cet ouvrage que dans les autres livres français publiés jusqu'à l'époque où il parut. Le seul reproche qu'on puisse faire à son auteur est d'avoir manqué d'érudition lorsqu'il s'est exprimé en ces termes, dans son avertissement au lecteur : « Mon cher lecteur, si vous avez agréables les « préceptes du contrepoint musical qui n'ont « point encore été veus, ny donnez au public « par la main d'aucun que je sache, etc. » On a peine à comprendre que le P. Parran ait ignoré l'existence d'une multitude de livres italiens et français où les principes du contrepoint avaient été exposés avant le milieu du dix-septième siècle.

PARRY (JEAN), musicien anglais, est né à Denbigh, dans le pays de Galles, en 1776. Un maître de danse lui enseigna les éléments de la musique, et lui apprit à jouer de la clarinette. Cet instrument lui servit lorsque la milice de Denbigh fut organisée en 1793, car, après deux ans d'étude, sous le maître de musique de son régiment, il fut choisi pour remplir les fonctions de ce chef. Après dix années de service dans cette place, il prit sa retraite, se maria et s'établit à Plymouth. En 1807, il se rendit à Londres et s'y fixa. Deux ans après, il commença à composer la musique de petites pièces pour les théâtres du second ordre, particulièrement pour le Wauxhall, le Lycée et l'Opéra anglais. Il fit aussi représenter plusieurs opéras à Covent-Garden et à Drury-Lane, entre autres *Ivanhoe*. Parry s'est fait surtout une brillante réputation en Angleterre par la composition d'airs qui ont obtenu un succès populaire : il en publia, en 1824, une collection nombreuse, en deux volumes. Ses connaissances dans la musique galloise, appelée *cambrienne*, et sa qualité de barde welche, l'ont fait choisir pour présider, en 1820, le congrès des bardes à Wrexham, et celui de Brecon, deux ans après. L'assemblée annuelle des bardes et des ménestrels gallois qui se tient à Londres est aussi placée sous sa direction ; enfin, au grand congrès de ces bardes, assemblé en 1821, le grade de *Bard alaw*, ou maître de chant welche, lui fut conféré. Les compositions de Parry, en tout genre, s'élèvent à plus de quatre cents ; on y remarque plusieurs morceaux pour la harpe, douze rondeaux pour le piano, des airs variés pour le même instrument, beaucoup de morceaux de musique militaire, la musique de plusieurs pantomimes, mélodrames et opéras, beaucoup de duos pour le chant, de glees et de chansons, deux volumes de mélodies galloises, deux volumes de mélodies écossaises arrangées sur des paroles anglaises, et des méthodes pour divers instruments : toutes ces productions ont été publiées à Londres. La collection de chants

du pays de Galles, publiées par Parry, a pour titre : *The Welsh Harper, being an extensive collection of Welsh Music, comprising most of the contents of the three volumes published by the late Edward Jones. To which are prefixed observations on the character and antiquity of the Welsh Music, and an Account of the rise and progress of the Harp, from the earliest period to the present time* (le Harpiste gallois, ou grande collection de musique du pays de Galles, renfermant la plus grande partie de ce qui est contenu dans les trois volumes publiés par feu Édouard Jones; précédé d'observations sur le caractère et l'antiquité de la musique galloise, et d'une notice sur l'origine et les progrès de la harpe, depuis les temps les plus anciens jusqu'à l'époque actuelle); Londres (sans date), un volume in-fol. On a aussi de ce savant : 1° *Il Puntello, or the Supporter, containing the first Rudiments of Music* (l'Appui, ou premiers rudiments de musique); Londres (sans date), in-fol. 2° *Account of the royal musical Festival held in Westminster Abbey*, 1834 (Notice sur le Festival royal de musique célébré à l'abbaye de Westminster, en 1834); Londres, 1835, in-4°.

Ce musicien instruit a fait, à Londres, des cours de lectures historiques sur la musique. En 1851, il me visita dans un voyage qu'il faisait en Belgique, et me dit qu'il se proposait de publier un volume de résumés de ses lectures; je n'ai pas appris que cet ouvrage ait paru.

Un autre JOHN PARRY, né à Ruabon, dans le nord du pays de Galles, vécut dans la première moitié du dix-huitième siècle, et fut un barde et joueur de harpe de l'ancienne famille Wynnstay, célèbre par le grand nombre de bardes auxquels elle avait donné le jour. On connaît de lui quelques airs avec accompagnement de harpe, dans la tonalité et dans le style de la musique populaire de son pays. Il a aussi publié : 1° *Ancient British Music, or a collection of tunes, never before published. To which is prefixed an Historical Account of the rise and progress of Music among the Ancient Brittons* (Ancienne musique britannique, ou collection d'airs qui n'ont jamais été publiés, précédée d'une notice sur l'origine et les progrès de la musique chez les anciens Bretons); Londres, 1742, in-4°. 2° *Collection of Welsh, English, and Scotch Airs, with new variations* (Collection d'airs gallois, anglais et écossais, avec de nouvelles variations); Londres, 1761, in-4°.

PARSONS (ROBERT), organiste de l'abbaye de Westminster, fut attaché comme musicien à la chapelle royale, sous le règne d'Élisabeth. Il se noya à *Newark-sur-la-Trent*, au mois de janvier 1569. Son épitaphe se trouve dans *les Fragments* de Cambden. Plusieurs compositions de Parsons existent en manuscrit dans quelques bibliothèques de l'Angleterre, particulièrement au Muséum britannique, dans la collection recueillie par Tudway pour lord Harley (n°° 1715 à 1720, in-4°), où l'on trouve de Parsons l'antienne : *Deliver me from mine enemies*, et dans le sixième volume des *Extraits* de Burney (n° 11,590), qui renferme, du même artiste, le motet à cinq voix *In nomine*, et le madrigal, aussi à cinq voix : *Enforced by love and fear*.

PARSTORFFER (PAUL), un des premiers marchands de musique gravée qu'il y ait eu en Allemagne, vécut à Munich vers le milieu du dix-septième siècle. Il a publié un catalogue de musique, sous ce titre : *Indice di tutte le opere di musica*; Munich, 1653.

PARTAUS (JEAN), roi des ménestrels du Hainaut, vécut dans les premières années du quinzième siècle. Les archives du royaume de Belgique renferment quatre quittances de ses émoluments, datées des 20 mars 1410, 20 juin 1410, 5 février et 20 mars 1411, et signées de sa main.

PARTENIO (JEAN-DOMINIQUE), compositeur dramatique, né d'une famille honorable de Spilimbergo, dans le Frioul, qui s'était fixée à Venise, embrassa l'état ecclésiastique, et fut d'abord chanteur dans la chapelle ducale de Saint-Marc, où il fut admis, le 21 février 1666, aux appointements de 80 ducats. Son mérite le fit choisir, le 25 juillet 1685, pour occuper la place de vice-maître de la même église, dans laquelle il succéda à *Legrenzi*. Peu de temps après sa nomination à cet emploi, il fonda à Venise la société philharmonique, sous l'invocation de *Sainte Cécile*. En 1690, il fut nommé directeur du conservatoire des *Mendicanti*, et deux ans après, il succéda à Jean-Baptiste Volpe, dans la place de premier maître de la chapelle ducale de Saint-Marc. Il mourut à Venise, en 1701. La Dramaturgie d'Allaci nous a conservé les titres suivants des opéras dont il a écrit la musique : 1° *Genserico*; à Venise, en 1669. 2° *La Costanza trionfante*; 1673. 3° *Dionisio*; 1681. 4° *Flavio Cuniberto*; 1682. Partenio a laissé aussi beaucoup de musique d'église, et des compositions de différents genres produites par lui

existaient autrefois dans les archives du conservatoire des *Mendicanti ;* mais tout cela est depuis longtemps dispersé.

Un frère de ce compositeur, *Jean Partenio*, fut organiste distingué dans l'île de Saint-Georges le Majeur, à Venise.

PARZIZEK (Alexis-Vinclm), ecclésiastique, naquit à Prague, le 10 novembre 1748, et y fit ses humanités. En 1765, il entra dans l'ordre de Saint-Dominique, et y acheva ses études de philosophie et de théologie, d'abord au couvent de Prague, puis à celui de Brünn. Arrivé à Gabel, en 1775, il mit en ordre la bibliothèque du monastère, et entreprit la restauration de l'orgue. Deux ans après, il retourna à Prague : ce fut alors qu'il devint élève du célèbre organiste Segert pour la composition, et qu'il commença à écrire de la musique d'église, qui est encore estimée. Nommé directeur du collége de Klattau, en 1783, il ne montra pas moins de zèle pour y perfectionner les études musicales que pour l'avancement des lettres et des sciences. En 1798, il obtint sa sécularisation, avec un canonicat à l'église métropolitaine de Leitmeritz. Il vivait encore en cet endroit vers la fin de 1817, à l'âge de soixante-neuf ans. Ses compositions principales sont : 1° Deux messes solennelles, dont une a été imprimée à Prague, en 1800. 2° *Missa solemnis* (en *ré*) *pro omni tempore*, à quatre voix et orchestre; Leipsick, 1808. 3° Offertoire solennel à quatre voix et orchestre; *ibid.*, 1807. 4° Deux messes brèves, en manuscrit. 5° Quarante offertoires, avec orgue ou orchestre, *idem.* 6° Quatre *O salutaris hostia*, idem. 7° Un *Salve Regina*, idem. 8° Deux litanies, *idem.* 9° Deux airs d'église. 10° Trois cantates sur des textes allemands. 11° Une symphonie à grand orchestre. 12° Un nocturne pour des instruments à vent. 13° Quelques chansons allemandes avec accompagnement de piano.

PASCH (Georges), en latin **PASCHIUS**, savant philologue, né à Dantzick, en 1661, fit ses études aux universités de Rostock et de Kœnigsberg, et prit ses degrés à Wittenberg, en 1684. Nommé professeur de morale à l'université de Kiel, en 1701, il remplit cette place jusqu'à sa mort, arrivée le 30 septembre 1707. Dans un livre intitulé *De novis inventis, quorum accuratiori cultui facem prætulit antiquitas;* Leipsick, 1700, in-4° (2e édition), il traite d'objets relatifs à la musique, chap. 2, § 24; chap. 6, § 25; chap. 7, §§ 14, 21, 24 et 60. Il cherche à établir dans cet ouvrage que la plupart des découvertes dans les sciences et les arts qu'on attribue aux modernes ne sont que le résultat et le développement des connaissances qui nous ont été transmises par les anciens : système qui a été depuis lors développé par Dutens. Dans la comparaison qu'il fait de l'harmonie des anciens avec celle des modernes, on voit qu'il est absolument étranger à la matière qu'il traite.

PASCH (Jean), professeur de philosophie à Rostock, né à Ratzebourg, dans le comté de Lauenburg, vers le milieu du dix-septième siècle, mourut à l'hôpital de Hambourg, en 1700, par suite de sa mauvaise conduite. On connaît de lui : *Dissertatio de* selah, *philologice enucleato;* Wittenberg, 1685. Cette dissertation, qui a pour objet une expression hébraïque de l'inscription des psaumes, qu'on croit relatif au chant, a été insérée dans le *Trésor des antiquités sacrées*, d'Ugolini, tome 32, p. 089-722.

PASCHAL (le R. P.), religieux cordelier au couvent de Paris, vers le milieu du dix-septième siècle, est auteur d'un livre intitulé : *Briefve instruction pour apprendre le plainchant;* Paris, Jean De la Caille, 1658, in-8°.

PASI (Antoine), sopraniste d'un mérite distingué, naquit à Bologne, en 1697, et entra dans l'école de Pistocchi, dont il fut un des meilleurs élèves. Fidèle à la méthode de son maître, il s'attacha au style d'expression dans lequel il excella. Quanz, qui l'entendit, en 1726, fut frappé de sa belle manière d'exécuter l'adagio.

PASINI-NENCINI (Judith), cantatrice distinguée, naquit à Rome, en 1790. Son nom de famille était *Nencini.* Après avoir commencé, à Rome, ses études de chant, elle alla les terminer à Milan, sous la direction de Moschini. Elle y fit son début au théâtre, en 1814. Après avoir brillé sur les principales scènes de l'Italie, elle épousa, en 1820, un musicien nommé *Pasini.* Elle est morte à Florence, le 24 mars 1857.

PASINO (Étienne), compositeur de l'école vénitienne, fut vicaire à l'église de Cona, près de Venise, dans la seconde moitié du dix-septième siècle. Il a fait imprimer plusieurs recueils de messes, motets, *ricercari* et sonates, parmi lesquels on remarque : 1° *Misse a 2, 3 e 4 voci con stromenti e basso, per l'organo;* Venise, 1663, in-4°. 2° *Motetti concertati a 2, 3, 4 voci con violini se piace e salmi a 5 voci.* 3° *XII sonate a 2, 3 e 4 stromenti, de' quali una è composta in canone, ed un altra ad imitatione de' gridi che sogliono fare diversi animali brutti,*

op. 8; Venise, 1679, in-fol. L'œuvre 7me est une collection de *ricercari* pour divers instruments.

PASQUALE (Boniface), maître de chapelle de la cathédrale, à Parme, naquit à Bologne, et vécut dans la seconde moitié du seizième siècle. On a de lui un ouvrage qui a pour titre : *Salmi a 5 voci ed un Magnificat a 8 voci*; à Venise, chez les héritiers de Jérôme Scoto.

PASQUALI (François), né à Cosenza, dans le royaume de Naples, vers la fin du seizième siècle, fit ses études musicales à Rome et y passa la plus grande partie de sa vie. Parmi les ouvrages qu'il a publiés, je ne connais que ceux-ci : 1° *Franc. Paschalis Cosentini sacræ cautiones binis, ternis, quaternis quinisque voribus concinendæ*; *Venetiis, ap. J. Vincentinum*, 1617. 2° *Madrigali a due, tre, quattro e cinque voci, libro terzo, op. 5*; *Romæ, app. Paolo Masotti*, 1627, in-4°.

PASQUALI (Nicolas), violoniste italien, se rendit en Angleterre, en 1743, et se fixa à Édimbourg, où il mourut en 1757. On a gravé de sa composition : 1° Douze ouvertures à grand orchestre; Londres (sans date), in-fol. 2° Six quatuors pour deux violons, alto et basse, 1er et 2e livres; *ibid*. 3° Chansons anglaises. En 1751, Pasquali a publié un traité concis et de peu de valeur sur l'harmonie et l'accompagnement, intitulé : *The Art of thorough bass made easy, containing practical rules for finding and applying the various chords with facility; with a variety of examples, showing the manner of accompanying with elegance*, etc.; Édimbourg et Londres, in-fol. obl. Il a paru une deuxième édition de ce livre, publiée à Londres, par J. Dale (sans date) : elle est gravée sur étain. Une traduction française de ce petit ouvrage a paru sous le titre : *La basse continue rendue aisée, ou explication succincte des accords que le clavecin renferme*; Amsterdam, 1702, in-fol. obl. Lustig a donné une nouvelle édition de cette traduction française, avec une version hollandaise intitulée : *De General-Bass gemakkelyker voorgedraagen; of eene beknopte verklaaring van de Accorden, die het clavecymbel bevat*, etc.; Amsterdam (sans date), J.-J. Hummel, in-4° de vingt sept pages de texte avec quatorze planches. On a aussi de Pasquali une méthode de doigter pour le piano; cet ouvrage a pour titre : *Art of fingering the harpsichord, illustrated with numerous examples expressly calculated for those who wish to obtain a complete knowledge of that necessary art*; Londres, in-fol.

PASQUALINI (Marc-Antoine), soprano, né à Rome, vers 1610, fut admis comme chapelain-chantre dans la chapelle pontificale le 31 décembre 1630. En 1642, il quitta cette position pour entrer au théâtre, où il brilla jusqu'en 1664. Il était âgé de cinquante-quatre ans lorsqu'il quitta la scène pour passer ses dernières années dans le repos. Pasqualini a composé des airs et des cantates qu'on trouve dans quelques recueils de son temps.

PASQUINI (Hercule), célèbre organiste du dix-septième siècle, naquit à Ferrare, vers 1580, et eut pour maître le célèbre compositeur Alexandre Milleville. Plus âgé que Frescobaldi de quelques années, élève du même maître, il fut son prédécesseur dans la place d'organiste de Saint-Pierre du Vatican. On ignore le motif qui lui fit quitter cette position vers 1614, et ce qu'il devint après cette époque. Les compositions de cet artiste sont rares et peu connues.

PASQUINI (Bernard), fut le plus grand organiste de l'Italie, dans la seconde moitié du dix-septième siècle. Il n'était pas de Rome, comme le prétend Gerber, car il naquit à Massa de Valnevola, en Toscane, le 8 décembre 1637. Il étudia la musique sous la direction de Loreto Vittori, puis sous celle d'Antoine Cesti; mais c'est surtout au soin qu'il prit de mettre en partition et d'étudier les œuvres de Palestrina qu'il dut son profond savoir. Jeune encore, il se rendit à Rome, et y obtint l'emploi d'organiste à l'église Sainte-Marie-Majeure. Plus tard, il eut le titre d'organiste du sénat et du peuple romain, et fut attaché à la musique de chambre du prince Jean-Baptiste Borghèse. Sa réputation était si bien établie, que l'empereur Léopold envoya à son école plusieurs musiciens de sa chapelle, pour perfectionner leur talent sous sa direction. Ses meilleurs élèves furent François Gasparini et Durante. Pasquini mourut à Rome, le 22 novembre 1710, et fut inhumé dans l'église de Saint-Laurent in Lucina, où son neveu Bernard Ricordati et son élève Bernard Gaffi lui érigèrent un buste en marbre qui se voit encore dans cette église, avec cette inscription :

D. O. M.

Bernardo Pasquino Hetrusco e Massa Vallis Nevolæ Liberianæ Basilicæ ac S. P. Q. R. Organedo viro probitate vitæ et moris lepore laudatissimo qui Excell. Jo.

Bap. Burghesii Sulmonensium Principis clientela et munificentia honestatus musicis modulis apud omnes fere Europæ Principes nominis gloriam adeptus anno sal. MDCCX, die XXII Novembris S. Cæciliæ sacro ab Humanis excessit ut cujus virtutes et studia prosecutus fuerat in terris felicius imitaretur in cœlis. Bernardus Gaffi discipulus et Bernardus Ricordati ex sorore nepos præceptori et avunculo amantissimo mœrentes monumentum posuere. Vixit annos LXXII, menses XI, dies XIV.

En 1679, Pasquini écrivit la musique de l'opéra intitulé : *Dov' è amore e pietà*, pour l'ouverture du théâtre Capranica, où il était accompagnateur au piano, tandis que Corelli dirigeait la partie de premier violon. Ce fut aussi Pasquini qui composa le drame représenté en 1686, à Rome, en honneur de la reine Christine de Suède. On trouve de belles pièces de clavecin de ce maître dans le recueil intitulé : *Toccates et suites pour le clavecin de MM. Pasquini, Paglietti et Gaspard de Kerle*; Amsterdam, Roger, 1704, in-fol. Landsberg (*voyez* ce nom) possédait un recueil manuscrit original de pièces d'orgue de Pasquini, dont j'ai extrait deux toccates, composées en 1697. Ce manuscrit est indiqué d'une manière inexacte dans le catalogue de la bibliothèque de ce professeur (Berlin, 1859), de cette manière : Pasquini (Bernardo). *Sonate per Gravicembalo (libro prezioso)*. Volume grosso. *È scritto di suo (sua) mano in questo libro*. Le même catalogue indique aussi de Bernard Pasquini : *Saggi di contrapunto*. — Anno 1695. Volume forte. *È scritto di suo (sua) mano in questo libro*. Malheureusement ces précieux ouvrages sont passés en Amérique avec toute la bibliothèque musicale du professeur Landsberg.

PASSARINI ou **PASSERINI** (le P. François), religieux cordelier, dit *Mineur conventuel*, né à Bologne, dans la première moitié du dix-septième siècle, fut nommé maître de chapelle de l'église du couvent de Saint-François, en 1657. En 1674, il accepta les mêmes fonctions à Viterbe, mais il fut rappelé à Bologne, en 1680, et reprit son ancienne place, avec cinquante écus romains de traitement annuel. Il mourut en 1698. On a de la composition de ce maître : 1° *Salmi concertati a 3, 4, 5 e 6 voci parte con violini, e parte senza, con litanie della B. V. a cinque voci con due violini*; op. 1, Bologne, 1671. 2° *Antifone della Beata Vergine a voce sola*; Bologne, J. Monti, 1671. Cet ouvrage est dédié à la communauté de *San Giovanni in Persiceto*. Le P. Passarini dit, dans son épître dédicatoire, qu'ayant été élu, à son grand étonnement, maître d'une société qui ne choisit ordinairement que des compositeurs d'un mérite éprouvé, il s'est efforcé de témoigner sa reconnaissance par la composition et l'offre de cet ouvrage. 3° *Compieta concertata a 5 voci, con violini obligati*, op. 3; ibid., 1672. 4° *Messe brevi a otto voci co'l organo*, op. 4; ibid., 1690. Le catalogue de Breitkopf, de 1764, indique en manuscrit les compositions suivantes de Passarini : 1° *Missa, Kyrie cum gloria et Credo, pro 2 chori et organo*. 2° *Missa, Kyrie cum Credo, pro 2 chori cum organo*. 3° *Missa, Kyrie cum Gloria et Credo*, idem.

PASSENTI (Pellegrino), musicien italien, né vraisemblablement vers la fin du dix-septième siècle, a publié un recueil de pièces pour la musette, sous le titre de *Canora Zampogna*; Venise, 1628, in-fol. obl.

PASSEREAU (....), musicien français, prêtre prébendé de Saint-Jacques de la Boucherie, à Paris, était, en 1509, ténor de la chapelle du duc d'Angoulême (plus tard François Ier, roi de France), suivant un état de payements qui est aux archives de l'empire (liasse K, 147). On ne connaît jusqu'à ce jour aucun ouvrage de lui imprimé séparément, mais un grand nombre de morceaux de sa composition se trouvent dans les recueils dont voici les titres : 1° *Liber undecimus. XXVI musicales habet modulos quatuor et quinque vocibus; editos Parhisiis etc., in edibus Petri Attaingnant*, 1534. 2° *Vingt-six chansons musicales à quatre parties*; Paris, par Pierre Attaingnant, 1534, in-8° obl. On y trouve deux chansons de Passereau, p. 6 et 7. 3° *Vingt huit chansons nouvelles en musique à quatre parties*; ibid., 1531. La chanson de Passereau *Ung peu plus hault* s'y trouve p. 2. 4° *Vingt-huit chansons musicales à quatre parties*; ibid., 1533, in-4° obl. Ce recueil contient une jolie chanson de Passereau, qui commence par ces mots : *Ung compaignon Gallin Galant*, p. 12. 5° *Vingt-huit chansons musicales à quatre parties*; ibid., 1534, in-8° obl. La chanson de Passereau, *Il est bel et bon*, est la première du recueil. 6° *Vingt-neuf chansons musicales à quatre parties*; ibid., 1530, in-8° obl. On y trouve p. 14 une chanson fort libre de Passereau dont les premiers mots sont : *Sur un joli jonc*. Ce n'est pas un médiocre sujet d'étonnement que de voir un prêtre mettre en musique

des paroles si indécentes. 7° Le grand recueil intitulé *Trente-cinq livres de chansons nouvelles à quatre parties de divers auteurs, en deux volumes*; ibid., 1539-1549, in-4° obl., contient des chansons de Passereau dans les livres 1, 4, 6, 10, 13, 16 et 22. 8° Les livres II, III et VII du *Parangon des chansons* (voyez MODERNE Jacques), 1539-1543, renferment des chansons de Passereau.

PASSERI (JEAN-BAPTISTE), célèbre antiquaire, naquit le 10 novembre 1694, à Farnèse, dans la campagne de Rome, où son père exerçait la médecine. Destiné à la magistrature, il alla étudier à Rome la jurisprudence; mais bientôt il sentit se développer en lui le goût de l'antiquité, et se livra avec ardeur à l'étude de l'archéologie et de la numismatique. Plus tard, il se maria, se fixa à Pesaro et y exerça les fonctions d'avocat, mais sans renoncer à l'étude des sciences, où il avait fait de grands progrès. Devenu veuf en 1738, il embrassa l'état ecclésiastique, et successivement il fut revêtu de plusieurs dignités, auxquelles le pape Clément XIV ajouta celle de protonotaire apostolique. Il mourut à Pesaro, des suites d'une chute, le 4 février 1780. Gerber, Choron, Fayolle et leurs copistes ont vieilli Passeri d'un siècle dans le maigre article qu'ils lui ont consacré. Au nombre des grands ouvrages publiés par ce savant, on remarque : *Picturæ Etruscorum in vasculis, nunc primum in unum collectæ, explicationibus et dissertationibus illustratæ*; Rome, 1767-75, 3 vol. in-fol. avec trois cents planches. Le deuxième volume renferme une dissertation sur la musique des Étrusques (p. 73-80) : elle contient beaucoup d'erreurs et de fausses conjectures. Passeri a été l'éditeur des œuvres de Doni sur la musique, dont la collection avait été préparée par Gori (*voyez* DONI).

PASSETTO (GIORDANO), docteur en musique et maître de chapelle de la cathédrale de Padoue, dans la première moitié du seizième siècle, a publié de sa composition : *Madrigali nuovi a voce pare composti per il Doctor musico Messer etc. Libro primo*; *Venetiis, apud Antonium Gardane*, 1541, petit in-4° obl.

PASSIONEI (CHARLES), violoniste du duc de Ferrare, fut contemporain de Corelli, et écrivit, à l'imitation de ses ouvrages, douze sonates pour violon avec basse continue pour le clavecin, qui ont été gravées à Amsterdam, chez Roger, en 1710.

PASTA (JEAN), poëte et musicien, naquit à Milan, en 1604, fut pendant quelques années organiste à l'église *Santo Alessandro in colonna*, de Bergame, obtint ensuite un canonicat à Santa-Maria-Faliorina, dans sa ville natale, et devint en dernier lieu premier chapelain du régiment de Tuffo. Il mourut en 1666, à l'âge de soixante-deux ans. On a de lui une composition musicale qui a pour titre : *Le due Sorelle, musica e poesia, concertate in arie musicali*, part. 1 et 2, Venise. Un des meilleurs ouvrages de Pasta est celui qui a pour titre : *Affetti d'Erato, madrigali in concerto a due, tre e quattro voci, libro primo; Venezia, app. Aless. Vincenti*, 1626, in-4°.

PASTA (JOSEPH), médecin, né à Bergame, en 1742, est mort dans cette ville, en 1822, à l'âge de quatre-vingts ans. Il a publié un petit poëme intitulé : *La Musica medica*; Bergame, 1821, in 8° de seize pages.

PASTA (JUDITH), célèbre cantatrice, est née en 1798, à Como, près de Milan, d'une famille israélite. A l'âge de quinze ans, elle fut admise comme élève au Conservatoire de Milan, qui s'organisait sous la direction d'Asioli. Sa voix lourde, inégale, eut beaucoup de peine à se ployer aux exercices de vocalisation que lui faisait faire son maître de chant; cet organe rebelle ne parvint même jamais à la facile et pure émission de certaines notes, et conserva toujours un voile qui ne se dissipait qu'après les premières scènes, dans le temps même où le talent de madame Pasta avait acquis tout son développement. Sortie du Conservatoire vers 1815, elle débuta bientôt sur les théâtres de second ordre, tels que Brescia, Parme, Livourne, et s'y fit à peine remarquer. Les *dilettanti* qui applaudirent plus tard à Paris cette cantatrice avec transport, ignorent qu'elle y vint inaperçue se grouper, avec quelques autres artistes aussi obscurs qu'elle, autour de madame Catalani, au Théâtre Italien, en 1816. L'année suivante, elle chanta au théâtre du Roi, à Londres, où elle ne produisit pas une sensation beaucoup plus vive. De retour en Italie, dans l'été de la même année, elle commença bientôt après à réfléchir sur sa carrière dramatique, et le génie qu'elle avait reçu de la nature ne tarda pas à se faire apercevoir dans la conception de ses rôles. Pendant les années 1819 et 1820, sa réputation commença avec éclat à Venise, à Milan, et, dans l'automne de 1821, elle fut engagée au Théâtre Italien de Paris, où elle fixa l'attention publique. Mais ce fut surtout après avoir obtenu un succès d'éclat à Vérone, en

1822, pendant le congrès, qu'elle revint à Paris exciter l'enthousiasme et fonder une des plus belles renommées de cantatrice dramatique qu'il y ait jamais eu. Ce n'est pas que son chant fût devenu irréprochable sous le rapport de l'émission de la voix, ni que sa vocalisation eût toute la correction désirable : mais elle savait déjà si bien donner à chaque personnage qu'elle représentait son caractère propre; il y avait dans ses accents quelque chose de si profond et de si pénétrant, qu'elle soulevait à son gré l'émotion dans son auditoire, et que l'illusion dramatique était toujours le résultat de ses inspirations. Incessamment occupée de l'étude de son art, elle faisait apercevoir des progrès dans chaque rôle nouveau qui lui était confié, et presque à chaque représentation. *Tancredi, Romeo, Otello, Camilla, Nina, Medea*, furent pour elle des occasions d'autant de triomphes. Quoiqu'elle fût médiocre musicienne, son instinct lui avait fait comprendre que les ornements du chant ne pouvaient avoir le caractère de la nouveauté, dans le style mis en vogue par Rossini, que par la forme harmonique; car c'est elle qui, la première, a formulé ces ornements qui consistent dans la succession *de tous les intervalles constituants des accords*; nouveauté que madame Malibran a depuis lors enrichie de tous les trésors de sa brillante imagination.

Au mois de mars 1824, madame Pasta retourna à Londres et y excita le plus vif enthousiasme dans le rôle de *Desdemona*. Depuis cette époque jusqu'à la fin de 1826, elle joua alternativement chaque année à Paris et à Londres. Quelques sujets de mécontentement dans ses relations avec Rossini, alors chargé de la direction de la musique au théâtre Favart, la décidèrent à ne pas renouveler ses *engagements* à Paris pour l'année 1827; elle partit pour l'Italie, joua d'abord à Trieste, puis fut engagée à Naples, où Pacini écrivit pour elle *la Niobe*. Les Napolitains, plus épris de l'art du chant pur que des qualités dramatiques d'un chanteur, ne parurent pas apprécier à sa juste valeur le talent de madame Pasta; mais on lui rendit plus de justice à Bologne, à Milan, à Vienne, à Trieste, à Vérone. A Milan, Bellini écrivit pour elle *la Sonnambula* et *Norma*. Lorsqu'elle reparut à Paris, en 1833, pendant quelques représentations, puis, en 1834, elle chanta dans le premier de ces opéras et dans *Anna Bolena*. Une altération sensible se faisait dès lors remarquer dans sa voix; ses intonations étaient douteuses, et dans certaines représentations il lui arrivait de chanter tout son rôle au-dessous du ton : mais son talent dramatique avait acquis une rare perfection. On s'étonnait surtout de lui trouver dans *la Sonnambula* une admirable simplicité, absolument différente du ton élevé de ses autres rôles, et dans *Anna Bolena* une noblesse et une énergie qui, depuis lors, ont servi de modèle aux actrices qui ont joué ce rôle. Madame Pasta s'était aussi modifiée dans quelques-uns des anciens ouvrages qui avaient fait sa fortune et sa gloire. Ainsi, à de la véhémence qu'elle mettait autrefois dans le rôle *de Desdemona*, elle avait substitué une sensibilité mélancolique plus pénétrante, plus conforme à la pensée de Shakspeare dans la création de ce personnage. Un très-vif intérêt s'attachait alors au talent de madame Pasta; car, indépendamment de l'importance de ce talent en lui-même, il fournissait des sujets de comparaison avec celui de madame Malibran, dont les succès venaient d'être si brillants. Si dans l'exécution vocale et dans le sentiment pur de la musique celle-ci avait un incontestable avantage, si quelquefois même il y avait des éclairs sublimes dans ses inspirations dramatiques, on était obligé d'avouer qu'il y avait en madame Pasta une plus forte conception, plus d'unité, plus d'harmonie, et qu'en résultat elle atteignait mieux le but de la vérité d'expression.

De retour en Italie, madame Pasta y joua encore un certain nombre de représentations dans quelques grandes villes; mais elle revenait chaque année passer plusieurs mois dans la belle maison de campagne qu'elle avait acquise, en 1829, près du lac de Como. Passant l'hiver à Milan, et l'été dans cette agréable retraite, elle semblait avoir renoncé à paraître sur la scène depuis deux ou trois ans; mais au mois de septembre 1840, elle accepta les propositions qui lui furent faites au nom de la cour de Russie, pour se rendre à Pétersbourg. Les avantages qui lui étaient accordés pour ce voyage s'élevaient à plus de *deux cent mille francs*; mais elle dut regretter de les avoir acceptés, car elle n'obtint pas de succès dans ce dernier effort de son talent. Lorsque je visitai les bords du lac de Como, en 1850, elle vivait retirée dans sa villa.

PASTERWITZ (GEORGES DE), né le 7 juin 1730, à Burchütten, près de Passau, entra à l'âge de quatorze ans dans l'abbaye des bénédictins de Kremsmunster, dans la haute Autriche, et y fit ses études de musique

et de littérature; puis il alla suivre un cours de théologie à Salzbourg. Éberlin, alors maître de chapelle de la cathédrale de cette ville, lui donna des leçons de composition, et il acquit sous la direction de ce maître une profonde connaissance du contrepoint. Ses études étant terminées, il fut chargé d'enseigner à Kremsmunster la logique et la métaphysique, puis le droit naturel et le droit public, et enfin on lui confia la direction du chœur de cette abbaye. Lié d'amitié avec Mozart, Haydn, Salieri et Albrechtsberger, il entretint dans ses relations avec ces illustres artistes le goût de l'art pur, et le cultiva avec beaucoup d'activité. Il mourut le 26 janvier 1803, à l'âge de soixante-treize ans. Vers 1772, il avait voyagé en Allemagne, en Bohême et en Italie. Parmi ses compositions, dont la plus grande partie est restée en manuscrit, on remarque six messes, quatre *Te Deum*, cinquante antiennes, plusieurs vêpres, motets, hymnes, graduels et offertoires, un *Requiem*, deux oratorios (*Samson* et *Giuseppe riconosciuto*), quelques petits opéras et des pièces d'orgue. On a publié de ces ouvrages : 1° 8 *Fughe secondo l'ordine de' tuoni ecclesiastici per l'organo o clavicembalo*, op. 1; Vienne, Artaria, 1792. 2° 8 *Fughe secondo l'A B C di musica per l'organo o clavicembalo*, op. 2; ibid. 3° 8 idem, op. 3; Vienne, Kozeluch. 4° *Requiem* à quatre voix, orchestre et orgue; Munich, Sidler. 5° *Terra tremuit*, motet à quatre voix et orchestre; Vienne, Haslinger.

PASTOU (ÉTIENNE-JEAN-BAPTISTE), né au Vigan (Gard), le 26 mai 1784 (1), fut destiné dès son enfance à la profession de musicien, et reçut une éducation libérale; mais son penchant pour l'état militaire lui fit déserter, en 1802, le pensionnat où il avait été placé, pour s'engager dans un régiment d'infanterie. Après avoir servi pendant les guerres de l'empire, et avoir obtenu successivement tous les grades jusqu'à celui de capitaine de voltigeurs, il donna sa démission, en 1815. Les preuves de courage qu'il avait données et quelques blessures lui avaient fait décerner la décoration de la Légion d'honneur. Fixé à Rouen, en 1816, il y avait repris ses travaux comme musicien; ce fut alors qu'il conçut le plan d'un enseignement de la musique, qu'il a depuis désigné sous le nom de *Lyre harmonique*. Il ouvrit bientôt des cours de cet enseignement,

(1) Cette date, différente de celle de la première édition de la Biographie, m'a été fournie par M. De Beauchesne, secrétaire du Conservatoire impérial de musique de Paris, d'après des actes authentiques.

et les alla continuer à Paris, en 1819. Le 1ᵉʳ septembre de la même année, il entra au Théâtre Italien, en qualité de premier violon; mais le succès progressif de sa méthode l'ayant porté à ouvrir jusqu'à cinq cours journaliers où se trouvaient réunis plusieurs centaines d'élèves, il fut obligé de donner sa démission de cette place, en 1821. Dans le même temps, il publia la première édition de l'exposé de sa méthode, qui parut sous ce titre : *École de la lyre harmonique. Cours de musique vocale, ou Recueil méthodique de leçons de J.-B. Pastou*; Paris, 1821, in-4°. Une deuxième édition de cet ouvrage, en un volume in-8°, fut publiée l'année suivante. Cette méthode, basée sur l'enseignement collectif, se fait remarquer par quelques procédés particuliers destinés à faciliter l'intelligence des principes aux élèves. Elle a obtenu du succès, car M. Richault, devenu propriétaire de l'ouvrage, en a publié la septième édition. Entré au Conservatoire de musique de Paris, le 19 octobre 1835, pour y faire un cours d'essai de sa méthode, Pastou a été nommé professeur de cette école, le 8 juin 1836. Il joignait à ce titre celui de directeur d'une école spéciale de musique. Ce professeur est mort aux Ternes, près de Paris, le 8 octobre 1851. Comme compositeur, il a publié : 1° Duos pour deux violons, livre 1ᵉʳ; Paris, Leduc. 2° Duos pour deux guitares, op. 1; Paris, Carli. 3° Duos pour guitare et violon; ibid. 4° Duos pour deux violons, livre 2. 5° Contredanses pour guitare et flûte ou violon op. 7; Paris, Gambaro. 6° Thème varié pour guitare seule, op. 8; ibid. 7° Quelques morceaux détachés pour le même instrument, op. 10; Paris, Martinn. On a aussi de Pastou une *Méthode pour le violon*; Paris, B. Latte.

PATIÑO (D. CHARLES), prêtre et compositeur espagnol du dix-septième siècle, est un des maîtres dont les œuvres de musique sont les plus estimées dans sa patrie. Les ouvrages de cet artiste sont en si grand nombre, qu'il est peu de cathédrales et de collégiales qui n'en possèdent en manuscrit. Patiño obtint, en 1660, la place de maître de chapelle du monastère de l'Incarnation, à Madrid, et mourut dans cette position en 1683. Il eut pour successeur immédiat le maître Roldan (*voyez* ce nom). Les œuvres de Patiño sont toutes composées à deux ou trois chœurs, suivant le goût général de cette époque en Italie et en Espagne. Les couvents de l'Escurial et de l'Incarnation en contiennent un grand nombre. M. Eslava (*voyez* ce nom) a publié de cet au-

teur en partition la messe intitulée *In Devotione*, à huit voix, en deux chœurs, dans la *Lira sacro-hispano* (tome Ier, de la deuxième série, dix-septième siècle) : elle est fort bien écrite, et les deux chœurs dialoguent bien.

PATON (Miss). *Voyez* **WOOD** (madame).

PATOUART (....), maître de harpe à Paris, y vivait en 1780, mais ne figurait plus au nombre des professeurs de cet instrument en 1788. Il a fait graver de sa composition deux œuvres de sonates pour la harpe, et quelques recueils d'airs.

PATRICI (François), évêque de Gaëte, en 1460, était né à Sienne, et mourut en 1480. On a de lui un livre intitulé : *De institutione Reipublicæ libri novem, historiarum, sententiarumque varietate refertissimi*; Paris, Galiot-Dupré, 1518, petit in-folio gothique. Cet ouvrage fut publié, après la mort de l'auteur, par Savigni, qui y a joint des notes. Le second livre traite *de Arithmetica, Geometria, Musica et Astronomia*. Un autre livre de Patrici a pour titre : *De Regno et Regis institutione, libri IX*; Paris, 1580. Il paraît que c'est une réimpression. Le chapitre 15me du second livre traite *de la musique, de son utilité et de son influence sur l'éducation morale des princes*.

PATRIZZI (François), philosophe du seizième siècle, né en 1529, dans l'île de Cherso, en Dalmatie, mourut à Rome, en 1597. Au nombre de ses écrits, on trouve un livre intitulé : *Della Poetica deca istoriale, deca disputata*; Ferrare, 1586, in-4°. Les 5e, 6e et 7e livres de la seconde partie traitent de la manière de chanter des Grecs, et de leurs tétracordes. Patrizzi y attaque la théorie d'Aristoxène avec toute l'acrimonie que lui inspiraient Aristote et ses sectateurs. E.-L. Gerber (*in Biograph. Lex. der Tonkunst.*) et d'après lui, les auteurs du *Dictionnaire historique des musiciens* (Paris, 1810-1811) ont confondu Patrizzi avec François Patrici, évêque de Gaëte, dont il est parlé à l'article précédent; mais Gerber a rectifié cette erreur dans son nouveau *Dictionnaire des musiciens* (*Neues Biogr. Lex. der Tonkunst.*). Bottrigari a réfuté la critique de Patrizzi dans son livre intitulé : *Il Patricio, overo de' tetracordi armonici di Aristosenno* (*voyez* BOTTRIGARI et MELONE).

PATHE (Charles-Édouard), pianiste et compositeur pour son instrument, est né en 1811, à Hummel, près de Liegnitz (Silésie). Son père, *cantor* et organiste dans ce lieu, lui enseigna le clavecin, l'orgue et le violon, ainsi que la théorie de l'harmonie; ensuite il se rendit à Breslau, où son éducation musicale fut terminée par le directeur de musique Ernest Richter. Après avoir été, pendant quelques années, professeur de musique dans une petite ville de l'Autriche, il se fixa à Posen, en 1839, comme professeur de piano. Il a publié quelques ouvrages élémentaires pour cet instrument et des pièces de salon.

PATTA (le P. Séraphin), né à Milan, dans la seconde moitié du seizième siècle, fut moine de Montcassin et organiste de l'église Saint-Pierre de sa ville natale. On a imprimé de sa composition : 1° *Sacra cantica a una, due e tre voci con le litanie della B. Vergine*, a 5 voci; in Venetia, app. G. Vincenti, 1609. Cet ouvrage a reparu en 1611, avec un nouveau frontispice. 2° *Sacrarum cantionum 1, 2, 3, 4 et 5 vocibus. Liber secundus*; ibid., 1613.

PATTE (Pierre), architecte du duc de Deux-Ponts, naquit à Paris, le 3 janvier 1723. Après avoir achevé ses études dans cette ville, il visita l'Italie et l'Angleterre, puis se livra à la rédaction de beaucoup d'ouvrages relatifs à son art, parmi lesquels on remarque celui qui a pour titre : *Essai sur l'architecture théâtrale, ou de l'ordonnance la plus avantageuse à une salle de spectacle, relativement aux principes de l'optique et de l'acoustique; avec un examen des principaux théâtres de l'Europe, et une analyse des écrits les plus importants sur cette matière*; Paris, Moutard, 1782, 1 vol. in-8° avec planches. Cet ouvrage a été traduit en italien, et imprimé à la suite du livre du docteur Ferrario intitulé : *Storia e descrizione de' principali teatri antichi e moderni*; Milan, 1830, 1 vol. in-8° avec planches. Patte mourut à Nantes, le 19 août 1814, à l'âge de quatre-vingt-onze ans.

PATTERSON (Robert), médecin à Philadelphie, a fait imprimer dans les *Transactions of the American Society* (t. III, p. 130) une lettre sur un nouveau système de notation musicale.

PAUER (Ernest), pianiste et compositeur, est né à Vienne (Autriche), le 21 décembre 1826. Dès ses premières années, il montra des dispositions pour la musique. Son premier maître de piano fut un musicien hongrois, nommé Théodore Dirzka, et Simon Sechter lui enseigna la composition. En 1840, il reçut des leçons de piano de A. Mozart, fils de l'illustre compositeur de ce nom. Ses premières compositions parurent à Vienne, en 1840;

elles obtinrent du succès dans le monde et commencèrent sa réputation. Cinq ans après, il se rendit à Munich et y reçut des leçons de François Lachner jusqu'en 1847. Au mois d'avril de cette même année, il fut nommé directeur de musique à Mayence où il séjourna jusqu'en 1851. Il y termina plusieurs grandes compositions parmi lesquelles on remarque des concertos pour le piano et les opéras *Don Riego* et les *Masques rouges*: ce dernier fut représenté à Manheim et à Mayence. En 1851, il alla passer six semaines à Londres, et joua dans les concerts de *l'Union musicale* et de la société philharmonique: son succès y fut si brillant, qu'on le pressa pour qu'il se fixât dans cette ville. Il s'y établit en effet à la fin de l'année 1852, et bientôt il y eut un nombre considérable d'élèves dans la haute société. Ses compositions pour le piano, ses sonates, trios, quintettes, symphonies, ouvertures et concertos l'ont classé parmi les maîtres les plus estimés, et lui ont créé une position aussi agréable qu'indépendante dans la capitale de l'Angleterre. Dans les années 1854, 1856 et 1857, il a fait des voyages d'artiste en Allemagne. En 1855, il reçut le titre de maître de concerts du grand-duc de Hesse, et dans la même année, il fut nommé professeur de l'académie royale de musique de Londres; enfin, l'empereur d'Autriche lui accorda la grande médaille d'or *pro litteris et artibus*. A l'exposition internationale de Londres, j'ai eu le plaisir d'avoir pour collègue dans le jury M. Pauer, qui a fait preuve dans ses fonctions d'autant d'activité que de bienveillance et d'impartialité. J'ai pu apprécier alors ses qualités excellentes comme homme, et son talent gracieux, élégant, correct et pur. Ses œuvres publiées jusqu'à ce jour (1862) sont au nombre de quatre vingts. En 1861, il a fait jouer à Manheim avec succès l'opéra de sa composition intitulé *le Fiancé*.

PAUFLER (Chrétien-Henri), magister et recteur du collège de la Croix, à Dresde, naquit à Schneeberg, le 14 août 1765, et mourut à Dresde, le 1er octobre 1806. Après sa mort, on recueillit dans ses papiers un petit écrit qui fut publié sous ce titre : *Gedanken über die öffentliche Singen der Schüler auf den Gassen, nebst Nachrichten und Bitte der Alumneum und die Currende der Kreuzschule in Dresde betreffend* (Idées sur les chants des étudiants dans les rues, etc.); Dresde, Gœrtner, 1808, in-4° de quatre feuilles. Cet écrit est relatif à l'ancien usage dans quelques villes de l'Allemagne, particulièrement à Dresde, qu'ont les étudiants pauvres de chanter à certains jours, vers le soir, à la porte des maisons de personnes riches ou aisées, pour obtenir des secours qui les aident à faire leurs études.

PAUL D'AREZZO. *Voyez* ARETINUS (Paul).

PAUL DE FERRARE (en latin PAULUS FERRARIENSIS), ainsi nommé du lieu de sa naissance, vécut vers le milieu du seizième siècle, et fut moine bénédictin de la congrégation de Mont-Cassin. On connaît sous son nom un recueil de compositions pour l'église intitulé : *Passiones, Lamentationes, Responsoria, Benedictus, Miserere et alia ad officium hebdomadæ sanctæ pertinentia quatuor vocibus; Venetiis, apud Hier. Scotum*, 1565.

PAULATI (André), compositeur de l'école vénitienne, et chanteur *contralto* de la chapelle ducale de Saint-Marc, vivait au commencement du dix-septième siècle. Il fit représenter à Venise, en 1713, l'opéra *I veri Amici*, qui fut remis en scène en 1723.

PAULI (Godefroid-Albert), né à Cassenau, près de Kœnigsberg, au mois d'avril 1685, fut docteur en philosophie et en théologie, archiprêtre de l'église de Saalfeld, pasteur de cette ville, et conseiller du consistoire des églises de la Poméranie. Il mourut à Saalfeld, le 26 janvier 1745. A l'occasion de l'installation du *cantor* Edler dans cette ville (Prusse), il prononça et fit imprimer un discours latin intitulé : *Tractatus de choris prophetarum symphoniacis in ecclesia Dei*, Rostock, 1719, in-4°. Il y traite de l'usage de la musique dans les églises, et cite l'autorité de l'Ancien et du Nouveau Testament pour démontrer son utilité dans le service divin. Dans un *Appendix*, Pauli traite, en soixante-dix-sept questions, du savoir, des devoirs et des attributions d'un *cantor*.

PAULI (Charles), maître de danse à Gottingue, dans la seconde moitié du dix-huitième siècle, a fait imprimer une dissertation intitulée : *Musik und Tænze* (Musique et danse), dans le Magasin de Gotha (*Gothaischen Magazin*, ann. 1777, t. II, n° 2).

PAULI (Jean-Adam-Frédéric), cantor à Greitz, dans le Voigtland, mourut dans cette ville à la fin de 1793, ou au commencement de 1704. Il laissa à ses héritiers deux années complètes de musique d'église de sa composition. Sa veuve en proposa la vente dans le *Correspondant de Hambourg* (1704), avec une collection de psaumes et d'autres morceaux de musique religieuse composés par Hasse, Graun, Tele-

mann, Homilius, Georges Benda, Wolf, Doles, Reichardt, Taeg, Krebs, etc., qu'il avait recueillis..

PAULI (G.-D.), flûtiste du grand théâtre de la Scala, à Milan, vers 1840, a publié de sa composition : 1° *Andantino* pour deux flûtes ; Milan, Ricordi. 2° *Raccolta di diversi pezzi per 2 flauti*, ibid.

PAULINI (MARCUS-FABIUS), né à Udine, fut professeur de littérature grecque à Venise, vers la fin du seizième siècle. Le vers de Virgile :

Obliquitur numeris septem discrimina vocum

lui a fourni le sujet d'un livre bizarre qui a pour titre : *Hebdomades, de numero septenario libri septem* ; Venise, 1580, in-4°. Les livres 2°, 3° et 4° traitent uniquement de la musique et de l'astrologie judiciaire, entre lesquels Paulini trouvait beaucoup d'analogie. Forkel donne, dans sa *Littérature générale de la musique*, le détail des questions contenues dans chaque chapitre (*Allgem. Literatur der Musik*, p. 70-72).

PAULLINI (CHRÉTIEN-FRÉDÉRIC), docteur en médecine, né à Eisenach, le 25 février 1643, mourut dans cette ville, le 10 juin 1712. Il a fait insérer dans le recueil intitulé *Philosophischen Luststunden* (Récréations philosophiques) une dissertation où il examine cette question : *Si Saül a été guéri par la musique, et de quelle manière il a pu l'être* (*Philosoph. Lustst.*; Francfort et Leipsick, 1706, in-8°, partie I, n° 28, pages 193-199).

PAULMANN (CONRAD), d'origine noble, naquit aveugle à Nuremberg, au commencement du quinzième siècle. Il apprit la musique dans sa jeunesse et devint habile sur l'orgue, le violon, la guitare, la flûte, la trompette et plusieurs autres instruments. Plusieurs princes l'appelèrent à leurs cours, et lui firent de riches présents : ainsi, Paulmann reçut de l'empereur Frédéric III un sabre avec une poignée d'or et une chaîne du même métal ; le duc de Ferrare lui fit cadeau d'un manteau richement brodé, et Albert III, duc de Bavière, lui accorda, ainsi qu'à sa femme et à ses enfants, un traitement annuel de quatre-vingts florins du Rhin. Paulmann mourut à Munich, le 24 juin 1473, et fut inhumé en dehors de *Frauen-Kirche*. Sur le marbre de son tombeau, où il est représenté jouant de l'orgue, on a placé cette inscription, en vieux allemand :

Anno MCCCCLXXIII an Sant-Paul Bekerungs Abent ist gestorben und hie begraben der Kunstreichist aller Instrumenten und der Musica Maister CONRAD PAULMANN Ritter Burtig von Nurnberg und Blinter geboren. Dem Gott Genad.

C'est-à-dire : « L'an 1473, veille du jour « de la conversion de saint Paul, est mort « et a été enterré ici le plus grand artiste « sur tous les instruments et le maître de « musique *Conrad Paulmann*, chevalier, de « Nuremberg, né aveugle. Que Dieu lui soit « en aide ! »

Je ne sais où Kiesewetter a pris que Paulmann a inventé la tablature du luth (*Geschichte der Europ. Abendland. oder neuer heutigen Musik*, p. 50). De quelle tablature veut-il parler ? Il y en a de quatre systèmes différents pour le luth, et la dernière personne qui devait songer à imaginer un de ces systèmes d'écriture de la musique, était un musicien aveugle de naissance !

PAULSEN (CHARLES-FRÉDÉRIC-FERDINAND), organiste de l'église de Sainte-Marie, à Flensbourg, naquit le 11 février 1763, et n'était âgé que de dix-huit ans lorsqu'il entra en fonctions dans sa place d'organiste. En 1804, il voyagea pour donner des concerts, et visita Hambourg, Altona et Copenhague. On ignore la date de sa mort. Il a publié à Flensbourg, depuis 1792 jusqu'en 1798, quelques petites compositions pour le piano et pour le chant.

PAUNILLIUS (SÉBASTIEN), né à Aix, en Provence, au commencement du seizième siècle, n'est mentionné ici que pour rectifier l'erreur de quelques bibliographes qui ont classé un de ses ouvrages parmi les écrits sur la musique. Ce livre a pour titre : *Triumphus musicus super inauguratione R. Præsulis, etc.; Antwerpiæ, ex officina Guill. Silvii regii Typog.*, 1505, in-4° de vingt-deux pages. Bien que cet opuscule porte le titre de *Triumphus musicus*, il n'y est pas question de musique, car c'est l'éloge d'un personnage belge de distinction.

PAUSANIAS, historien grec, écrivait dans la seconde moitié du deuxième siècle, et naquit vraisemblablement vers l'an 130, à Césarée de Cappadoce. Il parcourut la Grèce et l'Italie, l'Espagne, la Macédoine, l'Asie Mineure, la Palestine, l'Égypte, et mourut à Rome, dans un âge avancé. Le *Voyage en Grèce*, qui nous reste de lui, fournit de curieux renseignements sur les monuments des arts, et renferme des notices sur plusieurs musiciens de l'antiquité et sur divers objets relatifs à la musique. Cet ouvrage est divisé en

dix livres. Les éditions grecques et latines du livre de Pausanias données par Facius (Leipsick, 1794-1797, quatre volumes in-8°), et par Siebelis (Leipsick, 1822-1820, cinq volumes in-8°), et les éditions grecques de Schæffer (Leipsick, 1818, trois volumes in-12) et de M. Bekker (Berlin, 1826, deux volumes in-8°) sont estimées. L'édition grecque et latine de la collection de MM. Firmin Didot, revue par Louis Dindorf, est très-correcte. Clavier, à qui l'on doit une bonne traduction française de cet ouvrage (Paris, 1814-1821, six volumes in-8°), a aussi donné le texte revu sur plusieurs manuscrits de la Bibliothèque impériale de Paris.

PAUSCH (Eugène), né en 1758, à Neumarkt (Bavière), montra dès ses premières années d'heureuses dispositions pour la musique. Après avoir fait ses premières études dans le lieu de sa naissance, il entra à l'âge de onze ans comme enfant de chœur à l'église de Neubourg, et y reçut une instruction plus solide, particulièrement dans la musique. En 1775, il se rendit à Amberg pour y suivre des cours de philosophie et de théologie : il y composa la musique d'un mélodrame intitulé *Jephté*, pour la distribution des prix du séminaire. Deux ans après, Pausch entra au monastère des Norbertins, à Walderbach. Après y avoir achevé ses études de théologie, il fut ordonné prêtre, et chargé de l'instruction musicale des séminaristes et de la direction du chœur. Il écrivit alors beaucoup de messes, d'offertoires et de motets, dont la plupart se répandirent en manuscrit dans la Bavière, et même dans d'autres parties de l'Allemagne. De toutes ses productions on n'a imprimé que les suivantes : 1° Six messes brèves et solennelles, sept motets et une messe de *Requiem*, à quatre voix, deux violons, deux cors, orgue et basse; Dillingen, 1790, in-fol. 2° *Te Deum* solennel, à quatre voix, orgue et orchestre; Augsbourg, Lotter, 1791. 3° *Psalmi vespertini, adjunctis 4 Antiphonis Mariants 4 voc., cum organ. ac instrum.*, op. 3; ibid. 4° 6 *Missæ breves, solemnes tamen, quarum ultima de Requiem*, op. 4; ibid. 5° 7 *Missæ breves ac solemnes, quarum prima pastoritia, ultima vero de Requiem*, op. 5; ibid. Le P. Pausch vivait encore en 1838; il était alors âgé de quatre-vingts ans.

PAUW (Corneille), né à Amsterdam, en 1739, fit ses études à Liége, sous la direction d'un parent qui était chanoine de la cathédrale de cette ville, puis obtint un canonicat à Xanten, dans le duché de Clèves, et mourut dans cette ville, le 7 juillet 1799. On a de lui des livres remplis de paradoxes et d'assertions hasardées, sous les titres de : *Recherches philosophiques sur les Américains* (Berlin, 1768, deux volumes in-8°); *Recherches philosophiques sur les Égyptiens et les Chinois* (Londres, 1774, deux volumes in-8°), et *Recherches philosophiques sur les Grecs* (Berlin, 1788, deux volumes in-8°) : les deux derniers ouvrages renferment des considérations sur la musique qui n'ont aucune solidité.

PAUWELS (Jean-Englebert), fils de Jean Pauwels, chanteur de la chapelle royale des archiducs gouverneurs des Pays-Bas, naquit à Bruxelles, le 26 novembre 1768, et non en 1771, comme le disent Choron et Fayolle (*Dictionnaire historique des musiciens*), ainsi que le prouve le registre de naissances de la paroisse de Saint-Géry, où j'ai recueilli la date que je donne. Une requête présentée par la mère de Pauwels, en 1781, à l'archiduc Charles (1), prouve qu'il était entré l'année précédente dans la chapelle, en qualité d'enfant de chœur. Il y reçut des leçons de violon de Van Malder, et plus tard Witzthumb lui enseigna les règles de l'harmonie. Les événements de la guerre des patriotes brabançons le décidèrent à se rendre à Paris vers la fin de 1788; il s'y lia d'amitié avec quelques-uns des artistes les plus célèbres de cette époque et reçut d'eux des conseils pour le perfectionnement de son talent d'exécution, et pour ses compositions. Lesueur devint en particulier son guide pour cette partie de l'art. L'organisation de l'Opéra-Italien qui fut établi à cette époque à la foire Saint-Germain lui procura un emploi parmi les seconds violons de l'excellent orchestre que Viotti avait formé : ce fut en écoutant les célèbres chanteurs de cette époque, parmi lesquels on remarquait Viganoni, Mandini et madame Morichelli, que Pauwels forma son goût et apprit ce que peut ajouter au mérite de la meilleure musique le charme d'une exécution parfaite. Une aventure d'amour avec une actrice fort jolie lui fit quitter brusquement Paris, pour la suivre à Strasbourg, où il arriva dans les derniers mois de 1790. Sa maîtresse lui fit obtenir alors la place de chef d'orchestre du théâtre de cette ville; mais bientôt dégoûté d'une position peu convenable pour son talent, il céda aux solli-

(1) Cette pièce se trouve aux archives du royaume de Belgique, parmi celles qui concernent la chapelle royale, dans le carton n° 1253.

citations de sa famille et revint à Bruxelles en 1791. Il s'y fit entendre au Concert noble, dans un concerto de violon de sa composition, et excita l'admiration de ses compatriotes : l'originalité, la grâce et l'expression donnaient à son talent un caractère particulier qui ne s'était rencontré jusque-là dans le jeu d'aucun violoniste du pays. La place de premier violon de l'orchestre du théâtre de Bruxelles lui fut bientôt accordée : il ne quitta cet emploi que pour celui de directeur du même orchestre en 1794, et dès lors il imprima un mouvement d'avancement à la musique de Bruxelles par le soin qu'il mit dans l'exécution des beaux opéras de cette époque. En 1799, il se lia avec Godecharles (voyez ce nom) pour l'établissement d'un concert, et son frère aîné, ancien musicien de la chapelle des archiducs, qui avait été son tuteur, acheta pour lui la belle salle du Concert noble. Les concerts dirigés par Pauwels pendant plusieurs années furent les meilleurs qu'on ait entendus en Belgique, jusqu'au temps où ceux du Conservatoire de Bruxelles ont révélé une perfection d'exécution jusqu'alors inconnue. Pendant son séjour à Paris, il avait fait graver : 1° Six duos pour deux violons; Paris, Naderman. De retour à Bruxelles, il y publia : 2° Trois quatuors pour deux violons, alto et basse, op. 2; Weissenbruch. 3° Premier concerto pour violon principal et orchestre; ibid. 4° Premier concerto pour cor et orchestre; ibid. 5° Trois polonaises pour voix de soprano et orchestre; ibid. 6° L'Amitié, duo pour soprano et ténor, avec orchestre; ibid. Mais le nombre des productions qu'il a laissées en manuscrit est beaucoup plus considérable que celui des œuvres qu'il a fait graver; on y remarque des concertos de violon, plusieurs symphonies, des messes, deux airs de basse avec orchestre, composés pour ses concerts, et beaucoup d'autres morceaux détachés. Il écrivit aussi, pour le théâtre de Bruxelles, trois opéras-comiques, *la Maisonnette dans les bois*, *l'Auteur malgré lui*, et *Léontine et Fonrose*, en quatre actes, son meilleur ouvrage. Quoiqu'il y eût du mérite dans ces productions, particulièrement dans la dernière, où l'on remarquait une bonne ouverture qui a été gravée à grand orchestre et qu'on a souvent entendue dans les concerts, le finale du premier acte, un hymne à l'harmonie pour trois voix, un bon air bouffe et un air de soprano, elles n'ont eu qu'une existence éphémère au théâtre, parce que les livrets de ces pièces étaient dépourvus d'intérêt. Lorsque Pauwels fit représenter son dernier opéra, sa santé éprouvait depuis longtemps une altération qui causait de l'inquiétude à ses amis. Rappelé par le public et couronné sur la scène au milieu des applaudissements, à la fin de cet ouvrage, il ressentit une émotion si vive que dès le lendemain il ne sortit plus de chez lui, et qu'il mourut des suites d'une maladie de langueur, le 3 juin 1804. Pauwels était doué d'une heureuse organisation musicale : si ses études eussent été plus fortes et mieux dirigées, il eût été certainement un compositeur distingué. Comme violoniste, il eut un talent remarquable, et l'on se souvient encore que dans un concert donné à Bruxelles par Rode, en 1801, il joua une symphonie concertante avec cet artiste célèbre, et parut digne de se faire entendre à côté de lui.

PAVESI (ÉTIENNE) (1), compositeur dramatique, né à Crema, le 5 février 1778, avait fait ses études musicales au Conservatoire de *la Pietà de' Turchini*, à Naples, et s'y trouvait encore en 1799, lorsque la révolution éclata dans cette ville. Le recteur de l'école imagina de se rendre agréable au gouvernement, en livrant tous les élèves cisalpins aux Calabrais armés, dont la présence glaçait d'effroi tous les Napolitains : Pavesi subit leur sort. Traîné de prison en prison pendant plusieurs mois, il fut enfin placé sur des bâtiments démâtés dont le service était celui des galères. Ne sachant que faire de ces jeunes gens, on les envoya à Marseille, où l'hospitalité française leur fit oublier leurs disgrâces. Bientôt après son arrivée en France, Pavesi se rendit à Dijon, où il rencontra un chef de musique de régiment, Italien comme lui, et qu'il avait connu à Naples : celui-ci le fit entrer dans sa musique, dont la plupart des exécutants étaient nés en Italie. Parmi eux se trouvaient quelques chanteurs qui exécutaient des trios, quatuors et autres morceaux d'ensemble. Pavesi écrivit pour eux des compositions de tout genre, et leur suggéra l'idée de donner des concerts dans les villes qu'ils visitaient. La plus grande difficulté consistait à se vêtir, car il ne leur était pas permis de monter sur les théâtres avec leur uniforme. Ils imaginèrent de chercher des habits dans les magasins de ces théâtres, et parurent quelquefois sous des accoutrements bizarres dont Pavesi faisait plus tard une description fort plaisante à ses amis. La division italienne à laquelle il

(1) Cette notice est rédigée d'après des renseignements que Pavesi m'envoya en 1828.

était attaché passa les Alpes pour l'ouverture de la fameuse campagne de Marengo ; il ne tarda point à profiter de cette circonstance pour retourner dans sa famille ; puis il se rendit à Venise et commença à y écrire pour le théâtre. Son premier opéra, intitulé *l'Avvertimento ai Gelosi*, fut joué au printemps de 1803, et fut suivi de *l'Anonimo*, opéra bouffe en un acte. Dans la même année, il fit jouer, à Vérone, *I Castelli in Aria*, autre opéra en un acte. Pendant les années 1804 et 1805, il composa plusieurs opéras à Venise, et dans l'automne de cette dernière année, il fut appelé à Milan pour y composer *Il Trionfo di Emilio*. De retour à Venise, en 1806, il fut chargé d'y écrire le premier opéra qu'on représenta au théâtre de *la Fenice*. « Je ne « puis (écrit plaisamment Pavesi) passer sous « silence la chute de l'ouvrage que j'allai en- « suite écrire pour le carnaval au théâtre « *Valle* de Rome ; poète, musiciens et chan- « teurs, nous nous y montrâmes tous *des misé-* « *rables*, à l'exception de Pellegrini ; et je « dois ajouter que nous fûmes bien secondés « par les décorations et par les costumes, « qu'on avait faits *en papier peint*. » En 1807, il composa *I Baccanali* pour l'ouverture du nouveau théâtre de Pise. Naples, Bologne, Bergame, Turin, Milan, l'appelèrent tour à tour et à plusieurs reprises ; mais c'est à Venise qu'il retournait toujours, et c'est pour cette ville qu'il a écrit le plus grand nombre de ses opéras ; *Il Solitario*, représenté au théâtre Saint-Charles, de Naples, en 1820, a été un de ses derniers ouvrages. En 1818, il avait succédé à Gazzaniga dans la place de maître de chapelle à Crema, sa patrie ; mais il passait chaque année plusieurs mois à Venise, d'où il ne pouvait se détacher. Il est mort à Crema, le 28 juillet 1850, à l'âge de soixante-douze ans. Tous les opéras de sa composition ne figurent pas dans la liste qu'il en a dressée ; lui-même avoue que les titres de quelques-unes de ses productions s'étaient effacés de sa mémoire.

La voici telle qu'il l'a faite :

1° *L'Avvertimento al Gelosi*, opéra en un acte, à Venise, 1803. 2° *L'Anonimo*, idem, ibid., 1803. 3° *I Castelli in aria*, idem, à Vérone, 1804. 4° *L'Accortezza materna*; à Venise, 1804. 5° Un autre opéra en un acte (dont Pavesi ne se rappelait pas le titre), à Venise, dans la même année. 6° *Fingallo e Comala*, au théâtre de *la Fenice*, à Venise, 1805. 6° *Il Triomfo di Emilio*, au carnaval, pour le théâtre de *la Scala*, à Milan, 1805. 8° *L'Incognito*, à l'automne, ibid., 1805. 9° *L'Abitatore del bosco*, à Venise, 1806. 10° Un opéra tombé au théâtre *Valle*, à Rome, 1806. 11° *I Baccanali*, à Livourne, 1807. 12° *L'Alloggio militare*, en un acte, à Venise, pour l'automne 1807. 13° *I Cherusci*, ibid., 1808. 14° *L'Aristodemo*, au théâtre Saint-Charles, de Naples, 1808. 15° *Il Servo padrone*, opéra bouffe, à Bologne, 1809. 16° *La Festa della rosa*, à Venise, 1809. 17° *Il Maldicenti*, à Bologne, à l'automne de 1809. 18° *Le Amazzoni*, en deux actes, pour l'ouverture du nouveau théâtre de Bergame, 1809. 19° *Il Corradino*, en deux actes, à Venise, 1810. 20° *L'Elisabetta*, à Turin, 1810. 21° *Trajano in Dacia*, à Milan, 1810. 22° *Il Giobbe*, oratorio, à Bologne, 1810. 23° *Ser Marc' Antonio*, à Milan, pendant le carnaval de 1811. 24° *Eduardo e Cristina*, à Naples, 1811. 25° *La Contadina Abruzzesa*, au théâtre del Fondo, ibid., 1811. 26° *Il Monastero*, ibid., 1811. 27° *La Nitteti*, à Turin, 1812. 28° *Tancredi*, à Milan, 1812. 29° *L'Ostregaro*, en un acte, à Venise, pendant l'automne de 1812. 30° *Il Teodoro*, à Venise, 1812. 31° *La Forza dei Simpatici*, à Venise, pour le carnaval de 1813. 32° *L'Agatina* (Cendrillon), à Milan, 1814. 33° *La Celanira*, à Venise, 1815. 34° *Le Danaïde romane*, ibid., 1816. 35° *La Gioventù di Cesare*, à Milan, 1817. 36° *I Pitocchi fortunati*, opéra tombé pendant le carnaval de 1819, à Venise. 37° *Il gran Naso*, au théâtre *Nuovo*, de Naples, 1820. 38° *L'Arminio*, à Venise, 1821. 39° *L'Andromacca*, à Milan, 1822. 40° *L'Inès d'Almeida*, au théâtre Saint-Charles, de Naples, 1822. 41° *L'Egilda di Provenza*, au théâtre de *la Fenice*, à Venise, 1823. 42° *Ordeno ed Artalla*, ibid., 1823. 43° *Il Solitario*, au théâtre Saint-Charles, à Naples, 1826. A cette liste il faut ajouter : *La Donna Bianca d'Avenello*, à Milan, en 1830 ; *Fenella o la Muta di Portici*, à Venise, en 1831 ; *l'Incognito* ; *l'Amor vero* ; *la Fiera*, et la *Gloria*, cantate. Pavesi a écrit beaucoup de musique d'église : on a publié sous son nom et celui de Gazzaniga, une collection intitulée : *Salmi, Cantici ed Inni Cristiani del conte L. Tadini, posti in musica populare*; Milan, Ricordi

PAVONE (Pierre), né à Udine, au commencement du dix-huitième siècle, fit ses études musicales sous la direction de Barthélemy Cordans, maître de chapelle de la cathédrale de cette ville, puis fut nommé maître de chapelle à Cividale (Frioul), où il mourut, en

1786. En 1770, Pavone a fait imprimer à Bologne quatre messes à la Palestrina de sa composition : elles étaient alors estimées en Italie. On connaît aussi de ce maître un bon *Salve Regina* à quatre voix en manuscrit.

PAX (CHARLES-ÉDOUARD), organiste de l'église de la Charité, professeur de musique et compositeur à Berlin, est né à Glogau, le 17 mars 1802. Dès son enfance il montra un goût passionné pour la musique. A l'âge de neuf ans il commença l'étude du piano; puis il suivit les cours du Gymnase (collège) de Glogau, tout en continuant l'étude du piano et du violon. Vers le même temps le *cantor* Bretzel lui enseigna le chant, et l'organiste Büttner lui donna les premières leçons d'harmonie. Ayant été admis au séminaire des Instituteurs à Breslau, en 1819, il y continua ses études musicales sous la direction de Berner, jusqu'à la fin de 1821. Ses premières compositions furent publiées dans cette ville, chez Leuckart. Sorti du séminaire, il obtint la place d'organiste de l'église des Réformés à Glogau. En 1824, il alla s'établir à Berlin, où Bernard Klein compléta son instruction dans le contrepoint. Pax reçut à la même époque des leçons de A.-W. Bach pour l'orgue. Cet artiste a publié un grand nombre de *lieder* avec accompagnement de piano, des chants pour quatre voix d'hommes, des pièces faciles pour le piano, etc., etc.

PAXTON (GUILLAUME), violoncelliste anglais, vivait à Londres dans la seconde moitié du dix-huitième siècle. Vers 1780, il fit un voyage à Paris, et y fit graver : *Six duos pour deux violoncelles*, op. 1. De retour à Londres, il y a publié : *Huit duos pour violon et violoncelle*, op 2; *six solos pour violon*, op. 3; *quatre solos pour violon, et deux idem pour violoncelle*, op. 4; *douze leçons faciles pour violoncelle*, op. 6; *six solos pour violoncelle*, op. 8.

Paxton eut un frère, nommé *Étienne*, qui est compté parmi les bons compositeurs de chansons anglaises, et qui paraît avoir été attaché à une église de Londres en qualité de directeur de musique. On croit que les deux frères réunirent leurs ouvrages dans leurs publications : c'est vraisemblablement pour cela que les deux recueils de *glees* et de *catches* publiés par Étienne Paxton portent les indications d'œuvres 5 et 7. Ce dernier est aussi l'auteur des huitième et neuvième messes de la collection de Samuel Webbe (*voyez* ce nom).

PAYEN (NICOLAS), prêtre et musicien belge, né à Soignies, vers 1512, suivant un renseignement fourni par Tylman Susato, dans la dédicace du premier livre des *Chansons à quatre parties* (Anvers, 1543), paraît avoir été d'abord enfant de chœur à la collégiale de cette ville, puis fut envoyé à la chapelle royale de Madrid pour y faire le même service. Il y figure encore, en 1526, en la même qualité dans les comptes de cette chapelle qui sont aux archives du royaume de Belgique. En 1550, il y est qualifié de *chapelain des hautes messes*, c'est-à-dire chantre en chape des messes solennelles, et, en 1556, il a le titre de maître de la chapelle. Nicolas Payen eut une prébende à Gaervliet, puis à Soignies, à Valenciennes et à Nivelles, puis il obtint le doyenné de Turnhout, en 1558. On voit par les mêmes comptes qu'il avait cessé de vivre au mois d'avril 1559. Pierre de Manchicourt (*voyez* ce nom) fut son successeur dans la place de maître de la chapelle royale de Madrid. Les compositions de Payen connues aujourd'hui se trouvent dans les recueils intitulés : 1° *Concentus octo, sex, quinque et quatuor vocum, omnium jucundissimi, nuspiam ante sic editi. Augustæ Vindelicorum, Philippus Uhlardus excudebat*, 1545, petit in-4° obl. 2° *Cantiones selectissimæ quatuor vocum. Ab eximiis et præstantissimis cæsareæ majestatis Capellæ musicis M. Cornelio Cano, Thoma Crequill one, Nicolas Payen, et Johanes Lestainier organista, compositæ, etc. Philippus Uhlardus excudebat Augustæ Vindelicorum*, 1548, petit in-4° obl. Il y a cinq motets de Payen dans ce recueil. 3° *Le II^e livre de chansons à quatre parties, auquel sont contenues trente et une chansons*, etc. Imprimé à Anvers par Tylman Susato, 1544, in-4°. 4° *Cantiones sacræ, quas vulgo Moteta vocant, ex optimis quibusque hujus ætatis musicis selectæ. Libri quatuor. Antverpiæ, apud Tylmanum Susatum*, 1546-1547, in-4°. On trouve dans le second livre de cette collection le motet à quatre voix de Payen : *Resurrectio Christi*, et dans le quatrième : *Quis dabit capiti*. 5° *Ecclesiasticarum cantionum quatuor, quinque et sex vocum libri LXV. Antverpiæ, excudebat Tylman Susato*, 1545-1551, in-4°.

PAYEN (JEAN), musicien français, a vécu en Italie dans la seconde moitié du seizième siècle. Il est connu par l'ouvrage qui a pour titre : *Il primo libro de' Madrigali a 2 voci ove si contengono le Vergini. Venezia, i figli di Ant. Gardano*, 1572, in-4° obl.

PAYER (JÁNOS), fils d'un maître d'école, est né le 15 février 1787, à Meidling, village

aux portes de Vienne. Il n'était âgé que de six ans lorsque son père commença à lui enseigner les éléments de la musique, du violon et de l'orgue, ainsi que de plusieurs instruments à vent. A peine âgé de neuf ans, il allait déjà jouer des airs de danse aux fêtes de villages. Plus tard, il joignit à cette profession celle d'accordeur de pianos dans les maisons de campagne des environs, et du produit de ses économies il acheta, pour son instruction, les œuvres théoriques d'Albrechtsberger, de Mattheson, de Türk, de Marpurg, de Kirnberger, et se mit à les étudier avec ardeur. Son père, qui avait connu Mozart, lui parlait souvent de l'art inimitable de cet illustre musicien dans l'improvisation : Payer se passionna pour ce genre de talent, sans savoir précisément en quoi il consistait, et se mit à l'étude, imaginant de développer ses idées en jouant des compositions de grands maîtres, et y introduisant les changements que son imagination lui suggérait. Devenu habile dans l'art de jouer de l'orgue, il remplaça son père (qu'il perdit à l'âge de treize ans) dans ses fonctions d'organiste et d'instituteur. En 1806, l'entrepreneur du nouveau théâtre de Vienne lui confia la place de directeur de musique, et il écrivit pour ce spectacle la musique des petits opéras *le Chasseur sauvage*, *l'Arbre creux* et *la Fille des Étoiles*. En 1812, il fit connaître pour la première fois son talent d'organiste dans un concert donné à la salle de la Redoute du théâtre *An der Wien*, et dans un autre concert qu'il donna, en 1816, il mérita l'estime des artistes par une remarquable improvisation. Après la mort de sa mère, il quitta Meidling et alla s'établir à Vienne, où il se livra à l'enseignement du chant, du piano et de la composition. En 1818, il fit un voyage en Allemagne et donna des concerts dans les villes principales; six ans après, il accepta la place de chef d'orchestre au théâtre allemand d'Amsterdam, et vers la fin de 1825, il se rendit à Paris, où il vécut pendant plusieurs années en donnant des leçons et se faisant entendre dans plusieurs concerts. Ce fut lui qui, le premier, joua dans cette ville le *Physharmonica*, dont on a fait depuis lors beaucoup d'imitations modifiées. En 1831, Payer dirigea l'orchestre du théâtre allemand à Paris, et l'année suivante, il retourna à Vienne où il entra au théâtre Josephstadt, en qualité de directeur de musique ; mais des discussions avec le directeur du théâtre lui firent quitter cet emploi au bout de quelques mois, et depuis lors il vécut dans la retraite avec le fruit de ses économies. Il est mort à Wiedburg, près de Vienne, au mois de septembre 1845. M. Bernsdorf a été mal informé en plaçant la date du décès de Payer à la fin de 1840, ainsi qu'on peut le voir dans la *Gazette générale de musique de Leipsick* (1840, col. 54). Le nombre des ouvrages publiés par Payer s'élève à plus de cent cinquante. Parmi ces productions on remarque : 1° *Suites de pièces d'harmonie pour instruments à vent*; Vienne, Mechetti. 2° *Concertino pour piano et orchestre*, op. 79; Vienne, Haslinger. 3° *Variations pour piano et orchestre*, op. 71; Leipsick, Peters. 4° *Idem* avec quatuor, op. 30, 47, 88, 90 et 112; Vienne, Offenbach, Paris. 5° *Trios pour piano, violon et violoncelle*. 6° *Sonates, rondos, variations*, etc., pour piano à quatre mains; *ibid*. 7° Beaucoup de rondeaux, polonaises, thèmes variés, etc., pour piano seul; *ibid*. 8° Un grand nombre de recueils de valses, danses, etc., *idem*. 9° Des marches *idem*. 10° Des fugues et concertos pour orgue et orchestre. 11° Six messes détachées pour quatre voix et orchestre; Vienne, Mollo. 12° Motets, hymnes, offertoires, *idem*. Payer a écrit aussi pour le théâtre d'Amsterdam les opéras *Die Trauer* (le Deuil), *le Solitaire*, et *Hochlandsfürsten* (les Princes du haut pays), à Paris, *la Folle de Glaris*, et à Vienne, *la Croix de Feu*, et *Coco*.

PEARSALL (ROBERT-LUCAS). *Voyez* **PIERSALL**.

PECCI (DÉSIRÉ), compositeur italien du dix-septième siècle, surnommé *il Ghiribizzoso*, a fait imprimer une collection de pièces intitulée : *Le Musiche sopra l'Adone*; Venise, 1619, in-4°.

PECCI (THOMAS), autre musicien italien, qui vécut au commencement du dix-septième siècle, a publié de sa composition plusieurs livres de madrigaux, dont je ne connais que celui qui a pour titre : *Madrigali a cinque voci, libro secondo; in Venesia, app. Gardano*, 1612, in-4°.

PECHATSCHEK, ou plutôt **PECHACZEC** (FRANÇOIS), naquit en 1763, à Wildenschwert, en Bohême. Après avoir appris les éléments de la musique et du violon dans l'école de ce lieu, il alla étudier la langue latine à Leutomischel, puis suivit un cours de philosophie à Weiswasser, en Silésie, et y continua ses études de musique sous la direction de P. Lambert et de Dittersdorf. En 1785, il se rendit à Vienne, où il obtint, en 1790, la place de chef d'orchestre au théâtre de la porte de Carinthie. Dans l'espace d'environ quinze

ans, il composa pour ce théâtre la musique de deux grands opéras, de dix opéras-comiques, et de trente ballets dont on n'a pas conservé les titres, à l'exception de celui qui fut joué, en 1801, sous le titre de *Das Waldweibschen* (la petite Femme de la forêt). Pechatschek écrivit aussi, vers le même temps, douze symphonies à grand orchestre, quelques messes faciles et d'autres morceaux de musique d'église; mais c'est principalement comme compositeur de musique de danse qu'il eut de la réputation à Vienne au commencement de ce siècle : il fut le Strauss de cette époque par sa fécondité et le succès de ses danses et de ses valses. Pechatschek est mort à Vienne, en 1821. Whistling a confondu, dans son *Manuel de la littérature musicale*, les compositions de Pechatschek avec celles de son fils, dont il est parlé dans l'article suivant. Les principaux recueils du père sont : 1° Douze écossaises pour l'orchestre; Vienne, Haslinger. 2° Douze Lændler *idem*, ibid. 3° Six menuets avec trios *idem*, ibid. 4° Douze Lændler variés pour l'orchestre, *ibid*. 5° Douze valses *idem*, ibid. 6° Douze *idem*, op. 50, *ibid*. 7° Douze Lændler pour deux clarinettes, deux cors et deux bassons, *ibid*. 8° Beaucoup de danses écossaises et allemandes pour le piano.

PECHATSCHEK (François), fils du précédent, est né à Vienne, en 1795. A l'âge de quatre ans, il commença l'étude du violon sous la direction de son père, et fit de si rapides progrès, qu'il fut admis à jouer devant la cour impériale, en 1801 et 1802. Au commencement de 1803, il fit avec son père un voyage à Prague et y donna deux concerts où il joua un concerto de Fodor, un adagio de Rode, et des variations de sa composition. De retour à Vienne, il y reprit ses études. Le violon, la guitare et la composition l'occupèrent tour à tour. C'est à tort qu'on a dit qu'il a reçu des leçons d'Albrechtsberger pour la composition : c'est Fœrster qui lui a enseigné l'art d'écrire et l'harmonie. En 1818, Pechatschek a été appelé à Hanovre, en qualité de premier violon de la cour. L'auteur de l'article qui le concerne dans le Lexique universel de musique de Schilling, s'est trompé en lui attribuant les airs de danse de son père. Pechatschek, qui a joui longtemps en Allemagne de la réputation d'un habile violoniste, voyagea dans le midi de ce pays pendant les années 1824 et 1825, et donna partout des concerts avec succès. Appelé à Carlsruhe, en 1827, en qualité de maître de concerts du grand-duc de Bade, il a occupé cette place depuis cette époque, et a fait, en 1832, un voyage à Paris pour s'y faire entendre; mais son jeu, qui n'était alors qu'une faible imitation de celui de Paganini, n'y a point eu de succès. Il était à Baden-Bade, en 1837, dans un état de santé languissant. Il est mort à Carlsruhe, le 15 septembre 1840. Pechatschek a publié les compositions suivantes : 1° Polonaises pour violon et orchestre, n°s 1 à 6; Vienne, et Hanovre. 2° Concertino *idem*, op. 10; Vienne, Artaria. 3° Thèmes variés *idem*, op. 5, 17, 20, 28, 31, 33; Hanovre, Vienne et Carlsruhe. 4° Introduction et variations *idem*, sur la quatrième corde, op. 34; Carlsruhe, Velten. 5° Rondos *idem*, op. 19, 23; Vienne, Artaria et Mechetti. 6° Pots-pourris *idem*, n°s 1, 2, 3; Hanovre et Vienne. 7° Quatuors pour deux violons, alto et basse, op. 4, 7; Vienne, Artaria et Mechetti. 8° Duo concertant pour deux violons, op. 6; Vienne, Artaria.

PECHIGNIER (Claude-Gabriel), né à Paris, entra comme élève au Conservatoire de cette ville, en 1797, et y reçut des leçons de Lefebvre pour la clarinette. En 1801, il obtint le second prix de cet instrument au concours, et l'année suivante, le premier prix lui fut décerné. Après avoir été attaché aux orchestres des théâtres de second ordre, il est entré à celui de l'Opéra, en 1818, et y était encore en 1840. Cet artiste a publié de sa composition un thème varié pour clarinette et orchestre; Paris, Dufaut et Dubois. Pechignier est mort à Paris, en 1833.

PECHWELL (Antoinette). *Voyez* PESADORI (madame).

PECK (Jacques), graveur et imprimeur de musique, né à Londres en 1773, cultivait cet art et jouait de plusieurs instruments. Il est auteur de deux petits ouvrages qui ont pour titres : 1° *Vocal preceptor, or concise introduction to singing*; Londres, 1810, in-12 obl. 2° *Advice to a Young Composer, or short essay on vocal harmony*; Londres, 1811, in-12 obl.

PEDRO (Antoine-Joseph D'ALCANTARA don), successivement empereur du Brésil et roi de Portugal, fils aîné de Jean VI, naquit à Lisbonne, le 12 octobre 1798. Lorsque la famille royale s'éloigna du Portugal et s'embarqua pour le Brésil, au mois de novembre 1807, le jeune don Pedro accompagna son père. Son éducation fut négligée, mais son heureuse organisation suppléa à l'instruction qu'on ne lui avait pas donnée : il apprit presque seul à jouer de plusieurs instruments,

et quelques leçons de Neukomm le mirent en état d'écrire ses compositions. Il faisait aussi des vers avec facilité et était d'une adresse fort rare dans tous les exercices du corps. La vie politique de ce prince ne doit pas trouver place ici ; nous dirons seulement que, devenu empereur du Brésil du vivant de son père, après le retour de la famille royale en Portugal, il fut proclamé roi de Portugal, au mois de mars 1826, après la mort de Jean VI; mais par un acte du 2 mai de la même année, il abdiqua la couronne en faveur de sa fille dona Maria. Don Miguel, frère de don Pedro, s'empara du trône, et abolit la constitution qu'il avait décrétée. Une révolution qui éclata au Brésil, dans le mois d'avril 1831, décida don Pedro à abdiquer en faveur de son fils ; il s'embarqua pour la France et vécut quelque temps à Paris, puis se rendit en Portugal où il déploya des talents militaires dans la conquête du pays contre son frère. Il est mort à Lisbonne, le 24 septembre 1834. Ce prince a écrit un opéra en langue portugaise, dont l'ouverture a été exécutée dans un concert donné au Théâtre-Italien de Paris, au mois de novembre 1832. Il a aussi composé plusieurs morceaux de musique d'église, une symphonie à grand orchestre, et l'hymne de la constitution, qui a été gravée à Dresde, chez Frise, et à Hambourg, chez Bœhme.

PEDROTTI (CHARLES), compositeur dramatique, né en 1816, à Vérone, commença sa carrière en 1840, dans sa ville natale, par un opéra en deux actes, intitulé *Lina*. Bien accueilli par les compatriotes de l'auteur, cet ouvrage était néanmoins très-faible. Il fut suivi dans la même année de *Clara del Mainland*, représenté sur le même théâtre. Depuis cette époque jusqu'en 1845, on ne trouve plus de renseignements sur M. Pedrotti; mais dans cette année, il fit jouer, à Mantoue, *la Figlia del Arciero*, et, en 1846, il donna, à Vérone, *Roméo di Monfort* : c'est son meilleur ouvrage. La partition pour piano a été publiée à Milan, chez Ricordi. Une longue interruption dans les renseignements sur ce compositeur ne cesse qu'en 1853, où il fit représenter, à Milan, *Gelmina o col fuoco non si scherza*. Pedrotti appartient à la nombreuse catégorie de faiseurs d'opéras italiens qui, dans l'espace de plus de vingt ans, n'ont pas produit un seul ouvrage dont on se souvienne, et ont laissé régner Verdi sans rival sur toutes les scènes. O génie de l'Italie! qu'êtes-vous devenu?

PEGADO (BEATO-NUNEZ), maître de chapelle à Evora, en Portugal, fut un des meilleurs élèves de Pinheiro, et vécut dans les premières années du dix-septième siècle. La Bibliothèque de Lisbonne possédait de lui, en manuscrit : 1° *Parce Domine*, motet à sept voix, pour le carême. 2° *Het mihi Domine*, à six voix. 3° *Hi sunt qui cum mulieribus*, etc., motet pour la fête des Innocents. 4° *Ad te suspiramus*, motet pour la fête de la Vierge.

PEIERL (JEAN-NÉPOMUCÈNE), né le 9 décembre 1761, à Altdorf, en Bavière, où son père était intendant du comte de Tattenbach, fit ses études au séminaire de Munich, et y apprit les éléments du chant et du violon. Après avoir achevé son cours de philosophie, et au moment où il allait se livrer à l'étude de la théologie, pour embrasser l'état ecclésiastique, il se sentit entraîné vers la carrière du théâtre. Il débuta à Augsbourg, en 1780 : la beauté de sa voix et son intelligence de la scène lui firent obtenir des succès. Il se rendit ensuite à Ratisbonne, et y fit la connaissance de la fille du directeur de théâtre Berner : il l'épousa en 1782; puis il parut sur les théâtres de Salzbourg, de Vienne, de Grætz et enfin de Munich, en 1787. Les ouvrages où son talent paraissait avec plus d'avantages étaient *la Flûte enchantée*, *Don Juan* et *le Mariage de Figaro*. Attaqué du typhus à l'âge de trente-neuf ans, Peierl mourut à Munich, le 21 août 1800.

PEIERL (ANTONIA), fille du précédent, naquit à Munich, le 2 février 1780. Elle reçut des leçons de piano de Stadler, et Kalcher, organiste de la cour, lui enseigna l'harmonie; puis elle devint élève de Danzi pour le chant. Très-jeune, elle jouait des rôles d'enfant au théâtre de la cour, et déjà son intelligence précoce faisait prévoir le talent qui la distingua. En 1804, elle débuta dans le rôle d'*Astasia*, de l'*Axur* de Salieri. L'agrément de sa voix, de sa méthode de chant et de son jeu lui procura de brillants succès dans cet opéra, dans la *Ginevra*, de Mayr, et dans *I Fratelli rivali*, de Winter. Le 27 octobre 1808, elle épousa Charles de Fischer, architecte de la cour. En 1810, elle se retira du théâtre, et depuis lors on n'a plus eu de renseignements sur sa personne.

PELETIER, musicien français dont on trouve le nom dans les comptes de la maison d'Anne de Bretagne, femme de Charles VIII, pour l'année 1498 (manuscrit F, 540 du supplément de la Bibliothèque impériale de Paris), où l'on voit qu'il cumulait les charges de chantre de la chapelle et de chef des ménétriers. Il est vraisemblable que ce musicien

est celui dont on trouve des morceaux dans les recueils dont voici les titres : 1° *Canzoni francesi a due voci di Antonio Gardane, et di altri autori buone da cantare et sonare In Venetia, nella stampa d'Antonio Gardane*, 1537, petit in-4° obl. Il y a d'autres éditions de ce recueil publiées à Venise, en 1539, 1544 et 1580. 2° *Selectissimæ nec non familiarissimæ cantiones ultra centum, vario idiomate, quatuor vocum*, etc.; *Augustæ Vindelicorum*, 1540, Melchior Kriesstein, in-4°. 3° *Bicinia Gallica, latina et germanica, et quædam fugæ. Tomi duo; Vitebergæ, apud Georg. Rhav*, 1545, petit in-4° obl. 4° *XIII^e livre, contenant XIX chansons nouvelles à quatre parties*: Paris, Pierre Attaingnant, 1543, petit in-4° obl.

PELI (FRANÇOIS), célèbre professeur de chant, naquit à Modène dans les dernières années du dix-septième siècle, et y établit une école d'où sont sortis beaucoup de chanteurs distingués, depuis 1715 jusqu'en 1730. Appelé à Munich, en qualité de compositeur de la chambre de l'électeur de Bavière, qui devint plus tard empereur sous le nom de Charles VI, il écrivit l'opéra intitulé *la Costanza in trionfo*, représenté à Munich, en 1737.

PELICANI (JEAN-BAPTISTE), professeur de droit à l'Université de Bologne, dans la seconde moitié du dix-septième siècle, a fait insérer dans les *Prose de' Sig. academici Gelati*, de Bologne (ann. 1679, p. 133-139), une dissertation intitulée : *Pensiero academico, perché nelle cantilene si adopri la quinta diminuita, e la quarta superflua, e non questa diminuita e quella superflua, come altresi per qual ragione si rigetti ogni sorte di intervallo, o sia superfluo, o sia diminuito dell' ottava*.

PÉLISSIER (mademoiselle), cantatrice française, née en 1707, débuta à l'Opéra de Paris, en 1722, et charma le public par la beauté de sa voix, sa belle manière de dire le récitatif et l'expression de son jeu, autant que par l'élégance de sa taille et la beauté de ses traits. Cette actrice, disent les Mémoires contemporains sur l'Opéra, dont je possède le manuscrit, *est la première pour le jeu du théâtre, et l'une des premières de son espèce pour la coquetterie*. Elle eut des aventures d'éclat, dont on peut voir le récit dans l'*Essai sur la musique*, de La Borde. Renvoyée de l'Opéra, après une de ces aventures, le 15 février 1734, elle y fut rappelée à Pâques 1735, après la retraite de la célèbre actrice Le Maure. Quanz et Marpurg ont accordé des éloges à cette cantatrice qui, définitivement retirée en 1747, mourut à Paris, le 21 mars 1749. Elle avait épousé l'entrepreneur du théâtre de Rouen, et en avait eu un fils, qui fut assez bon violoniste, attaché au théâtre de la *Comédie italienne*.

PELLAERT (AUGUSTIN PHILIPPE, baron DE), né à Bruges, le 12 mars 1793, est fils d'un ancien chambellan de l'empereur Napoléon. Il reçut une éducation libérale dont la littérature, les mathématiques, le dessin et la musique furent la base; cependant un goût prononcé pour la musique parut le destiner dès son enfance à la culture de cet art. Il reçut les premières leçons de composition à Lille, en 1808, chez M. d'Ennery, connu par les romances de *Robin Gray* et de *Sapho*, qui avaient alors beaucoup de succès; puis il se rendit à Paris, où il suivit un cours de cette science, sous la direction de Momigny. Paër lui donna aussi quelques conseils à cette époque. Rappelé, en 1814, près de son père mourant, M. de Pellaert perdit, par les événements imprévus de la guerre et de la politique, tous les avantages de position sociale qui semblaient lui être destinés. Il ne lui resta plus, en 1815, d'autre ressource que de solliciter le grade de sous-lieutenant d'infanterie, qui lui fut accordé; mais il ne tarda pas à être attaché à l'état-major du quartier-maître général de l'armée. Dès ce moment, des travaux sérieux ne lui permirent plus de se livrer à la culture des arts, si ce n'est dans quelques moments de distraction. Cependant, dans les rares instants de liberté que son service lui laissait, son goût passionné pour la musique, la poésie et la peinture lui a fait trouver le temps de composer la musique de onze opéras, dont il avait lui-même écrit quelques livrets, plus neuf drames ou comédies, et de dessiner plus de sept cents vues prises dans ses voyages. Au siége de la citadelle d'Anvers par l'armée française, M. de Pellaert a rendu au général Desprez (alors chef de l'état-major général), des services qui lui ont fait obtenir la décoration de la Légion d'honneur. Il fut ensuite major d'état-major, et chargé de la direction de la partie topographique, au dépôt de la guerre. Les succès obtenus par lui au théâtre ont justifié son penchant pour la carrière dramatique, et sa persévérance à surmonter les dégoûts qui y sont attachés. Ces succès auraient eu plus d'éclat s'ils eussent eu pour théâtre une ville plus favorable aux arts que ne l'était Bruxelles à l'époque où la plus grande partie des opéras de M. de Pel-

laert ont été représentés. A défaut de livrets, il dut lui-même écrire les paroles des premiers ouvrages qu'il a mis en musique. Voici la liste de ceux qu'il a composés jusqu'à ce jour : 1° *L'Amant troubadour*, opéra-comique en un acte, paroles et musique; composé en 1815, non représenté. 2° *Le Sorcier par hasard*, idem, paroles et musique, joué à Gand, en 1810. 3° *L'Heure du rendez-vous*, opéra-comique en un acte, paroles et musique, à Bruxelles, en 1821. 4° *Agnès Sorel*, opéra en trois actes, à Bruxelles, en 1823. 5° *Le Barmécide*, en trois actes, *ibid.*, 1824. 6° *Teniers*, opéra-comique en un acte, *ibid.*, 1825. 7° *L'Exilé*, opéra-comique en deux actes, *ibid.*, 1827. Cette pièce obtint un brillant succès, elle fut reprise plusieurs fois. 8° *Songe et Réalité*, opéra-comique en trois actes, en 1829, non représenté. 9° *Faust*, opéra-comique en trois actes, à Bruxelles, en 1834. 10° *Le Coup de pistolet*, opéra-comique en un acte, *ibid.*, 1836. 11° *Louis de Male*, grand opéra en quatre actes, *ibid.*, 1838. On a gravé des morceaux séparés de plusieurs opéras de M. de Pellaert, notamment de *Faust* et de *Louis de Male*. Les opéras de ce compositeur qui ont eu le plus brillant succès sont *Agnès Sorel*, *Teniers*, *Faust* et *Louis de Male* : ces deux derniers ouvrages renferment quelques morceaux d'un beau caractère. Ce compositeur a aussi publié beaucoup de romances détachées, deux trios pour piano, violon et violoncelle, op. 1; Paris, Momigny, et un *duo pour deux harpes*, ibid. Plusieurs messes de sa composition, dont une avec orchestre, exécutée à l'église Ste-Gudule, de Bruxelles, une ouverture de concert, exécutée au concert du Conservatoire de cette ville, et diverses autres productions de M. de Pellaert, sont restées en manuscrit. Nommé membre de la commission administrative du Conservatoire de Bruxelles, par arrêté royal de 1832, il en a rempli les fonctions avec zèle et dévouement jusqu'à ce jour (1863), y portant toute la bienveillance de son caractère.

PELLATIS (le P. Ange), moine franciscain, né à Serravalle, vers 1640, fut organiste de son couvent, à Trévise. On a de lui un traité du plain-chant intitulé : *Compendio per imparare le regole del canto fermo*; Venise, 1667, in-4°.

PELLEGRINI (Vincent), né à Pesaro, vécut dans la seconde moitié du seizième siècle, et dans la première partie du dix-septième. Il obtint un canonicat dans sa ville natale, puis fut maître de chapelle de la cathédrale de Milan. Il est mort dans cette ville, en 1636. On a imprimé de sa composition : 1° *Missarum liber primus*; Venise, 1604. 2° *Concerti ecclesiastici a* 1, 2, 3, 5 e 6 *voci, con una missa a* 6 *voci*. 3° *Motetti a più voci*; Venise, 1619. On trouve quelques morceaux du même auteur dans le *Parnassus musicus Ferdinandæus Bergam*. Venise, 1615, in-4°.

PELLEGRINI (Ferdinand), claveciniste et compositeur, né à Naples, paraît avoir fait un voyage à Paris, vers 1750, car on y a imprimé de sa composition : 1° Six sonates pour le clavecin précédées d'une lettre sur le rondeau; Paris, 1754. 2° Trois sonates pour le clavecin, avec accompagnement d'un violon, op. 7; *ibid.* Il y a aussi une édition de cet œuvre imprimée à Londres. 3° Six concertos pour le clavecin, op. 9; Paris, 1768.

PELLEGRINI (Pierre), né à Brescia, fut maître de chapelle de l'église des Jésuites de cette ville, vers 1750, et l'un des clavecinistes italiens les plus distingués de son temps. Il était aussi compositeur, et a fait représenter à Venise, en 1742, un opéra intitulé : *Cirene*. On voit, dans la *Drammaturgia* d'Allaci (édition de 1755), que cette pièce avait été représentée à Naples longtemps auparavant.

PELLEGRINI (Félix), habile chanteur, naquit à Turin, en 1774, et reçut les premières instructions sur la musique dans l'église cathédrale de cette ville, où il était enfant de chœur. Devenu ensuite élève d'Ottani, il apprit de lui l'art du chant et les règles du contrepoint. En 1795, il débuta au théâtre de Livourne, où sa belle voix de basse et son habileté comme chanteur le firent accueillir favorablement. Après avoir chanté avec succès sur plusieurs théâtres de l'Italie, il brilla à Rome pendant l'année 1805, puis à Milan, en 1806, et enfin à Naples, depuis 1807 jusqu'en 1810. C'est pour lui que Paër écrivit le beau rôle du père de *l'Agnese*, en 1811. Après avoir brillé sur les théâtres de Venise, de Trieste, de Gênes et de Turin, il fut engagé pour le Théâtre-Italien de Paris, où il débuta, en 1819, dans l'*Agnese*. Il n'était déjà plus jeune; néanmoins il fut reçu avec beaucoup de faveur par les dilettanti, et se fit applaudir dans les rôles bouffes de la plupart des opéras de Rossini. Remplacé, en 1820, par Zuchelli, il retourna en Italie, n'y trouva pas d'engagement, et se rendit à Londres où il joua pendant les saisons de 1828 et 1829. De retour à Paris, vers la fin de cette année, il obtint du vicomte de la Rochefoucauld une place de professeur de chant au Conservatoire;

mais, au commencement de 1852, sa raison s'affaiblit, et il mourut le 20 septembre de la même année, dans une situation peu fortunée, quoiqu'il eût gagné des sommes considérables à l'époque de ses succès. Cet artiste distingué s'est fait connaître comme compositeur par les productions suivantes : 1° *6 duetti da camera per soprano e basso o baritono*; Paris, Carli. 2° *Douze trios italiens pour soprano, ténor et basse avec accompagnement de piano*, liv. 1 et 2; ibid. 3° *Douze ariettes italiennes pour soprano ou ténor*, liv. 1 et 2; ibid. 4° *Quatre cantates de Métastase* idem, ibid. 5° *Quatre romances françaises*; Paris, Pleyel. 6° *Six solféges ou vocalises, composés expressément pour l'enseignement de sa fille*; Paris, Carli.

PELLEGRINI (Jules), chanteur de la cour du roi de Bavière, et première basse du théâtre royal de Munich, est né le 1er janvier 1806, à Milan. Il entra, en 1817, au Conservatoire de cette ville, et y reçut des leçons de chant de Banderali, alors professeur de cette école. Ses études étant achevées en 1821, quoiqu'il fût âgé de moins de seize ans, il débuta au théâtre Carignano de Turin, dans le *Falegname di Livonia*, de Pacini, et y fut applaudi. Appelé à Munich peu de temps après, il y partagea avec Santini les rôles de première basse, et y obtint de brillants succès. Après la mort du roi Maximilien-Joseph, l'Opéra italien fut dissous : Pellegrini, doué de facilité pour la prononciation de la langue allemande, se livra à des études spéciales pour les rôles de l'opéra allemand, et fut en état d'y débuter au mois de février 1820, après cinq mois de travail. Depuis lors il est resté en possession de l'emploi de première basse à ce théâtre, et les habitants de Munich lui témoignaient beaucoup d'estime pour son talent et pour sa personne. En 1820, il fit un voyage en Italie et chanta avec succès au théâtre de *la Fenice*, à Venise. Deux ans après, il eut un engagement au théâtre allemand de Londres, et y brilla près de mesdames Schrœder-Devrient et Haizinger. De retour à Munich, il y reprit son emploi de première basse au théâtre royal et à la chapelle de la cour. Cet artiste distingué est mort à Munich, le 12 juillet 1858.

PELLEGRINI (Clémentine), femme du précédent, est fille de Moralt, musicien de la chapelle du roi de Bavière : elle naquit à Munich, le 8 octobre 1797. Instruite dans l'art du chant par Dorothée Güthe, cantatrice de la cour, elle entra dans la musique de la chambre du roi. Deux ans après, la reine la confia aux soins de Dominique Ronconi, et le 8 mai 1820, elle débuta dans *Emma de Resburgo*, de Meyerbeer, où sa belle voix de contralto fit un bon effet. Devenue la femme de Pellegrini, elle entra avec lui au théâtre allemand. Plus tard, elle brilla particulièrement dans l'exécution de la musique d'église, par la largeur de son style. Elle est morte à Munich, le 27 juillet 1845.

PELLEGRINI (Angelo), compositeur dramatique, né à Como, vers 1805, ne paraît pas être sorti du lieu de sa naissance, et y a fait représenter ses ouvrages, au nombre de trois, à savoir : 1° *Etelinda*, à l'automne de 1831. 2° *La Vedova di Bengala*, au mois de septembre 1834. 3° *Il disertore svizzero*, au mois de septembre 1841.

PELLEGRINI-CELLONI (Anne-Marie), ancienne cantatrice dramatique et professeur de chant à Rome, au commencement du siècle présent, est auteur d'un bon ouvrage élémentaire pour l'enseignement du chant, intitulé : *Grammatica, o siene regole per ben cantare*; Rome, Piale et Martorelli, 1810, in-8°. Une deuxième édition a été publiée dans la même ville, en 1817, et Schicht en a fait une traduction allemande qui a paru chez Peters, à Leipsick. Postérieurement, madame Pellegrini-Celloni a donné un opuscule intitulé : *Metodo breve e facile per conoscere il piantato della musica e sue diramazioni*; Rome, imprimerie de Romanis, 1823, in-fol. de trente-deux pages. Elle est morte à Rome, le 15 juillet 1835.

PELLETIER, ingénieur-mécanicien, pensionné de don Gabriel, infant d'Espagne, n'est connu que par un livre intitulé : *Hommage aux amateurs des arts, ou Mémoire contenant un détail abrégé d'inventions utiles et agréables dans la mécanique, l'optique, l'hydraulique, la balistique, la physique, la partie magnétique, l'horlogerie, la musique, la géographie*, etc.; Saint-Germain-en-Laye, 1782, in-8° de quarante-cinq pages. Ce petit écrit renferme le projet d'un chronomètre pour la mesure du temps en musique.

PELLIO (Jean), compositeur italien du seizième siècle, n'est connu que par les ouvrages suivants : 1° *Canzoni spirituali a 5 voci*, lib. II; Venise, 1597. 2° *Canzoni spirituali a 6 voci*; Venise, 1584, in-4°.

PELISSOW (C.-E.), pseudonyme sous lequel s'est caché le docteur *Charles Schafhäutl* (*voyez* ce nom), aux titres de quelques écrits concernant l'acoustique, suivant ce que

nous apprend Théobald Bœhm (*Ueber den Flœtenbau und die neuesten Verbesserungen desselben*, p. 35).

PELONE (Antoine-Marc), directeur de la musique du duc d'Épernon, vers 1660, a publié une messe à cinq voix *Ad imitationem moduli :* Virgo Maria, Regina pacis; Paris, Robert Ballard, 1658, in-4°.

PENA (Jean), professeur de mathématiques au collége de France, mort à Paris, en 1558, a publié une version latine avec le texte grec des traités de musique attribués à Euclide, sous ce titre : *Euclidis rudimenta musices, ejusdem sectio regulæ harmonicæ e regid bibliothecâ desumpta, ac nunc græcè e latinè excussa;* Paris, 1557, in-4°. La version de Pena est peu fidèle (*voyez* Euclide).

PENALOSA (François), un des plus anciens compositeurs espagnols connus, naquit, en 1470, fut maître de la chapelle de Ferdinand le Catholique, roi de Castille et d'Aragon, et mourut en 1535. Il jouissait d'une grande considération parmi ses compatriotes. On ne connaît aujourd'hui de sa composition que dix motets qui existent dans les archives de la cathédrale de Tolède, et dont M. Eslava a inséré six dans son intéressante collection intitulée *Lira sacro-hispana* (seizième siècle, 2e série, t. I).

PENET (Hilaire), musicien français, contemporain de Jean Mouton et d'Antoine Fevin (*voyez ces noms*), naquit vers 1485. La position qu'il occupa n'est pas connue. Le plus ancien recueil où se trouve un de ses ouvrages est le premier livre des *Motetti de la corona*, publié par Ottaviano Petrucci, à Fossombrone, en 1513. Cet ouvrage est le motet à quatre voix, *Ascendens Christus in altum*. Les autres recueils qui contiennent des pièces de ce musicien sont ceux-ci : 1° *Liber tertius viginti musicales quinque, sex vel octo vocum Motetos habet*, etc. (Paris, Pierre Attaingnant, 1534). 2° *Liber quintus XII trium primorum tonorum Magnificat continet*, etc., (ibid., 1534). 3° Le premier livre des *Motetti del Fiore*, publié à Lyon par Jacques Moderne, en 1532. 4° *Selectissimarum Motetarum partim quinque, partim quatuor vocum*, etc.; Norimbergæ, Petrejus, 1540, petit in-4° obl.

PENNA (Laurent), carme du couvent de Mantoue, professeur de théologie, maître de chapelle de l'église de son ordre à Parme, célèbre organiste et membre des académies des *Filaschini* et des *Risoluti*, sous le nom de l'*Indefeso*, naquit à Bologne, en 1613, et non en 1640, comme il est dit dans le *Dictionnaire des musiciens* de 1810 (1). Après avoir été maître de chapelle de son couvent, à Parme, il occupa une position semblable à la cathédrale d'Imola (États romains), et mourut le 20 octobre 1693, à l'âge de quatre-vingts ans Sa réputation comme compositeur et comme écrivain didactique paraît avoir eu de l'éclat dans son temps. Ses messes, au nombre de douze, ont été publiées en deux livres. La deuxième édition du premier livre a pour titre : *Messe piene a quattro ed otto voci se piace, libro primo*, op. 9; Bologne, Jacques Monti, 1677. La première édition du second livre est intitulée : *Galeria del sacro Parnasso; Messe piane con stromenti ad libitum, libro secondo;* ibid., 1670. Les Psaumes concertes de Penna ont été réimprimés plusieurs fois depuis 1660 jusqu'à 1690. Ces derniers ont été publiés sous ce titre : *Il sacro Parnasso delli Salmi festivi per tutto l'anno a quattro ed otto voci*, op. 8, ibid., et le second livre a pour titre : *Salmi per tutto l'anno ed una Messa a falsi bordoni co' l'aggiunta dei Salmi carmelitani a quattro, Antifone et litanie della B. Maria, il tutto a quattro voci co'l quinto se piace*, ibid., 1669, in-4°; mais celui de ses ouvrages qui a le plus contribué à propager son nom est un traité de musique en trois livres, intitulé : *Li primi albori musicali per li principianti della musica figurata*, 1° libro, Bologne, 1656, in-4°. Une deuxième édition de ce premier livre a paru en 1672, et a été reproduite, en 1674, avec un nouveau titre. Le deuxième livre a paru à Venise, chez Joseph Sola, en 1678, in-4°, sous ce titre : *Albori musicali per li studiosi della musica figurata, che brevemente dimostra il modo di giungere alla perfetta cognizione di tutte quelle cose che concorrono alla composizione de' canti, e di cio ch'all'arte del contrapunto si ricerca;*

(1) On y a suivi en cela Gerber (*Hist. Biog. Lexik. der Tonkünstler*) et Forkel (*Allgem. Litter. der Musik*, p. 423) qui, eux-mêmes, ont été trompés par ce que dit Walther sur la cinquième édition de ses *Primi Albori Musicali* publiée en 1696 (*Musikal. Lexikon*), savoir : qu'on y trouve le portrait de Penna avec l'indication de l'âge de 56 ans, qui, retranchés de 1696, portent en effet sa naissance à 1640 ; mais ce portrait avait probablement été pris dans quelque édition antérieure de ses messes ou de ses psaumes ; ce qui n'est pas sans exemple, car les éditions des toccates de Frescobaldi publiées en 1615 et en 1637 sont accompagnées du portrait de l'auteur, avec l'indication du même âge. Au reste j'ai cuisi relativement à L. Penna les dates indiquées par Orlandi (*Notizie degli Scrittori Bolognesi*, p. 197) qui, étant le compatriote de cet auteur, moine du même ordre, et presque son contemporain, devait être bien informé de ce qui le concernait.

libro secondo. Les trois livres ont été réunis dans une édition publiée à Bologne, en 1679, in-4°. Les éditions des trois livres réunis sont intitulées : *Li primi albori musicali per li principianti della musica figurata, distinti in tre libri. Dal primo spontano le principi del canto figurato ; dal secondo spiccano le regole del contrapunto; dal terzo appariscono li fondamenti per suonare l'organo o clavicembalo sopra la parte* ; ce qui signifie que le premier livre contient les principes du chant figuré; le second, ceux de la composition à plusieurs voix, et le troisième, ceux de l'accompagnement de la basse chiffrée sur l'orgue. On y trouve quelques bonnes choses, mais l'ouvrage est en général dépourvu de méthode, et le style en est lourd et prolixe. La quatrième édition a été publiée dans la même ville, en 1684, et la cinquième, en 1696, après la mort de l'auteur. Des exemplaires de l'édition de 1684 ont été mis en vente à Anvers, avec un nouveau titre daté de 1690, in-4°. On a aussi de L. Penna un traité de plain-chant intitulé : *Direttorio del canto fermo*, Modène, 1689, in-4°.

Outre ces ouvrages de musique, le P. L. Penna est auteur d'un livre ascétique publié sous ce titre : *Fervorose formole d'atti interni sopra le più nobili ed eroiche virtù morali*, Bologne, 1680.

PENNANT (Thomas), naturaliste et antiquaire anglais, naquit le 14 juin 1726, à Downing, dans le comté de Flint, voyagea dans le pays de Galles, en Écosse, et sur le continent, puis mourut le 16 décembre 1798. Son voyage dans le pays de Galles a été publié sous ce titre : *A tour into Wales in 1773*, Londres, 1778, in-4°. On y trouve des renseignements sur la musique dans ce pays.

PENNEQUIN (Jean), maître des enfants de chœur de la cathédrale d'Arras, né vers 1540, a obtenu au *Puy de musique d'Evreux*, en 1577, le prix de la Lyre d'argent pour la composition de la chanson française à quatre voix qui commençait par ces mots : *Dieu vous gard*. Le catalogue de la librairie musicale de Balthasar Bellere, intitulé *Thesaurus bibliothecarius, sive cornucopiæ librariæ Bellerianæ, cum duobus supplementis* (Douai, 1603-1605), cité par M. de Coussemaker (1), indique de ce musicien, sans date et sans nom de lieu, des *Chansons à quatre et cinq parties*, in-4°.

(1) *Notice des collections musicales de la bibliothèque de Cambrai*, p. 123.

PENTENRIEDER (Xavier), organiste de la cour du roi de Bavière, né à Munich, en 1808, a fait son éducation musicale dans cette ville. Après avoir écrit quelques messes et des offertoires, il se livra à la composition dramatique et fit exécuter, à Munich, en 1839, l'ouverture d'un opéra intitulé : *Otto von Wittelsbach*, qui n'a point été représenté. En 1840, il donna, au théâtre royal, son grand opéra *Die Nacht auf Paluzzi* (la Nuit à Paluzzi), qui obtint un brillant succès et fut également bien accueilli à Brunswick, à Cassel et à Leipsick. Le même artiste a fait jouer à Munich, en 1847, *Dies Haus ist zu verkaufen* (Maison à vendre).

PEPUSCH (Jean-Chrétien ou Christophe), compositeur et écrivain sur la musique, naquit à Berlin, en 1667. Son père, ministre protestant dans cette ville, ayant remarqué ses heureuses dispositions pour la musique, lui donna pour maître de théorie de cet art Klingenberg, et chargea l'excellent organiste Grosse de lui enseigner la pratique. Mais après une année de sacrifices faits pour son éducation musicale, Pepusch fut obligé d'achever seul ses études. Devenu habile claveciniste et jouant bien de la harpe, il eut l'honneur de donner, à l'âge de quinze ans, des leçons de ce dernier instrument au prince royal de Prusse. C'est aussi vers cette époque qu'il commença à s'occuper de l'éclaircissement de quelques-unes des principales difficultés de la théorie, en remontant jusqu'au système de la musique des Grecs. Il avait environ trente-trois ans lorsqu'il quitta Berlin à l'improviste pour se rendre à Londres, où il paraît avoir été appelé par Bononcini. Il y fut employé dès son arrivée comme claveciniste et comme compositeur au théâtre de Drury-Lane. D'abord, ses fonctions de compositeur consistèrent principalement à arranger des partitions italiennes pour la scène anglaise, et à ajouter des airs pour certains rôles : c'est ainsi qu'on trouve de lui, à la suite de l'opéra de *Thomyris*, l'air de sa composition : *How blessed is a soldier*. Son changement de position ne lui fit point abandonner ses travaux concernant la musique des anciens, sur laquelle il ne se fit pourtant que des notions fausses. Il s'éprit d'un goût passionné pour cette musique, qu'il ne connaissait pas, puisqu'il n'en reste aucun monument de quelque valeur; et, il affirma en plusieurs endroits de ses ouvrages, que le peu qui en reste, bien que fort inférieur à ce qui est perdu, suffit pour démontrer la supériorité de

cette musique sur la moderne. Suivant Hawkins, copié par Gerber, la musique dramatique anglaise était, à l'époque de l'arrivée de Pepusch à Londres, dans un état de barbarie dont il l'aurait tirée, et ses opéras seraient les premiers de ce genre où il y aurait eu du mérite; mais une pareille assertion est démentie par ce qu'on sait des productions de Purcell, où brille un génie bien supérieur à celui de Pepusch. Si celui-ci eût été réellement un compositeur distingué, ses productions se seraient conservées aussi bien que celles de l'illustre musicien anglais, tandis qu'on ne connaît aujourd'hui de lui que ce qu'il a écrit pour le *Beggar's Opera*, et *Polly*, opéra en un acte, faibles productions qui ne donnent pas une haute opinion de sa faculté d'invention mélodique. On en peut dire autant de son divertissement intitulé *Venus et Adonis*, de sa musique pour le jour de Sainte Cécile, et de deux volumes de cantates qui ont été publiés en 1797. Il a mieux réussi dans la musique d'église, particulièrement dans les matines et vêpres qu'il a écrites pour la chapelle du duc de Chandos. La Société du concert de la musique ancienne, de Londres, possédait de sa composition un beau *Magnificat*, et plusieurs autres bons morceaux dans le style religieux.

Les quinze premières années du séjour de Pepusch en Angleterre furent les plus brillantes de sa carrière; la supériorité de son savoir sur celui des musiciens anglais lui avait donné dans la musique une autorité qu'il conserva jusqu'à l'arrivée de Hændel, mais qui s'évanouit en partie en présence de ce grand artiste. Il ne pouvait entrer en lutte avec un pareil athlète; c'est vraisemblablement à la conviction qu'il eut à cet égard qu'il faut attribuer la direction toute scientifique qu'il donna à ses travaux vers 1721, après avoir quitté le service du duc de Chandos. Sorti de chez ce seigneur, il avait accepté le titre de professeur et de directeur de musique dans une société formée par le docteur Berkeley, dans le but de propager la religion chrétienne, les sciences et les arts dans les îles Bermudes. Mais le bâtiment qui devait servir à cette expédition ayant souffert des avaries, Pepusch fut obligé de débarquer; l'entreprise échoua, et le musicien revint à Londres, où il épousa, en 1722, Marguerite de l'Épine, actrice de Drury-Lane, qui venait de quitter le théâtre après y avoir acquis environ dix mille livres sterling. Pepusch vécut honorablement du revenu de cette somme et du produit des leçons qu'il donnait dans les premières familles de l'Angleterre. Ce fut vers l'époque de son mariage que, sur les sollicitations de Gay et de Rich, il entreprit de corriger l'ancienne musique de l'opéra des *Mendiants*; il y ajouta une ouverture, qui a été gravée dans toutes les éditions de cet ouvrage.

Au nombre des élèves de Pepusch se trouvait lord Paisley, qui dans la suite devint comte Abercorn. Il avait écrit pour ce seigneur quelques feuilles de principes d'harmonie, qui devaient lui servir de guide dans l'étude de cette science; mais il eut le chagrin de voir publier à son insu ces feuilles écrites à la hâte, sous ce titre : *A Short Treatise on harmony, containing the chief rules for composing in two, three and four parts*, etc. (Traité abrégé d'harmonie, contenant les règles principales pour composer à deux, trois et quatre parties, etc.); Londres, 1730. Le bruit s'étant répandu que cette informe production était l'ouvrage de Pepusch, il crut devoir retoucher les principes qui y étaient défigurés, les enrichir d'exemples et publier le fruit de son travail, fort amélioré. Son livre est intitulé : *A Treatise on harmony, containing,* etc. *Dedicated to all lovers of Musick, by an admirer of this agreeable science;* Londres, Pearson, 1731, in-4° obl. Cet ouvrage doit être considéré comme un traité général des principes de la musique plutôt que comme un manuel d'harmonie, car Pepusch y traite non-seulement de cette science, mais de la solmisation, d'après la méthode des hexacordes. On peut affirmer que, hors de l'Italie, Pepusch fut le dernier défenseur de cette méthode, qui était abandonnée en Allemagne et en France.

Depuis longtemps occupé de recherches sur la musique des anciens, il s'était formé sur cette musique des opinions absolument opposées à celles de tous les auteurs qui avaient écrit sur ce sujet. C'est ainsi qu'il se persuada que l'échelle musicale des Grecs était descendante et non ascendante, comme on le croyait généralement; en sorte que l'ordre des signes devait être retourné, et que ceux qu'on avait cru appartenir aux sons graves devaient être placés à l'aigu, et réciproquement. Cette opinion, adoptée plus tard par l'abbé Roussier, puis par M. de Drieberg, a été combattue par moi dans le *Résumé philosophique de l'histoire de la musique* placé en tête de la prédiction de ce *Dictionnaire biographique*. Pepusch a exposé ses opinions concernant la musique des anciens dans une lettre adressée à Abraham

Moivre, qui a été insérée dans les *Transactions philosophiques* (t. XLIV, part. I, 1746, p. 266-274) sous ce titre : *Of the various genera and species of music among the ancients, with some observations concerning their scale, in a Letter to M. Abraham de Moivre*.

Pepusch fut le fondateur de la Société de l'ancienne musique de Londres. Il en conçut le plan en 1710, et en forma le noyau en 1712, avec Needler, Gates, Gaillard et quelques autres artistes. Pour aider à l'exécution des morceaux qu'on faisait entendre dans cette Société, il avait obtenu l'assistance des enfants de la chapelle royale; mais, en 1734, la coopération de ces enfants fut retirée à la Société, qui fut réorganisée en 1735, et depuis lors elle a subsisté sans interruption. Après la mort de Thomas Love, Pepusch obtint la place d'organiste du Charterhouse, en 1737; mais la mort de son fils unique, suivie de celle de sa femme, en 1740, le décida à renoncer à cet emploi et à vivre dans la retraite. Il mourut en 1752, et légua par son testament sa belle bibliothèque musicale à ses amis Travers, organiste de Saint-Paul, et Kellner, musicien allemand du théâtre de Drury-Lane. L'Académie de musique ancienne lui fit élever, quelques années après, un monument dans la chapelle du Charterhouse, avec une inscription dont voici la traduction :

« Près de cet endroit reposent les restes de
« Jean-Christophe Pepusch, docteur en mu-
« sique à l'Université d'Oxford. Il naquit à
« Berlin et demeura à Londres pendant plus
« de cinquante ans, estimé comme un des
« meilleurs musiciens et des plus zélés pro-
« tecteurs de son art. En 1737, il se chargea
« des fonctions d'organiste de cette église. Il
« mourut le 20 juillet 1752, âgé de quatre-
« vingt-cinq ans. L'Académie de musique an-
« cienne, établie en 1710, qui lui doit sa
« fondation, par reconnaissance pour sa mé-
« moire, lui a fait ériger ce monument. »

Parmi ses compositions, on remarque : 1° Deux livres de cantates imprimés chez Walsh, à Londres, in-fol. 2° Un livre de sonates pour flûte et basse continue pour le clavecin, op. 1. 3° Deux livres de sonates pour violon et basse continue, op. 2 et 4. 4° Deux livres de sonates pour violon et violoncelle, op. 5 et 6. 5° Un livre de trios pour deux violons et basse continue. op. 3. 6° Un livre de trios pour flûte traversière, violon et basse continue, op. 7. 7° Six concertos pour deux flûtes à bec, deux flûtes traversières, hautbois et basse continue.

PERANDI (MARC JOSEPH), maître de chapelle de l'électeur de Saxe, naquit à Rome dans les premières années du dix-septième siècle. Il entra au service de l'électeur en 1640, et partagea les fonctions de maître de chapelle avec Henri Schütz, Albrici, Bontempi et Bernhard. L'époque de sa mort paraît devoir être fixée en 1670. On connaît de sa composition, en manuscrit, une messe (*Kyrie cum Gloria*) à onze voix réelles, et un motet (*Emendemus in melius*) à sept voix.

PERAULT (...), flûtiste du théâtre du Vaudeville, depuis l'an VI de la république française (1797) jusqu'en 1804, a publié de sa composition : 1° Sonates pour la flûte, avec accompagnement de basse, op. 1; Paris, Leduc. 2° Idem, op. 4 et 5; Paris, Sieber. 3° Duos pour deux flûtes, op. 2; ibid. 4° Duos faciles pour deux flûtes; Paris, Leduc. 5° Caprices et duos idem; ibid. 6° *L'Art de la flûte*, méthode divisée en deux parties; ibid.

PERAZZANI (FRANÇOIS), savant italien qui vivait à Rome à la fin du dix-huitième siècle, a publié une dissertation intitulée : *Soni perceptio*; Rome, Zempel, 1794.

PERCKHAIMER (WOLFGANG), musicien attaché à la chapelle du duc de Bavière, vers la fin du seizième siècle, naquit à Vasserbourg. Il s'est fait connaître par un recueil d'hymnes qui a été publié sous ce titre : *Sacrorum hymnorum modulationes, a quatuor, quinque et sex vocibus cum viva voce, tum omnis generis instrumentis; Monachii, excudebat Adamus Berg*, 1591, in-4° obl. Cet œuvre contient dix-neuf motets à cinq voix; un à quatre, et deux à six voix.

PEREGO (CAMILLE), prêtre, d'une ancienne famille de Milan, naquit en cette ville dans la première moitié du seizième siècle. Poëte et musicien distingué, il remplit pendant trente-cinq ans les fonctions de maître de chant des enfants de chœur de la cathédrale de Saint-Ambroise ainsi que du séminaire, et fut en même temps vicaire de l'église de Saint-Vit, dite *in Pasquirolo*, où l'on voit son tombeau, avec cette inscription :

D. O. M.
Camillus Peregus Sacerdos
Qui hujus ecclesiæ rector fui
Hic modo jaceo
Orate pro me
V. P.

Perego vivait encore en 1574, car il dédia, le 14 mars de cette année, son *Traité du chant ambrosien* à saint Charles Borromée. Il a fait imprimer des madrigaux à quatre voix, à Venise, en 1555; mais ce qui a surtout

rendu son nom recommandable, c'est son traité du chant ambrosien, dont le manuscrit existe dans les archives de l'église métropolitaine, et qui fut publié après sa mort, sous ce titre : *La Regola del canto fermo ambrosiano*; Milan, 1622, in-4°. Cet ouvrage est du plus haut intérêt pour la comparaison des deux chants ambrosien et grégorien; le troisième livre, surtout, renferme des renseignements précieux pour caractériser cette différence.

PEREGRINO (JANETTO), ancien luthier, établi à Brescia vers 1540. Il précéda Gaspard de Salo d'environ vingt ans. On ne connaît qu'un petit nombre de basses de viole construites par Peregrino. Cartier en possédait une, appelée *ténor*, qui fut jouée par M. Franchomme, à mon premier concert historique de l'origine et du progrès de l'opéra, le 8 juin 1832.

PEREIRA (MARC-SALVATOR), musicien portugais, né à Villa-Viciosa dans les dernières années du seizième siècle, fut d'abord maître de chapelle en cette ville, puis entra au service du roi de Portugal en cette qualité, et mourut à Lisbonne en 1655. Il a laissé en manuscrit beaucoup de messes, de psaumes, de motets et de répons, qui se trouvaient en manuscrit dans la Bibliothèque royale vers le milieu du dix-huitième siècle.

PEREIRA (DOMINIQUE-NUNEZ), dominicain portugais, naquit à Lisbonne vers le milieu du dix-septième siècle, et mourut à Camerata, le 29 mars 1729. Il avait été maître de chapelle de la cathédrale de Lisbonne, mais plus tard il se retira dans le monastère où il est mort. Il a laissé de sa composition, en manuscrit : 1° Des répons de la semaine sainte, à huit voix. 2° Des répons de l'office des morts, à huit voix. 3° Leçons de l'office des morts, à quatre voix. 4° *Confitebor*, à huit voix. 5° *Laudate pueri Dominum*, à huit voix. 6° *Laudate Dominum omnes gentes*, à quatre voix. 7° Vilhancicos et motets à quatre, six et huit voix.

PERELLI (NATALE), compositeur dramatique, né en Lombardie vers 1815, a fait ses études musicales au Conservatoire de Milan. Son premier opéra, *Galeotto Manfredi*, fut joué à Pavie, en 1830, avec un succès satisfaisant, car il obtint vingt représentations consécutives. Son second ouvrage, *Osti et non osti*, qui ne fut pas moins heureux, fut joué à Gênes. La partition pour piano a été publiée à Milan, chez Ricordi. En 1842, Perelli a donné, à Turin, *Il Contrabandiere*, qui ne réussit pas. Après cette époque, il n'y a plus de renseignements sur cet artiste, à moins qu'il ne soit le même *Perelli*, ténor, qui chanta à Amsterdam en 1845, à Bergame et à Milan, dans l'année suivante.

PEREYRA (THOMAS), jésuite et missionnaire portugais, fut envoyé à la Chine, en 1680, et jouit d'un grand crédit près de l'empereur jusqu'à sa mort, qui arriva, en 1692, à Pékin. Ce fut lui qui négocia le traité de paix par lequel l'exercice de la religion catholique fut autorisé dans tout l'empire. Pereyra avait laissé en manuscrit un traité de musique intitulé : *Musica pratica e especulativa in 4 partes*; mais il paraît que cet ouvrage s'est perdu.

PEREYRA DE FIGUEREDO (ANTOINE), moine portugais, né le 14 février 1725, à Macao, fit ses études au collège des jésuites, de Villa-Viciosa, fut ensuite admis comme organiste au couvent de Sainte-Croix, à Coïmbre, et entra, en 1744, dans la congrégation de l'Oratoire, à Lisbonne. Devenu savant théologien, philologue et littérateur distingué, il publia une excellente grammaire latine, et des traités de théologie et d'histoire ecclésiastique qui le rendirent célèbre dans sa patrie. Il mourut à Lisbonne, le 14 avril 1797. Pereyra fut gardien de son couvent et se distingua comme compositeur de musique. Parmi ses productions musicales on cite : 1° Psaume *Lauda Jerusalem*, à quatre voix, avec accompagnement de violons et trompettes. 2° L'hymne de saint Philippe de Néri, à quatre voix, avec deux violons et orgue. 3° L'hymne *Tantum ergo*, idem. 4° Les Lamentations de Jérémie, à deux chœurs. 5° Les motets *Plorans ploravit in nocte* et *Adjuva nos Deus*, à quatre voix. 6° *Stabat Mater*, à quatre voix. 7° *O Jesu dulcissime*, à quatre voix. 8° *Concaluit cor meum*, à deux chœurs, avec accompagnement de violons. Tous ces ouvrages ont été la proie des flammes, dans un incendie qui éclata le 1er novembre 1755 à Lisbonne.

PEREZ (DAVID), compositeur célèbre, fils d'un Espagnol qui s'était fixé à Naples, naquit dans cette ville, en 1711. Il étudia le violon sous la direction d'Antoine Gallo, qui en fit un virtuose sur cet instrument. François Mancini, maître du Conservatoire de Lorette, lui enseigna le contrepoint. Ses études étant terminées, il se rendit à Palerme, où il fut engagé, en 1739, en qualité de maître de chapelle de la cathédrale. Ce fut dans cette ville qu'il fit représenter, en 1741, son premier opéra, intitulé : *L'Eroismo di Scipione*. Cet

ouvrage fut suivi d'*Astartea*, de *Medea*, de *l'Isola incantata*, tous représentés à Palerme jusqu'en 1748. De retour à Naples, en 1749, Perez y fit représenter son nouvel opéra de *la Clemenza di Tito*, qui obtint un brillant succès au théâtre Saint-Charles. La réputation d'habileté que lui fit cette production lui procura un engagement à Rome, pour écrire, en 1750, au théâtre *delle Dame*, sa *Semiramide*, accueillie avec enthousiasme et suivie de *Farnace*, dans la même année. En 1751, il donna *Merope*, *Didone abbandonata* et *Alessandro nelle Indie*, à Gênes, et dans la même année, *Zenobia* et *Demetrio*, à Turin. Lorsqu'il était dans cette ville, il reçut des propositions pour entrer au service du roi de Portugal, les accepta et se rendit immédiatement à Lisbonne, où il fit jouer son *Demofoonte*, en 1752. L'effet que produisit cet opéra, où chantaient les célèbres artistes Gizziello et Raff, valut à Perez la faveur du roi, qui lui accorda un traitement annuel de près de cinquante mille francs, en qualité de maître de chapelle. Un nouveau théâtre d'opéra ayant été élevé à Lisbonne, on en fit l'ouverture, en 1755, pour la fête de la reine, et l'on y représenta l'*Alessandro nelle Indie*, avec une nouvelle musique de Perez. On vit dans cet ouvrage, sur la scène, un corps de cavalerie, et une imitation de la phalange macédonienne, d'après le récit de Quinte Curce. On entendit à ce théâtre, placé sous la direction de Perez, les meilleurs chanteurs de l'Italie, tels que Elisi, Manzuoli, Caffarelli, Gizziello, Babbi, Raff et Guadagni. Le *Demetrio* et le *Solimanno*, de Perez, furent considérés à Lisbonne comme ses meilleurs opéras; on ne se lassait pas de les entendre, et les plus beaux ouvrages des plus grands maîtres de l'Italie n'atteignaient pas, à la cour de Portugal, la renommée de ces productions de son talent. Durant l'espace de vingt-six ans, Perez jouit, à cette cour, d'un sort digne d'envie : loin de décroître, sa faveur avait encore augmenté dans ses dernières années. Comme Hændel, à qui il ressemblait pour la corpulence, et dont il avait le penchant pour la bonne chère, il perdit la vue dans sa vieillesse; néanmoins, il ne cessa pas de travailler, ayant trouvé des moyens particuliers pour dicter ses compositions avec rapidité. Dans un voyage qu'il avait fait à Londres, en 1755, pour en ramener des chanteurs, il y avait écrit un opéra d'*Ezio*, qui obtint un brillant succès. Il mourut à Lisbonne, en 1778, à l'âge de soixante-sept ans.

Les compositions de Perez décèlent un artiste exercé dans l'art d'écrire, et l'on y trouve des mélodies d'un beau caractère ; toutefois, il me paraît que ce maître a été trop vanté par les historiens de la musique, et que ses idées manquent d'originalité, au moins dans le style dramatique. Jomelli, qu'on lui a quelquefois comparé, me paraît bien supérieur à lui pour le pathétique. Dans la musique d'église, particulièrement dans ses *Matines des morts*, dont il a été fait une belle édition in-folio à Londres, en 1774, Perez me paraît avoir eu un style plus original que dans l'opéra. Dans la liste de ses ouvrages, on remarque : I. MUSIQUE D'ÉGLISE : 1° Les psaumes *Laudate*, à trois voix et chœur ; *Hæc dies*, idem ; *Memento Domine*, idem ; *In exitu Israel*, à huit voix. 2° Répons pour la fête de Noël, à quatre voix. 3° Deux *Salve Regina*, à quatre voix. 4° Motets concertés, à quatre voix, parmi lesquels *Conceptio tua*, *Medid nocte*, *Videntes stellam*, *Defuncto Herode*. 5° Messe à cinq voix et orchestre. 6° Messe à huit voix et orchestre. 7° *Matutini de' Morti*; Londres, 1774, in-fol. II. OPÉRAS : 8° *L'Eroïsmo di Scipione*, à Palerme, 1741. 9° *Astartea*, ibid. 10° *Medea*, ibid. 11° *L'Isola incantata*, ibid. 12° *La Clemenza di Tito*, à Naples, 1749. 13° *Semiramide*, à Rome, 1750. 14° *Farnace*, ibid. 15° *Merope*, à Gênes, 1751. 16° *Didone abbandonata*, ibid. 17° *Alessandro nelle Indie*, ibid. 18° *Zenobia*, à Turin, 1751. 19° *Demetrio*, ibid., 1752. 20° *Demofoonte*, à Lisbonne, 1752. 21° *Adriano in Siria*, ibid, 1752. 22° *Artaserse*, ibid., 1753. 23° *L'Eroe Cinese*, ibid., 1753. 24° *Ipermestra*, ibid., 1754. 25° *Olimpiade*, ibid., 1754. 26° *Ezio*, à Londres, 1755. 27° *Alessandro nelle Indie*, avec une nouvelle musique, à Lisbonne, 1755. 28° *Siroe*, ibid., 1756. 29° *Solimanno*, ibid., 1757. 30° *Enea in Italia*, en 1759. 31° *Giulio Cesare*, ibid., 1762. J'ignore les titres des autres opéras représentés à Lisbonne. On a aussi de Perez vingt-sept solféges à deux voix, composés pour l'éducation des princesses de Portugal.

PERGER (FRANÇOIS-XAVIER), musicien de Nuremberg, vers le milieu du dix-huitième siècle, y a publié, en 1754, des quatuors pour clavecin, deux violons et basse, sous le titre de *Musikalisches Vergnügen* (Amusements de musique).

PERGOLÈSE (JEAN-BAPTISTE), compositeur célèbre de l'école napolitaine, a été l'objet de beaucoup d'erreurs biographiques, et

d'incertitudes que M. le marquis de Villarosa a dissipées par ses recherches dans les actes authentiques et sur les lieux mêmes où ils sont déposés. Saverio Mattei, dans ses *Memorie per servire alla vita di Metastasio e di Jomelli*, dit que le nom de *Pergolèse* lui fut donné parce qu'il est né à Pergoli, ou Pergola, dans la Marche d'Ancône, et que le véritable nom de sa famille était *Jesi*. L'abbé Bertini émet la même opinion dans son *Dizionario storico-critico degli scrittori di Musica*, et moi-même je l'ai adoptée dans la première édition de cette *Biographie universelle des musiciens*. D'autre part, Galanti, dans sa *Descrizione della Città di Napoli* (p. 240); Boyer, dans sa Notice sur la vie et les ouvrages de Pergolèse (*Mercure de France*, juillet 1772); La Borde, dans son *Essai sur la musique* (t. III, p. 212); Gerber (*Lexikon der Tonkünstler*); Choron et Fayolle (*Dictionnaire historique des musiciens*); Sevelinges, dans la *Biographie universelle*, des frères Michaud; M. Gennaro Grossi, dans la *Biografia degli uomini illustri del regno di Napoli*, et plusieurs autres, ont fait naître Pergolèse à Casoria, petit village du royaume de Naples. Quadrio seul a dit que l'illustre musicien naquit à Jesi, ville des États romains (*Storia e ragione di ogni poesia*, t. V, p. 196). Le résultat des recherches de M. de Villarosa a confirmé les paroles de ce dernier auteur, et a, en même temps, fixé la date de la naissance de Pergolèse, que les uns plaçaient en 1704, et d'autres en 1707. L'écrit dans lequel cet amateur des arts a fait connaître ses découvertes sur ce sujet a pour titre : *Lettera biografica intorno alla patria ed alla vita di Giov. Battista Pergolese, celebre compositore di musica* (Naples, 1831). Postérieurement, il a reproduit ses preuves dans le volume qu'il a publié sous le titre de *Memorie dei compositori di musica del regno di Napoli* (Naples, 1840, un volume in-8°). On voit dans ces deux ouvrages que Jean-Baptiste Pergolèse, fils de François-André et de sa femme Anne-Victoire, naquit à Jesi, le 3 janvier 1710, à dix heures du soir, et qu'il y fut baptisé le 4 du même mois. Ces faits sont démontrés par l'acte authentique obtenu par M. de Villarosa, et ainsi conçu :

« *In Dei nomine etc. Universis et singulis ad quos etc. indubitatam fidem facio, verboque veritatis testor ego infrascriptus parochus hujus insignis Ecclesiæ ad suggestum Divi Septimii pertinentis sequentem invenisse particulam in uno regenatoram libro signato sub n° 2, pag. 584.*

« *A dì 4 Gennajo 1710.*

« *Giambattista figlio di Francesco Andrea Pergolesi, e di D. Anna Vittoria consorte di questa Città, nato la notte antecedente a ore 10, fu battizzato da me Marco Capogrossi Curato. Padrini furono gl' illustrissimi signori Gio. Battista Franciolini, et signora Gentilina de' signori Honorati.*

« *Quamquidem particulam in præfato libro verbo ad verbum fideliter diligenterque decerpsisse testor. In quorum fidem has præsentes litteras mea manu scriptas subscriptasque dedi, solitoque huius meæ Cathedralis Parocciæ signo firmandas curavi. Datum Æsii ex Æd. Parochialibus VII kalendas iunii 1831. Ego Alexius Severini parochus manu prop. Adest Sigillum*). Il confaloniere di Jesi certifica vera ed originale la firma del rev. sig. D. Alessio Severini, paroco del Duomo. In fide, Jesi li 30 Maggio 1831. Il gonfaloniere : Settimio marchese Pianetti. »

Les circonstances qui conduisirent le jeune Pergolèse à Naples sont ignorées ainsi que celles qui le firent entrer dans un des conservatoires de cette ville. Les auteurs étaient partagés sur le nom de l'école où il fut admis; mais M. de Villarosa a acquis la preuve que Pergolèse devint élève du conservatoire *dei poveri di Giesu-Cristo*, où il reçut d'abord des leçons de violon de Dominique Matteis. Étudiant seul cet instrument, il avait découvert des procédés pour exécuter des passages difficiles par demi-tons, en montant et en descendant, ainsi que des ornements de formes aussi nouvelles que gracieuses. Ses condisciples étaient souvent étonnés lorsqu'ils l'entendaient exécuter ces nouveautés difficiles : ils en parlèrent à Matteis, qui désira l'entendre. Ce maître, frappé d'étonnement à l'audition de ces choses inconnues, demanda à Pergolèse qui les lui avait apprises; mais l'élève lui inspira un véritable intérêt, lorsqu'il lui répondit qu'il ignorait si ce qu'il faisait était bon ou mauvais, et qu'il avait suivi simplement son instinct. Matteis l'engagea alors à écrire ce qu'il exécutait. Le lendemain Pergolèse lui porta une sorte de petite sonate dans laquelle il avait intercalé ses traits nouveaux. Ravi de ce qu'il voyait, Matteis recommanda chaleureusement son élève à Gaetano Greco, premier maître du Conservatoire. Ce fut sous la direction de ce savant professeur que Pergolèse commença ses

études de composition. Après la mort de Greco, il devint élève de son successeur François Durante (voyez ce nom); mais celui-ci ayant été appelé à Vienne, Feo, élève de Scarlatti et grand musicien, lui succéda dans la place de premier maître. Ce fut sous sa direction que Pergolèse acheva ses études de composition. Il était encore au Conservatoire lorsqu'il écrivit son premier ouvrage, lequel était un drame sacré intitulé *S. Guglielmo d'Aquitania*, avec quelques intermèdes bouffes, qui fut exécuté, pendant l'été de 1731, dans le cloître de S. Agnello Maggiore, et qui obtint un si brillant succès, que le prince de Stigliano Colonna, le prince d'Avellino Carraciolo, et le duc de Moddaloni Carafa le prirent sous leur protection pour lui ouvrir les portes des théâtres et rendre sa carrière plus facile. J'ai examiné à Naples la partition de cet ouvrage : l'impression qu'elle m'a faite est celle d'une production bien écrite : mais je n'y ai pas découvert ces inspirations vives qui caractérisent les œuvres destinées à exercer une grande influence sur l'art. Bien que le style de l'école napolitaine fût moins sévère que celui des anciens maîtres romains, néanmoins Greco, Durante et Feo avaient conservé la tradition d'une harmonie pure et de formes scientifiques qui furent négligées par les générations suivantes. Pergolèse suivit les traditions de ses maîtres dans ses premières productions; mais plus tard, entraîné par l'exemple de Vinci, son ancien condisciple, il considéra l'expression dramatique comme le but principal de l'art, et introduisit cette expression jusque dans sa musique d'église.

Dans l'hiver de la même année, il écrivit pour le théâtre S. Bartolomeo la musique du drame intitulé *la Sallustia*, qui paraît avoir été applaudie. Le compositeur eut la bonne fortune d'entendre chanter les principaux rôles de son opéra par le célèbre Grimaldi et par La Facchinelli, qui se fit particulièrement admirer par la manière dont elle chanta l'air : *Per questo amore*. Cet ouvrage fut suivi de l'intermède *Amor fà l'uomo cieco*, joué au théâtre des Fiorentini et qui ne réussit pas. L'opéra sérieux *Recimero*, joué au théâtre Saint-Bartholomé, ne fut pas plus heureux. Découragé, Pergolèse parut renoncer pendant quelque temps à écrire pour le théâtre. Ce fut alors qu'il composa pour le prince de Stigliano, premier écuyer du roi, trente trios pour deux violons et basse. Vingt-quatre de ces trios ont été publiés à Londres et à Amsterdam. A cette même époque, un tremblement de terre ayant frappé de terreur les habitants de Naples, les magistrats firent exécuter dans l'église des Minimes, appelée *Santa Maria della Stella*, un service solennel en l'honneur de saint Emiddio, invoqué comme protecteur de la ville : ce fut Pergolèse qu'on choisit pour écrire la musique de cette solennité, et ce fut à cette occasion qu'il composa sa belle messe à dix voix en deux chœurs avec deux orchestres et des vêpres complètes. Cette musique obtint le suffrage des célèbres musiciens qui vivaient alors à Naples, et fut considérée comme une œuvre accomplie. Immédiatement après, Pergolèse écrivit une autre messe à deux chœurs, et invita Leo à venir l'entendre : ce grand maître fut charmé de la beauté de l'ouvrage et lui accorda de grands éloges. Plus tard, l'auteur ajouta à cette messe un troisième et un quatrième chœur pour la faire exécuter dans l'église des PP. de l'Oratoire, pendant les quarante heures du carnaval. On rapporte à la même époque la composition de quelques cantates avec accompagnement de deux violons, viole et basse ou de clavecin, entre autres la célèbre cantate d'*Orphée*; mais celle-ci n'a été composée que dans l'année même de la mort de Pergolèse.

Rappelé par son penchant d'artiste à la carrière du théâtre, en dépit des dégoûts qu'il y avait trouvés précédemment, il écrivit pour le théâtre Saint-Bartholomé, à la fin de 1731, son intermède célèbre de *la Serva padrona*, chef d'œuvre de mélodie spirituelle, d'élégance et de vérité dramatique, où le génie du musicien triompha de la monotonie de deux personnages qui ne quittent presque pas la scène, et d'un orchestre réduit aux proportions du quatuor. Le succès de cet opéra fut le plus brillant et le plus complet que Pergolèse ait obtenu dans sa courte vie. *Il Maestro di musica* et *Il Geloso schernito*, qui le suivirent de près, ne réussirent pas d'abord, et ne furent appréciés à leur juste valeur qu'après la mort de l'auteur. En 1732, Pergolèse écrivit pour le théâtre des Fiorentini *Lo Frate innamorato*, opéra bouffe en dialecte napolitain, qui fut suivi de *Il Prigionier superbo*, au théâtre Saint-Bartholomé. En 1734, il donna l'opéra sérieux *Adriano in Siria*, ainsi que l'intermède *Livietta e Tracolo*. Dans cette même année, Pergolèse obtint la place de maître de chapelle de l'église de Notre-Dame de Lorette et alla prendre possession de cet emploi. On ne sait à quelle époque appartient

l'intermède intitulé *la Contadina astuta*; mais il est vraisemblable qu'il a été représenté aux Fiorentini de Naples dans l'automne de 1734. Dans l'année suivante, il donna *il Flaminio*, opéra bouffe en trois actes, qui fut repris au théâtre *Nuovo* avec beaucoup de succès en 1749. Appelé à Rome dans la même année pour écrire l'*Olimpiade*, il y retrouva la mauvaise fortune qui l'avait souvent maltraité au théâtre. Duni, qui a fourni à Boyer la plupart des anecdotes de sa biographie de Pergolèse, rapportait celle-ci concernant l'*Olimpiade*. Lui-même, disait-il, avait été engagé pour écrire à Rome un *Nerone*, qui devait être joué après l'opéra de Pergolèse, son ancien condisciple au conservatoire de Naples. Il n'osa écrire une note de son ouvrage avant d'avoir entendu l'*Olimpiade*; mais, après une répétition de ce drame, il se rassura et vit que les beautés qui y étaient répandues ne seraient pas comprises. « Il y a « trop de détails au-dessus de la portée du « vulgaire dans votre opéra (disait-il à Per- « golèse); ces beautés passeront inaperçues, « et vous ne réussirez pas. Mon opéra ne « vaudra pas le vôtre; mais, plus simple, il « sera plus heureux. » L'événement justifia sa prévision, car l'*Olimpiade*, jouée au printemps de 1735, fut mal accueillie par les Romains.

Avant d'entreprendre cet ouvrage, il avait commencé à Lorette son *Stabat Mater*, à deux voix, la plus célèbre de ses compositions, qui lui avait été demandée par la confrérie de Saint-Louis, de Palazzo, pour remplacer un autre *Stabat* d'Alexandre Scarlatti, qui, depuis un grand nombre d'années était répété tous les vendredis du mois de mars. Le prix convenu pour cet ouvrage avec la confrérie était de dix ducats (environ quarante francs!), et ce prix avait été payé d'avance à Pergolèse. De retour à Lorette, après la chute de l'*Olimpiade*, il écrivit son admirable *Salve regina* à voix seule avec deux violons, viole et orgue, et voulut continuer le *Stabat*; mais déjà sa passion effrénée pour les femmes avait porté une atteinte sérieuse à la vigueur de son tempérament; une maladie de poitrine se déclara, et les médecins décidèrent qu'un changement de climat était devenu nécessaire. Le compositeur voulut essayer de celui de Naples et se retira à Pouzzoles, près de cette ville, sur le bord de la mer. Là il voulut continuer son travail, bien qu'il fût dévoré par la fièvre et s'acheminât rapidement vers le terme fatal d'une phthisie pulmonaire. Malgré les progrès du mal, il continuait son *Stabat*, et ce travail épuisait souvent ses forces et le faisait tomber dans un état de faiblesse extrême. Son ancien maître Feo, qui l'aimait tendrement, ayant été le visiter dans un de ces moments, désapprouva les efforts de son courage, et lui dit qu'il fallait rompre avec la composition jusqu'à sa guérison : — « Oh! cher maître (ré- « pondit Pergolèse), je n'ai pas de temps à « perdre pour achever cet ouvrage, qui m'a « été payé dix ducats, et qui ne vaut pas dix « *bajocchi* (dix sous). » Après quelques jours, Feo retourna près de son élève mourant et le trouva à ses derniers moments; mais le *Stabat* était terminé et envoyé à sa destination. Ce fut véritablement le chant du cygne, car Pergolèse s'éteignit dans la même semaine et cessa de vivre à l'âge de vingt-six ans, le 16 mars 1736, ainsi que le prouvent les registres de la cathédrale de Pouzzole, où il fut inhumé sans pompe. Grâce aux soins de M. de Villarosa et du chevalier Dominique Corigliano, un monument a été érigé dans la même église à la mémoire de l'illustre artiste, et dans l'endroit où reposent ses cendres, on lit cette inscription :

> IOANNI BAPTISTÆ PERGOLESIO
> DONO AUSI
> QUI AB ÆTATE PRIMA
> NEAPOLIM MUSICÆ ADDISCENDÆ STUDIO CONCEDENS
> IN COLLEGIUM SUB TITULO PAUPERUM IESU CHRISTI COELITUS
> MUSICIS FACIENDIS MODIS
> SUOS INTER AEQUALES IUNIOR PRAESTITIT
> PUTEOLIS DECESSIT AVII. KAL. APRILIS
> ANNO MDCCXXXVI.
> QUO VALETUDINIS CAUSSA SECESSERAT
> VIXIT AN. XXVI. MENS. II. DIES XIII.
> DOMINICUS CORIGLIANUS
> ET MARCHIONIDES RIGNANI EQUES HIEROSOLYMITANUS
> MON P.
> CAROLO ROSINIO EPISCOPO PUTEOLANO ANNUENTE.

Des bruits d'empoisonnement se répandirent après la mort de Pergolèse et s'accréditèrent partout; mais ils étaient dénués de fondement. Laborde a fait à ce sujet la remarque judicieuse que ses succès n'avaient pas eu assez d'éclat pour exciter l'envie. Le dépérissement de sa santé fut progressif et lent : j'ai dit quelle en a été la cause. A peine eut-il fermé les yeux, que l'indifférence dont il avait été l'objet de la part de ses compatriotes fit place aux plus vifs regrets. Dès ce moment sa réputation s'étendit; ses opéras furent joués sur tous les théâtres; Rome voulut revoir son *Olimpiade* et l'applaudit avec transport; enfin, dans les églises mêmes, où la vogue ne semble pas devoir être admise, on n'entendit pendant quelques années d'autre

musique que celle de l'auteur du *Stabat*. En France, où régnait une ignorance à peu près complète de l'existence des grands artistes des pays étrangers, la musique de Pergolèse fut introduite quatorze ans après la mort de son auteur, par une troupe italienne de chanteurs médiocres : elle y excita des transports d'admiration. *La Serva padrona* et *Il Maestro di musica* furent traduits en français, représentés sur les théâtres de la foire, et les partitions en furent gravées. Au concert spirituel, le *Stabat* obtint aussi un succès d'enthousiasme, et l'on en fit plusieurs éditions. Enfin, rien ne manqua plus à la gloire de Pergolèse, et ce qui arrive presque toujours dans la réaction contre une injustice, on exagéra son mérite en le considérant comme le maître des maîtres, quoiqu'il soit inférieur à Scarlatti et à Léo pour la force dramatique, et qu'il y ait dans sa musique d'église des traits mal appropriés au caractère des paroles. Le P. Martini a fait au *Stabat* le reproche de renfermer des passages qui seraient mieux placés dans un opéra comique que dans un chant de douleur ; il en cite même qui rappellent des traits analogues de *la Serva padrona*, et l'on doit avouer que sa critique n'est pas dénuée de fondement : toutefois, il est juste de dire que les exemples de cette espèce sont rares, et que peu de compositions religieuses du style concerté sont d'une expression aussi touchante que le premier verset du *Stabat* et que le *Quando corpus*. Le *Salve Regina*, pour voix seule, deux violons, basse et orgue, est aussi un modèle d'expression ; quoiqu'il ait moins de célébrité que le *Stabat*, je pense qu'on pourrait le considérer comme une composition plus parfaite et d'un mérite supérieur, si la difficulté du sujet eût été égale à celle de la prose de la Vierge. On ne peut juger le *Stabat* ni le *Salve Regina* d'après la mauvaise exécution qu'on en a quelquefois entendue dans les concerts de Paris ; aucun des musiciens n'avait la tradition de cette musique.

Pergolèse a écrit pour l'église : 1° *Kyrie cum Gloria*, à quatre voix et orchestre. Cette messe a été publiée à Vienne, chez Haslinger. 2° Messe à cinq voix et orchestre, en manuscrit, dans plusieurs grandes bibliothèques. 3° Messe à dix voix en deux chœurs et orchestre. 4° *Dixit*, à quatre voix, deux violons, alto, basse et orgue. 5° *Dixit*, à deux chœurs et deux orchestres. 6° *Miserere*, à quatre voix et orchestre ; Paris, Pleyel. 7° *Confitebor*, à quatre voix. 8° *Domine ad adjuvandum*, à quatre voix. 9° *Idem*, à cinq voix. 10° *Laudate*, à cinq voix et orchestre. 11° *Lætatus sum* pour deux voix de soprano et deux basses. 12° *Lætatus*, à cinq voix. 13° *Laudate*, à voix seule avec instruments. 14° *Salve Regina*, à voix seule, deux violons, alto, basse et orgue; Paris, Leduc. Il a été fait une deuxième édition de ce beau morceau, à Paris, chez Porro. 15° *Stabat Mater* pour soprano et contralto, deux violons, alto, basse et orgue; Paris, Bonjour; *idem*, Paris, Porro ; *idem*, Lyon, Carnaud. Une édition à laquelle Paisiello a ajouté des instruments à vent a été publiée à Paris, chez Troupenas. Il a été fait, à Paris, cinq éditions de ce morceau célèbre, avec accompagnement de piano, chez Pleyel, Leduc, Sieber, Carli et Pacini. Schwickert a donné à Leipsick une édition complète du *Stabat* avec un texte allemand : une autre édition avec textes allemand et latin et accompagnement de piano par Klage, a été publiée chez Christiani, à Hambourg. Enfin, Hiller a parodié la *Passion* de Klopstock sur la musique du *Stabat*, arrangée à quatre voix, avec l'addition de hautbois et de flûtes. 16° *Dies iræ* pour soprano et contralto, deux violons, alto et basse. Messe à deux voix et orgue, chez les PP. de l'Oratoire, à Naples. Messe à quatre voix et orchestre (en ré), dans ma bibliothèque. *La Nativité*, oratorio en deux parties.

Dans la musique de théâtre de Pergolèse, on n'a pas conservé les titres de tous ses ouvrages ; ceux qu'on connaît sont : *La Sallustia; Amor fa l'uomo cieco*, opéra bouffe en un acte ; *Recimero*, opéra sérieux en trois actes ; *la Serva padrona*, intermède en un acte. La partition originale a été publiée à Paris, chez Lachevardière. On a fait une édition du même opéra traduit en français; Paris, Leduc. *Il Maestro di musica ;* la partition de cet opéra, traduit en français, a été gravée à Paris, sous le titre : le *Maître de musique. Il Geloso schernito; Lo Frate innamorato*, opéra bouffe, en dialecte napolitain; *Il Prigionier superbo; Adriano in Siria; Livietta e Tracolo; Il Flaminio*, en trois actes; *La Contadina astuta; L'Olimpiade*, opéra sérieux en trois actes; *San Guglielmo*, drame religieux en deux parties. Pour le concert et la chambre, Pergolèse a écrit : *Orphée*, cantate à voix seule et orchestre ; Choron en a fait graver la partition dans ses *Principes de composition des écoles d'Italie* : cinq cantates pour voix de soprano et clavecin ; trente-trois pour deux violons, violoncelle et basse

continue pour le clavecin. Outre les notices biographiques de Pergolèse citées précédemment, on a, de Carlo Blasis, celle qui a pour titre : *Biografia di Pergolese*; Milan, sans date (1817), in-8°.

PERGOLETTI (Thomas), secrétaire et vice-chancelier du prince Foresto d'Este, marquis de Scandiano, naquit au bourg de ce nom, vers 1665. Il était fils de Livio Pergoletti, professeur de musique au service du prince. Pergoletti apprit de son père à jouer du violon. On a de sa composition : *Trattenimenti armonici da camera a violino solo e violoncello: opera prima*; Modena, per Fortuniano Rosati, 1698.

PERI (Jacques), compositeur distingué, naquit à Florence, d'une famille noble, dans la seconde moitié du seizième siècle, et eut pour maître de chant, de clavecin et de composition Christophe Malvezzi, de Lucques. Il était surnommé *il Zazzerino*, à cause de son abondante chevelure d'un blond ardent, qu'il conserva intacte jusque dans la vieillesse. Les grands-ducs de Toscane Ferdinand Ier et Cosme II de Médicis lui confièrent la direction de la musique de leur palais. Très-avare, Peri sut mettre à profit la faveur dont il jouissait, pour acquérir de grandes richesses, qui s'accrurent par la dot considérable d'une demoiselle de la noble famille des Fortini, qu'il épousa. Peri en eut un fils doué d'un génie extraordinaire pour les mathématiques, mais qui fut entraîné dans de grands désordres par des passions ardentes. Son professeur, le grand Galilée, l'appelait son *démon*. Vers 1601, Peri entra au service du duc de Ferrare, en qualité de maître de chapelle. Après cette époque, on manque de renseignements sur sa carrière. On sait seulement qu'il vivait encore en 1610. Peri est au nombre des musiciens dont le génie a exercé de l'influence sur la transformation de l'art qui s'opéra dans les dernières années du seizième siècle et au commencement du dix-septième, en prenant part à la création du drame musical avec Emilio del Cavaliere, Jules Caccini et Monteverde. Le premier ouvrage de ce genre auquel il travailla en société avec Corsi et Jules Caccini fut la *Dafne*, pastorale de Rinuccini, qui fut représentée à Florence, en 1594, dans la maison de Corsi. Le succès de cet essai encouragea Rinuccini à écrire une autre pastorale sur le sujet d'*Orphée et Euridice*. La plus grande partie de la musique de cet ouvrage, qui fut représenté à Florence pour les fêtes du mariage de Marie de Médicis avec Henri IV, roi de France, fut composée par Peri. Son travail a été imprimé sous ce titre : *Le Musiche di Jacopo Peri, nobil fiorentino sopra l'Euridice del sig. Ottavio Rinuccini, rappresentate nello sposalizio della cristianissima Maria Medici, regina di Francia e di Navarra: in Firenza, appresso Giorgio Marescotti*, 1600, in-4°. Dans la préface, Peri donne des renseignements intéressants sur la composition de la *Dafne* et de l'*Euridice*, sur la part qu'y prit Caccini, et sur les personnes qui chantèrent les principaux rôles, ou qui jouaient des instruments pour l'accompagnement (voyez CACCINI, CAVALIERE et MONTEVERDE. Voyez aussi le *Resumé philosophique de l'histoire de la musique*, t. Ier de la *Biographie universelle des musiciens*, première édition). J'ai fait exécuter quelques morceaux de l'*Euridice* dans mon concert historique de l'opéra depuis son origine en Italie, en France et en Allemagne, le 8 juin 1832. On connaît aussi de Peri un recueil de pièces qui a pour titre : *Le varie Musiche del Sig. Jacopo Peri a una, due e tre voci, con alcune spirituali in ultimo, per cantare nel clavicembalo e chitarone, et ancora la magior parte d'esse, per suonare simplicemente nell'organo. Novamente poste in luce in Firenza, per Cristofano Marescotti*, 1610, in-folio.

PERI (Achille), compositeur dramatique, né à Reggio, en 1817, fut d'abord attaché comme chef d'orchestre à une compagnie de chanteurs italiens qui donna des représentations à Marseille dans l'été de 1839, et y fit représenter, au mois de juin, son premier ouvrage, intitulé : *Una Visita a Bedlam*. De retour dans sa ville natale, il y donna, en 1841, *Il Solitario*, qui fut bien accueilli et obtint vingt représentations consécutives. Son opéra de *Dirce*, joué au mois de mai 1843, dans la même ville, eut un succès d'enthousiasme et ne fut pas moins heureux à Parme, à Lugo, à Livourne et à Florence. Un autre ouvrage du même artiste avait été joué à Parme, au mois de février de la même année, sous le titre : *Ester d'Engaddi*, et avait été l'opéra préféré de la saison; il fut joué aussi avec succès à Reggio et à Vérone, en 1840. Ces heureux débuts semblaient promettre un compositeur à l'Italie ; cependant, depuis 1843, Peri n'a plus rien écrit pour la scène, et son nom a disparu du monde musical.

PERICLITE, musicien originaire de Lesbos, fut le dernier de son pays qui remporta le prix de la cithare aux *jeux Carniens*,

à Lacédémone, et sa mort mit fin à la succession non interrompue des joueurs de cithare parmi les Lesbiens.

PERILLO (Salvator), compositeur, né à Naples en 1731, fut admis au Conservatoire de San-Onofrio, et y reçut des leçons de Durante. Ses études terminées, il fut appelé à Venise pour y composer un opéra, dont le succès le décida à se fixer en cette ville. Son style était agréable, particulièrement dans l'opéra bouffe. Il a fait représenter, en 1757, *Berenice*, puis *la Buona figliuola*, 1759; *I Viaggiatori ridicoli*, 1761; *la Donna Girandola*, 1763; *la Finta semplice*, 1764; *la Villeggiatura*, 1769; *I Tre Vagabondi* et *Il Demetrio*, en 1769. Au mois d'août 1774, Perillo concourut pour la place de second maître de chapelle de Saint-Marc, devenue vacante par la retraite de Latilla; mais après deux séances des procurateurs de cette église, dans lesquelles aucun des compétiteurs n'avait obtenu la majorité, la place fut donnée à *Antoine Bergamo*, prêtre vénitien.

PERINO, luthiste florentin, vécut dans la première moitié du seizième siècle. On connaît de lui : *Intabolatura da lluto di ricercate, madrigali, et canzone francese. Libro terzo : Venezia, appresso d'Antonio Gardano*, 1547, in-4° obl. J'ignore les titres et les dates des deux premiers livres.

PÉRIS (Jacques), musicien provençal, vécut dans la seconde moitié du seizième siècle. En 1588, le prix du luth d'argent lui fut donné au concours des *Puy de musique* d'Évreux (Normandie), pour la composition de la chanson : *Ceux qui peignent amour sans yeulx*. Au concours de l'année suivante, Péris obtint le prix de la harpe d'argent pour la composition du motet : *O Regina, reum miseratrix*, et dans le même concours, il eut le prix du luth d'argent pour la chanson française à quatre voix, sur ces paroles : *Mon œil tremblant*.

PERISONE. *Voyez* LARUE (Pierre DE).

PERISONE ou **PERISSONE** (Cambio), musicien français qui fut chantre de l'église Saint-Marc, de Venise, au milieu du dix-septième siècle, fit, suivant M. Caffi (1), les délices de Venise par son talent de chanteur. Cet artiste ne doit pas être confondu avec l'ancien maître *Pierre de Larue*, ou *de La Rue*, que les Italiens ont appelé du même nom. Il y a lieu de croire que le nom véritable de celui dont il s'agit ici, a été également altéré en Italie. Quoi qu'il en soit, on connaît du *Perisone* moderne les ouvrages dont voici les titres : 1° *Il primo libro de madrigali a 2, 3 e 4 voci; in Venezia, app. Aless. Vincenti*, 1628, in-4°. 2° *Il secondo libro*, etc.; *ibid.*, 1631, in-4°. 3° *Il terzo libro de' madrigali a 2, 3, 4 e 5 voci; ibid.*, 1639, in-4°. 4° *Il quarto libro, idem etc., ibid.*, 1640, in-4°. 5° *Il quinto libro de' madrigali a 2 e 3 voci*, op. 11; *ibid.*, 1641, in-4°. 6° *Capricci stravaganti a 2 et 3 voci*, op. 16; *ibid.*, 1647, in-4°. 7° *L'ultimo musicale e canori fatiche a 2 e 3 voci; ibid.*, 1648, in-4°. Ce titre semble indiquer un ouvrage posthume et placer l'époque de la mort de l'auteur en 1647 ou au commencement de 1648.

PERLA (Michel), compositeur napolitain, fut élève du Conservatoire de *Santa Maria di Loreto*, et vécut vers le milieu du dix-huitième siècle. Bon maître de chant, il enseignait cet art dans les couvents de femmes à Naples. Il a écrit, pour les églises de ces monastères, un grand nombre de messes, de psaumes, de *Magnificat*, d'antiennes, des *Te Deum*, messes de *Requiem*, leçons pour les Matines des morts, *Stabat Mater*, et les Sept paroles de Jésus-Christ sur la croix, dont les partitions manuscrites se trouvent à Naples, particulièrement dans la bibliothèque du collège royal de musique, dans cette ville. Perla a composé aussi la musique de l'opéra bouffe *Gli amanti alla prova*, et des deux oratorios *La Manna nel deserto*, et *Il trionfo della Fede*.

PERNE (François-Louis), savant musicien, né à Paris, en 1772, fut admis à l'âge de huit ans, comme enfant de chœur, à la maîtrise de l'église Saint-Jacques-de-la-Boucherie, qui, plusieurs années après, acquit de l'importance, parce qu'elle eut ce qu'on appelait alors en France une *musique fondée*, après sa réunion à la paroisse des Innocents. L'abbé d'Haudimont ayant été nommé maître de chapelle de Saint-Jacques, Perne se trouva placé sous sa direction, et reçut de lui des leçons d'harmonie et de contrepoint telles que pouvait les donner un partisan exclusif du système de la basse fondamentale. Heureusement organisé pour la musique, il fit de rapides progrès dans cet art. La suppression des maîtrises, en 1792, le décida à entrer à l'Opéra en qualité de ténor-choriste : il était alors âgé de vingt ans. La fatigue que faisait éprouver à sa poitrine le service du théâtre lui fit prendre sa retraite de choriste, en

(1) *Storia della musica sacra nella già Cappella ducale di san Marco in Venezia*, t. I, p. 113.

1799, pour jouer de la contrebasse à l'orchestre du même théâtre. C'est un fait digne de remarque que les deux musiciens français dont les travaux ont jeté la plus vive lumière sur quelques objets importants de l'histoire de la musique, savoir, Perne et Villoteau (*voyez* ce nom), étaient dans le même temps choristes à l'Opéra : situation qui paraît peu d'accord avec les connaissances qu'exigent de semblables recherches. Déjà connu par la publication de quelques petites compositions instrumentales, entre autres par un recueil de sonates faciles pour le piano, Perne eut occasion d'augmenter sa réputation de compositeur en 1801, lorsque le concordat pour le rétablissement du culte catholique en France eut été signé par le pape et par le premier consul. Plusieurs artistes de l'Opéra ayant pris la résolution de profiter de cette circonstance pour fêter leur patronne, sainte Cécile, l'engagèrent à écrire une messe avec chœurs et orchestre pour cette solennité ; il se chargea volontiers de cette mission, et le 22 novembre de la même année, sa messe fut exécutée avec pompe. Cet ouvrage fit honneur à son auteur, et peu de temps après, Perne mit le sceau à sa réputation comme harmoniste par la publication d'une fugue à quatre voix et à trois sujets, qui pouvait se changer en retournant le papier. Cette fugue parut au commencement de 1802, en une seule feuille de format appelé *Jésus*. Vers cette époque, Perne commença à se livrer à l'enseignement de l'harmonie, ce qui le conduisit à réformer ses idées concernant le système de cette science, et lui fit adopter celui que Catel venait de publier dans son traité pour l'usage du Conservatoire.

Les travaux de Perne ne se bornaient pas à l'harmonie et à la composition ; depuis plusieurs années l'histoire de la musique était l'objet de ses études, et dans cette histoire, la musique des Grecs et les notations du moyen âge lui avaient paru mériter une attention particulière. Pour faire avec fruit des recherches sur ces objets, il fallait posséder la connaissance des langues anciennes et modernes. Perne avait fait un cours de latinité dans la maîtrise où il avait été élevé ; mais on sait que les études faites de cette manière étaient faibles et ne pouvaient former que des latinistes médiocres. Dès ses premiers pas dans la carrière de la philologie musicale, Perne s'aperçut de l'insuffisance de son savoir, et dans le but de corriger les vices de son éducation première, il apprit de nouveau la langue latine, étudia le grec, l'allemand, l'italien, l'espagnol, l'anglais, et parvint, par une constance à toute épreuve, à une connaissance assez étendue de ces langues, dans un âge où la mémoire n'a plus autant d'activité que dans la jeunesse. Dès 1805, Perne était déjà arrivé à des résultats intéressants dans ses recherches sur la musique des Grecs, et particulièrement sur leur notation musicale. Il les communiqua à Choron, qui l'engagea à en faire l'objet d'un mémoire qui serait lu à l'Académie des beaux-arts de l'Institut de France, où Choron était attaché en qualité de théoricien. Plus tard, les recherches de Perne l'ayant conduit à reconnaître que Burette et d'autres s'étaient trompés à l'égard du nombre des signes nécessaires à la notation de la musique grecque, il refit en entier le système de cette notation, d'après Alypius, Bacchius et Gaudence, retrouva dans les manuscrits du traité d'Aristide Quintilien une ancienne notation antérieure à Pythagore, qui avait donné la torture à Meibom, et dont ce critique avait altéré tous les signes en y substituant ceux du traité d'Alypius ; enfin il traça des tableaux généraux et particuliers de toute la notation grecque, où brille la sagacité la plus rare, et parvint à coordonner tout son travail en un corps de doctrine du plus haut intérêt. Il soumit son mémoire à la troisième classe de l'Institut le 8 avril 1815, sous le titre d'*Exposition de la séméiographie, ou notation musicale des Grecs*; une commission composée de Prony, Charles, Méhul, Gossec, Monsigny, Choron et Ginguené, fut chargée de l'examiner. Ginguené, désigné comme rapporteur de cette commission, rendit justice au mérite des recherches de Perne, dans un rapport favorable lu le 21 octobre de la même année, et ce rapport fut immédiatement livré à l'impression. Ce fut vers le même temps que, pour démontrer, contre l'opinion commune, la simplicité de la notation grecque, Perne osa entreprendre la tâche effrayante de la traduction de la grande partition d'*Iphigénie en Tauride*, de Gluck, dans cette notation, et l'acheva dans un volume plus mince et moins chargé de signes que la partition moderne. Néanmoins, malgré l'intérêt de curiosité qui s'attachait à un semblable travail, et nonobstant le rapport de Ginguené et la notice étendue que Francœur donna des travaux de Perne dans le *Dictionnaire des Découvertes* (1) : ce savant ne put trouver de libraire qui voulût imprimer son mémoire, parce qu'on craignait, à raison

(1) Cette notice a été imprimée à part, en une feuille in-8° (sans date).

de la gravité et de la spécialité du sujet, que le produit de la vente ne couvrit pas les frais de la gravure des tableaux. Ce ne fut qu'en 1828 que ce beau travail commença à paraître dans la *Revue musicale* que je publiais, divisé en une série d'articles qui furent insérés avec les tableaux dans le troisième volume de cet écrit périodique, et dans les suivants. N'eût il produit que cela, Perne mériterait d'être classé parmi les musiciens les plus érudits de l'Europe ; mais ce ne fut pas à ce seul objet qu'il borna ses travaux.

Quiconque s'est occupé de l'histoire de la musique du moyen âge sait qu'une obscurité profonde environnait naguère quelques époques de transition de cette histoire ; obscurité que n'avait pu dissiper l'abbé Gerbert par la publication de sa collection des écrivains ecclésiastiques sur la musique, parce qu'il était moins musicien que philologue. Depuis longtemps les historiens de la musique se copiaient mutuellement, au lieu d'étudier l'origine de notre musique dans des monuments authentiques ; Perne prit un parti contraire, car il considéra comme non avenu tout ce qui avait été publié jusqu'à lui sur la musique du moyen âge, et chercha des lumières sur cette musique dans les manuscrits du temps. Mais pour lire ces manuscrits il fallait les connaître, et les catalogues des bibliothèques publiques fournissent peu de renseignements sur ce sujet. Perne prit donc la résolution de voir tout ce qui pouvait avoir quelque rapport avec l'objet de ses études, non-seulement à la bibliothèque royale, mais dans toutes les autres grandes bibliothèques de Paris et des départements, et lui-même forma un catalogue précieux de tous les manuscrits grecs, latins, italiens et français qu'il avait vus, et qui traitent spécialement de la musique, ou qui contiennent de la musique notée, ainsi que tous les missels, antiphonaires, graduels, et autres livres de chœur, depuis le septième siècle jusqu'au dix-septième. Ce catalogue, qui lui fut ensuite d'une grande utilité dans ses travaux, est le fruit de recherches immenses et d'une patience à toute épreuve. C'est dans ces recherches qu'il découvrit plusieurs copies d'un traité grec anonyme du rhythme musical que Meibom a indiqué dans la préface de l'ouvrage d'Aristoxène. Perne fit lui-même une copie du texte de ce traité, collationnée sur les divers manuscrits de la bibliothèque royale, puis en fit une version latine et une traduction française, qu'il accompagna de notes. Une analyse de cet ouvrage a été lue par lui à l'Institut de France, le 14 mars 1825. J'ai donné cette notice dans le 14e volume de la *Revue musicale*. Dans le temps même où Perne trouvait à la bibliothèque royale cet important ouvrage et s'occupait de sa traduction, j'y faisais la découverte du commentaire du moine Barlaam sur les *Harmoniques* de Ptolémée, du traité de musique de Pachymère, inconnu alors à tous les historiens de la littérature grecque, et de la deuxième partie du traité de Bacchius, qui n'a point été publiée par Meibom dans sa collection des auteurs grecs sur la musique. Le travail de Perne sur le traité du rhythme est resté inédit, par les mêmes causes qui l'avaient empêché de publier ses recherches sur la notation grecque. Ce traité de l'anonyme a été depuis lors publié d'après divers manuscrits de Paris, de Rome et de Naples (*voyez* BELLERMANN).

Une fois en possession de la connaissance matérielle de toutes les sources où il pouvait puiser pour l'étude de la musique du moyen âge, Perne voulut y choisir tout ce qui pouvait lui être utile dans ses travaux. Dès lors commença pour lui une tâche qui aurait effrayé un travailleur moins intrépide, mais qu'il s'imposa avec courage. En effet, l'immense quantité d'extraits qu'il tira des manuscrits qu'il avait lus, d'exemples de musique antérieurs au seizième siècle qu'il recueillit, et de passages notés d'antiphonaires et de graduels qu'il traduisit en notation moderne, surpasse ce que l'imagination la plus hardie peut concevoir. On s'étonne que la vie d'un seul homme ait pu suffire à tant de travaux. Au nombre de ses entreprises de ce genre, je citerai les deux copies entières qu'il fit de tous les ouvrages de Tinctoris, d'après un manuscrit du quinzième siècle dont il devint ensuite possesseur : ce manuscrit renferme près de trois cents pages in-folio d'une écriture serrée remplie d'abréviations. La persévérance de Perne ne s'effrayait point à l'idée d'un travail, quelle que fût son étendue, pourvu qu'il pût augmenter la somme de ses connaissances. Par exemple, lorsque l'ambassadeur d'Autriche réclama, en 1815, les manuscrits et les livres précieux qui avaient été tirés des bibliothèques d'Italie pour être transportés dans celle du Conservatoire, l'infatigable savant passa plusieurs nuits à prendre des copies des œuvres de Merulo pour l'orgue, et de beaucoup d'autres morceaux intéressants pour l'histoire de la musique. On peut compter aussi au rang de ses travaux les plus importants la

mise en partition de la messe à quatre parties de Guillaume de Machault, qu'on croit avoir été chantée au sacre de Charles V, roi de France, d'après un beau manuscrit de la Bibliothèque royale de Paris, ainsi que le Mémoire sur cette composition qu'il lut à l'Institut, en 1817. Malheureusement la vie est courte : Perne semble avoir méconnu cette vérité. Préoccupé du désir de porter la lumière dans l'histoire de la musique, et de détruire des erreurs trop longtemps accréditées ; nourrissant dans sa tête des plans de grands ouvrages, il poussa peut-être trop loin ses scrupules, ne fut pas assez ménager de son temps, et en employa tant à amasser des matériaux, qu'il ne lui en resta pas pour les mettre en œuvre. Il est même certain qu'il s'occupa souvent de travaux de manœuvre dont les résultats ne pouvaient avoir aucun avantage pour lui. C'est ainsi qu'il fit, avec un soin minutieux, une copie exacte de l'énorme recueil de chants de l'église grecque, intitulé *Octoekos*, d'après le manuscrit de la Bibliothèque royale n° 405, quoiqu'il fût déjà possesseur d'un manuscrit oriental des mêmes chants; c'est ainsi qu'il copia de sa main les *Rerum musicarum* de Froschius, le traité de musique de Sébald Heyden, le *Toscanello* et le traité de la nature des tons d'Aaron, une grande partie de la *Prattica di Musica* de Zacconi, le *Micrologue* d'Ornithoparcus, tous les ouvrages de Berardi, tout le travail de Bœckh sur la rhythmique et sur la musique des Grecs, extrait de l'édition de Pindare de ce savant ; tous les mémoires de Villoteau sur la musique des peuples orientaux, et vingt autres ouvrages complets, qu'il aurait pu se procurer à prix d'argent. Malheureusement aussi la philosophie de la science et de l'art était complétement étrangère à Perne. Imbu de la fausse idée que la musique avait eu, dans tous les temps et dans tous les pays, le même principe, il voulait ramener toute l'histoire de l'art à ce point de vue, qui l'eût certainement égaré si tous ses projets d'ouvrages avaient été réalisés. Sa spécialité consistait dans la recherche des faits, où il portait autant de patience que de perspicacité; mais les dispositions de son esprit, et peut-être les vices de son éducation première ne le rendaient pas propre à la conception générale de l'histoire de l'art. D'ailleurs, ne rédigeant qu'avec peine ses idées, non-seulement il n'avait pas de style, mais il n'écrivait pas même toujours d'une manière intelligible. Lorsqu'il m'envoya ses mémoires sur la musique grecque,

pour les publier dans la *Revue musicale*, je ne les acceptai qu'à la condition qu'il m'autoriserait à changer les phrases les plus embarrassées, ce qu'il m'accorda sans difficulté. La dernière production de Perne fut un beau travail sur la musique des chansons du châtelain de Coucy, qu'il entreprit pour l'édition publiée par M. Francisque Michel. Il y exposa les résultats d'un système fort ingénieux de traduction de la notation latine du douzième siècle. Bien qu'il y ait de solides objections à faire contre ce système, on ne peut donner trop d'éloges à l'esprit de recherche qui y règne. Il est fâcheux que la fausse idée de Perne, concernant l'analogie de la musique de tous les temps, l'ait porté à faire un accompagnement de piano aux mélodies de châtelain de Coucy, et leur ait enlevé par l'harmonie moderne leur caractère primitif.

Perne ne s'occupait pas seulement de la partie historique et scientifique de la musique ; il avait aussi fait une étude sérieuse de la théorie de l'harmonie et de l'enseignement de cette science. Nommé, en 1811, professeur adjoint de Catel au Conservatoire, il avait senti le besoin de connaître les divers systèmes de la partie de l'art qu'il était appelé à enseigner ; ce fut alors qu'après avoir lu attentivement les ouvrages des meilleurs harmonistes français et étrangers, il posa les bases du livre qu'il a publié en 1822, sous le titre de *Cours d'harmonie et d'accompagnement, composé d'une suite de leçons graduées présentées sous la forme de thèmes et d'exercices, au moyen desquels on peut apprendre la composition vocale et instrumentale*. La méthode développée dans cet ouvrage est un peu lente, un peu minutieuse ; on n'y aperçoit pas ces vues générales qui seules vivifient la science ; mais la disposition des objets y est bien faite, et les difficultés y sont aplanies par des exercices gradués.

La seconde invasion de la France, en 1815, et l'occupation de Paris par les armées étrangères, avaient eu pour effet de faire fermer le Conservatoire, et cet événement avait privé Perne de son emploi de professeur, sans aucune indemnité ; mais la nécessité du rétablissement de cette école se fit sentir dans l'année suivante ; on la réorganisa sous le titre d'*École royale de chant et de déclamation*, et Perne fut chargé de son administration, avec le titre d'*inspecteur général*, en 1816. Il réunit à ses fonctions celles de bibliothécaire, en 1819, après la mort de l'abbé Roze. Quelques dégoûts qu'il éprouva dans

son administration lui firent demander sa retraite en 1822; elle lui fut accordée. Ses services à l'Opéra, à la chapelle du roi, où il avait été contrebassiste pendant vingt ans, et au Conservatoire, lui donnaient des droits à une pension, qui fut liquidée à la somme annuelle de quatre mille francs. Il prit alors la résolution de se retirer dans une petite maison qu'il possédait au village de Chamouille, près de Laon, dans le département de l'Aisne. Libre de tout soin, vivant en sage, et satisfait d'une modeste indépendance, Perne se livra dans sa retraite avec plus d'ardeur qu'auparavant à ses travaux scientifiques, se délassant de ses fatigues par la culture de son jardin. Depuis environ huit ans il jouissait de ce calme philosophique, si nécessaire pour les travaux sérieux, lorsque les événements de juillet 1830 vinrent lui donner des inquiétudes sur son existence. Le payement de sa pension, qui jusqu'alors avait été fait avec exactitude, fut suspendu, et bientôt ses titres furent contestés par l'administration parcimonieuse qui succéda à l'ancienne direction des beaux-arts. Perne avait alors près de soixante ans; il était trop tard pour qu'il songeât à rentrer dans la carrière de l'enseignement, afin de réparer les pertes qu'on lui faisait éprouver. Ces malheurs imprévus durent l'affliger; mais doué d'une âme fière, il ne fit rien paraître de ses chagrins, auxquels une autre cause d'inquiétude était venue se joindre. La crainte de l'envahissement de la France par l'étranger sur un point qui est considéré comme la clef de la capitale, fit sentir à Perne la nécessité de se retirer dans une ville où il pût trouver de la sécurité, et ce fut Laon qu'il choisit. Il s'aperçut bientôt que l'air qu'il y respirait était nuisible à sa santé; mais un nouveau changement de situation l'effrayait; il ne s'y décida qu'au commencement de l'année 1832; malheureusement il était trop tard. Le mal avait fait de rapides progrès. Une tumeur squirreuse à l'estomac, et le principe d'une hydropisie de poitrine s'étaient développés; ces maladies, dont chacune était mortelle, triomphèrent des secours de l'art, et le 26 mai 1832 Perne expira, pleuré par sa famille, par ses amis, et regretté de tous ceux qui l'avaient connu. Au commencement de 1834, je fis l'acquisition de sa bibliothèque musicale, moins remarquable par le nombre que par la qualité des objets qu'elle renfermait. A l'égard des manuscrits de ses propres ouvrages, il avait exprimé le désir que sa veuve les déposât à la Bibliothèque de l'Institut, dont il était correspondant : ce dépôt n'était point fait encore au commencement de 1834; mais il l'a été depuis lors. Une note de sa main que j'ai trouvée dans un volume de sa bibliothèque, indique les ouvrages dont il s'occupait, mais dont je crois que la plus grande partie n'était encore qu'en projet. Voici l'indication de ces ouvrages, telle qu'il la donne lui-même :

1° *Nouvelle exposition de la Séméiographie ou notation musicale des anciens Grecs* (publiée dans la *Revue musicale*, t. III et suiv.). 2° *Examen du rhythme musical des anciens*; mémoire dans lequel l'auteur essaie de démontrer l'analogie que le rhythme poétique et musical des anciens peut avoir avec les différentes mesures rhythmiques et musicales des modernes. 3° *Dissertation sur la mélodie des anciens, et sur l'analogie qu'elle peut avoir avec la mélodie de tous les peuples, et principalement des Européens modernes.* (Après ce titre, on trouve ces mots en note : *Ce mémoire est presque terminé.*) 4° *Dissertation sur l'harmonie simultanée des anciens et sur son analogie avec notre harmonie moderne.* 5° *Notice et traduction française d'un manuscrit grec sur la musique pratique et sur le rhythme, qui existe à la bibliothèque du roi, sous les numéros 2438, 2400 et 2532.* Cet ouvrage est terminé. 6° *Mémoire dans lequel on essaie de démontrer quel était l'état de la théorie musicale aux diverses époques, soit avant, soit après l'ère vulgaire.* 7° *Analyse des traités sur la musique ancienne que nous ont laissés Aristoxène, Euclide, Plutarque, Théon de Smyrne, Cl. Ptolémée, Nicomaque, Aristide Quintilien, Porphyre, Alypius, Martianus Capella, Boèce, Cassiodore et Manuel Bryenne.* 8° *De l'état de la littérature musicale des Grecs, considérée dans ses rapports avec la musique moderne.* 9° *De l'état de la musique ecclésiastique depuis les premiers siècles de l'ère vulgaire jusqu'à Guid'Arezzo.* 10° *Dissertation sur l'origine de l'harmonie moderne; origine qui paraît avoir commencé vers la fin du neuvième siècle.* 11° *De l'état de l'harmonie pendant les dixième, onzième et douzième siècles.* 12° *Des progrès de l'harmonie depuis le treizième siècle jusqu'au commencement du dix-neuvième.* 13° *Quelle est l'époque où la meilleure harmonie a existé?* 14° *Des abus de l'harmonie moderne et principalement de celle de nos jours.* 15° *Examen du genre diatonique des modernes.* 16° *De l'abus que font les mo-*

dernes des genres chromatique et enharmonique dans la mélodie, et principalement dans l'harmonie. 17° *Examen de l'espèce de musique d'église qui, de nos jours, convient le mieux aux lieux où on l'exécute, et aux mœurs religieuses actuelles.* 18° *Dissertation sur une messe à quatre parties qui existe à la bibliothèque du roi dans les manuscrits de Guillaume de Machault, sous les n°s 7009 et 2771.* Ouvrage achevé. 19° *De l'influence de la musique dans les cérémonies religieuses.* 20° *De la manière dont on doit considérer les chefs-d'œuvre de musique, selon les diverses époques auxquelles ils ont été composés.* 21° *Mémoire sur la mélodie des troubadours, leur mesure, leur rhythme, leurs modes et modulations.* 22° *Catalogue et notices raisonnées des ouvrages de musique théorique et pratique, et des manuscrits précieux, tant anciens que modernes, existant à la bibliothèque royale, à celle du Conservatoire et autres.* Travail terminé dont je suis possesseur. 23° *Lexique des termes de musique, tant anciens que modernes.* Outre ces ouvrages, dont le plus grand nombre n'était que projeté, Perne a laissé en manuscrit la musique des chœurs d'*Esther*, tragédie de Racine, exécutés en 1820 à l'école royale de musique, et dont la partition a été déposée par l'auteur à la bibliothèque du Conservatoire; une messe de morts à quatre voix et orgue, et une messe solennelle avec orchestre, dont je possède les partitions; le graduel des fêtes solennelles en contrepoint à trois voix sur le plain-chant parisien, un vol. in-folio, *idem;* l'office des fêtes et dimanches en contrepoint à trois voix sur le plain-chant parisien, 2 vol. in-fol. de plus de six cents pages, *idem; Kyrie e Gloria* pour les annuels, grands solennels, solennels mineurs, doubles majeurs et mineurs, semi-doubles et dimanches de l'année pour l'orgue, d'après le plain-chant parisien, un vol. in-fol. obl., *idem;* offices de tous les dimanches et fêtes de l'année, pour l'orgue, d'après le plain-chant parisien, un vol. in-fol. obl. *idem;* Instruction sur le plain-chant par laquelle on peut connaître l'analogie et les rapports que cette sorte de chant a dans toutes ses parties avec la musique, in-fol., *idem* (daté de Paris, 1820); Principes de plain-chant, in-fol., *idem* (daté de 1825).

Les ouvrages publiés de ce savant sont : 1° *Six sonates faciles pour le piano;* Paris, Boujour. 2° Fugue à quatre voix et à trois sujets par mouvement direct et à retourner le livre une feuille in-plano, 1802. 3° Domine, salvum fac regem, varié pour le piano; Paris, Leduc. 4° Nouvelle méthode de pianoforte; Paris, Leduc. 5° Méthode courte et facile; *idem, ibid.* 6° Cours d'harmonie et d'accompagnement, composé d'une suite de leçons graduées, deux parties in-fol.; Paris, Aulagnier. 7° *Notice sur les manuscrits relatifs à la musique* (de l'Église grecque) *qui existent dans les principales bibliothèques de l'Europe* (dans la Revue musicale, t. I, p. 231-237). 8° *Quelques notions sur Josquin Déprés, maître de musique de Louis XII* (*ibid.*, t. II, p. 265-272). 9° *Notice sur un manuscrit du treizième siècle, dans lequel l'auteur, Jérôme de Moravie, donne les principes pour accorder la vielle et la rubebbe, deux des principaux instruments à cordes et à archet de son temps* (*ibid.*, p. 457-467, 481-490). 10° *Recherches sur la musique ancienne. Découverte, dans les manuscrits d'Aristide Quintilien qui existent à la bibliothèque du roi, d'une notation inconnue jusqu'à ce jour, et antérieure de plusieurs siècles à celle qu'on attribue à Pythagore* (*ibid.*, t. III, p. 433-441, 481-491; t. IV, p. 25-34, 219-228). 11° *Nouvelle exposition de la Séméiographie musicale grecque* (*ibid.*, t. V, p. 241-250, 553-560; t. VIII, p. 98-107; t. IX, p. 129-136). 12° *Sur un passage d'un quatuor de Mozart* (*ibid.*, t. VI, p. 25-31). 13° *Ancienne musique des chansons du châtelain de Coucy, mise en notation moderne, avec accompagnement de piano.* La musique est précédée d'une notice sur le genre des mélodies de ces chansons et sur les manuscrits dont Perne s'est servi. Ce morceau est imprimé à la fin du volume publié par M. Francisque Michel, sous ce titre : *Chansons du châtelain de Coucy, revues sur les manuscrits;* Paris, Crapelet, 1830, gr. in-8° de cent quatre-vingt-dix-huit pages. A la fin de ce volume, on annonçait les chansons de Thibaut, comte de Champagne et roi de Navarre, avec la musique traduite par Perne, un volume in-8°, et les *Poésies de Guillaume de Machault,* avec la musique traduite par Perne, 2 volumes in-8°. Ces ouvrages n'ont pas été publiés.

PÉROLLE (M.), et non **PERROLLE,** comme il est nommé dans le *Journal de la Librairie,* médecin à Grasse, né dans cette ville, en 1756, fit ses études à l'école de médecine de Montpellier, et y obtint le titre de docteur. Jeune encore, il devint correspondant de l'Académie des sciences de Montpellier, de

l'ancienne Académie de médecine de Paris, et de l'Académie royale des sciences. On a sous le nom de ce savant médecin les ouvrages suivants : 1° *Dissertation anatomico-acoustique contenant des expériences qui tendent à prouver que les rayons sonores n'entrent pas dans la trompe d'Eustache*, etc. ; Paris, 1788, in-8° de quarante-huit pages. 2° *Observations sur la perception des sons par diverses parties de la tête lorsque les oreilles sont bouchées* (dans les *Observations sur la physique, sur l'histoire naturelle et sur les arts*, de Rozier, t. XXII, p. 378). 3° *Expériences physico-chimiques relatives à la propagation du son dans quelques fluides aériformes* (Mémoires de l'Académie royale de Turin, 1786-1787 ; mémoires des correspondants, p. 1-10). 4° *Mémoire de physique, contenant des expériences relatives à la propagation du son dans diverses substances, tant solides que fluides ; suivi d'un essai d'expériences qui tendent à déterminer la cause de la résonnance des instruments de musique* (ibid., 1790-1791, vol. V, p. 195-280). Suivant Chladni (*Traité d'Acoustique*, p. 52), les observations de M. Pérolle sont les meilleures qu'on ait faites à ce sujet. 5° *Sur les vibrations totales des corps sonores* (dans le *Journal de Physique* de 1798, t. 37). 6° *Mémoire sur les vibrations des surfaces élastiques, ouvrage où l'on explique la fameuse expérience de Sauveur, et où l'on établit la tendance générale du mouvement à l'équilibre*; Grasse, 1825, in-8° de quarante-deux pages, avec une planche. Ce mémoire fait partie d'un *Traité raisonné d'Acoustique*, rédigé depuis longtemps par l'auteur, mais qui n'a point été publié jusqu'à ce jour. Pérolle envoya son mémoire au concours ouvert, en 1809, par l'Académie des sciences de l'Institut, pour une *Théorie mathématique des vibrations des surfaces élastiques*. Les commissaires chargés de l'examen des mémoires fournis pour la solution du problème, déclarèrent que celui de Pérolle ne remplissait pas les conditions exigées, parce que sa théorie n'était pas mathématique : ils terminaient leur rapport par ces mots : « Cette « théorie a d'ailleurs le tort de n'être pas « plus intelligible pour les lecteurs étrangers « aux formules analytiques, sans le secours « desquelles ces sortes de questions seront « toujours inabordables. »

FIN DU TOME SEIZIÈME.